培文·电影

世界
电影史
（第二版）

[美] 大卫·波德维尔　克里斯汀·汤普森　著
范倍　译

(Second Edition)
FILM HISTORY
KRISTIN THOMPSON
DAVID BORDWELL

北京大学出版社
PEKING UNIVERSITY PRESS

著作权合同登记号　图字：01-2009-4757

图书在版编目（CIP）数据

世界电影史 / (美) 波德维尔 (Bordwell, D.), (美) 汤普森 (Thompson, K.) 著；范倍译. —2版. —北京：北京大学出版社，2014.2
（培文·电影）
ISBN 978-7-301-23183-8

Ⅰ.①世… Ⅱ.①波… ②汤… ③范… Ⅲ.①电影史－世界－高等学校－教材 Ⅳ.① J909.1

中国版本图书馆 CIP 数据核字 (2013) 第 212178 号

Kristin Thompson, David Bordwell
Film History: An Introduction
ISBN：0-07-038429-0
Copyright © 2003, 1994 by McGraw-Hill Education.

All Rights reserved. No part of this publication may be reproduced or transmitted in any form or by any means, electronic or mechanical, including without limitation photocopying, recording, taping, or any database, information or retrieval system, without the prior written permission of the publisher.

This authorized Chinese translation edition is jointly published by McGraw-Hill Education (Asia) and Peking University Press. This edition is authorized for sale in the People's Republic of China only, excluding Hong Kong, Macao SAR and Taiwan.

Copyright © 2014 by McGraw-Hill Education (Asia), a division of McGraw-Hill Education (Singapore) Pte. Ltd. and Peking University Press.

版权所有。未经出版人事先书面许可，对本出版物的任何部分不得以任何方式或途径复制或传播，包括但不限于复印、录制、录音，或通过任何数据库、信息或可检索的系统。

本授权中文简体字翻译版由麦格劳-希尔（亚洲）教育出版公司和北京大学出版社合作出版。此版本经授权仅限在中华人民共和国境内（不包括香港特别行政区、澳门特别行政区和台湾）销售。

版权©2014由麦格劳-希尔（亚洲）教育出版公司与北京大学出版社所有。

本书封面贴有McGraw-Hill Education公司防伪标签，无标签者不得销售。

书　　　名：	世界电影史（第二版）
著作责任者：	[美] 大卫·波德维尔　克里斯汀·汤普森 著　范 倍 译
责 任 编 辑：	周　彬
标 准 书 号：	ISBN 978-7-301-23183-8/J·0535
出 版 发 行：	北京大学出版社
地　　　址：	北京市海淀区成府路205号　100871
网　　　址：	http://www.pup.cn　新浪官方微博：@北京大学出版社 @阅读培文
电 子 邮 箱：	编辑部 pkupw@pup.cn　总编室 zpup@pup.cn
电　　　话：	邮购部 62752015　发行部 62750672　编辑部 62752032　出版部 62754962
印 刷 者：	天津盛辉印刷有限公司
经 销 者：	新华书店
	889毫米×1194毫米　16开本　62印张　1500千字
	2014年2月第2版　2024年6月第13次印刷
定　　　价：	198.00元

未经许可，不得以任何方式复制或抄袭本书之部分或全部内容。
版权所有，侵权必究
举报电话：010-62752024　电子邮箱：fd@pup.cn

献给加布丽埃勒

Chez Léon tout est bon

目　录

序言	1	证据	10
引论　电影史和做电影史的方法	5	解释往昔：基本方法	10
我们为何关注老电影？	5	解释往昔：组织证据	11
电影史学家做什么？	6	我们做电影史的方法	14
提出问题，寻求解答	7	作为叙事的历史	16
作为描述与解释的电影史	8		

第一部分　早期电影

第1章　电影的发明与初期发展：1880年代—1904年　21

电影的发明　22
　电影诞生的先决条件　22
　重要的电影先驱　23
　电影发明的国际化进程　25
早期电影制作与放映　31
　景观片、时事片和故事片　31
　创造一种吸引人的节目　32
　法国电影工业的成长　32

深度解析　电影在世界范围内的扩散：一些典型例子　33

深度解析　乔治·梅里爱，电影魔术师　34

　英国和布莱顿学派　37
　美国：行业竞争与爱迪生的东山再起　39
笔记与问题　44
　早期电影的鉴别与保存　44
　重新激活对早期电影的兴趣：布莱顿会议　45
延伸阅读　45

第2章　电影的国际化进展：1905—1912　47

欧洲的电影制作　47
　法国：百代与高蒙　47
　意大利：依赖于奇观电影的成长　49
　丹麦：诺帝斯克和奥尔·奥尔森　50
　其他国家　52
极力扩张的美国电影工业　52
　镍币影院的兴盛　52
　独立制片与电影专利公司的对抗　54
　社会压力与自我审查　56
　长片的兴起　57
　明星制　57
　电影中心移向好莱坞　58
叙事的清晰度问题　59

走向古典叙事的早期步伐	59	法国	84
一种国际化风格	68	丹麦	86

深度解析　动画片的开端　70

瑞典　87

笔记与问题　73

古典好莱坞电影　92

格里菲斯在电影风格发展中的重要性　73

大制片厂开始形成　92

延伸阅读　74

操控电影制作　93

1910年代好莱坞的电影制作　94

深度解析　欧洲电影精确的场面调度　96

第3章　民族电影、好莱坞古典主义与第一次世界大战：1913—1919　75

电影与电影制作者　98

美国电影占领世界市场　76

美国动画片的流水线化　103

民族电影的兴起　78

制作电影较少的国家　104

德国　78

笔记与问题　106

意大利　79

1910年代的不断再发现　106

俄罗斯　81

延伸阅读　107

深度解析　系列片的短暂繁荣　83

第二部分　无声电影后期：1919—1929

第4章　1920年代的法国电影　113

《拿破仑》的修复工作　133

一战后的法国电影工业　113

延伸阅读　134

来自进口影片的竞争　114

电影工业内部的矛盾　114

第5章　1920年代的德国电影　135

陈旧的制作设施　115

一战之后德国的处境　135

战后重要的电影类型　115

战后德国电影的类型与风格　137

法国印象派运动　117

奇观电影　137

印象派与电影工业的关系　117

德国表现主义运动　138

法国印象派电影年表　119

德国表现主义电影年表　139

印象派电影理论　121

室内剧　145

印象派电影的形式特征　122

德国电影在国外　147

法国印象派的终结　130

1920年代中期到晚期的重要变化　147

电影制作者走向自己的拍片方式　130

德国片厂的技术更新　148

电影工业内部的问题　131

通货膨胀结束　150

笔记与问题　133

表现主义运动的终结　151

法国印象派理论与批评　133

新客观派　152

出口与古典风格	154
深度解析　G.W. 帕布斯特和新客观派	**154**
笔记与问题	156
德国电影与德国社会	156
表现主义，新客观派与其他艺术	156
延伸阅读	157

第6章　1920年代的苏联电影　159

战时共产主义时期的困难处境：1918—1920	160
新经济政策下的复苏：1921—1924	164
日益增强的国家控制和蒙太奇运动：1925—1930	166
电影工业的成长与电影输出	166
构成主义的影响	167
新一代：蒙太奇电影制作者	169
苏联蒙太奇运动作品年表	**171**
蒙太奇电影人的理论写作	173
苏联蒙太奇电影的形式与风格	174
其他苏联电影	184
第一个五年计划与蒙太奇电影运动的终结	185
笔记与问题	187
电影工业与政府政策：一段错综复杂的历史	187
库里肖夫效应	187
俄国形式主义和电影	188
延伸阅读	188

第7章　无声电影后期的好莱坞电影：1920—1928　189

连锁影院与产业结构	190
垂直整合	190
电影宫	191
三大与五小	191
美国电影制片人与发行人协会	193
制片厂电影制作	194
风格与技术变化	194
1920年代的大预算电影	197
新投资与大片	200
类型与导演	201
深度解析　1920年代的无声喜剧	**202**
好莱坞的外国电影人	208
为非裔美国观众拍摄的电影	213
排片节目组合上的动画部分	215
笔记与问题	218
巴斯特·基顿的重新发现	218
延伸阅读	219

第8章　1920年代的国际潮流　221

"电影欧洲"	221
战后仇恨的消退	222
建立合作的具体步骤	222
合作中断	223
"国际化风格"	224
风格化特征的融合	224
卡尔·德莱叶：欧洲导演	226
主流工业之外的电影实验	228
抽象动画片	229
深度解析　"艺术电影"机制的扩散	**231**
达达电影制作	234
超现实主义	235
纯电影	237
抒情纪录片：城市交响曲	239
实验性叙事	240
纪录长片异军突起	243
国际商业电影制作	245
日本	245
英国	247
意大利	248
一些出产电影较少的国家	248
笔记与问题	250
默片经典的不同版本	250
延伸阅读	251

第三部分　有声电影的发展：1926—1945

第9章　有声电影的兴起 ……255
有声电影在美国 ……256
　　华纳兄弟与维他风 ……256
　　采用片上录音 ……257
　　声音与电影制作 ……258
深度解析　早期有声技术与古典风格 ……258
德国挑战好莱坞 ……262
　　瓜分国际市场 ……262
　　德国有声时代初期 ……263
苏联追寻自己的有声片发展之路 ……267
有声技术的国际化进展 ……269
　　法国 ……269
　　英国 ……270
　　日本 ……272
　　全世界影院安装有声设施 ……273
　　跨越语言障碍 ……273
笔记与问题 ……275
　　电影制作者论有声技术的兴起 ……275
　　声音与电影史的重写 ……275
延伸阅读 ……276

第10章　好莱坞制片厂制度：1930—1945 ……277
电影工业的新结构 ……278
　　五大 ……278
　　三小 ……281
　　独立制片 ……282
深度解析　海斯法典——好莱坞的自我审查 ……282
1930年代的放映实践 ……284
好莱坞持续的创新 ……285
　　声音录制 ……285
　　摄影机运动 ……286
　　特艺彩色 ……286
　　特效 ……287
　　摄影风格 ……289
大导演们 ……291
　　老一代导演 ……291
　　新一代导演 ……294
深度解析　《公民凯恩》和《安倍逊大族》 ……295
　　新移民导演 ……296
电影类型的创新和变化 ……297
　　歌舞片 ……297
　　神经喜剧片 ……298
　　恐怖片 ……300
　　社会问题片 ……301
　　黑帮片 ……302
　　黑色电影 ……303
　　战争片 ……305
动画片和制片厂制度 ……306
笔记与问题 ……309
　　关于奥逊·威尔斯的争议 ……309
延伸阅读 ……309

第11章　其他制片厂制度 ……311
配额充数片与战时的压力：英国制片厂 ……311
　　英国电影工业的壮大 ……312
　　影片输出的成功 ……313
　　希区柯克的惊悚片 ……314
　　危机与复兴 ……316
　　战争的影响 ……317
一个工业的内部创新：日本制片厂制度 ……319
　　1930年代的流行电影 ……320
深度解析　1930年代的小津安二郎与沟口健二 ……323
　　太平洋战争 ……326

印度：建立在歌舞之上的电影工业	331
高度零碎化的商业	331
神话片、社会片和灵修片	332
独立制作削弱片厂制度	332
中国：受困于左右之争的电影制作	333
笔记与问题	335
重新发现日本电影	335
延伸阅读	336

第12章　电影与国家政权：苏联、德国、意大利，1930—1945　337

苏联：社会主义现实主义与二战	337
1930年代初期的电影	338
社会主义现实主义教条	338
深度解析　社会主义现实主义和《恰巴耶夫》	**340**
社会主义现实主义的主要电影类型	341
战时的苏联电影	346
纳粹统治下的德国电影	349
纳粹政权与电影工业	350
纳粹时期的电影	351
纳粹电影的余波	356
意大利：宣传与娱乐	356
电影工业的发展趋势	357
消遣的电影	358
新现实主义？	360
笔记与问题	363
莱妮·里芬施塔尔公案	363
延伸阅读	364

第13章　法国：诗意现实主义、人民阵线与占领期，1930—1945　365

1930年代的电影工业和电影制作	366
制片难题和艺术自由	366
幻想和超现实主义：勒内·克莱尔、皮埃尔·普雷韦、让·维果	367
优质的片厂制作	369
法国的移民导演	371
日常现实主义	372
诗意现实主义	373
命运多舛的恋人和氛围的营造	373
让·雷诺阿的创作爆发	374
其他贡献者	378
简短的插曲：人民阵线	378
深度解析　人民阵线电影制作：《生活属于我们》与《马赛曲》	**379**
德军占领下及维希政权时期的法国电影制作	382
电影工业的状况	382
占领时期的电影	385
笔记与问题	388
重新恢复对人民阵线的兴趣	388
延伸阅读	389

第14章　左派、纪录片与实验电影：1930—1945　391

政治电影的传播	391
美国	392
德国	393
比利时与荷兰	394
英国	395
1930年代后期国际左派电影的制作	396
政府与企业资助的纪录片	398
美国	398
英国	399
深度解析　罗伯特·弗拉哈迪：《亚兰岛人》与"罗曼蒂克纪录片"	**400**
战时纪录片	403
好莱坞导演和二战	403
英国	405
德国与苏联	407
国际实验电影	409

实验叙事，以及抒情和抽象电影	409	动画片	412
超现实主义	410	延伸阅读	415

第四部分　战后时期：1945年—1960年代

第15章　战后美国电影：1945—1960	419	延伸阅读	454
1946—1948	420		
HUAC聆讯会：冷战到达好莱坞	420	**第16章　战后欧洲电影：新现实主义及其语境，**	
派拉蒙判决	421	1945—1959	455
好莱坞片厂体系的衰落	422	战后语境	455
生活方式的改变和充满竞争的娱乐	423	电影工业和电影文化	456
好莱坞应对电视的方法	425	西德："爸爸电影"	456
深度解析　在大银幕上看大电影	425	抵抗美国电影的入侵	458
艺术影院和汽车影院	429	艺术电影：现代主义的回归	460
挑战审查制度	431	意大利：新现实主义及其后续	463
单部影片的新动力和路演的复活	432	意大利之春	463
独立制作的崛起	433	**深度解析　新现实主义及其后续——**	
主流的独立制作：经纪人、明星力量和		大事记与作品选	466
打包销售	433	界定新现实主义	467
剥削电影	435	**深度解析　《风烛泪》——女仆醒来**	470
边缘的独立制作	437	**深度解析　《罗马，不设防的城市》——**	
古典好莱坞电影制作：一个持续的传统	437	皮娜之死	471
故事讲述中的复杂性与现实主义	437	超越新现实主义	472
风格的更替	438	**深度解析　卢奇诺·维斯康蒂和罗伯托·**	
老类型的新变化	440	罗塞里尼	474
主要的导演：几代电影人	444	西班牙的新现实主义？	477
制片厂时代的老手们	445	笔记与问题	479
继续停留的移民导演	447	围绕着新现实主义的论争	479
深度解析　阿尔弗雷德·希区柯克	447	延伸阅读	480
威尔斯与好莱坞的斗争	449		
戏剧的影响	449	**第17章　战后欧洲电影：法国、北欧及英国，**	
新导演们	451	1945—1959	481
笔记与问题	453	战后十年的法国电影	481
宽银幕制式后来的发展	453	产业的复苏	481

深度解析 战后法国电影文化	483
优质电影的传统	484
老一代导演的回归	486
新一代独立导演	492
斯堪的纳维亚半岛的复兴	493
深度解析 卡尔·西奥多·德莱叶	495
英国：优质电影与喜剧电影	497
电影工业中的问题	497
文学遗产和怪癖	498
在海外艺术影院的成功	501
笔记与问题	502
战后法国电影理论	502
鲍威尔和普雷斯伯格的复兴	503
延伸阅读	504

第18章 战后非西方电影：1945—1959 505

总体趋势	505
日 本	507
美军占领下电影工业的恢复	507
资深导演	509
经历战争的一代	511
苏联势力范围内的战后电影	512
苏联：从斯大林主义的高压政策到解冻时期	512
战后东欧电影	516
中华人民共和国	521
内战与革命	522
传统和毛泽东思想的结合	524
印 度	525
一个混乱而多产的行业	526
民粹主义传统和拉杰·卡普尔	526
深度解析 音乐和战后印度电影	527
逆流而上：古鲁·杜特、李维克·伽塔克	529
拉丁美洲	531
阿根廷和巴西	531
墨西哥流行电影	533

笔记与问题	535
去斯大林化和消除行动	535
延伸阅读	535

第19章 艺术电影和作者身份 537

作者理论的兴起和传播	537
作者身份和艺术电影的发展	539
路易斯·布努埃尔（1900—1983）	540
英格玛·伯格曼（1918—2007）	543
黑泽明（1910—1998）	546
费德里科·费里尼（1920—1993）	549
米开朗琪罗·安东尼奥尼（1912—2007）	552
罗贝尔·布列松（1907—1999）	554
雅克·塔蒂（1908—1982）	558
萨蒂亚吉特·雷伊（1921—1992）	561
笔记与问题	565
作者论的影响	565
作者论和美国电影	565
1950年代和1960年代的现代主义电影	566
延伸阅读	567

第20章 新浪潮与青年电影：1958—1967 569

电影工业的新需求	569
形式与风格趋向	570
法国：新浪潮与新电影	573
深度解析 法国新电影与新浪潮——重要影片发行年表	574
新浪潮	576
深度解析 弗朗索瓦·特吕弗和让-吕克·戈达尔	578
新电影：左岸派	582
意大利：青年电影与通心粉西部片	585
英国：厨房水槽电影	589
德国青年电影	592
苏联与东欧的新电影	594

苏联青年电影	594	让·鲁什和民族志纪录片	626
东欧的新浪潮	597	直接电影	627

深度解析　米克洛什·扬索　605

深度解析　美国：德鲁及其团队　628

日本新浪潮　607

深度解析　用于新纪录片的新技术　630

巴西：新电影　611

 双语国家加拿大的直接电影　631

笔记与问题　616

 法国：真实电影　632

 审查制度和法国新浪潮　616

实验电影和先锋派电影　635

 新电影理论　616

深度解析　战后第一个十年：玛雅·德伦　637

延伸阅读　617

 抽象、拼贴与个人表达　639

深度解析　战后第二个十年：斯坦·布拉克哈格　647

第21章　战后纪录片与实验电影：1945年—1960年代中期　619

 成功和新的野心　649

走向个人化的纪录片　620

 地下电影和扩延电影　651

 创新趋势　620

笔记与问题　659

 国家电影委员会和自由电影　622

 战后先锋派电影历史的撰写　659

 法国：作者纪录片　623

延伸阅读　660

第五部分　1960年代以来的当代电影

第22章　好莱坞的衰落与复兴：1960—1980　665

深度解析　1970年代电影三巨头——科波拉、斯皮尔伯格和卢卡斯　681

1960年代：衰退中的电影工业　666

 大片归来　684

 危机中的制片厂　667

 好莱坞与时俱进　686

 风格和类型　668

 集大成者：斯科塞斯　689

 古典制片厂风格的修正　669

独立电影的机会　690

 识别受众　670

笔记与问题　693

深度解析　新的制作和放映技术　671

 作为超级明星的美国导演　693

新好莱坞：1960年代末到1970年代末　673

 电影意识和电影保存　694

 走向一种美国艺术电影　674

 剥削电影和"怪异电影"行家　694

深度解析　个人电影——阿尔特曼和艾伦　677

延伸阅读　695

 好莱坞掘到黄金　679

第23章 1960年代和1970年代的政治批判电影 697
第三世界的政治电影制作 698
 革命的志向 699
 政治电影类型与风格 700
 拉丁美洲 701

深度解析 两部革命电影——《低度开发的回忆》和《露西娅》 706

 黑非洲电影 714
 中国：电影与"无产阶级文化大革命" 718

第一世界和第二世界的政治电影制作 720
 东欧与苏联 720
 西方的政治电影 726

深度解析 巴黎五月事件期间的电影活动 729

深度解析 布莱希特和政治现代主义 734

笔记与问题 754
 界定第三世界革命电影 754
 电影研究和新电影理论 754

延伸阅读 755

第24章 1960年代末以来的纪录电影和实验电影 757
纪录电影 758
 直接电影及其遗产 758

深度解析 弗雷德里克·怀斯曼与直接电影的传统 759

 纪录片技巧的综合 762
 对纪录片纪实性的质疑 764
 记录动荡与不公正 767
 电视时代的戏剧化纪录片 768

从结构主义到多元主义的先锋派电影 770
 结构电影 771
 结构电影的反响和变化 776

深度解析 1970年代和1980年代的独立动画片 778

 新的融合 786

笔记与问题 788
 对纪录片的再思考 788
 结构的观念 788
 先锋派和后现代主义 789

延伸阅读 790

第25章 新电影和新发展：1970年代以来的欧洲电影和苏联电影 793
西欧 794
 产业中的危机 794

深度解析 电视与阿德曼动画公司 797

 艺术电影的复兴：趋向浅显易懂 799

深度解析 杜拉斯、冯·特罗塔与欧洲艺术电影 805

 吸引人的影像 811

东欧与苏联 817
 东欧：从改革到革命 817
 苏联：最后的解冻 823

笔记与问题 829
 德国新电影 829

延伸阅读 830

第26章 超越工业化的西方：1970年代以来的拉美、亚太地区、中东和非洲 831
从第三世界到发展中国家 832

深度解析 拉丁美洲文学与电影 833

拉丁美洲：平易近人与衰退不振 834
 巴西 834
 阿根廷及其他地区 836
 墨西哥 837
 古巴与其他左翼电影 839

印度：大量产出与艺术电影 841
 一种平行电影 841
 超越平行电影 843

合作制片，"国际导演"和新政治电影	845
日本	846
独立电影制作：不羁的一代	847
1990年代：破裂的泡沫与新人才的涌现	849
中国	851
第五代	852
深度解析　中国第五代大事年表	**852**
第六代和相关电影	855
香港	857
台湾	863
深度解析　杨德昌和侯孝贤	**865**
东亚新电影	867
菲律宾	867
韩国	869
澳大利亚与新西兰	870
澳大利亚	870
新西兰	873
中东地区的电影制作	875
以色列	875
埃及	876
土耳其	877
伊拉克和伊朗	878
非洲电影	881
北非	882
撒哈拉以南的非洲地区	883
1990年代的非洲电影	885
笔记与问题	887
为皮诺切特钉上尾巴	887
第三世界电影中的故事讲述	887
延伸阅读	888

第六部分　电子媒体时代的电影

第27章　美国电影与娱乐经济：1980年代及之后	**891**
好莱坞、有线电视与录像带	892
电影工业的集中与整合	894
巨片心态	897
盈亏平衡线	898
主要的资源整合者	900
新的收入来源	900
大型多厅影院：放映的新方式	902
美学趋势	903
形式与风格	903
深度解析　强化的连贯性——视频时代的一种风格	**904**
导演：与巨片共舞	905
类型片	909
独立电影的新时代	912
支撑系统	913
艺术化的独立电影	915
偏离好莱坞的独立电影	916
回归好莱坞的独立电影	920
数字电影	922
深度解析　3-D计算机动画的时间表	**924**
笔记与问题	925
视频的版本	925
乔治·卢卡斯：胶片死了吗？	926
延伸阅读	926
第28章　走向全球的电影文化	**927**
好莱坞占领世界？	928
媒体集团	929
合作和吸纳	930
深度解析　《侏罗纪公园》——全球电影	**931**

与关贸总协定战斗	932
多厅影院布满全球	932

区域联盟和新国际电影 933

欧洲和亚洲力图参与竞争	934
媒体帝国	934
宝丽金：一家欧洲的大制片厂？	935
来自欧洲的全球电影	935

深度解析　返璞归真——"道格玛95"运动 937

东亚：地区合作和拓展全球市场的努力	938

流散与全球灵魂 940

电影节路线 941

深度解析　多伦多国际电影节 944

全球亚文化 944

盗版碟：一个高效的发行体系？	945
粉丝亚文化：挪用电影	945

数字融合 947

互联网作为电影广告牌	947
数字电影制作：从剧本到银幕	948

笔记与问题 950

阿基拉、高达、美少女战士和他们的朋友	950
网络中的作者	950

延伸阅读 951

参考文献 952

一般参考文献	952
历史类	953
世界电影综述	953
地区和民族电影综述	954
人物类	958
类型、运动与潮流	960

重要术语 963

译后记 973

编后记 975

序　言

对一种极为重要的大众媒介一百余年的发展做出总结，是一项艰巨的任务。我们试图在一本书的容量内为主流故事片制作、纪录片制作和实验电影的重要流变建构一种可读的历史。本书的引论部分"电影史和做电影史的方法"更详尽地罗列了指导我们工作的相关假设和参照框架。我们希望，这本书能为这一无限迷人的主题提供一个有益的起点。

我们研究电影史已经超过三十年，我们都知道，资料馆、图书馆和众多个人对历史学家的帮助有多大。许多资料馆员帮助我们获得了接触影片和图片的机会。我们要感谢伊莱恩·伯罗斯（Elaine Burrows）、杰基·莫里斯（Jackie Morris）、朱莉·里格（Julie Rigg），以及英国电影学院（British Film Institute）国家电影电视资料馆的馆员们；感谢保罗·斯佩尔（Paul Spehr）、凯西·劳格尼（Kathy Loughney）、帕特里克·劳格尼（Patrick Loughney）、库珀·格雷厄姆（Cooper Graham），以及美国国会图书馆（Library of Congress）电影电视和录音资料部门的工作人员；感谢恩诺·帕塔拉斯（Enno Patalas）、扬·克里斯托弗－霍拉克（Jan Christopher-Horak）、克劳斯·福尔克默（Klaus Volkmer）、格哈特·乌尔曼（Gerhardt Ullmann）、斯特凡·德勒斯勒（Stefan Droessler），以及慕尼黑电影博物馆（München Filmmuseum）的工作人员；感谢马克－保罗·迈耶（Mark-Paul Meyer）、埃里克·德·凯珀（Eric de Kuyper），以及荷兰电影博物馆（Nederlands Filmmuseum）的工作人员；感谢艾琳·鲍泽（Eileen Bowser）、查尔斯·西尔弗（Charles Silver）、玛丽·科利斯（Mary Corliss），以及现代艺术博物馆（Museum of the Modern Art）电影研究中心的工作人员；感谢伊布·蒙蒂（Ib Monty）、玛格丽特·恩贝里（Marguerite Engberg），以及丹麦电影博物馆（Danish Film Museum）的工作人员；感谢文森特·皮内尔（Vincent Pinel）和巴黎法国电影资料馆（Cinémathèque Française）的工作人员；感谢罗伯特·罗森（Robert Rosen）、埃迪·里士满（Eddie Richmond）和加州大学洛杉矶分校电影档案馆（UCLA Film Archive）的工作人员；感谢布鲁斯·詹金斯（Bruce Jenkins）、迈克·马乔里（Mike

Maggiore）和沃克艺术中心（Walker Art Center）电影部门的工作人员；感谢罗伯特·A.哈勒（Robert A.Haller）、卡罗尔·皮波洛（Carol Pipolo），以及名作电影资料馆（Anthology Film Archives）的工作人员；还要感谢伊迪丝·克雷默（Edith Kramer）和太平洋电影档案馆（Pacific Film Archive）的工作人员。我们要特别感谢扬·克里斯托弗-霍拉克和乔治·伊斯曼博物馆（George Eastman House）电影部门的保罗·谢奇·乌萨伊（Paolo Cherchai Usai），他们对我们的工作的帮助"远超职责范围"。最后，没有已故的雅克·勒杜（Jacques Ledoux）和继任者加布丽埃勒·克拉斯（Gabrielle Claes）的慷慨相助，这本书的内容是不可能这么全面和细致的。他们与他们的比利时皇家电影资料馆（Cinémathèque Royale de Belgique）工作人员一道，以无可计数的方式友善地支持着我们的工作。

再者，我们还要感谢其他一些与我们分享电影和资料的人：雅克·奥蒙（Jacques Aumont）、约翰·贝尔顿（John Belton）、爱德华·布兰尼根（Edward Branigan）、卡洛斯·布斯塔门特（Carlos Bustamente）、陈梅、大卫·德瑟（David Desser）、迈克尔·德诺泽夫斯基（Michael Drozewski）、迈克尔·弗兰德（Michael Friend）、安德烈·戈德罗（André Gaudreault）、凯文·赫弗南（Kevin Heffernan）、理查德·辛查（Richard Hincha）、平野恭子（Kyoko Hirano）、唐纳德·桐原（Donald Kirihara）、小松宏（Hiroshi Komatsu）、理查德·莫尔特比（Richard Maltby）、阿尔伯特·莫兰（Albert Moran）、查尔斯·马瑟（Charles Musser）、彼得·帕歇尔（Peter Parshall）、威廉·保罗（William Paul）、理查德·培尼亚（Richard Peña）、托尼·雷恩斯（Tony Rayns）、唐纳德·里奇（Donald Richie）、大卫·罗多维克（David Rodowick）、菲尔·罗森（Phil Rosen）、芭芭拉·萨雷斯（Barbara Scharres）、亚历克斯·瑟森斯克（Alex Sesonske）、阿利萨·西蒙（Alissa Simon）、塞西尔·斯塔尔（Cecille Starr）、尤里·齐维安（Yuri Tsivian）、艾伦·厄普丘奇（Alan Upchurch）、鲁思·瓦齐（Ruth Vasey）、马克·韦尔内（Marc Vernet）和查克·沃尔夫（Chuck Wolfe）。杰里·卡尔森（Jerry Carlson）用他特有的方式协助我们关于东欧电影和拉美电影的工作，而黛安娜·维尔马（Diane Verma）和克瓦尔·维尔马（Kewal Verma）夫妇则帮助我们接触到名不见经传的印地语电影。汤姆·冈宁（Tom Gunning）阅读了整部书稿并提供了很多有价值的建议。

我们对无声片的考察幅度因每年在意大利波代诺内（Pordenone）举行的"国际无声电影展"（Giornate del cinema muto）而扩展。这些展映活动已经导致了无声电影研究的革命，我们非常感谢达维德·图尔科尼（Davide Turconi）、洛伦佐·科代利（Lorenzo Codelli）、保罗·谢奇·乌萨伊、大卫·罗宾森（David Robinson）及其同僚邀请我们加入到这一盛会之中。

我们还要感谢我们的专业读者，他们提供了很多有益的批评和建议：皇后学院（Queens College）的乔纳森·布克斯鲍姆（Jonathan Buchsbaum）、阿拉巴马大学（University of Alabama）的杰里米·巴特勒（Jeremy Butler）、圣路易斯社区大学（St. Louis Community College）的黛安·卡尔森（Diane Carson）、密苏里大学（University of Missouri）的托马斯·D.库克（Thomas D.Cooke）、西南密苏里州立大学（Southwest Missouri State University）的大卫·A.达利（David A.Daly）、爱达荷大学（University of Idaho）的彼得·哈格特

(Peter Haggart)、纽约州立大学布法罗分校（State University of New York at Buffalo）的布莱恩·亨德森（Brian Henderson）、韦伯州立学院（Weber State College）的斯科特·L. 詹森（Scott L. Jensen）、罗德岛学院（Rhode Island College）的凯瑟琳·卡林纳克（Kathryn Kalinak）、亨利·福特社区学院（Henry Ford Community College）的杰伊·B. 科里奈克（Jay B.Korinek）、玛丽斯特学院（Marist College）的苏·劳伦斯（Sue Lawrence）、西伊利诺伊大学（Western Illinois University）的凯伦·B. 曼（Karen B. Mann）、洪堡州立大学（Humboldt State University）的查尔斯·R. 迈尔斯（Charles R. Myers）、怀俄明大学（University of Wyoming）的约翰·W. 拉维吉（John W. Ravage）、林奇堡学院（Lynchburg College）的杰雷·里尔（Jere Real）、长岛大学（Long Island University）的露西尔·罗兹（Lucille Rhodes）、北奥尔良大学（University of North Orleans）的H. 韦恩·舒特（H.Wayne Schuth）、佐治亚理工大学（Georgia Tech University）的J. P. 特罗特（J. P. Telotte）、罗切斯特理工学院（Rochester Institute of Technology）的查尔斯·威尔伯里格（Charles C. Werberig），以及戴尔波罗谷学院（Diablo Valley College）的肯·怀特（Ken White）。除了上述为新版提供了建议和修正意见的学者，新英格兰大学（The University of New England）的尼尔·拉蒂根（Neil Rattigan），加州大学戴维斯分校（University of California-Davis）的斯科特·西蒙（Scott Simmon）、塞西尔·斯塔尔，洛杉矶城市学院（Los Angeles City College）的汤姆·斯坦普尔（Tom Stempel）也提供了宝贵建议。我们最新的研究还受惠于下述人士的帮助：陈儒修（台湾艺术大学）、李焯桃、张建德、冯若芷、夏慕斯（James Schamus，好机器电影公司[Good Machine]）、舒琪、叶月瑜（香港浸会大学）。

没有威斯康星－麦迪逊大学的同仁和资源，本书也不可能完成。本书的大部分内容皆源于我们的教学和研究工作，得到了传播艺术系、研究生院和人文研究院的大力支持。此外，我们也得益于由我们的资料管理员、曾经的合作者马克辛·弗莱克纳·杜西（Maxine Fleckner Ducey）掌管的威斯康星电影与戏剧研究中心的资料和工作人员的帮助。乔·贝雷斯（Joe Beres）和布拉德·肖尔（Brad Schauer）在新版的插图方面也给予我们不胜枚举的帮助。

此外，麦迪逊同事们的专业知识也给予本书极大的帮助。蒂诺·巴里奥（Tino Balio）的建议提升了我们对电影工业的理解；本·布鲁斯特（Ben Brewster）为我们仔细审读了关于早期电影的章节；诺埃尔·卡罗尔（Noël Carroll）为实验电影和好莱坞电影部分提供了非常详细的意见；唐·克拉夫顿（Don Crafton）为动画片和法国早期电影部分提供了建议和图片资料；利·雅各布斯（Lea Jacobs）提升了我们对好莱坞电影和女人电影的理解；万斯·开普利（Vance Kepley）为俄国和苏联电影部分提供了建议；J. J. 墨菲（J. J. Murphy）为我们提供了关于先锋派的讨论；马克·西尔贝曼（Marc Silberman）的帮助使得我们能够更巧妙地处理德国电影。我们最新近的同事——凯利·康韦（Kelley Conway）、迈克尔·柯廷（Michael Curtin）和本·辛格（Ben Singer）——的帮助使得本书的内容大为改善。我们的钦佩和仰慕之情愈甚，我们在智识上受益于这些同事愈多。

克里斯汀·汤普森

大卫·波德维尔

引论　电影史和做电影史的方法

我们为何关注老电影？

任何时刻，世界各地都有成千上万的人正在观看电影。他们观看主流娱乐片、严肃的"艺术电影"、纪录片、卡通片、实验电影、教育短片。他们坐在有空调的电影院里、村庄的广场上、艺术展览馆中、大学的教室里以及家里的电视屏幕前。世界各地的影院每年吸引了大约15亿顾客。此外电影还可在视频媒介——无论是有线电视、卫星电视或互联网等广播媒介，还是录像带或DVD的播放——获得，此类观众远远超过影院观众的人数。

毫无疑问，电影已经是这一百余年来最具影响的媒介之一。你不仅会想到电影中最令你激动或流泪的时刻，而且，你也很可能会记得日常生活中那些你试图像银幕上高于生活的人物一样优雅、一样无私、一样坚强或一样富于同情心的时刻。我们穿衣和理发的方式，我们说话和行事的方式，我们相信或怀疑的事物——我们生活的各个方面——都受到了电影的影响。电影也为我们提供了强而有力的美学体验、对各种文化的洞察，以及对新的思维方式的看法。

因此，人们蜂拥观看最新的热门大片或从音像店租借所热爱的影片，我们不会感到惊讶。然而，为什么应该关心老电影呢？

首先，那些老电影提供了与我们观看当代电影所获得的同样的洞见。一些老电影提供了非常强烈的艺术体验或其他时代和地域的穿透人心的人类生存景象。一些老电影则是对继续影响当前时代的日常生存或超常历史事件的记录。还有一些老电影，则是全然陌生的。它们抗拒着与我们当前思维习惯的同化。它们迫使我们承认，电影可以完全不同于我们所习惯的那个样子，我们必须调整自己的视野，去容纳被另外一些人认为理所当然却令我们惊异的电影样式。

电影的历史不只包括电影。通过研究电影怎样被制作和接受，我们发现了可供电影制作者和电影观众选择的范围。通过研究社会和文化对电影的影响，我们更好地理解了电影承载制作和消费它们

的社会印迹的方式。电影的历史向着政治、文化和艺术——高雅艺术和通俗艺术——中的一系列问题敞开。

然而，我们的问题的另一个答案是：研究老电影和制作它们的时代从根本上讲是非常有意思的。作为一个相对新鲜的学术研究领域（不超过50年），电影史已经具备了一个年轻学科的激动人心之处。过去的几十年里，许多遗失的影片得以发现，知之甚少的类型得到探索，被忽视的电影人获得重新评价。雄心勃勃的回顾展已经揭示出曾被大大忽视的全部的民族电影。甚至随着一些有线电视台完全致力于电影播映，此前稀有的和未被发现的默片以及外国电影被带到了观众的客厅里。而且，还有更多的影片尚未被发掘出来。简而言之，因为老电影的数量远多于新电影，所以我们有更多的机会获得令人陶醉的观影经验。

在本书所涉及的范围内，我们的目标是介绍当前大多数卓有成就的学者所理解、书写和传授的电影历史。本书并不假定特别的电影美学或理论知识，尽管对这些领域一定程度的熟悉，对读者肯定是有益的。[1] 我们把视野限定于那些获得了最频繁研究的电影制作领域。我们会涉及影院故事片、纪录片、实验或先锋电影制作和动画片。还有一些别的电影类别——最有名的是教育片、工业片和科学片——但是，无论它们如何有趣，在大多数历史学家看来，它们所扮演的都是次要角色。

然而，《世界电影史》确实不是对于一种"本质"的电影历史的提纯。研究者们喜欢说，不存在

唯一的电影史，而是有着各种各样的电影史。对一些人而言，这意味着不存在一种明了的、连贯的"宏大叙事"能把所有事实整合到一起。先锋电影的历史并不适合放置到彩色技术的历史或西部片发展史或约翰·福特（John Ford）的生活史之中。对另外一些人而言，电影的历史意味着历史学家们可以从各种视角怀着不同兴趣和目的展开研究工作。

以上两方面我们都赞同。不存在任何关于电影历史的宏大叙事可以解释所有事件、原因和结果。各种不同的历史方法保证了历史学家们将会得出各种各样的结论。我们也认为，电影史更适合被看做各种电影历史的集合，因为研究电影的历史包括提出一系列问题，然后寻找证据，以便在论证的过程中回答这些问题。当历史学家聚焦于不同的问题，寻求不同的证据，形成不同的解释，我们得到的就不是一种单一的历史，而是一个多样化的历史证据的集合。在此引论中，我们将要解释电影史学家们的所作所为以及本书所采用的特定方法。

电影史学家做什么？

此时此刻，虽有数百万人正在观看电影，却只有几千人正在研究过去的电影。某个人正试图确定某部电影制作于1904年还是1905年。另一个人正在搜寻某个短命的斯堪的纳维亚制片公司的财产。还有人正专注于1927年的日本电影，一个镜头一个镜头地加以研究，想找出它们讲故事的方法。一些研究者正对某部晦涩的电影的某些拷贝进行比较，以确定哪一个拷贝才是原版。另一些学者正在研究由同一个导演或场景设计师或制片人所负责制作的一批影片。一些人正在仔细研究版权记录和技术图表、法律文书和制作文档，还有一些人正在访问

[1] 与本书最匹配的对电影美学的考察是大卫·波德维尔和克里斯汀·汤普森著，《电影艺术：形式与风格》（*Film Art: An Introduction*, 6th ed, New York: McGraw-Hill, 2001）。编按：该书新版也将由内地的后浪出版公司引进推出。

退休的员工，想弄清楚家乡的袖珍型影院（Bijou Theater）在1950年代是怎样运作的。

为何？

提出问题，寻求解答

原因很明显。大多数电影史学家——教师、资料管理员、记者和自由撰稿人——都是影迷（cinephiles），是电影的狂热爱好者。就像野鸟观察家、1960年代的电视迷、艺术史学家和其他热心之士一样，他们都在兴奋地追寻着有关他们所热爱的对象的知识。

影迷也许就此止步，把有关他们喜爱之物的事实的累积当成目的本身。但是，知道"活宝三人组"（Three Stooges）的所有妻子的名字无论多么令人愉快，大多数电影史学家都不会仅止于做一个琐碎之事的迷恋者。

电影史学家们设定研究项目，系统地探寻往昔之事。一个史学家的研究项目是围绕需要回答的各种问题而组织起来的。一个研究项目也是由各种假设和背景知识组成的。对于电影史学家来说，某个事实只有放到研究项目的语境中才能获得意义。

请注意本页从默片时代一部影片中截取的图片。一位电影档案管理员——也就是在资料馆里工作、致力于收集和保存影片的人——常常会碰到某部她无法识别的影片。也许是片头字幕遗失了，也许是该拷贝的片头与原始拷贝截然不同。宽泛地说，资料管理员的研究项目就是做出鉴别。这部影片提出了一系列问题：它是什么时间制作或发行的？它是在哪个国家制作的？谁制作的？演员是谁？

我们所说的这部神秘影片仅有片名 *Wanda l'espione*（《间谍旺达》）——这更像是一个发行人为它取的名字。它很可能是进口影片，而不是在发现拷贝的

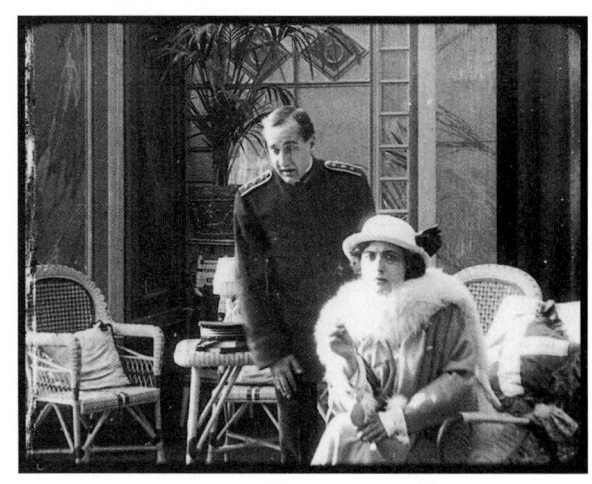

这个小国家里摄制的。幸运的是，拷贝中还是有一些线索，可供知识渊博的史学家进行认定。坐在前景处的女主角是一位明星，名叫弗朗切斯卡·贝尔蒂尼（Francesca Bertini）。认出她，几乎可以肯定这部影片属于意大利，制作于1910年代她的职业生涯巅峰时期。影片的风格允许研究者进一步缩小日期范围。摄影机直接面对场景的后墙拍摄，与此处所看到的他们的位置相比，演员很少更靠近摄影机。剪辑步调慢，动作的调度方面则是让演员通过后面的门道进出。所有这些风格化的特征，都是1910年代中期欧洲电影制作的典型情况。这些线索还能在贝尔蒂尼主演的一系列影片中看到。她在1915年主演的一部影片《狐狸精狄安娜》（*Diana l'affascinatrice*）的情节描述，与这部身份不明的拷贝的情节完全一样。

注意，这一鉴别依赖于几个确切的假设。比如，研究者已经这样假设，一个1977年的电影制作者不可能搞阴谋折磨资料馆人员，制作一部伪造的1915年意大利电影（电影史学家几乎不担心有伪作，而艺术史学家则必须考虑到伪作的情况）。还要注意到，背景知识是绝对必要的。研究者有理由

相信，这样的调度和剪辑方式正是1910年代中期电影的特征，而且，他还要能认得这一时期出现在其他影片中的这位明星。

考虑另外的可能性。一个资料馆收藏了同一个制片公司制作的很多影片，此外，还有众多的文件柜，里面塞满了这个公司制片过程的相关文件。它还收藏了各种剧本草稿，编剧、导演、制片人和其他人员的备忘录，以及场景和服装草图。这是一座数据的富矿——实际上，对一位研究人员要做的工作来说，实在太丰富了。现在，史学家要选择相关数据以及显著的事实。

使得某种数据具有相关性或某个事实变得显著的，是史学家的研究项目及其所处理的问题。某位学者也许对追寻这个公司制作过程的共性感兴趣，他也许会问到这样的事情："一般而言，这个公司制作电影的典型方式是怎样的呢？"某位史学家的研究项目也许集中于为这个公司工作的某位导演的电影作品，她也许会问："是什么样的视觉风格使这位导演的影片与众不同？"

某些事实对某个项目很重要，但对另外的项目却无足轻重。一个对公司制片的日常运作感兴趣的史学家，并不会特别关心由某位导演引入的大胆的风格创新，而这正是另一位史学家研究的焦点。相反，后者可能对公司的制片人怎样促销某些明星同样漠不关心。

此外，某些假设也给研究者的问题框架和资料搜寻施加了压力。研究公司活动的史学家认为，他能够描绘制片机构的一般倾向，很大原因是电影公司总是按照相当固定的程式制作影片。研究导演的学者则认为——起初也许仅仅是直觉——她研究的导演的影片的确具有独特的风格。这两位历史学者都需要调动他们所知道的公司怎样运作和导演怎样执导的相关背景知识。

任何学科的史学学者都不会只是收集事实。事实并不能说明它们自身。事实只有成为研究项目的一部分，才变得有趣和重要。然而，事实却有助于我们提出并回答某些问题。

作为描述与解释的电影史

不可避免的是，一名史学家至少需要一点信息来激发他提出某些问题。但是，一位史学家并不必然会从海量的事实中筛查，然后有见地地提出某个问题。一位史学家也许开始于某个问题，有时候，那一问题也许更应该看成一种预感，或者一种直觉，甚至是一个渴念。

例如，一位年轻史学家看了一些1930年代"无法无天"的美国喜剧片，并且注意到它们的粗俗噱头和荒诞情境非常不同于同一时期那些更复杂老到的喜剧片。考虑到舞台喜剧也许是源流之一，他提出了这样一个问题："也许是歌舞杂耍和它的表演风格影响了1930年代早期的这些特别的喜剧片？"他开始收集信息，检测影片，阅读好莱坞行业杂志中关于喜剧演员的报道，研究美国人幽默品味的变化。这一研究过程导致他提炼他的问题，并给出一种详尽的解释：喜剧演员怎样把歌舞杂耍美学引入有声电影，并根据好莱坞的标准口味加以调和。[1]

非史学学者常常把历史研究者想象成印第安纳·琼斯（Indiana Jones）的表兄弟，他们勇敢地穿行于书堆，攀爬阁楼，为的是找到推翻流行看法的珍贵资源。确切地说，新资料在历史研究中扮演

[1] 关于这一研究计划的描述，参见 Henry Jenkins, *What Made Pistachio Nuts? Early Sound Comedy and the Vaudeville Aesthetic* (New York: Columbia University Press, 1992)。

着一个十分重要的角色。某位学者有机会接触好莱坞自我审查机构海斯办公室（Hays Office）长时期封锁的文件，因此她能够对这个办公室的程序和功能提出一种新的解释。[1] 同样，对最早期电影越来越多的发掘，已经缔造出电影历史的一个完整分支。[2]

然而，与挖掘新资料相比，许多研究项目更依赖于提出新问题。在某些案例中，研究的问题似乎已经有先前的史学家给出了答案，但另外的研究者却站出来提供了更为完整或更为复杂的答案。例如，没有史学家能否认华纳兄弟在1920年代中期迅速投入有声电影这个事实。长期以来，大多数史学家都相信，这个公司走了一步险棋，因为它正处于破产边缘，必须不顾一切拯救自身。但是，另一位具有更多经济学知识、懂得怎样阅读收支账单的史学家认为，有证据——对研究者是早已公开的——充分显示出一种不同的状况。他说，华纳迅速扩张和投入有声电影，与面临破产毫无关系，这项举动是旨在打入大制片厂行列的一场精心策划的一部分。[3]

我们所选择的所有例子，都表明史学家的研究项目至少要做两件事。其一，史学家试图描述某些事件的过程或状态。她要追问：什么，谁，何处，何时。这部影片是什么？谁在何时何地制作了这部影片？这个导演的工作方式与其他导演的区别是什么？杂耍喜剧的风格是什么？什么证据表明了某个制片厂濒临破产？这个镜头中的演员是谁？这个公司里谁负责剧本？这部影片曾在哪里放映，谁可能看过？史学家的问题很大程度上正是要寻找到能够解答这些问题的资料。

准确描述，对于所有历史研究来说，都是必不可少的。每一位学者都应感谢鉴定影片、核对版本、编撰作品年表、建立大事年表、创立名称和日期的参考文献等描述性工作。某个历史学科越是复杂、时间越长，它成套的描述性参考资料就会越丰富完整。

其二，史学家试图解释某些事件的过程或状态。他会问，这是怎样起作用的？此事为何发生？这个公司怎样分配工作，设定职责，完成一个项目？这个导演的工作怎样影响到这个公司的其他电影？为什么华纳兄弟积极推动有声片而更大的公司则勉为其难？为什么某些喜剧片采用杂耍喜剧风格而其他喜剧片则无甚相关？

像艺术或政治的史学家一样，电影史学家提供某种解释性的论证。她通过追问如何和为何，根据假设和背景知识检验证据，给出某种答案。在阅读历史著作时，我们需要认识到，该文或该书不仅是大量事实的集合，而且是一种论证。为了对某个事件或事态做出一种像模像样的解释，史学家的论证包含了证据的组织。也就是说，论证的目标是为了回答某些历史问题。

[1] 参见Lea Jacobs, *The Wages of Sin: Censorship and the Fallen Woman Film* (1991; reprint Berkeley: University of California Press, 1997)。

[2] 例如，Yuri Tsivian, et al., *Silent Witnesses: Russian Films 1908—1919* (Pordenone: Giornate del Cinema Muto, 1989); Charles Musser, *Before the Nickelodeon: Edwin S. Porter and the Edison Manufacturing Company* (Berkeley: University of California Press, 1991); Tom Gunning, *D. W. Griffith and the Origins of American Narrative Film: The Early Years at Biograph* (Urbana: University of Illinois Press, 1991); 以及 Ben Brewster and Lea Jacobs, *Theatre to Cinema: Stage Pictorialism and the Early Feature Film* (Oxford: Oxford University Press, 1997)。

[3] Douglas Gomery, "The Coming of Sound: Technological Change in the American Film Industry", Tina Balio, ed., *The American Film Industry*, rev. ed. (Madison: University of Wisconsin Press, 1985), pp.229—251（参见第9章的"笔记与问题"）。

证据

关于经验材料的大多数论证——而且，电影史主要是一种经验性材料——都依赖于证据。证据所包含的信息为论证的可信度提供基础。证据也支持这样的期望：史学家为最初提出的问题找到了像模像样的答案。

电影史学家利用各种证据进行工作。对许多人来说，他们所研究的电影拷贝是证据的核心部分。史学家也依靠文字材料，包括已出版的（书籍、杂志、行业期刊、报纸）和未出版的（回忆录、书信、笔记、制作文件、剧本、法庭记录）。电影技术史学家们则研究摄影机、录音机以及其他设备。某个电影摄影棚或某个重要的外景地也能作为证据的来源。

通常，历史学家们必须核实他们的证据来源。这常常依赖于我们已经提到过的那类描述性研究。此类问题对于电影拷贝特别重要。电影总是以各种不同的版本流通。1920年代，好莱坞电影拍摄两个版本，一个用于美国本土，一个用于出口。它们在长度、内容甚至视觉风格上都有相当大的差别。今天，好莱坞电影在欧洲发行的版本比在美国放映的版本要更为色情或更为暴力。此外，许多老电影已经损坏，都需剪辑和修复。即使现代的"修复技术"，也无法保证修复的影片与最初发行的版本一模一样（参见第4章的"笔记与问题"）。很多老电影的当前视频版本都或被删减过，或被加长，或对它们的影院发行格式做了改变。

然而，史学家通常并不知道她正在观看的拷贝在哪些方面与原始版相似，如果确实可以说只存在唯一的"原始"版。史学家们试图搞清楚他们正在研究的电影版本的差异，并试图做出解释。实际上，存在不同版本这一事实本身，就是某些问题的来源。

史学家们通常要区分一手资料和二手资料。就电影而言，一手资料通常是指与所研究的对象或事件直接相关的人。比如，假如你正在研究1920年代的日本电影，影片、电影制作者或观众的访谈、同时期的行业杂志算是一手资料。而早期史学学者后来对这一时期的探讨，将会被看做二手资料。

然而，一位学者的二手资料常常是另一位学者的一手资料，因为两位学者提出的是不同的问题。如果你的问题集中于1925年的电影，1960年代一位批评家关于1925电影的文章则是二手资料。但是，如果你要写的是1960年代电影批评的历史，这位批评家的文章就成了一手资料。

解释往昔：基本方法

电影史有着不同类型的解释。获得公认的包括以下几种：

传记史：聚焦于某个人物的生活历史；
工业或经济史：聚焦于商业事务；
美学史：聚焦于电影艺术（形式、风格、类型）；
技术史：聚焦于电影的物质材料和机器设施；
社会/文化/政治史：聚焦于电影在社会群体中的功用。

上述分类有助于我们理解：并非只有唯一的电影史，而是有许多可能的历史，每一种历史都具有不同的视角。通常，研究者一开始只是对这些领域中的某一方面感兴趣，这有助于形成他最初的问题。

然而，这样的分类如果被严格执行，就会变成钳制。历史可能提出的所有问题，并不是恰好都能

落入某一个这样的小格子。如果你想知道一部影片看起来为何如此这般，这可能不是一个纯粹的美学问题。它也许牵涉制作者的成长经历或者制作该影片时可行的技术手段。电影类型的研究也许既涉及美学因素也涉及文化因素，而且一个人的生活并不那么容易与他/她在电影行业中的工作情况或当时的政治语境分割开。

我们建议，做电影史的学生首先依据问题进行思考，牢记那些很有可能是要打破学术樊篱的问题。实际上，可以断言，最有趣的问题总是会跨界的。

解释往昔：组织证据

为某个历史问题寻找答案，也许既包括描述也包括解释，它们以各不相同的面目混合在一起。描述性研究的技巧极为专业，需要非常广博的背景知识。比如，某些早期默片专家能够通过检测印制拷贝的生胶片来确定某部电影拷贝制作的时间。胶片齿孔的数量和形状，以及胶片边缘制造商名称的印刷方式，都能帮助确定拷贝制作的时间。知道生胶片的使用年限，可以进一步缩小影片制作日期和原产国的范围。

历史性的解释也包含对由专业知识所制造的证据进行组织的观念。下面是其中一部分：

纪事年表　纪事年表对于历史解释是必不可少的，描述性研究对于建立事件发生顺序也是必不可少的。历史学家需要知道某部影片的制作早于另一部，或者事件A发生于事件B之后。然而，历史并不只是纪事年表。纪事年表止步于解释，正如一份潮起潮落的记录并不会给出潮流变化的线索。正如我们已经看到的那样，历史主要关乎解释。

因果关系　大多数历史性解释都包括了原因和结果。历史学家借助于各种不同类型的原因开展工作。

个体因素　人们的信仰和欲求会影响到他们的行为方式。正是在他们的行动中，事情得以发生。我们常常有理由根据一个人的态度或行为来解释某种历史变化或某种过往事态。这并不是说，每一件事都是个体行为造成的，或者事情总是按照人们最初设想的那样发生的，或者人们总是懂得他们做了什么以及为什么要这样做。简而言之，历史学家有正当理由把人们所思所感所为当成某种解释的一部分。

某些历史学家相信，所有的历史解释或迟或早都会求助于个体原因。这种立场通常被称为"方法论的个体主义"（methodological individualism）。一种与众不同的甚至更彻底的假设是，只有个体，而且只有超常的个体，才有能力推动历史变化。这种观点有时候被称为历史的伟人（Great Man；原文也可译为"伟大男人"——编注）理论，尽管它也被应用于女性人物。

群体因素　人们通常在群体中活动，有时候，我们认为群体是一种超越于组成个体之上的存在。群体具有规则、功能、结构和惯例，这些因素常常导致某些事情发生。我们提到某个政府的宣战，然而这种行为也许不可化约为关于所有被卷入的个体所信所为的更为细致的声明。

当我们说华纳兄弟决定采用声音，我们是在做出一个有意味的断言，即使我们并没有掌握公司决策者个人信仰和欲望的信息；我们也许完全不知道他们是谁。某些历史学家坚信，任何历史解释早晚都得以群体因素作为基础。这种立场通常被称为"整体主义"（holism），或"方法论的集体主义"

（methodological collectivism），方法论的个体主义与之相对。

有几类群体对于电影历史是很重要的。本书中我们将会讨论到某些机构——政府机构、电影制片厂、发行公司以及其他较为正式的、组织化的群体。我们也会讨论某些很不正式的电影制作者的联盟。这些联盟通常被称为"运动"（movements）或"流派"（schools），它们是由一些对电影、对电影的风格与形式的理念等具有共同兴趣和爱好的电影制作者和批评家集结而成的小群体（对运动的详细讨论参见第二部分的绪论）。

影响 大多数历史学家都会使用影响的观念来解释变化。影响描述了某个个体、某个群体或某部影片带给其他人的启发。某个运动的某些成员会有意影响某位导演摄制影片的方式，而观看到某部影片的机会也能够对某位导演造成影响。

影响并不意味着简单的复制。你也许会受到父母或老师的影响，但你并不必然会效仿他们的行为。在艺术中，影响通常就是一个艺术家从另外一些艺术家的作品中得到想法，然后以自己的方式实现这些想法。结果也许与最初模仿的作品截然不同。当代导演让-吕克·戈达尔（Jean-Luc Godard）受到让·雷诺阿（Jean Renoir）的影响，尽管他们的电影风格迥异。有时候，我们能够通过考察影片窥测到影响；有时候，我们得依靠电影制作者的证词。

某个导演群体的作品也许会影响到后来的影片。1920年代的苏联电影影响了纪录片导演约翰·格里尔逊（John Grierson）。好莱坞电影，作为一个整体，在整个电影历史中产生了巨大的影响，虽然所有受到好莱坞电影影响的导演观看的肯定不是同样的电影。影响是特定类型的原因，所以毫不奇怪既包含个体行为也包含群体行为。

趋势与归纳 任何历史问题都能揭开一批有待检验的资料。一旦历史学家开始仔细审视这些资料——通览制片厂的记录、细读影片、查阅行业刊物——她就会发现，比起最初的问题所涉及的，其实有更多的东西需要探索。就像通过显微镜观察一滴水，会发现其中充满各种令人困惑的、自行其是的微生物。

每一位历史学家都会忽略某些材料。一方面，历史记录本身就是不完备的。有些事件不曾被记录，有些档案已经永远遗失。另一方面，历史学家必须加以选择。他们把混乱复杂的历史简化为一个更为连贯和具有说服力的故事。历史学家就是根据他所追寻的问题进行简约化和条理化的处理。

历史学家实现这种简约化的首要方法就是设定趋势。他们承认，许多事情正在发生，但是"大体上""总的说来""就大多数情况而言"，我们能够看到一种普遍趋势。1940年代的好莱坞电影大多是黑白电影，而今天大多数好莱坞电影都是彩色片。总的说来，变化是存在的，我们能够看到一种趋势，1940年代至1960年代，彩色胶片的使用在不断增长。我们的任务就是解释这种趋势的发生方式和原因。

通过设定趋势，历史学家做出归纳总结。他们必然会舍弃一些饶有趣味的例外和特殊情况。然而，这是无可厚非的，因为某个问题的答案必然涉及一定程度的归纳。所有历史性的解释都会回避令人困扰的混乱现实。认识到趋势就是"根据大多数情况"做出的归纳，学者们会承认，现实远比他们的解释复杂。

历史分期 历史的纪事年表和因果关系都不存在开

端与结局。那个不断追问之前发生了何事和为何发生的孩子会发现，我们可以对一系列事件展开无穷无尽的追踪。历史学家必须限制他们探索的历史的时间长度，他们还会进一步把这段历史划分为有意义的阶段和部分。

例如，研究美国无声电影的历史学家已经假定，电影历史中这一时期的时间范围大约是从1894年到1929年。历史学家可能会进一步划分这一时期。她也许以十年为期来划分（1900年代、1910年代、1920年代），根据电影外部的变化划分（如一战前、一战、一战后），或者按照电影叙事风格的发展来划分（如1894—1907、1908—1917、1918—1929）。

每一位历史学家都会根据他的研究计划和所提出的问题进行历史分期。历史学家也知道，历史分期并非一成不变：趋势并不是以一种鲜明的秩序发生发展的。把1970年代初期的"结构"电影看成对1960年代"地下"电影的某种回应，是富于启发意义的，但1970年代地下电影的制作仍在继续进行。类型电影的历史通常以某些具有创新性的电影作为分期的标志，但不可否认的是，仍有大量缺乏创新的影片在各个时期持续存在。

同样，我们不能期望，电影技术、风格或类型的历史必然与政治或社会的历史发展同步。二战之后的那一时期确实不一样，这次全球性的冲突对电影工业和大多数国家的电影制作者产生了巨大影响。但是，并不是所有政治事件区分出的不同时期，都与电影形式或电影市场的变化相关。肯尼迪总统被暗杀是一件很令人痛苦的事，但对电影世界的影响微乎其微。确实，如前所述，历史学家的研究计划和核心问题会制约他对相关时期和相关事件的感知（这就是学者们常常说电影有多种历史而不是只有单一历史的原因之一）。

重要性 在着手解释时，所有的艺术史家都会假定他们所探讨的艺术作品具有重要性。我们很可能把某件作品当成"不朽之作"，因为它具有高超的成就而研究它。另一方面，我们也许会因为某件作品记录了某些重要的社会活动，比如某一时刻的社会状态或艺术形式本身的发展趋势，从而把它当成"文献"研究。

在本书中，我们假定我们所探讨的影片达到了下述三个标准中的一个或所有三个而具有重要意义：

确实优秀 某些影片就艺术标准而言，确实超凡绝伦。它们丰富、动人、复杂难解、发人深省、意味深长，等等。这些电影，至少部分是因为它们的品质，在电影的历史发展中扮演了重要的角色。

影响力 一部影片具有重要的历史意义，也许是因为它对其他影片的影响。它也许创造或改变了某种类型，激发电影制作者去尝试某些新的东西，或者获得了极为广泛的欢迎而催生大量的模仿和赞赏。既然影响力是历史解释的一个重要部分，这样的电影会在本书中扮演非常突出的角色。

典型性 某些影片具有重要意义，是因为它们生动地再现了创作实情或发展趋势。在同一类别的众多电影中，它们极具代表性。

某部特定的影片也许满足上述标准中的两个或全部三个而意义重大。一部成就甚高的类型电影，如《雨中曲》（*Singin'in the Rain*）或《赤胆屠龙》（*Rio Bravo*），常常被认为既优秀又极具典型性。很多人都认可的杰作，如《一个国家的诞生》（*The Birth of*

a Nation)或《公民凯恩》(*Citizen Kane*),也都具有极高的影响力,某些影片还代表了更为广泛的发展趋势。

我们做电影史的方法

尽管本书是要勘测世界电影的发展历史,但我们却不能以"什么是世界电影史"这样的问题开始我们的工作。它不会给我们的研究和组织我们找到的材料带来任何帮助。

基于本书所概述的电影历史的各个层面,我们提出了三个基本的问题:

1. 电影媒介的使用怎样随着时间变化而变化以及形成了怎样的规范?在"媒介使用"之中,我们纳入了电影形式的问题:电影的部分/整体的组织问题。这通常涉及故事的讲法,而一部影片的总体形式可能也依赖于某种情节内容或某种抽象样式。"媒介使用"这一术语也涉及电影风格的问题,即电影技巧(场面调度、灯光、布景、服装、摄影、剪辑、声音)的样式化运用。此外,任何关于媒介使用方法的稳定概念也必须考虑到电影的模式(纪录片、先锋电影、故事片、动画片)和类型(西部片、惊悚片、歌舞片)。因此,我们也要探讨这些现象。所有这些问题在高等院校的电影史研究课程中都处于中心位置。

这部《世界电影史》的核心意图,就是要探讨电影媒介在不同时期和地域的使用方法。有时候,我们会详细陈述稳定的形式和风格规范如何形成,比如我们会检测好莱坞在电影制作的第一个二十年怎样使某些剪辑样式成为标准选项。其他时候,我们又会检验电影制作者怎样在形式结构和电影技巧方面提出新的方法。

2. 电影工业——制作、发行、放映——的状况对电影媒介的使用造成了怎样的影响?任何电影的制作都是在某些"制作模式"(modes of production)内进行的,一部电影的创作涉及劳动和物质材料的惯常组织方法。某些制作模式是工业化的。在这些情形下,电影公司把电影制作看成一种商业行为。工业化制作的经典例子就是"制片厂体系"(studio system),组织化的公司通过相当细致的劳动分工,为大量的观众制作影片。另外一种工业化制作,也许可以称为"手工艺的"(artisanal)或"一片制式"(one-off)的方法,这样的制作公司在某一时间只拍摄一部影片(也许它可能只摄制这一部影片)。另外一些制作模式更加缺乏组织性,只是某些小群体或某些个体为了某些特殊目的而制作电影。无论怎样,电影制作的方式都对完成产品的视听效果具有某些特殊的影响。

电影放映和消费的方式也具有同样的影响。比如,1950年代电影技术上的重大创新——宽银幕、立体声、应用日益广泛的彩色——其实早在数十年前就已经可行。每一项技术都是在1950年代之前开发出来的,但美国电影工业对此并没有迫切需要,因为电影观众如此之多,把钱花在新玩意儿上对于利润的增长不会有什么意义。只有在1940年代末期,当电影观众急剧下降的时候,制片人和放映商才会急于引入新的技术,引诱观众重返影院。

3. 电影媒介的使用上和电影市场中的国际性趋势是怎样出现的?在本书中,我们试图凭借对国际和跨文化影响怎样起作用的观念,来平衡对于重要国家的贡献的思考。许多国家的观众和电影工业都

受到了来自其他国家的导演和影片的影响。电影类型亦是四处流传。好莱坞西部片影响了日本的武士电影和意大利西部片，这些类型片又影响到1970年代的香港功夫片。有趣的是，好莱坞电影随后也开始融合武侠片的元素。

同样重要的是，电影工业本身显然也是跨越国界的。在某些特定的时期，某些国家会因为特殊情况拒绝电影的流通，但大多数时候都存在一个全球化的电影市场，只有通过追溯跨文化和跨地区的趋势，我们才能更好地理解它。我们尤其要注意允许人们观看外国电影的条件。

每一个"怎样"的问题都伴随着许多"为何"的问题。对于我们所关注的过程的任何方面，我们都可以追问：什么情况导致他们如此这般的行为？比如，苏联电影制作者为何在叙事上进行了这么扰人心魄、雄心勃勃的实验？好莱坞的制片厂体系为何在1940年代末期开始瓦解？1960年代的欧洲、苏联和日本，"新浪潮"和"青年电影"（young cinemas）为何兴起？与1930年代和1940年代相比，现在为何有更多国际投资的电影制作？历史学家们都急切地想知道，造成变化发生的原因是什么。我们所提出的一般性问题，涉及许许多多关于原因和结果的子问题。

回顾一下我们所提出的一般性解释的五种方法：传记的、工业的、美学的、技术的、社会的。如果我们必须把我们的这本书塞进那些鸽子笼的某一个或某几个，我们就会说，它的方法主要是美学的和工业的。它检测的是电影类别、电影风格、电影形式在某些国家和国际性电影潮流中怎样随着电影制作、发行和放映的条件而变化。但关于我们的方法的这种总结实在太褊狭了，正如下述粗略看法所显示的那样。有时，我们会诉诸个体——一个强有力的制片人、一个勇于创新的电影制作者、一个富有想象力的批评家。有时，我们会考虑技术。我们也常常会借助对某一时期的政治、社会和文化语境的讨论来限定我们的解释。

举一个我们的核心问题为例：电影媒介的使用怎样随着时间变化而变化或者形成了怎样的规范？这个问题既是美学问题，也与技术因素密切相关。例如，"现实主义"电影制作的观念随着1950年代后期轻便摄影机和录音设备的引入而发生了变化。同样，我们的第二个问题——电影工业状况对电影媒介的使用造成了怎样的影响？——显然是经济的、技术的，也是美学的。最后，追问电影媒介使用上和电影市场中的国际趋势怎样出现，既关涉经济因素，也关涉社会/文化/政治因素。在电影发展初期，电影在国家之间自由流通，观众常常不知道他们所观看的影片到底属于哪个国家。然而，在1910年代，战争和民族主义阻断了电影的国际流通。与此同时，特定电影工业——尤其是好莱坞——的壮大依赖于对其他市场的进入，电影的发行由此能够达到促进某些国家的产品而阻碍另一些国家产品的程度。此外，美国电影的海外发行有助于推广美国的文化价值观，这反过来既导致了赞赏也导致了敌意。

总之，引导我们的是所研究的问题，而不是我们书写着某"类"历史的僵化观念。我们认为大多数历史学家都是这样的。我们为某个既定问题给出的最为可信的解答，取决于证据材料的强度以及我们所能做出的论证方法，而不是书写某种类别的历史的事先承诺。

作为叙事的历史

然而，我们对历史问题的解答，并不仅仅是给出一个清单或一个总结。与大多数历史论著一样，我们采用的也是一种叙事的形式。

历史学家使用语言把他们的观点和证据传达给他人。描述性的研究计划通过对发现的总结能够做到这一点：这部影片是《狐狸精狄安娜》，1915年由恺撒电影公司（Caesar-Film）在意大利制作，导演是古斯塔沃·塞雷纳（Gustavo Serena），等等。但是，历史性的解释需要更为复杂的技艺。

有时候，历史学家把他们的解释界定为说服性的论证。拿一个已经使用过的例子来说，某位历史学家通过华纳兄弟公司来考察有声电影的发展，很可能开始于对现存的或得到认可的几种解释的思考。然而，他也许为了使他的另外的解释可信而摆出某些理由。这是一种常见的修辞论证形式，在选定某种可信的解释之前排除了那些不符合要求的信念。

历史学家更常采用的，是故事的形式。叙事性的历史，通过追溯随时间而改变的环境和条件，为"怎样"和"为何"的问题寻找答案。通过讲述一个故事，它构造一条因果链，或者呈现一个事件的进展过程。例如，如果我们正在试图回答这样一个问题：为了在制作一部可接受的影片方面达成协议，海斯办公室怎样与制片公司进行协商？我们可以一步一步叙述审查过程。或者，我们正要解释海斯办公室建立的原因，我们也许会把各种起因安排为一个故事。正如这些例子所表明的那样，故事的"执行者"（players）也许是某些个体、群体、机构甚至影片，在由"情节"（plot）组成的情境中，执行者推动叙事，引发改变也经历着改变。

叙事是人类理解世界的基本方式之一，因此，历史学家用故事使过去的事件变得可以理解，并不令人惊讶。相应的，我们也把这本书设定为一种大规模叙事，一种包含了好几个故事的叙事。部分原因是惯例：事实上，所有导论性质的历史著作，都是采用这种视角，读者读起来也感到舒适。但我们也相信，在一个宽阔的画布上工作有许多好处。当我们把历史看成一个动态的和持续的过程，各种新的资讯形态也许会一目了然，各种新鲜的关联也许会变得更加明显。

我们把电影的历史划分成五个大的时期——早期电影（大约至1919年）、后期无声电影（1919—1929）、有声电影的发展（1926—1945）、二战之后的时期（1946—1960年代）以及当代电影（1960年代至今）。这些分期反映了：（1）电影形式和风格的发展；（2）电影制作、发行和放映的重大变化；（3）重要的国际趋势。这一历史分期并不能与所有这三个领域严格同步，但的确表明了我们试图追溯的那些变化的可能疆界。

在系统解答此前提出的三个主要问题的尝试中，我们也依赖于二手资源，主要是其他历史学家关于我们所考虑的问题的著作。我们也使用了原始资料：行业报刊、电影制作者的著作以及影片。因为影片构成了我们最重要的原始资料，它们怎样作为电影历史书写的证据材料，我们必须多说几句。

尽管电影是一种相当年轻的媒介，大约是一个世纪之前的发明，但已经有许多影片遗失或损坏了。几十年中，电影被视为只具暂时商业价值的产品，几乎没有公司会关心它们的保存。即使电影资料馆在1930年代开始建立之后，它们也面临着收集和保护已经摄制的成千上万影片的可怕任务。此外，1950年代早期之前，大多数影片拍摄和洗印拷

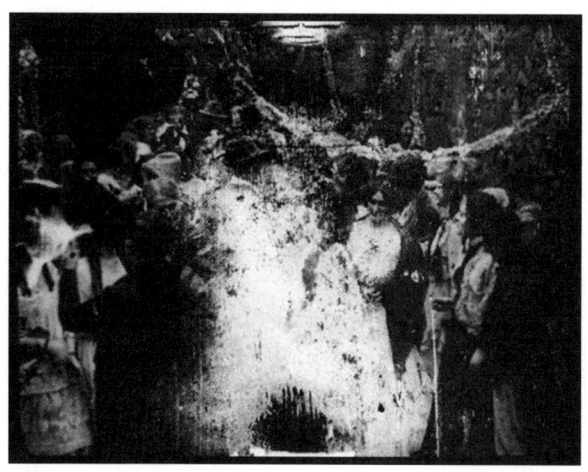

影片《诺克纳构》(*Knocknagow*)中的一个画格（爱尔兰电影公司，1918）

贝所使用的硝酸盐胶片极度易燃，并且会随着时间发生变质。胶片的有意破坏、资料馆和仓库的火灾，以及存储条件糟糕的硝酸盐胶片的逐渐腐烂，都会导致众多影片的丢失（本页插图所示的电影画格里，严重的硝酸盐腐烂几乎完全摧毁了画面中的人物形象）。据粗略的估计，只有大约20%的无声片保存了下来。许多的影片仍然处于地窖之中，由于资金的缺乏而不能进行鉴定或妥善保存。

即使是大多数近期的影片，研究者也是无法接触到的。某些小国家——特别是第三世界的小国家——制作的影片，并未获得广泛传播。某些较小的资料馆也许没有保存影片或者为研究者放映影片的设施。某些情形中，政治统治机构也许会选择压制某些影片而抬高另外一些影片。我们已经尝试研究大量的各种类别的国际影片。不可避免的是，我们无法追溯希望看到的每一部影片，有时也不能从我们已经看过的影片中选取图片。

然而，我们已经考察了数量庞大的影片，我们撰写的这本书，既是作为电影发展历史的一种概述，也试图以稍微新鲜的方式看待电影的历史。对我们来说，电影的历史，并不是一种惰性的知识体，而是一种积极的探究。当某位研究者为了回答某个问题而做出严肃的论证之后，"电影历史"就不再会与之前一模一样。读者获得的不仅是新的信息，还有新的视点。新形态的出现也会使熟悉的事件生发出新的力量。

如果电影史是一种生产性的、自我更新的行动，那我们就不能仅仅提供一种"所有先在知识"的浓缩版。在某种意义上，我们是把自己的发现铸造为一种新的形式。历经研究和写作这本书的许多年月，我们相信，这本书为电影历史的塑造提供了一个相当新颖的版本，既有整体的勾勒，也有翔实的细节。在收集材料和提出论证方面，我们借鉴了大量学者的研究成果，但我们应该为自己所讲述的这个特定故事担负主要责任。

考虑到关于电影还有许多的故事需要讲述，我们为每一章添加了名为"笔记与问题"的段落。在这些段落里，我们提出一些侧面问题，探索最近的发现，追溯某些更为专门化的历史材料。

为了更新覆盖范围，并考虑到1994年本书初版之后出现的历史著作，我们获得了出版《世界电影史》第二版的机会。我们要感谢一些学者，他们的研究为我们重新思考我们所热爱的媒介提供了可能，我们也要感谢他们为这一修订版所作出的贡献，他们提出的挑战，会持续磨炼我们在这里所提供的想法。

01

第一部分
早期电影

电影媒介出现于1890年代中期，那时候的美国还是仍在不断扩张的世界中主要的殖民主义力量之一。1898年，西班牙和美国之战爆发，其结果是美国获得了波多黎各、菲律宾、关岛、夏威夷以及部分萨摩亚的控制权。美国本身也还处于形成过程之中。1889年，爱达荷、蒙大纳、南北达科他都已经成为美国的州，而亚利桑那和新墨西哥直到1912年才会加入美国。19世纪晚期，铁路、石油、烟草和其他工业迅速扩张。1890年，谢尔曼反托拉斯法案（Sherman Antitrust Act）通过，试图限制垄断的增长。

由于南欧和东欧正处于困难时期，一股新的移民浪潮在1890年之后抵达美国海岸。这些不讲英语的移民大多生活在大城市里的民族社区，构成了规模庞大的默片观众群。

新世纪的第一个十年，在西奥多·罗斯福总统的领导下，美国处于进步主义的冲动之中。妇女们获得了投票权，童工被禁止，反托拉斯法开始实施，政府立法保护消费者权益。这个时代同时也是一个恶意的种族主义时代，四处横行的私刑造成社会伤痕累累。1909年，非裔美国人发起成立了全国有色人种进步协会（National Association for the Advancement of Colored People，NAACP）。

在美国进行扩张的同时，重要的欧洲力量也已经建立起辽阔的帝国，并在诸如巴尔干半岛各国和衰败的奥斯曼帝国这样不稳定的地区展开错综复杂的权力斗争。军事力量之间的紧张关系和不信任，在法国和德国之间尤为突出，终于导致1914年第一次世界大战的爆发。这场冲突逐渐把世界各地的许多国家拖进战争之中。尽管许多公民都不想参战，但美国还是在1917年插手此事，并打破已经形成的僵局，最终迫使德国在1918年投降。

权力的全球化平衡已经转变。德国失去了许多殖民地，美国作为世界主导的金融力量冉冉升起。伍德罗·威尔逊（Woodrow Wilson）总统试图将进步主义策略扩展到国际规模，提议成立一个国际联盟（League of Nations）以促进世界团结。1919年，联盟成立，确定了1920年代的国际合作精神，但它实在太弱小了，无法阻止徘徊不去的紧张关系，这种紧张关系最终导致第二次国际冲突的爆发。

在一战之前的三十年间，电影被发明出来，并且从一个小小的游乐场生意成长为一种国际性的工业。电影开始只是作为呈现简单的活动景观的新奇玩意儿，到1910年代中期，较长的叙事影片已经成为电影展映项目的基础。

电影的发明是一个漫长的过程，牵涉若干国家的许多工程师和企业家。在美国，专利持有者之间的争斗拖慢了工业发展的脚步，法国公司则迅速占据了世界电影市场的主导地位（第1章）。

从1905年之后，对美国电影娱乐的需求的快速增长，导致了一种名为镍币影院（Nickelodeon）的小型电影院的四面铺开。这种需求的引发，部分是由于逐渐攀升的移民人口，部分是由于日益激进的工会运动导致了更短的工作时间。很快，美国就成为世界最大的电影市场——这一状况允许它在国外发展它的销售力量。

在"镍币影院繁荣"这段时期，叙事电影成为确定电影票价的主要类别。法国、意大利、丹麦、英国、美国，以及别的地方制作的电影，在世界各地广泛发行。叙事特征和风格技巧迅速变化，在各个国家之间来回流传。影片变得更长，引入了剪辑，增加了解释性字幕，摄影机位置也是花样百出。文学改编电影和大量的历史奇观片为这种新的艺术形式增加了声誉（第2章）。

一战对电影产生了巨大的影响。战争的爆发导致法国电影制作大幅度削减，失去了世界市场的主导地位。意大利很快遇到了同样的问题。日渐壮大的好莱坞电影工业抓住机会填补了供货上的缺口，把它的发行系统扩张到了海外。到战争结束，美国电影已经紧紧掌握了国际市场，其他国家只能徒劳挣扎，逐渐放宽限制。

在这一时期，许多国家的电影制作者都在探索电影的形式。电影剪辑变得更加微妙和复杂，表演风格变得丰富多彩，导演们积极探索长镜头、现实主义布景和摄影机运动的功用。一战结束之时，今天仍在使用的许多惯例已经形成（第3章）。

第 1 章
电影的发明与初期发展：1880年代—1904年

19世纪，视觉形式的流行文化开始大行其道。工业时代为幻灯片、摄影集和插图小说提供了大批量生产方式。很多国家的中产阶级和工人阶级都会去观看精心设计的立体幻景（dioramas）——用绘制的背景和三维人物描述历史事件。马戏表演、"怪异秀"、游乐园和杂耍剧场提供了其他的廉价娱乐形式。在美国，无数的剧团四处巡演，甚至在小镇上的剧场和歌剧院演出。

然而，把整台戏剧从一个镇搬到另一镇，耗资甚巨。同样，很多人必须走很远去参观大型立体实景或游乐园。在不能乘坐飞机旅行的日子里，很少有人愿意去观看他们在旅游摄影书籍和立体视镜（stereoscopes）——一种手持的取景器，使用两张并列在一起的长方形图片创造出三维效果——的图片中曾看到过的真正的异国风光。

电影即将为大众提供一种更便宜更普通的娱乐方式。电影制作者能够记录下演员的表演，然后展现给全世界的观众。旅行纪录片能够把活动景象带到偏远的地区，甚至直接带到观众的家乡。电影即将成为维多利亚时代晚期最为流行的视觉艺术形式。

电影发明于1890年代。像电话（发明于1876年）、留声机（发明于1877年）、汽车（出现于1880至1890年代期间）一样，电影也尾随工业革命而来。像它们一样，它也是一种技术性设备，可以成

为某种大工业的基础。它也是一种新的娱乐形式和一种新的艺术媒介。在电影诞生的第一个十年，发明家们不断地完善着这些用以摄制和放映电影的机器。电影制作者也必须探索他们应该拍摄什么样的影像，放映商必须搞清楚怎样才能把这些影像呈现给观众。

电影的发明

电影是一种复杂的媒介，在它被发明之前，有几种技术要求必须满足。

电影诞生的先决条件

首先，科学家必须认识到，当一连串略有差异的图像在眼前快速闪过，人们就会看到运动——最低限度是每秒16幅图像。19世纪，科学家对视觉的这一属性进行了探索。几种光学玩具被推向市场，这些玩具通过使用一些略有差异的画片造成运动幻觉。1832年，比利时物理学家约瑟夫·普拉托（Joseph Plateau）和奥地利几何学教授西蒙·史坦弗（Simon Stampfer）各自独立发明了被称为诡盘（Phenakistoscope）的光学设备（图1.1）。1832年的走马盘（zoetrope，又译西洋镜——译注），是将一系列画片画在一个转筒里的一条狭窄纸带上（图1.2）。走马盘与其他光学玩具一道，在1867年之后广受欢迎。同样的原理后来被应用到电影中，但那些玩具只是把同样的动作重复了又重复。

电影的第二个技术要求是能够把一系列快速闪动的图像投射到某个平面上。17世纪以来，演艺人员和教育工作者已经使用"魔灯"投射玻璃幻灯片，但却无法将大量图像投射得足够快，从而创造出运动幻觉。

电影发明的第三个先决条件是能够使用摄影术在一个清晰的表面上制造出连续的图像。曝光时间必须足够短，能在一秒钟获得十六张或更多图像。这样的技术来得很慢。第一张静态图片是1826年由

图1.1 观者通过固定盘上的狭缝观看时，诡盘的旋转盘上的人物就会显示出运动幻觉。

图1.2 通过狭缝观看旋转的走马盘，观者会得到一种运动的印象。

克洛德·尼埃普斯（Claude Niépce）在一块玻璃版上拍摄的，但它需要八个小时的曝光时间。几年之后，照片已经是在玻璃版或金属版制作了，不用负片，所以每张图片只有唯一的拷贝；每一张图片的曝光需要几分钟。1839年，亨利·福克斯·塔尔博特（Henry Fox Talbot）引入了负片，在纸版上制作图像。大约在同一时间，在玻璃幻灯片上印制图像并进行投射成为可能。然而，直到1878年，瞬间曝光才真正可行。

第四，电影需要把照片印制在一个底板上，这个底板要足够灵活，能够快速穿过摄影机。玻璃带或玻璃盘虽然能用，但上面只能记录非常短的序列影像。1888年，乔治·伊斯曼（George Eastman）发明了一种照相机，能把照片记录在滚动的感光纸上。这种被命名为柯达（Kodak）的照相机非常简单，不熟练的业余爱好者都能用它来拍摄照片。第二年，伊斯曼引入了透明的赛璐珞（celluloid）胶卷，在走向电影的过程中取得了突破性进展。胶片本是为照相机准备的，但发明家们能够将这种柔韧的材料用到拍摄和放映活动影像的机器设计中（尽管显而易见的是，这种胶片改进到足够实用的程度花了一年的时间）。

第五，也就是最后一点，实验者们必须为他们的摄影机和放映机找到一种合适的间歇运动机构（intermittent mechanism）。在摄影机中，当光线经过镜头进入并曝光每一格之时，胶片必须短暂停歇，另一格胶片移位时快门要遮住胶片。同样，在放映机中，每一个胶片格被一束光投射到银幕上时，也要在光孔处短暂停歇，当胶片移动时快门也要挡住镜头。每一秒钟，至少要有十六格胶片移到相应位置，停歇，再移走。（除非光源相当昏暗，一条胶片持续滑过片门产生的影像会模糊不清）。幸运的是，这一世纪的其他发明家也需要间歇运动机构用于快速停歇和再运行。比如，缝纫机（发明于1846年）在针刺入布匹时，每一秒得把布匹向前推进几次。间歇运动机构通常是由一个边缘上有凹槽的齿轮组成。

到了1890年代，电影需要的所有技术条件都已经具备了。问题是，**谁**来把这些必需的元素以一种能在广泛的基础上成功利用的方式整合到一起？

重要的电影先驱

某些发明家并不是以创造出活动的摄影影像为目的，但也为电影的诞生作出了重要贡献。其中有几个人仅仅是对运动分析感兴趣。1878年，为了研究马的步态，加利福尼亚的前任州长利兰·斯坦福（Leland Stanford）请求摄影师埃德沃德·迈布里奇（Eadweard Muybridge）找到一种方法拍摄奔跑的马。迈布里奇把十二台照相机排成一排，每台的曝光时间都设定为千分之一秒。这些照片记录了间隔半秒的运动（图1.3）。迈布里奇后来制作了一盏用于放映马的活动影像的灯，但却是把他拍摄的照片复制到一个旋转的圆盘上。迈布里奇并未进而发明电影，但通过使用多台照相机对运动进行数以千次的研究，为解剖科学作出了重要贡献。

1882年，在迈布里奇的启发下，法国摄影师艾蒂安·朱尔·马莱（Etienne Jules Marey）依靠一支摄影枪，研究了鸟的飞翔和其他动物的快速运动。摄影枪的形状就是一只步枪，其中圆形的玻璃底版每秒钟旋转一次，能够曝光十二张图片。1888年，马莱建造了一台箱子一样的摄影机，使用一种间歇运动机构，能以每秒钟120格的速度在一条纸膜上曝光一系列照片。把柔韧的胶片与间歇运动机构结合起来用于拍摄运动，马莱是第一人。他的兴趣在

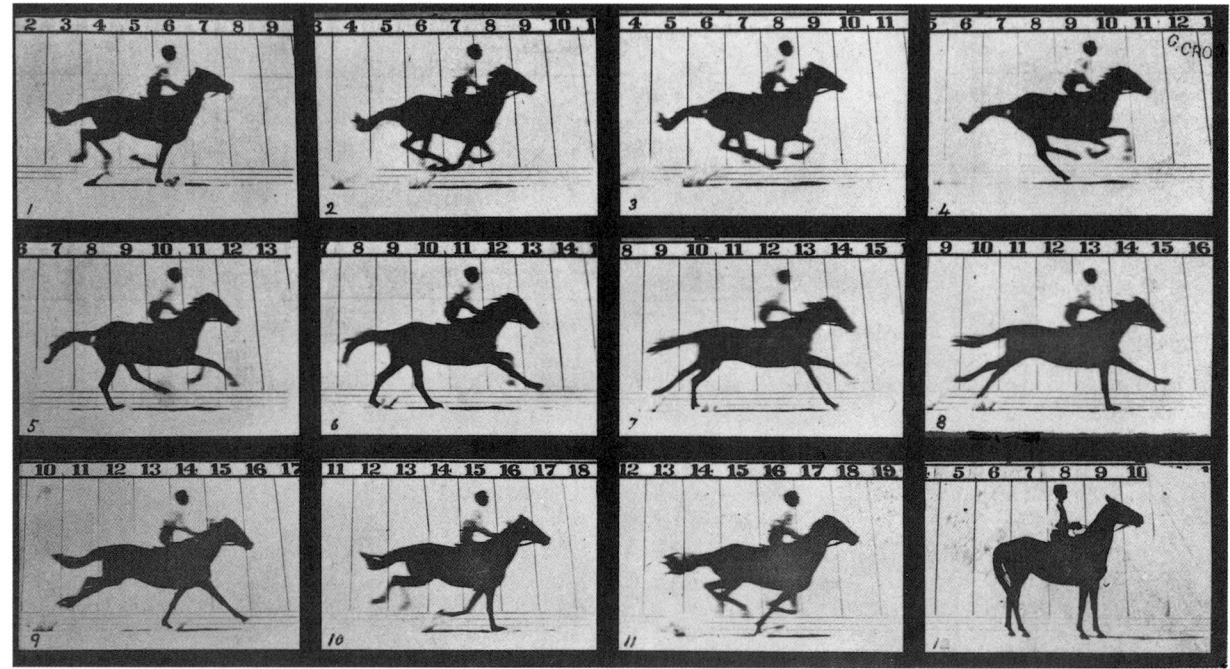

图1.3 迈布里奇的早期运动研究之一,摄于1878年6月19日。

于分析运动,而不是把它们呈现在银幕上,但他的工作启发了其他发明家。就在同一时期,许多别的科学家也采用各种各样的设备,对运动进行记录和分析。

在电影的发明史上,有一个令人注目又与世隔绝的人物,他就是法国人埃米尔·雷诺(Émile Reynaud)。1877年,他建造了一个光学玩具:投影活动视镜(Projecting Praxinoscope)。它是一个旋转的鼓状物,很像走马盘,但观者是通过一系列镜子而不是一道狭孔观看活动影像。大约在1882年,他用一些镜子和一盏灯,发明了一种将较简单的系列影像投射到银幕上的方法。1889年,雷诺展示了一台更为强大的活动视镜。从1892年起,他使用由手绘画格组成的又长又宽的带子,有规律地进行公开表演(图1.4)。这些表演是活动影像最早的公开放映,尽管银幕上呈现的效果是跳动和笨拙的。绘制带子的工作,使得雷诺的电影很难被复制。摄影胶片显然更实际,1895年,雷诺开始使用照相机制作他的活动视镜电影。然而,由于来自其他更简单的活动影像放映系统的竞争,1900年,他退出了这一行业。他在绝望中毁坏了自己的机器,尽管已有复制品被造了出来。

另外一个法国人早在1888年已经接近于发明了电影,那还是活动照相第一次商业放映的六年之前。那一年,工作于英格兰的奥古斯丁·勒·普林斯(Augustin Le Prince)使用柯达最新研制的纸胶卷,已能制作每秒钟约十六格的短片了。然而,要放映的话,这些画格还得被印制在一条透明的带子上。没有柔韧的赛璐珞,勒·普林斯显然无法设计出一套令人满意的放映机。1890年,旅行到法国后,他消失了,他携带的装着专利申请书的小提箱也消失了,成为一个一直没有得到解答的悬案。因此,他的摄影机从未得到商业应用,实际上对随后的电影发明没有任何影响。

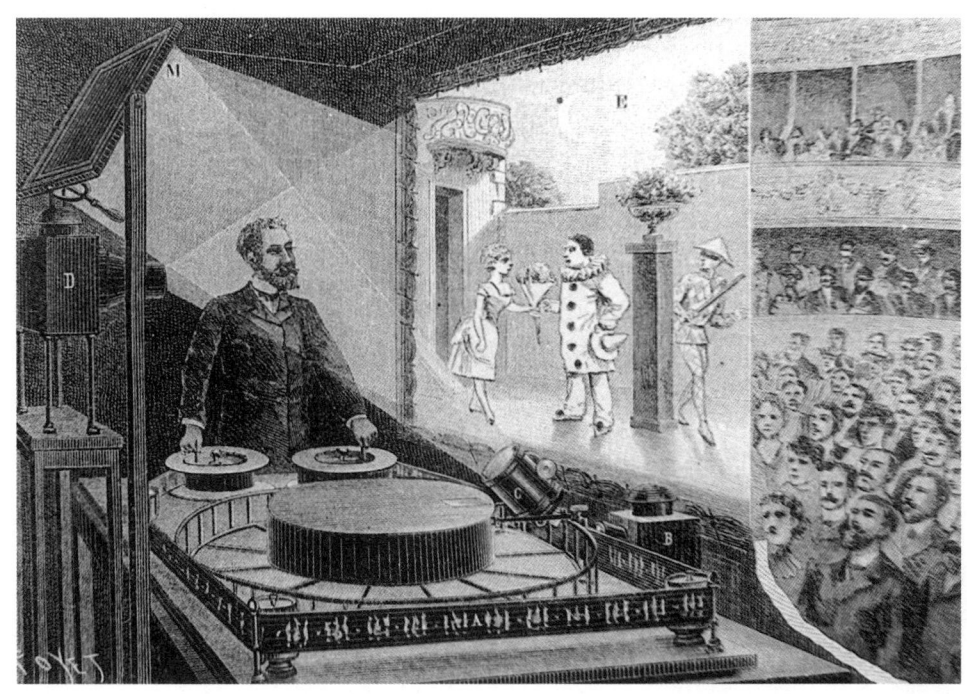

图 1.4 通过又长又灵活的手绘图带,雷诺的活动视镜把卡通人物向后投射在一块幕布上,幕布上有绘制的场景。

电影发明的国际化进程

很难把电影的发明归功于单独某个人。并不是在某一时刻,电影突然就出现了。实际上,活动影像技术来自多重贡献的累积,主要源于美国、德国、英国和法国。

爱迪生、迪克生和活动电影放映机　1888年,托马斯·爱迪生(Thomas Edison),这位已经发明了留声机和电灯泡的成功发明家,决定设计一台制作和放映活动影像的机器。他的助手W. K. L. 迪克生(W. K. L. Dickson)做了更多的工作。因为爱迪生的留声机是把声音记录在柱体上的,这两个人徒劳地尝试绕着用同样的柱体制作几排微小的照片。1889年,爱迪生来到巴黎,观看了使用柔韧胶片的马莱摄影机。然后,迪克生获得了一些伊斯曼柯达(Eastman Kodak)生胶片,着手研制一种新型的机器。到了1891年,活动电影摄影机(Kinetograph camera)和活动电影放映机观影箱(Kinetoscope viewing box;图1.5)已经准备申请专利并进行演示了。迪克生把伊斯曼胶片切成一英寸宽的带子(约为35毫米),然后首尾粘连,并在每一格胶片的两边钻四个孔,以便齿轮能将胶片拖过摄影机和活动电影放映机。迪克生在早期的这一决定影响了电影的整个历史。35毫米、每格四个齿孔,已经成为规范(令人惊奇的是,一段原始的活动电影放映机胶片还能在现代放映机上放映)。然而,这种胶片最初采用的是每秒约四十六格的曝光速度——比无声片制作后来采用的平均速度要快很多。

在进行商业开发之前,爱迪生和迪克生需要为他们的机器制作一些影片。他们以爱迪生在新泽西的实验室为基础,建立了一个小型的摄影棚,命名为黑玛丽(Black Maria),并于1893年1月开始影片制作(图1.6)。这些影片的长度仅仅在20秒左右——这是活动电影放映机能够放映的最大长度,拍摄的

图1.5 活动电影放映机是一个绕着一系列滚动轴拉动胶片的窥视孔设备。观者在狭槽里放入一枚硬币，就能启动这一设备。

大多是著名的体育人物，是从著名的杂耍表演或舞蹈和杂技表演中摘取出来的（图1.7）。安妮·奥克利（Annie Oakley）展示了她的射击技术，一位健美运动员弯曲他的肌肉。一些活动电影放映机短片属于喧闹的喜剧小品，是故事片的先驱。

爱迪生开发了留声机的效益，把留声机租借给留声机业务室，在那里人们只需支付一个镍币就可以通过听筒听到录音（直到1895年，留声机才能在家庭中使用）。他用活动电影放映机做了同样的事。1894年4月14日，第一家活动电影放映室在纽约开张。很快，其他放映室在美国和海外相继出现，全都陈列着这种机器（图1.8）。大约两年，活动电影放映机获得高额利润，但当其他受到爱迪生启发的发明家找到把电影投射到银幕上的方法之后，它的衰落期就到了。

欧洲人的贡献 另外一种早期的拍摄和放映电影系

图1.6 爱迪生的摄影棚酷似警察的囚车，被命名为黑玛丽。倾斜的屋顶在拍摄时可以打开让阳光照进来。为获得最理想的日光照明，整个建筑可以绕一条轨道旋转。

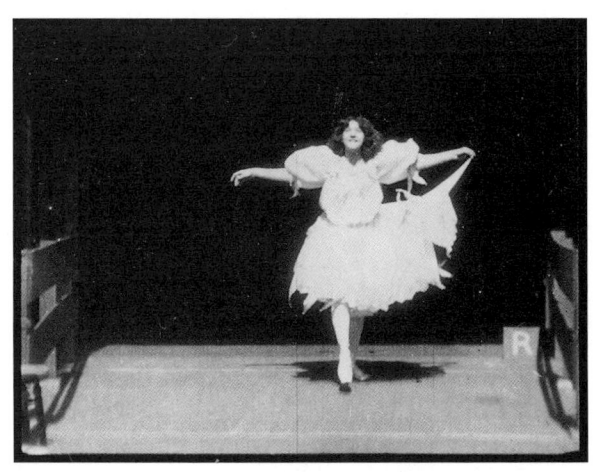

图1.7 1896年3月24日，艾米·穆勒（Amy Muller）在黑玛丽中跳舞。黑色背景和从打开的屋顶照进来的阳光是活动电影放映机影片的标准特征。

统是由德国人斯科拉达诺夫斯基兄弟马克斯和埃米尔（Max and Emil Skladanowsky）发明的。他们的拜奥斯科普放映机（Bioscope）使用两条胶片，每条3.5英寸宽，并排在一起，每条胶片的画格轮流被投射。1895年11月1日，斯科拉达诺夫斯基兄弟在柏林的一家大型杂耍剧院放映了一段十五分钟的节目——比大咖啡馆（Grand Cafe）著名的卢米埃放映早了几乎两个月（见后文）。然而，拜奥斯科普系统太笨重了，斯科拉达诺夫斯基兄弟最终采用了其他更有影响的发明者采用的标准的35毫米单条胶片。1897年，两兄弟在欧洲巡回放映，但他们并未组建一个稳固的制作公司。

卢米埃兄弟——路易和奥古斯特——发明了一种放映系统，使得电影成为一种国际可行的商业事务。他们的家族公司卢米埃兄弟公司（Lumiere Freres），位于法国里昂，是欧洲最大的摄影底片制作商。1894年，本地的一位活动电影商请他们制作一些比爱迪生卖价更便宜的短片。很快，他们就设计出一台优雅的小型摄影机，活动电影机（Cinématographe），这台摄影机使用了35毫米胶片

图1.8 典型的娱乐营业厅，左边和中间是留声机（注意悬挂的耳机），右边是一排活动电影放映机。

图1.9 与其他早期摄影机不一样,卢米埃的电影摄影机小巧方便。这张1930年的照片是弗朗西斯·杜布利耶(Francis Doublier)和他的卢米埃摄影机,他是1890年代公司派到世界各地放映和制作电影的代表之一。

图1.10 卢米埃兄弟的第一部影片《工厂大门》,是在他们的摄影厂大门外摄制的一个镜头,体现出了电影初期的基本诉求:真实人物的真实运动。

和与缝纫机类似的间歇运动机构(图1.9)。这种摄影机在制作负片拷贝时还能用作印片机。而且,安装在幻灯机前面时,就成为放映机的一部分。卢米埃兄弟做出的一个重要决定,是以每秒钟16格拍摄影片(而不是爱迪生使用的每秒钟46格);这种速度在大约二十五年内都是国际标准的电影速度。使用这种系统制作的第一部影片是《工厂大门》(*Workers Leaving the Factory*),也许拍摄于1895年3月(图1.10),并于3月22日民族工业促进会在巴黎召开的一次会议上进行了公映。随后,他们为科学和商业群体放映了六次,放映的还包括路易拍摄的其他影片。

1895年12月28日,历史上最著名的一场电影放映出现了。放映地点是巴黎大咖啡馆的一个房间。那些日子,咖啡馆是一个聚会的地方,人们在那里啜饮咖啡,阅读报纸,享受歌手和其他表演者的助兴演出。那天晚上,时髦的顾客们支付一个法郎,就可以观看由每部长约一分钟的十部影片组成的一段二十五分钟的节目。放映的影片包括奥古斯特·卢米埃和他的妻子喂孩子的近景,一个男孩踩住水管导致困惑的园丁让水浇了自己一身的戏剧化喜剧场景(后来被命名为《水浇园丁》)以及一个关于大海的镜头。

尽管早期的放映只是中等生意,几周之内,卢米埃兄弟的生意就发展到一天得放映二十场电影,观众们排着长队等待观看。他们迅速对这一次的成功进行开发利用,派出代表到世界各地去放映电影并制作更多影片。

在卢米埃发展他们的系统的同时,一个类似的发明过程也在英国进行着。1894年10月,爱迪生的活动电影放映机在伦敦举行了首映,展示这种机器的营业厅收益极好,因此邀请R. W. 保罗(R.W.Paul)———一位照相器材生产商——为他们另外制造一些机器。出于某些不太清楚的原因,爱迪生的活动电影放映机并没有获得海外的专利权,所以保罗可以自由地把复制品出售给需要的人。因为爱迪生只为租用了自己机器的人提供影片,保罗也

不得不发明一台摄影机并为他复制的活动电影放映机制作一些影片。

到1895年3月，保罗和他的合作伙伴伯特·艾克斯（Birt Acres）已经有了一台可以使用的摄影机，这台摄影机的一部分以七年前马莱制作的用以分析运动的摄影机为基础。在那一年的上半年，艾克斯拍摄了十三部影片，但合作关系却终结了。保罗继续改进摄影机，瞄准活动电影放映机市场，而艾克斯则在集中精力研制一部放映机。1896年1月14日，艾克斯在皇家摄影协会（Royal Photographic Society）展示了他的一些影片，其中有一部是《多佛的海浪》（Rough Sea at Dover；图1.11），它即将成为最为流行的早期电影之一。今天，看到这种简单动作或风景的单镜头影片时，我们几乎无法理解，这些影片给那些从未看过活动摄影影像的观众留下了怎样的印象。然而，同时期一篇关于艾克斯的皇家摄影协会的节目的评论暗示了这些影片的魅力所在：

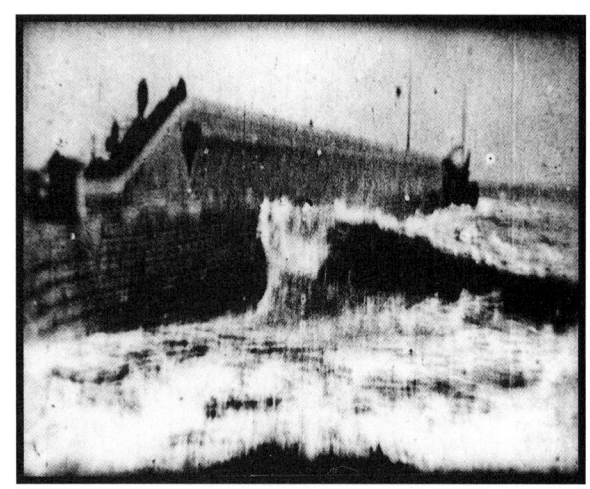

图1.11　伯特·艾克斯的《多佛的海浪》是最早的英国电影之一，表现的是巨浪正冲刷着海岸。

> 引发了素来温和的"皇家"成员四轮掌声的最成功的效果，是对一些起伏的海浪的再现，这些海浪自大海滚滚涌来，撞上防波堤，散开成团团洁白的水雾，就像从银幕上喷射出来。[1]

艾克斯还做了另外一些展演活动，但他并没有系统地开发利用他的放映机和影片的价值。

然而，在英国，投影电影很快就进行定期放映了。1896年2月20日，大约是艾克斯第一次放映的一个月之后，卢米埃兄弟派出了一名代表到伦敦举行了一次成功的活动电影机放映。保罗继续改进他的摄影机并发明了一台放映机，他常常到几个剧院去放映艾克斯一年之前拍摄的几部影片。与其他发明家不一样，保罗不是出租机器，而是出售机器。他这样做，不仅加速了英国电影工业的扩展，也为海外无法得到别的机器的电影制作者和放映商提供了设备。这些电影制作者和放映商中，有一位最为重要的早期导演，就是乔治·梅里爱（Georges Méliès）。

美国人的拓展　在这一时期，美国也在设计制造放映系统和摄影机。三个重要的竞争团体争相引入一套成功的商业系统。

伍德维尔·莱瑟姆（Woodville Latham）和他的儿子奥特韦（Otway）和格雷（Gray）于1894年开始致力于摄影机和放映机的问题，在1895年4月21日就能为记者们放映一部影片了。在5月，他们甚至开了一家小型影院，他们的节目在这里持续了好几年。因为只能投射出昏暗的影像，他们的放映机并没有引起太多的注意。然而，莱瑟姆团队确实为电影技术的发展作出了重要贡献。当时大多数摄影机和放映机都只能使用一段很短的胶片，持续时间不超过

[1]　来自 *The Photogram*，转引自 John Barnes, *The Beginnings of the Cinema in England* (New York：Barnes&Noble, 1976), p. 64。

三分钟,因为更长和更重的片卷造成的拉力会把胶片拉断。莱瑟姆增加了一个简单的圆环造成松弛,因而释放了拉力,允许制作更长的影片。从那以后,莱瑟姆环(Latham loop)被用到了绝大多数摄影机和放映机之中。的确,这项技术如此重要,以至于有关的专利会在1912年动摇整个美国电影工业。某些放映商使用了改进的莱瑟姆放映机,但其他放映系统却能投射更清晰的影像从而赢得更大的成功。

第二个企业家群体,是C. 弗朗西斯·詹金斯(C. Francis Jenkins)和托马斯·阿玛特(Thomas Armat),1895年10月在亚特兰大的一次商业博览会上首先展示了他们的万朵斯科普(Phantoscope)放映机,并放映了活动电影放映机影片。一方面,由于受到来自莱瑟姆群体以及同样在博览会上放映影片的活动电影放映商的竞争,另一方面,由于投影的昏暗和不稳定,万朵斯科普只吸引了极少的观者。那一年晚些时候,詹金斯和阿玛特关系破裂。阿玛特对那台放映机进行了改进,重新命名为维太斯科普(Vitascope),并赢得了来自诺曼·拉夫(Norman Raff)和弗兰克·甘蒙(Frank Gammon)企业团队的支持。拉夫和甘蒙对于冒犯爱迪生感到很紧张,于是在2月他们用这台机器向爱迪生做了演示。因为活动电影放映机鹊起的名声正在衰退,爱迪生同意制造阿玛特的放映机并为它提供影片。为了宣传需要,它被贴上"爱迪生的维太斯科普",尽管爱迪生在设计上不曾有过任何援手。

1896年4月23日,维太斯科普放映机在纽约的科斯特和比亚尔综艺剧场(Koster and Bial's Music Hall)举行了公开首映,一共放映六部影片,其中五部原本是为活动电影放映机拍摄的。第六部是艾克斯的《多佛的海浪》,再次被拿出来放映并受到欢迎。这次放映是一场胜利,尽管并不是在美国的第一次商业放映,但却标志着用于放映的电影作为一种独立可行的工业的开端。

在美国,早期的第三种重要发明开始是作为另外一种西洋景设备(peepshow device)。1894年末,赫尔曼·卡斯勒(Herman Casler)拥有了妙透斯科普(Mutoscope)的专利,那是一种活页卡片设备(图1.12)。然而,他需要一台摄影机,于是向他的朋友W. K. L. 迪克生征求意见,迪克生已经终止了与爱迪生的工作关系。与其他合作者一道,他们成立了美国妙透斯科普公司(American Mutoscope Company)。1896年初,卡斯勒和迪克生已经有了自己的摄影机,但西洋景电影的市场已经衰落,于是他们决定专注于放映事业。凭借那一年制作的几部影片,美国妙透斯科普公司很快就在全国各地的影剧院中上演节目,并与歌舞杂耍团一起

图1.12 右边是妙透斯科普放映机,这是一台带有曲柄的自动投币机,曲柄可以转动一个鼓状物,里面是一系列照片。立在左边的是循环的卡片装置,每一张卡片落下时,就会由静照创造出一种运动幻觉。

巡回演出。

这种摄影机和放映机非同小可，它使用70毫米胶片生成更大、更锐利的影像。到了1897年，妙透斯科普已经成为美国最具影响力的公司。那一年，公司也开始使用妙透斯科普放映机在游乐场和其他娱乐场所放映自己的影片了。妙透斯科普放映机跟活动电影放映机不一样，它的简易的卡片固定器不容易断裂，因此美国妙透斯科普很快就占领了西洋景电影放映市场（一些妙透斯科普放映机持续使用了几十年）。

到1897年，电影发明已经基本完成，有了两种主要的放映方式：针对个体观看者的西洋景设备和针对多位观众的投影系统。很典型的是，放映机都使用具有同样形状和位置的齿孔的35毫米胶片，因此，大多数都可在多种不同品牌的放映机上放映。但是，应该制作哪类影片？谁来制作这些影片？人们怎样观看这些影片，到哪里观看？

早期电影制作与放映

1890年代，电影也许有着令人震惊的新奇性，但它也是在维多利亚休闲活动这一更大和多样化的环境中应运而生的。在19世纪晚期，许多家庭都拥有活动幻镜和立体幻镜之类的光学玩具。一套套卡片描述着异国风景或舞台故事。很多中产阶级家庭也拥有钢琴，一家人会围在钢琴旁唱歌。逐渐提高的读写能力导致了廉价通俗小说的普及。新发现的印制图片的技术导致了旅游书的出版发行，这些书把读者带入了异国他乡的想象之旅中。

大量综合性的公共娱乐设施已经随处可见。就连最小的城镇都已经有了剧院，巡回演出团到处往返奔波，包括上演戏剧的剧团、用幻灯解释他们言论的演讲者，甚至以新发明的能把大城市管弦乐队的声音带给广大公众的留声机为特点的音乐会。杂耍歌舞表演在单一的节目中为中产阶级观众提供了多种多样的活动，从动物表演，到杂技演员转碟，再到滑稽演员的打闹喜剧，应有尽有。滑稽戏提供了类似的大杂烩，尽管其中的粗俗喜剧和偶尔出现的裸戏很少以家庭观众为目标。生活在大城市的人也能到游乐场里游玩，比如纽约的科尼岛（Coney Island），提供了过山车和骑大象之类的极具吸引力的游乐项目。

景观片、时事片和故事片

作为一种新媒介的电影平稳地进入了大众娱乐的谱系。早期电影就像我们已经提到的那样，大多数都是非虚构的或实况记录，其中包括"景观片"（scenics），或是提供异地景观的旅游短片。记述新闻事件的影片可以简单称为"时事片"（topicals）。

大多数情况下，摄影师拍摄现场发生的新闻事件。然后，电影制作者通常会在摄影棚里重构当时发生的事件——既是为了省钱，也是为了构造摄影师不在场时的实情。例如，1898年，美国和欧洲的制片人都在缩微景观中利用船模重构了"缅因号"战舰沉没的场景以及其他与西班牙—美国之战相关的重要事件。观众也许并不相信那些伪造的场景是实际事件的真实纪录。确实，他们把这些看做真实事件的再现，堪比新闻杂志上的版画插图。

从一开始，"故事片"（fiction films）就是很重要的。这些影片通常都是简短的舞台场景。卢米埃兄弟的《水浇园丁》，出现在他们1895年的第一次放映活动中，讲的是一个男孩子踩住水管戏弄园丁的事。像这种简单的玩笑构成了早期电影制作的主要类型。一些故事片是在户外拍摄的，但绘制的简单背景很快就

被采用,并在此后几十年成为通常手段。

创造一种吸引人的节目

看着这些早期影片,我们也许会感到十分隔膜,以至于会惊讶它们对于观众的吸引力何在。尽管,只需一点点想象力,我们就会明白,很可能那时候人们对于电影的兴趣,与我们现在对电影的兴趣,在很大程度上是一样的。早期电影的每一种类别在当代媒介中都有一些对等物。比如,关于新闻事件的短片,看上去也许粗糙,但却可以跟电视新闻节目中的简讯相比较。早期的景观片使观众一睹遥远之地,正如今天的大学、教堂演讲以及电视纪录片使用电影展示类似的异国风光。一个晚间电视节目提供的各种表演的混合,与早期电影节目颇为相似。尽管早期的类型多种多样,但故事片逐渐成为最具吸引力的流行类别——自那以后,它们一直占据着这一位置。

早期的大多数电影都是由一个镜头组成。摄影机放在一个固定的位置,动作在一个持续的镜头拍摄中展开。在某些情况下,电影制作者确实拍摄了同样题材的一系列镜头。随后,拍摄的这些镜头被当成一系列不同的影片。放映商可以购买整套镜头,把它们放在一起放映,因此很像是一种连拍电影(multishot film),他们也可以只选择购买几个镜头,将它们与其他影片或幻灯片相结合,创造出一种独特的节目。在早期,放映商挖空心思操控着他们的节目形态——这种操控在1899年之后逐渐消失,制片人开始制作由多个镜头组成的更长的电影。

相当多的早期放映商都有经营幻灯节目或其他形式大众娱乐的经验。很多放映商都把景观片、时事片和故事片混合在单个而又多样态的节目中。典型的节目都会有音乐伴奏。在更正式的放映中,也许会有钢琴师伴奏;在杂耍歌舞剧场,则有室内管弦乐队提供音乐。在某些时候,放映商会使用一些噪声配合银幕上的动作。在节目的某一部分,放映员也许会进行讲解,描述异国风光、当时的事态和银幕上发生的简单故事。至少,放映商会宣告影片的标题,因为早期电影还没有使用片头字幕表和插入字幕来解释银幕动作。某些放映人员还把影片放映与幻灯片相结合,或者在幕间休息时用留声机提供音乐。在早期的这些年月里,观众的反应非常依赖放映商组织和呈现节目的技巧。

在电影的第一个十年,电影是在世界上许多国家放映的。但是,电影的制作集中于三个发明电影摄影机的重要国家:法国、英国和美国。

法国电影工业的成长

卢米埃兄弟的早期放映是相当成功的,但他们却认为这只会是一种短暂的时尚。因此,他们迅速转向了活动电影摄放机(Cinématographe)的价值开发。起初,他们并不出售机器,而是派出摄影机操作员到世界各地,在租借的剧院和咖啡馆里放映影片。这些操作员也制作一些当地景点的单镜头景观片。从1896年,卢米埃兄弟的影片目录迅速扩大,包括了西班牙、埃及、意大利、日本以及许多其他国家的风景。尽管卢米埃兄弟通常是因为他们的景观片和时事片被记住的,但他们也制作了很多舞台片,且大都是简单的喜剧场景。

卢米埃摄影操作员拍摄的某些影片在技术上是很新颖的。比如,欧仁·普洛米奥(Eugène Promio)通常被看做最早使用移动摄影机的人。最早的时候,摄影机都由固定的三脚架支撑着,并不允许摄影机旋转拍摄全景画镜头或拍摄摇移镜头。1896年,普洛米奥把三脚架和摄影机放到了一条小船上,移动

深度解析	电影在世界范围内的扩散：一些典型例子
1896年	
3月1日	卢米埃影片在比利时布鲁塞尔首映。
5月11日	魔术师卡尔·海尔特（Carl Herte）使用从R. W.保罗那里买来的放映机在南非约翰内斯堡的皇家剧场放映保罗的影片。
5月15日	卢米埃的电影节目在西班牙马德里开始上映。
5月17日	卢米埃的操作员在俄罗斯的圣彼得堡放映电影。
7月7日	卢米埃的操作员在印度孟买沃森宾馆租了一间屋子放映影片。
7月8日	卢米埃的电影节目在巴西里约热内卢一个上流社区上映。
7月15日	卢米埃影片在捷克斯洛伐克卡罗维发利的一家娱乐场上映。
8月	卡尔·海尔特在澳大利亚墨尔本歌剧院放映R. W.保罗影片（卢米埃影片第一次出现于澳大利亚是9月28日在悉尼的放映）。
8月11日	卢米埃操作员的电影放映成为上海杂耍节目的一部分。
8月15日	卢米埃的影片在墨西哥城租用的大厅里取得了巨大成功。
12月	卢米埃的电影节目在埃及亚历山大港的一家咖啡厅上映。
1897年	
1月28日	卢米埃影片在委内瑞拉马拉开波的一家高档剧场上映。
2月5日	在卢米埃的代表的监管下，一位日本企业家在大阪一家剧院首次放映卢米埃影片。（一周后，爱迪生的维太斯科普影片也在大阪放映）。
2月末	卢米埃电影在保加利亚的鲁塞上映。
8月	爱迪生派出的代表在中国的茶馆和游乐场进行巡回放映。

拍摄了威尼斯的风景。普洛米奥和其他电影制作者继续进行这样的实践，把摄影机放在船上和火车上（图1.13）。在此期间，这种移动镜头（不久就有了横摇）主要用于景观片和时事片的拍摄。

卢米埃兄弟迅速地开始在世界各地放映他们的影片，所以许多国家最早的电影放映都是由他们派出的代表进行的。也由此很多国家的电影史都肇始于卢米埃活动电影摄放机的到来。从这个早期的盒子看，这一点是显而易见的，因为它见证了若干国家已知的最早的公开放映事件。

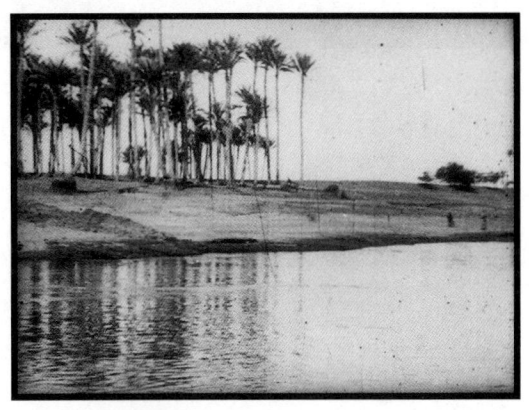

图1.13　卢米埃的操作员欧仁·普洛米奥影响了很多电影制作者，他把摄影机放到移动的船上拍摄了几部影片，包括《埃及：尼罗河两岸的全景》（*Egypt: Panorama of the Banks of the Nile*，1896）。

当然，卢米埃兄弟和他们的竞争对手都集中在某些更容易赚钱的市场，而回避了某些更小的国家。比如，众所周知，直到1909年，当两位意大利企业家把电影带到那里之前，玻利维亚没有放映过电影。意识形态的压力也导致电影无法进入到某些市场。1900年，伊朗的某个王室家庭在欧洲得到了一台摄影机和放映机，开始制作家庭电影。1905年，一家影院在德黑兰开张，然而，很快就受到宗教领袖的压力而被迫关闭。

总而言之，卢米埃兄弟和其他一些公司使电影成为一种国际现象。1897年，卢米埃兄弟开始出售他们的摄放机，进一步推动了电影的扩展。

然而，就在同一年，卢米埃公司遭遇了一次挫败。1897年5月4日，在巴黎慈善义卖（Charity Bazaar）的电影放映过程中，一道窗帘被用乙醚做燃料的放映灯点燃了（并不是卢米埃的活动电影摄放机）。熊熊烈焰造成的结果是电影史上最惨的悲剧之一，大约有125个人被烧死，他们大部分来自上流社会。因此，电影对于上流社会的城市居民失去了一定程度的吸引力。在法国，电影好几年都主要是在无甚利润可图的流动露天游乐场放映。卢米埃兄弟继续制作影片，但更具创新精神的对手逐渐使得他们的影片黯然失色。1905年，他们停止了制作影片，尽管路易和奥古斯特在静照摄影领域依旧是创新者。

伴随着卢米埃兄弟的活动电影摄放机最初的成功，其他电影制作公司也在法国相继出现。在这些公司中，有一家小公司由一个人单独掌管，这个人也许是早期最重要的电影制作者，他就是乔治·梅里爱（参见"深度解析"）。

另外两家即将主宰法国电影工业的公司在电影发明之后很快就成立了。夏尔·百代（Charles Pathé）在1890年代初期是一个留声机销售商和放映员。1895年，他购买了一些R. W. 保罗仿造的活动电影放映机。第二年，他成立了百代兄弟公司（Pathé Frères），起初主要依靠留声机赚钱。然而，从1901年起，百代更加专注于电影制作，利润急遽上升，公司急速扩张。1902年，公司建立了一个半边玻璃的摄影棚，并开始出售百代摄影机。到了1910年代末期，百代摄影机已经成为世界上使用最为广泛的摄影机。

深度解析　乔治·梅里爱，电影魔术师

梅里爱是一位拥有自己剧场的魔术表演师。1895年，他看到卢米埃的电影摄放机，决定在他的节目里加上电影，但卢米埃兄弟的机器根本不出售。1896年初，他从英国发明家R. W. 保罗那里买到一台放映机。经过一番研究，他制造出了自己的摄影机。很快，他就在自己的剧场里放起了电影。

尽管梅里爱被记住主要是因为他的那些充满摄影机技巧和绘制场景的振奋人心的幻想电影，但他却在当时摄制过各种类型的影片。他最早的作品大部分都已经遗失，其中包括很多在户外拍摄的卢米埃式景观片和简单的喜剧片。在制作电影的第一年，他就拍摄了78部影片，其中包括他的第一部戏法片《消失的女人》（The Vanishing Lady，1896），在这部影片中，梅里爱扮演的魔术师把一位女士变成了一具骷髅。拍摄方式是关掉摄影机，把女人换成骷髅，然后再拍。后来，梅里爱使用停机再拍和其他特效技术创造了更多魔幻场景。这些技术都必须在拍摄时通过摄影机完成，因为1920年代中期之

深度解析

前,通过洗印厂处理几乎是不可能的。梅里爱也出现在他的很多影片中,看上去衣冠楚楚、精神矍铄,秃头,留有尖利的胡须。

为了掌控影片中的场面调度和摄影技法,梅里爱建立了一个小小的封闭的玻璃摄影棚。1897年初,摄影棚建好以后,梅里爱就可以在画布上设计和绘制布景了(图1.14)。然而,即使是在摄影棚里工作,梅里爱也仍在继续创作各种各样的影片。比如,1898年,他摄制了很多摆拍的时事片,如《潜水员在"缅因号"残骸上工作》(Divers at Work on the Wreck of the "Maine",图1.15)。他在1899年拍摄的影片《德雷福斯事件》(The Dreyfus Affair),讲的是一个1894年犹太官员被出于反犹动机的假证据判处叛国罪的故事。梅里爱拍摄他的亲德雷福斯影片之时,争论仍在如火如荼地进行。按照那时的习惯,他把每十个镜头作为一部单独的电影发行。放映之时,这些镜头组合在一起,就成为早期电影中最为复杂的影片之一(《德雷福斯事件》的现代拷贝的典型特点是把所有的镜头都整合到一卷胶片中)。接下来的作品《灰姑娘》(Cinderella,1899),梅里爱开始把所有镜头连接在一起作为一部影片出售。

梅里爱的影片,尤其是他的幻想片,在法国和海外都广受欢迎,而且被大量模仿。他的影片也总是被盗版,于是梅里爱不得不于1903年在美国开设一间销售办公室,以便保护自己的利益。梅里爱最有名的影片《月球旅行记》(A Trip to the Moon,1902),是一个喜剧性的科幻故事:一群科学家乘坐太空舱旅行到月球上,被一个神秘种族的人监禁后终于逃出(图1.16)。梅里爱常常使用人工调色,让他精心设计的场面调度更加美观(彩图1.1)。

除了最初几年的作品之外,梅里爱在他的很多影片中都用到了复杂的停机再拍特效。魔鬼爆炸化为一团烟雾,漂亮的女人消失,跳跃的男人在空中变成了恶魔。一些历史学家批评梅里爱,认为他依赖于静态的戏剧场景而不事剪辑。然而,最近有研究表明,实际上他的停机再拍已经用到了剪辑。为了在某物的运动和所变化之物间达成完美匹配,梅里爱会用到剪切。这些剪切的目的在于不会被注意到,很显然,梅里爱是这类剪辑的大师。

一时间,梅里爱的影片持续获得广泛成功。然而,1905年之后,他的幸运慢慢衰减了。他的小公司很难满足对电影的布尔乔亚式需求,尤其是在面对更大的公司的竞争之时。他继续制作了一些品质优良的

图1.14 明星摄影棚(Star Studio)内景,楼座上的梅里爱正在抬起一个摆动的背景幕,助手们则在布置一个很大的绘制的壳和下陷的门。绘制的剧场式平板和较小的布景物件放在右后位置或挂在墙上。

深度解析

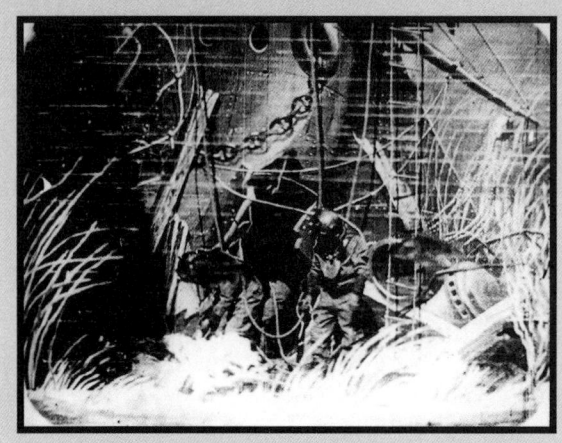

图1.15 西班牙和美国开战时,美国的"缅因号"战舰沉没,这是很多重构事件的纪录片中的一部。图为梅里爱的潜水员下潜到"缅因号"的残骸上。战舰的残骸是绘制的场景,潜水员是由演员扮演的。放置在摄影机前的鱼缸暗示这是一个深海场景。

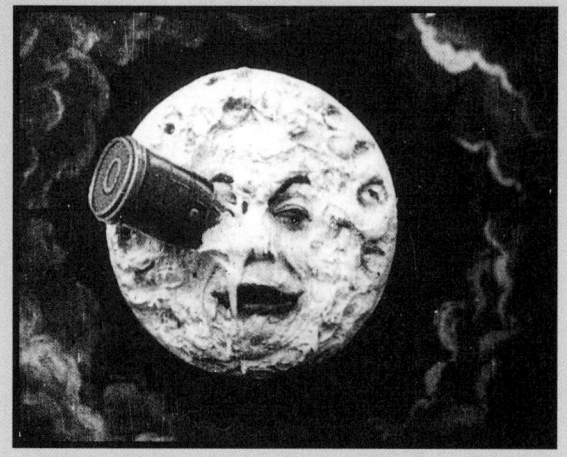

图1.16 在梅里爱的幻想片《月球旅行记》中,太空舱在月球的眼睛里着陆。

影片,包括他的后期杰作《极地征服》(*Conquest of the Pole*,1912),但当电影制作惯例发生转变时,这些影片就显得太老套了。1922年,因为沉重的债务,他停止了影片制作。此时,他已经拍摄了510部影片(其中有大约40%被保存下来)。梅里爱在妻子的糖果和玩具店工作数十年后,于1938年逝世。

一开始,百代的制作颇像是衍生物,创意全都借自梅里爱、美国和英国电影。比如,费迪南·泽加(Ferdinand Zecca)——公司最重要的导演——在1901年制作的《阳台上的风景》(*Scenes from My Balcony*),拍摄方法就是当时在英国流行的方式,镜头中呈现的事物就像是通过望远镜或显微镜看到的(图1.17,1.18)。百代的影片非常受欢迎。一部电影只卖15个拷贝的局面被打破,实际的销售量已达到350个拷贝。百代扩张到海外,1904年和1905年间,在伦敦、纽约、莫斯科、柏林和圣彼得堡开设了销售办公室,随后的几年,在其他国家的办公室也开设起来。百代既销售放映机也销售影片,鼓励人们进入放映业,因为百代影片创造了更多需求。正如我们将要在下一章看到的,几年之内,百代兄弟公司就成为世界上最大的电影公司。

百代公司在法国最大的竞争对手是一个小一点的公司,是由发明家莱昂·高蒙(Léon Gaumont)建立的。就像卢米埃电影公司一样,高蒙一开始是经营静照摄影设备。1897年,高蒙公司开始制作影片。这些影片大多数都是由艾丽斯·居伊(Alice Guy)拍摄的实况片(actualities),她是第一位女性电影工作者。高蒙只在这一时期参与了电影制作,因为莱昂更关心的是电影设备上的技术创新。1905年,高蒙建立了一个制片厂,因为导演路易·费雅德(Louis Feuillade)的作品而声名远扬。

图1.17，1.18 早期电影中有许多近乎淫秽的影片，泽加的《阳台上的风景》是其中之一：一个男人举着望远镜观看，接下来的几个镜头是他所看到的，包括一位正在脱衣服的女人。

英国和布莱顿学派

1896年初第一次公开放映之后，电影放映在英国迅速扩散，很大程度上是因为R. W. 保罗愿意出售放映机。起初，大多影片都集中到一起，作为综艺剧场（类似于美国的歌舞杂耍剧场）节目中的单独一幕进行放映。从1897年开始，简单、便宜的影片也已经广泛地在露天游乐场向工人阶级观众放映（图1.19）。

起初，大多数英国电影制作者拿出的通常都是新奇题材的影片。比如，在1896年，保罗制作了《双胞胎的茶会》（*Twins' Tea Party*；图1.20）。年度德比（Derby）赛马的时事片是非常流行的，有关1897年维多利亚女王执政50周年庆典的游行和有关南非布尔战争的时事片也得到了广泛发行。这些早期的新闻片中很多都不止一个镜头。拍摄者也许只是单纯地停机再拍，以便捕捉到行为中的精彩部分，或者可能是把几段胶片粘在一起加快动作的进行。同样，某些景观片受到卢米埃电影的影响，把摄影机放到移动的交通工具上进行拍摄。幽灵之旅（Phantom rides）镜头，旨在给予观众一种旅行的幻觉，在英国和其他国家极为风行（图1.21）。跟别的国家一样，英国的放映商也把多种类型的影片汇集在一个变化多端的节目中。

早期英国电影因为它们极具想象力的特效摄影

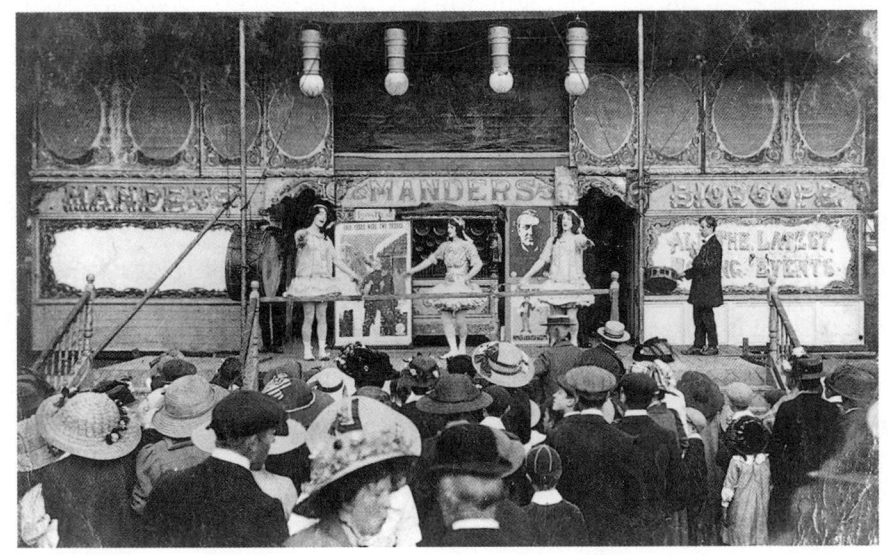

图1.19 1900年左右，英国典型的游乐场电影放映。精心绘制的墙面后，观众席仅是简单帐篷。注意中间爱迪生的照片以及用来吸引观众的鼓。

图1.20 保罗的《双胞胎的茶会》通过展示两个淘气的孩子发生争吵然后接吻和化妆来吸引观众。这是许多早期电影的典型特点：一个单独的镜头，在露天舞台拍摄，使用直射的阳光和中性背景。

图1.21 《巴恩斯特珀尔——火车头前的风景》（*View from an Engine Front-Barnstaple*），沃里克贸易公司（Warwick Trading Company）摄制于1898年，它具有一种流行类型的典型特征：幽灵之旅。

图1.22 在赫普沃思的《汽车爆炸》（*Explosion of a Motor Car*，1900），用停机再拍的方式把一辆真车换成了假车，假车立即爆炸。一位路过的男子尽责地点数洒落在地面上的身体残骸，创造出一部残酷而有趣的影片。

而著名。比如，塞西尔·赫普沃思（Cecil Hepworth）在1899年开始小规模制作影片。一开始他专注于拍摄实况片，但很快也导演起戏法片（trick films）来（图1.22）。从1905到1914年，赫普沃思逐渐发展成为英国最著名的电影制作者。

还有另外一些电影制作者散布在英国各地，但最著名的却是那些处于一个小而著名的团体中的人，这个团体后来被命名为布莱顿学派（Brighton School），因为这些人工作在那个度假小镇，或生活在那个小镇周围。他们中的头目是G. A. 史密斯（G. A. Smith）和詹姆斯·威廉姆森（James Williamson），这两人都是在1897年转向电影制作的静照摄影师。他们也建立了一个小小的摄影棚，其中一面向着阳光敞开着。这两人对特效和剪辑方式的探索影响了其他国家的很多导演。

威廉姆森1900年的影片《大吞噬》（*The Big Swallow*）是布莱顿电影制作者心灵手巧的一个绝好实例。这部影片开始于一个男人，在一个黑暗的背景前，愤怒地打着手势，因为他不想被拍成图片。他走向前，直到张开的大嘴遮挡住整个影像（图1.23）。然后，一个精妙的剪切用黑色的背景取代了他的嘴，我们看到摄影师和他的摄影机倒进这片空无中。另一个隐蔽的剪切让我们再次看到张开的嘴，然后这人转身背对摄影机，胜利地笑着，咀嚼着（图1.24）。

史密斯1903年的怪异喜剧《玛丽·简的不幸》（*Mary Jane's Mishap*）以一种非常引人注目的复杂方式运用了剪辑。厨房里一个邋遢女仆的远景镜头被插入的几个中景镜头打断，呈现出她好笑的面部表情（图1.25，1.26）。尽管在切换中演员的位置匹配得并不是很好，但总的来说在利用更近的镜头引导我们注意力的时候有一种创造连续性动作的企图。这种策略将会成为主流电影制作连贯性风格的一种基础，并在接下来的差不多十五年里得到充分发展（参见第2章）。

在电影历史的最初几年，英国电影是富于创新的，在国际上也非常流行，但在面对法国、意大利、美国和丹麦的竞争时，很快衰落下来。

图1.23，1.24　威廉姆森《大吞噬》中的两个镜头，愤怒的主人公"吃掉了"摄影师和摄影机。

图1.25，1.26　在《玛丽·简的不幸》中，从远景镜头切到近景镜头，显示出这样的细节：在擦鞋的时候，女仆的脸上意外沾上胡须一样的斑斑污迹。

美国：行业竞争与爱迪生的东山再起

美国显然是最大的电影市场，因为与其他国家相比，美国人均拥有的影院要多得多。在超过十五年的时间里，美国公司和外国公司都在这里进行着如火如荼的竞争。尽管美国电影也卖给海外，但美国公司还是专注于本土市场。因此，法国和意大利很快就走到了美国的前面，控制了1910年代中期之前的国际电影贸易。

放映事业的扩张　自从1896年4月爱迪生的维太斯科普放映机在纽约进行了首次展映后，电影场馆在美国各地迅速铺开。维太斯科普放映机并不出售，但每个企业家都以不同理由购买到开发利用的权利。然而，1896年和1897年，很多小型公司都在售卖它们自己的放映机，全都是设计成可以放映35毫米胶片的拷贝。因为此时电影还不存在版权问题，拷贝也是用于出售而非租赁，所以电影的发行是很难控制的。爱迪生的影片常常被复制和出售，而爱迪生则通过复制从法国和英国进口的影片获取利润。很多公司也频繁地直接模仿其他公司的影片。

很快，成百上千的放映机投入了使用，杂耍剧场、游乐场、小型街头剧场、避暑圣地、定期集市，甚至教堂和歌剧院，全都放起了电影。1895年到1897年这三年，是电影的新奇性阶段，因为它的基本诉求仅仅是看到银幕上所呈现的运动和非凡景象时所引发的惊奇感。然而，到1898年初，电影的新奇性就已经消耗殆尽了。随着观众人次的下降，很多放映商都退出了这一行业。有助于重振这一行业的一个事件，就是1898年西班牙和美国之间战争的爆发。爱国热忱使得观众渴望看到与这场冲突相关的一切信息，美国和海外的公司都通过拍摄根据真实事件编排的影片赚上了一笔。

帮助重振这一行业的另一种电影类型,则是耶稣受难复活剧(the Passion Play)。1897年伊始,电影制作者摄制了若干关于耶稣生活的单镜头系列景观片,内容基本上是对圣经中的插图或幻灯片的模仿。这一系列镜头之一,是1898年2月发行的《奥伯阿默高的耶稣受难复活剧》(*The Passion Play of Oberammergau*;图1.27)。(标题赋予影片一种尊贵性,尽管它实际上与相应的德国传统奇观毫无关系。)随着众多更精良的耶稣受难日题材的影片被制作出来,放映商选择性购买一些或全部镜头,把它们组接到一起,并结合幻灯片和其他宗教材料,编排出一定长度的节目。职业拳击赛影片也很受欢迎,特别是它们常常在那些现场拳击被禁止的地方放映。

从1898年起,美国电影工业获得了某种稳定性,大部分电影都是在杂耍歌舞剧场放映。这期间,电影制作因为较大的需求而日益发展。

成长中的竞争者　1890年代末期,美国妙透斯科普公司发展得特别好,一定程度上是因为它的70毫米影像,并由公司自己的放映操作员在各个杂耍歌舞剧场进行巡回放映。到了1897年,美国妙透斯科普已经成为美国最受欢迎的公司,而且也吸引了大量海外观众(图1.28)。美国妙透斯科普开始在一个崭新的屋顶摄影棚里摄制影片(图1.29)。1899年,公司将名字改为美国妙透斯科普与拜奥格拉夫(AM&B),这反映出它在西洋景妙透斯科普影片和投影影片两方面的投入。在接下来的几年里,AM&B因为爱迪生对它的诉讼而受到限制。爱迪生不断地对一些竞争对手提起诉讼,控告这些竞争对手侵害了他的专利权和版权。然而,1902年,AM&B赢得了诉讼,因为它的摄影机使用的是转轮而不是链齿齿轮拉动胶片。公司日益繁荣起来。1903年,它开始制作并出售35毫米胶片电影,以取

图1.28　欧仁·罗斯特(Eugène Lauste)是美国妙透斯科普公司的一位雇员,1897年和1898年,他在巴黎俱乐部(Casino de Paris)放映电影,这使得他协助发明了拜奥格拉夫摄影机。图为巴黎俱乐部放映厅,盆栽棕榈和枝形吊灯表明,这是放映过某些早期电影的一个高雅地点。

图1.27　"进入耶路撒冷的弥赛亚",构成《奥伯阿默高的耶稣受难复活剧》的单镜头造型画面之一,由当时一家重要的纽约娱乐公司伊甸园博物馆(Eden Musée)制作。

代70毫米电影,这一变化进一步提升了销售额。1908年,它雇了无声电影时代最重要的导演之一:D. W. 格里菲斯(D. W. Griffith)。

开创于电影发展初期的另一家重要公司,是J. 斯图尔特·布莱克顿(J.Stuart Blackton)和阿尔伯特·E. 史密斯(Albert E. Smith)在1897年作为广告公司而建立的美国维塔格拉夫公司(American Vitagraph)。维塔格拉夫开始制作与西班牙—美国战争相关的流行影片(图1.30)。像这一时期的其他制片公司一样,维塔格拉夫也受到爱迪生的专利权和版权侵害诉讼的威胁,爱迪生希望控制整个美国市场。维塔格拉夫同意与爱迪生合作,为爱迪生公司制作影片,并转而经营爱迪生影片,得以幸存下来。AM&B在法律上战胜爱迪生,只是暂时减低了贯穿整个工业的诉讼风险,因为爱迪生的专利权并没有覆盖所有类型的电影设备(参见第2章)。于是,维塔格拉夫扩展影片的制作,几年之内,就发展成为了一个重要的公司,制作艺术上富于创新的

图1.29 美国妙透斯科普公司的管理者们在公司新的屋顶摄影棚里(右二就是W. K. L.迪克生)。像黑玛丽一样,这个摄影棚也可以沿着轨道移动以便充分利用阳光。摄影机放在金属的棚子里,绘制的简单布景依靠框架建立。

图1.30 在纽约的市政大厅,维塔格拉夫的工作人员(摄影机右边是J. 斯图尔特·布莱克顿,左二是阿尔伯特·E. 史密斯)正准备拍摄一个重要的时事事件:1898年的马尼拉战役后,海军上将乔治·杜威(George Dewey)胜利归来。

影片。布莱克顿也制作了一些早期的动画电影。

埃德温·S. 波特，爱迪生的支柱 AM&B和维塔格拉夫在爱迪生诉讼失败之后的崛起，迫使爱迪生公司制作更多的影片，以反击AM&B和维塔格拉夫的竞争。一个很有效的策略，是在摄影棚里摄制更长的电影镜头。在这种情况下，爱迪生公司成全了这一时期最重要的美国电影制作者：埃德温·S. 波特（Edwin S. Porter）。

波特原本是一个电影放映员和制作摄影器材的专家。1900年末，他开始为爱迪生工作，他非常钦佩爱迪生。他被安排改进公司的摄影机和放映机。那一年，公司在纽约盖了一座崭新的玻璃罩屋顶摄影棚。在这座摄影棚里，可以使用那时很典型的舞台风格的手绘场景摄制影片。1901年初，波特开始操作摄影机。电影发展史的这一时刻，摄影师也就是电影的导演。很快，波特就负责制作了爱迪生公司很多最受欢迎的影片。

1908年之前在电影上的几乎所有创新，通常都记在了波特的名下，包括制作第一部故事片（《美国消防员的生活》[*Life of an American Fireman*]）和发明我们所知道的剪辑技巧。事实上，他常常利用梅里爱、史密斯和威廉姆森已经使用过的技巧。然而，他极具想象力地发展了他的影片样式，毫无疑问也引入了一些原创性技巧。他在卓越的美国制片公司作为最重要的影片制作者的地位，为他的作品赢得了普遍赞赏，使得它们非常流行且影响深远。

《美国消防员的生活》（1903）之前，确实已经摄制了数百部舞台化的剧情片。波特本人也拍了几部，比如1902年的《杰克与仙豆》（*Jack and the Beanstalk*）。他有权使用爱迪生公司复制的所有外国影片，因此得以研究最新的拍片技巧。他仔细研究了梅里爱的《月球旅行记》，决定复制这种样式，用系列镜头讲一个故事。从1902年起，他的很多电影都包含多个镜头，并竭尽所能在切换镜头时让时间和空间能够匹配。

波特的《美国消防员的生活》就是对这种讲故事的方法一次著名的尝试。这部影片开始于一个远景镜头：一个昏昏欲睡的消防员梦见一个女人和一个孩子被大火围困；梦是通过一种想象气球（thought balloon）表现的，一个圆形的小插画叠印在银幕的上部。切换到特写，显示出一只手正在拉响火警警报。接下来的几个镜头，既有摄影棚拍摄的也有实景拍摄的，显示出消防员们正冲向火灾现场。影片结束于两个较长的镜头，从两个有利于观察的位置展示了同一个动作：在第一个镜头中，一个消防员从卧室窗户里爬进来救出母亲，再返回救出她的孩子；在第二个镜头中，我们从房子内的摄影机位置，又看到这两次同样的营救。对当代观众来说，这种重复事件的做法也许有些奇怪，但在早期电影中，从不同的视角展现同一事件，却很平常（在梅里爱的《月球旅行记》中，我们看到探险家们乘坐的太空舱在月球的眼睛里着陆[图1.16]，然后又从月球表面的摄影机位置再一次看到着陆）。《美国消防员的生活》是以早期影片和描述消防技巧的幻灯片为基础的。1901年，布莱顿学派导演詹姆斯·威廉姆森也拍摄了一部类似的影片《大火！》（*Fire!*）。

1903年，波特制作了几部非常重要的影片，其中一部是对小说《汤姆叔叔的小屋》流行舞台版的改编。波特的影片包括一系列小说中著名片段的单镜头场景，通过印制的字幕卡拼接在一起——据说这是美国电影中第一次使用字幕（图1.31，1.32）。（波特是从G. A. 史密斯的一部影片中学会这种技巧

的。）他最重要的影片《火车大劫案》也是在1903年拍摄的，用十一个镜头讲了一群歹徒抢劫一列火车的故事。影片开始时，一位报务员被歹徒们绑了起来，警报警醒了当局，在分赃物的时候，一个地方武装团队伏击了这帮劫匪。在冗长的抢劫场景之后，情节回到此前看见过的报务室，然后转到舞厅，报务员冲进来提醒当地的居民，最后再转回到树林中的劫匪。尽管波特并没有在这些场景之间来回切换，但几年之后，电影制作者已经开始这样做了，因而创造出一种名为**交叉剪辑**（intercutting）的技巧（参见本书第2章相应内容）。尽管如此，波特在描绘暴力动作时也是很动人的（图1.33）。事实上，这部影片包含一个极富创新的镜头：在一个近景镜头中，一位劫匪举枪对着摄影机开火；放映员们可以选择将这个镜头放在影片开头或影片结尾。在1905年之前，也许没有任何一部电影能像《火车大劫案》这样大受欢迎。

波特为爱迪生工作了好几年。1905年，他执导了影片《偷窃者》（*The Kleptomaniac*），通过将两个从事偷窃行为的女人的状态进行对比，提出了一种社会批判。影片的第一部分是一位富裕的偷窃者正在一家百货商场偷东西；在接下来的几个镜头里，我们看到一个贫穷的妇女冲动地拿走一条面包。在最后的法庭场景里，贫穷的女人被判刑，而富裕的女人则被放走。在波特1906年的影片《一个醉鬼的白日梦》（*The Dream of a Rarebit Fiend*）中，叠印和摇摆的摄影机运动描述了一个醉鬼的晕眩状态，这些梅里爱式的特效显示出他梦见在城市上空飞翔。1909年，波特离开了爱迪生，成了一个独立的制作人，但很快就被进入这个领域的其他人超越了。

从1902年到1905年，波特是许多致力于在工业层面进行故事片制作的电影人之一。与依赖无法预期的新闻事件的时事片不一样，故事片更需要提前进行详细规划。景观片需要昂贵的花费到遥远的地方拍摄，故事片则允许制作者待在摄影棚里或在摄影棚附近拍摄。这两个因素能让很多公司按照计划稳定地创作影片。此外，观众似乎也更愿意看有故事的影片。虽然有一些影片仍然还是单镜头场景，但电影制作者们已经越来越多地使用一系列镜头描述滑稽的追逐、奢侈的幻想和夸张的情境。

到1904年，电影这种新的媒介和新的艺术形式已经发生了很多重要变化。故事片成为这一行业的主要产品。当更多的影片被租给放映商时，制作、发行、放映的分离就对电影工业的扩张产生重要影

 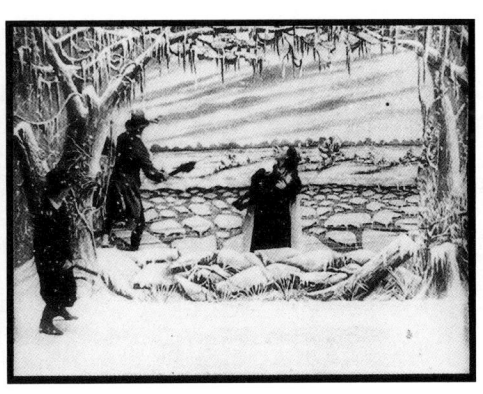

图1.31，1.32 波特《汤姆叔叔的小屋》使用插入字幕卡引导每一个镜头。"伊莱扎的逃逸"是小说中一个著名段落的单镜头：伊莱扎乘着河里的浮冰逃走。

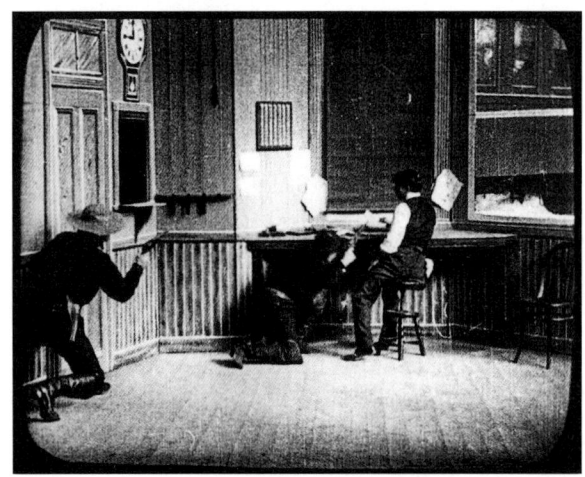

图1.33 为了拍摄《火车大劫案》中的这一镜头，波特让胶片两次曝光，在摄影棚拍摄了抢劫行动的大部分，通过火车车窗另外拍摄了火车行驶的景象。

响。电影放映正向着国际化发展，很快大多数国家都能看到电影了。

尽管我们着重描述了法国、英国和美国的电影制作，但世界上其他地区也已经开始了小规模的电影制作。雄心勃勃的放映商们制作了本地的景观片和时事片，混合到进口影片的节目中。比如，在西班牙，第一批影片是由欧仁·普洛米奥拍摄的，是他于1896年6月把卢米埃活动电影摄影机带到了马德里。然而，同一年10月，爱德华多·吉麦罗（Eduardo Jimeno）拍摄了第一部西班牙影片《信徒们离开萨拉戈萨的比拉尔教堂的午间聚会》（*Worshippers Leaving the Noon Mass at Pilar de Zaragoza*）；1897年，模仿卢米埃实况片的类似影片甚至故事片也已经开拍。在印度，放映商哈里什钱德拉·萨卡拉姆·巴特瓦德卡（Harishchandra Sakharam Bhatwadekar）从欧洲购买了一部摄影机，拍摄了摔跤比赛、马戏团的猴子以及当地的新闻事件，并在1899年将这些实况片与进口影片一起放映。另外一些国家的企业家也制作了类似的影片，但仅有很少几个拷贝，所以很难幸存下来。

对电影进行商业开发的第一个十年已经为这一行业的国际化进程奠定了基础。此外，电影制作者们也开始探索这一崭新媒介所具有的创造性。这些探索在下一个十年会得到进一步加强。

笔记与问题

早期电影的鉴别与保存

在无声电影时期，还没有出现致力于电影保护的资料馆。最初十年的影片，绝大部分都已经遗失或不完整了，即使那些保存下来的影片，也常常难以辨认。那些影片很多都没有片头标题，也很少有明星或其他标志性特征为其来源提供线索。

然而，幸运的是，电影史上这一时期的某些片段得以保存。在美国，有一种保护电影版权的方法，就是把每一格印在一卷长长的纸上。尽管只有非常少的一部分电影是以这种方式进行版权保护，但这种方法从1894年持续到了1912年。1940年代，在国会图书馆里发现了这些"纸拷贝"，它们又被重新摄制到胶片上。在法国，卢米埃公司的很多负片得以保存，甚至现在仍有数百部影片需要被印制成放映正片。在某些情形下，早期电影的一些发行拷贝被保存起来，后来被发现，于是资料馆现在能够复制这些影片。

历史学家们已经梳理了早期销售和发行公司的目录，并试图按照国家或某个公司建立起电影作品年表。对于纸拷贝的描述，可参考肯普·尼维尔（Kemp Niver）的《早期电影：国会图书馆里的纸拷贝》（*Early*

Motion Pictures: *The Paper Print Collection in the Library of Congress*[Washington, D.C.: The Library of Congress, 1985]以及查尔斯·巴基·格林姆（Charles "Buckey" Grimm）的《纸拷贝前史》（*Film History* 11, no. 2[1999]: 204—216）。尼维尔的《拜奥格拉夫公告：1896—1908》（*Biograph Bulletins 1896—1908*[Los Angeles: Locare Research Group, 1971]）重制了那一时期美国妙透斯科普和拜奥格拉夫公司的影片目录，为历史学家使用材料提供了一个绝好的例子。丹尼斯·吉福德（Denis Gifford）的《英国电影目录1895—1985：参考指南》（*The British Film Catalogue 1895—1985: A Reference Guide* [London: David & Charles, 1986]）显示了建立某个国家的故事片完整作品目录的最具雄心的抱负。

重新激活对早期电影的兴趣：布莱顿会议

很多年来，电影发展的初期状态被当成无关紧要。历史学家们研究摄影机和放映机的发明问题，却以粗糙为由忽视早期影片。错误论断不胜枚举。比如，埃德温·S.波特实际上被看成美国电影剪辑体系风格上的唯一先驱。

1978年，一个重要事件改变了很多关于早期电影的看法。电影资料馆国际联盟（FIAF）在布莱顿召开年会，作为向布莱顿学派的致敬。很多电影史学家应邀参加，观看了大约六百部1907年前的影片，使得早期电影的多样性和魅力获得新的关注。到今天，无声电影仍然是电影历史研究中最具活力的领域。

布莱顿会议的记录以及现存拷贝的暂时目录，被编入到《电影1900/1906：一种分析性研究》（Cinema 1900/1906: An Analytical Study, 2 vols., ed. Roger Holman [Brussels: FIAS, 1982]）一书中。关于布莱顿会议及其对历史学家们工作的影响，参见乔恩·加滕堡（Jon Gartenberg）的《布莱顿计划：资料馆和历史学家》（"The Brighton Project: Archives and Historians", *Iris* 2, no. 1 [1984]: 5—16）一文。托马斯·埃尔萨瑟尔（Thomas Elsaesser）和亚当·巴克（Adam Barker）编撰的《早期电影：空间、画格与叙事》（*Early Cinema: Space, Frame, Narrative*, ed. Thomas Elsaesser, with Adam Barker[London: British Film Institute, 1990]）一书收入了几篇受到布莱顿会议影响、由与会的历史学家查尔斯·缪塞尔（Charles Musser）、汤姆·冈宁（Tom Gunning）、安德烈·戈德罗（André Gaudreault）、诺埃尔·伯奇（Noël Burch）和巴里·索特（Barry Salt）等人撰写的论文。

1982年之后，弗留利电影资料馆（Cineteca de Fruili）继承了布莱顿传统，先后在意大利的波代诺内和萨奇莱召开了题为"无声电影时期"的年度会议。

延伸阅读

Barnes, John.*The Beginnings of the Cinema in England 1894—1901*. Vol.1:*The Beginnings of the Cinema in England*. New York: Barnes & Noble, 1976. Vol.2: *Pioneers of the British Film*. London: Bishopgate Press, 1983. Vol.3: *The Rise of the Cinema in Great Britain*. London: Bishopgate Press, 1983. Vol.4: *Filming the Boer War*. London: Bishopgate Press, 1992. Vol.5: *1900*. Exeter: University of Exeter Press, 1997.

Bottomore, Stephen, ed. "Cinema Pioneers" issue of *Film History* 10, no. 1 (1998).

Fell, John L. *Film before Griffith*. Berkeley: University of California Press, 1983.

Guibbert, Pierre, ed. *Les premiers ans de cinema français*.

Perpignon: Institut Jean Vigo, 1985.

Hammond, Paul. *Marvelous Méliès*. New York: St. Martin's, 1975.

Hendricks, Gordon. *Beginnings of the Biograph: The Story of the Invention of the Mutoscope and Biograph and Their Supplying Camera*. New York: The Beginnings of the American Film, 1964.

——. *The Edison Motion Picture Myth*. Berkeley: University of California Press, 1961.

Komatsu, Hiroshi. "The Lumière Cinématographe and the Production of the Cinema in Japan in the Earliest Period", *Film History* 8, no. 4 (1996): 431—438.

Leyda, Jay, and Charles Musser. *Before Hollywood: Turn-of-the-Century Films from American Archives*. New York: American Federation of the Arts, 1986.

McKernan, Luke, and Mark van den Tempel, eds. "The Wonders of the Biograph" issue of *Griffithiana* 66/70 (1999/2000).

Musser, Charles. *Before the Nickelodeon:Edwin S.Porter and the Edison Manufacturing Company*. Berkeley: University of California Press, 1991.

——.*The Emergence of Cinema: The American Screen to 1907*. New York: Scribners, 1990.

Rossell, Deac. "A Chronology of Cinema, 1889—1896" issue of *Film History* 7, no.2 (summer 1995).

——.*Living Pictures: The Origins of the Movies*. Albany: State University of New York Press, 1998.

Turconi, Davide. " 'Hic Sunt Leones': The First Decade of American Film Comedy, 1894—1903", *Griffithiana* 55/56 (September 1996): 151—215.

第 2 章
电影的国际化进展：1905—1912

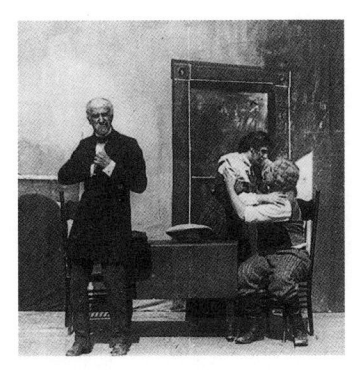

1904年之前，电影多多少少处于漂泊状态。制片人出售电影拷贝，放映商在杂耍剧场、综艺剧场、租赁的剧院和游乐场放映电影。同样的拷贝常常被再次售出，并持续流通好几年，变得越来越破旧不堪。然而，1905年左右，电影工业逐渐趋于稳定。一些固定的剧院开始专注于电影放映，制片业也因需求的增长而不断扩张。意大利和丹麦加入电影制作的重要国家行列，小规模的电影制作在世界各地相继出现。

1905年之后，电影变得更长，镜头数量更多，讲述的故事更加复杂。电影制作者们为了传达叙事信息，不断探索新的技巧。也许，这一时期电影形式和风格特征上的巨大变化，确实不曾多见。

欧洲的电影制作

法国：百代与高蒙

在这一时期，法国电影工业仍然是龙头老大，法国电影仍然是世界各地见得最多的电影。两大主要公司，百代和高蒙，继续扩张，其他公司也相继成立，以响应来自放映商的不断增长的需求。跟许多西方国家一样，法国工人也得到了更短的工作时间，有了更多的闲暇享受廉价的娱乐。此外，法国公司也设法赢得了更广泛的

中产阶级观众。

从1905年到1906年，法国电影工业迅速成长。百代已经成为一家大公司，有了三个不同的制片厂。它也是最早实施"垂直整合"（vertically integrated）的电影公司之一。一个垂直整合的公司能够全面控制一部影片的制作、发行和放映。正如我们会在这本书中一再看到的一样，垂直整合既是电影公司的重要战略，也常常是它们的优势所在。百代制造了自己的摄影机和放映机，自己生产胶片制作发行拷贝。1906年，百代开始买入影院。第二年，公司开始采用把影片租赁而非出售给放映商的方式发行自己的影片。此时，百代已是世界上最大的电影公司。随后几年，它开始发行其他公司制作的影片。

1905年，百代雇用了六位制作者，在费迪南·泽加的监管下，每人每周制作一部影片。这些影片包括各种类型：实况片、历史片、戏法片、剧情片、杂耍片以及追逐片。1903和1904年间，百代创造出一套为发行拷贝进行手工着色的精妙系统。在影片拷贝上着色极其困难，每一种颜色都需要不同的印模。装配线上的女工为每一个发行拷贝一格一格地着色。百代只为戏法片以及展示花朵或着装优雅的女性的影片上色（彩图2.1）。这种手工着色方式在有声电影初期仍在继续使用。

百代公司最赚钱的电影是那些由明星主演的系列通俗喜剧片："布瓦洛"（Boireau）系列（安德烈·迪德[André Deed]主演）、"李佳丁"（Rigadin）系列（综艺剧场明星普林斯[Prince]主演），以及最重要的马克斯·林德（Max Linder）系列。林德的影片把场景设置在中产阶级的环境中，反映了电影工业日益渴求受到尊重的愿望（图2.1）。马克斯影片的典型特点是表现社会情境中所遭遇的尴尬，比

图2.1 《丈夫的诡计》（Une ruse de mari，林德执导，1913）中的马克斯·林德。林德别致的外表——优雅的服饰、高耸的帽子、整洁的胡须——影响了其他喜剧演员，纷纷采用商标式的行头。

如，穿着一双夹脚的鞋忍痛参加高雅的晚宴。他常常在恋爱中遭遇挫败，在《丈夫的诡计》（Une ruse de mari）一片中，他要求仆人拿来刀、枪等，毫无成效地尝试着各种自杀。林德的影片影响巨大。查尔斯·卓别林曾经宣称林德是他的"老师"，自己是林德的"门徒"。[1] 从1909年起，林德同时在美国和法国工作，直到1925年逝世。

除了是一个垂直整合的公司，百代还采用了"水平整合"（horizontal integration）的战略。这一术语的意思是某个公司在电影工业的某个领域里进行扩张，例如一家制片公司吞并另一家制片公司。百代通过在意大利、俄国和美国之类的地方开设片场来扩大它的电影产量。从1909到1911年，俄国生产的影片中约有一半都是百代的莫斯科分公司制作的。

在法国，百代的主要竞争对手高蒙公司也扩张迅猛。1905年，在新的摄影棚建成之后，高蒙雇了

〔1〕 这是一张照片上的题词，复制于查尔斯·福特（Charles Ford）的《马克斯·林德》（Max Linder，Paris：Editions Seghers，1966），opposite p. 65。

图2.2 艾丽斯·居伊与布景师维克托兰·雅塞(Victorin Jasset)合作《我们的神耶稣基督的诞生、生活与死亡》(*La Naissance, la vie et la mort de Notre-Seigneur Jésus-Christ*, 1906)。基督受难这一场景表明,精致的舞台调度和布景出现在这一时期某些精品电影中。

更多的电影制作者。艾丽斯·居伊对这些人进行了培训,并亲自制作了一些更长的影片(图2.2)。这些人中,有一位名叫路易·费雅德的编剧和导演,当居伊于1908年离开高蒙之后,他接替了影片制作的监管工作。他成为无声电影最为重要的艺术家之一,直到1920年代,他的事业与高蒙的发展齐头并进。费雅德才华横溢,制作了许多喜剧片、历史片(彩图2.3)、惊悚片和情节剧(melodramas)。

在百代的带领下,其他公司和企业家纷纷开设影院,面向富裕的消费者。这样的影院通常放映更长和声誉更好的影片。法国电影工业和电影出口业的繁荣,在这一时期,导致了几个更小的公司的建立。

其中之一具有重要的影响。电影艺术公司(Film d'Art company)成立于1908年,它的名称显示了它的精英品味。公司最早的作品之一,是《吉斯公爵的被刺》(*L' assassinat du duc de Guise*, 1908年,夏尔·勒·巴尔吉[Charles Le Bargy]和安德烈·卡尔梅特[André Calmettes])。这部影片由舞台明星主演,著名剧作家编剧,古典作曲家卡米尔·圣-桑(Camille Saint-Saëns)原创配乐,讲述的故事是法国历史上的一个著名事件(图2.3,2.4)。该片广泛展映,并在美国获得了成功。《吉斯公爵的被刺》和其他类似的作品为艺术电影创造了一个样板。然而,艺术电影公司的大多数作品都赔了钱,公司于1911年被出售。

总而言之,法国电影工业发展蓬勃。到了1910年,流动的"游乐场"放映渐趋没落,大型电影院已成常规。然而,同一时期,在有利可图的美国市场上,法国公司也面临着挑战,很快就会失去世界市场的主导地位。

意大利:依赖于奇观电影的成长

意大利涉足电影制作稍微晚了一点,但肇始于1905年的电影工业却发展迅速,并在几年之内,就

 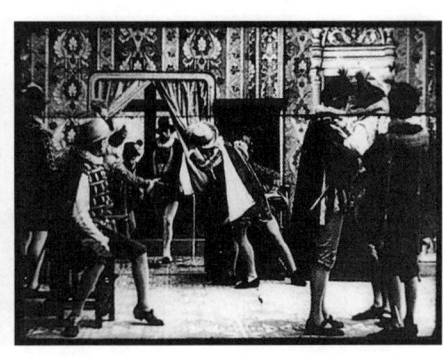

图2.3,2.4 《吉斯公爵的被刺》中的布景和表演来自剧场。然而,当吉斯公爵走过一个带门帘的过道遇到他的仇敌时,镜头则显示了人物从一个空间平滑地移动到另一个空间的情况。

达到了跟法国差不多的规模。尽管好几个城市都在进行电影制作，但罗马的西尼斯公司（Cines firm，成立于1905年）、都灵的安布罗修（Ambrosio，1905）和伊塔拉（Itala，1906）很快就成为最重要的公司。这些新公司因为缺乏有经验的工作人员而停步不前，一些公司引诱艺术家们离开法国公司而加盟其中。比如，西尼斯就雇了百代重要的电影制作者之一加斯东·韦勒（Gaston Velle）担任艺术总监。因此，某些意大利电影是对法国电影的模仿甚至重拍。

意大利的放映业的发展也十分迅速。与其他欧洲国家相比，意大利甚少依赖流动集市和其他临时场所的电影放映。事实上，很多稳定的影剧院相继开张。因此，与其他国家相比，电影在意大利作为一种新的艺术形式更早赢得尊敬。在法国的电影艺术公司拍摄《吉斯公爵的被刺》的同时，意大利的制片人就开始了艺术电影的制作。1908年，安布罗修公司制作了《庞贝城的末日》（*The Last Days of Pompeii*），这是爱德华·布尔沃－利顿（Edward Bulwer-Lytton）的历史小说的诸多改编中的第一部。这部影片大获成功，于是意大利电影就与历史奇观片（historical spectacle）画上了等号。

到1910年，意大利输送到世界各地的影片数量也许仅次于法国。部分原因在于意大利制片人为了满足固定影院的需求，率先持续制作超过一卷的影片（也就是说，长度超过了15分钟）。例如，1910年，这一时期的一位重要导演乔瓦尼·帕斯特洛纳（Giovanni Pastrone）制作了长达三卷的影片《特洛伊的毁灭》（*Il Ca duta de Troia*；图2.5）。这部影片或其他类似影片的成功，鼓舞了很多意大利制片人去制作更长、更昂贵的史诗片。这股潮流在1910年代中期到达高潮。

然而，并非所有的意大利电影都是史诗片。例如，从1909年开始，制片人再次模仿法国电影摄制了好几种喜剧系列片。伊塔拉雇了百代的演员安德烈·迪德，迪德暂时放弃了他的布瓦洛角色，成为克雷提内蒂（Cretinetti，即"小克雷提"[Little Cretin]）。注意到此类法国或意大利喜剧片的其他公司，也摄制了自己的系列片，例如安布罗修的"罗宾尼特"（Robinet）和西尼斯的"珀里德"（图2.6）。这些影片比史诗片更便宜、更活泼也更自然，并在国际上大受欢迎。数百部这样的影片被制作出来，但这一风潮却在1910年代中期走向了衰落。

丹麦：诺帝斯克和奥尔·奥尔森

像丹麦这样的小国家，在世界电影中成为一个重要的参与者，主要是因为企业家奥尔·奥尔森（Ole Olsen）。他做过放映商，先是使用西洋景

图2.5 （左）《特洛伊的毁灭》的巨大布景，拥挤的人群和奢侈的服装是意大利史诗片的典型特征。

图2.6 （右）法国出身的丑角演员费迪南·纪尧姆（Ferdinand Guillaume）在《珀里德的胡须》（*Pokidor coi baffi*，1914）中扮演著名的珀里德。

机器，随后在哥本哈根开设了最早的几家电影院之一。1906年，他成立了一家制片公司诺帝斯克（Nordisk），并立即在海外开设了发行办公室。诺帝斯克的突破来自1907年摄制的《猎狮》（Lion Hunt），一部关于游猎远征的故事片。因为片中的两头狮子在拍摄期间真的被射杀了，影片在丹麦被禁映，但宣传营销却促成了巨量的海外销售。公司在1908年建立的纽约分公司，以"大北方"（Great North）的商标名销售诺帝斯克的影片。同一年，奥尔森完成了用于室内制作的四个玻璃摄影棚中的第一个（图2.7）。

诺帝斯克的影片因为卓越的表演和制作品质迅速赢得了国际声誉。诺帝斯克专注于犯罪惊悚片、剧情片以及多少有些耸动的情节剧——包括那些"白奴"（妓女）故事。奥尔森有一个永久设置的马戏团场景，所以公司的一些重要影片都是马戏团生活的情节剧，如《四个恶魔》（The Four Devils，1911，罗伯特·迪内森[Robert Dineson]和阿尔弗雷德·林德[Alfred Lind]）和《从马戏团圆屋顶跳上马背的死亡》（Dødsspring til Hest fra Cirkus-Kuplen，1912，爱德华·施内德勒-索伦森[Eduard Schnedler-Sørensen]）。后一部影片讲的是一位伯爵因为偿还一位朋友的赌债而失去财富，他擅长骑马，于是到马戏团找了一份工作，陷入了与两个女人的浪漫纠葛之中（图2.8）。其中一个女人因为嫉妒想要杀死他，让他的马从一个高台上跳了下来；另一个女人则精心护理使他恢复了健康。因为把剧烈的情节转折和情感强度浓缩在两三卷的长度中，此类影片也赢得了竞争对手的赞赏。

尽管一些更小的公司也在这一时期成立，但奥尔森最终或者卖影片给它们，或者将它们挤出了这一行业。然而，却是一个短暂的小公司制作的一部两卷长的影片《深渊》（Afgrunden，1910，乌尔班·迦得[Urban Gad]），让女演员阿丝塔·尼尔森（Asta Nielsen）声誉鹊起。确实，就像马克斯·林德一样，她也是最早的国际电影明星之一。她又黑又瘦，大大的眼睛洋溢着热情，有一种非同寻常的美。她常常扮演被爱情损毁的女人：被诱惑然后

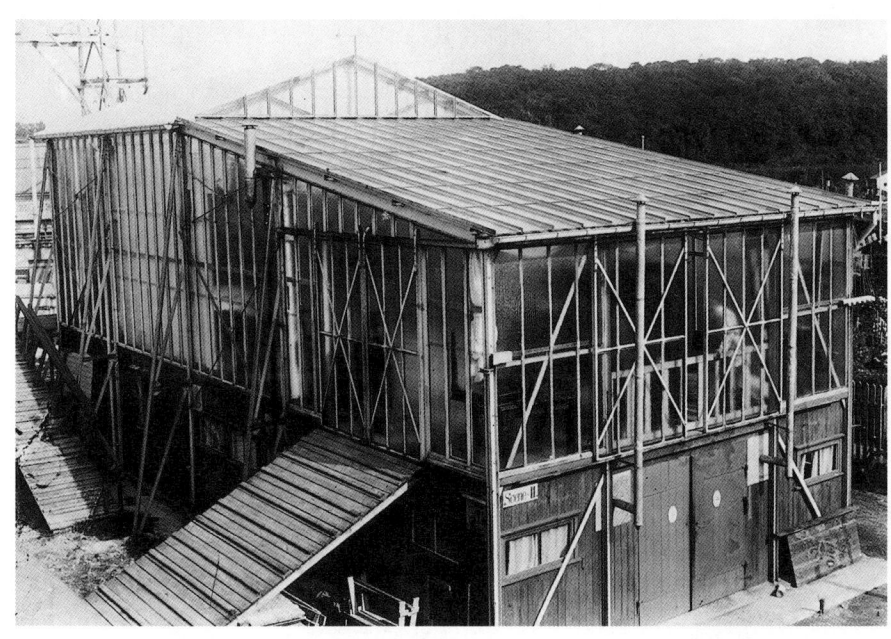

图2.7 诺帝斯克的第二座摄影棚是无声电影时期很多国家这种建筑的典型代表。玻璃墙和玻璃屋顶允许阳光射入照亮场景。

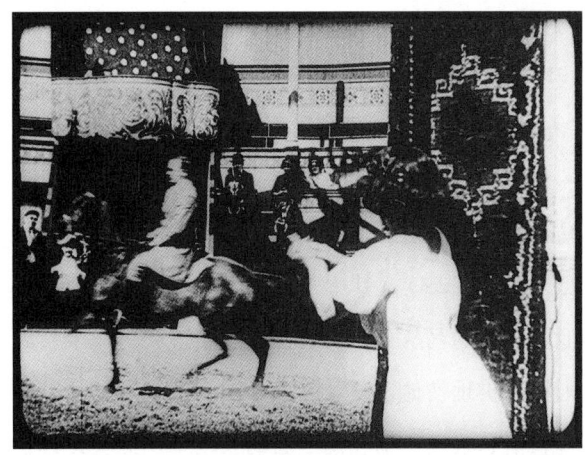

图2.8 《从马戏团圆屋顶跳上马背的死亡》中戏剧化的纵深调度：当男主角在马戏场展示马术技巧时，女主角在前景看着他。

被抛弃，或者为了所爱男人的幸福牺牲自己（图2.15—2.17）。然而，尼尔森同样擅长喜剧，尽管她成长于剧场，但她却是最早将迥异于舞台的表演风格应用于银幕的电影演员之一。尼尔森后来到了德国工作，成为德国电影工业的重要支柱之一。

丹麦电影工业的发展一直保持良好，直到第一次世界大战切断了它的很多出口市场。

其他国家

在塞西尔·赫普沃思的制片公司的带领下，英国仍然是世界电影市场上的一股重要势力。赫普沃思1905年的影片《义犬救主记》（Rescued by Rover）是那时候在国际上引起最大轰动的影片之一。电影制作也在其他国家传播开来。例如，日本最早的系统化的电影制作开始于1908年，所制作的大部分影片都是以静态长镜头方式对歌舞伎表演的记录。德国也成立一些制片公司，尽管德国电影工业直到1913年才开始逐渐繁荣。百代公司主宰着俄国的电影制作，但几家本土公司也确立了自己的位置。在其他一些国家，一些小的制片公司出现后制作了几部影片就消失了。在国际电影市场上，还没有谁能挑战法国、意大利、丹麦和美国的统治地位。

极力扩张的美国电影工业

今天，好莱坞主宰着娱乐媒介的国际市场。然而，第一次世界大战之前，美国在经济上还不是世界上最重要的国家。大不列颠仍然主宰着航海事业，它的船只运载的货物超过其他任何国家，伦敦也还是全球金融中心。是战争，让美国超过了英国和其他欧洲国家。

战争爆发前，美国电影公司专注于满足国内快速增长的需求，还无暇顾及海外市场。美国公司也还在新的行业中努力拓展自己的势力。从1905年到1912年，美国的制片商、发行商和放映商都试图为波动和混乱的电影行业带来某些稳定。只有这样，他们才有可能将更多的注意力转向出口市场。

镍币影院的兴盛

到1905年，电影已在大多数空闲的杂耍剧场、本土剧院和其他地方上映。从1905年到1907年，美国电影工业的一个主要变化，是影院的快速增加。这些影院明显较小，设置的座位都在两百个以下。门票通常是一个五分钱镍币（因此叫做镍币影院）或者一角硬币，放映的影片节目长度为十五分钟到六十分钟。大多数镍币影院都只有一台放映机。换片的时候，也许会有一位歌手演唱当时的流行歌曲，同时放映幻灯片。

镍币影院的发展有几个原因。当制片公司从实况片转向故事片时，看电影已不怎么新奇，而是成为一种常规的娱乐。每周更短的工作时间留下了更多的闲暇用于娱乐。此外，电影制片商采用了租

图2.9 1909年高蒙产品目录中的一幅插图，显示了音响效果是怎样在银幕后面制造出来的。左边悬挂的金属薄板，摇动时会发出雷鸣般的声音。

赁而不出售影片的发行方法。由于放映商不必再一直放映同样的影片直到收回购买影片的成本，他们可以在一周内将他们的节目改变两次、三次甚至七次。因此，一些顾客就会有规律地回到影院。镍币影院也能从早到晚不断重复放映同样的简短电影节目。许多放映商都获得了巨大的利润。

与更早的放映形式相比，镍币影院具有一些优点。与游乐场不一样，镍币影院不是季节性的。与杂耍剧场相比，它们更便宜，与流动放映相比则更加有规律。花费也很低廉。观众坐在长凳上或简单的木椅上。没有报纸广告提前告知节目内容，顾客们或者有规律地来到影院或者碰巧进入影院。影院的前面通常都会展示手写的影片名称，可能还会有留声机或招揽生意的人用以引起过往行人的注意。

影片放映几乎总是有声音伴随。放映员也许一边放映影片一边讲解，但钢琴或留声机伴奏可能更为常见。在某些情况下，演员会站在银幕后，根据银幕上的动作说出对白。更常见的，是有人用能发出噪声的物体制造出合适的声音效果（图2.9）。

1905年之前的日子里，电影主要是在杂耍剧场放映或由巡回演讲者和放映商放映，入场费常常是25美分或更多——对于大多数蓝领工人来说，这太贵了。然而，镍币影院把电影带给了大批量的观众，他们中很多人都是移民。镍币影院都集中在商业区或者城市里的工人阶级社区。蓝领工人们能够到离他们家很近的影院看电影，秘书们和办公室工作人员也能在午餐时间或下班搭乘公共交通工具回家之前看一场电影。女人和孩子构成了城市观众的重要部分，他们会在买东西时顺便看看电影。在一些小镇上，一家镍币影院也许是唯一放电影的地方，来自各个阶层的人会坐在一起观看电影。

尽管仍有电影继续在杂耍剧场放映或者由一些巡回放映员放映，但到了1908年，镍币影院已经成为了最主要的放映形式。于是，从制片商那里拿拷贝的发行商或影片交易商需要越来越多的影片。一个镍币影院，一套节目放映三部影片，一周改变三

图2.10 宾夕法尼亚州纽卡斯尔的卡斯卡得剧院（The Cascade Theater）是华纳兄弟杰克、阿尔伯特、萨姆和哈里获得的第一家镍币影院。标语牌上写着"为女士们、先生们和孩子们重新定义娱乐"。华纳兄弟投身放映业和制片业，最终建立华纳兄弟公司。

次节目，一年就需要租用大约450部影片！

镍币影院兴盛期间，大多数影片都来自海外。百代、高蒙、赫普沃思、西尼斯、诺帝斯克以及其他欧洲公司的影片在每周的放映计划中蜂拥而至。因为美国的影院远比其他国家多，所以会有大量的拷贝被卖到这里进行交易。这样的销售状况有助于英国电影工业保持良好势头，也有助于意大利和丹麦电影工业迅速扩张。

镍币影院也开启了好几个重要商人的职业生涯。华纳兄弟最开始就是镍币影院放映商（图2.10）。卡尔·莱姆勒（Carl Laemmle），后来的环球创始人，于1906年在芝加哥开设第一家镍币影院。路易斯·B. 梅耶（Louis B. Mayer）——也就是米高梅（MGM，Metro-Goldwyn-Mayer的缩写）的第二个字母M——在马萨诸塞州的黑弗里尔（Haverhill）经营一家小小的影院。其他以经营镍币影院作为事业起点的制片厂主管，包括阿道夫·朱克（Adolph Zukor，后来的派拉蒙头目）、威廉·福克斯（William Fox，建立的公司成为二十世纪福克斯）、马库斯·洛（Marcus Loew，他的公司洛是米高梅的前身）。在1910年代，这些人将要帮助创造出好莱坞制片厂体系的基本结构。

独立制片与电影专利公司的对抗

然而，与此同时，镍币影院的繁荣也引发了激烈的竞争。行业中更稳定的领头者尽力巩固自己的权力，并试图排斥新的入行者。他们意识到，控制了这个新兴的电影行业，就能获得高额利润。

1907—1908：凭借诉讼的控制 从1897年起，爱迪生公司就试图利用控告专利侵权的方式迫使竞争对手退出这一行业。爱迪生声称拥有电影摄影机、放映机和电影胶片的基本专利。一些公司，比如维塔格拉夫，为了能够继续制作影片，给爱迪生支付了一笔授权费用。1904年，法庭判决有利于爱迪生方面，其他公司也加入了支付爱迪生授权费的行列。然而，美国的妙透斯科普和拜奥格拉夫（AM&B）拒绝与爱迪生合作，因为拜奥格拉夫摄影机具有不同的机械装置和独立的专利权。

1907年初，一家上诉法院做出了一项重要判决。爱迪生再次起诉AM&B侵犯了他的摄影机专利权。这一判决再次确认了AM&B的基于扣链齿轮的滚轴式摄影机具有足够的差异，并没有侵犯爱迪生的专利权。然而，这一决定也宣称，其他正在使用的摄影机在设计上确实侵犯了爱迪生的专利权。因此，所有的制片公司和进口商都知道了，要待在这一行业，他们要么必须向AM&B支付专利费，要么

向爱迪生支付。

1908年，爱迪生和AM&B之间的竞争愈演愈烈。爱迪生决定继续控告AM&B，这一次控告的是AM&B在电影胶片上侵害了他的专利权。AM&B通过买进莱瑟姆环的专利权进行回击，反诉爱迪生在他的摄影机和放映机中使用了这一设备。1908年初，两家公司达成了竞争许可协议：爱迪生授权商协会（Association of Edison Licensees）的成员要继续制作影片，就得付钱给爱迪生，而拜奥格拉夫授权商协会（Biograph Association of Licensees）则主要从打算向美国市场输送影片的外国公司和进口商那里收钱。

电影市场趋于混乱。放映商需要大量的影片，但制片商们却忙于彼此斗争，无法提供足够的影片。然而，就在这时候，爱迪生和AM&B决定进行合作。他们创建了一个独立的公司用以控制所有的竞争对手，公司拥有现存的重要专利权，并掌管专利许可费的收取。1908年12月，由爱迪生和AM&B领头的电影专利公司（MPPC）成立了。其他几家制片公司隶属于MPPC：维塔格拉夫、塞利格（Selig）、埃萨内（Essanay）、鲁宾（Lubin）、卡莱姆（Kalem）。为了维持运营，这些公司必须向两家主要公司支付费用（尽管维塔格拉夫为这一协定贡献了一种专利，拿回了一部分授权费）。

为了占据更大份额的美国市场，MPPC对进入美国市场的外国公司的数量以及进口影片的数量进行了严格限制。最大的进口商百代公司和梅里爱公司被允许加入MPPC，乔治·克莱因公司（George Kleine）、芝加哥地区一家通过高蒙和乌尔班－伊柯丽斯（Urban-Eclipse，一个英法联合公司）进口欧洲影片的重要公司，也加入了MPPC。几家欧洲公司，如大北方（诺帝斯克）以及所有意大利公司，都被拒之门外。尽管外国公司既加入MPPC也作为独立实体在美国继续运作，但它们再也没有得到1908年之前所拥有的巨大的市场份额。法国和意大利仍然是美国之外市场上的领跑者，直到第一次世界大战爆发。

MPPC希望控制这一工业的所有三个方面：制作、发行和放映。只有获得许可的公司才能制作影片。只有获得许可的发行公司才能发行影片。所有影院想要放映MPPC成员制作的影片，都必须每周付一笔费用获得放映权。伊斯曼柯达公司同意只把胶片卖给MPPC的成员，MPPC的成员相应也都只从柯达购买胶片。

这一协定为通过寡头垄断全面控制美国电影市场打好了基础。当某一个公司主宰了市场，这个公司就会形成垄断。垄断形成后，少数几家公司就会联合起来操控市场，阻止新的公司进入。通过扬言进行专利侵权起诉，MPPC的成员试图消灭所有其他公司。某个制片人使用了某部电影摄影机而没有付费给MPPC，就会冒着被带上法庭的风险。这种情况对放映商来说也是一样的，因为MPPC声称他们控制着所有放映机的专利权。

1909年，美国电影工业基本趋于稳定。MPPC成员设立了定期的每周发行日程表。最新的影片最贵，放映一段时间后它的价格就会降低（这种情形在"轮次放映"[runs]和"橱窗式放映"[windows]系统中一直保持到现在）。一卷成为影片的标准长度。无论影片是什么内容，每一卷影片出租的价格都一样，因为制片商把影片看做标准产品，就跟香肠一样。

1909—1915：独立片商的回击 MPPC仍然面临着挑战。并不是所有的制片商、发行商和放映商都愿

意付钱给爱迪生和AM&B。那些一直购买它们的放映机的放映商尤其不满。据估计，大约有6000家影院同意每周支付费用，但另外2000家拒绝付费。这些没有得到授权的影院就为那些没有得到授权的制片商和发行商提供了一个市场。行业中的这一部分很快就被看成独立制片（independents）。

1909年4月，对MPPC的第一次有效打击，来自经营着最大的美国发行公司的卡尔·莱姆勒，他归还了许可权，转而开设独立电影公司（Independent Motion Picture Company，IMP），这家小公司后来成为环球电影公司的基础。几年之内，另外十几家独立公司也相继成立，包括汤豪舍（Thanhouser）、索拉克斯（Solax，由原属法国高蒙的艾丽斯·居伊－布拉谢[Alice Guy-Blaché]掌管）以及有托马斯·H.因斯（Thomas H. Ince）领导的纽约电影公司（New York Motion Picture Company），因斯将会成为1910年代最为重要的制片人之一。一些独立影院能够从被MPPC拒之门外的欧洲公司租赁影片。为了避免被MPPC控告专利侵权，独立公司宣称所使用的摄影机采用的是不同的机械装置。

为了回应独立公司的行动，MPPC在1910年创建了综合电影公司（General Film Company），试图垄断发行业。综合电影公司会发行MPPC制片商制作的所有影片。MPPC还雇了一些侦探，收集那些制片人使用MPPC拥有专利的配有莱瑟姆环或其他设备的摄影机的证据。1909和1911年间，MPPC差不多起诉了所有的独立制片人，认为他们使用了专利侵权的摄影机。对于莱姆勒的一次起诉，就是基于莱瑟姆环的专利权。1912年，法庭认为莱瑟姆环的技术在更早的专利中就能预见，否决了MPPC的侵权起诉。于是，独立公司能够使用摄影机而不再担心被起诉侵权。法庭的这一判决沉重打击了MPPC。

同样是在1912年，美国政府开始对MPPC提起诉讼，认为MPPC是一个托拉斯（一组公司以不公正的贸易条约进行运营）。这个案子在1915年做出了反对MPPC的判决。然而，这时候，大量的独立制片公司已经很聪明地与国家发行商结成联盟，并采用了新的长片（feature film）规格。相反的情况是，一些MPPC的前成员则成为管理不善的牺牲品。结果，在1910年代早期，几家独立的制片公司开始创建一种新的、更稳定的垄断，这种垄断将会形成好莱坞电影工业。

社会压力与自我审查

镍币影院的快速发展激起了目的在于改革影院的社会压力。许多宗教团体和社会工作者认为镍币影院是一个把年轻人引入歧途的不良场所。电影被看做一个卖淫和抢劫的训练场。法国电影因为以一种喜剧的方式处理通奸行为而受到批评。重演死刑和凶杀之类的暴力题材在镍币影院发展初期相当普遍。

1908年末，纽约市市长短时期内成功地关闭了该市所有镍币影院，若干市镇成立了本地审查委员会。1909年3月，纽约市民的一个相关群体成立了审查委员会。这是一个私人组织，目标是提升电影，预先阻止联邦政府通过一项国家审查法案。制片人自愿提交影片，通过的电影会被列入一个许可公告。作为一种赢得尊重的方式，MPPC成员允许他们的影片被检查，他们甚至在经济上支持审查委员会。这种合作也使得这一组织改名为国家审查委员会（the National Board of Censorship，1915年，改名为国家评论委员会[the National Board of Review]）。尽管各种审查委员继续在地方和州府的层面上成立，但国家审查法案始终未曾通过。从那以后，自

愿性的自我审查这一方针的各种变体在美国电影工业中一直存在。

MPPC和独立公司也试图改善电影的公共形象，发行针对中产阶级和上层社会的更具声望的电影。电影变得更长，叙事上也更为复杂。改编自文学名著或描述重要历史事件的故事平衡着通俗的打闹追逐和犯罪电影。一些享有声望的电影来自国外，比如《吉斯公爵的被刺》和《特洛伊的毁灭》。美国制片人逐渐转向类似的题材。1909年，D. W. 格里菲斯，在通往最重要的美国无声电影导演的道路上，拍摄了罗伯特·白朗宁（Robert Browning）的诗剧《比芭走过》（*Pippa Passes*），并引用了原诗中的一些诗句作为字幕。莎士比亚的戏剧压缩改编成一两卷的影片成为常事。

与吸引文雅观众相伴随的是放映电影的影院里发生的变化。一些镍币影院在1910年代仍然运营良好，但从1908年起，放映商开始兴建或改造更大的剧院用于电影放映。这些影院里放映更长的节目，收费十美分或二十五美分甚至更多。一些影院仍把电影和现场杂耍表演结合在一起。以上层社会为目标的影院开始使用两台摄影机，所以不再需要歌曲填补换片的空隙，被认为属于下层社会的流行歌曲幻灯片逐渐消失。由管弦乐队或管风琴提供音乐伴奏，华丽的装饰，偶尔与电影相伴的教育演讲，所有这些都是为了创造出一种与镍币影院截然不同的气氛。

长片的兴起

导致更长节目和更有声望的影片的部分措施，是影片长度的增加。20世纪初，"feature film"（长片）中的"feature"仅仅意味着能在广告宣传中起到重要作用的一部非同寻常的影片。镍币影院兴盛时期，feature仍然具有同样的意思。但这个术语也被用于更长的影片。1909年以前，那些典型的职业拳击赛影片或宗教史诗影片常常是在正规的剧院而非镍币影院里上映。

到了1909年，一些美国制片商开始制作多卷影片。因为MPPC严格的发行系统只允许发行单卷影片，这些影片就只能每周发行一部。比如，1909年末和1910年初，维塔格拉夫就把《摩西的生活》（*Life of Moses*）分为五卷发售。然而，只要所有五卷全部售出，某些放映商就会把它们作为一个单独的项目进行放映。

在欧洲，放映体系更为灵活，多卷影片实属平常。当这些影片出口到美国后，通常都是在正规的剧院进行完整的放映，并收取更高的入场费用。正如我们已经看到的，伊塔拉的三卷影片《特洛伊的毁灭》（参见图2.5）在1911年取得了巨大的成功。1912年，阿道夫·朱克成功引入了《伊丽莎白女王与卡米尔》（*Queen Elizabeth and Camille*），这是一部由著名舞台演员萨拉·伯恩哈特（Sarah Bernhardt）主演的法国电影。来自进口影片的压力使得美国公司也把更长的影片作为一个整体进行发行。1911年，维塔格拉夫发行了一部三卷长的影片《名利场》（*Vanity Fair*）。到了1910年代中期，在更具声誉的影院里，长片已经成为放映的标准原则，而镍币影院经营者偏好的混合短片放映即将衰落。

明星制

电影问世初年是作为新奇之物宣传的。当镍币影院兴盛之时以及电影专利公司建立使得美国电影工业走上正轨之后，公司是通过品牌名称销售电影。观众们知道他们正在观看的是一部爱迪生电影还是一部维塔格拉夫电影或百代电影，但电影制作者或演员的名字并不会出现在银幕上。在杂耍表

演、正规剧场以及歌剧中，明星系统早已建立起来。然而，电影演员的名字还不被用于宣传，部分原因是名声会让他们要求更高的工资。

事实上，在1908年之前，很少有演员有规律地出现在足够多的影片中能让观众认出。然而，就在这时候，制片人开始与演员签订更长期的合约，观众开始在一部又一部影片中看到同样的面孔。到1909年，观众自发地显示出对他们最喜欢的演员的兴趣，向影院经营者打听演员的名字，写信给制片厂索要照片。粉丝们为最受欢迎的明星取名字：常常出现在格里菲斯电影里的弗洛伦斯·劳伦斯（Florence Lawrence）成为"拜奥格拉夫女郎"；弗洛伦斯·特纳（Florence Turner）则是"维塔格拉夫女郎"；维塔格拉夫的万人迷莫里斯·科斯特洛（Maurice Costello）被称为"酒窝"（Dimples）。影评人也用这种方法提及匿名的影星。谈及格里菲斯1909年的影片《海伦小姐的恶作剧》（*Lady Helen's Escapade*），一位评论家写道："当然，这部影片的主要荣誉属于现在的著名的拜奥格拉夫女郎，她一定会为她得到的无声的名气而欣慰。这位女士确实把巨大的个人魅力和优秀的戏剧才能结合到了一起。"〔1〕

到了1910年，一些公司响应观众的需求，出于宣传目的开始利用他们的受欢迎的演员。卡莱姆公司在影院的大厅里挂上了一些照片。在影院中，明星的个人形象成为一种制度。1919年，第一份影迷杂志《电影故事》（*The Motion Picture Story Magazine*）出现了。同一年，一家富有远见的公司开始出售由受

―――――
〔1〕 引自汤姆·冈宁《D.H.格里菲斯和美国叙事电影的起源：拜奥格拉夫的早期岁月》（*D. W Griffith and the Origins of American Narrative Film：The Early Years at Biograph*；Urbana：University of Illinois Press, 1991），pp. 219—220。

图2.11　1911年10月的一幅广告，将欧文·摩尔（Owen Moore）和玛丽·璧克馥（Mary Pickford）称为冉冉升起的明星。该广告由独立制片商美琪（Majestic）发布。

欢迎的演员的照片制成的明信片。明星的名字出现在针对放映商的广告中（图2.11）。然而，直到1914年，电影才逐渐列出工作人员字幕表。

电影中心移向好莱坞

第一批美国电影公司坐落于新泽西和纽约。另外一些制片公司则出现在芝加哥（塞利格、埃萨内）、费城（鲁宾）以及东部和中西部地区。因为电影制作者都是在户外或有阳光照射的玻璃摄影棚里工作，糟糕的气候会对制作过程造成困扰。1908年MPPC成立之后，一些公司派出制作团队到冬天阳光更充足的地方拍片：纽约的公司也许到佛罗里达州，芝加哥的公司则倾向于往西走。

1908年初，一个来自塞利格公司的制作团队在洛杉矶地区进行外景拍摄。1909年他们回到这里建立了一个临时摄影棚，1910年建立了一个更牢固的摄影棚。1909年，纽约电影公司也在这里设立了制作设施。1910年，其他一些公司也开始在洛杉矶周围开展拍摄工作。这一年冬天，美国拜奥格拉夫公司也开始派格里菲斯到这里拍片。

1910年代初期，洛杉矶地区逐渐成为美国重要的制片中心。这里有很多有利条件，晴朗、干燥的气候使得一年之中大多数时间都能进行户外拍摄。南加利福尼亚提供了各种各样的景观，包括海洋、沙漠、山脉、森林和坡地。西部片已经逐渐成为最受欢迎的美国电影类型之一，这些电影在真正的西部拍摄，比在新泽西拍摄看起来更加真实。

好莱坞这个小小的地区只是若干建有摄影棚的地区之一，但这个名字最终成了整个美国电影制作工业的代表——尽管实际上许多决策仍然是在纽约的总公司办公室做出的。好莱坞地区的摄影棚很快就从小的开放式舞台发展为具有巨大的封闭式摄影棚和多个部门的相当可观的复杂体系。

1904年，组成美国电影工业的一些小公司都试图把对方挤出这一行业。1912年，通过MPPC这一群体垄断市场的企图再次失败。此时已有更多的电影公司出现，它们都处在将这一行业推向更壮大和更稳定的边缘。

叙事的清晰度问题

从1904年开始，美国商业电影制作逐渐转向讲故事。此外，通过对单卷影片的新的强调，故事变得更长，系列镜头成为必然。电影制作者面临着挑战，必须制作观众能够理解的故事电影。要清晰地表现影片中所发生的事，剪辑、摄影、表演和布光技巧可以怎样组合？观众怎样理解动作发生于何时何地？

走向古典叙事的早期步伐

经过几年时间，电影制作者找到了解决某些问题的办法。有时，他们会彼此影响，而另外一些时候，他们也许碰巧使用了同样的技巧。某些手法被尝试又被抛弃。到了1917年，电影制作者们已经发展出一套成为美国电影制作标准的形式原则体系。这套体系被称为"古典好莱坞电影"(classical Hollywood cinema)。尽管名字如此，但这一体系的许多基本原则在好莱坞成为电影制作中心之前就已经实现了，而且，许多原则实际上是国外首先尝试使用的。第一次世界大战之前，电影风格很大程度上仍然是国际化的，因为电影在制作它们的国家之外广泛流传。

镍币影院时期之初，电影制作者面对的基本问题，是观众无法理解许多电影中的因果和时空关系。如果剪辑导致地点突然变换，观众也许无法弄明白新的动作在哪里发生。一个演员煞费苦心的动作也许无法传达出关键情节的含义。一篇关于1906年一部爱迪生电影的评论提出了这一问题：

> 尽管事实上有大量的好电影被制作出来，但也确实有一些电影不太好，虽然它们的摄影优秀，因为熟悉影像和情节的制作者没有考虑到电影不是为自己拍摄的而是为观众拍摄的。最近看到的一部电影摄影很好，情节似乎也很好，但却不能被观众理解。[1]

[1] 引自Charles Musser, *Before the Nickelodeon: Edwin S. Porter and the Edison Manufacturing Company* (Berkeley: University of California Press, 1991), p. 360。

有一些影院里，也许会有一个讲解者根据影片的发展对情节做出解释，制作者们却不可能依靠这样的辅助手段。

电影制作通常假定，一部影片应该引导观众的注意力，使银幕上的故事的任何一方面都尽可能清晰。尤其值得注意的是，电影逐渐建立起一条因果叙事链。一个事件常常会引发某种效果，而这种效果反过来又会引发另一种效果，诸如此类。此外，某个事件通常是由人物的信念或欲望引发的。在早期电影中，人物的心理状态并不是特别重要。追逐闹剧或简单的情节剧更依赖身体动作或熟悉的情景，而不是人物的特性。然而，1907年以后，人物的心理状态逐渐成为情节发展的动机。通过一系列人物的目标和结果的冲突，观众就能对情节的发展做出理解。

无声电影风格的每一方面都致力于促进叙事的清晰度。纵深调度能够呈现元素之间的空间关系。字幕能够叙述影像无法传达的信息。演员较近的景别能更准确地表现他们的情感。色彩、布景和照明能够暗示时间、动作气氛，等等。

这一时期最重要的一些创新，包括通过镜头组接建构故事的方法。从某种意义上说，对于电影制作而言，剪辑犹如神之恩赐，能够实现从一个空间到另一个空间的瞬时运动，能够切到更近的景别展示细节。但是，如果观众搞不清楚一个镜头和下一个镜头之间的时空关系，剪辑就会导致混乱。在某些情形下，字幕就能对此进行补救。剪辑也总是用于强调镜头之间的连贯性。特定的线索暗示着镜头之间的时间是连续不断的。在两个场景之间，也许会有另外一些线索表明跳过的时间是多久。从一个空间切到另一空间时，导演需要找到方法让观众清楚明白。

纵深调度 电影制作者在电影发展的最早期就已经开始在纵深方向拍摄动作了（图2.12）。特别是拍摄户外场景时，某个重要的情节也许会通过让演员走向观众来加以强调（图2.13）。在追逐片中，追逐者常常沿着对角线从远处跑向前景。同样地，在阿尔弗雷德·马尚（Alfred Machin）的《被诅咒的磨坊》（*Le Moulin maudit*，比利时，1909）中，一些乡下人沿着一条弯曲的路，跳着舞走向摄影机然后经过摄影机（图2.14）。

1906年或更早的时候，电影制作者也开始在室内场景使用更多的纵深。其结果相当复杂，人物运动或停止创造出生动灵活的取景构图，并突出人物的姿态或面部表情。在乌尔班·迦得的《深渊》（丹麦，1910）中，女主角与未婚夫的艰难团聚被一个之前跟她纠缠过的恶棍阻扰。迦得呈现了那个恶棍的到来，以强调未婚夫无助的反应（图2.15—2.17）。通过这样的方式，剧情就能根据时间一点一点展开，纵深调度就能把观众的视线引至动作最重要的部分。

片中字幕 1905年之前，大多数电影都没有片中字幕。片头字幕常常以简单的叙事给出基本情境的信息。1904年，鲁宾公司发行了《一个警察的恋爱事件》（*A Policeman's Love Affair*），这部六个镜头的喜剧片，讲的是一个阔太太发现一个警察正在向她的女仆求爱后，就泼了一桶水到这个警察身上。在本书的第1章中，我们已经知道，埃德温·S.波特1903年的影片《汤姆叔叔的小屋》使用了单独的片中字幕介绍每一个镜头的情境（图1.31，1.32）。在镍币影院时期，更长的影片成为标准，片中字幕的数量越来越多。

主要有两类片中字幕。影片开头的解释性字幕

图2.12 《火车进站》(*L'arrivée d'un train à La Ciotat*,法国,1897):卢米埃的摄影师选择了一个能够突出多个层面上的动作的有利机位。

图2.13 《摩天大楼》(*The Skyscrapers*,美国,1906):当工头向前走的时候,他发现自己的钱包被偷了。

图2.14 《被诅咒的磨坊》中的乡村舞者。

图2.15 《深渊》中,一对恋人被恶棍惊扰。

图2.16 未婚夫走到一边,让女主角失去保护。通过让他背对我们,迦得迫使我们更加注意女主角和她的前情人。

图2.17 恶棍走到画面中间,使构图保持平衡,显示出他对这一场面的控制力。

更加常见。这些文字以第三人称简单介绍即将发生的故事或仅仅是设定情境。1911年的一部典型的一卷影片《母亲的未婚夫》(*Her Mother's Fiancé*,一个小型的独立公司扬基[Yankee]公司制作),用字幕介绍一个场景:"从学校到家里。寡妇女儿突然回家,惊扰了她的母亲。"另外一些片中字幕更为简洁,就像一本书的章节标题。在1911年的一部维塔格拉夫影片《继承的污点》(*The Inherited Taint*)中,一个场景以这样的字幕开始:"约定被打破。"一些片中字幕也用来表示两个场景间的时间跨度,"第二天"和"一个月以后"之类的字幕十分普遍。

电影制作者们也试图用某种字幕传达不太可能直接传达的叙事信息。对话字幕呈现的信息似乎来自故事情节内部。此外,因为电影越来越关注人物的心理状态,对话字幕比姿态更能准确地表达人物的想法。起初,电影制作者们不太能肯定应该在哪里插入对话字幕。一些人把字幕放在人物要说话的镜头之前。另外一些电影制作者则把对话字幕放在那类镜头的中间,人物开始说话的地方。1914年,后一位置成为规范。电影制作者们意识到,如果字幕与影像中的言说更靠近,观众就能更好地理解那一场景。

摄影机位置与表演 要确保动作能被观众充分理解,决定摄影机的位置是非常重要的。影像的边缘构成了所描述事件的景框。位于景框中央的物体或

人物更容易引起注意。1908年以后，动作的取景方式就发生了变化。

比如，为了传达人物的心理状态，电影制作者们开始让摄影机更加靠近演员，以便使他们的表情看得更清楚。这种趋势似乎开始于1909年，那时引入了"9英尺线"（9-foot line）。也就是说，摄影机不是被放在12英尺或16英尺的地方拍摄演员从头到脚的全景，而是被放在距离演员仅仅9英尺的地方，因而切掉了演员臀部以下的部分。一些评论者抱怨这样做不自然也不艺术，而另一些人则赞赏这种由开创这一技巧的维塔格拉夫公司的影片所推出的表演。

尤其值得注意的，是格里菲斯对放大面部表情的各种可能的探索。1912年初，他开始训练麾下一批颇有天赋的年轻演员，包括丽莲·吉许（Lillian Gish）、布兰奇·斯威特（Blanche Sweet）、梅·马什（Mae Marsh）、玛丽·璧克馥，仅仅使用细微的动作和表情变化就能表现一系列情感。这些实验的第一个成果是1912年的《彩妆女郎》（The Painted Lady），这是一个悲剧故事，讲的是一个端庄娴静的年轻女子被一个男子追求，这位男子却是一个贼。一次抢劫中，她射杀了他，之后她疯了，在幻觉中回味着他们的罗曼史。拍摄《彩妆女郎》的整个过程中，格里菲斯都把摄影机放在离女主角相当近的位置，从腰部以上取景，使她的最细微的表情和动作清晰可见（图2.18）。在早期的十几年间，传统的哑剧式姿态继续被使用，但受到更多限制，而且逐渐与面部表现相结合。

那一时期有所变化的另外一种取景技巧，是摄影机角度高低的使用。在早期故事片中，摄影机通常是在水平角度以胸或腰部的高度拍摄动作。然而，大约在1911年，电影制作者们开始偶尔以略高或略低的角度进行取景拍摄，这么做是为场景提供一个更有效的视点（图2.19）。

也是在这些年里，带有可旋转云台的摄影机三脚架也得到了使用。使用这样的三脚架，摄影机能够从一边转到另一边拍摄横摇镜头，或者上下转动拍摄纵摇镜头。当人物移动的时候，纵摇和横摇常用于进行细微的调整或者重新取景。这种保持动作处于画面中心的能力，也促进了场景的易理解程度。

色彩　尽管我们今天看到的绝大多数无声电影拷贝都是黑白的，但一些影片在首次放映时却是以某种方式做成了彩色的。为发行拷贝着色，有两种较为常见的技术。染色法（Tinting）是把洗印好的正拷贝侵入一个染缸里，让影像较浅的地方着色，而较

图2.18　（左）格里菲斯的《彩妆女郎》是一部集中于明星布兰奇·斯威特的精彩表演的较早例子。图中她表现的是女主角的疯狂。

图2.19　（右）摄影机从稍高的角度取景，强化了维塔格拉夫1911年一部三卷的长片《双城记》（A Tale of Two Cities）中最后的断头台场景的戏剧性。

深的地方仍然保持黑色。调色法（Toning）则是把洗印好的正拷贝放入一种不同的化学溶液中，让画框里深黑的地方变得饱和，而较浅的地方几乎保持白色。

为何要给画面添加一种整体色呢？色彩能够提供关于叙事情境的信息，使故事对于观众更加清晰。维塔格拉夫的影片《耶弗他之女》(*Jepthah's Daughter*) 有火光的那个奇迹场景使用了染色法；粉红色暗示着画面里的光（彩图2.2）。蓝色染色法常常用于表示夜晚的场景（彩图2.3）。琥珀色染色也常用于夜晚内景，绿色用于野外场景，等等。同样的颜色编码也适用于调色法。在普通的白昼场景里，进行棕色或紫色的调色也是比较典型的（彩图2.4）。色彩也用于提升真实感。百代引入了丝网系统之后，其他公司也采用了同样的技术（彩图2.5）。

布景与照明　从1905年到1912年，制片公司通过电影挣到了更多的钱，一些公司建造更大的摄影棚，代替先前的露天摄影棚和狭窄的室内摄影棚。为了照进阳光，这些摄影棚大多数都采用了玻璃墙，而且也安装了一些电灯。于是，许多电影开始使用更深、更具立体感的布景，有些电影开始使用人工光源。

镍币影院时期伊始，许多故事片仍然使用绘制的戏剧式背景幕或景片，再混入一些真正的家具或道具（图2.20；亦见图1.15，1.25，2.23）。然而，在接下来的几年里，更具立体感的布景——而不是绘制的家具、窗户等——投入了使用（图2.5，2.27，2.40）。《孤独的别墅》(*The Lonely Villa*) 中的场景（图2.27）使用了两面墙，比《幸运连连》(*The 100-to-One Shot*) 的场景表现出更强的深度感（图2.20）。

早期电影中的大多数照明都是均匀和单调的，都是使用阳光或几排电灯作为光源（图2.23，2.26，2.40）。然而，这期间，电影制作者们有时会使用单独一盏弧光灯从一个方向进行强光照明。这样的灯可以放进壁炉里表示火光（图2.21）。对摄影棚内人工光源的控制是1910年代末美国电影风格中的一个重要发展。

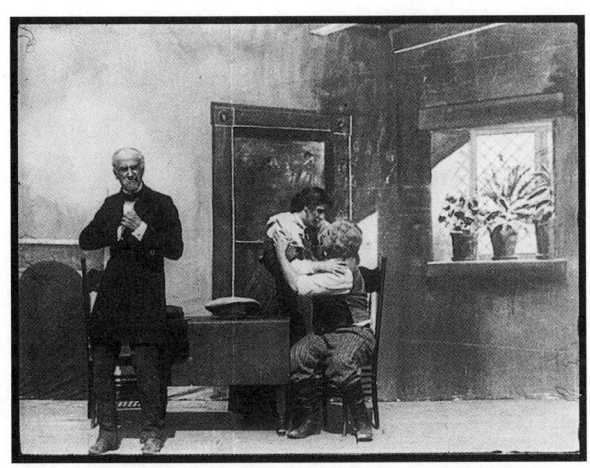

图2.20　在《幸运连连》的这一场景中，桌子椅子都是真的，但是壁炉、墙壁、门框、窗户、花盆——甚至从窗户照进来的阳光——都是画在一块背景幕布上的。也请注意用来照亮这个场景的阳光投射到地板上的僵硬阴影。

图2.21　《私家侦探奥布莱恩》(*Shamus O'Brien*, 1912, IMP公司) 的这一场景大部分都是黑的，而用放在画外位置很低的弧光灯来模拟火光（请将这一场景的布景设计和照明与图2.20进行比较）。

到1912年，美国电影制作者已经建立了讲清楚一个故事的许多基本技巧。观众通常能够清楚地看到人物，知道他们在何处彼此相关，他们会看什么，说什么。在接下来的十年，这些技巧会被精心打磨，直到好莱坞叙事系统变得真正精致复杂。

连贯性系统的开端　当剪辑把一系列镜头组接到一起之时，如果观众明白这些镜头具有怎样的时空关系，叙事的清晰性就会进一步加强。时间是连续不断的，还是有一些时间被跳过了（实现时间的省略）？我们仍在看着同一个场景，还是已经换到了一个新的场景？正如法国电影艺术公司的编剧阿尔弗雷德·卡皮（Alfred Capus）在1908年所说的那样："如果我们希望维持观众的注意力，我们就必须保持镜头间的不间断性。"[1]自1906年以来，电影制作者逐渐发展出一些维持这种"不间断性"的技巧。到1917年，这些技巧都将出现在连贯性剪辑系统中。这种系统包括组接镜头的三种基本方式：交叉剪辑（Intercutting）、分析性剪辑（analytical editing）和邻接性剪辑（contiguity editing）。

交叉剪辑　1906年以前，叙事电影不会在不同场景的动作之间来回跳转。在大多数情况下，一个连续的动作构成了整个故事。流行的追逐类型提供了最好的例证。某个事件引发追逐，人物跑过一个镜头又一个镜头，直到罪犯被抓住。如果叙事包括了好几个动作，电影就会先完全集中在一个动作上，然后再转到另一个动作上。

所知道的在两个场景的动作之间来回切换、每个地方至少两个镜头的最早例子出现在《幸运连连》（1906，维塔格拉夫）。这个例子表现的是，要在地主驱逐一个家庭之前，最后一分钟赶过去偿付抵押款。最后四个镜头呈现了男主角快速向前然后到达那座房子。

镜头29：一条街道，一辆小车向前行驶。
镜头30：房子里，地主开始强迫那位老父亲离开。
镜头31：街道，房子前，男主角停下车。
镜头32：房子里，男主角付钱给地主，然后撕毁驱逐公告。皆大欢喜。

据推测，在两个不同的空间来回切换时，电影制作者希望观众认为这些动作是同时发生的。

早期的交叉剪辑（也称作平行剪辑和交互剪辑）不仅用于营救，也用于其他动作中。法国电影，尤其是百代的影片，对这种技巧的发展影响颇多。比如，1907年的一部灵巧的追逐影片《逃跑的马》（*The Runaway Horse*），展示了赶车人走进一座公寓里交付要洗的衣服时，拉车的马吃了商店外的一袋燕麦。在第一个镜头中，马很瘦，袋子很鼓（图2.22）。在接下来的那个镜头中，我们看到赶车人走进那座建筑（图2.23）。马的四个镜头穿插着赶车人在房子里的六个镜头。电影制作者依次换了越来越强壮的马匹，所以，当袋子瘪下去的时候，拉车的马似乎越来越肥（图2.24）。当这个场景结束时，那匹马已经活力十足，一场追逐接着发生。

D. W. 格里菲斯是最常与交叉剪辑的发展联系在一起的早期导演（参见本章末的"笔记与问题"）。在作为一个无足轻重的舞台和电影演员工作一段时间之后，格里菲斯于1908年开始在AM&B制作电

[1] 引自Eileen Bowser, *The Transformation of Cinema*, 1907—1915 (New York:Scribners, 1990), p.57. 卡皮当初所用的词是"场景"(scene)，这个词在当时的意思就是镜头（shot）。

 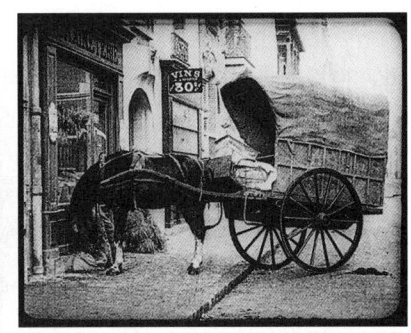

图2.22—2.24　《逃跑的马》的交叉剪辑让影片的制作者得以制造出马吃了整袋燕麦之后变壮变肥的印象。

图2.25—2.27　《孤独的别墅》中交叉剪辑的营救场景最后几个交替的镜头表现了三个场景中同时发生的动作。

影。很快，他就开始以极具创新的方式使用各种技巧。尽管当时电影制作者还不会出现在工作人员字幕表中，但观众很快就意识到，出自美国拜奥格拉夫（公司在1909年所使用的名称）的影片通常是美国摄影棚里制作的影片中最好的。

格里菲斯毫无疑问受到了更早的电影——包括《逃跑的马》以及那一时期所有导演的作品——的影响，但他对交叉剪辑进行了最为大胆的探索。对这种技巧最持久和最具悬念性的较早应用之一，出现在他的《孤独的别墅》（1909）中。影片的情节是一些贼送一个假消息给一个男人，诱使他离开他在偏僻乡村的家。格里菲斯在三种元素间剪切：男人、贼、房子里的家人。当车陷入麻烦之时，男人打电话回家，知道那些贼正闯进一间屋子，他妻子和女儿都被堵在了那间屋子里。他雇了一辆四轮马车，一系列镜头不断地把丈夫的营救团队、贼和受到惊吓的家人联系起来（图2.25—2.27）。在15分钟之内，《孤独的别墅》展现了50多个镜头，大多数都是通过交叉剪辑连接在一起的。一位当时的评论家描述了这部影片悬念段落令人震惊的效果：

"感谢上帝，他们得救了！"当这部有着上述片名的拜奥格拉夫影片结束时，坐在我们后面的一位女士喊道。就像那位女士一样，当这部影片放映时，所有的观众都处于一种激动状态。这也难怪，因为这部影片是我们所看过的不流血的电影戏剧中处理得最为巧妙的一部。[1]

[1]　转引自 Gunning, *D. W. Griffith*, p. 204. "不流血"所指涉的事实是电影中的暴力并未发生。

对于交叉剪辑，尤其是营救场景中的交叉剪辑，格里菲斯试验了好几年。1912年，交叉剪辑在美国电影中成为一种常见的技巧。

分析性剪辑　这一术语是指把某个空间分解为多个不同的取景画面的一种剪辑类型。这种剪辑的一种简单方式，是逐渐靠近动作的剪切。因此，先用一个远景镜头展示整个空间，然后用更近的镜头放大细小的物体或面部表情。1905年之前，切入镜头是相当少见的（图1.25，1.26）。

镍币影院时期，电影制作者开始在场景的中间插入更近景别的镜头。这些镜头通常都是人物检视的纸条或照片。这样的镜头被称为插入镜头，常常被认为是通过人物的视点看到的。插入镜头有助于观众对情节动作的理解。

1907年到1911年间，切到细微动作或物体的简单的插入镜头偶见使用（图2.28，2.29）。然而，直到1910年代中期，插入镜头才变得较为普遍。正如我们即将在第3章所看到的，更长的长片将导致更长的单个场景，电影制作者能在单个空间之内进行更为自由的剪切。

邻接性剪辑　在某些场景里，人物在某个镜头中走出某个空间，然后又出现在一个邻近的空间里。这样的运动对于追逐片类型是非常重要的。比较典型的是，一群人在某个镜头中跑过然后出画；然后，影片切到一个邻接的空间，人物跑过镜头的过程再次重复。一系列这样的镜头构成了这部影片的大部分内容。同样的模式出现在早期一部叙事清晰的典范影片《义犬救主记》（1905年由英国的塞西尔·赫普沃思制作，导演可能是卢因·费扎蒙[Lewin Fitzhamon]）中。一个婴儿被劫走后，那户人家的狗从家里追出来，跑过小镇，找到了婴儿，然后跑回去，带着婴儿的父亲来到劫匪的藏身之所。在义犬跑向劫匪藏身处的所有镜头中，狗跑过镜头中的空间，从摄影机的左边出画，然后进入下一个镜头的空间，仍然向左跑并从左边出画（图2.30，2.31）。

并不是所有早期电影在连续的空间里人物的运动方向都是一致的。然而，到了1910年代，很多电影制作者似乎意识到，保持运动方向的一致性，有助于观众理解空间关系。1911年，一位评论者对不一致发出抱怨：

> 在《镜像》（*Mirror*）的电影评论中，注意力常常被放在电影里明显的方向错误或出画入画设置的错误上……一个人物以某一个方向离开一个房间或一个场所。十六分之一秒后，在接下来的相关（镜头）里，他从反方向进来……任何一个观看电影的人都知道，他的现

图2.28，2.29　在《一百年后》（*After One Hundred Years*，1911，塞利格公司）中，一个更近景别的切入镜头表现一个男人在壁炉架上发现了一个弹孔，这样的细节在远距离的取景中是看不见的。

图2.30，2.31 《义犬救主记》：义犬一直向着左前进跑，领着它的主人穿过一系列明确的连续空间，到达了绑架者的藏身之处。

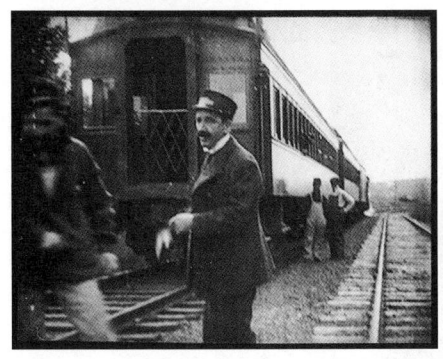

图2.32，2.33 在《阿尔玛的冠军》（Alma's champion，维塔格拉夫，1912）中，前一个镜头显示男主角从左出画，在接下来的一个镜头中，他沿着铁轨进入临近的空间。他继续向左走动，加上背景中出现的火车，有助于观众理解动作在何处发生。

实感怎样常常被这种事震撼。对他而言，这似乎像是人物在一瞬间突然转身并以另一种方式运动。[1]

在接下来的几年里，电影制作者更加坚定地让人物的运动保持同样的方向（图2.32，2.33）。

正如我们将要看到的，在1910年代中期，保持银幕方向一致性的观念成为好莱坞式剪辑的一个隐含规则。这种规则如此重要，以至于好莱坞把这种剪辑方法称为180度系统，也就是说，要维持一致的银幕方向，摄影机应该放在动作的某一边的半圆内。

表明两个连续空间彼此相邻的另一种方式，是先显示人物从某个方向看着画外，然后再切到人物所看到的事物。在最早的一些例子中，人物的视点被用作镜头切换的动机，我们能从人物视线的视点，精确地看到人物所看到的东西。最早的视点镜头都是模仿显微镜、望远镜和双筒望远镜的视野，表示我们正在看的就是人物所看到的（图2.34，2.35）。到了1910年代初期，一种新型的视点镜头就比较常见了。一个人物仅仅是看向画外，我们从下一个镜头的摄影机位置就知道，我们正在看的就是人物所看到的（图2.36，2.37）。

然而，揭示人物所看之物的第二个镜头，也许并不是精确地从人物的视点展现的。这样的剪切叫做视线匹配（eyeline match，图2.38，2.39）。在表现一个空间与另一个相邻并使戏剧动作清晰明了方面，这样的剪辑是一种极佳的方法。在1910年代初期，视线匹配成为一种表现连续镜头之间关系的标

[1] "Spectator" [Frank Woods], "Spectator's Comments", *New York Dramatic Mirror* 65, no.1681（8 March 1911）：29.

图2.34，2.35 在1905年百代喜剧片《学者的早餐》（*The Scholar's Breakfast*）中，从科学家通过显微镜观看的镜头切到了一个视点镜头。

图2.36，2.37 《友好的婚姻》（*A Friendly Marriage*，1911）中的两个镜头。第一个镜头中妻子看着画外，我们知道，第二个镜头通过窗户的取景呈现的就是她的视点。

 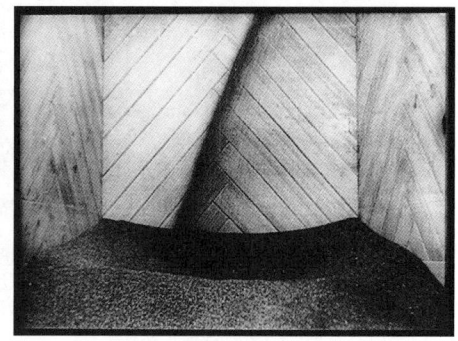

图2.38，2.39 在格里菲斯的《小麦的囤积》（*A Corner in Wheat*，1909，美国拜奥格拉夫），参观小麦仓库的来访者向一个储藏箱中看。接下来的镜头展示的就是他们看到的东西——那个储藏箱——但不是从他们的视点看到的。

准方式。视线匹配也依赖于180度规则。比如，如果一个人物看向右边，在下一个镜头中，他或她就会被假定是处于左边的画外（图2.40，2.41）。

大约是视线匹配偶尔使用的同一时期，电影制作者也使用一种双向的视线匹配：一个人物看着画外，然后切到另一个人物，正以与第一个镜头相反的方向观看。这种类型的剪辑，随着更进一步的精细化处理，被称为正反打镜头（shot/reverse shots）。它被用于对话、战斗以及其他各种场面，在这些情况下，人物彼此互动。最早的正反打镜头之一，出现在一部埃萨内西部片中（图2.42，2.43）。接下来的十年，正反打镜头的应用更为普遍。今天，它仍然是叙事电影中建构对话场景的基本方法。

一种国际化风格

电影风格的很多方面都在世界上各个国家以相同的方式得到应用。法国、意大利、丹麦、英

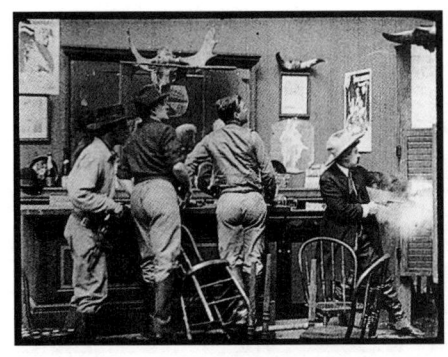

图2.40，2.41 在《赌徒的魔力》（*The Gambler's Charm*，1910，鲁宾）中，赌徒向着酒吧的门射击。他和其他人看着画右。第二个镜头显然是他们在左画外看着受伤的男人。

图2.42，2.43 在《游手好闲者》（*The Loafer*，1911，埃萨内）中，两个人在同一地点争吵。剪辑运用正反打技巧：一个人物看向画左，对着另一个人吼叫；然后，我们看到对手的反应，他看向画右。

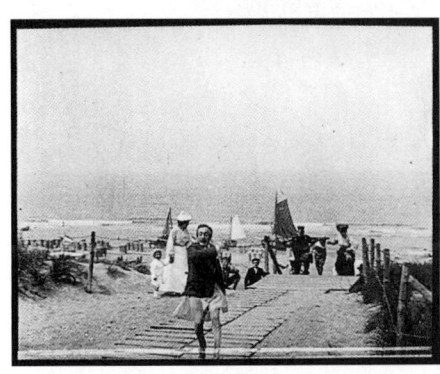
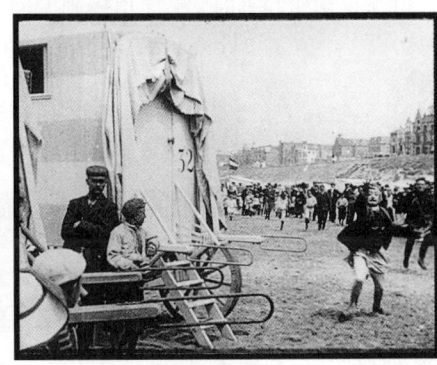

图2.44，2.45 在《赞德沃特海岸一个没穿裤子的法国人的不幸遭遇》中，两个镜头显示出不幸的男主人公在海岸上被追逐。

国以及美国电影在全世界发行，其他国家的电影也以更小的规模在海外流通。来自极为不同的地方的两个例子足以说明，某些电影技巧是怎样获得广泛使用的。

1904年至1908年之间非常典型的追逐片，就是一种国际化的类型。电影制作规模较小的荷兰，有一部采用了喜剧公式的名为《赞德沃特海岸一个没穿裤子的法国人的不幸遭遇》（*De Mesavonture vaneen fransch Heertje zonder Pantalon aan het Strand te Zandvoort*，约1905年，阿尔贝茨·弗雷尔[Alberts Frères]）的追逐片：一个男人在海岸上睡着了，潮汐涨上来打湿了他的裤子。他脱掉裤子。一些愤怒的旁观者和警察追逐着他经过了一系列邻接的场景（图2.44，2.45）。

有证据表明，这些早期的连贯性技巧在这一时期后期具有广泛的影响。最早的印度长片《拉贾·哈里什钱德拉》（*Raja Harischandra*）制作于1912年，发行于1913年，导演是第一位重要的印度电影

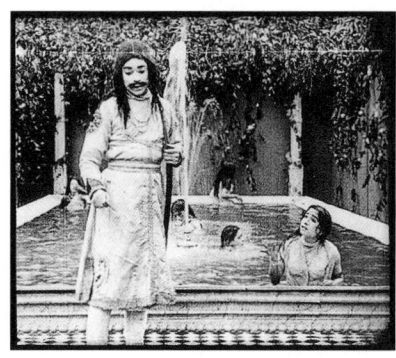 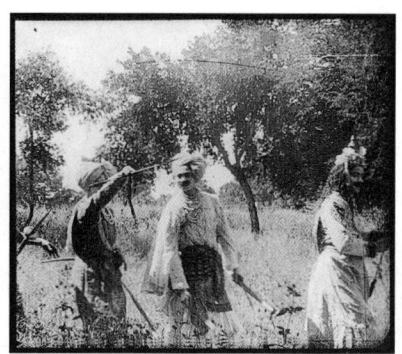

图2.46 在印度幻想电影《拉贾·哈里什钱德拉》中，国王向王后解释，他把他的王国给了一个他冒犯过的圣人。这个镜头使用了西部片典型的小全景取景。

图2.47，2.48 在《拉贾·哈里什钱德拉》中，当国王向右穿过森林时，法尔奇使用了一致的银幕方向，切到一个邻接的空间，国王到达了邪恶的圣哲的小屋。

制作者D. G. 法尔奇（D. G. Phalke）。与许多后来的印度电影一样，这部影片的主题也来源于传统神话。这部四卷的影片仅存第一卷和最后一卷，但它们显示出法尔奇已经掌握了9英尺线、邻接性剪辑和当时西部片制作的其他法则。

1912年之后，电影制作者继续探索能讲清楚故事的技巧。然而，正如我们在下一章所看到的，第一次世界大战中断了电影的国际流通，而一些民族电影则发展出了不同的电影风格。

深度解析 动画片的开端

从一开始，电影对于动画的利用就已经存在了。埃米尔·雷诺为他的投影活动视镜绘制的图画是动画电影的重要先驱（图1.4）。杂耍界快手画家中的一位——J. 斯图尔特·布莱克顿（J. Stuart Blackton），维塔格拉夫的奠基人之一——在好几部早期电影中展露身手。有证据表明，在1890年代的广告片和西洋景影片中，电影制作者通过一次拍摄一格的方式创造出物体或图画的运动。

电影产业内的动画片似乎开始于1906年，布莱克顿为维塔格拉夫制作了《滑稽脸的幽默相》（*Humorous Phases of Funny Faces*）。这部影片由大量一个个绘制的脸部图画构成，布莱克顿还增加了一点情节。因此，这些图画逐渐显现，但却不会

动——直到最后，这些脸转动它们的眼睛。同一年，百代公司制作了《小鲍勃的戏剧》（*Le Théâtre de Petit Bob*），西班牙电影制作者塞贡多·德·乔蒙（Segundo de Chomón）耐心地移动物体，利用逐格拍摄，使一个孩子的玩具盒中的东西仿佛有了生命。这种物体的动画片被称为"怪异动画"（pixillation）。

创作动画片需要大量的时间和努力。在电影发展初期，动画片通常是个体艺术家独自工作或与助手合作的辛劳产物。动画片要么使物体看起来好像在动，要么使大量不同的图画看上去栩栩如生。

最早一部重要的动画电影是维塔格拉夫的《闹鬼的旅馆》（*The Haunted Hotel*，1907），由布莱克顿导

演。在这部真人表演的影片中,出现了"魔术般"的运动。旅馆的一位主顾被超自然力量困扰,通过双重曝光、丝线和停机再拍以及其他特技加以表现。在其中一个场景里,我们看到桌子上物体的近景。一把小刀自己移动去切开面包并涂上黄油(图2.49)。《闹鬼的旅馆》是由维塔格拉夫新的巴黎办公室发行的影片之一,在海外被广泛模仿。

埃米尔·柯尔(Émile Cohl)从1908年到1910年主要是为高蒙工作,他是将自己全部精力贡献给动画片的第一人。他最早的一部卡通片是《幻影集》(*Fantasmagorie*,1908,图2.50)。为了制作出稳定的运动感,柯尔把每一幅图画都放在玻璃板上,从下面往上打光,然后把图像移到下一张纸上,让形象有细微的改变。他的很多影片通常以一系列形状从一种状态到另一种状态的怪异的、意识流式的变形为基础。柯尔也制作真人扮演的影片,通常都会与一些动画片段相结合。跟梅里爱一样,柯尔在1910年代退出了电影制作行业,并艰难度日。他逝世于1938年。

在美国,杰出的喜剧艺术家和杂耍大师温莎·麦凯(Winsor McCay)也开始制作手绘动画影片,主要是用于他的舞台表演。他的第一部影片是《小尼莫》(*Little Nemo*),完成于1911年。这部影片有一段真人出场的序曲,显示大量的绘画对于动画片制作是如何之必要。麦凯在1912年制作了第二部卡通片《蚊子的故事》(*The Story of a Mosquito*),1914年制作了第三部影片《恐龙葛帝》(*Gertie the Dinosaur*)。(这些影片的现代拷贝都包括麦凯将它们用于舞台表演之后添加的真人表演镜头。)《蚊子的故事》和《恐龙葛帝》都有绘制的背景图画,那是由助手在每一页纸上完成的。1912年以后,麦凯采用了一些节省劳力的技术,制作了更多的影片。

1910年,也许是所有时代最伟大的木偶动画大

图2.49 在布莱克顿的《闹鬼的旅馆》中,通过逐格动画让一顿饭自己准备好。

图2.50 柯尔的《幻影集》是用黑墨水在白纸上画的,然后印制在负片上,形成粉笔画人物在黑板上运动的印象。

师开始了他的工作。在俄国,波兰出生的拉季斯拉夫·斯塔雷维奇(Ladislav Starevicz)制作了一些由昆虫"表演"的故事短片。这些影片真正的运动使观众和评论家深感困惑:

这部影片令人惊异的是虫子们表现出非常逼真的状态。发怒时,它们会摇动触角提高声响,它

图2.51 在《小尼莫》中,人物能够移动,但却没有故事线。情节的缺失为麦凯在为每幅画重绘背景时节约了相当多的时间。

图2.52 《电影摄影师的复仇》的主人公蚱蜢在拍摄一只冒犯过他的甲虫的通奸行为。后来,这只甲虫和他的妻子在一个电影节目中看到这部影片,于是她用雨伞抽打他。

们像人一样交配……这一切是怎样做到的?并非每个观众都能作出解释。如果说这些虫子是在进行表演,那它们的训练者一定是一个有魔法和超级耐心的人。这些作为演员的虫子,它们的外表明显是经过仔细考虑过的。[1]

像其他动画大师一样,斯塔雷维奇确实是一位具有"超级耐心"的人,他用细线操控塑料玩偶,一格一格改变它们的位置。他最有名的早期影片是《电影摄影师的复仇》(*The Revenge of a Kinematograh Cameraman*,1912;图2.52)。这部影片巧妙的故事和昆虫玩偶精细的运动在今天仍然引人入胜。斯塔雷维奇在俄国制作了很多动画和真人影片;1917年布尔什维克革命开始后,他逃到了巴黎。在巴黎,他继续活跃了几十个年头。

1912年之后,当节省劳力的技巧发明出来并取得专利权后,动画片成为电影制作的常规部分。在这一过程的各个阶段里,早期的个体动画师已经让位给专业人员。但即使如此,直到今天,仍有动画师追随柯尔、麦凯、斯塔雷维奇和其他人的传统,坚持独立工作。

[1] 转引自 Yuri Tsivian et al., *Silent Witnesses: Russian Films 1908—1919* (London: British Film Institute, 1989), p. 586。

笔记与问题

格里菲斯在电影风格发展中的重要性

如果这本书早几年撰写，这一章讨论电影风格的变化时，就可能集中于D. W. 格里菲斯。格里菲斯帮助建立了这样的神话：事实上，他发明了电影讲故事的每一项重要技巧。1913年末，离开美国拜奥格拉夫后，他掌管了一家报纸的广告，宣称自己发明了特写、交叉剪辑、淡出和克制的表演。早期的历史学家，1913年前的许多电影他们都看不到，听信了他的说法，于是，格里菲斯成为电影之父。

近期的研究，特别是1978年布莱顿会议之后（参见第1章"笔记与问题"），让成百上千被忽视的影片获得重视。历史学家们意识到，格里菲斯同时期的许多导演都在探索同样的技巧。现在，他的重要性似乎在于他有能力以极为大胆的方式把这些技巧组合到一起（在《孤独的别墅》一片，他对大量的镜头进行交叉剪辑）。如今，大多数历史学家都赞同，是格里菲斯的艺术野心而不是纯粹的原创性，使得他走在了同时期电影制作者的前面。

认为格里菲斯是现代电影的发明者的传统解释，出现在一些较早的历史著作中，包括特里·拉姆塞（Terry Ramsaye）的《一千零一夜》（*A Million and One Nights*，1926；重印版，纽约:Simon & Schuster，1964），第50章"格里菲斯发展银幕语法"；以及刘易斯·雅各布斯（Lewis Jacobs）的《美国电影的兴起》（*The Rise of the American Film*，1939；重印版，纽约：Teachers College Press，1968）第7章"D. W. 格里菲斯：一些新发现"。

最近一些关于早期电影风格发展的研究，更强调具有代表性的影片而不是突出像格里菲斯这样的大师：巴里·索特（Barry Salt），《电影风格与技术：历史与分析》（*Film Style & Technology: History and Analysis*）第二版（London：Starword，1992），第7—8章；大卫·波德维尔、珍妮特·斯泰格（Janet Staiger）、克里斯汀·汤普森，《古典好莱坞电影：1960年之前的电影风格与制作模式》（*The Classical Hollywood Cinema：Film Style and Mode of Production to 1960*，New York：Columbia University Press，1985），第14章，第16-17章；查理·凯尔（Charlie Keil），《变化中的美国早期电影：故事，风格与电影制作，1907-1913》（*Early American Cinema in Transition:Story, Style and Filmmaking, 1907—1913*，Madison：University of Wisconsin Press，2002）。索特的《城堡里的医师》（《画面与音响》[*Sight and Sound*]第54卷，第4期，1985年秋季号，第284-285页）解释了百代公司的电影中的交叉剪辑对格里菲斯的可能影响。这篇文章也为历史学家怎样做出这些发现提供了深刻见解。汤姆·冈宁的《D.W.格里菲斯和美国叙事电影的起源》（*D. W. Griffith and the Origins of American Narrative Film*，Urbana：University of Illinois Press，1991）在对格里菲斯最初两年的电影制作进行细查和对格里菲斯所工作的更大的语境进行概观之间保持了平衡。还可参考乔伊斯·E. 叶西奥诺夫斯基（Joyce E. Jesionowski）的《思考电影：D.W.格里菲斯的拜奥格拉夫影片中的剧情结构》（*Thinking in Pictures：Dramatic Structure in D. W. Griffith's Biograph Films*，Berkeley：University of California Press，1987），该书（尤其是绪论部分）指出，对其他导演作出的贡献的发现，也许会让历史学家们不再过分强调格里菲斯。

延伸阅读

Abel, Richard. "In the Belly of the Beast: The Early Years of Pathé Frères". *Film History* 5, no. 4 (December 1993): 363—385.

——. *The Red Rooster Scare: Making Cinema American, 1900—1910*. Berkeley: University of California Press, 1999. Azlant, Edward. "Screenwriting for the Early Silent Films: Forgotten Pioneers, 1897—1911". *Film History* 9, no. 3 (1997): 228—256.

Bernardini, Aldo. "An Industry in Recession: The Italian Film Industry 1909—1909". *Film History* 3, no. 4 (1989): 341—368.

Bowser, Eileen. *The Transformation of Cinema: 1907—1915*. New York: Scribners, 1990.

Crafton, Donald. *Emile Cohl, Caricature and Film*. Princeton, NJ: Princeton University Press, 1990.

Färber, Helmut. "A Corner in Wheat by D. W. Griffith, 1909: A Critique". Issue of *Griffithiana* 59 (May 1997).

High, Peter B. "The Dawn of Cinema in Japan". *Journal of Contemporary History* 19, no. 1 (1984): 23—57.

Mottram, Ron. *The Danish Cinema before Dreyer*. Metuchen, NJ: Scarecrow, 1988.

Musser, Charles. "Pre-classical American Cinema: Its Changing Modes of Film Production". *Persistence of Vision*, no. 9 (1991): 46-65.

Slide, Anthony. *The Big V: A History of the Vitagraph Company*. Rev. ed. Metuchen, NJ: Scarecrow, 1987.

第 3 章
民族电影、好莱坞古典主义与第一次世界大战：1913—1919

第一次世界大战之前的那几年，是电影历史发展的一个转折点。仅仅在1913年，欧洲就制作了大量重要的长片：在法国，是莱昂斯·佩雷（Léonce Perret）的《巴黎的孩子》（*L'Enfant de Paris*）；在德国，是保罗·冯·沃林根（Paul von Woringen）的《乡村道路》（*Die Landstrasse*）和斯特兰·赖伊（Stellan Rye）的《布拉格的大学生》（*The Student of Prague*）；在丹麦，是奥古斯特·布洛姆（August Blom）的《亚特兰蒂斯》（*Atlantis*）和本雅明·克里斯滕森（Benjamin Christensen）的《神秘的X》（*The Mysterious X*）；在瑞典，是维克多·斯约斯特洛姆（Victor Sjöström）的《英厄堡·霍尔姆》（*Ingeborg Holm*）；在意大利，是乔瓦尼·帕斯特洛纳（Giovanni Pastrone）的《卡比莉亚》（*Cabiria*，发行于1914年初）。也是在1913年，系列片出现，成为一种重要的电影形式，节省劳力的技巧被引入动画片中。在1910年代中期，长片成为一种国际标准。一些导演使瑞典电影进入了一个持续到1920年代的"黄金时期"。在某些国家，一些重要的公司出现并日益巩固，即将主宰这十年的电影发展历史。更重要的是，好莱坞工业日益成型。在另外一些国家，一些问题导致重要的产业衰败。战争迫使法国和意大利减少了高水平的电影制作。

这一时期，世界各地的电影制作者开始探索电影风格的表现

能力。在电影发展的第一个十年，电影依赖于展示动作所具有的新奇价值。然后，在镍币影院时期，电影制作者尝试讲清楚故事。从1912年开始，一些导演意识到，独特的照明、剪辑、表演、调度、置景以及其他电影技巧，不仅能清晰地展现运动，也能强化电影的冲击力。在这一章，我们会一再看到电影制作者通过逆光照明创造出惊人的构图，使用长拍镜头创造出一种时间正常流逝的真实感，或者在各种不同元素之间进行剪切以表达一个概念化的观点。通过营造气氛、意图和悬念，这些技巧还能强化叙事能力。

就在这些重要变化正在进行的时候，1914年8月，第一次世界大战爆发。战争对国际电影进程产生了深刻影响，其余波在今天还能感觉到。战争给两个处于领先地位的国家——法国和意大利——的电影制作罩上了牢固的屏障。美国公司进而填补了这个空隙。1916年，美国成为世界电影市场的重要供货商，那之后，它一直占据着这一位置。世界电影历史的大部分都将围绕着各个民族工业与好莱坞主宰地位的竞争而展开。战争也限制了电影在各个国家的自由流通和相互影响。于是，一些国家的电影制作彼此隔绝，风格独特的民族电影开始发展。

美国电影占领世界市场

正如我们在上一章所看到的，直到1912年，美国电影公司仍然专注于国内市场的竞争。它们很难满足因为镍币影院兴盛所造成的对电影的巨大需求。爱迪生、美国拜奥格拉夫以及其他的电影专利公司也希望限制法国、意大利和其他进口影片带来的竞争。

然而，很明显，进口影片能赚很多钱。第一个在欧洲开设发行办公室的美国公司是维塔格拉夫，1906年设立伦敦分公司，不久之后在巴黎开设了第二家分公司。到了1909年，其他公司也纷纷涉足外国市场。美国发行公司向海外扩张一直持续到1920年代中期。起初，大多数公司只是间接出售它们的影片。因为对海外贸易缺乏经验，这些公司仅仅是把自己电影的国外版权出售给出口代理商或外国发行公司。伦敦成为美国电影的国际发行中心。很多英国公司通过扮演电影业务的中间商获得利润，尽管把一个巨大的英国市场份额转移给美国电影会削弱英国电影制作业。

法国、意大利和其他制作电影的国家在世界市场上仍然进行着激烈的竞争。尽管如此，战争开始前，美国电影在一些国家已经非常流行。例如，到1911年，英国的进口影片中估计60%—70%都来自美国。美国电影在德国、澳大利亚和新西兰也表现良好。然而，在其他大部分市场，美国拥有的份额却相对较小。没有战争，好莱坞也许不可能占据全球首要位置。

战争的爆发导致法国电影制作几近终止。许多工作人员直接被送到前线。百代的生胶片加工厂转向了军需品的生产，摄影棚变成了兵营。当战争明显要延续好几年时，法国电影也逐渐恢复了影片制作，但却再也无法达到战前的规模。意大利在1916年卷入战争之后，电影制作也受到影响，影片数量急剧削减。

好莱坞公司趁机扩展海外市场。许多国家在进口欧洲电影的渠道被切断之后，转而寻求美国的新资源。1916年，美国电影的出口数量急剧增长。接下来的十几年，美国公司很少通过伦敦代理商销售影片。它们开始直接销售自己的产品，并在南美、澳大利亚、中东以及其他未被战争隔绝的欧洲国家开设分支机构。通过这样的方式，美国公司自己得

第3章 民族电影、好莱坞古典主义与第一次世界大战：1913—1919

图3.1 锡兰（今斯里兰卡）首都科伦坡的埃尔芬斯通电影宫（The Elphinstone Picture Palace），放映派拉蒙大预算改编影片《万世流芳》（Beau Geste，1926），该片由罗纳德·考尔曼（Ronald Colman）主演。本地司机等着他们的殖民主义者雇主从影院出来。

到了全部的利润，不久就在许多国家占据了强大的位置。比如，阿根廷1916年进口的影片，大约60%都是美国电影，此后几年，南美国家也购买了越来越多的好莱坞电影。澳大利亚和新西兰的银幕上，大约95%都是好莱坞电影。即使是在法国和意大利，美国电影的份额也在日趋上升。

战争结束后，美国电影工业在海外仍然保持着领先地位，部分原因在于某些特定因素。一部影片的制作预算取决于它预计能挣多少钱。1910年代中期之前，一部美国电影的绝大部分收入来自国内市场，预算是在中等程度。一旦知道电影能在海外挣到更多钱，预算就会更高。然后，它就能在美国收回成本，并廉价卖到海外，从而削弱在地国家的电影制作。到1917年，好莱坞公司依据国内国外两

方面的销售预估成本。于是，制片人投资到宏大场景、奢华服装和更多的照明设备。像玛丽·璧克馥和威廉·S. 哈特（William S. Hart）这样的价格高昂的明星，很快成为全世界的偶像（图3.1）。到了1918年末，好莱坞也将积压的影片大量推向此前被战争隔断的那些国家的市场。

其他国家发现，已经很难与好莱坞电影制作价值抗衡。低预算导致低销售，这反过来又继续保持低预算。此外，购买一部美国电影，通常比投资一部本土电影还要便宜。随着时间的推移，一些国家设法克服这些不利条件，至少是暂时克服。纵观全书，我们会看到，与好莱坞不一样的电影是怎样兴起的。然而，从根本上说，自1910年代中期以来，好莱坞就具有两大优势：好莱坞制片预算比其他任

何国家都要高；进口一部美国影片通常要比制作一部本土电影便宜。

民族电影的兴起

第一次世界大战前，电影主要是一项国际事务。某个国家出现的技术和艺术发现，很快就会传到别的国家并被吸收利用。然而，战争破坏了电影的跨国界流通。一些国家的电影工业从这一破坏中得到好处。好些国家部分或全部停止影片进口，而对电影的需求却仍然存在。因此，这些国家的国内制片日渐兴盛，瑞典、俄国和德国尤其如此。另外一些国家，比如法国、丹麦和意大利，经受着从战前水平衰落之痛楚，但设法继续制作影片，并在战前的基础上有所提高。在很多情况下，风格影响不再能在各个国家自由扩散。比如，战争期间在俄国发展起来的非同凡响的电影制作实践在海外几乎没有影响，七十多年里几乎完全不为西方所知（参见"笔记与问题"）。

德国

1912年前，德国电影工业确实微不足道，既无电影广泛出口，国内市场也被进口影片把持。而且，电影在德国的声誉极为不佳。1910年代初期，改革家和检察官攻击电影，宣称电影是不道德的。戏剧和艺术刊物将电影描绘为一种浅薄的娱乐形式，主要原因是电影的竞争导致剧院的上座率下降。1912年5月，剧作家、导演和演员组织甚至联合抵制电影。

然而，1912年末，当电影制片人争相与那些剧作家、导演和演员签订独家合约时，联合抵制破产。同时，电影公司设法改编声誉卓著的文学作品，并安排有名望的作家撰写原创电影剧本。1913年，作家电影出现了。"作家"（author）这一术语的含义与今天的作者（auteur）并不一样——今天的作者指的是电影导演。确切地说，作家电影（Autorenfilm）获得声誉，很大程度上是因为撰写剧本或电影所改编的原创文学作品的作家。电影的导演甚少被提及。实际上，德国的作家电影是法国艺术电影以及创作艺术电影（参见本书第2章"法国：百代与高蒙"一节）的其他企图的对等物。同样，舞台明星也被雇到这些影片中并被突出宣传。一些重要的戏剧导演，最著名的马克斯·莱因哈特（Max Reinhardt），也曾短暂地从事过电影工作。

作家电影的确立，是由于《他者》（*Der Andere*, 1913，马克斯·马克[Max Mack]），改编自剧作家保罗·林道（Paul Lindau）的一出戏剧，重要戏剧演员阿尔贝特·巴塞曼（Albert Bassermann）扮演主角。《他者》获得了戏剧刊物的好评。另外一部重要的作家电影是《乡村道路》（1913，保罗·冯·沃林根）。这一次，林道编写了原始剧本，讲的是一个在小村庄里杀了人的逃犯。这桩谋杀被归咎于一个过路的乞丐，他通过罪犯的临终忏悔才终获清白。从现代的角度看，《乡村道路》似乎是一部极为老练的影片。它以一种慢节奏的方式展开，小心翼翼地在凶手和乞丐之间建立起平行关系。为了集中表现微小细节而不是强调动作，影片还用了大量长拍镜头——这是对表现性电影技巧的早期探索。一个画面显示出一片森林的场景，乞丐从背景处徘徊而来，坐在前景的一根灌木上，食用从村庄里讨得的残羹剩饭。更引人注目的是，是凶手临终时罪行的揭示，一个一分钟的长镜头表现了乞丐极度痛苦的反应以及旁观者的反应（图3.2）。

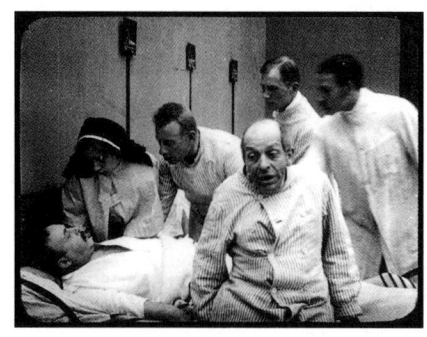

图3.2 （左）《乡村道路》的高潮场景主要由一个长拍镜头组成，着重描述了人物表情的逐渐变化。

图3.3 （右）在《布拉格的大学生》中，拍摄时对同一个镜头不同部分分别曝光，让保罗·韦格纳同时扮演的两个人物相遇。

最成功和最著名的作家电影是《布拉格的大学生》（1913，斯特兰·赖伊）。这部影片以流行作家汉斯·海因茨·埃韦斯（Hanns Heinz Ewers）撰写的原创剧本为基础，剧场明星保罗·韦格纳（Paul Wegener）也通过此片进入电影行业。在数十年的时间里，韦格纳是德国电影制作行业的重要力量。《布拉格的大学生》讲的是一个浮士德式的故事：一个大学生为了得到财富，将他的镜像卖给了一个魔鬼。那个镜像紧紧跟着男主角，直到发生致命的决斗。在伟大的摄影师基多·泽贝尔（Guido Seeber）的协助下，赖伊和韦格纳用特效创作出大学生和他的复制品彼此相遇的场景（图3.3）。这部影片中的幻想元素成为德国电影的一个显著特征，并在1920年代德国表现主义运动中达到巅峰（参见第5章）。

作家电影为电影业赢得了尊敬，但大多数影片用这种宣传依然未获成功，以名家作品为基础的电影观念在1914年即告衰退。然而，也是在这一时期，德国电影工业逐渐扩张。国内制作的影片大受欢迎，很大程度上是因为明星制度的兴起。两位截然不同的女明星备受喜爱。金发的亨妮·波滕（Henny Porten）是德国女性特质的典范。她主演的影片很快出口国外并获得成功，战争开始前，她已处于获得国际声誉的边缘。1920年代期间，她终于获得了世界声誉。丹麦女演员阿丝塔·尼尔森在1911年移居德国后很快就有了名气。她的丹麦丈夫乌尔班·迦得导演了她的很多短片，直到他们于1915年离婚。值得注意的是尼尔森变化多端的形象，从滑稽的青少年到被背叛的恋人（图3.4），对其他国家的表演风格产生了巨大的影响。

战争爆发初期，德国继续进口影片，特别是进口丹麦影片。然而，官方很快就意识到，这些进口影片中的反德内容对正在进行的战争不利。1916年，德国禁止了电影的进口。这一禁令后来刺激了国内电影工业，有助于德国电影在战争期间在国际上变得强大。

意大利

1910年代的前半期，意大利电影十分繁荣。出口电影的成功和长片的确立，吸引了许多有才干的人进入这一行业，使得制片公司具有强大的竞争力。

历史史诗剧在海外仍然是最成功的。1913年，恩里科·瓜佐尼（Enrico Guazzoni）的《暴君焚城录》（*Quo Vadis?*）引起巨大的轰动，并使史诗剧成为重要的意大利电影类型。《暴君焚城录》之后，1914年，乔瓦尼·帕斯特洛纳的《卡比莉亚》成为那一时代在国际上最为流行的电影之一。《卡比

图3.4 乌尔班·迦得与阿丝塔·尼尔森合作的最后一部电影《白玫瑰》（*Weisse Rosen*，1916）中一个复杂场景的一部分，是利用镜子拍成的。当情节展开时，观众可以直接看到或者通过反射看到：人物从画外进入和退出。

莉亚》把场景设定在公元前3世纪的罗马帝国，内容包括绑架和献祭，男主角富尔维奥（Fulvio）和他的大力士奴隶马其斯特（Maciste）设法拯救女主角。巨大的场景显示出一座宫殿被一次火山爆发摧毁，一个巨大庙宇中，孩子们被抛进异教火神摩罗克（Moloch）形的熔炉中（图3.5）。《卡比莉亚》始终使用富于创新的缓慢推轨镜头靠近或远离静态的动作。摄影机运动在电影发展初期就已经出现，特别是出现在景观片中（参见图1.13、1.21、1.22及相应正文内容）。在叙事电影中，制作者偶尔也会为了某些表达意图进行移动取景，如格里菲斯在《乡村医生》（*The Country Doctor*，1909）的开始和结束时让摄影机摇过一片乡村风景。然而，《卡比莉亚》的推轨镜头影响更大，"卡比莉亚运动"（Cabiria movement）在1910年代中期的电影中成为一种常见的技巧。

第二种独特的意大利电影类型源自于明星制度的兴起。好几位漂亮的女明星广受欢迎。她们就是歌剧女伶（divas，即"女神"）。她们通常在那些间或被称为"外套电影"（frock-coat films）的影片中担任主演，故事都是发生在中上层阶级和艺术化场景中的激情与阴谋。情境是非现实主义的，且常常为悲剧，最初是受到进口的阿丝塔·尼尔森的德国电影的影响。

女神电影（diva film）强调奢华的场景、时髦的服装和演员的精彩表演。《我的爱不会死！》（*Ma l'amor mio non muore!*，1913，马里奥·卡塞里尼[Mario Caserini]）确立了这种类型的地位（图3.6）。这部影片使丽达·伯雷利（Lyda Borelli）迅速成为明星，成为最著名的女神之一。伯雷利的主要对手是弗朗切斯卡·贝尔蒂尼（Francesca Bertini），她1915年的影片《那不勒斯之血》（*Assunta Spina*，古斯塔沃·塞雷纳）是一部较为少见的以工人阶级为背景的女神电影。贝尔蒂尼继续摄制了一系列基于她的明星特质的更为豪华的影片。这些影片中有一部间谍情节剧《狐狸精狄安娜》（1915，古斯塔沃·塞雷纳），表现了贝尔蒂尼的表演天赋和优雅服饰（参见本书引论的第一幅图片及相关论述）。女神电影在1910年代后半期依然流行，然后在1920年代迅速衰落。

与女神对应的男性是大力士。《暴君焚城录》中的乌尔苏斯（Ursus）这一人物和《卡比莉亚》中的奴隶马其斯特开启了这一潮流。马其斯特是由一个健壮的码头工人巴托洛梅奥·帕加诺（Bartolomeo Pagano）扮演的（图3.7）。他扮演的这一人物让观众无比着迷，因此帕加诺在一系列延续到1920年代的马其斯特电影中继续担任主角。与《卡比莉亚》不一样的是，这些马其斯特电影和别的大力士电影都把场景设定为现在而不是历史中的过往。1923年之后，意大利电影制作陷入危机，这种类型暂告衰落。历史神话片（peplum film）也称英雄历史史诗

图3.5 《卡比莉亚》神庙的巨大内景。

图3.6 在《我的爱不会死!》中,丽达·伯雷利饰演的女演员独自在自己的化装室里,一面镜子反射出她所摆出的非常戏剧化的姿势。

图3.7 忠诚的马其斯特,他出现在《卡比莉亚》的一个镜头中,催生了意大利电影中的大力士类型。

片,常常包括强壮的英雄人物,他们会随着《赫拉克勒斯》(Hercules, 1957)这样的电影在数十年后重新出现。

战争结束后,意大利试图恢复它在世界市场中的位置,但却无损于美国电影的强大。1919年,一个巨大的名叫意大利联合电影公司(Unione Cinematografica Italiana, UCI)的新公司企图复兴意大利电影制作。然而,它依赖于公式化的电影制作,反而加快了意大利电影工业在1920年代的衰落。

俄罗斯

像德国一样,俄罗斯也因为第一次世界大战在近乎孤立的状况下发展出一种独特的民族电影。战争爆发前,俄罗斯电影制作主要被百代公司控制,百代1908年在俄罗斯建立摄影棚,高蒙紧跟着于1909年在俄罗斯建了摄影棚。第一家俄罗斯所属的制片公司,于1907年由摄影师A. O. 德兰科夫(A.O.Drankov)开创,具有较强的竞争能力。第二家俄罗斯公司汉容科夫(Khanzhonkov)出现于1908年。1910年代初期,放映业扩张,其余较小型的俄罗斯制片商也纷纷开设公司。

1912年和1913年间,跟其他欧洲国家一样,由于著名作家参与编剧,电影逐渐赢得尊重。因为沙皇尼古拉二世是个热情的电影迷,上流社会观众和人民群众都会去看电影。尽管大多数观众都热衷于进口影片,但到了1914年,俄罗斯已经有了一个小规模但势态良好的电影工业。

1914年7月末,正当俄罗斯为第一次世界大战做准备之际,边境线被封锁,许多外国发行公司——主要是德国公司——关闭了他们在莫斯科的办公室。随着竞争的减弱,一些新的公司在俄罗斯成立,最值得注意的是叶莫列夫公司(Yermoliev firm)。1916年,当意大利卷入战争,它在俄罗斯市场上投放的影片也渐渐减少,而俄罗斯国内电影工业却持续增长。

这一时期,俄罗斯电影制作者为这种崭新的艺术发明了一套独特的方法。首先,他们对基调忧郁的题材进行了探索。甚至在战前,俄罗斯观众就很喜欢悲剧结局。正如一本电影行业杂志指出:"'结局好一切皆好!'这是外国电影的一项指导原则。但俄罗斯电影坚定地拒绝接受这条规则,选择了走自己的路。俄罗斯的原则是'结局坏一切才好'——

图3.8 （左）在《大城市的孩子》（*Child of the Big City*，1914）中，当那个蛇蝎美女与朋友用餐时，叶夫根尼·鲍尔在前景里悬挂了一道薄如轻纱的帘子。这道帘子随后被拉到一边，当人物向前走动时，摄影机后拉。

图3.9 （右）在《谢尔盖神父》中，普罗塔扎诺夫使用侧光和纵深调度，强化了主人公抗拒一个淫荡的上流社会妇女的诱惑时的悲剧气氛。

我们需要的是悲剧结局。"[1] 很多俄罗斯电影的节奏都较为缓慢，频繁的暂停和思索的姿势使演员在每一个动作上都徘徊不前。

慢节奏源自对心理状态的着迷。这些电影的魅力之一是呈现强烈的、艺术化的表演。在这一方面，俄罗斯电影制作受到意大利、德国和丹麦电影的深刻影响。俄罗斯制片人有意识地寻找能够复制阿丝塔·尼尔森影片那种流行性的男女演员。这一时期的很多俄罗斯电影有点像意大利的女神电影，主要的吸引力是强烈的表演。然而，俄罗斯的表演更趋平实、更为内敛。

这一时期最重要的两位俄罗斯导演是叶夫根尼·鲍尔（Evgenii Bauer）和雅科夫·普罗塔扎诺夫（Yakov Protazanov），他们是忧郁情节剧的大师。鲍尔接受过艺术方面的训练，1912年进入电影行业，先是担任布景师，不久就成为导演。他的场面调度因为低沉细致的场景和非同寻常的强有力的侧光而特点鲜明（图3.8）。他偶尔也会运用复杂的推拉镜头。鲍尔的好几部影片都将俄罗斯对忧郁的热爱带到了极端，聚焦于病态的题材。在《垂死的天鹅》（*The Dying Swan*，1917）中，一位着魔的艺术家试图在给一位忧郁的芭蕾舞女演员作画时捕捉死亡；当她因为爱情而突然转变时，为了完成自己的杰作，他勒死了她。鲍尔是汉容科夫公司最重要的导演，在那里，他被赋予了艺术上不受约束的特权。

普罗塔扎诺夫1912年开始担任导演工作，大部分时间都是在为叶莫列夫公司工作。这一时期他的一些重要电影都改编自普希金和托尔斯泰的作品，因而声誉卓著。这些影片都由伊万·莫兹尤辛（Ivan Mozhukhin）主演，他原本是一位舞台演员，但在电影行业中极为著名。在表演方面，莫兹尤辛是俄罗斯理想的典型：他高挑俊美，有一双勾魂摄魄的眼睛，他慢慢地发展出了一种缓慢而炽烈的表演风格。他在普罗塔扎诺夫根据托尔斯泰的小说《谢尔盖神父》（*Father Sergius*）改编的电影中担任了主角，这部电影于1917年2月开拍，十月革命爆发时拍竣，发行于1918年初（图3.9）。在短暂流亡巴黎之后，普罗塔扎诺夫回到苏联，在1920年代电影制作复兴之际，成为最为成功的导演之一。

到了1916年，俄罗斯电影业已经成长为有三十家制片公司的规模。然而，布尔什维克革命使电影制作几近停顿，战争期间发展而出的缓慢而强烈的风格很快就显得陈旧过时。革命策略对于电影的冲击在1920年代期间逐渐显现，我们会在第6章对1910年代末的重要事件进行探讨。

[1] 引自Yuri Tsivian, "Some Preparatory Remarks on Russian Cinema", Tsivian, ed., *Silent Witnesses: Russian Films 1908—1919*, London: British Film Institute, 1989。

深度解析　系列片的短暂繁荣

今天,系列片通常被认为是一种不太重要的电影形式,绝大部分属于以1930年代到1950年代白昼场青少年观众为目标的低成本惊悚片。然而,系列片在1910年代间的影院中独具魅力。系列片可以被看做从一卷影片到长片的一种过渡形式。尽管早期的一些系列片相当短,另有一些却在45分钟以上。它们总是和其他短片——新闻片、卡通片、喜剧或剧情故事片——一起放映,但却构成了节目的核心。系列片通常以动作为主导,提供抓获罪犯、丢失财宝、异国风景以及大胆营救之类的惊悚元素。

真正的系列片有一条贯穿每一集的故事线。典型的是,每一集都在高潮时刻结束,而且主要人物都陷入了危险。这些扣人心弦的情境(cliffhangers,之所以有如此称谓,皆因常常以人物悬挂于峭壁或建筑上作结而导致观看者提心吊胆)诱惑着观众支持下一集。

系列片几乎同时出现在美国和法国。最早的美国系列片是《凯思琳历险记》(*The Adventures of Kathlyn*,1914),塞利格公司出品,凯思琳·威廉斯(Kathlyn Williams)主演。这部系列片的每一集的场景都设在印度,而且都自成一体,但始终有一条统摄的情节线。百代公司1914年制作的《宝林历险记》(*The Perils of Pauline*)也是如此。这部极其成功的系列片使珀尔·怀特(Pearl White)成为明星,也激发其他公司制作出一些类似的影片。威廉斯和怀特塑造了系列片皇后的样式,一位女英雄(常常被表现为很大胆)在生活中经历无数稀奇古怪的情节依然活着(图3.10)。1915年末,美国系列片获利甚丰,技术上也与同时期的长片不相上下。

与系列片这种形式相联系的最伟大的电影制作者是路易·费雅德。在1907年至1913年间,高蒙公司这位丰富多产的导演每年拍摄大约80部各种不同类型的影片。然而,他职业生涯中的转折点"方托马斯"(Fantômas)犯罪系列片,始于1913年的《方托马斯》,并持续到1914年,这年共制作了另外四部长片剧集(然而,就在那时,他还是继续执导了一些喜剧片)。"方托马斯"系列片改编的是皮埃尔·苏维斯特(Pierre Souvestre)和马塞尔·阿兰(Marcel Allain)大获成功的系列小说,他们的这一著作已经成为经典。

方托马斯是终极的罪犯,精通化装术,他不断逃脱那位坚定的对手吉弗警官的追捕(图3.11)。费雅德以巴黎街道和传统的摄影棚场景拍摄这部犯罪片,将日常生活环境与奇妙的噩梦般的事件以一种古怪的方式融合在一起。他后来拍摄的惊悚片系列,包括《吉弗与方托马斯》(*Juve contra Fantômas*,1913)、《吸血鬼》(*Les Vampires*,1915)和《陪审员》(*Judex*,1916),仍然延续着这一风格。费雅德受到一般公众的热烈欢迎,但他也因为作品中的诗意品质(也许是无意识的)受到超现实主义者的赞赏。费雅德电影中的这一层面,使得它们在今天看起来都显得极为现代;实际上,费雅德电影在1990年代重获越来越多的关注。

1910年代,系列片在德国也具有重要意义。《人造人》(*Homunculus*,奥托·里佩特[Otto Rippert])讲的是一个从实验室里造出来的人操纵股票市场且最

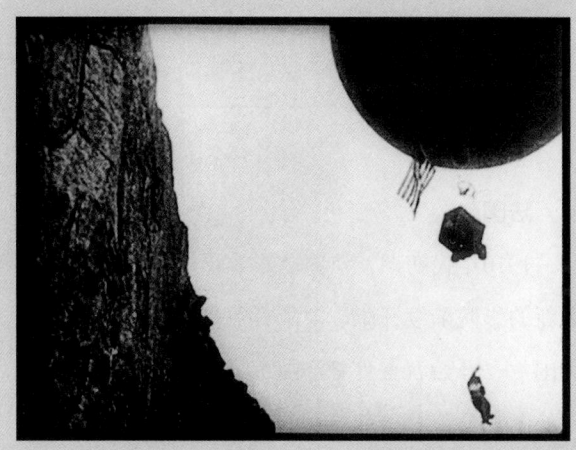

图3.10 《宝林历险记》第一集快结束时,女主角顺着一条绳子从被歹徒控制的气球上爬下来。

深度解析

图3.11 《方托马斯》的第一集结束时,吉弗看到了逃逸的方托马斯,他穿着有名的晚礼服,带着面具,嘲讽地伸出双手希望被铐住。

图3.12 《世界的女主人》中众多巨大而具有异国情调的场景之一。

终想要操纵世界的故事。战后,制片人兼导演乔·梅(Joe May)专注于拍摄由他的妻子、德国系列片皇后米娅·梅(Mia May)主演的奢华系列片。他制作的八集史诗片《世界的女主人》(The Mistress of the World, 1919—1920),也许是战后几年最昂贵的德国电影,女主人在中国、玛雅和非洲地区经历了各种磨难(图3.12)。在第七集中她终于获救;第八集则机智地描绘了关于她冒险经历的一部耸动电影的制作过程。

进入1920年代,系列片在法国和其他一些国家仍然很重要,但在美国却成为一些比较小型的影院中构造廉价节目和吸引孩子们的一种方式。在有声片时代,动作系列片扮演了同样的角色。

总的说来,系列片对20世纪的叙事形式产生了巨大影响。系列剧,特别是肥皂剧,是无线电数十年的主打节目。1980年代,电视采用肥皂剧,以充满悬念的持续的故事,占据了播映的黄金时段。现代电影也受到影响,史蒂文·斯皮尔伯格(Steven Spielberg)精心制作的《夺宝奇兵》(Raiders of the Lost Ark, 1981)正是一部冒险系列片。《回到未来》(Back to the Future)、《星球大战》(Star Wars)、《黑客帝国》(Matrix)、《指环王》(Lord of the Rings)等影片,全都让人想到系列片形式的复兴。

法国

1910年代初期,法国电影业仍然蒸蒸日上。很多新的影院陆续开张,需求日益高涨。尽管进口的美国片一开始就蚕食着法国市场,但法国制片业依然稳健坚挺。

然而,1913年,最大的公司百代兄弟终于迈出了终将伤害法国电影工业的若干步骤的第一步。百代削减了成本日益增长的制作业务,专注于利润丰厚的发行和放映。在美国,法国电影被独立公司的发展所排挤。百代中止了它在电影专利公司的会员资格,于1913年组建了一家独立的发行公司。1910年代期间,这家公司发行了好几部获得广泛成功的系列片,包括《宝林历险记》(见"深度解析")。然而,到了1919年,百代对系列片和短片的专注,

使得它落到了美国电影工业的边缘,此时美国电影业已被大公司制作的长片所控制。

与百代不一样,高蒙恰好在战前的那几年扩大了影片制作业务。高蒙的两位重要导演,莱昂斯·佩雷和路易·费雅德,在这一时期摄制了他们最好的一些作品。1909年,佩雷作为一个喜剧演员获得名气,并执导了他自己主演的"莱昂斯"系列片。1910年代期间,他还制作了一些重要的长片。《巴黎的孩子》(1913)和《船僮的故事》(*Roman d'un mousse*,1914)都是关于被诱拐的孩子的具有强烈情节剧色彩的故事。这两部影片都因为它们美妙的摄影而知名,其中包括巧妙的外景拍摄和对逆光的非同寻常的使用(图3.13)。佩雷也大量变换摄影机角度,比起当时的典型状况,他把场景分成了更多的镜头。因此,他扩展了电影表达的可能性。此后,当佩雷于1910年代后半期到达好莱坞工作,1920年代又回到法国制作史诗片时,他的风格变得更加公式化。

费雅德继续拍摄各种类型的影片,包括喜剧片和一个自然主义系列片《生命如常》(*La vie telle*

图3.13　《巴黎的孩子》中,佩雷在一幢真正的建筑里拍摄,不使用人工光源,从而创造出戏剧性的剪影效果。

qu'elle est)。然而,他最重要的成就正是这种崭新的系列片形式。

尽管百代和高蒙在法国制片工业中占据着统治地位,但它们并不想垄断这一行业,更小的公司与它们和平共处,以专注于某些类别的影片而在此行业内立足。当第一次世界大战爆发后,所有这一切都陷入突然的停顿。到1914年末,战争显然还将持续一段时间,某些影院重新开张。1915年初,制片业有了一定程度的恢复。新闻片变得更加重要,所有公司都摄制了一些高度爱国的故事片,如《法国母亲》(*Mères français*,1917,勒内·埃尔维尔[René Hervill]和路易·梅尔坎顿[Louis Mercanton])。

百代对战争的回应,是把全部精力投入到它的美国发行分公司,发行由美国独立制片商制作的影片。随着《宝林历险记》及其后的系列片获得巨大成功,百代始终保持着盈利状态。然而,它不再能稳定地居于法国电影制作业的领导地位。通过百代的发行,美国电影在法国市场上占有了更大的份额。

法国知识分子和一般公众同样崇拜他们在战争期间新发现的美国明星:查理·卓别林(Chalie Chaplin)、道格拉斯·范朋克(Douglas Fairbanks)、威廉·S. 哈特和丽莲·吉许。作家菲利普·苏波(Philippe Soupault)指出了美国电影怎样突然和强烈地影响到巴黎观众:

> 一天,我们看到墙上悬挂着巨蛇一样长的海报。每一个街角都有一个男人,脸上覆盖着一块红色手绢,用一把左轮手枪瞄准平静的路人。我们想象自己听见了飞驰的马蹄声、摩托车的轰鸣声、爆炸声以及死亡的呐喊。我们冲进电影院,立刻意识到一切都已改变。银幕上

是珀尔·怀特的微笑——那种近乎残忍的微笑宣告着革命，宣告着一个新世界的开端。[1]

当系列片皇后珀尔·怀特的第二部百代系列片《伊莲的功绩》(The Exploits of Elaine, 1915) 以法语片名《纽约迷案》(Les Mystères de New York) 发行后，她在法国就成为偶像。1917年期间，美国电影在法国放映业务中超过了50%。

美国电影对法国的真正影响直到战后才会显现出来。从1918年到1919年，法国电影试图使制作回复旧日水平，但却发现，减少美国占有的市场份额是不可能的。接下来的一章将要探讨法国电影工业会进行怎样的反抗，如何创造出能与好莱坞电影展开竞争的另类产品。

丹麦

在丹麦，奥尔·奥尔森的诺帝斯克影业继续统治着制片行业，尽管也有少数别的公司在1910年代期间相继成立。从1913年到1914年，诺帝斯克和其他公司转向制作两卷、三卷甚至四卷的更长的影片。一位历史学家总结出了诺帝斯克影片的典型风格："光效，故事，现实内景，自然和城市外景的非凡运用，强烈的自然主义表演风格，对命运和激情的强调。"[2]

诺帝斯克1910年代的顶级导演奥古斯特·布洛姆的作品就是这种风格的典型代表。他最重要的影片是《亚特兰蒂斯》(1913)，长达八卷，是丹麦那

图3.14　在奥古斯特·布洛姆的《亚特兰蒂斯》中，一个雕塑家的房子的走廊场景引人注目。

时候最长的影片。这部影片是相当常规的心理情节剧，但却细致呈现了美轮美奂的布景设计（图3.14）和华美壮观的场景，比如，一艘远洋游轮的沉没（灵感来自于前一年的泰坦尼克号灾难）。《亚特兰蒂斯》在海外获得极大成功。

诺帝斯克的另一位导演福雷斯特·霍尔格－马森 (Forest Holger-Madsen)，也拍摄了一部杰出的影片《传道者》(The Evangelist, 1914)。这部影片的叙事包括一个框架故事和较长的闪回，传教士给年轻人讲述了他因被误判凶杀而在监狱里度过的时光。他的故事把这位年轻人从犯罪生涯中救了出来。传教士在黑暗、冷酷的房间里讲述他的故事，是一个使用场景营造情绪的绝好例子（图3.15）。

无声电影时代最原创和怪诞的导演之一也开始在丹麦电影工业中工作。1911年，本雅明·克里斯滕森最初只是在一家名为"丹麦拜奥格拉夫"(Dansk Biografkompagni) 的小型公司担任演员，但不久就成了这家公司的总裁。他作为导演闪亮登场的作品是《神秘的X》(The Mysterious X, 1913)，他也是这部影片的主演。该片是一个关于间谍和虚

[1]　引自Richard Abel, *French Cinema: The First Wave, 1915—1929* (Princeton, NJ: Princeton University Press, 1984), p. 10。

[2]　Ron Mottram, *The Danish Cinema before Dreyer* (Metuchen, NJ: Scarecrow, 1988), p. 117.

图3.15 （左）一个精心制作的城市景观的真实模型，加上强烈的逆光，使《传道者》中的这个场景在这一时期显得非同寻常。

图3.16 （右）阳光下的拍摄创造出了一座老磨坊的戏剧化剪影，磨坊的叶片形成了克里斯滕森《神秘的X》中"X"母题的一部分。

图3.17，3.18 《复仇之夜》中的一个充满悬念的推轨镜头，开始时是女主角看到窗外有什么东西而感到害怕，摄影机快速后退揭示出一个闯入者正欲破门而入冲向她。

假叛国指控的情节剧故事，以一种极为大胆的视觉风格拍摄而成。严格的侧光和逆光创造出剪影效果（图3.16）；那一时期很少有电影有这样惊人的取景构图。克里斯滕森继而制作了一部同样精湛的剧情片《复仇之夜》（*Night of Revenge*，1916）。在这部影片里，他增加了推轨镜头，强化了一个罪犯威胁一个家庭时所具有的悬念和震惊感（图3.17，3.18）。

直到1920年代，当《女巫们》（*Häxan*，1922）获得瑞典斯文斯克影业公司（Svensk Filmindustri）的投资之后，克里斯滕森才完成第三部影片。这是一部追踪女巫历史的奇特的、片段式的准纪录片。在这部影片遭遇审查困扰之后，克里斯滕森转向了更为传统的影片制作，于1920年代在德国和好莱坞执导了多部剧情片和惊悚片。

第一次世界大战对丹麦电影有着复杂的影响。一开始，丹麦从战争中获得了好处，因为作为一个中立的北欧国家，它的独特位置使得它在常规的供货渠道被切断之后仍能为德国和俄国这样的市场提供影片。然而，德国在1916年全面禁止影片的进口。1917年，俄国革命使这一市场不复存在，美国也减少了丹麦影片的进口。1910年代期间，丹麦的许多顶级导演和演员也受到诱惑离开丹麦，他们大部分人都到了德国和瑞典。到战争结束，丹麦已不再是国际发行网络中的重要力量。

瑞典

1912年，瑞典突然开始制作了一批富于创新、颇有特色的影片。值得注意的是，这些影片大部分都是由这三位导演拍摄的：格奥尔格·阿夫·克莱克（Georg af Klercker），莫里茨·斯蒂勒（Mauritz Stiller）和维克多·斯约斯特洛姆。此外，瑞典电影起初在国外并没什么影响，所以电影制作者们都是

在没有更大预算的情况下制作有可能出口的影片。瑞典是最早通过谨慎吸收民族文化中有特色的部分创作出重要电影的国家之一。瑞典电影依靠北欧风光以及对本土文学、服装、风俗之类的使用而形成鲜明特色。战争结束后，这些颇具瑞典特质的影片在其他国家显得极为新奇且大受欢迎。

诺帝斯克在丹麦的成功启发了一家名为斯文斯加·拜奥格拉夫（Svenska Biografteatern）的小型瑞典公司在1907年的建立，它最终为一家至今依然存在的一流瑞典电影公司打下了基础。公司位于克里斯蒂安斯塔德（Kristianstad）这座偏远的小城市，起初只有一条院线。1909年，查尔斯·芒努松（Charles Magnusson）接手公司的管理，把它建成了瑞典最重要的制片公司。1910年，尤利乌斯·延松（Julius Jaenzon），一位主要制作时事片的摄影师，加入了该公司。他拍摄了斯蒂勒和斯约斯特洛姆1910年代的大部分电影。在芒努松和延松的指导下，这家公司在克里斯蒂安斯塔德最大的电影院上面的小型摄影棚里进行小规模的影片制作（这座建筑物是仍能访问的几个早期玻璃摄影棚之一；它囊括了一个小小的电影博物馆）。

1912年，斯文斯加搬到了斯德哥尔摩附近一个更大的摄影棚。第一位被雇的导演是格奥尔格·阿夫·克莱克，他成为电影制作的首领。同一年，演员莫里茨·斯蒂勒和维克多·斯约斯特洛姆受雇以促进斯文斯加的影片制作。这三人，全都既做导演，又是编剧，还当演员。在接下来的几年里，他们以适中的预算制作了许多短片。

战争开始后，德国封锁了几个北欧国家的电影进口。因为很少有电影能突破这一封锁，瑞典制片业逐日振兴，电影制作者在这些年里也极少受到国外电影的影响。

直到最近，克莱克的工作在很大程度上仍被斯蒂勒和斯约斯特洛姆所遮蔽。然而，1980年代中期，他的几部影片得到修复，并进行了回顾性放映。这些影片以一种强烈的影像美感，揭示出一个导演出色的技艺与出众的才华。阿夫·克莱克加入斯文斯加之初，既担任演员，也做场景设计。很快，他就成为导演，但由于跟芒努松关系不好，于1913年退出。然后，他到一些更小的制片公司工作，主要是在哈塞布拉德影业公司（Hasselbladfilm，成立于1915年）。在这里，他是无可争辩的领头者，执导了这家公司的大部分电影作品。

阿夫·克莱克制作了很多喜剧片、犯罪惊悚片、战争片和情节剧，这些影片通常都是相当常规的故事。然而，在所有这些影片中，他显示出对于风景、光线以及对某个场景各种取镜手法的一种独到眼光。他的电影包含了这一时期最美的场景，线条明确而又富于细节。阿夫·克莱克巧妙地暗示出画外空间：背景中的房间因为珠帘总是恰好可见，镜子则反映着画外发生的动作（图3.19）。他也能激发演员进行微妙且克制的表演。从1918年到1919年，哈塞布拉德合并为斯文斯加·拜奥格拉夫的一部分，然后变成了斯文斯克影业公司（这个名字自此沿用至今）。就是在这个时候，阿夫·克莱克放弃了电影制作，转而投身于商业。

阿夫·克莱克最著名的合作伙伴斯蒂勒和斯约斯特洛姆仍然待在斯文斯加，继续做导演，当演员，写剧本。他们极多产，直到双双奔赴好莱坞，斯约斯特洛姆是1923年，斯蒂勒是1925年。然而，不幸的是，斯文斯加制作的这些影片的大多数负片都毁于1941年的一场火灾。这场灾难，是众多硝酸盐火灾中损失最为惨重的之一，意味着斯文斯加的早期影片很少能够幸存。斯蒂勒和斯约斯特洛姆的影片大多数现

图3.19 （左）《25号神秘之夜》（*Mysteriet natten till den 25:e*，1917）中的画外空间：盗贼通过镜子看到侦探躲在外面等着抓他。

图3.20 （右）《托马斯·格拉尔最好的电影》中的女主角发现自己将要主演一部影片，于是开始练习表演——以一种眩目夸张的风格，戏仿着当时的意大利女神电影。

存拷贝，都是从早期的发行正片拷贝翻制的，因此它们的视觉质量总是很普通。然而，即使是这样的拷贝，也表明这些电影具有极高的艺术价值。

莫里茨·斯蒂勒的早期电影损失如此之多，以致很难判断1910年代中期之前他的职业状况。他被记住，主要是因为他在1916年和1920年间制作的几部影片所呈现的文雅睿智，以及他对诺贝尔文学奖获得者、瑞典小说家塞尔玛·拉格勒夫（Selma Lagerlöf）作品的改编。

这种睿智通过喜剧片《托马斯·格拉尔最好的电影》（*Thomas Graals Bäest film*，1917）得到了很好的体现。该片中，一个古怪的剧作家（维克多·斯约斯特洛姆的表演令人愉悦）对一位年轻的女性贝茜（Bessie）惊鸿一瞥后坠入爱河，他拒绝完成已经误期的剧本，除非能找到贝茜，并说服她扮演主角。与此同时，具有自由精神的贝茜拒绝了富裕的父母为她选择的未婚夫，决定接受担任影片的主角（图3.20）。这部影片在两个主要人物间来回切换，包括一些男主角写作剧本的场景，他幻想自己与贝茜之间发生一段爱情故事。最后，这两个人确实走到了一起，并订了婚约。结果，该片成为默片时代关于电影制作的最为聪明的影片之一。影片非常成功，续集很快拍出：《托马斯·格拉尔最好的孩子》（*Thomas Craals Bäest barn*，1918），在该片中，这两人结了婚并有了一个孩子。

斯蒂勒最著名的影片与这些喜剧片截然相反。这是一个悲剧——《阿尔内爵士的宝藏》（*Herr Arnes pengar*，1919），本片把场景设置在文艺复兴时期的瑞典，改编自拉格勒夫的一篇小说。三个逃亡的雇佣兵抢劫了阿尔内爵士的城堡，并试图带着财宝逃跑。然而，这个镇子的港口被冰封住了，他们困在了这里，直到春天来临。年轻的女性艾尔萨里尔（Elsalill），这场屠杀中的唯一幸存者，爱上了阿尔奇爵士（Sir Archie），没有意识到他就是凶手之一。尽管阿尔奇也爱艾尔萨里尔，但他仍在一次徒劳的逃跑企图中用她做了盾牌。最后一个场景是镇上的人在春天来临时抬着她的棺材穿过冰面（图3.21）。

斯蒂勒继续制作喜剧片和剧情片。1920年，他执导了《诱惑》（*Erotikon*），这部影片常常被标举为第一部成熟老练的性喜剧。该片很自如地处理了浪漫关系：一位被忽视的年轻妻子在她的中年丈夫——一个心不在焉的教授——与他漂亮的外甥女结伴而行之时，调戏并最终与一个帅气的追求者发生一段情事。《诱惑》也许影响了德国导演恩斯特·刘别谦（Ernst Lubitsch），他后来以1920年代在好莱坞拍摄的影片中聪敏的性暗示而著称。斯蒂

图3.21 在《阿尔内爵士的宝藏》的结尾,人们抬着女主角的尸体经过被冰封住的船,那几个雇佣兵曾想借助这只船逃跑。

勒改编了拉格勒夫的另外一部小说,这就是由两部分组成的史诗片《约斯塔·贝尔林的故事》(Gösta Berling saga,1924;在美国能见到的只是一个删减版),这部影片讲的是一位被免职的牧师在放荡的生活与一位不幸福的已婚伯爵夫人的爱情之间犹豫不决的故事,其中有几处非凡的场景和表演。年轻的葛丽泰·嘉宝(Greta Garbo)扮演了该片中的女主角伯爵夫人。她被斯蒂勒发掘出来,不久之后就一起到了好莱坞。在好莱坞,嘉宝比斯蒂勒在职业上获得了更大的成功。

维克多·斯约斯特洛姆是整个无声时代最为重要的导演之一。他的风格简朴而自然。无论是实景拍摄还是搭景拍摄,他都能在鲜明的深度空间中运用克制的表演与场面调度。他的叙事总是以伟大的细节描述一个简单动作的残酷结果。例如,斯约斯特洛姆的早期杰作《英厄堡·霍尔姆》(1913)以一个幸福的中产阶级家庭开场,父亲突然病逝后,妻子徒劳地挣扎着抚养孩子,逐渐陷入贫穷与疯狂。这部影片主要是由一些较长的镜头构成,这些镜头是一系列动作在深度空间中的持续展开(图3.22—3.26)。这种缓慢、稳定的节奏传达出一种女主角历

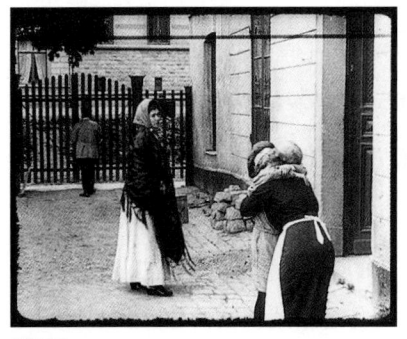

图3.22

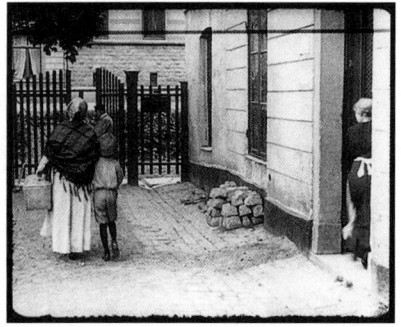

图3.23

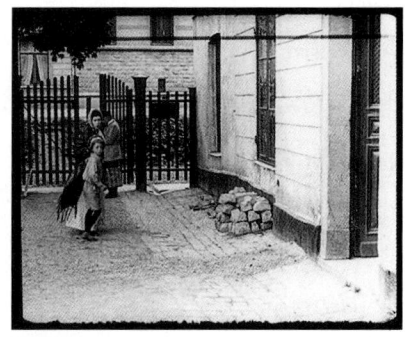

图3.24

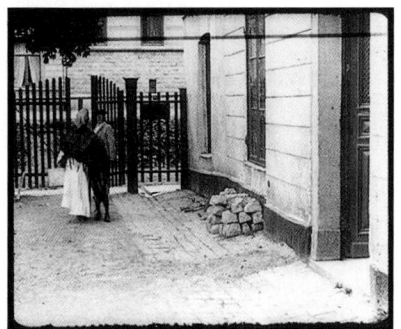

图3.25

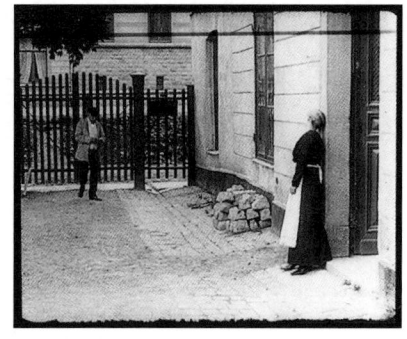

图3.26

图3.22—3.26 《英厄堡·霍尔姆》中,一个远景镜头展示了女主角与儿子的别离。儿子不情愿地告别母亲,当看门人开门时,他又返回去拥抱母亲(图3.22)。当孩子跟随养母再次离开,英厄堡迅速躲到门边(图3.23)。这个男孩再次回头(图3.24),但没看到他的母亲,只好悲伤地随养母而去(3.25)。当两人走远,看门人锁上门,返回,正好看到英厄堡再次出现并开始晕厥(图3.25)。女主角重返摄影机的调度,表明斯约斯特洛姆不愿意过分渲染情绪。

图3.27 （左）在《仇敌当前》中，家破人亡之后数年，报仇心切的主人公愤怒地面对着汹涌澎拜的大海。

图3.28 （右）在《生死恋》中，逃亡中的男主角（斯约斯特洛姆扮演）在广阔的乡间流浪。

经数十年不幸的鲜明印象，而实际上《英厄堡·霍尔姆》只有大约70分钟。

《仇敌当前》（Terje Vigen，1916）显示了斯约斯特洛姆将风景作为动作中的表现性元素的杰出技能。战争期间，一个名叫泰耶·维根的水手，试图划着小艇取到食物，却被敌人抓获。漫长的监禁期间，他的妻子和孩子在饥饿中死去。数年后，这位痛楚的主人公获权处置抓捕他的那个人的家庭，必须决定是否杀死他们以报仇泄恨。叙事再次描摹了这一事件的长期后果，暗示着引导人物的一种无法遏止的命运。通过使用仿佛反映了主人公的愤怒的大海作为大多数动作的显著背景，斯约斯特洛姆强化了他的叙事（图3.27）。

在《生死恋》（The Outlaw and His Wife，1917）中，景色也是非常突出的。这又是一个简单而绝望的剧情，男主角为供养家庭，偷了一只羊，这影响了他整整一生。为了逃避逮捕（图3.28），贝里－埃温（Berg-Ejvind）在一位富有的寡妇哈拉（Halla）的农场找到一份安全的临时工作。他们坠入了爱河，但他再次被当局追捕。哈拉放弃她的财产，追随贝里－埃温逃到山间，他们在山间一起生活了很多年，直到在一场暴风雪中相拥着死去。斯约斯特洛姆大胆地削减了这个故事中强烈的浪漫主义色彩，在大雪覆盖的小屋里的最后场景中，让这对夫妇间发生了一场丑陋琐碎的争吵；而就在临死之前，他们终于和解。

战争限制了瑞典电影的出口，《生死恋》是第一部突然出现在国际场合的瑞典电影。此时被汹涌而至的美国电影所裹挟的法国，兴奋地做出了反应。批评家和未来的电影制作者路易·德吕克（Louis Delluc）高度赞扬《生死恋》：

> 人们泪水涟涟，情难自禁。荒凉的景色，山峦，纯朴的服装，对情感如此细致观察所呈现的严峻的丑陋和敏锐的抒情，排他性地聚焦于这对夫妇的漫长场景中所蕴含的真实感，暴烈的争斗，两个年老的情人在荒漠一样的雪景中在最后的拥抱中终结生命的高度悲惨的结局，让人们惊奇不已。[1]

总之，瑞典电影被看做战后出现的第一种重要的不同于好莱坞的电影。

斯约斯特洛姆1920年的影片《幽灵马车》（The Phantom Chariot）甚至更成功，它是改编自拉格勒夫

[1] Louis Delluc, "Cinema: The Outlaw and His Wife" (1919), Richard Abel, ed., *French Film Theory and Criticism 1907—1939*, vol. 1 (Princeton, NJ: Princeton University Press, 1988), p.188.

的作品。这部影片以非常复杂的手法讲了一个醉鬼的故事,他在新年前夕的午夜差点在一片墓地中死去。他得到机会坐上一辆由死人驾驶的幽灵马车,并看到他的行为怎样毁掉两个爱他的女人的生命。幽灵叠影的制作(全都是拍摄期间在摄影机中完成的)煞费苦心,尽管效果不尽如人意。同样,故事以错综复杂的闪回进行讲述,这对1920年代的欧洲电影产生了极大的影响。《幽灵马车》很快就被认为是经典而且常常被重映。

反讽的是,瑞典电影在海外的成功导致了它的衰落。大约在1920年之后,斯文斯加公司专注于制作用来出口的昂贵的优质电影。这些影片中只有少数在艺术上有所成功,如《约斯塔·贝尔林的故事》。斯约斯特洛姆和斯蒂勒日渐显著的声誉导致好莱坞公司诱使他们离开斯文斯克影业公司。此外,其他国家也正在进入国际市场,小规模的瑞典电影业无力参与竞争。1921年后,瑞典电影制作迅速衰落。

古典好莱坞电影

电影专利公司主宰了1908到1911年间的美国电影工业,但1911年法院裁定认为莱瑟姆环专利无效后,它丢失了诸多特权(参见本书第2章中"独立制片与电影专利公司的对抗"一节相关内容)。独立公司很快抱成一团,扩张进入制片厂系统,这将形成数十年来美国电影制作的基础。电影制作中的某些角色——主要是制片人的角色——成为中心。此外,当名人开始要求巨额薪水,甚至有了自己制作影片的权利,明星制得以全力发展。

大制片厂开始形成

好莱坞制片厂系统的建立过程通常包括两个或者更多小型制片或发行公司的联合。1912年,独立制片人卡尔·莱姆勒坚定地与MPPC战斗,是组建环球电影制作公司(Universal Film Manufacturing Company)的关键人物,该公司是一家发行公司,发行他自己的独立电影公司以及另外几家独立公司和外国公司的电影产品。1913年,莱姆勒获得了新公司的控制权,1915年,他开设了环球影城(Universal City),一家位于好莱坞北部的制片厂(图3.29),这成为至今仍然存在的一家综合公司的基础。到了此时,环球已经在局部上形成垂直整合,把制片与发行合并到了同一家公司。

同样是在1912年,阿道夫·朱克通过进口和发行由萨拉·伯恩哈特主演的法国长片《伊丽莎白女王》(Queen Elizabeth)获得巨大成功。朱克继而组建了名优名剧公司(Famous Players in Famous Plays),以充分开发明星制和高雅文学的改编。名优公司不久就将成为好莱坞最强大的制片厂的一部分。走向制片厂系统的另外一步,出现在1914年,W. W. 霍德金森(W. W. Hodkinson)联合十一位本土发行人组建了派拉蒙(Paramount),这是第一家专门发行长片的国家公司。朱克很快就通过派拉蒙发行名优公司的影片。

另一家制作长片的电影公司也发起于1914年。杰西·L. 拉斯基故事片公司(Jesse L. Lasky Feature Play Company)的核心是前剧作家西席·地密尔(Cecil B. DeMille)的影片。拉斯基也通过派拉蒙发行影片。1916年,朱克接管了派拉蒙,将名优名剧公司和杰西·L. 拉斯基故事片公司合并,成立了名优-拉斯基公司,并将派拉蒙作为这家新公司的发行分公司。在将较小的美国制片公司和发行公司合并成为垂直整合的更大的公司的过程中,这是另一关键步骤。派拉蒙很快就掌控了很多最受

欢迎的默片明星，包括格洛丽亚·斯旺森（Gloria Swanson）、玛丽·璧克馥和道格拉斯·范朋克，以及像D. W. 格里菲斯、麦克·森内特（Mack Sennett）和地密尔这样的顶级导演。

1910年代成立的另外一些公司将会是电影工业的关键所在。萨姆、杰克和哈里·华纳从放映转向发行，于1913年成立了华纳兄弟公司。1918年，他们开始制作影片，但直到1920年代仍然是一家相对较小的公司。威廉·福克斯也有小型的放映、发行和制片公司，1914年他将这三家公司合并，建立了福克斯电影公司。这家公司将是1920年代好莱坞最大的玩家（最后更名为二十世纪福克斯）。三家将在1924年合并成为米高梅的更小的公司都是这一时期成立的：米特洛（Metro）成立于1914年，高德温（Goldwyn）和梅耶（Mayer）成立于1917年。

对派拉蒙日益增长的力量的最大挑战很快就出现了。派拉蒙每年发行大约100部影片，影院必须放映所有这些影片（每周两轮放映）才能得到新的影片。这是包档发行（block booking）的一个早期例子，这种方式后来被当做垄断一再受到挑战。1917年，一些发行商通过联合投资和发行独立的长片而抵制这一策略。他们组成了第一国民放映商网络（First National Exhibitors' Circuit），很快就为全国数百家影院提供影片。朱克做出回应，于1919年开始为自己的公司买入影院，为1920年代重要的工业潮流之一铺设了道路：通过国民院线的增长促进垂直整合。

垂直整合是造就好莱坞国际地位的一个重要因素。就在同一时期，德国正好也在开始发展一种垂直整合的电影工业（参见第5章）。法国最大的公司百代则正从垂直整合中后撤，退出了电影制作。其他任何国家都没能发展出像美国这么强大的一套制片厂体系。

操控电影制作

好莱坞制片厂常常被看做工厂，一些类似的影片就像是在流水线上生产的。这种描述只有部分符合实情。每一部影片都是不一样的，因此都需要特定的计划和实施过程。然而，制片厂发展出了一些尽可能高效的电影制作方法。1914年，一些大制片厂已经在负责拍摄影片的导演和监管整个制作过程的制片人之间进行了区分。

电影制作的劳动在专业化的实践中逐渐细分。比如，有单独的编剧部门，编剧者也许专注于情节、对话或字幕。拍摄期间使用的版本是分镜头本（continuity script），它将动作分解为单个的镜头并加以编号。剧本允许制片人估计一部特定的影片成本会是多少。分镜头本也允许人们分工合作完成一部影片，即使他们彼此从不直接沟通。在准备阶段，场景设计师根据剧本决定哪类场景是必需的。拍摄完成后，剪辑师根据每一个镜头开头的场记板上的编号——该编号与剧本中的编号相对应——将影片组接到一起。这些镜头被设计成每一次切换都相互匹配，从而创造出一种叙事动作上的连贯性。

1910年代，一些大公司已经建造了一些片场设施，绝大部分都是在洛杉矶地区。最初，这些设施主要是用于户外拍摄的有屋顶的舞台（图3.29）。然而，到了1910年代末，大型且黑暗的摄影棚也建了起来，要么是带屋顶的玻璃墙建筑，要么是没有窗户的封闭建筑（图3.30）。在这里，电影制作者们能够利用电灯控制光线。这些制片厂也拥有宽广的外景场地，能够建造大型户外场景；为了节省开支，制作公司常常会保留这些固定设施，一再地使用它们。

图3.29 环球影城的一排露天拍摄舞台,建于1915年。一系列电影能够在这些并排修建的场景里同时拍摄。顶棚框架用了很多透明材料,有助于利用加利福尼亚强烈的阳光。

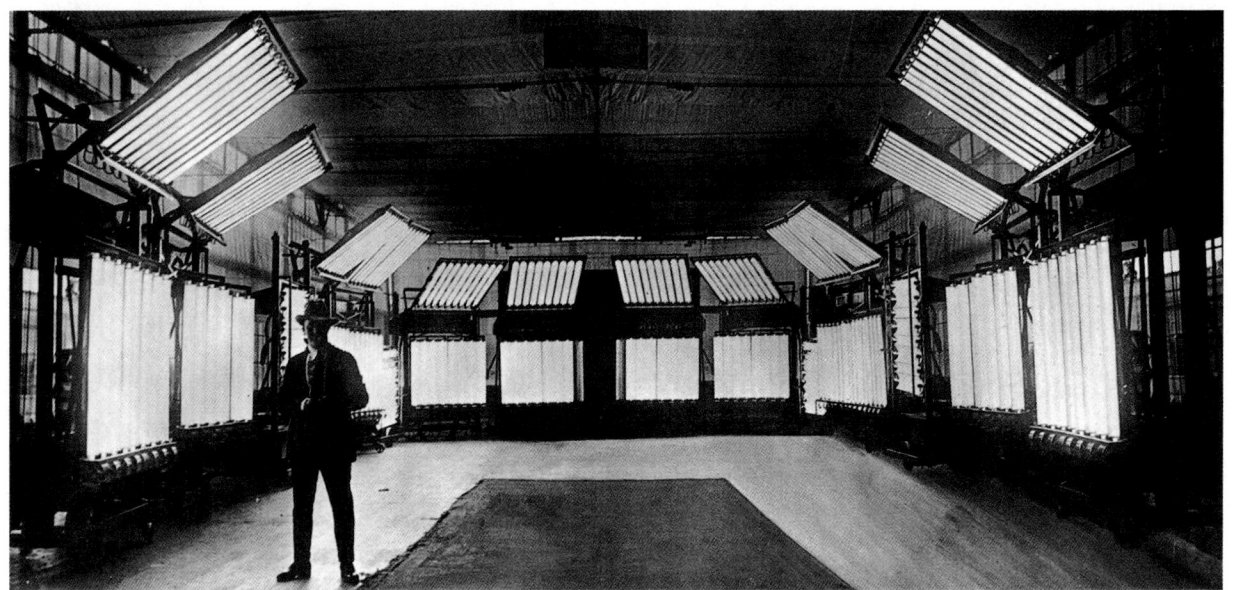

图3.30 制片人托马斯·H.因斯站在因斯影城(Inceville)的摄影棚里。玻璃屋顶和墙用布遮挡着,以便使用人工光源。后来修建的摄影棚再也没有窗户。

再者,别的任何国家都比不上好莱坞的方式。很少有公司能雇这么多电影专家,只有极少数美国之外的制片厂能夸耀它们的设施可以与派拉蒙这样的大公司比肩。

1910年代好莱坞的电影制作

1910年代末期,很多在战争期间与好莱坞电影隔绝的外国观众,都对美国电影如此之大的变化感到惊讶。除了迷人的明星和壮丽的场景,这些电影节奏很快而且风格讲究。这种魅力的原因在于美国电影制作者对古典好莱坞风格的持续探索,对清晰地讲故事的技巧的探索(参见本书第2章中"走向古典叙事的早期步伐"一节至该章末尾)。

电影制作者以日渐复杂的方式继续使用交叉

剪辑。此外，到了1910年代中期，某个空间中的某个场景很可能被分解成若干镜头，以定场镜头开始，随后加入一个或更多切入镜头展示动作的细节部分。导演和摄影师期望演员和物体的位置与运动每一次切换都相互匹配，这样取景中的变化就不会引起太多注意。视点镜头使用更为普遍而且更加灵活。对话场面使用正反打镜头进行剪辑在1910年代初期还很少见，但到了1917年几乎在每部影片中至少都会出现一次（图3.31，3.32）。从人物观看的镜头切到视点镜头揭示出他们在看什么，也已经相当普遍（图3.33，3.34）。实际上，到了1917年，连贯性剪辑的基本技巧，包括对180度规则的遵守或者动作轴线，都已经被解决。电影制作者的典型做法是，即使一个简单的场景，也要分解成多个镜头，切到更近的景别，把摄影机置放在动作之内的合适位置（图3.35—3.37）。这种以剪辑为基础的建构一个空间的方式，与同一时期欧洲电影使用的方法形成了明显的对比（参见"深度解析"）。

不同镜头的面貌也发生了变化。正如我们在前面的章节中所看到的，大多数早期电影都是使用扁平、全面的光进行拍摄，这样的光要么来自太阳，要么来自人工光源，要么是两者的结合。1910年代中期，电影制作者用光效进行实验，也就是说，以来自某个特定光源的光线作为动机，只对场景的某一部分进行选择性照明。包含这种技巧的最有影响力的电影是西席·地密尔的《蒙骗》（*The Cheat*，1915；图3.44—3.46），使用了来自剧场的弧光灯。到了1910年代末和1920年代初，巨型电影制片厂都宣称拥有用于各种目的的大量不同类型的灯具。

当长片成为标准，好莱坞电影制作人建立了一些创造易懂的故事情节的更稳固的指导方针。这些指导方针从那以后很少有变化。好莱坞电影的故

图3.31，3.32 《疯狂曼哈顿》（*Manhattan Madness*，1916，艾伦·德万[Alan Dwan]）中道格拉斯·范朋克扮演的英雄和恶棍之间的对话，利用正反打镜头剪辑。

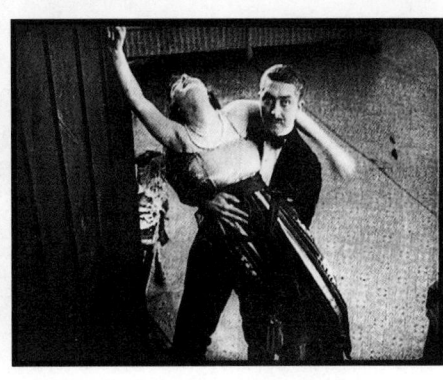

图3.33，3.34 《广场上的女孩》（*The On-the-Square Girl*，1917，弗雷德里克·J. 埃尔兰[Frederick J.Ireland]）中从一个男人向下看的镜头切到一个高角度镜头，展示给我们他的视点：楼梯底下的两个人物。

图3.35—3.37　《她的荣誉守则》（*Her Code of Honor*，1919，约翰·斯塔尔[John Stahl]）中一种典型的连贯性剪辑方式：一对年轻男女交谈的近景镜头，然后利用视线匹配切到她的继父为他们相爱而振奋的中景镜头。最后，一个更远的取景，展示出所有这三个人，再次建构了这一空间。

事情节由一些清晰的因果链条组成，它们大多数都包括人物的心理动态（这与社会或自然驱动力相反）。每一个主要人物都被赋予了一套复杂的、一致的特征。典型的好莱坞主人公都是有追求目标的，他们努力要在工作、体育或其他一些活动中取得成功。主角的目标与其他人物的欲望发生冲突，就能创造出一种只有在影片结尾时才能解决的斗争——比较典型的是大团圆结局。好莱坞电影常常通过两条相互依赖的情节线来强化影片的趣味。几乎必然出现的情节线是浪漫爱情，这条线与主人公为达到目标而展开的追求交织在一起。这一情节也会通过最后期限、逐步上升的冲突以及最后一分钟营救来引发悬念。这样一些讲故事的原则使得美国电影取得了经久不衰的国际成功。

深度解析　欧洲电影精确的场面调度

在一个场景中你会怎样引导观众的注意力？好莱坞体系喜欢剪辑到人物更近的景别，通常还会让背景不易觉察。1910年代期间，一些欧洲电影制作者探索出了另外一种丰富的样式：纵深调度的戏剧性和生动性。

欧洲电影制作者甚少使用剪辑，而更喜欢在很长的镜头中进行复杂的场面调度。通过创建纵深场景，利用窗户或其他孔洞取镜，稍稍移动演员遮挡和揭示重要细节，导演精心设计出了非常精确的动作流程。

在《那不勒斯之血》（参见本章"意大利"一节）中，被逮捕的罪犯米歇尔正在受审，导演古斯塔沃·塞雷纳细心地将我们的注意力从远景中的他哀伤的表情转移到前景中他母亲的焦躁反应（图3.38—3.40）。与我们在1910年的《深渊》中看到的相比（参见图2.15—2.17），1910年代中期的导演们使用了更多更具深度的室内场景。

路易·费雅德常常利用纵深镜头赋予巴黎场景某些神秘莫测、令人难忘的品质。在犯罪惊悚片《方托马斯》（图3.41，3.42）中的实景及在高蒙摄影棚内建造的宏大场景（图3.43）中，他展现了对场景纵深调度异乎寻常的绝妙运用。

更多的例子如下：欧洲风格的纵深调度可见图3.4、3.7—3.9和3.22—3.26，与之相对的是，美国人偏

深度解析

图3.38 《那不勒斯之血》：律师坐下后，一个女人冲进法庭，米歇尔抬头看着摄影机。

图3.39 更多的女人挤在前景，挡住了法庭里的其他人，但米歇尔完全可见。

图3.40 当米歇尔的母亲转身出现在画框中间，显示出她的苦恼，其他女人安慰着她并挡住了米歇尔，以便我们能把注意力集中她的反应上。

图3.41 《方托马斯》：警官吉弗和他的助手方道尔正检查船坞，方托马斯及其同伙突然出现在他们后面向他们开火。

图3.42 警官吉弗等着他的猎物，那人走了过来，透过门栅可以看到他。

图3.43 在剧院中，贝塔姆小姐转身离开，但我们仍然能够看见那位演员在她身后鞠躬。

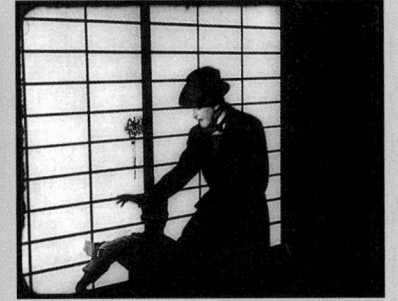

图3.44—3.46 在《蒙骗》中，来自银幕外左边的一个单独的强烈光源在恶棍背后半透明的墙上创造出了一种戏剧化的剪影。

好把浅平的活动空间中人物的镜头剪辑到一起，见图3.31—3.37和图3.44—3.46。

1920年代初期，连贯性系统已经逐渐被欧洲接受，长镜头中的纵深调度成为一种很罕见的选项。这样的镜头却将在1930年代变得更为普通，因为有声片的拍摄方式会促成它们。

电影与电影制作者

在这一时期,大型好莱坞公司迅速增长。1915年,长片(平均放映长度约75分钟)已经主宰了放映行业。制片厂争相与最受欢迎的演员签订长期协议。在这十年的末期,某些明星如玛丽·璧克馥和卓别林,一周就可以挣到几千美元甚至上万美元。制片厂也购买了许多著名文学作品的版权,并将它们改编为明星推广的媒介工具。

美国制片工业的巨大扩张需要很多导演。其中一些人很早就已经开始工作,而年青一代也在这个时候进入电影行业。

托马斯·H.因斯与D.W.格里菲斯 托马斯·H.因斯在1910年代初期执导了很多短片,但他也是独立制片队伍中的一名制片人。随着这十年的发展,他越来越专注于制片工作。今天,他被记住主要是因为他对制片厂电影制作效率方面的贡献,特别是用于控制制片过程的分镜头剧本的使用。然而,他有时仍会担任导演。他1916年的作品《文明》(*Civilization*,与雷蒙德·B·韦斯特[Raymond B.West]和雷金纳德·巴克[Reginald Barker]联合执导)是美国参加一战前制作的宣扬和平主义的电影中很有名的一部。故事发生在一个好战国王统治的神秘王国里,基督进入了一位在战场上死去的年轻的和平主义者的复活的身体,用和平的信息改变了那个国王(图3.47)。然而,这是因斯最后一次担任导演,此后他全身心投入制片工作——制作了威廉·S.哈特的绝大部分西部片——直到1924年逝世。

1913年,D.W.格里菲斯离开拜奥格拉夫公司。1908年以来,他已经在这家公司摄制了超过400部短片。拜奥格拉夫不太愿意让格里菲斯摄制超过两卷的影片。尽管公司反对,他仍然在进口的意大利影片《暴君焚城录》的成功的影响下,完成了一部四卷的史诗性作品《贝斯利亚女王》(*Judith of Bethulia*, 1913),但这是他为拜奥格拉夫摄制的最后一部影片。1914年,他为妙图尔(Mutual)拍摄了四部长片,妙图尔是他自己管理的独立发行公司;这些影片中,《复仇之心》(*The Avenging Conscience*)是一部极富想象力的电影,其中的幻想场景受到埃德加·爱伦·坡(Edgar Allan Poe)的短篇小说《泄密的心》(*The Tell-Tale Heart*)和诗歌《安娜贝尔·李》(*Annabel Lee*)的启发。

然而,就在同一年,他也在忙着完成一个更为雄心勃勃的项目。十二卷的《一个国家的诞生》(*The Birth of a Nation*)通过各种资源独立获得投资,讲的是美国内战时期的一个史诗般的传奇故事,两个彼此友好的家庭在冲突中站在了对立的两边。斯通曼(Stoneman)——白宫的领导者和这个北方家庭的首领——推行解放奴隶的权利法案,而南方家庭的大儿子则帮助组建三K党,作为对发生在自己镇上的强暴事件的回应。格里菲斯使用了很多拜奥格拉夫时期的演员,对两个家庭进行了精细的描绘。他的御用摄影师比利·比策(Billy Bitzer)设计了从战争的史诗性场景到人物生活的隐秘细节的很多镜头(图3.48)。后面的场景则扩展了格里菲斯用于最后一分钟营救情境的交叉剪辑技巧。三K党冲来营救被困在屋子遭到黑人袭击的南方家庭,要把被邪恶的混血头目挟持贞操受到威胁的女主角解救出来(图3.49)。在格里菲斯安排的一个特别的管弦乐队的伴奏下,这部影片在洛杉矶和旧金山举行首映,然后于1915年初在纽约和波士顿公映。这部影片以高票价在一些大型正统影院上映并获得巨大成功,并为电影带来了新的荣誉。

因为对美国黑人在南方历史中的角色进行了充

图3.47 （左）在和平主义剧情片《文明》(Civilization)中,基督的形象叠印在战场上。

图3.48 （右）在《一个国家的诞生》中,南方家族的儿子回家,是从一个倾斜的角度拍摄的,目的是为了他的母亲和姐姐拥抱他时,让门廊把她们隐藏起来。这样一种低调处理增强了这个时刻的情感力量。

满偏见的描述,《一个国家的诞生》毫无意外地引发了激烈的反对。白人和黑人主办的报纸上的很多社论都对这部影片中的种族主义进行了抨击。这部影片改编自一个著名种族主义作家托马斯·迪克森(Thomas Dixon)的小说《族人》(The Clansman)。尽管格里菲斯为了着重描绘白人家族减缓了小说中一些过分的东西,但许多评论者仍然把这部影片看成主要是迪克森的作品。全国有色人种进步协会(NAACP)已于1909年成立,这部电影出现之前一直在为争取国民权利而奋斗。意识到《一个国家的诞生》的艺术品质能更加有效地宣扬种族主义,NAACP官员向纽约和波士顿的审查委员会施加压力,要求剪掉影片最具侮辱性的场景或彻底禁止该片上映（反讽的是,种族隔离意味着这些NAACP成员甚至不能到电影院看这部电影,但不得不参加专门为他们安排的放映）。然而,支持者们获得了胜利,《一个国家的诞生》在全国各地都已上映。黑人领袖意识到需要黑人制作的电影去反抗这样的种族主义,但由于资金缺乏延迟了这一想法的实施。只有经过一定的时日之后,才会有少数黑人电影制作者出现（参见第7章）。

接下来的这部电影,格里菲斯试图超越他自己。《党同伐异》(Intolerance)于1916年发行,长度更长（十四卷,大约三个半小时）。格里菲斯使用了一个抽象的主题,不同时代的褊狭思想,将不同历史时期的四个单独的故事串联起来：巴比伦的没落、耶稣基督的受难、法国的圣巴托罗缪宗教大屠杀,以及现代美国的工人罢工和黑帮行动的故事。为了强调褊狭思想恒常的本质,格里菲斯将这些故事交叉剪辑,而不是讲完一个再讲另一个。贯穿这部影片绝大部分的是一些字幕,以及一个女人摇着摇篮宣告从一个故事转到另一个故事的寓言式形象。然而,在最后的片段中,当四个故事中的拯救即将出现时,格里菲斯突然不用这些标志就在它们之间进行切换。其结果是大胆的实验,这样的剪辑手法把不同的空间和时间连接起来（图3.50,3.51）。

图3.49 在营救的高潮段落,格里菲斯把他的摄影机安装在一辆车上,在飞驰的三K党成员前面,创造出快速的跟拉镜头。

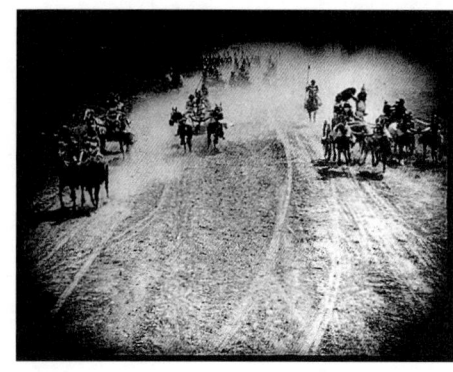

图3.50，3.51 在《党同伐异》中，格里菲斯大胆地从巴比伦故事中飞奔的战车直接切到现代故事中的飞驰的火车。

《党同伐异》在摄影方面也极富创新，比策把摄影机安装在一个可移动的升降机上，在巴比伦法庭这个巨大的场景上创造出了突然下降的运动。

《党同伐异》并不像《一个国家的诞生》那么成功，格里菲斯此后的1910年代作品甚少实验色彩。他继续用实景拍摄了战争片《世界之心》（*Hearts of the World*, 1918），故事场景设在一战时期的一个法国村庄里。他还摄制了两部欢快的乡村爱情影片《幸福山谷里的浪漫》（*A Romance of Happy Valley*, 1919）和《真心的苏西》（*True Heart Susie*, 1919），以及一部使用不同寻常的朦胧的柔焦摄影的剧情片《凋零的花朵》（*Broken Blossoms*, 1919）。

格里菲斯是这一时期最为著名的导演。他很快就被认为是大多数重要电影技巧的发明者——有些东西是他在宣传自己时促成的。一些现代的历史学家认为《一个国家的诞生》和《党同伐异》几乎是美国这一时期仅有的重要电影。然而，在不贬低格里菲斯的声誉的情况下，我们应该认识到，这一时期有很多优秀的电影制作者在工作，他们的一些作品才刚刚开始被发现（参见本章末尾"笔记与问题"）。

新一代导演 尽管片厂制片人的监管日益增强，格里菲斯仍设法对自己的电影制作保持相当的控制权。这一时期开始工作的其他导演也成为极具创造性的人物。1914年，莫里斯·图纳尔（Maurice Tourneur）移民自法国，以强烈的画面美感而成为著名的电影制作者。他的第一批美国电影之一《许愿戒》（*The Wishing Ring*, 1914），副标题是"古英格兰田园诗"（An Idyll of Old England）。这是一个幻想故事，一个穷苦的女孩天真地相信一个吉卜赛人给她的一枚戒指具有魔法。她试图使用戒指调和本地一位伯爵和他疏远的儿子的关系，使他们友好相处。图纳尔设法创造出一种鲜明的淳朴英国乡村的气氛，尽管整部影片都是在新泽西拍摄的。图纳尔是这一时期众多尝试挖掘电影媒介的表现性功能的电影制作者之一。1918年，他在《青鸟》（*The Blue Bird*）和《普鲁涅拉》（*Prunella*）尝试了现代主义戏剧场景的运用，尽管这两部影片不如他在1910年代拍摄的其他电影那般受欢迎。他也拍摄了一些由高度复杂的文学作品改编的影片，包括《胜利》（*Victory*, 1919, 改编自约瑟夫·康拉德[Joseph Conrad]的小说）和《最后的莫西干人》（*The Last of the Mohicans*, 1920, 改编自詹姆斯·芬尼莫尔·库珀[James Fenimore Cooper]）。后一部影片常常被认为是图纳尔最好的影片，充分显示了他的视觉风格，包括他那很典型的利用前景形状呈现一片风景的轮廓，通常都是在山洞或门道里取景

 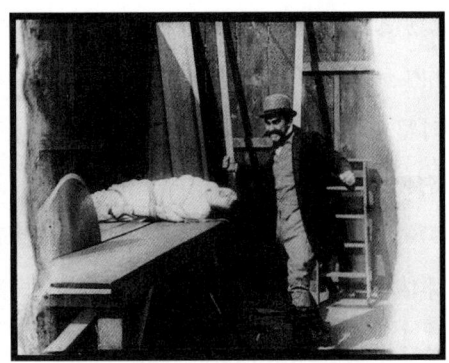

图3.52 （左）在《最后的莫西干人》中，图纳尔使用一个开敞的帐篷为一个戏剧化时刻创造出一种动态构图。

图3.53 （右）启斯东喜剧常常戏仿常规情节剧，比如在《梅布尔的可怕错误》(*Mabel's Awful Mistake*, 1913, 麦克·森内特) 中, 恶棍福特·斯特林威胁着要把梅布尔·诺曼德锯成两半的时刻。

（图3.52）。1920年代，随着制片厂的日渐强大，图纳尔对他的影片制作的控制也逐渐有了麻烦，于是他在1926年回到了欧洲。

与图纳尔不一样，西席·地密尔在制片厂体制中生存下来，在他漫长而又多产的职业生涯中，他设法控制了许多他自己的影片制作。地密尔今天仍然受到关注，主要因为他在有声电影时代的史诗巨作，但他在职业生涯的初期，也曾拍摄了许多不同类型的极具创新特色的影片。他在1915年拍摄的《蒙骗》和其他几部影片使具有指向性和选择性的布光方式变得流行（见图3.44—3.46）。地密尔在1910年代中期摄制了很多朴素的、表演精妙的描述特定历史阶段的电影，包括《弗吉尼亚的贫民窟》(*The Warrens of Virginia*, 1915) 和《黄金西部的女孩》(*The Girl of the Golden West*, 1918)。1918年，他拍摄了《男性与女性》(*Male and Female*)，改编自J. M. 巴里 (J. M. Barrie) 的戏剧《孤岛历险记》(*The Admirable Crichton*)，由格洛丽亚·斯旺森主演。这部影片的巨大成功让地密尔能够集中精力拍摄通常发生在复杂社会中的浪漫喜剧。1920年代，他的影片变得更加奢华，场景极尽精美，服饰力求时尚。

其他重要的好莱坞导演也在1910年代开始了他们的职业生涯。演员拉乌尔·沃尔什 (Raoul Walsh) 拍摄了几部两卷的影片，1915年，他以令人印象深刻的《新生》(*Regeneration*) 一片初涉长片创作，这部影片讲的是一个发生在贫民窟环境中的现实主义故事。约翰·福特 (John Ford) 也在1917年开始制作低成本西部片，接下来的几年里，他执导了几十部这种类型的影片。不幸的是，这些影片几乎全都遗失，只有两部影片保存下来：《开枪射击》(*Straight Shooting*, 1917) 和《不顾一切》(*Hell Bent*, 1918)，这两部影片显示出福特从一开始就对风景具有一种非同一般的感受，以及对连贯性系统有着灵活的理解。

打闹喜剧与西部片 这一时期一些最受欢迎的导演和明星都与打闹喜剧（slapstick comedy）这种类型密切相关。一旦某些长片被标准化，它们通常会放在包含喜剧、新闻影片、短剧的节目组合里进行放映。其中最为成功的短片是制片人-导演麦克·森内特的影片。森内特是启斯东公司（Keystone company）的头目，这家公司专门制作打闹喜剧。森内特使用了大量的快速动作，包括笨手笨脚的"启斯东警察"（Keystone Kops）的追逐。他有一批人数不多但稳定的喜剧明星，包括卓别林、本·特平（Ben Turpin）和梅布尔·诺曼德（Mabel Normand），他们通常都是自己主演的影片的导演（图3.53）。

卓别林，一个英国综艺剧场演员，随着启斯东成为国际明星，继而在埃萨内、妙图尔、第一国民公司执导自己的影片，历时整个1910年代（图3.54）。卓别林的风格因为对物体的不恰当的滑稽使用而著称，比如在《当铺》(The Pawnshop, 1916)中，他通过听诊器听滴答声来评估一只钟的价值。他才思敏捷，精心编排了很多打斗、追逐、混战，比如《溜冰场》(The Rink, 1916)中极其危险的溜冰鞋上的恶作剧。在他的一些影片中，如《流浪汉》(The Vagabond, 1916)和《移民》(The Immigrant)，卓别林也为打闹喜剧中引入了比较陌生的悲情元素。他所扮演的戴着礼帽、拿着拐杖、穿着大皮鞋的"小流浪汉"，很快就成为世界上广为人知的人物形象之一。

森内特有一个对手叫哈尔·罗奇（Hal Roach），和年轻的哈罗德·劳埃德（Harold Lloyd）一起制作电影。尽管劳埃德初期的系列人物"寂寞卢克"（Lonesome Luke）基本上是对卓别林的模仿，但他不久就戴上一副黑边眼镜，发展出了他自己的人物形象（图3.55）。这一时期的其他喜剧演员还有"大胖"罗斯科·阿巴克尔（Roscoe "Fatty" Arbuckle）和他的搭档巴斯特·基顿（Buster Keaton），基顿自己在1920年代成为一位明星。

1910年代西部片仍然大受欢迎。威廉·S. 哈特，西部片最杰出的明星之一，曾经是一位舞台演员，快五十岁时才进入电影行业。他的年龄，再加上瘦长的脸庞，使得他很适合扮演饱经风霜、厌倦人世的角色。他的人物常常是罪犯或者有着不光彩的过去的人；情节通常都会有爱的救赎。因而他以其角色是"好的坏人"而名声大振，这种方法被后来的许多西部片明星采用（图3.56）。他的破旧的服装和其他一些现实主义手法赋予了哈特的西部片一种历史真实感，尽管这些影片通常都是些老套的情节。

这一时期另外一位牛仔明星在很多方面都与哈特相反。汤姆·米克斯（Tom Mix）具有竞技表演和骑术表演的背景。他的影片强调快速动作、花式骑术和特技表演，比起哈特更少现实主义色彩。为塞利格公司制作了一些低成本短片之后，米克斯在1917年加入了福克斯，不久就成为无声时代末期最受欢迎的牛仔明星。

发生在这十年末尾的一个事件，表明了这时候已经被认可的大明星和大导演的重要性。1919年，最受欢迎的三位明星——玛丽·璧克馥、道格拉斯·范朋克和查尔斯·卓别林——联合最重要的导演D. W. 格里菲斯，成立了一家新公司：联艺（United Artists）。这是一家享有盛誉的发行公司，仅仅发行这四个人独立制作的影片（后来，其他的独立制片人，比如萨缪尔·高德温[Samuel Goldwyn]和巴斯特·基顿，也通过联艺发行影片）。尽管格里菲斯几年之后就不得不退出，但这家新公司确实给予了某些明星和制片人很高程度的控制权，这与为大制片厂工作的电影制作者的情况大不相同。我们将在第7章看到它的某些结果。

1910年代好莱坞制片厂体系的发展，以及与之相伴随的美国对于世界电影市场的接管，在电影历史中是最具影响力的变化。这些年里的一些事件定义了标准的商业化电影制作。在这一时期成立的一些美国公司至今仍在制作电影。转向专业化任务的劳动分工一直持续到今天。明星制仍然是吸引观众的重要手段之一，导演继续在电影制作的过程中起着协调作用。古典好莱坞风格电影制作的基本原则几乎没有什么明显的改变。无论是好是坏，在这一时期，好莱坞与电影，对于世界各地的很多观众而言，差不多成为同义词。

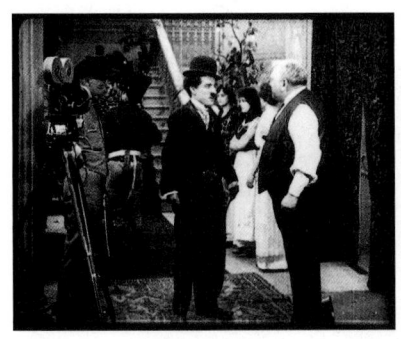
图3.54 在《他的新工作》(His New Job, 1915, 埃萨内, 卓别林)中, 卓别林展现了一下"洛克斯东"(Lockstone)电影公司的喜剧电影制作场景的后台, 这指涉了他在启斯东公司的早期生涯。

图3.55 《城市骗子》(The City Slicker, 1918)展现了哈罗德·劳埃德的典型形象: 一个架着眼镜戴着帽子的性急的年轻家伙。

图3.56 《地狱的铰链》(Hell's Hinges, 1916, 威廉·S.哈特和查尔斯·斯威卡德[Charles Swickard])中的主人公是哈特的"好的坏人"形象的缩影: 他正在读女主角给他的圣经——手肘旁放着一瓶威士忌。

美国动画片的流水线化

以真人电影中同样的劳动分工方式, 动画片制作在美国电影工业中也已经标准化。几位电影制作者意识到, 如果能按照流水线体系分解工作, 卡通制作就会更加省钱和迅速。重要的卡通片绘制者能够设计和进行监管, 而辅助的工人则可以绘制出电影运动所需要的大多数图片。此外, 在1910年代, 技术革新加速了动画片制作流程: 背景场景的机械化印刷, 透明赛璐珞化学板的使用以及动作绘制的分解技巧。

早期的动画制作者, 如埃米尔·柯尔和温莎·麦凯, 都通过绘制无数图片来工作(见第2章)。麦凯有一个助手, 在一张张纸上绘出不会移动的背景场面。1913年, 约翰·伦道夫·布雷(John Randolph Bray)设计了一种机械制作动画片的方法: 他把相同的背景印在很多纸张上, 然后再把动画模型绘制在背景之上, 创作出了《艺术家的梦》(The Artist's Dream; 图3.57)。

1914年12月, 布雷开设了自己的动画工作室, 雇了一个名叫厄尔·赫德(Earl Hurd)的年轻人。同月, 赫德以在动画卡通中将活动形象绘制在多张透明的赛璐珞胶片上的想法, 申请了一项专利(这些单张的胶片被称为"赛璐珞化学板"[cels], 由此产生了一个术语"赛璐珞动画"[cel animation])。这种技术意味着, 每一运动的部分都要一点点地在不同的胶片格上重绘, 而背景却保持不变。赫德的"鲍比疙瘩"(Bobby Bumps)系列是这十年中最受欢迎的卡通片(图3.58)。

同一时期, 拉乌尔·巴雷(Raoul Barré)发展了动画制作的分解系统(slash system)。一个人物形象先画在纸上, 然后把身体上动的部分剪掉, 再把这部分重新绘制在人物形象剩余部分下面的纸张上。为了保持图形在银幕上的稳定, 在绘制运动部分时, 巴雷提议将纸张固定在图形顶端的一对挂钩上。从那以后, 这种挂钩系统(peg system)就成为动画绘制的关键所在, 因为它能让不同动画制作者在绘制胶片格时顺利配合。1915年, 巴雷使用这种分解系统为爱迪生公司创作了一个简单的动画系列《不高兴的追逐者》(Animated Grouch Chasers)。这些影片都是嵌入了动画片段的真人表演短片(图3.59)。

图3.57 在《艺术家的梦》(1913)中,运动的狗是画在一个印在很多纸张上的背景场面之上的。

图3.58 《鲍比疙瘩和他的羊拉车》(Bobby Bumps and His Goatmobile,1917)中的一格:运动的人物是画在透明的赛璐珞胶片上的,这些胶片被放在一个简单绘制的场景之前。

图3.59 巴雷在1915制作的爱迪生卡通片。牛头已经从它的身体上"分解"开来,身体保持静止,而分离的绘制能让牛头动起来。

1910年代,独立公司制作的动画片都是将它们的影片的版权卖给发行商。卡通片有时候在正片之前的短片放映节目里放映。1920年代,由于1910年代发展出来的节省劳力的设备,动画短片将会成为电影放映节目中一种常见的元素。

制作电影较少的国家

1910年代,许多国家都开始制作故事片。这些影片及其制作环境差异极大。不幸的是,目前不可能为这样一些电影制作实践撰写恰当的历史,因为这些小国家制作的电影很少保存下来。这些制作公司,常常既小又生命短暂,很少会保存它们制作的影片的负片。在大多数情况下只有很少几个拷贝发行,所以被保存下来的机会也微乎其微。很多国家,如墨西哥、印度、哥伦比亚和新西兰,仅仅在最近才建立资料馆保护其电影遗产。即使是那些好不容易保存下来的极少的影片,除了在大城市资料馆策划的历史回顾展中,在今天通常也很难看到。

尽管有这样那样的问题,大多数国家仍然设法抢救了少量的无声片。以这些影片为基础,我们能够对电影业不太突出的国家在无声时期的电影制作做出一些概括性描述。

这些国家的公司极少有希望出口它们制作的影片。这意味着它们只能承担很小的成本,因此制片收益通常也相对较低。电影制作者们主要专注于制作能够吸引国内观众的电影。

这些制片业较小的国家制作的影片一般具有两个共同特征。其一,大部分影片都是实景拍摄。因为制作分散,大型摄影棚设施根本不存在,电影制作者为了增强场面调度的趣味,必然充分利用独具特色的自然景观和本土历史建筑。

那些既有的摄影棚设施也是又小又简陋,功能有限。因为人工光源不太可行,这一时期大多数内景场面都是在简单的露天舞台上利用阳光拍摄的。

其二,电影制作者通过使用他们本民族的文学和历史作为故事的源泉,从而将他们的低成本电影与进口的更为光鲜的电影区别开来。在很多情况下,这样的本土诉求都会起作用,因为观众至少有时想要观看这些体现了他们自己文化的电影。有时候,这些电影如此新奇,足以出口到国外。

一个使用了这些策略的非常好的例子是《多愁善感的家伙》(The Sentimental Bloke,1919),这也

图3.60 （左）《多愁善感的家伙》中男女主角的相遇，被安排在悉尼的一条街上，背景是普通工人阶级的活动。

图3.61 （右）实景拍摄的历史战争场面，赋予《印第安人起义》（*El último Malon*）某些场景一种近乎纪录片的品质。

许是最重要的澳大利亚无声电影（雷蒙德·朗福德[Raymond Longford]）。这部影片以澳大利亚作家C. J. 丹尼斯（C. J. Dennis）用方言写成的一本很受欢迎的诗集为基础，讲述了一个工人阶级的爱情故事。片中字幕引用了这首诗的一些段落，场景也都是在悉尼的内城乌鲁木鲁（Woolloomooloo）地区拍摄的。这部影片在澳大利亚非常流行。"在看了太多美国电影中的谵妄的影像和虚伪的色情之后，"一位影评人写道，"这部影片带来了一种愉悦的放松和爽快。"[1]《多愁善感的家伙》在英国、美国以及其他市场做了一些发行——尽管字幕中的方言必须进行修改，外国观众才能理解这个故事。

这一时期的其他影片也采用了同样的诉求方式。在阿根廷，阿尔西德斯·格雷卡（Alcides Greca）导演了《印第安人的最后袭击》（*Ul Ultimo Malon*，1917），是以1904年的一个历史事件为基础改编的（图3.61）。同样，爱尔兰新成立的一家小型公司在1919年制作的影片《威利·赖利和他的科琳·鲍恩》（*Willy Reilly and His Colleen Bawn*，发行于1920年，约翰·麦克多纳[John MacDonagh]），也是以威廉·卡尔顿（William Carleton）的一部爱尔兰小说为基础，而这部小说又是以传统谣曲和1745年发生的天主教和新教的冲突为基础。这部电影的很多场景都是在爱尔兰乡村的户外进行拍摄的。一些内景也是在户外拍摄的（图3.62）。1919年，加拿大制片人欧内斯特·希普曼（Ernest Shipman）制作了一部名为《回到上帝的国度》（*Back to God's Country*，大卫·M. 哈特福德[David M.Hartford]）的影片。剧本是由这部影片的主演内尔·希普曼（Nell Shipman）写的，她在1920年代成为一个著名的独立制片人和导演。影片的大部分都是在加拿大的荒原里拍摄的，故事强调女主角对动物和自然风景的热爱（图3.63）。再一次，独特的加拿大题材与场景使得这部影片在海外获得成功。

使用民族题材、发掘独特的本土风景这样的策略，在那些制片量有限的国家里，到今天仍然较为普遍。

1910年代于电影而言是一个非常重要的过渡时期。叙事技巧和风格表现的国际化探索，使得那时的电影与我们今天知道的东西相似得惊人。事实上，在很多方面，1910年代中期和晚期的影片更像现代电影，而不是更像前十年或更早时制作的以新奇为取向的短片。

同样，战后的国际环境也对电影工业产生了久

[1] 引自Graham Shirley and Brian Adams, *Australian Cinema: The First Eighty Years* (Australia: Angus & Robertson Publishers and Currency Press, 1983), p. 56。

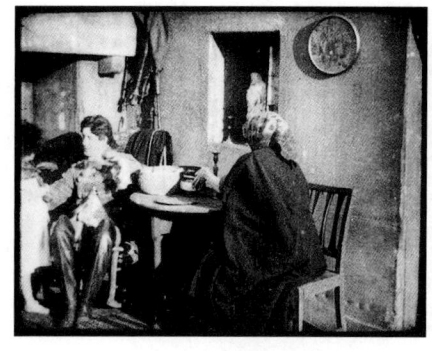

图3.62 （左）在《威利·赖利和他的科琳·鲍恩》中一个租户小屋的内景，是在露天舞台上完全用阳光拍摄的。

图3.63 （右）《回到上帝的国度》中内尔·希普曼和一头熊在加拿大荒野中的拍摄现场。

远的影响。1919年，好莱坞统治了世界电影市场，绝大多数国家都必须与之竞争，或者是模仿好莱坞，或者是寻找到另外的方法。瑞典电影制作者创造出一种强大的民族电影，但因规模实在太小而无法与战后的美国电影形成对抗。俄国独特的电影风格也被1917年的俄国革命中断。反抗好莱坞的统治，构成了很多民族电影工业数十年来发展的底色。接下来的三章将要探讨一战之后迅速崛起的一些重要的电影制作风格。第7章将继续描述无声时期晚期好莱坞电影的状况。

笔记与问题

1910年代的不断再发现

理解电影历史的工作持续不绝。多年来，历史学家们认为1910年代的重要性仅仅在于某一些事件。大家普遍认为，一战扼杀了欧洲电影制作，而使好莱坞统治了全世界。格里菲斯和因斯被作为最重要的美国制片人兼导演研究；无声喜剧，尤其是卓别林和森内特的影片，也得到了赞赏。至于美国之外的电影，只有斯蒂勒和斯约斯特洛姆等少数几个人的作品被看做经典。

近几十年里正在发生的对电影历史的广泛修正，一开始集中在一战之前的电影。然而，1980年代以来，学者们将更多的注意力投向了1910年代。对于这种重新发现的一项重要贡献，是1982年以来在意大利的波代诺内和萨奇莱（Sacile）举行的国际无声电影展。虽然这个影展放映的影片包括了整个默片时期，但一些最为引人注目的发现却集中在1910年代。1986年，一个内容广泛的1919年前的斯堪的纳维亚电影项目得以举行。在另外一些展映中，也是这个场合，乔治·阿夫·克莱克显身于国际视野。反讽的是，阿夫·克莱克离开斯文斯加公司，意味着他的电影负片没有遭遇斯文斯加公司1941年的那场悲惨事故。哈塞布拉德影业公司的地下室里保存了这些负片，他为哈塞布拉德拍摄的二十八部影片有二十部留了下来，而且大多数都在近乎简陋的条件下得以留存。类似的项目还有1910年代的好莱坞电影（1988）、革命之前的俄国电影（1989）以及1920年代之前的德国电影（1990）。每一次影展同时有意大利语和英语的重要论文结集。参见保罗·凯尔基·乌塞（Paolo Cherchi Usai）和洛伦佐·柯德利（Lorenzo Codelli）主编的《好莱坞电影1911—1920》（*Sulla via di Hollywood 1911—1920*，Pordenone：Edizioni Biblioteca dell' Immagine，1988）；尤里·齐维安（Yuri Tsivian）主编的《沉默的见证：俄国电影1908—

1919》(*Silent Witnesses：Russian Films 1908—1919*, London：British Film Institute, 1989) 以及保罗·凯尔基·乌塞和洛伦佐·柯德利编辑的《在卡里加利之前：德国电影,1895—1920》(*Before Caligari：German Cinema, 1895—1920*, Madison：University of Wisconsin Press, 1990)。

就我们的电影史知识而言,像"国际无声电影展"这样的事,强调了早期电影的保护和利用是多么重要。对电影早期历史的概述,都是建立在电影资料馆可以利用的少数杰作的基础之上的。虽然这些影片本身确实重要,但它们很少能够为作为整体的民族电影提供一种准确的指征。此外,一些重要的电影制作者却已经被遗忘。无声电影展对于把乔治·阿夫·克莱克和叶夫根尼·鲍尔这样一些导演带入历史学家的视野中是相当重要的。同样,像《乡村道路》这样的杰作也被彻底遗忘,直到(荷兰电影博物馆)发现了唯一的一个拷贝。今天,很多国家的电影资料馆都利用无声电影展的机会展示新发现的拷贝或修复的影片,然后在世界各地其他资料馆和博物馆放映。毫无疑问,某些不知名的导演和佚失的影片将在偶然间浮出水面,修正我们对电影历史的看法。

延伸阅读

Brewster, Ben. "*Traffic in Souls*：An Experiment in FeatureLength Narrative Construction". *Cinema Journal* 31, no. 1 (fall 1991)：37—56.

DeBauche, Leslie Midkiff. *Reel Patriotism*：*The Movies and World War I*. Madison：University of Wisconsin Press, 1997.

"Feuillade and the French Serial". *Issue of The Velvet Light Trap*, 37 (spring 1996.

Forslund, Bengt. *Victor Sjostrom*：*His Life and His Work*. Trans. Peter Cowie. New York：New York Zoetrope, 1988.

Jacobs, Lea. "Belasco, De Mille and the Development of Lasky Lighting". *Film History* 5, no. 4 (December 1993)：405—418.

Koszarski, Richard, ed. *Rivals of D. W. Griffith*：*Alternate Auteurs, 1913—1918*. Minneapolis：Walker Art Center, 1976.

Lacassin, François. *Louis Feuillade*：*Maitre des lions et des Vampires*. Paris：Pierre Bordas et Fils, 1995.

Langer, Mark. "The Reflections of John Randolph Bray：An Interview with Annotations". *Griffithiana* 53 (May 1995)：95—131.

Olsson, Jan. "'Classical' vs. 'Pre-Classical'：Ingeborg Holm and Swedish Cinema in 1913". *Griffithiana* 50 (May 1 994)：113—123.

Quaresima, Leonardo. "Dichter, heraus! The Autorenfilm and German Cinema of the 1910s". *Griffithiana* 3 8/3 9 (October 1999)：101—120.

Robinson, David. "The Italian Comedy". *Sight and Sound* 55, no. 2 (spring 1 99 0)：105—112.

Silva, Fred, ed. *Focus on The Birth of a Nation*. Englewood Cliffs, NJ：Prentice-Hall, 1971.

Singer, Ben. "Female Power in the Serial-Queen Melodrama：The Etiology of an Anomaly". *Camera Obscura* 22 (January 1990)：90—129.

Youngblood, Denise J. *The Magic Mirror*：*Moviemaking in Russia, 1908—1918*. Madison：University of Wisconsin Press, 1999.

第二部分
无声电影后期：1919—1929

尽管古典好莱坞的形式与风格自1910年代以来已经无处不在，但我们还是会在不同的时期和区域发现许多不同的电影制作方法。如今，我们常常把某种风格与某位电影制作者（如乔治·梅里爱或D. W. 格里菲斯）、某家公司（百代）或某个国家的电影工业（巨大的古典好莱坞电影或小型的瑞典电影制作）联系到一起。某一批电影属于某个特定的运动。某个运动包括某几个电影制作者，他们只在某一个特定时期工作，并且通常只在某一个特定国家工作，他们的影片共享着某些重要的形式特征。

电影运动的兴起相对于它们那时通常的电影制作，实乃另外一条路径，所以它们常常会使用很多不同寻常的电影技巧。既然很少会有商业化的电影工业鼓励这些对广大观众而言可能有些陌生的电影技巧，那么，这样的电影运动是怎样兴起的呢？对每一种运动来说，原因都是不一样的；我们所研究的每一种运动，我们都会将其放置在电影工业的条件下以及允许该运动存在的作为一个整体的国家里进行简短的考察。

19世纪晚期，艺术中出现了一股显著的潮流，随着电影的扩散，这一潮流产生非常巨大的影响。这一潮流就是所谓现代主义。它标志着文化态度上的一个重要变化，很大程度上是对现代

生活——工业革命晚期，特别是迅速改变人们生活的交通和通讯的新模式——的一种回应。人们认为电话、汽车和飞机是巨大的进步，但也认为它们正带来威胁，尤其是这些东西都具有被用于战争的潜力。

尤其值得注意的是摄影，它使视觉艺术发生了革命性的改变。摄影能够提供现实主义肖像，能够呈现具有无数细节的自然风景和城市景观。许多画家都抛弃了现实主义、肖像画和从历史和经典神话中挖掘题材的传统。实验被赋予了新的价值，甚至具有震惊的意味。20世纪初期兴起的很多运动，全都能宽泛地称为先锋派（avant-garde，从字面意义上讲，即"前哨"，或者军队中走在最前面的人）。这些首先起源于欧洲的新样式，拒绝对具体世界进行现实主义描述。第一个这样的运动出现在19世纪晚期，被称为法国印象派；主要践行者放弃描绘事物固有的表面，而是企图捕捉吸引眼球的光影的变动不居的模式。

20世纪初期，更多的现代主义潮流在绘画中迅速兴起。法国的野兽派鼓励大胆的色彩和夸张的形状的使用，目的在于激起强烈情感而非冷静思考。与此同时，其他一些画家更冷静地描绘物体的几个面，似乎这几个面是在一个不可能的空间同时从几个视点看到的。这一运动以立体主义著称。从1908年开始，德国表现主义的拥护者们试图表达原始、极端的情感，在绘画中使用艳丽的色彩和变形，在戏剧中使用强烈的手势、高声朗读的对白、凝视的眼睛以及精心设计的运动。

抽象绘画也在1910年代兴起，由瓦西里·康定斯基（Wassily Kandinsky）倡导的这种绘画在国际上迅速扩散。在意大利，未来主义者通过描绘运动的纷乱和模糊，试图捕捉现代生活的狂热节奏。在俄国以及1917年俄国革命之后的苏联，一些艺术家推崇简单形状的纯抽象构图，这种风格被称之为至上主义（Suprematism）。1920年代，当列宁号召迅速发展工业，苏联艺术家们的作品都是以机器为基础，这一运动被称为构成主义。

1920年代的法国，超现实主义的实践者们喜爱将物体和动作进行奇异、荒谬、精巧的并置。达达主义者走得更远，鼓吹在艺术作品里各种元素完全随机的混合，以反映他们在战后世界中所看到的疯狂。所有这些风格，伴随着文学、戏剧和音乐中的现代主义运动和潮流，在很短的时间内就与艺术中的现实主义传统彻底决裂。在20世纪的绝大部分时间里，现代主义传统将要主宰各种艺术。

由于这些现代主义运动的生动性和鲜明性，它们有时会影响到电影，这并不奇怪。从1918年到1933年，在另类电影风格中进行了各种各样令人惊讶的探索。在商业化电影工业中，至少兴起了三个先锋运动并短暂繁荣：法国印象派（1918—1929）、德国表现主义（1920—1927）和苏联蒙太奇（1925—1933）。此外，1920年代还见证了独立实验电影的发轫——包括超现实主义、达达主义和抽象电影。

这一时期出现这样一些强烈、变化多端的运动有许多原因。最重要的原因之一是好莱坞作为一种风格和商业力量占据了新的显著位置。第2章和第3章已经描述了1910年代古典好莱坞电影的叙事和风格化前提的建立。我们也已经考察了战争期间欧洲电影制作的衰败如何让美国电影占据了世界电影市场。

战后，其他各国的电影制作的条件差别甚大，但却都得面对一个共同的因素：需要在本土市场与好莱坞竞争。在某些国家里，比如英国，这类竞争

采用的方式常常是模仿好莱坞电影。其他国家的电影除了采用这样的策略，也鼓励电影制作者进行实验，希望能以新型的电影同好莱坞产品进行竞争。某些战后先锋电影之所以获得成功，部分原因就在于它们的新奇性。

自从电影发明以来，几乎每一个人都把这种新的媒介主要看成一种娱乐形式和商业产品。尽管某些电影制作者，比如莫里斯·图纳尔和维克多·斯约斯特洛姆，把电影严肃地当成一种艺术形式，但很少有人认为，电影制作者能够在电影中实验源起于其他艺术的现代主义风格。然而，在1910年代晚期和1920年代，实验的思想在很多欧洲国家变得流行。

我们现在认为，电影世界组成部分的很多机构就是在那时首先形成的。例如，刊登理论和分析文章的专业电影期刊1910年代在法国出现，并且接下来的十年中，此类刊物在国际上迅速增加。同样，另类电影狂热分子最早的群体也已经形成——可以从开启这一潮流的法国群体中选取一个名称："电影俱乐部"（ciné-club）。直到1920年代中期，还没有影院愿意放映艺术电影。一家影院无论是大还是小，是首轮还是第二轮，都只放映普通的商业电影。然而，渐渐地，"小电影"（little cinema）运动逐渐扩张，并再次始于法国。这样一些影院迎合喜欢外国和先锋电影的少量然而忠诚的观众。最终，第一个致力于艺术电影的会议和影展在1920年代期间举行。

然而，允许任何电影运动成为现实的很多条件，都具有时间和地点上的独特性。没有任何单独的条件可以预见某个运动的产生。实际上，正如我们在下面三章将要看到的，战后的法国、德国和苏联的境况差异甚大。

我们还要继续考察1920年代的好莱坞电影，在这一时期，它将继续扩张并完善前一个十年发展出来的古典叙事风格（第7章）。最后，我们还要考虑这一时期的国际潮流，包括抵抗好莱坞竞争的努力和创造一种国际化实验电影的意图（第8章）。

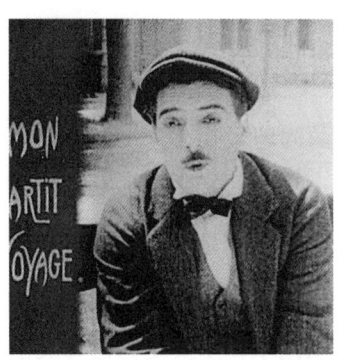

第 4 章
1920年代的法国电影

一战后的法国电影工业

因为许多资源都被用于支持战争，一战期间法国电影制作急剧衰退。此外，美国电影逐渐进入法国。战争刚刚结束的那几年里，银幕上放映的影片只有20%到30%是法国电影，其余绝大部分是好莱坞电影。

法国制片人要重新获得他们在战前的优势，面临着日渐激烈的竞争。整个无声电影晚期，业内专家都相信法国电影制作处于危机之中。例如，1929年，法国制作了68部长片，而德国制作了220部，美国是562部。即使在1926年，欧洲电影制作在大萧条前最糟糕的那一年，德国设法完成了202部影片，而法国是55部，好莱坞则大大超过二者，大约是725部。1928年对欧洲人来说是最好的年头之一，法国制作了94部影片，相比起来，德国是221部，美国则是641部。正如这些数字所表明的，法国的"危机"始终严重，而战后十年促进电影制作的努力，其效果也微乎其微。

来自进口影片的竞争

1918年到1929年期间，法国电影制作所遭遇的问题是什么情况导致的呢？首先，进口影片在1920年代持续不断涌入法国。数量最大的是美国电影，尤其是这一时期之初的美国电影。尽管1920年代中期和晚期美国的份额在稳定地递减，但其他国家，主要是德国和英国，也比法国更快获得进展。

年份	长片总量	在法国发行的长片中所占的百分比			
		法国	美国	德国	其他
1924	693	9.8	85	2.9	2.3
1925	704	10.4	82	4.1	3.5
1926	565	9.7	78.6	5.8	5.9
1927	581	12.7	63.3	15.7	8.3
1928	583	16.1	53.7	20.9	9.3
1929	438	11.9	48.2	29.7	10.2

出口影片的情况也好不了多少。法国国内市场相对较小，影片不在海外发行很难收回成本。然而，外国电影很难挤进有利可图的美国市场，仅有极少数法国电影这一时期在美国市场上获得成功。随着美国电影占据世界大部分市场，法国只能依赖有限的出口——主要出口到那些与法国已经建立文化交流的地区，比如比利时、瑞士、法国在非洲的殖民地以及东南亚。因此，这就产生了对一种可能有助于在国内和国外市场对抗外国竞争的别样法国电影的持续召唤。一些公司显然愿意进行实验，刚刚起步的法国印象派运动的好几位核心导演——阿贝尔·冈斯（Abel Gance）、马塞尔·莱赫比耶（Marcel L'Herbier）、热尔梅娜·迪拉克（Germaine Dulac）、让·爱泼斯坦（Jean Epstein）——都已经为大公司摄制了他们的早期影片。

电影工业内部的矛盾

法国电影制作也受制于内部矛盾。一战之前的两个大公司，百代和高蒙，控制了整个法国电影工业。战后，两家公司都大大削减了制作业务这一行业中最危险的因素，转而集中精力在有稳定收益的发行和放映业务上。因此，正当垂直整合的公司强化好莱坞工业之际，最大的法国公司却切断了垂直整合。法国电影制作业由少量大中型公司和很多小公司组成。那些小公司往往只拍摄一部影片或几部影片就消失了。这种手工化的制作策略，很难指望与好莱坞形成有效竞争。

法国为什么会有这么多小公司呢？部分答案在于法国国内的商业传统。1920年代，法国商业仍然是由一些小公司控制的；其他工业化国家中的公司合并和大公司还未见成型。在这一时期，80%到90%的法国电影都属于个体所有。因为发行和放映很容易挣钱，投资电影业的人通常都把钱投到这两个方面之一，而不愿意在制作方面冒险。

其结果，法国倾向于维持较小的制作公司。某一个人——常常是导演或明星——为某个公司筹集资金。如果失败，这家公司就会破产，或者挣扎着拍摄另外一两部影片。这一时期很多电影也都只有较低的预算。即使在1920年代末期，电影工业略微好转，某位专家估计，一部法国故事片的平均成本在30000美元（1927年）和40000美元（1928年）之间（1920年代期间，好莱坞故事片的平均预算超过40000美元）。

因此，电影行业中三个方面的利益——制作、发行和放映——常常发生冲突。更重要的是，小放映商不会下赌注到法国电影制作业上，它们希望放

映的是最能赚钱的影片——通常都是美国进口影片。为了满足影院经营者的需求，发行人也总是提供好莱坞电影。此外，购买一部外国影片也比制作一部法国电影更便宜。

制片人不断地呼吁政府限制电影的进口。然而，那些靠进口影片挣钱最多的发行商和放映商，必然反对任何配额制，而且他们毫无意外会占据上风。尽管1920年代晚期对进口影片采取了一些轻微的限制措施，但直到1930年代，强有力的配额制才得以实施。

政府不仅没能保护制作业免受外国竞争，而且还对电影票采取高额税收而伤害电影工业。1920年代，依据影院的规模和收入的不同，这些税收可达6%到40%。这样的税收对电影工业的每一层面都造成了伤害，因为放映商并不会冒险提高票价而失去观众，所以他们也不可能付更多的钱给发行商和这些电影的制片商。

陈旧的制作设施

更糟糕的是，技术设施也已非常陈旧。跟其他欧洲国家一样，法国制片商在战前也依靠玻璃摄影棚制作电影。资金投入的缺乏使得这些公司无力更新摄影棚设施，以跟上美国电影在1910年代所进行的技术创新，尤其是照明上的创新（参见本书第3章"1910年代好莱坞的电影制作"和"深度解析：欧洲电影精确的场面调度"）。

结果就是，法国电影制作不习惯大面积使用人工照明。1910年代末期，到好莱坞参观的法国人因为巨大的照明系统而感到震惊。正如导演亨利·迪亚芒-贝尔热（Henri Diamant-Berger）在1918年初所注意到的："在美国，光效是通过增加强光源而实现的，而法国不是这样，法国是限制其他光源。在美国，是创造光效；而在法国，是创造阴影效果。"[1]也就是说，法国电影制作者通常是从阳光开始，然后将阳光的某些部分挡住，从而在场景中创造出一些黑暗的区域。美国电影制作具有更大的灵活性，他们完全消除阳光，同时利用人工光源准确地创造出他们想要的效果。

也有人希望把这种类型的光效控制带到法国电影制作中来。1919年，导演路易·梅尔坎顿装配了一种便携式的照明设备，并在他的现实主义电影制作的拍摄场地使用。为了拍摄史诗电影《三个火枪手》（*The Three Musketeers*，1921—1922），迪亚芒-贝尔热也在位于宛赛纳区（Vincennes）的摄影棚里安装了美国式的顶灯，因此，这是法国最早安装这种设备的摄影棚之一。1920年代期间，现代照明技术逐渐变得可行，但由于太过昂贵而未被广泛使用。

虽然一些新的摄影棚建了起来，但它们很少拥有很多美国和德国制片人所拥有的那种广阔的外景场地。大多数摄影棚都建在巴黎郊区，周围全都是房子而不是开阔的空间。大型场景通常必须建在租借的摄影棚里。部分是这种情况造成的结果，部分是对现实主义的渴望，法国电影制作者同德国和美国的同行相比，更多地使用实景拍摄。城堡、宫殿和其他历史地标作为背景出现在法国很多早期无声电影中；电影制作者必要时也用法国乡村的自然景观和场景拍摄。

战后重要的电影类型

尽管面临着外国的竞争、工业内部的矛盾、资本的缺乏、政府的冷漠以及技术资源的限制，法

[1] Henri Diamant-Berger, "Pour sauver l e film français", *Le Film* 153（16 February 1918）：9.

国电影工业还是制作出了大量的影片。在大多数国家,系列片的声誉在1910年代末期已经衰落,但是在法国,到1920年代它们仍然属于最能赚钱的行列。像百代和高蒙这样一些大公司都发现,一部高预算的古装剧或文学改编片只有分成几段放映才能赚钱。因为影迷们会定期出现在本地的影院里,他们愿意回来看完影片的所有段落。

战后法国的一些系列片已经形成了既定的样式,具有扣人心弦的结局、技巧纯熟的罪犯、异国情调的场景,如路易·费雅德的《提明》(*Tih Minh*,1919)。但是,反对歌颂犯罪的社会压力、也许还有认为这种公式已经陈旧的意识,导致了一些变化的发生。此时,费雅德的影片实际上是高蒙的唯一产品,他也以《两个孩子》(*Les Deux gamines*,1921)转向了以流行情感小说为基础的系列片,并继续这一脉络,直到在1925年逝世。迪亚芒-贝尔热改编的史诗片《三个火枪手》属于这十年中最成功的电影之一。亨利·费斯古(Henri Fescourt)拍摄了《曼德琳》(*Mandrin*,1924),一共有十二段,继承了绑架、伪装和营救的传统——但是将它们表现得如同18世纪场景里虚张声势的壮举。

无论是否使用系列片公式,很多优质和奢华的影片都是史诗片。在很多情况下,电影公司都通过使用法国历史遗迹作为场景从而减低成本(图4.1)。这样的影片常常为了出口。《狼群神迹》(*The Miracle of the Wolves*,1924,雷蒙·贝尔纳 [Raymond Bernard])是法国当时制作过的最昂贵的历史片;这部影片使用的内景,很多场都是在卡尔卡松(Carcassone)的中世纪小镇上拍摄的。这部影片的制片方,历史电影协会(the Société des Films Historiques),在纽约举行了盛大的放映典礼,但正如这些尝试通常所遭遇的,没有美国发行商购买

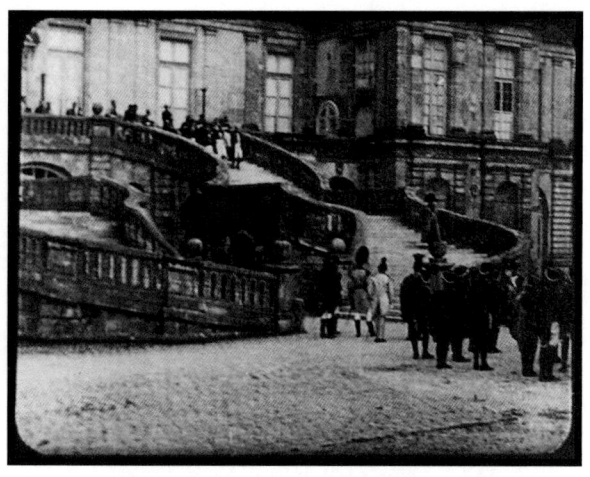

图4.1 百代公司一部关于拿破仑的电影《鹰的痛苦》(*L'Agonie des aigles*,1921)中的一些场景是在枫丹白露外面实景拍摄的。

《狼群神迹》。

一种较朴实的类型是幻想片(fantasy film),这种类型最杰出的实践者是勒内·克莱尔(René Clair)。他的第一部影片《沉睡的巴黎》(*Paris qui dort*,又名《疯狂的射线》[*The Crazy Ray*])是一个关于一种使巴黎陷入瘫痪的神秘射线的喜剧故事。克莱尔使用了定格技巧和静止不动的演员营造出一种城市停滞的感觉。几个逃脱了射线的人物飞翔在城市上空,通过抢劫他们需要的东西而过着奢华的生活;不久,他们就查出了问题所在,然后让事物再次动了起来。在克莱尔的《幻游记》(*Le Voyage imaginaire*,1926)中,男主角梦见他被一个女巫带到了仙境,一个用奇幻绘画营造的场景(图4.2)。这类幻想片复活了法国早期电影中的一种流行传统,利用摄影机技巧和风格化的场景,颇像乔治·梅里爱和加斯东·韦勒曾经做过的。

战后,喜剧仍然很受欢迎。马克斯·林德,曾被短暂吸引到好莱坞,返回法国后制作了一些喜剧片,包括最早的滑稽长片之一《小小咖啡馆》(*Le Petit café*,雷蒙·贝尔纳)。林德扮演了一个继承了

图4.2 （左）《幻游记》中的超自然事件，是一个发生在蜡像馆里的复活事件——包括卓别林1921年影片《寻子遇仙记》（*The Kid*）中卓别林和杰基·库根（Jackie Coogan）的形象。

图4.3 （右）马克斯·林德的滑稽片《小小咖啡馆》将字幕与真人表演相结合。

一大笔钱但必须继续工作以履行合约的侍者；当他试图让自己被解雇时，喜剧场景连续不断。这部影片的机智笔触（图4.3）使其引起了惊人轰动，并有助于喜剧类型在法国获得更多尊重。另外一些重要的喜剧片是由克莱尔制作的，他的《意大利草帽》（*Un chapeau de paille d'Italie*，1928）带给他的国际声誉将在有声时代继续增长。

法国印象派运动

1918年到1929年间，新一代电影制作者努力探索作为一种艺术的电影。这些导演认为法国电影平庸枯燥，而推崇那些在战时涌入法国的生机勃勃的好莱坞电影。他们所拍摄的电影展现了一种对画面美的迷恋以及一种强烈的心理探索的兴趣。

印象派与电影工业的关系

这些电影制作者受益于让法国电影工业陷入困境的危机。因为公司常需改变策略或进行重组，制作者们因而有各种方式获得投资。一些印象派导演也在先锋探索项目和更以盈利为目标的影片之间分割自己的时间。热尔梅娜·迪拉克制作了一些很重要的印象派电影，包括《微笑的布迪夫人》（*La Souriante Madame Beudet*，1923）和《小孩》（*Gossette*，1923），但她也花费很多精力制作了一些更常规的剧情片。同样地，让·爱泼斯坦也在一些最具实验性的作品间歇执导过古装片。雅克·费代（Jacques Feyder）是1920年代法国最为成功的商业片导演之一，他在1921年拍摄的《亚特兰蒂斯》（*L'Atlantide*）引起巨大轰动。然而，从1923年到1926年，他也制作了一些印象派电影。几乎没有印象派导演奢侈到把全部的工作时间用于自己喜欢的风格，然而他们使这一运动持续的时间超过了十年。

尽管这些导演倾心于先锋运动，但他们都不得不在正规的商业公司里开辟他们的道路。第一个离开既定风格传统的，是阿贝尔·冈斯，他在1911年以编剧身份进入电影行业，然后开始导演工作。在摄制了一部未曾发行的梅里爱式的幻想片《杜普博士的疯狂》（*La Folie du Dr. Tube*，1915）之后，他完成了一些商业片项目。怀着对浪漫主义文学和艺术的激情，他渴望制作一些更加个人化的作品。他的《第十交响乐》（*La Dixième symphonie*，1918）是印象派运动第一部重要的影片。它讲的是一位作曲家写了一首非常强劲有力的交响曲，致使他的朋友认为它是贝多芬的九大交响曲的后续者。冈斯通过一系列视觉化的手段，暗示了听众对这一乐曲的情绪反应（图4.4）。这种传达感觉和情绪"印象"的意图将会成为印象派运动的核心所在。

图4.4 在《第十交响乐》中,冈斯把一个舞者与钢琴琴键叠印,以表现一个音乐段落的主观效果。

《第十交响乐》的制片是夏尔·百代,在冈斯组建了自己的制片公司之后,仍然继续投资和发行冈斯的影片。对百代而言,这是一次冒险,因为冈斯的一些影片,如《我控诉》(*J'Accuse*)和《铁路的白蔷薇》(*La Roue*),都是又长又昂贵。然而冈斯却是最受欢迎的印象派导演。1920年,一个非正式的调查选出了公众最喜爱的影片。法国出品的影片位居前列的都是冈斯的作品(最受喜爱的是地密尔的《蒙骗》和卓别林的喜剧短片)。

另外一家大公司高蒙公司所赚的钱绝大部分都来自费雅德的系列片。它把利润的一部分投给了马塞尔·莱赫比耶的一组影片,他初显身手的作品《法兰西玫瑰》(*Rose-France*)是第二部印象派电影。这部影片是被战争摧毁的法国的寓言,具有如此丰富的象征以致几乎无法理解,因而未曾广泛放映。莱赫比耶仍然继续为高蒙制作了两部印象派电影《海男》(*L'Homme du large*)和《黄金国》(*El Dorado*)。1920年,批评家开始注意到法国的先锋电影运动。

即使是摄制了一些最具实验性的印象派电影的让·爱泼斯坦,也是从为百代制作准纪录片《巴斯德》(*Pasteur*, 1923)开始电影制作的。热尔梅娜·迪拉克则是受雇于电影艺术公司以执导先锋的人物研究影片《微笑的布迪夫人》,这一项目原本是对最近一出成功戏剧的改编。

实际上,最初几年里,一直处于电影工业边缘的唯一的印象派电影制作者,是批评家和理论家路易·德吕克。依靠继承的钱财和其他电影制作者的帮助,他维持着一些小公司以制作他的诸如《狂热》(*Fièvre*)之类的低成本电影。几年之后,让·雷诺阿(Jean Renoir)——画家奥古斯特·雷诺阿(Auguste Renoir)的儿子——也依靠自己的钱(其中一部分是出售父亲画作所得),冒险涉足一些不同类型的电影制作。另外一位印象派电影制作者迪米特里·凯萨诺夫(Dimitri Kirsanoff),没有任何制片公司为他筹集资金,他尽力利用一切有限的条件工作,制作出了像《命运的反讽》(*L'lronie du destin*)和《迈尼蒙坦特》(*Menilmontant*)这样的低成本电影。

在印象派运动初年,还有另外一家公司也作出了重要贡献。俄国电影制作小组叶莫列夫(Yermoliev,参见本书第3章"俄罗斯"一节),逃离了苏联政府对电影工业的国有化,于1920年迁居巴黎,并于1922年重组为信天翁电影公司(Films Albatros)。这家公司最初只是制作一些流行的幻想片和情节剧之类的影片。这家公司的首席演员伊万·莫斯尤辛(Ivan Mosjoukine,这个名字是他从俄罗斯名字"莫兹尤辛"改的)迅速成为一位重要的法国明星。1923年,信天翁公司制作了一部最为大胆的印象派电影《燃烧的火炉》(*Le Brasier ardent*),由莫斯尤辛和亚历山大·沃尔科夫(Alexandre Volkoff)联合执导。1924年,该公司又制作了由沃尔科夫执导、莫斯尤辛主演的影片《基

恩》(Kean)。虽然只是一家小公司，但信天翁还是盈利的，它还制作了一些由法国导演执导的印象派电影：1920年代中期，爱泼斯坦曾在这里工作，莱赫比耶的公司也与信天翁合作制作了《已故的帕斯卡尔》(Feu Mathias Pascal)一片。

印象派运动中最多产和最成功的一些导演能够组建自己的公司。在百代初获成功后，冈斯就在1919年组建了阿贝尔·冈斯电影公司（Films Abel Gance，尽管直到1924年该公司才在财务上从百代独立）。1923年，莱赫比耶在《唐璜与浮士德》(Don Juan et Faust)上与高蒙产生了分歧，之后成立了影图公司（Cinégraphic）。这家公司制作了莱赫比耶此后的大多数1920年代作品，还投资了德吕克的《洪水》(L'inondation)和莱赫比耶的重要演员之一雅克·卡特兰（Jaque Catelain）执导的两部印象派电影。1926年，爱泼斯坦组建了让·爱泼斯坦电影公司（Les Films Jean Epstein）并将其维持了两年，这期间他制作了印象派运动中几部最为大胆的影片。此类独立制片公司促进了印象派运动的发展。正如我们将要看到的，在这些电影制作者接二连三地关闭他们的小型制作公司之后，印象派运动也就走向了衰落。

法国印象派电影年表

1918年
11月
- 德国和奥地利投降，一战结束。
- 《第十交响乐》，阿贝尔·冈斯

1919年
夏天
- 独立公司阿贝尔·冈斯电影公司成立。
- 《我控诉》，阿贝尔·冈斯
- 《法兰西玫瑰》，马塞尔·莱赫比耶

1920年
1月
- 路易·德吕克出版了《电影俱乐部杂志》(Le Journal du Ciné-Club)，接着在4月创立《电影人》(Cinéa)。
- 《真相狂欢节》(Les Carnival des vérités)，马塞尔·莱赫比耶
- 《海男》，马塞尔·莱赫比耶

1921年
- 《狂热》，路易·德吕克
- 《黄金国》，马塞尔·莱赫比耶

1922年
- 叶莫列夫移民公司改组为信天翁电影公司。
- 《流浪女》(La Femme de ulle part)，路易·德吕克

深度解析

1923年

- 《铁路的白蔷薇》，阿贝尔·冈斯
- 《红色旅店》（*L'Auberge rouge*），让·爱泼斯坦
- 《唐璜与浮士德》，马塞尔·莱赫比耶
- 《微笑的布迪夫人》，热尔梅娜·迪拉克
- 《忠实的心》（*Coeur fidèle*），让·爱泼斯坦
- 《克兰比尔》（*Crainquebille*），雅克·费代
- 《欢愉销售员》（*Le Marchand de plaisir*），雅克·卡特兰
- 《小孩》，热尔梅娜·迪拉克
- 《燃烧的火炉》，伊万·莫斯尤辛与亚历山大·沃尔科夫

1924年

3月

- 路易·德吕克逝世。
- 《怪物陈列室》（*La Galérie des monsters*），雅克·卡特兰
- 《洪水》，路易·德吕克
- 《无情的女人》（*L'Inhumaine*），马塞尔·莱赫比耶
- 《基恩》，亚历山大·沃尔科夫
- 《凯瑟琳》（*Catherine*），阿尔贝·迪厄多内（Albert Dieudonné，编剧是让·雷诺阿）
- 《尼维尔内来的美女》（*La Belle Nivernaise*），让·爱泼斯坦
- 《命运的反讽》，迪米特里·凯萨诺夫

1925年

- 《海报》（*L'Affiche*），让·爱泼斯坦
- 《孩子们的面孔》（*Visages d'enfants*），雅克·费代
- 《已故的帕斯卡尔》，马塞尔·莱赫比耶
- 《水姑娘》（*La Fille de l'eau*），让·雷诺阿

1926年

- 让·爱泼斯坦电影公司成立。
- 《我的母亲》（*Gribiche*），雅克·费代
- 《迈尼蒙坦特》，迪米特里·凯萨诺夫

1927年

- 《6 1/2 × 11》，让·爱泼斯坦

> 深度解析

- 《三面镜》（*La Glace à trois faces*），让·爱泼斯坦
- 《拿破仑》（*Napoléon vu par Abel Gance*），阿贝尔·冈斯

1928年

- 让·爱泼斯坦电影公司关闭。
- 莱赫比耶的影图公司被罗曼司电影（Cinéromans）公司吞并
- 《秋雾》（*Brumes d'automne*），迪米特里·凯萨诺夫
- 《厄舍古厦的倒塌》（*La Chute de la maison usher*），让·爱泼斯坦
- 《卖火柴的小女孩》（*La Petite marchande d'allumettes*），让·雷诺阿

1929年

- 《金钱》（*L'Argent*），马塞尔·莱赫比耶
- 《天涯海角》（*Finis Terrae*），让·爱泼斯坦

印象派电影理论

印象派运动的风格部分来源于这些导演对电影作为一种艺术形式的信仰。他们在诗歌中表达这些信仰，虽然常常深奥难懂，他们也写随笔、发表宣言，这有助于确立他们是一个与众不同的团体。

印象派将艺术看成一种传达艺术家个人观念的表达方式：艺术创造出一种经验，这种经验会引发观众的情感。艺术不是通过直接的陈述而是通过召唤或启发来创造这些情感。简言之，艺术作品创造转瞬即逝的情感，或者印象。到了1920年代，这种根植于19世纪浪漫美学和象征美学的艺术观念已经略显陈旧。

电影与其他艺术　有时候，印象派理论家会宣称电影是其他艺术的一种综合体。电影创造了空间关系，正如建筑、绘画和雕塑所做的一样。然而，因为电影也是一种时间艺术，它将空间属性同可与音乐、诗歌和舞蹈类比的节奏关系结合到了一起。此外，印象派理论家也把电影当成一种纯粹的媒介，为艺术家呈现了独特的可能性。这种观点导致一些电影制作者鼓吹只拍摄"纯电影"（cinéma pur），只考虑画面和时间形式、通常都不叙事的抽象电影（参见第8章）。大多数印象派导演都采用了不是那么激进的路线，通过制作叙事电影来探索电影的媒介特性。

无论一个写作者声称电影是综合了其他艺术还是创造了一种崭新的艺术形式，所有的理论家都赞同：电影是对立于戏剧的。很多法国电影都被批评仅仅是对舞台的模仿。大多数印象派导演都认为，电影要避免戏剧性，应该呈现自然主义的表演。实际上，很多印象派电影中的表演都是非常克制的。例如，《迈尼蒙坦特》中的女主角扮演者纳迪娅·西比尔斯卡亚（Nadia Sibirskaia）为印象派微妙、含蓄的表演提供了一种理想的样板（图4.8）。同样，印

象派导演也鼓吹实景拍摄，他们的影片总是包括很多引人回想的风景和很多真实的村庄场景。

上镜头性与节奏　印象派导演为了定义电影影像的本质，常常援引"上镜头性"（photogénie）这一概念，这个术语暗示着某些比一个物体仅仅"适合拍摄"（photogenic）更复杂的东西。对他们来说，"上镜头性"是电影的基础。路易·德吕克在1918年左右让这个术语变得通俗易懂，并用它定义将一个电影镜头与所拍摄的原初物体区别开来的属性。在德吕克看来，电影的拍摄过程通过给予观看者一种新鲜的感知物体的方式，赋予了某个物体新的表现力。

凯萨诺夫写道："存在于世界上的每一件事物都知晓银幕上的另一种存在。"[1]正如这句话所示，上镜头性也是一个玄奥的概念。如果稍稍确切一点，我们可以说，上镜头性是由摄影机的性能创造出来的：取景将物体从它们的环境中隔离开来，黑白胶片改变了它们的外表，特殊的光效进一步改变了它们，等等。印象派理论家相信，通过这样一些方式，电影让我们进入了一个超越日常经验的领域，向我们展现了人们的灵魂和物体的本性。

谈及电影形式，印象派坚持认为，电影不应该模仿戏剧或文学的叙事。他们还辩称，电影形式应该以视觉节奏（visual rhythm）为基础。这种想法出自印象派导演对情绪的信念，他们相信情绪才应该是电影的基础，故事不是。节奏产生于镜头内的运动以及镜头长度本身准确的拼接。在一次演讲中，热尔梅娜·迪拉克分析了马塞尔·西尔韦（Marcel Silver）影片《钟》（*L'Horloge*，1924）的一个片段的节奏，此时，一个平静的爱情场景因为这两个人意识到他们必须立刻回家而突然结束：

> 一旦想到钟突然打破他们幸福的沉思，刺激就开始了。从那时起，影像以一种疯狂的节奏彼此连续。钟摆跳动的视觉与两个奔向别处的情人形成对比，创造出戏剧……急速的影像……两个情人必须走过的长路的感觉，不时打断动作的观察。无休无止的路，仍然看不见的村庄。当作者想要在另外的镜头里给我们一种距离感，钟摆就被强调。通过影像的选取、影像的长度以及它们的对比，节奏就成为情绪的唯一源泉。[2]

对印象派来说，节奏是最重要的，因为它提供了一种方式以强调人物对故事动作的反应，而不是仅仅注意动作本身。印象派坚持认为，他们对节奏的关注，使他们的影片更接近音乐而不是其他艺术形式。

印象派电影的形式特征

关于电影本性的这样一些假设，对印象派电影的风格和叙事结构产生了巨大的影响。最重要的是，电影技巧常常用于传达人物的主观性。这种主观性包括想象中的画面，如幻想、梦或回忆；光学的视点（POV）镜头；以及人物对未经POV镜头渲染的事件的感知。世界各国的电影确实都在使用叠

[1]　Dimitri Kirsanoff, "Problèmes de la photogénie", *Cinéa-Ciné pour tous* 62（1 June 1926）：10.

[2]　Germaine Dulac, "The Expressive Techniques of the Cinema", tr. Stuart Liebman, in Richard Abel, ed., *French Film Theory and Criticism：1907—1939*, vol. 1（Princeton：Princeton University Press, 1988）, p.307.

印和闪回这样的手法展现人物的思想或情感，但印象派导演在这一方向上走得更远。

摄影机手法　正如我们已经看到的，印象派导演关心怎样提高他们的影片的上镜头性。再加上他们对人物的主观性感兴趣，很多印象派导演的创新都涉及摄影技巧。最为常见的是，印象派电影频繁使用影响摄影影像面貌的光学技巧。

这样一些光学技巧，通过使影像更加惊人或更美，也许被用于增强它的效果（图4.5，4.6）。尽管更多的光学技巧常常用于传达人物的印象。叠印也许是要传达人物的思想或记忆（图4.7，4.8）。放在镜头前面的滤光器也许是要暗示主观性，而这个镜头通常都不是从人物的光学视点拍摄的。在莱赫比耶的《黄金国》中，女主角是一个西班牙卡巴莱舞厅的演员。当她站在舞台上时，她很担忧她生病的儿子，她的恍惚状态是通过滤光器让她的形象变得模糊而她周围的人却变得清晰的方式表现的（图4.9）。当其他女人把她从恍惚中唤醒时，滤光器消失了，她重新变得清晰（图4.10）。在这里，女主角的情感得以表达，但这个镜头却并不是通过任何人的视点拍摄的。在冈斯的《拿破仑》中，当拿破仑和约瑟芬在他们的新婚之夜接吻时，他们的激情是通过一系列纱网滤光器表现的，在这对夫妇和镜头之间，滤光器一个一个叠加上去，银幕逐渐模糊，直到成为一片灰色（图4.11）。

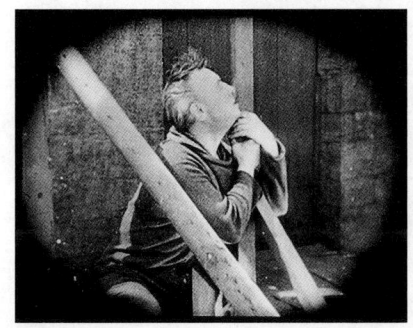

图4.5　冈斯的《铁路的白蔷薇》使用了很多椭圆和圆形遮片，以改变影像的矩形形状。

图4.6　莱赫比耶的《法兰西玫瑰》中，一个精心设计的遮片把画面分成了三个影像，中间的女主角就像是站在一幅传统的三联画里。

图4.7　当莱赫比耶《已故的帕斯卡尔》中的男主角坐在一列开动的火车里时，我们看到的是他思考村庄和家庭的一系列影像，叠印在移动的火车轨道上。

图4.8　当《迈尼蒙坦特》中的女主角坐在一座桥上想要自杀时，叠印在她脸上的河流暗示着她精神上的混乱。

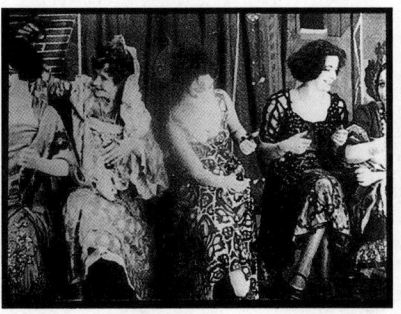

图4.9，4.10　《黄金国》中使用滤光器创造出一种主观效果。

图4.11 《拿破仑》新婚之夜的场景中,多重滤光器达成了一种主观效果。

图4.12 《微笑的布迪夫人》中的一个POV镜头,他妻子的厌恶导致她眼中他的形象怪诞诡异。

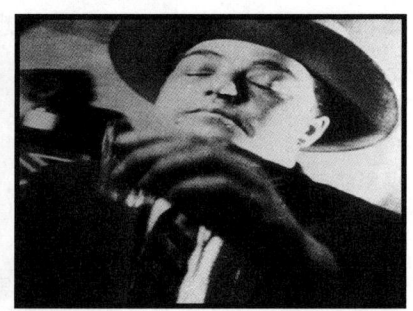

图4.13 《黄金国》里,一个使用扭曲镜面拍摄的镜头。

图4.14,4.15 在《燃烧的火炉》中,失去焦点的影像暗示着女主角精神上的恍惚状态。

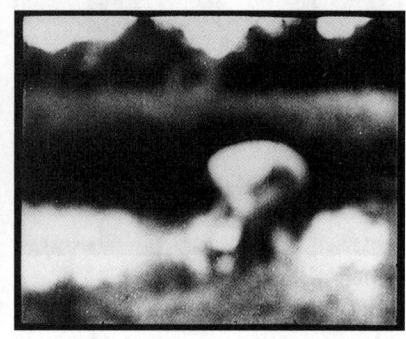

图4.16,4.17 《水姑娘》中的一个POV镜头展现了男主角挨打之后视野的模糊。

印象派导演偶尔也会通过扭曲的镜面拍摄扭曲的影像。这样的扭曲也是要创造出一种POV镜头,正如迪拉克在《微笑的布迪夫人》中所做的那样;这部影片使用了许多光学技巧,用以表现女主角与她粗野的丈夫在一起时的苦恼(图4.12)。在《黄金国》中,莱赫比耶使用了同样的镜子镜头,但却并不是从某个人的视点拍摄的,而仅仅是为了表现那个男人酩酊大醉时的主观感受。

让镜头失去焦点也能表现主观感受,无论我们看到的是人物还是通过人物的眼睛在看。在《燃烧的火炉》中,女主角和她的丈夫已经同意离婚,她悲伤地站在那里陷入思索(图4.14,4.15)。当雷诺阿《水姑娘》的男主角打完一仗之后,无力坐着时,一个POV镜头表现了他的精神状态(图4.16,4.17)。同样,一个镜头的取景方式也能暗示人物的视点或内心状态(图4.18,4.19)。

图4.18 （左）在雅克·费代的《孩子们的面孔》中，一个较低的摄影机高度和较低角度的拍摄，表现了一个被谴责的孩子的光学视点。

图4.19 （右）《已故的帕斯卡尔》中一个酩酊大醉的女性在过道上蹒跚的晕眩状态，是通过倾斜取景实现的。

图4.20 （左）《已故的帕斯卡尔》中，马蒂亚斯·帕斯卡尔梦见他自己在敌人面前跳跃。

图4.21 （右）《拿破仑》中，冈斯通过他称为多重视域（Polyvision）的分割画面的过程，传达出了大战之后的混乱。

实际上，摄影机的任何运作方式都能用于表现主观性。在表现精神图像方面，慢动作是很普遍的（图4.20）。在《拿破仑》中，冈斯把画面分成了不同的更小的影像网格（图4.21）。他还把三台摄影机并排在一起拍摄，从而创造出一种极端的宽银幕格式，叫做"三幅相联银幕电影"（triptych；图4.22）。这样就能创造出宽阔的视野，影像的象征性拼接，以及特别的主观效果。

印象派电影也通过摄影机运动表现主观性和强化上镜头性。运动镜头能暗示人物的光学视点（图4.23）。摄影机运动也能在不用光学视点时表现主观性，比如爱泼斯坦的《忠实的心》中的狂欢场景：女主角凄惨地与父母强加给她的未婚夫坐在一起进行狂欢之旅（图4.24）。

剪辑手法 直到1923年，用摄影机技巧获得上镜头性和表现主观性，都是印象派电影最为突出的特征。然而，就在这一年，出现了两部实验快速剪辑探索人物精神状态的电影。冈斯的《铁路的白蔷薇》（首映于1922年12月，但发行于1923年2月）包含了几个快速剪辑的场景。其中一个段落，很多短镜头表现出男主角西西弗（Sisif）无法遏制的情感。他是一位铁路工程师，爱上了诺玛（Norma），而诺玛是他养大的，他把她当做女儿。他正开着火车，而她坐在火车上要到城市里去结婚。绝望中，他打开了火车的油门，打算撞毁火车，杀死自己和车上的每一个人（图4.25—4.31）。图4.25到4.31分别是11、14、14、6、4和6格长。由于这时候的放映速度大约是每秒24格，因此每一个镜头持续的时间都会低于一秒，最短的镜头在银幕上停留的时间仅仅有大约四分之一秒。此处的激动情绪就不是通过表演而是通过细节有节奏地快速变换表现出来的。

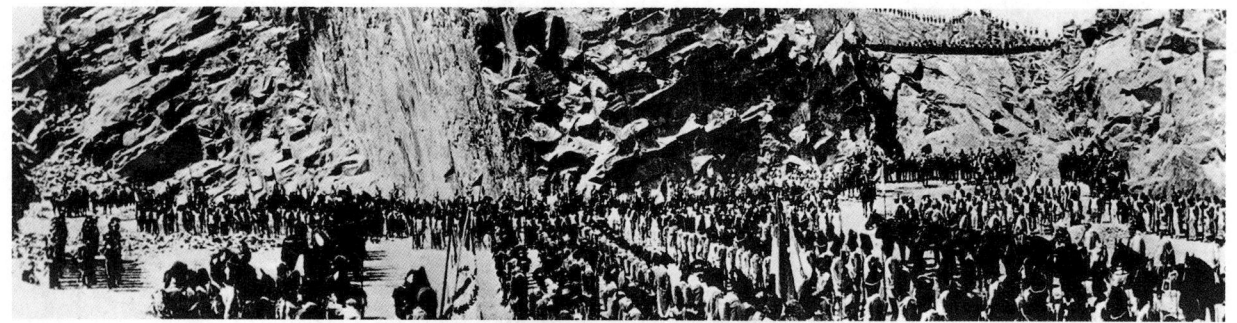

图4.22 《拿破仑》中，三个画面水平接合，创造出男主角观察自己军队时的恢弘视野。

图4.23 （左）《拿破仑》中，冈斯把摄影机绑在马背上。

图4.24 （右）《忠实的心》中，摄影机被安装在这对恋人所在的旋转设施上，因此当前景中这位女子和他的未婚夫不动时，背景却在旋转。

在《铁路的白蔷薇》后面的剧情发展中，西西弗的儿子艾利（Elie）也爱上了诺玛，他在和诺玛的丈夫的一次打斗中掉下了悬崖。当他悬在空中时，他听到了诺玛边喊边跑来救他。突然，他的一个脸部特写，引入了一系列极度简短的镜头。每一个镜头都只有一格的长度，展现的是之前若干场景中艾利和诺玛的状态。扫射般的瞬间闪回实在太短，眼睛根本看不清（因为二十个镜头在一秒内就过去了）。其效果则是闪烁，暗示着艾利意识到诺玛的声音之时混乱的情绪，然后他坠入了死亡。这一场景据说在电影历史上是单格镜头的第一次使用。这样一些节奏蒙太奇段落使得《铁路的白蔷薇》在1920年代产生了巨大的影响。

另外一部影片，即出现于1923年秋天的爱泼斯坦的《忠实的心》，也使用了快速剪辑。我们已经看到过在狂欢场景中摄影机运动如何表现女主角的愁苦。剪辑能强化这种效果。就像在《铁路的白蔷薇》的火车场景一样，一些细节出现在一连串简短的镜头中，大约有60个，都是飞驰列车周围的物体。这些镜头大多数都在一秒钟之内，很多镜头只有两格的长度。比如，一个短暂的片段展现了那个女人真正爱的男人正从地面观看（图4.32），前行人群一个快速的远景镜头，然后是女主角和她那图谋害命的未婚夫的两个都只有两格长度的快闪镜头（图4.34，4.35）。

《铁路的白蔷薇》和《忠实的心》发行之后，快节奏的剪辑成为印象派电影制作的一个重要特征。在《迈尼蒙坦特》令人迷惑的开场段落中，一次双重谋杀中的暴力也是通过极短的特写镜头中的细节来表现的。在《拿破仑》最后的场景中，冈斯在一个三联画场景中使用了快速剪辑，在多重叠印结合起来的三个并列的画面中实现快速变化，把他

图4.25

图4.26

图4.27

图4.28

图4.29

图4.30

图4.31

图4.25—4.31 在《铁路的白蔷薇》中，一系列越来越短的镜头，暗示着火车越来越危险，诺玛的焦虑和西西弗的苦闷也越来越强烈。

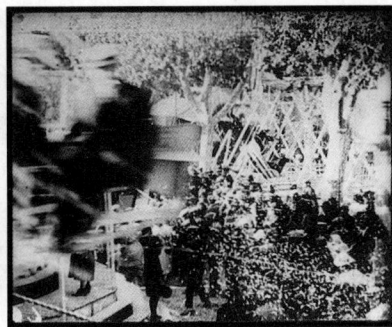

图4.32 （左）《忠实的心》中一个长度为15格的镜头。

图4.33 （右）下一个镜头是19格长度。

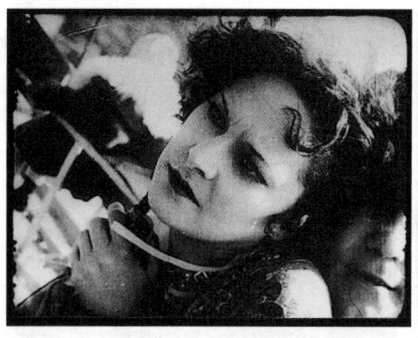

图4.34，4.35 接下来是两个两格的镜头。

创立的这种技巧推进到了更深远的地步。通过使用快速剪辑，印象派导演一定程度达到了他们在著述中所宣称的视觉节奏。

场面调度手法 因为印象派导演感兴趣的主要是摄影技巧和剪辑对拍摄主体产生的效果，印象派运动在场面调度方面甚少突出的特征。然而，我们还是能对他们这一方面的风格做出一些归纳总结。也许最重要的是，为了尽可能强化拍摄对象的上镜头性，印象派导演很关心物体的布光（图4.36）。

如果说放在镜头前的滤光器能够强化一个镜头的摄影效果，那么透过场景中某些透明的物体进行拍摄也就能达到同样的效果。印象派电影制作者常常利用有质感的帘幕进行拍摄（图4.37）。在《基恩》中，主角与他将要爱上的女人第一次相遇，他们之间就放置了一道薄薄的帘幕（图4.38，4.39）。

最后，印象派电影制作者经常尝试使用惊人的

 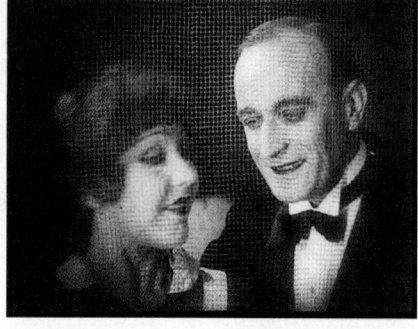

图4.36 （左）爱泼斯坦的《海报》中，女主角用于制作人工花的工具通过安排和布光，被转变为一种惊人的静物画。

图4.37 （右）在阿尔贝·迪厄多内的《凯瑟琳》中，女主角和她的情人通过有帘幕的窗口观看。

图4.38，4.39 在《基恩》中，我们看到男主角和女主角的正反打镜头，通过一道帘幕表明是他们的视点镜头。

场景。他们以两种对立的方式这样做：首先，充分利用现代主义装饰，其次，在真实场景中拍摄。

一般说来，在法国社会中，被贴上"装饰艺术"（Art Deco）标签的"现代"设计在那时是很时尚的。一些电影制作者使用建筑师和艺术家担任美术设计（图4.40，4.41）。然而，正如我们在本章前面所看到的，1920年代的很多法国电影制作者都在一定程度上依靠实景拍摄，印象派导演们也在自然风景中发现了上镜头性（图4.42）。莱赫比耶获得前所未有的许可，在西班牙的阿尔罕布拉宫拍摄《黄金国》，《已故的帕斯卡尔》的一部分也是在罗马的实景中拍摄的。《铁路的白蔷薇》的最后一部分大多是在瑞士的阿尔卑斯山拍摄的，于是获得了一些有趣的镜头（图4.43）。

印象派电影叙事 印象派电影在风格手法上具有鲜明的创新性，但它们在叙事上大多是常规的。印象派电影的情节都是把人物放在极端情绪化的情境之中。这种情境也许会引发记忆，导致闪回，或者激起人物的愿景，或者会让人物喝醉，促动他或她以扭曲的视像看待周遭。印象派电影中人物会昏厥，变瞎，或者陷入绝望，这些状态都是通过摄影机技巧生动地表现出来的。

结果，印象派电影叙事在很大程度上依赖心

图4.40 为了拍摄《无情的女人》，莱赫比耶请伟大的现代艺术家费尔南德·莱热（Fernand Léger）设计了科学家男主角的实验室。

图4.41 女主角房子的外景是由罗伯·马莱-史蒂文斯（Rob Mallet-Stevens）设计的——他为巴黎一些最时新的建筑做了同样的设计。

图4.42 （左）在《洪水》中，德吕克使用逆光拍摄了一个走在乡村道路上的人物，将这片风景变成了电影中最可爱的构图之一。

图4.43 （右）《铁路的白蔷薇》中，一场打斗让女主角的丈夫趴在了悬崖顶端，这块悬崖高高地盘踞在远处的风景之上。

理动机。正如在古典叙事中一样,因果关系起了很大作用,但是原因主要来自人物矛盾的性格与嗜好。例如,在罗曼司电影公司的《已故的帕斯卡尔》中,一个生活在法国小镇上的男人结了婚,他的岳母让这对夫妇过得很凄惨。绝望中,他利用一起事故让人觉得他已经死去。他在罗马获得了一个新的身份和爱情——这引发了对于新生活的想象与憧憬。这部电影就是围绕着他的这些动机和反应展开的。

在印象派电影中,我们所提到的摄影机、剪辑和场面调度手法并不会在整个叙事中持续出现。实际上,情节常常以常规的方式推进,只不过不时被人物反应和精神状态的缓慢场景打断。例如,《黄金国》的开头,在一个较长的场景里,女主角担忧她生病的儿子,用滤光器表现了她对周遭事物的漠然无视(见图4.9,4.10)。然而这部影片大部分都是常规的情节剧,是她怎样陷入了这种处境以及怎样努力摆脱的故事。

只有少数的印象派电影试图创建一些具有创新性的故事样式,使人物的主观性成为整个电影形式的基础。迪拉克在《微笑的布迪夫人》中以一种相对简单的方式达到了这一目的。这部简明的影片只具有最简单的情节,几乎完全集中于女主角的幻想生活和她对丈夫的憎恨之上。在印象派运动最大胆的电影《三面镜》中,爱泼斯坦编造了一个变动而暧昧的情节。三个迥然不同的女人描述着她们与同一个男人的关系,她们各自的故事构造出一个矛盾重重的男人形象。在最后一个场景中,在以不同的借口给每一个女人写信说不约会她们之后,男主角遭遇了一场致命的车祸。几乎所有的叙事信息都是通过这三个女人的感知过滤传达的,我们直接看到他时所揭示的东西少之又少。最后的象征性镜头将他呈现在一个三面镜中,暗示着不可能确定他任何方面的真相。在无声时代,几乎没有叙事电影完全远离古典叙事传统。《三面镜》的创新将会在1950年代和1960年代的欧洲艺术电影中再次出现。

法国印象派的终结

在1920年代三个有所交叉的欧洲电影运动中,法国印象派是最长久的,从1918年持续到了1929年初。1920年代末,某些因素导致了印象派的衰落。当这一运动蔚然成风,电影制作者们的兴趣也更为多样庞杂。此外,法国电影工业中的重要变化也使得这些人对自己作品的控制变得更加困难。

电影制作者走向自己的拍片方式

1910年代末期和1920年代前半期,印象派电影人组成了一个紧密联系的群体,工作上互相支持,从而创造出一种另类的、艺术化的电影。1920年代中期,他们已经取得了相当大程度的成功。很多影片虽然未曾吸引到大批量的观众,但它们常常得到好评,并获得电影俱乐部和艺术影院的观众的欣赏。1925年,莱昂·慕西纳克(Léon Moussinac)——一位赞赏印象派的左翼批评家——出版了《电影的诞生》(*Naissance du cinéma*)一书。在书中,他总结了印象派电影的风格特征,并对其制作者进行了理论上的评点。慕西纳克倚重德吕克的著作,其论述强调慢动作和叠印之类的表达技巧,并认为印象派群体是最有意思的法国电影制作者。他的总结出现得很是及时,因为自那之后,印象派理论没有发展出任何有重要价值的概念。

还有一个越来越强烈的感觉，就是印象派的巨大成功已使其技巧广泛传播，因而其影响力也逐渐减弱。1927年，爱泼斯坦评论说："诸如快速蒙太奇或摄影机轨道推移或摇移这样的原创技法现在已经变得庸俗。它们已然陈腐，要创造出一部简洁的电影，必须削减明显的风格特征。"[1]事实上，爱泼斯坦逐渐以准纪录片风格呈现简单的故事，使用非职业演员，摒弃了那种花哨的印象派摄影技巧和剪辑手法。他最后一部印象派电影《天涯海角》，描述了一座崎岖岛屿上的两个年轻的灯塔看守人；主观性的摄影机技巧主要出现在其中一个人生病的时候。爱泼斯坦的早期有声片《渡鸦之海》（Mor-Vran，1931）完全避开了印象派风格，对一座荒岛上的居民进行了一种克制的、诗意的叙事。

也许因为这种风格技巧已经变得有些陈腐，其他印象派电影制作者也开始在不同方向上进行实验。如果说1918年到1922年这段时期的特征是以摄影画面为主，1923年到1925年增加了节奏化的剪辑技巧，最后几年，亦即1926年到1929年，则是这一运动的更广泛的扩散。1926年，一些印象派导演通过组建自己的小型制片公司，获得了相当大的独立性。此外，来自电影俱乐部和小型电影院的支持力量，此时比较认同低成本实验电影的制作。这些因素所造成的结果，就是印象派晚期出现了大量短片，比如凯萨诺夫的《迈尼蒙坦特》以及让·爱泼斯坦电影公司制作的四部短片。

另外一个导致印象派运动解体的因素，是实验电影的冲击。正如我们在第8章将要看到的，超现实主义、达达主义和抽象电影在1920年代中期和晚期，常常和印象派电影一起出现在电影俱乐部和艺术影院的节目单上。这些趋势集中体现在纯电影这一类别上。迪拉克在写作和演讲中非常关注纯电影，1928年，她放弃了商业电影，转而执导了一部超现实主义电影《贝壳与僧侣》（La coquille et le clergyman）。此后，她完全投身到了抽象短片创作上。

电影工业内部的问题

这种风格的扩散也许最终毁掉了印象派作品中的整体性并终结了这一运动。无论如何，1920年代末期，这些导演的独立性已经迅速减弱。首先，他们作为小制片人的处境一直是不稳固的。他们没有自己的摄影棚，必须租借设施进行拍摄。每一部影片都必须单独寻找投资，而一位电影制作者的信誉一般是建基于前一部影片的成功之上的。

此外，1920年代末期，大型发行公司对投资印象派电影的兴趣已经淡漠。正如我们已经看到的，在这一运动的最初几年里，还存在某些希望，认为这些与众不同的电影也许能与美国和德国形成竞争。然而，只有极少数印象派电影被出口到这些市场，而获得成功的却是少之又少。无论是国内还是国外，1920年代末期的实验都没能使这些电影更具竞争力。

反讽的是，到1926年，法国经济作为一个整体，已经比战争结束以来的任何时候都要好。这一年，通货膨胀终于得到遏制。从1926年到这十年结束，法国经历了大多数国家正在经历的同样的繁荣时期。到1920年代末，电影工业也显示出一些强劲的迹象。几个比较大的制片公司在1929年合并，组成了两个重要的公司：百代、纳坦（Natan）和

[1] Remy Duval, "M. Jean Epstein", *Comoedia* 5374（23 September 1927）: 3.

罗曼司电影合并成为百代-纳坦公司,另外三个公司联合建立了高蒙-弗朗哥-奥贝尔电影公司(Gaumont-Franco-Film-Aubert;正如我们将在第13章看到的,法国电影工业的强劲在很大程度上是错觉,而且极为短暂)。

1920年代末期,印象派导演们极为不顺,大多数人都失去了他们的独立公司。1928年,罗曼司电影公司吞并了莱赫比耶的影图公司,重新剪辑他制作昂贵的影片《金钱》。莱赫比耶退出,他在有声时代被迫进入更加商业化的项目。同一年,让·爱泼斯坦电影公司也停产歇业,尽管爱泼斯坦本人因为温和的非印象派电影获得了独立的支持。《拿破仑》混乱的制作历程和巨大的预算使得冈斯不再可能保持独立性;此后,他被资助者严格监管,他后来的影片至多只具有他早期实验的影子。

1929年,声音的引入实际上也导致了印象派导演不再可能保持独立性。有声片的制作成本更高,即使是为一部低成本的先锋短片进行东拼西凑的融资也已变得更加困难。1968年,莱赫比耶回忆了这种状况:

> 当声音来临时,对一个像我这样的导演来说,职业的工作条件变得非常困难。出于一些经济原因,即使是作者(亦即导演)承担费用,我们在默片时期制作的那些影片,在有声片时期也完全是无法想象的。一个人必须深入地审查自我,于我而言,甚至采用我一直蔑视的电影形式。突然,因为对话的声音,我们受限于制作一些罐装戏剧片段,纯粹而简单。[1]

虽然1930年代的法国电影也创建了几种独特的潮流,但没有任何重要的印象派电影制作者在这样的创建中扮演突出的角色。尽管印象派电影的海外发行极为有限,但它们却影响了很多别的电影制作者。正如我们将在第5章看到的,用自由移动的摄影机传达人物感知经验的方式,很快就被德国电影制作者捡了起来,他们使这种技巧更为大众化,常常被当做发明这种技巧的人。继承了印象派传统的最著名的艺术家,也许是年轻的设计师和导演阿尔弗雷德·希区柯克(Alfred Hitchcock),他从1920年代的美国、法国和德国电影中吸纳了很多。他1927年的影片《拳击场》(*The Ring*)能看成一部印象派电影(参见本书第8章"风格化的融合"一节),在漫长的职业生涯中,希区柯克成为一个用摄影机机位、景别、特效和摄影机运动精确传达人物所见所想的大师。人物的主观性已经成为一个重要的叙事元素,而印象派导演正是对电影的这一方面进行了彻底探索的电影制作者。

[1] Jean-Andre Fieschi, "Autour du Cinematographie: Entretien avec Marcel L'Herbier", *Cahiers du cinéma* 202 (June/July 1968): 41.

笔记与问题

法国印象派理论与批评

与苏联蒙太奇团体以及更晚近的写作者相比，印象派理论书写更显陌生。然而，英语中还有一些有益的基本资源。对印象派理论的简要介绍，可参见大卫·波德维尔《法国印象派电影：电影文化，电影理论与电影风格》（French Impressionist Cinema: Film Culture, Film Theory, and Film Style[New York: Arno, 1980]）第3章；以及斯图尔特·利布曼（Stuart Liebman）《法国电影理论1910—1921》（"French Film Theory, 1910—1921", *Quarterly Review of Film Studies*, 8, no.1 [winter 1983]: 1—23）。

印象派导演以及支持先锋电影的批评家所撰写的更为宽泛的文论，被翻译在理查德·阿贝尔（Richard Abel）的《法国电影理论与批评1907—1939》（*French Film Theory and Criticism 1907—1939*, vol. 1[Princeton, NJ: Princeton University Press, 1988]）中；阿贝尔为这本书的每一个部分都撰写了介绍，为这些文论提供一个历史语境。三个最重要的印象派理论的文集的出版使得他们的工作更为容易理解：路易·德吕克，《电影批评》第1—3卷（*Écrits cinématographiques*, I, "Le Cinéma et les Cinéastes" [Paris:Cinémathèque Française, 1985], Ⅱ [分两卷] "Cinéma et Cie" [同上, 1986 and 1990], 以及Ⅲ, "Drames de Cinéma" [同上, 1990]）；让·爱泼斯坦《电影批评》2卷（*Écrits sur le cinéma*, 2 vols.[Paris: Éditions Seghers, 1974 and 1975]）以及热尔梅娜·迪拉克《电影批评1919—1937》（*Écrits sur le cinéma* [*1919—1937*], Prosper Hillairet, ed.[Paris: Paris Expérimental, 1994]）。几位印象派导演撰写文论的一本重要电影杂志已经被全部重印：《电影艺术No.1—8》（*L'Art Cinématographique No.1—8*[New York: Arno, 1970]）。

《拿破仑》的修复工作

像许多其他类型的无声电影一样，法国印象派电影也极少被现代观众看到。发行的拷贝很少，一些已经消失，或者保存下来的也仅仅是删节版。比如，凯萨诺夫的第一部电影《命运的反讽》可能永远佚失了，与原始版本长度一样的冈斯的《铁路的白蔷薇》的拷贝可能也不存在了。然而，修复的努力仍在继续。1987年，法国电影资料馆完成了迪拉克的《小孩》的拷贝翻新工作，这部影片此前仅仅是一些可以观看的片段。

毫无疑问，最为有名的修复项目是冈斯的《拿破仑》。不清楚的是，这部史诗片是否曾经严格依照冈斯的原意放映过。最长的版本长约6个小时，但放映时都没有在三联画段落处再附加上两块银幕。后来的版本被剪掉了一多半，三联画面也常常被省略。随着这部电影被一剪再剪，一些场景消失了。

这部影片的修复重建是1969年开始启动的，主要由历史学家凯文·布朗洛（Kevin Brownlow）负责。雅克·勒杜（Jacques Ledoux）——比利时皇家电影资料馆馆长——协助从世界各地其他资料馆中搜集保留下来的胶片底片。1979年，一个较长的版本在特柳赖德电影节（Telluride Film Festival）上举行了首映。接下来那些年，另外一些庆祝性的放映也在很多影院和博物馆里举行——因为更多的底片被发现，其中一些版本变得越来越长。使情况变得复杂的是，弗朗西斯·福特·科波拉在纽约无线电城综艺剧场安排了一场更为公开的放映，并使用了管弦乐队作为现场伴奏。这件事在商业上获得巨大的成功，但科波拉发行的版本删去了大约二十分钟，以便满足四个小时时间的放映安排（这一缩减版发行了录像带）。后来，又有一些底片被发现，又一个三联画段落被修复；

即便如此,这部影片依然是不完整的。对于持续到1982年的修复工作(以及这部影片在1920年代的制作和放映历史)的解释,参见布朗洛的《阿贝尔·冈斯的经典电影》(*Abel Gance's Classic Film* [NewYork:Knopf, 1983])。诺曼·金(Norman King)的《阿贝尔·冈斯:一种景观政治》(*Abel Gance: A Politics of Spectacle* [London:British Film Institute, 1984])的第1章讨论了冈斯作品修复的意识形态含义。

《拿破仑》是一个不同寻常的例子,但却表明,我们观看"修复版"或"重构版"时应该慎言。有时候,看到的只是某部影片的一些新拷贝,而不是原始版本的复制版。很多保存下来的影片完全没有字幕,新添加的字幕也许来自某份资料(例如,某个剧本或审查文档)而不是原始版本。一些修复工作添加了颜色或者把现存的碎片剪接在一起,很大程度上是基于一些事实所做出的猜想。悲哀的是,一些底片也许仍然未曾发现。例如,1927年德国表现主义电影《大都会》(*Metropolis*)于1984年发行并配了流行音乐的所谓修复版,实际上缺失了大约一小时的胶片底片——这部电影的这些部分还不知道在哪里保存着。重建《大都会》的努力仍在继续,最近的发现是一个有着优秀视觉品质的拷贝。档案管理员恩诺·帕塔拉斯(Enno Patalas)在《未来城市——一部毁坏的电影:论慕尼黑电影博物馆的工作》(*The City of the Future——A Film of Ruins: On the Work of the Munich Film Museum*)一文中勾勒了这部电影修复的历程,此文刊载于迈克尔·明登(Michael Minden)和霍尔格·巴赫曼(Holger Bachmann)主编的《弗里茨·朗的〈大都会〉:技术与恐惧的电影视像》(*Fritz Lang's* Metropolis: *Cinema Visions of Technology and Fear* [Rochester:Camden, 2000], pp. 111—122)一书中。帕塔拉斯还出版了这部电影的剧本,并带有佚失场景的一些图片。参见他的 *Metropolis in/aus Trümmern:Eine Filmgeschichte* (Berlin:Bertz, 2001)。

关于原始发行版的各种变体的信息,参见第8章的"笔记与问题"。

延伸阅读

Abel, Richard. *French Cinema: The First Wave, 1915—1929*. Princeton, NJ:Princeton University Press, 1984.

Albera, François. *Albatros: des Russes à Paris, 1919—1929*. Milan:Mazzotta/Cinémathèque Française, 1995.

Ghali, Noureddine. *L'avant-garde cinématographique en France dans les années vingt: idées, conceptions, théories*. Paris:Paris Experimental, 1995.

Ieart, Roger. *Abel Gance*. Lausanne:L'Age d'Homme, 1983.

Kaplan, Nelly. *Napoléon*. Bernard McQuirk, tr. and ed. London:British Film Institute, 1994.

Thompson, Kristin. "The Ermolieff Group in Paris:Exile, Impressionism, Internationalism". *Griffithiana* 35/36 (October 1989):48—57.

第5章
1920年代的德国电影

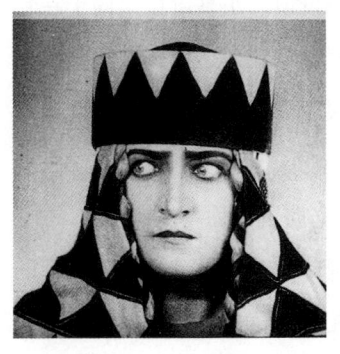

一战之后德国的处境

尽管德国在一战中战败并因此遭遇严重的经济问题和政治问题，然而却从战争中涌现出一个强大的电影工业。从1918年到1933年纳粹掌权，德国电影工业在技术手法和世界影响方面仅次于好莱坞。停战的这几年里，德国电影在海外声名远扬，一个重要的风格化运动表现主义，也在1920年兴起并持续到1926年。战胜国法国反而未能复兴其电影工业，那么，德国电影为何变得如此强大？

一战期间，德国电影工业的扩展，很大程度上应归功于政府在1916年禁止绝大多数外国电影而形成的孤立状态。德国影院的需求导致制片公司的数量从25家（1914）上升到130家（1918）。然而，一战结束之际，全球电影股份公司（Universum Film Aktiengesellschaft，简称"乌发"[Ufa]）的成立开启了合并和组建大公司的潮流。

即使有着这样的增长，如果政府在战争结束后取消1916年的进口禁令，外国电影也许仍会再次大量涌入——而且主要来自美国。然而，与法国状况不同的是，德国政府在整个这一时期都很支持电影制作。进口禁令一直持续到了1920年12月31日，这让制片人在国内市场上有将近五年的时间面对最小的竞争。战争岁月的扩张仍在

继续，到1921年，已经有大约300家制片公司成立。此外，到了1922年，绝大部分敌对国家中的反德情绪都已经消退，德国电影已经享誉国际。

反讽的是，正当国家经历来自战争的诸多困境之时，电影工业的极大成功却不期而至。1918年末，战争已经把整个国家推入了债务的深渊，到处都已困难重重。战争的最后一个月，爆发了公开反抗，要求终结君主制和战争。11月9日，签署停战协议的两天前，德意志共和国宣布废除君主制。几个月之内，各种激进和自由主义党派竞相争夺控制权，似乎一场类似俄国那样的革命即将发生。然而，1919年1月中旬，极端左翼被打败，一个由更温和的自由党派组成的联合政府通过选举产生。总而言之，德国政治气候在1920年代逐渐转向右翼，并由1933年纳粹上台而到达顶峰。

同盟国因对待德国的严厉措施而引发激烈内讧。随着1919年6月26日声名狼藉的《凡尔赛和约》的签署，战争正式结束。英国和法国不愿意与德国重修于好，而是坚持要惩罚它们的敌人。和约中的"战争罪"条款谴责德国是这场冲突唯一的挑动者。许多土地被割让给波兰和法国（德国失去了战前土地的13%）。德国军队被禁止拥有超过十万的士兵，他们也不能携带武器。同盟国希望德国以金钱和物资的形式，赔付所有的战时平民财产损失（只有美国表示异议，并于1921年与德国签署了自己的和平条约）。对这些措施的强烈不满，最终帮助右翼政党攫取了权力。

从短期来看，这些赔款逐渐把德国金融系统推向了一片混乱。赔款安排要求德国定期以黄金向同盟国支付高额款项并运送煤炭、钢铁、重型设备、食物和其他基本物资给同盟国。尽管德国从没能完成所要求的数量，但国内物资短缺和价格上涨很快就出现了。其结果是，战争一结束就开始了通货膨胀，并在1923年成为恶性通货膨胀。食物和生活物品极度匮乏，价格无比昂贵。1923年初，马克严重贬值，从战前大约4马克兑换1美元，下降到了50000马克兑换1美元。到1923年末，马克已经跌到了60亿兑换1美元。人们用几筐纸币只能买到一条面包。

乍一看，这么严重的经济问题似乎不可能对任何人有好处。很多人深受其害：靠养老金生活的退休人员、把钱投在固定利率账户上的投资者、收入在一天之内就失去价值的工人、面临住房成本飙升的房客。然而，大型工业却能从通胀中受益。一方面，人们已经没有了存钱的理由，把钱存在银行或者放在床垫下都已失去价值。工薪阶层倾向于在钱还能有所值的时候花掉它们，而电影与食品和衣物不一样，是很容易购买观看的。通货膨胀时期，电影的上座率却非常高，许多新的影院也建了起来。

此外，通货膨胀鼓励出口而不鼓励进口，也让德国公司具有某种国际优势。随着马克兑换率的下降，消费者更不可能去购买外国商品。相反，与其他国家的制造商相比，出口商却能在海外将他们的货物卖得更便宜。电影制片商也从这种具有竞争力的推进中获益良多。进口商只能买进极少的外国电影，而南美和东欧国家却能以比好莱坞产品更便宜的价格购买德国电影。因此，战后大约两年内，德国的进口禁令让国内电影市场避免了竞争，即使1921年进口影片获得许可之后，不理想的外汇汇率对本国电影也是有所助益的。

高通胀所培育的良好的出口状况，也与电影工业的计划相适应。即使在战争期间，电影工业的增长也导致了出口的希望。然而，哪种类型的电影能在海外成功？德国超越了战后欧洲的许多国家，为这个问题找到了答案。

战后德国电影的类型与风格

部分由于德国电影工业1916年至1921年间是在一种几乎孤立的状态下运作，所以制作的电影类别不存在什么大的变化。幻想类型继续处于显著位置，以保罗·韦格纳主演的影片为典型代表，如《泥人哥连出世记》(*The Golem*，1920，韦格纳和亨里克·伽里恩[Henrik Galeen]执导）和《失散的影子》(*Der verlorene Schatten*，1921，罗切斯·格利泽[Rochus Gliese]）。战后，左翼政治气候导致了审查制度的暂时废止，拍摄卖淫、性病、吸毒以及其他社会问题的电影反而成为时尚。认为这些电影是色情的普遍看法，导致了审查制度的重新建立。在1910年代中期占据德国和其他大多数国家电影制作主流的相同类型的喜剧片和戏剧片仍在继续拍摄。然而，我们能够在战后时期选出几种占据显著位置的重要潮流：奇观类型，德国表现主义运动以及室内剧电影（the Kammerspiel film）。

奇观电影

战前，意大利已经以《暴君焚城录》和《卡比莉亚》这样的史诗片获得了世界范围内的成功。战后，德国尝试了同样的策略，注重历史奇观片的制作。这些电影中的一部分取得了类似于意大利史诗片的成功，而且不期然间推出了战后时期第一位重要的德国导演恩斯特·刘别谦。

奇观古装片在很多国家都出现过，但只有那些有能力承担巨大预算的公司，才能让这些影片在国际上具有竞争力。好莱坞能够以高预算和熟练的艺术指导制作《党同伐异》或《最后的莫希干人》这样的影片，但英国和法国这种规模的制作却极为少见。然而，在通货膨胀时期，比较大型的德国公司却发现投资史诗大片相对容易。一些公司能够提供广阔的外景场地，它们还扩展了摄影棚设施。搭建场景和制作服装的劳动力成本也比较合理，而且还能以较低的工资雇大量的临时演员。由此生产的影片就会有足够的海外竞争力，能挣得稳定的外汇收入。例如，当恩斯特·刘别谦在1919年制作《杜巴里夫人》(*Madame Dubarry*) 时，据报道，这部影片的成本相当于大约4万美元。然而，当这部影片于1921年在美国发行时，据专家估计，要在好莱坞制作这样一部电影，成本也许会在50万美元——在那时，这就是贴给一部长片的高价标签。

刘别谦已经成为德国最为杰出的历史史诗片导演，他的电影生涯却是以作为喜剧演员和导演于1910年代初期开始的。他的第一部非常成功的影片是1916年的《平库斯鞋店》(*Schuhpalast Pinkus*)，在这部影片中，他扮演了一个傲慢的年轻犹太企业家。这是他为联合公司 (Union company) 拍摄的第二部影片，这是一家较小的公司，将会被合并组成乌发公司。他在这家公司执导了一系列颇具声望的影片项目。奥西·奥斯瓦尔德（Ossi Oswalda），一位多才多艺的女喜剧演员，主演了刘别谦在1910年代晚期执导的好几部影片，包括《牡蛎公主》(*Die Austernprinzessin*，1919) 和《真人玩偶》(*Die Puppe*，1919)。然而，让刘别谦得到国际认可的，却是与波兰影星波拉·尼格丽（Pola Negri）的合作。

尼格丽与刘别谦第一次合作是1918年的《木乃伊的眼睛》(*Die Augen der Mumie Ma*)。这是一部幻想情节剧，故事发生在异国风情的埃及地区，这在1910年代晚期的德国电影中是很典型的。与尼格丽联袂主演的是正在冉冉升起的德国演员埃米尔·强宁斯（Emil Jannings），他们一起主演了刘别谦的《杜巴里夫人》(1919)，故事基于路易十五的情

图5.1 在《杜巴里夫人》中，巨大的布景和众多的临时演员重现了革命时的巴黎。

图5.2 《卡里加利博士的小屋》中的女主角漫游在表现主义的嘉年华场景中。她看上去似乎是由与游乐场布景一样的材料构成。

妇的经历（图5.1）。这部影片在德国和海外都取得了极大的成功。刘别谦继续制作了一些类似的影片，其中最著名的是《安娜·博林》（*Anna Boleyn*，1920）。1923年，他成为第一个被好莱坞聘用的重要德国导演。（尼格丽已经先于他与派拉蒙签订了长期合同）。刘别谦很快就成为1920年代古典好莱坞风格技巧最为熟练的实践者之一。

历史奇观片在整个通胀时期一直很受欢迎，通胀也使得德国能够以其他国家电影工业无法匹敌的价格把这些影片卖到海外。然而，1920年代中期，通货膨胀的结束使得更为适度的预算成为主导，奇观片类型变得越来越不重要。

德国表现主义运动

1920年2月末，一部在柏林举行首映的影片迅速被认作电影中的新事物：《卡里加利博士的小屋》（*The Cabinet of Dr. Caligari*）。它的新奇性抓住了公众的想象力，并且取得了相当大的成功。这部影片使用了风格化的场景，把一些怪异扭曲的建筑以戏剧化的方式绘制在帆布垂幕和平面上（图5.2）。演员也没有采用现实主义表演，而是展示了一些痉挛的、舞蹈般的运动。批评家们宣称，在大多数其他艺术中完全形成的表现主义风格，也在电影中开辟出了它的道路。他们争辩道，这种新的发展对电影艺术是很有好处的。

表现主义运动作为绘画和戏剧中的一种风格，大约始于1908年——它出现在其他欧洲国家，但却在德国找到了最强烈的表现方式。像其他现代主义运动一样，德国表现主义也是世纪转折点上反对现实主义的几大潮流之一。表现主义的践行者热衷于以极端的扭曲表现内在的情感真实而非外在表面。

在绘画中，表现主义主要是由两个群体培育出来的。"桥"（Die Brücke）形成于1906年，成员包括恩斯特·路德维希·基希纳（Ernst Ludwig Kirchner）和埃里希·海克尔（Erich Heckel）。此后，1911年，"蓝色骑手"（Der Blaue Reiter）成立，发起人中包括弗朗兹·马克（Franz Marc）和瓦

德国表现主义电影年表

1920年

2月
德克拉公司（Decla）发行了《卡里加利博士的小屋》，该片由罗伯特·维内执导，开启了表现主义运动的先河。

春天
德克拉和德意志拜奥斯科普（Deutsche Bioscop）合并，组成了德克拉—拜奥斯科普（Decla-Bioscop）；在埃里希·波默（Erich Pommer）的掌管下，德克拉—拜奥斯科普制作了很多重要的表现主义影片；

- 《阿高尔》（*Algol*），汉斯·韦克迈斯特（Hans Werckmeister）
- 《泥人哥连出世记》，保罗·韦格纳和卡尔·伯泽（Carl Boese）
- 《盖努茵》（*Genuine*），保罗·韦格纳
- 《从清晨到午夜》（*Von Morgens bis Mitternacht*），卡尔·海因茨·马丁（Karl Heinz Martin）
- 《托尔古斯》（*Torgus*），汉斯·科贝（Hans Kobe）

1921年

11月
乌发吞并德克拉—拜奥斯科普，但仍然保留一个独立的部门由波默掌管

- 《三生计》（*Der müde Tod*，又名《命运》），弗里茨·朗
- 《月亮上的房子》（*Das Haus zum Mond*），卡尔·海因茨·马丁

1922年

- 《赌徒马布斯博士》（*Dr. Mabuse, der Spieler*），弗里茨·朗
- 《诺斯费拉图》（*Nosferatu*），F. W. 茂瑙（F. W. Murnau）

1923年

- 《夜之幻影》（*Schatten*），阿图尔·罗比森（Artur Robison）
- 《宝藏》（*Der Schatz*），G. W. 帕布斯特（G. W. Pabst）
- 《拉斯科尼科夫》（*Raskolnikow*），罗伯特·维内
- 《大地之灵》（*Erdgeist*），利奥波德·耶斯纳（Leopold Jessner）
- 《石头骑士》（*Der steinerne Reiter*），弗里茨·温德豪森（Fritz Wendhausen）

1924年

秋天
恶性通货膨胀结束。

- 《蜡像馆》（*Das Wachsfigurenkabinett*），保罗·莱尼（Paul Leni）
- 《尼伯龙根之歌》（*Die Nibelungen*），分为两个部分：《西格弗里德》（*Siegfried*）和《克里姆希尔德的复仇》（*Kriemhilds Rache*），弗里茨·朗
- 《奥拉克之手》（*Orlacs Hände*），罗伯特·维内

> 深度解析

1925年
12月　○　来自派拉蒙和米高梅的贷款让乌发避免了破产
　　　○　《伪善者》（*Tartüff*），F. W. 茂瑙
　　　○　《灰屋历代记》（*Die Chronik von Grieshuus*），阿图尔·冯·格拉赫（Arthur von Gerlach）

1926年
2月　　○　埃里希·波默被迫辞去乌发主管的职务。
9月　　○　《浮士德》（*Faust*），F. W. 茂瑙

1927年
1月　　○　《大都会》（*Metropolis*），弗里茨·朗

西里·康定斯基。尽管这些艺术家和其他像奥斯卡·科柯施卡（Oskar Kokoschka）和莱昂内尔·费宁格（Lyonel Feininger）这样的表现主义艺术家都有非常明显的个人风格，但他们还是有一些共同的特征。表现主义绘画都避免使用那些带给现实主义绘画体积感和深度感的微妙的阴影和色彩。实际上，表现主义艺术家常常使用带有暗黑的卡通式轮廓线的明亮且非现实的色彩（彩图5.1）。人物形象也许是细长的；面孔则带着一种怪异、极度痛苦的表情，也许以青灰的绿色画成。建筑也许是歪歪斜斜的，地面也是颠倒的，严重违背传统的透视法（彩图5.2）。这样的扭曲，对于在实景拍摄的电影来说是很难实现的，但《卡里加利博士的小屋》却显示出摄影棚布景可以怎样利用表现主义绘画的风格。

风格化场景和表演的更为直接的样板是表现主义戏剧。1908年初，奥斯卡·科柯施卡的戏剧《杀手，女人的希望》（*Murderer, Hope of Women*）以一种表现主义的方式上演。这种风格在1910年代十分流行，有时候还是一种左翼戏剧抗议战争或资本主义剥削的方法。场景常常与表现主义绘画相似，在背景幕布上绘制着均一色块的巨大形状（图5.3）。表演也是变形的。演员大喊、尖叫、姿态万千，在风格化的场景中以精心编排的样式行动（图5.4）。其目的是尽可能以最直接和最极端的方式表达情感。同样的目标也导致文学中的极端风格，并且，叙事技巧如框架故事和开放式结局之类也被表现主义电影的编剧们采用。

1910年代末，表现主义已经从一种激进的实验发展成为一种被广泛接受的风格，甚至很时髦。因此，当《卡里加利博士的小屋》首映时，已很难让批评家和观众感到震惊。另外一些表现主义电影很快接踵而至。由此产生的风格化潮流一直持续到了1927年初。

电影中的表现主义有何特征呢？历史学家已经用各种不同的方法对此运动进行了界定。一些人认为，真正的表现主义电影就像《卡里加利博士的小屋》，使用了起源于戏剧表现主义的变形的、图形化的场面调度风格。这样的电影也许只产生了半打。

图5.3 在弗里茨·冯·翁鲁（Fritz von Unruh）的戏剧《一种性别》（*Ein Geschlecht*）中，一个黑暗的形状表示一座山，演员们瞪大双眼，或者做出一些怪诞的姿势。

图5.4 在恩斯特·托勒尔（Ernst Toller）的戏剧《转变》（*Die Wandlung*）中，演员们装扮成骷髅，在一个铁丝网组成的抽象场景中扭来扭去。

另外一些历史学家则把许多电影看做表现主义，因为这些电影全都包含某些类别的风格化变形，它们具有与《卡里加利博士的小屋》中图形风格化同样的作用。根据这种宽泛的界定（也是我们在这里所采用的），在1920年至1927年间发行了近两打表现主义电影。像法国印象派一样，德国表现主义以各种不同的方式使用各种各样的媒介表达技巧——场面调度、剪辑和摄影手法。我们首先考察这些技巧，然后再研究那些有助于激发出表现主义极端风格的典型叙事样式。

法国印象派最典型的特征在于摄影手法方面，德国表现主义的独特之处则是场面调度的运用。1926年，有人引用布景设计师赫尔曼·沃姆（Hermann Warm，他曾为《卡里加利博士的小屋》

和其他表现主义电影工作）的话，他相信"电影画面必须成为图像艺术"[1]。实际上，德国表现主义电影强调单个镜头的构图到了一种异常的程度。当然，一部影片中的任何镜头都会形成视觉结构，但大多数电影都是把注意力引向一些特别的元素而不是镜头的全面设计。在古典电影中，人物形象是最具表现力的元素，布景、服装和照明通常比演员次要。在银幕上，动作发生的三维空间比二维图像的品质更加重要。

然而，在表现主义电影中，与人物形象相关的表现性延伸到了场面调度的每一个方面。1920年代，对表现主义电影的描述常常把布景看做"表演"或者与演员动作的混合。1924年，在《卡里加利博士的小屋》中扮演塞萨尔（Cesare）并出演了其他一些表现主义电影的康拉德·法伊特（Conrad Veidt）解释说："如果装饰被构想为与那种控制人物心智的东西具有同样的精神状态，演员就会在那种装饰中找到对构成和活化他的角色的有价值的帮助。他会把自己融入眼前所呈现的环境中，而且这两者都会按照同样的节奏活动。"[2]因此，不仅布景成为动作的一个活生生的组成部分，演员的身体也成为一种视觉元素。

实际上，布景、人物动作、服装和照明只是偶尔才能融合为一种完美的构图。叙事电影毕竟不同于传统的绘画或雕刻艺术。情节必须向前推进，构图总是被人物的动作打破。在表现主义电影中，动作常常是一阵一阵地进行，当场面调度元素组合成抢眼的构图时，叙事就会暂停或慢下来（这样的构图并不需要完全的静止。一个演员舞蹈般的运动，也许会与布景中风格化的图像结合在一起，构成一种视觉样式）。

表现主义电影有很多融合布景、服装、人物和照明的方法，包括风格化表面、对称、变形和夸张的使用以及相似图形的并置。

风格化表面也许造成场面调度内不同的元素看起来有些相似。比如，在《卡里加利博士的小屋》中，简（Jane）的服装绘着与布景相同的锯齿线（图5.2）。在《西格弗里德》中，很多镜头充斥着极为丰富的装饰性图案（图5.5）。在《泥人哥连出世记》中，将哥连与变形的贫民窟布景联系起来的材质，使得二者看起来都像是黏土制成的（图5.6）。

对称性也提供了一种联合演员、服装和布景以强调全面构图的方式。《西格弗里德》的勃艮第法院使用了对称，正如这一时期弗里茨·朗的很多电影里所做的那样。另一个引人注目的例子出现在汉斯·韦克迈斯特（Hans Werckmeister）的影片《阿高尔》中（图5.7）。

也许，最明显和最普遍的表现主义特征是变形和夸张的使用。在表现主义电影中，房子常常是尖的和歪的，椅子是长的，楼梯是扭曲和不平衡的（比较图5.8—5.10）。

对现代观众来说，表现主义电影中的表演看起来也许像是无声电影表演的极端版本。然而，表现主义表演是有意夸张以便匹配布景风格。在远景镜头中，随着演员按照布景所限定的样式移动，姿态就会变得像在舞蹈一般。在《卡里加利博士的小屋》中，康拉德·法伊特踮着脚尖沿着墙滑行，伸出的手掠过墙的表面，"把自己融入眼前所呈现的环境中"（图5.11）。此处，是一幅包含了运动的活人

[1] 引自Rudolf Kurtz, *Expressionismus und Film* (1926; reprint, Zurich: Hans Rohr, 1965), p.66。

[2] "Faut-il supprimer les sous-titres?" *Comoedia* 4297 (27 September 1924): 3.

图5.5 在《西格弗里德》的勃艮第法庭中，士兵的队列和装饰组成了相似的几何图形，这些图形被融合到了总体构图中。

图5.6 在《泥人哥连出世记》中，一个有了生命的黏土雕像出现在屋顶上，他看起来似乎是由与周围环境一样的材料制作的。

图5.7 《阿高尔》中的一个对称构图镜头，显示出这条走廊是由抽象的黑白图形和线条重复构成的。

图5.8 G. W. 帕布斯特《宝藏》中破旧、歪斜的房子。

图5.9 维内《拉斯科尼科夫》（改编自《罪与罚》）中，倾斜的建筑和灯柱。

图5.10 《托尔古斯》中的楼梯，似乎极度歪斜，每一步踏板上都绘上了一个细长的黑色三角形。

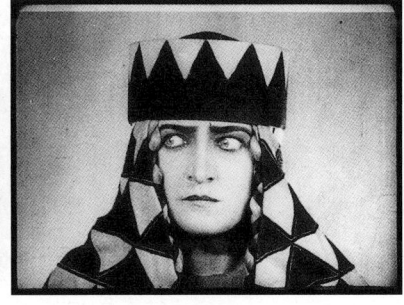

图5.11 （左）在《卡里加利博士的小屋》这个著名的镜头中，墙壁上的斜线构图引导着演员的运动，紧身的黑衣服也有助于这种构图效果。

图5.12 （右）在《克里姆希德的复仇》中，玛格丽特·舍恩（Margueriethe Schön）瞪大的眼睛、厚厚的妆容、服装上的抽象图形以及空白的背景所形成的风格化构图，与电影的其余部分完全一致。

画（tableau），而不是一幅静态的构图。

　　这种夸张的原则也支配着演员的特写镜头（图5.12）。一般而言，表现主义演员不遵循自然主义行为效果，常常痉挛般地移动、暂停，然后做出很突然的姿势。这样的表演不应该按照现实主义的标准做出评判，而是应该根据演员的行为对整个场面调度作出了怎样的贡献来加以评判。

　　表现主义场面调度的一个关键特征是构图中相似图形的并置。与罗伯特·维内和弗里茨·朗一道，F. W. 茂瑙也是德国表现主义最重要的人物之一，但他的影片却相当少见那种我们在这一运动其他影片中所看到的明显人工化的、夸张的布景。然

图5.13 （左）奥拉克伯爵和他的客人被放置在有四个拱道嵌套的布景中，吸血鬼隆起的背部和胡特尔（Hutter）环状的双臂呼应着内层拱道（拱形是《诺斯费拉图》的一个重要母题，与吸血鬼及其棺材密切相关）。

图5.14 （右）在茂瑙的《伪善者》中，主人公夸张的步伐衬托着巨大的铸铁灯柱。

图5.15 （左）《石头骑士》中这位女人的姿势呼应着她身后风格化的树的形态。

图5.16 （右）在《诺斯费拉图》中，吸血鬼爬上楼梯走向女主角，但我们只看到了他的影子，巨大而且怪异。

而，他确实也创作了大量风格化的构图，在这些构图中，人物与他们的周遭环境融合在一起（图5.13，5.14）。表现主义电影中一个常见的策略是把人物安排在扭曲的树旁边，以形成相似的形状（图5.15）。

大多数情况下，表现主义电影都使用来自前面和侧面的简单的光照，将场景照得平实和均匀，从而强化人物与装饰之间的联系。在一些值得注意的情况下，阴影也被用来创造额外的变形（图5.16）。

尽管表现主义风格的主要特征在于场面调度方面，但我们还是能够就它对其他电影技巧的典型应用做出一些概述。这样的技巧常常以隐秘的方式让场面调度达到最优。绝大多数剪辑都是很简单的，使用的都是正反打镜头和交叉剪辑之类的连贯性手法。此外，我们还要注意到。与这一时期其他电影相比，德国电影的节奏要稍微慢一些。确确实实，在1920年代早期，它们与法国印象派电影的快节奏剪辑没有什么可比性。这种比较慢的节奏给了我们时间审视表现主义视觉风格所具有的与众不同的构图。

同样，摄影技巧也主要是功能性的而非奇观化的。很多表现主义布景使用假透视，当从某个特定的灭点看时，形成一种理想的构图。因此，摄影机运动和高角度或低角度镜头是相当少见的，摄影机倾向于保持水平的角度和大约是视线高度或齐胸高度。然而，在某些情况下，通过将演员与装饰物以某种非同寻常的方式并置，摄影机角度也能创造出一种惊人的构图（5.17）

就像法国印象派一样，表现主义电影制作人喜爱那些与其风格特征相适应的叙事类型。这一运动的首部影片——《卡里加利博士的小屋》——使用了一个疯人的故事作为观众还不熟悉的表现主义变

图5.17 在《伪善者》中，一个高角度摄影机位让演员与楼梯构成的漩涡状抽象线条相对应。

形的动机。因为《卡里加利博士的小屋》一直是最为著名的表现主义电影，所以就有了一种挥之不去的印象，即这种风格主要用于传达人物的主观意识。

然而，在这一运动的大多数电影中，这并非实情。实际上，表现主义常常被用于设置在过去或异国他乡或者包含一些奇幻或恐怖元素的叙事之中——幻想或恐怖类型在1920年代的德国是很受欢迎的。《宝藏》的故事发生在过去某个不明确的时刻，讲的是寻找传说中的宝藏。《尼伯龙根之歌》两个正片长度的部分——《西格弗里德》和《克里姆希尔德的复仇》——都以德国民族史诗为基础，包括一条恶龙和中世纪场景中一些其他魔幻元素。《诺斯费拉图》是一个发生在19世纪中期的吸血鬼故事。在《泥人哥连出世记》中，布拉格中世纪犹太区的拉比使一个超人泥塑动了起来，以保卫犹太人免受宗教迫害。这种强调过去的一个变体——最后一部重要的表现主义电影《大都会》——被设定在一个未来主义城市，那里的工人在巨大的地下工厂里劳动，住在公寓大楼里，所有一切都具有表现主义风格。

与这种对遥远时代和奇幻时间的强调相一致的是，很多表现主义电影都具有镶嵌在更大叙事结构内的框架故事或自包含（self-contained）故事。《诺斯费拉图》被假定是由不来梅市的一位历史学家讲述的，很多情节都发生在这个地方。在这一叙事内，人物们在读书：《吸血鬼之书》解释了吸血鬼行为的基本前提（揭示部分是必要的，因为这是众多吸血鬼电影中的第一部），并且，奥拉克伯爵到不来梅所乘的那艘船上有一本日志，其中的条目详细记述了其他的情节。《夜之幻影》（1923）的核心故事由一个艺人在宴会期间上演的一出皮影戏组成，皮影人物有了生命，把那些客人的隐秘激情全都演了出来。《伪善者》以一个框架故事开始和结束，在这个故事中，一个年轻人告诫他年老的祖父，女管家打算嫁给他是为了钱。他的告诫以放映一部莫里哀戏剧《伪君子》的电影进行，这部电影构成了故事中的故事。

一些表现主义电影的故事的确发生在现在。朗的《赌徒马布斯博士》使用了表现主义风格嘲讽现代德国社会的堕落：人们光顾有着表现主义装饰的俱乐部中的毒品和赌博窝点，一对夫妇生活在有着同样装饰的奢华的房子里。在《阿高尔》中，一个贪婪的实业家得到了来自神秘星球阿高尔的超自然力量的帮助，然后建造了一个帝国；再现星球和他的工厂的那些场景在风格上也是表现主义的。因此，在电影中，表现主义也有同样的潜力做出它在舞台上所做出的社会评议。然而，在大多数情况下，电影制作者都用这种风格创造出各种远离社会现实的异国情调的和奇幻的场景。

室内剧

1920年代初期，德国的另一股电影潮流在国际

上没有多大影响，但却导致若干重要电影的产生。这就是"室内剧"（Kammerspiel），或者"室内剧"（chamber-drama）电影。这一名称来源于戏剧的室内剧（Kammerspiele），开启于重要舞台导演马克斯·莱因哈特（Max Reinhardt）1906年为一小群观众排演的亲密戏剧。室内剧电影制作量极少，但几乎全部都是经典：鲁普·皮克（Lupu Pick）的《碎片》（Scherben，1921）和《除夕夜》（Sylvester，1923），利奥波德·耶斯纳的《后楼梯》（Hintertreppe，1921），茂瑙的《最卑贱的人》（Der letzte Mann，1924），以及卡尔·德莱叶（Carl Dreyer）的《麦克尔》（Mikaël，1924）。最为突出的是，所有这些电影，除了《麦克尔》，都是由重要剧作家卡尔·梅育（Carl Mayer）编剧的，他也参与了《卡里加利博士的小屋》，还为其他一些电影编写过剧本，其中既有表现主义的也有非表现主义的。梅育被认为是室内剧类型背后最重要的力量。

这些电影在很多方面与表现主义戏剧形成了尖锐的对比。一部室内剧电影集中在几个人物身上并细致地探索他们生活中的危机。它强调缓慢的、能引起共鸣的动作和细节叙述，而不是极端的情感表达。室内剧的氛围来自对少量布景的运用，以及对人物心理而非奇观的关注。某些表现主义风格的变形也许会出现在布景中，但它主要是表示沉闷的环境，而非表现主义电影中的那种奇幻或主观性（一部室内剧——《大地之灵》——也是梅育编剧和耶斯纳导演的，使用了表现主义布景和表演，是一部关于引诱与背叛的亲密现代剧）。事实上，室内剧避免使用在表现主义中非常普遍的奇幻和神话元素，而是把故事设定在日常、当代的环境中，且其时间跨度一般较短。

《除夕夜》发生在一个咖啡馆老板生活中的某一个夜晚。他的母亲来到他家里庆祝新年除夕夜。他母亲和妻子相互嫉妒并发生激烈冲突，直到午夜的钟声敲响，那个男人自杀身亡。人们在旅馆和街道上欢庆的简单场景与这三个人的紧张关系形成了反讽对比，但绝大部分动作都发生在小小的公寓内部（图5.18）。与大多数室内剧电影一样，《除夕夜》没有使用字幕，而是依靠简单的情境、动作细节、布景以及象征符号传达叙事信息。

同样，《后楼梯》也在这两种布景中达到了平衡。女管家干活的公寓厨房，以及她的秘密仰慕者邮递员的公寓，在一个肮脏的庭院里彼此相对（图5.19）。这部影片的动作从未超出这一区域。当女主角远行的未婚夫神秘地不再写信给她时，邮递员试图通过伪造信件来安慰她。最后，她来到邮递员

图5.18 （左）在《除夕夜》中，一些镜头的母题是用墙上的镜子强调人物与死气沉沉的家庭的关系。

图5.19 （右）《后楼梯》的很多动作都是由邮递员拜访女主角时在庭院中的来回穿行构成。

小小的公寓里拜访了后者——就在这个时候，她的未婚夫回来了，与邮递员打斗时被杀死。然而，女主角从这座建筑的屋顶上纵身跳下，在庭院里自杀身亡。

正如这些例子所显示的，室内剧电影的叙事集中于激烈的心理状态，结尾都是不幸的。实际上，《碎片》、《后楼梯》和《除夕夜》全都以暴力死亡作为结局，而《麦克尔》则是以主人公生病而死结局。因为不幸福的结局和幽闭的气氛，这些电影吸引的主要是批评家和高层次的观众。埃里希·波默意识到这一状况，在制作《最卑贱的人》时，坚持要梅育增加一个大团圆结局。故事讲的是一个旅馆看门人从体面的位置降职成为盥洗室清洁工，结尾是这位主角绝望地坐在厕所里，很可能死去。梅育对必须改变他认为符合剧本发展逻辑的结尾感到十分郁闷，他添加了一个明显不可信的终场戏：一笔不期而至的遗产把看门人变成了一个百万富翁，于是旅馆里所有人员都来为他服务。不知道是不是这一荒谬而昂扬的结局起了作用，《最卑贱的人》成了最为成功和著名的室内剧电影。然而，到1924年末，这一潮流在德国电影制作中已不再是一种突出的类型。

德国电影在国外

史诗奇观片、表现主义电影和室内剧帮助德国电影工业打破了国外的偏见，在世界电影市场上赢得了一个位置。刘别谦的《杜巴里夫人》是第一批在国外获得成功的德国电影之一。1920年，这部影片在意大利、斯堪的纳维亚以及其他欧洲国家的很多大城市上映，甚至在英法这样的国家里也变得很著名，在这些地方，放映商在战后很长一段时间都抵制放映德国电影。1920年12月，《杜巴里夫人》更名为《激情》（*Passion*），打破了纽约一家大影院的票房纪录，然后由最大的发行商之一第一国民公司在全美发行。突然之间，美国公司争相购买德国电影，尽管很少有影片取得《激情》那样的成功。

更令人惊讶的是，德国表现主义电影也成为一种出口商品。在法国，反德情绪尤其强烈。然而，《卡里加利博士的小屋》在1921年末获得了国际声誉（影片在德国获得成功之后，在美国的发行也已经取得了相当的成功）。9月，法国批评家和电影制作者路易·德吕克安排《卡里加利博士的小屋》的放映作为资助红十字会的项目的一部分。这部电影的影响如此之大，以至于在1922年4月成为普通巴黎影院的开场影片。德国电影立即成为时尚。刘别谦的作品，实际上还有所有表现主义和室内剧电影，接下来的五年里在法国风靡一时。表现主义电影也风靡于1920年代初期的日本。在很多国家，这些别具一格的电影至少在艺术院线进行了有限的发行。

1920年代中期到晚期的重要变化

尽管有这些早期的成功，德国电影工业仍然不可能继续以同样的方式制作电影。很多因素导致了巨大变化。外国技术和风格惯例已经具有极大的影响。此外，当德国货币在1924年稳定时，战后高通胀带给电影工业的保护也终结了。成功也带来了新的问题，很多功成名就的导演都被吸引到好莱坞工作。对出口的持续强调也导致一些制片厂模仿好莱坞产品而不是去探寻另外的电影类别。到这十年的中期，一股名为新客观派（Neue Sachlichkeit）的潮流取代了艺术中的表现主义。1929年，德国电影发生了巨大的变化，与战后处境已大为不同。

德国片厂的技术更新

与法国不同，德国用于电影制作的技术资源在1920年代这一时期发展非常迅速。因为通货膨胀驱使电影公司将其资本投入到设施和土地上，很多摄影棚建了起来，或者被扩大。例如，乌发扩大它在滕珀尔霍夫（Tempelhof）和新巴贝尔斯贝格（Neubabelsberg）的两大重要综合摄制设施，并且很快就拥有了在欧洲设备最好的摄影棚，新巴贝尔斯贝格的一块宽阔的外景地能容纳好几个巨大的布景。朗的《尼伯龙根之歌》和茂瑙的《浮士德》这样的史诗大片都是在这里制作的。国外的制片人——主要是英国和法国的制片人——都租借乌发的设施拍摄大规模场景。1922年，一个投资团体将齐柏林飞机库变成了世界上最大的室内制作设施——斯塔根摄影棚（the Staaken studio）。这个摄影棚被那些需要制作大型室内场景的制片公司租用。比如，朗的纪念碑式的影片《大都会》中的一些场景就是在斯塔根拍摄的。

1920年代的另外一些革新，是在响应德国制片人的一个需求，他们希望他们的影片制作水准给人印象深刻。布景设计师率先使用假透视和模型，以便所制作的布景看起来更宏大。一部边缘性的表现主义电影《街道》（Die Straße，1923）使用了一个精心制作的模型代表某个场景背景中的城市景观，真实的汽车和演员则处于前景。在《最卑贱的人》中，远处轨道上移动的微型汽车和玩偶使得旅馆场景前面的街道显得比实际情况要更大一些（图5.20）。在这一方面，德国走在美国前面，好莱坞摄影师和布景设计师是通过观看德国电影和参观德国摄影棚才学会了关于模型和假透视的技巧。

除了制作更壮观的场景，德国制片人也想要使用好莱坞在1910年代创造的技巧为他们的影片布光

图5.20　《最卑贱的人》中使用的一个精心设计的假透视。

和摄影。因为德国渴望出口电影到美国，一个普遍的假设是电影制作者应该采用美国式的新鲜元素，如逆光照明和外景镜头人工照明的使用。行业杂志中一些文章鼓励制片公司建造更好的设施：用黑暗的摄影棚取代旧的玻璃墙摄影棚，并安装最新的照明设备。

美国式照明设备的安装始于1921年，那时候派拉蒙短暂地尝试在柏林制作影片，它为柏林的一个摄影棚提供了最新的技术，将摄影棚的玻璃屋顶涂黑，以便使用人工照明。在这里，刘别谦制作了他最后几部德国电影中的一部，《法老王的妻子》（Das Weib des Pharaoh，以《法老王之爱》[The Loves of Pharaoh]为名在美国发行，1921），这部影片使用了大量的逆光照明和特技照明（图5.21）。到了这十年的中期，大多数德国电影公司都完全使用人工光源进行拍摄。

1920年代，一项具有国际影响力的德国技术创新是"解放的摄影机"（the entfesselte camera，从字面上讲，即"被释放的摄影机"，或者在空间中自由活动的摄影机）。1920年代初期，一些德国电影制作者开始试验使用复杂精巧的摄影机运动。在为

图5.21 （左）《法老王的妻子》中使用了好莱坞风格的逆光照明。

图5.22 （右）《除夕夜》中，一个精心设计的推轨镜头穿过了一条街道，图为截取的一个画面。

图5.23，5.24 在《最卑贱的人》中，主人公身后旋转的背景传达出他的晕眩状态。

室内剧电影《除夕夜》编写剧本时，卡尔·梅育特别指出，摄影机要装在移动式摄影车（dolly）上平滑地拍摄整个城市街道上的狂欢场面（图5.22）。然而，使得移动摄影机变得流行的影片，是茂瑙的《最卑贱的人》。在开场镜头中，摄影机在电梯中下降；后来，它似乎飞过空间，去追随主人公在高高在上的窗户旁聆听到的一只喇叭发出的嘟嘟声。当他在一个宴会上喝醉时，摄影机在一个转盘上与他一起旋转（图5.23，5.24）。这部影片在美国广受欢迎，并帮助茂瑙与福克斯签订了一份合同。第二年的另外一部影片《杂耍班》（*Varieté*，E. A. 杜邦[E. A. Dupont]，1925），将活动摄影机这一思想应用得更为精巧（图5.25）。而在茂瑙的《浮士德》中，当主人公乘着魔毯在山峦上空飞翔时（山峦是由精心设计的模型表现的），安装在屋顶上的轨道使得摄影机可以俯冲向动作。这种悬空的摄影机运动很快就被好莱坞采用。1920年代中晚期的很多德国电影都包含了奇观化的摄影机运动。

正如我们在前一章看到的，法国印象派电影制作者在1920年代初期已经对移动的主观性摄影进行了实验。然而，他们的电影并没有在国外产生广泛

图5.25 《杂耍班》中，安放在吊臂上的摄影机传达出杂技演员的主观印象。我们在这里是垂直向下看到一个男人在人群上方摆荡。

的影响。德国电影制作者却因为新技巧获得了世界性的声誉。正如《卡比莉亚》在1910年代中期让推轨移动摄影成为时尚,《最卑贱的人》现在也激励摄影师去探索更为灵活的摄影机移动方式。1920年代晚期,升降机、吊臂、摇臂、旋转台等各种各样的技巧,把摄影机从三脚架上"释放出来"。于是,各个国家的很多晚期默片都包含令人印象深刻的移动取景。

一旦通货膨胀的压力在1924年终结,德国电影工业就不能维持制作设施上的快速扩张。1924年到1926年间大多数电影的预算都被削减。大预算电影变得不那么常见。然而,这些新的照明设备和扩大的摄影棚已经建成,正好用于这一时期后半期占支配地位的规模更为适度的影片制作。但是,恶性通货膨胀的结束却给电影工业造成了更为严重的问题。

通货膨胀结束

尽管战后的高通胀在短时间内带给了电影工业很多好处,但德国在这样的环境下要持续运行却是不可能的。到1923年,恶性通货膨胀使得国家陷入一片混乱,电影工业也开始反映出这种状况。当一个土豆或一张邮票都要卖几百万马克的时候,为一部长片提前几个月作出预算就变得几乎不再可能了。

1923年11月,政府推出了一种新的货币形式——地租马克(Rentenmark),试图遏制恶性通货膨胀。这种马克的价值相当于1万亿无价值的纸马克(地租马克的价值与第一次世界大战开始时的旧德国马克是相等的。换言之,1923年的物价是1914年的一万亿倍)。这种新货币并非完全有效。1924年,外国政府——主要是美国——介入进来,利用贷款方式使德国经济变得更为稳定。稳定货币的突然回归却给商业带来新的问题。在通胀时期通过贷款迅速建立起来的很多公司,要么倒闭,要么不得不削减规模。德国影院的数量首次出现下降,一些依靠通胀获利而组建的小型制片公司也以破产告终。

对电影制片人来说,不幸的是,稳定的货币常常使得发行商从国外购买一部影片要比投资一部德国影片更加便宜。而且,在1925年,政府的配额制度也发生了变化。从1921年到1924年,外国电影的进口数量始终稳定在上一年制作的德国电影总量的15%。然而,在新的配额制度下,在德国每发行一部国内的影片,公司就能获得许可发行一部进口影片。因此,从理论上讲,放映的进口影片可以占到50%。

货币稳定和新的配额政策的结果是,外国电影尤其是美国电影,在危机爆发的年份里大量侵入。下述表格显示了1923年到1929年所发行的国产电影和外国电影的百分比:

年份	长片的总量	百分比		
		德国	美国	其他
1923	417	60.6	24.5	14.9
1924	560	39.3	33.2	24.5
1925	518	40.9	41.7	17.4
1926	515	35.9	44.5	16.3
1927	521	46.3	36.9	16.7
1928	520	42.5	39.4	18.1
1929	426	45.1	33.3	21.6

尽管进口配额并未彻底执行,但在1925年,美国电影在德国市场上所占的份额自1915年以来第一次超过了德国自己的份额。1926年,好莱坞在很大程度上已控制这一市场。

也许，最能突显德国电影工业在货币稳定后遭遇到危机的事件，是1925年末乌发公司几乎破产。很明显的是，乌发的头目埃里希·波默未能采取措施应对恶性通胀的终止。波默没有削减制作预算和降低公司债务，而是继续把钱大量花费在一些最大预算的项目上，借钱投资这些影片。1925—1926季（德国的季是从头一年的9月到第二年的5月），两部预算最大的电影是茂瑙的《浮士德》和朗的《大都会》。然而，这两位导演都远远超出了他们最初的预算和拍摄计划。实际上，这两部影片直到1926—1927季才得以发行。

结果，在1925年，乌发深陷债务，无法指望它的两部大片很快出现。当乌发突然被要求偿还相当一部分债务时，危机进一步加重。这时，12月末，派拉蒙和米高梅同意贷款400万美元给乌发。出现在这次交易的其他条款是，乌发要在它的大型连锁院线中为这两家公司的影片保留三分之一的放映时间。

这样的安排也建立起一家新的德国发行公司派拉发美（Parufamet）。乌发占有这家公司的一半，派拉蒙和米高梅各占四分之一。派拉发美每年至少要为每家参与的公司发行二十部影片。派拉蒙和米高梅受益良多，因为它们的大量影片将会获取德国配额并得到广泛发行。这次交易完成后，波默被迫辞职，乌发启动了更为谨慎的预算投资策略。

派拉发美交易也许标志着美国对德国市场的逐渐控制，然而这一交易安排显然只有短期的意义。1927年，乌发再次遇到债务问题。4月，右翼出版业巨头阿尔弗雷德·胡根堡（Alfred Hugenberg）购买了乌发的控股权，降低了它的债务，将其恢复到相对正常的状况。正如我们将第12章看到的，乌发最终成为纳粹操纵的电影工业的核心。

同样是在1927年，德国电影在国内市场的份额再次上扬，在数量上再一次超过好莱坞电影（见表格）。

表现主义运动的终结

表现主义电影创作最热烈的时期是1920年到1924年。在这一潮流的最后一年，只发行了两部电影，而且都是由乌发公司制作的：茂瑙的《浮士德》和朗的《大都会》。1927年1月发行的《大都会》标志着这一运动的终结。表现主义衰落的两个主要因素，是后期一些影片的超额预算和表现主义电影制作者投奔好莱坞。

波默在德克拉、德克拉－拜奥斯科普和乌发制作了很多表现主义电影，而且允许茂瑙和朗超出预算制作了两部电影。乌发的重组和波默的离开意味着表现主义电影制作者不再能享受到这样的自由放纵。表现主义电影后期的这一状况与法国印象派的遭遇类似，两个野心勃勃的项目——《拿破仑》和《金钱》——削减了冈斯和莱赫比耶在电影工业内的力量。

也许，制作花费不高的表现主义电影还是可能的，特别是考虑到一些取得成功的早期表现主义电影使用了较低的预算。但到了1927年，对以这种风格工作感兴趣的电影制作者已经少之又少了。

罗伯特·维内以《卡里加利博士的小屋》开启了表现主义风格，继而执导了三部表现主义电影。这三部影片中的最后一部《奥拉克之手》拍摄于奥地利，维内在那里继续工作，摄制了一些非表现主义电影。《蜡像馆》完成后，保罗·莱尼于1926年被环球公司聘用。在1929年逝世之前，他在环球拍摄了一系列成功的影片。因为《最卑贱的人》受到

批评界一致好评，福克斯雇了茂瑙。茂瑙在完成《浮士德》后就去了美国。

另外一些与表现主义运动相关的人士也去了好莱坞。康拉德·法伊特和埃米尔·强宁斯，两位最为杰出的表现主义明星，也在1926年离开了德国。他们在1929年返回德国之前，每个人都参演了好几部美国电影。美术设计师也被一抢而空。罗切斯·格利泽——茂瑙的美术设计师——也跟导演一起到了福克斯制作《日出》(Sunrise)，并短期停留继续为西席·地密尔工作。参与过《卡里加利博士的小屋》和其他一些表现主义电影的瓦尔特·莱曼（Walter Reimann），也离开德国，为刘别谦的最后一部默片《永恒的爱》(Eternal Love, 1929) 设计布景和服装。也许，最关键的是，波默在1926年初辞去乌发的主管一职后，也到了美国。他在美国所做的最重要的项目，是来自瑞典的移民导演莫里茨·斯蒂勒执导的《帝国饭店》(Hotel Imperial, 1926)。到1927年末，在派拉蒙和米高梅遭遇一些令人沮丧的挫折后，波默回到了乌发，他不再担任这家片厂的头目，而只是众多制片人中的一员。他的短暂缺席，伴随着表现主义电影工作者完全散去，也伴随着德国电影工业走向更加谨慎的政策。

1927年，弗里茨·朗是唯一一位留在德国的重要的表现主义导演。他离开乌发，开设了自己的制作公司。他的下一部影片《间谍》(Spione, 1928)，使用了更接近装饰艺术的线条优美的布景，而不是表现主义扭曲风格的布景。尽管朗和其他德国导演在他们后期电影作品中依然使用了表现主义笔触，但表现主义运动已经终结了。

然而，表现主义的影响依然巨大。表现主义已经被证明是为恐怖故事及其他类型的故事提供气氛独特的布景的一种有效方式。正如我们在一些美国电影和从纳粹德国逃到好莱坞的电影人的后期作品中所看到的，表现主义风格的影响也出现在1920年代末期和1930年代环球公司的恐怖片中，尔后被称为"黑色电影"（films noirs）的低沉的犯罪惊悚片中那些鲜明的高光和阴影，也有表现主义的几分踪迹。表现主义偶尔还会继续卷土重来，出现在诸如美国喜剧恐怖片《甲壳虫汁》(Beetle Juice，蒂姆·伯顿[Tim Burton]，1988) 的一些布景之中。

新客观派

表现主义衰退的一个更深层次的原因，在于德国文化气候的变迁。大多数艺术史家都把绘画中的表现主义运动终结的日期定在1924年左右。这种风格已经汹涌澎湃了近十五年，并逐渐渗透到了流行艺术和设计之中。它作为一种先锋样式已经太过耳熟能详，艺术家们于是转向了更加重要的方向。

很多艺术家从表现主义的扭曲情感转向了现实主义和冷静的社会批评。这样一些特征还不足以建构一种统一的运动，但这种潮流被归纳为"新客观派"（Neue Sachlichkeit）。例如，乔治·格罗兹（George Grosz）和奥托·迪克斯（Otto Dix）的粗鲁的政治漫画被认为是"新客观派"的核心。他们的绘画和表现主义绘画一样，都是十分风格化的，但格罗兹和迪克斯对当代德国社会现实的关注，使得他们离开了表现主义运动（图5.26）。同样，从1927年到1933年，摄影在德国也逐渐成为一种重要的艺术形式。这样的图像从卡尔·布罗斯菲尔德（Karl Blossfeldt）美丽、抽象的植物特写到约翰·哈特菲尔德（John Heartfield）攻击纳粹的辛辣讽刺的图片蒙太奇，范围甚广。

先锋戏剧也甚少考虑人物的极端情感，而更

图5.26 乔治·格罗兹,《街道场景》(1925)。

多注重对社会状况的讽刺。贝托尔特·布莱希特（Bertolt Brecht）在1920年代晚期和1930年代开始崭露头角。他的"间离效果"（Verfremdungseffekt）这一概念与表现主义技巧截然相反。布莱希特希望观众避免将情感完全投入到人物和动作中，而是要对主题的意识形态含义进行思考。新客观派也渗透到了文学之中，阿尔弗雷德·德布林（Alfred Döblin）的小说《柏林，亚历山大广场》（*Berlin Alexanderplatz*, 1929）就是例证之一，这部小说在1931年由左翼导演皮尔·于茨（Piel Jutzi）拍成了电影。

在电影中，新客观派采用了各种各样的形式。通常与新客观派相联系的一股潮流是街道电影（street film）。在这种电影里，受到保护的中产阶级背景的人物，突然被暴露在城市街道的环境中，他们在此遭遇各种社会疾病的典型代表，如妓女、赌徒、黑市商贩和骗子。

街道电影是在1923年随着卡尔·格吕内（Karl Grune）《街道》的成功而出现的。这部影片讲了一个有关中产阶级心理危机的简单故事。主人公离开他安全的公寓，憧憬着令人激动的景象和浪漫会在街道上等着他。他悄悄地离开他的妻子，来到城市里探险，不料却被一个妓女引诱到一个赌窝，又被错误地怀疑涉及一桩血案（图5.27）。最后，他回到了家里，但结尾却让人感觉街道上的危险人物正潜伏在附近。

1920年代中期最著名的德国导演G. W. 帕布斯特以拍摄第二部重要的街道电影《没有欢乐的街》（*Die Freudlose Gasse*, 见"深度解析"）而一举成名。另外一个重要例子是布鲁诺·拉恩（Bruno Rahn）的《妓女的悲剧》（*Dirnentragödie*，又名《街道上的悲剧》[*Tragedy of the Street*], 1928）。在这部影片中，长盛不衰的丹麦明星阿丝塔·尼尔森扮演了一个年老的妓女，她收留了一个从中产阶级家庭中逃离的反叛青年，梦想与他共同展开新生活。最后，年轻人回到父母身边，而这个妓女却因谋杀皮条客而被捕。这部影片使用了黑暗的摄影棚布景、移动摄影和紧凑的取景，从而营造出黑暗街道和肮脏公寓的压抑气氛（图5.28）。

拉恩过早逝世，帕布斯特转向其他题材，导致1920年代晚期主流街道电影的衰落。通常，这些电影因为没能为它们所描述的社会疾病提供解决方案而受到批评。影片中阴郁的街道形象表明，中产阶级只有从社会现实中撤离，才能得到安全感。

有许多因素导致电影中新客观派的衰落。首先是1920年代晚期极端右翼势力对德国政治日渐加强的控制，以及由此导致的1920年代保守派与自由派

图5.27 （左）在《街道》中，男主角跟随一名妓女并遭遇到一个不祥之兆。

图5.28 （右）《妓女的悲剧》在表现妓女招揽顾客时用一个低机位推轨长镜头穿过阴沉的街道。

之间更大的分歧。社会主义和共产主义团体在这一时期制作了一些电影，这些电影在某种程度上为强烈的社会批评提供了一条出路（参见第14章）。此外，声音的来临，加上保守势力对电影工业更大的控制，也导致更注重轻快的娱乐。轻歌剧类型（the operetta genre）成为有声电影制作中最为突出的类型之一，社会现实主义电影则成为稀有之物。

出口与古典风格

尽管1920年代中期到晚期出现了一些别具一格的电影，但出口的压力也导致大型的德国电影公司专门为国际观众拍摄电影。很多电影不再强调德国题材，而是把场景设置在法国或英国，这两个地方是德国电影的重要市场。此外，德国公司要在伦敦或巴黎或法国南部的度假城镇进行实景拍摄也比较容易。在1927年乌发公司的一部名为《秘密部队》（*Die geheime Macht*）的影片中，一群从俄国革命中逃脱的俄罗斯贵族最终在巴黎经营了一家咖啡馆，在这儿，女主角获得了一名富有的英国年轻人的爱。即使是那些设定在德国的故事，常常也会有一些外国的人物。

深度解析　G. W. 帕布斯特和新客观派

G. W. 帕布斯特的第一部影片《宝藏》（1923）是以表现主义风格拍摄的。他的第二部影片《没有欢乐的街》则被普遍认为是街道电影之一。这部影片将故事设置在恶性通货膨胀时期的维也纳，讲述了两位女人的命运：格丽塔（Greta）和玛丽亚（Maria），一个是公务员的中产阶级女儿，一个来自一贫如洗的家庭。当格丽塔的父亲失去金钱之后，她几乎沦落为妓女，而玛丽亚则成了一位富翁的情妇。《没有欢乐的街》描述通胀时期的经济混乱，也许最为淋漓尽致的，是妇女们排队到一个以性勒索作为食物交换条件的无情屠夫那里买肉的一些场景（由于这部影片富于争议的主题，在国外常常受到审查，只能以删减版发行）。

帕布斯特随后的职业生涯较为坎坷。他拍摄一些普通的影片，如传统的三角恋情节剧《歧途》（*Abwege*, 1928）。然而，他的《一个灵魂的秘密》（*Geheimnisse einer Seele*, 1926）是第一部在电影叙事中严肃地尝试使用新弗洛伊德学派精神分析原理的影片。渴望使用科学方法解决心理问题，使得《一个灵魂的秘密》成为新客观派的另一种变体。这部影

深度解析

片实际上是一个案例研究，一个看似普通的男人，患上了一种刀具恐惧症，他试图从一个精神分析学家那里得到治疗。尽管影片对精神分析的描述太过简单，但一些表现主义风格的梦境段落（图5.29）给影片增添相当多的趣味。

1928年，帕布斯特拍摄了另一部重要的新客观派电影《珍妮·奈伊之恋》（*Die Liebe der Jeanne Ney*）。这部影片著名的开场印证了批评家们对他的作品的赞赏。这一段落不是直接呈现那位歹徒，而是以一个紧凑取景的横摇镜头开始，这个镜头通过实际观察到的细节，迅速塑造出歹徒的特征（图5.30—5.32）。

帕布斯特的两部晚期默片——《潘多拉魔盒》（*Die Büchse der Pandora*，又名《露露》[*Lulu*]，1929）和《堕落少女日记》（*Das Tagebuch einer Verlorenen*，1929）——都是由当红美国女演员路易斯·布鲁克斯（Louise Brooks）主演的。这两部影片提高了帕布斯特的声望，并在近来又引起了新的关注。1920年代晚期，他已经成为欧洲和美国的批评家和知识分子观众最喜爱的导演。帕布斯特还制作了一些最为著名的早期德国有声电影。

图5.29 《一个灵魂的秘密》中的表现主义城市景观。

图5.30

图5.31

图5.32

从风格上看，有很多德国电影实际上与好莱坞制作是没有区别的。从1921年起，德国电影制作者就能看到一些美国电影，很多人很赞赏他们所看到的影片。此外，通货膨胀期间在新设备设施上的大量投入使得一些德国制片厂与重要的好莱坞公司在技术上差不多持平。德国人使用移动摄影机的技巧促使他们掌握了美国的照明技术和连贯性剪辑。1920年代晚期，德国电影制作者经常使用180度规则和过肩正反打镜头（图5.33，5.34）。

这种创造标准化质量的电影的企图，似乎并没

图5.33，5.34 很多普通德国电影的风格实际上与好莱坞电影毫无差别，图为《罪犯无影无踪》(*Vom Tater fehlt jede Spur*，康斯坦丁·J. 大卫[Constantin J. David])中使用过肩正反打镜头的场景。

有使德国电影工业在无声电影晚期运转得更好。出口量上升，乌发公司也在美国市场上发行了一定数量的影片（尽管这些影片都只在专门放映进口影片的影院中上映）。然而，1930年代初期，向着极端右翼摇摆的政治环境终于再次将德国电影工业与世界其余部分隔离开来。

笔记与问题

德国电影与德国社会

1920年代的德国电影，因其病态的主题和极端的风格，使得电影研究者把这些电影当做更广大的社会趋势的反映。在一项富于争议的研究中，西格弗里德·克拉考尔（Siegfried Kracauer）认为，一战之后这一时期的影片，反映了德国人依附于某个暴君的集体心理欲望。克拉考尔用这一论证方式解释道，很多德国电影都预示了希特勒在1930年代初期的权力上升。参见《从卡里加利到希特勒：德国电影心理史》(*From Caligari to Hitler: A Psychological History of the German Film* [Princeton, NJ: Princeton University Press, 1947])。然而，克拉考尔在他的研究中忽略了德国观众1920年代所观看的所有进口影片。此外，他给了受观众欢迎的影片和少人观看的影片同等的解释权重。

诺埃尔·卡罗尔（Noël Carroll）在他的《克拉考尔博士的小屋》("The Cabinet of Dr. Kracauer", *Millennium Film Journal* 1/2 [spring/summer 1978]: 77—85)一文中，对克拉考尔提出了批评，并对德国表现主义提供了另外一种看法。保罗·莫纳科（Paul Monaco）试图根据是否流行的准则，改进克拉考尔的观点，参见《电影与社会：1920年代的法国和德国》(*Cinema and Society: France and Germany during the Twenties* [New York: Elsevier, 1976])。汤姆·莱文（Tom Levin）在《英语中的西格弗里德·克拉考尔：一份文献材料》("Siegfried Kracauer in English: A Bibliography", *New German Critique* 41 [spring/summer 1987]: 140—150)中，为对克拉考尔作品的深入研究提供了资料。

表现主义、新客观派与其他艺术

这一时期的德国文化，已经引起了大量关注。约翰·威利特（John Willett）已经撰写了一些概述性著作。他的《魏玛时期的艺术与政治，1917—1933》(*Art and Politics in the Weimar Period, 1917—33* [New York: Pantheon, 1978])将德国文化与国际境况联系在一起。威利特的《表现主义》(*Expressionism* [New York: World University Library, 1970])是一本非常优秀的入门读物；威利特

撰写的《魏玛共和国的戏剧》(The Theatre of the Weimar Republic[New York：Holmes & Meier，1988])，涉及晚期表现主义、政治戏剧和纳粹的兴起。

关于这一时期的艺术的概述性著作，还有彼得·盖伊（Peter Gay）的《魏玛文化：作为局内人的局外人》(Weimar Culture：The Outsider as Insider[New York:Harper & Row，1968])，以及保罗·拉伯（Paul Raabe）编选的文集《德国表现主义的时代》(The Era of German Expressionism[London：Calder & Boyars，1974])。Calder & Boyars也出版了一系列德国表现主义戏剧的译作。要了解表现主义和新客观派戏剧，可参考H.F.加藤（H. F. Garten）的《现代德国戏剧》(Modern German Drama[New York：Grove Press，1959])。几部具有代表性的德国表现主义戏剧，刊载于《德国表现主义戏剧集：荒谬的序曲》(An Anthology of German Expressionist Drama：A Prelude to the Absurd，ed. Walter H. Sokel [New York：Doubleday，1963])。

作为新客观派的英文入门读物，参见《新客观派与1920年代的德国现实主义》(Neue Sachlichkeit and German Realism of the Twenties[London：Arts Council of Great Britain，1979])一书。

延伸阅读

Barlow, John D. *German Expressionist Film*. Boston:Twayne, 1987.

Budd, Mike, ed. The Cabinet of Dr. Caligari：*Texts, Contexts, Histories*. New Brunswick, NJ：Rutgers University Press, 1990.

Courtade, Francis. *Cinéma expressioniste*. Paris：Beyrier, 1984.

Eisner, Lotte H. *The Haunted Screen：Expressionism in the Cinema and the Influence of Max Reinhardt*, tr. Roger Greaves. Berkeley：University of California Press, 1969.

Jung, Uli, and Walter Schatzberg. "The Invisible Man Behind Caligari：The Life of Robert Wiene". *Film History* 5, no. 1（March 1993）：22—35.

Kasten, Jürgen. *Carl Mayer：Filmpoet：Ein Drehbuchautor schreibt Filmgeschichte*.Berlin：VISTAS, 1994.

Kreimeier, Klaus. *The Ufa Story：A History of Germany's Greatest Film Company, 1918—1945*. Robert and Rita Kimber, tr. New York：Hill and Wang, 1996.

Saunders, Thomas J. *Hollywood in Berlin：American Cinema and Weimar Germany*. Berkeley：University of California Press, 1994.

第 6 章
1920年代的苏联电影

在法国和德国，先锋电影运动都是在一战结束后就开始了，而在苏联，蒙太奇运动出现于1920年代。正如欧洲的情况，这一先锋运动也是从商业化电影工业内部发展而出的。

尽管1917年布尔什维克革命后政府控制了电影工业，但它并没能立即投入资金到电影制作。除了一些教育和宣传项目，电影被期待获得利润。苏联蒙太奇运动开始于1925年，最初是盈利的，部分原因是好几部影片在海外赚到了钱——这些收入有助于苏联电影工业的组建。

革命之后的苏联电影可以划分为三个时期。在战时共产主义期间（1918—1920），苏联处于内战状态，经历了巨大的苦难，电影工业只能苦苦挣扎。新经济政策（1921—1924）是要让国家走出危机，电影工业得以慢慢恢复。最后，从1925年到1933年，在新的政府操控下，电影制作、发行和放映都逐渐扩展，影片数量也大幅增长并出口海外。这一时期也见证了蒙太奇实验运动。然而，开始于1928年的第一个五年计划，国家实行严格的控制，加速了这一运动的终结。

战时共产主义时期的困难处境：1918—1920

1917年，俄罗斯经历了两次革命。第一次发生于2月，沙皇贵族统治被推翻。取而代之的是由改革派成立的临时政府。激进的布尔什维克党不满意这种妥协，他们希望来一场马克思主义革命，把权力带给工人和农民阶级。当临时政府未能停止一战中无望而且不受欢迎的反德斗争时，布尔什维克的目标赢得了支持，特别是来自军队的支持。10月，弗拉基米尔·列宁领导了第二次革命，创建了苏维埃社会主义共和国联盟。

俄国电影工业受到二月革命的影响相对较小，在战争期间还有所扩张。革命前夕制作的电影已经上映，一些政治主题的电影也在加紧制作。叶夫根尼·鲍尔，革命前的一位一流导演，拍摄了《革命》(The Revolutionary)，并于4月发行。这部影片支持俄国继续参与一战。雅科夫·普罗塔扎诺夫的《谢尔盖神父》制作于两次革命之间，发行于1918年。这部影片坚持了1910年代中期俄罗斯电影的传统，强调的是心理情节剧（参见本书第3章"俄罗斯"一节）。

总的说来，布尔什维克的十月革命给俄国人的生活带来更大的变动。由于共产党主张所有公司属于国家所有，现存的电影公司都紧张地等待观望将要发生什么。碰巧的是，鲍尔在1917年春天逝世，他的制片人亚历山大·汉容科夫（Alexander Khanzhonkov）也病倒，从而导致他们的公司关闭。革命之前的另外一位重要的制片人亚历山大·德兰科夫（Alexander Drankov），1918年夏天离开苏联，徒劳地尝试在海外重新创业。在尝试制作了一些政府委托的宣传片之后，叶莫列夫小组在1919年通过克里米亚半岛逃到了巴黎；在那里，他们成功地建立起一家公司：信天翁电影公司（参见本书第4章"印象派与电影工业的关系"一节）。

新兴的马克思主义政权符合逻辑的第一步是把电影工业收归国有，由政府掌管。然而，此时的布尔什维克还没有足够的能力迈出这一步。于是，一个新的监管机构——人民教育委员会（the People's Commissariat of Education，通常称为Narkompros）——被安排来监管电影。人民教育委员会的头领安纳托里·卢那察尔斯基（Anatoli Lunacharsky）对电影很感兴趣，偶尔还会写写剧本。卢那察尔斯基后来以同情的态度为蒙太奇运动创造了有利的条件。

1918年上半年，人民教育委员会努力争取对电影制作、发行和放映的控制。一些苏维埃或是当地工人的管理机构，成立了他们自己的制作团体，拍摄了一些促进新社会的宣传片。例如，彼得格勒电影委员会（the Petrograd Cinema Committee）制作了《共同生活》(Cohabitation, 1918)，该片由一些导演集体执导，剧本是卢那察尔斯基写的。在苏联统治下，先前属于富裕家庭的大房子都被划分给更贫穷的家庭居住。在《共同生活》中，一名富有的教授和一个贫穷的看门人在同一所学校工作；当看门人和他的女儿被安排住进教授的大房子时，受到教授的妻子反对。最后，所有人都学会了在一起和谐相处（图6.1）。

1918年也见证了将要在1920年代成为重要导演的两位年轻人在导演方面的初步努力。6月，吉加·维尔托夫（Dziga Vertov）接手人民教育委员会的第一部新闻短片。此后，他将成为蒙太奇运动中一位重要的纪录片导演。十月革命前，列夫·库里肖夫（Lev Kuleshov）为汉容科夫公司拍摄《工程师

图6.1 《共同生活》以欢呼的革命战士的纪录片镜头结束,赋予这部制作相当粗糙的早期苏联电影一种历史的直观感。

坞式的连贯性引导线(continuity guidelines;图6.2—6.6)。后来,库里肖夫在他的教学和写作中细致地探究了好莱坞连贯性风格的含义。

然而,尽管具有这样一些进步的迹象,但苏联电影制作还是在1918年遭遇了重大打击。因为一些在革命后逃离的公司带走了能带走的一切,苏联非常需要制作设备和生胶片(两者都不能自己生产)。5月,政府拿出100万美金,交给了一个一战期间在俄罗斯做生意的发行商雅克·西布拉里奥(Jacques Cibrario)。西布拉里奥带着购买任务来到美国,买了一些毫无价值的使用材料,尔后携巨款潜逃。俄罗斯外汇非常少,所以损失极为惨重。因此毫不奇怪政府不愿意把更多的钱投入电影工业。1918年6月出现了另外一个问题,这时候,政府下令私人公司持有的所有生胶片都得到政府登记。还留

普赖特的方案》(*Engineer Prite's Project*,发行于1918年),他此前担任这家公司的布景设计师。这部影片只有很少的场景保存下来,但它们表明,与他在俄罗斯的同代人不一样,库里肖夫已经采用了好莱

图6.2 《工程师普赖特的方案》中的一个场景使用了连贯性剪辑:一个坐在窗口的女人掉下的物体吸引了下面经过的两个路人。

图6.3 一个远景镜头显示他们注意到那个掉下的物体。

图6.4 切入近景镜头,男主人公拾起那个物体。

图6.5 (左)在另外一个镜头中,他向右上方观看。

图6.6 (右)在反打镜头中,女人回看男人。这一场景的其余部分继续以标准的连贯性风格推进。

在国内的制片商和经销商迅速藏起了所剩无几的生胶片，于是导致了更为严重的匮乏。

从1918年到1920年，苏联电影的制作、发行和放映都陷入了一片混乱。起初，制作的影片极少。1918年，在国家的资助下，仅仅拍摄了6部影片。1919年拍摄了63部影片，但绝大部分都是新闻短片和传达亲苏信息的新闻影片和宣传片（agitki）。例如，《全世界无产者，联合起来！》(Workers of All Lands, Unite!)，展现了各个历史时期工人斗争的状况，通过卡尔·马克思《共产党宣言》中摘抄的句子连接在一起（图6.7）。然而，情况仍然不妙，因为很少有私人公司还在制作电影。1919年，当罗斯公司（Russ company）动手改编托尔斯泰的《波里库什卡》(Polikushka) 时，食物、暖气和胶片的缺乏导致了难以置信的困难。直到1922年末，这部电影才出现在影院中。

苏联有好几年处于内战之中，红军或者布尔什维克军队攻打白军，以及与革命政府对立并受到英美及其他国家支持的俄罗斯人。1920年，布尔什维克战胜，但付出了惨重的代价。

内战期间，一个重要的举措是让电影到达军队和乡村村民。很多偏远地区没有电影院，苏联政府革新了宣传列车（agit-vehicles）的用法。火车、卡车甚至轮船（图6.8）都开到了乡村。这些交通工具上绘着口号和漫画，装运着宣传传单、印刷品甚至小型的制片布景装置。他们表演戏剧小品，或者在户外的银幕上为当地的群众放映电影。

然而，电影制作仍然处于低水平。1919年8月，列宁终于完成了电影工业的国有化。这一举措的主要效果是发现了很多之前被储藏起来的老电影，既有俄罗斯的，也有国外的。直到1922年，大多数苏联公民都能在电影院里看到这些电影。

叶莫列夫和德兰科夫公司的逃离，加上汉容科夫公司的解体，意味着一代俄罗斯电影制作者完全消失。谁来取代他们的位置？尽管战时共产主义处境艰难，人民教育委员会还是在1919年成立了国家电影学院（the State Film School）。1920年，《工程师普赖特的方案》的年轻导演列夫·库里肖夫加入了教学团队，并组建了一个小型工作室，训练了这一时期一些重要的导演和演员。

在随后的几年里，虽然工作条件极为恶劣，而且常常没有生胶片用于实践，但库里肖夫小组却始终探索着新的艺术。他们在舞台上练习表演、排演戏剧和小品，并使其尽可能与电影相像。一些戏剧小品使用帘幕形成小型画框，站立于其中的演员构成"特写镜头"。后来，他们还使用电影场景做实验，对一些旧电影进行了重新剪辑。1921年，库里肖夫从政府那里获得少量珍贵的生胶片，拍摄了被称为"库里肖夫实验"的东西。小组所做的这一切，都是为了探索一种剪辑原理，这种原理现在被称为"库里肖夫效应"。

图6.7 一位扮演卡尔·马克思的演员坐在一幅欧洲地图前撰写《共产党宣言》。叠印的紧扣在一起的工人双手象征了他那鼓舞人心的著名口号（也是片名）："全世界无产者，联合起来！"

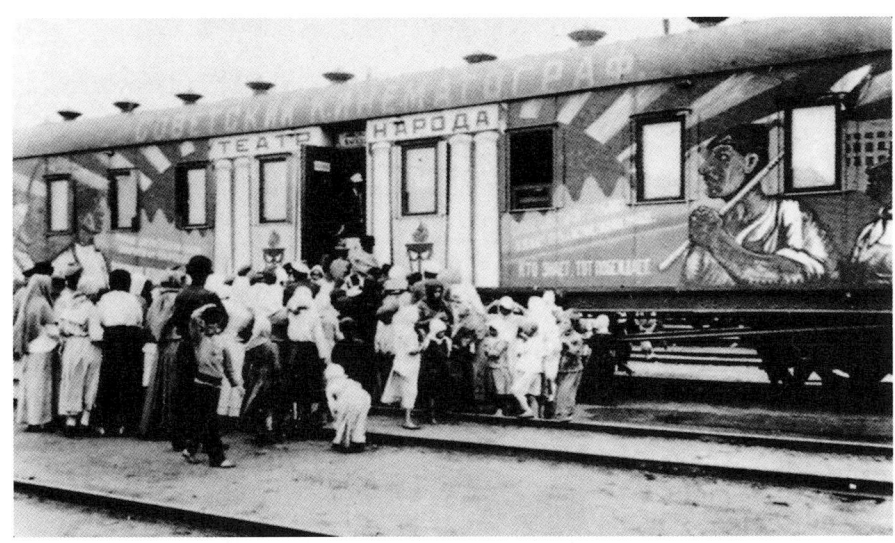

图6.8 一辆经过装饰的宣传列车被命名为"V. I. 列宁"。列车顶部的标语是"苏维埃电影放映机",说明这辆列车携带着电影放映设施。

库里肖夫效应的根据是取消一个场景的定场镜头,让观众从不同元素的镜头之间推断空间或时间上的连贯性。库里肖夫的实验常常依赖视线的匹配。工作室最著名的实验室,包括对演员莫兹尤辛的旧镜头进行重新剪辑。同一个镜头反复与不同素材的镜头剪辑到一起,据说,这些素材是一碗汤、一具尸体、一个婴儿,等等。据推测,观众很赞赏莫兹尤辛的表演,相信他的脸上恰当地呈现了饥饿、悲伤或欣喜的表情——虽然他们每一次看到的都是同一张脸。遗憾的是,莫兹尤辛的实验并没有保存下来,但是在1990年代发现了另外两个库里肖夫实验。其中之一展现了露台上的一场争斗,被附近人行道上的一个男人看到。灵巧的剪辑,尤其是视线匹配的运用,反映了库里肖夫在《工程师普赖特的方案》中显示出的有关连贯性风格的知识(参见图6.2—6.6)。第二个实验被诗意地称为《创建地球的表面》(*The Created Surface of the Earth*),一个完整的空间由若干不同位置拍摄的镜头组合而成,所有这些镜头都是由公园里一对相遇的男女的视线匹配来连接的。不幸的是,它的结尾已经佚失,但却呈现了这两个人观看和指向画外空间(图6.9),跟着是一个美国国会大厦的镜头(从一部旧电影中摘取的),最后几个镜头是这两个人穿过莫斯科的一条街道,走上一段台阶——剪辑暗示这些台阶是国会大厦的一部分,但实际上却是在莫斯科的一座教堂拍摄的。在所有的库里肖夫实验中,电影制作者创建了一个在拍摄时子虚乌有的完整空间。

库里肖夫实验的重要意义在于,说明了观众对

图6.9 莫斯科公园里的两位演员观看和指向画外。下一个镜头(已佚失)展现的是美国国会大厦,也就是他们所看见的东西。

电影的反应甚少依靠单个镜头，而更多依靠剪辑，亦即镜头的蒙太奇组合。这一思想就是蒙太奇电影理论和电影风格的核心所在。然而，对库里肖夫小组来说，要从教室里的实验走到电影制作上去是非常困难的，因为苏联电影工业的建设还需要好几年的时间。

新经济政策下的复苏：1921—1924

1920年，内战导致的困难和新政府的无序，已经使得苏联的部分地区发生了严重饥荒。面对这一危机，列宁在1921年制定了新经济政策（the New Economic Policy，缩写为NEP），允许有限度地暂时地重新引入私有制和资本主义交易方式。于是，被囤积的生胶片再次出现，由私人公司和政府组织制作的影片有所增长。

1922年初，列宁发表的两条声明对苏联电影制作的发展起到了决定性的帮助。其一，他提出了所谓的列宁比例（Lenin proportion），宣称电影节目应该在娱乐和教育之间保持平衡——尽管他并没详细指出每种电影在放映中究竟应该各占多少。他还宣称（根据卢那察尔斯基）："在所有的艺术中，电影对于我们是最重要的。"列宁的意思也许是说，在文盲占大多数的人口中，电影是最为有力的宣传工具和教育工具。无论如何，他的声明将注意力集中到了电影上，而且作为布尔什维克政府依靠这种新的媒介进行宣传的指示，被无数次引用。

1922年末，政府组建了中央专权的发行公司——高斯影业（Goskino），尝试调整虚弱的电影工业。所有私营和国营公司制作的影片都得通过高斯影业发行，高斯影业也掌控着影片的进口和出口。然而，这种尝试却以失败告终，因为有好几家公司有足够的实力和高斯影业竞争。有时候，私营进口商抬高竞价反对高斯影业购买同样的影片，驱使价格走高。

这并非一件小事。在新经济政策实施期间，苏联电影工业十分依赖进口业务。十月革命之后最初几年，苏联被世界其他各国孤立，部分原因在于内战，部分原因是绝大多数国家都拒绝与共产主义政府做买卖。1922年，《拉帕洛条约》（Treaty of Rapallo）为俄罗斯和德国之间的贸易开辟了一条道路。这一条约让苏联与西方的关系取得了突破性进展，柏林成为1920年代电影出入苏联的重要管道。由于渴望打败巨大的苏联新市场上的竞争对手，德国电影公司采用了赊销方式，于是照明设备、生胶片以及新的影片大量流入苏联。1923年的一份调查显示，苏联发行的电影中99%都是外国影片。因为电影业的收入绝大部分都来自发行进口影片，对外贸易在电影业的复苏中扮演了十分重要的角色。

尽管电影业面临着艰难的斗争，但在新经济政策时期的确在缓缓发展。在苏联一些俄罗斯以外的加盟共和国地区逐渐建立了电影制作中心，因此不同民族的人们都能看到反映自己文化的电影。随着生胶片的买入，长片的制作数量也有所上升。1923年，出现了第一部苏联电影，受到苏联观众的喜爱，如同喜爱进口影片一般。这是一部内战剧情片，名叫《红小鬼》（Red Imps）。它的导演是来自人民教育委员会格鲁吉亚分会的伊万·比列斯基阿尼（Ivan Perestiani），讲的是两个十几岁的少年的故事，哥哥沉迷于詹姆斯·芬尼莫尔·库珀的冒险小说，妹妹则喜欢一本关于无政府主义的小说。当他们的父亲被白军杀害时，两兄妹与一个街头黑人杂技演员结伴而行，并打算参加红军。作为侦

图6.10 保卫家乡期间,这两个孩子从桥上跳到一辆火车上,在这样的一些场景里,《红小鬼》使用了1910年代美国冒险片的快步调。

察员,他们经历了此前在小说中读到过的那种冒险(图6.10)。

1924年,电影制作的数量进一步提高。尤里·热利亚布日斯基(Yuri Zhelyabuzhsky),首次得到导演宣传片的机会,于是拍摄了《莫斯科来的香烟女孩》(*Cigarette-Girl of Mosselprom*)。这是一部当代喜剧片,讲的是一个街头卖香烟的女孩意外成为电影明星。其中有几个场景反应了那时苏联电影的境况(图6.11,6.12)。另外一部很受欢迎的电影,《宫殿与堡垒》(*Palace and Fortress*),由一位革命之前的资深导演亚历山大·伊万诺夫斯基(Alexander Ivanovsky)执导,讲的是沙皇亚历山大二世在革命时代被投入监狱最后疯掉的故事(图6.13)。在接下来的几年里,当蒙太奇学派的导演们宣扬电影制作新方法时,《宫殿与堡垒》成为他们最为喜爱的对象。

国家电影学院库里肖夫工作室的成员,也在1924年制作了他们的第一部长片。《威斯特先生苏联历险记》(*The Extraordinary Adventures of Mr. West in the Land of the Bolsheviks*)是一部关于西方误解苏联的滑稽喜剧片。威斯特先生是一个单纯的基督教青年会(YMCA)代表,他不情愿地前往莫斯科,在那里,一群盗匪利用他的偏见,假装保护他免受"野蛮"的布尔什维克暴徒迫害。最终,他被真正的(而且友善的)布尔什维克营救。影片的末尾把新闻影片和表演的镜头组合在一起,对库里肖夫效应进行了探索(图6.14,6.15)。因为对表演和剪辑的灵活运用,这部影片能够看做一部边缘性的蒙太奇电影,它把苏联电影带到了一场真正的先锋运动的

图6.11 《来自莫斯科的香烟女孩》的一个段落,场景选在一个电影制片厂里,一位导演坐在一张德国海报前面阅读剧本。

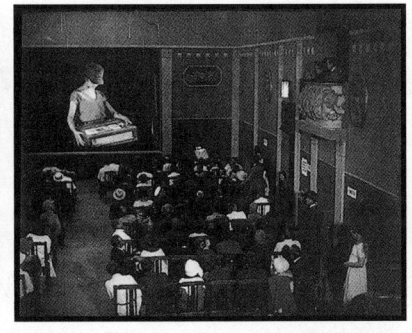

图6.12 影片结尾处女主角影片首映的地点,可能是当时一个比较典型的电影院。

图6.13 就像男主角和他的母亲的这个镜头所显示的,《宫殿与堡垒》使用了一种旧式风格:摄影机直接面对后墙,从一段距离外拍摄人物,平调布光来自前面。

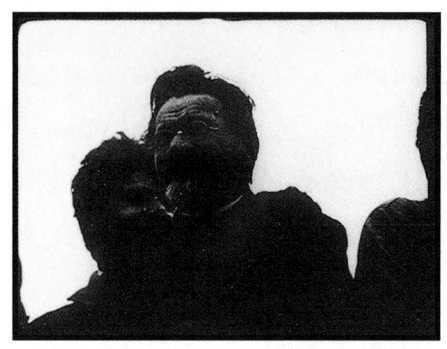

图6.14,6.15 在《威斯特先生苏联历险记》的一个镜头中,一个苏联官员在发表演讲;接下来的一个镜头中,威斯特先生似乎在通过双筒望远镜观看什么——尽管这些镜头明显是在不同空间和时间拍摄的。

边缘,迷恋更为激进的风格的新一代导演即将开始大显身手。

日益增强的国家控制和蒙太奇运动:1925—1930

电影工业的成长与电影输出

由于中央专权的发行公司已被证明没有能力理顺电影行业,政府在1925年1月1日组建了一家新公司——苏维埃电影公司(Sovkino)。少量获准继续运营的制片公司有足够的动力去帮助苏维埃电影公司生存下去,因为它们被要求必须入股这家新公司。苏维埃电影公司持续了一段时间,小规模地制作了一些影片。最重要的是它发行了《战舰波将金号》(Potemkin),蒙太奇运动最著名的电影,也是在海外获得巨大成功的第一部苏联电影。一家更大、存活更久的公司是梅日拉波姆-罗斯(Mezhrabpom-Russ,其基础是曾经制作了《波里库什卡》的旧罗斯公司)。这家私人公司属于一个德国共产主义团体,资金也来自这一团体,它令人惊讶地制作了绝大部分最重要的苏联电影——包括弗谢沃洛德·普多夫金(Vsevolod Pudovkin)的默片——直到1936年公司解体。一些专业公司也持有苏维埃电影公司的股份:高斯沃恩电影公司(Gosvoyenfilm)制作军事宣传片一直到1920年代晚期,而卡尔特电影公司(Kultkino)则制作了一些教育电影——包括重要的蒙太奇式纪录片导演吉加·维尔托夫的一些影片。在列宁格勒成立的舍夫扎普电影公司(Sevzapkino),后来成为列宁格勒苏维埃电影制片厂(Leningrad studio of Sovkino)。在舍夫扎普电影公司工作的是一帮年轻又才华横溢的蒙太奇导演,其中最著名的是由格里戈里·柯静采夫(Grigori Kozintsev)和列昂尼德·特劳贝格(Leonid Trauberg)组成的团队。

苏维埃电影公司面临着一整套复杂的政府需求。一项政策要求这家公司把电影推向苏联全国各地。1917年以来,由于影片的缺乏、放映机故障、不能为观众席供暖以及类似的因素,大量的影院关闭。1924年列宁逝世,但他对电影作为教育工具的看法仍然继续影响着政策的制定。政府坚持要让边远地区的工人和农民看上电影。苏维埃电影公司面对着艰巨的任务:既要在城市开设影院,还要把一千多部便携式放映设备送到乡村。此外,绝大多数工人和农民只能负担极低的票价,所以流动影院只能亏本经营。

苏维埃电影公司何以支付这些便携式放映设备?它不是通过政府补贴,而是通过来自其他业务

的利润来进行支付的。大部分利润来自外国电影，苏维埃电影公司引进并在苏联发行这些电影。然而，1920年代后半期，这家公司迫于压力不得不减少进口影片的数量。即使这些影片绝大部分都被重新剪辑过，但它们仍然被认为具有意识形态方面的害处。一个更为可取的收入来源是国内电影制作。苏联电影在苏联范围内也许是赚钱的。此外，如果它们被卖到国外，也许就能赚得更多。因此，苏维埃电影公司具有强烈的出口影片的愿望。也许部分源于年轻的蒙太奇导演的支持，苏维埃电影公司制作的影片在西方找到了观众，这些出口影片获得的收入买回了新的设备，并支持了电影工业的扩张。

第一个在国外赢得胜利的是谢尔盖·爱森斯坦（Sergei Eisenstein）的《战舰波将金号》，这部影片1926年在德国大受欢迎，并继而在很多国家上映。另外一些苏联电影，如普多夫金的《母亲》（Mother），也很快跟了上来，在国外大获成功。这些蒙太奇电影所挣得的外汇帮助苏联电影工业购买了国外的制作和放映设施。

苏维埃电影公司的另外一个目标是制作一些体现共产主义国家新理想的影片，把这种新理想传达给这个国家的全体人民。初期的蒙太奇电影，生动地描述了沙皇时期的压迫和历史中的反抗，并因为它们的主题受到了赞扬。由于这些影片在商业和评价上都取得了成功，新一代电影制作者们能够在好几年内持续实验先锋的蒙太奇风格。

构成主义的影响

革命之后的几年里，每一种媒介的艺术家都在进行热情洋溢的实验。他们试图以一种适应全新社会类型的方式开展艺术创作。于是，视觉艺术中出现了一个名为构成主义（Constructivism）的潮流，它与电影中的蒙太奇运动有着极为密切的关系。

尽管具有激进的目标，构成主义却在革命之前就已有了先例。受到法国立体派和意大利未来主义的影响，在俄罗斯产生了一个名为立体未来主义（Cubo-Futurism）的运动，对所有传统艺术形式发动了令人眼花缭乱的攻击。归属于另外一种至上主义（Suprematism）运动的艺术家们，则选取了一种更为精神化和抽象化的艺术形式。简单的几何图形组合到了一起。卡西米尔·马列维奇（Kasimir Malevich）的《黑方块》（Black Square，1913），是一个黑色方块画在一片白色背景上；1917年，他创作了《白色上的白色》（White on White），一片白色背景围绕着一个偏离中心的只在明暗上有细微差别的方块。

在革命之前的这一阶段，很少有立体未来主义或至上主义的艺术家具有政治上的联盟。他们在批评传统艺术风格时，并不认为艺术家具有政治功能。然而，布尔什维克革命之后，绝大多数艺术家都支持新的政府，于是发生了很多关于艺术与政治应该怎样融合的争论。一些先锋艺术家被赋予了教职，或者被放在了能够影响官方文化政策的位置上。卢那察尔斯基虽然不完全赞同这一时期的现代主义风格，但允许他们拥有相对的创作自由。

寻找有益于社会的艺术，导致构成主义在1920年左右出现。一些宣言和文章声称，一直在探索抽象风格的艺术家，不需要放弃他们的工作方式——他们只需要将它们应用在有用的地方。对于构成主义者而言，艺术必须履行社会功能。艺术并不是凝神沉思的对象，或者某些更高的永恒真理的源泉，这是很多人持有的19世纪的艺术观。艺术家并不是一个神灵附体的幻想家，而是一个使用媒介材料创作艺术作品的工匠。艺术家常常被拿来和工程师相

比,他们也使用工具甚至科学的方法。

构成主义者常常把艺术作品比为机器。更早的艺术观通常把艺术作品看做一株植物,是一个有机的整体并处于成长之中,但构成主义者强调艺术是各个部分的装配组合。这种组合装配的过程有时候被称为蒙太奇,这个来自法语的词汇意思是将各部分的零件组合成一台机器(正如我们已经看到的,电影制作者使用蒙太奇这一术语,表示将镜头剪辑成为一部电影)。艺术与机器的类比被视为积极的,因为苏联社会的焦点是要加强苏联的工业产出。也因为共产主义强调人类劳动的尊严,工厂和机器成为新社会的象征。艺术家的工作室常常被看做工厂,劳动者们在这里生产出一些有用的产品。

因为所有的人类反应都被看做基于科学的可决定的过程,构成主义者认为艺术作品也能激发出某种特定的反应。因此,艺术作品能被用于宣传和教育目的,从而促进新型共产主义社会——只要找到了正确的艺术创作方法。很多艺术家因而抛弃了精英艺术形式(如歌剧和绘画)的观念,转而选择大众艺术形式(如马戏和海报)。艺术应该对所有人都是可以理解的,尤其是处于布尔什维克事业核心的工人和农民。

构成主义导致了抽象图形设计与实用功能的非凡结合。例如,埃尔·利西茨基(El Lissitsky)使用至上主义的几何构成作为1920年的宣传海报,在内战中支持布尔什维克(彩图6.1)。构成主义艺术家设计纺织品、书籍封面、工人制服、街头车站甚至陶瓷杯碟——大多数都使用了现代主义抽象形式。

1920年代初期,构成主义也影响到了戏剧。最重要的构成主义戏剧导演是弗谢沃洛德·梅耶荷德(Vsevolod Meyerhold),一个在革命之后立即为布尔什维克政府提供服务的成名人物。梅耶荷德大胆的舞台调度方法影响了苏联电影导演。几部重要的梅耶荷德戏剧的布景和服装都融合了构成主义设计原则。例如,在他1922年的戏剧作品《绿帽王》(*The Magnanimous Cuckold*)中,布景颇像一台大型工厂机器。它由一系列空旷的平台组成,它们的支柱是可见的,一个大型推进器在演出时一直旋转(图6.16)。梅耶荷德还开发了生物动力学表演的原理。

图6.16 《绿帽王》中的生物动力学表演、工装,以及机器一样的布景。

演员的身体被假定像一台机器，因而表演可以由精确控制的身体运动组成，而不是内在情感的表达。梅耶荷德的演员通过做很多的练习来控制他们的身体，他们的表演有着杂技般的品质。

新一代：蒙太奇电影制作者

1920年代的前半期，正当所有这一切势不可挡地让艺术发生了革命性的改变之时，新一代电影制作者进入了电影业。对他们来说，革命是一个至关重要的处于形成中的事件——部分原因是他们都非常年轻。事实上，谢尔盖·爱森斯坦就被他的年轻的朋友们取了一个绰号"老头子"，因为当他拍摄第一部故事正片的时候，他已经年满二十六岁了。爱森斯坦出生于1898年，来自拉脱维亚首都里加的一个中产阶级家庭。他接受过良好的教育，能流利地讲俄语、英语、德语和法语。他曾经回忆说，当他八岁出游巴黎时，看了一部梅里爱的电影，从此迷上了电影。两年以后，他参观马戏团，对这种流行的奇观产生了同样的迷恋。按照他父亲的意愿，在1915年，他开始学习工程学。爱森斯坦参与了革命，在内战期间，他利用工程技术从事桥梁修建工作。然而，他热衷于艺术，他同时参与绘制宣传列车（agit-train），并帮助红军编写了很多戏剧小品。在构成主义时代，工程技术与艺术创作似乎毫不矛盾。纵观爱森斯坦的一生，他始终把电影创作看做如同桥梁建造。

1920年，内战结束，爱森斯坦来到莫斯科，加入大众文化剧场（Proletkult Theater，普罗大众或工人文化剧场的简称）。1921年，爱森斯坦（还有他的朋友谢尔盖·尤特凯维奇[Sergei Yutkevich]，未来的另一位蒙太奇电影导演）加入了梅耶荷德主持的一个戏剧工作室，他将会一直视梅耶荷德为他的导师。1923年，爱森斯坦执导了第一部戏剧作品《大智若愚》（*Enough Simplicity in Every Wise Man*）。尽管这是一出19世纪的滑稽剧，但他把它导演得如同马戏。演员们穿着小丑服饰，以一种杂技般的生物动力学风格进行表演，在观众头顶的绳索上行走，或者倒立着说台词。爱森斯坦还制作了一部短片《格鲁莫夫日记》（*Glumov's Diary*），在舞台的银幕上放映（图6.17）。在这出戏剧上演的同时，爱森斯坦作为一个电影剪辑师获得了一些早期经验：和叶斯菲里·舒布（Esfir Shub，他很快就成为一名重要的文献纪录片导演）一道，他重新剪辑了一部德国表现主义电影，弗里茨·朗的《赌徒马布斯博士》，用于在苏联发行。

爱森斯坦总是坚持认为，他从戏剧走向电影是在1924年，那时，他执导了剧作家S. M.特列季雅科夫（S. M. Tretyakov）编写的《防毒面具》（*Gas Masks*），这出戏不是在剧场中而是在真正的毒气工厂上演的。在爱森斯坦看来，环境的真实性和戏剧的人为性形成了强烈的对比。几个月之后，他开始

图6.17 《格鲁莫夫日记》结尾处，爱森斯坦在戏剧《大智若愚》的一张海报前面鞠躬。与他下巴平齐的那行字是"吸引力蒙太奇"和"爱森斯坦"。

制作《罢工》（Strike，发行于1925初）——这部影片的场景设在一个工厂，也是在工厂里拍摄的。这是第一部重要的蒙太奇电影，爱森斯坦继续以这种样式拍摄了三部更加重要的影片：《战舰波将金号》、《十月》（October，删节版又名《震撼世界的十天》[Ten Days That Shook the World]）和《旧与新》（Old and New）。《战舰波将金号》在国外极为成功，这给了爱森斯坦和他的同事很大的空间，能在接下来的几年里继续进行实验。很多蒙太奇电影在国外比在苏联更受欢迎，这些影片常常因为工人和农民难以看懂而备受谴责。

年纪最大的蒙太奇导演和实验者是列夫·库里肖夫，他在革命之前就开始设计和导演了一些影片，然后又到国家电影学院任教。库里肖夫自己制作的苏联影片只具有轻度的实验风格，但他的工作室却走出了两位重要的蒙太奇导演。

弗谢沃洛德·普多夫金原想深造成为一名化学家，直到在1919年看到D. W. 格里菲斯的《党同伐异》。他意识到电影的重要性，不久就加入了库里肖夫工作室，学习做演员和导演。他的第一部长片具有典型的构成主义特点，沉迷于心理反应的身体基础。他制作了《大脑的机能》（Mechanics of the Brain），一部关于伊万·巴甫洛夫著名的刺激－反应心理学实验的纪录片。1926年，普多夫金（出生于1893年）用他的第一部故事长片《母亲》，帮助创建了蒙太奇运动。在苏联范围内，《母亲》是所有蒙太奇电影中最受欢迎的一部。因此，与蒙太奇运动中任何其他导演相比，普多夫金获得了来自政府的最高赞赏，所以，直到1933年，他都能继续进行蒙太奇实验，比其他导演的时间要长很多。库里肖夫实验室的另一位成员鲍里斯·巴尔涅特（Boris Barnet，出生于1902年）学习过绘画和雕塑，并在革命之后受训成为一个拳击手。他出演了《威斯特先生苏联历险记》以及1920年代中期的一些电影，还执导了《特鲁布纳亚路的房子》（The House on Trubnoya，1927）和其他蒙太奇风格的影片。

另外一个重要的电影制作者——和库里肖夫一道，大约在革命时期开始担任导演——是吉加·维尔托夫（出生于1896年）。1910年代期间，他写诗，写科幻小说，创作我们现在称为具体音乐（musique concrète）的东西，深受立体未来主义的影响。然而，从1916年到1917年，他转而学医，直到1917年成为人民教育委员会新闻系列片的监制。1924年，他制作了几部长纪录片，其中一些使用了蒙太奇风格。

最年轻的蒙太奇导演来自1920年代初列宁格勒的剧场环境。1921年，还是十几岁的时候，格里戈里·柯静采夫（出生于1905年）、列昂尼德·特劳贝格（出生于1902年）、谢尔盖·尤特凯维奇（出生于1904年）组建了怪异演员工厂（Factory of the Eccentric Actor，缩写为FEKS）。该剧团满腔热情地接纳了马戏、流行美国电影、卡巴莱歌舞表演以及其他娱乐形式。他们以立体未来主义的方式，发表了煽动性的宣言《给大众趣味一记耳光》（Slap in the Face of Public Taste，1912）。1912年，FEKS剧团定义了他们与传统戏剧截然不同的表演方式："从情感到机器，从苦恼到把戏。技巧——马戏。心理状态——头脚颠倒。"[1] 他们上演的戏剧采用了大众娱乐技巧。1924年，他们转向了电影制作，拍摄了

[1] Grigori Kozintsev, Leonid Trauberg, Sergei Yutkevich, and Georgi Kryzhitsky, "Eccentrism", Richard Taylor译, 载于 The Film Factory: Russian and Soviet Cinema in Documents 1896—1939, ed. Taylor and Ian Christie (Cambridge, MA: Ha rvard University Press, 1988), p.58。

一部模仿美国系列片的短片《奥克蒂亚卜丽娜历险记》（The Adventures of Oktyabrina，现在已经佚失）。尤特凯维奇继而独立制作了一些蒙太奇电影；柯静采夫和特劳贝格联合执导了几部重要的蒙太奇电影。因为喜好怪异的实验，FEKS剧团从一开始就受到了来自政府官员的批评。

爱森斯坦、库里肖夫、普多夫金、维尔托夫和FEKS剧团都是苏联蒙太奇初期重要的倡导者。其他导演受到他们的影响并且发展了这一风格。尤其是那些在俄罗斯之外的加盟共和国工作的电影制作者，更是丰富了蒙太奇运动的内涵。其中居于首位的是亚历山大·杜甫仁科（Alexander Dovzhenko），最重要的乌克兰导演。杜甫仁科在内战期间加入了红军，并于1920年代初期在柏林担任外交官。他在那里学习了艺术，回到乌克兰后，成为一位画家和卡通画家。1926年，他突然转向了电影制作，在1927年执导第一部蒙太奇电影《忍尼戈拉》（Zvenigora）之前，拍摄了一部喜剧片和一部间谍惊悚片。《忍尼戈拉》以一些不太有名的乌克兰民间传说为基础，因而让观众感到迷惑，但它却呈现了一种具有独创性的风格，强调抒情意象胜过叙事。杜甫仁科继而制作了两部更加重要的蒙太奇电影：《兵工厂》（Arsenal）和《土地》（Earth），场景也都设在乌克兰。

苏联蒙太奇运动作品年表

1917年
- 2月　沙皇尼古拉斯二世被推翻，临时政府成立
- 10月　布尔什维克革命

1918年
- 人民教育委员会负责掌管电影工业

1919年
- 8月　电影工业国有化
- 国家电影学院成立

1920年
- 列夫·库里肖夫加入国家电影学院并组建工作室

1921年
- 新经济政策实施

1922年
- 国家电影发行垄断公司"高斯影业"公司成立

深度解析

1923年
- 谢尔盖·爱森斯坦的文章《吸引力蒙太奇》(Montage of Attrcations) 发表

1924年
- 《电影—眼睛》(Kino-Eye)，吉加·维尔托夫
- 《威斯特先生苏联历险记》，列夫·库里肖夫

1925年
1月
- 新政府发行垄断和制作公司"苏维埃电影"公司成立
- 《罢工》，谢尔盖·爱森斯坦
- 《战舰波将金号》，谢尔盖·爱森斯坦

1926年
- 《母亲》，弗谢沃洛德·普多夫金
- 《魔鬼的车轮》(The Devil's Wheel)，格里戈里·柯静采夫
- 《外套》(The Cloak)，格里戈里·柯静采夫和列昂尼德·特劳贝格

1927年
- 《忍尼戈拉》，亚历山大·杜甫仁科
- 《特鲁布纳亚路的房子》，鲍里斯·巴尔涅特
- 《圣彼得堡的末日》(The End of St. Petersberg)，弗谢沃洛德·普多夫金
- 《十月的莫斯科》(Moscow in October)，鲍里斯·巴尔涅特
- 《大事业同盟》(S. V. D.)，格里戈里·柯静采夫和列昂尼德·特劳贝格

1928年
3月
- 共产党第一届电影问题会议召开。
- 《十月》(又名《震撼世界的十天》)，谢尔盖·爱森斯坦
- 《亚洲风暴》(Storm over Asia)，弗谢沃洛德·普多夫金
- 《花边》(Lace)，谢尔盖·尤特凯维奇

1929年
- 谢尔盖·爱森斯坦开始到国外旅行，直到1932年回国
- 《新巴比伦》(The New Babylon)，格里戈里·柯静采夫和列昂尼德·特劳贝格
- 《我的祖母》(My Grandmother)，科特·米卡贝利兹 (Kote Mikaberidze)
- 《中国特快》(China Express，又名《蓝色特快》[Blue Express])，伊利亚·特劳贝格 (Ilya Trauberg)
- 《持摄影机的人》(Man with a Movie Camera)，吉加·维尔托夫

> 深度解析

- 《兵工厂》，亚历山大·杜甫仁科
- 《旧与新》（又名《总路线》），谢尔盖·爱森斯坦

1930年

- 一个全面控制制作、发行和放映的集中化公司"联合电影"（Soyuzkino）成立
- 《土地》，亚历山大·杜甫仁科

1931年

- 《一个女性》（*Alone*），格里戈里·柯静采夫和列昂尼德·特劳贝格
- 《金色山脉》（*Golden Mountains*），谢尔盖·尤特凯维奇

1932年

- 《一个简单的案子》（*A Simple Case*），弗谢沃洛德·普多夫金

1933年

- 《逃兵》（*Deserter*），弗谢沃洛德·普多夫金

蒙太奇电影人的理论写作

1920年代中期，苏联电影理论迅速发展，批评家和电影制作者都试图从科学的角度理解电影。与法国印象派一样，一些蒙太奇电影导演认为，理论和电影制作密切相关，他们书写关于电影的观念。他们所有人都反对传统电影。所有人都把蒙太奇看做激励观众的革命电影的基础。然而，蒙太奇导演们的写作在一些重要方面却是有差异的。

在很多方面，库里肖夫都是这一群体中最为保守的理论家。他很欣赏美国电影简练的叙事方法。他认为，蒙太奇主要是一种保证影片清晰度和情感反应的剪辑技巧。这种蒙太奇观念影响了普多夫金，他1926年讨论电影制作的两本小册子不久就被翻译为好几种西方语言（英文版是《电影语言》[*Film Language*，1929]）。在普多夫金看来，蒙太奇一般是用来作为动态的、常常不连续的叙事剪辑。

维尔托夫则是更加激进。作为一个坚定的构成主义者，他强调纪录电影的社会效用。维尔托夫把同时代的故事片看做"电影－尼古丁"（cine-nicotine），一种麻醉观众的社会和政治现实意识的毒品。对他来说，"不经意间捕捉到的生活"才是纪实电影的基础。蒙太奇不只是一种简单的技巧，更多是完整的制作过程：选择主题，拍摄素材，将所有选择的"电影－事实"（cine-facts）组合到一起装配成为一部影片。关于剪辑，维尔托夫强调，电影制作者应该仔细考虑镜头之间的差异——明与暗、慢动作与快动作，等等。这些差异，或者说"间隔"，才是电影作用于观众的基础。

爱森斯坦发展出了最为复杂的蒙太奇观念。首先，他相信他称为"吸引力蒙太奇"的东西（正如他在第一部舞台作品的海报中所大胆宣传的；参见图6.17）。如同在马戏中一样，电影制作者应该安排一系列激动的瞬间去刺激观众的情感。后来，他形成了一些更为精到的原则，认为个别的电影元素应该相互结合，才能达到最大化的情感和理智的效果。他坚称，蒙太奇绝不能仅仅局限于剪辑或者构成主义艺术层面。在1920年一篇大胆的文章中，他对库里肖夫和普多夫金的镜头理念进行了嘲讽。库里肖夫和普多夫金认为镜头就像砖块一样，组合在一起就构成了一部电影。爱森斯坦指出，砖块并不像电影镜头那样能够相互影响。他宣称，镜头之间的关系不应该仅仅被看做连接，而应被视为彼此之间具有强烈的冲突。即使是爱森斯坦短句断章式的写作风格，也试图展现冲突的原则：

> 镜头绝不仅仅是蒙太奇的元素。
> 镜头是蒙太奇的细胞。
> 正如细胞分裂形成另外一种有秩序的现象，有机体或胚胎，来自镜头的辩证飞跃的另一边，就是蒙太奇。
> 那么，蒙太奇的特性是怎样形成的，是来自它的细胞——镜头吗？
> 是碰撞。两个片段彼此对立的冲突。冲突。碰撞。[1]

对爱森斯坦而言，这种冲突就像马克思主义的辩证观念，两个对立的元素相互碰撞产生一个超越两者的综合体。蒙太奇能够迫使观众感受各个元素之间的冲突，并在他或她的思想中创造出一个新的观念。

借助于"碰撞蒙太奇"，爱森斯坦预言了"理性"电影（"intellectual" cinema）的可能性。这样的电影并不是要讲一个故事，而是要传达一些抽象的理念，也许就像一篇论文或政治小册子那样。他梦想把卡尔·马克思的《资本论》拍成电影，利用影像和剪辑而不是口头语言来创生概念。他的电影确实迈出了走向理性电影的第一步。

这些电影制作者的理论与他们的实践并不总是相符。尤其是库里肖夫和普多夫金，他们作为电影制作者要比他们在文章中的表现大胆得多。然而，所有这些处于核心地位的蒙太奇导演在他们的写作中都认为，电影技巧是唤醒和教育观众从而塑造苏联新社会的一种生动形象的方法。

苏联蒙太奇电影的形式与风格

类型　绝大多数非蒙太奇苏联电影都是时事喜剧片或常规的文学改编影片。部分原因是蒙太奇导演们强调实质性的冲突，部分原因是他们试图表现布尔什维克的信条，他们常常选择革命运动历史中的起义、罢工以及其他一些冲突。两部标记1905年革命失败二十周年纪念的影片（《战舰波将金号》和《母亲》），三部庆祝布尔什维克革命十周年纪念的影片（《十月》、《圣彼得堡的末日》和《十月的莫斯科》），都使用了蒙太奇风格。

另外一些历史题材的蒙太奇电影描绘了更早期的革命运动。柯静采夫和塔拉乌贝尔格的《新巴比伦》处理的是失败的1871年巴黎公社，他们的《大事业同盟》是关于1825年的十二月党人事件。一些

[1] Sergei Eisenstein, "The Cinematographic Principle and the Ideogram", 载于他的 *Film Form*, Jay Leyda编译 (New York: Harcourt, Brace & World, 1949), p.37.

影片表现的是沙皇统治时期的罢工（如《罢工》）或内战（如《兵工厂》）。然而，也有一些蒙太奇电影是关于当代社会问题的剧情片或喜剧片。例如，当新政府出现了繁琐的官僚主义，讽刺一切事务处理中存在的繁文缛节就很普通了，如在格鲁吉亚共和国拍摄的荒诞主义影片《我的祖母》。

叙事 蒙太奇电影的叙事结构如何呢？我们已经看到，印象派电影通常以个人行为和心理状态为中心，德国表现主义一般使用超自然或神话元素作为扭曲风格的动机。苏联蒙太奇电影的叙事样式显然与这两个运动不一样。一方面，蒙太奇电影中几乎没有超自然事件（一个例外是杜甫仁科的《忍尼戈拉》，使用了乌克兰的民间传说元素）。此外，很多蒙太奇电影都贬低个体人物作为主要因果动因的作用，相反，它们都接受马克思主义历史观，常常把社会力量看做因果关系的来源。人物采取行动，做出反应，但他们甚少是作为具有独特心理状态的个体，而更多是作为不同社会阶级的成员。

因此，某个主人公也许代表某一类型或某一阶级。普多夫金以使用这种方法而著称，他的《母亲》和《圣彼得堡的末日》中的年轻主人公正是象征着革命事业的两种不同类型的支持者。有一些电影走得更远，它们摒弃了主要人物，使用群众作为主人公。爱森斯坦的早期电影——《罢工》、《战舰波将金号》和《十月》——采用的就是这一方法。在《十月》中，即使列宁也只是迅速蔓延的历史事件中的一个形象而已。

然而，维尔托夫反对叙事。他的一些电影就是关于新型共产主义社会的相当直率的纪录片。在《电影－眼睛》中，他走得更远，使用各种各样的镜头和剪辑技巧，记录各种各样的日常生活事件，因而这部影片的力量来自电影本身而不是它的素材。他最为激进的现代主义影片《持摄影机的人》，表现了一个银幕上的观众正在观看一部纪录片，这个纪录片的内容就是《持摄影机的人》本身的制作过程。这部影片令人眼花缭乱的一个接一个的短镜头以及精心设计的叠印如此具有挑战性，以致让维尔托夫与政府部门的关系陷入了麻烦，不得不让自己的风格变得温和。

蒙太奇的导演们都相信，如果风格手法能够创建出最大化的动态张力，任何题材都能对观众产生最强烈的效果，因此，他们的技巧常常与好莱坞电影那种平滑无缝的连贯性风格完全相反。尤其特别的是，这些导演以生动形象、充满活力的方法组接镜头，他们的主要特征就是剪辑方面的蒙太奇风格。

剪辑 通过剪辑追求活力，使得蒙太奇电影产生了一个最具普遍性的特征：平均而言，它们与同时期其他类别的电影制作相比，拥有更多的镜头数量。当好莱坞电影每个动作使用一个镜头时，蒙太奇电影制作者常常把一个动作分成两个或更多的镜头。实际上，一个静止的人或物体可能在几个不同角度的连续镜头里看到（图6.18—6.20）。这样的剪辑方式反映了导演们对于刺激观众的剪切本身的信任。除了更大的镜头数量，我们还可以辨别出一些更具特殊性的剪辑策略，涉及时间、空间和图形上的张力。

连贯性剪辑的目标是要在一个场景内创建时间连绵不断的幻觉，而蒙太奇剪辑通常要创建的，要么是重叠的时序关系，要么是省略的时序关系。在重叠性的剪辑（overlapping editing）中，第二个镜头会重复前一个镜头的部分或全部动作。但好几个镜头都包含有这样的重复时，一个动作在银幕上

图6.18—6.20 《亚洲风暴》中一个军官的三个连续镜头中并没有运动。

所花的时间就会明显增长。爱森斯坦的电影中有一些使用这种策略的最为著名的例子。《战舰波将金号》讲的是受尽俄军军官压迫的士兵发动兵变的故事。其中的一个场景中,一个洗盘子的水手心烦意乱,摔碎一个盘子。这个只是一瞬间的动作,居然扩展到十个镜头(图6.21—6.30)。这样的重复有助于强调这次兵变的第一个反抗行为。在《十月》中,桥梁升起以及临时政府的领导者克伦斯基(Kerensky)走上台阶进入冬宫的场景,花费的时间都要比实际情况更多。

省略性的剪切(Elliptical cutting)则形成相反的效果。某个事件其中一部分被省略,这一事件所花的时间就比实际情况要更少。蒙太奇电影中的省略剪辑的一种常见类型就是跳切(jump cut)。同一个摄影机位的两个镜头呈现相同的空间,但场面调度却已改变(图6.31)。重叠和省略这两种剪辑方式形成矛盾的时间关系,迫使观众理解场景动作的含义。

尽管《战舰波将金号》用了十个镜头来表现摔盘子,但动作发生得依然很快,因为每一个镜头都极短。一般说来,在蒙太奇电影中,无论某个镜头是否包含有重复的动作,快节奏的剪辑是普遍的。在较早的蒙太奇电影中,剪辑有时候会越来越快,使得某些镜头只有几格的长度。

当《铁路的白蔷薇》以及其他一些快速剪切的印象派电影于1926年在苏联上映后,蒙太奇电影制作者开始连续使用一格或两格长度的镜头。然而,在某些情况下,快速剪辑并不是用来传达人物的主观感觉,这与法国印象派电影不一样。实际上,快速剪辑也许只是暗示声音节奏(图6.32)或者强化爆炸性——常常是暴力的——动作的效果(图6.33)。

正如这些例子中镜头的时间关系所示,蒙太奇剪辑也能通过空间关系形成冲突。电影制作者并不会为观众呈现一个如好莱坞电影那样清晰而直观的场所。相反,观众必须积极地拼合正在发生的事情。例如,在《战舰波将金号》摔盘子的场景中,爱森斯坦利用镜头之间水手位置的不匹配,创造出一种矛盾的空间。水手把盘子挥到他的左肩后面(图6.24),然后到了下一个镜头,盘子已经被挥到了右肩之上(图6.25)。

苏联电影制作者也使用交叉剪辑创建不寻常的空间关系。正如我们已经看到的,交叉剪辑在1910年代的电影中是很普遍的,它总是用来表现不同空间同时发生的动作(如格里菲斯的《一个国家的诞生》,参见本书第3章"电影与电影制作者"一节)。

图6.21 图6.22 图6.23

图6.24 图6.25 图6.26

图6.27 图6.28 图6.29

图6.30

图6.21—6.30 《战舰波将金号》摔盘子的十个镜头，展示了水手在不同方向扬起手臂的重复动作。

在苏联，它却具有更为抽象的目的，把两个动作连接起来以表达同一个主题观点。例如，《罢工》快结束的时候，爱森斯坦从一个警察猛烈地放下拳头命令屠杀罢工者（图6.34）切到一个屠夫挥刀杀死一头牛（图6.35）。这一场景继续在动物的死亡和工人被攻击之间来回切换——并不是要说这两件事是同时发生的，而是要我们把警察残杀工人看成大屠杀。在《母亲》中，普多夫金把交叉剪辑用得更为诗意化，在监狱中的男主角和河流中坚冰的融化之

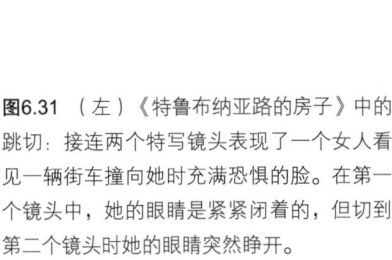

图6.31 （左）《特鲁布纳亚路的房子》中的跳切：接连两个特写镜头表现了一个女人看见一辆街车撞向她时充满恐惧的脸。在第一个镜头中，她的眼睛是紧紧闭着的，但切到第二个镜头时她的眼睛突然睁开。

图6.32 （中）在《十月》中，一连串快速闪过的两格镜头，暗示机枪的砰砰声。

图6.33 （右）《亚洲风暴》快结束时，蒙古英雄反抗剥削他的英国殖民者。他挥剑的动作和黑暗背景前的闪烁的剑本身的单格镜头交替进行。

间进行切换，暗示男主角得知营救他的计划时心中升起的希望。这里并没有法国印象派电影中的那种暗示来说明男主角想到了冰。普多夫金最终赋予影像一种社会含义，正如把政治游行与奔腾的河流进行交叉剪辑一样。

《罢工》中的屠杀场景使用了另外一种常见的蒙太奇手法：非叙境镜头插入（the nondiegetic insert）。叙境（diegesis）这一术语指的是电影故事中的空间和时间：故事世界中的任何内容都是叙境中的元素，非叙境元素则存在于故事世界之外。例如，在有声电影中，非电影人物的叙述者的声音，就是非叙境声音。非叙境插入元素由一个或多个镜头组成，这些镜头描述的时间和空间与电影故事世界的时间和空间无关。《罢工》中的屠牛场面与工

图6.34 （左）《罢工》中的交叉剪辑，从一个警官……

图6.35 （右）……切到一个屠夫。

图6.36，6.37 《十月》中，一个克伦斯基的叙境镜头之后是一个拿破仑塑像的非叙境镜头，从而形成一个概念性的观点。

图6.38，6.39 《十月》中，非叙境镜头强调宗教信仰的矛盾性，而爱国主义的单纯理念被用于说服战士以他们的生命冒险。

人场面没有因果、空间和时间上的关系。这种插入的非叙境画面是为了表达一个比喻性的观点：工人被屠杀就像动物被屠杀一样。使用非叙境镜头传达一个概念性观点，也是爱森斯坦"理性蒙太奇"（intellectual Montage）理论的核心所在。

《十月》使用了大量的理性蒙太奇。此时，克伦斯基被比作拿破仑（图6.36，6.37）。该片对理性蒙太奇最复杂的运用，出现在领导者号召士兵们"为上帝和国家"战斗的时刻。这里使用了一个较长系列的来自各种不同文化的神像和教堂的非叙境镜头（图6.38），然后是几个军功章的镜头（图6.39）。理性蒙太奇通过冲突实现它的效果。电影制作者们把没有明显因果关系的镜头拼接起来，引导观众形成一个连接它们的一般概念。

蒙太奇导演们通过在镜头之间形成惊人的图形对比（graphic contrasts），让冲突性剪辑走得更远。一个剪切也许会带来构图上不同方向的变化。《战舰波将金号》中的敖德萨阶梯段落，也许是所有蒙太奇电影中最为著名的场景，就是通过图形冲突实现了它的大部分效果（图6.40，6.41）。在这一场景

图6.40 （左）《战舰波将金号》敖德萨阶梯段落中的一个镜头，台阶形成了一组从左到右上的鲜明的对角线，而奔跑的人物正迅速向右下角跑去。

图6.41 （右）在接下来的镜头中，构图改变方向，一排静止的步枪从左上向右下沿对角线延伸。

图6.42，6.43 《我的祖母》中用两个镜头对官僚主义进行讽刺，在这里，倾斜的取景把两位打字员并置起来。

图6.44，6.45 在伊利亚·特劳贝格的《中国特快》中，一个用步枪瞄向画右的士兵的近景镜头之后是同样的画面，但士兵现在面向画左。

中，这些剪切的累积性效果有助于强化其中的张力。在另外一些电影中，图形上的冲突也用于喜剧效果（图6.42，6.43）。

一种最为惊人的图形冲突，是从一个形象切到同样的形象，但后者却是左右反转或甚至上下颠倒的（图6.44，6.45）。在普多夫金的《母亲》快结束时，武装士兵冲击工人游行时，剪辑的节奏加快，高潮时刻，一系列极短的镜头呈现士兵们骑马经过摄影机，先是向右，然后向左（图6.46），然后上下颠倒（图6.47）。这样的剪切方式可以是不协调的，尤其是当它们被用于强化暴力动作的印象之时。

摄影 虽然苏联导演们认为电影的艺术品质主要依靠剪辑，但他们也意识到，如果单个的镜头尽可能惊人，剪辑拼接的效果就会进一步提高。因此，他们也以独具特色的方式使用摄影技巧。蒙太奇电影中的很多镜头都避免传统的齐胸高度、直接取景拍

图6.46，6.47 《母亲》：游行场景中的两个快速镜头。

图6.48 《中国特快》中的一个动态性角度。

图6.49 《母亲》中女主角在游行示威的队伍中。

图6.50 在《兵工厂》中，一辆载满了乌克兰士兵的列车似乎以陡峭的角度向上冲，强调的是动态的驱动力。

图6.51 《圣彼得堡的末日》的结尾处，普多夫金通过只显示脖颈以下的部位，讽刺了那些想利用俄国参加第一次世界大战盈利的奸商。

图6.52 （左）在《土地》中，杜甫仁科通过除了天空几乎一无所有的画面，不断地强调乌克兰广阔的农庄。

图6.53 （右）普多夫金在《逃兵》中使用了同样的手法，暗示工人游行易受警察的攻击。

摄的方式，而是使用更具动态性的角度。低角度取景会把建筑或人物放在一片空白的天空前，让人物看起来具有威胁性（图6.48）或像英雄（图6.49）。倾斜或者偏离中心的取景也能使画面更具动态性（图6.50，6.51）。蒙太奇导演还喜欢把地平线放在画框的极低位置（图6.52，6.53）。

特效 蒙太奇导演也充分利用特效摄影。维尔托夫趣味盎然的纪录片《持摄影机的人》通过分割画面和叠印充分展现了电影的力量（图6.54）。爱森斯坦关于集体农庄的电影《旧与新》，用一头高耸入云的公牛叠印在满是奶牛的土地上，暗示这一动物对建设一个成功的农庄是多么重要（图6.55）。在法国印

图6.54 （左）在《持摄影机的人》中，维尔托夫让一座巨大的建筑裂开，就像一个打破的鸡蛋，方法是两边分别曝光，在两边将摄影机转向相对的方向。

图6.55 （右）《旧与新》中对特效技术的概念化应用。

图6.56 （左）在《战舰波将金号》中，一个军官员怀疑地看着一些士兵。构图上分成明显的两半，形成明与暗的对比，用照在人物脸上的光匹配他们服装的颜色。

图6.57 （右）在《新巴比伦》中，女主角站在一个由巴黎公社社员修建的街垒之上。她朴素的服装与百货公司人体模型的蕾丝花边形成了强烈对比。

象派电影中，这样的摄影技巧很可能是用于主观效果，而苏联导演们则常常利用它们实现象征性目的。（《持摄影机的人》中那幢"分割"的建筑是莫斯科的波修瓦大剧院[Bolshoi Theater]，是革命之前传统歌剧和芭蕾舞的发祥地。）

场面调度 因为很多苏联电影表现的都是历史和社会状况，所以它们的一些场面调度元素是趋向于现实主义的。某些场景可能是在工厂里实景拍摄的，如《罢工》和《母亲》。服装通常也主要是用来暗示阶级地位的。然而，蒙太奇电影制作者们也意识到，各个元素之间的动态张力不只是镜头组接的问题。并置连接也能在单镜头内部完成，使用场面调度元素强化对观众的影响。材质、形状、体积、色彩等之间的对比，也能出现在同一个画面之中（图6.56，6.57）。

我们已经看到过，包含有相反方向运动的镜头可以被怎样剪辑到一起。一个镜头内也能使用这一方式，表现多个方向运动的人物（图6.58）。某些样式也能在单镜头内形成相互对比。在《战舰波将金号》的摔盘子场景中（见图6.21—6.30），水手衬衫的水平条纹与他身后墙壁的竖直条纹构成冲突。尽管这种并置的准确效果是很难确定的，但我们能够想象，如果这面墙完全是空白，我们对这一场景的印象就会非常不一样。此外，把场面调度元素安排在一个镜头深度空间的不同平面上，也能形成体积上的并置（图6.59，6.60）。当视觉并置的镜头与其他镜头剪辑到一起时，多重冲突关系实际上就会变得很复杂。

照明技术也能赋予蒙太奇电影独特的面貌。苏联电影通常不会在场景中使用辅助光，所以人物看起来就像是处于黑色背景之前。注意图6.61，这位军官的脸部前面相对较黑，而脸的侧面则相当明亮。以这样的方式为演员照明，在蒙太奇电影中是很普遍的。

图6.58 在《战舰波将金号》中，一个高角度镜头展示了战舰另一边的情景，上层的男人从左向右，但在甲板下面的人群则是从右到左。

图6.59 《旧与新》中体积上的对比，前景中一头公牛出现，而农场主和奶牛则在它下方，显得很小。

图6.60 同样，《一个简单的案子》中，也在景深处安排了几排骑马的士兵，这样就显得一些巨大一些微小。

图6.61 （左）《母亲》中，一个运用暗背景的典型例子。

图6.62 （右）《旧与新》中为了找到一个扮演农民的朴实无华的女主角，爱森斯坦用真正的农民来扮演这个角色。

蒙太奇电影使用各种类型的表演，在同一部影片中常常既有现实主义的表演，也有高度风格化的表演。因为有如此之多的人物在苏联电影中代表某一阶级或职业，导演们使用"典型人物方法"（typage），选择非职业演员担任角色，他们的外表就能表明他们所扮演的人物类型（图6.62）。非职业演员在电影中不必做真实生活中同样的工作。在《战舰波将金号》中，爱森斯坦选择了一位爱挑剔的小个子男人扮演医生，因为他"看起来"就像一位医生——虽然他实际上是靠铲煤为生。

典型人物是一种趋向现实主义的方法，但蒙太奇电影中的很多演员都从构成主义戏剧以及马戏的生物动力学和怪异表演中借用了一些风格化的技巧。跟戏剧中一样，生物动力学的电影表演强调的是对身体的控制而不是微妙的情感。蒙太奇电影制作者乐于让他们的演员拳打另一位演员或者攀爬在工厂设备之上。怪异表演强调怪诞感，演员的行为几乎跟小丑或滑稽喜剧演员一样。亚历桑德拉·柯克洛娃（Alexandra Khokhlova）——库里肖夫的妻子和工作室成员——为怪异表演提供了一个生动的例子。她又高又瘦，但却排斥充满魅力的女明星形象，反而做怪相，使用笨拙的手势（图6.63）。爱森斯坦的《罢工》和特劳贝格的默片全都包含一些怪异表演。

在我们从第4章到第6章讨论的三种先锋运动中，只有苏联蒙太奇风格延续到了有声电影时代初期。在第9章，我们将要讨论蒙太奇电影制作者运用声音的方法。

图6.63 （左）《威斯特先生苏联冒险记》中，柯克洛娃在扮演诱骗威斯特先生的坏蛋时使用了怪异表演。

图6.64 （右）非蒙太奇电影《白色的鹰》中出现了蒙太奇风格的取景。

其他苏联电影

在蒙太奇运动开展期间，可能只有不到三十部电影以这种风格拍摄。然而，与法国和德国一样，这些先锋电影也是声名远扬影响巨大。很多更传统的电影也包含一些蒙太奇技巧，但通常都用得更为温和。例如，普罗塔扎诺夫的《白色的鹰》（*The White Eagle*, 1928）使用了几个背靠天空的塑像的动态影像作为开场（图6.64），这种手法已经变成陈词滥调。尽管《白色的鹰》的故事与一些蒙太奇电影相似——野蛮的沙俄地方长官对罢工进行残酷压制——该片其余部分则是以1920年代欧洲电影制作者改良后的连贯性风格拍摄的。

非蒙太奇电影涉及各种不同的类型。虽然苏联无声喜剧片今天很难看到，但当时确实数量众多。打闹喜剧演员伊格尔·伊林斯基（Igor Ilinsky）就像俄国的吉姆·凯瑞（Jim Carrey），是那十年最受欢迎的明星。在《来自托尔若克的裁缝》（*The Tailor from Torzhok*，由普罗塔扎诺夫拍摄，用以宣传政府彩票）中，伊林斯基扮演一个裁缝，疯狂地寻找他丢失的中奖彩票（图6.65，6.66）。在犯罪系列片《门德小姐》（*Miss Mend*，由资深电影制作者费奥多·奥泽普[Fyodor Ozep]和库里肖夫的一位学生联合执导）中，则弥漫着一种轻松的调子。在这一充斥幻想的故事中，三名来自"洛克菲勒"公司的工人听说有人向苏联的供水系统投毒，在阶级友爱的激励下，挫败了这名歹徒。

尽管蒙太奇导演们不大重视明星，但其他电影对他们在戏剧舞台上得到的名声进行了充分利用。在某些情况下，莫斯科艺术剧院——由康斯坦丁·斯坦尼斯拉夫斯基（Konstantin Stanislavsky）在1898年建立，很多年轻电影制作者都认为它是保守风格的堡垒——的一些顶级明星，都同意参演电影（图6.67）。莫斯科艺术剧院的另外一些演员，像伊万·莫斯克温（Ivan Moskvin）和米哈伊尔·契诃夫（Mikhail Chekhov），也都主演过电影。伟大的构成主义舞台导演梅耶荷德主演的唯一保留下来的影片，就是《白色的鹰》。

历史史诗片和文学改编电影也同样具有声誉。这种类型两部很受欢迎的影片是维克托·加丁（Viktor Gardin）的《诗人与沙皇》（*Poet and Tsar*, 1927），一部关于亚历山大·普希金的传记片，以及《十二月党人》（*Decembrists*, 1927，亚历山大·伊万诺夫斯基）。在1927年的一次讨论苏维埃电影公司的问题的会议上，立体－构成主义诗人弗拉基米尔·马雅可夫斯基（Vladimir Mayakovsky）轻蔑地否

图6.65，6.66 《来自托尔若克的裁缝》中，这位明星做着夸张的鬼脸，有一瞬间直视摄影机并使两只眼珠相对。

图6.67 （左）1926年，很受欢迎的戏剧演员列昂尼德·列昂尼多夫（Leonid Leonidov）在尤里·塔里奇（Yuri Tarich）的《农奴之翼》（Wings of a Serf）中扮演了伊凡雷帝。他的表演帮助这部影片在国外大获成功。

图6.68 （右）常规的苏联电影《十二月党人》中豪华的制作水准。

定了前一部影片："比如，拿《诗人与沙皇》来说。这部电影受到追捧——但当你停下来想想，它一派胡言，完全是怪胎。"[1] 同样，《十二月党人》拥有巨大的舞厅场景（图6.68），但看来就像是前革命时代俄罗斯历史剧的陈腐版本。蒙太奇导演们发现这样的影片极为保守，与他们自己的电影制作方法完全对立。

第一个五年计划与蒙太奇电影运动的终结

正如我们已经看到的，一些早期的蒙太奇电影在国外大获成功，在国内也因其政治内容获得赞赏。于是，在1927年到1930年间，蒙太奇运动更加活跃。然而，与此同时，来自政府和电影行业的官员的批评也日益增多。其中最主要的指责是"形式主义"（formalism），这一模糊的术语暗示着受到指责的电影对于大规模观众而言太过复杂，而且它的制作者更感兴趣的是电影风格而不是正确的意识形态。

反讽的是，在蒙太奇电影出口的帮助下恢复的电影工业，也对这一运动展开了批评。1927年，苏联电影工业第一次能从自己制作的影片而不是进口影片中赚到更多的钱。官方政策要求电影业削减国际贸易。苏维埃电影公司和卢那察尔斯基因为制作更适合高雅老到的外国观众而不适合国内未受教育的农民人口的影片——包括那些蒙太奇运动的电影作品——而受到攻击。当蒙太奇电影制作者实验更为复杂的技巧之时，形式主义的指控也更为激烈。

[1] 引自Jay Leyda, *Kino: A History of the Russian and Soviet Film*, 3rd ed. (Princeton, NJ: Princeton University Press, 1983), p.229。

由于媒体的批评，这些重要的电影制作者都很难获得剧本批准和项目资金。库里肖夫首当其冲。然后，维尔托夫不得不离开莫斯科的制作基地，为乌克兰国家公司"乌库"（Vufku）拍摄《持摄影机的人》。批评家也指责柯静采夫和特劳贝格的怪异风格又无聊又晦涩。爱森斯坦通过《战舰波将金号》在早期赢得的声望最初还能保护他，但是当他在1920年代晚期开始探索通过理性蒙太奇表达抽象观念的可能性时，也面临着越来越多的批评。有一段时间，普多夫金未曾受到指责，他设法继续制作蒙太奇风格的电影，直到1933年完成《逃兵》。蒙太奇运动至此走向终结。

苏联电影工业的转折点出现在1928年3月，这时，讨论电影问题的第一届共产党会议召开。直到此时，政府仍将电影事务大部分留给人民教育委员会掌控，其他更小的电影组织也分散在各个加盟共和国。现在，苏联正在制定第一个五年计划，主要目的在于扩大工业产出。作为这个计划的一部分，电影也将集中化管理。目标是增加电影制作的数量，建立设备生产工厂以满足电影工业的需求。最终要达到不再进口生胶片、摄影机、照明设施和其他设备的目的。同样，也不需要出口，所有影片都为满足工人和农民的需求而严格量身订制。

第一个五年计划的实施在电影业进行得极为缓慢。接下来的两年里，政府仍然极少把资金投入这一行业。这样的拖延也许有助于延长蒙太奇运动的时间。然而，很快，情况就发生了变化。1929年，爱森斯坦离开苏联，到国外学习有声电影制作。他的绝大部分时间都花在了一些流产的项目上，先是在好莱坞，然后是在墨西哥，直到1932年返回苏联。也是在1929年，人民教育委员会对电影的控制权被剥夺，交给了苏联电影委员会（Movie Committee of the Soviet Union）。现在，卢那察尔斯基的影响已经式微，他只是这个新组织的众多成员之一。1930年，电影工业进一步集中化，联合电影公司成立，它将管理各个加盟共和国的制片厂的所有影片制作，并处理所有电影的发行和放映事务。联合电影的头目是鲍里斯·舒米亚茨基（Boris Shumyatsky），一位没有任何电影经验的共产党官僚。与卢那察尔斯基不一样，舒米亚茨基对蒙太奇电影制作者毫无同情心。

对这些电影制作者的攻击迅速加剧。例如，1931年，当爱森斯坦还在北美时，就有一篇文章批评他们的"小资产阶级"倾向。作者指出，如果爱森斯坦加强与普罗大众的联系，也许能"创作出真正的革命电影作品。但我们决不能轻视他所遭遇的那些困难。要摆脱这种危机，唯一的可能就是打一场艰巨的再教育之战，就是对他的早期电影进行无情揭露和批评"[1]。所有重要的蒙太奇电影制作者，实际上还包括各种媒介的现代主义艺术家，最后都采用了更易接受的风格。

然而，苏联蒙太奇运动的影响却绵延不绝。其他国家的左翼电影制作者，特别是像苏格兰出生的约翰·格里尔逊（John Grierson）和荷兰的约里斯·伊文思（Joris Ivens）这样一些纪录片导演，为了同样的宣传目的，都接受了夸张的低角度取景和动态剪辑风格。自那以后，普多夫金和爱森斯坦的理论著作也翻译成了各种文字，被无数批评家和电影制作者阅读。更晚近的时候，库里肖夫的文章也被翻成英文（参见接下来的"笔记与问题"）。很少有电影制作者使用过所有的激进的蒙太奇手法，但经过改

[1] Ivan Anisimov, "The Films of Eisenstein", *International Literature* 3 (1931): 114.

头换面之后，蒙太奇运动的影响已经无远弗届。

1930年代初期，苏联电影工业认可官方政策，要求所有电影接受"社会主义现实主义"（Socialist Realism）创作方法。在第12章，我们将会讨论从1933年到1945年日益强化的政府控制和社会主义现实主义初期的状况。

笔记与问题

电影工业与政府政策：一段错综复杂的历史

当然，任何重要的电影生产国的电影工业都具有复杂的历史，但俄国革命后苏联十五年的状况却极其反复无常。很多组织成立之后不久就消失了。政府法规试图使电影业既能盈利，又在意识形态上可接受。

一些著作供了比较详细的概述。陈力（Jay Leyda）的《电影：俄苏电影史》第三版（*Kino: A History of the Russian and Soviet Film*, 3rd ed., Princeton, NJ：Princeton University Press，1983）提供的逸闻趣事为这一时期的事件进行了生动的描绘。在《苏联电影的政治1917—1929》（*The Politics of the Soviet Cinema 1917—1929*, Cambridge：Cambridge University Press，1979）一书中，理查德·泰勒（Richard Taylor）对苏联电影工业的制作状况和政府政策进行了探索。德尼丝·扬布拉德（Denise Youngblood）的《默片时代的苏联电影，1918—1835》（*Soviet Cinema in the Silent Era, 1918—1935*, Ann Arbor：UMI Research Press，1985）检验了针对蒙太奇电影制作者的各种批评，她把这段走向社会主义现实主义机制的历史看做苏联电影官方风格。一份更陈旧但仍然有趣的资料，是保罗·巴比茨基（Paul Babitsky）和约翰·利姆堡（John Rimberg）的《苏联电影工业》（*The Soviet Film Industry*, New York：Praeger，1955）。很多当时的法令和文章都被译成英文，收入在一本覆盖了苏联电影各个方面的文集《电影工厂：俄国和苏联资料1896—1939》（*The Film Factory：Russian and Soviet Cinema in Documents 1896—1939*），由理查德·泰勒和伊恩·克里斯蒂（Ian Christie）主编（Cambridge，MA：Harvard University Press，1988）。

库里肖夫效应

列夫·库里肖夫是一位重要的理论家和教师，也是一位电影制作者。现代历史学家已经对库里肖夫实验以及库里肖夫工作室1920年代初期在舞台实践的"无胶片的电影"进行了探讨。库里肖夫自己的论著也已经译成英文，收在罗纳德·利瓦科（Ronald Levaco）翻译和编选的《库里肖夫论电影：列夫·库里肖夫文选》（*Kuleshov on Film：Writings of Lev Kuleshov*, Berkeley：University of California Press，1974）一书和德米特里·阿格拉切夫（Dmitri Agrachev）和尼娜·贝仑卡亚（Nina Belenkaya）翻译的《列夫·库里肖夫：电影生涯50年》（*Lev Kuleshov: Fifty Years in Films*, Moscow：Raduga，1987）一书中。小万斯·开普利（Vance Kepley, Jr.）在《光圈》（*Iris*）第四卷第1期（1986）上讨论了"库里肖夫工作室"，这期杂志就是专门针对库里肖夫的（大部分文章都是使用法语）。斯蒂芬·P. 希尔（Stephen P. Hill）的长篇论文《库里肖夫——没有荣誉的先知？》（Kuleshov-Prophet without Honor?）发表于《电影文化》（*Film Culture*）第44期（1967年春季卷）。对库里肖夫实验"创建地球的表面"的论述，参见尤里·齐维安（Yuri Tsivian）、叶卡捷琳娜·柯克洛娃（Ekaterina Khokhlova）和克里斯汀·汤普森（Kristin Thompson）的《重新发现库里肖夫实验：一份档案》（*The*

Rediscovery of a Kuleshov Experiment：A Dossier），载于《电影史》（*Film History*）第8卷第3期（1996）第357—364页。

俄国形式主义和电影

从1913年到大约1930年这一时期，一群与立体-未来主义和构成主义运动关系密切的文学批评家创建了一个重要的理论流派，名叫俄国形式主义（Russian Formalism）。俄国形式主义者们坚信，艺术作品所遵循的原则，不同于其他各类事物的原则，理论家的任务是要研究艺术作品是怎样被建构并产生特定效果的。这些批评家分别工作于列宁格勒和莫斯科，这两个地方都是俄罗斯电影制作的中心，他们也写影评和电影理论文章，甚至为蒙太奇和非蒙太奇电影编写剧本（例如，奥希普·布里克[Osip Brik]编写了《亚洲风暴》，维克托·什克洛夫斯基[Viktor Shklovsky]合作编写了库里肖夫1926年的《以法律之名》[*By the Law*]）。好几位苏联电影制作者，包括爱森斯坦、FEKS剧团以及库里肖夫，都和俄国形式主义关系密切，他们的理论著作也受到俄国形式主义的影响。就像蒙太奇导演一样，俄国形式主义者们也受到攻击，并在1930年之后被迫选择更为常规的方法。

单卷本俄国形式主义电影理论《电影诗学》（*The Poetics of Cinema*）出版于1927年，它由赫伯特·伊格尔（Herbert Eagle）译为《俄国形式主义电影理论》（*Russian Formalist Film Theory*，Ann Arbor：Michigan Slavic Publications，1981），理查德·泰勒译为《电影诗学》刊载于*Russian Poetics in Translation*第9期（1982）。蒙太奇导演和俄国形式主义批评家撰写的文章刊载于《银幕》（*Screen*）12卷第4期（1971冬/1972）和《银幕》15卷第3期（1974秋）。关于FEKS剧团、俄国形式主义和怪异表演的资料，可参见伊恩·克里斯蒂（Ian Christie）和约翰·吉利特（John Gillett）编选的《未来主义，形式主义，FEKS："怪异表演"和苏联电影1918—1936》（*Futurism, Formalism, FEKS："Eccentrism" and Soviet Cinema 1918—36*，London：British Film Institute，n. d.）一书。维克托·什克洛夫斯基的几篇文章可参见泰勒和克里斯蒂的《电影工厂》一书。

延伸阅读

Kepley, Vance. "'Cinefication'：Soviet Film Exhibitionin the 1920s". *Film History* 6, no.2 (summer 1994)：262-77.

——. "Federal Cinema:The Soviet Film Industry, 1924-32". *Film History* 8, no.3 (1996)：344—356.

——. *In the Service of the State:The Cinema of Alexander Dovzhenko*. Madison：University of Wisconsin Press, 1986.

Michelson, Annette, ed. *Kino-Eye：The Writings of Dziga Vertov*. Berkeley：University of California Press, 1984.

Nebesio, Bhodan Y, ed., "The Cinema of Alexander Dovzhenko", special issue of *Journal of Ukrainian Studies* 19, no.1 (summer 1994).

Taylor, Richard, and Ian Christie, eds. *Inside the Film Factory：New Approaches to Russian and Soviet Cinema*. London：Routledge, 1991.

Tsivian, Yuri. "Between the Old and the New：Soviet Film Culture in 1918—1924". *Griffithiana* 55/56 (September 1996)：15—63.

Youngblood, Denise J. *Movies for the Masses：Popular Cinema and Soviet Society in the 1920s*. Cambridge, England：Cambridge University Press, 1992.

第7章
无声电影后期的好莱坞电影：1920—1928

第一次世界大战期间，美国成为全球经济的领跑者。世界金融中心从伦敦转到纽约，美国轮船将货物运往世界各地。尽管由于从大转变回归到一种和平时期的经济状况，1921年时出现了一种短期的急剧衰退，对于社会的各个领域，1920年代仍然是一个繁荣时期。共和党政府掌权，一种保守的、受到金融界偏爱的方式主导着整个国家。美国消费品，包括电影在内，继续在很多海外国家风行。

在这个"咆哮的二十年代"（the Roaring Twenties），相对于财政保守主义，社会似乎失去了克制。沃尔斯特德禁酒法案（Volstead Act，1919）通过，宣布所有含有酒精的饮料非法，产生了一个过度的禁令时代。贩卖私酒到处可见，上非法经营的酒吧或者参与狂放的饮酒会这样的藐视法律的行为，即使是在上层阶级也是很普通的。战前，女人留着长发，穿着曳地礼服，安静地跳舞。现在她们剪短了头发，穿上了短裙，跳查尔斯顿舞，当众抽烟，丑闻满天飞。

然而，许多社会群体却与1920年代的普遍繁荣和成熟绝缘。种族主义仍然猖獗，三K党在1915年复兴之后日渐壮大。僵化的移民配额把一些群体挡在了美国之外。农业和采矿业工人陷于困顿。然而，这一时期的电影业却从可用的高水平资本中获益，而

且，电影也反映出爵士年代快速的生活步调。

连锁影院与产业结构

美国电影工业在一战时巨大扩张，战后十年仍然继续壮大。尽管1921年经济上出现短暂衰退，但这仍是一个普遍繁荣和密集型商业投资的时代。首先，华尔街的一些重要投资公司对年轻的电影工业发生兴趣，促进了它的扩张。1922到1930年间，电影工业的总投资额从7800万美元跃升到了8.5亿美元。平均每周到电影院观看电影的人数从1922年（4000万）到1928年（8000万）增加了一倍。直到1920年代中期，好莱坞的出口影片仍在几乎不受限制地增长，只有实际上所有国外市场达到饱和时，增长才趋于平稳。

电影工业扩张的关键策略是购买和修建影院。大制片商通过拥有连锁影院，确保他们制作的电影放映渠道通畅。这样，制片商们也就有信心提高每部影片的预算。制片厂之间激烈竞争，各自施展夺人眼目的制作水准。新一代导演崭露头角，更多国外的电影制作者也被吸引进入好莱坞，他们带来了风格上的创新。如果说1910年代为美国电影工业奠定了基础，接下来的十年则见证了它扩张成为一套复杂高效的组织机构。

垂直整合

电影工业发展壮大最为明显的标志是不断增加的垂直整合体系。那些最大的公司谋求权力，利用正在扩张的连锁影院将制作和发行结合到一起。

首先，重要的连锁影院都是区域性的。1917年，为了挑战好莱坞大公司的权威，一些地方的连锁影院组建了自己的制片公司：第一国民放映商网络，它的主要成员是美国斯坦利公司（Stanley Company of America），这是一家总部在费城的地方性连锁影院。因此，像名优－拉斯基、环球和福克斯这样一些好莱坞公司突然就得面对一个整合了制作、发行和放映的竞争对手。

这种将三者结合的垂直整合，能保证公司制作的影片找到发行和放映渠道。一家公司拥有的连锁院线越大，这家公司的影片就能发行得越广。

尽管第一国民公司制作的影片从来就没有真正盈利，但它刺激了其他公司也进行垂直整合。阿道夫·朱克——名优－拉斯基及其发行分公司派拉蒙的头目——在1920年开始购买影院。1925年，在第二波大公司购买影院的浪潮中，名优－拉斯基合并了巴拉班与卡茨（Balaban & Katz），这家公司总部设在芝加哥，控制了中西部很多大影厅的连锁影院。于是就有了第一家拥有真正全国性的连锁院线的制作－发行－放映公司。朱克把连锁院线的名称改名为帕布利克斯影院（Publix Theaters），以示变化。公司作为一个整体，成为派拉蒙－帕布利克斯。到1930年代初期，它在北美已经拥有1210家影院，而且还拥有一些国外影院。派拉蒙－帕布利克斯的广泛控股，使得它一再成为政府反托拉斯调查的议题，此类诉讼将会使电影工业在二战之后发生重要变化。

在这一时期完成垂直整合的另一家重要公司是洛氏公司（Loew's）。马库斯·洛（Marcus Loew）起初是一个镍币影院的业主，然后扩张到杂耍，到1910年代末期建立一条大型连锁院线。1919年，他买进一家由路易斯·B.梅耶经营的中型公司米特洛（Metro），进入了制片业。在1924年买进高德温影业公司（Goldwyn Pictures）之后，洛将他的制片分公司整合进米特洛－高德温－梅耶公司（MGM）。

米高梅成为派拉蒙之后的第二大好莱坞公司。

垂直整合型公司掌管的院线只包含了全国15000个影院中的一小部分。1920年代中期，帕布利克斯院线只有大约500家影院，而米高梅只有200家。然而，三家主要的连锁院线包括了很多大型首轮影院，这样的影院可容纳数千人观影并收取更高的票价。1920年代末，票房收入的四分之三都来自这些大型影院。更小的城市影院和农村地区的影院只能等着拿首轮放映之后的影片，而且拿到的常常都是破损的拷贝。

当大型好莱坞公司扩张之时，它们发展出了一套能让利润最大化并让其他公司处于市场边缘的发行系统。对于不属于它们的影院，它们采用了全部影片包档发行的办法，也就是说，任何放映商，只要想要放映那些具有高票房潜能的影片，就必须租赁这家公司其他所有不太受欢迎的影片。一些放映商可能被迫提前预订整整一年的放映片目。因为绝大多数影院每周至少改变两次放映片目，每一家大公司一年通常只能制作大约50部影片，所以一家影院就可以与一家以上的公司打交道。同样，一些大公司也需要其他公司的影片，以便能把它们影院的放映档期排满。因此，最大的那些公司常常彼此合作。1920年代期间，电影业已经发展成为一个成熟的垄断行业。

电影宫

因为大型影院非常重要，一些大型公司对这些影院加以豪华装修以招揽顾客，不只是放电影，而是要提供一种令人激动的观影体验。1920年代是电影宫（picture palace）的时代，数千位观众坐在一起，放映大厅一派奢华，引座员身穿制服，为影片提供伴奏的是管弦乐队。1917，巴拉班与卡茨连锁影院率先使用了空调。这是一项重要的举措。那时候，家庭空调还闻所未闻，影院业务一到夏天就会陡然下降。巴拉班与卡茨影院和其他大型影院也在正片之外增加了一份较长的放映节目，包括新闻片和喜剧短片。无声电影总是有音乐伴奏。在大型的电影宫里，伴奏的任务通常是由一个现场管弦乐队承担，而较小的电影宫也许是由室内乐团或管风琴伴奏，小镇或第二轮影院则是一位钢琴演奏者提供伴奏。任何一个影院可能都会演奏序曲和间奏曲。一些影院甚至有现场短剧和歌舞片段点缀着电影节目。

电影宫的建筑给予了工人和中产阶级一种不曾有过的奢华感受。电影宫的设计有两种类型：传统型和气氛型。传统型电影宫模仿正统剧场，通常配有意大利巴洛克和洛可可风格的精美装饰。巨大的枝形吊灯、圆屋顶、露台，全都粉刷成金色。气氛型电影宫则给观众一种坐在夜空下的露天大厅的印象。深蓝的屋顶上星光闪烁，移动的云彩由投影机投射在天花板上。这种装饰也许会模仿国外某个地方，如西班牙山庄或埃及神庙。随着1920年代的进展，影院会变得越来越花哨炫目（图7.1）。不久，大萧条就让这种过度装饰的影院建筑走向了终结。

三大与五小

一些垂直整合型的公司控制着大型连锁影院——派拉蒙-帕布利克斯、洛氏（米高梅）以及第一国民——它们形成了美国电影工业顶层的"三大"（Big Three）。跟在它们后面但依然很重要的是"五小"（Little Five），这些公司只拥有很少影院，或者根本没有影院：环球、福克斯、制片人发行公司（Producers Distributing Corporation）、电影预售办公室（Film Booking Office）、华纳兄弟。

图7.1 布鲁克林派拉蒙影院的内部（建于1928年）。这家影院把传统型和氛围型的方法融合起来，形成了电影宫的设计，透过凹室可以看见移植的树和人造的天空，上部是精心装饰的天顶。

在奠基人卡尔·莱姆勒的领导下，环球在1920年代继续集中精力为小型影院制作预算相对较低的影片。尽管环球拥有一家强大的发行分公司，但却只有很少的影院。1920年代中期，环球试图建立一条院线，但发现得冒无利可图的风险，于是很快就卖掉了所有影院。这十年的初期，好几位重要导演（约翰·福特、埃里希·冯·施特罗海姆[Erich von Stroheim]）和明星（朗·钱尼[Lon Chaney]）都曾在这里工作，但他们不久就被高薪挖走。有一段时间，环球聘用了年轻的成功制片人欧文·萨尔伯格（Irving Thalberg），他帮助公司进入了更高品质的大预算影片制作。不久，萨尔伯格就离开了，成为一个影响米高梅电影策略的重要人物。这十年的晚期，德国出生的莱姆勒率先聘用了移民导演，他们把那种阴郁黑暗、独具特色的风格带进了制片厂的电影产品之中。

福克斯也继续集中制作低成本的流行项目，包括威廉·法纳姆（William Farnum）和汤姆·米克斯主演的西部片。1925年，福克斯建立了一条中等规模的院线，这使得它成为"五小"中最强大的公司之一。福克斯拥有一小群稳定且颇有声誉的导演：约翰·福特、拉乌尔·沃尔什、F. W. 茂瑙以及弗兰克·鲍沙其（Frank Borzage）。

华纳兄弟更小，既没有影院也没有发行分部。然而，它却凭借一条德国牧羊犬任丁丁（Rin-Tin-Tin）主演的一系列影片获得显著成功。更出人意料的是，华纳聘用了德国导演恩斯特·刘别谦，他在这里拍摄了好几部重要影片。1924年，华纳接受了华尔街投资者投资电影业的新意愿，开始大力扩张，购置影院和其他资产。华纳对新的有声技术的投入，几年之内就把它推向了电影工业的前列。

"五小"中的另外两个成员是相对较小的公司。短暂的制片人发行公司（1924—1928）主要是因为制作了一系列西席·地密尔的影片而著名，他在1925年离开了名优—拉斯基公司。电影预售办公室则成立于1922年，好几年都是在制作一些流行的动作片。1929年，它成为一家更为重要的新公司雷电华（RKO）的制片部门的主要部分。

除了"五大"和"三小"，还有联艺（UA），由玛丽·璧克馥、查尔斯·卓别林、道格拉斯·范朋克和D. W. 格里菲斯在1919年组建，这是一家伞形的发行公司，它既没有制片部门也没有影院，其目的是为了发行四位所有者独立制作的影片，他们每个人都有一家小型制片公司。因为四位建立者此前的合同承诺，公司最初的发行推迟了一年，卓别林发行了第一部联艺影片《巴黎一妇人》（*A Woman of*

Paris），但反响不大。1924年，制片人约瑟夫·申克（Joseph Schenck）接手管理联艺。通过引入明星鲁道夫·瓦伦蒂诺（Rudolph Valentino）、诺玛·塔尔梅奇（Norma Talmadge）、巴斯特·基顿、格洛丽亚·斯旺森和颇有声望的制片人萨缪尔·高德温，申克一步步提高了联艺电影的发行量。然而，联艺在大多数年头里都没有赚到钱。

美国电影制片人与发行人协会

随着美国电影工业的发展壮大，各种社会团体也在努力推进对电影的审查。1910年代末和1920年代初，国家审查法律面临的压力越来越大，成立的地方审查委员会也越来越多。很多战后电影都是用了与咆哮的二十年代相关联的题材：贩卖私酒、爵士音乐、飞波妹儿（flappers）以及狂欢派对。西席·地密尔的性喜剧把偷情行为表现得就像是一种轻佻的甚至迷人的娱乐消遣。埃里希·冯·施特罗海姆的《盲目的丈夫们》（*Blind Husbands*，1919）同样把一位已婚妇女的轻佻举止处理成对社会规范的一种迷人的违背。

很快，一系列丑闻就引起了人们对著名电影人生活方式不光彩一面的关注，包括性丑闻和对禁酒法的公然违反。1912年，玛丽·璧克馥与第一任丈夫离婚然后与道格拉斯·范朋克结婚，她作为美国甜心的形象备受打击。1921年，喜剧演员"大胖"罗斯科·阿巴克尔因一位年轻女演员在狂饮派对上死去而被指控强奸和谋杀；尽管他最终无罪获释，但这一指控却毁掉了他的事业。第二年，导演威廉·德斯蒙德·泰勒（William Desmond Taylor）在被揭露与好几位知名女演员关系密切的时候，遭到神秘杀害。1923年，英俊的体育明星华莱士·瑞德（Wallace Reid）死于吗啡成瘾。公众逐渐把好莱坞看成一个推销放纵和颓废的地方。

也许部分出于对审查的预见和改进好莱坞形象的需要，一些大制片厂联合起来成立一个贸易组织：美国电影制片人与发行人协会（Motion Picture Producers and Distributors of America，缩写为MPPDA）。为了有人领导，他们在1922年初聘请了威尔·海斯（Will Hays），那时他是沃伦·哈丁（Warren Harding）的邮政总局局长。当沃伦·哈丁被选为总统的时候，海斯通过担任共和党全国委员会（Republican National Committee）主席证明了他的宣传天赋。海斯的这种天赋，再加上他与华盛顿权势人物的密切关系以及他的长老会（Presbyterian）背景，使得他对电影业有所裨益。

海斯的策略是向制片人施压迫使他们删除影片中的冒犯性内容，并把道德条款写进制片厂的合同。虽然阿巴克尔在强奸和谋杀的指控中被判无罪，但海斯禁止了他的电影。1924年，MPPDA发布了"制片准则"，这份语焉不详的文件敦促制片厂不要制作"那种不应该制作的影片"。可以预见，这样的方法必定收效甚微。1927年，海斯办公室（因MPPDA而知名）颁发了一个更为直白的《禁止和注意事项》（*Don'ts and Be Carefuls*）清单。"禁止事项"包括"非法毒品交易""放肆或暗示的裸体"和"嘲笑神职人员"。"注意事项"包括"标志的使用""残暴与可能吓人的形象""走私的方法"和"故意引诱女孩"。这一清单既涉及怎样描述犯罪行为，也涉及怎样描述性内容。然而，制片人继续回避这些指导方针。1930年代初，这一清单将会被更为精细的《制片法典》（*Production Code*）取代（参见第10章）。

尽管海斯办公室常常被认为是一种阻止国内

审查的策略，但这一组织确实也为电影工业提供了另外一些服务。例如，MPPDA收集了国内国外电影市场的信息，并跟踪各个国家的审查制度。海斯建立了国外部，与若干阻止美国电影出口的欧洲配额制进行斗争。1926年，海斯成功游说国会组建了商务部电影分部（Motion Picture Division of the Department of Commerce）。这一部门通过收集信息和对有害规定施加压力，帮助促进了美国电影在海外的行销。事实上，MPPDA的成立标志着电影已经成为美国的重要工业。

制片厂电影制作

风格与技术变化

与好莱坞电影工业的扩张与巩固并行的，是对发展于1910年代的古典连贯性风格的不断磨砺。

到1920年代，大型制片公司已经有了能够屏蔽所有阳光的"全黑摄影棚"（dark Studio），允许所有的场景都使用人工照明。场景的背景用低沉的辅助光（fill light）保持使其不太显眼，而主要人物则用通常来自场景后上方的逆光（backlight，轮廓光）来照出轮廓（图7.2）。主光（key light）——或者说最亮的光——则来自摄影机的某一侧，而来自另一侧更暗一点的次要光源则形成辅助光，弱化阴影并保持背景可见但不显眼。这种三点布光体系（辅助光、轮廓光、主光）成为好莱坞电影摄影的标准，它从一个镜头到另一个镜头创造出了迷人而又一致的构图。

1920年代，连贯性剪辑体系实际上已经成熟。视线匹配、切入镜头以及取景的小小变化，都能不断地揭示出一个场景空间的重要部分。例如，在约翰·福特1920年的西部片《朋友而已》（Just Pals）中，在儿子假装溺死一窝没人要的小猫时，一位母亲陷入痛苦的等待。实际上，他只是假装杀死了那些猫。这一复杂的情节没有使用字幕，而是通过一系列仔细取景的由女主角观察到的细节逐渐揭示出来的（图7.3—7.11）。

到1910年代末，美国电影制作中的大多数重要技术创新都已经实现。接下来的十年里一个显著的变化则是一种新的摄影方法。大约在1919年之前，大多数电影都是以清晰锐利的影像拍摄的。一些电影制作者开始在他们的镜头前加上一些轻薄织物或滤光器，以便拍出柔软、模糊的影像。一些特制的镜头能够保持前景处于焦点而使背景变得模糊。这种技术让观众的注意力集中在主要动作而忽视次要元素，因此促进了古典叙事风格。这种技巧的结果是产生了软风格（soft style）摄影，在1920年代和1930年代被广泛使用。这种源自静态摄影尤其是画意派（Pictorialist school）的风格，是20世纪初期由阿尔弗雷德·施蒂格利茨（Alfred Stieglitz）和爱德华·斯泰肯（Edward Steichen）这样一些摄影师率先倡导的。

格里菲斯是这种风格的早期支持者之一。和他一起工作的摄影师亨德里克·沙尔托夫（Hendrick

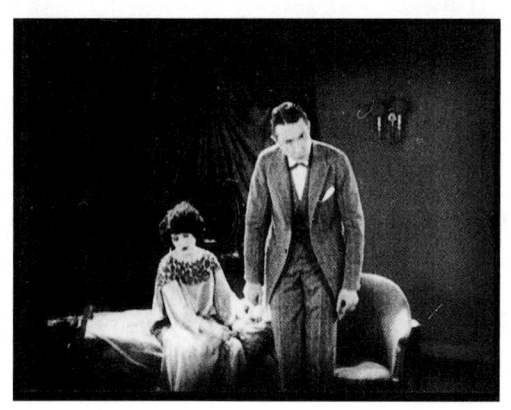

图7.2 在《回转姻缘》（The Marriage Circle）中，来自场景中后上方的光线勾勒出人物的轮廓

图7.3 《朋友而已》中,快靠近时,女主角停下来看向左画外。

图7.4 一个视线匹配的镜头揭示了她看到的:篱笆旁一个提着袋子的小男孩看向右画外。

图7.5 又一个切,向我们展示了男孩母亲的中景镜头:她靠着篱笆,哭泣着。

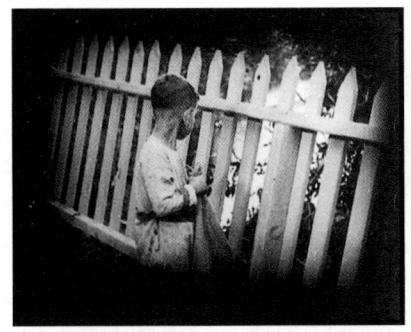

图7.6 男孩的第二个镜头,显示出他正担心地透过篱笆观看,然后开始将袋子里的东西倒在地上。

图7.7 切到地面,显示出从袋子倒出来的是几只小猫。

图7.8 一个远景镜头显示出整个空间:母亲和儿子都在河边,儿子把空袋子扔进了水中。

图7.9 在一个更近的景别中,我们看见袋子撞击水面。

图7.10 远景镜头显示出母子俩正在离去,男孩安慰着他的母亲,但母亲并没转头看她儿子的任何动作。

图7.11 母子俩的的七个镜头之后,我们回到女主角的近景镜头,显示出她惊恐的反应。

Sartov),最初是一位静态摄影师,他们在《凋零的花朵》(1919)中拍摄了一些丽莲·吉许和风景的柔焦镜头。他们在《赖婚》(*Way Down East*,1920;图7.12,7.13)中对这种拍摄方法做了进一步探索。另外一些电影制作者也对这种技巧进行了推进。埃里希·冯·施特罗海姆有时候把粗糙的滤光器放在镜头前,因此拍出来的场景就像是通过一个织纹屏幕看到的(图7.14)。1920年代期间,柔软风格在摄影中更为普遍。在有声电影的初期,这种风格仍居主导,而且其突出地位一直维持到1940年代一种新的

图7.12 《赖婚》中一个微光闪烁的柔焦风景镜头模仿了这一时期纯艺术摄影的风格。

图7.13 正如丽莲·吉许的这个中特写所显示的，柔焦摄影能很好地提升这些镜头的魅力。

图7.14 《贪婪》(Greed)的整个婚礼场景都是通过在镜头前放置一块条纹纱布拍摄的。

锐利风格成为时尚之时。

这一时期另外一项重要的创新，是一种新的全色（panchromatic）类型的生胶片逐渐投入使用。此前使用的胶片是正色片（orthochromatic），也就是说，它只能对可见光谱上的紫色、蓝色和绿色部分进行感光，而黄色和红色却无法感光，因此，完成片上物体的颜色看起来近乎黑色。例如，涂着普通红色唇膏的演员的嘴唇，在很多默片中看起来都特别黑。紫色和蓝色在胶片上则近于白色，因此要拍摄有云的天空是非常困难的：蓝天白云只会像洗过一样，仅仅是一片统一的白色。

全色胶片在1910年代初就已经可用，它能对整个可见光谱感光，从紫色到红色，几乎是一样敏感。因此，它能以不同层级的灰度记录蓝底白云的天空或者红唇。但是，全色胶片也有一些问题：它比较昂贵，如果用法不对很容易毁坏，而且需要更大的照度才能得到曝光符合要求的影像。1910年代和1920年代初，全色胶片主要用于阳光强烈的户外场景拍摄（为了得到有云的场景），或者用于灯火通明的摄影棚里拍特写。1925年，伊斯曼柯达公司生产出更加便宜和稳定的全色电影胶片，这种胶片更易感光，用更少的光照就能得到正确的曝光。

1927年，好莱坞制片厂迅速转向使用全色胶片。电影的面貌虽然不能发生激烈的改变，但全色胶片确实能让电影制作者们拍摄没有化装的演员的镜头，拍摄各种对象时也不必担心滤光器、特殊油彩、化装等的使用问题。不久，全色胶片也在其他国家成为标准配置。

一战后的那几年，好莱坞技术的精湛程度让全世界嫉妒。此外，来自巨大的美国放映市场和数量倍增的出口影片的收入，也允许为一些最具声誉的电影提供更大的预算。这样一些预算大约是当时欧洲电影的十倍。

这样一些资源，再加上完全公式化的古典好莱坞风格，给了电影制作者显而易见的灵活性。他们能把同样的风格手法应用到很多不同类型的电影上。

1920年代期间，新一代电影制作者脱颖而出，他们将会在接下来的三十年或更长的岁月里主导美国电影制作的走向。他们中的一些人，如约翰·福特和金·维多（King Vidor），在1910年代就开始了中等规模的电影制作，但他们此时才声誉鹊起。同样，一些更早期的明星已经功成名就，但新的明星此时也已登上舞台。随着通常被降格为短片的打闹喜剧和西部

片赢得更多的尊重，那些更老的类型片也得到了发展。像反战电影这样的新类型也已经出现。

1920年代的大预算电影

一部能够代表这一时期一些发展趋势的影片是《启示录四骑士》（*The Four Horsemen of the Apocalypse*），导演是雷克斯·英格拉姆（Rex Ingram），发行于1921年。这部影片是由米特洛制作的，这家公司刚刚被急于扩张的洛氏公司收购。英格拉姆已经执导了几部小型影片，他在这个以一部畅销小说为基础的项目上获得了相当大的控制权。这部影片讲述的是美国一个南方家庭在一战期间被改变的命运，并为战争提供一种新的看法。尽管仍然把德国人表现为邪恶的"德国佬"，但它却把冲突表现为破坏而不是荣光（图7.15）。然而，这部影片的成功也许得归功于扮演那对命运多舛的恋人的鲁道夫·瓦伦蒂诺和艾丽斯·特里（Alice Terry），他们迅速成为明星（图7.16）。

瓦伦蒂诺很快就被派拉蒙雇用，成为这一时期最受女观众欢迎的男明星之一，并因《血与砂》（*Blood and Sand*，1922，弗雷德·尼布罗[Fred Niblo]）这样一些电影中的"拉丁情人"形象而更受欢迎。他愿意扮演一些极端煽情的角色，但也喜欢嘲笑自己的形象。他于1926年英年早逝，在他的粉丝中引发了难以遏制的悲痛。艾丽斯·特里与英格拉姆结了婚，并继续参演他后来的一些影片。英格拉姆不适应好莱坞的限制，特别是当1924年米特洛成为米高梅的一部分之后。由于无法在路易斯·B.梅耶和欧文·萨尔伯格的严苛管制下工作，英格拉姆到了法国，为一家公司拍了几部片子，包括《我们的海》（*Mare Nostrum*，1926）。然而，与其他几位为米高梅工作的不愿墨守成规的导演一样，他的事业在1920年代末期走向终结。

西席·地密尔自1914年以来就是极为多产的导演。1920年代期间，他在派拉蒙制作了一些更为奢华的影片。他最主要的类型之一是性喜剧，主演通常是当时的顶级明星格洛丽亚·斯旺森。地密尔老练精致的喜剧片促成了好莱坞伤风败俗的名声。在像《为何要换掉你的妻子？》（*Why Change Your Wife?*，1920；图7.17，7.18）这样的影片中，他挖掘利用了奢侈的女性时尚、丰富的装饰以及性挑逗情景（斯旺森后来在比利·怀尔德[Billy Wilder]的《日落大道》[*Sunset Blvd.*，1950]中扮演的过气天后是对她默片明星生涯的回响，地密尔也作为女主角从前的导演在这部影片中客串）。

当自己的影片受到一些审查团体的攻击时，地密尔的反应是把同样充满色欲的情节剧与宗教主题结合起来。《十诫》（*The Ten Commandments*）的开场故

图7.15 （左）《启示录四骑士》的最后场景呈现了一个有着无数十字架的军事公墓，暗示了战争的恐怖。

图7.16 （右）《启示录四骑士》的迷人摄影帮助鲁道夫·瓦伦蒂诺和艾丽斯·特里成为明星。

图7.17，7.18 《为何要换掉你的妻子？》中，格洛丽亚·斯旺森扮演了一个胆小如鼠的妻子，为了拯救与托马斯·梅甘（Thomas Meighan）的婚姻，她改穿了一套大胆的服装。

事是对一个嘲笑道德和誓言打破所有戒律的年轻人的描述；影片的主要部分则是一段展现摩西带领犹太人走出埃及的史诗（图7.19）。地密尔在这一时期最为宏大的宗教影片是《万王之王》(The King of Kings, 1927)，并因为影片中描绘的基督形象而引发争议。在有声电影时期，地密尔将成为历史史诗片的化身。

同样，格里菲斯在合作成立联艺之后，也制作了几部规模宏大的历史片。正如他受到意大利史诗片《卡比莉亚》的启发而制作了《一个国家的诞生》和《党同伐异》，现在他受到了战后德国刘别谦电影的影响。这一时期格里菲斯最为成功的影片是《暴风雨中的孤儿》(Orphans of the Storm, 1922)，故事背景是法国大革命。这部影片的主演是丽莲·吉许和多萝西·吉许（Dorothy Gish），姐妹俩1910年代早期以来一直跟随着格里菲斯（图7.20）。当丽莲在这一时期与金·维多（《波西米亚人》[La Bohème, 1926]）和维克多·斯约斯特洛姆这样的重要导演合作时，她的职业生涯到达了鼎盛期。格里菲斯拍摄的另一部历史史诗片是《美国》(America, 1924)，故事涉及美国独立战争。然而，他接下来的一部电影却极为不同：《生活不是很美好吗？》(Isn't Life Wonderful?, 1924)是一个关于德国战后困境的自然主义故事。格里菲斯1920年代中期制作的电影越来越赚不到钱，他不久就放弃了独立制作，转而为派拉蒙拍了一些影片。在有声电影初期，他也拍摄了两部影片，其中包括雄心勃勃的《林肯传》(Abraham Lincoln, 1930)，之后就被迫隐退，并于1948年逝世。

格里菲斯的情况表明，1920年代期间，并不是所有操控大预算的电影制作者都能适应好莱坞的高效率系统。埃里希·冯·施特罗海姆在1910年代中

图7.19 （左）《十诫》中，在一个巨大的场景前，埃及军队出发追逐逃跑的犹太人。

图7.20 （右）《暴风雨中的孤儿》中一个酸楚的时刻，一对分离的姐妹短暂相遇，然后在巴黎街头再次失去彼此。

期开始担任格里菲斯的助理。他也参与演出,主要是在一些一战电影中扮演"邪恶的德国佬"式的人物。环球在1919年将他提升为《盲目的丈夫们》的导演,这部影片讲的是一对夫妇登山度假的故事,妻子被一个恶棍诱惑离开了她洋洋自得的丈夫,恶棍的扮演者就是冯·施特罗海姆(图7.21)。这部影片的成功使得环球为冯·施特罗海姆执导的第二部影片《愚蠢的妻子们》(*Foolish Wives*)提供了更大的预算。在这部影片中,他扮演了另外一个好色成性的角色。冯·施特罗海姆严重超支,部分原因是在制片厂的外景地重建蒙特卡洛这一巨大场景。环球把这种情况转化成优势,宣称《愚蠢的妻子们》是第一部百万美元的影片。问题更大的是,冯·施特罗海姆的第一版超过了六个小时,制片厂将它删减到了大约两个半小时。

冯·施特罗海姆的好莱坞生涯涉及好几次超长和超预算的问题。当成本超支严重影响到他下一个影片项目《旋转木马》(*The Merry-Go-Round*, 1923)之时,制片人欧文·萨尔伯格把他替换了下来。冯·施特罗海姆然后进入独立制片公司高德温(萨缪尔·高德温已经将它卖掉)拍摄《贪婪》,一部根据弗兰克·诺里斯(Frank Norris)的自然主义小说《麦克提格》(*McTeague*)改编的影片。在冯·施特罗海姆剪掉了大约一半后,成片仍长达九小时。此时,高德温成为米高梅的一部分,冯·施特罗海姆再次遇到萨尔伯格强加的限制。在拿掉冯·施特罗海姆的控制权之后,最后发行的版本大约只有两个小时,被删去了一条重要的情节线和很多场景。影片讲的是一个缺乏教养的牙医和他贪婪的妻子的故事,充满自然主义笔触,被当时的大多数批评家和观众认为是糟糕甚至恶劣的(图7.22)。被剪掉的胶片显然已经损毁,但残缺的《贪婪》仍然是一部伟大的影片。

冯·施特罗海姆凭借《风流寡妇》(*The Merry Widow*, 1925)取得了短暂的成功,这部影片受到欢迎主要是因为它的性主题。然后,他进入派拉蒙拍摄了《结婚进行曲》(*The Wedding March*, 1928),这是他扮演勾引者的又一部影片,在这一次他几乎通过爱得到救赎。冯·施特罗海姆再次想要制作一部较长的影片,他希望分成两部长片发行,但制片厂将它减到了一部,收益惨淡。冯·施特罗海姆的最后一个重要的好莱坞项目是一部为格洛丽亚·斯旺森独立制作的影片《凯莉女王》(*Queen Kelly*, 1928—1929),这部影片没有完成,很久以后才进行修复并放映。冯·施特罗海姆在有声电影时期不再执导影片,但他仍参演了很多重要影片,包括让·雷诺阿的《大幻影》(*La grande illusion*, 1937)。

图7.21 (左)埃里克·冯·施特罗海姆在《盲目的丈夫们》中扮演了一个邪恶的引诱者(宣传方称之为"你又爱又恨的男人")。

图7.22:(右)《贪婪》的结尾,主人公被困在死亡谷,杀死他的老敌手,清楚地显示出一种阴冷的调子,这使得《贪婪》并不讨当初的观众喜欢。

新投资与大片

1920年代中期,华尔街投资使得好莱坞制片厂能够制作更大预算的影片。史诗片在有着巨大场景和豪华服装设计的《十诫》后成为时尚。刚刚组建的米高梅尤其倾心于巨片,制作了这十年中最为雄心勃勃的影片之一,即由卢·华莱士(Lew Wallace)将军的小说《宾虚》(Ben-Hur,一本畅销书,也是一部轰动的大型舞台剧)改编的同名电影。这部影片起源于1922年的高德温公司,策划者打算在意大利实景拍摄以达到更大的真实感——顺便说一下,在那里,劳动力成本更低廉。然而,在意大利拍摄缺乏制片厂工作的高效率,而且,拍摄一场海战时发生的事故就可能会导致一些临时演员的伤亡。1924年,米高梅接管了这一项目,这时候它已经合并了高德温公司。这部影片经历了漫长且艰难的制作过程。1926年,《宾虚》终于发行。影片中的战车赛是在巨大布景中拍摄的;一连串摄影机从很多个角度拍摄动作,从而使剪辑得以实现无比快速的节奏(图7.23)。

米高梅也制作了一部重要的反战战争片《战地之花》(The Big Parade,1925)。这部影片的导演是金·维多,他在家乡得克萨斯的影院里通过研究新兴的古典好莱坞风格学会了电影技艺。在1910年代,他通过参演和执导一些不甚重要的影片开始了电影生涯。加入1924年组建的米高梅之后,他拍摄了若干类型的影片。他的《青春美酒》(Wine of Youth,1924)是一个关于三代女人的微妙故事:一位聪明的祖母眼睁睁地看着她的女儿快要离婚,她的孙女则把这一情况当成是她可以接受婚外恋的暗示。《战地之花》是一个更具野心的项目,主演是约翰·吉尔伯特(John Gilbert),他是瓦伦蒂诺死后最重要的浪漫偶像,他扮演的是一个在一战期间自愿参战的富有青年。这部影片的前面部分描述了他在后方的时光,他爱上了一个法国农场女人(图7.24)。影片突然急转进入史诗性的战争场面(图7.25)。但是,在描绘

图7.23 《宾虚》中的战车赛,巨大的布景和特技摄影还原了罗马的大竞技场。

图7.24 (左)《战地之花》中,男女主角的浪漫插曲结束于他必须奔赴前线而不得不分离的时刻。

图7.25 (右)男人和武器奔赴前线时的"大军启行"。

战争的恐怖方面，《战地之花》远甚于《启示录四骑士》。现在，德国战士仅仅被看做战争的另外一类牺牲品。一个垂死的男孩躲在一个散兵坑中，主人公发现了他，却发现自己无法下手杀死他，而是给他点了一根烟。1920年代后期和1930年代另外一些战争片也追随这一样式，把战争描绘得冷酷而可耻。《战争之花》成为第一部在百老汇放映超过一年的电影，它在国外也取得极大成功。金·维多拍摄了一部非常另类的电影《群众》（The Crowd，1928）：一个工人阶级女性和一位职员结了婚，当他们的一个孩子在一次交通事故中死去时，他们差一点分手。《群众》以平实的手法描绘日常生活，与大多数好莱坞电影都拉开了距离。

除了米高梅，还有一些制片厂也在追赶大预算电影的潮流。1927年，派拉蒙发行了《翼》（Wings，威廉·韦尔曼[William Wellman]执导），这是又一个关于一战的苦乐参半的故事，故事集中于两个朋友——杰克和大卫，他们爱上了同一个姑娘，并且一起当上了飞行员。杰克不知道他的邻居玛丽爱上了他，她跟着他来到法国并成了一名红十字会的司机。扮演玛丽的是克拉拉·鲍（Clara Bow），她在1920年代中期和1930年代初期享受了一段短暂而耀眼的明星生活。她完美体现了爵士时代飞波妹儿的特点，有一种无拘无束的自然的性感。她最著名的电影《热》（It，1927），帮她赢得了"热女郎"（It Girl）的称号（"热"当时是性魅力的一种委婉说法）。

像《战地之花》一样，《翼》也把浪漫元素融进了壮观战斗之中。架在飞机上的摄影机拍摄空战，有一种特技摄影达不到的直接性（图7.26）。精心安排的母题、连贯性剪辑的精巧运用、精巧的照明、摄影机运动，使得《翼》成为好莱坞默片制

图7.26 在《翼》中，德国飞行员之死和背景上美国飞机的进攻在拍摄时没有使用特技摄影。

作的典范。当美国电影艺术与科学学院（Academy of Motion Picture Arts and Sciences）在1927年成立，并开始颁发年度奖项（后来被称为"奥斯卡"）时，《翼》成为第一个最佳影片奖的得主。

类型与导演

1919年联艺成立之后，道格拉斯·范朋克是建立者中第一个通过新公司发行影片的。《陛下，美国》（His Majesty, the American，1919，约瑟夫·赫纳贝里[Joseph Henabery]）是一部朴实、灵巧的喜剧片，它使范朋克成为一个明星。然而，很快，他就从喜剧转向了更具野心的古装片《佐罗的标记》（The Mark of Zorro，1920，弗雷德·尼布罗）。这部影片保持了明星范朋克的喜剧天分，但长度更长，更加强调历史气氛、传统的罗曼史、决斗以及其他危险的特技表演（图7.27）。《佐罗的标记》非常成功，因此，范朋克很快就放弃了喜剧片，专注于诸如《三个火枪手》（The Three Musketeers，1921，弗雷德·尼布罗）、《月宫宝盒》（The Thief of Bagdad，1924，拉乌尔·沃尔什）、《黑海盗》（The Black

图7.27 《佐罗的标记》中,道格拉斯·范朋克扮演的佐罗从一群追逐者的头顶飞过。

Pirate,1926,阿尔伯特·帕克[Albert Parker])之类的侠盗片(swashbuckler)。范朋克在1920年代一直是最受欢迎的明星之一,尽管在有声电影初期他的成功就消失无踪了。

作为一个默片喜剧演员,范朋克非同寻常,从1915年他的电影生涯一开始,他就只为长片工作。然而,1920年代,更早时期的几位伟大的打闹喜剧明星也渴望为长片工作(参见"深度解析")。

1920年代期间获得赞誉的另一种类型是西部片。此前,西部片主要是在小镇影院放映的便宜短片。1923年,派拉蒙发行了《篷车队》(*The Covered Wagon*,詹姆斯·克鲁兹[James Cruze])。一部关于篷车队向西行进的史诗片。这部影片使用了包括一些重要明星的演员阵容以及一个篷车穿越河流的惊悚场景,因而引起了轰动。低成本西部片仍然是好莱坞制作的主要产品,但在此后的数十年间,恢宏的西部片将令人肃然起敬。

深度解析　1920年代的无声喜剧

1910年代,绝大多数基于身体动作或打闹的喜剧都是短片,伴随着更有声望的长片放映(虽然流行喜剧明星常常比"主要的吸引力"具有更大的吸引力)。1920年代,正片长度的打闹喜剧变得比较常见。像查尔斯·卓别林、哈罗德·劳埃德和巴斯特·基顿都集中精力创作了一些能够容纳他们精心设计的身体玩笑的故事性更强的影片。由于他们精通纯粹的视觉化动作,这些喜剧演员在这一时期都发展出了最为重要和持久的类型电影之一。

查尔斯·卓别林在1920年代初期继续拍摄那些非常成功的影片,此时,他与第一国民公司签订的协议使得他无法通过联艺发行影片。1914年,卓别林出现在第一部打闹喜剧长片《蒂莉破碎的罗曼史》(*Tillie's Punctured Romance*)中,但随后他继续专注短片拍摄。1921年,他再次回到长片,拍摄了《寻子遇仙记》,取得非凡成功。这部影片中,卓别林扮演了人们熟悉的小流浪汉,同样受到关注的是儿童演员杰基·库根的表现,他扮演了流浪汉收养的弃儿(图7.28)。

图7.28 在《寻子遇仙记》中,小流浪汉训练那个孤儿街头打架的方法时,不知道对手强壮的父亲正在旁边观看。

深度解析

卓别林很快就更加野心勃勃，拍摄了《巴黎一妇人》，他在这部影片中扮演了一个跑龙套的角色。这个反讽的爱情故事对上流社会进行了辛辣嘲讽。影片中滑稽得近乎淫猥的幽默，对其他复杂喜剧的导演产生了深刻影响。然而，公众对于没有小流浪汉的卓别林电影并不买账。在两部非常流行的长片《淘金记》(*The Gold Rush*，1925)和《马戏团》(*The Circus*，1927)中，卓别林恢复了这一可爱的人物形象。

哈罗德·劳埃德迅速加入到打闹喜剧的时尚中。劳埃德使用他在1910年代后期发展起来的"眼镜"人物形象拍摄《风流水手》(*A Sailor-Made Man*，1921，弗雷德·纽迈耶[Fred Newmeyer])，故事讲的是一个傲慢的年轻人通过一系列的冒险后赢得了爱情。尽管劳埃德主演过各种喜剧类型，但最著名的还是他的"惊悚"喜剧。在《安全至上》(*Safety Last*，1923，纽迈耶和萨姆·泰勒[Sam Taylor])一片中，他扮演了一个雄心勃勃的年轻人，他爬上摩天大楼的一侧，为他工作的商店宣传作秀(图7.30)。劳埃德这一时期的某些影片将他描述为一个来自小镇笨手笨脚的男孩，在遇到巨大挑战时却成了英雄，如《真情难诉》(*Girl Shy*，1924，纽迈耶和泰勒)、《大学新生》(*The Freshman*，1925，纽迈耶和泰勒)、《小兄弟》(*The Kid Brother*，1927，特德·怀尔德[Ted Wilde])。劳埃德的职业生涯一直持续到有声电影初期，但最终这位上了年纪的演员终于不再适合他那年轻的形象，于是退休。

巴斯特·基顿开始演艺生涯时还是一个孩子，当时他参演的是父母的杂耍表演节目。1910年代后期，他转向了电影，在"大胖"阿巴克尔1910年代后期的短片中做了演员。当阿巴克尔1920年代初期转向长片时，基顿接管了他的制作部门，执导和主演了一系列很受欢迎的两卷短片。他的商标是他拒绝微笑，以"伟大的石头脸"而知名。基顿的早期影片显示出一种接近于超现实主义的怪异幽默(图7.31)。

基顿很快就转向了长片，尽管他那古怪的幽默感和复杂的情节使得他的影片不像他的主要竞争对手卓别林和劳埃德那么受欢迎。他的第一部引起轰动的长片是《航海家》(*The Navigator*，1924，与唐纳

图7.29：《巴黎一妇人》中，女主角富有的情人从她公寓的一个抽屉里取出了一条自己的手绢，这一笔触从视觉上建构了两人的亲密关系。

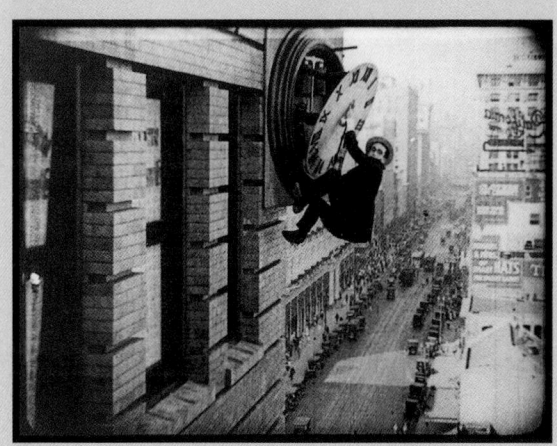

图7.30 《安全至上》中，当高高悬挂在建筑物一侧的钟面上时，哈罗德·劳埃德创造出了电影中最难忘记的喜剧形象之一。

深度解析

图7.31 在《警察》（Cops，1922，由基顿和伊迪·克莱恩[Eddie Cline]联合执导）中，困在马车中的男主角在一群警察经过时，镇定地用一个无政府主义者投掷过来的炸弹点燃自己的香烟。

德·克里斯普[Donald Crisp]联合执导），讲的是一对夫妇在一艘巨大的远洋邮轮上孤独漂泊的故事。基顿对挖掘利用电影媒介的故事很感兴趣，比如在《福尔摩斯二世》（Sherlock Junior，1924）中，就有一个精心构思的片中片梦境段落（图7.32）。基顿最好的电影也许是《将军号》（The General，1927，与克莱德·布鲁克曼[Clyde Bruckman]联合执导），故事讲的是南北战争期间一次勇敢的营救。基顿和布鲁克曼设计了几乎达到完美平衡的剧情结构，符合时代特征的细节以及单镜头内精心编排的笑料。然而，《将军号》却没能赢得观众的喜爱。

1928年，基顿进入米高梅，拍摄了一部符合他的老标准的影片《摄影师》（The Cameraman，1928，小爱德华·塞奇威克[Edward Sedgwick, Jr.]）。然而，进入有声时代后，他不再有在场景中即兴创作笑料的惯常自由。1930年代初期，基顿的事业逐渐委顿，这时，米高梅也开始让他与吉米·杜兰特（Jimmy Durante）这样更为夸张的喜剧演员合作演出。1930年代中期以后，他只出演了一些不太重要的影片，在有声时代扮演一些小角色，直到1966年逝世，他的事业都再也没能恢复。

与这一时期其他重要喜剧演员相比，哈里·朗顿（Harry Langdon）进入电影行业稍微有些晚。1924年至1927年，他为麦克·森内特制作了一些喜剧短片。在这些短片中，他形成了他的典型形象，一种与他的竞争对手大相径庭的形象。朗顿利用自己的娃娃脸形象，扮演了那些单纯的人物，他们对发生的任何事情的反应都要慢一拍（图7.33）。1920

图7.32 《福尔摩斯二世》中的男主角是一个放映员，做梦时他那叠印的梦的影像走出门外进入影院中放映的电影中。

图7.33 《傻子之福》（The Luck of the Foolish，1924，哈里·爱德华兹）中的一个长镜头，哈里·朗顿慢慢地吃着一块三明治，显示出他渐渐察觉到三明治中已经意外掉进了一块小瓦片。

> 深度解析
>
> 年代中期，他也开始拍摄长片：《流浪，流浪，流浪》(*Tramp, Tramp, Tramp*，1926，哈里·爱德华兹[Harry Edwards])、《强人》(*The Strong Man*，1926，弗兰克·卡普拉[Frank Capra])和《长裤》(*Long Pants*，1927，卡普拉)。1940年代，朗顿仍然扮演了一些小角色，但正如这一时期其他喜剧演员一样，他的魅力主要在于视觉上的幽默。
>
> 尽管这些重要演员都进入了长片，喜剧短片却依然是影院排片表上最受欢迎的部分。最为重要的短片制作人仍然是发掘了哈罗德·劳埃德的哈尔·罗奇，以及组建了启斯东公司的麦克·森内特。在这两人的引导下，新一代明星登上了舞台。这些人中最为著名的，是斯坦·劳莱(Stan Laurel)和奥利弗·哈台(Oliver Hardy)，他们各自在一些小喜剧片工作了几年之后，在罗奇的《给菲利普穿上裤子》(*Putting Pants on Philip*，1927)中结为搭档。这部短片讲的是一个美国人(劳莱)试图处理他那个夸张轻浮、身穿短裙的苏格兰表弟(哈台)所造成的混乱。与其他默片喜剧演员不同的是，劳莱和哈台过渡到有声片中毫不费力，1931年，罗奇逐渐让他们参与长片。这一时期另外一位明星是查理·蔡斯(Charlie Chase)，他为森内特工作。蔡斯是一个瘦弱而且相貌普通的人，留着一撮小胡子，他的名气依靠的更多的不是喜剧性的外表，而是巧妙编排室内追逐的天赋。1910年代在卓别林和其他明星的影片中扮演配角的喜剧演员，如切斯特·康克林(Chester Conklin)和麦克·斯温(Mack Swain)，现在也在森内特的引导下完成了自己的系列影片。

约翰·福特已经开始执导风格别致、规模中等的西部片(参见本书第3章"电影与电影制作者"一节)。《朋友而已》(1920)是一部非常规的影片，故事讲的是西部小镇上的一个浪荡儿，他认识了一个流浪的男孩，最后通过揭露本地一个盗用公款者而成为英雄(图7.34)。1921年，他离开环球进入福克斯电影公司。他的第一部大获成功的重要影片是《铁骑》(*The Iron Horse*，1924)，一部紧随《篷车队》制作的高成本西部片。这个关于修建第一条横贯大陆的铁路的故事充分展现了福特对风景的感触。他很快就成为福克斯的顶级导演，参与到各种类型的影片制作中。福特在福克斯拍摄的另一部西部片《三个坏人》(*3 Bad Men*，1926)，其中包括一个令人印象深刻的土地热潮段落。出乎意料的是，直到《关山飞渡》(*Stagecoach*，1939)，他一直不曾回到这种类型，但他漫长的职业生涯总是与西部片密切关联在一起。

1910年代期间，弗兰克·鲍沙其也执导了一些小成本西部片，其中包括《枪女》(*The Gun Woman*，1918)，故事紧张激烈，讲的是一个顽强的舞厅业主，是一位凶悍的女人，当她爱的那个男人被证

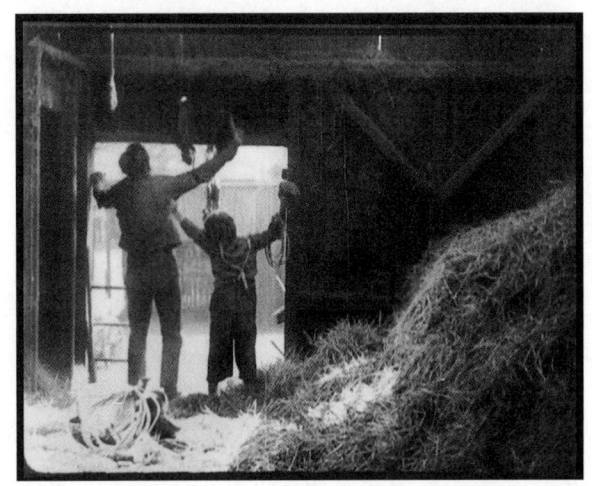

图7.34 《朋友而已》中两个古怪的男主角在干草棚里睡了一夜后醒来。

明是驿马车盗匪,她射杀了他。像福特一样,鲍沙其1920年代间也进入更大的制片厂里参与一些更为有名的影片制作,尽管他迅速放弃了西部片类型。今天,提起他就会想到情节剧,如《诙谐曲》(*Humoresque*, 1920),是关于一个在一战中受伤的犹太小提琴家的伤感故事。然而,鲍沙其在这十年的最好的电影,却是另外一些类型。《轮回》(*The Circle*, 1925, 米高梅)是一个复杂精致的浪漫喜剧。1924年,鲍沙其进入福克斯,在这里,他与福特一起成为一流导演。他在这里的第一部影片《懒鬼》(*Lazybones*, 1925),是一部散漫而克制的喜剧片,讲的是一个懒惰的年轻人,跟大多数好莱坞主人公不一样,他没有目的,但他却牺牲了自己本已近乎崩溃的声誉,为他所爱的女人的妹妹抚养孩子。

1921年,当《卡里加利博士的小屋》在美国公映后,恐怖片逐渐成为一种次要的美国类型电影。环球率先开拓了这种类型的电影,主要原因在于大明星之一的朗·钱尼。钱尼是一个化装大师,人称"千面人",而且他具有扮演恐怖角色的天分。在文学改编影片《钟楼怪人》(*The Hunchback of Notre Dame*, 1923, 华莱士·沃斯利[Wallace Worsley])中他扮演了卡西莫多。为了这部影片,环球建造了一些豪奢的场景,以还原中世纪巴黎风貌。他还在1925年版的《歌剧院的幽灵》(*The Phantom of the Opera*, 鲁珀特·朱利安[Rupert Julian])中扮演了幽灵。然而,钱尼绝大多数扰人心魄的影片都是在米高梅拍摄的,导演则是托德·布朗宁(Tod Browning),他对反常曲折的故事的喜爱与钱尼的趣味很是匹配。例如,在《未知者》(*The Unknown*)中,钱尼扮演了马戏团的一位飞刀手阿朗佐(Alonzo),他在表演时装作没有双臂。他美丽的合作者对男人的触摸有一种病态的害怕,她只信

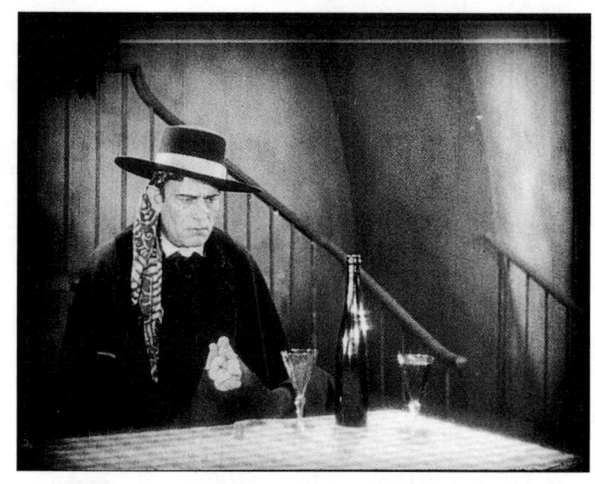

图7.35 朗·钱尼扮演《未知者》的主人公。

任阿朗佐一个人。为了得到她持久的爱,他真的截掉了他的双臂,这时才发现她已经爱上了另一个男人(图7.35)。钱尼在1930年过早逝世,但布朗宁在1930年代继续拍摄了一些著名的恐怖片,如《德古拉》(*Dracula*, 1931)和《畸形人》(*Freaks*, 1932)。恐怖片在1920年代晚期也迎来了增长,这时,一些德国导演开始进入好莱坞。

在1902年代中期之前的美国电影制作中,黑帮片还不是特别重要。一些黑帮片讲的都是小帮派犯罪,如格里菲斯的《猪巷火枪手》(*Musketeers of Pig Alley*, 1912)和沃尔什的《重生》(*Regeneration*, 1915)。然而,随着禁酒令兴起的有组织的犯罪活动,促使衣着华丽、装备精良的盗匪成为好莱坞电影中一种鲜明的形象。有一部影片为这种类型的建立贡献良多:约瑟夫·冯·斯登堡(Josef von Sternberg)为派拉蒙拍摄的《地下世界》(*Underworld*, 1927)。

冯·斯登堡以极为窘迫的预算独立制作和导演了一部阴郁的自然主义剧情片《救世猎手》(*The Salvation Hunters*, 1925),从而开启职业生涯。这部影片受到了查尔斯·卓别林的支持,尽管票房失

败,但冯·斯登堡被米高梅雇用,度过了一段短暂而无甚作为的时期。然而,《地下世界》引起了轰动,部分原因在于标新立异的明星们。影片的古怪男主角是一个平凡而且笨拙的珠宝大盗,由乔治·班克罗夫特(George Bancroft)扮演。他帮助了一个醉醺醺的英国人(克里夫·布鲁克[Clive Brook]),并让他成为一名优雅得体的助手。男主角悲观厌世的情妇(伊芙琳·布伦特[Evelyn Brent])爱上了这位英国人,男主角在筹划杀死这两个人之后,却还是宽宏大量地制止了警察的突然袭击,让他们两人一起逃走了。冯·斯登堡运用稠密、炫目的摄影风格拍摄了这部影片,这种风格将会成为他的标志(图7.36)。冯·斯登堡进一步制作另外一部由班克罗夫特主演的离奇黑帮片,一部名为《霹雳》(*Thunderbolt*,1929)的早期有声电影。1920年代期间,他还参与了另外一些类型电影的制作。《纽约船坞》(*The Docks of New York*,1928)讲的是一艘轮船的司炉员(还是班克罗夫特)和一个妓女通过彼此相爱获得救赎的辛酸故事。人群簇拥的场景和独特氛围的照明再一次使得冯·斯登堡的作品与众不同。《纽约船坞》预示着导演将在1930年代专工的那种浪漫情节剧。

这一时期另一位不同寻常的导演是威廉·C.德·密尔(William C. de Mille),他的兄弟西席·地密尔(两人的姓氏拼写是不一样的)的光芒遮蔽了他。威廉首先是一位剧作家,在一战后拍摄了几部独具特色的影片,这些影片所描述的人物大多数都有一种温柔的性格特质。例如,在《追寻青春的康拉德》(*Conrad in Quest of His Youth*,1920)中,一个从印度回来的英国士兵试图寻找没有任何人生目标的自我。在一个有趣的场景中,他和表兄弟们一起试图准确还原他们的少年时光,然而,这些成年人却发现他们年轻时的那些乐事(燕麦片和游戏)并不是那么令人满意和舒适。《小姐露露·贝特》(*Miss Lulu Bett*)讲的是一位普通的老处女的故事,她被迫接受了一个卑微的位置,以养活她和她姐姐的家庭。她毫不迟疑地接受了一个重婚者的虚假婚姻,在努力挣扎摆脱之后,她奋起反抗最终与当地一位教师一起步入了幸福的婚姻殿堂(图7.37)。

这一时期另外一位与世隔绝但值得关注的人才是卡尔·布朗(Karl Brown),一位在1920年代与格里菲斯一起工作的摄影师。他为派拉蒙拍摄了《直截了当的爱》(*Stark Love*,1927),一部杰出的现实主义电影。《直截了当的爱》是一部乡村剧情片,完全起用非职业演员在北卡罗来纳州实景拍摄。这部影片违背了这一时期关于性别的刻板成见,讲述了有关边远地区文化的故事。在这种文化里,女人们备受压迫。一个设法获得了教育机会的年轻人,决

图7.36 (左)《地下世界》中主人公枪杀了对手时,约瑟夫·冯·斯登堡使用轮廓光和烟雾营造了这个气氛浓厚的时刻。这部影片的风格预示了1940年代阴郁的黑色电影。

图7.37 (右)露露的姐夫抱怨她浪费微薄的收入购买一株小植物。

图7.38 实景拍摄的一个场景中,《直截了当的爱》的男主角教女主角阅读。

定放弃自己的学费,送一个邻居女孩代替他去读大学(图7.38)。当他残暴的父亲打算与这个女孩结婚时,女孩拿起斧头作出反抗。两个年轻人最终逃离了这个原始的环境。完成《直截了当的爱》之后,布朗重操摄影旧业。

好莱坞并不排斥与众不同的电影,但它们必须能挣钱。通过引入很多成功的外国电影制作者,美国电影制作公司实现了它们盈利的意愿。

好莱坞的外国电影人

1920年以前,一些来自国外的电影制作者偶然进入美国电影行业。最为著名的是查尔斯·卓别林,作为一个英国综艺剧场明星,他来到美国制作了自己的喜剧片,莫里斯·图纳尔则来自法国。然而,1920年代,是美国公司系统引进外国人才的第一个十年,这些移民对好莱坞电影制作产生了巨大影响。

当一些电影制作潮流出现在瑞典、法国、德国和欧洲其他地方时,美国片厂的主管们意识到,这些国家可能是新人才的发源地。此外,雇用最好的欧洲电影人正是一种方法,确保没有任何国家能发展出足够的力量在世界电影市场上挑战好莱坞的地位。

美国电影公司也购买了一些欧洲戏剧和文学作品的版权,在某些时候,还让它们的作者来到美国担任编剧工作。例如,1921年,一个派拉蒙的广告夸耀说:

> 每一种可能适合派拉蒙电影公司的印刷或口头剧本都已经被检查过了。意大利、西班牙、德国或法国出版的每一种有用的东西都在有条不紊地翻译。美国、巴黎、柏林、维也纳、伦敦和罗马上演的每一出舞台剧都已经撰写了剧情梗概。[1]

制片厂的代表们定期前往欧洲,观看最新影片,寻找有前途的明星和电影制作者。1925年,米高梅的主管者在柏林观看了《戈斯达传》(*Gösta Berlings saga*),就签下了影片的两位主演葛丽泰·嘉宝(Greta Garbo)和拉尔斯·汉森(Lars Hansen),也签下了影片的导演莫里茨·斯蒂勒,把他带到了好莱坞。同样,哈里·华纳在伦敦观看了两部匈牙利导演米哈伊·凯尔泰斯(Mihály Kertész)的早期影片,就发了一封电报向他提供职位,让他在华纳兄弟公司以迈克尔·柯蒂兹(Michael Curtiz)这个名字度过了漫长的职业生涯。因为德国拥有最为重要的外国电影工业,所以数量最大的移民电影人来自这个国家。

[1] Advertisement, Paramount Pictures, *Photoplay* 19, no.4(March 1921):4.

刘别谦来到好莱坞 欧洲（后来还有拉美）的人才有规律地流向好莱坞，开始于恩斯特·刘别谦的《杜巴里夫人》（改名为《激情》，参见本书第5章"奇观电影"一节）在美国发行大获成功之后。明星波拉·尼格丽很快就被派拉蒙挖走。刘别谦本人追随她在1923年来到好莱坞。作为一个已经在德国取得最大成功的导演，刘别谦很快就将自己的风格与古典叙事方法结合起来。他成为好莱坞最受尊重的导演之一。玛丽·璧克馥邀请他执导她1923年制作的一部影片《罗西塔》（Rosita）。尽管影片应璧克馥的要求拥有很多轻松愉悦的场景，但仍具有刘别谦德国电影的那种宏伟风格（图7.39）。

尽管《罗西塔》取得成功，但联艺仍然面临财政困境，无法继续投资刘别谦的影片。令人惊讶的是，他进入了华纳兄弟，成为这个较小的制片厂中最有名望的导演。在卓别林的《巴黎一妇人》的启发下，他拍摄了一系列技艺精湛的社会喜剧片。这些影片在彬彬有礼的外表下暗示着性欲望和性竞

图7.39 《罗西塔》的巨大场景和纵深调度使得它更是一部刘别谦的电影，而不只是为玛丽·璧克馥量身定制的明星制造工具。

争。这种暗示性和刘别谦聪明的视觉玩笑被称为"刘别谦笔触"（the Lubitsch touch）。他精通连贯性剪辑，能够通过改变人物在画面中的位置或镜头之间视线方向的方式来表现人物的态度（7.40—7.43）。刘别谦为华纳兄弟拍摄的主要作品是《回转姻缘》（1924；见图7.2）、《少奶奶的扇子》（Lady

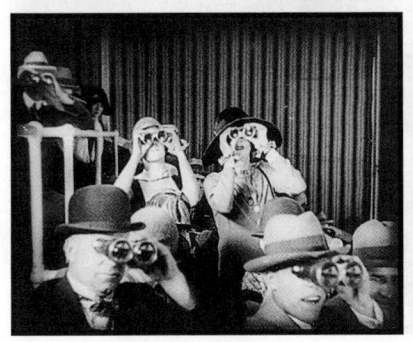

图7.40—7.43 《少奶奶的扇子》（1925）赛马场景的四个镜头，不同人物通过双筒望远镜看到的景象揭示了他们对一个有着不良声誉的女人的态度。

Windermere's Fan*, 1925) 和《笙歌满巴黎》(*So This Is Paris*, 1926)。他也回到他过去惯常拍摄的类型——历史片,在米高梅拍摄了《学生王子》(*The Student Prince in Old Heidelberg*, 1927),在派拉蒙拍摄了《爱国者》(*The Patriot*, 1928)。他后来被证明是有声电影初期最有想象力的导演之一。

斯堪的纳维亚人来到美国　好莱坞,尤其是米高梅,也注意到了1910年代和1920年代初期重要的斯堪的纳维亚导演(参见本书第3章"丹麦""瑞典"两节)。米高梅引进了本雅明·克里斯滕森,他的第一部美国影片恰到好处,是《魔鬼马戏团》(*The Devil's Circus*, 1926),影片采用了1910年代斯堪的纳维亚电影中非常普遍的马戏团类型(图7.44)。克里斯滕森继而拍摄了好几部哥特风格的惊悚片,最著名的是《走向撒旦的七步》(*Seven Footprints to Satan*, 1929)。1930年代,他回到了丹麦。

《戈斯达传》在柏林取得成功之后,莫里茨·斯蒂勒被米高梅聘用。与他一起来的还有葛丽泰·嘉宝,她是斯蒂勒发掘出来的。米高梅安排这两个人拍摄《激流》(*The Torrent*),但斯蒂勒古怪的性格和他对严格的财务制度的不适应,导致他很快就被换掉。这时,埃里希·波默到派拉蒙短期任职,他聘请斯蒂勒去拍摄由波拉·尼格丽主演

《帝国饭店》。这部影片是斯蒂勒最著名的好莱坞制作,其中包括了一些通过把摄影机安放在精心设计的升降系统中实现的"德国式"摄影机运动。然而,影片却缺少他的瑞典电影所具有的那种睿智或紧张感。在经历了几个流产的项目后,斯蒂勒回到了瑞典,并于1928年逝世。

1923年,米高梅也为维克多·斯约斯特洛姆提供了一个职位,并给他改名为维克多·西斯特罗姆(Victor Seastrom)。他的第一部美国电影《男人之名》(*Name the Man*),有一点拘谨,但其中几个风景镜头让人回想起他此前对自然风景的感受力。他的下一部影片《挨了耳光的男人》(*He Who Gets Slapped*, 1924),是一部为朗·钱尼量身定制的影片,也是另一部受到斯堪的纳维亚影响的马戏团电影。事实证明这部影片大受欢迎。西斯特罗姆随后拍摄两部由丽莲·吉许主演的影片,她结束了与格里菲斯漫长的合作后刚刚加入米高梅。她想要拍摄一部由西斯特罗姆担任导演的文学改编电影《红字》(*The Scarlet Letter*, 1926),西斯特罗姆似乎特别适合纳撒尼尔·霍桑(Nathaniel Hawthorne)这个爱与罚的故事。他对风景的感觉在这部影片表现得甚至更为强烈(图7.45)。同样,吉许和瑞典演员拉尔斯·汉森的表演也非常出色,但米高梅坚持要加入一条喜剧性的次要情节线,对这部朴素的剧情片造

图7.44　(左)《魔鬼马戏团》中这个空中飞人场景,是好莱坞电影在1920年代中期开始采用的"欧洲式"特效和大胆摄影机角度的典型例子。

图7.45　(右)《红字》中阿瑟·丁梅斯代尔牧师穿过一片树桩丛林。

成了损害。

吉许和汉森还主演了西斯特罗姆的最后一部美国电影《风》（The Wind）。这部影片的故事讲的是一个女人来到荒无人烟、狂风呼啸的西部边疆，和一个单纯的农场主结婚。她杀死了一个想要强奸她的人并把他埋藏起来，但大风把尸体吹出来的幻想令她濒于疯狂。尽管制片厂给影片强加了一个充满希望的结局，但《风》仍然是一部强烈而冷酷的电影。然而，影片的残酷性，以及作为在有声片来临时发行的一部默片，使得影片遭遇惨败。于是，西斯特罗姆返回瑞典，恢复原来的名字，并在有声电影中经历了漫长的演艺生涯。

环球的欧洲导演们 环球是"五小"中较大的一个公司，也通过聘用几位欧洲导演制作了一些颇具声望的电影作品。其中保罗·费乔斯（Paul Fejos）是匈牙利人，他通过执导一部实验性独立长片《最后一刻》（The Last Moment，1927）在好莱坞一举成名。这部影片主要是由一个溺水的人最后的视像组成，通过比较长的快速剪辑的段落表现出来，几乎可以肯定是受到了法国印象派风格的影响。《孤独》（Lonesome，1928）是一个简单的故事，讲一对工人阶级夫妇的罗曼史，使用了对好莱坞来而言非同寻常的自然主义风格。他的下一部电影，是精心制作的早期歌舞片《百老汇之歌》（Broadway，1929；保存下来的只是无声版），使用了一个巨大的表现主义风格的俱乐部场景，摄影机可以安装在专门为这部影片制作建造的巨大升降机上进行俯冲拍摄（图7.46）。在完成包括一些早期有声片的外语版在内的几部不甚重要的好莱坞制作项目后，费乔斯在1930年代回到了欧洲，在好几个国家里继续从事电影工作。

环球还聘用了保罗·莱尼，最重要的德国表现主义电影之一《蜡像馆》的导演。他那部根据百老汇热门哥特惊悚剧改编的黑暗且略带表现主义风格的影片《猫和金丝雀》（The Cat and the Canary，1927）获得了巨大成功。然后，他执导了一部具有恐怖片色彩的大预算史诗片《笑面人》（The Man Who Laughs，1928），德国明星康拉德·法伊特以表现主义表演风格扮演了一个嘴巴被割掉的男人，总是露出怪异笑容。这两部影片促使环球转向了恐怖片制作——这一趋势是由《钟楼怪人》和《歌剧院的幽灵》开启，并在有声电影时期通过《德古拉》和《弗兰肯斯坦》（Frankenstein）这样的影片加强。然而，莱尼于1929年早逝，这意味着将由其他电影人继续对种类型进行探索。

茂瑙和他在福克斯的影响 除了刘别谦，F. W. 茂瑙也是1920年代来到好莱坞的最著名的欧洲导演。《最卑贱的人》刚刚得到评论界一片叫好声，福克斯就在1925年聘用了他。为了拍摄《浮士德》（这部影片也在美国大受欢迎），茂瑙在乌发逗留了很长时间。福克斯给了他足够的预算，拍摄出该公司1927

图7.46 《百老汇之歌》中，在一个表现主义风格的夜总会里，歌舞片段开始时，摄影机从男主角那里远远拉开。

年成本最高的影片《日出》(Sunrise)。这部影片的剧本是由已经写过很多德国表现主义和室内剧电影的卡尔·梅育写的。在德国与茂瑙一起工作过的罗切斯·格利泽担任了影片的美术设计。实际上,这部影片就是一部在美国拍摄的德国电影。它是一部简单而激烈的心理剧:一个农夫为了和城里的情人私奔,试图谋杀他的妻子。当他无法实施这一行为时,他就必须重新获得他那受到惊吓的妻子的信任。这部电影充满了表现主义笔触的德国式场面调度(图7.47)。美国明星珍妮特·盖诺(Janet Gaynor)和乔治·奥布莱恩(George O'Brien)甚至都被诱导进行了表现主义风格的表演。

《日出》也许因为太过复杂而并没有受到特别的欢迎,它的巨大城市场景(图7.48)使得影片非常昂贵,福克斯从中获利平平。因此,茂瑙的好运不再。他继续拍摄几部中等成本的影片:《四个魔鬼》(Four Devils,1929),又是一部马戏团影片,但已经佚失;《都市女郎》(City Girl,1930),一部超出茂瑙控制且改变相当大的半有声片。他的最后一部电影是与纪录片导演罗伯特·弗拉哈迪(Robert Flaherty)合作拍摄的(参见本书第8章"纪录片异军突起"一节)。他们合作的是一部关于塔希提岛的故事片《禁忌》(Tabu,1931)。当弗拉哈迪放弃了这个项目后,茂瑙完成了这部在南太平洋实景拍摄的有缺陷但美丽的爱情故事片。在这部影片上映之前不久,茂瑙因遭遇一场车祸而逝世。

尽管茂瑙并没能在好莱坞大红大紫,但《日出》却对美国电影制作者产生了巨大影响,对福克斯的影响尤深。约翰·福特和弗兰克·鲍沙其都曾受到鼓舞而模仿这部影片。福特那部感伤的一战剧情片《一门四子》(Four Sons,1928)看起来非常像一部德国电影。而且,乌发制片厂的标志性风格也会出现在他的《告密者》(The Informer,1935)和《逃亡者》(The Fugitive,1947)这样的有声片中。

鲍沙其1920年代后期的影片显示出受到茂瑙作品更直接的影响。鲍沙其的《七重天》(7th Heaven)是一部动人的情节剧,讲的是一个孤苦的巴黎妓女迪安妮和一个讨厌女性的下水道清洁工齐卡的故事,两人逐渐相爱并彼此信任,直到一战把他们分开。这部影片的工作团队没有一个欧洲人,但由哈里·奥利弗(Harry Oliver)设计的场景却融合了茂瑙在《日出》和他的一些德国电影中使用过的那种假透视背景(图7.49)。这部影片还模仿了德国式的精巧的摄影机运动,最引人注目的就是那个从电梯

图7.47 《日出》中,深度空间和歪斜的假透视营造出一种表现主义式的构图。

图7.48 为《日出》建造的巨大城市广场(德国的假透视技巧使它看起来更显巨大)。

图7.49 《七重天》中,迪安妮和她的姐姐在她们的顶层阁楼里。向上斜的地板显示出德国场景设计的影响。

里拍摄的精心设计的上下运动的镜头（图7.50）。《七重天》获得巨大成功后，鲍沙其紧接着拍摄了一部类似的电影《花街神女》（*Street Angel*, 1928），同样由明星珍妮特·盖诺和查尔斯·法莱尔（Charles Farrell）主演。他们在1920年代后期成为理想的浪漫配偶。珍妮特·盖诺因为这两部影片和《日出》（当时的规则允许演员一年内的所有作品都被用于提名），赢得了美国电影艺术与科学学院颁发的第一个最佳女演员奖。他们还一起主演了鲍沙其后期的默片《幸运星》（*Lucky Star*, 1929），这部忧郁的浪漫爱情故事片再一次显示了德国的影响，其中还有好莱坞电影很少出现的坐轮椅的男主角。

欧洲电影尤其是德国电影也在更一般的层面上影响了好莱坞电影制作。由业已成名的电影制作者克拉伦斯·布朗（Clarence Brown）执导的《肉体与魔鬼》（*Flesh and the Devil*, 1926），充满了巧妙的摄影机运动、主观性的摄影特效以及其他出自欧洲先锋电影的技巧（图7.51）。影片的主演是从欧洲引入的最成功的明星葛丽泰·嘉宝。与她联袂出演的是深受女观众喜爱的明星约翰·吉尔伯特，他们两人在真实生活中也有一段浪漫的关系（图7.52）。《肉体与魔鬼》仅仅是1920年代受到欧洲电影影响的作品中的一部。1920年代和1930年代的很多其他好莱坞电影也深受欧洲电影特别是法国印象派、德国表现主义和苏联蒙太奇运动的影响。

为非裔美国观众拍摄的电影

从第4章到第6章，我们已经看到，一些不同于古典好莱坞电影的另类电影是怎样从某种风格化运动中兴起的。另外一些不同于主流好莱坞风格的电影也已经出现。在美国，这种另类风格的电影通常是为特殊观众群拍摄的特殊电影。在无声电影时期，一个为非裔美国观众设立的小规模影线已经形

图7.50　电梯允许摄影机跟着迪安妮和齐卡向上移到第七层楼到达他的公寓，他们的爱使之成为"天堂"。

图7.51（左）《肉体与魔鬼》中的决斗场景，摄影机从一个剪影场面快速后拉。两名决斗者走向两侧停在画外。两股烟雾从画面两侧喷入画框，简洁地制造了决斗结果的悬念。

图7.52（右）当约翰·吉尔伯特为葛丽泰·嘉宝点燃一支烟，小小的聚光照明营造出浪漫一刻；这对搭档还在其他若干部电影中饰演情侣。

成，与此同时，一些地区性的制片人全部使用黑人演员拍摄电影。

1915年，格里菲斯《一个国家的诞生》的上映引发了很多来自非裔美国人的抗议和抵制。一些人设想，由黑人控制的制片公司的作品能为种族关系提供另外一种视野。一些抱有此类企图的电影制作零星出现于1910年代的后半期，但制作出来的通常都是短片，沦为电影排片节目组合中的次要角色。这些影片表现的要么是一战中黑人英雄的积极形象，要么是久盛不衰的传统黑人喜剧刻板形象。

1920年代期间，主流好莱坞电影中的黑人角色都是些基于刻板成见的小角色。非裔美国人扮演的总是仆人、无用的人、滑稽的孩子，等等。黑人演员很少能找到正式工作，必须从事其他工作——常常是做仆人——才能养活自己。

作为观众，非裔美国人除了进入影院观看为白人观众拍摄的电影，几乎没有别的选择。大多数美国影院都采取了种族隔离的方式。在南方，法律要求放映商把白人和黑人隔开。在北方，尽管很多地方都颁布了公民权利法规，但在影院大厅中少数族裔实际上还是坐在被隔离出来的位置上。某些影院——业主通常是白人——位于黑人地区，需要迎合本地观众。在这样的影院里，凡是黑人题材的电影都受到热烈欢迎。

因此出现了少量专门为非裔美国观众拍摄的电影。这些电影全部使用黑人演员，即使导演和其他工作人员通常都是白人。1920年制作这类影片的最为突出的公司，是有色艺人公司（Colored Players），它拍摄了好些影片，其中包括《耻辱的疤痕》(The Scar of Shame, 1929?，弗兰克·帕雷金尼[Frank Peregini])，讲的是环境的影响以及黑人志气的培养。影片的男主角是一个苦苦挣扎的作曲家，努力想要过上一种体面的中产阶级生活。尽管一些卑鄙的人想要腐蚀他，但他始终维持着"一种种族的信誉"（图7.53）。

有色艺人公司还拍摄了一部较少说教的影片，这部保存下来的影片是《酒吧十夜》(Ten Nights in a Barroom, 1926，查尔斯·S. 吉尔平[Charles S. Gilpin])，是根据一部传统上由白人演员演出的经典舞台情节剧改编的。影片使用复杂的闪回结构，讲述了一个酒鬼无意中在一次酒吧争斗中导致女儿死去后改过自新的故事（图7.54）。尽管成本较低，但《酒吧十夜》具有古典好莱坞风格的精巧布光和剪辑。

在极少的情形下，黑人电影制作者能够走到摄影机后面。奥斯卡·麦考斯（Oscar Micheaux）是几十年里最为成功的非裔美国人制片人兼导演。他最初是南达科他州的一个自耕农，他在这里写小说，然后挨家挨户卖给白人邻居。为了把小说改编成电影，他使用了同样的方法出售股份，在1918年创办了麦考斯图书与电影公司（Micheaux Book and Film Company）。在接下来的十年里，他拍摄了三十部电影，集中处理私刑、三K党和异族通婚等与黑人相关的主题。

精力充沛行事果决的麦考斯使用低成本快速工作，他的影片具有粗糙、分裂的风格，在银幕上大胆地展现了黑人所关心的问题。《灵与肉》(Body and Soul, 1924) 探索了宗教对贫苦黑人的剥削的问题。保罗·罗贝森（Paul Robeson）——20世纪最成功的黑人演员和歌手之一——扮演了一个勒索钱财、引诱妇女的假传教士（图7.55）。麦考斯于1920年代末期破产，在有声电影时期不得不求助于白人投资商。虽然如此，直到1940年，他仍继续平均每年拍摄一部影片。1948年，他再次拍摄了一部电影。尽管麦考斯的作品大多已经佚失，但他表明黑人导演

图7.53 《耻辱的疤痕》中穿着正式的男主角遇到了邪恶的赌徒,花哨的格子西装展示出他的性格。

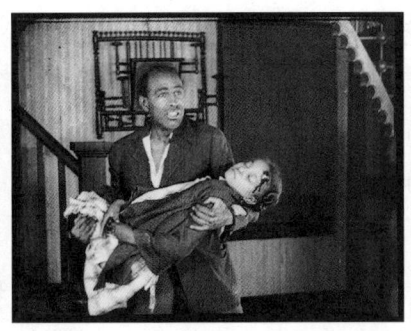
图7.54 《酒吧十夜》的男主角抱着身受重伤的女儿。

图7.55 保罗·罗贝森扮演了《灵与肉》中的恶棍。

能够为黑人观众拍摄电影。

有声电影时期,非裔美国人的机会稍微多了一些。歌舞片需要更多有天赋的黑人演艺人员,一些大制片厂也试着使用全黑人演员剧阵容。正如我们在第9章将要看到的,最重要的早期有声电影之一——金·维多执导的《哈利路亚!》(Hallelujah!)——正是要探索非裔美国文化(参见第9章"声音与电影制作"一节)。

排片节目组合上的动画部分

基本的动画制作技术已经在1910年代发明出来(参见本书第 3 章"美国动画片的流水线化"一节),一战后动画开始繁荣。一些新的独立动画工作室也已出现,创作更大的作品,并应用劳动分工使动画制作过程效率更高。比较典型的是,领头的动画师设计好场景的基本结构,"动画员"(in-betweener)用另外的画补充在运动中,其他工人则把那些图画描到赛璐珞化学板上,一些人再填上颜色,然后由摄影师将那些图画一格一格拍摄下来。于是,每个月甚至每两周都能发行一系列卡通片。随着有关赛璐珞化学板和分解系统的技术信息的扩散,整整新一代的动画师都着手开店营业。

大多数动画公司都使用连续的人物或主题制作系列动画片。这些影片通过一位独立的发行商进行发行,但那位发行商也许会跟某一个好莱坞大公司签订合同,把动画片放到它的排片节目组合中。这一时期最成功的独立发行商是玛格丽特·J. 温克勒·明茨(Margaret J. Winkler Mintz)。到1920年代初期,她已经投资和发行了十年里三个最受欢迎的系列:弗莱舍兄弟(Fleischer brothers)的"墨水瓶人"(Out of the Inkwell)系列片、基于巴德·费舍尔(Bud Fisher)备受喜爱的"马特与杰夫"(Mutt and Jeff)漫画改编而成的卡通片,以及一些沃尔特·迪斯尼最早期的作品。

弗莱舍兄弟,即马克斯(Max)和戴夫(Dave),在1910年代中期实验过一种名为转描机技术(rotoscoping)的新的电影技巧。转描机技术允许一个电影制作者拍摄真人电影,然后把每一格投射到一张纸上,再描画出人物的轮廓。本来,兄弟俩倾向于把这种技术用于军事目的。转描机技术尽管在1915年就申请了专利,但一战延误了对它的进一步研究。战后,马克斯和戴夫重返工作岗位,这一次是把真人形象描画为卡通人物。在他们的系列

片的每部影片中,他们都使用了一段真人表演的序幕,由马克斯·弗莱舍扮演一位卡通画家,他正在创作可可(Koko),一个从"墨水瓶里弹出来"的小丑。这第一部卡通片发行于1919年后期,其他几部也在1920年相继发行。

与卡通制作中更早的一些发明一样,转描机技术并不是要提高效率。然而,在赛璐珞化学板上一次描画一个形象的动作,卡通画家能够轻易地使人物作为一个整体形象自然地移动,而不是生硬地移动身体的一个或某几个部位,而这正是分解系统和其他简单赛璐珞化学板系统中的状况。弗莱舍的新人物"小丑可可",能在空间中灵活地摆动四肢,行走的时候他宽松的外套还能够打旋(图7.56)。这一时期的一位评论家对于运动的这种轻松自如进行了评价:

> (可可的)动作,首先是平滑和优雅的。他像真人一样行走,跳舞,跳跃,如同一个四肢特别灵活的真人。从一个位置到另一个位置,他并不会抽搐抖动,也不会在移动手臂或腿脚时身体还停留在不自然的僵硬状态——好像是被凝固在纸上的墨线里。[1]

弗莱舍兄弟也使用赛璐珞化学板、分解、重描等标准的技巧,但转描机技术却赋予了这些技术新的灵活性。1920年代期间,"墨水瓶人"系列非常流行。然而,在有声电影初期,弗莱舍兄弟还是用同样流行的"贝蒂娃娃"(Betty Boop)和"大力水手"(Popeye)取代了"可可"。

"马特和杰夫"系列最初是1911年的一部连环漫画。漫画中霉运不断的明星是两个长胡子的小伙子,一个高,一个矮。漫画的作者巴德·费舍尔在1916年同意将这部著名的漫画改编为动画。他的名字总是一成不变地出现在这一卡通系列的创作者位置上,虽然这些年里实际绘制这些卡通片的是拉乌尔·巴雷(Raoul Barré)、查尔斯·鲍尔斯(Charles Bowers)以及其他动画老手。发行人明茨通过签约福克斯来发行这一动画系列,它在整个1920年代都十分流行(图7.57)。

1919年,年轻的沃尔特·迪斯尼和他的朋友乌布·伊韦克斯(Ub Iwerks)在堪萨斯城开创了他们自己的商业-艺术公司。由于没能赚到钱,他们随后做了一阵广告代理商,并制作一些简单的动画片。他们发起制作"纽曼小欢乐"(Newman's Laugh-o-grams),一部用于本地发行的动画短片系列。在这一冒险失败后,迪斯尼来到了好莱坞。1923年,他得到明茨的支持,创作了一部系列片《爱丽丝喜剧系列》("Alice Comedies"),被证明是他的第一次成功。和他的兄弟罗伊(Roy)一起,他组建了迪斯尼兄弟制作公司(Disney Brothers Studios),它最终将成为世界上最大的娱乐集团之一。

1920年代,迪斯尼公司的员工中有好几位重要的动画师,他们将在1930年代为华纳兄弟和米高梅创作系列片:休·哈曼(Hugh Harman)、鲁道夫·伊辛(Rudolf Ising)和伊萨德·"弗里兹"·弗雷伦(Isadore "Friz" Freleng)。他们所有人都参与了"爱丽丝系列"的工作,他们把真人表演和卡通形象结合在一起——对卡通制作来说这并不是一种新的技巧(图7.58)。1927年,迪斯尼公司转向全动画片,制作了《兔子奥斯瓦尔德》(Oswald

[1] 来自 *New York Times*,引自 Donald Crafton, *Before Mickey: The Animated Film 1898—1928* (Cambridge, MA: MIT Press, 1982), p. 174。

图7.56 《小丑的小兄弟》(*The Clown's Little Brother*, 1919或1920) 中, 可可以转描的运动穿过画框, 在1910年代的动画片中显得十分轻松和活泼。

图7.57 《我在哪儿?》(*Where Am I?*, 1925) 中, 马特想要帮助杰夫把头从锅里取出来, 很快就导致了在一座建了半截的摩天大楼上的令人眼花缭乱的冒险行为。

图7.58 《爱丽丝在狂乱的西部》(*Alice in the Wooly West*, 1926) 中, 动态的感叹号表现了真人扮演的女主角遇到卡通人物时的惊奇。

the Rabbit) 系列。然而, 在一次法律之战中, 查尔斯·明茨 (Charles Mintz) ——迪斯尼发行商的丈夫——获得了这一形象的控制权。沃尔特的解决办法是发明一个名为米老鼠 (Mickey Mouse) 的新形象。最初的两部米老鼠动画片没有能找到发行商。第三部——《汽船威利号》(*Steamboat Willie*) ——利用了新的声音技术, 引起巨大轰动。这部系列片帮助迪斯尼在1930年代成为动画业的领头羊。

这一时期的其他动画系列也非常流行。曾在1910年代工作于不同动画工作室的保罗·特里 (Paul Terry), 也在1921年创办了自己的公司寓言故事电影公司 (Fables Pictures Inc)。他着手制作了名为"伊索寓言"(Aesop's Fables) 的系列片。为了对这些经典语言进行现代重述, 特里使用一种实质上的流水线分工, 每周生产一部电影。因此, 这些影片都很有趣, 但常常也显得较常规 (图7.59)。1928年, 特里离开了这家公司, 创建了特里卡通公司 (Terrytoons), 并一直经营到1955年, 然后把它卖给一些电视制片人。

1920年代最受欢迎的动画系列是"菲力猫"(Felix the Cat)。这个系列片名义上的创作者帕特·苏利文 (Pat Sullivan) 在1915年开办了自己的工作室, 制作了一些广告片和动画片。1918年左右, 他开始为派拉蒙制作菲力猫卡通片。尽管苏利文在这个系列片中都有署名, 但实际的领导者是奥托·梅斯默 (Otto Messmer), 他才是菲力猫这个形象的原创者, 而且控制着这部影片的制作过程。1922年, 明茨签约发行了这部系列片。这部影片取得了巨大成功, 部分原因在于这位猫英雄, 部分原因在于灵巧的动画风格。在这些影片中, 菲力猫的尾巴能够脱离它的身体成为一个问号或者一个倚靠的手杖 (图7.60)。1920年代中期, 这些影片赢得了大量观众的喜爱。苏利文还是利用玩偶或进一步开发他的卡通人物形象之类的搭售产品的先锋。与1920年代大多数重要动画系列一样, 菲力猫的成功也没能在有声电影时期继续下去, 尽管后来出现了这一形象的很多模仿者。

美国电影工业于一战期间向外国市场的推进为它在1920年代的扩张与巩固奠定了经济基础。绝大多数国家的电影工业由于规模太小, 无法与美国电影的主导地位进行任何有意义的抗衡。然而, 电影

图7.59 （左）《败家子》（*The Spendthrift*, 1922）中，主人公在夜总会里花光了所有钱财，片子的寓意是"败家子总把倒霉归咎于别人而从不责备自己"。

图7.60 （右）《菲力猫的未来》（*Felix the Cat in Futuritzy*, 1928）中，菲力猫有礼貌地摇了摇他的耳朵。

仍然在向着一种国际现象发展，很多国家都设法拍摄了少许属于自己的电影。欧洲的一些国家强大，能够支持民族工业，甚至考虑要联合起来挑战好莱坞的权力。此外，第一次，一些国家的电影制作者正在创作一些不同于好莱坞古典叙事方法的实验短片。我们将在下一章探讨这样一些发展趋势。

笔记与问题

巴斯特·基顿的重新发现

当伟大的无声喜剧时代终结后，查尔斯·卓别林始终是那一时代中最受尊敬的喜剧演员。尽管，他控制着他绝大多数影片的版权，并拒绝让它们传播，但他那十几部短片绝大多数都很容易看到。形成对比的是，巴斯特·基顿的影片却很难见到。因此，关于卓别林的著作非常多，他通常都被认为是远远超过基顿或哈罗德·劳埃德的伟大人物。

1960年代中期，当基顿的影片重新浮现的时候，这种看法发生了戏剧性的变化。雷蒙德·罗奥尔（Raymond Rohauer）为基顿的大部分默片制作了新拷贝。当这些拷贝于1965年在威尼斯电影节上放映时，基顿的出场引起了无比热烈的掌声。同一年，英国电影学院为基顿颁发了特别奖章。各种访谈和回顾展接踵而至。基顿的寿命使他刚好能享受到这样的赞赏。1966年，基顿逝世，鲁迪·布勒希（Rudi Blesh）撰写的传记《基顿》（Keaton, New York：Macmillan, 1966）很快出版。布勒希展现了1930年代基顿事业的衰落并帮助恢复了对基顿早期作品的兴趣。

批评家和历史学家都认识到，基顿不仅是位杰出演员，也是一位重要导演。他有能力在一个单独远景镜头内安排复杂的插科打诨，也有能力建构深度空间，细致地使用母题，通过结构均衡的剧情引起关注。

关于基顿在威尼斯电影节的出场以及对他的采访，参见约翰·吉利特（John Gillett）和詹姆斯·布鲁（James Blue）的《基顿在威尼斯》（Keaton at Venice），刊于《画面与音响》（*Sight and Sound*）35卷第1期（1965年冬/1966），第26—30页。随着这一重新发现而产生的基顿研究，包括J.P.勒贝尔（J.P. Lebel）的《巴斯特·基顿》（*Buster Keaton*, New York：Barnes, 1967）和大卫·罗宾逊（David Robinson）的《巴斯特·基顿》（*Buster Keaton*, Bloomington：Indiana University Press, 1969）。更多的信息和资料可参见乔安娜·E. 拉普夫（Joanna E. Rapf）和加里·L. 格林（Gary L. Green）的《巴斯特·基顿：传记文献汇编》（*Buster Keaton: A Bio-Bibliography*, Westport, CT：Greenwood Press, 1995）。

延伸阅读

Bernstein, Matthew, with Dana F. White. "'Scratching Around' in a 'Fit of Insanity': The Norman Film Manufacturing Company and the Race Film Business in the 1920s". *Grifiithiana* 62/63（May 1998）：81—127.

Bowser, Pearl, Jane Gaines, and Charles Musser, *Oscar Micheaux & His Circle: African-American Filmmaking and Race Cinema of the Silent Era.* Bloomington：Indiana University Press, 2001.

Bowser, Pearl, and Louise Spence. *Writing Himself into History: Oscar Micheaux, His Silent Films, and His Audiences.* New Brunswick：Rutgers Un iversity Press, 2000.

Canemaker, John. *Felix: The Twisted Tale of the World's Most Famous Cat.* New York：Pantheon, 1991.

"Frank Borzage: Hollywood's Lucky Star". *Griffithiana* 46 （December 1992），本期为专刊。

Koszarski, Richard. *An Evening's Entertainment: The Age of the Silent Fea ture Picture, 1915—1928.* New York：Scribners, 1990.

——.Von：*The Life and Times of Erich von Stroheim.* New York：Limelight, 2001.

O'Leary, Liam. *Rex Ingram: Master of the Silent Cinema.* New York：Barnes & Noble, 1980. Reprint, London：British Film Institute, 1994.

Reilly, Adam. *Harold Lloyd: The King of Daredevil Comedy.* New York：Collier, 1977.

第 8 章
1920年代的国际潮流

正如我们在第4章到第6章所看到的，几种不同于古典好莱坞电影制作风格的重要电影运动：法国印象派、德国表现主义、苏联蒙太奇，在一战后的年月里蓬勃兴起。这三种运动，皆发轫于反对好莱坞主宰国际市场的一般性语境之中。一些欧洲公司则联合起来反抗美国的入侵。与此同时，在商业建制之外工作的媒介艺术家和虔诚的电影制作者也创造出了一些另类的电影，既包括实验电影也包括纪录片。不令人意外的是，若干国家曾试图通过有规律的电影制作，与美国展开竞争。

"电影欧洲"

一战结束后，很多国家都努力反对美国电影继续控制它们的市场。首先，在反对好莱坞的同时，民族国家之间也彼此竞争，希望能在国际电影市场上繁荣昌盛。德国政府通过在战时不断对进口电影施加限制，以促进德国电影工业的成长壮大。在法国，尽管努力甚多，但各种不利条件使得其制片量低迷。意大利在若干年里仍持续制作了很多电影，但不再能占据1914年前那样的强势位置。其他一些国家也试图建立起稳固的制片行业，即使影片产量甚小。

战后仇恨的消退

挥之不去的仇恨使得这种竞争不断加剧。英国和法国决定不允许德国的制片业扩张到海外。这两个国家的影院所有者都同意在战后不放映德国影片,在英国,这一状况持续了五年时间,而在法国则是十五年。非正式抵制也存在于比利时和其他在战时受到伤害的国家。

然而,到了1921年,像刘别谦的《杜巴里夫人》和维内的《卡里加利博士的小屋》这样的德国电影受到炙热的好评,使法国和英国观众感到他们正在与电影的重要发展失之交臂。11月,路易·德吕克主持了《卡里加利博士的小屋》在巴黎的放映(放映在一个慈善机构进行,好处是可以预先阻止反对者)。影片引起了轰动,一个发行商迅速买下了它在法国的版权。1922年3月,《卡里加利博士的小屋》公映,获得巨大成功。放映商的禁令被遗忘了,德国表现主义电影成为一种时尚(图8.1)。

1922年后期,《杜巴里夫人》在伦敦首映,打破了英国的抵制。战后的仇恨正日益减弱。

1920年代初期,欧洲制片人意识到,美国的竞争力太强大了,任何一个国家都难以撼动它的地位。美国有大约15000个影院,是世界上最大的电影市场。因此,美国制片人仅仅通过国内的租赁业务就能获得巨大的可预期的收入。他们能够把影片很便宜地卖到国外,因为绝大多数来自国外的收入都是纯利润。然而,一些评论员注意到,如果欧洲所有国家的影院聚集到一起形成一个单一的欧陆市场,就能在规模上达到美国的程度。如果欧洲电影工业能够通过相互进口影片而彼此合作,又会怎样呢?欧洲电影也许能像好莱坞电影那样挣到很多的钱。然后,它们的预算将会提高,它们的制片水准会得到改善,它们甚至还能在世界其他市场上与美国电影进行竞争。这一想法逐渐形成了"泛欧"电影或"电影欧洲"。

建立合作的具体步骤

1922年到1923年,欧洲电影行业杂志一直在呼吁这样的合作。1924年,欧洲各制片国家采取了第一步实质性的合作。埃里希·波默——实力雄厚的德国乌发电影公司的主管——与巴黎一个重要的发行商路易·奥贝尔(Louis Aubert)达成协议。乌发同意在德国发行由奥贝尔公司提供的法国影片,作为交换,奥贝尔则在法国发行乌发的影片。此前,法德交易只意味着一两部影片的销售,但现在相互发行成为常规。

乌发-奥贝尔交易引起广泛关注。波默宣称:"我认为,欧洲制片人最后必须在他们之间建立某种合作方式。建立一个常规贸易体系势在必行,这能够使他们快速地摊销他们的影片。有必要创造

图8.1　F. W. 茂瑙《诺斯费拉图》1922年的一幅法国广告,宣称该片"比《卡里加利》更有力"。

'欧洲电影'，而不再是法国、英国、意大利或德国电影，而是彻底的'欧陆电影'。"[1]乌发－奥贝尔协议为后来的交易提供了样板。1920年代后半期，法国、德国、英国和其他国家之间的电影交易越来越频繁。

波默宣称制片人应该制作"欧洲电影"，反映了增强电影国际流通的其他策略。那些从国外引进了明星、导演和其他工作人员的公司，为它们的产品增添了一种国际风味。同样，由两个国家投资和合作制作的影片，至少可以保证在两个市场发行。这样一些合作的策略，能让一部影片发行的范围更加广泛。

例如，英国制片人兼导演格雷厄姆·威尔考克斯（Graham Wilcox）摄制《十日谈》（*Decameron Nights*，1924），乌发提供了制作设施和一般的资金（图8.2）。参与此片的演员也来自好几个国家，包括美国明星莱昂内尔·巴里摩尔（Lionel Barrymore）、英国女演员艾薇·克洛斯（Ivy Close）以及维尔纳·克劳斯（Werner Krauss，因扮演卡里加利博士而知名）。因此，这部影片在包括美国在内的好几个国家受到热烈欢迎。来自国外的制片人和电影制作者常常在德国工作，因为这里的制作设施是全欧洲最先进的。1924年，年轻的阿尔弗雷德·希区柯克也开始工作，作为一名布景设计师在乌发参与制作英国电影。在乌发，他观看了茂瑙拍摄的《最卑贱的人》（参见本书第5章"室内剧"一节）。他担任导演的头两部影片，《欢乐花园》（*The Pleasure Garden*，1925）和《山鹰》（*The Mountain Eagle*，1926），正是在德国由英德合作制作的。

[1] C. de Danilowicz, "Chez Erich Pommer", *Cinémagazine* 4, no. 27（4 July 1924）：11.

合作中断

到1920年代中期，德国电影工业在全欧日益发展的合作努力中成为领导者。诚然，很多大型的联合制作影片都没能获得预期的国际成功，因为谨慎的制片人倾向于使用标准的制片公式。"国际性诉求"通常也意味着对好莱坞风格影片的模仿，会失去诸如《卡里加利博士的小屋》和《战舰波将金号》之类的电影吸引观众的独具特色的民族品质。然而，像合作制片和国际演员阵容之类的策略，确实使得欧洲电影越来越具备国际竞争力。跨国界合作创造出了西班牙－法国、德国－瑞典以及其他国家的合拍影片。这些影片更广泛的发行范围也允许制作成本逐渐提高。

"电影欧洲"的努力也导致某些国家出现了进口配额。德国于1921年解除进口禁令，但严格限制进口影片的数量。1925年，德国改变规定：一个发行商在上一年发行多少德国影片，就能进口多少影片。1928年，法国仿照这一做法并进行了适度调整，即每发行一部法国影片即可进口七部影片。

1927年，英国制定了一个谨慎的配额，只要求在英国发行和放映很小比例的英国片。几年来，这

图8.2 乌发巨大的、技术精湛的摄影棚，允许英德合拍的《十日谈》建造出文艺复兴时期威尼斯的一些史诗式场景。

个比例逐步提高，允许制作部门发展以满足需求。即使那些制片量更少的国家也制定了配额。例如，在葡萄牙，十分之一的银幕时间必须用于放映国内的影片——通常是在进口长片之前放映新闻片或旅游纪录片。尽管这些配额制是要针对所有进口影片，但大家都知道配额制主要针对的是好莱坞电影。这样的配额正是电影欧洲的动力。

1924到1927年期间，欧洲人在德国、英国和法国的带领下，为欧陆市场打下了基础。慢慢地，他们努力减少美国电影的进口数量，用欧洲电影取而代之。下述表格显示了1926年和1929年在德国、法国和英国发行的并由几个主要国家原创的长片的百分比：

制片国度	占以下国家发行影片的百分比					
	德国		法国		英国	
	1926	1929	1926	1929	1926	1929
美国	45	33	79	48	84	75
德国	39	45	6	30	6	9
法国	4	4	10	12	3	2
英国	0.4	4	0.4	6	5	13

已经有了最为强大的电影工业的德国从合作努力中受益最多，而在制作危机中苦苦挣扎的法国得到的好处最少——美国影片的减少很大程度上则被其他进口影片抵消了。电影欧洲也许逐渐改善了欧洲的处境，而且这种努力还在继续。

然而，一些突然的变化使这种努力大打折扣，比如，声音在1929年的引入。对话导致语言障碍出现，每一个国家的制片人都开始希望他们能在本土获得成功，因为英语类进口影片即将减少。观众们都渴望看到使用他们自己语言的有声电影，好些国家都因此受益。一些国家的电影业因为声音的进入

成为重要力量。欧洲国家之间的竞争再次出现。

此外，大萧条也在1929年开始波及欧洲。面对艰难时光，很多行业和政府都变得更加民族主义，不再有兴趣参与国际合作。欧洲和亚洲的左翼和右翼独裁政权加剧了对立和领土纷争，这样一股趋势最终导致了另一场世界大战。1930年代初期，电影欧洲濒临崩溃，但某些努力却仍在勉强维持。一些影片依旧在发行，一些公司依然在进行合作。

"国际化风格"

风格化特征的融合

风格上的影响也流转于各个国家之间。法国印象派、德国表现主义和苏联蒙太奇起初在很大程度上都是国家内部的潮流，但探索这些风格样式的电影制作者很快就明白了其他人的工作。到了1920年代中期，一种国际化的先锋风格融合了所有这三种运动的特征。

《卡里加利博士的小屋》1922年在法国的成功导致法国导演们在他们的作品中增加了一些表现主义笔触。印象派导演马塞尔·莱赫比耶在《唐璜与浮士德》（1923）中平行地讲述了两个著名人物的故事，其中浮士德的场景就使用了表现主义风格的场景和服装（图8.3）。1928年，让·爱泼斯坦将印象派摄影技巧与表现主义美术设计结合起来，在由爱伦·坡的故事改编的《厄舍古厦的倒塌》一片中创造出一种古怪而不详的调子（图8.4）。

与此同时，法国印象派的主观性摄影手法也突然出现在德国影片中。卡尔·格吕内的《街道》——街道电影的一部早期范例（参见本书第5章"新客观派"一节），就使用了多重叠印表现主人公的幻想（图8.5）。《最卑贱的人》和《杂耍班》

图8.3 莱赫比耶《唐璜与浮士德》中的表现主义场面调度。

图8.4 爱泼斯坦《厄舍古厦的倒塌》中厄舍古厦的房间一角,明显受到德国表现主义的影响。

图8.5 在《街道》中,印象派风格的叠印描画了城市中静候着男主角的欣喜愿景。

使得这些起源于法国的主观摄影效果更为流行(参见图5.23—5.25)。到了1920年代中期,法国印象派和德国表现主义运动之间的界限已经变得模糊。

蒙太奇运动发起稍晚,但进口影片很快就让苏联导演注意到了欧洲电影风格的发展趋势。爱泼斯坦和阿贝尔·冈斯在1923年开创的快节奏剪辑,被苏联导演在1926年之后进一步推动(参见本书第6章"蒙太奇电影人的理论写作"一节)。格里戈里·柯静采夫和列昂尼德·特劳贝格1926年根据尼古莱·果戈理的《外套》改编的同名影片中就包含了令人想起一些重要德国表现主义影片的夸张表演和场面调度(图8.6)。反过来,从1926年起,苏联蒙太奇电影也在国外产生了影响。德国的左翼电影制作者把苏联风格作为一种制作政治意涵电影的方法。《母亲克劳泽升天记》(*Mutter Krausens Fahrt ins Gluck*,皮尔·于茨;图8.7)最后的行军场景中一个镜头模仿了普多夫金《母亲》中高潮时刻的游行场景(参见图6.49)。1930年代,当左翼电影制作对法西斯的兴起作出回应时,苏联的影响将会进一步加强。

产生于法国、德国和苏联的电影技巧对很多国家的电影都有影响。1920年代两位最为著名的英国导演反映了法国印象派的影响。安东尼·阿斯奎思(Anthony Asquith)的第二部长片《地下》(*Underground*,1928)使用自由灵动的摄影机和主观性的叠印讲述了一个发生在普通工人阶级环境里的爱与嫉妒的故事(图8.8)。阿尔弗雷德·希区柯克的拳击片《拳击场》(1927)在很多主观性的段落中都显示出他对印象派技巧的采纳吸收(图8.9)。希区柯克也承认他受惠于德国表现主义,《房客》(*The*

图8.6 (左)《外套》中包含的怪诞元素让人想起德国表现主义。比如,这个巨大的热气腾腾的茶壶预示着一个奇特的梦幻段落即将开始。

图8.7 (右)《母亲克劳泽升天记》中,当主要人物在抗议队伍中前进时,一个低角度镜头以苏联蒙太奇的方式把他们隔离出来,背景是天空。

图8.8 《地下》中，女主角（未展现）抬头观看一座建筑，一个令人想到法国印象派的叠印传达出她对那个恶棍的想象。

图8.9 《拳击场》中，希区柯克在跳舞者的这个镜头中使用了变形的镜像，用以暗示男主角在派对上的精神混乱。

图8.10 《疯狂的一页》中一个神秘莫测的场景。在这个场景中，一个沉溺于舞蹈的疯子穿着一套精心设计的服装出现，在包含有一个旋转的、条纹状的球形物的表现主义场景中进行表演。

Lodger，1926）受到了明显的影响。随后的几十年里，他将充分利用在1920年代学会的先锋派技巧。

这种商品化了的先锋派，其国际影响甚至远达日本。1920年代，日本吸收了各种艺术——主要是文学和绘画——中的西方现代主义。未来主义、表现主义、达达主义和超现实主义全都受到欢迎。一个年轻的电影制作者衣笠贞之助（Teinosuke Kinugasa），已经拍摄了三十多部影片，在商业制作中享有盛名。然而，他同时与东京的现代主义作家关系密切，在这些作家的帮助下，他在1926年独立制作了一部奇特的影片《疯狂的一页》（*A Page of Madness*），这部影片把表现主义和印象派技巧带到了新的极端。衣笠贞之助从《卡里加利博士》中获得启发，将故事情节设定在一座疯人院里，频频使用变形的摄影技巧和表现主义场面调度，反映疯人们所看见的离奇景象（图8.10；请将这一镜头与第5章中《卡里加利博士》和其他表现主义影片中的镜头进行比较）。这一情节为那些充满闪回和奇幻段落的场景提供了发展动机。衣笠贞之助接下来的一部影片《十字路》（*Crossroads*，1928）虽然难度降低但仍反映出来自欧洲先锋电影的影响。该片是第一部在欧洲获得大量发行的日本长片。

卡尔·德莱叶：欧洲导演

无声电影晚期国际导演的典范是卡尔·德莱叶。他先是在丹麦担任记者，然后于1913年进入诺帝斯克担任编剧工作，此时这家公司仍然还是一家力量强大的公司。德莱叶担任导演的第一部影片《审判长》（*Præsidenten*，1919）运用了传统的斯堪的纳维亚元素，其中包括一些引人注目的场景（图8.11）、一种相对简朴的风格和戏剧化的照明。他的第二部影片《撒旦日记》（*Blade af Satans bog*，1920）也是为诺帝斯克拍摄的。该片受到格里菲斯《党同伐异》的影响，讲述了一系列关于痛苦与信仰的故事。

就在此时，诺帝斯克的开创者之一劳·劳里岑（Lau Lauritzen）离开，公司走向没落。德莱叶和本雅明·克里斯滕森两人都到了瑞典进入斯文斯加公司工作。克里斯滕森拍摄了《女巫们》，德莱叶则拍摄了《牧师的遗孀》（*Prästänkan*，1920）。接下来的几年里，德莱叶奔走于丹麦和德国之间，在乌发制作公司拍摄了《麦克尔》（1924）。回到丹麦后，他加入了正处于上升中的守护神公司（Palladium），

图8.11 在《审判长》和其他早期影片中，德莱叶常常把对主要动作的注意力同样引向场景和附加道具（与图3.14进行比较）。

拍摄了《房屋的主人》(*Du skal ære din hustru*，1925)。这部室内喜剧片展现了一个家庭蒙骗一个专横的丈夫，以让他明白他是怎样恫吓他妻子的。这部影片为德莱叶树立了国际声誉，尤其是在法国，他备受称赞。在挪威短暂停留并拍摄了一部挪威－瑞典合制影片后，德莱叶被享有盛名的兴业电影公司（Société Générale de Films，这家公司正在制作冈斯的《拿破仑》）聘用，在法国拍摄了一部影片。

其结果是所有国际风格的默片中也许最伟大的一部——《圣女贞德蒙难记》(*La passion de Jeanne d'Arc*，1928)。演职人员构成就代表了这种民族的混杂性。丹麦导演监督着布景设计师赫尔曼·沃姆——他曾为《卡里加利博士的小屋》和其他德国表现主义电影工作——和匈牙利摄影师鲁道夫·马泰（Rudolph Maté）。演员则大多为法国人。

《圣女贞德蒙难记》把来自法国、德国和苏联先锋运动的影响融入一种新鲜而大胆的风格。德莱叶将他的故事集中在对贞德的审判和行刑上，使用很多特写镜头，这些镜头常常偏离中心而且是利用空白背景拍摄的。这种令人目眩的空间关系有助于把注意力高度地集中于演员的面部。德莱叶还使用了已经可行的新式全色胶片（见本书第7章"风格与技术变化"一节），这种胶片可以使演员不化装就进行拍摄成为可能。在很近的取景拍摄中，画面揭示出面部的每一个细节。扮演贞德的勒妮·法尔科内蒂（Renée Falconetti）做出了令人震惊的诚实而又强烈的表演（图8.12）。稀疏的场景中包含了被弱化的表现主义设计的笔触（图8.13），室内酷刑场景中的低角度取景和加速的主观性剪辑显示出苏联蒙太奇和法国印象派的影响。

尽管有很多批评认为，对一部默片来说，《圣女贞德蒙难记》太过依赖冗长的对话，但它依然受到广泛赞誉，被看做一部杰作。然而，制片人在完成极度奢侈的《拿破仑》后陷入了财政困境，无力再支持德莱叶的下一部影片项目。因为丹麦电影制作业正极度恶化，德莱叶转而启用实验电影制作者的一个常用策略：他找到了一个赞助人。一位富有的

图8.12（左）《圣女贞德蒙难记》中一个空白背景且偏离画框中心的特写镜头既让我们困惑，也允许我们观察到扮演主角的法尔科内蒂的动人表演。

图8.13（右）《圣女贞德蒙难记》审判室场景中不配对的窗户，令人想起赫尔曼·沃姆在德国表现主义电影制作中的早期职业生涯。

贵族承诺资助《吸血鬼》(*Vampyr*, 1932)，条件是要扮演影片的主角。

正如片名所显示的，《吸血鬼》是一部恐怖片，但却与《德古拉》（环球在一年之前制作了这部影片）这样的好莱坞电影类型很少有相似之处。这部影片并没有展现蝙蝠、狼和吸血鬼行为的明确规则，而是唤起一些无法解释、无影无踪的恐怖感觉。一个住在乡村小旅馆的旅行者，在一多雾的景区里，当他四处游荡时遇到了一系列超自然的事件（图8.14）。他发现本地一个地主的女儿似乎与她的神秘的医生和一个偶尔出现的阴险老妇人关系密切。主人公的调查引发了一场梦，在梦中，他想象自己已经死去（图8.15）。《吸血鬼》中的很多场景都给人一种画外正好发生了一些可怕事件的感觉，行进和摇移的摄影机恰好迟到了一点，没能拍到这些事件。《吸血鬼》的发行拷贝很多在视觉上都有所变质，但一些良好的35毫米拷贝仍然显示出德莱叶怎样使用照明、雾气缭绕的场景以及摄影机运动强化那种令人毛骨悚然的气氛。

《吸血鬼》也有别于这一时期的其他影片，所以人们认为难以理解。这部影片标志着德莱叶国际漫游的结束。他回到了丹麦，因为找不到对另外一个拍摄项目的支持，于是重操记者旧业。第二次世界大战期间，他又重新开始了长片的拍摄制作。

主流工业之外的电影实验

当特定的艺术电影在1920年代期间变得不同于大众娱乐电影之时，一种更为激进的电影创作风格出现了。这就是实验电影或独立先锋电影。实验电影通常都是短片，而且是电影工业外部制作出来的。实际上，它们常常故意破坏商业叙事电影制作的惯例。

为了完成自己的工作，电影制作者们也许要使用他们自己的钱财，找到富有的赞助者或者通过在主流电影工业内部的临时工作赚钱。此外，电影俱乐部和促进并放映艺术电影的特别影院的兴起也为更具实验性的电影提供了汇集场所（参见"深度解析"）。正如其他类别的另类电影制作一样，实验趋势在变得更具国际性之前也是作为一种孤立的现象，于一战结束后很快出现在不同的国家中。

在20世纪最初的几十年里，画家和作家们创立了各种各样的现代主义风格，包括立体主义、抽象艺术、未来主义、达达主义和超现实主义。在大多数情形下，拍摄过一两部影片的艺术家已经在这些运动中确立了身份。在另外一些情形下，一些年轻的电影制作者陶醉于创造出一种另类、非商业的电影的想法之中。

1910年代期间，一些颇具实验色彩的影片从

图8.14 （左）在《吸血鬼》中，男主角跟踪一个木腿男人无实体的影子，看到这个影子和它的主人融合到一起。

图8.15 （右）当他调查过的那个吸血鬼老妇向下凝视他之时，这个镜头通过他棺材上的窗口呈现了"死去"的主人公的视点。

那些风格化的运动中产生，但不幸的是没有一部被保存下来。甚至在1910年以前，意大利艺术家布鲁诺·科拉（Bruno Corra）和阿纳尔多·金纳（Arnaldo Ginna）据说就已经使用手工上色的抽象图形制作了一些短片。1914年，一群俄罗斯未来主义画家制作了一部名为《未来主义者的卡巴莱戏剧13号》（Drama in the Futurists' Cabaret No.13）的戏仿性影片，但极少有人了解这部有趣的作品。

一些未来主义影片是在意大利制作的。其中之一的《未来主义生活》（Vita futurista），是一个未来主义群体在1916年和1917年期间拍摄制作的。与未来主义运动相伴随的是对这一新的"机械时代"的称颂。艺术家们抛弃了传统的逻辑，迷醉于对快速运动的捕捉，甚至描绘同时发生的连续事件。《未来主义生活》由几个互不相关的荒诞片段组成，其中包括画家贾科莫·巴拉（Giacomo Balla）追求一把椅子并与之结婚。保存下来的一些图片表明，这部影片使用了扭曲镜像和叠印，这些方法也许预示着法国印象派电影人以及后来的先锋电影制作者的出现。一位商业制片人也制作了两部由一个未来主义摄影师安东·布拉加利亚（Anton Bragaglia）执导的影片：《魔咒》（It perfido canto，1916）和《泰爱斯》（Thais，1916）。前一部影片，布拉加利亚宣称其中有一些创造性的技巧，已经佚失。《泰爱斯》保存了下来，但它并不比其他影片更激进，而是使用了连贯性叙事和显示出一种较为温和的未来主义面貌的场景、模糊焦点和服装设计。

由于缺乏关于这些早期实验电影的足够证据，我们只能从1920年代开始阐述独立先锋电影。实验性电影制作中存在六种重要潮流：抽象动画片、达达主义影片、超现实主义、纯电影、诗意纪录片和实验性叙事影片。

抽象动画片

在19世纪末期和20世纪初期，艺术家们逐渐转向了非写实风格的作品。有时候，只有标题才能让观看者分辨出一幅画作到底呈现的是什么样的图形。1910年，瓦西里·康定斯基的《抽象水彩画》（Abstract Watercolor）做出了彻底的决裂：这幅画包含一些形状和色彩，但却什么都没有描绘。另外一些艺术家迅速学会这一样式，抽象图形成为现代艺术中的一股重要潮流。

这种非再现的风格需要花一些时间才能进入电影中。1910年代后期，德国的一些艺术家坚定地认为，既然电影也像绘画一样是一种视觉艺术，它的最纯粹的形式就应该是抽象的。他们中的一员——汉斯·里希特（Hans Richter）——已经与一个表现主义小组一起学习艺术并工作。一战期间，里希特在瑞士遇到了一个达达主义艺术家群体，其中有一个瑞典艺术家，名叫维金·艾格林（Viking Eggeling），他也在德国生活过。艾格林沉迷于把艺术作为一种精神沟通的普遍化工具。里希特和艾格林回到德国，两人都从事"卷轴"工作，在长条形的画纸上绘制一系列略微不同的图画。他们试图找到将它们转换成活动影像的方式，使之成为一种"视觉音乐"。他们有机会使用乌发公司的设备。从1910年到1921年，他们利用从卷轴拍摄的动态短条画格进行实验。1921年，里希特宣称已经制作出第一部抽象动画影片《节奏21》（Rhythmus 21），但这部影片多年之后才得以公开放映。

最早的抽象动画影片很明显是由瓦尔特·鲁特曼（Walter Ruttmann）在德国制作的。鲁特曼也曾学习过绘画，并以抽象和表现主义风格进行工作。然而，他很早就对电影产生了兴趣。1913年，他猛烈抨击"作家电影"（参见本书第3章"德国"一

节），认为利用文学提升电影品质是一种无意义的尝试：

> 你不能通过增加和提升"品质"把电影转变成一种艺术作品。你能把世界上最好的小丑聚到一起，你能让他们在顶级的剧场里表演，你能用最杰出的诗人的名字来装点你的影戏节目——艺术却绝不会从这种方式产生。艺术作品只能从材料的可能性及其要求中产生。[1]

鲁特曼的态度将会是1920年代很多实验电影制作者的态度。1918年，他对"活动绘画"的思想发生浓厚兴趣，开始寻找通过胶片创作"活动绘画"的方法。

显然是由于对商业化动画技术知之甚少，鲁特曼使用油彩在玻璃上绘画，然后擦掉湿画的某些部位并替换之。他把玻璃的下方照亮，然后从上方拍摄每一次改变。他的《影戏作品1号》（*Lichtspiel Opus 1*）于1921年4月初在法兰克福做了试映，并于该月月末在柏林举行首映。鲁特曼继而制作了三部类似的短片：《影戏作品2号》（*Lichtspiel Opus 2*，1921）、《鲁特曼作品3号》（*Ruttmann Opus 3*，1924）和《鲁特曼作品4号》（*Ruttmann Opus 4*，1925；这些影片现在以《作品1号》《作品2号》等而知名）。每一部短片中，各种抽象的图形以栩栩如生的方式生长、收缩、变形（图8.16）。鲁特曼打算放映他的影片时要配上原创的音乐和手绘的色彩。这些令人兴奋的短片为他赢得了制作戏剧广告片和长片特定段落——如弗里茨·朗的《西格弗里德》中克里姆希尔德的"猎鹰之梦"——的入场券。

在此期间，里希特也想办法制作了三部类似的短动画片，即《节奏》（*Rhythmus*）系列（临时性地以1921、1923和1925的日期进行标注）。他的合作者艾格林遇到一个经验丰富的动画制作者厄娜·尼迈尔（Erna Niemeyer）；她根据他的卷轴画拍摄制作了《对角线交响曲》（*Diagonalsymphonie*）。艾格林把他的这部活动的抽象画作看做音乐的对等物，要求放映这部短片时没有任何声音伴奏。影片呈现了一些平行的白色对角线在黑色背景上以各种复杂的样式进行的一系列变化（图8.17）。《对角线交响曲》于1914年举行了首次放映。一年后，艾格林逝世。

抽象动画的技巧也影响了商业电影，最为显著的影响出现在一个与众不同的电影制作者洛特·赖尼格（Lotte Reiniger）的作品中。1910年代，她受训成为一位女演员，她也很善于剪切精心制作和意味深长的侧影。1920年代初期，她创作了一些特效段落和广告片。从1923年到1926年，在鲁特曼和其他人的帮助下，她创作了她最重要的影片《阿赫迈德王子历险记》（*Die Abenteuer des Prinzen Achmed*）。《阿赫迈德王子历险记》是第一部重要的动画长片（早于迪斯尼的《白雪公主与七个小矮人》[*Snow White and the Seven Dwarfs*]）。影片通过具有微妙阴影的背景上拍摄剪影人物的方法，讲述了一个天方夜谭中的神话故事（图8.18）。赖尼格在好几个国家创作此类剪影式的奇幻影片。

1925年5月3日，抽象电影在柏林的乌发影院集中放映的一个重要日子，包括了《对角线交响曲》、三部鲁特曼的《作品》短片以及里希特的《节奏》系列。展映的项目中还有两部法国影片：勒内·克莱尔的《幕间休息》（*Entr'acte*）和达德利·墨菲（Dudley Murphy）和费尔南德·莱热的

[1] 引自Walter Schobert, *The German Avant-Garde Film of the 1920's* (Munich: Goethe-Institut, 1989), p.10.

图8.16 （左）在《作品2号》中，当这些抽象的形状有节奏地彼此交错、融合、分离时，鲁特曼创造出了材质的微妙渐变。

图8.17 （右）在《对角线交响曲》中，围绕着基本的对角图案旋转的复杂的弯曲形状构成整部影片的抽象样式。

图8.18 （左）《阿赫迈德王子历险记》中，灰度渐变暗示了场景的深度；活动的人物则由连接在一起的木偶剪影组成。

图8.19 （右）莱恩·莱《突色拉瓦》中抽象人物的基础是澳大利亚的土著艺术。

《机械芭蕾》（*Ballet mécanique*，见图8.28）。两位德国电影制作者意识到一种崭新的试验冲动。里希特和鲁特曼放弃抽象动画，转而制作使用实物的影片，此时此刻，这一传统几近消失。

1929年，这一传统出乎意料地再次浮现。伦敦电影协会（London Film Society）为一位年轻的新西兰人、抽象画家和剧作家莱恩·莱（Len Lye）提供资金拍摄短片。1927年到1929年，莱一直从事绘画工作，同时为一家剧院绘制幕布以养活自己。《突色拉瓦》（*Tusalava*）于1929年在伦敦电影协会首映，深奥的影像让绝大多数观众都感到迷惑不解（图8.19）。尽管这部影片反响微弱，但莱仍然成为有声电影时期最为重要的抽象动画制作人之一。1920年代期间，奥斯卡·费辛格（Oskar Fischinger）也在尝试不同的动画技巧，包括绘制抽象图画，但他的作品也是在声音进入电影之后才逐渐多产起来。

深度解析　"艺术电影"机制的扩散

二战结束后的几年里，法国印象派和德国表现主义电影使得众多评论者在主流商业电影和独特的艺术电影之间做出区分。无论是否有效，这种区分自此之后已获得普遍应用。

艺术电影，凭借其极为有限的吸引力，在1920年代期间导致了一套新的机制的产生——历史学家称为"另类的电影网络"[1]。一些国际化的杂志、

[1] Richard Abel, *French Film: The First Wave, 1915—1929* (Princeton, NJ: Princeton University Press, 1985), p.239ff.

电影俱乐部、小型艺术影院、影展以及演讲，其目的都是要将电影提升为一种艺术形式。一些电影制作者常常支持这样的尝试，写文章，在俱乐部和艺术影院出现，甚至专门为这些小型的、精英化的渠道拍摄电影。

这一网络的源起能够追溯到路易·德吕克，他曾经为一本名为《影片》（Le Film）的严肃影迷杂志撰写理论和批评文章，1917年到1918年，他是这本杂志的编辑。通过这本杂志，他举荐了阿贝尔·冈斯和马塞尔·莱赫比耶的早期印象派电影，并发表了后者的第一篇电影理论文章。1919年，号召为艺术电影组建电影俱乐部，1920年，他创办了《电影俱乐部杂志》（Le Journal de Ciné-Club）。第一个电影俱乐部的三次不定期会议之后，德吕克创办了另外一本杂志，即《电影人》（Cinéa），后来，为给他小成本的电影制作筹资，他卖掉了这本杂志。被改名为《人人电影》（Cinéa-Ciné pour tous）后，这本杂志发表了很多印象派电影人撰写的文章以及支持印象派运动的评论。

1921年，作家里乔托·卡努杜（Ricciotto Canudo）组建了"第七艺术之友俱乐部"（Club des Amis du Septiéme Art），以CASA的简称知名，成员包括一些属于巴黎艺术精英的艺术家和批评家，他们的活动包括聚在一起讨论电影、欣赏音乐、读诗和跳舞：电影获得了高雅艺术的待遇。

卡努杜不知疲倦地为促进电影而奔走，他通过与巴黎艺术界的联系，说服颇有声望的艺术年展"秋季艺术沙龙"（the Salon d'Automne）从1921年到1923年每年进行两个晚上的电影展映。展映的这些夜晚，还有关于电影的讲座以及重要电影片段的放映——常常出自法国印象派和德国表现主义运动。虽然卡努杜于1923年末过早逝世，CASA随之衰落，但他的同僚仍在继续他的工作。1924年，一家巴黎艺廊，即时尚博物馆（the Musée Galliera），举行了一场关于法国电影艺术的展览，这意味着电影又向尊崇的地位迈进了一步。除了提供讲座和电影放映，此次展览还展示了设计、招贴、摄影、时装和来自近期法国电影的其他物品——它们大多数都是印象派风格。

1925年，电影的参与在各种展览中达到了高潮。这一年，装饰艺术与现代工业国际博览会（the Exposition International des Arts Décoratifs et Industriels Modernes）在巴黎举行。这次博览会就像是一个关于装饰艺术的世界集市，现代主义艺术的装饰风格由此在全世界流行。电影也拥有自己的画廊空间，一个新的电影协会成立，以便放映最近的重要电影。印象派作品再一次表现突出。

另类电影网络也在另外一些国家出现。1924年，一个颇有声望的德国艺术展览——大柏林艺术展（Grossen Berliner Kunstausstellung）——也包括了一个电影单元，由原初的场景设计和模型组成。很多表现主义电影，如《卡里加利博士的小屋》和《三生计》，都参加了展览。第二年，一个专门为摄影和电影而设的更大的展览在柏林举行。这个电影和摄影展（Kino Und Photo Ausstellung，或称Kipho）把商业和艺术混杂在一起。大型公司宣传即将发行的影片，而参观者观看了德国表现主义电影场景设计展示，其中包括《尼伯龙根之歌》中完整尺寸的龙。

与共建电影欧洲的努力相一致的是，1920年代晚期的电影展览也更为国际化。1928年，在海牙举办的国际电影展（the Interenationale Tentoonstelling op Filmgebied）是一个重要事件，有助于把开始不久的苏联蒙太奇运动介绍给欧洲人。1929年，德意志工作联盟（Deutsche Werkbund）在斯图加特市组织了一场电影与摄影（Film und Foto）的大型博览会。几个长片和短片节目，全面呈现了从《卡里加利博士的小屋》开始的先锋电影的历史。到了无声电影末期，重要的艺术电影已经获得了经典地位。

深度解析

另类电影网络的另一个重要组成部分出现在1924年，那一年，让·泰代斯科（Jean Tedesco）在巴黎开设了第一家"专业影院"（salles specialisées，今天以艺术影院而知名）。泰代斯科是一位批评家，他买下了德吕克的《电影人》杂志，将之改名为《人人电影》。长期以来，他竭力推动建立一家影院来重映经典和放映一些新近的独特电影。他的老鸽巢剧院（Théâtre du Vieux-Colombier）创建了一个循环放映的经典片库，一些找不到商业发行人的影片可以在这里首映。1928年，这家影院甚至制作了雷诺阿的印象派电影《卖火柴的小女孩》。到1920年代后半期，已经有了好几家类似于老鸽巢剧院的专业影院，巴黎和外省的电影俱乐部的数量也在大幅度增长。很快，电影俱乐部和小型专业影院也在国外出现了。

1925年，一群伦敦知识分子，其中包括后来掌管现代艺术博物馆电影资料馆的艾里斯·巴里（Iris Barry）以及电影制作者艾弗·蒙塔古（Ivor Montagu），组建了电影协会（Film Society）。电影协会放映一些老电影，一些没有发行人的进口片，特别是一些因为英国严苛审查制度而不允许公映的影片。电影协会和其他俱乐部对于被禁止的苏联电影在英国的放映无比重要。这一团体一直持续到1938年，尽管1930年代初，一些艺术影院，包括长期运行的学院，已经使得观看小众电影越来越容易，而且电影俱乐部已经出现在了英国的其他地区。

艺术影院的潮流于1925年进入美国，这一年，西蒙·古尔德（Symon Gould）创办了电影艺术协会（Film Arts Guild），租了纽约一家小型影院，在周日下午放映进口影片。接下来的三年里，协会已经能够开展全天候放映，另外一些艺术影院也在纽约和其他城市也开设了起来。1928年，好莱坞开设了艺术影院（Filmarte），这里的电影制作者也有了更多机会接触到欧洲先锋电影。这些艺术影院最初十分依赖表现主义和其他德国电影，包括老片和新片。而在这十年的后期，苏联电影已经成为艺术影院片目表上的重要内容。常看电影的移民们非常支持这些影院，到了1930年代初期，美国已经有了一个健康的另类电影市场。

电影俱乐部也蔓延到了比利时、日本、西班牙和其他很多国家。一个没能找到发行人的电影制作者可以直接和这些群体打交道，把他们的电影拷贝传播到全世界。只要这些影片的制作成本比较低廉，这种有限的发行就能产生适度的利润。

越来越多的杂志也对艺术电影有所促进。泰代斯科的《人人电影》继续为探讨印象派和其他艺术潮流提供论坛。其他法国期刊也助益甚多，其中包括《电影艺术》（L'Art Cinématographique），虽然只出版了八期，却是印象派理论的重要阵地。这一时期的重要国际期刊《特写》（Close Up）从1927年一直持续到1933年，主导力量是编者肯尼思·麦克弗森（Kenneth Macpherson）和他的妻子布莱赫（Bryher），两位生活在瑞士的富有的英国人。经常供稿的人中包括他们的朋友、知名美国诗人H. D.（希尔达·杜利特尔[Hilda Doolittle]），她撰写了很多关于欧洲艺术电影的热情洋溢的个人化的评价。《特写》很推崇所有非常规的电影，包括G. W. 帕布斯特的影片和苏联电影。布莱赫撰写了第一部关于苏联电影的英文著作。

艺术影院、俱乐部、博览会以及出版物非常支持另类电影。此外，它们也对何种片应该作为经典保存产生了决定性影响。1930年代期间，好几家重要的电影资料馆组建而成，包括伦敦的国家电影资料馆（National Film Archive）、纽约的现代艺术博物馆（Museum of Modern Art）以及巴黎的法国电影资料馆（Cinémathèque Française）。在这些电影资料馆工作的大多数人都对1920年代的另类电影运动怀有深深的热情。因此，这一时期的很多电影都得以保存、修复并在后来的几十年里广为传播。

达达电影制作

达达是一个吸引了所有媒介艺术家的运动，创始于1915年左右，起因是艺术家们感觉到太多的生命在一战中毫无意义地消失。纽约、苏黎世、法国和德国的艺术家们提议清除传统价值，推举一种荒诞主义的世界观。他们将以随机和想象作为艺术创造的基础。马克斯·恩斯特（Max Ernst）展出了一件艺术作品并提供了一把斧头，以便观众能毁掉这幅画。马塞尔·杜尚（Marcel Duchamp）发明了"现成"艺术作品，找到一个物体，把它放进展览馆并贴上标签。1917年，他把一个小便池署上"R. Mutt"并试图参加一个著名的展览，从而引发一桩公案。达达主义者迷恋"拼贴"（collage），这种方法是将不同的元素以异乎寻常的方式并置组合。比如，恩斯特曾把广告插图的碎片和技术手册粘在一起以制作拼贴画。

在诗人特里斯坦·查拉（Tristan Tzara）的领导下，达达主义的出版、展览和表演在1910年代末和1920年代初非常兴盛。表演"晚会"包括这样一些事件，如几个段落同时进行的读诗活动等。1923年7月7日，最后一个重要的达达活动——"'长胡子的心'晚会"（"Soirée du 'Coeur à Barbe'"）——包括三部短片：美国艺术家查尔斯·希勒（Charles Sheeler）和保罗·斯特兰德（Paul Strand）的一项纽约研究、里希特的抽象动画作品《节奏》系列之一以及美国艺术家曼·雷（Man Ray）的第一部影片，它有一个反讽的片名——《回到理性》（*Retour à la raison*）。偶然因素显然参与到了《回到理性》的创作之中，因为查拉告知曼·雷需要为这次晚会制作一个影片时只有24小时了。曼·雷把一些匆忙拍摄的现场镜头与延展的"射线照片"结合在一起（图8.20）。这次晚会取得一种混杂的成功，因为查拉的对手在诗人安德烈·布勒东（André Breton）的领导下，在观众中制造了一场骚乱。

这场骚乱是各种分歧的集中表现，正导致达达运动走向终结。1922年，达达运动严重衰颓，但重要的达达电影仍将出现。1924年末，达达艺术家弗朗西斯·皮卡比亚（Francis Picabia）上映了芭蕾舞《停演》（*Relâche*，意思是"演出取消"[performance called off]）。观众席的标牌上写着这样的句子："如果你不满意，见鬼去吧。"演出间歇（或幕间休息），放映了勒内·克莱尔的《幕间休息》，由作曲家埃里克·萨蒂（Erik Satie）作曲，他也为整个演出作了曲。那一夜晚开始于一个简短的电影序幕（被看做《幕间休息》现代拷贝中的开场段落）。序幕中，萨蒂和皮卡比亚以慢动作跳入场景，然后对着观众开炮。影片的其余部分，出现在演出间歇，由一些毫无联系、极其非理性的场景构成（图8.21）。在描述克莱尔影片的特点时，皮卡比亚对达达观念进行了总结："《幕间休息》也许并不太相信生活的愉悦，它相信发明的愉悦，它尊崇爆发笑声的愿望。"[1]

达达艺术家马塞尔·杜尚也在这一时期进入电影行业。1913年，杜尚从抽象绘画转向现成品和活动雕塑实验。后者包含了一系列电机驱动的旋转盘。在曼·雷的帮助下，杜尚拍摄了一些旋转盘，在1926年创作出《贫血的电影》（*Anémic cinéma*）。这部简短的影片削弱了电影作为一种视觉化叙事艺术的传统观念。这部影片的所有镜头，要么是旋转的抽象圆盘（图8.22），要么转盘上有一些包含法国俏皮话的句子。通过对形状和书写的强调，杜尚创造

[1] 引自Rudolf E. Kuenzli, *Dada and Surrealist Film* (New York: Willis Locker & Owens, 1987), p.5.

图8.20 （左）曼·雷创造出的"射线"影像，没有使用摄影机，而是通过把大头针和钉子之类的物体散乱地放置在胶片上，直接在光线下进行曝光并洗印造成的结果。

图8.21 （右）克莱尔的达达主义奇幻片《幕间休息》以一个不敬的葬礼场景作为结局，在这个场景中，一匹骆驼拉着灵柩，常常以令人目眩的速度穿越过山车般的道路。

图8.22 （左）《贫血的电影》中创造出"贫血"形式的旋转的圆盘之一。

图8.23 （右）《早餐前的幽灵》中，一个男人的头飞离他的身体，同时一个靶子叠印在他身上。

出一种"贫血"的风格（Anémic也是cinéma字母移位构成的变形词）。为了与好玩的态度保持一致，他在这部影片中署名为"Rrose Sélavy"，是对"Eros c'est la vie"（爱神即生命）的双关。

《幕间休息》以及1925年在柏林放映的其他达达电影，使得鲁特曼和里希特这样一些德国电影人相信，不用完全抽象的手绘图像，也能在影片中创造出现代风格来。里希特实际上与每一种重要的现代艺术运动都有关涉，也曾参与达达。在他的《早餐前的幽灵》（Vormittagsspuk，1928）中，用特效表现了物体对常规用途的反抗。在逆转运动中，杯子摔碎又复原。礼帽有了自己的生命，在空气中飘飞，通常的自然法则似乎已经不起作用（图8.23）。

由于内部纠纷的撕裂，欧洲达达运动于1922年终结。达达运动的很多成员形成了另一个群体，即超现实主义。

超现实主义

超现实主义在很多方面都模仿了达达主义，尤其是对于正统审美传统的蔑视。像达达一样，超现实主义也试图找到令人惊奇的拼贴并置。安德烈·布勒东带头与达达主义决裂并创建超现实主义，他引用了洛特雷阿蒙（Comte de Lautréamont）作品中的一个意象："美就像一台缝纫机和一把雨伞在解剖台上偶然的相遇。"[1] 超现实主义运动受到正在兴起的精神分析理论的巨大影响。超现实主义者不依靠纯粹的偶然创造艺术作品，而是试图挖掘无意识心理。他们尤其希望在语言和图像中直接表现梦境的不连贯叙述，而无需意识思维过程的介入。马克斯·恩斯特、萨尔瓦多·达利、胡安·米

[1] 引自Patrick Waldberg, *Surrealism* (New York：McGraw-Hili, n.d.), pp.24—25。

图8.24 （左）曼·雷的《海星》使用分割银幕的摄影技巧，以罐子中的海星、赌盘和其他物体，创造出一些超现实主义式的并置。

图8.25 （右）在《贝壳与僧侣》中，分割银幕的技巧创造出一种奇异的效果：穿着婴儿服的官员，似乎分裂成了两个人。

罗（Joan Miró）和保罗·克利（Paul Klee）是很重要的超现实主义艺术家。

典型的超现实主义电影与达达主义作品区别甚大，因为它不会是很多事件的一种幽默而混乱的组合。实际上，它是一个令人不安的、充斥性意味的故事，采用的是梦境那样的让人费解的逻辑。在赞助人的支持下，达达主义者曼·雷凭借《别烦我》（Emak Bakia，1927）转向了超现实主义，这部影片使用了很多电影特技暗示一个女人的精神状态。在影片结尾，她以一个很著名的形象出现，闭上眼睛，眼睑上画着眼球；然后她睁开眼睛，对着摄影机微笑。很多超现实主义者宣称这部影片几乎不含有叙事。曼·雷接下来的一部影片《海星》（L'Étoile de mer，1927），暗含了一个故事，以超现实主义诗人罗贝尔·德斯诺（Robert Desnos）的剧本为基础。这部影片展现了一对恋爱中的夫妇，其间点缀着海星、火车和其他物体的任意镜头（图8.24）。影片结尾，女人和另一个男人离去，被抛弃的情人用一个美丽的海星安慰自己。

法国印象派导演热尔梅娜·迪拉克已经在长片和法国印象派的范畴里展开了常规的制作，但她也短暂参与超现实主义，执导了由诗人安托南·阿尔托（Antonin Artaud）撰写剧本的《贝壳与僧侣》（1928）。这部影片把印象派摄影技巧与超现实主义不连贯的叙事逻辑结合到一起。一个携带巨大贝壳的僧侣打碎了几个实验室烧杯，一个官员冲进来砸毁了贝壳，让僧侣恐惧。影片的其余部分是这个僧侣在一系列彼此不协调的场景中追求一个美女。由于那个官员的介入，他的爱似乎彻底失败（图8.25）。即使与那个女人结婚，他也是独自一人用贝壳饮酒。这部影片在乌苏林影场（Studio des Ursulines）的小型影院中首次放映时就引起了一场骚动——尽管仍然不太清楚煽动者是阿尔托的敌人还是朋友——他们抗议迪拉克对剧本的超现实主义基调所作的柔化处理。

也许，最为精彩的超现实主义电影是新手导演路易斯·布努埃尔（Luis Buñuel）在1928年创作的。布努埃尔是西班牙的一个电影狂热分子和现代主义诗人，到法国后受雇担任让·爱泼斯坦的助手。在萨尔瓦多·达利的合作下，他拍摄了《一条安达鲁狗》（Un Chien andalou）。影片的基本故事涉及恋人间的争吵，但时间组合和逻辑却是不可能的。在影片开始的段落里，一个男人莫名其妙地用刀片切割女主角的眼睛——然而，她又毫发无损地出现在下一个场景。当争吵继续时，一些蚂蚁从一个男人手掌上的一个洞中爬出来，男主角在一间屋子拖拉一架

图8.26（左）在《一条安达鲁狗》中，一个门铃不可思议地被表现为一双手摇晃一瓶鸡尾酒。

图8.27（右）《黄金时代》的一个优雅派对中，女主角在她的床上发现一头公牛。

装着腐烂的骡子尸体的钢琴，一双手穿过墙壁摇晃一瓶鸡尾酒（图8.26）。影片自始至终都有字幕宣告毫无意义的时间流逝，如"十六年以前"出现在一个没有停顿的连续动作中。

达利和布努埃尔在这部影片之后拍摄了另一部更长、更刺激的影片《黄金时代》（*L'Age d'or*，1930）。微弱的情节涉及两个恋人被女方富有的父母和不宽容的社会分开。较早的一个场景表现了一场浮夸的典礼，主持这场典礼的牧师风化为一具骷髅。后来，一个遭遇枪击的男人跌落到天花板上，女主角则吮吸一座雕塑的脚趾来表达她的性挫折。这部影片充满了色情意象（图8.27），结尾则描述了一个人明确打算要再现基督从虐待性的狂欢中升起。《黄金时代》一上映就引起了骚乱，于是被禁止放映。在几乎超过四十年的时间里，要看到这部影片都是不可能的。

1930年代初期，作为一个统一运动的超现实主义逐渐解体。一些艺术家参与到左翼或无政府政治之中，达利对希特勒的着迷使得他们非常愤怒。到1933年，欧洲阶段的超现实主义运动已经终结，跟达达一样，超现实主义的影响在二战结束后仍然十分强烈。

纯电影

1924年，艺术家们的一次偶然合作，导致了不使用动态绘画而使用日常物体和节奏化剪辑的抽象电影的产生。美国的布景设计师达德利·墨菲决定上马一系列"视觉交响曲"，其中之一是一部相当平淡无奇的芭蕾电影《骷髅之舞》（*Danse Macabre*，1922）。在巴黎，他遇到了曼·雷和现代主义诗人埃兹拉·庞德，他们鼓励他创作一部更加抽象的电影作品。实际上曼·雷已经拍摄了一些底片，但是法国画家费尔南德·莱热完成了《机械芭蕾》的拍摄。墨菲担任摄影，莱热执导了这部复杂的影片，把锅盖和机器部件之类的镜头与他自己的绘画图像并置在一起。影片中几个女人面孔的精彩镜头和一个洗衣妇攀爬台阶的颇有创意的镜头，反复出现了好几次。莱热希望拍摄一部关于查理·卓别林的电影，他用一个具有自己绘画风格的形象来呈现这位喜剧演员，作为《机械芭蕾》的开头和结尾（图8.28）。

在《机器芭蕾》这样的作品的启发下，一些电影制作者意识到，他们可以根据物理世界的抽象视觉特性摄制一些非叙事性的影片。因为商业电影，特别是好莱坞电影，都与强烈的叙事相关，这些抽象电影看起来就像未曾受到文学或戏剧的丝毫影响。这些电影制作者并不能被纳入像达达或超现实主义

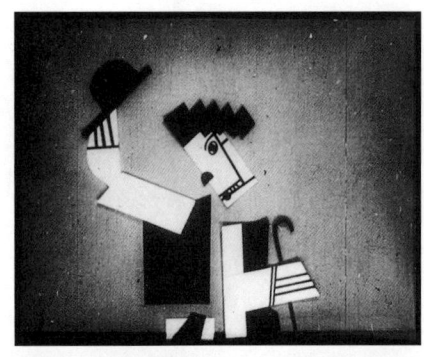

图8.28 （左）墨菲和莱热的《机械芭蕾》利用一个由莱热设计的活动木偶向卓别林致敬。

图8.29 （右）《纯电影的五分钟》开始是黑色背景上不断改变样式的闪亮水晶的几个镜头之间的叠化。

图8.30，8.31 《主题与变奏》用芭蕾舞女的舞姿替换机器零件和植物（未呈示），意在说明不同运动和形状之间在抽象图形上的相似性。

之类的任何现代主义运动之中。事实上，他们大多避免达达的无礼冒犯和超现实主义的心理探索。这些变化多端、遍及各地的电影制作者希望电影缩减到最基本的元素，以创造出抒情和纯粹的形式。

实际上，这种方式的法国拥趸们很快就把它叫做纯电影（"cinéma pur"或"pure cinema"）。其中之一的亨利·肖梅特（Henri Chomette）曾担任过雅克·德·巴龙切利（Jacques de Baroncelli）和雅克·费代等商业电影制作者的助理导演。1925年，一位富有的伯爵委托他制作了一部实验性短片《反射和速度的游戏》（*Jeux des reflets et de la vitesse*，1925）。为了拍摄"速度"部分，肖梅特把摄影机以各种不同角度架在一辆行驶的地铁列车上，而且常常使用高速拍摄。他把这些镜头和一系列闪光物体的镜头并置到一起。他的下一部影片《纯电影的五分钟》（*Cinq minutes de cinéma pur*，1926），是为专门的巡回电影放映而制作的（图8.29；参照图

8.17）。完成这两部影片后，肖梅特就成了一名商业片导演。

热尔梅娜·迪拉克完成超现实主义的冒险之后，热情拥抱纯电影，摄制了《唱片927》（*Disque 927*，1928）、《主题与变奏》（*Théme et variations*，1928）和《阿拉伯花饰》（*Arabesque*，1929）。正如这些片名所显示的那样，迪拉克继续尝试制作一些相当于音乐片段研究的简短而抒情的影片（图8.30，8.31）。随着有声电影的兴起，迪拉克不再能独立地为她的影片找到投资，她也不愿意回归主流电影制作，因此在1929年之后，她主要参与新闻影片的工作。

纯电影的概念也在其他几个国家出现，尽管此名目的影片比较少。一些摄影师也曾在短期内进行电影实验。拉兹洛·莫霍利－纳吉（Laszló Moholy-Nagy）是一位匈牙利摄影师和雕塑家，他在1920年代末期和1930年代初期创作了若干部影片。其中包括《光影游戏：黑白灰》（*Lichtspiel, schwarz-weiss-grau*，

图8.32 （左）通过拍摄自己的动态雕塑作品《光线-空间调节器》（*Light-Space Modulator*），莫霍利-纳吉创造出了阴影和反射光不断变化的样式，利用作品中的活动金属部件，制作出了影片《光影游戏：黑白灰》。

图8.33 （右）斯坦纳《H_2O》的这个镜头中，水表面的反光创造出的影像如此抽象，以至于我们几乎不能认出它的主体。

图8.34 （左）《曼哈塔》中，透过栏杆呈现出处于低远处的街道的戏剧性面貌。

图8.35 （右）《唯有时间》中，一个醉醺醺的、也许濒临死亡的老妇在街道上蹒跚行走，构成了一个母题。

1930），是他在包豪斯任教时拍摄的。片名语含双关："Lichtspiel"既有"电影"（movie）的意思，也有"光影游戏"的意思（图8.32）。美国摄影师拉尔夫·斯坦纳（Ralph Steiner）的《H_2O》(1929)则是由逐渐变得抽象的水的影像构成（图8.33）。斯坦纳制作了两部类似的影片，继而拍摄了下一个十年中的一些最重要的纪录片。1920年代以后，创作纯电影的冲动始终对实验电影制作者具有强大的影响。

抒情纪录片：城市交响曲

一些电影制作者尝试把摄影机带到户外拍摄城市风景那些诗意的方面。他们的影片形成了另一种新类型："城市交响曲"（city symphony）。这些作品部分是纪录片，部分是实验电影。

最早的知名城市交响曲——实际上可能也是第一部实验电影——是在美国摄制的，由现代艺术家查尔斯·希勒和摄影师保罗·斯特兰德在1920年拍摄的。第二年，这部影片以《壮丽纽约》（*New York the Magnificent*）为名在一家商业影院作为风景短片放映，但影片的制作人后来就将它命名为《曼哈塔》（*Manhatta*），这部影片也以此片名而逐渐为人所知。两位制作者在南曼哈顿的巴特利公园（Battery Park）附近拍摄了一些场景，创造出这座城市引人回味的、常常近乎抽象的图景（图8.34）。尽管这部影片最初的发行极为有限，但却在1920年代后半期重新出现在一些艺术影院中，可能启发了随后的电影制作。

1920年代后半期，城市交响曲变得更加普遍。1925年，在法国工作的巴西导演阿尔贝托·卡瓦尔康蒂（Alberto Cavalcanti）拍摄了《唯有时间》（*Rien que les heures*, 1926）。这部影片把两种不同类型的材料——直接拍摄的纪录镜头和排演的场景——并置在一起。店主打开百叶窗，顾客们在咖啡馆吃喝，一个皮条客杀死一个女人，一个老妇人在街道上蹒

图8.36，8.37 在《柏林：大都市交响曲》中，鲁特曼从形成"X"字样的栅栏的抽象活动影像，切到由铁道道口栏杆交叉形成的类似结构。

图8.38 在《雨》中，伊文思捕捉到了掉落到泥砖路面小坑里一场阵雨的最后几滴雨所产生的效果。

蹒跚穿行（图8.35）。卡瓦尔康蒂不愿意把任何一种情境发展为一条连贯的情节线，而是将一些重要情景相互交织以表现整个巴黎的时间流逝。

追随卡瓦尔康蒂影片的是瓦尔特·鲁特曼的长片《柏林：大都市交响曲》（Berlin：die Symphonie der Grosstadt，1927）。这部影片也提供了一座城市一天生活的横截面。鲁特曼具有抽象动画的背景，他的这部影片以一些几何图形开始，对纪录影像进行图形匹配（图8.36，8.37）。随后的镜头探索了机器、建筑物立面、橱窗展示之类的抽象属性。鲁特曼也把社会记录包括在其中，在中午的片段里，从一个无家可归的女人带着孩子的镜头切到了幻想的餐馆中一盘盘食物的镜头。《柏林：大都市交响曲》在一些商业影院里进行了巡回放映，成为默片时期最有影响力的纪录片之一。

诗意的城市交响曲为年轻的电影制作者参与艺术电影创作和电影俱乐部巡回展映工作提供了丰厚的基础。例如，荷兰纪录片导演约里斯·伊文思一开始也是一个重要俱乐部——1927年在阿姆斯特丹成立的电影协会（Filmliga）——的合作创始人。伊文思的第一部完整影片《桥》（De Brug，1928）是对一座吊桥诗意和抽象的研究。这部影片在艺术电影圈取得的成功导致另一些影片诞生，如《雨》（Regen，1929）。《雨》探索了阿姆斯特丹在一场阵雨之前、之中和之后变化的样貌：瓦屋顶和窗口上水的闪光以及河流和水坑中飞溅的水花（图8.38）。《雨》也在欧洲的艺术电影观众中获得好评并启发了很多模仿者。

城市交响曲类型也是多种多样的。某部影片也许是抒情的，展示的是风雨的效果。亨利·斯托克（Henri Storck）为奥斯坦德镇的比利时海岸组建了电影俱乐部，在他的《奥斯坦德映像》（Images d'Ostende，1929）中记录了这个小镇的夏日风景。相比之下，吉加·维尔托夫的《持摄影机的人》通过将几个城市的"日常生活"记录交织在一起，对苏联社会进行了评议。维尔托夫通过在影片中表现电影制作过程和特效的广泛使用，显示了电影的力量（参见图6.54）。城市交响曲已经被证明是纪录片导演和实验电影制作者中的一种经久不衰的电影类型。

实验性叙事

到1920年代晚期，一些国家的电影制作者都在使用独立实验电影的技巧与风格去质疑叙事惯例。在美国，某些实验性导演把来自德国表现主义和法

国印象派的技巧用于适合低成本、独立制片的电影形式。1920年代晚期，欧洲非商业片电影制作者仍然继续推进叙事和抽象电影技巧。

在美国，一些处于商业化电影工业之外的电影制作者希望把电影当成一种现代艺术。然而，这一时期欧洲制作的更加激进的实验电影很少在美国放映。实验电影制作者的灵感主要来自德国表现主义和法国印象派电影。

像德莱叶，罗贝尔·弗洛里（Robert Florey）也是一个国际化的导演，尽管是在一个更小的程度上。他出生于法国，对印象派和表现主义运动都非常熟悉。1921年，他到了好莱坞，担任联艺的法国题材的顾问，而且终于执导了几部不太重要的长片。1927年，他转向实验电影，执导了短片《9413——一个好莱坞临时演员的生与死》（The Life and Death of 9413——a Hollywood Extra，又作Life and Death of a Hollywood Extra）。这部据说只花了100美元的别具一格的影片，将黑色背景上演员的近景镜头，与利用简洁剪纸花样和吊车玩具之类的物体组成的风格化的缩微场景结合起来，并使用餐桌上的普通灯光进行拍摄（图8.39）。这部影片是对好莱坞不关心满怀抱负的人才的诙谐讽刺。弗洛里的摄影师是格雷格·托兰（Gregg Toland），他后来拍摄了很多非常重要的影片，其中包括《公民凯恩》。特效则是由斯拉夫科·沃尔卡皮奇（Slavko Vorkapich）制作的，他也是一个沉迷于先锋电影技巧的移民，1930年代，他为若干好莱坞电影创作了精彩的蒙太奇段落。《9413——一个好莱坞临时演员的生与死》在查尔斯·卓别林的介入下做了商业发行，此后弗洛里拍摄了三部更具实验性的短片，唯一保留下来的是《零之爱》（The Love of Zero），其中包含很多颇具创新性的摄影技巧，但作为一部早期

图8.39 《9413——一个好莱坞临时演员的生与死》中，分割银幕的效果把男主角单纯的面孔与他关于好莱坞的抽象幻想并置到一起。

电影，这部影片并不太有吸引力。弗洛里不久就回到了商业片制作，从马克斯兄弟的第一部影片《椰子》（The Coconuts，1929）到恐怖片《莫尔格街谋杀案》（Murders in the Rue Morgue，1932），执导了很多风格化的中等成本和低成本长片。其中一些影片明显受到德国表现主义的影响。

几乎同时，一些导演采用德国表现主义的想法，把埃德加·爱伦·坡的小说搬上了银幕。业余导演查尔斯·克莱因（Charles Klein）的《泄密的心》（The Tell-Tale Heart，1928）明显模仿《卡里加利博士的小屋》，把故事表现为一个疯子的所见所闻（图8.40）。克莱因的这部影片在一些新建立的艺术影院里进行了巡回展映。在纽约州的罗切斯特市，两位电影和摄影的狂热爱好者——詹姆斯·西布利·沃森（James Sibley Watson）和梅尔维尔·韦伯（Melville Webber）——合作导演了《厄舍古厦的倒塌》（The Fall of the House of Usher，1928）。这部影片旁敲侧击的叙事技巧依赖于观众对爱伦·坡的故事的预先了解。印象派风格的主观摄影技巧和表现主义装饰的结合，试图传达出原作的诡异气氛（图8.41）。沃森和韦伯继而摄制了一部故事更加晦涩的

图8.40（左）《泄密的心》中的男主角坐在他的公寓的地板上，地板是仿照《卡里加利博士的小屋》中的地板设计的。

图8.41（右）《厄舍古厦的倒塌》中的一个表现主义场景，显然描绘的是一个地窖。

图8.42（左）《偷情边缘》中的保罗·罗贝森。

图8.43（右）《失去耐心》似乎表明具有一种叙事情境，然而空白背景上一个女人的镜头的不断重复，却又迫使我们将其视为抽象电影。

影片《罪恶之地》（*Lot in Sodom*, 1933），充满叠印、涂绘的脸孔和黑暗的背景。

1920年代晚期，一些欧洲电影作品继续推进对叙事惯例的探索。其中之一是一部较短的长片《偷情边缘》（*Borderline*），是由一个围绕着国际知识分子杂志《特写》（参见本章"深度解析"）的团体创作的。这本杂志的编辑肯尼思·麦克弗森担任导演，演员之一是诗人H. D.。《偷情边缘》的主要人物是两对夫妇，一对是黑人，一对是白人，他们都生活在瑞士的一个小镇上。当白人男性与黑人女性发生关系时，性和种族的张力就渐渐增强。该片将客观场景和主观场景混杂在一起，而且没有任何清晰的过渡。美国黑人舞台演员和歌手保罗·罗贝森扮演了那位黑人丈夫，H. D.以强烈的方式饰演那位妒火中烧的白人女性。动态的构图反映出苏联电影的影响（图8.42），但这部影片独特之处在于风格简略，是《特写》团体唯一留存下来的完整的实验电影。

比利时人夏尔·德科克雷热（Charles Dekeukeleire）通过法国印象派作品发现了电影。做过批评家工作之后，1927年，他转向了电影制作，此时电影俱乐部运动正在各地蔓延。几年之内，他规划、拍摄甚至自己处理底片，摄制了四部无声实验电影，其中最杰出的是《失去耐心》（*Impatience*, 1929）和《侦探故事》（*Histoire de détective*, 1930），这些大胆的影片在任何艺术传统中都几乎没有先例。《失去耐心》大约有四十五分钟，但却只有四种元素不断地重复：一个女人（或者裸体，或者穿着一件摩托车外套）、一辆摩托车、山地场景和三个摆荡的抽象方块，而且从不曾有两个元素出现在同一个镜头中。尽管这部影片似乎暗示着一种极简的叙事情境（也许是这个女人骑着摩托车穿过山地？），但它仅仅展现给我们同类镜头的不断重复（图8.43）。

《侦探故事》更为复杂。据说是一个正在调查

某个男人为何失去所有生活乐趣的侦探拍摄了一部影片，它主要由一些冗长的书写段落组成，以那男人和他妻子的生活的陈腐影像作为间隔，字幕之外所增加的东西极少。在一个认为电影故事应通过视觉讲述的时期，德科克雷热的影片备受责难。他继续拍摄了另一部默片《白色火焰》（*Flamme blanche*，1931），一部半纪录片，讲的是共产党集会期间警察暴行的故事。面对自己的作品不被理解的局面，他在有声时期转向了纪录片拍摄。然而，他的两部默片杰作，显示了实验电影能够怎样对抗叙事电影的规范。

独立先锋电影依赖于无声片拍摄相对便宜这一实情。声音的引入导致成本急剧上升，即使电影俱乐部和艺术影院也偏爱放映有声片。法西斯主义的兴起使得好几位实验电影导演转向政治纪录片的摄制。然而，在1930年代和后来，商业电影机构之外的实验传统仍在继续，尽管形式有所变化。

纪录长片异军突起

1920年代以前，纪录片制作者很大程度上被局限于新闻影片和风光短片。偶尔，也有长纪录片被制作出来，但它们没能让这一类型更具影响。然而，1920年代，当纪录片逐渐被认为也是艺术性电影时，它获得了新的社会地位。我们可以在这一时期的纪录片中区分出三种重要的倾向：描述异国情调的影片、企图直接记录现实的影片以及资料汇编纪录片。

在美国，异国情调纪录片尤其重要。1922年，随着罗伯特·弗拉哈迪《北方的纳努克》（*Nanook of the North*）的发行，这种类型的纪录片戏剧性地引起公众的关注。弗拉哈迪是阿拉斯加和加拿大的一位探险家和采矿者，已经拍摄过一些关于因纽特人文化的业余短片。他决定摄制一部关于一个因纽特人家庭生活的长片。1920年，一家皮草公司终于同意为这一冒险注入资金。弗拉哈迪在哈德逊湾（Hudson Bay）地区待了六个月，拍摄纳努克与他妻子及儿子的生活。每一个场景都是预先规划好的，纳努克对于哪些动作应该包括于其中给了许多建议（图8.44）。当因纽特人建造了一个超大冰屋并让一边敞开以方便纳努克一家睡觉之际也能拍摄时，弗拉哈迪在真实感和预设场景之间取得了平衡。

那些大型好莱坞电影公司拒绝发行《北方的纳努克》，但独立公司百代交易公司（Pathé Exchange）发行了这部影片。该片大获成功，部分原因无疑是影片主人公迷人的个性。因此，派拉蒙支持弗拉哈迪远征萨摩亚（Samoa，南太平洋中部一个群岛——译注），拍摄另一部类似的影片《摩拉湾》（*Moana*）。他于1923年出发，结果却仅仅找到已经接受西式习俗的土著。为了让影片更具感染力，弗拉哈迪劝说他的"演员"穿上传统服饰，重演一种痛苦的已经废弃的文身仪式。弗拉哈迪此时已陷入他超出规划以及拍摄海量底片的终身习惯中。《摩拉湾》直到1926年才发行，但它却没能复制《北方的纳努克》的成功。弗拉哈迪八年时间里没能完成另一部影片。

《北方的纳努克》的成功也让这个由欧内斯特·B. 舍德萨克（Ernest B. Schoedsack）和梅里安·库珀（Merian Cooper）组成的制片人-导演-摄影师团队创作出他们的第一部长片《青草：一个民族的生活之战》（*Grass: A Nation's Battle for Life*，1925）。这部影片也由派拉蒙投资和发行，记录的是一些伊朗游牧民为他们的羊群寻找牧场而经历的

图8.44 （左）《北方的纳努克》中仔细安排的动作：男主角准备启动他的小艇，加入他那些正在捕猎的朋友们之中。

图8.45 （右）《青草》中，成千上万的游牧民勇敢地翻越严寒的山岭，构成了一种纪录片的奇观。

一次危险迁徙（图8.45）。《青草》极其受欢迎，舍德萨克和库珀因而制作了《变迁》（Change，1928），该片是在实景中排演拍摄的，讲的是一个农民家庭在他们的本土丛林里如何与各种危险作战。《变迁》反映了通向虚构电影制作的一个步骤，舍德萨克和库珀把他们对异国情调的兴趣带入故事片之中，在1933年制作出了赢得巨大成功的《金刚》（King Kong）。

纪录片形式在苏联也极为重要。苏联也有三种类别的纪录片——异国情调、现实记录和资料汇编纪录片。

吉加·维尔托夫在俄国革命期间接管了新闻电影制作。1920年代初，他提出了"电影-眼睛"（kino eye）理论，宣称摄影机镜头因具有记录能力而优于人的眼睛。1922年，他投身于实验，建立了一个新的新闻片系列《电影真理报》（Kino-Pravda，这一名称来自一份布尔什维克国家机关报《真理报》[Pravda]，该报由列宁创办于1912年）。新闻片的每一个部分都聚焦于当下事件或日常的两到三个片段。然而，维尔托夫相信特效也是摄影机报道真实的优越能力的一部分。因此，他常常使用分割银幕效果或叠印评论他的主题（图8.46）。维尔托夫也摄制长纪录片，把直接拍摄的日常生活镜头与特效混合起来，传达一些意识形态观点（参见图6.54）。当声音进入苏联电影时，维尔托夫坚持使用移动的记录机器，在工厂和矿区实景拍摄，制作了《热情》（Enthusiasm，1931），一部关于钢铁生产的第一个五年计划的纪录片。

在这一时期，苏联电影制作者叶斯菲里·舒布实际上独立发明了资料汇编纪录片。她对1920年代初期在苏联发行的外国影片进行了重新剪辑。然而，她真正的兴趣在于纪录片。她渴望将旧新闻片里的一些场景组装到新的影片中，但苏联直到1926年才让她接触到这些新闻片的底片。在这些旧的底片中，她发现了沙皇尼古拉斯二世的家庭电影，她运用这些底片制作出了《罗曼诺夫王朝的灭亡》（The Fall of the Romanov Dynasty，1927；图8.47）。这部影片受到的热烈欢迎允许她摄制两部另外的长片：关于俄国革命的《伟大的道路》（The Great Road，1927）和关于革命之前的《尼古拉斯二世和列夫·托尔斯泰的俄国》（The Russia of Nicholas II and Leo Tolstoy，1928）。舒布使用了很多自己发现的底片，她在有声时代继续从事剪辑工作。

导演们意识到有很多族群生活在新苏联，因此孕育出一种不同于弗拉哈迪《北方的纳努克》的异国情调。1929年，维克多·图林（Viktor Turin）摄制了《土西铁路》（Turksib），记录的是修建土耳其-西伯利亚铁路这一史诗性事件。尽管影片强调

图8.46 《电影真理报》(1925年,第21期)中,列宁的面孔叠印在他墓碑上的天空。

图8.47 《罗曼诺夫王朝的灭亡》中,叶斯菲里·舒布纳入了1920年拆除沙皇亚历山大三世雕像的新闻片。

图8.48 《土西铁路》中的新铁路被用于拴住骆驼。

苏联政府的成就,但也记录了生活在铁路沿线的人们的反应(图8.48)。这种异国情调所具有的魅力,使得《土西铁路》在西方的艺术影院中受到热烈欢迎。同样,在《运往斯文尼西亚的盐》(*Salt for Svanetia*,1930)中,米哈伊尔·卡拉托佐夫(Mikhail Kalatozov)以稀疏但美丽的细节记录了将食盐运往靠近黑海和里海海域的遥远山村的艰苦努力。

1930年代期间,当纪录片的地位变得更加突出时,弗拉哈迪、舍德萨克和库珀、维尔托夫、舒布以及其他一些人将会产生相当大的影响。

国际商业电影制作

正如我们在本书第一部分所强调的,电影一直就是一种国际现象。即使好莱坞已经主宰了世界电影市场,一些国家还是发展出了别具一格的电影风格,世界各地每年都有成百上千瞄准某个大众市场的另类电影不断地被制作出来。一些国家的电影工业非常直接地模仿好莱坞电影,而另一些国家则发明出一些可辨认的(但并非先锋的)样式。若干先前仅有零星电影制作的国家开始比较有规律地制作电影,而另一些国家的制片业则走向衰败。

日本

最为强大有力的制片厂体系之一在日本逐渐形成,一些电影制作者在这一体系中打造出一种与众不同的电影风格。第一批制片厂组建于日俄战争期间(1904—1905)。日本在冲突中的获胜使之成为一个世界强国。很快,工业增长就愈发炽烈。日本为处于战争中的欧洲国家提供军需品,并且开始主宰亚洲消费品市场。美国电影已经进入这一市场,日本观众虽然喜欢美国电影,但他们更偏爱本土电影产品,从而维护了本土电影的制作。

两个最大的公司是日活(Nikkatsu)和松竹(Shochiku)。日活(日本活动照相有限公司[Nippon Katsudo Shashin]的简称)于1912年由几家更小型的公司组建而成。松竹则由兄弟二人于1920年组建,他们掌管着包括歌舞伎戏院和杂耍剧场在内的一家联合企业。日活和松竹都是垂直整合型企业,都拥有发行公司和影院。通过成立贸易协会并出版一份电影杂志《电影时代》(*Kinema Jumpo*),日本电影工业获得了专业身份。

1923年9月,一场地震严重地摧毁了东京,但电影行业却比以前更为强大。在那些重建的影院中,放映商扩大了面积,并采用现代化的装修。垂直整

合允许日本公司控制美国进口并从中获利。

因为在两个星期或更短的时间之内就能拍摄一部长片，松竹、日活以及其他众多更小型的制片厂每年能连续推出600到800部影片。1928年，日本制作的影片比其他任何国家都要多，而日本将在这个位置上占据十年，并于第二次世界大战后再居此位。严密的垂直整合、大型公司对其他娱乐行业的投入，以及一批热切的城市观众，使日本的制片业得以持续发展。

与其他国家一样，日本最早的长片也从本土戏剧中汲取了养分。两种最为重要的日本电影类型是时代剧（jidai-geki），或称历史片，以及现代剧（gendai-geki），或称现代片。时代剧从歌舞伎戏剧中借用甚多，描述大胆的武士和特技动作的剑侠片尤其如此。现代剧则是很典型的罗曼史或家庭生活情节剧，受到模仿19世纪西方戏剧的新派（shimpa）戏剧的影响。所有类型都严格遵守歌舞伎传统，女性角色皆由男性扮演。

电影放映也保留着传统剧场的痕迹。放映商不得不与歌舞伎表演竞争，这种表演会耗费半天或者更多时间。在最大的那些城市里，电影节目总是很长，有时候会超过五个小时。此外，所有影片都伴随着一个解说者，亦即活弁（katsuben）或弁士（benshi）。弁士（通常是男人）站在银幕附近，解释剧情，模仿所有人物的对白，并评论他们的行为。弁士延续了歌舞伎和木偶戏舞台叙述者的传统，为电影放映增添了现场表演的刺激。某些弁士成为明星，吸引了那些不在意电影内容的观众。

一战之后，一些公司抛弃戏剧传统，开始让它们的影片转向现代化。1920年代初期，女性开始扮演女性角色。快节奏的美国进口片激发某些导演打破此前的远景镜头风格。导演们采用了好莱坞的连贯性原则，特写和正反打镜头剪接日益广泛。一些时代剧导演，尤其是牧野正博（Masahiro Makino），利用美国式的快速剪辑让动作更为紧张激烈。某些导演，如小山内薰（Kaoru Osanai）和村田实（Minoru Murata）在他们的《路上的灵魂》（*Souls on the Road*，1921）中，融合了戏剧表演和更加美国化的剪切和闪回结构。

新的类型也迅速涌现。以年轻人为中心的现代喜剧始于《业余俱乐部》（*Amateur Club*，1920）。这部影片的导演托马斯·栗原（Thomas Kurihara，本名栗原喜三郎[Kisaburō Kurihara]——编注）曾在好莱坞担任过托马斯·因斯的助手。随着东京在1923年地震后的重建，城市风尚喜剧成为一种重要的电影类型。美国进口片也加速了这一现代性进程，比如阿部丰（Yutaka Abe）的《抚摸大腿的女人》（*Woman Who Touched the Legs*，1926）模仿了刘别谦的《回转姻缘》（1924）。一种职员喜剧（"sarariman" comedies）类型描绘了受压迫的公司职员试图获得成功时历经的苦难。上班族电影的一位大师是岛津保次郎（Yasujiro Shimazu；《星期天》[*Sunday*，1924]）。

从这一时期保存下来的少量电影表明，尽管成本甚低，但日本的制片厂仍然创造出了世界上最具创新特色的电影之一。衣笠贞之助的《疯狂的一页》（参见本章"风格化特征的融合"一节）呈现出一种实验特性，但主流电影仍然展示出巨大的图像力量。比剑的场景依赖于快速而且突然的剪切、手持摄影机运动以及小心细致编设的舞蹈般的剑术（图8.49）。很多电影炫耀它们的深度空间的取景构图、惊人的拍摄角度和布光（图8.50）。开创于1920年代的富有想象力的叙事方法和风格，将

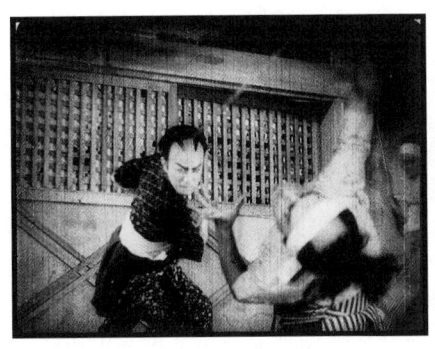

图8.49 （左）《小松龙三》(*Komatsu Ryuzo*，1930) 中充满动感的剑击动作。

图8.50 （右）《爱之小镇》(*Town of Love*，1928，田坂具隆 [Tomotaka Tosaka]) 中对盲眼的工厂主使用硬调的交叉布光。

在接下来十年里日本电影的辉煌成就中进一步精炼化。

英国

战后那些年里，英国电影工业也开始充满乐观地与好莱坞展开直接竞争，所用的方法很大程度上模仿好莱坞。电影先驱、制片人及导演塞西尔·赫普沃思（Cecil Hepworth）于1919年扩张了自己的公司，其他几家公司，比如在战时成立的斯托尔（Stoll）和爱迪尔（Ideal），也都摄制了一些雄心勃勃的影片，希望能在美国进行发行。他们之中，赫普沃思是一位制作出独特英国电影的重要人物。他指出："从一开始就萦绕在我的脑海中的，**是我要摄制英国电影，完全使用英国乡村作为故事背景，自始至终全是英国气氛和英国习俗**。"[1] 他自己最喜爱的《经过麦田》(*Comin' Thro' the Rye*，1924)，利用英国乡村之美，讲述了一个老式的爱情故事（图8.51）。尽管这部影片有美丽的外景摄影，然而事实证明，它依然无法与占据了英国银幕90%时间的好莱坞电影一决高下。短暂成功之后，赫普沃思的公司迅速破产，他转而经营一家电影洗印公司。正如

[1] Cecil Hepworth, *Came the Dawn: Memories of a Film Pioneer* (London: Phoenix House, 1951), p.144. 黑体为原文所加。

我们已经看到的，阿尔弗雷德·希区柯克，这位即将成为英国最为著名的导演的年轻人，正在拍摄一些风格上不像英国影片而更为欧化的影片（参见本章"风格化特征的融合"一节）。

另外一些模仿好莱坞电影但却无法获得美国制作那样的高额预算的电影制作者，也发现了竞争的艰难之处。1920年代中期，英国电影制作业衰落了。1927年，英国政府最终通过了一项配额，以帮助英国制片业的发展。这十年的最后几年，投资缓缓上升，尽管1929年电影引入声音所产生的花费一定程度上阻碍了复苏。1930年代期间，英国电影工业将会成为一种成熟的制片厂体系。

图8.51 赫普沃思为《经过麦田》种植的黑麦田。黑麦田从耕耘到收获的循环，为中心爱情故事的关键场景营造出一个田园诗般的背景。

意大利

意大利在战后的情况多少有些类似。起初，很多制片人主要倚赖战前的制作公式，试图恢复意大利战前电影制作的繁荣时光。奢华的古装电影仍然是主要产品。1923年，意大利联合电影公司（Unione Cinematografica Italiana，简称UCI），一家创始于四年前的大型公司，制作了1913年引起轰动的《暴君焚城录》的豪华重拍版。UCI吸收了正在兴起的欧洲电影运动的一些策略，引进了一位德国人格奥尔格·雅各比（Georg Jacoby），与加布里埃利诺·丹农齐奥（Gabriellino D'Annunzio）共同担任导演。还有一位德国摄影师也是引进的，而且整个演职员阵容都是跨国性的（图8.52）。这部影片所受到的冷漠反应，表明史诗片已经无法使意大利电影重获昔日的辉煌。然而，进一步的尝试仍在继续。1924年，最为重要的意大利导演之一奥古斯托·杰尼纳（Augusto Genina）根据埃德蒙·罗斯丹（Edmond Rostand）的戏剧《大鼻子情圣》（*Cyrano de Bergerac*）拍摄了《风流剑侠》（*Cirano di Bergerac*）。制片人采取了非同寻常的步骤，为整部影片进行了人工着色（彩图8.1）。这一时期另外一种突出的类型则是大力士电影，其中包括《马奇斯特在地狱中》（*Maciste all' inferno*，1926）。

然而，来自美国和其他进口影片的竞争压力太过强大。1920年代初期，意大利电影只占银幕放映的6%。1926年，影片产量下降到仅仅二十部。

1922年，意大利政府被法西斯政党接管，政党的领袖贝尼托·墨索里尼（Benito Mussolini）认为电影是这个国家的"最强大的武器"。1923年，政府组建了电影教育联合会（L'Unione Cinematografica Educativa，简称LUCE），拍摄了一些纪录片。然而，直到1930年代，故事片很少对这一法西斯政权有所响应。

无声电影末期发生了一件很著名的事。阿历桑德罗·布拉塞蒂（Alessandro Blasetti），一个反对继续依赖旧公式的青年批评家和理论家团体的头领，于1929年摄制了他的第一部影片《太阳》（*Sole*）。就这个开垦湿地以作农田的故事而言，布拉塞蒂受到了苏联蒙太奇和其他欧洲先锋电影的深刻影响。仅存的部分显示出用于最大化冲突的快速剪辑、主观化技巧以及不寻常的摄影机角度，所有这些都融合到了湿地场景的炫目摄影之中。布拉塞蒂的这部影片作为第一部重要的法西斯故事片，获得了相当的赞赏。接下来的几年里，随着声音的进入和政府对复苏意大利电影制作越来越多的支持，他将成为意大利最为重要的导演之一。

一些出产电影较少的国家

很多国家开始在稳定的基础上生产影片，它们制作的影片通常都很廉价，而且主要是为了国内市场。这样一些电影工业，持续地倚重民族文学，使用本地风土人情，从而让它们的影片与主流好莱坞产品保持距离。

例如，尽管捷克斯洛伐克从1908年以来就开始了有规律的电影制作，但直到1921年才建立第一座装备良好的电影制片厂。1924年，演员兼导演卡雷尔·拉马奇（Karel Lamač）组建了第二家制片厂：卡瓦利尔卡（Kavalírka）制片厂。在这家制片厂，拉马奇拍摄了《好兵帅克》（*Der brave Soldat Schwejk*，1926），该片有助于建立一种民族电影传统。这部影片根据雅罗斯拉夫·哈谢克（Jaroslav Hašek）那部讽刺军国主义的流行小说改编：拉马奇从这个错综复杂的故事中选取了几个片段，并且找到的主演很像原版插图中的帅克（图8.53）。

图8.52 （左）德国的埃米尔·强宁斯——被引入《暴君焚城录》中的外国演员之一——扮演了尼禄。

图8.53 （右）《好兵帅克》中笨手笨脚的男主角蹲在一个露天厕所后站了起来引起注意。一位路过的长官奖给他一枚勋章，迫使他做出评论："这表明：一个战士无论在哪里，幸运之神都会向他微笑。"

图8.54，8.55 在《库洛·巴尔加斯》中，男主角走进一幢建筑，显示出他是从街道走入一个建造在露天舞台上的阳光照射的内景。

在这一时期，西班牙电影业也略有发展。1910年代，西班牙电影通常都是戏剧的改编。一些小公司旋生旋灭，一些投资者偶尔制作一两部影片。1920年代，组建了几家持续时间更长的电影制作公司，其中最著名的是西班牙电影公司（Film Espanola）。这家公司最为多产和受欢迎的导演是何塞·布奇斯（José Buchs）。他的《库洛·巴尔加斯》（*Curro Vargas*，1923）是一部古装片，场景设在19世纪，是一部很典型的小国家制作的电影。该片把美丽的外景场地与在露天舞台上建造的场景中拍摄的内景混杂在一起（图8.54，8.55）。西班牙观众很喜欢观看在本土拍摄的影片，制作的长片数量在1928年上升到了59部。然而，有声电影的兴起一度让西班牙电影工业实际处于停滞状态。

比利时的电影制作更为稀少，但几家小公司却偶尔制作出一些长片。1919年，安德烈·贾克明（André Jacquemin）组建了一家公司，名为比利时电影公司（Le Film Cinématographique Beige），拍摄长片《海军上将的肖像》（*Le Portrait de l'amiral*，1922，弗朗索瓦·弗拉斯迪尔[François Le Forestier]执导）。该片改编自一部比利时小说，使用了本土场景以增强吸引力（图8.56）。尽管这部影片的主要目标是国内观众，但在法语市场也表现良好。

为了闯入世界市场，某个制片量较少的国家的某个公司偶尔也会制作出大预算的古装片。澳大利亚制片人亚历山大·约瑟夫·"萨沙"·克罗弗拉特-克罗克夫斯基（Alexander Joseph "Sascha" Kolowrat-Krakowsky）采用了这一战略。1910年代初他开始担任制片人，1914年组建了萨沙电影公司。1918年，克罗弗拉特访问美国，学习制片方法。他认为，制作奇观电影能在澳大利亚甚至美国取得成功。他制作了两部大预算影片《索多玛与蛾摩拉》（*Sodom and*

图8.56 （左）《海军上将的肖像》中在布鲁塞尔拍摄的场景。

图8.57 （右）《奴隶女王》中一个埃及的群众场景。

Gomorrah，1922）和《奴隶女王》（*Die Sklavenköningen*，1924），导演都是匈牙利人米哈伊·凯尔泰斯（1920年代末，他将来到好莱坞，以迈克尔·柯蒂兹的名字工作，执导了很多影片，包括《卡萨布兰卡》[*Casablanca*]）。《奴隶女王》是一部很典型的针对国际诉求的史诗片。该片改编自H. 莱德·哈加德（H.Rider Haggard）的一部冒险小说，比较突出的是大量的临时演员和巨大的场景（图8.57）以及摩西分开红海时令人印象深刻的特效。这样一些电影偶尔能在世界市场上获得成功，但它们在一个小规模工业中却不足为有规律的电影制作奠定基础。

1920年代期间，美国掌控世界电影市场的实力愈发明显。然而，仍有很多国家在抵制这种掌控。此外，一套新的机制假定艺术电影不同于商业产品。一些挑战好莱坞电影制作的另类电影兴起。这十年的末期，电影声音的引入大规模地改变了很多国家的电影制作状况，改变有时是积极的，有时则是消极的。

笔记与问题

默片经典的不同版本

今天，在美国的博物馆和教室的银幕上，观看达德利·墨菲和费尔南德·莱热的《机械芭蕾》已属平常——然而，我们所看到的几乎必定是缩减的版本。这部影片曾于1924年在维也纳的剧场技术国际博览会（Internationale Ausstellung für Theatertechnik）上进行首映。这一完整版的一个拷贝——包含了大多数拷贝中都看不到的加插片段，其中有几个莱热画作的镜头——被现代主义建筑师弗雷德里克·基斯勒（Frederick Kiesler，1929年，他为纽约电影协会设计了一座小型艺术影院）保存下来。1976年，他的遗孀将这个拷贝捐赠给了纽约的名作电影资料馆（Anthology Film Archives）。

莱热重新剪辑了一个更短的版本，1935年，他将这一版本捐赠给了现代艺术博物馆。这一删节版是目前绝大多数拷贝的基础，尽管也存在其他版本的《机械芭蕾》。关于这部影片制作状况及后来历程的解释，参见朱迪·弗里曼（Judi Freeman）的《莱热的〈机械芭蕾〉》一文，刊载于鲁道夫·E. 库恩兹利（Rudolf E.Kuenzli）编辑的《达达与超现实主义电影》（*Dada and Surrealist Film*，New York：Willis Locker & Owens，1987，第28—45页）一书。

《圣女贞德蒙难记》的发行历史更为复杂。德莱叶

本人曾宣称，他不能为这部影片在法国、丹麦和别的地方的发行准备最终版，然而有证据表明他确实这样做过。这部电影的底片似乎毁于洗印厂的一次火灾。该片的一种缩减的有声版本于1933年在美国发行，1952年法国发行了另一种有声版本。位于巴黎的法国电影资料馆保存了一个较长版的拷贝，被复制并广泛流传。由于认为这一拷贝仍然缺失了很重要的部分，位于哥本哈根的丹麦电影资料馆进行了艰苦的复原工作。然后，1980年代初，1928年根据原始底片制作的一个拷贝在挪威被发现。令人惊讶的是，这个拷贝与流传了数十年的法国电影资料馆标准版本只有微小的差异。有几个镜头更长，视觉质量更高，除此之外，这部默片经典的众所周知的版本十分接近于原始版。参见托尼·皮波洛（Tony Pipolo）的《圣女贞德的幽灵：卡尔·德莱叶电影的关键拷贝的文本变迁》(The Spectre of Joan of Arc: Textual Variations in the Key Prints of Carl Dreyer's Film)，刊载于《电影史》(*Film History* 2, no.4[November/December 1988]：301—324)。关于早期电影修复的更多资料，参见第4章的"笔记与问题"。

延伸阅读

Higson, Andrew, and Richard Maltby, eds. "*Film Europe*" *and* "*Film America*": *Cinema, Commerce and Cultural Exchange 1920—1939*. Exeter: University of Exeter Press, 1999.

Horak, Jan-Christopher. *Lovers of Cinema: The First American Avant-Garde, 1919—1945*. Madison: University of Wisconsin Press, 1995.

Komatsu, Hiroshi. "The Fundamental Change: Japanese Cinema before and after the Earthquake of 1923". *Griffithiana* 38/39 (October 1999): 186—196.

Lawder, Standish D. *The Cubist Cinema*. New York: New York University Press, 1975.

Peterson, James. "A War of Utter Rebellion: Kinugasa's Page of Madness and the Japanese Avant-Garde of the 1920s". *Cinema Journal* 29, no.1 (fall 1989): 35—63.

Thompson, Kristin. "National or International Films? The Debate during the 1920s". *Film History* 8, no.3 (1996): 281—296.

——. "(Re) Discovering Charles Dekeukeleire". *Millennium Film Journal* 7/8/9 (fall/winter 1980/1981): 115—129.

第三部分

有声电影的发展：1926—1945

两次重大的社会动荡主宰着1930年到1945年这一段时期：大萧条和第二次世界大战。

1929年10月29日，黑色星期二，华尔街的破产标志着大萧条在美国的开始。这种萧条迅速向其他国家蔓延，并在1930年代的绝大部分时间里持续。无数的工人失去了工作，关门的银行数量创下了纪录，很多农场被迫关闭，制造业处于低迷，货币严重贬值。国际市场上的剧烈竞争损毁了1920年代期间在欧洲国家中发展起来的合作精神。

在一种日渐危险的政治气候中，一些经济干扰出现了。自1922年起，意大利就有了法西斯政府。1933年，阿道夫·希特勒成为德国总理，创建了纳粹政权。日本政府也转向极右，并在1931年入侵中国东北三省，确立了帝国主义目标。在很多国家，社会主义政党对法西斯主义蔓延的抵抗，导致了政治上的两极分化。

美国和西欧联盟试图安抚希特勒，但德国在1939年9月3日入侵波兰，引发了第二次世界大战。德、意、日三个轴心国与美国、西欧诸国以及其他同盟国的战争，一直进行到了1945年。尽管这场战争使世界上很多地方遭到严重破坏，但却推进了美国经济的发展，美国从大萧条中的复苏，部分原因在于军事工业的扩展。

声音在电影中的扩散，恰好处于大萧条的初期。华纳兄弟公司在1926年和1927年的一些影片中成功地加入了音乐和音效。到1929年，所有美国制片厂都接纳了声音，影院也迅速发生转变。同一年，早期的美国有声电影在一些欧洲城市里被长时间放映。

好几个国家的发明家同时在研发有声系统，世界各地出现了各种各样引入声音的方法。简陋的有声设备起初使得很多电影处于静态并出现过多对白。然而，从一开始，聪敏的电影制作者就把视觉和听觉的优势注入他们的有声电影中（第9章）。

1930年代期间，绝大多数大型好莱坞公司都遭遇了经济困难，一些公司破了产。然而，它们仍然每年制作出成百上千的影片，并发展出了一些新的技术和类型（第10章）。

声音促进了一些民族电影工业。英国建立了一套模仿好莱坞的制片体系。日本发展出了自己的好莱坞体系的成功变体，并设法控制了国内市场。1930年代期间，印度的小型制作部门也通过提供区域语言和包含歌舞段落的各种流行电影而有所发展（第11章）。

这一时期的极端政治体制既包括右翼也包括左翼，导致某些政府对电影工业采取了全面控制。苏联完成了国有化工业的巩固，在题材上和风格上都制定了严厉的政策。纳粹的行动更为谨慎，但也逐渐吸纳了德国电影业并制定了严格的审查制度。意大利政府采取了不同的方式，为电影公司提供财政上的刺激，鼓励它们为公众提供轻松的娱乐（第12章）。

法国电影仍然处于持续的危机之中。无数小型制作公司没能形成一个统一的制片厂体系。一些个体的电影制作者创造出一种诗意的风格，被称为诗意现实主义（Poetic Realism）。在这一时期的中期，在短暂的人民阵线政府（Popular Front government）的支持下，左翼电影人也制作出了一些乐观主义的影片。然而，战争一旦开始，德国就占领了法国大部分地区，不曾逃亡的法国电影制作者感觉到只能在纳粹占领者的严密控制下工作（第13章）。

法西斯政权日益强大的力量导致了一些西方国家转向政治纪录片制作，在这些国家，政府赞助实况电影的拍摄。少数实验电影制作者仍然继续独立工作，在主流电影之外创作出一些重要作品（第14章）。

第9章
有声电影的兴起

从使用一架钢琴或一台管风琴到整支管弦乐队,绝大多数无声电影都有现场音乐相伴随。音效则与银幕动作大略匹配。此外,从一开始,电影发明家们就试图把影像与通常是在唱片上机械复制的声音拼接在一起。在1920年代中期之前,这些系统很少取得成功,主要的原因在于声音和影像要完全同步非常困难,也因为放大器和扬声器还不足以满足影院大厅的需求。

同步化声音的引入通常要追溯到1927年,这时华纳兄弟发行的《爵士歌手》(*The Jazz Singer*)取得了巨大成功。然而,有声技术的发明和扩散过程在不同国家的进展大不一样,而且包括很多种相互竞争的系统和样式。

声音不仅具有经济和技术上的意义,也影响到了电影的风格。一些批评家和导演担心适合戏剧的大量对话场景将会摧毁无声时期灵活的摄影机运动以及剪辑技巧(参见本章末的"笔记与问题")。然而,大多数电影制作者很快就意识到,富于想象的声音能够提供一种有价值的崭新的风格资源。1933年,阿尔弗雷德·希区柯克对无声片的现场音乐伴奏与有声片中的配乐之间的差异进行了评价:"在无声片时期,我就对音乐和电影抱有浓厚兴趣,我一直相信声音的到来会开启一个伟大和崭新的机遇。

伴随的音乐最终会完全处于电影制作者的掌控之下。"[1] 此时，声音和影像在制作期间就能以可预见的方式结合到一起。

有声电影在美国

美国、德国和苏联，这三个国家主导着整个世界的电影向有声片的转化，其中美国率先成功地步入了有声电影的制作。电影经营者对声音的到来期待已久。唯一的问题是，哪一种系统在技术上可行并有利可图？若干不同的系统相继投入了市场。

1923年，李·德福雷斯特（Lee DeForest）首先展示了他的"有声电影胶片"（Phonofilm）。片上录音（sound-on-film）的过程是把声波转化为光波，以影像的方式记录在常规的35毫米胶片上画格旁的边缘（参见图9.9左边缘）。这种系统具有声画同步上的优势。如果胶片断裂不得不修复，是把同样数量的画格和声格拿掉。德福雷斯特决心保持独立，他的公司始终较小，尽管有声电影胶片的专利权在海外的销售促进了声音在某些国家的发展。

1910年代和1920年代初，西电公司（Western Electric）——世界上最大的公司之一美国电话电报公司（American Telephone & Telegraph）的一家子公司——开发出了录音系统、放大器和扬声器。投入大量资金的研究者把这些部件综合到一起，以便使声音与影像保持令人满意的同步。1925年，西电公司销售它的盘上录音（sound-on-disc）系统，但大多数好莱坞制片厂都过于谨慎而没有采纳这一系统。

华纳兄弟与维他风

西电公司的有声系统得以出售之时，华纳兄弟还是一家处于扩张中的小公司。利用华尔街的投资，华纳兄弟买入很多发行和影院设施，试图实现垂直整合。它还在洛杉矶创办了一家广播电台，以促销它的电影。电台设施来自西电公司，西电公司则设法让萨姆·华纳对它的电影录音系统产生兴趣。

起初，华纳兄弟认为声音取代电影节目的现场娱乐，是一种削减成本的方式。通过录制杂耍表演和使用管弦乐为长片做伴奏，他们能够在自己的影院节省劳动力，也能为其他放映商提供同样的节省。他们与很多重要的歌手、喜剧演员和其他表演者签订了独家合约。华纳兄弟在一系列短片中对维他风（Vitaphone）的应用进行了测试。1926年8月6日的第一次公映，开始是八部短片，其中包括威尔·海斯的一段演讲和乔瓦尼·马丁内利（Giovanni Martinelli）的《丑角》（*I Pagliacci*）中的一段咏叹调。约翰·巴里摩尔（John Barrymore）主演的长片《唐璜》（*Don Juan*，艾伦·克罗斯兰[Alan Crosland]执导）录制了音乐但没有对白。这次放映大获成功，华纳兄弟因而摄制了更多有音乐的短片和长片。

1927年10月6日，《爵士歌手》（艾伦·克罗斯兰）举行了首映式。绝大多数段落都只有管弦乐伴奏，但在四个场景中，杂耍明星阿尔·乔尔森（Al Jolson）唱了歌甚至短暂地说了话（"你还是什么都没听见"）。这部影片获得异乎寻常的成功，表明了声音也许不仅是提供了一种复制舞台表演和音乐的廉价形式。华纳兄弟摄制了更多的"部分对白片"（part-talkies），并在1928年摄制了第一部"全对白片"《纽约之光》（*The Lights of New York*，布莱恩·福伊[Bryan Foy]执导），再次引起轰动。

[1] Stephen Watts, "Alfred Hitchcock on Music in Films", *Cinema Quarterly* 2, no. 2 (winter 1933/1934)：81.

采用片上录音

华纳兄弟率先进入了有声领域，但另一家公司紧随其后。当西电公司研制盘上录音系统时，两位工程师，西奥多·凯斯（Theodore Case）和厄尔·斯邦纳波尔（Earl Sponable），发明了一种片上录音系统，部分基于德福雷斯特的有声电影胶片。福克斯公司投资了凯斯－斯邦纳波尔系统。像华纳一样，福克斯也是一家小型的但处于扩展中的公司，期望声音能带给它某种竞争优势。福克斯将凯斯－斯邦纳波尔系统重新命名为"幕维通"（Movietone），并在1927年用杂耍和歌舞表演的短片进行了演示。这场放映很成功，但福克斯很快就发现，绝大多数负有盛名的剧场艺人都跟华纳兄弟签订了协议。福克斯于是专注于有声新闻影片，包括极为流行的林白只身飞向巴黎的新闻片。其他使用幕维通的影片包括F. W. 茂瑙1927年的长片《日出》（参见本书第7章"好莱坞的外国电影人"一节）的配乐和1928年的一些部分对白片。

第四种重要的系统是由通用电气和西屋公司的一家子公司RCA（Radio Corporation of America，美国无线电公司）研制的另外一套片上录音技术。这套系统被称为"富托风"（Photophone），在1927年初做了演示，在短期内有望与当时最为成功的系统——华纳的维他风——展开竞争，而成为工业标准。

这一时期好莱坞五家最大的制片公司——米高梅、环球、第一国民、派拉蒙和制片人发行公司——对待声音仍然很谨慎。如果一些公司独自行动，它们也许会选择互不相容的设备。因为每一家公司的影院都必须放映其他公司的影片，共同标准的缺乏就会损害到商业利益。1927年2月，它们签署了"五大协议"（Big Five Agreement），承诺共同采用最具优势的有声系统。两种首要的选择是西电的

图9.1 有声电影时代初期，很多影院都拥有既适用于盘上录音也适用于片上录音的放映机，比如这台西电的样品。

盘上录音系统和RCA的片上录音系统。1928年，西电也有了一种有效的片上录音技术——而且它提供更优惠的合同。五大选择了西电的系统。

因为很多影院已经安装了留声机式的放映机，一些好莱坞公司的大多数影片在好几年里仍然发行两种不同类型的拷贝：一些使用留声机唱盘，一些使用片上录音（图9.1）。只有华纳兄弟制作影片时继续使用盘上录音。然而，1931年，华纳也转向了片上录音，与电影工业其余部分建立起关联。

被拒斥的RCA系统——富托风，并没有消失。大卫·萨诺夫（David Sarnoff），RCA的总经理，创办了一家新的垂直整合的电影公司。他购买了电影预售办公室，由此获得了一个发行渠道和一家制片厂，而且，他还购买了基思－阿尔比－奥芬（Keith-Albee-Orpheum）巡回杂耍表演厅组成一条院线。

1928年10月，萨诺夫组建了Radio-Keith-Orpheum（无线电-基思-奥芬），称为RKO（雷电华）。因为富托风与西电系统兼容，很多美国影院购买了富托风设备，而且这一系统在国外也取得了相当大的成功。

一些好莱坞制片厂一旦决定了采用哪种系统，立即就在影院里安装相应设备。一些独立影院常常使用更便宜的有声系统之一。很多更小的影院则根本无力买进任何有声设备，尤其是因为有声技术的扩散同时伴随着大萧条的冲击。因此，很多美国影片都既发行了有声版也发行了无声版。实际上，直到1932年中期，美国向有声电影的转变才真正完成。

声音与电影制作

电影制作者和技工都竭力应付着这一陌生且通常笨拙的新技术。麦克风不够敏感而且难以移动；音轨混录也很困难；常常必须在隔音棚里用多台摄影机拍摄场景（参见"深度解析"）。

当很多早期有声电影还是静态的并充满了对白之时，就有一些电影制作者对于这种新技术的限制做出了充满想象力的回应。歌舞片——由这一新发明所生发出的电影类型——为声音灵活机智的运用提供了机会。即使像大获成功的《百老汇旋律》（*The Broadway Melody*，1929，哈里·博蒙特[Harry Beaumont]）这样呆板的后台歌舞片（backstage musical），都具有一些聪敏的时刻。开场设置在一组音乐排练室里，同时表演的不同片段创造出一种不和谐音，而且，当在隔音棚内拍摄的镜头和隔音棚外拍摄的镜头之间进行剪辑时，一种声音会突然地被切换到另一种声音。另外一部娱乐行业歌舞片——鲁本·马莫里安（Rouben Mamoulian）的第一部长片《欢呼》（*Applause*，1929）——使大量的摄影机运动重新出现在了有声电影之中。

深度解析　早期有声技术与古典风格

早期有声技术为电影工业提出一些风格上的问题。第一批麦克风是全指向的，因而会录制场景中的所有噪声。摄影机在拍摄时会发出呼呼的旋转声，必须放置在隔音棚内。此外，起初，每一个场景的所有声音都只能同时录制，还没有分别录制声轨然后"混音"一说。如果需要音乐，就得在拍摄的场景旁安排乐器演奏。麦克风的位置限制着演员的动作，通常是用沉重的索具悬挂在演员的场景上空，技术员只能在有限的区域内移动麦克风，试着将它指向演员（图9.2）。

图9.2显示出，有三台摄影机正在拍摄两个人坐在长凳上的一场简单的戏。这一技巧——多机拍摄——已经被广泛采用，因为每一个场景都必须全

图9.2　华纳兄弟有声摄影棚内，正在拍摄一部早期对白片的外景对话戏。管弦乐队在旁边演奏，三台安装在隔音棚里的摄影机对着长凳上的两个人。注意中间的隔音棚顶上的那人正在轻轻移动麦克风以便捕捉两位演员的声音。另外两只麦克风悬挂在乐队上方。几条线路正将来自三只麦克风的声音传输给一个图上看不到的录音间。

部直接拍下来。尽管就技术而言，用单机在长拍镜头中拍摄所有动作更加容易，但电影制作者们都不愿意放弃无声电影时代连贯性剪辑系统带给他们的灵活性及重要意义。为了能够使用定场镜头、切入镜头和正反打镜头之类的技巧并保证镜头变换时声音匹配而且嘴唇运动平滑，导演们从多种不同角度拍摄同一场景。某台摄影机也许使用标准镜头拍摄远景，另一台摄影机使用长焦镜头拍摄中景，第三台则从某一略微不同的角度拍摄动作。有时，会使用三台以上的摄影机。

即使是华纳兄弟主要展现古典音乐和杂耍表演的维他风短片，也使用多机拍摄以保证镜头变化（图9.3）。例如，《战地英豪》（*Behind the Lines*）——第二部维他风影片（摄于1926年8月），表现的是战时一位深受欢迎的艺人艾尔希·贾尼斯（Elsie Janis）带领一群士兵演唱一系列歌曲。这部七分钟长的影片是使用两个摄影机机位直接拍摄的。完成后的影片在两个机位之间来回切换（图9.4，9.5；请注意华纳兄弟有声摄影棚里的舞台式背景幕）。

在长片中，多机拍摄并没有准确复制无声片的风格。体积庞大的隔音棚的存在，给精确取景拍摄造成了困难。比如，在对话场景中，某个镜头也许是从某个角度拍摄某些人物，而反打镜头则从斜侧拍摄（图9.6—9.8）。而且，因为摄影机倾向于排列在某个场景之前，空间因而常常在各个镜头之间部分重叠（图9.9—9.11）。有声电影初年，声轨不期然间占用了无声时期仅用于影像的胶片矩形格的左侧部分。因此，很多早期有声片都是方形的影像（参见图9.9）。美国电影艺术与科学学院很快就推荐在影像的顶部和底部加上黑条，以便重新恢复矩形格；这种"学院比例"（或"学院片门"）在1950年代宽银幕比例兴起之前一直被作为标准宽高比。

早期有声技术的另外一些层面也限制了电影制作者的选择。摄影机隔音棚装有滑轮，但通常是用于在不同机位之间移动摄影机。总的说来，移动时噪声太大，不适合拍摄移动镜头。实际上，

图9.3 大约1926年，布鲁克林，华纳兄弟维他风有声摄影棚里的制作团队和设备，包括四个摄影机隔音棚。左数第二个，穿着黑色西服的那个人，他的手正放在一只悬挂在天花板上的麦克风上。后面空旷的场景中可以看到一架用于拍摄歌舞短片的钢琴。

图9.4，9.5 当视野从一台摄影机转到另一台拍摄该场景的摄影机时，产生了完美的动作匹配：一名战士正爬上用作舞台的卡车。

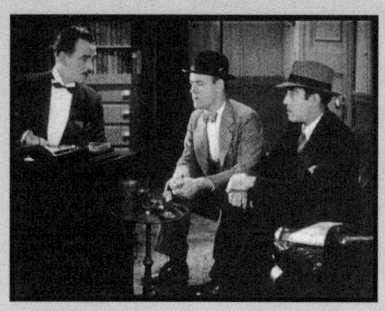 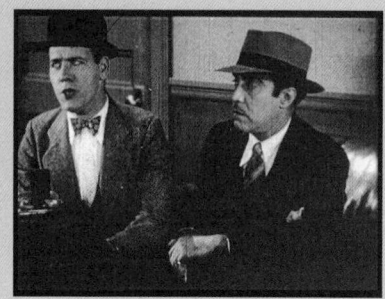

图9.6—9.8 《纽约之光》中的一个场景，使用多机拍摄：一台摄影机拍摄霍克和两个跟班，另一个摄影机使用长焦镜头从另一角度更近距离地拍摄两个跟班，第三台摄影机也使用长焦镜头，从侧面拍摄霍克。

 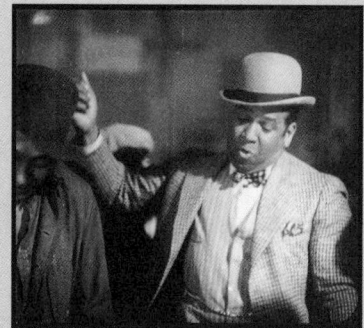

图9.9—9.11 《哈利路亚！》（1929，金·维多）中，角度相似的三个镜头。请注意，中间那人在第二个镜头中出现在画框左边，到了第三个镜头则处于画框右边。

摄影机操作员会通过隔音棚窗口进行短暂的平摇（panning）以保持动作处于画面中心。因此，与无声片时代相比，短暂平摇镜头成为一种更加普通的风格特征。麦克风一开始也不够敏感，制片厂因而总是坚持要求演员们接受语言训练，学习缓慢而清晰地说话。很多早期对白片的节奏都极为缓慢，对现代观众而言显得生硬。

技术人员很快就解决了这些问题。摄影棚里很快安装起能够隔离摄影机噪音的金属隔音罩，而不再有使用隔音棚的尴尬。麦克风吊杆也出现了，能够在演员们的头顶上移动麦克风以追随移动的声源（图9.12）。也许最重要的是，到了1933年，为某个场景录制多条声轨然后混录成一条最终的声轨已经可行。这种新的技术能够在一部电影的画面摄制和剪辑完成之后再为其录制非叙境的气氛音乐，还可以为某个场景添加音效，或者为歌手预录一些歌曲在拍摄时回放以便对口型。声音的组合和重组变得跟选取和安排镜头一样容易，多机拍摄因而终止。

图9.12 威廉·韦尔曼执导《明星证人》（*The Star Witness*，1931）。摄影机被装在了隔音罩里，麦克风通过吊杆悬在演员头顶上空。

> **深度解析**
>
> 正如我们将在下一章里看到的，1930年代，好莱坞将会进一步克服声音在电影风格上所造成的限制。
>
> 值得注意的是，某些电影制作者，主要是那些在别的国家工作的电影制作者，避免使用或很少使用多机拍摄系统。这些电影人放弃了好莱坞技术所提供的那种光滑的嘴型同步和动作匹配，更多地采用无声方式拍摄然后在后期配上松散而又合适的声音。这样一来，就可以使用移动摄影机、各种不同角度镜头的快速剪辑以及其他一些好莱坞早期有声片很少使用的技巧。

刘别谦将他在默片中的机智带入《璇宫艳史》（The Love Parade，1929）这部以神秘的东欧国家为故事背景的古装歌舞片中。在这部性别角色倒转的喜剧片中，艾伯特伯爵与女王路易斯结婚，结果却发现他在婚姻或国家事务中都没有权威。虽然这部影片主要是在摄影棚里拍摄的，但刘别谦在绝大多数场景都避免使用多台摄影机拍摄。他只是让人物在剪切之前几秒完成一句对白，然后在下一个镜头几秒后再说对白。因为没有对白跨越剪切，声音更容易被剪辑。在一些歌唱跨过剪切的歌舞段落中，刘别谦则恢复使用多台摄影机（图9.13，9.14）。

其他一些歌舞段落则通过使用暗示性的"刘别谦笔触"避免多台摄影机。当伯爵站在窗口唱着"巴黎，恳请你永不改变"时，刘别谦切到反打镜头，呈现一些迷人的女子正从另外的窗口看着他——也许是他众多浪漫情侣中的一部分。从这一场景切到另一窗口，伯爵的男仆正唱着另一首歌，然后我们看到一些女仆的反打镜头，也带着浪漫的弦外之音。而且，在另一个窗口中，伯爵的狗也吠叫出一点同样的音调，一些母狗出现在附近的灌木丛里聆听。

《哈利路亚！》（1929，金·维多）通过另外一些方法绕过了形式障碍。维多说服米高梅拍摄了一部完全由非裔美国人主演的歌舞片。没有轻便的声音设备可用，所以大约有一半底片都是在现场无声拍摄的。没有隔音棚妨碍，维多就能在外景中自由地移动摄影机（图9.15）。《哈利路亚！》确实在某些场景使用了多台摄影机拍摄（图9.9—9.11）。然而，即使是那些棚内场景，都具有一种与众不同的品质，因为大部分对话，无论是后期配制还是直接

 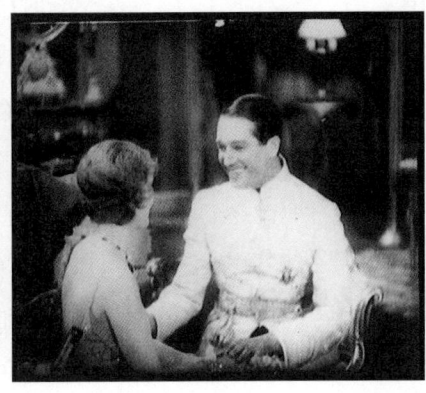

图9.13，9.14 《璇宫艳史》"爱的巡礼"段落，多机拍摄造成了人物角度只有细微差别的镜头的笨拙切换。

图9.15 《哈利路亚!》中,这家人唱着歌带着他们的作物穿过棉花地的推轨镜头。

拍摄,都是由演员们一定程度即兴创作的。他们通常是快速说话,甚至彼此交叠,从而创造出比绝大多数早期对白片都更生动的节奏。

虽然制片厂坚持要加入两首欧文·柏林(Irving Berlin)的歌,但整部影片的声轨都在强化非裔美国人的民间音乐和灵歌。演员们演奏了班卓琴、卡祖笛和教堂管风琴。尽管《哈利路亚!》对南方黑人的宗教习俗和性习俗的处理稍微有点情节剧化,但它处理了一种很大程度上被好莱坞所忽视的环境,并且创造性地使用了声音,因此意义重大。

德国挑战好莱坞

1918年,三位发明家推出了德国的片上录音系统——特里耳贡(Tri-Ergon)。从1922年到1926年,这些发明家试图推行这一工序,巨大的乌发制片公司选择它。然而,也许是因为在1920年代中期遭遇了财政危机,乌发并没有转向有声电影的制作。

瓜分国际市场

1928年8月,多家国际公司将它们在声音上的专利联合起来,其中包括特里耳贡的一些专利,组建了有声电影辛迪加(Tonbild-Syndikat),通常被称为托比斯(Tobis)。几个月后,几家重要的电子和录音公司组建了第二家公司——克朗影业公司(Klangfilm),以便促销另外一种片上录音系统。经历了一场简短的法庭大战之后,1929年3月,这两家公司合并成为托比斯-克朗影业公司,不久就成了美国之外实力最强的有声电影公司。4月,受到一些关于维他风成功的消息的刺激,乌发与托比斯-克朗影业签订了一份合约,开始建造有声摄影棚。

操纵着托比斯-克朗影业的利益群体,包括实力强大的瑞士和荷兰金融集团,决定与美国公司展开竞争。当华纳兄弟于1929年在柏林公映那部极为成功的《唱歌的傻瓜》(The Singing Fool, 1929,劳埃德·培根[Lloyd Bacon])之时,托比斯-克朗影业获得一份法院禁令,终止了这部影片的放映。托比斯-克朗影业宣称,华纳兄弟在影院里安装的维他风设备侵犯了它的某些专利权。当托比斯-克朗影业的官员把美国有声系统阻挡在德国之外的企图变得明显时,美国电影制片人与发行人协会(MPPDA)宣称,所有美国公司都将停止向德国影院输送影片,也将停止将德国电影进口到美国。

这一时期的不确定性放慢了德国向有声电影的转变。因为缺乏装有音响系统的影院,也因为害怕不能将影片输出到美国,制片人都不愿意制作有声片。同样,当几乎没有可供放映的有声影片时,放映商也不太愿意购买昂贵的放映系统。第一部德国对白片,《没有女人的土地》(Das Land ohne Frauen,卡尔米内·加洛内[Carmine Gallone]),完成于1928年,但直到1930年初有声电影的制作和放映才得以

加速进行。到1935年，几乎所有德国影院都已安装了有声系统。

与此同时，一些美国公司发现它们的联合抵制不再有效。华纳兄弟和雷电华开始向托比斯－克朗影业支付授权费，以便让它们的影片和设备进入德国。托比斯－克朗影业也设立了一些国外分公司，并与若干国家的有声电影公司签订了专利共享协议。为了获得更进一步的法令阻止美国设备从瑞士、捷克斯洛伐克或其他地方运送进来，托比斯－克朗影业扬言要控制世界市场的一大块。

很快，MPPDA和一些与西电系统相关的公司就与托比斯－克朗影业达成和解。1930年7月22日，在巴黎的一次会议上，所有各方都同意参与一个瓜分世界市场的国际卡特尔。托比斯－克朗影业独享在德国、斯堪的纳维亚、东欧和中欧大部分地区以及另外几个国家销售有声系统的权利。美国制造商则控制了加拿大、澳大利亚、印度、苏联和其他一些地区。一些国家，如法国，仍然允许自由竞争。任何人在任何区域发行有声影片，都必须向卡特尔的相应成员支付一笔费用。尽管仍然有数不胜数的专利案件和高额授权费的国际性争斗，全球有声片卡特尔仍然起着作用，直到1939年第二次世界大战将它推向了终结。

德国有声时代初期

尽管1920年代有很多德国电影制作者到了好莱坞，在纳粹政权于1933年掌控这个国家之前，早期的有声片一直是创造力十足。老练的默片导演和重要的新人都已经找到创造性使用声音，以及保持风格灵活的摄影机运动和复杂剪辑的方法。

弗里茨·朗是1920年代德国表现主义运动的核心人物（参见本书第5章"德国表现主义运动"

图9.16《M》中，当警方心理学家描述那个未知罪犯反常的心理状态时，朗将镜头切换到了那位杀人犯的家中，他正对着一面镜子做出一些怪诞的表情。

一节），他的第一部有声片是他最好的影片之一。《M》（1931）讲的是搜查一个谋杀孩子的连环杀手的故事。警察搜查网给柏林的地下世界造成了很大的烦扰，因此，罪犯们抓住了这个杀手并在一个私设的法庭里进行审讯。朗选择回避所有非叙境音乐，而专注于对话和音响效果。他并不停留在某个人物那里，而是使用灵巧的剪辑在很多人物之间快速转换。朗也避免创造冗长的静态场景，而是使用声音把不同的动作和地点迅速地缝合在一起。他还实验了声桥（sound bridge），让声音——特别是人声——从一个场景延续到下一个场景，这种技巧直到现代好莱坞电影才普遍使用（图9.16）。在描绘这两场追捕时，朗使用声音和影像，通过两个群体会议间的来回剪切，在警察和高度组织化的犯罪世界之间创造出平行对比（图9.17，9.18）。一个声音母题也成为一个重要线索：杀手独特的口哨声暗示着他在画外的存在，这最终导致了他的被捕。

离开德国前，朗还为他1922年的《赌徒马布斯博士》拍摄了续集。在《马布斯博士的遗嘱》（*In*

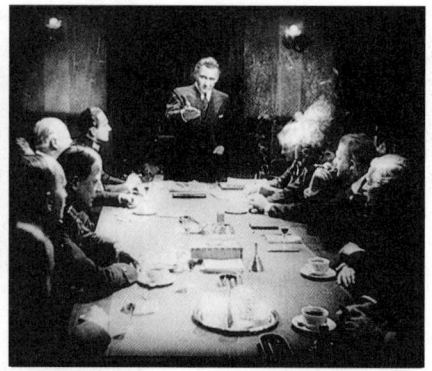

图9.17，9.18 从犯罪团伙老大在会议上做出的手势，切到警署官员同样的手势，形成了明显的"动作匹配"，并在两个会议之间形成对照。

图9.19 （左）《西线战场1918》中，一个精疲力竭的学生从战场上被遣送回来寻求帮助，他从一群正在制作棺材的战士旁边走过时，背景深处一颗炮弹爆炸。

图9.20 （右）《西线战场1918》倒数第二个镜头，即将死去的卡尔宣称他就要回到不忠的妻子身边，因为"我们都是罪人"。

Das Testament des Dr. Mabuse，1933）中，犯罪集团头目马布斯博士在精神病院中操控着团伙，甚至在他死后，他的指令也仍被执行。

资深默片导演G. W. 帕布斯特在有声时代的初期拍摄了三部很有名的影片：《西线战场1918》（*Westfront 1918*，1930）、《三便士歌剧》（*The Threepenny Opera*，1931）和《同志之谊》（*Kameradschaft*，1931）。《西线战场1918》和《同志之谊》都是反战电影，在德国民族主义和军国主义上升的时期呼吁国际间的谅解。《西线战场1918》描述的是第一次世界大战的疯狂；《同志之谊》则展示了德国矿工在一次矿难后冒着生命危险拯救法国同事。

《西线战场1918》通过苦涩的象征和对战场环境的现实主义描述呈现出一种反战立场（图9.19）。

其中一个场景讲的是主人公卡尔休假回家，发现他的妻子与屠夫的送货员睡在一起。这一场使用了很多微妙的景别变化展现卡尔从愤怒到痛苦地听之任之的情绪变化和反应。在满是伤员和临终的士兵的战地医院这个痛苦的片尾场景中，卡尔本人也已经濒临死亡，他终于原谅了他的妻子（图9.20）。这部影片以字幕"结束了吗？！"结束，同时伴随着爆炸声。帕布斯特在纳粹统治时期多在法国拍摄影片（参见本书第13章"法国的移民导演"一节），但二战期间却回到德国工作。

马克斯·奥菲尔斯（Max Ophüls）本是一个舞台导演，也在有声电影时期之初开启了他的电影生涯。他的第一部重要作品是《换得的新娘》（*Die verkaufte Braut*，1932），可以归入一种非常受欢迎的德国类型：轻歌剧（operetta）。《换得的新娘》使用了好几种风格化的技法，这将成为奥菲尔斯的典

图9.21 《换得的新娘》末尾，一群人拍照定格，然后是一幅装在镜框里的照片（标着"纪念1859年"的字样）。

型风格，其中包括深景调度、精心设计的摄影机运动、直接面对观众讲述（图9.21）。奥菲尔斯的第一部成熟作品是《情变》（*Liebelei*，1933），在这部影片中，一位小提琴家纯真的女儿与一位潇洒的中尉坠入了爱河。奥菲尔斯尤其以围绕人物盘旋的精巧的摄影机运动营造出一种强烈的浪漫主义而著称。《情变》中的一个场景，起初，摄影机只是在那对夫妇跳舞时简单跟随（图9.22）。然后，随着背景的移动，他们绕着摄影机疯狂旋转（图9.23）。最后，摄影机在音乐盒上暂停，他们仍在跳舞，逐渐移出我们的视野（图9.24），然后这一场景淡出。

德国有声电影时期之初最受称赞的导演处女作之一，是列昂蒂内·萨冈（Leontine Sagan）的《穿制服的女孩》（*Mädchen in Uniform*，1931）。这部影片讲的是一个敏感的女孩曼努埃拉（Manuela）被送到一所私立学校，由一位残暴的女校长管教（图9.25）。曼努埃拉迷恋上唯一一位富有同情心的老师，她在一场聚会上大胆表白了她的爱情之后，试图自杀。《穿制服的女孩》是早期对女同性恋进行富有同情心的处理的罕见尝试。萨冈到南非约翰内斯堡去并成为当地戏剧界一位核心人物之前，在英国拍摄了第二部影片《未来的男人》（*Men of Tomorrow*，1932）。

也许，在德国国内和国际市场最为成功的早期有声电影是歌舞片。埃里克·沙雷尔（Erik Charell）的《会议在跳舞》（*Der Kongreß tanzt*，1931）结合了奢华的服装和场景以及精巧的摄影机运动。不那么豪华，但并不缺少愉悦感染力的是《加油站那仨》（*Die Drei von der Tankstelle*，1930，导演威廉·蒂勒[Wilhelm Thiele]）。起初，三个朋友回到家，发现法警们正在搬走他们所有的家具。他们唱着一首胡言乱语的歌《布谷鸟》（Cuckoo），跳着舞，微笑着向被搬走的每一样东西告别；这一场景是从很多

图9.22—9.24 《情变》中，摄影机随着人物舞动，然后小心翼翼地离开了他们。

图9.25 《穿制服的女孩》中的女校长正在检查女学生。

图9.26，9.27 图9.26中，《加油站那仨》中的加油站外面，三位男主角正随着一首预录的歌曲跳舞；图9.27显示的是加油站的另一个拍摄地点，建在摄影棚内，以便录制直接声（direct sound）。

图9.28，9.29 《蓝天使》中的一个切入镜头，保持着嘴型的同步，尽管这一场景是用一台摄影机拍摄的。注意第二个镜头中洛拉的头部位置略有不同，拉特拿着的粉盒的位置也高了一些。若使用多机拍摄，则能让他们的姿势在不同的镜头中保持一致。

不同的角度拍摄的。最后，这三个人决定迁移到乡村，他们跳出窗子，钻进了汽车。

就像很多重要的早期有声片一样，《加油站那仨》也尽可能避免使用多台摄影机拍摄，尽可能在室外拍摄动作。制作者们甚至两次建造Kuckuck（"布谷鸟"）加油站场景（图9.26，9.27）。一些可以后期配音或只使用音乐的场景是在室外拍摄的，而一些同期录音的场景则是在室内拍摄的。

一部与众不同的歌舞片是观众最多的德国有声电影之一，亦即好莱坞导演约瑟夫·冯·斯登堡执导，埃米尔·强宁斯（在对白片迫使他返回德国之前，他一直与斯登堡在好莱坞工作）主演的《蓝天使》（The Blue Angel，1931）。这部影片也给玛琳·黛德丽（Marlene Dietrich）带来了世界声誉，那时候她还只是一个默默无闻的女演员。

强宁斯扮演了拉特教授，一个压抑的、不受欢迎的高中教师。在第一个场景中，街道的声音营造出拉特的街坊和他早晨的日常生活状态。第一次打破他惯常生活的实际上是一个无声的时刻，此时他低声地与他心爱的金丝雀说话，但没有得到回应。那只鸟儿已经死了。当拉特试图要捉住一些在下流的蓝天使酒吧里听性感歌手洛拉-洛拉唱歌的学生时，他进入了一个完全不同的世界。他本人也爱上了洛拉，放弃工作与她结婚，为了帮助挣钱而成为一个小丑。最后，他在洛拉出轨之后绝望地死去。

冯·斯登堡几乎完全避免了多台摄影机拍摄，然而他仍然设法使用精良的对口型技巧创造出一些对话场景（图9.28，9.29）。《蓝天使》也因为它具有

现实动机的画外声音而著称。一道铃声成为与拉特程式化生活相关的母题。当他指定他的学生写一篇惩罚性论文的时候，有一刻沉默无声；他打开一扇窗户，我们听到一个男童唱诗班正在附近唱歌。除了声音的独创性运用，《蓝天使》在国际上取得成功，部分原因还在于黛德丽对洛拉的风情演绎。这部影片帮助她开启了好莱坞生涯，1930年代她和约瑟夫·冯·斯登堡一起在那里拍摄了若干更为重要的影片。

1933年，所有这些德国导演——朗、帕布斯特、奥菲尔斯、萨冈、沙雷尔、蒂勒和冯·斯登堡——都离开德国到国外工作，很大程度是因为纳粹政权攫取了权力（参见第12章）。

苏联追寻自己的有声片发展之路

当西方国家为互不兼容的系统和专利而奋起争斗时，苏联的电影制作仍然保持了相对的独立性。1926年，两位发明家——P. T. 塔格尔（P. T. Tager）和A. 绍林（A. Shorin）——各自开始为片上录音系统工作。同一年，德国的特里耳贡在莫斯科演示了它的设备，但却没能与苏联公司签下合约。1929年正当苏联电影工业打算从西方公司进口有声设备时，塔格尔和绍林宣称他们的系统已经准备好。普多夫金试图利用塔格风（Tagefon）拍摄《一个简单的案子》，但技术问题迫使他以默片的方式发行了这部影片。吉加·维尔托夫在他的纪录长片《热情》的实景拍摄时试图使用绍林风（Shorinfon），但还是发生了很多问题，这部在1929年开始拍摄的影片，直到1931年4月才得以发行。

苏联的第一批有声电影发行于1930年3月：阿布拉姆·卢姆（Abram Room）的《为伟大工作制定的计划》（*Plan for Great Works*，一部使用后期配音的汇编纪录片），以及一些杂耍和歌舞短片。这时，只有两家影院安装了有声设备。然而，到了1931年，已经有足够多的影院安装了有声设备，能够更加频繁地放映有声电影。《热情》之后，尤里·赖兹曼（Yuri Raizman）蒙太奇风格的默片《干涸的大地》（*The Earth Thirsts*）在加入了一条有音乐、歌舞和音效的声轨后于5月重新发行（原版发行于1930年）。另外一些默片很快也被用同样的方式处理。一些新的有声电影出现了：1931年秋天，格里戈里·柯静采夫和列昂尼德·特劳贝格的《一个女性》发行，谢尔盖·尤特凯维奇的《金色山脉》则紧随其后。

第一个五年计划期间，电影转向有声之时，苏联电影工业正试图扩张并在所有领域自给自足。此外，大萧条也使得苏联处于困顿之中，谷物和其他原料等主要出口产品的价格和需求都一落千丈。因此，到1935年，一些影院只能放映有声片的无声版；那一年，一些影片只能拍摄无声版。然而，到1936年，苏联在没有海外帮助的情况下，真正完成了向有声片的转变。

正当很多西方观察家抵制有声电影，担忧静态的、充满对白的剧本会破坏无声电影所达到的艺术品质之时，谢尔盖·爱森斯坦、他的同僚格里戈里·亚历山德罗夫（Grigori Alexandrov）和V. I. 普多夫金签署的著名的1928年《有声电影宣言》（Statement on Sound）则提出一种更为灵活的观点。实际上，他们对"高雅文化的戏剧"和其他遵循戏剧规则的拍摄方式中"没有想象力的声音运用"提出了警告。他们声称，仅仅拍摄人物说话，会破坏依靠突然并置而建立起来的蒙太奇观念。但他们也承认，"只有声音与蒙太奇视觉片段对立的对

图9.30，9.31 《一个女性》中的一个场景使用矛盾的声源创造出对位效果。　　图9.32：普多夫金《逃兵》中的声音对位。

位法应用，才能为蒙太奇的发展和完美开辟出新的可能性"。[1] 也就是说，声音不应该简单地重复影像，而是应该以某种方法加入影像：画外的声音能够增加叙事信息，不协调的音响或音乐能够改变一个场景的调子，非叙境的声音能够对动作进行反讽的评论。

蒙太奇运动中的电影制作者们很乐意把声音当做一种创造并置效果的方法，能够更为有力地影响观众。比如，柯静采夫和特劳贝格的《一个女性》在加入声轨之前几乎完全是以默片方式完成的。他们不是简单地后期配制对白和音效，而是利用新技术，配上了令人吃惊和矛盾的声音。其中一个场景中，女主角在打电话（图9.30，9.31）。在电话亭内外切换时，我们听到不一致的声音交替：在电话亭外我们听到的是一阵含糊不清的说话声和附近办公室传来的打字声，而在电话亭内说话声以同样的音量继续却听不到打字声。当女主角挂断电话后——从电话亭外看到——突然有一阵动机不明的沉默。我们确实在任何时刻都听不到她的说话声。

普多夫金的第一部有声片《逃兵》（1933）被认为是蒙太奇运动的最后一部影片。该片运用声音的方式活泼生动。其中一个场景的声轨被剪得非常快速。女主角正在街道上售卖一份工人的报纸；在此期间，一曲欢快的非叙境的华尔兹取代了叙境中女人们的声音。这些声音听上去越来越快，直到只能听见一个单音和一个单字来来回回。另外一个场景的声音则是反讽性的。在一个户外咖啡馆里，一个不顾一切的罢工的男人试图从一个富人的桌子上窃取食物。富人的镜头几乎一动不动持续了大约半分钟，伴随着嘈杂、欢快的音乐（图9.32）。当食物送来时，随着窃取的未遂和工人的被逐，音乐转换为一种康茄舞节奏。这种不适宜的音乐营造出一种苦涩的概念性反讽，类似于爱森斯坦在《十月》中对克伦斯基的视觉处理（参见本书第6章"苏联蒙太奇电影的形式与风格"一节）。

然而，这样的声音实验，与1934年制定的社会主义现实主义的官方政策是相悖的（参见第12章），在随后的年月里，对声音的使用方式要直接简单得多。

[1] Sergei Eisenstein, Vsevolod Pudovkin, and Grigori Alexandrov, "Statement on Sound", in Richard Taylor and Ian Christie, eds., *The Film Factory: Russian and Soviet Cinema in Documents 1896—1939* (Cambridge, MA: Harvard University Press, 1988), p.234.

有声技术的国际化进展

声画同步的电影虽然只是少数几个国家的发明，但它们很快就成为一种国际化现象。另外三个国家也在有声片初期制作出了一些很重要的有声电影。与此同时，语言障碍也得以克服——通过配音、字幕，等等——只有这样，对话电影才能在世界范围内发行。

法国

在无声片时期，莱昂·高蒙坚持试制一种法国有声系统。1928年10月，高蒙展示了一组有声短片和一部后期配上歌曲的长片。像华纳兄弟一样，他也想用此取代通常伴随默片的现场音乐和其他娱乐节目。然而，法国有声片初期的市场是被美国和德国系统占据的。同样在10月，派拉蒙为它在巴黎的首轮影院安装了有声设备，放映了一部由法国综艺剧场明星莫里斯·舍瓦利耶（Maurice Chevalier）主演的短片。其他成功的放映，如1929年1月的《爵士歌手》，也导致法国制片人竞相制作有声片。因为法国制片厂还在安装有声设备，所以最早的——基本上也是平庸的——有声片都是在伦敦（包括第一部法国有声长片《三个面具》[*Les Trois masques*，1929]）和柏林（如《歌唱爱情》[*L'Amour chante*，1930]）制作的。

因为法国是一个很重要的市场，德国利益团体设法抓住了这一制片区域的一部分。1921年初，托比斯-克朗影业在巴黎设立了一个分公司法兰西托比斯有声电影公司（the Société Française des Films Sonores Tobis）。托比斯制作了很多重要的法语电影，包括勒内·克莱尔最早三部颇具影响力的有声长片，我们将会对此进行简短讨论。

声音所涉及的不确定性导致法国制片业有所下降。然而，到1930年，绝大多数重要的摄影棚建筑都安装了有声设备，使用的要么是美国品牌，要么是德国品牌，要么是法国几个小型品牌之一。因为有一些影院比较小，而且是私人所有，所以直到1934年有声设备的安装还在继续。

尽管这一时期法国电影工业较为衰弱，但好些电影制作者都对这种新技术进行了实验。《小丽丝》(*La Petite Lise*，1930年，让·格雷米雍[Jean Grémillon]）讲述了一个简单的情节剧故事：被判谋杀罪的贝尔捷（Berthier）从南美监狱的长期监禁中释放出来，回到巴黎去寻找他脆弱的女儿丽丝，而丽丝已偷偷地当了一名妓女。格雷米雍在摄影棚里用同步对话拍摄了一些场景，但他通过用默片方式拍摄其余场景然后添加声音的方式获得了多样性。比如，在卡宴（Cayenne）监狱的开场场景中，他在看守官员点名的好几个惊人的外景构图之间自由地切换（图9.33）。该片也对画外声进行了很有力的运用（图9.34）。丽丝旅馆房间的可怕气氛多通过一个火车经过的声音母题传达出来。

其他场景也避免简单的声画同步。从丽丝旅馆房间转换到贝尔捷找工作的工厂里时，工厂里的嗡嗡声先于工厂这个新地点之前出现，这是一个使用音桥的早期事例。该片后来还用声音引发一段闪回。当贝尔捷考虑坦白杀人事实时，从他切到了卡宴监狱然后又切回到他。这时，我们再次看到他满怀思索的面孔，听到了他记忆中的声音：典狱官告诉他，他被释放了，这句话是在该片第一个场景里说过的。

勒内·克莱尔成为影响最大的法国早期有声片导演，他执导的《巴黎屋檐下》(*Sous Les toits de Paris*，1930)、《百万法郎》(*Le Million*，1930)、《自

图9.33（左）《小丽丝》中，远距离的取景解决了对口型的问题；说话声都能通过后期配音加到一个无声拍摄的外景镜头中。

图9.44（右）贝尔捷强烈渴望回到丽丝身边，这是用一个他凝视着丽丝照片的长镜头配以其他犯人的画外声音来表现的。

图9.35，9.36　勒内·克莱尔在《自由属于我们》中使用推轨镜头将监狱里的工作与工厂里的工作类比。

由属于我们》（À nous, La liberté !, 1931）都赢得了国际观众的喜爱。他对摄影机运动、无声的紧张感和声音双关性的富于想象力的运用，帮助平息了批评家们对声音导致静态对话片的恐惧。我们会看到，他的影响力将遍及从好莱坞到中国的诸多民族电影。

《自由属于我们》讲的是两个从监狱里逃出来的人。埃米尔（Emile）成为一个富翁，但却是一个凄惨的留声机制造者，而路易则仍然是一个幸福的、卓别林式的流浪汉。影片的开头用了若干冗长的推轨镜头，展示犯人们在流水线上制作玩具马的情景（图9.35）。这些镜头把摄影机的运动和工业的单调乏味建构为重要的母题。后来，埃米尔工厂的工人们也出现在同样的表现枯燥的流水线的镜头中（图9.36）。

尽管《自由属于我们》运用了对话，但该片也大量地运用了音乐——这是早期有声时代很多电影制作者所偏爱的。克莱尔也喜欢为某个物体配上"错误"的声音让观众感到惊奇。其中一个场景，路易懒洋洋地坐在一片田野里眺望工厂。我们听到了音乐和歌唱——自然本身的声音，由路易"指挥"。一朵花在风中颤抖的近景镜头伴随着女高音的歌声，就像这朵花在唱歌一样（图9.37）。

克莱尔、格雷米雍和其他早期有声片导演像让·雷诺阿一样，都为1930年代法国电影的重要潮流提供了基础（第13章）。

英国

1920年代中期，一些英国影院开始模仿美国的情形，在它们的节目里添加杂耍表演和序幕演出。

图9.37《自由属于我们》中，"唱着歌"的花朵的形状让人想起埃米尔工厂制造的留声机上的喇叭。

1928年维他风短片的首映引发了一些兴趣，但并没人急于转向有声片。即使是9月份放映的《爵士歌手》也未能形成轰动效应。然而，乔尔森接下来的一部影片《唱歌的傻瓜》则在1929年初激起了无数赞赏，一些影院和摄影棚急迫地开始安装有声设备。

西电和RCA的有声系统是市场首选。根据1930年巴黎协定的条款，英国市场的25%为托比斯-克朗影业的有声设施保留，其余75%则属于美国公司。但托比斯将自己与小型的英国富托通（British Phototone）联合时遭遇了技术困境，无法开发它的市场份额。几家英国公司提供了更便宜的有声设备，但这些设备的声音回放效果很差。英国汤姆森-休斯顿公司（British Thomson-Houston，通用电气的一家子公司）于1930年引进了可靠设备，但在影院安装数量上处于第三，排在两家美国公司之后。到1933年，几乎所有影院都已能回放声音。

制作公司——电影工业最弱势的部分，在应对转向声音的成本耗费时遭遇了更多的麻烦。投入

英国电影工业中的资金流在1927年配额法案（1927 Quota Act，参见本书第11章"英国电影工业的壮大"一节）之后已经放缓。到了1929年，绝大多数新的"配额"公司都陷入麻烦，进一步恶化它们所面临的问题的是近期制作的默片在大型首轮影院中几乎没有价值。这种样式的一个主要例外是英国国际影业公司（British International Pictures，缩写为BIP），该公司由约翰·麦克斯韦尔（John Maxwell）创建于1927年。麦克斯韦尔迅速地为他的埃尔斯特里（Elstree）制片厂安装了RCA的声音设施。跟其他公司把相当封闭的美国市场作为目标不一样的是，他专注于欧洲和英联邦国家。他制作的第一部影片是阿尔弗雷德·希区柯克的《敲诈》（*Blackmail*），同时发行有声版和无声版，在1929年引起巨大轰动。BIP继续制作成本低廉的有声片，目标对准英国市场，因此一直处于盈利状态。

《敲诈》是最富于想象力的早期有声片之一。希区柯克拒绝放弃默片时期的摄影机运动和快速剪辑，避免用多台摄影机拍摄，他找到了很多方法让声音作用于他的场景中。影片开场段落是一段快速剪辑：女主角的警察男友协助追捕一个罪犯；警车快速穿过街道和罪犯试图骗过追捕者的很多镜头全都是以无声方式拍摄的，仅仅添加了音乐。后来，在监狱中，摄影机在两个警察身后跟随推进，这一场景也采用了无声拍摄并使用后期配音（图9.38）。

这样一些技法主要用于解决早期的声音问题，但希区柯克也用声音来提升《敲诈》的风格。比如，其中一个场景中，女主角看到一个无家可归的男人伸开手躺着，这一姿势让她想起被她刺死的那个强奸未遂者的尸体。一声尖叫开始出现在声轨中，一个剪切立刻把我们带入死者的公寓，他的女房东在发现尸体时发出尖叫（图9.39，9.40）。另一

图9.38 《敲诈》中从背后拍摄两位警察，希区柯克为无声底片添加对话时不必考虑口型与声音的同步。

图9.39，9.40 《敲诈》中从一个女人的背部切换到另一个女人的背部，使得观众不知道究竟是一个人还是两个人在发出尖叫，形成了富于想象力的声音转场。

个场景中，当多嘴多舌的邻居议论杀人事件时，希区柯克让摄影机一直停留在女主角心烦意乱的面孔上。如同女主角一样，我们是从主观角度听到邻居的言谈，所有的词语都变得听不清，除了不断重复的"刀……刀……刀"。在整个职业生涯中，希区柯克都在运用这样一些灵巧的声音处理方式。

同步声也为一系列享有盛名的文学改编片和历史片提供了基础，英国制片人希望这些影片能够打入有利可图的美国市场。

日本

音乐伴奏使得绝大多数民族电影在默片时期成为"有声"片，但日本电影工业是极少数有"对白片"的国家之一。"活弁"或"弁士"表演者是放映业的中流砥柱，他们坐在影院的银幕旁，解释情节动作并用声音表现人物。毫不奇怪，日本电影是最晚转向同步声电影的重要电影工业之一，这一过程是一场旷日持久的斗争。

尽管日本的发明家在1920年代中期就已经在摆弄有声系统，但那些大公司却毫无兴趣，直到1929年春天福克斯展映幕维通影片。一些重要的城市影院——特别是那些与好莱坞公司合开的影院，迅速安装了有声设施。到1930年年底，大多数进口影片都是对白片。

日本电影制作推进得更为审慎。大萧条造成的财政困境使得两家最重要的公司——日活和松竹——不愿意支付美国设备供应商所要求的高额使用费。一些日本制片厂担心让美国控制声音会导致外国人主宰本国市场，因此它们发展了自己的有声技术。日活的盘上录音系统在几部影片中进行了尝试，却以失败告终。松竹的土桥（Tsuchihashi）系统模仿的是RCA的富托风，并在五所平之助（Heinosuke Gosho）的《夫人与老婆》（*Madam and Wife*，亦作 *The Neighbor's Wife and Mine*）中，该片于1931年8月首映。

《夫人与老婆》是一部将对话、音乐和音效细致结合的家庭喜剧。一个总是寻找借口不愿工作的作家，受到邻居的爵士乐队及其抽烟喝酒的现代妻子的干扰。五所平之助聪明地运用了画外声音（甚至老鼠）、主观声音（当作家用棉花塞住耳朵时，爵士乐变得微弱）以及主题曲对比（邻居的妻子与爵士乐相联系，作家的妻子则哼着一首日本曲

调）。该片还充分利用了观众对于美国对白片的迷恋。受到隔壁邻居邀请后，作家醉醺醺地蹒跚着走回家，嘴里唱着："那就是百老汇旋律！"最后一次见到他一家人时，他们应和着"我的蓝色天堂"（My Blue Heaven）的弦律步行回家。五所平之助使用多台摄影机拍摄那些口型同步的场景，但其他段落的拍摄和剪切则相当流畅。

《夫人与老婆》的大受欢迎有助于说服电影工业转向对白片。1933年，日活与西电公司合作，松竹则拘泥于自己的土桥系统。一些更小的公司则利用有声技术迅速闯入市场：最著名的是PCL（照相化学研究所[Photo-Chemical Laboratories]）和JO，这两家公司都在1932年开始对白片制作。然而，总的来说，有声电影制作在日本的发展比其他任何主要的电影生产国都要缓慢。直到1935年，有声片都没有超过长片总量的一半。迟至1936年，还有四分之一的日本电影仍然是默片。

这一延迟是由几种因素造成的。一些小公司无法承担有声片制作的成本，众多乡村电影院好几年都没有安装有声设施，此外，与其他国家一样，工作者抵制声音的引入。1929年，强大的弁士联盟在福克斯幕维通影院首映过程中举行罢工。制片人和放映商试图摆脱弁士。1932年，当松竹公司解聘了重要的东京影院中的十个弁士后，弁士们举行了罢工并得以恢复原职。这样的斗争持续了三年，在此期间，有声片成为主流。

1935年，当一场反对松竹公司的激烈的弁士罢工被警察的介入平息后，这类斗争终于结束了。很多弁士接受了在杂耍场或街头表演中讲故事的工作。然而，即使在1930年代末，也许还能发现有弁士出现在偏远的乡村影院或夏威夷街区的默片放映中。日本电影工业仍在为这些遥远的区域制作少量无声影片。

全世界影院安装有声设施

有声片在世界各地影院中的扩散速度各不相同。一些较小的国家——特别是东欧和第三世界的小国家——不生产影片，但它们极少量的影院却相当迅速地安装了有声设施。比如，以阿尔巴尼亚为例，仅有的14家影院在1937年放映的全是有声片。委内瑞拉大约有一百家影院，此外还有斗牛场及类似场所偶尔举行的露天放映；即使这些随机放映也都引进了便携式有声设备。

有趣的是，在一些具有小规模电影制作部门的中型市场，默片放映却迟迟不停。1937年，比利时1000家影院中大约有800家安装了有声设备。只有100多家影院仍然在考虑安装有声设施的现实可能性。比利时制作少量的有声片，1937年生产了6部。在葡萄牙，210家影院中的185家安装了有声设施；该国仅有一家有声制片厂，1937年前九个月制作了4部有声片和大约一百多部短片。巴西有1246家影院，其中1084家能放映有声片；而1937年，该国仅生产了4部有声长片。

1930年代中期那些仍然没有购买有声系统的影院最终失去了业务。它们主要依靠放映老的默片或者有声片的无声版存活，但这些影片越来越难获得。1930年代中期，有声片已经统治了国际放映市场，在那些有承受能力的国家，有声片的制作也已经成为主流。

跨越语言障碍

有声片的拍摄对所有制作电影的国家来说都产生了一个问题：语言障碍必然限制出口的可能性。无声片只需进行简单的字幕翻译，而有声片则是另

外一种情况。

最早期的有声片放映尝试了好几种解决问题的办法。有时候，一些影片在国外放映时未进行任何翻译。既然声音仍是一种新奇事物，那它就偶尔会起到相应的作用，正如《蓝天使》的德语版在巴黎所取得的成功。在有声时代初期，好莱坞拍摄了一些大型的"轻松歌舞片"（revue musical），如《爵士之王》（*King of Jazz*, 1929），其中包含的好几段歌舞，不懂英语的观众都能欣赏。

因为最早那几年，后期混音技术还不成熟，配制一条新的外语声轨既麻烦又昂贵。例如，在录制音乐的同时加入对白，会造成口型同步的困难。1929年，有一些配音的影片获得了成功，另外一些则一败涂地，因为声音与口型太不匹配。一些公司为某些影片添加了字幕，但这些字幕常常因为分散注意力而被抵制。其他一些办法，比如消除对白，以字幕代替，甚或加入用一种不同语言解释情节的叙述者，也被证明完全行不通。

到了1929年，很多制片人都认为，维护外国市场的唯一方法，是每一部影片拍摄多个版本，每个版本演员用不同的语言讲话。被宣称是世界上第一部"多语言"影片，英国制作的《大西洋》（*Atlantic*），分别发行了德语版和英语版（1929，E. A. 杜邦）。同样，第一部德国对白片《没有女人的土地》也发行了英语版（*The Land without Women*）。1929年，米高梅煞费苦心设立了一套多语言电影制作程序，引进演员和导演，制作其影片的法语版、德语版以及西班牙语版。派拉蒙也试图通过在法国制作多种语言的影片以节省成本，于1929年购买了巴黎附近的茹安维尔（Joinville）摄影棚。茹安维尔摄影棚的设施与大型好莱坞摄影棚相似，派拉蒙在那里制作了多达十四种语言的几十部影片。德国的托比斯-克朗影业公司也制作很多多语言版本的影片。

这里的前提是多语言版本影片的制作相对便宜，因为同样的剧本、场景和照明计划可以使用多次。每当某一个场景完成时，新的演员团队就会进来，同样的场景会再次拍摄。每一个版本的工作团队通常会发生变化，尽管会讲两种以上语言的导演和明星，在某些情形下能为一种以上的版本工作。有时候，明星们会根据语音念台词，比如劳莱与哈台被要求为他们的影片拍摄西班牙语版时就是如此。

大约两年后，显然多语言版本也无法解决语言难题。制作多语言版本的最大缺陷是需要非常多的人同时待在摄影棚里，而其中大多数人都只是在等待轮到他们工作。每一种版本的市场都很小，无法保证额外花费的回收，而且观众也不欢迎原本由加里·库珀（Gary Cooper）和瑙玛·希拉（Norma Shearer）主演的角色让小演员来演。

1931年，拍摄完成后将各条分离的声轨混录到一起的技术有了很大提高。原始的音乐和音效能与新的声音结合，声音与嘴型同步的方法也有了很大改进。此外，字幕也已获得广泛接受。1932年，配音和字幕已能让对白片跨越语言障碍，它们至今仍在使用。

尽管存在各种技术问题，有声技术仍促进了若干国家的电影制作，因为观众想听到本土演员用他们自己的语言说话。比如，与1920年代相比，法国在自己国内的放映市场上获得了更大的份额。东欧和拉美的很多小国家也开始制作更多的影片。最引人注目的是无声时期受到限制的印度电影制作，在1930年代期间发展成了世界主要的制片体系之一。我们将在第11章检视有声技术兴起之后所带来的上述一些结果。

笔记与问题

电影制作者论有声技术的兴起

从1928年到1933年，对很多电影制作者而言，有声技术似乎既带来希望也带来威胁。大部分人都意识到，有声技术为电影美学带来了新的可能性，但还是有些人担心，静态的戏剧版影片也许会主宰电影制作。一些导演为怎样创造性地使用声音提供了看法。

可以预料的是，那些在无声片时期积极撰写电影著作的苏联蒙太奇电影制作者也对声音进行了探讨。理查德·泰勒（Richard Taylor）和伊恩·克里斯蒂（Ian Christie）编著的《电影工厂：俄国与苏联电影文献1896—1939》（*The Film Factory: Russian and Soviet Cinema in Documents 1896—1939*, Cambridge, MA：Harvard University Press，1988）一书收录了若干电影制作者的文章，包括弗谢沃洛德·普多夫金（"论电影中声音运用的原则"，第264—267页）、叶斯菲里·舒布（"声音在电影中的出现"，第271页）和吉加·维尔托夫（"第一届全联盟会议上关于有声电影的发言"，第301—305页）。

1920年代和1930年代若干重要的法国电影制作者撰文讨论声音，英文译本均见于理查德·阿贝尔（Richard Abel）编著的《法国电影理论与批评文选1907—1939》第二卷（*French Film Theory and Criticism 1907—1939: A History/Anthology*, Vol 2., Princeton, NJ：Princeton University Press，1988），如雅克·费代（第38—39页）、勒内·克莱尔（第39—40页）、阿贝尔·冈斯（第41—42页）和马塞尔·帕尼奥尔（Marcel Pagnol；第55—57页）。有声电影时代初期最成功和最有影响的法国导演克莱尔那一时期的文章以及后来添加的评论，反映了他对声音最初的反应；参见其著作《电影的昨天与今天》（*Cinema Yesterday and Today*, New York：Dover，1972），R. C. 戴尔（R. C. Dale）编选，斯坦利·阿佩尔鲍姆（Stanley Appelbaum）翻译，第126—158页。

好莱坞导演对这一主题的讨论相对少见，但有两篇非常重要的文章刊载于理查德·科沙斯基（Richard Koszarski）编选的《好莱坞导演1904—1940》（*Hollywood Directors 1914—1940*, London：Oxford University Press，1976）：埃德蒙·古尔丁（Edmund Goulding）的《特写镜头中的说话人》（第206—213页）和弗兰克·鲍沙其的《执导对白片》（第235—237页）。卡尔·德莱叶在《真正的对白片》一文中，从一个迥然不同的角度，提供了关于电影制作者可以怎样将戏剧改编为有声电影以及怎样避免静态对话的思考，该文收录于唐纳德·斯科勒（Donald Skoller）编选的《双重映像中的德莱叶》（*Dreyer in Double Reflection*, New York：Dutton，1973），第51—56页。

声音与电影史的重写

声音进入电影这一主题，表明了历史学家如何通过发现新的数据或提出新的论点以容纳现有证据，推翻已被广泛接受的解释。比如，一个历史难题是，华纳兄弟这样的小公司，其财政记录显示1920年代中期遭遇巨大损失，怎样设法引进有声技术并迅速成长为一个大公司。1939年，刘易斯·雅各布斯（Lewis Jacobs）认为，维他风是其"抵御破产的孤注一掷"（参见《美国电影的兴起》[*The Rise of the American Film*], New York：Teachers College Press，1968年重印，第297页）。另外一些历史学家接受并夸大了这一解释；在《电影》（*The Movies*, New York：Bonanza Books，1957）一书中，理查德·格里菲斯（Richard Griffith）和阿瑟·梅耶（Arthur Mayer）甚至把1927年萨姆·华纳的逝世归咎于为拯救负载累累的公司而产生的"与时间赛跑"的压力（第240—2241页）。然而，1970年代中期，经济史学家道格拉斯·戈梅里（Douglas

Gomery）认为，华纳兄弟的负债只是公司正常扩张的一个标志，声音的引入也并非避免破产的疯狂举动（戈梅里有很多关于这一主题的文章，包括《声音的来临：美国电影工业中的技术变迁》，收入蒂诺·巴里奥[Tino Balio]编著的《美国电影工业》第二版（*The American Film Industry*, 2nd ed., Madison：University of Wisconsin Press, 1985, 第229—251页）。

同样，声音的来临在一部分电影制作者那里引发的普遍抵抗，也导致某些历史学家认为声音的进入是电影风格史上的一次重要断裂。按照这种解释，早期对白片几乎消除了剪辑和摄影机运动。然而，1950年代，安德烈·巴赞通过追问"声轨所导致的技术革命是否在任何意义上也都是一种美学革命"，提出了一种新的方法（"电影语言的演进"，收录于休·格雷[Hugh Gray]翻译并编选的《电影是什么？》[*What is Cinema?*, Berkeley：University of California Press, 1967, 第23页]）。大卫·波德维尔、珍妮特·斯泰格和克里斯汀·汤普森也给出证据支持巴赞的看法，认为古典好莱坞电影视觉风格的很多方面并未随着声音的引入发生惊人的变化，参见《古典好莱坞电影：1960年之前的电影风格与制作模式》（*The Classical Hollywood Cinema：Film Style and Mode of Production to 1960*, New York：Columbia University Press, 1985）。

延伸阅读

Abel, Richard, and Charles Altman, eds "Global Experimen ts in Early Synchronous Sound." Special issue of *Film History* 11, no. 4（1999）.

Andrew, Dudley. "Sound in Focus：The Origins of a Native School". In Mary Lea Bandy, ed., *Rediscovering French Film*. New York：Museum of Modern Art, 1983, pp. 57—65.

Belaygue, Christien, ed. *Le passage du muet au parlant*. Toulouse：Cinematheque de Toulouse, 1988.

Crafton, Donald. *The Talkies：American Cinema's Transition to Sound 1926—1931*. New York：Scribner's, 1997.

Gitt, Robert. "Bringing Vitaphone Back to Life". *Film History* 5, no. 3（September 1993）：262—274.

Jossé, Harald. *Die Entstehung des Tonfilms*. Munich：Freiburg, 1984.

Murphy, Robert. "Coming of Sound to the Cinema in Britain". *Historical Journal of Film, Radio and Television* 4, no. 2（1984）：143-60.

Thompson, Kristin. "Early Sound Counterpoint". *Yale French Studies* 60（1980）：115—140.

第10章
好莱坞制片厂制度：1930—1945

　　1930至1945年间，美国经历了一次极为严重的经济萧条，然后在第二次世界大战期间获得了惊人的复苏。1932年，大萧条陷入最低谷，失业率高达23.6%。1933年，将近1400万人失去工作；美元的购买力依然很高——在某些地方影院，门票也许只要一角钱——但是，大多数人除了必需的生活用品，并没有多少钱用于其他花销。

　　1932年中期，股市已跌至谷底，此时正值总统大选前夕，富兰克林·罗斯福把一切灾难归咎于现任总统赫伯特·胡佛，从而赢得了四次竞选胜利中的第一次。罗斯福政府采取措施促进经济发展。成立于1933年的国家复兴管理局（The National Recovery Administration）对于大型企业诸如托拉斯和寡头垄断的运作，采取了一种比较宽松的态度，同时，也对工会展现出一种新型的宽容姿态。这两项政策都对好莱坞产生重大影响。政府也通过投资公共事业振兴署（Works Progress Administration，WPA，成立于1935年）下属的道路、建筑、艺术及其他领域，促进经济增长。公共事业振兴署使得850万人重返工作岗位，因而提高了购买力并促进了工业复苏。

　　经济复苏尚未稳定，1937至1938年间再次出现经济衰退，虽然没有前一次危机那么严重，但也产生了同样的问题。然而，到了

1938年，政府的强力介入，终于使国家摆脱了经济危机的困境。欧洲战争的爆发也使得经济复苏进程加速。虽然美国在日本于1941年12月7日偷袭珍珠港之前一直维持着中立国地位，但军火公司从1939年11月起被允许向国外出售军火。美国自称"民主的军火库"，出售军火给它的盟国，并增强自身的战斗能力。制造业的发展不断地吸收闲置的劳动力。尽管美国在1941年加入战争时，仍有300万失业人口，但到战争快结束时，有些工作岗位已经产生空缺。

战争促进了美国经济的发展。例如，1940至1944年期间，制造业的产出翻了两番。国民生产总值的40%完全用于支援战争，然而国内新近雇用的工人（包括许多原来的家庭主妇和用人）都已获得相应的购买力，并享有较高的生活水准。尽管有些物资仍然短缺，但绝大多数美国工业产品的销售量都增加了，涨幅常常达到50%甚至更高。电影工业也分享了战时的经济繁荣，观众人数剧增。

电影工业的新结构

好莱坞电影工业在默片时代就已经发展成为一个由少数几家公司联合控制市场竞争的寡头垄断的局面。这种寡头垄断的结构在进入1930年代之时仍然保持相当的稳定，但有声电影的兴起及大萧条的爆发，使之发生了某些变化。

因有声电影兴起而成立的唯一一家大型的新公司雷电华（RKO），创造性地开发利用了RCA的有声系统富托风。福克斯公司成功地开发出片上录音技术，使得它在1920年代末期迅速扩张，但是大萧条爆发伊始就迫使它削减了投资。最显著的例子是，它把刚刚取得的第一国民公司的控股卖给了华纳兄弟。因此，华纳公司由一个小公司发展成为1930年代规模最大的电影公司之一。

到了1930年，好莱坞的寡头垄断局面已经发展出一种此后近二十年里几乎不曾改变的结构。八家大型公司主导了整个电影业。首先是"五大"，亦即五家"大制片厂"（Majors）。根据其规模，分别为派拉蒙（此前的名优－拉斯基公司）、洛氏（通常以其制片子公司米高梅而著称）、福克斯（1935年改名为二十世纪福克斯）、华纳兄弟和雷电华。要成为一家大制片厂，它必须有垂直整合体系，拥有院线，并拥有国际发行网络。只有少量或没有影院的较小公司组成了"三小"，或称"小型公司"（Minors）：环球、哥伦比亚和联艺。此外，还有一些独立制片公司。其中有一些独立制片公司（比如，萨姆·高德温和大卫·O. 塞尔兹尼克[David O. Selznick]）也会制作一些昂贵的影片，或是堪与大型公司出品的影片媲美的A级影片。有些公司（如共和[Republic]和莫诺格兰[Monogram]）则只生产被统称为"穷人巷"（Poverty Row）的廉价B级影片。下面我们将考察每一家大公司和和小公司的状况，然后再对独立制片现象做出探讨。

五大

派拉蒙 派拉蒙从一家发行公司起家，通过购买大量的影院而得以扩张（参见本书第3章"大制片厂开始形成"节和第7章"垂直整合"一节）。这一策略在1920年代大获成功，然而一旦大萧条降临，公司的赢利就开始锐减，并且欠下巨额的影院抵押款。结果，派拉蒙于1933年宣布倒闭，然后在法院的指令下于1935年进行重组。在这段时间里，派拉蒙也出品了一些电影，但亏了本。1936年，派拉蒙的影院经理巴尼·巴拉班（Barney Balaban）成为整个公司的总裁，并使公司重新赢利（他的非凡成就使其

担任该职位直到1964年）。

1930年代初期，派拉蒙的声誉一定程度上来自所出品的欧式风格影片。约瑟夫·冯·斯登堡在派拉蒙拍摄了玛琳·黛德丽主演的具有异国风情的影片，恩斯特·刘别谦继续为他的喜剧片增添老练精致的手法，来自法国的莫里斯·舍瓦利耶则是派拉蒙最重要的明星之一。派拉蒙也仰赖众多来自广播和杂耍歌舞界的喜剧演员。马克斯兄弟在这里拍摄了他们最早也是最怪异的影片（其中最有名的影片是《鸭羹》[*Duck Soup*]，由利奥·麦凯里[Leo McCarey]于1933年执导），梅·韦斯特（Mae West）充满性暗示的对白既吸引观众也引起非议。

1930年代后半期，巴拉班将派拉蒙引向更为主流的方向。二战期间票房收入一直高居榜首的影星鲍勃·霍普（Bob Hope）和平·克罗斯比（Bing Crosby），以及硬汉演员艾伦·拉德（Alan Ladd）和喜剧演员贝蒂·赫顿（Betty Hutton），都是派拉蒙的顶梁柱。派拉蒙战时最受欢迎的导演之一，普雷斯顿·斯特奇斯（Preston Sturges），也拍摄了若干讽刺喜剧。整个1930年代和1940年代，西席·地密尔一直是协助公司发展的干将，摄制了一系列大预算历史巨片。

洛氏/米高梅　与派拉蒙不一样，米高梅在1930到1945年期间一直经营良好。虽然它只有一条规模较小的院线，但它也甚少负债，而且是美国盈利最高的电影公司。这在一定程度上应归功于尼古拉斯·申克（Nicholas Schenck）的低调作风，他在纽约对洛氏遥控管理。路易·B.梅耶经营的西海岸制片厂则实行拍摄大预算高利润影片的策略（欧文·萨尔伯格[Irving Thalberg]监制，直到他于1936年早逝），并以中档影片（大多数由哈里·拉普夫[Harry Rapf]监制）和B级片作为支撑。

与别的制片厂相比，米高梅制作的电影（即使是B级片）通常显得更为豪华。米高梅摄制的长片的平均预算是50万美元（比诸如派拉蒙和二十世纪福克斯的40万美元高）。美术部门的头目塞德里克·吉本斯（Cedric Gibbons）以庞大、洁白、亮丽的布景创造了一种米高梅"风貌"。米高梅夸耀麾下签约的"影星多过天上的繁星"。一直为米高梅工作的重要导演包括乔治·库克（George Cukor）和文森特·明奈利（Vincente Minnelli）。

1930年代初，米高梅最红的影星是其貌不扬的中年演员玛丽·德雷斯勒（Marie Dressler），她在奥斯卡获奖影片《拯女记》（*Min and Bill*，1930）中的表演以及她在《晚宴》（*Dinner at Eight*，1933）中所扮演的嘲讽性角色，至今令人难忘。到了1930年代晚期，克拉克·盖博（Clark Gable）、斯宾塞·屈塞（Spencer Tracy）、米基·鲁尼（Mickey Rooney）和朱迪·加兰（Judy Garland），全都成了米高梅的当家红星。某种程度上正是由于米高梅对影片品质的强调，鲁尼才能够出演诸如巴斯比·伯克利（Busby Berkeley）的《笙歌喧腾》（*Strike Up the Band*，1940）之类的A级歌舞片，同时又能出演一些预算甚低但极受欢迎的影片，如"安迪·哈弟"（Andy Hardy）系列。葛丽泰·嘉宝在美国是一位声誉高过票房号召力的影星，但她主演的影片在欧洲却大受欢迎。当战争爆发后，欧洲市场封锁了美国影片，米高梅就让她走人了。战争期间，米高梅也涌现出一些新的明星，主要有葛丽尔·嘉逊（Greer Garson）、金·凯利（Gene Kelly）和凯瑟琳·赫本（Katharine Hepburn）——后者与斯宾塞·屈塞是搭档。

二十世纪福克斯　部分原因在于有声技术兴起后的

扩张，与其他大制片厂相比，福克斯在大萧条时期面临着最糟糕的状况。公司的困境一直持续到1933年，这时，派拉蒙发行部门原主管西德尼·肯特（Sidney Kent）接手，才扭转了局面。其中最关键的一步，是在1935年与一家名为20世纪（Twentieth Century）的小公司合并。这一交易中还引进了达里尔·F 扎努克（Darryl F Zanuck）担任西海岸片厂的主管，他具铁腕的管理作风。

二十世纪福克斯较少拥有长时期签约的明星。民间幽默家威尔·罗杰斯（Will Rogers）直到他1935年去世为止，都是极受人们欢迎的明星；滑冰明星索尼娅·赫尼（Sonja Henie）和歌手艾丽斯·费伊（Alice Faye）也在几年之间名声大振。然而，这家制片厂最具号召力的是童星秀兰·邓波儿（Shirley Temple），她主演的电影在1935到1938年之间连续占据全国票房榜首。然而随着年龄的增长，她的光环也逐渐消退。二十世纪福克斯在战时最能盈利的是贝蒂·格拉布尔（Betty Grable）主演的歌舞片（格拉布尔的一张泳装照片是军队中最受欢迎的张贴画）。这一时期固定为福克斯工作的重要导演包括亨利·金（Henry King）、艾伦·德万（Allan Dwan）和约翰·福特。

华纳兄弟 和福克斯一样，华纳兄弟也在大萧条前夕通过借贷进行扩张，但它并不是通过宣布破产而是通过出售部分资产和削减支出，妥善地解决了债务问题。哈里·华纳坐镇纽约管理公司，坚持制作大量低预算的影片以获得适度而可预期的利润。

这一策略对所制作的影片的影响是显而易见的。尽管华纳兄弟拥有与米高梅同样庞大的资产，但它的电影中的布景却要小得多，而它旗下固定的知名演员——詹姆斯·卡格尼（James Cagney）、贝蒂·戴维斯（Bette Davis）、亨弗莱·鲍嘉（Humphrey Bogart）、埃罗尔·弗林（Errol Flynn）——都得出演更多的影片。故事情节也频繁循环使用（公司的编剧部门因而有"回音室"之称），而且制片厂会专门创作一些受到欢迎的类型电影，然后不断地开发利用：巴斯比·伯克利的歌舞片、黑帮片、根据当前社会事件改编的社会问题片、"传记片"，等等。战争爆发后，华纳又推出了一系列极为成功的战争片。华纳兄弟依靠一些稳定而又多产的导演，如威廉·韦尔曼、迈克尔·柯蒂兹、茂文·勒罗伊（Mervyn LeRoy），保证影片的顺利发行。这一时期华纳出品的很多影片已成为经典这一事实，证明了这家制片厂的电影制作者有能力利用有限的资源取得成功。

雷电华 这家公司是大制片厂中寿命最短的一家。1928年，美国无线电公司（RCA）由于未能说服任何一家制片厂采用它开发的有声系统，于是亲自涉足电影制作业务，此即雷电华（参见本书第9章"采用片上录音"一节）。不幸的是，雷电华一直落后于其他大公司。到了1933年，公司已陷于破产危机，直到1940年才得以重组。就在这个时候，战时的普遍繁荣也帮助雷电华取得盈利——尽管战争结束后它很快地又面临重重问题。

这一时期，雷电华缺乏稳定的制片策略，也缺乏大牌明星。比如，凯瑟琳·赫本在1930年代初期极受欢迎，但后来却主演了一系列平庸怪异的影片，被称为"票房毒药"。雷电华偶尔也有几部卖座影片，比如1933年的奇幻影片《金刚》，但它在1930年代唯一稳定的摇钱树是弗雷德·阿斯泰尔（Fred Astaire）和琴裘·罗杰斯（Ginger Rogers），他们在1934至1938年期间搭档主演了一系列歌舞

片。很大程度上，雷电华微薄的利润依赖于发行独立制片公司沃尔特·迪斯尼制作的动画片。

1940年代初，雷电华转向制作一些享有盛誉的百老汇名剧，其中包括《伊利诺伊的亚伯·林肯》（*Abe Lincoln in Illinois*，1940）。这时，雷电华还聘用了一位颇富争议的年轻的戏剧制作人奥逊·威尔斯（Orson Welles），他拍摄的《公民凯恩》尽管在当时的票房收入不尽如人意，但后来却成为雷电华出品的最为重要的影片。掌管雷电华B级片部门的瓦尔·鲁东（Val Lewton）也在1940年代初期制作出一些好莱坞制片厂时代最具创意的低成本影片。

三小

环球 尽管环球拥有庞大的发行系统，而且是三小中最大的，但它从1930到1945年（及其后）不断出现财务问题。环球甚少拥有大牌明星，那些获得成功的电影制作者也都倾向于跳槽到更大的制片厂。环球的初期策略是通过视觉惊人的恐怖片推出一些新星。该公司造就的明星有贝拉·卢戈西（Bela Lugosi，《德古拉》[1931]）、鲍里斯·卡洛夫（Boris Karloff，《弗兰肯斯坦》[1931]）和克劳德·雷恩斯（Claude Rains，《隐形人》[*The Invisible Man*，1933]）。1935年后，环球逐渐将目标设定为小城镇观众，推出了另一位明星，活泼可人的青春歌手狄安娜·德宾（Deanna Durbin）。对于这家制片厂来说，B级系列片是极为重要的类型，如1940年代由巴兹尔·雷斯伯恩（Basil Rathbone）主演的福尔摩斯侦探片以及打闹喜剧"高脚七和矮冬瓜"（Abbott and Costello）系列片。

哥伦比亚 哥伦比亚在总裁哈里·科恩（Harry Cohn）的长期领导之下经受住了大萧条的冲击，并且持续获利。哥伦比亚常常借用大公司的明星和导演（这样可以省去与明星签约的花费），拍摄出一些预算较低但极受欢迎的影片。这家制片厂最重要的导演是弗兰克·卡普拉（Frank Capra），整个1930年代他一直在该厂工作。他在1934年拍摄了由克劳黛·考尔白（Claudette Colbert，从派拉蒙租借）和克拉克·盖博（从米高梅租借）担任主演的影片《一夜风流》（*It Happened One Night*）。该片获得奥斯卡最佳影片、最佳导演和最佳男女主角，成为哥伦比亚最为轰动的影片之一。

尽管若干重要导演都曾在哥伦比亚短暂工作——最著名的是，约翰·福特拍摄了《全城热议》（*The Whole Town's Talking*，1935），乔治·库克拍摄了《休假日》（*Holiday*，1938），霍华德·霍克斯（Howard Hawks）拍摄了《唯有天使生双翼》（*Only Angels Have Wings*，1939）和《星期五女郎》（*His Girl Friday*，1940）——但他们都没有长期留在该公司。哥伦比亚这一时期主要依靠一些B级西部片和其他较低成本的影片（包括"活宝三人组"[Three Stooges]系列片）获利生存。

联艺 进入有声电影时代，联艺开始走向衰落。格里菲斯、玛丽·璧克馥和道格拉斯·范朋克在1930年代的初期和中期相继隐退，卓别林大约每隔五年才推出一部长片。联艺也发行其他一些杰出的独立制片人制作的影片，如亚历山大·科达（Alexander Korda）、大卫·O.塞尔兹尼克、沃尔特·万格（Walter Wanger）以及萨缪尔·高德温——二战结束后，他们全都投向了其他公司。因此，联艺是战时繁荣时期唯一一家利润下滑的公司。

从联艺在1930年至1945年发行的影片看得出，这些影片来自一群迥异的独立制作人。其中有来自英国的著名影片《亨利八世的私生活》（*The Private*

Life of Henry Ⅷ）、百老汇红星埃迪·坎特（Eddie Cantor）主演的打闹歌舞片、阿尔弗雷德·希区柯克执导的一些美国影片（包括《蝴蝶梦》[Rebecca]、《爱德华大夫》[Spellbound]）和威廉·惠勒（William Wyler）几部最好的影片（《孔雀夫人》[Dodsworth]和《呼啸山庄》[Wuthering Heights]），产品多元。然而，与无声片时期不一样的是，联艺现在必须以一些中低预算影片甚至B级片来填补它的制片计划。

独立制片

大制片厂、小制片厂和独立制片之间并不存在多少真正的竞争。每一个团体在电影工业中都具有不同的功能。大制片厂为大型院线提供大量A级影片。小制片厂则为不属于大制片厂的小型影院提供另外的影片。一些独立制片公司则制作一些有声望的电影。其余公司，如莫诺格兰和共和，则以B级片填补双片连映制中的另一半空间，其中的大部分都属于动作类型，如西部片、犯罪惊悚片和系列片。

一些较小的独立制片公司甚至进一步远离好莱坞主流，为特定族群制作一些低成本电影。奥斯卡·麦考斯（参见本书第7章"为非裔美国观众拍摄的电影"一节）继续制作黑人主演的电影。电影声音的引入导致多种语言制片。例如，城市里有大量犹太移民，他们要求电影使用意第绪语。虽然已经有一些无声片以意第绪语字幕发行，但对白片的兴起还是促使以犹太观众为导向的电影制作在1930年代取得短暂繁荣。放映《摩西叔叔》（Uncle Moses，意第绪语电影公司[Yiddish Talking Pictures]1932年出品）之类影片的影院，也放映从其他两个意第绪语影片制作中心苏联和波兰引进的影片。曾在好莱坞短暂工作的埃德加·G. 乌尔默（Edgar G. Ulmer），制作了一部国际上最成功的意第绪语电影《绿色原野》（Green Fields，1937）。其他一些导演则对流行的戏剧进行改编。很多意第绪语电影关注的都是家庭危机以及传统价值观与现代城市生活之间的冲突。这些电影具有频繁使用歌舞段落的特征。1939年，二战爆发摧毁波兰的意第绪语电影制作，到1942年，美国意第绪语电影制作也销声匿迹。

尽管各类独立制作都取得了一定程度的成功，但却不可能在电影市场上为一个新的公司——无论大小——争取到有意义的份额。现有的好莱坞公司已经创造出安全而稳定的局面，他们彼此租借明星，在彼此的影院里放映彼此的影片，也在其他方面展开合作。他们最为突出的联合行动之一，就是通过美国电影制片人与发行人协会反抗电影审查带来的压力（参见本章"深度解析"）。

深度解析 海斯法典——好莱坞的自我审查

威尔·海斯以及美国电影制片人与发行人协会其他官员的公众形象使得他们就像是将审查强加于电影工业的令人讨厌的清教徒。实际情况更为复杂。MPPDA本身就是电影公司联合组成的社团。MPPDA的任务之一是帮助避免来自外部的审查。

MPPDA成立于1922年，其目的是改善好莱坞一系列丑闻之后的公共关系，提供游说有同情心的共和党在任官员的机会，解决国外配额之类的问题。MPPDA的类似功能一直持续到1930年代，但它更加出名则是因为它的电影行业自我审查策略：制片法

典（通常被称为"海斯法典"）。

1930年代早期是保守主义甚嚣尘上的时代。很多人认为，1920年代爵士时代的宽松道德是大萧条的结果。各州和各地区在无声片时期成立的电影审查委员会提高了审查的标准。一些团体施加压力促进宗教信仰、儿童福利，并抗议性、暴力以及其他各种类似题材。1932年和1933年，佩恩基金会（Payne Fund）资助了一系列研究，调查电影对观众——特别是儿童——的影响。越来越多的声音要求规范电影制作。

1930年初，外部审查的压力迫使MPPDA将制片法典作为行业政策。该法典概述了用于规范犯罪、性、暴力的描述及其他争议性题材的道德准则。例如，法典规定要求，"犯罪方法不能明确表述"和"性变态或任何相关的内容都是被禁止的"（在这一时期，"性变态"主要指的是同性恋）。所有好莱坞电影都被期待遵守这一法典，否则就要承担地方审查的风险。在执行该法典时，MPPDA审查官常常达到很荒谬的程度。即使是体面的已婚夫妇都必须表现为分床而卧（为了配合英国审查官），最温和的亵渎语言都被禁止。当1939年拍摄《乱世佳人》时，在允许克拉克·盖博说出那句著名的台词"坦白说，亲爱的，我他妈不在乎"（"Frankly, my dear, I don't give a damn."）之前，存在漫长的争论。

MPPDA的努力起初受到电影公司的抵制。这些公司大部分都已陷入经济困境，其中一些因为观众上座率持续下跌已经破产或濒临破产；它们很清楚性和暴力可以增加影院里的观众人数。然而，黑帮和涉及性的影片引起审查官和压力团体的愤怒。《国民公敌》（*Public Enemy*，1931）、《小恺撒》（*Little Caesar*，1930）和《疤面人》（*Scarface*，1932）被看做在美化犯罪。尽管这些影片的主人公到最后都被消灭，但人们还是担心年轻人会模仿詹姆斯·卡格尼和爱德华·G. 罗宾逊（Edward G. Robinson）的硬汉形象。更为臭名昭著的是几部展现女性以性来换取物质的影片。《娃娃脸》（*Baby Face*，1933）和《红发美人》（*Red-Headed Woman*，1932）讲的是女人通过一系列的情事获得高级公寓、衣服和汽车。即使《血洒后街》（*Back Street*，1932，约翰·M. 斯塔尔[John M. Stahl]）中的女主角生活谨慎，而且真正爱那个养她的男人，也被认为是冒犯了制片法典。在法典制定者看来，这部电影赞同"婚外性关系，因而表现了不利于婚姻制度的内容，而且贬低了婚姻的义务"[1]。

梅·韦斯特对MPPDA构成了巨大的挑战。她是一个成功的百老汇演员和剧作家，她的名声正是出自《性》（*Sex*，1926）这样的轰动戏剧。虽然MPPDA努力要将她挡在电影之外，但濒临破产的派拉蒙还是雇了她；几年之内，她就成为派拉蒙最大的摇钱树。她主演的第一部电影《侬本多情》（*She Done Him Wrong*，1933，洛厄尔·谢尔曼[Lowell Sherman]）所赚的钱是其成本的很多倍。其中有一段很经典的对白，正直的年轻男主角责问女主角卢（Lou）："难道你从没遇到过让你快乐的人吗？"卢回答说："当然……很多次了。"韦斯特慵懒的说话腔调能让任何对白听上去都显得淫荡。

《侬本多情》的首映时机极其糟糕。佩恩基金会资助的第一份研究恰好完成。而且，在1933年初，罗斯福上任，切断了海斯与华盛顿共和党官员的联系。随着反对电影业的呼声越来越高，一项国家审查制度似乎即将出炉。因此，1933年3月，海斯强迫电影业必须遵守制片法典。

然而，制片厂急切需要有人测试法典的边界。梅·韦斯特的电影继续引发问题。《九十岁的美女》（*Belle of the Nineties*，1934）在纽约州审查委员会的要

[1] Martin Quigley, *Decency in Motion Pictures*（New York: Macmillan, 1937），p.33.

求下被迫重新剪辑。对这部影片的协商也与来自宗教群体越来越大的压力有关，特别是来自天主教良风团（Catholic Legion of Decency）的压力（这一团体有一个评级系统，能够为年轻人或所有天主教徒谴责某部影片。这一耻辱标志会导致电影业失去相当可观的收入）。

越来越严的官方审查危险已经大到不容忽视。于是，1934年6月，MPPDA建立了一套新的规则。现在，作为MPPDA会员的制片厂所发行的影片，如果没有MPPDA的印章签批（图10.1），必须支付25000美元的罚款。更重要的是，没有MPPDA印鉴的影片，任何属于MPPDA会员的影院都禁止放映——这包括了大多数首轮影院。这一规定迫使大多数制片人开始遵从法典。当然，"引发异议"的材料仍在使用，只是变得更为间接。一个策略性的淡出也许在暗示一对夫妇即将做爱；极端的暴力只在画外发生；精巧的对白可以有许多暗示而不违反海斯法典。

MPPDA也许带来了压制，但它确实阻挡了可能更为极端的国家审查。实际上，海斯法典并不是

图10.1　1930年代MPPDA过审影片的开头出现的批准印鉴。

MPPDA官员们保守思想的工具，而是总结了可能使电影被地方审查官删减或被禁止向天主教观众放映的主题类型。海斯法典通过强制电影制作者避免拍摄会被剪掉的场景，为好莱坞省了钱。MPPDA的意图并非删除所有的下流对白或暴力时刻。相反，它允许制片厂既能够激发观众兴趣，又不超越地方审查机构确立的界限。

1930年代的放映实践

声音和大萧条大大地改变了影院放映电影的方式。华纳兄弟公司最初只是把声音当做去除影院中为影片现场伴奏的乐队和舞台表演的一种方式。华纳的努力是成功的，到了1930年，大部分影院都已经只提供电影化的娱乐。实际上，当地影院经理手中的节目创意控制权最终被剥夺，他们已经接受了整个节目组合全部是电影的形式。

大萧条缩短了电影宫时代。很多影院不再能提供为观众指引座位的引座员。经营者们也需要有额外的收入，因此他们在影院门厅出售糖果、爆米花和饮料。因为很多电影观众用于娱乐的花销捉襟见肘，于是除了通常的短片，放映商还会连映两部甚至三部长片。放映的第二部影片通常都是廉价的B级片，但它却给观众造成了双倍享受的印象。同样重要的是，两部影片放映的间歇，观众也许还会购买一些点心充饥。

经营者们也用赠品来吸引顾客。也许每张票都会附送一幅画或一个纪念枕，作为入场奖。最有效的是"赠碟之夜"（dish nights），这时候每张票都能获赠一个瓷器（由剧院批量购买）。因此，为了收

集整套餐具，家庭观众每周都会被吸引进入影院。

二战期间，随着上座率增长，某些促销手段逐渐消失。B级片制片虽然不再重要，但双片连映仍然继续着，小卖部也保留下来。大萧条时期，很多大型影院已经朽坏，但它们仍在准备接纳那些新兴的观影群体。

好莱坞持续的创新

1920年代期间，电影业的扩张使很多技术公司和制片厂部门得以形成。导致电影行业发生剧变的声音革新，也是支撑这一行业的技术发展的结果。1930年代和1940年代，电影制作技术仍在进步。通过制片厂、重要的制造商以及电影艺术与科学学院这类协调机构的共同努力，电影技术变得更为全面和复杂。

声音录制

声音录制方法稳步提高。早期的麦克风是全指向的，会录下一些不需要的人员和设备发出的噪音。渐渐地，单向麦克风被发展出来，可以直接录制所需的声源。早期用于悬挂和移动麦克风的吊杆也很笨重，所以很快就有了更轻巧的吊杆，使录音变得更加灵活（图10.2）。到1932年底，多轨声音录制的技术革新，允许音乐、对白和音效分别录制，然后混合到一条轨道中（歌曲通常要预先录制，以方便歌手借着回放对口型）。也是在1932年，影像和声音负片的两边都印上了相同的片边号码，这样甚至能保证短镜头都可有精确的声画同步。

1932年，这样一些革新产生的影响在很多电影中显而易见。演员不再需要小心翼翼地移动或者缓慢地说话。很多早期对白片中那种慢吞吞的忧郁调子，被一种鲜活的节奏取代。在《天堂里的烦恼》(*Trouble in Paradise*，刘别谦)、《我是越狱犯》(*I Am a Fugitive from a Chain Gang*，茂文·勒罗伊) 以及《化身博士》(*Dr. Jekyll and Mr. Hyde*，鲁本·马莫里安) 这样一些制作于1932年的形态各异的影片中，新的声音录制技术的灵活性显露无遗。

图10.2 劳埃德·培根执导的《圣昆汀》(*San Quentin*，1937) 拍摄时，用一支轻型吊杆将一个小型的麦克风指向相应的演员。

早期有声电影常常避免使用过多非叙境气氛音乐，而多轨录音则导致了"交响配音"（symphonic score）的引入，因而长时间的音乐段落一直伴随行动和对话行进。若干作曲家受过后浪漫欧洲古典音乐传统的训练，其中包括马克斯·斯坦纳（Max Steiner）、埃里希·沃尔夫冈·科恩戈尔德（Erich Wolfgang Korngold）、米克洛什·罗萨（Miklós Rózsa）、大卫·拉克辛（David Raksin）和伯纳德·赫尔曼（Bernard Herrmann），他们编写的配乐是为了营造出浪漫或悬疑的气氛。

尤其是斯坦纳，他帮助建立了制片厂音乐的规范。他为《金刚》（1933）编配的强有力的音乐，是早期交响乐配乐方法一次影响甚大的运用。斯坦纳常常引用一些很容易识别的曲调，突出某个场景的意义，如《约克军曹》（*Sergeant York*，1940）中，"请予我旧时信仰"（Give Me That Old Time Religion）构成了一个与主角宗教信仰有关的母题。跟有声电影大多数音乐技巧一样，这样的引用实践源起于无声片时的现场伴奏。作曲家通常会让他们编写的音乐不喧宾夺主；就像连贯性剪辑、布景设计和其他技术一样，大多数配乐是要为叙事服务，而非把注意力引向自身。

摄影机运动

许多早期有声片都含有一些摄影机运动，但要实现这些运动，电影制作者们常常不得不以默片形式拍摄，然后再加入声音，或者想出巧妙的方法以便移动笨重的摄影机隔音棚。在一部很可能用多机拍摄的影片中，移动镜头会比其他部分显得更突出。这样的差异不利于影片的连贯性。而当隔音罩启用后，一个新问题又出现了：摄影机太重，三脚架无法支撑，要在两次拍摄之间移动很难。要解决这一问题，摄影机支撑物必须既牢固又灵活，于是，某一些摄影师和服务型公司对无声片末期投入使用的移动摄影车和摇臂进行了改进。

1932年，又是具有突破性的一年，引入了贝尔与豪威尔旋转移动车（Bell & Howell Rotambulator）。这是一种700磅重的移动摄影车，能够将摄影机从18英寸垂直移动到7英尺，操作者很容易左右平移或上下移动或跟拍。大无畏公司（The Fearless Company）简版全景移动摄影车（Panoram Dolly, 1936）可以通过36英寸的门廊。1930年代末期和1940年代一些电影中奇观化的推拉镜头，摄影机在某个场景中的两个或多个房间穿梭，正是依赖于这样的设备。

升降运动也变得更加普遍。环球公司的《西线无战事》（*All Quiet on the Western Front*，1930）使用了1929年为百老汇建造的50英尺巨型吊臂。《乱世佳人》中，在满是南部联盟伤兵的巨大铁路站台上的著名摄影机回拉运动，也使用了建筑吊臂。大型吊臂也可用于摄影棚，通常是为了拍摄史诗片、歌舞片和奇幻片中的奇观化镜头（图10.3）。在米高梅1939年的奇幻歌舞片《绿野仙踪》（*The Wizard of Oz*）中，摄影机俯冲向无事忙城（Munchkin City）和黄砖路。然而，大多数吊臂都是适合不引人注意的垂直和斜线运动的小型吊臂。

特艺彩色

毫无疑问，这一时期最为突出的创新是彩色电影制作。我们已经知道无声片如何利用各种非摄影工序，为拍摄后的胶片上色。无声片时期，也有人想方设法引进彩色摄影工序。特艺彩色公司（The Technicolor firm）的双胶片系统（two-strip system）偶尔会在1920年代的好莱坞电影中使用，并一直延

图10.3 巴斯比·伯克利在华纳兄弟拍摄一些精彩歌舞段落时所使用的吊臂，图中是《奇景吧》（*Wonder Bar*，1934）的拍摄场景。

续到有声片时代初期。但是，因为价格昂贵，所以它主要用于表现粉橙色和绿蓝色（彩图10.1）。

1930年代初期，特艺彩色引进了一套新的系统，使用棱镜把通过摄影机镜头的光线分投到三条黑白胶片上，每一条胶片记录一种原色（彩图10.2—10.12）。这一技术于1932年在迪斯尼卡通短片《花与树》（*Flowers and Trees*）中问世。先锋影业（Pioneer Pictures），一家由特艺彩色的一个重要股东拥有的小型独立制片公司，在1935年制作了一部真人歌舞短片《蟑螂舞》（*La cucaracha*；彩图10.13）。这表明特艺彩色能够将摄影棚中的真人表演表现得栩栩如生。同一年，长片《浮华世界》（*Becky Sharp*；彩图10.12）表明色彩能够提升历史剧的魅力。对某些电影来说，特艺彩色技术所具有的明亮、饱和的色彩表现力，意味着额外增加的费用（几乎高出黑白片30%）是值得付出的（彩图11.1，15.1和15.10，展现了其他一些运用三胶片[three-strip]特艺彩色的例子）。一些大制片厂也开始使用彩色片，特艺彩色公司垄断了制作工序，供应所有的摄影机，并为每部电影制作派出监制，而且参与影片的加工和洗印。

今天，我们把色彩看做电影中的一种现实主义元素，但在1930年代和1940年代，它往往与幻想和奇观联系在一起，用于《安拉的花园》（*The Garden of Allah*，1936）之类的异国情调冒险片、《侠盗罗宾汉》（*The Adventures of Robin Hood*，1939）之类的侠盗片或是《相逢在圣路易斯》（*Meet Me in St. Louis*，1944）之类的歌舞片。

特效

特效（special effects）这一术语的使用与1930年代的关系，总是让人想到《金刚》和《绿野仙踪》这样的电影。然而，正如美国电影摄影师协会（American Society of Cinematographers）主席在1943年指出的那样："好莱坞电影中90%的特技和特效镜头都不是想要愚弄或迷惑观众。绝大多数摄影特技

图10.4 （左）《红衣女郎》(*The Woman in Red*, 1935) 中的演员们坐在一块用于背景放映的银幕前，左上角是即将在拍摄时放映的海洋背景。

图10.5 （右）弗里茨·朗1936年《狂怒》(*Fury*) 中的这一场景使用了背景放映。

的使用，都仅仅是因为使用常规手段拍摄太困难、太昂贵，或者太危险。"[1] 因为特效让电影制作变得更容易、更有效和更安全，所以被频繁使用，并对这一时期的电影产生了相当大的影响。

无声片时期大多数特技摄影都是由摄影师在拍摄时完成的。多机拍摄和其他与声音相关的复杂技术，使得特技工作需要专人负责。制片厂增设了特效部门，常常要发明和建造相应设施，以满足特定场景的拍摄需要。

特效工作通常包括将不同的镜头画面合成到一起，方法有两种，即背景放映（rear projection或back projection）和光学印片（optical printing）。应用背景放映时，演员在摄影棚内的布景前表演，他们身后的银幕上放映着预先拍摄的影像（图10.4）。举例而言，在大多数人物驾车的场景中，车辆驾驶在棚内拍摄时，变换的背景风光则投射在后面的银幕上（图10.5）。背景放映节省了资金，因为演员和剧组都无需到现场拍摄（一个小型团队或第二摄制组，负责到现场拍摄那些用于背景放映的镜头）。例如，米高梅1938年的一部电影《怒海余生》(*Captains Courageous*) 大部分场景都发生在一艘钓鱼船的甲板上，然而演员们完全是摄影棚内工作，他们身下是水箱，背景放映的是海景。

光学印片机为影像重组和合成提供了更多选择。本质上讲，一台光学印片机是由一个对准摄影机镜头的放映机组成。既可以向前和向后运动，还可以替换不同镜头，可以将部分图像遮挡后再让胶片重新曝光。影像可以叠加，或者像拼图游戏那样一块块拼接；单个画面可以放大或改变速度。

光学印片机主要通过填补摄影棚部分布景而节省开支。用遮片（matte）挡住画框的一部分，摄影师就能为特效专家留出未曝光的部分，然后由特效专家加入遮片绘景（matte painting；图10.6）。

更复杂的是活动遮片（traveling mattes）。摄影师要使用两个或更多遮片为每一格胶片留下特效空间，然后一格一格地让胶片曝光两次，此时还得使用另外的遮片遮住胶片相应的部分，才能获得想要的效果。活动遮片常常用于制作划接（wipes）特效，一条线划过银幕，让一个镜头逐渐消失另一个镜头逐渐呈现。1933年，划接成为时尚，取代了淡入淡出或叠化（另外两种传统的特效技巧），此时，雷电华的光学印片专家林伍德·邓恩（Linwood Dunn）在《飞扬的旋律》(*Melody Cruise*) 和《飞到里约》(*Flying Down to Rio*) 中创造出了扇形、锯齿形以

[1] William Stull, "Process Cinematography", in Willard D. Morgan, ed., *The Complete Photographer: A Complete Guide to Amateur and Professional Photography*, vol. 8 (New York: National Educational Alliance, 1943), p. 2994.

图10.6 《瑞典女王》（*Queen Christina*，1932）中这一镜头只有左下部分是在制片厂外景地修建的；船只、水、屋顶和天空都是利用遮片绘景技术添加上去的。

图10.7 《飞到里约》中，一个锯齿形的划接，实现了从一个镜头到另一个镜头的过渡。

图10.8 《迪兹先生进城》（*Mr. Deeds Goes to Town*）中，叠印的新闻标题创造出的蒙太奇段落，概述了公众对主人公在认知上的变化。

及其他形状等各种精巧的转场过渡（图10.7）。

光学印片机通常也被用来创作蒙太奇段落。日历页、报纸头条以及类似的画面，这样一些快速闪过的短暂镜头叠印在一起，暗示着时间流逝或某个漫长动作的历程（图10.8）。

还有很多其他类型的特效。全部的场景都可使用缩微模型拍摄，如霍克斯《唯有天使生双翼》中飞机的起飞和降落。三维逐格动画偶尔也会用作特效，最著名的是《金刚》中把小木偶转化成巨猿。其他特技还包括一些简单的机械方法，比如《绿野仙踪》里的活板门电梯和似乎让邪恶女巫熔化的干冰烟雾。

摄影风格

1930年代初期，基于1920年代那种重要的风格趋势，绝大多数摄影师都想拍摄"软"影像（参见本书第7章"风格与技术变化"一节）。然而，此时，柔和的画面已不再显得突出，而是非常普遍。摄影机专家更少使用滤光器或模糊和扭曲的玻璃遮罩。相反，制片厂洗印室的洗印工序通常能让影像看起来更灰更柔。此外，伊斯曼柯达在1931年推出超敏感全色胶片（Super Sensitive Panchromatic stock），适合更加分散的白炽灯照明，这种照明技术是有声时代所必需的创新（因为弧光灯会发出嘶嘶的噪声）。有些电影使用耀眼的低对比度的影像营造某种魅力或浪漫（图10.9）。其他一些影片在避免锐利的黑白对比时追求更清晰的聚焦（图10.10）。

1930年代的大多数好莱坞电影制作者都把演员集中在一个相对狭窄的区域，然后利用正反打镜头在他们之间切换。另外一些电影制作者则利用更大的景深创作镜头画面，有时让前景略微处于焦点之外（图10.11），有时则使用深焦（图10.12，图10.13；这种景深镜头在默片时代已有先例，请对比图7.47）。

导演奥逊·威尔斯和摄影师格雷格·托兰在《公民凯恩》(1941)中进一步推进并大量使用了这样的景深镜头。《公民凯恩》中很多景深镜头，都是利用光学印片技术把分别拍摄的焦平面清晰的镜头合成到一起的。然而，其中有一些镜头，靠近镜头的前景元素和距离颇远的背景元素，全都保持着锐利的聚焦；最引人注目的是签订合约场景中的这一

图10.9 在《永别了,武器》(*A Farewell to Arms*,1932,弗兰克·鲍沙其)中,女主角坠入爱河的浪漫场景使用了柔和而耀眼的影像。

图10.10 《上海快车》(*Shanghai Express*,1932,约瑟夫·冯·斯登堡)使用大量柔灰影调,营造出玛琳·黛德丽充满魅力的形象。

图10.11 《二十世纪快车》(*Twentieth Century*,1934,霍华德·霍克斯)中的景深构图。

图10.12,10.13 《国民公敌》(1931,威廉·韦尔曼)和《唯有天使生双翼》(1939)中,所有平面都处于清晰焦点的深度空间构图。

图10.14 《公民凯恩》的深焦镜头中,一个人物靠近摄影机,一个人物处于中景,还有一个人物在后景极远处。

图10.15 (左)《安倍逊大族》中的舞厅场景,位于前景的这对夫妇的身后,以清晰的聚焦呈现出一个庞大的空间。

图10.16 (右)《卡萨布兰卡》中一个简单的正反打镜头,里克靠近摄影机,位于这个清晰聚焦的深度空间的前面。

长镜头(图10.14)。威尔斯在他的第二部电影《安倍逊大族》(The Magnificent Ambersons,1942)中继续沿用这一手法,摄影师斯坦利·科尔特斯(Stanley Cortez)在不使用特技摄影的情况下,拍摄出很多清晰聚焦的景深镜头(图10.15)。这些视觉上极富创新的电影,很快就影响到整个电影行业。使用深焦摄影在不同层面安排调度,成为这一时期常见的做法(图10.16)。

总的说来,1930年到1945年这段时间里的技术创新,并没有从根本上改变古典好莱坞电影的制作

图10.17 （左）《摩登时代》中，工厂工人查理在测试一台新机器，当工人们工作时，这台机器会自动给他们喂食。

图10.18 （右）卓别林扮演的大独裁者极度渴望权力，此时他正与一只充气的地球仪嬉戏，抛掷它直到它突然爆裂。

方法。叙事性动作和人物心理状态仍然是重中之重，连贯性规则仍然强化着空间定位。声音、色彩、深焦和其他技巧，进一步强化了好莱坞的古典风格。

大导演们

除了那些已经在好莱坞工作的导演，有声电影的兴起让大量舞台导演融入电影制片厂；在此期间，若干剧作家也加入电影导演行列。此外，陷入政治动荡的欧洲也为美国送来了数个移民人才。我们接下来将要考察这些导演及其所从事的电影类型。

老一代导演

查理·卓别林反对对白片。作为自己作品的制作人和最受欢迎的明星，他能够继续拍摄仅使用音乐和音效的"无声"电影，而且比好莱坞其他任何导演都支撑得更久。然而，他拍片的数量却减少甚多。他拍摄了两部没有对白的长片：《城市之光》（*City Lights*，1931）和《摩登时代》（*Modern Times*，1936）。后者反映出的左翼观点将会使他在战后受到政府和公众的责难。影片中的小流浪汉失去了沉闷的装配线工作，又被误以为是示威运动的领头者而进了监狱，后来遇见了一名贫穷的年轻女子，他们一起寻找工作。尽管这部电影关注大萧条问题，但也非常有趣（图10.17）。说来也怪，卓别林的第一部对白片《大独裁者》（*The Great Dictator*，1940）也是这样，这是一部少见的以纳粹德国为主题的喜剧片。希特勒的小胡子和卓别林的小胡子的相似性时常引人议论，卓别林就利用他们身体上的相似点，扮演了辛克尔（Hynkel）——托马尼亚（Tomania）的大独裁者（图10.18）。

约瑟夫·冯·斯登堡在德国执导了他的第二部有声片《蓝天使》（参见本书第9章"德国有声时代初期"一节）之后，偕同该片的影星玛琳·黛德丽来到好莱坞。他们又一起合作了六部影片，其中包括《摩洛哥》（*Morocco*，1930）和《金发维纳斯》（*Blonde Venus*，1932）。这些影片的故事都是常规的情节剧，但它们的风格使之进入了这一时期最美影片的行列。斯登堡对影像肌理结构和稠密构图的迷恋进一步加强。特别是服装、灯光和摄影，使玛琳·黛德丽的魅力达到了几乎无与伦比的程度（见图10.10）。冯·斯登堡这一时期也拍摄过一些没有黛德丽参演的影片，其中包括两部忧郁的文学改编影片：《美国悲剧》（*An American Tragedy*，1931）和《罪与罚》（*Crime and Punishment*，1935）。

刘别谦通过拍摄《璇宫艳史》（参见本书第9章"声音与电影制作"一节），很快就适应了有声电

图10.19 窃贼及其潜在受害者处在《天堂里的烦恼》中一个辉光闪烁的受到装饰艺术影响的场景里。

图10.20 《青年林肯》中,法庭宣判的高潮时刻是以在景深空间中精心安排的调度来表现的,而不是用更近景别的镜头来强调人物的情绪。

图10.21 同样,《青山翠谷》中,这一让人想起格里菲斯电影的取景构图,以较长时间的停留强调这家人听到坏消息后寂然无声的反应。

影制作。他继续拍摄了很多极受欢迎的歌舞片和喜剧片,其中最重要的是《天堂里的烦恼》(1932)。该片以一个机智的场景开始:一对优雅的情侣在一家威尼斯饭店里用餐,然后发现彼此都是窃贼,都想窃取对方的财物。他们坠入了爱河并继续盗窃之事,直到他们计划窃取一名贵妇的钱财,结果男窃贼差点爱上那个受害者(图10.19)。刘别谦还执导过葛丽泰·嘉宝主演的倒数第二部影片《妮诺契卡》(Ninotchka,1939)。跟卓别林的《大独裁者》一样,刘别谦的《生存还是毁灭》(To Be or Not to Be,1942)也是一部少见的有关纳粹的喜剧片。

约翰·福特在1930年代仍然非常多产,他在这十年拍摄了26部影片,1940年代初加入海军之前他又完成了若干部影片。大部分时间他都在二十世纪福克斯公司工作,执导这家公司一些最受欢迎的明星主演的影片,制作了由威尔·罗杰斯主演的三部曲(《布尔医生》[Dr. Bull,1933]、《普里斯特法官》[Judge Priest,1934]和《疯狂的汽船》[Steamboat Round the Bend,1935]),以及一部由秀兰·邓波儿主演的古装片《威莉·温基》(Wee Willie Winkie,1937)。虽然早年他专注于西部片创作,但这一时期他只拍了唯一一部西部片《关山飞渡》(Stagecoach,1939),而这部影片却成为西部片类型的经典之作。该片表现了一群身份芜杂的人穿越危险的印第安地区的过程。在这部影片中,福特率先使用了纪念碑山谷(Monument Valley)的神秘悬崖,这一场景在后来的西部片中成为他的一个标志。

同年,福特导演了《青年林肯》(Young Mr. Lincoln,1939),在该片中,林肯破解了一桩谋杀案,所显示出的淳朴和机智最终将要把他送上总统宝座。《青山翠谷》(How Green Was My Valley,1941)讲的是威尔士一个成员关系紧密的采矿家庭逐渐分崩离析的满怀愁绪的故事。福特在营造深刻感人的情境的同时采用了极为克制的风格。虽然福特有时会运用常规的正反打镜头和切入镜头,但他坚持以远景镜头或静默场景来表现片中人物的沉思,低调处理最重要或最伤感的时刻(图10.20,10.21)。福特还采用了相当多的景深调度和景深摄影,这样一些风格特征将会影响到奥逊·威尔斯,他在拍摄《公民凯恩》之前仔细研究过《关山飞渡》。

1920年代中期就开始担任导演的霍华德·霍克斯到这一时已经声誉日隆。与福特一样,霍克斯也

拍摄各种类型的电影，注重简洁的情节处理和表演，精通轻快的节奏和连贯性剪辑。霍克斯以非常务实的方式对他的工作方式做出过解释："我会让摄影机以视线高度拍摄，让我的故事讲述得尽可能简洁。我只是去构思故事该怎样讲，然后我就这样去讲。如果我不愿意有人乱动或剪切某个场景，我就不会给他们任何可乘之机。"[1]

假如说福特的《关山飞渡》体现了西部片的精髓，那么，霍克斯的《星期五女郎》（1940）就是有声喜剧片的典范。这部令人捧腹的电影（改编自本·赫克特[Ben Hecht]和查尔斯·麦克阿瑟（Charles MacArthur）的戏剧《头版》[The Front Page]），讲的是一个报纸编辑试图阻止他的前妻辞职再婚的故事。他诱导她去揭发某些腐败的政客为了操纵选举企图处死一名心智不健全的杀人犯的恶劣事件。加利·格兰特（Cary Grant）、罗莎琳德·拉塞尔（Rosalind Russell）和一群各具性格的演员，以极快的节奏说着极为机智的俏皮话，霍克斯则主要以"不着痕迹"的正反打镜头和重新取景构图来记录动作。

霍克斯的航空冒险片《唯有天使生双翼》（1939），场景设在南美的一个小型港口，一家航空服务公司试图穿过一个狭窄的山口取得邮件。运用简单的资源，霍克斯营造出一个极度危险而又非常浪漫的气氛。当片中人物等待着每次返航的飞机时，大部分情节都发生在一栋孤零零的建筑物内部或周围，都是在夜间或雾中（图10.22，亦见图10.13）。正如霍克斯电影中经常发生的那样，所有人物，无论男女，都必须表现得顽强和冷静。

威廉·惠勒在无声片时代末就开始担任导演，但拍摄的几乎都是低成本西部片。他的突破是在1936年，那时他已经开始为独立制片人萨缪尔·高德温工作。他拍摄了《三人行》（These Three, 1936），改编自丽莲·赫尔曼（Lillian Hellman）的戏剧《孩子们的时刻》（The Children's Hour）。随后几年里，他拍摄了另外几部杰出的电影，包括《红衫泪痕》（Jezebel, 1938）、《呼啸山庄》（1939），以及另一部赫尔曼戏剧改编的电影《小狐狸》（The Little Foxes, 1941）。后两部影片都是由格雷格·托兰担任惠勒的摄影师，它们所呈现出来的深焦影像风格，与福特和威尔斯的电影相似。

资深导演弗兰克·鲍沙其继续专注于感伤情节剧的拍摄。《永别了，武器》（1932）改编自海明威的小说，讲的是一战期间一名美国士兵和一个英国护士坠入爱河的故事。鲍沙其和摄影师查尔斯·B.朗（Charles B. Lang）以闪耀的柔焦风格拍摄人物，从而营造出强烈的浪漫色彩（见图10.9）。相比而言，金·维多则继续拍摄从西部片到情节剧等各种类型的影片。他于1937年重拍的《慈母心》（Stella Dallas）是一部经典情节剧，讲述了一个工人阶级女性与工厂主儿子结婚的故事。她无法忘怀自己卑微的出身，担心最终会威胁到女儿与体面男人的婚事，于是不顾一切与丈夫离婚，让丈夫优雅的新任妻子收养自己的女儿（图10.23）。

拉乌尔·沃尔什也涉足各种电影类型，他在1930年代末和1940年代初拍摄了若干部重要的动作片。《私枭血》（The Roaring Twenties, 1939）是一部黑帮片，影片中三个一战老兵的生活形成鲜明对比。该片之所以很有名，部分原因在于几个壮丽的蒙太奇段落，其中一段以股票磁带机膨胀到巨大尺寸之后粉碎来呈现股市崩溃。《夜困摩天岭》（High

[1] Joseph McBride, *Hawks on Hawks* (Berkeley: University of California Press, 1982), p.82.

图10.22 （左）《唯有天使生双翼》中，男主角正在向一架陷入麻烦的飞机做出指示。

图10.23 （右）《慈母心》中著名的结尾场景，斯特拉站在雨中，望着屋内她女儿的婚礼，哭泣着，然后转身永远离开。

Sierra，1940）以同情的角度讲一个杀手躲到山区以逃避警察追捕，后来遇见了一位跛足女孩并成为朋友。这部影片是亨弗莱·鲍嘉演艺事业的一个转折点，此前他饰演的大多都是反派配角。第二年，鲍嘉在《马耳他之鹰》（*The Maltese Falcon*）中饰演了硬汉侦探萨姆·斯佩德（Sam Spade）。

新一代导演

有声片的兴起把若干舞台戏剧导演从纽约带到了好莱坞，其中就有专注于文学改编精品的乔治·库克，拍摄的影片包括葛丽泰·嘉宝主演的《茶花女》（*Camille*，1936）以及W. C. 菲尔兹（W.C.Fields）出演的《大卫·科波菲尔》（*David Copperfield*，1935）。这一时期，库克主要是在米高梅工作。鲁本·马莫里安也来自百老汇，他的《欢呼》（1929）因流畅的摄影机运动而引人注目。同样，他执导的文学改编电影《化身博士》（1932）以一个少见的长拍主观推轨镜头开场，当哲基尔走进一个演讲厅时，我们正通过他的眼睛观看。另一位来自百老汇的导演是文森特·明奈利，他主要致力于拍摄歌舞片。他在1940年加入了米高梅的歌舞片制作部门，这个部门在制片人阿瑟·弗里德（Arthur Freed）的领导下，很快就网罗到了好莱坞最优秀的歌舞人才，其中包括朱迪·加兰、金·凯利和弗雷德·阿斯泰尔。明奈利执导了一些由巴斯比·伯克利担任歌舞指导的影片，其中包括《笙歌喧腾》（1940），随后他们还合作执导了《月宫宝盒》（*Cabin in the Sky*，1943），一部全黑人演员阵容的歌舞片。战争时期他最有名的电影是《相逢在圣路易斯》（1944），朱迪·加兰主演。

另外一些新生代导演则来自编剧阶层。普雷斯顿·斯特奇斯在1930年代编写过很多电影剧本，他创作的《权利与光荣》（*The Power and the Glory*，1933年，威廉·K. 霍华德[William K. Howard]）是一部有着复杂闪回的影片，堪称《公民凯恩》的先驱之作。斯特奇斯最开始执导的《江湖异人传》（*The Great McGinty*，1940），是一部政治讽刺片，此后，在整个战争时期，他拍摄了一系列颇受欢迎的喜剧片。比如，在《摩根河的奇迹》（*The Miracle of Morgan's Creek*，1944）中，他对美国人的假正经开起了玩笑。一个年轻的女子在一次狂欢派对后怀孕了，她声明要和孩子的父亲结婚（她只记得他的名字好像是"伊格纳茨·拉茨基沃斯基"[Ignatz Ratskywatsky]），事实证明很难找到此人。她性情温和的男友为了使她免于丢脸，跟她结了婚，然后她生下了六胞胎，于是这个家庭成为媒体关注的焦点。尽管遭到MPPDA裁剪，但整部影片还是保持着大胆放肆的风格。不久，斯特奇斯就成为派拉蒙最

受欢迎的导演之一。

为《红衫泪痕》和《夜困摩天岭》编写过剧本的约翰·休斯顿（John Huston），是另一位由编剧转行的导演。稍后，我们将在这一章里讨论他的导演处女作《马耳他之鹰》——黑色电影的早期范例。休斯顿战争时期主要在军中服务，拍摄了一些重要的战争纪录片。1945年后，他回到了好莱坞。

奥逊·威尔斯，是1930至1945年间崛起的最具影响力的导演，他在其他一些领域——包括舞台和广播——已取得了极大成功（参见"深度解析"）。

深度解析 《公民凯恩》和《安倍逊大族》

虽然还是一个年轻人，奥逊·威尔斯（生于1915年）就已经执导了好几部非同凡响的舞台戏剧和广播剧。例如，1936年，他执导了全黑人演员阵容的《麦克白》，并将场景设在海地丛林里。1938年，他使用新闻公报的形式，把H. G. 威尔斯（H. G. Wells）的《世界之战》（*The War of the Worlds*）改编为一部广播剧，导致成千上万的听众相信火星人正在入侵而陷入恐慌，于是在国内名声大振。

1939年，威尔斯被雷电华签约收入麾下。他完成的第一部影片就是《公民凯恩》，已成为最受赞誉的影片之一。威尔斯获得了自己的作品的极端控制权，包括选择演员的权利和最终剪辑权。成片引发争议就不奇怪了。该片影射了出版业巨头威廉·伦道夫·赫斯特（William Randolph Hearst）以及他和电影明星玛丽昂·戴维斯（Marion Davies）长期的暧昧关系。赫斯特试图压制《公民凯恩》，但它还是在1941年上映，很多观众都明白其中的潜台词。

《公民凯恩》的叙事结构和风格都复杂得令人目眩。影片以查尔斯·福斯特·凯恩（Charles Foster Kane）的逝世开场，然后转到一段描述凯恩一生的新闻片。一名记者被安排去调查凯恩神秘遗言"玫瑰花蕾"的含义。他访问了一些熟悉凯恩的人，于是一系列的回忆揭示了出凯恩矛盾的、难以捉摸的个性。最终这位记者的调查失败，影片结尾保留了古典好莱坞电影中少见的多义性。

就风格而言，《公民凯恩》是华丽的，大量运用了雷电华的资源。对于某些场景，威尔斯使用了安静的长拍镜头。而对其他段落，最明显的是新闻片段以及几个蒙太奇段落，则使用了快速剪辑和音量的突然改变。为了强调某些场景的广阔空间，威尔斯和摄影师格雷格·托兰充分利用深焦镜头，让一些元素靠近摄影机，另一些元素则放置在远处（见图10.14）。最近的研究表明，很多这样的深焦镜头，都是通过运用某几类特效实现的（图10.24）。光学印片机将若干移动镜头不露痕迹地合成到一起（比如那个通过夜总会天窗的吊臂镜头，一道闪光掩盖了两个镜头的连接），再通过缩微模型和实际布景尺寸的遮片绘景的结合，使得这些场景给人更深刻的印象。据说，《公民凯恩》超过一半的镜头都使用了特效。声轨也在拍摄后做过大幅度修改。事实证明，《公民凯恩》所有这些风格化的层面在1940年代影响极大。

威尔斯在雷电华拍摄的第二部长片是《安倍逊大族》，情节中没有闪回，但覆盖了一段很长的时间，讲的是随着工业对中西部小镇的蚕食，一个富裕家庭走向衰落的故事。威尔斯在影片的序幕中通过他的叙述，营造出一种怀旧的气氛，相应的蒙太奇段落描绘了世纪之交时人们的生活状况。随着优雅生活方式的消失，该片的叙述口吻变得更为严峻。

从风格看，《安倍逊大族》以一种不事张扬的方式使用了《公民凯恩》使用过的技巧。然而，

> **深度解析**

图10.24 《公民凯恩》这一镜头中，前景中那些巨大的物体是单独拍摄然后与场景和人物合成到一起的。

该片中还是有一非常精巧的摄影机运动，比如当范妮阿姨（Aunt Fannie）歇斯底里发作时，乔吉（Georgie）要来安抚她，摄影机跟随乔吉穿过了若干房间。深焦效果常常更多地用于单镜头场景（见图10.15），更大的预算允许威尔斯建造整个场景，减少光学印片机特效的使用。

在预映遭遇观众不良反应后，雷电华剥夺了威尔斯对《安倍逊大族》的控制权，对之进行了大幅度剪切，并增加了一些由助理导演和剪辑师制作的场景。这一删节版只做了很少量的发行。这部影片并无完整版留存于世，但即使如此，它仍然算得上是一部有缺陷的杰作（参见本章末的"笔记与问题"）。

新移民导演

外国电影人持续涌向好莱坞。一些人是受到高薪的诱惑，一些人是为了有机会在世界上设备最先进的摄影棚里工作。然而，随着法西斯主义在欧洲的蔓延以及第二次世界大战的爆发，一些电影制作者被迫来到美国寻求庇护。

由于对在英国工作缺乏权力感到不满，也因为迷恋好莱坞所提供的技术可能性，阿尔弗雷德·希区柯克与大卫·O. 塞尔兹尼克签订合约。希区柯克在美国拍摄的第一部电影是《蝴蝶梦》（1940），这是一部精良的文学改编片，获得学院奖的最佳影片奖，但它并不是那种典型的使希区柯克声名卓著的悬念片。他在战争时期拍摄的几部影片之一是《疑影》（*Shadow of a Doubt*，1943）。一名惯于引诱并杀害富有寡妇的男子，造访住在加利福尼亚一个小镇上的姐姐家。他的魅力吸引了每一个人，但他年轻的外甥女却在发现真相后失魂落魄。希区柯克通过实景拍摄，营造出小镇的正常生活状态，与坏人的秘密罪行构成对比。

德国电影人大量移民好莱坞始于默片时代，1933年纳粹夺取政权后，这一移民潮加速。弗里茨·朗于1934年抵达好莱坞。在这里，虽然他能保持相当稳定的工作状态（直到1956年，几乎每年都能拍摄一部影片），但他对自己的作品很少具有控制权，而且再也没能获得在德国时所获得的声誉。朗涉足多种类型，拍摄过西部片、间谍片、情节剧和悬念片。《你只活一次》（*You Only Live Once*，1937）讲述了一个动人的故事：一名具有犯罪前科的年轻人想要正直做人，却被误控谋杀，在处刑的前夜他逃出了监狱，但他和他的妻子还是被追上并被击毙。

比利·怀尔德在德国是一位编剧，到好莱坞后仍操持旧业，他和查尔斯·布拉克特（Charles Brackett）合作编写过很多剧本，其中包括《妮诺契卡》和《火球》（*Ball of Fire*）。他首次独立执导的

影片是一部喜剧片《大人与小孩》(The Major and the Minor, 1942),他严肃探讨酗酒问题的影片《失去的周末》(The Lost Weekend, 1945) 获奥斯卡最佳影片奖。尽管奥托·普雷明格 (Otto Preminger) 是犹太人,但他来到好莱坞后却总被安排饰演纳粹恶棍。然而,1940年代初期,他设法始转向了导演工作。怀尔德和普雷明格在这一时期拍摄了两部经典的黑色电影。

电影类型的创新和变化

无声片时代的很多电影类型毫无中断地延续到了有声电影时代。然而,电影工业技术的改进,以及世界范围的社会变迁,导致一些新电影类型的诞生,也给旧有类型添加了新的变量。

歌舞片

电影声音的引入促使歌舞片成为一种重要类型。一些早期的"轻松歌舞片"(revue musicals)只是简单地将歌舞段落串到一起。其他一些歌舞片,如《百老汇旋律》,属于后台歌舞片(backstage musicals),以片中人物的编排表演作为歌舞段落的动机。还有轻歌剧歌舞片(operetta musicals),其代表作为《璇宫艳史》,片中的故事和歌舞都发生在虚幻的情境中。此外,就是整合式歌舞片(integrated musicals),影片中的歌唱和舞蹈都发生在普通场景中(后台歌舞片时常会混杂着一些以舞台表演呈现的整合式歌舞段落)。轻松歌舞片很快就消失了,但其他类型的歌舞片仍然表现突出。

轻歌剧亚类型的一个赏心悦目的例子是鲁本·马莫里安的《红楼艳史》(Love Me Tonight, 1932)。该片的开场受到勒内·克莱尔早期有声片

图10.25 莫里斯·舍瓦利耶在《红楼艳史》中面对三面镜子唱歌。

的影响:一条巴黎街道在清晨逐渐变得生机勃勃,每一种有节奏的噪音汇成一股旋律引出一段歌舞。在一个很著名的段落中,一首歌从一个人到另一个人传唱,场景之间是通过叠化连接起来的。先是影片的主角——一位裁缝师——唱起一首歌:"难道这还不浪漫吗?"(图10.25),然后是一位作曲家接过来,在火车上唱给一群士兵听;当士兵们围坐在营火旁唱时,一个吉卜赛人听到了而后为他的朋友唱;于是这歌声传给了女主角,这位公主在外省城堡的露台上高唱这首歌。

后台歌舞片的代表作当推华纳公司出品且由巴斯比·伯克利编舞的一系列影片。《第四十二街》(42nd Street, 1933,劳埃德·培根)建立起这一类型的很多惯例:一名单纯的合唱团女孩,在一场百老汇演出即将开始之前,由于首席演员受伤而代替上场,结果一炮走红。导演鼓励她说:"你不能倒下,你一定不能,因为你的未来就在于这场演出,还有我的未来,我们所有人的一切都寄望于你。现在好了,我已经差不多了,可是你要站稳脚步,昂起头来,索耶,你上台前还是个小女孩,可是你下

图10.26 （左）在《第四十二街》中，巴斯比·伯克利通过从舞蹈表演上空垂直拍摄，创造出一种抽象的图案。

图10.27 （右）《海上恋舞》（*Follow the Fleet*，1936，马克·桑德里奇[Mark Sandrich]）中的"让我们直面困境"歌舞段落。

台回来后就是个明星了！"当然，她确实成为一个明星。舞台表演包括伯克利精心设计的歌舞段落，使用吊臂俯瞰拍摄构成平面图（图10.26）。

最受欢迎的歌舞片中包括由弗雷德·阿斯泰尔和琴裘·罗杰斯主演、赫米斯·潘（Hermes Pan）编舞的一些影片。例如，在《摇摆乐时代》（*Swing Time*，1936，乔治·史蒂文斯[George Stevens]）中，阿斯泰尔扮演一名杂耍舞剧演员，一心追求扮演舞蹈老师的罗杰斯。无论是否有后台情节或整合式情节，阿斯泰尔－罗杰斯歌舞片都是浪漫故事，很多舞蹈场面都是为了促成这两人的情爱关系。虽然起初彼此有些误解和冲突，但他们完美契合的高雅舞步显示出他们是天生一对（图10.27）。

这一时期米高梅也摄制了很多歌舞片。米基·鲁尼和朱迪·加兰搭档演出了若干部有关青少年登台表演的影片，比如《笙歌喧腾》（1940，伯克利）。加兰因出演华丽的特艺彩色奇幻片《绿野仙踪》（1939，维克多·弗莱明[Victor Fleming]）而成为明星，她主演的最好的影片之一是文森特·明奈利执导的《相逢在圣路易斯》。另一位米高梅明星金·凯利也是在这一时期开始演艺生涯，凯利的舞蹈风格奔放而强劲，正如他在《封面女郎》（*Cover Girl*，哥伦比亚租借金·凯利；1944，查尔斯·维

多[Charles Vidor]）"走向明天"这一舞蹈段落中的表现。

神经喜剧片

在神经喜剧片（Screwball Comedy）中，故事的中心人物往往都是行为夸张的浪漫情侣，且常常是通过打闹方式表现的。这些电影通常把情节设定在那些有钱人之中，尽管处于大萧条的困境中，他们却有资本表现滑稽可笑的行为。片中的浪漫情侣起初也许是互相敌对的，如乔治·库克的《费城故事》（*The Philadelphia Story*，1940）。或者，情侣的爱有可能是跨越阶级界限的，那么有钱的父母就必须被改变（如卡普拉的《浮生若梦》[*You Can't Take It with You*，1938]），或者被挫败（如库克的《休假日》[1938]）。

尽管行为乖张的浪漫喜剧早在无声片时代就已经开始制作，但神经喜剧获得崭新地位源于1934年的两部截然不同的影片。霍克斯的《二十世纪快车》对片中主演——卡罗尔·隆巴德（Carole Lombard）和约翰·巴里摩尔——的处理使其显得极为愤世嫉俗。一个行为乖张的剧院老板把一名漂亮的女店员捧成明星，然后引诱她。不久，她的日常行为举止也变得跟老板一样夸张；影片的后半段

 图10.28 《二十世纪快车》中的主人公竞相戏剧性地发作。

 图10.29 《一夜风流》中记者演示着搭便车的技巧,女继承人在一边放松。

 图10.30 《迪兹先生进城》中,男主角更关心他的大号演奏,而不是律师带来的巨额遗产继承的消息。

发生在一列火车上,他们互相争吵而且大发脾气(图10.28)。1934年另一部重要的神经喜剧片是卡普拉的《一夜风流》,这部影片更为煽情。骄纵的女主人公为了和一个肤浅的花花公子结婚而逃离父亲的故事使得"狂放的女继承人"这一人物大受欢迎。一名踏实肯干的记者为了获取独家新闻而帮助女主人公,结果两人坠入情网(图10.29)。富有的娇纵女性形象在霍克斯的《育婴奇谭》(*Bringing Up Baby*, 1938)中被发挥到了极致。

这种电影类型发展迅速,卡普拉一直是主要的倡导者之一。在《迪兹先生进城》(1936)中,一名小镇男子用他不期而至的遗产帮助一无所有的农民,从而成为全民偶像。心怀不轨的律师企图宣称他患有精神病,其实他只是行为怪异而已,正如卡普拉在影片一开始所展示的那样(图10.30)。

此类型的一些早期影片涉及大萧条。在《一夜风流》中,那名记者要努力撰写离家出走的女继承人的报道才能挽回他的工作。在《我的高德弗里》(*My Man Godfrey*, 1936,格雷戈里·拉·卡瓦 [Gregory La Cava])中,一名无家可归的男子受雇于一个古怪的富裕家庭充当男佣;片中人物频繁提到一些"被遗忘的人"——这是大萧条时期的一个用语,指的是失业者,他们大多是第一次世界大战的退伍军人。然而,到了这一时期的晚期,许多神经喜剧片忽视当时的社会问题,尤其不关心失业问题。在《休假日》(1938,乔治·库克)中,男主人公一心想辞去条件优越的工作,寻找生活的意义;影片中的所有正面人物都崇尚个人主义,蔑视权势和财富(图10.31)。《浮生若梦》是首张扬个性的赞歌,描述了一个接纳那些为了追求个人兴趣而辞去沉闷单调工作的人的大家庭。

两性对抗的喜剧一直盛行不衰。斯特奇斯的《淑女伊芙》(*The Lady Eve*, 1941)中,一个赌场女骗子企图讹取一个继承人的钱财,结果,他俩反而相爱了。但当他发现了她的背景时,就拒绝了她,而她发誓要报复(图10.32)。同样,在《火球》(1941,霍克斯)中,一名夜总会歌手逃避法律,欺骗一群天真的教授,并与其中的一位坠入爱河。

神经喜剧类型片在1934年到1945年间极为盛行。斯特奇斯用《红杏出墙》(*Unfaithfully Yours*, 1948)为该类型贡献了一个略显苦涩的晚期代表,该片讲述了一名管弦乐团指挥深信自己的妻子另有情人,并在一场音乐会中幻想以三种不同的方式杀掉她,每次谋杀都配以恰到好处的音乐。霍克斯

图10.31 （左）《休假日》中，那些独立而积极的人物开玩笑似的奖给男主角一个长颈鹿玩具，以表彰他的古怪行为。

图10.32 （右）《淑女伊芙》中，准继承人查尔斯·派克承受着神经喜剧中典型的滑稽羞辱。

也在战后创作了两部神经喜剧片。在《战地新娘》（*I Was a Male War Bride*，1948）中，一名法国军官在二战后为了陪同未婚妻前往美国不得不男扮女装，从而遭受了一系列难堪；《妙药春情》（*Monkey Business*，1952）描绘了青春药给一群体面人带来的疯狂效果。最近几十年，有一些恢复神经喜剧公式的零星尝试，如彼得·博格达诺维奇（Peter Bogdanovich）执导的《爱的大追踪》（*What's Up, Doc?*，1972）以及盖瑞·马歇尔（Garry Marshall）执导的《落跑新娘》（*Runaway Bride*，1999）。

恐怖片

有声电影时代初期，恐怖片（horror film）成为一种重要的类型。一些恐怖片摄制于1920年代，主要由环球公司出品，通常是朗·钱尼主演（参见本书第7章"类型与导演"一节）。许多后继影片的样式在1927年保罗·莱尼极受欢迎的影片《猫和金丝雀》中已经确立下来，该片中一群人聚集在一栋孤零零的大厦聆听一份遗嘱的宣读。

环球公司在恐怖影片序列中不断重复这样的成功，首先推出的是吸血鬼电影《德古拉》（1931，托德·布朗宁[Tod Browning]）。虽然该片并未忠实于根据布拉姆·斯托克（Bram Stoker）1897年出版的原著小说改编的舞台版本，而且受制于早期有声电影的缓慢节奏，但因为饰演主角的贝拉·卢戈西的精彩表演，《德古拉》还是引起极大轰动。不久以后，詹姆斯·威尔（James Whale）的《弗兰肯斯坦》（1931）也使鲍里斯·卡洛夫成为明星，在浓重化装的帮助下他扮演了那个怪物。1932年到1935年，环球公司的恐怖片序列大获成功。威尔拍摄的《古屋失魂》（*The Old Dark House*，1932）让一群古怪的人在一个昏天黑地的暴风雨之夜处于一座孤零零的乡村宅院之中，从而在悬念与喜剧之间取得平衡。威尔还执导了《隐形人》（1933）和《弗兰肯斯坦的新娘》（*The Bride of Frankenstein*，1935）等影片。

在这些恐怖片中，风格最为突出和最有影响力的是卡尔·弗罗因德（Karl Freund）于1932年执导的《木乃伊》（*The Mummy*），这位德国摄影师曾拍摄过《最卑贱的人》和无声片时期的很多重要影片。该片讲的是一个古埃及祭司的木乃伊在现代社会复活，企图杀害一名他深信是他死去爱人转世的女子（图10.33）。随后几年里，环球公司的恐怖片序列由于公式化的循环重复而走向衰落。

恐怖片的第二个重要时期是1940年代早期雷电华B级片部门摄制的一些恐怖片。1942年，制片人瓦尔·鲁东掌管了该公司的制作部门。鲁东旗下虽然只有一小批导演——雅克·图纳尔（Jacques Tourneur）、马克·罗布森（Mark Robson）和罗伯

图10.33 《木乃伊》运用化装、照明（包括眼睛中反射的细微光斑）以及鲍里斯·卡洛夫令人心惊胆颤的表演，以极低的成本营造出了一种可怕的气氛。

图10.34 《豹人》的开场场景，女主角正在为一只黑豹画素描，单纯且不安的并置是瓦尔·鲁东恐怖片的典型手法。

特·怀斯（Robert Wise）——但这位制片人创造出了一系列基调与风格一致的影片。鲁东的电影只有必要的制作预算，他摈弃了怪物或暴力的视觉展示，集中表现受到无形的恐怖威胁的人物。在特纳的《豹人》（*Cat People*，1942）中，女主人公迷恋动物园中的一只黑豹，而且似乎继承了一种超自然的能力，把自己变成了一只吃人的豹（图10.34）。图纳尔还执导了另一部在鲁东部门中极具影响力的影片《我与僵尸同行》（*I Walked with a Zombie*，1943）。这些片名由片厂挑选出来交给鲁东，然后他和他的合作者们依据片名创作出了那些极诗意又可怖的影片。

社会问题片

大萧条导致社会问题成为新的焦点，1930年代的很多影片都涉及这些问题，它们大多采用现实主义风格，这种风格与被联系到这一时代的逃避主义相去甚远。例如，1934年金·维多独立制作的影片《我们每天的面包》（*Our Daily Bread*）讲述的是一群失业人员合作开垦一个农场，尽管他们要面临各种挑战，甚至遭遇干旱，但他们最终获得了成功。一群人挖掘一条长长的运河以灌溉他们田地的场景，运用剪辑和景框，营造出欢欣鼓舞的集体胜利场面，令人想起这时期的一些苏联电影。

华纳兄弟尤其致力于社会问题片（social problem film）的拍摄。在《我是越狱犯》（1932，茂文·勒罗伊）中，一名第一次世界大战的退伍军人被诬控为盗贼。逃亡途中，他试图典当他的战争勋章，却发现已有被十几个失业的退伍军人典当了的相同战争勋章。在片尾，他消失在黑夜中，解释着他现在如何生存："我偷窃"，反讽地暗示是这个司法制度将他推向地下世界。《路边的野孩子》（*Wild Boys of the Road*，威廉·韦尔曼）则描述了无家可归的孤儿和被遗弃的孩子的生存窘境。

弗里茨·朗执导的《狂怒》（1936，米高梅）是最优秀的社会问题片之一，其主题是私刑。男主人公远行与未婚妻会面，在一个小镇遭到逮捕，并被误控杀人。人们放火烧毁监狱，他似乎也被烧死

图10.35，10.36 《狂怒》中，私刑场景的一段新闻片以及同一妇女在法庭上面对这段新闻片的反映。

了。实际上，他仍然活着，但他无比愤怒，几乎要让那些攻击者被控谋杀，直到女主人公说服他站出来。影片描述了某些新闻片摄影师拍下了未成功实施的私刑的情况。法庭审判时，这段胶片成为证据，被告们被迫直面他们自己的行为（图10.35，图10.36）。

约翰·福特也贡献了一部重要的社会问题片《愤怒的葡萄》（The Grapes of Wrath，1940），改编自约翰·斯坦贝克（John Steinbeck）的小说，讲述了大萧条时期俄克拉何马一些无家可归的农民的故事。乔德一家因为严重的干旱被迫离开家园，这场干旱使得平原各州变成了尘暴肆虐之地。乔德一家远走加州寻找工作，并因为是迁移劳工而遭受剥削。他们暂时在官办营地找到一个栖身之地，这暗示着罗斯福政府所提供的福利。然而，影片临近尾声，主人公要离家参加争取工人权益的斗争，他告诉母亲："哪里有饥饿的民众争取食物的斗争，我就在哪里。"

美国参战以后，就业机会增多，经济变得繁荣，社会问题片也越来越少。战后，这一类型的电影有所复苏，比如《君子协定》（Gentlemen's Agreement，1947，伊利亚·卡赞）和《交叉火网》（Crossfire，1947，爱德华·德米特里克[Edward Dmytryk]）。

黑帮片

黑帮片（gangster film）与社会问题片具有某种关联。尽管无声片时期偶尔也会出现一些涉及小规模街头帮派的黑帮片，但第一部以一个盗匪为主角的重要黑帮片是冯·斯登堡的《地下世界》（1927；参见本书第7章"类型与导演"一节）。这种电影类型在1930年代初期随着《小恺撒》（1930，茂文·勒罗伊）、《国民公敌》（1931，威廉·韦尔曼）和《疤面人》（1932，霍华德·霍克斯）等影片的推出显得更为突出。黑帮片具有时事性，常取材于禁酒时期（Prohibition，1919—1933）发展起来的组织性犯罪。

黑帮片着重于讲述某个冷酷的罪犯势力逐渐壮大。与这一类型的很多影片一样，《国民公敌》以两个人物（朋友或兄弟）之间的对比为基础，其中一个得到一份正当职业，而另一个则走向犯罪之路。比较典型的是，这些影片中黑帮分子地位提高的标志，是他们越来越昂贵的服饰和越来越奢华的汽车（图10.37）。

像其他黑帮片一样，《国民公敌》因颂扬暴力而招致广泛批评。海斯法典严禁对罪犯有同情的描绘。制片人为这种类型辩护，声称他们只是很单纯地在检视某一社会问题。《国民公敌》开始于一行字幕，宣称影片是"诚实地描绘美国社会生活中某

图10.37 （左）《国民公敌》中的主人公拿到第一笔高额报酬后，正准备裁制新衣。

图10.38 （右）被射中后，汤姆喃喃自语"我并不是那么坚强"，这一场景的目的是给他的犯罪生涯祛魅。

一阶层今日之状况，而非颂扬暴徒或罪犯"。在这些影片的结尾，主人公们总是会在暴力中死去，因此，制片厂辩称，电影的这些情节说明犯罪是要付出代价的。在《国民公敌》中，汤姆被敌对帮派击毙（图10.38），而且他的尸体被不光彩地抛弃在他自己的家中。同样，《疤面人》的主要人物在与警察激烈的火拼中被射杀。然而，施压团体坚持认为这样的结局并不能清除犯罪带给人的精彩和刺激的印象。因此，《疤面人》被推迟发行，而且制作人被迫增加了几个官员和改革者谴责黑帮势力和暴力的场景——这些场景并不是霍克斯拍摄的。

制片厂设法逃避审查机构的压力，同时保留黑帮片类型的精彩刺激。因此，一些与罪犯角色紧密相连的演员——如詹姆斯·卡格尼和爱德华·G. 罗宾逊——也会饰演强悍、火爆的警察，比如《执法铁汉》（G-Men，1935，威廉·基思利 [William Keighley]）中的卡格尼。当黑帮分子不再是中心人物，影片就转而聚焦于另一些被犯罪生活诱惑的人物，比如《死角》（Dead End，1938，威廉·惠勒）和《污脸天使》（Angels with Dirty Faces，1938，迈克尔·柯蒂兹）。后者讲述了两个一起长大的朋友，一个成了黑帮分子，另一个成了神甫；一群孩子非常崇拜那个黑帮分子。最后，神甫说服黑帮分子，让他在临刑前假装很害怕，从而使孩子们醒悟，不再以他为榜样。

黑色电影

某种程度上，黑色电影（film noir）采用了黑帮片中那些愤世嫉俗、激烈的叙事。这一术语是法国批评家在1946年提出的，用以指称战争期间摄制并于1945年之后在国外快速连续发行的一组美国影片。Noir的意思是"black"（黑色）或"dark"（黑暗），但也含有"gloomy"（阴郁）的意思。黑色电影不仅是一种类型，更是一种风格和叙述的倾向。人们通常认为黑色电影开始于约翰·休斯顿的《马耳他之鹰》，甚或更早的雷电华B级片《三楼的陌生人》（Stranger on the Third Floor，1940，鲍里斯·因斯特 [Boris Ingster]）。大多数黑色电影都涉及犯罪，但黑色电影这一倾向又是跨类型的，它包括社会问题片，如比利·怀尔德的《失去的周末》，以及间谍片，如弗里茨·朗的《恐怖内阁》（Ministry of Fear，1944）。

黑色电影倾向的来源是美国的冷硬派（hard-boiled）侦探小说，这种小说最早出现于1920年代。在诸如《血腥的收获》（Red Harvest，1929）之类粗糙而俗丽的作品中，达希尔·哈米特（Dashiell Hammett）一反传统的英国侦探小说，后者常常

包括一些沉静的乡间豪宅场景和一些上流社会的人物。冷硬派小说的其他重要作家还包括雷蒙德·钱德勒（Raymond Chandler）、詹姆斯·M.凯恩（James M. Cain）和康奈尔·伍尔里奇（Cornell Woolrich）。这些作家的很多作品都被改编成电影，第一部就是哈米特的《马耳他之鹰》。黑色电影受到了来自德国表现主义、法国诗意现实主义（参见第13章），以及《公民凯恩》的风格创新的影响。

黑色电影与它们的文学原著一样，瞄准的主要是男性观众。影片的主人公几乎一成不变地都是男性，他们通常是侦探或罪犯，具有悲观和自我怀疑的性格或冷漠且超脱的世界观。女性则通常性感迷人，却又背信弃义，将主人公引向危险之路，或为了自私的目的利用他们。黑色电影最常见的背景是某个大城市，尤其是夜晚的城市；闪光的、被雨水润渍的人行道，黑暗的小巷和廉价的酒吧都是常见的环境。很多影片运用与众不同的高角度和低角度拍摄、低调照明、超广角镜头以及实景拍摄，尽管有些黑色电影很少具有这些特征。

《马耳他之鹰》开创了黑色电影的众多惯例。亨弗莱·鲍嘉因饰演萨姆·斯佩德这一角色而成为大明星，萨姆·斯佩德是一名私人侦探，他必须决定是否告发那个雇用他而且他（也许）爱上的危险的蛇蝎美女（femme fatale）。在一个长镜头中，他痛苦地解释他为什么必须将她送进监狱，并且承诺在她服狱的漫长岁月中一直等待她。布里吉德（Brigid）被警察带进电梯，阴影落在她的脸上，被标记为原型的黑色电影女主角（图10.39）。

四位重要的移民导演都曾广泛涉足黑色电影这一事实，也许反映出黑色电影受惠于1920年代的德国电影。弗里茨·朗的《马布斯博士的遗嘱》、《M》和其他德国电影都具有黑色电影的倾向，而他在好莱坞导演生涯中则发展了这一倾向。例如，在《恐怖内阁》中，主人公对妻子施行安乐死，被关进精神病医院，然后释放出来。他在等火车时游荡到一个恐怖阴森的慈善聚会中，并且意外地陷入一场对抗纳粹间谍的战斗。朗和独立制片人沃尔特·万格合作，拍摄了另外两部著名的战时黑色影片：《绿窗艳影》（Woman in the Window，1944）和《血红街道》（Scarlet Street，1945）。罗伯特·西奥德马克（Robert Siodmak）从1941年开始在好莱坞拍摄B级片，他凭借两部黑色电影获得了声誉，即《幻影女郎》（Phantom Lady，1944）和《嫌疑犯》（The Suspect，1945）。随后，他继续发扬这一倾向，拍摄了《杀人者》（The Killers，1946）之类的黑色电影。

另外一位德国移民导演奥托·普雷明格，因执导了一部重要的黑色电影《劳拉》（Laura，1944）而声名鹊起。影片讲述了一名愤怒的工人阶级侦探在调查一位高雅的广告主管被杀案时，通过她的日记和照片而爱上了她。《劳拉》中的闪回、鲜明的梦境段落以及情节的反转，都是黑色电影叙述方式的一个极端案例。

也许，战时黑色电影决定性的代表作也是出自一位移民导演之手。比利·怀尔德的《双重赔偿》（Double Indemnity，1944）的剧本源于两名冷硬派作家独一无二的合作，由雷蒙德·钱德勒改编詹姆斯·M.凯恩的一部小说。一名妇人引诱一名保险推销员协助她谋杀她的丈夫；这一计谋在他俩的相互猜疑和背叛中渐渐实施。该片随着垂死的推销员对着录音机向他的朋友——一位热衷此案的保险调查员——坦白一切，而以一系列闪回展开。黑色电影的很多典型特征，该片都有所呈现：两个唯利是图的主要人物，保险推销员的画外音叙述，昏暗阴森的城市背景，以及注定失败的爱情（黑色电影正

图10.39 （左）《马耳他之鹰》中蛇蝎美女的最后露面。

图10.40 （右）《双重赔偿》中，沃尔特·杰夫从后楼梯溜进自己的公寓时，场景中满是黑色电影的阴影。

是好莱坞电影中那一被允许拥有非大团圆结局的类别，尽管有时候会加上突兀的——常常是牵强的——大团圆结局）。《双重赔偿》也运用了一个惯用的照明母题：软百叶窗和布景的其余部分使得场景满是阴影（图10.40）。

战争片

从1930年到1945年，有关战争的电影经历了非常显著的变化。第一次世界大战导致的幻灭感，使得和平主义一直支配着1930年代的电影（到珍珠港事件爆发之前，大多数国民都反对美国参战）。刘易斯·迈尔斯通（Lewis Milestone）的《西线无战事》(1930)是最坚决的和平主义影片之一，讲的是一个满怀同情心的年轻德国士兵，最后悲哀地死于战场的故事。纵观这十年的电影，战争都被描绘成一幅惨状而且毫无意义。华纳兄弟拍摄了两个版本的《黎明侦察》（*Dawn Patrol*，1930年，霍华德·霍克斯；1938年，埃德蒙·古尔丁），讲的是一名军官因派出的飞行员被杀而极度痛苦。甚至在歌舞片《1933年的淘金者》（*Gold Diggers of 1933*，1933，茂文·勒罗伊）中也有一首歌——"想起被遗忘的人"——是关于一战退伍军人因大萧条而穷困潦倒。

然而，珍珠港事件爆发之后，电影业开始全心全意地支持战争。战争片迅速增多，并且时常在电影中展现不同种族背景的美国人团结起来抗击轴心国的情景。霍克斯的《空军》（*Air Force*，1943）中，名叫温诺奇（Winocki）、昆坎侬（Quincannon）和温柏格（Weinberg）的不同种族的男人都是轰炸队的成员。

大多数战争电影都只是把纳粹描绘为冷酷的刽子手。然而，那些直接针对日本的宣传片利用了刻板形象，在调子上通常更加激进。例如，在《反攻缅甸》（*Objective Burma*，1945，拉乌尔·沃尔什）一片中，主人公率领一批伞兵去夺回日军占领的部分缅甸领土（图10.41），日本人被称为"猴子"（二战期间一个常见的种族歧视绰号）。其中一个场景中，美国兵发现了一些被日军折磨并杀害的美国士兵尸体。跟随这个小组的一名记者谈到他职业生涯中所目睹的诸多恐怖事件时说道："但这次，这次是不一样的。这是冷血的人才会干的，他们还宣称是文明人。那些文明和道德退化的白痴！……要把他们灭掉！让他们从地球上消失！"

约翰·福特的《菲律宾浴血战》（*They Were Expendable*，1945）是少数不展现狂热好战形象的电影之一。影片描述了一群在菲律宾的鱼雷快艇水手

图10.41 《反攻缅甸》中的男主人公把一面缴获的日本国旗交给一位记者作为纪念品。

英勇抗敌，但是最终战败的故事。其中的一些人疏散撤退，然而另外一些人——包括主角——必须留守，面对逮捕或死亡。福特曾在海军服役，并且在拍摄战争纪录片《中途岛战役》(*The Battle of Midway*，1942) 时受过伤，他为《菲律宾浴血战》拍摄了几个鱼雷快艇激战的真实场面。福特后来评论这部影片时说道："我非常讨厌那些大团圆结局——以一个接吻结束——我从来没这么做过。当然，菲律宾的战争虽败犹荣——他们奋战不息。"[1] 正如福特所言，《菲律宾浴血战》呈现的是一种鲜明而质朴的英雄主义图景。

动画片和制片厂制度

1910年之前，动画电影还是新奇之物。然而，到了1930年代，节省人工的设备已经使得它们成为几乎每个电影节目组合的一部分。各个大公司和小公司都会定期发行一个动画系列，或是与独立制片公司签约，或是由它们自己的动画部门制作。

一些系列动画片高度标准化，是通过高效率的流水线系统制作的。1930年后的近四十年里，保罗·特里 (Paul Terry) 每两周就为福克斯/二十世纪福克斯提供他的特里通系列片 (Terrytoons)。从1929年到1972年，环球都在发行沃尔特·兰茨 (Walter Lantz) 的影片；兰茨最出名的角色啄木鸟伍迪 (Woody Woodpecker)，于1941年推出。哥伦比亚拥有自己的短片部门银幕珍宝 (Screen Gems) 公司，在1949之前制作了很多年，推出了著名的疯狂猫 (Krazy Kat)、斯克莱皮犬 (Scrappy) 和其他动画系列。

与这些系列动画相对立的另一端，则是沃尔特·迪斯尼制片厂制作的动画片，它是一家专门制作卡通片的独立公司。1928年，迪斯尼的米老鼠短片《汽船威利》(*Steamboat Willie*) 获得巨大成功，使动画片进入了有声时代，并赢得尊重。迪斯尼制片厂不仅继续推出了以米老鼠为中心的动画片，而且制作了一个"愚蠢交响曲"(Silly Symphonies) 系列动画片，该片根据音乐片段制作，不包含任何持续的角色。《骷髅舞》(*Skeleton Dance*，1928) 则是表现一个墓地中进行的恐怖庆典。

到1932年，迪斯尼离开哥伦比亚，转而通过声望卓越的联艺发行影片。世界各地的评论家突然大赞这些短片，认为其中灵巧的运动和极少量的对话，为全对白有声电影的问题提供了答案。这家制片厂也是最早一批使用三胶片特艺彩色的，在1932年制作了《花与树》。迪斯尼凭借《三只小猪》(*The Three Little Pigs*，1933) 之类的影片占据了奥斯卡奖的动画部分，《三只小猪》中的歌曲"谁害怕大坏狼？"(Who's Afraid of the Big Bad Wolf) 成为大萧

[1] Peter Bogdanovich, *John Ford* (Berkeley: University of California Press, 1968), pp. 83—84.

条时期美国的一支颂歌。该公司为此类影片花费了大量资金，利用庞大的艺术家群体制作出其中细致的、具有明暗层次的背景以及明亮的彩色图案（彩图10.14）。

1937年，迪斯尼的发行商换成了雷电华，使这家摇摇欲坠的公司在发行了美国第一部卡通长片《白雪公主和七个小矮人》（1937）之后转危为安。尽管被女巫吓到了，但孩子们被那些小矮人迷得神魂颠倒，这部影片由此取得了巨大成功。迪斯尼继续制作流行的卡通短片系列，由米老鼠、唐老鸭、高飞（Goofy）与普鲁托（Pluto）担纲主角。另外，它还计划制作了一些长片。《小鹿斑比》（Bambi，1942）使得迪斯尼更加倾向于现实背景，采用软彩笔画绘制自然场景（彩图10.15）。这部电影还大量使用新款的多层摄影机（multiplane camera），这是由《老磨坊》（The Old Mill，1937）引入的一种精巧的动画特技台。多层台允许把背景和人物分别放置在多个图层中。这些东西可以以不同的速率一帧一帧地移向摄影机或远离摄影机，产生一种强有力的在三维空间滑动的幻觉。

1940年代初期，迪斯尼处于巅峰状态，制作了《木偶奇遇记》（Pinocchio，1940）、《小飞象》（Dumbo，1941），以及《小鹿斑比》。部分人员转向战争宣传片和资料片，但在1945年后，又完全回到长片和短片制作。

其他制片厂也发现那些动画师使用非常受限的方法，就能充满想象地挖掘动画的潜力，以制作出荒诞无逻辑和快速扭曲的动作。1927年，派拉蒙开始发行马克斯·弗莱舍和戴夫·弗莱舍兄弟的影片，他们开创了"墨水瓶人"系列。1931年，他们推出了贝蒂娃娃，小丑可可成为配角。贝蒂是一个性感而又天真的角色，经历了各种各样的冒险，有时还

图10.42 在《梦游》（A Dream Walking）中，大力水手、布鲁托和奥丽薇最后都在一座未完工的摩天大楼上梦游。

会遇到鬼怪。弗莱舍使用了一些流行歌曲；《漫步者米妮》（Minnie the Moocher，1932）中，凯布·凯洛威（Cab Calloway）的乐队提供了贝蒂探索一个可怕洞穴时的声轨。

贝蒂必须在1934年海斯法典强迫执行后保持相当的低调。1933年在一部贝蒂卡通片《大力水手》（Popeye the Sailor）中首次出现的配角，现在成为派拉蒙制片厂的主要明星。声音粗哑的大力水手，拥有简单的信条（"我就是我，我就是一切"[I yam what I yam and that's all what I yam]）和增强体力的罐装菠菜，从恶棍布鲁托和其他各种威胁下救出了女友奥丽薇（Olive Oyl）和领养的孩子小甜豆（Swee' Pea；图10.42）。

迪斯尼的《白雪公主和七个小矮人》成功后，弗莱舍兄弟发行了长片《格列佛游记》（Gulliver's Travels，1939），其中对主角格列佛采用的是写实的逐格转描（rotoscoped）运动，而小人国居民则采用了漫画的画法。另外一部弗莱舍影片《虫先生进城》（Mr. Bug Goes to Town，亦作 Hoppity Goes to Town，1941），形成了更为一致的风格化外观。然而，就在

此时，弗莱舍兄弟过度扩张。1942年，派拉蒙将他们调离了他们自己的动画公司，并接管了大力水手系列，还有超人系列（自1941年始）。弗莱舍兄弟再也不复重要动画师的地位了。

1930年，华纳兄弟公司成立了自己的动画部门，并聘用了迪斯尼动画团队此前的一些领头者休·哈曼、鲁道夫·伊辛和弗里兹·弗雷伦。像许多早期有声卡通片一样，华纳兄弟的这些短片也是建立在片厂歌舞片中的流行歌曲基础之上。这一系列贴着"乐一通"（Looney Tunes）的标签，绝大多数早期部分都由一个名叫波士高（Bosko）的黑人小男孩主演。

1934年，哈曼和伊辛带着波士高跳槽到了米高梅。接下来的几年里，华纳兄弟雇了一些使自己的动画短片达到顶峰的新一代动画师：弗兰克·塔希林（Frank Tashlin）、鲍勃·克兰皮特（Bob Clampett）、特克斯·艾弗里（Tex Avery）和查克·琼斯（Chuck Jones），他们同弗雷伦一道，每人都管理着一个动画部门。华纳的体系比一般的动画工厂要更随意一些，整个团队与编剧团队以非正式的"即兴会话"（jam sessions）交换想法，他们创造出了巨星波基猪（Porky Pig）、达菲鸭（Daffy Duck）、兔八哥（Bugs Bunny）和小结巴（Elmer Fudd）。

华纳团队没有能和迪斯尼产品媲美的资源来创造出精细的背景或详尽的活动人群。相反，动画师依靠与绝大多数同时代动画的感伤和可爱形成对比的速度、时事话题和无厘头。艾弗里的品味向着狂野的视觉双关语发展。克兰皮特擅长令人目眩的快速运动：《被征兵的达菲鸭》（*Draftee Daffy*，1943）中，为了躲开自己的征兵通知，达菲鸭绕着自己的房子飞舞，就像一个闪电球或一场火花雨。

很多华纳卡通片都有意识地指涉了它们是卡通片的事实。《你本属于电影》（*You Ought to Be in Pictures*，1940，弗雷伦）中，波基猪决定成为一个真人影片中的明星，于是从华纳兄弟动画部门辞职（其中有个场景出现了这个部门的制片人利昂·施莱辛格[Leon Schlesinger]）。在若干部华纳兄弟卡通片中，都有一个黑色的剪影从观众中站起来，中断了动作；《脏脸暴徒》（*Thugs with Dirty Mugs*）中，一名观众说他之前就看过这部动画片，并电话报警告发了黑帮分子（彩图10.16；请注意华纳兄弟明星爱德华·G.罗宾逊的漫画形象）。华纳兄弟的动画短片不仅吸引孩子，也同样吸引成年人，因此备受欢迎——在今天的有线电视中它们仍然具有吸引力。

1942年，当特克斯·艾弗里从华纳兄弟跳槽到米高梅后，同样的对于成人的吸引力也被注入米高梅的卡通片系列中。艾弗里创造了一整套新的明星，包括爱说俏皮话的精怪松鼠（Screwy Squirrel）、不着调的超级英雄德鲁比狗（Droopy Dog），以及一只无名的狼（Wolf），总是以夸张的表现引诱曲线玲珑的女主角（并总是失败）。艾弗里继续发挥他对字面上可怕的双关语的癖好，比如《射杀德鲁比》（*The Shooting of Dan McGoo*，1945）中的狼一只脚踩在坟墓里（一个小小的带着墓碑的坟墓包裹着它的靴子，就像是一只拖鞋）。战后十年，艾弗里继续将卡通片推向躁狂的极限。

好莱坞尽情享受了战时的繁荣时光。这一繁荣景象在1945年后仍短暂持续，但在这十年的晚些时候，一些新的挑战将导致电影工业发生深刻变化（参见第15章）。

笔记与问题

关于奥逊·威尔斯的争议

奥逊·威尔斯的职业生涯，尤其是他拍摄《公民凯恩》和《安倍逊大族》的时期，一直是争论的主题。1950年代和1960年代期间，作者批评开始将导演推举为电影制作过程中的核心创造者（参见第19章），威尔斯常常被拿出来作为一个重要例子。批评家们分析威尔斯作品主题的一致性。某些例证，可参见安德烈·巴赞（André Bazin）的《奥逊·威尔斯：一种批评观》（Orson Welles: A Critical View），乔纳森·罗森鲍姆（Jonathan Rosenbaum）译（1972年；New York：Harper & Row, 1978年重印）；罗纳德·戈特斯曼（Ronald Gottesman）编：《聚焦奥逊·威尔斯》（Focus on Orson Welles, Englewood Cliffs, NJ：Prentice-Hall, 1976）；以及约瑟夫·麦克布里德（Joseph McBride）的《奥逊·威尔斯》（Orson Welles, New York：Viking, 1972）。

1971年，宝琳·凯尔（Pauline Kael）试图在一篇长文《培育凯恩》（Raising Kane）中反对这种方法，把《公民凯恩》的某些方面归诸为它工作过的其他人，尤其是合作编剧者赫尔曼·曼凯维奇（Herman Mankiewicz）。参见《公民凯恩全书》（The Citizen Kane Book, Boston：Little, Brown, 1971），其中收录了原始的拍摄剧本。凯尔的文章引发了一些愤怒的反应，包括彼得·博格达诺维奇1972年的文章《凯恩哗变》（The Kane Mutiny，重刊于戈特斯曼的《聚焦奥逊·威尔斯》）。

这样的争论，加上威尔斯两部早期影片风格上的大胆，使得一些历史学家仔细地研究了这些影片的制作环境。关于《公民凯恩》制作的两种很详尽的解释，揭示了威尔斯及其合作者各自所担任角色的很多情况。参见罗伯特·L. 卡林格（Robert L. Carringer）的《制作〈公民凯恩〉》（The Making of Citizen Kane, Berkeley：University of California Press, 1985）和哈兰·勒波（Harlan Lebo）的《〈公民凯恩〉：五十周年专辑》（Citizen Kane: The Fiftieth-Anniversary Album, New York：Double-day, 1990）。亦参见卡林格《〈安倍逊大族〉：一次重构》（The Magnificent Amber sons: A Reconstruction, Berkeley：University of California Press, 1993）。奥逊·威尔斯和彼得·博格达诺维奇的《这就是奥逊·威尔斯》第二章（This Is Orson Welles, Jonathan Rosenbaum, New York：Harper-Collins, 1992, 第46—93页）中，威尔斯讨论了《公民凯恩》。

延伸阅读

Balio, Tino. *Grand Design: Hollywood as a Modern Business Enterprise, 1930—1939*. New York：Scribners, 1993.

Hoberman, J. *Bridge of Light: Yiddish Films between Two Worlds*. New York：Museum of Modern Art/Schocken, 1991.

Jacobs, Lea. *The Wages of Sin: Censorship and the Fallen Woman Film, 1929—1942*. Madison：University of WisconsinPress, 1991.

Jenkins, Henry. *What Made Pistachio Nuts? Early Sound Comedy and the Vaudeville Aesthetic*. New York：Columbia University Press, 1992.

Maltby, Richard. "'Baby Face' or How Joe Breen Made Barbara Stanwyck Atone for Causing the Wall Street Crash". *Screen* 27, no. 2（March/April 1986）：22—45.

Schatz, Thomas. *Boom and Bust: American Cinema in the 1940s.*

Berkeley: University of California Press, 1997.

Schrader, Paul. "Notes on Film Noir". In Kevin Jackson, ed., *Schrader on Schrader and Other Writings*. London: Faber, 1990, pp. 80—94.

Sikov, Ed. *Screwball: Hollywood's Madcap Romantic Comedies*. New York: Crown, 1989.

Sturges, Sandy, ed. *Preston Sturges by Preston Sturges: His Life in His Hands*. New York: Simon and Schuster, 1990.

Vasey, Ruth. *The World According to Hollywood, 1918—1939*. Madison: University of Wisconsin Press, 1997.

第11章
其他制片厂制度

1930年代和1940年代初,好莱坞制片厂体系支撑着世界上最成功的电影工业。其他地方的电影工业采取的是另外的形态。有些国家,比如苏联和德国,在此期间发展为国家垄断(详见第12章)。另外一些国家,比如法国和墨西哥,小型制片商租赁摄影棚生产电影,通常比较随意,并希望尽快获取利润。但还是有一些国家通过模仿或者改变好莱坞的样板从而发展出完善的制片厂体系。本章将考查下述四个国家的制片厂制度:英国、日本、印度和中国。

配额充数片与战时的压力:英国制片厂

1936年,英国的一份行业报纸评论道:"当人们回想起十五年前那些可怜而昏暗的棚子、仓库和小屋,众多脏兮兮的令人难受的英国摄影棚,在看到如今由于大胆而周详的计划使得物质困难减小到最低程度时,才有可能意识到今天的进步和机遇。"[1] 这是在评论松林制片厂(Pinewood Studios)的开张,这是1930年代中期英国电影制作中心建设热潮的一个缩影。在好莱坞电影开始巩

[1] 引自Robert Murphy, "A Rival to Hollywood? The British Film Industry in the Thirties", *Screen* 24, nos. 4/5 (July/October 1983):100。

固它的制片厂制度二十年之后，英国电影公司终于发展出一套规模较小却能与之比肩的制片厂制度。

英国电影工业的壮大

是什么促使英国电影工业在这个相对较晚的时期得以壮大呢？1920年代中期，英国发行的长片中本国制作的不足5%。鉴于此种情况，英国政府在1927年通过了配额法案。这项法案要求发行商至少要制作一定比例的国产电影，而且，影院要为这些影片分配至少一定长度的放映时间。这个比例此后十年一直在增加，到1937年已经达到20%。

此法案的实施导致了对英国本土电影的需求急剧增长。美国公司在英国发行它们的影片时，必须在当地购买或制作影片，以满足配额的要求，而英国的进口商同也需要供应一定数量的国内影片。

这一配额很大程度上是英国电影在1930年代初期得以发展的主要原因。实际上，影片数量的大幅增长一直超过配额数量。然而，相当大比例的影片都是"配额充数片"（qutota quickies）——不合长片要求的低廉短片。许多配额充数片要么被发行商丢在一边不予发行，要么当成双片连映的第二部影片；观众常常看完美国电影就走出了影院。根据1937年的一份评估显示，在英国发行的长片的数量是美国的一半，尽管英国的电影市场还不足美国市场的三分之一。

英国的制片厂制度最终形成了一个类似好莱坞的较不稳定版。其中有少数垂直整合的大公司，一些没有影院的中等规模公司，还有许多小型的独立制作公司。有些公司，特别是那些小型公司，致力于生产配额充数片。其他一些公司也会有选择性地拍摄一些预算适中的影片，目的是在英国市场上取得一定的利润。少数公司尝试拍摄预算昂贵的电影，以期打入美国市场。尽管这些公司在一定程度上要互相竞争，最终还是形成了松散的寡头垄断。规模较大的公司通常互相租借摄影棚，同时也租借给规模小的独立制片公司。配额法案的要求使得它们都有自己的发展空间。

两家主要的公司英国高蒙（Gaumont-British）和英国国际影业（BIP）都成立于默片时期，如今得到了很好的发展。BIP的新制片厂（图11.1）是位于

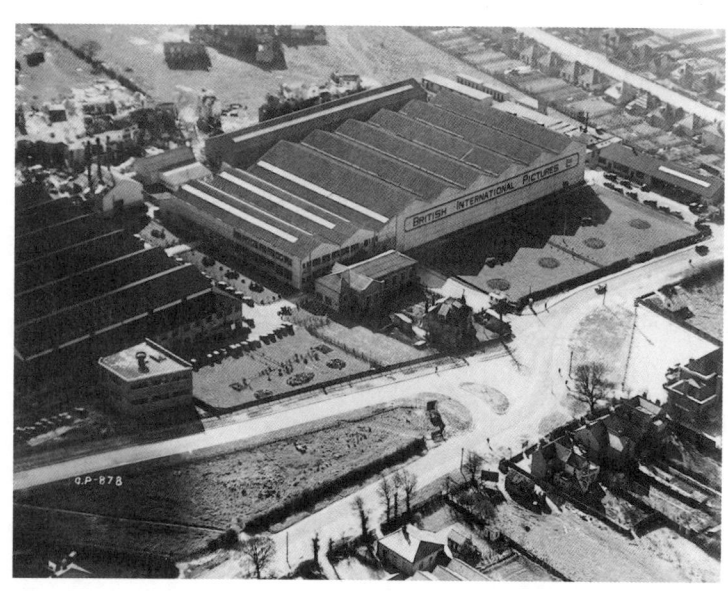

图11.1 英国国际影业的片厂综合设施鸟瞰图，修建于1926年并在有声片兴起后进行了扩展。

伦敦郊区埃尔斯特里的几个制片厂中最大的一个，埃尔斯特里被称为"英国的好莱坞"（和洛杉矶的制片厂一样，英国的制片厂也分布在伦敦的郊区）。这两家公司都采取类似好莱坞的劳动分工制，不过BIP过于强调遵守制作过程的角色分配，从而削弱了制作人员的创造性。两家公司都占有大面积土地，使得搭建大型场景成为可能（图11.1，11.2）。这两家公司大致都相当于好莱坞的大制片厂，都是垂直整合的公司，能独立发行影片，还有自己的连锁影院。

同样也还有一些规模较小的公司，它们和好莱坞的小型公司（Minors）有点类似，包括：不列颠和自治领公司（British and Dominion，由赫伯特·威尔考克斯[Herbert Wilcox]主管），伦敦影业公司（London Film Productions，亚历山大·柯达[Alexander Korda]主管）以及联合有声影业（Associated Talking Pictures，巴兹尔·迪恩[Basil Dean]主管）。它们都能拍摄影片，有的还能发行影片，但都不拥有影院。威尔考克斯的策略是在他位于埃尔斯特里的制片厂摄制预算适中的影片，把目标定在英国市场。迪恩将联合有声影业伊林（Ealing）地区的设施称为"有团队精神的制片厂"，他鼓励电影制作者拍摄高质量的影片，这些影片通常改编自舞台剧。

影片输出的成功

柯达是1930年代初期最富盛名和影响力的制片人。他是匈牙利移民，曾经在匈牙利、奥地利、德国、好莱坞和法国等地制作并执导过电影，他在1932年成立了伦敦影业公司，为派拉蒙拍摄配额充数片。然而不久后他就转而拍摄高预算电影，企图打入美国市场。他租了一个摄影棚，并于1933年与联艺公司签约，为其拍了两部影片。第一部影片《亨利八世的私生活》（1933，柯达）成为柯达和英国电影产业的一大突破。该片不仅在英国取得了巨大成功，而且其收益也超过了以往任何一部在美国发行的影片。查尔斯·劳顿（Charles Laughton）凭借本片荣获奥斯卡最佳男主角，成为国际巨星。联艺公司又与柯达签约拍摄了16部电影。

柯达继续拍摄昂贵的古装片，其他的制作者都

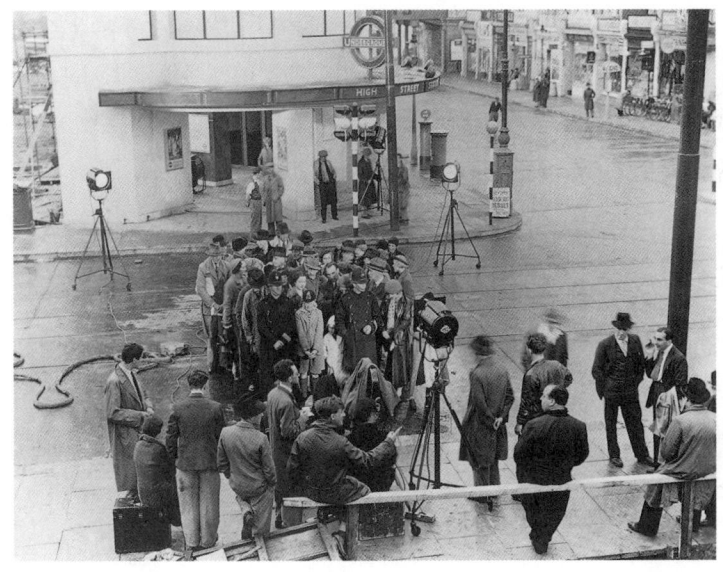

图11.2 阿尔弗雷德·希区柯克斜靠在前景的栏杆上，执导《怠工》（*Sabotage*，1936）。这条巨大的街道场景是为该片修建的场景之一，建于英国高蒙的莱姆格鲁福摄影棚（Lime Grove Studios），位于谢泼德丛林（Shepherd's Bush）。

图11.3 柯达的影片《红花侠》中，令人印象深刻的布景和人群簇拥的场面再现了法国大革命。

开始模仿他。柯达为联艺拍摄的第四部电影《红花侠》(The Scarlet Pimpernel，1935，哈罗德·扬[Harold Young])的影响力仅次于《亨利八世的私生活》。莱斯利·霍华德（Leslie Howard）在影片中扮演一位看似纨绔的佩尔西·布莱克利（Percey Blakeley）爵士，他在法国大革命时秘密地将贵族从断头台上营救出来，由于出演该片使他名扬海外（图11.3）。1936年，柯达在德纳姆（Denham）建造了全英国最大的综合制片厂。然而，他的史诗片中只有少数的利润是可观的。影片《将要发生的事》(Things to Come，1936，威廉·卡梅伦·孟席斯[William Cameron Menzies])的背景设置在一场灾难性战争后的太空时代，片中奇异的场景设置和服装花费了大量资金，使得该片无法收回成本。

《亨利八世的私生活》是英国电影短暂繁荣的一个开端。投资者积极提供资金，希望从美国人那里获取更多的利润。J. 阿瑟·兰克（J Arthur Rank）是利用这个新兴盛况的代表性人物，他是1934年建立英国国民影业（British National Films）的企业家之一。他在1935年很快转向垂直整合方向，他创建

了通用电影发行公司（General Film Distributors）和松林制片厂（松林制片厂一直是全球主要的电影制作中心之一，像詹姆斯·邦德系列、超人系列、异形系列和蝙蝠侠系列都是在这里拍摄的）。十年间，兰克的电影帝国成为英国电影工业中最重要的力量。

电影制作的繁荣使得高质量的电影拍摄成为可能。1931年，英国高蒙取得一家名为盖恩斯伯勒（Gainsborough）的小公司的支配权。随之而来的还有一个天才制片人迈克尔·鲍尔肯（Michael Balcon），他监管两家公司的电影拍摄。迈克尔·鲍尔肯不顾来自老板要求拍摄具有国际影响力影片的压力，他更乐于培养一些独特的明星和拍摄独特英国电影的导演。这些影片往往比那些昂贵又无生趣的古装影片拍得好。例如，英国高蒙拍摄了一些由著名的杰西·马修斯（Jessie Matthews）主演的歌舞片。她最具有国际影响力的影片是《常青树》(Evergreen，1934，维克多·萨维尔[Victor Saville])，在影片中她同时扮演了爱德华综艺剧场的明星哈里特·格林（Harriet Green）和她的女儿这两个角色。在母亲退休并过世几年之后，女儿化装成母亲的样子继续登台扮演一个看上去没有变老、"永远年轻"的明星，她因此而获得了广泛的知名度（图11.4。）

希区柯克的惊悚片

鲍尔肯还使阿尔弗雷德·希区柯克与英国高蒙公司签约。希区柯克自从他的早期有声片《敲诈》声名鹊起之后，就辗转于各个公司之间，并尝试着创作不同类型的影片，包括喜剧片和歌舞片。在英国高蒙（以及它的子公司盖恩斯伯勒），他重拾自己的专长，拍摄了六部惊悚片，其中包括《擒凶记》(The Man Who Knew Too Much，1934)和《贵妇失踪

图11.4 《常青树》让小有名气的歌舞明星杰西·马修斯成为了风行一时的英国歌舞片女王。

案》(*The Lady Vanishes*, 1938)。在希区柯克此后漫长的创作生涯中，他都专注于拍摄这种类型的电影。

希区柯克的强项之一就是能够运用影片结构和镜头剪辑的方式来让观众了解影片中人物的想法。例如，在《怠工》(1935)中有一场精彩绝伦的戏，片中一名女子刚刚发现她丈夫是外国间谍，并且他意外造成了她弟弟的死亡。影片以一个漫长的系列镜头展现了她在准备晚餐的同时对弟弟的死感到痛苦（图11.5—11.10）。运用剧中人物的主观镜头成为希区柯克创作生涯中一贯的风格。

希区柯克的惊悚片也因幽默而著称。在《39级台阶》(*The 39 Steps*, 1935)中，无辜的男主角因涉嫌谋杀而戴着手铐逃离一名认为他有罪的女子，这种故事设定必然产生有趣而复杂的情节，也不可避免会产生浪漫的爱情。《贵妇失踪案》中同样含有男女主角间针锋相对时的轻松场面，同时含有一条情节副线：一对板球迷不顾生命危险，想方设法弄清最近一场比赛的结果。

尽管希区柯克的英式惊悚片是轻松愉快的，但无法掩饰它们的低成本和技术限制。希区柯克希望获得更好的制片厂设备和更可靠的资金投入。1939年，希区柯克和大卫·O. 塞尔兹尼克签约，前往好

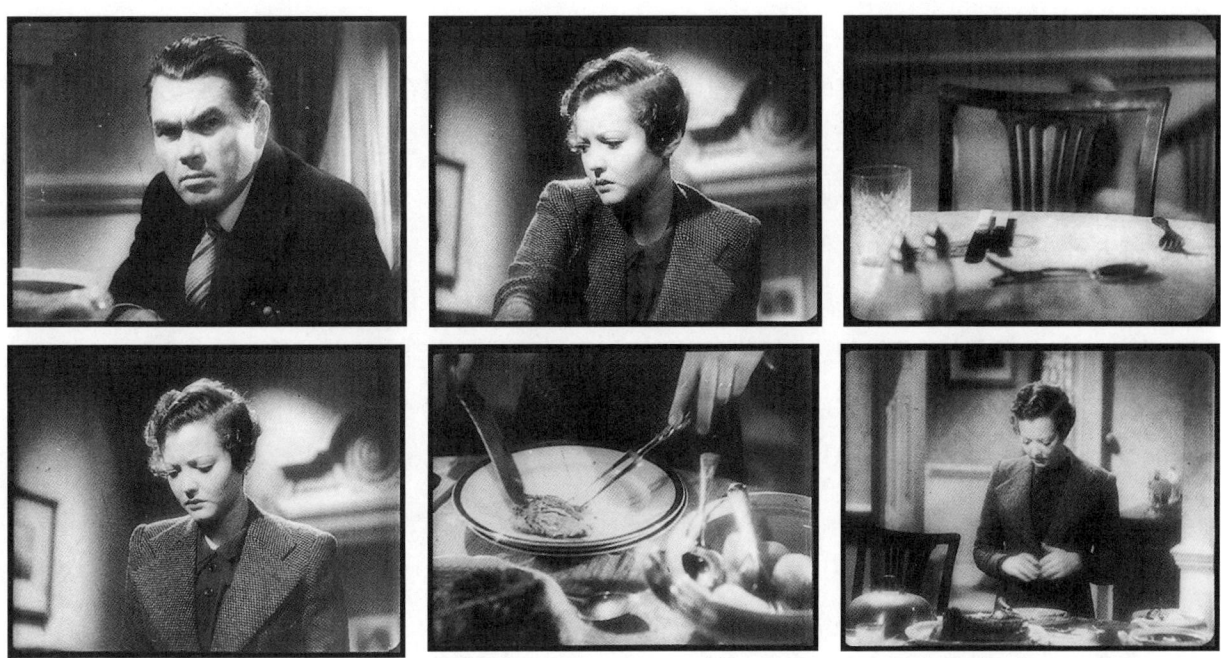

图11.5—11.10 希区柯克的《怠工》中系列镜头的一部分，取景和视线方向有着微妙的变化。女主角看着弟弟的空椅子，并很想去刺杀导致他死亡的丈夫。

莱坞拍摄电影。他在好莱坞拍的第一部影片《蝴蝶梦》(1940) 就荣获奥斯卡最佳影片奖，此后，希区柯克佳作不断，并一直留在美国发展。

危机与复兴

英国电影的繁荣在1937年遭受严重挫折。一些制片商接受巨额投资和贷款，但是能够获利的影片却很少。结果导致许多资金的来源中断，影片制作公司和一些投资商一并遭殃。亚历山大·柯达的高成本制片策略也只是部分有效。尽管有些影片大获成功，但是整体而言美国市场还是排斥进口的英国影片。此外，1927年的配额法案也面临重新审查，最初的配额法案由于鼓励拍摄充数片而遭到很多批评。由于不确定新配额法案的要求，制片人都延迟了拍摄计划。因此，在1937年到1938年的危机中，长片的产量大幅度下滑。

这次危机也引发了电影工业的变革。部分由于自己的奢侈挥霍，柯达在1938年底失去了资金后盾。伦敦影业公司的主要资产之一——德纳姆制片厂——被日益强大的J.阿瑟·兰克的电影帝国所掌控。柯达仍坚持制作电影，但现在必须租借德纳姆制片厂的摄影棚。第二次世界大战期间，柯达作为独立制片人在好莱坞度过了三年，他在那里制作的影片包括由刘别谦执导的讽刺纳粹的影片《生存还是毁灭》(1942)。战争结束后，柯达返回英国重组了伦敦影业公司。直到1955年去世，他制作了一些重要的影片，然而影响力都不及他1930年代所拍摄的一些电影。

这次危机也使巴兹尔·迪恩在1938年离开了电影制作行业。迈克尔·鲍尔肯极为不顺地为米高梅监制配额片一年后，接管了联合有声影业公司，并将其更名为伊林制片厂 (Ealing Studios)。他继续以小规模制作一些高质量影片，这一实践随着战后伊林喜剧片的流行而大获声誉。

英国的电影危机在议会通过了1938年的配额法案之后得以缓解。该法案特别强调，较高预算的影片可以折算为配额要求中的两部有时甚至是三部影片。因而英国和美国的制片人努力拍摄或购买较高质量的影片，以争取更多的配额，而配额充数片的数量也随之下降。

电影巨头J.阿瑟·兰克几乎毫发无损地度过了这场危机，并快速增加了资产。1939年，他进一步扩大垂直整合规模，买下了英国最大连锁影院之一的欧迪翁影院 (Odeon Theatres) 的部分股权。此后几年，兰克兼并或修建了更多的制片厂，直到他的公司拥有英国半数以上的制作空间。1941年，他获得欧迪翁影院和英国高蒙公司的股权。他还成立了独立制片人公司 (Independent Producers)，这是一家为若干小公司的影片投资的伞形公司。从1941年到1947年，兰克集团的各家公司投资拍摄了约一半的英国电影。

由于英国在1930年代的电影产量极高，其中必然有许多微不足道的影片。然而配额充数片也并非一无是处。一方面，它们仍然使电影工业在经济萧条时期维持了较高的就业机会。另一方面，它们为导演们提供了锻炼的机会——就像好莱坞的B级片部门和穷人巷制片厂的功能一样。迈克尔·鲍威尔 (Michael Powell) 是1940年代和1950年代最重要的导演之一，他曾拍摄过大量低廉的配额充数片。他的《派对之夜》(*The Night of the Party*, 1934, 英国高蒙) 所采用的就是一个他事后称为"一堆垃圾"[1]

[1] Michael Powell, *A Life in Movies: An Autobiography* (London: Heinemann, 1986), p. 231.

的剧本。鲍威尔集结了几个与制片厂签约的明星，创作了一部片长只有61分钟的古怪而有趣的影片。

除了配额充数影片，还是有不少扎实的中等预算的影片被拍摄出来。这些影片通常由综艺剧场的演员主演，如乔治·福姆比（George Formby）和杰克·赫尔伯特（Jack Hulbert）。这些影片在英国引发一股模仿热潮，但是它们的英式幽默在其他地区却不易被接受。这些朴实的影片也使一些重要的电影工作者开始崛起。例如，未来的导演大卫·里恩（David Lean）在1930年代曾是一名剪辑师。卡罗尔·里德（Carol Reed）则是在巴兹尔·迪恩的联合有声影业公司开始他的电影拍摄。他的具有突破性的作品《群星俯视》（The Stars Look Down）显露出极大的野心，这是他在1939年为一家规模较小的独立公司所拍。影片吸收利用了英国纪录片的传统手法和左派电影手法（见第14章），描述了深受压迫的煤矿工人的困境，并且提倡工业国家化。在影片的开头，一个旁白叙述者的声音说道："这是一个关于下层劳动人民的故事。"在坎伯兰郡的实景拍摄使得电影很有真实感（图11.11），影片的高潮是矿难的发生，尽管这些场景都是在摄影棚内拍摄的，却还是令人信服。

到了1930年代后期，英国的电影工业度过了危机，前景看好。第二次世界大战使其得到进一步的发展。

战争的影响

对英国而言，战争始于1939年9月3日。为了应付德国人的随时轰炸，政府暂停了所有的电影放映与制作。但是不久就发现这些措施是不必要的，影院很快恢复经营。但军方征用了全国的大部分摄影棚作为战时军需仓库，一些电影从业者也加入了战争。

图11.11 迈克尔·雷德格雷夫（Michael Redgrave）担任里德的《群星俯视》中的男主角。图为坎伯兰郡采矿村场景的一个镜头。

然而，人们试图逃避战时的艰苦困境，导致观影人数剧增，这使前述的那些问题获得一定的平衡。即使在1940年不列颠之战那些最糟糕的夜晚，许多伦敦市民都睡在地铁的月台以躲避轰炸，影院也照常营业。即使生活艰苦，但每周的观影人次却从1939年的1900万增长到了1945年的3000万。

英国信息部鼓励战时电影的拍摄，并要求所有的电影剧本都要经过审查，以确保影片或多或少能为战争出一份力，还要求制片人要发挥爱国主义精神，合作拍摄一些展现国家正面形象的影片。信息部甚至还投资了一些商业电影。战时的拮据形势也使得发行商不再愿花钱进口国外电影。此外，新的配额法令仍然奏效，市场对英国影片保持着需求。然而，由于缺乏摄影棚和从业人员，战时拍摄的影片数量大幅度减少。从1930年代中期的年产量150部到200部，下降到了此时的年产量不足70部。

不过这期间的影片很少有独特的创造力。即便如此，由于配额充数片数量的减少，影片的平均预算和质量已有所提升。其中一些影片制作精良，甚至可与好莱坞影片相媲美。例如，索罗尔德·迪金

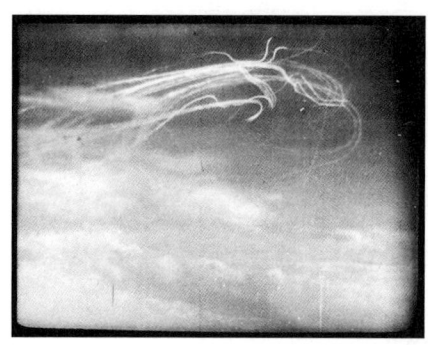

图11.12，11.13 《与祖国同在》中，一场遥远的空中战役与一次田园诗般的家庭野餐形成对照。

森（Thorold Dickinson）为兰克的主要制片公司——英国国民影业——拍摄的《煤气灯下》（*Gaslight*, 1940）。这是一部情节剧，讲述了一名妻子怀着充分的理由担心她的丈夫要将她逼疯。影片的剧情紧凑，运用了三点布光、庞大的布景，以及其他好莱坞风格的技巧。事实上，乔治·库克在1944年也为米高梅拍摄了同一故事的另一版。

战时一些独立制片公司开始崛起。1942年，一位叫菲利波·德尔·吉迪斯（Filippo del Guidice）的意大利移民组建了双城影业公司（Two Cities），并说服著名演员兼剧作家诺埃尔·考沃德（Noel Coward）自编、自导、自演了一部影片。《与祖国同在》（*In Which We Serve*）着重描述了一艘被德军击沉的英国轮船中船员的故事。当幸存者攀附着救生艇时，电影通过闪回的手法讲述了他们各自的故事，其中包括：上层阶级的船长、中产阶级的官员和工人阶级的水手。

《与祖国同在》（与大卫·里恩共同执导）强调人物间的平行对照。影片中有这样一个场景，船长和他的妻子、孩子一家人在英格兰南方郊游时，他望着远方的天空中英军战机和德军战机之间的激战（图11.12，11.13）。他的妻子渴望地说，她试图将这场战争想象成一场游戏，这样它们就不会干扰她了。不久之后的一个场景中，在伦敦家中的中产阶层官员和他的妻子、岳母听到轰炸机的逼近，妻子愤怒地说："噢，它们又来了！"接着一个低角度镜头，呈现了这两名妇女担忧地倾听着那即将杀害她们的呼啸而来的炸弹（图11.4）。这些场面都致力于表现战争每天都困扰着所有阶层的人们，危险时而遥远，时而近在咫尺。

《与祖国同在》大受欢迎且获利颇丰，这促使兰克拿下了双城公司的掌控权，交换条件是同意投资双城的后续影片。这些影片包括里恩的《天伦之乐》（*This Happy Breed*, 1944）、根据考沃德戏剧改编的《欢乐的精灵》（*Blithe Spirit*, 1945），以及一部由劳伦斯·奥利弗（Laurence Olivier）首次执导的影片——改编自莎士比亚剧作的爱国主义的特艺彩色电影《亨利五世》（*Henry V*, 1945）。奥利弗让电影的开场镜头"飞行"于一个文艺复兴时期伦敦的精巧模型之上，然后下降至环球剧院。影片的开场发生在一个重建的环球剧院舞台上（彩图11.1）。接着，如同舞台剧一样，一个叙述者的声音迫使我们想象这个历史事件的广阔背景。影片的大部分场景是在风格化的摄影棚里拍摄完成的，那些布景都是根据中世纪的手稿阐述而搭建的。片中激烈的阿金库尔战役（Battle of Agincourt）是唯一完全实景拍摄的段落。《亨利五世》颂扬了英国具有打败强敌最终取胜的能力。

图11.14 （左）一个平行的低角度镜头，暗示着这两个妇女焦虑地听着画面之外附近地区受到的攻击时，飞机正在她们头顶盘旋。

图11.15 （右）《魔影袭人来》中，莱斯利·霍华德扮演了一个逃避的英国知识分子，他在加拿大荒野露营。侵入他宿营地的纳粹烧毁了他的毕加索绘画和托马斯·曼的《魔山》，这迫使他起来捍卫民主。

射手公司（The Archers）是一家小却重要的制片公司，它是由迈克尔·鲍威尔和艾默里克·普雷斯伯格（Emeric Pressburger）于1943年合伙成立的。鲍威尔在拍了一些配额充数影片之后，执导了他的第一部重要影片《世界边缘》（*The Edge of the World*, 1937），该片拍摄于苏格兰西海岸的一个偏远小岛，它展示了年轻人移居到大都市后使这个区的人数减少的情况。匈牙利出生的普雷斯伯格在与鲍威尔组建射手公司之前，曾是五部由鲍威尔执导的影片的编剧，其中最出色的是《魔影袭人来》（*49th Parallel*, 1941），一部由信息部和J.阿瑟·兰克联合投资的战争片，描述了一群纳粹侵略者穿越加拿大的经过。这些人渐渐地被射杀或被逮捕，因为遭到了一连串不同背景的加拿大公民的抵抗，其中包括一名法裔加拿大猎人、一名英国唯美主义者（图11.15）和一名加拿大旅行家。《魔影袭人来》是一部独特的战时宣传片，它将德国士兵刻画为难免会犯错误的人物，而不是一些毫无人性的野兽，甚至将其中的一个士兵塑造成正面形象。

射手公司最初的资金来自兰克新成立的独立制片人公司，而且，兰克给了极大的创作自由。射手公司的第一部电影《百战将军》（*The Life and Death of Colonel Blimp*, 1943）讲述了一名模范英国军人历经三场战争的故事。该片多少有点批评当时政府的意味，认为英国先前在战场上光明磊落的传统价值观念已经不适于应付野蛮纳粹的威胁。和《魔影袭人来》一样，本片也有一个德国人表现出极大的同情心，尽管他与男主人公分属两个阵营，但是仍然维持着他们之间的友谊。

《百战将军》是十四部影片中第一部署名"迈克尔·鲍威尔与艾默里克·普雷斯伯格共同编剧、制作和导演"的影片。虽然鲍威尔是导演，但这行字幕显示出了他俩平等的合作伙伴关系。他们的影片通常极其浪漫，甚至煽情，然而奇特而曲折的叙事和风格使它们有别于传统的制片厂影片。例如，《坎特伯雷的故事》（*A Canterbury Tale*, 1944）讲的是一个爱国的故事，背景是传统的英国国教会中心，包含三条相互交织的叙事线，其中之一描述了一名地方法官偷偷地将胶漆倒入年轻姑娘们的头发来阻止她们分散军人的注意力。鲍威尔与普雷斯伯格的合作直到1956年都是富有成效的。总的来说，英国电影工业在1930年代和二战期间的繁荣一直延续到了1950年代初期。

一个工业的内部创新：日本制片厂制度

英国的制片厂没能像好莱坞那样稳固，但是日本电影工业却做到了。日本的电影工业在1923年的

东京大地震后迅速崛起，而且有声片的兴起强化了它那类似于美国的制片厂制度。

日活和松竹是日本的两家垂直整合的大型公司，它们控制着几家小型公司。尽管处在大萧条的时期，有声电影的制作成本也不断增加，但是长片还是保持着高产量（1930年代早期每年拍摄400到500部），期间还不断建造新的影院。最重要的是，日本是唯一一个本土市场未被美国电影霸占的国家。日活和松竹在自己的影院放映好莱坞影片获利的同时，也限制着美国电影对日本市场的渗透。

1934年第三家重要的公司加入了这个行业。小林一三（Ichiro Kobayashi）是位演艺界的实业家，他收购合并两家专门制作有声电影的小公司，筹建了东宝公司（Toho，东京宝塚剧场公司[Tokyo Takarazuka Theater Company]）。把东宝建成为一家制作公司的同时，小林一三还在日本的主要城市兴建了若干影院。

在促进东宝电影制作发行的同时，小林一三还利用进口电影吸引观众到他的影院。他也聘请了许多重要的导演，例如衣笠贞之助和剑术片行家牧野正博。东宝成为松竹主要的竞争对手。虽然如此，两家垂直整合的公司还是联合起来对抗好莱坞。松竹也开始收购小公司以跟上东宝的步伐。而有声电影的高投资也使一些边缘的制作公司破产。在1930年代发展期间，日本电影工业变得更为集中，形成了三足鼎立并兼有六到十家小公司的格局。

日本观众对于电影的爱好始终保持着热情。到1930年代中期，经济危机有所缓解，电影成为都市生活重要组成部分。1923年的东京大地震之后，对东京的重建给人们带来了西方的流行文化，人们热衷于西方的服饰、爵士乐和威士忌，而且这种时尚一直延续到了1930年代。日本的电影迷对哈罗德·劳埃德和葛丽泰·嘉宝的熟悉就如同他们是本土的明星一般。

同时，日本还从事着富有野心的军事计划。日本成为亚洲一霸，赢得了与中国和俄罗斯的战争，还强占了朝鲜半岛。政党在国家失去地位，军事团体在政府中赢得了威信。一些官员声称现代日本必须扩张市场、人力资源和物质财富。1932年，日本入侵中国东北，宣告了它的帝国主义目标。

为了追求"民族自治"，政府在"非常时期"的旗号之下掌管国家经济长达13年。然而，电影制作和其他流行文化基本上都没有受到它的影响。电影审查制度在某种程度上有所加强，但总的来说，1920年代兴起的各种电影类型依然得以继续发展。

1930年代的流行电影

历史片（时代剧）仍然充满剑术、追逐和英勇就义等内容。导演伊藤大辅（Daisuke Ito）和牧野正博继续拍摄这种类型的电影，这激励了其他电影制作者运用快速剪辑和富有想象力的打斗场面。东宝的《榎本健一的近藤勇》（*Enoken as Kondo Isamu*）是众多武士片（剑术片）讽刺剧之一（图11.16）。

一些年轻的导演开始创作更具心理倾向的时代剧。这些导演中最出色的是山中贞雄（Sadao Yamanaka），他的《百万两之壶》（*A Pot Worth a Million Ryo*，1935）是一部温馨的喜剧片，该片讲的是一名粗暴的武士照顾一名孤儿的故事。山中贞雄最有名的影片《人情纸风船》（*Humanity and Paper Balloons*，1937）描述了一名浪人（没有主人的武士）找不到工作，最后被迫自杀的故事。山中贞雄以一种与众不同的方式拍摄这个暗含反讽的故事，并采用了低角度摄影机位、深度透视的取景和幽暗

图11.16 （左）受到大众欢迎的杂耍喜剧演员榎本健一扮演一个不情不愿的武士。

图11.17 （右）《人情纸风船》开场发现有人自杀时，租户的布景也营造着气氛。

的照明（图11.17）。该片是山中贞雄的最后一部作品，随后他被征召入伍送往中国前线，并于1938年死在那里。

现代剧或当代生活片，包括很多类型：学生和职员喜剧、"母物"（haha-mono，母亲电影），以及描写下层阶级生活的庶民剧（shomin-geki）。从1930年代初期到战争时期，这些类型和相似类型的电影是主要制片厂的支柱产品。松竹旗下有明星田中绢代（Kinuyo Tanaka）和佐分利信（Shin Saburi），东宝旗下有明星高峰秀子（Hideko Takamine）和原节子（Setsuko Hara）。他们因在这些朴实的影片中出演而享誉影坛，这些影片描绘了日本城市和乡镇中的工作、浪漫爱情和家庭生活。

岛津保次郎帮助创造了松竹的所谓"蒲田风味"（Kamata flavor），公司位于东京郊区的制片厂拍摄了一些带有苦中作乐意味的现代剧影片。他延续这种风格拍摄了一些诸如《隔壁的八重》（Our Neighbor Miss Yae，1934）之类轻快的有声片。五所平之助原来是岛津的助手，在早期有声喜剧片《夫人与老婆》（1931；参见本书第9章"日本"一节）和《新娘的梦话》（The Bride Talks in Her Sleep，1933），以及情节剧《伊豆的舞女》（The Dancing Girl of Izu，1933）和《胧夜之女》（Woman of the Mist，1936；图11.18）

中，都沿袭了松竹的传统。五所平之助因为这些影片而赢得了庶民剧大师的赞誉。

成濑巳喜男（Mikio Naruse）也致力于现代剧的创作。他在松竹开始拍摄一些职员影片和当代喜剧片，此后他发现了一种更为内敛且悲观的调子。他的《与君别》（Apart from You，1933）、《夜夜作梦》（Nightly Dreams，1933）和《没有尽头的街》（Street without End，1934）尽管用阴冷的调子表现妓女、海员和单亲母亲，但都赢得了评论界的赞誉。这些情节剧使他成为一位杰出的善于指导女演员的导演，长长的叠化和沉思性的特写镜头，展现出他有能力构建出社会中那种对妇女的令人窒息的压迫感（图11.19）。

跳槽到东宝后，成濑很快就以一系列关于女性的影片确立了自己的风格。其中最有名的是《愿妻如蔷薇》（Wife, Be Like a Rose!，1935），这部都市喜剧片逐渐转调为一部苦涩的情节剧。女主角山本君子选中了一名年轻人，要嫁给他，但她必须找到离家出走的父亲，说服父亲回家参加她的婚礼。父亲与神经过敏的母亲之间的冲突，以及母亲暗地里期望父亲归来的心情等的展现，显示出成濑处理复杂情感处境的功力（图11.20）。影片最后的那组镜头对再次遭到父亲抛弃的山本君子和母亲跟进跟出，强化了我们对于山本君子的婚姻要致力于照顾她的

图11.18 （左）《胧夜之女》中那个爱上一名学生的年轻女人发现他对她没有兴趣。

图11.19 （右）《没有尽头的街》中，那个被丈夫的家人鄙弃的年轻妻子走向丈夫的病床。

图11.20 （左）《愿妻如蔷薇》中，一个展现女儿的悲痛的高角度镜头。

图11.21 （右）《明星选手》中，镜头从一队乡间远足期间进行演练的学生队伍中后拉，具有典型的清水宏特征。

母亲的理解。《愿妻如蔷薇》是1930年代日本电影中极少数在西方放映的影片之一，它赢得了评论界的首肯，确立了成濑作为一名重要导演的地位。

山中贞雄、五所平之助和成濑巳喜男等导演的成功，坚定了日本制片厂鼓励导演专注于拍摄特定类型的影片，以及创立个人风格的方针。这种做法也使各家公司生产出不同的影片，以迎合影迷们的不同需求。此外，很多现代剧导演从1920年代即开始拍片，而当时就很推崇类型创新和风格的原创性。因此，日本1930年代的电影在叙述手法和技术运用上的尝试，在很大程度上不同于一般的西方有声电影。例如，内田吐梦（Tomu Uchida）的《警察》（Police，1933）的故事情节完全出自华纳兄弟的电影（两个一直相邻而居的老朋友，一个是警察，另一个是强盗），然而，大胆的取景构图，手持摄影机的突击拍摄，以及过去与现在时空的快速交叉剪辑，使得该片更具活力。

清水宏（Hiroshi Shimizu）是另一个擅长人文喜剧的典范，他也展现了与众不同的风格。他的一些关注孩子的影片（如《孩子们的四季》[Four Seasons of Children，1939]）为他赢得了极高的声誉，但他同样擅长成人题材，如《多谢先生》（Mr.Thank You，1936）和《明星选手》（Star Athlete，1937）。清水宏的风格标记是推轨镜头，通过向前或向后推移摄影机，让片中人物的动作靠近或远离观众（图11.21）。松竹灵活的制片政策允许清水宏周游日本各地以寻找创作灵感，他可以根据粗略的笔记而不是剧本，实地取景拍摄。这样的做法极有成效：1924年至1945年，清水宏令人叹为观止地执导了130部影片。

1930年代日本最具影响力的导演，一般公认是小津安二郎（Yasujiro Ozu）和沟口健二（Kenji

Mizoguchi)。他俩几乎在各个方面都形成对照。小津一直在松竹工作，而沟口开始在日活工作，后来成为自由创作者。小津最初拍摄喜剧片和庶民剧，而且在他的所有影片中都坚持融入一种日常生活的幽默。沟口的早期电影则是一些探讨深层心理和复杂社会情境的情节剧。小津是剪辑和静态、近距取景的大师，而沟口则形成了远镜头取景、长拍和运用动态摄影的风格。就影片的倾向而言，小津沉静而执著，沟口则激越而愤怒。小津和沟口的鲜明对照，说明了日本的制片厂制度允许导演充分发挥独创性，有广阔的创作空间（参见"深度解析"）。

松竹和日活都没有采用好莱坞严格的分工制度，而是创建了一种"骨干制度"（cadre system），导演和编剧对他们的项目都有很大的掌控权。在一些较小的公司，高层的监管更是宽松。东宝偏向于一种类似1930年代好莱坞的"制片人制度"（producer system），让制片人同时管理若干导演。东宝公司的电影在某种程度上确实更加光鲜，具有大规模制作的迹象，但在1938年之前，大部分制片厂的导演都能以独特的方式进行工作。而那以后，他们也不得不面对一个陷入全面战争的国家的需求。

深度解析　1930年代的小津安二郎与沟口健二

小津安二郎在24岁时开始执导时代剧，但他很快转向现代剧。在1928年至1937年间，他拍摄了35部长片，从学生打闹剧（《年轻的日子》[*Days of Youth*, 1929]）和都市喜剧（《结婚学入门》[*An Introduction to Marriage*, 1930]）到黑帮片（《开心地走吧》[*Walk Cheerfully*, 1930]），一应俱全。1933年，他以《东京之女》(*Woman of Tokyo*)、《非常线之女》(*Dragnet Girl*)、《心血来潮》(*Passing Fancy*)三部杰作确立了他的声名。他的第一部有声片是《独生子》(*The Only Son*, 1936)，这是一部平民片，讲述了一位母亲跟随她的儿子到了东京，却发现她操劳多年供儿子读书，儿子却毫无成就。小津独创性地沿用这种沉静绝望的风格对富裕阶层进行冷嘲热讽，拍摄了《淑女忘记了什么？》(*What Did the Lady Forget?*, 1937)。

小津深受好莱坞电影特别是卓别林和刘别谦的社会喜剧以及哈罗德·劳埃德的胡闹喜剧（gag comedies）的影响。和许多松竹的导演一样，他采用了1920年代美国喜剧片的风格——简短的人物镜头和细致丰富的场景简洁明快地剪辑在一起。但小津通过多种方式将这一风格进行了延伸，在毫无预兆的瞬间插入一些不甚唐突的物体和毗邻风景的镜头（图11.22）。在对话场景中，他在360度范围内环绕演员系统化地拍摄，以多个45度（通常是180度）来改换视野。这种策略通常是违反好莱坞传统的180度连贯性剪辑的。他的剪辑既遵循视觉样式也遵循戏剧重点，他的360度剪辑在两种形状间制造出严密的

图11.22　小津安二郎的《东京之女》中，一个沸腾的茶壶不时插入剧情。

深度解析

图11.23 《心血来潮》中,处于右侧面对女人的男人抓住女人的手臂。

图11.24 下一个镜头,小津切到相反的180度位置,显示出那个男人此刻处于左侧。

"图形匹配"。图11.23和11.24展现的即是正反打镜头的一个图形连贯的版本。

值得注意的是,小津拒绝使用某些电影技巧。他是最后一位转向有声片拍摄的重要导演。他也限制摄影机运动的使用。最重要的是,他往往不顾被拍摄对象,而严格地采用低角度拍摄。这样的策略再度把观者的注意力引向了镜头的构图,在演员的戏剧表现和画框内周围环境的纯粹视觉设计间达到平衡(图11.25)。

小津的风格放大了他影片中亲密的戏剧效果。他的那些类似于刘别谦和劳埃德的喜剧,都是基于人物的窘况与心理揭示,其标志特征是面部表情或身体姿势的明智审慎的特写。他的社会剧盘桓于冷漠城市中的生生不息,其效果经由神秘莫测的都市风景得以加强(图11.26)。

小津的某些电影将喜剧与戏剧彻底结合在一起,其风格从而在幽默的评论和诗意的抽象之间交替。例如,《我出生了,但……》(*I Was Born,*

图11.25 与之前的插图一样,这一取自《独生子》的画面是小津低角度镜头的一个实例。

图11.26 小津的《东京之宿》(*An Inn in Tokyo*, 1935)中一个工业废墟的切出镜头。

But…，1931）就既是一个关于拍马屁职员的讽刺剧，又是一个关于淘气小孩的喜剧，以及一次关于幻灭的冷静研究。在任何时候，小津都能创造出某种低调的画面玩笑（图11.27）。他的电影深切痛楚地提示着错失的机会、悔恨之情和对离散的预见，都因一种仔细斟酌的风格而得以强化，这种风格能从最平常的事物中发现沉思的机缘。小津的独特叙事手法和技巧影响了山中贞雄、清水宏和成濑巳喜男。

沟口健二在小津之前五年便开始执导影片。在产量极高的1920年代，他的42部影片确立了他作为怀有艺术主张的折中派导演的地位。他拍摄情节剧、犯罪片，甚至模仿德国的表现主义，但他直到1930年代才被看做一位重要导演。

在不同的电影类型中，沟口尤为关注处于困境中的日本女性。在《白绢之瀑》（*White Threads of the Waterfall*，1933）中，一名马戏团演员努力工作送一个穷孩子上学，影片结尾，那对情侣双双自杀。在《折纸鹤的阿千》（*The Downfall of Osen*，1935）中，一个黑帮分子的女友将一个年轻人送往医科学校，当他成功后，却发现他的恩人流落车站，衰老而又疯癫。《玛丽亚的阿雪》（*Oyuki the Madonna*，1935）改编自莫泊桑的短篇小说《羊脂球》，讲的是一个妓女为了救一个反政府领袖而不顾自己性命的故事。沟口在1930年代最杰出的两部作品是《浪华悲歌》（*Naniwa Elegy*，1936）和《祇园姊妹》（*Sisters of Cion*，1936），讲的是女人们为了权力而卖身，结果却发现男人对她们的交易不以为然。后来，他说是这两部电影标志着他的作品开始成熟："直到拍摄了《浪华悲歌》和《祇园姊妹》，我才能清晰地描绘人性。"[1]

[1] 引自 Peter Morris, *Mizoguchi Kenji* (Ottawa: Canadian Film Archive, 1967), p. 10。

图11.27 《我出生了，但……》中，晾衣绳与职员的晨练相呼应。

沟口容易为较激烈的情感状态所吸引——男人对女人和小孩的虐待，女人面对贫穷和孤独时的担忧，以及粗陋的性交易和争吵场景。但在拍片时，他却采用了在二战后被称为"非戏剧化"的方式。他将情绪强烈的场景安排在远处进行取景拍摄，以让观众尽量减少对该题材的情绪化反映。

因此，沟口倾向于运用远景镜头展现高度紧张的场面（图11.28）。通常，人物转身背对观众（图11.29），或者躲在墙后和阴影中（图11.30，11.32）。只有《祇园姊妹》和《浪华悲歌》的结尾，沟口才给了影片的主角一个突然而强烈的特写镜头，每个女主角都会引起观众强烈的思考：她为何一定受苦（图11.33）。

此外，摄影机稳定地记录着动作，拒绝切向某个人物的反映。沟口健二将长镜头用到了前所未有的程度。《玛丽亚的阿雪》只有270个镜头，《浪华悲歌》不足200个镜头，《祇园姊妹》则少于125个镜头。另外，和马克斯·奥菲尔斯、奥逊·威尔斯的作品一样，沟口的这些长镜头很少跟随演员移动。沟口的长镜头迫使我们观看以无情步调展开的痛苦的自我牺牲行为。

深度解析

图11.28 《祇园姊妹》中，梅吉得知妹妹已被带到医院。

图11.29 《浪华悲歌》中，因为感到羞愧，绫子转身远离她的情人，也远离观众。

图11.30 《折纸鹤的阿千》中，阿千的黑帮情人带着剑走向她，这个镜头保持了片刻的空无……

图11.31 ……接着她靠着墙出现……

图11.32 ……然后他遇到她。

图11.33 《浪华悲歌》最后那个简洁的镜头中，绫子被她的家庭驱逐到街上之后，影片第一次给了她一个正面近景，让我们清楚地看到了她。

小津和沟口位居他们那个时代最负盛名的导演之列，一位代表着庶民剧的高度，另一位则示范着优质的社会批判电影。他们的作品表明了即将得到确认的日本电影第一个黄金时期的丰富性。

太平洋战争

日本于1937年发动全面侵华战争，标志着太平洋战争的爆发。日本政府取缔了现有的政党，加强与纳粹德国和法西斯意大利的联盟，并且以战时经济政策动员国内战线。

政府对电影业的压力 电影工业也慢慢地跟上了新的政策。在这种推行强硬侵略政策的情形下，西方的文化变得可疑。制片厂被下令不能展现爵士乐、美式舞蹈，以及可能有损尊敬权威、效忠天皇和爱护家庭的场面。1939年4月，日本国会模仿戈培尔针对纳粹电影工业的法令（参见本书第12章"纳粹统治下的德国电影"一节），也通过了一项法规。这一电影法令号召拍摄描述爱国行为的国家主义电影。内务省（Home Ministry）设立了审查办公室，将在电影拍摄前审查剧本，如果不符合要求就责令修改。

尽管美国的电影仍能在日本上映，一些日本导演也能避开新法令中的某些条款，但这时的政治约束较之以前变得愈发严厉。例如，审查办公室拒绝采用小津《茶泡饭之味》（*The Flavor of Green Tea over Rice*）的剧本，因为剧中的夫妇的分别餐，食用的不是传统上为从军丈夫送行的"赤饭"。

随着对华战争的进一步加强，政府强迫电影公司合并。1941年，官方同意将电影工业重组为三个部分，一部分由松竹领导，另一部分由东宝领导，第三部分出乎意料地由一个小型公司新兴（Shinko）领导。新兴的核心领导人是永田雅一（Masaichi Nagata，他曾经为他的独立制片公司第一映画社[Dai-Ichi Eiga]制作沟口健二的《浪华悲歌》）。永田雅一利用这个合并的计划，获得了对日活的控制权，并将日活的制作设备都归并到他自己的公司。

永田的公司重新命名为大映公司（Daiei，即大日本映画公司[Dai-Nihon Eiga]）。日活被允许保持其影院的独立性，因此，大映公司最初在发行影片时面临诸多困难。战后，大映公司将成为日本在国际影坛上的主要力量。

所有的电影公司都参与为战争效力。政府支持制作新闻短片和纪录短片以及赞美日本独特艺术的影片。后者中最为精心制作的一部影片是沟口健二的《残菊物语》（*The Story of the Last Chrysanthemum*，1939）。该片改编自当时一部极受欢迎的日本戏剧。尾上菊之助期待成为像他父亲和叔叔那样的歌舞伎演员，但他只是一个平庸的表演者。当他和女仆阿德好上后，他的家人与他断绝了关系。他的信念使他努力完善他的表演。在影片的高潮，他展现出惊人的表演并赢得观众赞赏，而此时女仆阿德孤独地死去了。该片还获得了文部省的奖励。

图11.34 《残菊物语》中，尾上菊之助的母亲责备他和女仆阿德的关系，而此时阿德正在背景处不安地看着他们。

沟口健二对女性充满同情，再加上对戏剧性的表演和风格的兴趣，使得《残菊物语》成为他最重要的作品之一。他继续运用长镜头、广角镜头、戏剧化的明暗对比照明（在黑暗空间中使用明显的局部照明），以及缓慢的节奏。摄影机被放置在远处，常常强迫观众巡视画面，找出具有重要意义的动作（图11.34）。

与那些颂扬纯正日本文化的电影一起的，还有支持战争行为的爱国电影。田坂具隆（Tomotaka Tasaka）的《五个侦察兵》（*Five Scouts*，1939）为之后的电影创立了一个样式，即强调作战集体团结一致，以及成员们沉着从容的英雄主义。正如许多日本战争电影那样，我们看不到敌人，战争不是一场人与人之间的残酷斗争，而是对日本精神纯洁性的一种考验。田坂具隆的《土地与士兵》（*Mud and Soldiers*，1939）和吉村公三郎（Kozaburo Yoshimura）的《坦克队长西住传》（*Story of Tank Commander Nishizumi*，1940）都继续发扬这种温和、人性化的日本军人形象。

时代剧在战争期间进行了一定的调整，变得更加庄严和宏伟。在影片《阿部一族》（*The Abe*

图11.35 《阿部一族》中，武士阶层的群体集会。

Clan，1938）的某个场景中，家庭荣誉与友谊形成竞争，淡化暴力而强调奇观之美和军规之威严（图11.35）。现代剧则以一种较为乏味的方式颂扬国家理念。因为小林与政府部门关系紧密，东宝领先制作高亢的爱国电影。松竹则拍摄诸如岛津的《兄长与妹妹》（*A Brother and His Younger Sister*，1939）这样的影片，片中描述了一个年轻人背离苛刻的管理制度，带着妹妹和母亲到中国开始新的生活；一块泥土附着在他们的飞机轮上，将"一点日本"带入了他们正在建造的世界。

力行俭省与爱国主义 1941年9月，日本突袭美国珍珠港，对美国和英国宣战。日本强行占领西方在太平洋地区的殖民地，很快便控制了东亚和东南亚地区。1942年中期，日本似乎成为一个新的帝国势力，占领了泰国、缅甸、新加坡、越南，以及包括香港、台湾在内的中国大部分地区。日本宣称要实现"大东亚共荣圈"，但是日本占领者通常与以前的殖民者几乎一样严苛。

战争的全面爆发，使得国内资源越来越缺乏。政府强令把电影的放映时间削减为两个半小时，定量配给电影胶片，并且限定制片厂每月只能推出两部长片。1942年，日本的电影产量降至大约100部，1943年和1944年只有70部，而1945年甚至不到24部影片。大部分男人应征入伍，大部分女人则在工厂或公共社团工作，观影人数因而也大幅减少。

爱国行径变得更为激越。一些电影赞美神风特攻队，以及与中国游击队的战斗。东宝摄制了铺张壮观的影片《夏威夷—马来海海战》（*The War at Sea from Hawaii to Malaya*，1942），该片由山本嘉次郎（Kajiro Yamamoto）执导，并在偷袭珍珠港的第一个周年纪念日上映。这部影片对历史的大范围扫视，以及非凡的缩微模型和特殊效果，使得它成为一部出众的宣传片。山本嘉次郎在一个骇人的场景中充分运用不见敌人的惯例：偷袭珍珠港的前夜，战舰上的日本水兵静静地听着来自一个美国夜总会的收音机广播节目。

战时后方电影不断强调坚韧、谦卑和乐观的隐忍。在成濑的《售票员秀子》（*Hideko the Bus Conductor*，1941）中，亲切高雅的女主角（由备受欢迎的高峰秀子饰演）为她所在的乡间社区带来欢乐。《我们爱的记录》（*A Diary of Our Love*，1941）描述了一个在战场负伤回家的丈夫，在妻子的精心照料下恢复健康的故事。导演丰田四郎（Shiro Toyoda）运用沟口健二含蓄间接的远景镜头美学，淡化处理了这个故事的感伤意味（图11.36）。

在诸如《我们爱的记录》和成濑的偶尔倒放声轨的歌舞喜剧片《幸福生活》（*Oh, Wonderful Life*，1944）等影片中，导演们都在不断地探索新的技巧。然而，总体而言，1939年至1945年的大部分电影与同时期的好莱坞电影或欧洲高预算影片实际上没什么区别。战争行径的严肃性需要壮观而庄重的技巧，1930年代的大胆探索则被认为是轻率无意义

图11.36 《我们爱的记录》中,丈夫看着景深处被框在窗子中为他准备食物的妻子。

的。即使是小津和沟口,在太平洋战争时期的影片中,也都减缓了他们的风格。

战时的小津、沟口和黑泽明 小津在战争期间拍摄的电影作品减少了,当时他一再被征召入伍。他仅有的两部影片是《户田家的兄妹》(*Brothers and Sisters of the Toda Family*, 1941)和《父亲在世时》(*There was a Father*, 1942)。前者的故事情节与岛津的《兄长与妹妹》极为相似,描述了一个上层阶级的家庭在家中最小成员的召唤下肩负起应有的责任。该片在表达严肃主题的同时,也保持了小津特有的俏皮喜剧风格。《父亲在世时》则更加严肃,丝毫没有轻松幽默感,该片讲述了一名教师为了国家的崇高利益而牺牲自己的故事。

在《户田家的兄妹》和《父亲在世时》中,小津采用了比以往更长的镜头,摄影机端详着演员们沉思和无奈的时刻。小津继续使用360度拍摄空间,静默地处理戏剧化的时刻(图11.37),以及由风景和物品组成的转场(图11.38)。拍完《父亲在世时》之后,小津计划拍摄一部关于前线作战的电影,但他却在新加坡被俘,成为一名曾遭遇不友善对待的战俘生还者。

沟口健二的际遇要好一些。他受委托拍摄一部关于自我牺牲的经典故事的分为两部分的新版本,该片成为最受赞誉的战时影片项目之一。《元禄忠臣藏》(*Genroku Chushingura*,1941年和1942年摄制),讲的是一个君主的家臣们在为死去的主人复仇之前一直顽强地忍辱负重的故事。

之前的一些电影版本讲这个故事时充满了激烈刺激的打斗和过分的情绪渲染。不出所料,沟口对这个故事进行了去戏剧化处理。他花了三个小时来详尽仔细地描述浪人们缓慢的复仇准备过程,他们镇定地接受使命,并且顺从地接受最终的处罚。片中的长镜头被发挥到了极致,全片仅有144个镜头(这使得平均每个镜头超过了90秒)。影片中战斗的高潮戏发生在画面以外,是通过主公的遗孀读信来陈述的。沟口的长拍镜头、非凡构图以及宏伟的

图11.37 (左)《父亲在世时》中偏离中心构图的临终场景,小津采用低角度摄影机位拍摄。

图11.38 (右)《户田家的兄妹》中,由母亲和女儿带来的家庭变化,皆是通过她们的植物和鸟儿的镜头来体现的。

升降镜头，赋予这部描述忠诚于职责的剧情片高贵之气（图11.39，11.40）。

《元禄忠臣藏》之后，沟口又执导了四部电影，其中包括时代剧《宫本武藏》（*Musashi Miyamoto*，1944）和《名刀美女丸》（*The Famous Sword Bijomaru*，1945）。这两部影片都透露出战争末期电影工业的捉襟见肘，除了一些长镜头，这两部影片在风格上要比《元禄忠臣藏》正统得多。

战争期间有若干导演崭露头角，其中最有前途的是黑泽明（Akira Kurosawa）。黑泽明在东宝曾为山本嘉次郎工作，担任编剧和助理导演。后来，他受委托执导《姿三四郎》（*Sanshiro Sugat*，1943），这是一部以19世纪末期为背景的打斗片。《姿三四郎》把喧嚣热闹带回到时代片中，这种电影在战时意识形态的影响下已变得沉闷而单调。该片集中展现了一种经典的打斗冲突：姿三四郎是一个年轻气盛的柔道好手，他在一名严厉却充满智慧的师傅教导之下，先要学会抑制和收敛。黑泽明把打斗场面处理得活力四射，运用了省略剪辑法、慢动作和突发的角度变换（图11.41、11.42）。《姿三四郎》对战后的时代剧产生了极大的影响，它也是香港武打片和塞尔吉奥·莱昂内（Sergio Leone）"通心粉西部片"（spaghetti Westerns）的先驱。

《姿三四郎》的成功使得黑泽明接着又拍了续集《姿三四郎II》（1945）。然而，更为重要的是他的第二部影片，一部关于战时后方的剧情片《最美》（*The Most Beautiful*，1944），该片讲述了几名女工在一家生产战机机械瞄准器精密透镜的工厂里工作的情形。影片的故事情节以片断的方式呈现，将个人遭遇串在一起，有的是喜剧式的，有的是非常严肃的。《最美》没有打斗片中那些丰富的肢体动作，显示出黑泽明颇有兴趣描述献身社会理想的执著而近

图11.39 （左）《元禄忠臣藏》中，当主公被送到花园里处刑时，一个家臣在左下角哭泣。

图11.40 （右）《元禄忠臣藏》中，一个女人苦苦哀求他的弟弟不要去刺杀吉良侯，所用的远景镜头令人想起沟口健二1930年代的作品。

图11.41 （左）姿三四郎的对手一个个不断地被扔到空中……

图11.42 （右）……随后撞上一堵墙，造成窗框掉下来——以慢动作呈现（《姿三四郎》）。

乎强迫的心理现象。《姿三四郎》和《最美》这两部影片都遵从了战时意识形态，然而它们也显示了黑泽明是一位技艺精湛、情感丰富的导演。

经过三年的"越岛作战"，盟军逐渐将日军的势力逼退。1945年8月，美国连续几个月轰炸东京和其他几个城市之后，又在广岛和长崎投下原子弹。日本随即宣告投降。

跟该国大部分机构一样，电影制片厂也遭受严重摧毁。然而，即使是战争的破坏，以及美军占领期间的改革，都没有动摇主要电影公司对电影业的严密控制。日本的制片厂制度将继续掌控电影工业三十年。

印度：建立在歌舞之上的电影工业

在印度，由于有着12种主要语言和20种附属语言，无声电影成了最为普遍接受的娱乐。这些电影取材于史诗《罗摩衍那》（*Ramayana*）和《摩诃婆罗多》（*Mahabarata*）中家喻户晓的故事，其影像承载着故事本身的负荷。尽管字幕多达四种语言，且有时候还得有一个类似日本弁士那样的讲述者伴随影片的放映，印度无声电影还是赢得了本国的观众。随着1910年代D. G. 法尔奇（参见本书第2章"一种国际化风格"一节）的作品问世，几家制作公司开始在孟买和加尔各答出现。到了1920年代中期，印度的长片年产量达到100多部，超过英国、法国和苏联。

高度零碎化的商业

印度的制片商企图模仿好莱坞的制片厂制度，但他们无法达到寡头垄断的垂直整合。在尝试过程中，1920年代末期最具实力的连锁影院马丹影院（Madan Theatres）购买了美国的有声设备，在加尔各答郊区的妥莱贡吉（Tollygunge）建立了制片厂（很快，这里就因昵称"妥莱坞"而知名）。1931年，它发行了印度最早一批有声电影，但现金流问题迫使马丹卖掉了制片厂和大多数影院。此后，印度市场全面开放，制片厂、发行商和放映商纷纷谋取自己的权益。

市场的零碎化随着有声片的出现显得更突出，使得国内观众依据语言形成不同的团体。加尔各答独霸孟加拉语电影制作，孟买控制了马拉地语市场，两个城市同时生产印度的官方语言印地语电影。慢慢地，马德拉斯出现了一些专注于南方语言电影的制作公司。

起初，制片商控制着市场。最早的有声长片——帝国影业公司（Imperial Film Company）《阿拉姆·阿拉》（*Alam Ara*，1931，阿尔德希尔·伊朗尼[Ardeshir Irani]执导；印地语）——获得了巨大成功，致使其他制片商纷纷迅速转向有声片。重要的公司是成立于1929年的普拉巴特（Prabhat），它在孟买的郊区运营；1930年，加尔各答成立了新院线公司（New Theatres），孟买有声片（Bobay Talkies）也在1934年建立。它们全都模仿好莱坞的制片厂体系，拥有有声摄影棚\洗印室和物资供应所。尽管制片商企图模仿好莱坞的高效率生产计划，但他们仍以大家庭式的友好运作而感到自豪。

到了1930年代中期，所有的公司的年产量达到了约200部影片，其中大多数是印地语影片。尽管在1930年代和1940年代影院的数量不断攀升，但仍然满足不了影片产量和都市人口的扩张。放映商竞相疯狂地放映最受欢迎的电影。制片公司通过包档发行操纵着影院的所有者。

神话片、社会片和灵修片

印度有声片的成功在很大程度上归功于其中的歌舞段落。民俗表演和梵文戏剧都以歌舞为基础，这些传统都找到了进入电影的途径。数十年间，不管什么类型，几乎所有影片都穿插了音乐和舞蹈。早期有影响力的例子是《昌迪达斯》（*Chandidas*，1932，尼汀·博斯[Nitin Bose]；孟加拉语；图11.43）。该片以好莱坞的方式呈现歌曲和连串的歌舞背景。起初，大多数明星都亲自为自己的角色演唱，而在1940年代期间，一些公司开始启用歌曲配音歌手（playback singers），事先为演员录制好所唱歌曲。

1930年代的很多电影类型都是在无声片时代建立起来的。情节上取材于传说和文学史诗的神话片（mythological film），从法尔奇时期起，便是影业的中流砥柱。更西化的类型是特技片（stunt film），其冒险故事模仿自道格拉斯·范朋克和珀尔·怀特主演的影片。大部分都是类似于好莱坞B级片的低成本制作。那些描述蒙面女歹徒纳迪亚（Nadia）的影片尤为流行。

社会片（social film），一种以当代为背景的浪漫情节剧，在1920年代中期开始流行，并很快成为有声电影时期一种重要的电影类型。社会片中最著名的一部，是新院线的《德夫达斯》（*Devdas*，1935，印地语），该片运用自然的对话展现了一对情侣被包办婚姻拆散所遭遇的痛苦。其他社会片则反映了当时的劳工、种姓制度和性别歧视等问题。

另外一种重要的类型是灵修片（devotional），讲述某个宗教人物的传记性故事。其中最受欢迎的是普拉巴特制作的《圣图卡拉姆》（*Sant Tukaram*，1936，莫哈姆·辛哈[Moham Sinha]；马拉地语）。影片讲述了一个整天唱圣歌的穷人被腐败的婆罗门祭司所迫害。图卡拉姆的信念产生了奇迹，最后他驾着天国的战车涅槃到了极乐世界（图11.44）。影片主角温和的性格、朴实的表演、几乎全出自这位历史上的圣徒手笔的美妙歌词，使得很多批评家把《圣图卡拉姆》看做1930年代印度电影的杰作。

独立制作削弱片厂制度

到了1939年，印度电影工业已经相当强大。尽管印度市场还是被外国电影所控制，但有声片的兴起大大提升了印度本土电影的观众数量。印度成为

图11.43 《昌迪达斯》：低种姓妇女与圣人在祭坛前唱歌。

图11.44 《圣图卡拉姆》的高潮时刻，飞鸟驾驭的战车将主人公带上天堂。

世界上第三大电影生产国，《圣图卡拉姆》还在威尼斯电影节获奖。第二次世界大战的动员也进一步改善了印度的经济状况。

然而，战时阶段的繁荣也暴露出印度电影工业从根本上来说是不稳定的。为了快速获取利润，一些企业家开始组建独立制片公司，黑市人员也利用电影项目来洗钱。独立制片商吸引了某些明星、导演和歌曲作者离开大制片厂，还常常进行私底下的交易支付。现在，老的公司必须争夺人才，一个明星也许会耗掉一部电影的一半预算。当明星和主创人员意识到他们的市场价值之后，制片厂的"大家庭"意识形态就崩溃了。此外，独立制片商无需担负那种阻碍大制片厂发展的巨大开销；某位独立制片人只需租借摄影棚和雇用必需的工作人员。由于有了更多的公司提供更多的影片，发行者和影院拥有者就能迫使制片厂为银幕放映而展开竞争。

垂直整合体系的不成功对大公司来说是致命伤。普拉巴特、新院线和孟买有声片三家公司在战时继续拍片，但它们的实力却逐渐衰退。唯有战时政府对投资和生胶片的管制，才使那些玩一票就走的"快速闪现的制片商"不至于过度操纵市场。当战争结束，黑市人员则通过未经审查的影片放映谋取暴利。尽管印度电影制作仍在扩张，而且在国际上日趋重要，但印度的制片厂制度却走到了尽头。

中国：受困于左右之争的电影制作

1930年代的一个短暂时期，中国的电影企业家在面对重重困难时仍致力于创建一种小型的制片厂制度。1920年代期间，中国的电影制作主要分散于许多小公司，这些小公司在拍摄了几部影片之后，大多退出了电影行业。当时的电影市场主要依靠进口影片，大部分是美国影片。1929年上映的大约500部影片中，中国出产的影片仅占10%。虽然如此，有声电影被引进中国之后，还是让本土电影的制作有了一点起色：虽然城市里受过教育的观众已经习惯西方文化，但是很多看不懂字幕的工人和农民想看的却是他们更为熟悉的没有字幕的影片。

中国有两家相对较大的电影公司，但它们都未能实现垂直整合。明星电影公司于1922年成立于中国电影制作的中心上海。到了1930年代，明星已经成为当时最大的制作公司。1930年，一个原影院经营商成立了联华电影公司，是明星公司最主要的竞争对手。此外，还有三家小型制片厂：艺华（成立于1932年）、电通（成立于1934年）、新华（成立于1935年）。这些公司制作的影片大多是改编或模仿通俗文学的情节剧。

然而，此时动荡的时局，也给电影业注入了不安定因素。1927年，一场流血事变中，蒋介石攫取政权，建立了国民党右翼政府。国民党军队忙于与控制了大城市之外部分地区、由毛泽东领导的共产党起义军之间的武力冲突。1931年，当日本人入侵中国东北并向中国其他部分蔓延时，蒋介石还错误地认为打击共产党比对抗日本人更重要。在这种政治气候之下，一种分裂出现了，一方是站在国民党一边的右翼国家主义者，一方是左派革命者——虽然不一定就是共产党员，但他们同情受压迫的工人阶级和农民阶级。

这两个集团都极力想要控制这几家尚处于发展初期的制片厂的电影产品。1932年，作为共产党领导的一个文化团体的左翼作家联盟，专门成立了"电影小组"，以指导和鼓励左翼人士进入电影行业。虽然这个小组的成员大多是剧作家，但也拥有

不少重要的导演和演员。他们并不一定是共产党员，但基本上都来自城市，有着中产阶级的背景。他们非常了解西方的电影制作。虽然他们没能主导电影行业或具有任何实权，但他们确实创造出了这十年中最重要的电影。

蒋介石的右翼国民政府则启动严格的审查制度来控制电影业。鉴于这种情况，制片公司里的左派人士在利用影片传达他们的思想之时必须非常巧妙。电影小组的领导——剧作家夏衍，成为明星公司编剧团队的负责人。他根据同名小说改编的影片《春蚕》（1933，程步高），是这一时期第一部重要的左翼电影。该片描述了一个农民家庭从养蚕到收获蚕丝为期一年的生活状况。影片以纪实风格再现了春蚕的养殖过程，其间夹杂着农家生活的场景。最后，这家人遭受到蚕丝价格猛跌的无情打击。因为强调劳动人民的尊严和农民们的困境，这部影片引起了争议。当时的左翼电影虽然受到普遍欢迎，却也引发了电影审查方面的种种问题。夏衍也在1934年被明星公司解雇，转投联华公司任职。

联华是第二大的影业公司，公司的老板效忠于蒋介石的国民党事业，因此，电影小组发现很难渗透进该公司。虽然如此，1930年代初期，左派人士还是控制了这家公司的三个制片部门中的一个。1934年，联华发行了两部重要的"自由"电影（liberal film）。第一部是《神女》，由吴永刚编剧和导演。在汉语里，"神女"是对妓女的一种称呼。该片的故事没有采用情节剧，而是以一种直截了当的方式塑造女主人公的形象（图11.45）。她努力反抗社会的不公，为把儿子送到学校接受教育，她辛苦地存钱。当她的钱被盗时，她愤怒地杀死了那个窃贼和流氓。第二部影片是《大路》（孙瑜导演），该片描写了一群失业的工人，终于找到了筑路的工作，这条路是用来抵抗日本侵略者的。影片突出了他们之间的友谊以及体力劳动的欢快。

三家小公司反映出左翼和右翼之间更为复杂的斗争倾向。艺华从1932年成立起，就一直被电影小组的成员所控制。1933年，极端右翼分子捣毁了这家公司的电影制作设施，但公司得以重建，从1934年开始制作了更多无关痛痒的影片。电通公司则更明显地是由左翼人士全面主导。在拍摄了仅有的四部影片后，电通公司就被政府强制关闭。新华影业公司是由极端右翼分子于1935年建立的，因而没遇到什么麻烦。

1937年，中国电影的左翼力量似乎再度兴起。夏衍再次被明星公司聘用，他制作了两部广受欢迎并引发争议的影片。《马路天使》（袁牧之）融合了来自弗兰克·鲍沙其的情节剧和勒内·克莱尔的歌舞片的影响，描述了一个流动的小号手和他的朋友们以及住在他们对面的一个妓女与她妹妹的生活。对主人公们的生活的喜剧化处理到影片结尾时被证明是虚幻的：那个妓女被控制她的流氓杀害，其他人则怀着对更好生活的渺茫希望继续活在世上。

《十字街头》（沈西苓）描述了四个找不到工作的毕业生的境况（图11.46）。影片的男主角与住在他隔壁的未曾谋面的女主角发生争执，他不知道这个女子就是他为了写一篇有关工厂状况的报告而采访过的女工（而且已经爱上了她）。影片的结尾暗示这对情侣将要投奔共产党并加入抗日行列。

这些电影表明，中国电影业在1930年代末期也许已经有了相当的发展。然而，1937年，日军攻占了上海。除了新华公司（新华在1942年关闭），所有的制片商都停止了电影制作。中国的电影工作者四散奔走，一些人到了共产党控制的少数农村地区，另一些人则逃到了国民党的领地。许多曾经在明星

图11.45 （左）《神女》由阮玲玉主演，这位红极一时的明星在25岁逝世，令中国观众无比痛心。

图11.46 （右）《十字街头》中，男主角的公寓里一个穿着大学毕业生礼服的玩偶与旁边的米老鼠构成了反讽并置。

影业公司的人后来成了1949年共产党革命成功之后的重要电影工作者。

我们所列举的四个例子——英国、日本、印度和中国，充分表明了制片厂体系的电影制作可能采用的多种形式。某个电影制作公司群体能够形成一个稳固的寡头垄断，某些公司则会实现垂直整合。

在英国和日本，大公司都自己发行影片并拥有自己的连锁影院。制片规模和本土制作的影片在国内市场上的号召力，有助于决定某种体系的稳定程度。印度的制片厂体系更趋手工化，许多制片商之间互相竞争。而中国的电影业则努力仿效西方的样板，最终却被政治环境摧毁。在下一章中，我们将会考察其他电影工业在政治独裁下如何运转。

笔记与问题

重新发现日本电影

本章所讨论的日本电影，大多数在1970年代之前都是闻所未闻的。这在很大程度上是因为日本所制作的影片几乎完全被毁坏——被制片厂报废、战时轰炸的摧毁，或者美国占领期间的焚烧。我们只能根据两部影片来评价山中贞雄。此外，小津安二郎、衣笠贞之助、沟口健二执导的若干影片都已经佚失。

我们对战前日本电影的了解源于相当晚近的兴趣。二战以后，欧洲和美国的评论家主要是通过黑泽明和沟口健二1950年代的作品来了解日本电影。这些电影很快就成为国际艺术电影的榜样（参见第18章及第19章）。法国评论家认为沟口健二是运用场面调度之魔力的典范，具有神一样的能力，能赋予镜头一种召唤般的力量。菲利普·德蒙萨布隆（Philippe Demonsablon）写道："他具有单一的目标：找到一种无比纯粹和绵绵不绝的音调，以表达最细微的变化。"[1] 1960年代晚期，小津安二郎一些战后的作品，比如赫赫有名的《东京物语》（*Tokyo Story*, 1953），也进入了这样的精品行列。

1970年代初，更多来自1930年代的影片获得关注，其中包括衣笠贞之助的《疯狂的一页》（1926；参见本书第8章"风格化特征的融合"一节）。伦敦、纽约和巴黎举办了多次回顾展，日本电影片库理事会（Japan Film Library Council，后来更名为"川喜多纪念映画文化财团"[Kawakita Memorial Film Institute]）也为各地的大学和博物馆制作了可供使用的拷贝。显然，小津安二郎和沟

[1] 引自 Peter Morris, *Mizoguchi Kenji* (Ottawa：Canadian Film Archive, 1967)，p.48。

口健二1930年代和1940年代初期的电影至少与他们战后作品水平相当，而且看上去惊人地超前于1960年代欧洲"现代"电影。

诺埃尔·伯奇的著作《致远方的观察者》(*To the Distant Observer*, Berkeley：University of California Press, 1979)对这一时期电影作品做出了新的评价。伯奇把1920年代和1930年代的日本电影看成对西方电影制作亦即西方的再现和意图观念的一种批评。伯奇对影片风格的关注使其注意到这些电影的非好莱坞层面，他将之追溯到日本漫长的文学和视觉艺术传统。

1980年代期间，各种关于五所平之助、成濑巳喜男和清水宏的回顾展激起了对1930年代晚期伟大的时代剧电影的兴趣。黑泽明关于那个时期的回忆录由奥迪·E.博克(Audie E. Bock)译为英文，以《宛如自传》为名出版(*Something Like an Autobiography*, New York：Knopf, 1982)。大卫·波德维尔的《小津和电影诗学》(*Ozu and the Poetics of Cinema*, Princeton, NJ：Princeton University Press, 1988)和唐纳德·桐原(Donald Kirihara)的《时代的样式：沟口健二与1930年代》(*Patterns of Time*：*Mizoguchi and the 1930s*, Madison：University of Wisconsin Press, 1992)都使用并发展了与伯奇类似的研究方法，尽管他们都强调这些电影与当时流行文化和社会变迁的密切联系。

电影史仍然是一个不稳定的学科领域，高度依赖制作公司和资料馆所保存的各种资料。然而，尽管我们的知识中有许多欠缺，但两次世界大战之间的日本电影显然同美国或欧洲电影一样重要。

延伸阅读

Bock, Audie E. *Naruse*. Locarno：Editions de Festival International du Film, 1983.

"Challenge of Sound：The Indian Talkie（I）".*Cinema Vision India 1*, *no. 2*（April 1980）.

Davis, Darrell William. *Picturing Japaneseness*：*Monumental Style*, *National Identity*, *Japanese Film*. New York：Columbia University Press, 1996.

König, Regula, and Marianne Lewinsky, eds. *Keisuke Kinoshita*. Locarno：Editions de Festival International du Film, 1986.

Low, Rachel. *Film Making in 1930s Britain*. London：Allen and Unwin, 1985.

Murphy, Robert. *Realism and Tinsel*：*Cinema and Society in Britain*, *1939—48*. London：Routledge, 1989.

Nornes, Abé Mark, and Fukushima Yukio. *The Japan/America Film Wars*：*World War II Propaganda and Its Cultural Contexts*. Chur, Switzerland：Harwood, 1994.

Ryall, Tom. *Alfred Hitchcock and the British Cinema*.London：Croom Helm, 1986.

Zhang, Yingjin. *Cinema and Urban Culture in Shanghai, 1922—1943*. Stanford：Stanford University Press, 1999.

第12章
电影与国家政权：苏联、德国、意大利，1930—1945

1930年代期间，左翼和右翼专政政权控制着某些国家的电影工业，其中最著名的是苏联、德国和意大利。这些政府视电影为宣传和娱乐的媒介，而且一直到第二次世界大战期间，电影的这些功能仍在发挥作用。

政府管控电影业的形式有很多。在俄国革命所带来的共产主义制度下，构成苏联的各个地区的电影业在1919年实行了国有化。1930年代期间，中央集权控制日益强化。与之相对的是，1933年在德国攫取权力的纳粹政权支持资本主义，因而并未夺取私人所拥有的电影业。相反，纳粹政府通过悄悄购买电影公司而实行国有化。在法西斯掌权的意大利，情况则大不一样。意大利政府扶持电影业同时也审查电影，但并没有让电影制作业国有化。

苏联：社会主义现实主义与二战

1930年，苏联的第一个五年计划把苏联的电影工业集中到了一个公司"联合电影"的领导之下（参见本书第6章"第一个五年计划与蒙太奇电影运动的终结"一节），其目的是要提高电影业的效率，让苏联不再从国外进口设备和影片。为了掌控国内电影市场，电影工业必须提升影片的产量。到了1932年，一些新工厂开

始供应拍摄所必需的生胶片，向有声电影的转向也在几乎没有任何外国援助的情况下就完成了（参见本书第9章"苏联追寻自己的有声片发展之路"一节）。然而，低产量和低效率仍然是苏联电影工业所存在的问题。

1930年至1945年间，对于制作影片的类型也被施以严格管制。自联合电影成立之时起，鲍里斯·舒米亚茨基就担任了该公司的领导者，他直接向对电影兴趣浓厚的国家领导人约瑟夫·斯大林负责。舒米亚茨基喜好娱乐性较强且容易理解的电影。在他的管理下，先锋蒙太奇运动终结了。1935年，他监督着将社会主义现实主义（Socialist Realism）的教条引入电影创作中。

1930年代初期的电影

社会主义现实主义引入电影创作之前，出现了几部重要的影片。《人民与工作》（*Men And Jobs*，1932，亚历山大·马切列特[Alxander Macheret]）融合了蒙太奇风格，重点反映了第一个五年计划的生产状况：一位美国专家来到苏联帮助建设一座水坝。他刚来时的盛气凌人渐渐瓦解，并决定留下帮助建设一个新的苏维埃国家（图12.1）。亚历山大·梅德维金（Alexander Medvedkin）拍摄了一部更为不同寻常的影片，他在1930年代初期，搭乘火车游历于苏联各地的村庄，一路上进行拍摄并放映电影。他早期以这种方式拍摄的影片都未能保存下来，然而他唯一的一部长片《幸福》（*Happiness*，1934）却得以保存。农民赫梅尔（Khmyr）反对俄国革命带来的各种改革，希望通过个人财富积累找到幸福。然而，他受压迫的妻子安娜最终加入了集体农庄，并劝说赫梅尔也加入其中。梅德维金运用喜剧的夸张手法描绘了这对夫妻最初的贫穷，以及

图12.1 《人民与工作》中一个苏联劳动者的英雄形象。

图12.2 《幸福》中的风格化图景：男女主角的极度贫穷导致他们的马偷吃他们茅草屋顶上的草。

士兵和牧师们的愚蠢（图12.2）。《幸福》在1934年遭到冷遇，直到1960年代才被重新推出，并被评论界认定为一部重要的影片。

社会主义现实主义教条

从1928年起，斯大林在苏联实施绝对的独裁统治，以严酷的压制强推政府政策。秘密警察搜查出各个阶层的异议分子。苏联政府开展"大清洗"，任何党员如果被认为不是全心全意支持斯大林，就

会被开除、监禁、流放或被处决。这样的恐怖统治在1936年至1938年间达到了顶峰，在"大审判"中，许多党的领导人都书面承认他们曾经参加"反革命"活动。

社会主义现实主义是1934年苏维埃作家大会上提出的一种美学取向。A. A. 日丹诺夫（A. A. Zhdannov）——一名文化官员，对此做出了解释：

> 斯大林同志把我们的作家称为灵魂工程师。这意味着什么呢？这样的头衔赋予了各位什么样的责任呢？
>
> 首先，意味着要了解生活，才能在艺术作品中进行如实的描绘，不是用死板、学究的方式描绘，也不是简单地描绘"客观现实"，而是要以革命发展的方式描绘现实。[1]

使用各种媒介创作的作家和艺术家都被要求通过他们的作品为共产党的目标服务，且须遵从一套含糊不清的官方准则。直到1950年代中期，这项政策仍在或严或宽地实施。

艺术家们被迫接受社会主义现实主义作为唯一正确的风格。谢尔盖·爱森斯坦早年的导师，1910年代和1920年代最著名的戏剧导演弗谢沃洛德·梅耶荷德，在1936到1938年间的"大清洗"中消失。一些重要的作家，如谢尔盖·特列季亚科夫（Sergei Tretyakov）和伊萨克·巴贝尔（Isaac Babel），也被秘密处决。作曲家德米特里·肖斯塔科维奇（Dmitri Shostakovich）虽然很反感社会主义现实主义教条，但也不得不遵从它。电影很快就接受了这一新教条。

社会主义现实主义是在1935年1月召开的苏维埃电影工作者联盟创作会议（All-Union Creative Conference of Workers in Soviet Cinema）上成为电影界官方政策的。《恰巴耶夫》（*Chapayev*，旧译《夏伯阳》——译注），这部两个月前举行首映的电影，在整个会议中被不断提及（参见"深度解析"）。与此相反，爱森斯坦则特别受到攻击，很明显是要否定蒙太奇运动。另一些"形式主义"导演也被迫承认过去的"错误"。库里肖夫宣称："正如其他那些名字与一系列失败的电影创作联系在一起的同行一样，无论代价是什么，我都想要并且将要成为一名杰出的革命艺术家，但只有当我的血与肉，我整个的身心与革命和党的事业融为一体时，我才会是这样的艺术家。"[2] 尽管库里肖夫自我贬低，但他却为遭受围攻的爱森斯坦提供了很有说服力的辩护。

电影工作者并不希望保持低姿态。斯大林对电影怀有莫大兴趣，在他的私人住宅里观看过很多影片。舒米亚茨基作为斯大林的直接代表，掌管着整个电影工业。当时有一套严密的审查机制，电影剧本在被认可之前必须经过多次审查。电影开拍以后，也随时有可能遭到修改或停拍。这种繁琐的官僚政治体制，以及大部分剧本都遭遇否决的事实，导致电影的产量大大减少。整个1930年代，完成影片的数量远远地低于原计划的拍摄数。在细密的意识形态审查之下，一部电影可能要花好几年时间才能制作完成。其中最惊人的例子，是针对第一部苏联有声电影、由爱森斯坦执导的《白静草原》

[1] A. A. Zhdanov, "Soviet Literature-the Richest in Ideas, the Most Advanced Literature", 载于 *Soviet Writers' Congress 1934: The Debate on Socialist Realism and Modernism* (1935; 重印, London: Lawrence and Wishart, 1977). p.21.

[2] "For a Great Cinema Art: Speeches to the All-Union Creative Conference of Workers in Soviet Cinema (Extracts)", 载于 *The Film Factory*, p. 355.

（Bezhin Meadow）的干涉，该片于1937年被舒米亚茨基下令封杀停拍。

相对较少有电影制作者遭到"大清洗"的严酷迫害。然而还是有几个人受害。比如，批评家与剧作家阿德里安·皮奥特洛夫斯基（Adrian Piotrovsky）——格里戈里·柯静采夫和列昂尼德·特劳贝格1926年的蒙太奇电影《魔鬼的车轮》的编剧——于1938年遭到逮捕并死在集中营。爱森斯坦的学生、摄影师弗拉基米尔·尼尔森（Vladimir Nilsen）也失踪了。康斯坦丁·埃格特（Konstantin Eggert）——一位坚守传统的导演——在1935年后也被禁止拍摄任何电影。

为了提高电影产量并拍摄出受人欢迎的电影，舒米亚茨基决定建立一个"苏联好莱坞"。他在1935年花了两个月时间访问美国制片厂，决心复制美国的先进技术和极高的效率。他庞大的扩建工程在1937年展开，但最终未能完成。的确，舒米亚茨基从没能将电影的产量提高到五年计划要求的层面。这些年大多都预计拍摄超过百部影片，但实际推出的电影数量总是令人难堪。在1930年制作94部影片之后，电影产量逐年下降，到1936年降到只有33部，而在以后的几年里平均大约45部。

反讽的是，舒米亚茨基政策的最终结局是他本人于1938年1月被逮捕。据悉他被免职的理由之一是取消《白静草原》的拍摄，从而浪费了资金并埋没天才。他在1938年年底被处决，成为电影界最著名的大清洗牺牲品。从那时起，在电影意识形态的决定权方面，斯大林扮演了一个更为重要的角色。

深度解析　社会主义现实主义和《恰巴耶夫》

社会主义现实主义的中心原则是"对党的忠诚"，即艺术家必须宣传共产党的政策和意识形态。此原则的样板是19世纪欧洲的现实主义小说家。像巴尔扎克和司汤达等作家，都曾批判资产阶级社会。当然，苏联作家是不允许批判社会主义社会的。和批判现实主义不同，社会主义现实主义还有第二条原则：以群众为中心，即艺术家应该以富于同情的方式描绘普通人的生活。

社会主义现实主义艺术作品应该脱离形式主义以及使影片难以理解的风格实验或复杂倾向。因此，社会主义现实主义摈弃了电影制作中的蒙太奇风格。为了服务于党和人民，艺术必须教育大众且提供典范角色，尤其是刻画"正面英雄"。

社会主义现实主义中的现实主义一部分源于恩格斯的"真实地再现典型环境中的典型人物"。对于斯大林主义者来说，"典型"特指与共产主义理想相关联的特点，而不是事物实际呈现的方式。这就意味着许多社会主义现实主义作品描绘的是一个乐观、理想化的苏联社会形象，与斯大林统治下的实际生活大相径庭。随着时间推移，当党的目标改变，社会主义现实主义也随之改变，而合适的艺术创作方法始终处于争议之中。

虽然社会主义现实主义的某些特征已经在电影中出现，但为这一新教条提供完整样板的第一部影片是《恰巴耶夫》（1934，瓦西里耶夫兄弟[Sergei & Georgy Vasiliev]）。以内战时期一个真实军官的虚构事迹为基础，《恰巴耶夫》为观众塑造了一个可供膜拜的英雄。此外，恰巴耶夫开朗且帅气的助手彼得卡（Petka）是大众可以认同的一个典型的（亦即理想化的）工人阶级代表人物。而且，他与女兵安娜

深度解析

图12.3 （左）以天空为背景拍摄恰巴耶夫和彼得卡，成为苏联社会主义现实主义电影中最著名的画面。

图12.4 （右）《恰巴耶夫》中使用土豆解释军事技术的场景，表明一部电影可以使用农民和工人都能理解的熟悉方式讲故事。

调情，为影片提供了浪漫的副线情节。浪漫爱情与工作相结合在苏联电影中很普遍，彼得卡教安娜机关枪射击时双双坠入爱河。《恰巴耶夫》用简单的方式讲故事。恰巴耶夫向另一名军官解释军事战略的一个观点时，他排开小土豆用以代表士兵，而一个大土豆代表指挥官（图12.4）。

《恰巴耶夫》取得了巨大成功，同时赢得了观众以及推行社会主义现实主义的电影官员的好评。舒米亚茨基赞扬此片集中表现几个主角，与1920年代蒙太奇电影的大众主角形成鲜明对比。他也指出，该片没有掩饰主人公的缺点。首先，恰巴耶夫显然没有接受过军事历史的教育，他意气用事，而不是遵从那些有益于布尔什维克事业的命令。舒米亚茨基宣称恰巴耶夫"在影片一开始就表明了自己是一个典型的'与生俱来的'布尔什维克"[1]。的确，《恰巴耶夫》运用了社会主义现实主义叙事方法中最为普遍的样式之一，即主人公学会把人民利益置于自身私欲之上。《恰巴耶夫》成为苏联电影史上最有影响力的电影之一。

[1] Boris Shumyatsky, *A Cinema For the Millions* (Extracts), Richard Taylor译，载于Taylor and Ian Christie, eds., *The Film Factory: Russian and Soviet Documents 1896—1939* (Cambridge, MA: Harvard University Press, 1988), p. 359.

社会主义现实主义的主要电影类型

内战电影 《恰巴耶夫》的巨大成功使得内战电影（civil war film）成为社会主义现实主义电影的一种重要类型。虽然内战带来巨大灾难，但许多退伍军人回首往昔时，都认为在这一前斯大林时代，共产主义目标十分明确，一些快速的变革也有可能实现。《我们来自喀琅施塔得》（*We from Kronstadt*, 叶菲姆·吉甘[Yefim Dzigan]，1936）实际上是《恰巴耶夫》不太严格的翻拍，虽然该片的主角并非取自历史中的人物。该片的故事背景设定在1919年，喀琅施塔得激战期间。水手巴拉乔夫（Balachov）原本是个任性散漫的人，喜欢在街上与妇女搭讪，不愿与附近的彼得格勒工人和孩子分享口粮。然而，当他从白军手中死里逃生并经受了战争的残酷磨炼之后，他逐渐学会了忘我地投身于革命事业（图12.5）。

传记电影 《恰巴耶夫》也促使传记电影成为一种

图12.5 1930年代的苏联电影继续使用起源于默片时期的具有动感的低角度取景方式。《我们来自喀琅施塔得》的这个镜头暗示了主人公与生俱来的英雄主义。

图12.6 《波罗的海代表》中,科学家主角正在向专心致志的革命战士讲授植物学知识,这是一幅跨越社会阶层的理想化的团结景象。

重要的电影类型。革命和内战时期的著名人物通常是这些电影的中心,然而描述革命时期之前的伟人甚至沙皇的电影也逐渐增多。尽管苏联实际上是被设想为一个没有阶级的社会,但"个人崇拜"也在这一时期出现。斯大林被尊崇为共产主义理想的化身,他在革命中的作用也被历史学家夸大。由于斯大林将自己与俄国历史上伟大的领袖相提并论,因而,这些人物就成为歌颂电影中非常合适的题材。

支持革命的重要知识分子也成为传记电影着力表现的对象。《波罗的海代表》(Baltic Deputy,1937,亚历山大·扎尔赫依[Alexander Zarkhi])直接以十月革命之后的时期为背景,以虚构的方式描述了一名科学家兼教授勇敢地面对同事们的嘲笑,欢迎布尔什维克政权。实际上,很多知识分子都曾抗拒革命,因此,《波罗的海代表》特意展现了所有阶级的人都能在共产主义之下团结一致。影片中的老教授与一群水手交上朋友(图12.6)。影片结尾,教授的著作出版了,列宁给他寄来了贺信。

斯大林主义历史学家绝无仅有地推崇两位沙皇,伊凡雷帝和彼得一世(人们称其为"大帝"),他们被认为是"进步"的统治者,他们所推行的改革构成了几个重要步骤,使得俄国脱离了封建社会而迈向了资本主义。因此,他们的所作所为也为共产主义做了铺垫。

弗拉基米尔·彼得罗夫(Vladimir Petrov)分为上下两集的史诗巨片《彼得一世》(Peter the First,1937和1938)为"伟大领袖"电影确立了一些重要惯例。彼得虽然贵为君主,但他也是人民中的一员。他率领军队勇敢作战,在外交上精明老练,然而也乐于在酒馆和他的部属狂欢作乐,在铁匠铺里精神十足地锤击。他教导学生航海,开除一名贵族的懒惰儿子,并且提拔了一名才华横溢的仆佣。

这些惯例也一再出现在《亚历山大·涅夫斯基》(Alexander Nevsky,1938)中,这部影片使爱森斯坦重返苏联影坛。涅夫斯基是中世纪的一位王子,他率领俄国人民抵御欧洲侵略者。该片与苏联

当时的形势非常相似，即国家正面临着来自纳粹德国的战争威胁，这使得《亚历山大·涅夫斯基》成为一部非常重要的爱国电影。这部电影的反德意味是显而易见的（图12.7）。在影片的结尾，涅夫斯基直接面对镜头说道："那些手里拿着剑向我们而来的人，必将死在我们的剑下。"

爱森斯坦所完成的第一部有声片完全符合社会主义现实主义的教旨：故事叙述比较简单，高度赞扬俄国人民的伟大成就。涅夫斯基，就像彼得大帝一样，能和农民打成一片，根据营火旁听到的一个笑话制定最终的战略。然而，爱森斯坦在影片中也努力保留一些1920年代蒙太奇实验的成果。影片中有不少镜头是用不同的构图来表现同一个动作，许多剪辑是不连续的。其中最著名的冰湖大战段落，是一个延伸的韵律化剪辑的精彩段落。谢尔盖·普罗科菲耶夫（Sergei Prokofiev）的音乐使得这种独特的剪辑风格更加舒缓流畅，并且增强了影片传奇、超凡的特质。

1935年初，斯大林对杜甫仁科说："现在，你必须为我们拍摄一部乌克兰的《恰巴耶夫》。"[1] 题材是乌克兰内战英雄尼古拉·肖尔斯（Nikolai Shchors）。当然，杜甫仁科将这项建议看做命令。在以后的几年里，他一直在拍摄这部电影，并常常接受斯大林以及几位较小官员的仔细审查。《肖尔斯》（*Shchors*，1939）展现了杜甫仁科典型的抒情风格，尤其是影片惊人的开场：战争在一片向日葵花丛中突然爆发（图12.8）。杜甫仁科的幽默也是显而易见的，片中有一个场景，肖尔斯的一名军官在剧院中请求募捐（图12.9）。

[1] 引自Jay Leyda, *Kino: A History of the Russian and Soviet Film*, 3rd ed. (Princeton, NJ: Princeton University Press, 1983), p. 353。

图12.7 《亚历山大·涅夫斯基》中，怪异的头盔凸显了日耳曼侵略者的兽性。

图12.8 《肖尔斯》的开场，杜甫仁科用一株高挺的向日葵对抗着一次轰炸。

图12.9 《肖尔斯》中，一位红军军官礼貌地向剧院中的资产阶级观众募捐，他的身旁放着一挺机关枪。

 图12.10 《苏沃洛夫》中,以天空为背景仰拍主角,使得他像是矗立在他的胜利的军队之上。

 图12.11 年轻的高尔基在海边行走,兴高采烈地举着一个新生的婴儿。尽管他经历了重重困难,但影片这样的结尾暗示着这个孩子将要在革命带来的自由中茁壮成长。

 图12.12 《雾海白帆》中波光粼粼的摄影和对角线构图:几名中产阶级乘客试图抓住一名从"波将金号"战舰上逃亡来的水手。

普多夫金也为这种类型贡献了一部电影《苏沃洛夫》(*Suvorov*,1941)。该片描述了抗击拿破仑战争中一位著名将军的晚年生活。影片的开场是这类电影典型的一幕(图12.10)。虽然苏沃洛夫出身贵族,但他也能与普通百姓打成一片。尽管他遭到愚蠢的沙皇保罗一世的反对,他还是百战百胜。影片中有一场戏,苏沃洛夫去拜见沙皇,他几次在光滑的地板上滑倒,明显地表现出他与豪华的宫廷格格不入。苏联电影对历史人物的朴实写照在战争时期仍将持续。

平民英雄的故事　平民英雄的典型故事也很常见。高尔基在1930年代被推崇为苏联最伟大的社会主义现实主义作家,普多夫金1926年根据他1906年的小说《母亲》改编的同名电影,被认为是平民英雄故事的典范之作。高尔基逝世后,马克·东斯科伊(Mark Donskoi)根据他早年生活的回忆录拍摄了三部影片(《高尔基的童年》[*Childhood of Gorky*,1938];《在人间》[*Among People*,1939];《我的大学》[*My University*,1940])。高尔基三部曲强调主人公缺少正式教育。高尔基出生于备受剥削的下层社会,年轻的他不断地更换工作,遭受来自沙皇社会的各种迫害,但偶尔也会遇见一些反抗的人士——当地一名因参加革命活动而被逮捕的善良的化学家、一名珍惜点点欢乐时刻的跛足孩子。《我的大学》接近尾声时,高尔基帮助一名农妇在田野里分娩生产。这个三部曲暗示了高尔基作为一名作家的伟大之处在于与人民紧密相连(图12.11)。

此类型的另一个例子是《雾海白帆》(*Lone White Sail*,1937,弗拉基米尔·列戈申[Vladimir Legoshin]),描绘了一群孩子在1905年试图革命的冒险活动(影片以敖德萨为背景,包含了《战舰波将金号》涉及的内容)。该片也是舒米亚茨基尝试拍摄好莱坞式电影的一个绝佳例证,它以完美的连贯性风格进行拍摄,并融合了社会主义现实主义手法(图12.12)。

爱森斯坦的夭折影片《白静草原》讲述一个男孩把自己对集体农庄的忠诚置于与虐待成性的父亲的关系之上。不幸的是,《白静草原》的底片似乎是在第二次世界大战的轰炸中被毁坏,而今天所保存下来的影片,是根据每一个镜头画面所印制的静照重新修复而成。即使只有这些仅存的影片记录,也

图12.13 《白静草原》中主角死亡的这个场景，使用广角镜头营造出一种引人注目的深焦构图。

图12.14 《政府委员》中的一个深焦构图：亚历山德拉和一位朋友正等待一条船来运送集体农庄的牛奶。

图12.15 《快乐的家伙们》把打闹式的幽默和美国爵士乐融合在一起。

显示出它有可能成为这个时代的一部杰作。爱森斯坦对大景深镜头的尝试，预示着格雷格·托兰和奥逊·威尔斯电影的出现（图12.13；参见本书第10章"摄影风格"一节）。

《政府委员》（*A Member of the Government*，1940，亚历山大·扎尔赫依与约瑟夫·海菲茨[Iosif Kheifits]）描述了一个理想化的农妇（图12.14）。亚历山德拉（Alexandra）总被酗酒的丈夫殴打。丈夫痛恨她对集体农庄的忠诚。但是，党的地方官员让她确信"你有你的历史作用"。她坚持不懈，成为农场的管理者。最终，她被选为莫斯科最高苏维埃的地区代表，面对一大群人发表演说。

社会主义歌舞片　这个时期最受欢迎的电影是一些歌舞喜剧片。曾担任爱森斯坦助手的格里戈里·亚历山德罗夫凭借《快乐的家伙们》（*Jolly Fellows*，1934）成为歌舞片大师。该片讲述了一个快乐的爱唱歌的农民被误以为是著名爵士乐指挥家的故事。在一个向他致敬的晚会上，他的笛声把他的动物引入了屋内，造成了极大的破坏（图12.15）。虽然有批评认为这部电影太过轻浮，但亚历山德罗夫有坚实的靠山做保护：斯大林很喜欢这部电影。亚历山德罗夫的《伏尔加—伏尔加》（*Volga-Volga*，1938），讲述的是一名女邮递员的故事，她写了一首广受欢迎的歌曲，这是斯大林最喜爱的电影。

这一类型的其他重要导演还有伊万·佩里耶夫（Ivan Pyriev），专门拍摄拖拉机歌舞片（tractor musicals），美化集体农庄的生活。《富有的新娘》（*The Rich Bride*，1938）和《拖拉机手》（*Tractor Drivers*，1939）这两部影片都展示了农民们为了超额完成任工作务而欢快竞赛的场面。1935年，矿工阿列克塞·斯达汉诺夫（Alexei Stakhanov）据说创造了采煤纪录，政府鼓励各行各业的工人取得同样的成绩。"斯达汉诺夫式"的破纪录者被新闻隆重报道，享有特权，甚至还会收到崇拜者的邮件。

在《富有的新娘》中，一个收藏家的会计谋划与最佳女拖拉机手结婚，以便分享她的特权。他通过伪造她恋人的工作记录破坏她与最佳男司机的爱情，但骗局被揭穿后，这对恋人又重新走到一起。"斯达汉诺夫式"的男女理应结合的观念也出现在《拖拉机手》中。女主人公玛丽安娜（Marianne）因超额完成耕作任务而声名远扬，求婚者不断纠缠

她。她假装和纳扎尔（Nazar）订婚，纳扎尔是农庄里一位产量甚少的拖拉机手。农庄管理者对于这样的不般配很是震惊，于是要求克里姆（Klim）——另一位斯达汉诺夫式的人物——去教纳扎尔怎样更好地工作。克里姆同意了，虽然他自己偷偷爱着玛丽安娜。最终，玛丽安娜发现了克里姆对她的爱，尽管纳扎尔已有所进步，但这两个最好的劳动者还是结了婚。整个影片的调子都是高亢的。虽然真实的集体农庄中大多数农民都尽可能将时间用于耕耘自己的私人花园，但《拖拉机手》中的角色们在田野间欢快工作时还会尽情歌唱（图12.16）。

《拖拉机手》是在受到纳粹德国战争威胁的紧张时期拍摄完成的。影片中的克里姆是一名退伍军人，负责对其他驾驶员进行军事训练。农庄管理者声称："一辆拖拉机就是一辆坦克！"这部影片上映两年后，战争开始了。

战时的苏联电影

与德国的紧张关系　第二次世界大战爆发之前，美国、英国和其他一些国家通常都避免拍摄反纳粹的电影，因为它们仍然要出口影片到德国。苏联则没有这样的约束，在1930年代后期拍摄了若干部有关纳粹的电影。例如，《马姆洛克教授》（*Professor Mamlock*，1938，阿道夫·明金[Adolf Minkin]和格伯特·拉帕波特[Gerbert Rappaport]）就是以纳粹政府掌权后不久的德国为故事背景的。该片描述了一名伟大的犹太医生试图远离政治，并且与参加了共产党组织的儿子断绝来往。当这位医生被迫失去工作时，他愤然谴责纳粹并被枪杀。共产党员发誓要继续战斗。

尽管事实上共产党和纳粹处于政治谱系上的两级，苏联与德国却在1939年8月23日签订了互不侵犯协定，震惊了世界。由于没有得到来自英国和法国的支持，斯大林决定与德国人谈判，以免德国入侵。作为协定的一部分，希特勒允许苏联攻占波罗的海并入侵芬兰。在该协定受到尊重的近两年时间里，1930年代拍摄的一些反德电影，包括《亚历山大·涅夫斯基》和《马姆洛克教授》，都退出了电影发行市场。

第一部描述入侵芬兰的故事片是《前线女友》（*Front-Line Girl Friends*，1941；海外发行时更名为《来自列宁格勒的女孩》[*The Girl from Leningrad*]），其故事核心是一个红军护士小组。就像许多美国战争电影一样，这个中心小组也由各种类型的人物构成，有看到血就会害怕的轻浮交际花，也有坚持要求奔赴前线的未成年志愿者（图12.17）。由于展现了壮观的战争场面并表现了护士们的英勇不屈，该片不仅在苏联引起极大轰动，在国外也大受欢迎。

图12.16　（左）《拖拉机手》中，集体农庄的邮递员骑车穿过广阔的田野时载歌载舞颂扬他的工作。

图12.17　（右）《前线女友》中，护士们自愿参与救护工作。后景中耸立着斯大林白色雕像，在这一时期苏联电影表现党的英雄的众多画面中具有典型性。

战争初期的毁坏 尽管签有互不侵犯协定，德国还是在1941年6月22日突然入侵苏联。到了第二年初，德国已经占领了莫斯科以西的大部分领土。在战争中，德国士兵在这些地区大肆掠夺，并且犯下大量暴行。他们猛烈地轰炸莫斯科，但却没有办法攻下它。然而，从10月开始，大多数电影拍摄活动都迅速地转移到未被占领的加盟共和国的制片厂。比如莫斯科电影制片厂（Mosfilm）和列宁格勒电影制片厂（Lenfilm）就撤退到哈萨克斯坦的首都阿拉木图。这样大规模的转移造成了极大的混乱，一些小型制片厂为了适应拍片活动的增加不得不进行扩张。女工们也不得不接受训练，以接替奔赴战场的男性电影工作者的位置。

这些问题中断了长片的制作。战争初期发行上映的电影，包括一些短片、新闻片和德军入侵前完成的长片。新闻片的制作主要集中在空置的莫斯科电影制片厂摄影棚。一系列"战时影片集"（Fighting Film Albums）部分满足了快速拍摄出反映战争的电影的需求。这些影片都是根据一些短片廉价地汇编而成，融合了报道、文献资料、讽刺性场面、歌舞段落或剧情片段。普多夫金为《战时影片集6》拍摄了《日尔孟克的宴会》（Feast at Zhirmunka），表现纳粹士兵在一个男人们全都离去成为游击战士的沦陷村庄里，对妇女和孩子施加暴行。一名妇女为纳粹士兵准备了一桌宴席，纳粹士兵怀疑食物中下了毒，强迫她先吃一些。消除疑虑后，他们开始大吃大喝，当明白那位妇女为了杀死他们而愿意自己中毒时已经晚了。这个简短而悲伤的故事结束于那位妇女的丈夫的宣言："好吧，德国人。我们不会忘记！"《战时影片集6》还包括一组战争歌曲和一部关于苏联空军中的女人的纪录片。N. 萨德科维奇（N. Sadkovich）则为《战时影片集8》（1942）

图12.18 《坦克里的三个人》的胜利结局：死去的德国人躺在画面的前景，凯旋的苏军从他身上冲过来。

执导了一部剧情短片《坦克里的三个人》（Three in a Tank），片中，两个苏联士兵及其德国人质面对要被活活烧死在一架坦克里的境况。那个德国人被吓坏了，但两位苏联人却平静地计划用炸药炸毁他们自己和坦克周围的德国人。正在紧要关头，苏联军队出现了（图12.18）。

虽然《战时影片集》的一些片段效果不错，但它们并不是在实际战场和敌占区拍摄的。因此，它们常常显得幼稚和不真实。爱森斯坦曾评论这些影片道："热忱有余，规划不足。"[1]

战时电影 战争故事长片在1942年开始出现。为了强调对德国仇敌的愤恨，这些电影常常着重于表现作为战争或暴行的牺牲品的妇女和儿童。根据真实事件拍摄的影片《卓娅》（Zoya，1944，列夫·阿恩施塔姆[Lev Arnshtam]），讲的是一名年轻的游击队员被纳粹逮捕、折磨并被绞死的故事。影片大部分

[1] 引自Neya Zorkaya, *The Illustrated History of the Soviet Cinema* (New York: Hippocrene Books, 1989), p.175。

是由关于她的学校生活的闪回组成,那时一位年长的图书管理员给她讲述了纳粹纵火烧书的恶行。维克多·艾希蒙(Victor Eisimont)的《曾经有个女孩》(*Once There Was a Girl*, 1945)则运用一个小女孩的视点,深刻地描绘了漫长的列宁格勒围困时期市民们饱受困苦的生活。

马克·东斯科伊的《彩虹》(*The Rainbow*, 1944)以一个乌克兰村庄为背景,该村庄因遭受大雪侵袭和德军侵占的双重打击而陷于绝境。纳粹不断对村民们施加暴行,并将逮捕的苏联游击队员处以绞刑,占领已进入一种例行状态。德军司令心安理得地在此盘踞,甚至找了村中一个唯利是图的女人做情妇。除了这个女人,其他乌克兰人都在悄悄地反抗这些德国压迫者。片中有一个震撼人心的场面,一名女游击队员回家待产,也被严刑拷问(图12.19)。终于,苏联军队在白色的伪装下突然袭击这个村庄并解放了它。此时天空中出现了一道彩虹。尽管《彩虹》塑造了众多典型人物,但还是被认为是一部很不寻常的写实战争影片,而且对意大利新现实主义运动的一些电影工作者产生了深远的影响(参见第16章)。

战争时期的苦难不会激发喜剧片制作,但还是有几部喜剧片出现,特别是1943年斯大林格勒保卫战为苏联带来某些希望之后,喜剧片出现得更多。比如,《婚礼》(*The Wedding*, 1944,伊西多尔·安年斯基[Isidor Annensky])改编自安东·契诃夫(Anton Chekhov)的一部轻歌舞剧,讽刺了革命之前地方上的自命不凡。影片嘲讽了一个婚宴上的中产阶级客人;浓重的化装和夸张的表演,令人想起蒙太奇运动时期苏联喜剧片的"怪异"风格(图12.20)。

传记影片在战争时期仍然是一种重要的电影类型。弗拉基米尔·彼得罗夫继《彼得一世》之后,又拍摄了《库图佐夫》(*Kutuzov*, 1944),该片讲述了这位著名的将军于1812年抵御拿破仑入侵莫斯科的事迹。该片完成不久,彼得罗夫就对社会主义现实主义传记影片与当前时代的相关性,做出如下描述:

> 我并不倾向于从单一的历史视点来看待《彼得一世》。我认为在某些方面它就是一部当代电影。在我看来,俄国伟大的改革家的生

图12.19 《彩虹》中英勇的游击队员拒绝说话,即使纳粹敌人杀死了她的孩子。然后,她抱着孩子的尸体被射杀。

图12.20 《婚礼》中两个滑稽可笑的中产阶级客人。

活和行为,与苏联人民的生活和行为是非常贴近的,他们也是日复一日地为新生活打下基础。《库图佐夫》也是这样。该片在战争期间制作并上映。在攻占了每一个村庄,驱逐出敌人之后,在取得每一个新的胜利之后,观众们都会把这些事件看做历史事件的一种回响。[1]

由于斯大林是二战期间苏联的最高军事领袖,他也被等同于进步的沙皇和常胜的将军。斯大林尤其认同于伊凡雷帝,战争期间,爱森斯坦一直在拍摄一部有关这个题材的分为三部的电影。他完成了两个部分。影片拍摄得非常精致,充满了夸张的表演、迷宫般的场景,以及华丽的服装(图12.21)。普罗科菲耶夫谱写的乐曲强化了情节事件的英雄本性。影片第一集塑造了伊凡的伟大形象,他征服侵略者,抵制俄国贵族们对他统一俄国的顽固破坏。该片于1946年初荣获斯大林奖。

《伊凡雷帝》(Ivan the Terrible)第二部则运气欠佳。爱森斯坦在影片中强调了伊凡对自己无情地铲除俄国贵族所产生的怀疑(图12.22)。斯大林和他的官员对于影片中描述伊凡对"进步"行动的犹豫不决而深感不满,第二部在1946年遭到封杀。爱森斯坦经受着心脏病的折磨,专注于电影理论的著述,直到1948年去世。《伊凡雷帝》第二部直到1958年才得以上映。

1943年到1944年,苏联军队向西推进,不仅收复了失地,而且占领了东欧。1945年初,红军逼进柏林,德国政府于5月8日宣布投降。这场战争使苏

图12.21 《伊凡雷帝》第一部,爱森斯坦利用照明营造出沙皇阴森逼人的形象。

图12.22 《伊凡雷帝》第二部,伊凡向教会头目乞求谅解。

联蒙受巨大损失。电影工业需要重新恢复正规制片厂中的电影制作,在列宁格勒围城期间被毁坏的列宁格勒电影制片厂的设施也需重建。然而,作为战胜国之一,苏联政府恢复了对国有化电影工业的操控。纳粹德国的情况则完全不同。

纳粹统治下的德国电影

尽管德国在一战时建立了相对自由的政府,但到了1920年代政治气候开始右倾。1933年,法西斯的"国家社会主义工人党"(Nationalsozialistische

[1] 引自Sagalovitch,"Vladimir Petrov:Maître du film historique",载于 *Les Maîtres du cinéma soviétique au travail* (Service cinématographique de l'U.R.S.S.en France,1946),pp. 75—76。

Deutsche Arbeiterpartei，即纳粹[Nazis]）控制了议会，阿道夫·希特勒成为国家总理。纳粹成为唯一合法的政党，希特勒成为独裁者。

纳粹意识形态以极端民族主义为基础：他们坚信日耳曼人天生比世界上其他民族优秀。这种思想起源于日耳曼人属于纯洁的雅利安种族，其他种族——特别是犹太人——则是低等的、危险的种族。纳粹还认为妇女天生就从属于男人，国民必须毫无质疑地服从政府领导人。因此，这个新的德国政权不仅反对苏联的共产主义意识形态，也反对其他很多国家实行的民主原则。

希特勒领导其政党获取权力的部分原因在于德国一战失败所产生的耻辱感。国家被迫解除军事武装；士兵们甚至不能携带步枪。纳粹利用一些古老的偏见，设法说服人们相信，这次失败是犹太人导致的。同样，大萧条所造成的经济困难也被归咎于犹太人和共产主义者。希特勒承诺恢复经济繁荣和民族自豪感。

纳粹政权与电影工业

像斯大林一样，希特勒也是个电影迷，他和许多演员、电影制作者保持着良好关系，经常以看电影作为餐后娱乐。他手下得力的宣传部长，纳粹时期掌管艺术的约瑟夫·戈培尔（Josef Goebbels）博士，更加迷恋电影。戈培尔每天都要看电影，而且很擅长与电影人打交道。1934年，他掌管审查机构，战争结束前发行的所有长片、短片、新闻片都由他亲自审查。尽管戈培尔憎恨共产主义，但他非常推崇爱森斯坦《战舰波将金号》的强大宣传效力，很想创作一部同样生动的影片来传播纳粹思想。

戈培尔继而开始控制电影业的其他方面。1933年4月，纳粹党邪恶的反犹态度导致所有犹太人被驱出电影业。犹太人被严令禁止进入任何电影公司——即使进入外国公司的发行办公室也不准。这导致了大量电影人才的流失。很多犹太影人，包括马克斯·奥菲尔斯，比利·怀尔德和罗伯特·西奥德马克，都离开了德国。任何持有左派和自由派观点的人也岌岌可危，很多无法忍受纳粹政策的非犹太人也远走高飞。戈培尔想让弗里茨·朗在德国电影工业中就任高位，但弗里茨·朗却流亡国外，先是到了法国，后来又到了美国。演员康拉德·法伊特（Conrad Veidt）虽然是雅利安血统，但据说他在要求每一个电影从业者填写的种族表格上填了"犹太人"，因而离开了德国。反讽的是，在好莱坞他继续扮演纳粹恶棍（最有名的是在《卡萨布兰卡》中扮演的斯特拉瑟少校）。

1935年4月，纳粹的反犹运动扩大到严令禁止放映所有1933年之前涉及犹太人的电影。这一运动与纳粹政府所采取的措施越来越严酷密切相关。9月制定的《纽伦堡法案》（Nuremberg laws），除了其他方面，还剥夺了犹太人的公民权，并禁止犹太人和非犹太人通婚。不久后，戈培尔就下令拍摄反犹影片。

戈培尔控制德国电影业的主要方式是将电影业逐渐国有化。纳粹掌权后，政府已经没必要施压了。最大的乌发公司的大部分股份都属于有权势的右翼媒介大亨阿尔弗雷德·胡根贝格（Alfred Hugenberg，他在新政府中担任过短期的经济部长）。尽管乌发公司的许多主管都反对纳粹，但还是制作了最早的一些法西斯电影。此外，1933年6月，纳粹政府成立了"电影信贷银行"（Filmkreditbank）。"电影信贷银行"既支撑着大萧条时期的电影生产，同时又有利于纳粹对电影制作进行监管，因为任何拍摄项目都必须满足纳粹意识形态的要求才能获得贷款。

电影业国有化没有迅速执行，还有另外一个原因：戈培尔并不想疏远其他国家的市场。德国电影业依赖出口，同时也需要进口，而且主要是从美国和法国进口，以满足德国市场的需求。然而，一些国家拒绝和纳粹德国往来。1930年代中期，影片进出口数量都严重下跌。与此同时，影片制作成本也迅速膨胀。政府只有两个选择：要么扶持电影制作（就像法西斯主义的意大利所做的一样），要么实行电影业的国有化。

纳粹选择了国有化，因为这样一来他们对电影就能有更大的控制权。然而，德国电影业的国有化进程和苏联明显不同。苏维埃政府采取的方式是公开掠夺私人公司，纳粹政府则于1937年和1938年间秘密地购买三家最大的制片公司（乌发、托比斯和巴伐利亚[Bavaria]）以及两家重要的小公司（特拉[Terra]和弗勒利希[Froelich]）的股份。到1939年，仍然有18家独立制片公司存在。但是它们生产的剧情片不足该年份生产总量的三分之一。

德国电影业的国有化于1942年完成，所有的制片公司都被合并到一个大型控股公司——乌发影业公司（Ufa-Film，但简称为Ufi，以示与老Ufa的区别）。乌发是一家垂直整合的公司，控制着138家分公司，包括了电影业的所有部门。此时，希特勒已经占领奥地利和捷克斯洛伐克，乌发也就兼并了它们的民族电影产业。

虽然进行了这样的合并，但德国制作的影片数量依然无法满足需求，而且，1939年战争开始后，影片的产量也随之下降。然而，纳粹在控制影片制作的类别方面却较为成功。

纳粹时期的电影

由于纳粹意识形态令人反感的特性，德国之外的现代观众很难见到这一时期的德国电影。例外的是那些更具强烈宣传色彩的影片，如《意志的胜利》（*Triumph des Willens*）和《犹太人聚斯》（*Jud Süss*；见本节后文），它们主要被用作历史文献研究。然而，这一时期制作的大部分影片都以娱乐为主，很少或没有明显的政治内容。在1933年至1945年期间拍摄的1097部长片中，只有约六分之一的影片因为含有纳粹宣传而被战后同盟国的审查机构禁映。因为所有的电影都必须得到戈培尔批准，它们当然不会攻击纳粹意识形态。然而，大多由制片厂制作的普通电影与同时期的好莱坞电影或英国电影并没有太大的区别（实际上，它们和美国的好莱坞老电影一样，仍然活跃在今天德国的电视屏幕上）。

鼓吹纳粹的宣传电影 一些具有浓厚宣传色彩的影片最早出现于1933年：《冲锋队员》（*S.A.-Mann Brand*，弗朗茨·塞茨[Franz Seitz]）、《汉斯·韦斯特马尔》（*Hans Westmar*，弗朗茨·文茨勒[Franz Wenzler]）和《机智的希特勒青年》（*Hitlerjunge Quex*，汉斯·施泰因霍夫[Hans Steinhoff]）。这些影片试图通过歌颂纳粹英雄为纳粹党赢得追随者，这些影片制作于纳粹掌权之前不久，它们将这一时期描绘为邪恶的共产主义分子与坚定而年轻的希特勒拥护者之间的斗争。

《汉斯·韦斯特马尔》大致是根据霍斯特·韦塞尔（Horst Wessel）的一生改编而成的，他是最早为纳粹而死的人之一，也是纳粹党战歌的作者。该片将1920年代末期的柏林描绘成一个沉沦于犹太人、共产主义分子和外国腐败影响之下的城市。年轻的韦斯特马尔痛恨只供应英国啤酒和以黑人爵士乐队为特色的咖啡馆。一出犹太戏剧正在皮卡斯托大剧院（Piscator Bühne，当年一家真实存在的左翼

图12.23 （左）《汉斯·韦斯特马尔》中热心纳粹事业的男主角有时候近乎迷狂。后来的宣传片则减少了这样的极端行为。

图12.24 （右）《机智的希特勒青年》中年轻的男主角得到希特勒青年团制服时兴高采烈。

剧院）上演，一家影院正在上映鲍里斯·巴尔涅特1927年拍摄的苏联喜剧片《女孩与帽盒》(The Girl with the Hat Box)。邪恶的共产主义分子企图利用工人阶级的贫穷状况占据德国。韦斯特马尔尤其擅长鼓动人们报效纳粹事业，共产主义分子暗杀了他（图12.23）。

像很多纳粹电影一样，《机智的希特勒青年》的目的也在于吸引青少年观众。影片的主人公海尼（Heini）不顾爱酗酒的共产党员父亲的反对，渴望加入希特勒青年团（图12.24）。片中最令人印象深刻的场景是他参观一个共产党青年营地时，那儿的领导强迫来访青年喝白酒和啤酒，而后他漫无目的地闲逛，碰巧遇到一个希特勒青年营地，这儿的青少年则都参与一些健康的活动。同样，海尼加入希特勒青年团之后，他的英勇表现导致了共产党员将他杀害。虽然在《汉斯·韦斯特马尔》和《机智的希特勒青年》两部影片中的共产党组织都有一些呆板的犹太党员，但是这些宣传电影的重点并不是反犹主义，而是攻击德国共产党。

德国纪录片导演：莱妮·里芬施塔尔 对于当代电影观众而言，纳粹时期最有名的电影制作者是莱妮·里芬施塔尔（Leni Riefenstahl）。她在默片时代就作为一名演员涉足影坛，后来她自导自演了一部有声长片《蓝光》(Das Blaue Licht，1932)，饰演的是一个山中精灵。她的两部宣传长片《意志的胜利》(1935)和《奥林匹亚》(Olympia，1938)则是受希特勒委托而制作的。

《意志的胜利》是一部纪录长片，记录的是纳粹政党1934年纽伦堡大会的盛况，希特勒借此机会展现他控制着一群力量强大且紧密团结的追随者。他根据里芬施塔尔的安排投入了大量的财力物力。里芬施塔尔同时监督着十六个摄影小组进行拍摄，为这次会议而建造的宏伟建筑，在影片中也被处理得极具冲击力（图12.25，12.26）。里芬施塔尔运用娴熟的摄影、剪辑和配乐，营造出一个令人印象深刻的长达两小时的充满了纳粹意识形态和狂热的壮观场面。她也对惴惴不安的世界展示了德国的军事力量（图12.27）。

《奥林匹亚》记录的是1936年柏林奥运会的盛况，与《意志的胜利》相比，该片不再有明显的纳粹宣传。然而，《奥林匹亚》也是由政府资助的，规模巨大。影片意图宣传德国是国际社会里的一个合群成员，进而消除人们对于纳粹侵略的恐惧。同时它也希望参与奥运会的雅利安选手获取一系列奖项，以突出其他竞争者种族的低劣。

里芬施塔尔在《奥林匹亚》中启用了更多的摄影人员拍摄比赛的场景和捕捉观众的反应。所拍摄

 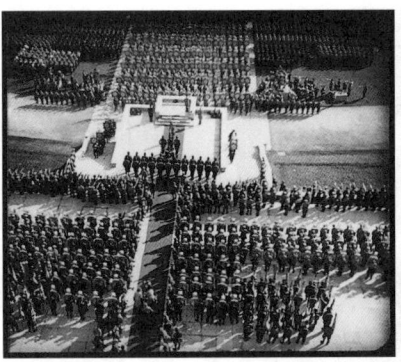 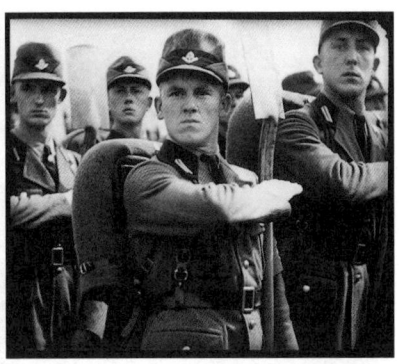

图12.25，12.26 拍摄《意志的胜利》所使用的设备包括一台摄影升降机，可以在图12.25中巨大的露天会场上旗帜的支撑杆上见到。这样的升降机允许准确地设定摄影机位置和角度，以移动镜头拍摄广大的人群，如图12.26所示。

图12.27 1919年后，德国士兵禁止携带武器。《意志的胜利》中，当他们列队行进时以铁铲代替步枪——但希特勒军队的威慑力仍然袒露无遗。

的胶片需要两年的时间来剪辑，最后发行的影片片长相当于两部剧情片的长度。片中有一些希特勒与其他纳粹官员观看比赛的一闪而过的情景，但是里芬施塔尔专注于营造一个各国运动健儿友好竞争、具有美感和充满悬念的比赛气氛。有时候，这种美感会变得极为抽象，如那个著名的跳水段落所表现的（图12.28）。影片中还展示了一些非雅利安选手获得奖牌的情景，其中最著名的是美国黑人田径明星杰西·欧文斯（Jesse Owens），这也有助于削弱影片本身的宣传目的。

抨击帝国的"敌人" 纳粹时代，抨击第三帝国敌人的电影不断出现。有些是反英影片，因为英国是纳粹所反对的议会民主的典型。例如，在《卡尔·彼得斯》（Carl Peters，1941，赫伯特·塞尔平[Herbert Selpin]）中，英国的秘密间谍采用阴险的手段打击在非洲开拓殖民地的英雄。苏联依旧是他们最重视的目标，因为纳粹的目的就是要征服和消灭斯拉夫人。《赤色恐怖》（G.P.U.，1942，卡尔·里特尔[Karl Ritter]）把苏联的共产主义与女性平等、和平与解除武装联系起来，GPU（苏联秘密警察）被描绘为一帮推进苏联统治世界计划的暗杀团伙（实际上，GPU主要是用以迫害苏联人民的）。1943年，德国在斯大林格勒战败，这是这场战争的转折点，之后，纳粹不再关注苏联，反苏影片也就随之消失。

最为臭名昭著的"敌人电影"（enemies films）是五部反犹长片。这些电影都是戈培尔在1939年下令拍摄的，此前不久希特勒首次公开讨论作为"犹太问题""最终解决方案"的全面灭绝。其中最邪恶的一部影片是的《犹太人聚斯》（1940，法伊特·哈兰[Veit Harlan]）。这是一部史诗片，故事背景

图12.28 《奥林匹亚》第二部分的跳水段落中，里芬施塔尔把一系列空中飞升的身体的镜头拼接在一起。

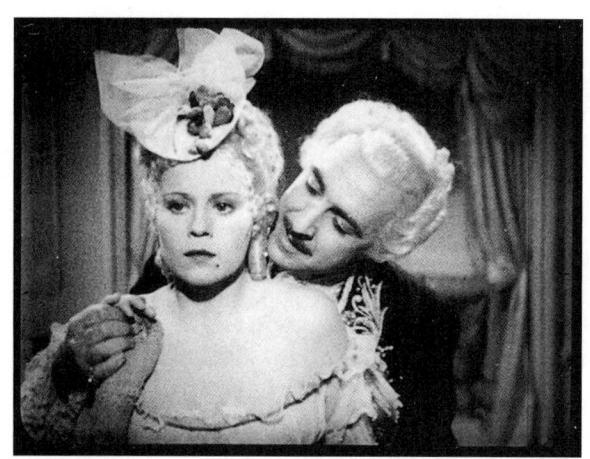

图12.29 《犹太人聚斯》中,当聚斯强奸女主角时,对犹太人腐化的恐惧被充分利用。女主角的扮演者克里斯蒂娜·泽德尔鲍姆（Kristina Söderbaum）曾在法伊特·哈兰的几部电影里扮演理想的雅利安金发女主角。

设在18世纪,犹太人聚斯这一人物基于贪婪的犹太放贷者的刻板形象。聚斯贷款给一个贫困潦倒的公爵,并且企图将公爵的领地改建为一个犹太国家。他犯下了许多邪恶的罪行,包括强暴女主角并且折磨她的爱人（图12.29）。《犹太人聚斯》广为放映并引发了对犹太人的暴力攻击。

《永远的犹太人》（Der ewige Jude, 1940, 弗里茨·希普勒 [Fritz Hippler]）是一部纪录影片,使用了同样的神话,将犹太人描述为无家可归的种族,游荡于基督教国度里,到处散布腐化堕落的习性。影片中有一段呈现华沙犹太人区居民穷困状况的场景,通过一个叙述者的声音宣称犹太人在传布疾病。联艺1934年一部正面描绘犹太银行家庭的影片《红盾家族传奇》（House of Rothschild）中的一场戏,被断章取义用以"证明"一场假想的企图控制国际金融的犹太人阴谋。《永远的犹太人》的反犹态度过于恶毒,以至于遭受冷落。1940年之后,憎恨犹太人的场景只是零星地出现,而不再是整部影片的基础——部分原因是纳粹想转移人们对当时集中营内灭绝行为的注意力。

美化战争　宣传性质的影片也为战争加油打气。一些军国主义电影展现了军旅生活,将其描绘成充满同志般的欢欣鼓舞。在《三个小尉官》（Drei Unteroffiziere, 1939, 维尔纳·霍赫鲍姆 [Werner Hochbaum]）中,主人公们在休假之时整日寻找爱情,齐唱军歌,偶尔还参加一些清洁卫生战役。然而,纳粹也倡导一种狂热的"热血与国土"的信仰,赞颂为国效力不惜战死沙场。戈培尔在战争期间最重视的项目《科尔贝格》（Kolberg, 1945, 法伊特·哈兰）,就是为提倡这种观念而制作的。1943年,《科尔贝格》被预想为一部史诗巨作,德国版《乱世佳人》。由于战争导致的物资紧缺,这部影片一直到1945年才完成拍摄。戈培尔对这一项目非常着迷,不惜从前线调回将近20万大军充当临时演员。这部奢华的影片还采用了战争初期刚推出的爱克发彩色（Agfacolor）电影胶片拍摄。

《科尔贝格》将拿破仑战争时期的一个真实事件加以戏剧化,描述了一个普鲁士小镇的居民在当地军队打算投降之际,奋而武装反抗的故事。这些居民虽然最终被打败了,但影片突出了他们顽强抵抗法国入侵者的勇气。显然,戈培尔希望通过此片激发普通老百姓起来反抗,将德国从即将来临的失败中拯救出来,然而这一情况却并未发生。就在《科尔贝格》于1945年1月30日首映之际,盟军的轰炸致使柏林的绝大部分影院停业。当柏林被苏军攻陷时,该片实际上再也不曾上映。

大众娱乐　虽然大多数长片主打娱乐,但是剧情中通常会暗含政治内容。例如,《统治者》（Der Herrscher, 1943, 法伊特·哈兰）讲述了一位很有权

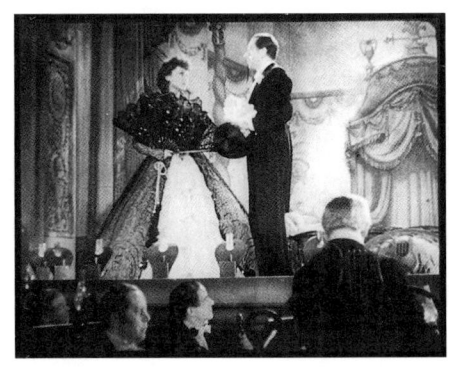

图12.30 （左）《登陆新滩头》中的女主角在被不公平的审判送进澳大利亚的监狱之前处于成功的巅峰。

图12.31 （右）《加利福尼亚的皇帝》的导演和主演，强健的路易斯·特伦克尔，体现纳粹时期众多流行冒险电影中的理想英雄形象。

势的年迈企业家决定与其年轻的秘书结婚的故事。他的家人说他疯了，但是他最终如愿以偿，并解除了他们的继承权，将自己的工厂献给了德国人民。他的孩子和配偶都很自私：在母亲的葬礼上，有人对手表虎视眈眈，有人在算计着谁能继承她的珠宝。主人公终究还是胜利了，他的最后一句台词说道："天生的领袖无需任何老师引导他成为天才。"很显然，该主人公是希特勒的写照，他正是希望德国人民能忠心耿耿地追随他。

戈培尔相信，即使是纯粹娱乐片也有很大价值，所以他不要求每部电影都暗含纳粹意识形态。始于有声电影初期的德国歌舞片传统在第三帝国时期继续得到发展。例如，1935年最具轰动效应的影片是《安菲特律翁》（*Amphitryon*，赖因霍尔德·申泽尔[Reinhold Schünzel]），这是一部喜剧片，以庞大、抽象的白色布景再现古罗马，并运用时代倒错的手法，让信使穿着溜冰鞋传递信件。丹麦导演德特勒夫·西尔克（Detlef Sierck，二战后在美国以道格拉斯·瑟克[Douglas Sirk]之名闻达天下）于1930年代末在德国拍摄过几部影片，其中包括大受欢迎的歌舞情节剧《登陆新滩头》（*Zu neuen Ufern*，1937）。该片的故事讲述了一位著名的英国综艺剧场歌手为她的男友伪造支票顶罪，被送进澳大利亚的监狱（图12.30）。在经历了一系列遭遇之后，她最终获得美满的婚姻。

纳粹时期最为与众不同的电影之一是《加利福尼亚的皇帝》（*Der Kaiser von Kalifornien*，1936，路易斯·特伦克尔[Luis Trenker]）。特伦克尔扮演故事中的约翰·奥古斯特·祖特尔（Johann August Sutter），他无意间发现加州的金矿，并引发了1849年的淘金热（图12.31）。影片大多数镜头都是在美国实地拍摄，人们丝毫看不出美国与德国之间的敌意，这种敌意会在几年之后导致两国交战。

多产导演法伊特·哈兰拍摄了一些非宣传影片，如《青年》（*Jugend*，938），该片是托比斯影业被政府接管不久之后拍摄的。《青年》讲述了一名私生的年轻女子的故事，她一直被保守的牧师叔叔收留。她在遭到愤世的表哥引诱并抛弃之后，自溺身亡。这部影片的风格及其所呈现的严厉的道德观，与同时期好莱坞电影相差无几（图12.32）。

这时期还有一位鲜为人知的导演赫尔穆特·考特纳（Helmut Käutner），在战后他将会名声大振。在《再见，弗朗西斯卡！》（*Auf Wiedersehen, Franziska!*，1941）中，他运用奥菲尔斯式的摄影机运动表现浪漫爱情，而与奥菲尔斯相比，他的风格显得更为写实和平缓。该片描述了一名东奔西走的记者和一名多愁善感的青年女子弗朗西斯卡相恋并结婚。尽管他们真心相爱，但是由于丈夫长期出门

图12.32 《青年》中巨大且高亮度照明的场景，类似于同时期的好莱坞片厂大制作。

在外，弗朗西斯卡渐渐觉得孤独和郁闷，每次丈夫离家上火车时都会说"再见，弗朗西斯卡"。这部探究苦乐参半心理的电影唯一的污点是影片的结尾，目的是取悦纳粹官方。德国入侵波兰之后，丈夫返回家乡并入伍，弗朗西斯卡也出乎意料地从郁郁寡欢中振作起来，在车站为他送行时乐观地说道："再见，迈克尔！"这样一些影片表明，纳粹时期的电影比人们有时所认为的要更为多样化。

纳粹电影的余波

盟军占领德国之后，他们面临着如何处置那些参与拍摄纳粹电影的人的问题。戈培尔逃脱了惩罚，在柏林被攻克时自杀了。有些电影工作者逃离了德国。《赤色恐怖》的导演卡尔·里特尔，纳粹时期最受欢迎的导演之一，逃亡到了阿根廷。其他一些电影工作者则保持着低姿态。里芬施塔尔回到了她的家乡奥地利，然而她的恶名使得她遭到调查。审查者最后认定她无罪，但对她从影的禁令一直持续到1952年，这一年，她完成了筹拍已久的《低地》(*Tiefland*)。其他许多电影工作者在纳粹时期的活动被调查后，也被列入了黑名单。

法伊特·哈兰是唯一被起诉并审判的电影工作者。有大量的证据显示，《犹太人聚斯》被用来鼓励纳粹党卫军拘捕犹太人，并削弱观众对送犹太人进集中营的反对态度。然而，哈兰声称他和其他电影工作者都是被迫拍摄这部影片，而且也不想把它拍成纳粹宣传影片。经过两次审判都不能拿出足够的证据宣判他有罪。

事实上，不大可能断定这些电影工作者是否心甘情愿地与纳粹政府合作。有些电影人毫无疑问是为了保护自己而歪曲事实。例如，里芬施塔尔声称《意志的胜利》只是简单地记录一件未经安排的事件，还说《奥林匹亚》是她自己投资拍摄的，尽管现存的大量证据都可以证明这些所谓的声明是虚假的（见本章结尾的笔记与问题）。

意大利：宣传与娱乐

一位意大利作家在1930年抱怨道："为什么这里没有诞生那种由伟大的法西斯革命所启发的电影，能与共产主义革命所激发的电影相提并论？"[1]这个发问似乎有道理，因为贝尼托·墨索里尼1922年登上了权力的宝座，仅仅比布尔什维克革命晚了五年，而比德国纳粹政权建立早了十年。然而，在1920年代，意大利法西斯做出了一些试图控制媒体的措施。专门机构LUCE（l'Unione Cinematografica Educativa，教育电影联合会）控制着纪录片和新闻影片，是政府仅有的集中宣传的重要力量。

这种宽松的政策缘于若干原因。意大利法西斯

[1] 引自Gian Piero Brunetta, "The Conversion of the Italian Cinema to Fascism in the 1920's", *Journal of Italian history* 1 (1978): 452.

意识形态几乎完全建基于民族主义之上，比共产主义和纳粹主义都要模糊许多。墨索里尼政权也不太稳定，依赖于一个由各省土地所有者、不满的知识分子、狂热的爱国者和消极的中产阶级所组成的松散联盟。虽然法西斯政府试图管制公共生活，但它仍倾向于保留某些私有利益。它支持工业，但并不使其国有化。因此，意大利为1930年代和1940年代电影在威权统治下如何生存提供了第三个例子。

电影工业的发展趋势

1920年代末，企业家斯特凡诺·皮塔卢加（Stefano Pittaluga）试图通过建立一个垂直整合的公司来恢复意大利电影业。皮塔卢加接管了几家小型制片公司、发行公司和连锁影院。他购买了那家旧的西尼斯制片厂，并在1930年大张旗鼓地重张。有几年，这家新的西尼斯公司主导了意大利电影制作，主要是因为只有它拥有录音设备。不过，西尼斯还是无法治愈病弱的电影业。虽然放映业一派繁荣，但却被外国电影且主要是美国电影统治着。有声电影的兴起则加速了电影制片业的衰落。1930年，意大利只制作了十二部长片；1931年，则只有十三部。

随着大萧条对意大利经济的打击，政府开始扶持若干产业。从1931年到1933年，一系列法律为电影带来保护措施。政府根据票房收入提供保证金；影院必须放映一定数量的意大利电影；对外国电影征税；为表彰高品质电影而设立基金。1932年，墨索里尼政府也创立了威尼斯电影节，作为意大利电影的国际展示平台。

这样一些措施激励了制片人进入市场。1932后，西尼斯势不如前，卢克斯（Lux）、马嫩蒂（Manenti）、泰坦（Titanus）、ERA和其他一些制作公司组建了起来。到1930年代后期，国内制作长片已上升到每年大约四十五部。

然而，从总体上看，立法并没能改善电影制作条件。大部分电影在商业上并不成功。很快，政府就意识到，电影产业是一个重要的意识形态工具，不应该任其变坏。1934年，国家新闻和宣传部副部长设立了电影指导总局（Direzione Generale della Cinematografica），由路易吉·弗雷迪（Luigi Freddi）主管。

虽然弗雷迪监管着法西斯政党的宣传办公室，但他带给新职位的却是一种针对政府干预的令人惊讶的自由放任态度。他认为，国家应鼓励和奖赏电影行业，而不是支配它。他确信意大利观众会强烈地拒绝宣传电影，因而支持制片人所渴望的好莱坞那路"消遣的电影"（a cinema of distraction）。柏林之旅证实了弗雷迪的信念。他声称，通过"掩饰和威权的胁迫"[1]，纳粹已经毁掉了德国电影。弗雷迪认为，娱乐的大众就是安静的大众。

弗雷迪的观点导致政府制定了一系列新政策。1935年，意大利政府设立了国家电影工业办公室（Ente Nazionale Industrie Cinematografiche，缩写为ENIC），该部门被赋予了干预电影所有领域的特权。ENIC接管了皮塔卢加的公司，制作了一些电影以及一些合拍片。ENIC也吸收了一些院线，并开始发行电影。

1935年西尼斯的摄影棚被烧毁之后，在罗马的郊区，弗雷迪监督建造了一座国有的现代综合制片厂电影城（Cinecittà）。很快，这一设施就容纳了十二座有声片摄影棚。自电影城1937年开张到1943

[1] 引自David Forgacs，*Italian Culture in the Industrial Era 1880—1980*（Manchester：Manchester University Press，1990），p.72。

年间，超过一半的意大利电影是在这里拍摄的。此外，在1935年，弗雷迪成立了一个电影学校"实验电影中心"（Centro Sperimentale）。两年后，该中心推出了一本杂志《白与黑》（*Bianco e nero*），该杂志为电影理论作出了重要贡献，而且一直持续到了今天。该中心培养出许多重要的意大利导演、演员和技术人员。

政府对电影文化的投资，换来了一些国际声望。威尼斯艺术双年展（The Venice Biennale arts festival）和威尼斯电影节，促使意大利成为一个现代的、世界性的国家。国外的导演例如马克斯·奥菲尔斯、古斯塔夫·马哈季（Gustav Machatý）、让·爱泼斯坦和阿贝尔·冈斯都曾到此拍片。

强有力的立法也在发展。其中一条法律保障政府对大多数大预算电影的支持，鼓励银行投资电影制作。1938年的"阿尔菲里法"（Alfieri law）基于一个门票收入的百分比给制片人直接的帮助，从而有利于受欢迎的电影和高产出的公司。同一年的"垄断法"（Monopoly law）具有同样的戏剧性，它使得ENIC控制了全部进口影片，并导致四个主要好莱坞公司从意大利撤回了它们的作品。因此，1941年制作的长片几乎翻番，达到了创纪录的83部。

意大利电影从来没有像德国或苏联一样成为以政府为基础的政治电影。ENIC仅仅控制了一小部分市场，而且仅仅制作了少量影片。像斯大林一样，墨索里尼实际上预先观看了每一部在他的国家制作的电影，但他几乎从未禁止过任何一部电影。同时，尽管有着政府的支援，意大利电影业却并没能成为一个自给自足的行业。整个1930年代，意大利制作的影片通常都是赔钱的。总的来说，意大利政府资助着一个脆弱的行业，同时很大程度让它保持在私人手中。

消遣的电影

电影工业的相对自律并没有使意大利电影免于宣传的浸染。LUCE的纪录片和新闻片赞颂墨索里尼政权，一些鲜明的法西斯主义长片也被拍摄了出来。建党十周年纪念产生了两部纪念性的影片，《黑衬衫》（*Camicia nera*，1932）和《老卫兵》（*Vecchia Guardia*，1933），在攻击性上与德国的《汉斯·韦斯特马尔》颇为相似。1935年意大利入侵埃塞俄比亚则启发了几部宣传影片，如《白色骑兵中队》（*Lo Squadrone bianco*，1936），墨索里尼对西班牙内战中弗朗西斯科·佛朗哥的支持也产生了同样的效果。《1860》（1934）和《非洲的征服者西庇阿》（*Scipione l'africano*，1937）这类爱国历史奇观片则更为间接地歌颂了法西斯政策。

虽然大多数法西斯知识分子都憎恨共产主义，但其中许多人都同戈培尔一样很欣赏苏联电影。他们希望意大利电影能够走向一种民族主义宣传电影。这些"左翼法西斯"特别喜欢电影中的史诗场面。他们希望，人民群众在看到西班牙狂暴的战争、罗马的大象冲进异教徒的部落、骆驼穿越埃塞俄比亚之时会迸发自豪感（图12.33，12.34）。然而，意大利政府常常不赞同对党进行奇观化描绘。此外，许多电影在商业上很令人失望。直到二战爆发，意大利电影中才出现强烈的宣传意识。在此之前，消遣的电影才是常态。

两种大受欢迎的类型繁荣起来。意大利制片厂制作了一些浪漫情节剧，典型特点是将故事背景设定在富人之间。这些电影有时候会呈现一种华丽的现代装饰，它们被称为白色电话片（white-telephone films）。其原型之一是真纳罗·里盖利（Gennaro Righelli）的《爱之歌》（*La Canzone dell'amore*，1930），随后出现的例子是马里奥·卡梅里尼（Mario

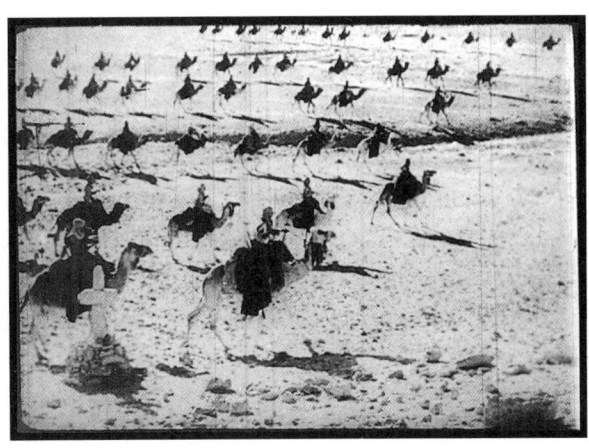

图12.33，12.34 《非洲的征服者西庇阿》和《白色骑兵中队》中的法西斯奇观。

Camerini）的《我将永远爱着你》（*T'amero sempre*, 1933），以及戈弗雷多·亚历山德里尼（Goffredo Alessandrini）的《我们生者》（*Noi vivi*, 1942）。最杰出的一部是马克斯·奥菲尔斯的《众人之妻》（*La Signora di tutti*, 1934），对宣传行业中的明星制造机制作出了辛辣的批判。闪回中的情节表现了一个天真纯洁的女孩被她所爱的男人的父亲引诱。当他们的浪漫爱情变得糟糕时，她成为一个电影明星。最终，她自杀身亡（图12.35）。实际上，《众人之妻》中的每一个场景都充满了情感风暴，这给奥尔菲斯的电影赋予了巨大的感染力。影片的高潮时刻，他的摄影机快速掠过动作，失去然后重新找到角色，带着一种令人眼花缭乱的狂热，使人想起此前的《情变》（参见本书第9章"德国有声时代初期"一节）。

另一个重要的类型是喜剧片。同其他国家的情形一样，有声电影的兴起迅速带来了围绕着富于感染力的曲调而建立的浪漫喜剧。声音也促使方言幽默盛行，很多成功的喜剧演员——埃托雷·佩特罗里尼（Ettore Petrolini）、维托里奥·德·西卡（Vittorio De Sica）、托托（Totò）——都从综艺剧场和地区剧院转向了电影。德·西卡进入主流的浪漫喜剧，是在西尼斯制作的诸如《男人多么粗野》（*Gli uomini, che mascalzoni*, 1932）之类的影片中。德·西卡在《马克斯先生》（*Il Signor Max*, 1937）中扮演了一个假装富人的穷人，证明了他具有顶级的票房号召力（图12.36）。随后，阿尔多·法布里奇（Aldo Fabrizi）的罗马方言喜剧也使他取得了同样的成功。战后新现实主义运动从流行喜剧片中获益甚多：德·西卡成为一名重要的新现实主义导演，法布里奇和安娜·马尼亚尼（Anna Magnani）在《花市广场》（*Campo de' fiori*, 1943；图12.37）中的合作预示着罗伯托·罗塞里尼（Roberto Rossellini）的《罗马，不设防的城市》（*Roma, città aperta*, 1946）。

这一时期的意大利电影涉及的范围可以通过阿历桑德罗·布拉塞蒂的作品很好地说明。在《太阳》（1929；参见本书第8章"意大利"一节）获得评论上的成功之后，他拍摄了《重生》（*Resurrectio*, 1930），这是一部浪漫的情节剧，将默片时期"国际风格"的快速剪辑和精巧的摄影机运动与实验性的有声技巧进行了结合。《尼禄》（*Nerone*, 1930）

图12.35 《众人之妻》中，当明星死去时，她的宣传机器随即停止运转。

图12.36 德·西卡扮演绅士马克斯，被好莱坞式的的侧光加以强调。

图12.37 《花市广场》中，鱼贩子阿尔多·法布里奇邂逅了安娜·马尼亚尼。

图12.38 （左）布拉塞蒂的史诗片《1860》中一个尚武的角度。

图12.39 （右）以童话般的气氛衬托历史神话片中的大力士：《钢盔》中对战斗的召唤。

和《穷人的餐桌》（*La Tavola dei poveri*，1932）则加入方言喜剧的潮流。布拉塞蒂反潮流地认为，艺术家应该创造性地阐释法西斯意识形态。这正是他在《老卫兵》中试图做到的，该片展现了党的早期历史，类似于《机智的希特勒青年》，使官员们难堪。布拉塞蒂的大作《1860》不仅将地区方言引入了历史片，而且借用了苏联电影中的英雄形象（图12.38）。布拉塞蒂还拍摄了一些白色电话片、一部历史剑侠片、几部心理剧，以及重要的喜剧片《云中四部曲》（*Quattro Passi fra le Nuvole*，1942）。他的幻想大片《钢盔》（*La Corona Di Ferro*，1941）把默片时期的意大利历史神话片的公式推向了怪异的极致（图12.39），并增加了少许和平主义的含义。戈培尔看完《钢盔》后，据说做出了这样的评价："如果是一个纳粹导演拍摄了这部电影，他会被推到墙边然后被枪决。"[1]

新现实主义？

1940年和1942年之间，意大利在战场上的胜利推动了电影业的发展。1938年的立法使得电影行业更为合理，并产生了十几个制作-发行联合公司。头脑灵活的路易吉·弗雷迪于1941年担任了ENIC的总裁以及罗马电影城的主管，他恢复了西尼斯，成为一个半官方的公司。弗雷迪的西尼斯虽然从没能像德国的Ufi那样无所不包，但1942年和1943年制作的影片比其他任何公司都要多。总的来说，电影上座率在逐渐上升，作品数量也增加到了前所未有的

[1] 引自Elaine Mancini，*Struggles of the Italian Film Industry during Fascism*（Ann Arbor：UMI Research Press，1985），pp. 170—171。

水平：1941年89部影片，1942年119部影片。电影产量的激增使年轻导演得以开始工作，其中许多人在战后时期得以成名。

然而，即使在战争条件下，意大利政权也不曾强占电影工业。电影指导总局在弗雷迪的继任者艾特尔·莫纳柯（Eitel Monaco）的领导下，真正放开了审查。更普遍的是，1930年代后期，年轻知识分子中的反法西斯势力越来越强大，他们对政权的军事冒险和教条式的教育体系深感失望。这样的气氛促进了对艺术选择的拓展。

其中一种潮流可回溯到19世纪的戏剧传统。这种潮流因为其装饰冲动和逃避社会现实而被称为书法主义（calligraphism）。典型的例子是雷纳托·卡斯特拉尼（Renato Castellani）的《手枪射击》（*Un Colpo di pistola*，1942）和实验电影中心的第一任头领路易吉·基亚里尼（Luigi Chiarini）执导的《五月街》（*Via della cinque lune*，1942）。

但是，年青一代却为现实主义艺术的价值争论不休。由于受到海明威、福克纳和其他美国作家的影响，作者们主张回归到传统的意大利地区的自然主义（典型的代表是19世纪末20世纪之初的小说家乔瓦尼·韦尔加 [Giovanni Verga] 的"真实主义"[verismo]）。同样，在《白与黑》、《电影》（*Cinema*）和其他刊物上，评论家们号召导演们用电影表现普通人实际生活环境中的困苦。实验中心放映的苏联蒙太奇电影、法国诗意现实主义电影以及弗兰克·卡普拉和金·维多之类的好莱坞民粹派导演的电影给雄心勃勃的电影制作者们留下了深刻印象。1939年，米开朗琪罗·安东尼奥尼（Michelangelo Antonioni）计划拍摄一部关于波河（Po River）的电影，记录河边的生活同时也讲一个故事。1941年，朱塞佩·德·桑蒂斯（Giuseppe

图12.40 《白船》一个令人想起《战舰波将金号》的场景中，罗塞里尼表现了水手与其机器的一致性。

De Santis）撰文称赞美国西部片、苏联风景镜头、让·雷诺阿1930年代的电影，并把布拉塞蒂的某些作品看做融合故事片和纪录片的美学先行者，是"一种真真正正的意大利电影"[1]。

这样的争论获得了来自战争期间发行的影片的支持。这些影片中的若干部表现出对地区方言、实景拍摄和非职业演员的一种新的依赖。例如，在罗伯托·罗塞里尼的《白船》（*La Nave bianca*，1941）中，一场海战的戏就是采用半纪录片的方式拍摄的（图12.40）。还能为这种趋势找到一些先行者，比较明显的是瓦尔特·鲁特曼的《钢》（*Acciaio*，1933）和阿姆莱托·帕莱尔米（Amleto Palermi）的《波尔图》（*Porto*，1934），但1940年代初期的三部影片似乎才大幅度转向一种"新的现实主义"（new realism）。

布拉塞蒂的《云中四部曲》（1942）的主角是一

[1] Giuseppe De Santis, "Towards an Italian Landscape"，载于David Overbey, ed., *Springtime in Italy: A Reader on Neo-Realism* (London: Talisman, 1978), p. 127.

图12.41 《孩子们注视着我们》中,德·西卡以一些公寓窗户的远景为背景拍摄这个陷于麻烦的家庭,暗示着他们周围其他的城市悲剧。

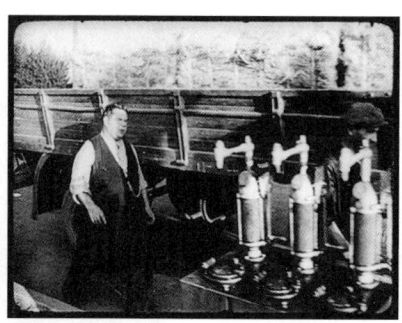

图12.42 《沉沦》中一个摇臂镜头:无精打采的店主在为一辆卡车充气……

图12.43 ……摄影机上升,揭示出她的妻子正在咖啡店里等着。

个对无聊生活感到挫败的四处奔波的推销员。在一次乡间旅途中,他勉强地假装是一个被赶出家门的怀孕女孩的丈夫。起初,他因女孩家庭对他的恶意对待而局促不安,但他最终把这一乡间插曲看成日常生活的一次突破。借助未婚生子和婚姻生活中的不育这样的主题构建一出平民喜剧,《云中四部曲》赋予这一类型一种包含轻微反讽的忧郁色彩。

第二部具有突破性的影片是德·西卡第四次担任导演时的作品《孩子们注视着我们》(*I bambini ci guardano*,1943)。如果说布拉塞蒂是让多愁善感的喜剧变得忧郁,德·西卡则使得情节剧接近于悲剧。一个被诱惑的女人为了情人离开自己的丈夫和儿子。德·西卡和剧作家切萨雷·柴伐蒂尼(Cesare Zavattini)通过从孩子的视点来讲述这个故事,使这一熟悉的境况变得复杂。在影片惊人的结局处,母亲逼得父亲自杀后,小男孩拒绝了她。这个家庭是富裕的,但《孩子们注视着我们》却避开了白色电话片的优雅,并提出了激烈的社会批判(图12.41)。

现实主义潮流最大胆的表现是发行于1943年的卢奇诺·维斯康蒂(Luchino Visconti)的《沉沦》(*Ossessione*)。该片改编自詹姆斯·M.凯恩的小说《邮差总按两次铃》(*The Postman Always Rings Twice*),讲的是一个流浪汉迷恋一家咖啡馆老板的妻子,然后与她一起杀掉她丈夫的故事。维斯康蒂这部影片的摄影精细复杂,跟制片厂制作一模一样(图12.42,图12.43),但他的场面调度却出人意料的粗粝。通过把戏剧性事件安排在阳光普照、一贫如洗的波河河谷,他摒弃了意大利主流电影所具有的光鲜魅力。人们潮湿的衣服冒着热气;一卷捕蝇纸在夫妇俩的餐桌上方摇曳。丈夫从一家酒馆出来,蹒跚着往家里走,却掉进一条壕沟里呕吐。除了对通奸这一禁忌主题的探讨,维斯康蒂的版本还为凯恩的原创故事增添了同性恋题旨。

在充满争议的首轮放映之后,《沉沦》被撤销发行。然而,这部影片仍是一个参照点。1943年,翁贝托·巴巴罗(Umberto Barbaro)在一篇文章中宣称,新现实主义可与《雾码头》(*Quai des brumes*;参见本书第13章"命运多舛的恋人和氛围的营造"一节)之类的法国电影中所表现的东西相提并论,他认为《沉沦》就可以证明这一情况。

在今天看来,布拉塞蒂、德·西卡和维斯康蒂的电影似乎更接近主流传统。《云中四部曲》发展自流行喜剧,其他两部则从情节剧借鉴甚多。《沉沦》更接近美国黑色电影而不是战后新现实主义。

图12.44 （左）《沉沦》中，层次丰富的明暗对比布光强化了漂泊的男主角与店主放荡的妻子的相遇。

图12.45 （右）《云中四部曲》中奔波的销售员的汽车之旅，是在摄影棚内一辆公共汽车中拍摄的，运用了精细的布光和背景放映技术。

所有这三部电影都利用了明星制和片厂照明技术（图12.44）。甚至它们的实景拍摄都被好莱坞风格的片厂布景和背景放映抵消掉（图12.45）。然而，与此同时，引起关注的是它们对被弗雷迪倡导的消遣电影长期遮蔽的社会问题所做的"现实主义"描绘。

1943年，盟军攻入意大利南部，墨索里尼政府逃往北方并建立了萨罗共和国（Republic of Salò）。法西斯支持者和德国军队占领了北部和中部地区，他们在那里遭遇了武装抵抗运动的打击。意大利电影产量急剧下降，直到1945年才有所恢复。此后，对抵抗的记忆以及一种记录日常生活的电影中的景象，为新现实主义（Neorealism）运动提供了重要资源。

这一时期的苏联、德国、意大利的电影产业状况展示了政府控制电影业的三种方式。在苏联，国有化在初期以一种公开的方式进行。纳粹是秘密收购电影公司并强迫它们制作支持纳粹政权的电影。意大利政府则采用更为间接的手段确保电影业的合作。战争结束后，苏联制度一直延续到1980年代末。纳粹的战败则导致德国电影业一片混乱。而在意大利，电影工业一直不曾实行国有化，过渡到和平时期的电影制作进行得更加顺利。

笔记与问题

莱妮·里芬施塔尔公案

莱妮·里芬施塔尔始终是第三帝国电影制作中最具争议性的人物。可以说，《意志的胜利》和《奥林匹亚》的美学品质确实超越了它们的宣传目的。事实上，它们和卡尔·奥尔夫（Carl Orff）的宗教剧《布兰诗歌》（*Carmina Burana*），都是纳粹时期最值得钦佩的艺术作品。战后，里芬施塔尔一直被忽视，但女性主义的兴起导致了电影历史的修正，她被重新发现，并被称为最重要的女性导演之一。她的影片常常更强调美感，胜过强调历史功能。她也在一些女性电影节上受到欢迎。苏珊·桑塔格（Susan Sontag）讨论了这一现象，认为里芬施塔尔电影中的美感与法西斯意识形态有着密不可分的关联，参见《迷人的法西斯》（Fascinating Fascism, 1975），重刊于比尔·尼科尔斯（Bill Nichols）编选的《电影与方法》（*Movies and Methods*, Berkeley: University of California Press, 1976），第31—43页。

里芬施塔尔对纳粹的态度问题也引发了颇多争议。她发表声明说,拍摄这些电影时,她感兴趣的只是艺术,对压迫性的纳粹政策一无所知。大卫·斯图尔特·赫尔(David Stewart Hull)在《第三帝国的电影》(*Film in the Third Reich*, Berkeley: University of California Press, 1969)一书中对里芬施塔尔电影的论述很大程度就是基于她自己的声明,尤其见于第73—76页和132—137页。最近,格伦·B.因菲尔德(Glenn B.Infield)的研究使用官方记录和其他档案资料,证明里芬施塔尔的声明至少在某些方面是不真实的。参见其著作《莱妮·里芬施塔尔:堕落的电影女神》(*Leni Riefenstahl: The Fallen Film Goddess*, New York: Crowell, 1976)。理查德·梅兰·巴萨姆(Richard Meran Barsam)则在《影片导读》(*Filmguide*, Bloomington: Indiana University Press, 1975)一书中详细分析了《意志的胜利》。关于她的行为的最新版本,可参见《时光之筛:里芬施塔尔回忆录》(*The Sieve of Time: The Memoirs of Leni Riefenstahl*, London: Quartet Books, 1992)。持续不断的争议也反映在《莱妮·里芬施塔尔壮观而可怕的一生》(*The Wonderful, Horrible Life of Leni Riefenstahl*, 1993, 雷·穆勒[Ray Muller])一片的片名中,该片是一部长纪录片,探讨了里芬施塔尔对其纳粹电影所应承担的责任。

延伸阅读

Aprà, Adriano, and Patrizio Pistagneri, eds. *The Fabulous Thirties: Italian Cinema 1929—1944*. Milan: Electra, 1979.

Hay, James. *Popular Film Culture in Fascist Italy: The Passing of the Rex*. Bloomington: Indiana University Press, 1987.

Landy, Marcia. *Fascism in Film: The Italian Commercial Cinema, 1931—1943*. Princeton, NJ: Princeton University Press, 1986.

Mancini, Elaine. *Struggles of the Italian Film Industry under Fascism*. Ann Arbor: UMI Research Press, 1985.

Rentschler, Eric. *The Ministry of Illusion: Nazi Cinema and Its Afterlife*. Cambridge, MA: Harvard University Press, 1996.

Taylor, Richard. "Boris Shumyatsky and the Soviet Cinema in the 1930s: Ideology in Mass Entertainment". *Historical Journal of Film, Radio and Television* 6, no.1 (1986): 43—64.

——"A 'Cinema for the Millions': Soviet Socialist Realism and the Problem of Film Comedy". *Journal of Contemporary History* 81, no. 3 (July 1983): 439—461.

——and Derek Spring, eds. *Stalinism and Soviet Cinema*. New York: Routledge, 1993.

Welsh, David. *Propaganda and the German Cinema 1933—1945*. Oxford: Clarendon Press, 1983.

第13章
法国：诗意现实主义、人民阵线与占领期，1930—1945

世界性大萧条对法国的影响相对来说要晚一些。银行倒闭的现象在1930年年底才出现，经济生产量从1931年的下半年开始下滑。政府面对这些问题束手无策，经济衰退状况在整个1930年代持续。电影工业也由于大萧条而遭受到严重的打击，本来就不甚稳定的电影生产部门更是趋于瓦解。我们已经讨论过的其他制片厂体系，比如英国、日本和意大利，都更加连贯而多产。然而，这一时期的法国电影比它的工业状况更重要，因为这期间的杰作比重惊人。像勒内·克莱尔和让·雷诺阿等电影工作者，在1930年代就拍出了他们最重要的作品。而且，法国电影对世界电影的影响仅次于好莱坞电影。虚弱的制片厂体系却给电影工作者提供了灵活性和自由度。

经济问题也使得整个欧洲的政治局面动荡不安。意大利、德国、西班牙，以及邻近法国的一些较小国家都相继成立了法西斯政府。法国的那些右翼政党也促使法国朝着同样的方向发展，然而在1930年代中期，它们遭到了一个左派组织联盟——人民阵线（Popular Front）——的反对，并且后者在短期内就获取了政权。虽然这个左派运动的时间很短，但它对电影制作却产生了深远的影响。

法国于1939年9月卷入了第二次世界大战，这导致了大部分电

影拍摄活动的停滞。德国军队在1940年6月攻占巴黎，一个右翼的法国政府在南部的维希（Vichy）成立。德国占领法国一直持续到1944年8月。在这四年间，电影的制作和放映的情况都发生了根本的变化，许多电影工作者不得不逃亡或躲藏起来。然而，那些留下的人则在努力维持法国电影业的生存。结果，有些影片因其幻想、孤绝和逃避的调子而独具特色。虽然第二次世界大战改变了许多国家的电影，可是没有几个地区能像法国一样，战前1930年代和战时1940代初期之间的断裂会如此具有戏剧性。

1930年代的电影工业和电影制作

法国的电影制作已经从一战前主宰全球银幕的繁盛期急速下滑。1929年有声电影的兴起对法国电影的发展有所推动，因为观众们渴望听到法语的对白，1930年代初期的繁荣也对电影产量略微有所促进。然而，下述1930年代长片产量的数据表明，到1934年，法国电影工业最终还是遭到了大萧条的冲击：

1929：52	1933：158	1937：111
1930：94	1934：126	1938：122
1931：139	1935：115	1939：91
1932：157	1936：116	

形成对照的是，美国、德国和日本的影片年产量都在数百部。

制片难题和艺术自由

大部分法国电影制作部门是由小型公司组成的，这种情况甚至更甚于1920年代。这些由私人掌管的公司常常不稳定且容易短命。在某些情况下，电影制作者们在雇主携款潜逃后，会发现自己是在无偿地工作。另一些项目则会因为资金耗尽而被迫终止。1930年代期间，有285家小型公司各自只生产了一部影片，有十几家公司想尽办法，也只摄制了几部影片。即使是最大的制片公司百代-纳坦，这十年间也只生产了64部影片——大约相当于派拉蒙一年的生产数量。

公司的规模大小并不能保证避免贪污腐败和经营不善。法国两家最大的公司是在1920年代后期电影工业体制比较健全之际通过并购组建而成的，但也在1930年代中期陷入困境。与通过合作形成寡头垄断不同的是，法国公司就像那些处于更为稳定的片厂体系中的大型公司所做的那样，试图把对手赶出这一行业。1934年，高蒙－弗朗哥－奥贝尔电影公司濒临破产，只有政府贷款才能挽救它。百代-纳坦也在1936年陷入同样的问题，而公司的领导之一贝尔纳·纳坦（Bernard Natan）竟被发现侵吞公款，这使得情况更为复杂。他进了监狱之后，公司被迫分解为几家小型的公司。

然而，情况并非完全悲观。政府的管理和有声片的兴起，削弱了美国对法国电影市场的控制。1935年，这一年法国电影的生产数量自一战以来在本土市场首次占到一半以上。而且，大萧条时期下滑的电影观众数量也开始回升，影院的收入也有所增加。

法国电影制作的非中心化结构有助于解释为什么在这十年里法国拍摄出这么多不朽的电影。小型公司缺乏精心设置的制片体制，而这却是美国、德国和苏联电影制作的重要特点。反之，和日本一样，法国导演常常能独立行事，监督管理电影制作过程中的多个阶段。这一情形，加之众多独具才华

的演员、编剧、美工师、摄影师、作曲家和其他主创人员,共同创造出几股独特的电影潮流。

幻想和超现实主义:勒内·克莱尔、皮埃尔·普雷韦、让·维果

1930年代初期,默片时期法国电影倾向于幻想的趋势仍在继续。超现实主义传统也在一些电影作品中徘徊不去,虽然这些电影并不像路易斯·布努埃尔的《一条安达鲁狗》和《黄金时代》那么暴烈和混乱(参见本书第8章"超现实主义"一节)。

勒内·克莱尔早期的歌舞片《巴黎屋檐下》和《自由属于我们》(参见本书第9章"法国"一节),使得他成为法国最杰出的电影工作者。《百万法郎》是另一部富有想象力的歌舞片,围绕一件辗转多人的外套(它的口袋里放着一张中奖的彩票)展开一连串的喜剧性追逐。克莱尔用音乐代替音效,而且用了大量的摄影机运动。他还以1910年代法国电影的方式安排部分追逐戏(图13.1)。类似超现实主义的玩笑偶尔出现,特别是在一家用以掩盖一个帮派犯罪活动的当铺里,悬挂在画框上方的靴子令人感觉像是悬挂的尸体,一个人体模特则像拿着一支手枪(图13.2)。而影片末尾抢夺外套的争斗,看起来就像是在剧场的后台进行一场橄榄球比赛。

有声电影初期的技术挑战似乎启发了克莱尔。在拍摄了两部不那么有趣的电影之后,他去了英国,在那里拍摄了一部著名的喜剧片《鬼魂西行》(*The Ghost Goes West*, 1935)。战争中断了他返回法国的企图,于是他在好莱坞度过了战争时期。尽管他最终回到法国,直到1960年代中期仍偶尔拍片,但这些作品都远远比不上他早期作品所具备的原创性和才智。

1932年,皮埃尔·普雷韦(Pierre Prévert)执导了另一部准超现实主义电影《稳操胜券》(*L'Affaire est dans le sac*),该片改编自他的哥哥雅克(Jacques)——一位重要的剧作家和诗人——的一个剧本。《稳操胜券》以极低的预算拍摄,并且使用了其他电影用过的布景,是一部无政府主义喜剧片。该片主要讲述人们买卖、盗窃、穿戴各种不相称的帽子(包括一名男子徒劳地寻找一顶法西斯风格的贝雷帽),以及一名富有的实业家的女儿被来自各个社会阶层的男子追求。该片运用夸张的风格(图13.3)强化情节的怪异性。这部影片失败之后,普雷韦兄弟在接下来的十年里无法再次联手制

图13.1 《百万法郎》中,追逐小偷的警察穿过屋顶所构成的画面,就像是百代1907年的某部追逐喜剧片。

图13.2 《百万法郎》中,当一个隐藏的罪犯用枪对准闯入者时,当铺里呈现出一幅喜剧性的超现实主义并置画面。

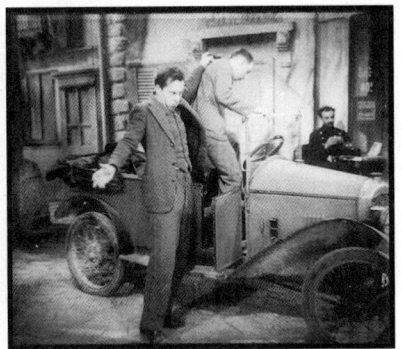

图13.3 《稳操胜券》的超现实主义风格:一个神秘怪客帮助男主角进入一辆车里去完成一项怪异的偷帽子任务。

图13.4 （左）《操行零分》中，为了让学生高兴，慈善的老师于盖在课间休息时模仿查理·卓别林。

图13.5 （右）枕头大战的场景结束于学童们得意洋洋的慢动作列队前行，并伴有部分回放的音乐伴奏。

作下一部影片，但是雅克在这期间仍然为若干部最重要的法国电影撰写了剧本。

1930年代初期，最有前途的青年电影工作者让·维果（Jean Vigo）同样在创作超现实主义风格的电影。他首先拍摄了两部纪录短片。第一部是《尼斯印象》（À propos de Nice，1930），借鉴了实验电影中的城市交响曲这一类型的一些惯例（参见本书第8章"实验性叙事"一节）。该片在狂欢节期间偷拍而成，讽刺了一个法国度假小镇里那些富有的度假者。第二部《游泳冠军塔里斯》（Taris, roi de l'eau，1931）是一部展现法国伟大的游泳名将让·塔里斯的水下动作的抒情短片。维果的主要作品包括一部简短的长片《操行零分》（Zéro de conduite: Jeunes diables au collège，1933）和《驳船亚特兰大号》（L'Atalante，1934，修复版本发行于1990年）。

《操行零分》是这两部影片中超现实主义特征更为鲜明的一部影片，从孩子们的视点来展现寄宿学校的生活。该片的片段式故事主要是由一些关于孩子们活动的好玩的、可怕的或令人迷惑的场景组成，就像影片开场时两位学童在火车上炫耀玩具和恶作剧所呈现的那样。影片中的大多数老师看起来都很奇怪，只有于盖（Huguet）除外（图13.4），他鼓励孩子们反抗。一天晚上，他们充满挑衅地在宿舍里展开了一场枕头大战（图13.5）。影片的最后一个场景是四个男孩在学校纪念日那天上演一场反抗行动。这部影片的反权威和反教会内容使其遭到禁令；直到1945年，它才得以公开放映。

在《驳船亚特兰大号》中，维果讲述了一个非常浪漫的故事：一位驳船船长与沿途村庄的一名女子结了婚，短暂的蜜月过后，她开始不满足于驳船上的单调生活。因为受到大副佩尔·朱尔具有异国情调的纪念品的吸引，再加上一个路过的小贩的诱惑，她偷偷逃到了巴黎。她的丈夫拒绝承认对她的思念（图13.6）。然而，最终，佩尔·朱尔找到了这个女人，夫妻俩得以重新团聚。

图13.6 妻子离开后，《驳船亚特兰大号》中饱受折磨的船长与大副佩尔·朱尔下棋，周围是朱尔的奇怪纪念品。这些怪异物品为这部影片提供了主要的超现实主义母题。

维果于1934年逝世,享年29岁。然而,尽管他的作品极少,他仍然被认为是最为伟大的法国电影工作者之一。让·维果的逝世和普雷韦兄弟的停止合作,使得法国电影制作中的超现实主义冲动进一步消减。同样,克莱尔的离去也使得幻想类型在法国的地位不再突出。

优质的片厂制作

1930年代很多重要的法国电影,都是高品质的制片厂制作。其中一些改编自文学著作,如《罪与罚》(*Crime et châtiment*, 1935, 皮埃尔·舍纳尔[Pierre Chenal])就是改编自陀思妥耶夫斯基的同名小说。饰演拉斯柯尔尼科夫(Raskolnikov)和波尔菲里(Porphyre)的皮埃尔·布朗沙尔(Pierre Blanchar)和哈里·博尔(Harry Baur),是两名杰出的舞台剧演员,他们贡献了非常精彩的表演。那些精心布置的室内场景,则显示出受到德国表现主义的轻微影响(图13.7)。

1920年代期间,雅克·费代一度转向印象派风格,在好莱坞短暂逗留后,于1932年返回法国。在这十年中,他最著名的影片是《佛兰德斯狂欢节》(*La Kermesse héroïque*, 1935),一部以17世纪初期佛兰德斯小镇为背景的喜剧片。有消息说阿尔巴公爵的军队将要到达这个小镇,男人们惊恐地四处躲藏,但妇女们则欢迎入侵的军队来到家里(或床上)表示庆祝。第二天,公爵高高兴兴地率领军队离开了小镇,小镇因而避过了灾难。出生于比利时的费代,坚持在电影中细致而准确地复制那个时代的建筑和服装(图13.8)。

《佛兰德斯狂欢节》被认为是在法西斯威胁日益严重之际赞成与敌人合作。实际上,费代与夏尔·斯帕克(Charles Spaak)完成这个剧本是在1920年代中期,这正是和平主义电影非常普及的年代。在当时他们找不到制片人,电影的最终推出的时机也被证明确实不太理想。该片在法国和比利时都没有得到好的反应,但在德国和英国却备受欢迎,它在威尼斯电影节上获得最佳导演奖,在美国拿下了获奥斯卡最佳外语片奖。

1930年代一部并非很有名但较能代表法国优质电影制作的影片,是马克·阿莱格雷(Marc

图13.7 《罪与罚》中拉斯柯尔尼科夫房间外的过道带着些许表现主义风格。

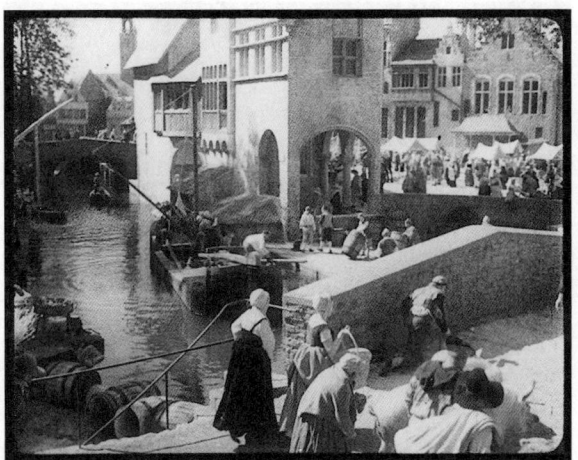

图13.8 拉扎尔·梅尔松(Lazare Meerson)——两次世界大战期间最伟大的法国布景设计师——为《佛兰德斯狂欢节》设计了真实可信的文艺复兴佛兰德斯小镇。

Allégret）1934年的《女人湖》（*Lac aux dames*）。该片的故事情节非常简单，讲的是一名在蒂罗尔湖（Tyrolean lake）担任游泳教练的年轻人，受到女性爱慕者包围，以至于他不得不离开他深爱着的女人，而其中一名迷恋上他的纯真富家女子，帮助这对恋人重新团聚。如同这一时期的许多法国电影一样，这个传统的故事通过华丽的摄影风格和明星赢得了关注（图13.9）。《女人湖》推出了让-皮埃尔·奥蒙（Jean-Pierre Aumont）和西蒙娜·西蒙（Simone Simon），以及饰演一个小角色的性格演员米歇尔·西蒙（Michel Simon）。虽然法国电影工业相对弱小，但在1930年代却涌现了许多极受欢迎的明星和性格演员。雷米（Raimu）、米歇尔·摩根（Michèle Morgan）和让·迦本（Jean Gabin）在国外也有很强的号召力——这样的情况在1920年代则极为少见。

萨沙·吉特里（Sacha Guitry）——一位创作纯熟练达的舞台喜剧和小说的成功作者——也转向了电影业，他主演、改编和执导了若干部他自己的作品。一些评论家和电影工作者指责吉特里不加掩饰地为自己"用胶片拍摄的戏剧"进行辩护，然而他们中很多人和观众一样，很喜欢这些诙谐、结构完美的喜剧。其中最杰出的是《骗子的故事》（*Le Roman d'un tricheur*，1936），根据吉特里的小说改编，讲的是一个骗子和扑克老千的故事。吉特里在影片中的创新在于运用骗子的声音来叙述故事，这一叙述声音贯穿了影片中所有的人物对话——无论是女人还是男人的（图13.10）。

朱利安·迪维维耶（Julien Duvivier）曾参与了1930年代法国电影制作的所有重要潮流，他在1932年拍摄了《萝卜头》（*Poil de carotte*，1925年，他以印象派风格执导过一个较早的版本）。该片的主角是一个生性快乐的男孩，因为专横的母亲和漠不关心的父亲，他变得厌倦生活，几乎想要自杀，好在父亲向他表露了迟到的爱心。《萝卜头》的风格纯熟练达，在乡村田园实景拍摄，并主要通过孩子的视点来观察世界，从而创造了一个感人的故事。

图13.9 《女人湖》中一个如画的实景镜头。

图13.10 《骗子的故事》中的框架故事发生在一个有着不加掩饰的舞台戏剧布景的路边咖啡馆里，但叙述者却把我们带到了一系列闪回之中。

法国的移民导演

这一时期相当多高品质的法国电影是由外国导演尤其是德国导演拍摄的。许多德国、法国电影工作者往返于柏林和巴黎，甚至因为采用配音和字幕而使多语言版本制作被放弃之后，很多法国电影仍然重拍了德语版，反之亦然。

帕布斯特曾两度长时期旅居法国。第一次时，他执导了一部多语言版本的《堂吉诃德》（*Don Quixote*，1933），由具有传奇色彩的歌剧明星费奥多尔·夏里亚宾（Feodor Chaliapin）担当主演。在前往好莱坞仅拍摄了一部影片的失望之旅后，帕布斯特回到法国，执导了至少三部电影，而且全都是情节剧。在《上海戏剧》（*Le Drame de Shanghai*，1938）中，女主角凯（Kay）是一名夜总会歌手，已为上海的一个地下帮派效力多年；当她长年离家求学的天真女儿回家之后，凯试图清清白白做人，但为了让女儿能在日本入侵之际逃离中国，被迫杀死一个帮派成员。帕布斯特运用异国风情的布景营造出一种很有效的黑色电影氛围（图13.11）。出乎人们意料的是，战争一爆发，帕布斯特就决定回到德国，为纳粹政权工作。

马克斯·奥菲尔斯1930年代也定期在巴黎工作，以《情变》风格拍摄了七部极富感染力的浪漫爱情故事片。在《维特的爱情》（*Le Roman de Werther*，1938）中，奥菲尔斯改编了歌德那部凄惨的爱情小说。男主人公来到一个小镇任职，却爱上了上司的未婚妻夏洛特，最后终于自杀（图13.12）。第二次世界大战爆发后，奥菲尔斯流亡至美国。

其他一些移民导演也发现法国是一个通向好莱坞的中转站。安纳托尔·利特瓦克（Anatole Litvak）是一个俄国裔犹太人，他曾在德国工作过一段时间，后来逃离纳粹来到法国短期工作。《梅耶林》（*Mayerling*，1936）讲述的一个王子与平民相爱的悲剧故事，该片的拍摄风格与光鲜的好莱坞出品并无二致，而且在国外极为风行。影片的演员夏尔·布瓦耶（Charles Boyer）和达尼埃尔·达里厄（Danielle Darrieux）也成了国际影星，他们和利特瓦克一起往好莱坞发展。弗里茨·朗不愿意在纳粹

图13.11 在《上海戏剧》中，帕布斯特营造出上海地下世界中的肮脏气息。

图13.12 《维特的爱情》中，当牧师告诉夏洛特拒绝维特的爱，奥菲尔斯运用特征鲜明的摄影机运动上升至十字架，对这一情节给出了评论。

控制下工作而离开德国,也曾在法国短期停留。在前往美国长期定居之前,他拍摄了一部具有宿命论色彩的浪漫爱情剧《利力姆》(*Liliom*,1934)。同样,比利·怀尔德、罗伯特·西奥德马克、柯蒂斯·伯恩哈特(Curtis Bernhardt)以及其他电影人都曾在法国短暂工作,但也都不久就前往好莱坞发展事业。

日常现实主义

当很多影片依赖精致的技巧、浪漫的故事,以及明星时,也有一些电影强调日常现实主义。其中杰出的一部与《操行零分》和《萝卜头》一样,也是以同情的态度处理孩子的问题:让·伯努瓦－莱维(Jean Benoît-Lévy)和玛丽·爱泼斯坦(Marie Epstein)的《幼儿园》(*La Maternelle*,1933)。伯努瓦－莱维(原是纪录片导演)和玛丽·爱泼斯坦(曾在1920年代为她的哥哥让·爱泼斯坦的三部电影写过剧本)以前合作拍摄过一些有关儿童的社会问题无声长片。《幼儿园》是他们最重要的影片,关注的焦点是幼儿园里遭到忽视或虐待的儿童。园里有一位受过教育但非常穷困的年轻女佣罗斯,成了孩子们被压抑的对爱的渴望所寄托的对象——特别是玛丽,一个被妓女母亲遗弃的女孩(图13.13)。

伯努瓦－莱维和爱泼斯坦舍弃了制片厂华丽的画面和明星,拍摄了一个真实的工人阶级的幼儿园,并使用了没有任何表演经验的孩子们作为演员(图13.14)。这个简单的故事受到了法国和国外观众的好评。于是,伯努瓦－莱维和爱泼斯坦再度合作,拍摄了《伊托》(*Itto*,1934),少数几部敏感而细腻地处理有关法属北非殖民地土著居民的影片之一。

另一个崛起于1930年代的电影制作者,他的作品具有强烈的个人主义色彩,并且其核心主题是日常现实。像萨沙·吉特里一样,马塞尔·帕尼奥尔(Marcel Pagnol)已经是功成名就的剧作家,然而与吉特里的戏剧不一样的是,他的剧作长于从容地探索剧中人物。观看了《百老汇旋律》之后,帕尼奥尔认为有声电影是记录戏剧的最佳方式。他亲自监督改编自己的卖座戏剧《马里乌斯》(*Marius*,1931,亚历山大·柯达执导,不久之后通过执导《亨利八世的私生活》使英国电影发生革命性的变化,参见本书第11章"影片输出的成功"一节)。尽管这部电影大获成功,制片公司派拉蒙却拒绝拍摄续集,帕尼奥尔于是自己投资制作了《芬妮》(*Fanny*,1932马克·阿莱格雷执导)。使用所获利润,他成立了一个自己的制片公司,拍摄了一部又

图13.13 (左)《幼儿园》中,玛丽把罗斯看做母亲。因为怨恨罗斯与学校主管的恋爱,玛丽试图自杀,但最终被那对夫妇收养。

图13.14 (右)《幼儿园》中的现实主义:罗斯与方丹,一个来自虐待家庭的从不笑的孩子。尽管罗斯使得他不再羞怯,但他还是原因不明地死在家中。

一部受欢迎的影片。帕尼奥尔亲自执导了这个三部曲的第三部《塞萨尔》(César, 1936)。

马里乌斯三部曲描述了三位主人公跨越二十年的生活，然而影片中很多场景都很少有动作。反之，马塞河边地区的居民在不断地斗嘴和长谈。尽管这种缓慢的步调部分原因在于这些影片源于舞台剧，而帕尼奥尔也极力捕捉那些具有日常对话特征的闲谈与转变的调子。

到了1936年，帕尼奥尔的成功已经能让他在马赛安装他自己的制片厂设施。他旗下的演员和工作人员相当稳定地跟随着他拍了一部又一部影片，形成了"帕尼奥尔家庭"(Pagnol family)。每当外出实景拍摄时，他们就在一起生活和工作。帕尼奥尔最常被人引用的格言是"在家中即可获得宇宙"[1]。在1930年代末和1940年代初，他在家乡马赛附近的普罗旺斯地区拍摄出了他最为成功的一些影片。这些影片不像三部曲那样舞台化，讲述的都是简单的乡村生活故事。在《面包师之妻》(La Femme du boulanger, 1938) 中，面包师的妻子与人私奔之后，面包师就不再制作面包了，村民们于是一起去把她抓了回来。《丰收》(Regain, 1937) 则是颂扬大地的丰饶：一个孤独的农夫和一名被放逐的妇人组成一个家庭，并在荒芜的村庄里建起了一个农场（图13.15）。

诗意现实主义

1930年代很多被认为最好的法国电影，都具有一种被命名为"诗意现实主义"(Poetic Realism) 的倾向。它并不像法国印象派和苏联蒙太奇那样是一个统一的运动，然而，它却是一种总体的倾向。诗意现实主义电影总是关注生活于社会边缘的人们，他们或是失业的工人，或是罪犯；经历失意潦倒的生活之后，这些卑微的人物最后都有一段热烈美好的感情，可是太短暂，之后，他们再度失望，影片总是以这些主要人物的幻灭或死亡为结局。总体的调子是伤怀苦涩的。

命运多舛的恋人和氛围的营造

1930年代初期就出现了一些诗意现实主义的先驱者。我们已经讨论过的让·格雷米雍1930年的影片《小丽丝》，为这种倾向提供了一个成熟的早期先例。一个犯人出狱回家，发现女儿已被迫沦落卖淫。当女儿意外地失手杀死一个典当老板时，犯人为了保护她，替她承担了罪行。另一部有这种倾向的早期例子是费代的《米摩沙公寓》(Pension Mimosas, 1934)，该片讲述一名妇人经营一家公寓，并爱上了她的养子，她千方百计地阻挠养子与任何人相爱，最后导致养子自杀身亡。除了这个悲剧性

图13.15 帕尼奥尔颂扬大地的丰饶：《丰收》最后的场景中，当夫妇俩在他们的田地里播种时，女主角告诉丈夫，她怀孕了。

[1] 引自 Pierre Lagnan, *Les Années Pagnol* (Renens: Five Continents, 1989), p. 111。

的情节，影片还通过场景精确地营造气氛——片名中的公寓，当地的一个娱乐场所，还有其他场景，全都是由拉扎尔·梅尔松设计的（他还为《佛兰德斯狂欢节》和这十年的其他重要影片设计了布景）。

1930年代中期，诗意现实主义趋于繁荣，参与其中的主要电影工作者有朱利安·迪维维耶、马塞尔·卡尔内（Marcel Carné）和让·雷诺阿。

迪维维耶对这一潮流的主要贡献是《逃犯贝贝》（*Pépé le Moko*，1936），该片是诗意现实主义的代表之作。贝贝是一名帮派分子，躲藏在阿尔及尔声名狼藉的卡斯巴区，警察不敢在此逮捕他。虽然他已有老婆，可他又爱上了一名世故的巴黎女子加比（Gaby），她偶尔会冒险到卡斯巴区与他相会。但他们的爱情注定无望，因为只要他离开卡斯巴区，就会遭到逮捕。尽管影片的大部分场景都是在摄影棚或在法国的南部地区拍摄的（图13.16），但迪维维耶还是精确地把握住了贝贝被限制在卡斯巴区的困境。影片的结尾，贝贝冒险与加比逃离阿尔及尔。他在码头遭到逮捕后，要求看着她的船离去；当船驶向大海时，他自杀身亡。这样一个宿命般的结局正是诗意现实主义电影的典型结局。

饰演贝贝的让·迦本，是这一时期最受欢迎的演员之一，也是陷于困境的诗意现实主义主人公最理想的人选。迦本非常英俊，足以胜任轻喜剧和剧情片的主角，而他魁伟的身形也适合扮演劳工阶级主人公。他在马塞尔·卡尔内两部重要的诗意现实主义影片《雾码头》（*Quai des brumes*，1938）和《天色破晓》（*Le jour se lève*，1939）中担任了主角。

在《雾码头》中，迦本扮演法国外籍兵团的一名逃兵让。让遇上了一个美丽的女子奈丽（米歇尔·摩根饰，她和迦本组成了那一时期银幕上的"完美情侣"），他俩相亲相爱，可是奈丽受着一个极有势力的黑帮分子的保护，虽然让杀死了这个黑帮分子，但他自己也倒在了另一个黑帮分子的枪下，最后死在奈丽的怀抱里。该片灰暗、雾蒙蒙的摄影效果出自德国摄影师欧根·许夫坦（Eugen Schüfftan），那些气氛场景设计则由亚历山大·特罗内（Alexandre Trauner）操刀设计，他们利用阴雨潮湿的砖砌街道，营造出一个诗意现实主义电影的典型风貌。

《天色破晓》是诗意现实主义另一个重要的例证。迦本再度担纲主角，饰演一名工人弗朗索瓦。影片一开始，弗朗索瓦犯了谋杀罪，并被警察围困在他的公寓里。整个夜晚他都在回想造成他目前处境的那些事件；我们从影片的三次闪回中可以看到：恶棍瓦伦汀（谋杀的牺牲品）如何引诱弗朗索瓦深爱着的天真无邪的年轻姑娘。影片简单的故事并不是很重要，重要的是其中忧郁的气氛，这种气氛的营造很大程度上应归功于亚历山大·特罗内的场景设计（图13.17）。摄影棚内所建造的工人阶级社区则呈现了诗意现实主义中现实主义和风格化的融合。莫里斯·若贝尔（Maurice Jaubert）的配乐以简单的鼓声在影片的开头和结尾出现。最重要的是，迦本所饰演的弗兰索瓦焦虑地等待着毁灭的来临，塑造出了诗意现实主义中的终极主角（图13.18）。《天色破晓》是在德国入侵波兰的三个月之前推出的。战争期间，卡尔内执导了这一时期最受欢迎的影片中的两部：《夜间来客》（*Les Visiteurs du soir*）和《天堂的孩子们》（*Les enfants du paradis*），他仍旧强调爱情的毁灭，却不再重视现实主义（我们将在本章稍后处讨论这些影片）。

让·雷诺阿的创作爆发

1930年代法国电影最值得注意的导演当属

图13.16 《逃犯贝贝》利用场景设置营造出男主角被围困在阿尔及尔的卡斯巴地区的感觉。

图13.17 《天色破晓》中又高又细的场景强调了男主角被困在顶层公寓里的孤立感。

图13.18 诗意现实主义最著名的镜头画面之一：警察等在外面，弗朗索瓦通过窗子向外看，窗子四周布满弹孔。

让·雷诺阿。尽管他的电影生涯从1920年代一直延续到了1960年代，但他1930年代这十年的作品却是创造力密集爆发的一个非凡例证。他摄制了种类繁多的影片，其中一些可划在诗意现实主义之内。他的第一部有声片《堕胎》(*On purge bébé*，1931) 是一部滑稽剧，雷诺阿拍摄该片是为了另一个拍摄计划能获得资金支持。他接下来拍摄的这部电影则完全不同，可以被视为诗意现实主义的又一部先驱之作。《母狗》(*La Chienne*, 1931) 描述了一个婚姻不幸福的性情温和的会计师兼业余画家；他糊里糊涂地跟一个妓女有了私情，为妓女拉皮条的人就以贩卖他的画来牟取利益。他最终杀死了那个妓女并出逃，结果成为一个快乐的乞丐。《母狗》出现了构成雷诺阿作品特色的很多元素，包括技艺精湛的摄影机运动，深景调度的场景以及突然转变的调子等。影片中的主人公最终杀死情妇，似乎可看成诗意现实主义电影那种典型的悲剧结局。同样，虽然该片具有写实的风格，但雷诺阿在影片开场和结尾却运用了木偶戏的帷幕，从而强调影片的状态只是一种表演。

1930年代初期雷诺阿其他有名的影片还包括《布杜落水遇救记》(*Boudu sauvé des eaux*, 1932) 和《托尼》(*Toni*, 1935)。《布杜落水遇救记》是一个喜剧故事，讲的是一名中产阶级书商救起一个要自杀的流浪汉，书商试图感化他，却没有成功。《托尼》则是一部较为感伤的影片，它讲述了1920年代期间意大利和东欧移民工人来到法国的故事。该片的制片人是马塞尔·帕尼奥尔，整部片子都是在法国南部地区实景拍摄的。该片的演员大部分都不为人所知，而且演员讲的也是当地的方言。托尼是一个意大利流浪汉，他来到法国，在一个采石场工作。后来他与女房东玛丽结婚了，但是却爱上了有夫之妇乔丝法。当玛丽知道了真相，就试图自杀，并与他断绝关系（图13.19）。乔丝法杀死了她残暴的丈夫后，托尼替她承担了罪责。就在一批新的外国工人来到法国之时，托尼被民防团射杀身亡。《托尼》是意大利新现实主义电影运动（参见第16章）一部至关重要的先驱之作。

1930年代中期，雷诺阿拍摄了几部受到左翼人民阵线团体影响的电影（我们将在后文简单地讨论这些影片）。他还拍摄了一部抒情的故事短片《乡村一日》(*Une Partie de campagne*, 1936)，这部电影在幽默和不幸之间创造出一种微妙的平衡：一个巴黎家庭来到乡村旅馆郊游，遇上了两个企图引诱妻子

图13.19 （左）典型的雷诺阿式的景深调度：玛丽试图自杀后，托尼俯身查看，他的朋友正从后景冲过来。

图13.20 （右）《乡村一日》中，雷诺阿再度使用景深调度：两个年轻人之一打开一扇窗户，观察正在旅馆院子里荡秋千的妻子和女儿。

图13.21 （左）《大幻影》中，指挥官冯·劳夫恩斯坦摘下战俘营里的最后一朵花，悼念法国军官的死亡。

图13.22 （右）《游戏规则》中别墅场景长长的走廊，人们在这里进进出出，传达出所有房间都是一片忙乱的感觉。

和女儿的年轻人——妻子欣喜万分，而女儿和引诱她的年轻人则感到非常遗憾，因为他们相爱了，却不得不分手。整部影片，雷诺阿既表现了外出郊游的欢欣，也表现了随之而来的失落感（图13.20）。由于恶劣的天气，这部电影一直没有真正地完成，而且也仅在1946年上映过，并以两段字幕概括影片缺少的部分。

雷诺阿的《大幻影》(1937)拍摄于对德国宣战迫在眉睫之时，采用了和平主义的立场。该片讲述的是第一次世界大战时法国战俘的故事，暗示了阶级之间的团结比效忠国家更为重要。德国战俘营的高层指挥官和法国军官之间的了解，比这名军官和部属之间的了解更深刻。当法国军官为了使手下能够逃脱而牺牲了自己的生命之时，德国指挥官摘下了监狱中仅有的一朵花，暗示他们的阶级在逐渐消亡（图13.21）。与之对照，工人阶级的马雷夏尔和他的犹太朋友罗森塔尔最后逃亡成功，获得了重生的希望。

工人阶级与衰落的贵族阶级之间的比照，以更具讽刺意味的形式出现在雷诺阿这一时期的最后一部影片《游戏规则》(*La règle du jeu*，1939)里。影片中一位有名的飞行员爱上了一个法国贵族的妻子，而贵族正想设法甩掉这个妻子，因而引起了一场混乱。这些人物也是参与一个别墅聚会的成员。仆人之间的私通与上层阶级之间的混乱爱情相互呼应，一个本地的偷猎者获得当仆人的工作之后，立即企图引诱猎场看守人的妻子。这许许多多纠缠不清的爱情在一个令人眼花缭乱的别墅聚会场景中达到高潮，这些人物穿梭躲藏于各个房间，制造或躲闪彼此亲密的关系。尽管这些人的行为有些愚蠢，但片中没有一个人是坏人。正如他们中的一个人所说的："在这个世界上，令人害怕的事情是每个人都有他的理由。"这句台词常被引用，成为雷诺阿电影的象征。在他的影片中很少有坏人——只有一些容易

图13.23 这一镜头开始时，我们看到聚会中的几个仆人，他们正在观看画外的娱乐节目。画面的中心，对妻子起了疑心的猎场看守人（戴着帽子）正从门口向她妻子投去不信任的目光。

图13.24 摄影机右移跟随一个端着一盘饮料的仆人……

图13.25 ……经过另一个门廊，猎场看守人再次出现在画面中心后景之处张望着，希望看到他失散的妻子。

图13.26 （左）当摄影机继续移动，我们看到醉醺醺的女主人似乎正屈从于一名富有的邻居的勾引。

图13.27 （右）摄影机继续向右移动，展现出那个爱上她的男子正看着这场交易，画面左边猎场看守人再次出现，寻找着他的妻子。

图13.28 （左）终于，女主人和她未来的情人起身离去……

图13.29 （右）……摄影机一直拍摄他们，直到他们在远处消失。

犯错的人彼此互相影响。在《游戏规则》中，雷诺阿运用了庞大而复杂的布景，以及大量的摄影机运动，以表达片中人物之间持续不断的相互作用（图13.22）。他也在这部电影里面首先使用了一种将会在1940年代及以后越来越普及的技巧：长镜头（long take），即摄影机一直拍摄一个主体而不被剪切中断，通常是跟随动作而移动，并持续一段相当长的时间。例如，在《游戏规则》的一个聚会场景中，一个镜头来来回回跟随两个因感情纠纷满怀嫉妒的男人（图13.23—13.29）。最后，纠纷导致了一人死亡，并且被主人掩盖了。这部电影暗示了没落贵族阶级正在逐渐消亡。

《游戏规则》在上映的时候惨遭票房失败。观众们不能理解影片中混合的调子，而将它理解为是一部攻击统治阶级的影片。这部电影上映之时正值法国卷入第二次世界大战，并且它很快就被禁映了。

其他贡献者

尽管法国的电影制作部门较弱，但法国电影在1930年代创作出高比例的重量级影片，部分原因要归功于诸多在电影业工作的才华横溢的人。拉扎尔·梅尔松为克莱尔的电影《巴黎屋檐下》和《自由属于我们》设计布景，也是费代的《佛兰德斯狂欢节》的布景设计师。他还培养出亚历山大·特罗内，后者一直与卡尔内合作。法国一些重要作曲家也曾在电影行业工作：乔治·奥里克（Georges Auric）为《自由属于我们》作曲；阿蒂尔·奥内热（Arthur Honegger）为《罪与罚》配乐；约瑟夫·科斯马（Josef Kosma）则为《乡村一日》创作了令人难以忘怀的音乐。莫里斯·若贝尔在1940年德国入侵期间逝世之前，曾为《操行零分》、《驳船亚特兰大号》、《稳操胜券》、《雾码头》和《天色破晓》以及其他影片配乐。同样，数量少得惊人的一众编剧也为这十年中许多重要电影作品作出了贡献，其中最重要的两位是夏尔·斯帕克（参与过费代与雷诺阿的几部电影）和雅克·普雷韦（参与卡尔内和雷诺阿的电影）。

简短的插曲：人民阵线

1930年代，左翼政党和右翼政党之间的分歧越来越大。左翼人士和法西斯的斗争在法国愈演愈烈。1934年之前，左翼政党之间不合作：法国共产党（Parti Communiste Francais，简称PCF）反对较温和的社会主义者，双方都不屑于中产阶级激进社会党。在不同的国家里，共产党人都试图独立地击败法西斯。然而，到1933年，德国共产党却未能阻止希特勒攫取政权。

1934年初期，法国的政治局面发生了巨变。菲南希耶·塞尔日·斯塔维斯基（Financier Serge Stavisky）被揭露是一个受到政府高官庇佑的骗子。2月，右翼以暴力的斯塔维斯基骚乱发起抗议，这击垮了激进社会党政府。PCF以更大规模的骚乱作出回应，一些人被杀。PCF决定加入竞争派别的社产主义力量，一个叫做人民阵线（Popular Front）的联合政党在7月成立。1935年的秋天，甚至是温和的激进社会党人也被允许加入该组织。

大萧条对工人阶级的打击极大，1935年年底，失业人数已经达到了突破历史纪录的46万人，工资大幅度下降。经济危机和对法西斯的恐惧，使得人民阵线在1936年春天的大选中胜出。社会主义者莱昂·布卢姆（Léon Blum）成了政府的领导者。5月和6月，一系列大规模罢工爆发——其中包括一些电影制片公司。布卢姆政府通过了一些对工人阶级有利的重要法律条款，包括一周40小时工作制和带薪休假。

然而，人民阵线内部很快就出现了分裂。1936年7月，西班牙内战爆发，此时，布卢姆打算支持共和事业，反对佛朗哥的法西斯军队。右翼团体和人民阵线的一些成员反对这一举措。一些有争议的经济决策，如建议把某些行业国有化，导致了进一步的分裂。1937年6月，布卢姆政府垮台。

尽管这一时期非常短暂，但人民阵线对电影业还是有着显著的影响。虽然PCF和社会党都在1930年代初拍摄了一些宣传短片，两方的第一次合作却是在1936年。1月，人民阵线成立了一个叫做"自由电影"（Ciné-Liberté）的组织来制作电影并出版杂志。这个组织的成员包括让·雷诺阿、马克·阿莱格雷（他执导了《芬妮》和《女人湖》）、雅克·费代以及热尔梅娜·迪拉克。"自由电影"拍摄了一部长片，用作即将到来的春季大选的宣传片：《生活

属于我们》(*La Vie est à nous*)。1930年代，PCF和社会党继续拍摄一些宣传短片和纪录电影。最后一部重要的左翼长片是《马赛曲》(*La Marseillaise*, 1938)。雷诺阿是"自由电影"中最著名的导演，所以他理所应当被选择监制集体制作的《生活属于我们》，并执导史诗片《马赛曲》(参见"深度解析")。

除了直接参与制作一些电影，人民阵线还支持过几部商业电影。其中最重要的是两部有关工人合作社的电影。雷诺阿的《朗热先生的罪行》(*Le Crime de Monsieur Lange*, 1935)关注了一幢容纳了住户、一个洗衣房和一家出版公司的大楼中的生活。出版商巴塔拉压榨自己的工人，生意上管理不善，并引诱纯真的洗衣女工。当他被迫躲避他的债权人，并被认为在一次火车失事中死去时，朗热先生——他的一位作者——带领工人把出版公司重组为一个成功的合作社。当巴塔拉突然回来后，朗热为保护合作者而杀死了他，并和他的情人、洗衣店店主瓦伦丁一起逃走。

深度解析 人民阵线电影制作：《生活属于我们》与《马赛曲》

《生活属于我们》拍摄于1936年初，为了用于人民阵线大选之战的宣传。这部电影的大部分资金来自PCF会议上的募捐，演员和工作人员也都是无偿工作。该片拍摄周期很短，大约两周就完成了。虽然该片常常被说成是雷诺阿的作品，但为它工作过的人却强调《生活属于我们》是一部集体合作的电影。雷诺阿监管了整个制作并执导了一些段落，其他一些场景则是由雅克·布吕留斯（Jacques Brunius）、让-保罗·勒·沙努瓦（Jean-Paul Le Chanois）和雅克·贝克（Jacques Becker）执导。该片在5月的大选几周前完成，并在人民阵线的会议和集会中放映。

《生活属于我们》在形式和制作条件上都有所创新。雷诺阿的团队进一步推进了贝托尔特·布莱希特和斯拉坦·杜多夫（Slatan Dudow）在《旺贝坑》(*Kuhle Wampe oder*，参见本书第14章"德国"一节）中把搬演和记录的素材混合在一起的做法，以拼贴画的风格将虚构场景和记录的内容混合起来。影片的开始是一段关于法国的纪录片，先是一场安排在教室中的演讲；接着，我们跟随几个孩子走出教室来到街上，他们谈论着他们的贫困；然后，一个女人直接对着摄影机讲话，传达一个简单明确的信息。其他元素还包括照片、偶尔出现的字幕、新闻片素材和一些标记符号。人民阵线的几个官员作为本人出现，而著名的演员则扮演那些支持他们的工人和农民。其中一个场景，一块电影银幕在一名实业家的身后展现着他所谈论的内容（图13.30）。随后，一个"家庭相册"嘲笑了法国的"200个家庭"（图13.31）。某一时刻，电影制作者们正在放映希特勒讲话的新闻片，但声轨里传出的却是一只狗的叫声。

《生活属于我们》在5月竞选之后就消失了，到1969年才有一个拷贝重新出现。然后，它因为别出心裁的手法而备受称赞并产生极大影响。

《马赛曲》是一部关于1792年君主制走向消亡时法国革命事件的史诗片。在人民阵线支持下，该片的资金来自一个捐款系统：巨大的工会组织法国总工会（Confédération Générale du Travail）的成员会购买优惠券，当电影最终上映时可用以购买电影票。然而，却并没卖出足够的票，雷诺阿于是不得不成立一个特别的公司来制作这部电影。这个公司和这一时期很多小型一片公司没有什么不同。1938

深度解析

图13.30 《生活属于我们》中，一个实业家在抱怨工人如何毁坏设备、烧毁农产品以抗议低工资和低收入；他身后的一块银幕上，一部电影正展现出破坏的场景。

图13.31 法国有"200个家庭"是最富有的，他们常常因这个国家的经济灾难而被左翼谴责。这里的"家庭相册"是讽刺真实目标欧仁·施耐德，一个"大炮销售商"。

年初，《马赛曲》发行了一个商业版，但此时人民阵线已经失去群众的支持。

这部电影受到左翼新闻媒体的称赞，但却并未得到观众的欢迎，也许部分原因在于雷诺阿拒绝让路易十六和他的贵族们成为通常的坏人。相反，他对他们表示同情，把他们描述为一个垂死阶级中有尊严的成员，而不是像《游戏规则》中的上层阶级那样（图13.32）。此外，雷诺阿只表现了少数几个革命事件；相反，他更关注日常事件，主要聚焦于一批从马赛行进到巴黎参加战斗的士兵，他们带来的新歌曲即将成为国歌。而且，雷诺阿很少使用明星，主要角色都由有法国南部口音的小演员担纲。

图13.32 《马赛曲》中，一群法国流亡贵族正满怀眷恋地聆听一首关于法国的歌曲。

深度解析

图13.33 一个推轨镜头开始于一些孩子玩跳蛙游戏……

图13.34 ……向右移动经过一大群看向画右的人群……

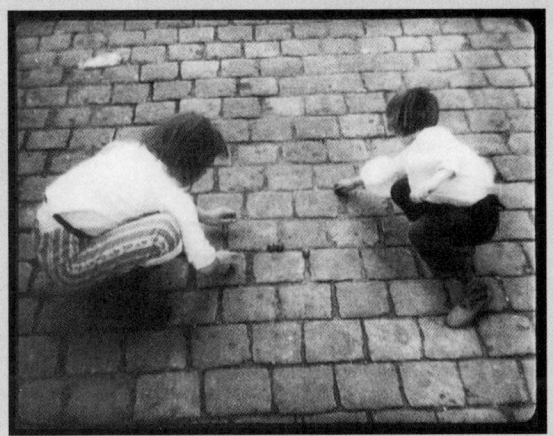

图13.35 ……在两个男孩玩弹珠游戏处稍稍停顿……

图13.36 ……然后结束于一群人撞击杜伊勒里宫的大门——一个即将导致法国君主制废除的事件。

这部影片充满了雷诺阿作品中典型的引人入胜的推轨镜头。其中一个镜头足以说明这部影片中他"自下而上"接近历史的方法，它既包括琐屑之事也包括宏大事件（图13.33—13.36）。对当代观众来说，这样的混合手法也许使得《马赛曲》过于缺乏戏剧性了。

虽然雷诺阿此前的电影《托尼》就是关于工人阶级的，但《朗热先生的罪行》是他到此为止最明显的左翼电影，这也是雷诺阿被要求监制《生活属于我们》的重要原因。雷诺阿的这部电影中罕见地出现了一个真正的坏人——罪恶的巴塔拉。雷诺阿围绕人们相互作用的中央庭院安排场景，运用独特的技巧暗示了整幢大楼中人民之间的团结。景深调度则把大楼里不同部分的事件并置在一起（图13.37）。

朱利安·迪维维耶的《伟大的团队》（*La Belle équipe*，1937）开始于五个失业的工人。两位工人站在一幅度假海报前面，构成了一种反讽并置（图

图13.37 《朗热先生的罪行》中的景深调度同时展现出前景中门房的公寓、中间部分的庭院以及背景中的洗衣店。

13.38），那时候，大部分工人阶级都没有经济条件离开不愉悦的城市街坊外出度假。当这五个人的彩票中奖后，他们决定在巴黎的河畔合作开设一家咖啡馆。很多小细节都暗示着这一项目的平等特质：每个人的床上都有"主管"的标志，咖啡馆的名字也是"我们的地盘"（Chez Nous）。但各种各样的问题还是逐渐出现，导致其中两人退出了这一项目，还有一人死于未完工的咖啡馆中一次聚会时发生的事故。影片的最后，剩下的两人解决了他们因一个女人而生的嫉妒，并主持了"我们的地盘"的盛大开业（图13.39）。实际上，迪维维耶本想安排一个悲惨的结局——让因他们共同爱上的女人而杀死了夏尔，然后坐在空荡荡的咖啡馆中被捕（图13.40）。但是，制片人坚持使用幸福的结局。

迪维维耶原来为《伟大的团队》设计的结局，暗示了那些受到人民阵线影响的重要影片并没有完全脱离诗意现实主义倾向。《朗热先生的罪行》中罪恶的巴塔拉虽然被杀死，但朗热和瓦伦丁还得付出代价，逃离法国。《伟大的团队》本应该结束于合作项目分崩离析之际。人民阵线的愿望以一种不那么显然的方式影响了那些以同情甚至悲观的方式处理工人阶级主角的诗意现实主义电影。

德军占领下及维希政权时期的法国电影制作

电影工业的状况

1939年9月1日，德国入侵波兰，发动第二次世界大战。法国和英国遵照它们的外交承诺，向德国宣战。许多法国电影制作者被动员参战，制作中的二十部电影都停了下来。

然而，波兰迅速沦陷，英国和法国对此几无作

图13.38 《伟大的团队》中两位失业的主人公让和马里奥站在一张推广滑雪度假的海报前（"为何还在巴黎颤抖？到永恒的雪景中筑造你的健康"）。

图13.39 夏尔和让，剩下的这两位主人公，推出了胜利的终场舞蹈，标志着他们的咖啡馆的成功。

图13.40 《伟大的团队》原定结尾的悲观主义终场镜头：让因为杀害自己的合伙人而被捕，他说："一切都结束了。这曾是一个精彩的点子。"

为。从这时到1940年4月9日，是"怪战"（drôle de guerre）或"假战"（phony war）时期。这期间，两百万法国军队留在战场，但实际并没有发生战斗。人们普遍认为，盟军的封锁最终能战胜德国。1939年10月，电影制作已经恢复，在整个假战时期仍然持续。

1940年春天，德国再次发起进攻，并在4月9日占领丹麦，然后迅速占领挪威、荷兰与比利时。6月5日，德国入侵法国，遇到微弱抵抗，于6月14日占领巴黎。两天后，在法国中部的度假地维希，一个右翼的法国政府成立。因为维希政府掌权符合德国的意愿，法国南部在两年多里仍属于"非占领区"。

电影业被这些事件严重破坏。犹太人、左翼分子以及其他一些人都逃到了非占领区或国外。例如，费代在法国拍摄一部影片后于1942年去了瑞士，直到战后才再次执导电影。雷诺阿1940年代期间工作于美国。1941年6月，占领区制片业恢复时，一些逃亡者回到了那里。两个独立的电影产业发展起来。

维希法国　1940年底，维希政府建立了电影工业组织委员会（Comité d'Organisation de l'Industrie Cinématographique，缩写为COIC），以支持和掌控电影业。制片方必须通过一个严密的申请过程方能获得制作电影的许可，维希政府的审查制度甚至比德国控制区还要严厉。此外，这一右翼政府还努力清除电影业内的犹太人。

南部地区只有几个小片厂，其中包括帕尼奥尔在马赛的片厂。设备和生胶片也很稀少，有时不得不从黑市购买。制片商还要面对资金的缺乏。直到1942年5月，在非占领区拍摄的电影仍被德占区禁止；因此它们只能在法国南部和法属北非这些有限的市场放映。此外，这一区域也很少有法国投资者。

一些资金秘密地来自犹太人和美国人，或是公开地来自意大利投资者。例如，法国公司迪斯西纳（Discina）与罗马的斯卡勒拉（Scalera）关系非常密切。两家公司合制过一些重要的电影，包括让·德拉努瓦（Jean Delannoy）执导的《永恒的回忆》（*L'éternel retour*，1943）、卡尔内执导的《夜间来客》（1942）和《天堂的孩子们》（1945，意大利战败后由百代公司完成）。我们将简短地讨论这些电影。一些意大利公司投资了法国南部的另外几家电影企业，还为一些法国电影提供了市场。阿贝尔·冈斯执导的《弗拉卡西上尉》（*Le Capitaine Fracasse*，1943）则是另一部意大利与法国合拍片。

COIC通过为电影制作安排低息政府贷款帮助缓解经济问题。利用这种贷款制作的电影包括格雷米雍执导的《夏日时光》（*Lumière d'été*，1943）和《天空属于你们》（*Le Ciel est à vous*，1944）以及罗贝尔·布列松（Robert Bresson）执导的《罪恶天使》（*Les Anges du péché*，1943）。COIC还试图通过每年提供十万法郎的奖金奖励这一年的最佳电影来提高电影制作的质量。1942年的《夜间来客》和1943年的《罪恶天使》赢得了此奖项。随后，法国南部电影被允许在德占区放映，它们享有了战争时期通常具有的高额利润。

占领区法国　占领区的情况和法国南部有很大不同。起初，法国电影制作被禁止，也禁止进口美国、英国和来自维希地区的电影，这致使德国电影垄断了银幕。一些德国电影，尤其是臭名昭著的《犹太人聚斯》，获得成功。然而，观众更喜欢法国电影，电影的上座率在1941年下降很多。这一年的5月，德国官方允许恢复法国电影制作。许多已经逃离的电影制

作者返回到巴黎设备更好的制片厂。一旦有新的法国电影开始出现在电影院，上座率又重新上升。由于没有美国电影的竞争，法国电影在战争期间实际上更为有利可图。

德国当局为什么会给法国电影制作放行？一方面，德国人和许多法国人那时都认为德国会赢得战争。德国的领导者计划建立一个"新欧洲"，并由德国控制。法国被假定会归顺于新的秩序。此外，强大的欧洲电影制作能帮助德国打破美国对世界市场的垄断，从而实现——尽管是以一种不甚合作的精神——1920年代电影欧洲的老目标。一个健康的法国电影业还能向其他被占领国家表明与德国合作的好处。

此外，法国电影业中也有相当多的德国投资。投资主要来自1940年在巴黎建立的一家德国公司欧陆公司（Continental）。欧陆是巨大的乌发公司的一家子公司，正如我们在上一章所看到的，乌发已经成为德国一个独一无二的集权化的电影公司。占领期间法国各地区制作了大约220部长片，其中30部是由欧陆公司生产的。法国最大的制片商百代影业（Pathé-Cinéma）在同一时期仅仅制作了十四部电影。大多数制片公司仍然是小公司，战争期间制作的影片数从一部到八部不等。然而，欧陆公司是垂直整合，拥有自己的制片厂、洗印厂和最大的法国连锁影院；它通过乌发的巴黎发行子公司发行自己的电影。欧陆公司签署了几个重要的法国明星和导演，制作了一些在占领期最受欢迎——也富于争议——的电影。

德国对法国电影的审查宽松得令人惊讶，集中于消除对美国和英国的指涉。但是，其中一个地区的官方控制是很严格的。几条用以阻止犹太人参与电影业的法律被通过，战前有犹太演员参演的电影也被禁映。战争期间，大约有75000个法国犹太人被送往德国的集中营，仅有极少数人幸存。然而，大部分犹太电影制作者都设法逃离或隐藏起来，有些人还秘密地工作着。

法国的分裂状态持续到1942年11月德国占领南部，此时，维希政权成为一个傀儡。从那时起，南部的制作设施主要是用作巴黎公司进行实景拍摄的场地。

有时候，人们认为占领期所有留在法国继续工作的电影人都曾与敌人勾结。然而，很多人觉得他们是在一个极度困难的时期使法国电影业继续存活。尽管一些影片反映了法西斯理想，另一些影片则是亲法国的。有不少电影制作者也曾偷偷地为法国抵抗运动服务。还有一个电影抵抗组织"法国电影解放委员会"（Comité de Libération du Cinéma Français），成员包括导演让·格雷米雍、雅克·贝克和演员皮埃尔·布朗沙尔、皮埃尔·雷诺阿（Pierre Renoir）。

最终打败德国的盟军反攻始于1942年末。从那时起，法国抵抗运动开始扩张。盟军在法国的轰炸毁坏了一些电影设施；五个制片厂被摧毁，322家影院被损坏或被夷为平地。材料的短缺阻碍了战争后期电影制作的发展，到1944年7月，所有电影制作都被中断。抵抗运动中的电影人在8月的全体起义中继续战斗，同时秘密拍摄巴黎的解放。

一些被怀疑与敌人勾结的电影人受到了惩罚。一些人，如萨沙·吉特里和莫里斯·舍瓦利耶，被短暂监禁然后无罪释放。导演亨利－乔治·克鲁佐（Henri-Georges Clouzot）则因为拍摄了一部被认为反法的电影《乌鸦》（Le Corbeau）而被短期禁止制作电影。要弄明白为什么会有这样的惩罚，我们需要看看占领时期所制作的各类电影。

占领时期的电影

大多数在占领时期拍摄的电影都是战前就已出现的那类喜剧片和情节剧。德国和维希地区的审查制度迫使导演避免拍摄与战争和其他社会问题相关的题材。

这一时期最著名的电影适合放到优质电影这个门类中，很接近后来被称为"优质传统"（Tradition of Quality）的电影（见第17章）。这些电影隐藏了它们艰难的处境，具有专业制作水准，布景令人印象深刻，主演也都是大明星。它们切断与同时代现实的关系，表现出一种带有浪漫色彩的无奈情绪。然而，一些电影——法国不屈不挠的隐晦寓言——也可以解释为暗示了对压迫的反抗。

也许第一部这样的电影是克里斯蒂安－雅克（Christian-Jacque）的《圣诞老人谋杀案》（L'Assassinat du père Noël，1941）。影片讲的是一个被冰雪覆盖的村庄里，一个名叫科尔尼斯的制图师每年为本地孩子扮演圣诞老人的故事（图13.41）。在圣诞节前夕，奇怪的事情发生了：一个险恶的家伙从教堂中偷走了圣人的遗物，村庄里神秘消失的大亨也回来，向科尔尼斯的漂亮女儿求爱。一切都在美好中结束，科尔尼斯的访问奇迹般地治愈了一个瘸腿的男孩。科尔尼斯告诉他，一个法国睡美人，某一天会被一个白马王子唤醒。尽管《圣诞老人谋杀案》是德国欧陆公司制作的第一部电影，但它的象征意义对众多法国观众来说很可能显而易见。

1920年代法国印象派电影运动中的重要人物马塞尔·莱赫比耶在那时拍出了最具个人色彩的影片《奇幻之夜》（La Nuit fantastique，1942）。影片中，一个在巴黎物产市场工作的穷学生梦见一个穿着白色衣服的天使般的女人。一天，那个女人来到市场游荡，带着他去了夜总会、魔术商店和疯人院，经历了一段奇怪的旅程。当他再次苏醒，女人也再次出现，他们一起进入了一个永恒的梦幻般的世界里。为了拍摄《奇幻之夜》，莱赫比耶重新使用印象派电影的主观表现技巧，利用声音倒放、慢动作和分割画面的效果表现主人公的梦境。同样，皮埃尔·普雷韦在1943年执导的影片《再见，莱昂纳尔》（Adieu Léonard）中设法重新点燃了《稳操胜券》中的某些无政府主义精神：莱昂纳尔是一个小偷，经历了一系列喜剧般的冒险，然后最终抛弃社会，和他的朋友们乘坐吉卜赛大篷车离开。

更加浪漫然而病态的逃避主义幻想类型在战争中期两部重要的电影中亦很明显。马塞尔·卡尔内的《夜间来客》(1942)的浪漫爱情发生于中世纪，使用了精致的服装和场景布置（图13.42）。然而，因为物资短缺，很多服装都是用廉价的布做成的，工作人员将毒药注射进酒宴场景的水果中，以防被饥饿的群众演员吃掉。在《夜间来客》中，一个男人和一个女人被魔鬼送到一座城堡城让那里的居民堕落。男人爱上了他本应引诱的公主，最终，魔鬼把他们两人变成了雕像（图13.43）。这个结局已被广泛解释为法国抵抗德国占领的寓言。两位杰出的

图13.41 《圣诞老人谋杀案》中，科尔尼斯为村民们扮演圣诞老人，此时一些神秘的事情发生了。

 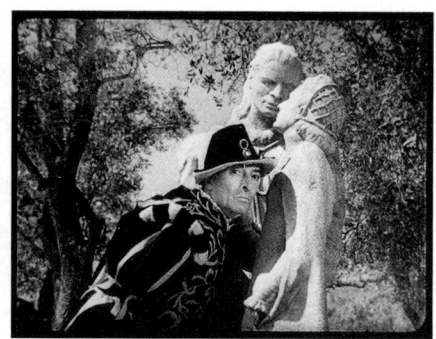

图13.42 （左）《夜间来客》的开场场景，魔鬼的使者抵达那座巨大的城堡。

图13.43 （右）魔鬼聆听两个受害者的心跳，意识到他没能彻底地征服他们。

犹太电影艺术家，布景设计师亚历山大·特罗内和作曲家约瑟夫·科斯马匿名为该片工作。

一部类似的有关毁灭之爱的影片是让·德拉努瓦执导的《永恒的回忆》（1943），来自让·科克托（Jean Cocteau）的剧本，基于特里斯坦与伊索尔德的神话。科克托将故事背景设定在当代的一个孤岛上。主角帕特里斯为他年老的叔叔带回一个年轻妻子纳塔利。与她坠入爱河后，他进入了一个万劫不复的存在，他邪恶的表哥阿希尔计划谋害他。最终，帕特里斯和娜塔利，这两个冰冷而美丽的理想化人物，接受了把死亡作为他们在一起的唯一道路。这样的宿命论思想是占领时期法国电影的典型主题。

让·格雷米雍这一时期也有两部著名的电影，他的《小丽丝》是有声电影初期的重要作品，也是诗意现实主义倾向的早期代表作。在《夏日时光》（1943）中，三个年长者——一个经营山地饭店的舞蹈家克丽-克丽、一个当地富绅帕特里斯、一个酗酒的画家罗兰——之间的复杂关系同年轻工程师朱利安和年轻女子米歇尔之间更纯洁的爱情纠缠不清。帕特里斯试图勾引米歇尔，但是，一场化装舞会和一次车祸之后，各种关系全都一清二楚了，朱利安和米歇尔最终走到了一起。这部影片的布景设计（图13.44）和表演在这个时期明显与众不同。影片把几个人物描绘得堕落可鄙，所以几乎被维希当局封禁，因为后者需要的是强大而正直的法国人物形象。

《天空属于你们》（1944）则更加积极乐观。一个飞机库主的家庭牺牲了一切，目的是让妻子特蕾莎能够创造出一个远距离单人飞行的纪录。故事采用了传统的好莱坞式的悬念手法，表现了这个家庭想方设法为这次飞行筹集资金，并在特蕾莎进行破纪录飞行中失去无线电联系时等待她的消息。通过使用一些爱国母题（图13.45），该片称颂了法国英雄主义，甚至重现了一点点人民阵线的精神。

在占领时期开启自己事业的最重要的电影制作者是罗贝尔·布列松，他的第一部长片《罪恶天使》出现在1943年。该片是一部大胆创新的黑色电影，故事背景是一家修道院，讲的是修女们试图改造一些女性罪犯。通过一个叛逆的修女和一个女杀手出人意料地帮助对方寻找宁静，布列松以成熟的形式对精神救赎作出了富有特色的叙述。朴素的视觉风格也预示着布列松后来电影的形态（图13.46）。布列松接下来拍摄的一部电影《布洛涅森林的女人们》（Les Dames de Bois de Bologne）在占领时期就开始制作，但直到1945年即法国解放后一年才得以发行上映。该片具有占领时期电影的一些特征，因为它的故事与当时的社会没有关系，讲的是一个

图13.44 格雷米雍的《夏日时光》中，有效使用了山中的实景拍摄。

图13.45 《天空属于你们》中开场的小型机场，法国国旗在背景中引人注目地悬挂着。

图13.46 《罪恶天使》中，罗贝尔·布列松运用修女们黑白搭配的服装，结合细致的布光和构图，营造出一种迷人的视觉风格。

上流社会的女子试图报复她以前的情人，使他与一个做过妓女的女人结婚。

占领时期最为著名的两部电影也许是卡尔内的《天堂的孩子们》（1945）和克鲁佐的《乌鸦》（1943）。《天堂的孩子们》是在物资匮乏的战争后期极为艰难的条件下拍摄的。该片描绘了一幅关于19世纪巴黎戏剧世界的宏伟画卷（图13.47），故事讲的是几个人物之间的感情纠葛，围绕小丑巴普蒂斯特·德比罗（Baptiste Debureau）和女演员加朗斯（Garance）而展开，他们挫败的爱情呼应着他们舞台上的角色（图13.48）。

与弥漫在《天堂的孩子们》中的浪漫忧郁情绪不一样，《乌鸦》中充斥的是愤世嫉俗。片中的故事发生在法国的一个小镇上，一系列署名为"乌鸦"的匿名信揭露了镇上几个最受尊敬者的很多秘密。惶恐不安的居民开始产生毫无理性的怀疑。影片的主角热尔曼医生收到一封信，诬陷他与一个已婚女人有奸情并非法堕胎。后来，他受到一个名叫丹妮丝的年轻女人的引诱，小镇上的人民迅速地谴责她的放荡——尽管事实上，她是少数几个拒绝进入由"乌鸦"匿名信所激起的歇斯底里的猜疑和指控的人之一（图13.49）。

《乌鸦》于1943年发行上映时，该片令人不快的主题导致它被广泛谴责为一部反法影片——尤其

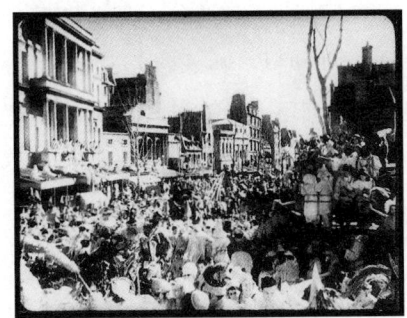

图13.47：犹太布景设计师亚历山大·特罗内，秘密地为《天堂的孩子们》工作，设计了大量的布景，重现了19世纪中期巴黎的剧院区域的盛况。

图13.48：《天堂的孩子们》中那场涉及小丑（Pierrot）、科隆比纳（Columbine）和丑角（Harlequin）的苦乐参半的哑剧，暗示着失恋感弥漫于舞台下的浪漫事情中。

图13.49：《乌鸦》中，"乌鸦"的一个牺牲品的葬礼上，居民们传看另一封匿名信。

是因为它是由德国背景的欧陆公司制作的。然而,一些人反驳说,《乌鸦》是在攻击维希政府所强调的右翼价值观。1945年,"克鲁佐事件"(Clouzot affair)的激烈争论导致了克鲁佐被禁止从事电影工作。直到1947年,克鲁佐才再次执导电影,以一部复杂的现实主义犯罪片《犯罪河岸》(*Quai des orfevres*)重建了他的电影事业。

占领期的结束给法国电影制作带来了很多变化,其中包括与进口美国片展开新的竞争。然而,战争期间的绝大多数电影制作者仍在继续工作,分散化的产业结构在战后时期仍然继续存在。

笔记与问题

重新恢复对人民阵线的兴趣

1970年代之前所撰写的电影史,大部分都只覆盖了勒内·克莱尔的作品、诗意现实主义和占领时期——却没有人民阵线。但是,这一短暂然而重要的运动主要是在1960年代晚期及之后引起了关注,当时,对批判性政治电影的兴趣重新萌生(参见第23章)。特别要提到的是,此前仅被当做让·雷诺阿作品实例的《生活属于我们》和《马赛曲》,已经被放回到它们的政治语境中进行研究。

对于人民阵线电影的早期研究(1966)是热弗雷多·福菲(Geffredo Fofi)的《法国人民阵线电影(1934—1938)》(The Cinema of the Popular Front in France[1934—1938]),被翻译发表于《银幕》第13卷第3期(*Screen* 13, no. 3, winter 1972/1973):第5—57页。一篇集体合写的论述《生活属于我们》的文章出现在1970年的《电影手册》(*Cahiers du cinéma*)上,已被译为英文:帕斯卡尔·博尼策等(Pascal Bonitz et al.),《〈生活属于我们〉:一部战斗电影》(*La Vie est à nous*: A Militant Film),刊载于尼克·布朗(Nick Brown)编选的《电影手册1969—1971:再现的政治》(*Cahiers du Cinéma*: 1969—1971: *The Politics of Representation*, Cambridge, MA: Harvard University Press, 1990),第68—88页。亦参见伊丽莎白·格罗特尔·斯特雷贝尔(Elizabeth Grottle Strebel)的《雷诺阿与人民阵线》(Renoir and the Popular Front),载于《画面与音响》第49卷第1期(Sight and Sound 49, no.1, winter 1979/1980):第36—41页。还有吉内特·万桑多(Ginette Vincendeau)和基思·里德(Keith Reader)编选的《〈生活属于我们!〉:法国人民阵线电影1935—1938》(*La Vie est à nous!*: *French Cinema of the Popular Front 1935—1938*, London: British Film Institute, 1986)。

英语文献中最开阔的研究,当属乔纳森·布克斯鲍姆(Jonathan Buchsbaum)的《积极介入的电影:人民阵线的电影》(*Cinema Engagé*: *Film in the Popular Front*, Urbana: University of Illinois Press, 1988),该书采纳了那些早期研究所提出的问题,却只处理了1930年代实际由法国左翼政治党派制作的影片。对1930年代与人民阵线相关联的很多电影所做出的更广泛的评论,参见热纳维耶芙·纪尧姆-格里莫(Geneviève Guillaume-Grimaud)所著的《人民阵线的电影》(*Le Cinéma du Front Populaire*)一书。

延伸阅读

Andrew, Dudley. *Mists of Regret: Culture and Sensibility in Classic French Film*. Princeton, NJ: Princeton Uni versity Press, 1995.

Bertin-Maghit, Jean-Pierre. *Le Cinéma sous l' Occupation: Le Monde du cinema français de 1940 à 1946*. Paris: Orban, 1989.

Chateau, René. *La Cinema français sous l' Occupation, 1940—1944*. Paris: La Memoire du Cinéma français, 1996.

Chirat, Raymond. *Le Cinéma français des années de guerre*. Renan, Switzerland: Five Continents/Hatier, 1983.

Clair, René. *Cinema Yesterday and Today*. Trans. and ed. Stanley Appelbaum. New York: Dover, 1972.

Ehrlich, Evelyn. *Cinema of Paradox: French Filmmaking under the German Occupation*. New York: Columbia University Press, 1985.

Faulkner, Christopher. *The Social Cinema of Jean Renoir*. Princeton, NJ: Princeton University Press, 1986.

Garçon, Franois. *De Blum à Petain: Cinéma et société française (1936—1944)*. Paris: Cerf, 1984.

Siclier, Jacques. *Le France de Pétain et son cinema*. Bourges, France: Veyrier, 1983.

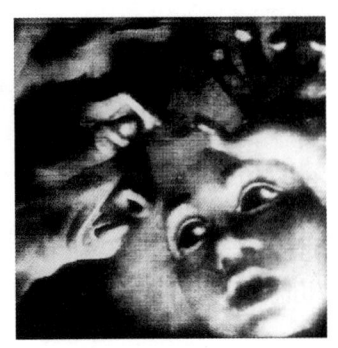

第14章
左派、纪录片与实验电影：1930—1945

从大萧条早期到第二次世界大战结束这段时间，那些工作在主流商业电影之外的电影工作者尤其经历了戏剧性的变化。经济困境和有声电影技术的发展使得独立制作对许多实验电影人和纪录片工作者来说已经太过昂贵。很大程度上，1920年代的实验电影制作者都转向了别的领域。一个新的群体继而取代他们的位置，有时候他们依靠更廉价的、新近研发的非专业设备。

法西斯主义的兴起，中国和西班牙爆发的内战，以及逐渐遍及全球的冲突，促使很多电影制作者——通常同情左派——将拍片工作变得政治化。俄国革命还足够晚近，这让很多国家里的共产主义者都希望世界各地发生类似的暴动。一些以制作诗意电影开启拍片生涯的人也转向纪录片拍摄，记录那些划时代的大事件。起初，政治电影都倾向于和平主义者，将军国主义等同于帝国主义侵略。后来，当弗朗西斯科·佛朗哥将军试图把法西斯政权强加给西班牙，其他轴心国也开始入侵它们的邻国，左翼电影人便支持反抗之战。

政治电影的传播

1920年代和1930年代初期，苏联电影，尤其是出自蒙太奇运动

的那些电影，刺激了全世界的观众。一些观众感兴趣的主要是这些电影在风格上的创新，但是也有另外一些观众认为它们是左派电影的典范。政治电影制作者显然受到苏联电影的影响。因此，这一时期的左派电影，虽然制作于不同的国家，却常常彼此相似。

美国

在美国，政治上活跃的电影制作者首先关注的是贫困和种族等问题。1920年代期间，一些共产主义团体曾拍摄过几部纪录片，而第一个正式的组织成立于1930年。纽约的几个电影热爱者加入一个共产党人的静照摄影家组织，并创办了"工人电影与摄影联盟"（Workers' Film and Photo League，"工人"一词不久就被删去）。很快，一个全国性的"电影与摄影联盟"网络发展了起来，合作拍摄了一些新闻片，在社会主义人士的集会上放映。这些电影工作者没有任何报酬，拍片资金都是通过募捐、福利补贴以及经典影片的放映收入筹集而来。这些联盟使用有声电影兴起之后廉价购买的无声摄影机进行拍摄。他们早期的电影主要是记录发生在全国各地的示威、罢工和反饥饿游行等活动（图14.1）。

纽约的"电影与摄影联盟"的成员包括保罗·斯特兰德和拉尔夫·斯坦纳，他们在1920年代曾拍摄过一些诗意纪录片（斯特兰德的《曼哈塔》）和抽象电影（斯坦纳的《H_2O》；参见本书第8章"纯电影"一节）。摄影师玛格丽特·伯克-怀特（Margaret Bourke-White）和托马斯·布兰登（Thomas Brandon）也都加入了这个联盟，他们在战后将成为给电影社团和课堂提供16毫米胶片电影的重要发行人。这些联盟的其他活动，还包括在左翼集会上做演讲，撰写评论抨击好莱坞电影并支持另类电影，以及抗议纳粹电影放映。

1935年，联盟的纽约分支出版了一份短暂的新闻通讯《电影阵线》（*Filmfront*），内容是包括吉加·维尔托夫在内的一些左派理论家和评论家的文章的翻译。这些联盟在1934年刊发的一篇报告明确地解释了与维尔托夫"电影-眼睛"理论的关联（参见本书第8章"纪录长片异军突起"一节）：

> "电影与摄影联盟"根植于苏联电影的智识和社会基础……其方式与苏联电影从电影-眼睛开始并从那里有机成长相同……这些联盟也始于制作简单的新闻纪录片，拍摄出现在镜头前的社会事件，忠实于革命性媒介的本质，以一种革命化的电影方式进行探索。[1]

然而，到了1930年代中期，一些成员转向更具雄心的项目，到了1937年，联盟已趋于瓦解。

1935年，几名电影制作者离开联盟并组建了一个松散的团体"Nykino"（大意是"当下电影"），其名称提示着对苏联电影的有意识模仿。"当下电影"只创作了很少几部影片，包括一些纪录片和一部关于大萧条时期政客对穷人装模作样承诺的著名讽刺电影。《天上的馅饼》（*Pie in the Sky*, 1934）以一个垃圾场为主要场景，演员们在其中即兴发挥，嘲笑教会和政府机构（图14.2）。1937年初，"当下电影"转型为一个非营利性的名为"前沿"（Frontier）的电影制作公司。前沿公司在几年的时间里成功地

[1] 引自Vlada Petrie,"Soviet Revolutionary Films in America (1926—1935)"（未刊发的论文，New York University, 1973），p. 443。

图14.1：（左）《工人新闻片：失业专题》（*Workers Newsreel Unemployment Special*，1931，利奥·塞尔策[Leo Seltzer]剪辑）记录了普遍的饥饿和对政府政策的抗议。图中是码头工人的游行。

图14.2：（右）《天上的馅饼》中，两个无家可归的男人在嘲讽社会福利制度。

拍摄了一些较长的纪录片，其中令人印象深刻的摄影有些出自斯坦纳和斯特兰德之手。斯坦纳也是《坎伯兰郡的人们》（*The People of the Cumberland*，1938，西德尼·迈耶斯[Sidney Meyers]与陈力[Jay Leyda]执导）的摄影师，该片讲述了坎伯兰山区人民团结合作的故事。

前沿公司最后一部也是最长的一部影片是《家园》（*Native Land*），该片拍摄于1930年代末期，却直到1942年才得以发行放映。该片由保罗·斯特兰德和利奥·赫维茨（Leo Hurwitz）联合执导，并由斯特兰德兼任摄影师。《家园》是一部准纪录片，是对工人阶级反抗资本主义压迫势力的真实事件的重新搬演。在其中的一段情节里，佃农们试图组织起来争取更高的棉花价格，却遭到警察的驱逐；一个黑人农民和一个白人农民一起逃跑，结果两人都被击毙。这一事件强调不同种族的人们必须团结合作保护自己。其他段落则展现了一些和平的工会活动遭到警察或公司打手破坏的情形（图14.3）。

左派电影在1940年代逐渐衰落，部分原因是反共产主义的势力不断增强，以及激进的支持者在斯大林大清洗和大审判之后的幻灭。由于担心法西斯主义的扩张，共产党人决定在战争期间支持美国政府。一些"电影与摄影联盟"的前成员也拍摄了由政府和企业赞助的纪录片。

德国

德国的左派电影制作开始得相对较早，因为德国是第一个引进苏联1920年代电影的国家。而且，在1920年代末1930年代初，由于受到纳粹等右翼政党势力发展的影响，德国共产党和其他左翼团体也日渐活跃。

1926年，国际工人救济会（the International Workers' Relief）——一个推动苏联发展的共产主义组织——成立了一家名为普罗米修斯（Prometheus）的电影公司发行苏联电影。该公司1926年引进《战舰波将金号》（参见第6章）获得巨大成功，随后又发行更多进口影片。1920年代末期，普罗米修斯公司也拍摄了一些德国电影，其中包括皮尔·于茨的

图14.3 《家园》中的一个景深镜头，前景中的警察显得极具威胁性，他们破坏了罢工者的和平示威。

《母亲克劳泽升天记》(1929)。此时，德国正遭遇由大萧条引起的急剧上升的失业率。于茨的电影以残酷的细节揭示了困于狭窄公寓里的一户人家的生活状态；儿子失业后当小偷被逮捕，他的母亲自杀身亡。只有妹妹和未婚夫参加了共产党的一个示威活动（参见图8.7），代表着德国社会的一线希望。本片的片名就是关于穷人境遇的一种反讽评说，对他们来说，自杀似乎是通往"幸福"的唯一路径。

普罗米修斯公司还制作了这一时期德国最优秀的共产主义影片《旺贝坑》(1932)，片名来自故事中的工人营。该片由布莱希特编剧，他是左派剧作家，开创了"叙事剧"(epic theater)，他的《三便士歌剧》不久前曾轰动一时。布莱希特认为，戏剧观众应该与他们观赏的表演保持距离，这样他们才能思考事件所蕴涵的意义，而不是一味情绪化地卷入故事中。布莱希特在《旺贝坑》中应用了这种思想，以一个特定家庭的系列生活片段，探讨失业、堕胎、女性处境及其他一些社会问题。儿子失业数月后自杀身亡（图14.4）。最后，这个家庭的女儿怀孕之后差点被未婚夫遗弃，后来通过共产主义青年活动得到帮助，这个家庭在库勒·旺贝（Kuhle Wampe）城市失业者收容所里，才过上接近正常的生活。字幕、作曲家汉斯·艾斯勒（Hanns Eisler）编写的歌曲，以及一大段共产主义青年运动会，所有这些都让人感觉《旺贝坑》像是一部政治宣传册。

普罗米修斯公司于1932年倒闭，另一家制片商完成了这部影片。然而，到那时，共产主义电影大势已去。纳粹于1933年夺取政权，布莱希特与艾斯勒最终到了好莱坞工作——在那里，他们的创作方法显得有些格格不入。

比利时与荷兰

比利时在第一次世界大战期间曾长期遭到德国的侵占。比利时的纪录片和实验电影工作者对于法西斯主义势力的滋长反应迅速。在无声片中以大胆的方式操控叙事的夏尔·德科克雷热（参见第8章"实验性叙事"一节），转向政治电影拍摄了《白色火焰》(1931)。他把共产党集会的纪录片素材与警方穷追一名躲藏在谷仓里的年轻示威者的搬演场景结合在一起（图14.5）。

德科克雷热的朋友亨利·斯托克于1920年代在他的家乡，比利时海滨胜地奥斯坦德创办了一个电影俱乐部。他也曾拍摄过几部诗意纪录片和城市交响曲影片，其中包括《奥斯坦德映像》(1929)。然而，到了1930年代初期，他的创作事业也转向了政治。1932年，他拍摄了一部反法西斯的和平主义汇

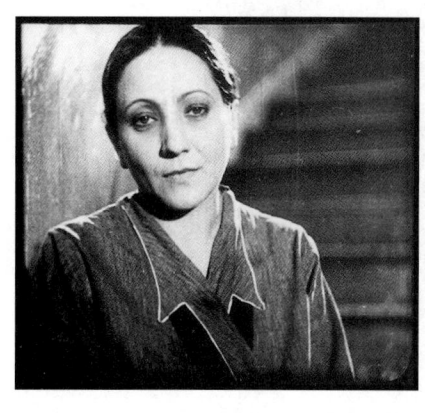

图14.4 （左）《旺贝坑》中，布莱希特让观众与情节保持距离的技巧出现在自杀事件后，此时一个女邻居转向摄影机，重复着先前字幕中出现的那个反讽句子："失业者又少了一个。"

图14.5 （右）《白色火焰》中受到苏联电影影响的构图，动态的低角度取景将一个具有威胁性的警官的头隔离在一片空旷的天空中。

图14.6，图14.7 斯托克使用苏联式理性蒙太奇，把一个夸夸其谈的政客比喻为一只狂吠的赏玩犬。

图14.8 《波里纳日的悲哀》中，重演示威场景时，工人们拿着自制的马克思画像。

编纪录片《一个无名战士的历史》（*Histoire d'un soldat inconnu*）。斯托克的剪辑方式非常新颖，他将一些支持军方的政府和宗教领袖的资料片与一些怪异的影像并置在一起，形成一种对好战分子的反讽评论（图14.6，14.7）。

荷兰电影制作者约里斯·伊文思曾参与一个电影俱乐部，并在1920年代拍摄抽象电影和城市交响曲等多种类型的影片（参见本书第8章"诗意纪录片：城市交响曲"一节），他也变得越来越倾向于政治影片。《桥》和《雨》大获成功之后，他受邀到苏联拍摄一部关于钢铁工业的纪录片《英雄之歌》（*Song of Heroes*，1932）。随后，亨利·斯托克也受布鲁塞尔的一个左翼电影俱乐部之邀，在比利时波里纳日地区拍摄一部揭露煤矿工人遭受压迫的电影，他请求伊文思与他一起合作。

他们合作的结果是影片《波里纳日的悲哀》（*Misère au Borinage*，1933）。斯托克和伊文思避开官方秘密地制作这部影片，他们重新搬演了工人与警察发生冲突，遭到驱逐和游行示威的场景（图14.8）。由于《波里纳日的悲哀》对题材极为鲜明的处理手法，导致它在比利时和荷兰被禁映，尽管如此，它还是在电影俱乐部里广为流传。伊文思回到荷兰拍摄了另一部关于工人遭受剥削的影片《新的土地》（*Nieuwe gronden*，1934），该片讲述了数千名工人支援建造堤坝和开发新土地，结果却突然失业的状况。此后，伊文思卓越的创作活动遍及全世界，在之后的几十年时间里他一直在记录各地的左翼活动。

英国

社会主义电影俱乐部和电影制作者团体在英国特别活跃，这在很大程度上是对禁止公开放映苏联电影和其他左派电影的严苛审查制度的一种反抗。

1929年10月，一批共产党工会创建了"工人电影协会联合会"（the Federation of Workers' Film Societies），促成了此类俱乐部的成立。11月，"伦敦工人电影协会"（the London Workers' Film Society）成立。1930年代，运动蔓延到英国其他城市。联合会将德国和苏联的一些左派电影的35毫米拷贝发行到这些团体，而且还发行了一部新闻片《工人时事新闻》（*Workers' Topical News*）。

然而，很快就变得明显的是，制片和发行的关键将是16毫米设备。1932年，一些共产党人拍摄了反对日本入侵中国东北的五一示威活动（图14.9）。

然而，在当时，还没有16毫米电影的常规发行机制。1933年，鲁道夫·梅塞尔（Rudolph Messel）成立了"社会主义电影委员会"（Socialist Film Council），这是第一个系统使用16毫米胶片的英国左派团体。梅塞尔要求一些本地团体提交反映劳动者受压迫的底片。他把这些素材剪辑成了好几部影片，其中包括《新闻片所未呈现的》（*What the News Reel Does Not Show*，1933），该片将苏联第一个五年计划和伦敦贫民窟场景并置在一起。

1934，另一个社会主义团体"工人戏剧运动"（Workers' Theatre Movement）组建了"基诺"（Kino，即俄语中的"电影"），这是一家专门制作和发行16毫米电影以及发行苏联电影的公司。也是在1934年，为配合一些左派电影团体的活动，工人电影与摄影联盟成立（跟从美国的原型，联盟很快就从名字中删去了"工人"一词）。艾弗·蒙塔古——1925年"电影协会"（Film Society）的主要创始人之一——成立了"进步电影学会"（Progressive Film Institute），以便制作纪录片和发行更多的苏联电影。

1930年代期间，这些团体制作的大多数影片都是本身并非工人阶级一员的左派同情者拍摄的。一个例外是阿尔夫·加勒德（Alf Garrard），他是木工和业余电影制作者。他的工会罢工胜利后，他得到电影与摄影联盟的支持，秘密拍摄了一些实际的建筑工作场景，并将这些场景与由他工人同事重演的罢工场景结合在一起（图14.10）。这部影片的目的是要促进工会主义。这一时期还有其他很多部影片记录了失业、游行、罢工和其他方面的劳动斗争。

这十年的中期，英国政治电影制作发生了变化。1935年，共产国际改变了它的政策。它不再集中于阶级斗争，而是鼓励世界各地的左派反对法西斯的扩散。其结果是，1930年代后半期，欧洲左翼团体对发生在西班牙和中国的两次内战作出了反应。英国左派在有关西班牙内战的纪录片拍摄中扮演了重要角色。二战的爆发导致英国社会主义电影制作活动急剧消退。

1930年代后期国际左派电影的制作

1936年，西班牙内战爆发，当时的法西斯领导人弗朗西斯科·佛朗哥发动叛乱，反对选举成立的共和政府。希特勒和墨索里尼支持佛朗哥，而美国、英国和法国则停止了援助。只有苏联帮助那些忠于西班牙政府的人。这样不平衡的对立使得成千上万的志愿者奋起参加西班牙共和国保卫战，或者救援战争中的受难者。

一些电影工作者也支持这一行动。苏联电影摄影师罗曼·卡门（Roman Karmen）拍摄了新闻片，

图14.9 （左）《反对帝国主义战争——1932年5月1日》（*Against Imperial War—May Day 1932*）是英国左派制作的有关抗议和游行的众多影片的一个早期例子。这些电影制作者常常将和平游行和警察在场并置在一起。

图14.10 （右）制作《建设》（*Construction*，1935）时用一台隐藏的摄影机拍摄的镜头令人信服地呈现了工人阶级的状况。

后来叶斯菲里·舒布将其剪辑为一部汇编长片《西班牙》（Spain，1939）。美国左翼制作公司前沿拍摄了《西班牙心声》（Heart of Spain，1937），该片是在现场拍摄的，并由保罗·斯特兰德和利奥·赫维茨在纽约剪辑完成。艾弗·蒙塔古的进步电影学会拍摄了一部16厘米的内战影片《马德里保卫战》（The Defense of Madrid，1936；图14.11），蒙塔古拍摄该片时西班牙首都正遭受攻击。基诺公司发行了《马德里保卫战》，并筹集到6000英镑用于西班牙救援。

约里斯·伊文思在1930年代初期完成了《波里纳日的悲哀》和其他一些影片后声誉日隆，一些重要的左派作家和艺术家将他带到了美国。他在美国的第一部作品是有关西班牙内战的《西班牙的土地》（Spanish Earth，1937），欧内斯特·海明威为其撰写并念诵了旁白。伊文思突出普通事件——妇女们在清扫街道，男人们在种植葡萄园——与战争破坏的并置（图14.12）。美国作曲家弗吉尔·汤姆森（Virgil Thomson）和马克·布利茨斯坦（Marc Blitzstein）根据西班牙民歌为影片编曲配乐。罗斯福总统观看了这部影片并加以赞赏，但是该片的发行仍然主要限于电影俱乐部之间。

中国的内战并未引起太多的关注，主要是因为外界对毛泽东试图推翻蒋介石政府的斗争知之甚少——这场斗争自1920年代以来一直在持续。1937年，美国人哈里·邓纳姆（Harry Dunham）设法到达了毛泽东的武装根据地延安，并记录了那里发生的一些事件。邓纳姆所拍摄的胶片由美国前沿公司的陈力与西德尼·迈耶斯剪辑成影片《中国反击》（China Strikes Back，1937）并做了发行。这部影片将毛泽东介绍给了世界很多地方。一个结果是约瑟夫·斯大林第一次认真地将毛泽东视为共产主义革命领导人。曾拍摄西班牙内战的摄影师罗曼·卡门

图14.11 蒙塔古的《马德里保卫战》使用了新闻片的通常惯例：一张动画地图。图中显示的是"宣传金钱"在那些支持佛朗哥法西斯攻击共和政府的国家中的流转。

也因此来到中国拍摄了一部俄语纪录长片《在中国》（In China，1941）。

伊文思一向对革命斗争感兴趣，他也前往中国，但由于国民党政府的阻挠，他没有抵达毛泽东的根据地。在美国的支持下，伊文思拍摄了《四万万人民》（The Four Hundred Million，1938），该片的片名意味着当时中国的人口数量。因为无法表现内战，伊文思就集中拍摄了中国反抗日本侵略的抗日战争以及广袤的风景（图14.13）。毛泽东的革命一直吸引着伊文思，五十年以后他将在中国完成他的最后一部影片。

除了这些重要的斗争，世界各地遭受压迫的团体都吸引着左派电影工作者的关注。例如，1934年，墨西哥总统拉萨罗·卡德纳斯（Lázar Cárdenas）的激进政府投资拍摄了电影《浪潮》（Redes）。该片由保罗·斯特兰德编剧兼摄影，并由年轻的奥地利导演弗雷德·齐纳曼（Fred Zinneman）执导。《浪潮》描述了印第安渔民试图抗拒当地买主不公平的剥削。虽然这是一部虚构的影

图14.12 《西班牙的土地》中的一个镜头将防护铁丝网和马德里更传统的景观并置在一起。

图14.13 《四万万人民》中,伊文思表现了中国广袤荒凉之美。

图14.14 《浪潮》中,渔民们一边捕鱼一边谈论他们的困境。

片,但使用了非职业演员并运用纪录片风格拍摄,强调所描绘的社会不公平的真实性(图14.14)。左派电影在1940年代期间变得比较少见,因为电影制作者的注意力已经转向了二战。

政府与企业资助的纪录片

美国

自1933年初富兰克林·罗斯福总统就职之后,美国政府就开始致力于解决大萧条遗留的问题。于是,一些在1930年代初作为左倾电影与摄影联盟成员而开始拍片的电影制作者,转向了由政府资助的纪录片制作。

1930年代中期,"安置局"(Resettlement Administration)想要宣传风沙侵蚀区的情况,这些南方平原声称干旱的原因在于大萧条。佩尔·洛伦茨(Pare Lorentz)是一位对政治感兴趣的年轻知识分子,他从未拍过电影,但获得了6000美元的预算拍摄了一部《开垦平原的犁》(*The Plow That Broke the Plains*, 1936)。洛伦茨坚信电影对于社会的好处,希望把《开垦平原的犁》作为短片放在商业电影节目组合里放映。他聘请拉尔夫·斯坦纳、保罗·斯特兰德和利奥·赫维茨担任摄影师,三人都曾是电影与摄影联盟的成员。这个摄制组发现自己与好莱坞的既得利益形成了冲突,因为好莱坞把他们的作品看成有政府支持的竞争。要找到一家愿意卖给他们生胶片的公司都很困难,也没有任何发行商愿意发行《开垦平原的犁》。直到著名的作曲家弗吉尔·汤姆森同意利用民谣为影片配乐,这部影片才有了一个主要的卖点。

尽管影片超出了预算,但却获得了成功。纽约丽都影剧院(Rialto Theater)的经理计划上映该片并大肆宣传,结果导致全国数以千计的影剧院预订该片。该片的成功以及白宫对此片的首肯,使得洛伦茨的下一部影片《大河》(*The River*, 1937)获得更高的预算。《大河》由威拉德·范戴克(Willard Van Dyke)担任摄影,并再次由汤姆森提供激情的配乐。这几个电影人展示了砍伐树木如何造成密西西比河流域大量的水土流失(图14.15)。一场洪水迫使他们延长了拍摄计划,但这种戏剧性的影像却为田纳西河谷管理局筑坝项目的好处提供了证据。鉴于洛伦茨前一部影片的成功,派拉蒙承担了《大河》的发行,结果《大河》同样广受欢迎。

罗斯福总统非常欣赏《大河》,并责成设立"美

图14.15 通过展现一间小屋受到水土流失的威胁,《大河》暗示了政府行为的必要性。

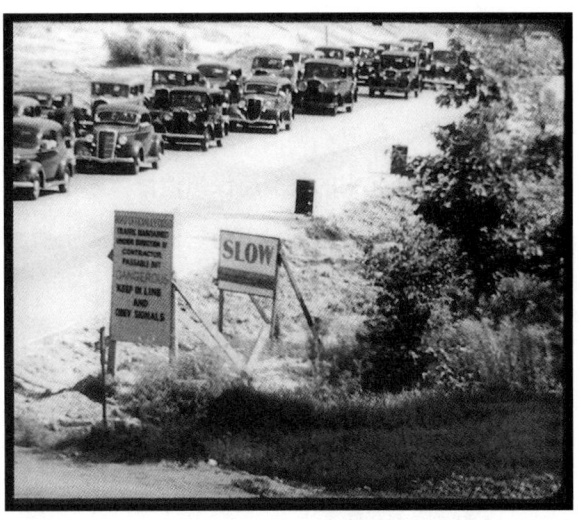

图14.16 《城市》一个周末外出的段落里,车辆沿着道路缓慢移动,反讽地配着阿龙·科普兰欢快的音乐,强调了城市里拥塞的交通状况。

国电影服务处"(U.S. Film Service),为各个政府部门摄制影片。洛伦茨担任了这个服务处的头目,他开始召集一群电影制作者展开了几个项目的工作。例如,约里斯·伊文思即被邀请为农村电力局(Rural Electrification Agency)拍摄了一部《电力与土地》(Power and the Land,1941)。然而,事实证明洛伦茨缺乏管理能力,服务处终于在1940年被解散。它的拍摄项目转给了各个政府机构,因此《电力与土地》最后是由农村电力局完成的。不久之后,随着大战的爆发,军方开始投拍一些纪录片,而其他项目都是来自好莱坞公司的委托制作。

一些参加过电影与摄影联盟并为美国政府工作过的电影制作者,都能找到赞助机构,拍摄出一些重要的纪录片。例如,美国规划师学会(American Institute of Planners)就委托制作了有关1939年纽约世界博览会的影片《城市》(The City)。这部影片由拉尔夫·斯坦纳和威拉德·范戴克执导,根据洛伦茨的大纲完成。凭借阿龙·科普兰(Aaron Copland)提供的配乐,音乐再一次扮演了关键的角色,《城市》与其他政府纪录片尤其是《大河》极为相似,在提出问题(过度拥挤的城市)之后接着给出了解决办法(根据城市规划重建)。通过隐藏的摄影机捕捉到的幽默小插曲,再加上快速的节奏,影片创造出娱乐价值与信息内容。在一个著名的场景中,一个自动化的咖啡馆把食物推动给那些等待午餐的顾客,犹如他们正处在一条装配线上。其他一些场景则强调交通和拥挤的状况(图14.16)。机构和企业对纪录片的资助,在接下来的几十年中将会变得越来越重要。

英国

美国政府对纪录片的资助较为短暂,而英国却在1930年代初期成立了一个重要的国家电影制作团体。这个团体制作了如此多的经典纪录片,以至于电影史家们长期以来专注于英国电影中的这一现实主义潮流,而常常忽视其他更为娱乐化的电影制作。

纪录片模式这样迅速地发展,主要应归功于出生于苏格兰的约翰·格里尔逊(John Grierson)的努

力。格里尔逊1920年代在美国接受教育期间，就对美国电影和广告如何强有力地塑造大量受众的反应留下深刻印象。然而，他也对莱坞电影失去把娱乐性与教育性结合起来的机会而深感遗憾。格里尔逊颇为赞赏苏联电影，这不仅因为它们在艺术上所具有的创新性，还因为这些由政府资助拍摄的影片力图在思想上影响观众。他帮助《战舰波将金号》准备了在美国发行的版本。他极为欣赏罗伯特·弗拉哈迪为拍摄《北方的纳努克》在商业电影工业之外的本土企业中寻找资金的策略（该片由一家皮草公司资助）。同时，他也认为弗拉哈迪太过迷恋原始文化，而过少关注对现代社会的影响。

格里尔逊于1927年回到英国，遇到一位热情的支持者斯蒂芬·塔伦茨爵士（Sir Stephen Tallents），他是一个专门负责向全世界推广英国产品的政府机构——帝国销售委员会（Empire Marketing Board）——的负责人。塔伦茨筹划提供资助，让格里尔逊制作一部有关鲱鱼渔业的纪录片（很可能是因为财政部的一位重要官员是鲱鱼渔业专家）。其结果是一部短片《漂网渔船》（*Drifters*），发行于1929年。格里尔逊对苏联蒙太奇电影的兴趣也是很明显

图14.17 《漂网渔船》并不强调英国渔业科学和经济的层面，而是强调工人劳动的活力与尊严。

的：他在渔船的各个部位之间快速剪辑，他的影像把普通的工作表现得具有英雄感（14.17）。

英国的放映商向来对放映纪录片不感兴趣，因而《漂网渔船》的首映是在电影协会中举行的，一起放映的还有《战舰波将金号》。影片获得新闻界一致好评，这导致众多商业影院纷纷订购该片拷贝。然而，整个1930年代，格里尔逊及其同道们依旧面临着他们的影片遭到商业放映抵触的问题。因此，格里尔逊逐渐强调在学校和教育团体中发行16毫米拷贝。

深度解析 罗伯特·弗拉哈迪：《亚兰岛人》与"罗曼蒂克纪录片"

1920年代中期《摩拉湾》商业失利之后，罗伯特·弗拉哈迪曾短暂地与茂瑙合作拍摄《禁忌》一片（参见本书第7章"好莱坞的外国电影人"一节）。在退出这一项目后，他陷入了一种无所事事的状态。就在此时，格里尔逊邀请他加入帝国销售委员会的电影部门。

弗拉哈迪开始在一些工厂和矿区拍摄一部有关英国工业的电影。然而事实证明他太过无拘无束的个性不适于从事政府电影制作，但他所拍摄的大量胶片素材，却成为《工业化英国》（*Industrial Britain*，1933）一片的基础，该片属于格里尔逊的帝国销售委员会电影部的少数得意之作。

到1931年，弗拉哈迪构想了拍片计划，拍摄爱尔兰西海岸之外偏僻荒凉的亚兰诸岛。迈克尔·鲍尔肯——英国最大的电影公司英国高蒙公司的负责人——同意资助这部影片。弗拉哈迪与他的摄制组

深度解析

 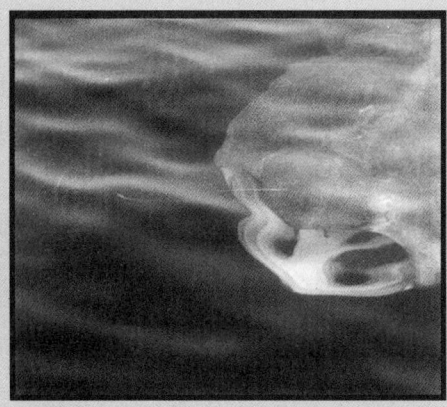

图14.18，14.19 《亚兰岛人》中，弗拉哈迪通过使用传统的正反打镜头连贯性剪辑技巧，营造出一个小男孩与一头巨鲨不期而遇的感觉。

花了几年时间寻找当地居民扮演片中的角色。弗拉哈迪突出表现了亚兰岛居民不知疲倦的努力：他们为海藻施肥，在岩石地上种植作物，在大风大浪中捕鱼；这样的戏剧性也体现在一对夫妇和他们幼小的孩子的故事中。

弗拉哈迪还增加了一场岛民们在敞篷小船上用渔叉猎捕晒太阳的巨大鲨鱼的戏，虽然这种猎捕方式早在这些渔民出生之前就已经消失了（他在《摩拉湾》中也复现了一种已经废弃的文身仪式）。他根据一些古董重新制作了渔叉，岛民们也学习了怎样进行这种危险的猎鲨活动。弗拉哈迪执著于这种由戏剧性场景所产生的悬念。特别是一个扰人心魄的时刻：一个名叫迈克林（Mikellen）的小男孩爬下悬崖靠近水边时却发现自己正看着一只巨大的鲨鱼的嘴巴（图14.18，14.19）。

《亚兰岛人》（*Man of Aran*）最终在1934年首映并赢得评论家和观众的一致肯定。该片还被评为威尼斯电影节的最佳影片。然而，它也激起了相当强烈的争议。很多纪录电影工作者认为它是一部逃避主义的虚构影片。左派人士——包括一些和电影与摄影联盟有关系的人——都抨击该片没有涉及亚兰岛人的社会处境，包括没有出现剥削岛民的地主。格里尔逊虽然对弗拉哈迪持有保留意见，但他还是为这部影片做了辩护：

与弗拉哈迪那种罗曼蒂克纪录片相比，后起一代的电影工作者希望纪录片更严谨、更复杂、更冷静和更古典，这当然是合理的。希望一部纪录片的素材和主题都来自我们的社会组织而不是文学里的田园诗，这也是正确的。然而有些因素我们必须仔细考虑。第一个因素是弗拉哈迪天生是一位探险家，并且这就是他的才华所在……

今年只有不超过六部商业电影能与《亚兰岛人》中单纯的情感与杰出的动作相比。我衷心祝贺弗拉哈迪把商业电影如此高明地提升到它的极限。我也无比赞赏他在又一次与商业主义令人作呕的遭遇中表现出来的坚韧不屈。[1]

然而，《亚兰岛人》最终还是导致格里尔逊与弗拉哈迪两人的分道扬镳。由于找不到工作，弗拉哈迪重返美国，在那拍摄了《土地》（*The Land*，1942）和《路易斯安那州的故事》（*Louisiana Story*，1948）。

[1] 引自Paul Rotha, *Robert J. Flaherty：A Biography*, ed. Jay Ruby（Philadelphia：University of Pennsylvania Press, 1983），p. 153。

1930年，帝国销售委员会聘请格里尔逊组建一个永久性的电影部门。他招募了很多年轻的电影制作人，他们大多数都是自由工作者，其中包括保罗·罗瑟（Paul Rotha），电影协会的创始人之一，后来他撰写了一本颇有影响的关于纪录片的早期论著《纪录电影》（*Documentary Film*，1935）。这一团体试图呈现有关工人阶级的正面影像。然而，他们大多数人都缺乏经验，都是在工作中学习电影制作技巧。他们拍摄了一些通常只获得有限发行的无声短片，许多影片甚至只在铁路车站作为广告片放映。1931年，为了让销售委员会的电影部门具有活力，格里尔逊聘用了罗伯特·弗拉哈迪（见"深度解析"）。

还没等到帝国销售委员会转向制作更具野心的电影作品，它就在1933年被解散了。塔伦茨转而掌管邮政总局（General Post Office，GPO）的公关事务。邮政总局是一个巨大的政府机构，覆盖传播的很多领域，包括广播和早期的电视。塔伦茨带着格里尔逊和他周围的一帮人一起赴任，他们成立了GPO电影部。这个部门最终汇聚了几个将会成为英国最重要的纪录片制作者的人：巴兹尔·赖特（Basil Wright）、阿瑟·艾尔顿（Arthur Elton）、埃德加·安斯蒂（Edgar Anstey）、哈里·瓦特（Harry Watt）、阿尔贝托·卡瓦尔康蒂和斯图尔特·莱格（Stuart Legg）。

GPO电影部作品颇丰。他们的很多影片都主要是面向学校发行的教谕式作品。在某些情况下，也会采用更为诗意化或戏剧化的方式，这些影片则会在更大范围的影院中上映。其中最受欢迎的影片之一是《夜邮》（*Night Mail*，1936，巴兹尔·赖特与哈里·瓦特联合执导）。它的主题很简单：一班每天从伦敦开往格拉斯哥的夜间列车典型的旅程。然而，它的形式却既复杂又抒情。一位前程远大的青年作曲家本杰明·布里滕（Benjamin Britten）提供了配乐，W. H. 奥登（W. H. Auden）则为影片撰写了诗一样的旁白。从一个农民接收报纸这样的日常生活细节，到列车在英国乡村广阔土地上行驶的壮丽远景（图14.20），该片囊括了大量各种各样的镜头。

格里尔逊同时也在寻求企业的支持。GPO电影部的成员们制作出了几部不同题材的经典纪录片。英国在印度和锡兰的殖民地的茶叶生产是一项重要产业，1934年，巴兹尔·赖特为"锡兰茶叶宣传委员会"（Ceylon Tea Propaganda Board）执导了影片《锡兰之歌》（*Song of Ceylon*）。这部影片只是简单地涉及茶叶贸易，主要表现锡兰过去与现在的文化之美。实际上，影片精彩的影像和它密集的声轨暗示了现代商业是对这个社会的一种侵犯。

1935年，阿瑟·艾尔顿与埃德加·安斯蒂合作执导了一部获得资助的不同类别的影片。当时，天然气、照明与煤炭公司（The Gas，Light and Coke Company）希望促进天然气和照明在现代房屋中的使用，委托他们拍摄了影片《住房问题》（*Housing Problems*）。艾尔顿与安斯蒂实验性地采用了直接实地录音的方法，录制了工人们在他们冰冷公寓里的访谈。这种访谈的手法此后将在纪录片和电视节目制作中一直风行。虽然受访者们明显预先接受过采访，只是为了拍摄而重复他们所记住的陈述，但真实的人描述他们自己的问题，其效果还是令人痛切难忘的（图14.21）。影片的最后，通过对一些家中已装有天然气、对生活比较满意的人们的访谈，暗示了公共设施能够提高生活水准这一主题。然而，先前对贫民窟居住者的访谈具有的效果仍然挥之不去，使得整部影片都弥漫着一种社会批评的感觉。

图14.20 （左）《夜邮》中的火车伴随这样的旁白叙述："这就是穿越边界的夜邮／带着支票和邮政汇票／给富人的信／给穷人的信／拐角处的商店／隔壁的女孩。"

图14.21 （右）《住房问题》中，粗糙的实地照明和直接访谈方法强化了工人阶级妇女处境的强烈真实感。

对私人资助的强调导致GPO电影部发生了重大的变化。阿瑟·艾尔顿离职，为壳牌石油公司（Shell Oil）组建了这个国家最重要的公司电影部。斯图尔特·莱格和巴兹尔·赖特也各自成立独立制片公司，专为商业赞助拍片。格里尔逊自己也在1937年退出，创办了一家为赞助商与电影工作者牵线搭桥的公司。1939年，他去了加拿大，在那里，他受命组建了加拿大国家电影委员会（National Film Board）。

阿尔贝托·卡瓦尔康蒂取代格里尔逊成为GPO电影部的负责人。阿尔贝托·卡瓦尔康蒂是一名出生于巴西的电影制作者，曾在1920年代以一部《唯有时间》（参见本书第8章"抒情纪录片：城市交响曲"一节），推动了城市交响曲电影类型的形成。他为GPO电影部制作的重要影片是《采煤场》（*Coal Face*, 1936），一部关于煤矿业的纪录片，影片使用了一条由富有节奏的评述以及布里滕的音乐组成的复杂音轨。卡瓦尔康蒂与留下来的其他成员偏离了格里尔逊强烈的独立色彩以及对教谕式手法的专注。在卡瓦尔康蒂的领导下，该部门所制作的影片汲取了更多来自商业电影的叙事技巧，《北海》（*North Sea*, 1938，哈里·瓦特）即是一例。由于受到弗拉哈迪的影响，他们也采用了事件搬演的手法。

1940年，GPO电影部门被纳入情报部（Ministry of Information）。此时正值二战早期阶段，不久之后，该部门就成为战时纪录电影制作的中心。

战时纪录片

第二次世界大战的爆发突然改变了纪录电影制作的地位。那些批评资本主义政府的左派电影工作者认识到改变立场、支持反法西斯战争的必要性。一些参战国家的军事机关，号召职业电影工作者和那些原本主要从事故事片拍摄的重要导演转向纪录片创作。纪录片变得非常流行。在电视新闻出现之前的那些日子里，那些有成员服役或直接面临危险的家庭，都可以在当地的影院上映的新闻片和纪录片里观看各种战时事件。

好莱坞导演和二战

直到1941年的11月7日，美国还仍置身于不断升级的欧洲冲突之外。此时日本对位于夏威夷的美国海军基地珍珠港主动发起一场毁灭性袭击。几天之后德国也对美国宣战，于是一场全球性的冲突不可避免地发生了。

美国政府直接号召好莱坞电影公司制作影片以

支持战事。珍珠港事件和德国宣战之后，五角大楼旋即要求哥伦比亚公司杰出导演弗兰克·卡普拉拍摄一系列宣传影片。这些影片的目的是要向美国的军人和海员解释他们的国家为什么已经进入战争状态，为什么他们必须帮助其他国家抵抗德国、意大利、日本以及轴心国的其他成员。尤其必要的是解释美国与苏联的新联盟，因为此前苏联一直被描绘成对美国公众的一种威胁。

卡普拉本人进入军队直升为陆军少校。他回忆起曾经看过的莱妮·里芬施塔尔的《意志的胜利》，认为激励士兵战斗的最佳方式是利用那些描绘敌人势力的现存影片。他主要根据从德国和其他敌军那里缴获的影片，再结合来自盟军的资料，创作出名为《我们为何而战》（Why We Fight）的系列片。在他的指导之下，导演们把这些资料片段汇编起来，并通过迪斯尼公司提供的动画地图解释军事战略。影片中还一个具有说服力的旁白叙述者告诉观众应该如何理解这些影像（图14.22）。这一系列由七部影片组成：《战争序幕》（Prelude to War, 1942）、《纳粹的进攻》（The Nazis Strike, 1942）、《瓜分与征服》（Divide and Conquer, 1943）、《不列颠之战》（The Battle of Britain, 1943）、《苏联战场》（The Battle of Russia, 1943）、《中国之抗战》（The Battle of China, 1944）和《美国的参战》（War Comes to America, 1945）。一些好莱坞大腕，如演员沃尔特·休斯顿（Walter Huston，担任旁白叙述者）和作曲家阿尔弗雷德·纽曼（Alfred Newman）都曾匿名为其中一些影片工作。这一系列影片要求新征士兵必须观看，其中一些也曾面向公众放映。

其他一些好莱坞导演也很快加入为国效力的行列，他们往往通过具有冲击力的纪录影片，记录战争的方方面面。约翰·福特加入海军，担任战地摄

图14.22 《不列颠之战》中，一段动画把欧洲地图变成了一头即将吞噬英国的纳粹鲸。

影分队（Field Photographic Branch）的负责人。因为军事情报预测日本将攻击中途岛，福特和他的摄影师就赶到该岛去拍下二战的这一转折点。他们用16毫米的摄影机，捕捉日军的进攻和美军的反击，其中有一个镜头非常令人难忘——在激烈混乱的战斗中，美国国旗升了起来。福特把这些胶片素材与演员以演讲表达美国民众典型心声的镜头剪辑在一起，他还在声轨中使用了传统的民谣音乐。于是有了一部关于美国力量的赞歌：《中途岛战役》（The Battle of Midway, 1942，二十世纪福克斯与海军联合制作）。福特后来因为在战场上受伤而被授予勋章，《中途岛战役》也荣获奥斯卡最佳纪录片奖。

威廉·惠勒则在空军服役，在那里执导完成了《孟菲斯美女号》（Memphis Belle, 1944；图14.23），这是一部关于轰炸德国的影片。早在战争初期，约翰·休斯顿就以《马耳他之鹰》一片奠定其作为故事片导演的声望。战争期间他拍摄了两部异常大胆直率的影片。在《圣·彼得洛》（San Pietro，通常称为《圣·彼得洛战役》[The Battle of San Pietro]，1944）一片中，休斯顿的任务是要解释盟军穿越意

图14.23 （左）轰炸时所携带的16毫米轻便摄影机为《孟菲斯美女号》拍摄了一系列壮观的空中镜头，包括这个以空军中队喷气痕迹为背景的飞机机尾的镜头。

图14.24 （右）《上帝说要有光》中，摄影机停留在经过治疗恢复了说话能力的一个受伤的士兵喜悦的脸上；前景左侧可以看到他的治疗医师。

大利为何耗时如此之多。他使用了盟军穿越意大利村庄时前线随军摄影师拍摄的胶片素材。这部影片差点被禁，因为休斯顿把士兵们的声音与他们的尸袋的镜头并置在一起。在经过一些修改后，该片才获准发行。

休斯顿接下来的一部作品《上帝说要有光》（*Let There Be Light*）遭遇了更严峻的审查问题。军方本来要求他拍摄一部关于弹震症受害者康复状况的影片。休斯顿采用现场直接录音，拍摄了大量坦率的访谈，受访者是正经历治疗的受伤士兵。该片实际上是史无前例地使用了不经排演直接记录人们对画外提问的反应的手法（图14.24）。《上帝说要有光》将士兵的伤痛表现得如此真实有效，以至于遭到美国政府的禁令，因而它对后来纪录片制作的发展没有产生任何影响。直到1970年代，该片才得以公开放映。然而，《上帝说要有光》的出现仍然预示了纪录片历史中"直接电影"（Direct Cinema）时代的到来，特别是弗雷德里克·怀斯曼（Frederick Wiseman）的"无偏见"（unbiased）拍摄方法（参见第24章）。

英国

德国入侵英国在东欧的盟国——主要是波兰和捷克斯洛伐克，导致英国在1939年9月3日对德宣战。之后还不到一年，即1940年8月13日，德国发动了对英国本土的一场大轰炸，这通常被称为"不列颠之战"或"伦敦大轰炸"（the Blitz）。德国轰炸机的攻击目标既有平民区也有军事设施，成千上万的伦敦市民常常在地铁的月台上过夜。很多平民被炸死，英格兰的南部和东部地区也遭受严重的摧毁。英国人民坚决的抵抗迫使纳粹军队在几个月之后把更多的注意力转向了苏联。

英国纪录电影为巩固联合阵线抵抗纳粹进攻作出了贡献。一些影片是由一些正在服役的制作小组拍摄的。陆军和皇家空军联合制作了《沙漠的胜利》（*Desert Victory*，1943，罗伊·博尔廷［Roy Boulting］），一部关于二战转折点之一的北非战役以及德国在阿拉曼的失败的长片。众多摄影师在沙漠中拍摄（图14.25），而且常常是在战斗最激烈的时刻。素材镜头、地图以及搬演片段，该片全都用上了，对这场大会战进行了清楚而精彩的描绘。快速的剪辑则强化了战争场面的紧张激烈。《沙漠的胜利》在很多国家都受到欢迎，甚至赢得了美国的奥斯卡最佳纪录片奖。

大战一爆发，GPO电影部就成为皇冠电影小组（Crown Film Unit），致力于拍摄与战争有关的影片。这个小组的成员有一些是曾经跟随格里尔逊的纪录电影工作者，比如哈里·瓦特，他拍摄的《今

图14.25 （左）《沙漠的胜利》中，首相和国防大臣温斯顿·丘吉尔访问军队时举手做出他著名的"V"字手势表示胜利。

图14.26 （右）《今夜的目标》中的一位美国士兵和一位苏格兰士兵，他们都是轰炸队的成员。

夜的目标》（Target for Tonight，1941）表现了一场典型的对德国的轰炸袭击。实际上，影片中的所有行动，从基地和人员的准备工作，到飞机的返航，都是搬演的。然而，影片开场字幕强调"本片中的每一个角色，都由真正参与此项工作的男士和女士扮演"。该片并不只是传达信息，它也采用了战争故事片的惯例。一些小细节为影片增添了人性的趣味，比如其中有一名飞行员忘记自己的头盔放哪里了。同样，《今夜的目标》中的轰炸部队也是由不同民族的人混合组成的（图14.26）。某种程度上也许正是因为这些"虚构"的特点，本片受到了极大的欢迎。

一位极为重要的纪录片工作者在此期间崭露头角。亨弗莱·詹宁斯（Humphrey Jennings）——一位艺术家和诗人——从1934年起就在GPO电影部从事表演、剪辑和编剧等工作。他曾执导过一部有关英国人休闲活动的重要影片《闲暇时光》（Spare Time，1939）。詹宁斯与其亲密的合作伙伴剪辑师斯图尔特·麦卡利斯特（Stewart McAllister）一起，设计出一种以抒情方式呈现普通英国公民生活的风格。这对搭档常常把一些在不同场所拍摄的镜头剪辑在一起，但却让声音从一个场所延续到另一个场所。这种对位法会促使观众积极寻找各个事件之间的关联。

詹宁斯的这一手法被证明非常适合描绘战争爆发时大后方的状况。相对于赞颂战争中激动人心的荣耀，他更专注于呈现英国民众平和的恢复。在瓦特和帕特·杰克逊（Pat Jackson）的协助下，詹宁斯制作了《最初几天》（The First Days，1939），展现伦敦为应对无法避免的轰炸所进行的准备。《伦敦挺得住！》（London Can Take It!，1940，也是与瓦特合导）是关于伦敦大轰炸，它的片名揭示了詹宁斯在他的战时电影中所捕捉到的坚定情怀。

《倾听不列颠》（Listen to Britain，1942，与麦卡利斯特联合执导）反映出两人对于声音的迷恋。他们只使用音乐和音效，在绵延不绝的日常活动中自由穿行，不甚和谐地伴随着战争的种种提示。比如，国家美术馆中的一个场景，表现的是一场音乐会，背景是一个空画框，其中的画出于安全缘故已经移走。音乐会的音乐延续到大厅外，一名女孩正坐在那里看书，一只阻塞气球正在她头顶上空飘飞。当场景转换到一个工厂，音乐立即让位于坦克组装所发出的隆隆巨响。在该片的其他部分，流行音乐也常常跨越不同场所的一连串镜头。

1943年，詹宁斯拍制了一部纪录长片《战火已起》（Fires Were Started），讲的是国家消防署在闪电战期间扑灭德国燃烧弹造成的火灾时所起的作用。

图14.27 《战火已起》中搬演的情节让詹宁斯得以在灭火的细节镜头之间进行切换，比如两个消防队员在屋顶上的这一特写镜头。

图14.28 孩子们穿过战争中的瓦砾堆时，旁白的叙述者对蒂莫西说："当你来到我们中间，我们已经打了五年仗。我们憎恨打仗，但为了活下去我们必须打仗。我们还有一种情感，深藏于我们的内心，就是我们是在为你打仗，为了你也为了所有其他宝贝。"

这部影片完全是经过调度排演的，通过一小群人物的表现为故事增添了人情味。詹宁斯既描述了他们灭火的行动也表现了他们度假时的行为——打台球、喝啤酒、听音乐。为了拍摄火灾场面，几座遭到轰炸破坏的建筑物被点火燃烧，以方便詹宁斯仔细地构图取景并拍摄足够多的镜头，好按照故事片风格来剪辑场景（图14.27）。尽管所有这些事件都经过导演的安排设计，但那些真正参加过闪电战的消防队员都认为这部影片具有高度的真实性。

就像捕捉战时大后方的情形一样，詹宁斯也在《写给蒂莫西的日记》（A Diary for Timothy，1945）中对即将来临的战后时期进行了思考。由E.M.福斯特（E. M. Forster）撰写的旁白，向一个出生在英国参战五周年纪念日的婴儿诉说，不是简单地告诉他发生了什么，而是要告诉他为何会发生战争（图14.28）。这部影片把婴儿蒂莫西的场景与战时的一些事件——比如约翰·吉尔古德（John Gielgud）排演《哈姆雷特》与警察处理炸弹——并置在一起。

《写给蒂莫西的日记》试图把战时的经验传达给必将建设一个新社会的年青一代。

詹宁斯在战争结束后还制作了几部影片，但它们都没有再次表现出那种使他成为战时最重要的纪录片工作者的尖锐和乐观的品质。1950年，他在勘查外景地时发生的一次意外事故中逝世。1952年，皇冠电影小组解散，但它的一些成员在战后仍然继续从事着受到资助的纪录片创作工作。

德国与苏联

在纳粹时期，明目张胆的宣传片只是德国电影相对小的一个部分（参见本书第12章"纳粹时期的电影"一节）。然而，当时的大多数排片节目组合中都包括新闻片和纪录短片，而这些总是含有纳粹的宣传。与其他国家的情况一样，德国的一些有所成就的电影制作者有时也会参与这些影片的工作。比如，1920年代曾创作实验电影和纪录电影的瓦尔特·鲁特曼，拍摄了一些这样的短片（图14.29）。1940年，有四个新闻片系列，在戈培尔的操持

图14.29 瓦尔特·鲁特曼利用他在抽象画方面的才华为纳粹的《德国军备》(*Deutsche Waffenschmieden*,1940)工作,图示的镜头里,工厂的一名工人正在检查一支新枪管的内部。

下,这四个系列被合而为一,即《德国每周新闻》(*Deutsche Wochenschau*)。

在战争初期,因为观众们迫切想知道来自前线的消息,影院里观众人数直线上升。起初,这些新闻片描绘的全都是德国军队在国外碰到的阻碍以及他们克服阻碍的情形(图14.30),死亡和痛苦从不会被展现。然而,德国1943年在斯大林格勒惨败之后,观众们对这些一味歌功颂德粉饰太平的影片也不再感兴趣。《德国每周新闻》则迎合纳粹挑起的全面战争而变成纯粹的煽动,极力强调敌人的狰狞恐怖。

苏联纪录片则选择了一条不同的路径,强调德国侵略者带来的巨大创痛和破坏。而随着战争进一步发展,电影工作者也以真实的英勇胜利的事件来激励民众。《莫斯科城下大败德军》(*Defeat of the German Armies Near Moscow*,1942,列昂尼德·瓦尔拉莫夫 [Leonid Varlamov] 与伊利亚·科帕林 [Ilya Kopalin] 联合执导,美国上映时片名改为《莫斯科反击战》[*Moscow Strikes Back*],该片获得奥斯卡奖)鲜明生动地再现了苏军对法西斯军队的反击。《斯大林格勒》(*Stalingrad*,1943,瓦尔拉莫夫)描绘了这个最终被证明是二战转折点的围城战。亚历山大·杜甫仁科在战争期间担任纪录片的监制,其中包括感人至深的《为我们的苏维埃乌克兰而战》(*The Fight For Our Soviet Ukraine*,1943,尤利娅·索恩采娃 [Yulia Solntseva] 与Y. 阿夫杰延科 [Y. Avdeyenko];图14.31)。

二战结束之后,电影院里看到纪录片的机会变少。然而,为军事电影所开创的一些技巧,也影响到了故事片制作。此外,纪录片使得观众习惯了从电影放映节目中看到对真实事件的描绘,所以在某些情形下,一种更为伟大的现实主义出现在了娱乐电影中。

图14.30 (左)《德国每周新闻》描述了德国军队在俄罗斯—乌克兰前线冬天所遭遇的困境,图示镜头中,一架飞机正在厚厚的冰雪中起飞。

图14.31 (右)《为我们的苏维埃乌克兰而战》中,杜甫仁科使用常见的鲜花母题,将鲜花与德军造成的真实破坏并置在一起(可与图12.8对照)。

国际实验电影

先锋派电影经历1920年代的全盛之后，于1930年代进入一个衰落时期。有声电影制作更高的成本使得一些电影制作者失去了继续制作实验电影的勇气。其中有些人转向了纪录片，而且通常是具有政治性质的纪录片。纳粹政权下的官方政策禁止"颓废"的现代主义风格的艺术，大多数德国电影人要么流亡国外（如汉斯·里希特移居美国），要么与新政权合作（比如我们刚刚讨论过的瓦尔特·鲁特曼）。

然而，实验电影并没有完全消失。先锋派叙事电影和抒情电影，如城市交响曲之类，依然很受欢迎，特别是受新入行者的欢迎。超现实主义的影响依然继续着，独立动画片也在复兴中。战争期间，对移民和新一代的电影工作者来说，美国和加拿大成为另类电影的中心。

实验叙事，以及抒情和抽象电影

1920年代末和1930年代初，一个小型的支持业余实验电影制作的系统在美国发展起来。业余电影制作俱乐部越来越多，16毫米胶片的实用也让制作变得更为便宜。艺术电影院和电影俱乐部既出租也展映实验电影。电影与摄影联盟也在发行左派电影的同时发行了一些实验电影，"业余电影联盟"（the Amateur Cinema League）则提供了另一个出口。还有一些电影制作者通过邮件出租他们自己的作品。

实验叙事电影具有很多个方向。1931年，奥地利流亡导演查尔斯·维多（Charles Vidor）拍摄了《间谍》（*The Spy*），改编自安布罗斯·比耶尔斯（Ambrose Bierce）的短篇小说《枭河桥记事》（*An Occurrence at Owl Creek Bridge*）。一个被判处绞刑的人似乎逃跑了，漫长的追逐终止于发现这次逃跑只是他死前的一种幻觉。维多进入好莱坞，在那里执导了很多长片。

城市交响曲是制作预算低微的电影人最喜爱的一种类型。雄心勃勃的纽约摄影师和电影制作者陈力拍摄了《布朗克斯的一个早晨》（*A Bronx Morning*, 1931）。这部诗意纪录片把街道上拍摄的诸如商店开门之类的简单动作母题与人们出门社交编织在一起（图14.32）。该片的摄影和剪辑让陈力有机会在苏联国立电影学院获得一个位置，在那里他与谢尔盖·爱森斯坦一起研究电影，并协助拍摄最终流产的电影项目《白静草原》（参见本书第12章"社会主义现实主义教条"一节）。在葡萄牙，马诺埃尔·德·奥利韦拉（Manoel de Oliveira）在杜罗河的入口处拍摄了《杜罗河上的辛劳》（*Douro, Faina Fluvial*, 1931）。奥利韦拉把题材作为对剪辑动态构图进行实验的借口（图14.33）。奥利韦拉在随后的几十年里只制作了少量电影，但在很晚近的时候，他成为一位多产的导演。

赫尔曼·温伯格（Herman Weinberg）是曾在一家早期艺术影院工作并撰写评论的电影爱好者。他也制作了一些实验短片，但保存下来的只有《秋天之火》（*Autumn Fire*, 1931）。该片将抒情纪录片与细微的叙事线索结合起来，在两个已经疏远的恋人之间切换：农村中的女人和城市里的男人（图14.34）。温伯格后来成为职业电影批评家和史学家。

抒情电影也可以变得抽象。战争时期最大胆的电影之一就是16毫米的《身体的地理学》（*Geography of the Body*, 1943），威拉德·马斯（Willard Maas）与玛丽·门肯（Marie Menken）执导。通过大特写镜头，一个男人的身体变成了感性而抽象的山峦和裂缝景观（图14.35）。

图14.32 （左）《布朗克斯的一个早晨》对普通城市生活魅力的赞美。

图14.33 （右）《杜罗河上的辛劳》不断地回到从不同角度所拍摄的这座醒目大桥的镜头。

图14.34 （左）《秋天之火》的很多镜头呈现的都是没有人物的城市景观和乡村风景。

图14.35 （右）《身体的地理学》中通过取景形成的抽象画面。

超现实主义

1930年，法国诗人和艺术家让·科克托拍摄了他的第一部电影《诗人之血》（*Le Sang d'un Poète*，1932年发行）。他的电影资金来自一个富有的贵族诺瓦耶子爵（Vicomte de Noailles，他也资助了路易斯·布努埃尔和萨尔瓦多·达利1930年拍摄的《黄金时代》）。《诗人之血》使得梦境和心理剧类型成为实验电影的重要内容。科克托的电影带有强烈的个人色彩，所使用的母题，如竖琴和缪斯形象，都曾出现在他的诗歌和绘画中。科克托对《一条安达鲁狗》（参见本书第8章"超现实主义"一节）的梦幻般的叙事有所发展，他让一位艺术家的雕像复活并通过一面镜子把他送入一个神秘的通道中。在通道的门背后，他看到了一些与他的艺术具有象征关联的怪异场景（图14.36）。

《一条安达鲁狗》和《黄金时代》完成之后，路易斯·布努埃尔于1930年在好莱坞度过了一段时间，被米高梅聘为一个"观察者"学习电影制作方法（此时配音还没有进入实用，美国的制片厂还需要西班牙语导演）。他倔强的态度使他失去了工作，接下来他在法国待了几年，帮助把好莱坞电影配成西班牙语。他对在拉斯赫德斯（Las Hurdes）——西班牙一个与世隔绝、极度原始的地区——拍摄一部纪录片也很感兴趣。一个对此感兴趣的教师提供了很小的一笔预算，布努埃尔制作了《无粮的土地》（*Las Hurdes*，1932），着重表现了这一地区无计可施的贫穷和疾病。各种各样的痛苦，用一种旅行见闻录的冷静方式呈现出来，对布努埃尔早期作品中的超现实主义构成了一种怪诞的回应（图14.37）。二十年后，他说："我拍摄《无粮的土地》，因为我具有一个超现实主义者的视野，因为我感兴趣的是人的问题。我以不同于此前超现实主义

图14.36 《诗人之血》中，艺术家看到一幅画上有活人的头和手臂。

图14.37 《无粮的土地》展现了近亲结婚导致基因缺陷的牺牲品，这是西班牙偏远地区长期存在的问题之一。

的方式看到了现实。"[1] 该片以无声的方式拍摄，并在1933年以同样的方式进行小范围私密放映。然而，西班牙政府禁止了它，理由是它让国家罩上了一层负面阴影。1937年，它终于在法国上映，配上了现代拷贝上所听到的音乐和旁白。

在此之后，布努埃尔做了剪辑师，并与人合导了几部西班牙电影，然后于1940年代初回到美国，在那里，他继续做着一些零散的电影制作工作。直到战后，他作为一个电影导演的职业生涯才再次变得辉煌。

另一个迥然不同的超现实主义者也在这一时期完成了一部影片。自学成才的美国艺术家约瑟夫·康奈尔（Joseph Cornell）在1930年代初期开始绘画，但他迅速成名主要是因为他那些把现有物品放进玻璃展示盒中的令人遐想的装置作品。这些装置作品把古玩、地图、电影杂志剪报以及其他被纽约二手商店淘汰的快消品混合在一起，营造出一种神秘和怀旧的气氛。虽然康奈尔在皇后区过着与世隔绝的生活，但他也迷恋芭蕾、音乐和电影。他喜欢从卡尔·德莱叶的《圣女贞德蒙难记》到B级电影的所有类型，并收集大量的16毫米拷贝。

1936年，他完成了《罗斯·霍巴特》（*Rose Hobart*），这是一部汇编影片，将科学纪录片中的一些片段和环球公司一部异域风情的惊悚片《东婆罗洲》（*East of Borneo*, 1931）经过重新剪辑的镜头混编到一起。康奈尔的这部虚构影片围绕《东婆罗洲》中的女主角罗斯·霍巴特展开。康奈尔尽力不让人从廉价丛林场景和裹着头巾的邪恶反派联想到原始情节所包含的内容。相反，他集中于表现从不同场景剪辑到一起的女演员重复的身体姿势；突然的错位；特别是霍巴特对从剪切自其他电影中的元素的反应，使得她似乎在通过假的视线匹配"观看"。比如，其中有两个镜头是这样的，她如痴如醉地凝视着用慢动作表现的一滴水落到一个池子中所形成的涟漪（彩图14.1，14.2）。康奈尔规定他的电

[1] 引自Francisco Aranda, *Luis Buñuel: A Critical Biography*, tr. and ed. David Robinson (New York: DaCapo Press, 1976), pp. 90—91.

影要以无声片的速度放映（每秒十六格而非通常的二十四格），放映时得加上紫色滤光器，还应配以巴西流行音乐（现代的拷贝已经染成了紫色并配上了合适的音乐）。

《罗斯·霍巴特》似乎仅在1936年放映过一次，放在纽约一家画廊的老电影节目中，被当成"搞怪新闻片"。该片所引起的可怜反响使得康奈尔二十多年不再放映它。他继续以粗糙的形式把电影——多为教学短片和家庭电影——剪辑到一起。1960年代，他把这些东西交给了实验电影制作人拉里·乔丹（Larry Jordan），后者完成了其中一部分，如《沙龙舞》（Cotillion）、《孩子们的派对》（The Children's Party）和《午夜派对》（The Midnight Party；1940? 至1968）。尽管康奈尔于1972年逝世之前一直在继续绘画和制作装置作品，但仍有很多其他的电影残片未能完成。

虽然这一时期制作的超现实主义影片相对较少，但这种方法自此以后一直断断续续地影响着电影的发展。

动画片

1930年代一些最重要的实验电影都采用了动画技术。部分原因是动画片比真人参演的故事片在场景、演员和其他必需物的花销上相对较少。相反，只要有一台摄影机、一些简单的材料和极大的耐心，单独一个电影制作者或一个小团队就能创作出想象力丰富的作品。此外，风格化的动画片也很适合作为广告片，所以一些艺术家通过制作广告片获得资金以支持自己更为个人化的作品。

大多数欧洲动画制作者仍然拒绝使用传统的赛璐珞动画，也许是因为他们认为它与好莱坞商业主义相关联。他们转而设计出另一种替代的精巧方法：逐格动画。

这一时期最具献身精神的个体动画工作者之一，是贝特霍尔德·巴托施（Berthold Bartosch）。他是一位捷克艺术家，一战之后的几年里，他在维也纳和柏林制作了一些动画教育电影。他还协助洛特·赖尼格制作了《阿赫迈德王子历险记》，他因此掌握了拍摄多层半透明材料创造土地、天空和海洋效果的技巧（见图8.18）。1930年，库尔特·沃尔夫（Kurt Wolff）出版社（曾在1920年代发现弗朗茨·卡夫卡[Franz Kafka]）委托巴托施根据法朗士·麦绥莱勒（Frans Masereel）所创作的社会主义木版画拍摄一部影片。巴托施在巴黎艺术电影院"老鸽巢剧院"建立了一个动画站。他采用染黑的玻璃、一些肥皂做的涂片，加上其他材料，在接下来的两年时间里，制作出了《理念》（L'Idée，1932）。这部影片是一个工人理念的寓言，这个工人的理念被拟人化为一个裸女，他将之呈现给工人同事们，却被公司和社会中的暴政压制。虽然人物形象简单，动作生硬，但他们却是在颇有气氛且具微妙阴影的城市景观中活动（图14.38）。尽管巴托施

图14.38 《理念》中的男主角向工厂的工人们宣讲他的理念。该片是在一张透明的平台上利用从下面照射的光拍摄的。

在接下来的几十年里制作一些广告，但他再也没完成另外一部重要的影片。

巴托施的影片激励了另外两位重要的动画师进入电影制作行业。出生于俄罗斯的亚历山大·阿列克谢耶夫（Alexandre Alexeïeff）在巴黎做舞台设计和图书插画的工作。看过《理念》之后，他尝试在电影中创造出雕刻的效果。大约在1934年，他和他的美国合伙人克莱尔·帕克（Claire Parker，他们于1941年结婚）发明了一种动画技术，他们称之为"钉板"（pinboard）。它由一个绷着一块布的框架组成，布上嵌入了50万个双头钉。把钉板不同区域的钉子推到不同的高度，然后从侧面照亮它们，阿列克谢耶夫和帕克就可以利用阴影灰度创造出图像。通过移动每个画格之间的一些钉子产生图像，其所具有的纹理没有其他类型动画能够进行复制。

他们很快就完成了一部杰作《荒山之夜》（Une nuit sur le mont chauve，1934），这部动画片中，他们由莫杰斯特·穆索尔斯基（Modest Mussorgsky）创作的一首交响诗（tone poem）《五朔节之夜》（Walpurgisnacht）入手。在与穆索尔斯基的主题保持一致的同时，阿列克谢耶夫和帕克创作了一系列不断变化的怪异图像（图14.39，14.40），以令人眼花缭乱的速度飞向和远离摄影机。这部影片深受评论家和电影协会观众的好评，但两人仍然不得不转向广告片制作以谋生。这些通过移动物体一次一格制作而成的短片，在今天仍被认为是经典。阿列克谢耶夫和帕克在这一时期还制作了另外一部钉板电影，一段迷人的两分钟短片《顺道》（En passant，1943），用以表现一首法国和加拿大的民谣。该片由加拿大国家电影委员会制作，此后两人逃离战争中的法国，到了美国生活。

抽象动画片一直存活到1930年代。在德国，奥斯卡·费钦格（Oskar Fischinger）试图将运动的图形与音乐联系起来。费钦格主要依靠做广告片维持他的小公司，他探索了在抽象动画中使用色彩的可能性。例如，《圆圈》（Kreise，1933）就是为一个广告代理制作的。该片是欧洲制作的第一部彩色电影，这部三分钟的短片传达的简单信息是"托里拉斯触到了所有（社会的）圆圈"（Toliras reaches all [social] circles）。该片的大部分内容都是

图14.39，14.40 《荒山之夜》中，在虚空中旋转的两张面孔迅速且令人恐惧地彼此转变。

由随着音乐旋转和颤动的各种复杂样式的圆组成（彩图14.3）。到了1935年，费钦格在制作香烟和牙膏广告片的同时完成了《蓝色构图》（*Komposition in blau*），影片中是一个三维物体在抽象的蓝色空间中腾跃。

费钦格意识到他不能继续待在纳粹德国，于是到了洛杉矶，在这里他可以制作一些动画片，包括一部米高梅的短片《一部视觉诗歌》（*An Optical Poem*，1937）。该片作为一种新奇的事物受到很多好评，但米高梅的动画部门却并不欣赏费钦格的做法。他曾在迪斯尼片厂短暂工作，《幻想曲》（*Fantasia*）和《木偶奇遇记》设计中的一些笔触就是他的贡献。不过，他在美国的大部分作品很少获得支持。然而，他移居美国后最重要的影片《动画1号》（*Motion Painting No. 1*，1947），由古根海姆基金会提供资金。它由一个单一的长"镜头"组成，持续约十分钟，一个画家的笔触一格一格渐渐疯狂，建构出整个画面，然后另一个画面叠加在第一个之上，如此这般持续下去。六个透明的树脂玻璃图层先后被放在第一层之上从而达成某种效果——费钦格在摄影机中连续创作了数月——中途没有将其洗印出来看看这一技巧是否发挥了作用。结果就是一次与巴赫的《勃兰登堡协奏曲》（*Brandenburg Concertos*）同步的彩色线条不断延伸的炫目习作。1940年代后期，费钦格再也找不到资金支持，因而转向了抽象画创作。

另一位在默片时代就开始制作抽象动画的实验者是莱恩·莱。1929年完成《突色拉瓦》后（参见本书第8章"达达电影制作"一节），他试图制作一些类似影片，却没找到任何资金支持。他开始直接在胶片上绘画。最后，格里尔逊的GPO电影部帮助莱恩·莱投资了他的项目或为他找到了一些资助者。像费钦格一样，他探索了各种可能的新的着色过程，这些方法在1930年代中期成为现实。《彩色盒子》（*A Colour Box*，1935）是一些紧张不安的图形随着音乐舞蹈。该片很受欢迎，并影响了为《幻想曲》工作的迪斯尼动画师。在《彩虹舞》（*Rainbow Dance*，1936）中，莱恩·莱选取原本拍摄在黑白胶片上的实景真人影像，通过操纵彩色胶片乳剂的层次产生出格外生动且一致的色彩（彩图14.4）。这部电影只在影片结尾的一句口号中提到了它的资金赞助者邮政总局："邮政总局储蓄银行在彩虹尽头为你准备了一罐金子。"1930年代末资金赞助开始减少，莱恩·莱为GPO电影部执导了一些富有想象力的纪录片，比如《当馅饼被掰开时》（*When the Pie Was Opened*，1941），这是一部中规中矩的影片，讨论如何使配给食品变得美味可口。

在美国，画家玛丽·艾伦·比特（Mary Ellen Bute）于1930年代开始制作抽象动画电影。像费钦格一样，她也利用熟悉的音乐片段，并创作配合曲调同步变化的活动图像。她的第一批影片，《同步2号》（*Synchrony No. 2*，1935）和《抛物线》（*Parábola*，1937），都是黑白片，但她在《逃逸》（*Escape*，1937）中引入了色彩（彩图14.5）。作为一个精明的女商人，比特设法把她的影片直接发行到普通商业影院，作为正片之前的卡通片放映。她继续偶尔制作短片直到1960年代。

几位西海岸的电影制作者也曾制作抽象动画片。约翰·惠特尼（John Whitney）和詹姆斯·惠特尼（James Whitney）的《五段电影练习》（*Five Film Exercises*，完成于1944年）使用合成音乐构成的声轨（在电子音乐出现之前）。画家哈里·史密斯（Harry Smith）则对蜡染技术进行了探索，将之用到35毫米胶片上绘制图层，通过带子或蜡来控制图

案。在史密斯早期的一些抽象动画片中，纹理丰富的色块粗略地填充着不断变化的图形，同时有一些彩色的斑点覆盖其上（彩图14.6）。

当其他人努力挖掘动画片资源之时，世界上最重要的木偶动画师，拉季斯拉夫·斯塔雷维奇（Ladislav Starevicz）已经在俄罗斯开始创作（参见本书第2章"深度解析"），俄国革命发生后，他移居巴黎，继续施展他那独特的动画风格。他最长的作品之一《福神》（*Fétiche*，1934），把真人表演和木偶混合起来，讲述了一个贫穷的女裁缝精心制作了很多毛绒玩具来供养她生病的女儿。其中一些玩具活了过来，影片的主角，一只玩具狗，出发为小女孩寻找橙子。它经历了很多冒险，并在一家小旅馆遇到各种怪诞人物（图14.41）。这一场景显示了斯塔雷维奇的专业技能——同时调动多个人物并赋予它们可变动且富有表情的脸。斯塔雷维奇继续在巴黎偶尔制作一些动画片，直到1965年去世。

1930年至1945年之间的经济和政治动荡有助于促进纪录电影特别是左翼电影制作者所制作的纪录电影的发展。二战结束以后，冷战所形成的氛围更难以接受这样的电影，左翼电影制作者经常

图14.41 《福神》中，一只鸟和一条鱼的动态骨架试图拿走主角得之不易的橙子。

面临着更艰难的斗争，或是遭遇审查制度更彻底的否决。

1930年代和1940年代初期，实验电影制作者经常在近乎孤立无援和拍片资金极少的条件下工作。然而，1945年之后，随着专门的艺术影院的发展、国际电影节的增多，以及新出现的电影制作补助金，他们的处境多少有所改善。我们将会在第21章中讲述这些发展趋势。

延伸阅读

Brecht, Bertolt. *Brecht on Film and Radio*. Trans. and ed. Marc Silberman. London: Methuen, 2000.

Campbell, Russell. *Cinema Strikes Back: Radical Filmmaking in the United States 1930—1942*. Ann Arbor, UMI Research Press, 1982.

Crunow, Wystan, and Roger Horerocks, eds. *Figures of Motion: Len Lye's Selected Writings*. Auckland: Auckland University Press, 1984.

Evans, Gary. *John Grierson and the National Film Board: The Politics of Wartime Propaganda*. Toronto: University of Toronto Press, 1984.

Hodgkinson, Anthony W., and Rodney E. Sheratsky. *Humphrey Jennings: More Than a Maker of Films*. Hanover, NH: University Press of New England, 1982.

Hogencamp, Bert. *Deadly Parallels: Film and the Left in Britain 1929—39*. London: Lawrence and Wishart, 1986.

Kuhn, Annette. "Desert Victory and the People's War" *Screen* 22, no. 2 (1981): 45—68.

Macpherson, Don, ed. *Traditions of Independence: British Cinema in the Thirties*. London: British Film Institute, 1980.

Moritz, William. "The Films of Oskar Fischinger". *Film Culture* 58/59/60 (1974): 37—188.

Sitney, P. Adams. "The Cinematic Gaze of Joseph Cornell". In Kynastan McShine, ed., *Joseph Cornell*. New York: Museum of Modern Art, 1980.

Swann, Paul. *The British Documentary Film Movement, 1926—1946*. Cambridge, England: Cambridge University Press, 1989.

第四部分

战后时期：1945年—1960年代

第二次世界大战导致很多国家以及国际力量的平衡都发生了深刻的变化。欧洲、日本、苏联和东欧在战争期间都遭受了巨大的破坏，进行重建需要意志力和金钱。然而，美国在经历珍珠港袭击之后，本土并未受到任何实质性的破坏。而且，战争中的开销终结了大萧条，并形成了一直持续到战后多年的新的繁荣局面。这些情况允许美国帮助很多国家进行重建。

本世纪其余的时间里，当战争的余波快要耗尽时，一些伟大的政治转折出现了。苏联控制了几个东欧国家，将欧洲大陆用温斯顿·丘吉尔所谓的"铁幕"分隔开。苏联控制范围内的共产主义国家与欧美联盟于1949年所组成的北大西洋公约组织（NATO）之间长期的斗争，主宰着直到1980年代末期的国际关系。这种冲突就是众所周知的"冷战"（the cold war），因为它通过核武器的囤积而不是实际战争来形成相互的威慑。

另外一个具有重大影响的变化涉及犹太难民在大屠杀的恐怖之后寻找家园的问题。他们来到巴勒斯坦，并在1948年宣布成立以色列政府。经过一场短暂的战争之后，耶路撒冷的划分导致这块被分割的土地始终处于争议之中。

战争之后数十年，特别是1950年代，很多亚洲和非洲国家都摆脱了殖民地的状态。1946年，菲律宾宣布从美国独立。下一年，印度和巴基斯坦成了英联邦内两个独立的主权国家。从1957年到1962年，撒哈拉沙漠以南超过二十四个非洲国家获得独立。

此外，中国内战仍在继续，并导致了1949年的革命，中国共产党夺取了

政权。美国的占领帮助规划了战败国德国和日本的恢复。这样一些事件不可能不从根本方式上改变国际电影的境况。

在很多电影制作大国里，战后数年影院上座率空前高涨。但最终——美国很快，大多数欧洲国家是在1950年代末——观众人数灾难性地剧减。美国率先使用彩色宽银幕和"更大"的更具特色的影片等新的手段招引观众回归影院，但是，黄金时代的垂直整合片厂体系已然终结（第15章）。

美国并非战后唯一保持繁荣的国家。大多数欧洲国家经济很快恢复，这使得很多国家的电影上升至世界前列。政府加强了对国内电影的保护，认为电影是民族文化的重要代表。一个具有巨大影响的电影运动——意大利新现实主义——以及一种对广泛借鉴其他艺术中的现代主义潮流具有自觉性的艺术电影出现在欧洲（第16章和第17章）。同样是这些年里，日本电影赢得了国际赞誉（第18章）。

苏联及其东欧卫星国继续实行国营电影制作，尽管这些国家在尝试不同程度的权力下放。波兰、捷克斯洛伐克和匈牙利的电影制作者在战后声名远扬。苏联官方政策断断续续的解冻允许导演具有更大的自主权。一种节奏类似的自由与禁锢的更替也出现在毛泽东领导下的中国（第18章）。

此外，第三世界电影业也获得大力发展。印度在电影出口上一路领先，阿根廷、巴西和墨西哥也成为重要的制片国度。所有这些电影产业都创造出了重要的电影类型并诞生了很多重要导演（第18章）。

欧洲、苏联集团、拉美和亚洲所出产的新电影通过国际电影贸易及诸如合制协定与电影节之类的附属机制获得了更多的关注。这些电影的流通方式以及它们所根植的艺术传统，促使批评家们和影迷们把电影看做导演的艺术。这一新的参考框架，把电影制作者看成"作者"（auteur），将对战后时期电影怎样制作和怎样消费产生深远的影响（第19章）。

大约在1950年代末期，新一代电影制作者在世界各地冉冉升起并大显身手。在强调个人表达的作者理念的激励下，他们创作出了形式上具有实验性和主题上具有挑战性的"新浪潮"与"青年电影"（第20章）。

艺术电影与新浪潮都是在商业电影产业内运作的，但边缘性的电影制作实践仍在继续提供另类选择。纪录片和试验电影制作者也试图在他们的作品中表达他们个人的见解，他们所开创的很多技术和艺术策略都影响着主流叙事电影（第21章）。

正如我们在前面一些章节中所看到的，电影一开始就是一种国际现象，早期电影制作大国所制作的影片在国际自由地流通。1910年代和1920年代期间，不同风格的民族电影甚至电影运动在一些国家内部兴起。大萧条时期一些国家所施行的孤立主义也激励着民族电影的发展，不支持影片进口的威权政府的兴起和战争期间相互的仇恨起着同样的作用。

然而，二战之后的半个世纪里，我们看到了向一种国际电影的回归。很多因素有助于这一现象。当一些更小的国家扩张或者着手电影制作，电影制作就更彻底地变得具有世界性。在几个从前的殖民地国家里，这一情况尤为真切。艺术电影在电影批评家和电影节支持下的发展壮大，允许具有艺术趣味和文化趣味的电影更为广泛地流传。此外，对受好莱坞主宰的世界电影市场的持续抵抗，也促使一些更小的国家试图把合作制片作为一种竞争策略。正如我们将在第五部分看到的那样，在20世纪最后的几十年里，当大型跨国公司的建立、视频格式的出现以及越来越多的影院的修建进一步促进电影全球化之时，这些趋势也在加速发展。

第15章
战后美国电影：1945—1960

第二次世界大战把美国制造成一个繁荣富足的国家。工人们已在军工行业赚得大量金钱，却很少有机会消费。大批军人回到配偶身边或结婚，准备组建家庭和购买消费品。战争期间日益增长的出生率突然飞升，新出生的一代被称为"婴儿潮"（baby boom）。

美国接受了世界超级大国的角色，扶持它的盟国和一些从前的敌国。与此同时，苏联也努力维护其权威。杜鲁门总统采取了"遏制"政策，试图对抗苏联在世界各地的影响。从1950年到1952年，美国与南韩军队一起在一场非决定性的内战中对抗共产党领导的北朝鲜。美国和苏联一直争夺着对非结盟国家的影响力。美国和苏联之间的冷战将会持续差不多55年。

共产主义者已遍布世界各地的感觉，也导致美国处在了一个充满政治怀疑的时期。1940年代末期，情报机构对一些涉嫌从事间谍或颠覆活动的个体展开了调查。国会的一个委员会深入研究了共产主义者对政府和企业的渗透，在艾森豪威尔总统（1953—1961）的主持下，一项冷战政策得以实施。

然而，即使在美国政府试图推行一个反共统一战线时，美国社会似乎仍分裂成人口统计意义上的不同部分。一个强大的群体由十几岁的青少年组成，他们有钱购买汽车、唱片、衣服和电影

票。随着青少年犯罪的上升,"不良少年"(juvenile delinquent)的形象出现了。其他一些社会团体也取得了突出地位。民权运动在和平主义者马丁·路德·金的带领下加速发展。1954年,最高法院对布朗诉教育委员会(Brown v. Board of Education)一案的判决,通过要求学校废止种族隔离,迈出了终结歧视性法律的重要一步。

1946—1948

战争刚刚结束的三年时间里,好莱坞经历了举足轻重的高潮和低潮。尽管没有人能在1946年做出预测,但制片厂体系走向衰落的时期确实来到了。经历了战时物资紧缩之后,消费者消费支出的突然爆发,非常有助于电影票的销售,当年所创下的票房纪录超过了15亿美元——考虑到通货膨胀的影响,这一数字仍然是纪录保持者。每星期有8到9千万人到电影院看电影,超过1.4亿总人口数的一半(2001年,在超过2.8亿的总人口数中,每星期约有250万人到电影院看电影)。

然而,尽管这些票房数字很是迷人,但好莱坞电影公司却在接下来的两年多里遭遇到一些严重的问题。1947年,美国政府的反共调查把目标转向了数量庞大的制片厂工作人员,而1948年所做出的一项法律判决将彻底改变电影工业特有的结构。

HUAC聆讯会:冷战到达好莱坞

1930年代期间,好莱坞有许多知识分子同情苏联共产主义;有些人甚至加入了美国共产党。他们的左翼倾向在二战期间得到强化,此时苏联是美国对抗轴心国战役中的同盟国之一。美国在战后所推行的坚定反共政策把这些左翼分子置入了一种危险的境地。联邦调查局用了好几年时间收集好莱坞群体中的共产党员或共产党支持者的信息。到了1947年,国会正在调查美国国内的共产党活动,作为众议院非美活动调查委员会(the House Un-American Activities Committee,简称HUAC)所做的全国性调查的一部分,共产党员的活动被认为是政府和私人生活中的破坏性元素。

1947年5月,一些人——他们中有演员阿道夫·门吉欧(Adolphe Menjou)和导演利奥·麦凯里——在与国会代表的秘密谈话中声称,他们愿意说出与共产党有联系的好莱坞人员名单。9月,共和党人J. 帕内尔·托马斯(J. Parnell Thomas)主持了一个HUAC聆讯会,打算证明编剧协会(Screen Writers' Guild)已被共产党人控制。四十三名证人被传唤。

"友好"的证人,以杰克·华纳为首,指认了几名编剧为共产党人。加里·库珀、罗纳德·里根(Ronald Reagan)、罗伯特·泰勒(Robert Taylor)和其他明星都表达了对剧本中左翼内容的关注。"不友好"的证人——他们大多为编剧——很少被允许陈述他们的观点。他们大都回避否认他们是共产主义者,而是强调宪法第一修正案保证他们具有在自己的作品中自由表达的权利。其中十个被传唤作证者因为藐视国会而短暂入狱。战争期间曾在好莱坞工作而且从未加入任何共产党的德国左派贝托尔特·布莱希特做出了中立的反应,并立即动身前往东德。

强烈的公众抗议导致国会将聆讯会搁置了四年。然而,那十个不友好的证人发现,他们的事业正在崩塌,一些制片商已经将他们列入了黑名单。"好莱坞十君子"——编剧约翰·霍华德·劳森(John Howard Lawson)、达尔顿·特朗勃(Dalton

Trumbo)、阿尔伯特·马尔茨（Albert Maltz）、阿尔瓦·贝西（Alvah Bessie）、萨缪尔·奥尼茨（Samuel Ornitz）、赫伯特·比伯曼（Herbert Biberman）、林·拉德纳（Ring Lardner）、莱斯特·科尔（Lester Cole），以及导演爱德华·德米特里克和制片人阿德里安·斯科特（Adrian Scott）——中的大多数都无法公开在电影业工作。德米特里克后来与HUAC合作并返回好莱坞。

1947年HUAC聆讯会集中呈示好莱坞电影中受到共产主义思想污染的主题，因此其重点在于编剧。1951年，HUAC恢复聆讯会，这次的目标是揭露所有可能的共产党人员。许多前共产党员或支持者都通过举出其他人来保全自己。演员斯特林·海登（Sterling Hayden）与爱德华·G. 罗宾逊，以及导演爱德华·德米特里克和伊利亚·卡赞都在这群人中。被举出名字但拒绝合作的人，如女演员盖尔·桑德加德（Gale Sondergaard），发现自己进入了一个新的黑名单。

一些黑名单上的电影制作者为了保护自己的事业而去了国外。导演约瑟夫·罗西（Joseph Losey）到了英国，朱尔斯·达辛（Jules Dassin）去了法国。另外一些人则用假名工作。达尔顿·特朗勃编写了剧本《勇敢的人》（*The Brave One*），为他——使用假名——赢得了1956年的一个奥斯卡奖。1960年，奥托·普雷明格宣布他会让特朗勃作为《出埃及记》（*Exodus*）的编剧署名。制片人柯克·道格拉斯（Kirk Douglas）对特朗勃为《斯巴达克斯》（*Spartacus*，1960）的贡献做了同样的事。从那时起，黑名单慢慢地就被废弃了。然而，大约只有十分之一的受害者能够恢复他们的事业。HUAC聆讯会留下了不信任的遗产并浪费了人才。对那些聆讯会期间的举报者的怨恨数十年挥之不去，在卡赞于2000年获得奥斯卡终生成就奖时仍然再次浮现。

派拉蒙判决

正如我们第3章和第7章所看到的，从1912年起，好莱坞制片厂已经扩张形成寡头垄断。这些公司一起运作，控制着整个行业。最大的公司采用垂直整合体系——兼顾制片、发行，并在自己的院线中放映影片。它们受益于这一有保证的产品渠道，以及相当容易预测的收入。较小的公司也从中受益，因为它们的影片可以填补这些影院的空闲时间。大公司则通过包档发行的方式，让预算更大、明星云集的影片带着更弱的影片，把整包的影片发行到不属于它们的影院。在这种状况下，少数大片比那些低预算影片——尤其是B级电影——更为重要。在有声电影的时代，八个主要的好莱坞公司继续排斥任何其他竞争者进入电影业。

几乎从一开始，美国政府就在调查这一情形。1938年，司法部提起一个诉讼：美国诉派拉蒙影业公司及其他公司，通常称为"派拉蒙案"。政府指控"五大"（派拉蒙、华纳兄弟、洛氏/米高梅、20纪福克斯和雷电华）和"三小"（环球、哥伦比亚和联艺）相互串通垄断电影行业，违反了反垄断法。"五大"拥有院线，包档发行影片，并且使用其他不公平手段把独立电影排斥在大型首轮影院之外。"三小"没有自己的影院，但也被指控通过合作排斥其他公司进入市场。

经过一系列复杂的判决、上诉和法律行为，美国最高法院在1948年下达了判决，宣布八家公司都有垄断行为。法院下令这些大公司剥离它们的院线。它还指示这八家好莱坞公司结束包档发行以及其他有碍独立放映商的做法。为了避免进一步的诉讼，这些好莱坞公司签署了一系列和解协议，同意

与最高法院达成妥协。在接下来的十年里,八家公司都转而遵从最高法院的命令。"五大"保留了制作和发行公司,但卖掉了自己的院线。

电影业所实行的新政策带来了一些明显的好处,且导致竞争加剧。随着包档发行被宣布为非法,放映商即能自由地利用独立电影填充部分或全部的放映时间。有了这一通往放映商的新途径,独立制片商旋即成倍增加。一些明星和导演也转而开设了自己的公司。1946年至1956年期间,独立电影年产量翻了一番多,达到大约150部。联艺这家仅仅发行独立电影的公司,一年要发行50部影片。

电影业的制片一方在1948年之前的时代因为缺乏竞争而获得最大的保护。"派拉蒙判决"禁止包档发行,这意味着制片商不能再指望利用少数几部强大的影片带动其他影片。每一部影片都必须有吸引放映商的独特之处。因此,制片厂开始集中力量制作数量更少但成本更高的影片。由于有了进入更大院线的途径,小制片公司也能通过制作预算更高的影片展开更有力的竞争。环球的特艺彩色传记片《格伦·米勒传》(The Glenn Miller Story,1954,安东尼·曼[Anthony Mann])和哥伦比亚全明星阵容的《乱世忠魂》(From Here to Eternity,1953,弗雷德·齐纳曼)就是这样的影片。

影片的发行仍然掌控在八家大公司的手中。独立制片商无法承担利用全国城市中的办公室开展大规模发行所需的费用。由于发行商之间的竞争如此微弱,几乎所有的独立制片公司都必须通过八家既定的大公司发行自己的影片。到1950年代中期,除了环球,所有这些大公司在它们每年的发行报表上,都有许多的独立制作影片。

在放映方面,一些独立的影院,先前只能依靠来自小公司的廉价影片,现在已能获得更大范围的影片(虽然电视引发的竞争很快就会迫使它们退出这一行业)。与此同时,由于市面上发行的影片种类减少,它们彼此之间也不得不相互竞争。然而,本地的影院通过在城市中分片划区以及限定同一部影片所放映影院的数量,继续保持着彼此之间的合作。于是,从历史上看,影院再也不必为争夺观众入场而展开强烈竞争——今天大多数城镇的影院都采用统一的票价也反映出这一情况。

因此,虽然存在所有这些变化,"五大"和"三小"却仍然继续控制着发行——电影业中最强大和最有利可图的部分——以获取丰厚的票房收益。

好莱坞片厂体系的衰落

正当好莱坞享受1946年的高票房收入之时,它的国际市场也在不断扩张。二战后期,一些制片厂已经把美国电影制片人与发行人协会的国外部门转变为一个新的贸易组织,即美国电影出口协会(the Motion Picture Export Association of America,缩写为MPEAA)。MPEAA负责协调美国片的出口,谈判价格,并确保好莱坞公司在国外形成一条统一战线。政府则把电影看成对美国民主的宣传,通过商务部的倡议和外交压力协助电影出口。

很多国家都通过了一些贸易保护主义的法律,设立配额、制作补贴以及限制出口货币。利益总是相互矛盾的。1947年,英国对进口影片征税,MPEAA做出回应,宣布大制片公司不再为英国提供新片。抵制成功了:八个月后,英国政府废除关税并允许免除美国电影的更多税负。在其他地方,贸易保护主义的行为也常常强化美国的主宰地位。美国公司可以通过投资国外电影并将它们引进到美国实行间接的货币出口。此外,好莱坞还可以将"冻

结资金"用于在国外拍摄电影。这些潜逃的影片制作（runaway productions）也避免了美国高额的劳力成本。

当一些国家还在努力重建它们在国内的电影业时，好莱坞就已经更加依赖电影产品的出口。战争发生之前，美国票房收入大约有三分之一来自国外，但到1960年代中期，这个数字已经上升到大约一半——这一比例从那时一直保持到现在。

然而，1946年之后，好莱坞的国内收入开始萎缩。观影人数直线下降，从1947年每周9800万人次的观众下降到了1957年的每周4700万人次。这十年里，大约有4000家影院被关闭。产量和利润都在下降。"五大"之一的雷电华在1957年终止制片业务之前几易其主，其中就有霍华德·休斯（Howard Hughes）。是什么终结了顺利发端于1910年代的制片厂的黄金时代？

战后，电影业面临着一个戏剧性的挑战。随着人们接受新的生活方式，一些休闲活动——主要是看电视——深刻地改变了美国观众的观影习惯。

生活方式的改变和充满竞争的娱乐

1910年代和1920年代期间，很多影剧院都是修建在市中心居民区的大众运输线附近，它们很容易在那些地方接触到当地居民和过往旅客。战争结束后，很多美国人都存有足够的钱购买房子和汽车。郊区住宅迅速发展起来，很多人现在都是开车到市中心。然而，就小孩子来说，他们很少愿意坐这么远的车到市里去看电影。因此，人口分布特征的变化导致了1940年代后观影人次的下降。

起初，人们都待在家里，一起听收音机。几年之内，他们就都在看电视了。1954年，美国人已有了3200万台电视，到这十年末，百分之九十的家庭都拥有电视机。郊区生活方式和广播娱乐，再加上其他休闲活动的出现（如体育和录音音乐），使得电影业的利润在1947年到1957年之间暴跌了74%。

当郊区的夫妇决定出门看场电影，与过去的影迷行为相比，他们倾向于做出更精细的选择。相对于定期到本地影院看电影，他们会选择观看一部"重要"的影片——要么是根据文学名著改编的影片，要么是因明星或豪华制作而享有盛名的影片。包档发行的废除迫使制片商制作更高预算的影片，他们所集中精力打造的项目能够迎合变得更精于挑选的观众。

更宽、更多彩的电影 1950年代初期的电视图像又小又模糊，而且还是黑白的。电影制片商试图通过改变影片的画面与声音，吸引观众走出他们的起居室重新回到电影院。

彩色电影制作是一个显而易见的区分电影与电视的方法。1950年代初期，好莱坞的彩色电影所占的比例从20%跃升到了50%。很多影片采用特艺彩色，这种复杂精细的三胶片转染工艺在1930年代已经完善（参见本书第10章"特艺彩色"一节）。但是，特艺彩色的垄断行为，导致独立制片商抱怨制片厂有优先权。1950年，法庭协议达成，特艺彩色必须提供更广泛的服务。然而，就在同一年，伊斯曼推出了单带（monopack，single-strip）彩色胶片。伊斯曼彩色胶片可在任何摄影机中曝光并且很容易洗印。伊斯曼单带乳剂的简易性有助于增加彩色电影的数量。特艺彩色在1955年就不再作为摄影机胶片，但该公司直到1975年仍在继续以其浸润洗印法（imbibition process）准备发行拷贝。

伊斯曼彩色缺乏特艺彩色的丰厚的饱和度、透明的阴影和精细的纹理（彩图15.1是1940年代晚期特

艺彩色的一个例子）。然而，有很多摄影师认为，单带胶片在当时的宽银幕上看起来更好。不幸的是，伊士曼彩色图像很容易褪色——尤其是如果那些胶片仓促洗印。到1970年代初，许多拷贝和负片已经变成了黯淡的粉红色或是病态的深红色（彩图15.2）。

尽管如此，当时，彩色电影提供了一种电视无可比拟的吸引力。更大的图像也是同样的效果。1952和1955年之间，很多宽银幕工艺流程被引进——或者说是复活，因为所有这些在有声电影初期就已经被随意摆弄过了。

西尼拉玛（Cinerama）是一种由三台放映机创建出多层影像的系统，于1952年首映。《这就是西尼拉玛》（*This Is Cinerama*）是一部旅行观光片，观看这部影片的观众就像是在坐过山车：一架飞机飞越大峡谷，以及其他紧张刺激的图像。这部电影在纽约的一家影院中上映超过两年，票价高得异乎寻常，票房收入将近500万美元。

西尼玛斯科普（CinemaScope）没那么复杂，由20纪福克斯引入，并在《圣袍》（*The Robe*，1953）一片中首次使用。西尼玛斯科普成为最流行的宽银幕系统之一，因为它使用了常规的35毫米胶片以及相当简单的光学镜片。实际上，几乎所有的制片厂都采用了西尼玛斯科普；只有派拉蒙坚持使用自己的系统——维斯塔维申（VistaVision），首次使用是在《白色圣诞节》（*White Christmas*，1954）。后来，还发展出包括70毫米影片在内的一些工艺流程（对此更详细的讨论参见"深度解析"）。

1954年之后，大多数好莱坞电影都计划使用比1.37∶1更宽的一些格式展映。好莱坞继续用学院有声片比例拍摄了很多影片，但放映员不得不遮挡放映机光孔从而在影院中形成宽幅影像。为了与美国展开竞争，国外一些重要的电影产业也发展出了它们自己的变形宽银幕系统，包括苏维埃斯科普（Sovscope，苏联）、迪亚利斯科普（Dyaliscope，法国）、邵氏斯科普（Shawscope，香港）和东宝斯科普（Tohoscope，日本）。

更宽的影像需要更大的银幕、更亮的投影，而且还需修改影院设计。制片商还需要以磁性方式复制的立体声。1950年代初期，好莱坞制片厂逐渐从1920年代晚期引入的光学录音转向了磁性录音，使用1/4英寸的录音带或具有磁性涂层的35毫米胶片。这样一些技术创新允许工程师们利用多声道声音提高宽银幕放映效果。西尼拉玛使用六声道，西尼玛斯科普则使用四声道。但是，这笔额外的费用，再加上相信观众更关注的是影像而不是声音，使得大多数放映商都不愿意安装磁性放映机头和多声道系统。虽然这些电影的音乐、对话和音效在制作过程中都是以磁性方式录音的，但大部分发行拷贝还是将声音信息以编码方式记录在光学轨道上。

这一时期的其他创新则是短暂的时尚。立体（Stereoscopic）或"3-D"电影在电影诞生之初就被当做玩具对待，但在战后电影不景气的年月里，这一工艺流程又重新出现。《非洲历险记》（*Bwana Devil*，1952）采用自然视觉综艺体（Natural Vision），这种系统需要两条胶片，放映时将其中一条置于另一条之上。观众戴上偏振眼镜观看，将两个影像融合为一个具有深度感的影像。《非洲历险记》吸引了大量观众，所有大制片厂都启动了3-D项目，最值得注意的是《恐怖蜡像馆》（*House of Wax*）、《刁蛮公主》（*Kiss Me Kate*，1953）和《电话谋杀案》（*Dial M for Murder*，1954）。然而，到了1954年，这一热潮就结束了。更为短暂的尝试则是给电

影增加气味。1958年，阿若莫拉玛（Aromo-Rama）和嗅觉电影（Smell-O-Vision）出现，引发的主要都是负面反应。立体电影和嗅觉电影这两者偶尔会再次出现，但总是被当做一种新奇之物看待。

好莱坞应对电视的方法

电视对影院排片表上的某些重要产品构成了威胁。例如，新闻片在电视新闻被证明更为有效和及时之后基本上完全被放弃。动画片也慢慢地被排挤；战后二十年里，电影放映节目表中仍然包括卡通短片，一些重要的动画片工作者仍在继续创作具有喜剧想象力和高超技巧的作品。在米高梅，特克斯·艾弗里在马力十足地疯狂创作《巨型金丝雀》（*King-Size Canary*，1947；彩图15.3）和《魔术大师》（*The Magical Maestro*，1952），而威廉·汉纳（William Hanna）和约瑟夫·巴伯拉（Joseph Barbera）则使《猫和老鼠》（*Tom and Jerry*）系列动画片成为好莱坞最嗜杀的电影。

要说有什么区别的话，华纳兄弟的卡通部门比它在战争时期的所作所为更加怪诞和别出心裁。鲍勃·克兰皮特的《储钱猪惊天大劫案》（*The Great Piggy Bank Robbery*，1946）通过对黑色电影的超现实主义戏仿，使达菲鸭具有快得惊人的步调。查克·琼斯（Chuck Jones）——他在1930年代晚期开始担任华纳的首席动画师——在《歌剧是什么？》（*What's Opera, Doc?*，1957）中把瓦格纳歌剧和兔八哥的缺乏逻辑结合在一起，在形式探索上达到了巅峰。他在《BB鸟与歪心狼》（*Fast and Furry-ous*，1949；彩图15.4）启动了"BB鸟"（Road Runner）系列动画片，继续展示暴力各种出人意料的变化，直到1961他离开华纳兄弟。1950年代期间，琼斯还创作了几部不曾利用片厂明星的独特卡通片。在《青蛙之夜》（*One Froggy Evening*，1955）中，一名建筑工人发现了一只神奇的会歌唱的青蛙，他企图利用它去赚钱，直到发现它只在单独跟他一起时才唱歌（彩图15.5）。

深度解析 在大银幕上看大电影

1954年以前，美国电影几乎总是以整齐的矩形按照1.37∶1的比例拍摄和放映的（有声电影的到来导致制片厂调整了默片惯常的1.33∶1比例）。1950年代初期的技术创新戏剧性地加大了影像的宽度，为电影制作者带来了新的美学问题和机遇。

几种不兼容的格式相互竞争。其中一些使用更宽的胶片规格。例如，托德宽银幕（Todd-AO）用65毫米胶片代替35毫米胶片；完成片的宽度是70毫米，其中5毫米用于立体声轨。托德宽银幕电影拍摄时取景的比例为2∶1。《俄克拉何马！》（*Oklahoma!*，1955）之类的托德宽银幕电影就是以70毫米拷贝发行的（图15.1）。派拉蒙的维斯塔维申仍沿用35毫米胶片，但让它横向地通过摄影机。因为与胶片纵向通过摄影机相比，横向通过形成的画格会比35毫米更宽，因此，会有更大的负片区域被曝光。当为了发行被压缩和洗印在常规的35毫米胶片上，就会渲染成一种丰富而密集的影像。

西尼拉玛通过将几个分离的影像结合到一起形成更宽的画面。三个相邻的摄影机镜头同时曝光三条胶片。影院使用三台有连锁机制的放映机进行放映，在一块弯曲成146度的银幕上形成2.85∶1的影像（图15.2）。放映员随时面临胶片断裂而不能与其他

深度解析

部分同步的危险。此外，三个分离图像的接合界线还会导致出现古怪的形象（图15.3）。

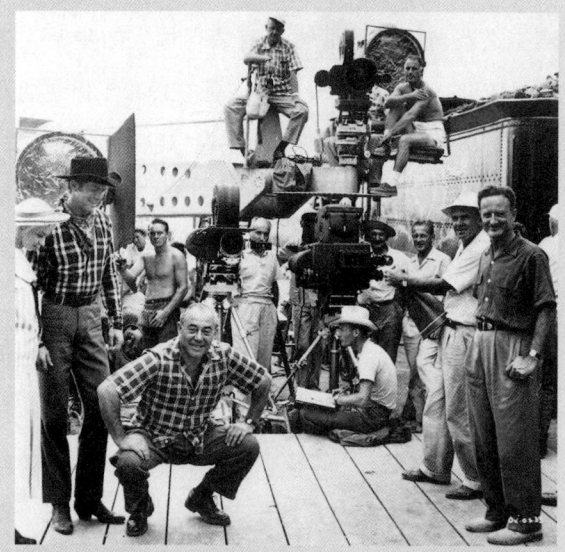

图15.1 两个托德宽银幕"鱼眼"镜头，一个居于画面中心偏左，一个居于吊杆之上，用于拍摄《俄克拉何马！》；该片的西尼玛斯科普版被同时拍摄（西尼玛斯科普摄影机在画面中心偏右的位置）。

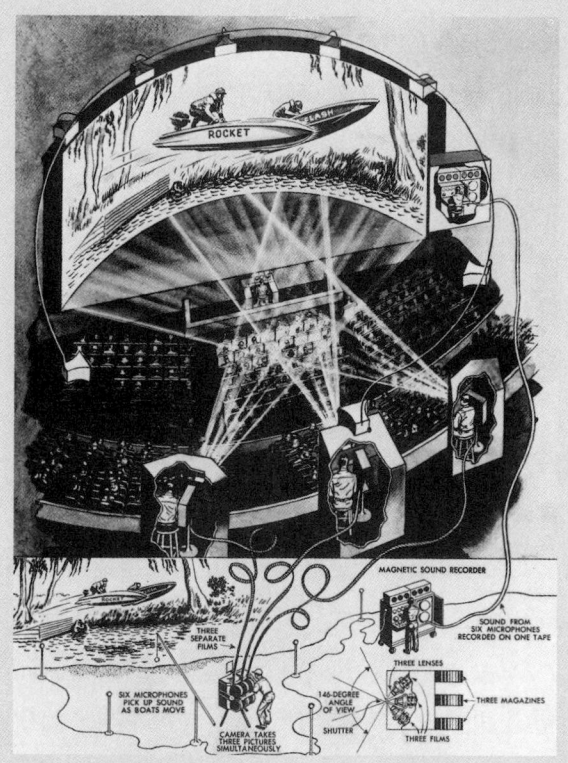

图15.2 西尼拉玛工艺流程（取自宣传资料）。

图15.3 弯曲的西尼拉玛银幕及其三个图像使得水平方向的动作产生不正常的膨胀（《西部开拓史》[How the West Was Won, 1963]）。

最流行的宽银幕系统是20纪福克斯通过影片《圣袍》（1953）推出的西尼玛斯科普。西尼玛斯科普摄影机安装了一个变形镜头，使用宽视角拍摄但压缩到35毫米胶片上。影片放映时则将一个对应的镜头装到放映机上，把压缩的影像还原成看起来正常的影像（图15.4）。西尼玛斯科普最初标准的画幅宽高比是2.55∶1（用于磁性声音）或2.35∶1（用于光学声音）。与其他大多数宽银幕系统相比，西尼玛斯科普造价便宜，工艺简单，在拍摄中很方便使用。

有一些宽银幕系统是将这些技术融合在一起。获得盛赞的《宾虚》（Ben-Hur，1959）一片所使用的工艺流程，是将变形镜头和65毫米胶片结合从而创造出2.76∶1的影像。这种工艺最后以超级潘纳维申70（Ultra Panavision 70）而知名。潘纳维申

深度解析

图15.4 一幅宣传图片不仅展示了玛丽莲·梦露，而且展示了西尼玛斯科普工艺流程中的"影像压缩"和"影像伸展"（《怎样嫁个百万富翁》[*How to Marry a Millionaire*，1953]）。

（Panavision）公司对变形镜头做出了改进，它为推广不同影片格式而生产的轻便的70毫米摄影机以及所具有的精湛的洗印技术，使之成为宽银幕工艺领域的领导者。

起初，好莱坞的创作人员担心宽银幕会将摄影机固定并导致长镜头盛行。一些剪辑师很害怕快速剪辑，担心观众在一系列快速的宽银幕镜头画面中不知道该看哪里。一些较早的宽银幕电影，如《圣袍》、《俄克拉何马！》和《怎样嫁个百万富翁》，确实相当戏剧化，使用远景镜头取景，正面调度表演以及简单的剪辑。

然而，差不多是同时，导演们就把古典风格原则运用到宽银幕的构图中。他们利用布光和焦点强调主要人物，用景深调度引导观者的眼睛在银幕景框中优雅地游弋（图15.5）。惯常的剪辑技巧，包括正反打镜头和分析性剪辑，重新投入使用（图15.6，15.7）。另外，那些已经充分利用过长镜头和景深构图的

图15.5 导演们很快就学会了让宽银幕画面某些区域空旷，以便把观众的注意力引向显著的信息（《卡门·琼斯》[*Carmen Jones*，1954]）。

图15.6，15.7 西尼玛斯科普中的正反打镜头（《荒岛仙窟日月情》[*Heaven Knows, Mr. Allison*，1957]）。

> **深度解析**
>
> 导演也给宽银幕画面加入了很重要的细节。
>
> 　　到了1960年代中期，三种宽银幕系统已主导了美国电影制作。变形35毫米电影已确立宽高比为2.35∶1，而非变形35毫米电影则通常以1.85∶1的宽高比放映。大多数70毫米电影都是非变形的并以2.2∶1的比例放映。更宽的70毫米电影通常是从变形35毫米放大。在接下来的数十年里，这些宽银幕系统仍然是好莱坞电影制作的重要选项。

　　比米高梅和华纳这些部门更新和更小的机构，是美国联合制作公司（United Productions of America，缩写UPA），组建于1948年，通过哥伦比亚发行影片。UPA卡通片把它们一再使用的人物"脱线先生"（Mr. Magoo）和"砰砰杰瑞德"（Gerald McBoing Boing）放入各种独具特色的现代背景中。UPA的一位创始人约翰·赫布利（John Hubley）于1952离开UPA组建了自己的公司。赫布利和他的妻子费思（Faith）制作了诸如《月亮鸟》（*Moonbird*，1960；图15.8）这样的影片，把一种经过精心设计的装饰性风格加在更简练的UPA方法上。1959年，UPA屈服于小屏幕，此时它已经被卖掉，开始为电视制作卡通片。

　　沃尔特·迪斯尼继续通过雷电华发行自己的卡通片，直到1953年，他成立了自己的发行公司——博伟影业（Buena Vista）。虽然迪斯尼继续制作短片，但他最赚钱的作品还是动画长片，每隔几年就会推出新长片并定期重发老长片。这些影片通常是儿童文学经典的洁本改编之作，尽管《爱丽丝漫游奇境》（*Alice in Wonderland*，1951；彩图15.6）所呈现的打闹喜剧神韵是诸如《灰姑娘》（*Cinderella*，1950）和《睡美人》（*Sleeping Beauty*，1959）之类更严肃的作品所缺少的。在获得巨大成功的《欢乐满人间》（*Mary Poppins*，1964）中，迪斯尼公司重新回到了真人表演和动画相结合的传统上。

　　然而，到了1960年代中期，电视动画已经征服了观众。一些大制片厂实际上停止了制作动画短片；米高梅最后一部《猫和老鼠》（由查克·琼斯执导）发行于1967，华纳兄弟公司则在1969年关闭了动画制作部门。这时候，兔八哥、达菲鸭、大力水手及其同侪们有可能出现在星期六上午的电视上，而非当地的影院中。

　　然而，在其他方面，好莱坞仍要让自己适应电视的竞争。电影工业迅速地接纳了这一新的竞争者的优势。

　　首先，一些电视网需要海量的节目填补它们的播出时间。1950年代初期，大约三分之一的播出节目是由老电影组成的，其中绝大多数是来自莫诺格兰、共和以及其他"穷人巷"制片厂的B级片。1955年，一些较大的制片厂开始出售它们自己片库里影

图15.8 《月亮鸟》中，半抽象背景上概略化的变形人物形象。

片的电视播映权。1961年，NBC率先推出每周一次的黄金时段的电影系列"周六电影之夜"（Saturday Night at the Movies）。到1968年，从周一到周五每个夜晚都有了相应的电影欣赏节目。这种节目日益上涨的费用使得电视销售成为一部电影收入重要且可预期的部分。

此外，一些好莱坞制片厂也开始创作电视节目。1949年，哥伦比亚将它的短片制作分部银幕珍宝公司转成了电视节目制作分部，所制作的节目中最具轰动效应的系列是"父亲最懂"（Father Knows Best，1954—1962）。1953年，当这些电视网从现场直播转向播放拍摄好的系列节目，对内容的需求就益发加剧了。一些独立制片商填充了这一需求，如"我爱露西"（I Love Lucy）就是由德西路公司（Desilu company，当雷电华在1957年停止影片制作时，它将之接管）所创作的。当一些大制片厂的制片业务走向衰落时，它们将制作设施租借给独立电影制作商用于影院电影和电视节目的制作，以增加收入。

对这一新媒介最精明的应用也许出自沃尔特·迪斯尼。迪斯尼坚定地拒绝将他们的卡通片卖给电视，因为他们精心规划的院线发行将会一直产生利润。1954年，迪斯尼与ABC（美国广播公司）签约，播出每周一小时的"迪斯尼乐园"（Disneyland）。这一节目系列迅速走红，且以不同名称运作了数十年。该节目允许迪斯尼宣传他的影院电影以及他新的主题公园（开创于1955年）。迪斯尼用短片和片库中影片的节选来填充这一节目。而且，当他的某一个电视节目系列引起了共鸣，比如大卫·克罗克特（Davy Crockett）的传奇故事，就可以将这个节目做一个重剪版，作为影院电影发行从而大赚其钱。

最初几年过后，好莱坞公司作为企业并没有因为电视的竞争而遭受痛苦。它们只是做出简单的调整，扩大它们的业务活动，把两种娱乐媒介都囊括进来。然而，这一行业以电影为基础的部分确实在衰退。在1930年代，一些大制片厂每年发行的影片接近500部，但到了1960年代初期，平均每年发行的影片已降到了150部以下。票房收入也持续下降，直到1963年，电视在美国市场上达到了实质性的饱和状态。那之后，影院上座率约略有所回升，票房收入维持在每年十亿左右。但是，它再也没能接近电视时代之前的水平。

艺术影院和汽车影院

很多制片商都通过设定人口中的特定群体为目标观众，来应对影院上座率下降的问题。1950年代之前，大多数制片厂影片都以家庭观众为目标。现在，更频繁出现的是专门为成人、儿童或青少年拍摄的影片。

针对儿童和青少年，迪斯尼转向真人表演的经典冒险片（《金银岛》[Treasure Island，1950]）、青少年文学改编片（《老黄狗》[Old Yeller，1957]）和幻想喜剧片（《飞天老爷车》[The Absent Minded Professor，1961]）。这些低成本电影位于每年最卖座之列几成常规。

1950年代中期，当二战期间出生的观众开始让他们的消费能力在票房中表现出来之时，青少年电影（teenpics）市场真切地开始了。摇滚歌舞片（Rock-and-roll musicals）、青少年恶行片（juvenile-delinquency films）以及科幻（science-fiction）和恐怖元素引发了青少年电影市场，AIP之类的制作剥削电影的公司成为领跑者（参见本章"剥削电影"一节）。大制片厂则以若干由帕特·布恩（Pat

Boone）主演的"纯净青少年"(clean-teen)喜剧片和爱情片以及一系列以塔米和吉杰特（Tammys and Gidgets，美国俚语，意指爱出风头又招人喜爱的女子——译注）为主角的影片做出回应。美国的以约会、流行音乐、改装车和快餐为中心的新兴青年文化，很快就出口到世界各地并对其他国家的电影产生影响。

以特定人口为目标的策略也创造出一些新的放映类别。虽然自1920年代以来只有少数小型影院专门放映外国影片，但在战后艺术电影观众已经变得越来越重要。成千上万的退伍军人根据退伍军人权利法案（GI Bill）进入大学，一个年纪更大的受过教育的观众群体出现了，他们中的很多人都在战争期间到过欧洲，对他们来说，艺术电影具有某些特别的吸引力。

美国电影工业引进更多的外国片也有一些经济上的原因。美国电影大量涌入那些制片业极为衰弱的国家，但很多政府却限制能够拿走的资金数额。美国公司必须用利润在该国投资或者购买该国的一些出口商品。购买外国影片在美国的发行权，被证明是一条转移利润的合法途径。

此外，随着美国电影制作的衰落，进口艺术电影也为一些更小的影院提供了低成本产品。一些独立放映商面对着持续下跌的影院上座率，发现可以通过订购外国影片吸引当地精英来填充影院空间。进口影片不会在电视上播出，所以这些放映商亦免去了竞争之忧。

截至1950年，整个国家只有不到100家艺术影院，但到1960年代中期已经超过600家，而且大多数都是在城市或大学城里。它们通常都是小而独立的建筑，以现代主义风格装饰，明确是要吸引有教养的客户。大厅常常陈设一些艺术展品，茶点柜台除了苏打水和爆米花，更有可能提供咖啡和蛋糕。

一些标新立异的美国独立电影在艺术影院中得以流传，但主要的影片还是来自欧洲。进口影片的潮流在战后立即开始，罗伯托·罗塞里尼的《罗马，不设防的城市》于1946年发行上映，取得了高额票房收入，这有助于创造出一股对外国电影的兴趣。包括卡尔·德莱叶的《神谴之日》(Vredens dag)、马塞尔·卡尔内的《天堂的孩子们》，以及维托里奥·德·西卡的《偷自行车的人》(Ladri di biciclette) 在内的很多影片让一些美国观众习惯了阅读字幕。英国片始终主导着进口片市场。迈克尔·鲍威尔和艾默里克·普雷斯伯格联合执导的《红菱艳》(The Red Shoes) 突破艺术电影的放映范围，成为1948年票房收入最高的电影之一。1950年代期间，一些来自审查制度更为宽松的国家的进口片，把性变成了艺术电影中的吸引力。法国导演罗歇·瓦迪姆（Roger Vadim）的《上帝创造女人》(Et Dieu... créa la femme, 1957) 使得碧姬·芭铎（Brigitte Bardot）在美国成为明星。进口影片通常具有的"复杂性"，更多是由于大胆的题材，而不是复杂的形式或深奥的主题。

在票房收入下跌的时期，对放映商来说，另一种富有吸引力的选择是汽车影院（Drive-in theaters）。汽车影院的业主并不需要昂贵的建筑物——只需要一块银幕、每个停车位有一个扬声器、一个小卖部，以及一个售票亭。农场土地相当便宜，是汽车影院的理想场所，恰好又在城外，对于新出现的郊区人口来说颇为便利。现在，那些很少光顾市区影院的人，很容易就可以看到电影了。票价也可以承受，汽车影院放映的通常都是首轮放映之后很久的影片。

第一家汽车影院可以追溯到1933年，而在1945年全国仍然只有24家。到了1956年，已经有超过

4000家"汽车影院"（ozoners）在运转了。这一数字大约相当于战后时期所关闭的"室内"影院的数量。1950年代初期，大约有四分之一的票房收入来自汽车影院。

汽车影院并不是观看电影的理想场所。那些音色贫乏的扬声器会发出刺耳的音质，雨水会使画面模糊，天气寒冷的季节要求放映商停止营业或者提供（微弱的）暖气。但汽车影院却因为它们的目标观众而获得成功。尽管票价便宜，但大多数汽车影院都会连映两部甚至是三部长片。父母可以带着孩子观看，从而省去了请保姆的花费。因为人们可以在影片放映期间自由穿行而无需穿过邻座，汽车影院的小卖部比其他影院的生意要好很多。一些汽车影院专门放映青少年影片，在光线幽暗的汽车前座共处几个小时的期待，把很多青少年情侣带到了这一当地的"激情窝"（passion pit）。

挑战审查制度

剥削电影（exploitation movie）、进口影片和独立制片商的"成人"的主题和题材，不可避免地会引发一些问题。一些影片没能获得当地审查委员会的批准。当一部意大利影片，即罗伯托·罗塞里尼的《奇迹》（*The Miracle*，这是两段式影片《爱情》[*L'amore*，1948]中的一段），被纽约审查委员会认为渎神而禁止上映，监管中的一个转折点出现了。《奇迹》讲的是一个智力迟钝的农妇的故事，她坚信她那尚未出生的孩子是上帝的儿子。1952年，最高法院宣布，电影也在宪法第一修正案言论自由的保障范畴内。随后法院判决明确指出，电影只能进行淫秽内容审查，即使这一方面，其范围也很狭窄且难以界定。于是，很多地方审查委员会被解散，极少有电影再被禁。

电影行业的自我审查机构——美国电影协会（Motion Picture Association of America，简称MPAA，前身为美国电影制片人与发行人协会）——也面临着强行执行制片法典的问题（参见本书第10章"深度解析：海斯法典"）。MPAA迫使发行商提供影片给其审查的杀手锏规则是：隶属协会的影院不得放未获许可的电影。然而，一旦五大公司放弃它们自己的院线，放映商们就能上映未经批准的电影了。

派拉蒙判决也在无意中起到了帮助放开法典规则的作用。主要的好莱坞制片公司需要使用许可证将独立电影排斥在市场之外，因为这样的电影往往比主流产品有着更具冒险性的题材。一旦影院可以无需许可证放电影，就会有越来越多的独立电影得以上映。不可避免地会有一些影片的内容超出制片法典所能接受的范围。

部分是为了回应这一逐渐增强的竞争，一些大的制片商暨发行商也开始违背法典的规定。与受到严格审查的电视竞争的方式之一，就是制作题材更为大胆的电影。因此，制片商与发行商们渐渐地把法典抛诸脑后。MPAA拒绝批准略显伤风化的《蓝月亮》（*The Moon Is Blue*，1953，奥托·普雷明格），然而联艺却发行了此片。普雷明格继续戏弄制片法典，联艺再次发行了他关于毒瘾的影片《金臂人》（*The Man with the Golden Arm*，1955），该片也没有得到MPAA的许可。

渐渐地，MPAA改变了立场，开始给那些看似违背了1934年原初法典的影片授予许可标志。比利·怀尔德的《热情如火》（*Some Like It Hot*，1959）让玛丽莲·梦露穿着近乎透明的衣服（仅仅策略性地通过几小块刺绣和一片阴影维持其正派感）并自由自在地处理易装癖和含蓄的双性恋问题（参见图15.32）。该片获得了MPAA的许可标志，虽然天主良

风团给了它一个"强烈谴责"的评价。涉及一个男人与一个未成年女孩的情事的《洛丽塔》(Lolita,斯坦利·库布里克[Stanley Kubrick])在1930年代或1940年代绝不可能得到发行,但是在1962年它却获得了许可标志。制片法典明显已经过时,这一舞台将被交给一套电影分级系统,该系统由MPAA在1960年代中期制定(参见第22章)。

单部影片的新动力和路演的复活

1948年前,影院所有权和包档发行保证了大制片厂的所有影片都能得到放映。它们会设计一年的制片计划,始终确保要包括几部特殊的电影,以吸引大型院线之外的放映商,诱使他们从制片厂订购整个季节的电影。

派拉蒙判决后,每一部单独的影片变得比整个一年的产量更为重要。没有任何电影能够通过被塞进一捆更好的影片中而获得成功。即使是某一个制片厂最廉价和最无声望的影片,都得具有它自己的吸引力。

战后数年里,美国人变得更加富裕,但他们也有了更多的娱乐类型可供选择。1943年,花在娱乐上的每一美元中有二十六美分是花在看电影上。1955,这个数字陡然下降到了十一美分,然后它会继续下降,直至1970年代趋于平稳的八美分左右。人们很少愿意购买电影票,除非这部电影是一个值得重视的特别事件。成功的大预算电影需要影院更长的放映轮次,所以总体上对影片的需求量变少。

于是,A级片和B级片之间已经没有多少区别。随着大萧条结束和战后几年的高上座率,影院不必再提供附加影片吸引顾客。双片连映制走向了衰落,通常在1930年代填充排片节目组合后半部分的B级片,对于大制片商已经变得无足轻重。双片连映制一直持续到1950年代,但放映它们的影院要么是预订小公司制作的低预算影片,要么是放映两部第二轮的A级片。正如我们将要看到的,制作更廉价影片的任务已经由那些目标在于特定观众群体的独立制片商承担。

因为制作的影片更少,大公司就都把更多的钱花到每一部影片上。为了让观众回到影院,很多钱都用在了色彩和宽银幕影像之类具有吸引力的事物上。

因为这些影片中的一部分依赖于特殊的放映设备(正如本章"深度解析:在大银幕上看大电影"所讨论的),一些放映商恢复了默片时代以来偶尔用于放映特殊电影的一种策略:路演(roadshowing)。《一个国家的诞生》在1915年采用的就是路演发行。一部路演的影片只在每个市场的一家影院中上映,而且每天只放映两三场。提前预订座位需要更高的票价,以补偿影片放映期间票价的降低。1950年代,路演方式成为常规。

1952年开始的西尼拉玛影片拥有三个画面,只能在少数专门为此目的修建或改造过的影院中放映。托德宽银幕电影使用70毫米宽的胶片,只能在大约六十家装有特殊设备的影院放映,它们采用的全都是路演。只在相当长一段时间之后,35毫米拷贝才会制作出来,以供其他放映商使用。20纪福克斯也使用路演方式发行它的一些西尼玛斯科普电影。

大多数路演发行都非常成功。迈克尔·托德(Michael Todd)原本是纽约的一名戏剧制作人,他同两位商业伙伴理查德·罗杰斯(Richard Rodgers)和奥斯卡·哈默斯坦(Oscar Hammerstein)一起,组建了托德宽银幕电影公司(Todd-AO)。他们一

致赞同将他们引起轰动的百老汇歌舞剧《俄克拉何马！》用新工艺拍成电影；该片在一些场所放映了一年多。一些路演电影继续以重要的百老汇戏剧和畅销书为基础。《环游世界80天》（*Around the World in 80 Days*，1956）具有全明星阵容并获得了若干奥斯卡奖。这些电影在它们最初有限的发行中，建立了"必看事件"的名声，之后它们就在大量的影院中广泛上演。整个1960年代，路演始终是一种常规的发行方法（参见第22章）。

独立制作的崛起

单部影片重要性的日益增强，同时伴随着独立电影制作的成长壮大，这一趋势在1950年代得以加速发展。一家独立制作公司，按照定义，不是垂直整合的；它不属于某个发行公司，本身也不拥有发行公司。一家独立制作公司可以大而有名，比如大卫·O. 塞尔兹尼克，也可以小而边缘，比如剥削电影的制片商，我们将对此进行简短讨论。

主流的独立制作：经纪人、明星力量和打包销售

很多独立制片人都是商人，一些明星和导演也出于某种原因转向独立制作。1930年代和1940年代初期，制片厂通常与明星签订七年的合同，制片商们想让他们拍摄多少部影片就拍摄多少部影片——全然不顾明星们是否赞同那些项目。同样，导演们也常常因创作问题与制片厂发生争执，从而渴望自由。

一种将会改变电影制作方式的根本性变化，肇始于一家成立于1924年的小型音乐经纪公司美国音乐公司（Music Corporation of America，简称MCA）的助推。1936年，MCA雇用了一个精力过人的广告员，名叫卢·沃瑟曼（Lew Wasserman）。沃瑟曼很喜欢电影，决定扩展业务做电影明星推广。他的第一个客户是喜怒无常的贝蒂·戴维斯，她对在华纳公司的处境很不满意。尽管她已在1930年代期间赢得两次奥斯卡奖，但她还是觉得制片厂总是分配给她蹩脚的角色。1942年，沃瑟曼让戴维斯成立了自己的B. D. 公司（B. D. Inc）。从那以后，她出演每部华纳兄弟影片，除了获得通常的片酬，还能得到该片35%的利润。

早些年，很少有明星强大到足以要求获得一定百分比的票房收入或利润，仅1910年代的玛丽·璧克馥以及1930年代的梅·韦斯特和马克斯兄弟有这个特权。然而，沃瑟曼使这一做法变得相当普遍。他再一次的成功，是在1947年协商解决埃罗尔·弗林和华纳兄弟之间类似的交易。实际上，一些大制片厂也想通过减少与它们签订合同的演员的数量来降低间接成本；然而，它们并不曾打算以每部影片付给演员一笔巨大费用的方式来实现这一目标。其他经纪人也采用了这一方法，比如威廉·莫里斯（William Morris）公司为丽塔·海华斯（Rita Hayworth）谈成了一笔交易，她赢得了所参演影片利润的25%，以及剧本审定权。

沃瑟曼为詹姆斯·斯图尔特（James Stewart）谈妥了一笔最壮观的交易。由于与米高梅意见不合，斯图尔特发现在战后的好莱坞很难找到工作。他回到百老汇剧场并于1940年代末在幻想喜剧《哈维》（Harvey）中获得成功。1950年，沃瑟曼把这部戏的电影改编创意卖给了环球公司，并让斯图尔特获得片酬之外再增加一个百分比。根据合同条款，环球还得制作一部安东尼·曼执导的西部片《温彻斯特73》（*Winchester 73*，1950），斯图尔特不拿片酬，但享有一半的利润。《温彻斯特73》意外大热，斯图

尔特成了一个富人。

在谈判这项交易时，沃瑟曼也卖出了戏剧《哈维》的改编权。沃瑟曼把明星和电影项目放到一笔交易中，以"打包"（packaging）的方式进行销售。电影制作项目的打包销售方法（package-unit approach）——通过制片人或经纪人把剧本和制作人才组合起来——到1950年代中期已经主宰了好莱坞制片业。例如，在1958年，《锦绣大地》（The Big Country）一片就是沃瑟曼的一群客户制作的：导演威廉·惠勒以及明星格里高利·派克（Gregory Peck）、查尔顿·赫斯顿（Charlton Heston）、卡罗尔·贝克（Carroll Baker）和查尔斯·比克福德（Charles Bickford）。

沃瑟曼的工作对于阿尔弗雷德·希区柯克具有同样的魔力，后者在1950年代初期签订MCA作为他的经纪公司。沃瑟曼将他从华纳兄弟转到了派拉蒙，并且使他的报酬得到大幅提升。因为MCA也制作电视节目，沃瑟曼于是劝说希区柯克主持并偶尔为"阿尔弗雷德·希区柯克剧场"（Alfred Hitchcock Presents）执导一些剧集。他成为世界上最知名的电影制作者。沃瑟曼还为希区柯克谈成了以《西北偏北》（North by Northwest, 1959）票房总收入的10%作为报酬。因为制片商不愿意制作那部耸人听闻的黑白惊悚片《精神病患者》（Psycho, 1960），沃瑟曼安排希区柯克以利润的60%作为交换帮助该片融资。《精神病患者》异乎寻常的成功使得希区柯克成为好莱坞最富有的导演，在余下的职业生涯里，他一直忠于该片的制片商和发行商环球公司。

很多这样的交易的结果，是一些经纪人的权力超过了创建并统领大制片厂的电影巨头们。事实上，MCA把环球从1950年代初期摇摇欲坠的状态带到了这个十年末的兴盛繁荣。从1959年到1962年，沃瑟曼策划了MCA对环球的收购，并放弃人才经纪的业务运营，转而掌管这家制片厂。

1940年代，其他一些导演和明星也走上自己单干的道路。根据合同在华纳兄弟旗下工作十二年之后，亨弗莱·鲍嘉组建桑塔纳公司（Santana company）制作自己的电影。桑塔纳维持了六年并制作了五部影片。然而，大多数小型制片公司都很脆弱，它们一旦制作了一部票房失败的影片就有可能倒闭。桑塔纳的最后一部影片是一部古怪恶搞的黑色电影《战胜恶魔》（Beat the Devil, 1954），在票房上遭遇失败，它后来的邪典地位并不能拯救鲍嘉的公司。

约翰·福特因为他的西部片杰作《侠骨柔情》（My Darling Clementine, 1946）的创作问题与达里尔·F. 扎努克产生了冲突，使他恢复了阿戈西影业（Argosy Pictures），这家小型制片公司是他在1930年代末成立的，制作了《关山飞渡》（Stagecoach, 1939）和《归途路迢迢》（The Long Voyage Home, 1940），这两部影片都是通过联艺发行。重新恢复后，阿戈西制作了福特此后十一部影片中的九部，从营造气氛的剧情片《逃亡者》（The Fugitive, 1947）到《阳光普照》（The Sun Shines Bright, 1953）。阿戈西公司的命运反映了独立制作的困境。这些独立制片商必须通过派拉蒙判决之后未受损伤的现存大型发行公司发行它们的影片。阿戈西的影片先是通过雷电华发行，接着是米高梅，再又是雷电华。在每一种情况下，作为制片人的福特为了制作这些影片都会深深陷入债务之中。钱来了之后，银行首先拿走它们的份额，然后是发行商，阿戈西排在第三。到了1952年，在制作那部有关爱尔兰的轻松幽默怀旧的特艺彩色影片《平静的人》（The Quiet Man）时，

福特的公司陷入了严重的麻烦。只有小型B级片制作商共和公司愿意发行这部影片——这部影片获得了相当大的成功。但是，福特的下一部电影——一部老式的喜剧片《阳光普照》——彻底搞垮了阿戈西影业公司。

其他一些导演设法让独立制作取得了更长时期的成功。在为20纪福克斯做过大量工作之后，奥托·普雷明格以《蓝月亮》（1953）一片开始了独立制作。通过哥伦比亚和联艺，他还发行一些根据畅销书改编的影片，如《一个凶杀案的解析》（*Anatomy of a Murder*，1959）、《出埃及记》（1960）和《华府千秋》（*Advise and Consent*，1962）。一些明星也偶尔设法找到足够的预算制作了几部史诗大片。柯克·道格拉斯在1960年制作了罗马帝国时期的史诗片《斯巴达克斯》（*Spartacus*，1960），使用了特艺彩色和超特艺拉玛70毫米宽银幕（Super Technirama 70）。该片的全明星阵容包括道格拉斯、劳伦斯·奥利弗、托尼·柯蒂斯（Tony Curtis，他的职业生涯1950年代在沃瑟曼的管理下蓬勃发展），以及珍·西蒙斯（Jean Simmons）。

从前的一些巨头也变成了独立制片人。哈尔·沃利斯（Hal Wallis）——华纳兄弟的制作总监——也离开了华纳制作自己的影片。他与派拉蒙达成了一个长期协议，为1950年代两位最受欢迎的明星——喜剧演员杰里·刘易斯（Jerry Lewis）和歌手迪恩·马丁（Dean Martin）——制作电影。

事实证明，独立制作也有它自己的一些挫折。最根本的是，独立制片商必须同大发行公司打交道，这些公司经常坚持要求某些影片贯彻某些创作意图——这种状态有时与1930年代大制片厂支配下的情况没有多大差别。随后的数十年里，当一些强大的经纪人把明星和大牌导演打包进重大的项目，

偶尔会获得更大的自由（参见第27章）。

剥削电影

当大制片商们削减廉价电影的产出量时，一些小型的独立制片商就来填补这一缺口。截至1954年，仍有70%的美国影院采用双片连映制，而且它们需要以低廉的票价引起关注。一些独立制片公司所制作的廉价影片满足了这一需求。由于没有大明星或创意团队，这些电影就利用可资"剥削"的时事或耸人听闻的题材。剥削电影（exploitation film）一战之后就已经存在了，但在1950年代才获得突出地位。放映商现在已经可以从任何方面租借影片，他们发现低廉的制作常常能够比那些大制片厂发行的影片产出更好的利润，因为大制片厂会强迫他们返回百分比很高的票房收益。

一些剥削电影公司粗制滥造出了廉价的恐怖片、科幻片和情色片。其中最诡异的，当数艾德·伍德（Edward D. Wood）编剧和导演的影片。《忽男忽女》（*Glen or Glenda*，又名《我变了性》[*I Changed My Sex*]，1953）是一部关于异装癖的"纪录片"，由贝拉·卢戈西进行旁白，伍德扮演一个因异装癖好而深感困惑的年轻人。《外太空计划第九号》（*Plan 9 from Outer Space*，1959）讲的是一个外星人入侵的科幻故事，是在一间公寓拍摄的，用厨房当做飞机驾驶舱。卢戈西在拍片期间去世，然后由一个与他完全不像的脊椎按摩师做替身。伍德的影片在发行时遭到冷落或嘲讽，在后来的数十年里却被奉为邪典电影之经典。

更上档次的是由美国国际影业（American International Pictures，简称AIP）制作的剥削电影。AIP的电影针对的目标是公司头目萨姆·阿尔科夫（Sam Arkoff）所谓的"嚼着口香糖，吃着汉堡包，

图15.9 科尔曼执导的《大战螃蟹怪》(*Attack of the Crab Monsters*, 1956)的一张宣传剧照。

渴望在周五或周六晚上走出家门的青少年"[1]。AIP的电影由年轻的演员团队和制作团队在一两个星期内拍摄完成,剥削的是中学生对恐怖(《我是少年弗兰肯斯坦》[*I Was a Teenage Frankenstein*, 1957])、青少年犯罪(《热棒女孩》[*Hot Rod Girl*, 1956])、科幻(《异形征服世界》[*It Conquered the World*, 1956])和音乐(《无法阻挡的摇滚乐》[*Shake, Rattle and Rock*, 1956])的喜好。随着AIP发展壮大,它会投资一些更大的制作,如沙滩歌舞片(《肌肉海滩派对》[*Muscle Beach Party*, 1964]),以及一轮由《厄舍古厦》(*House of Usher*, 1960)开启的埃德加·爱伦·坡恐怖片风潮。

罗杰·科尔曼(Roger Corman)以1.2万美元的成本制作了他的第一部剥削电影《海底来的怪物》(*The Monster from the Ocean Floor*, 1954)。很快,科尔曼一年就要执导五至八部影片,大部分都是为AIP制作。这些影片具有快速的步调、半开玩笑的幽默,以及廉价的特效,包括明显是由水暖工的废料和冰柜的剩饭菜组装的怪物(图15.9)。据科尔曼说,他拍摄三部黑色喜剧——《血流成河》(*A Bucket of Blood*)、《恐怖小店》(*Little Shop of Horrors*)和《鬼海怪物》(*Creature from the Haunted Sea*),均拍于1960年——只用了两周时间,花费低于10万美元,而当时一部普通片厂影片的成本是100万美元。科尔曼的爱伦·坡系列因为其富有想象力的照明和色彩赢得了评论的赞赏,但这些影片对于青少年的吸引力仍然在于文森特·普赖斯(Vincent Price)抢镜头的表演。

由于不得不以极其低微的预算工作,AIP和其他剥削电影公司开发出了一些有效的营销技巧。AIP通常会设想好一个片名,做好海报,进行宣传活动,以之测试观众和放映商,然后才开始编写剧本。大发行商们坚守有选择地进行首轮放映的发片系统,独立制片公司却经常实行"饱和预订"(saturation booking,即一部影片同时在许多影院上演)。独立制片公司也在电视上做广告,在夏季发行影片(之前被认为是淡季),并将汽车影院

[1] Sam Arkoff and Richard Trubo, *Flying through Hollywood by the Seat of My Pants* (New York: Birch Lane, 1992), p. 4.

作为首轮影院。所有这些创新最终都被大制片商采用。

剥削电影市场接纳了很多电影类型。威廉·卡斯尔（William Castle）依照AIP的程式制作青少年恐怖片，但他增加了一些额外的噱头，比如投射在影院墙上以及在观众头顶跳舞的骷髅（《猛鬼屋》[*The House on Haunted Hill*, 1958]）和刺激观众的通电座位（《心惊肉跳》[*Tingler*, 1959]）。

边缘的独立制作

偶尔，独立制作也会采取某种政治立场。赫伯特·比伯曼的《社会中坚》（*Salt of the Earth*, 1954）追随1930年代左派电影的传统，描绘了新墨西哥州矿工们的一场罢工。几名被列入黑名单的电影工作者也参与了该片，其中有一些还属于"好莱坞十君子"。大多数角色都是矿工和工会成员扮演。"反红"（anti-Red）年月里的敌对气氛妨碍了该片的制作，放映员联合会也阻止了它在影院上映。

"纽约学派"（New York School）的独立导演们政治上不是那么激进。莫里斯·恩格尔（Morris Engel）拍摄了《小逃亡者》（*The Little Fugitive*, 1953），讲的一个男孩浪迹科尼岛的趣事，使用了手持摄影机和后期配音。恩格尔后来的两部独立电影——《情人和棒棒糖》（*Lovers and Lollipops*, 1955）和《婚礼与婴儿们》（*Weddings and Babies*, 1958）——使用轻便的35毫米摄影机和现场录音的方式制作，这预示着直接电影（Direct Cinema）纪录片的出现（参见本书第21章"直接电影"一节）。莱昂内尔·罗戈辛（Lionel Rogosin）在《在鲍厄里》（*On the Bowery*, 1956）和《回来吧，非洲》（*Come Back, Africa*, 1958）中则把戏剧性与纪录片的现实主义融合在一起。

古典好莱坞电影制作：一个持续的传统

即使在好莱坞电影制作的工业基础已开始摇摇欲坠之时，这一古典风格仍然是一种强有力的故事讲述模板。当然，在战后的数十年里，它也经历了一些重要的变化。

故事讲述中的复杂性与现实主义

《公民凯恩》的情节所具有的复杂性在好莱坞有声电影中很少见到，它还开创了一种主观叙事技巧的时尚（参见本书第10章"深度解析：《公民凯恩》和《安倍逊大族》"）。这一趋势在战后更为强烈。《逃狱雪冤》（*Dark Passage*, 1947）最初的几个场景，完全是通过主人公的眼睛所见来呈现的。《醉汉广场》（*Hangover Square*, 1945）中，扭曲的音乐暗示着一名强迫性地勒死女人的作曲家的癫狂想象，而《作茧自缚》（*Possessed*, 1947）则通过极为夸张的噪音，传达了一个女子逐渐严重的疯狂状态。在《湖上艳尸》（*Lady in the Lake*, 1946）中，几乎整部影片的影像呈现的都是侦探菲利普·马洛的视点。剧中人物似乎是击打或亲吻摄影机，在马洛调查期间，我们只是在镜子中瞥见他的身影（图15.10）。这些影片都吸取了法国印象派和德国表现主义所开创的摄影技巧和场面调度手法。

同样，电影的叙事建构也变得更加复杂。《公民凯恩》的调查情节穿插着剧中人物们重述过去的闪回，这成为一个样板。有些影片利用闪回进行实验：例如，《交叉火网》（*Crossfire*, 1947）和《欲海惊魂》（*Stage Fright*, 1950），都运用了观众到后来才知道是谎言的一些闪回。情节剧《坠链》（*The Locket*, 1946）中的丈夫试图探察妻子的过去，其中一段就是三层闪回相套。所有这些技巧创新，都

图15.10 《湖上艳尸》："我们"的镜像与一个主观视点。

并未威胁到古典叙事电影制作的前提——一条以主人公为中心的因果链，趋向一致性和封闭性的"线性"推进。实际上，这些利用情节时间所做的实验，大多数都包含一个有待破解的案件或一个有待揭穿的秘密，这表明这种新的结构复杂性的部分动因乃在于类型的惯例。

当一些导演探索复杂的故事讲述策略之时，另一些导演则信奉一种体现在布景、照明和叙事上的前所未有的现实主义。战争期间因为政府对于布景搭建预算的严格限制而产生的实景拍摄趋势，战后仍在持续。这种半纪录片式的电影，通常讲述一个警察查案或犯罪的故事，是在现成的场景中搬演一个虚构的叙事，而且常常借助战争期间发展起来的轻便设备拍摄。比如，《马德莱娜街13号》（*13 Rue Madeleine*，1947）和《裸城》（*The Naked City*，1948）就使用了便携式泛光灯为室内拍摄照明。《贼》（*The Thief*，1952）是在华盛顿哥伦比亚特区和纽约拍摄的，常常把摄影机隐藏起来，其中一个镜头是把摄影机安置在一辆手推车上，穿行于五条街拍摄而成。这样一些以真实事件为基础的影片，频繁使用强有力的画外音叙述，令人想到战时的某些纪录片和无线电广播。

某种复杂的闪回叙事和半纪录片的感觉也有可能出现在同一部影片中。《日落大道》（1950）利用真实的好莱坞场景，通过一个死者叙述他的记忆。半纪录片中加上巧妙叙事的最为错综复杂的例子之一，是斯坦利·库布里克的《杀戮》（*The Killing*，1956）。影片中，几名男子实施一场精心计划的赛马场抢劫。库布里克呈现给我们的是关于这一事件和赛马的新闻片一样的画面，影片还使用一个音调平淡的"上帝之声"的解说员，详细地指出很多场景发生的日期与时间。然而，《杀戮》也以一种复杂的方式操控着电影中的时间。我们看到一点抢劫的场面后，影片就会跳回去展现那些导致眼前境况的事件。当该片沿着几条不同线索展开时，一些事件也会被呈现多次。

风格的更替

《公民凯恩》重新激活了长镜头拍摄和景深空间画面的运用（参见本书第10章"摄影风格"一节），而且这些在战争期间被采用的技巧，到了1940年代末和1950年代初变得更为风行。一些场景现在有可能仅以单个镜头拍摄（此即"段落镜头"[plan-séquence]；图15.11—15.16）。长镜头通常具有非常灵巧的摄影机运动，这得益于一种新的万向移动摄影车（crab dollies），它允许摄影机在任何方向上自由移动。此外，已经具有威尔斯－托兰商标性质的深焦镜头，也被广泛效仿（图15.17，15.18）。

这些创新很多都与黑色电影有关，这种"黑色"风格直到1950年代末还是非常重要。一些具有冒险精神的摄影师把明暗对比的照明法推到近乎夸张的极致（图15.19）。黑色电影悍然变得更加巴洛克，有着倾斜的构图和多层视觉堆叠（图15.20）。

图15.11 《夜阑人未静》（*The Asphalt Jungle*, 1950）中，一个用景深中的运动替代传统剪辑的三分钟段落镜头。在深焦的画面中，卡车司机与餐馆的老板格斯争吵。

图15.12 格斯将他赶出门外……

图15.13 ……然后继续斥责他……

图15.14 ……来到前景处告诫迪克斯保持沉默。

图15.15 迪克斯离开……

图15.16 ……格斯走到后景处打电话。

图15.17 《枪疯》（*Gun Crazy*, 1949）中，深焦镜头里迷恋枪的男孩。

图15.18 幽闭恐怖气氛的深焦镜头（《执鞭之手》[*The Whip Hand*, 1951]）。

图15.19 摄影师约翰·奥尔顿（John Alton）用于黑色电影的典型的低调明明（《财政部特派警探》[*T-Men*, 1948]）。

风格样式上的这些发展引起了足够的关注，从而导致它们成为讽刺的目标。《良宵春暖》（*Susan Slept Here*, 1954）就通过一个奥斯卡小金人来叙述该片，对闪回叙事进行嘲讽。歌舞片《龙国香车》（*The Band Wagon*, 1953）中的"猎女"芭蕾段落则对黑色电影的夸张过度进行了戏仿。

在黑白剧情片中，低调照明（low-key lighting）方案到1960年代仍然通行，而其他类型的电影，则充分利用一种更明亮的高调画面（图15.21）。1950年代的大多数情节剧、歌舞片和喜剧片，都避免使

图15.20 （左）《死吻》（*Kiss Me Deadly*，1955）：一个稠密堆叠的镜头，暴力发生在画面中心。

图15.21 （右）《恶人与美人》（*The Bad and the Beautiful*，1952）中的高调照明。

用明暗对比的照明方式。深焦摄影在1960年代的黑白电影中也持续通行，但彩色电影通常却精心呈现浅焦的影像。而且，一段时间内，威尔斯式的鲜明的深焦镜头被证明是不可能通过西尼玛斯科普变形镜头实现的。

老类型的新变化

随着娱乐业日益激烈的竞争，大公司几乎给所有的类型都赋予了更高的光泽度。而且，随着制片厂削减所制作影片的数量，每一部影片因而必须更具独特性。主管们凭借大牌明星、华丽的布景和服装以及色彩和宽银幕技术的资源来提高影片的制作水准。即使一些次要类型的影片也受惠于把B级剧本变成A级影片的努力。

西部片 战后的西部片被大卫·O. 塞尔兹尼克用《太阳浴血记》（*Duel in the Sun*，1945）设定在"大片"（big-picture）的道路上。金·维多从这部满怀激情的特艺彩色传奇片中被解雇后，其他几位导演完成了这部影片。这部影片赢得了巨大的收益，并为《红河》（*Red River*，1948）、《原野奇侠》（*Shane*，1953）、《锦绣大地》（*The Big Country*，1958）及其他纪念碑式的西部片建立了一种样式。

更平稳的西部片也得益于获得提升的制作水准、导演与演员的成熟度及广度、新的叙事与主题的复杂性。这一类型帮助约翰·韦恩和詹姆斯·斯图尔特巩固了他们在战后的声誉。彩色摄影则强化了《赤裸的马刺》（*The Naked Spur*，1953，安东尼·曼）的壮丽场景和霍克斯的《赤胆屠龙》（*Rio Bravo*，1959；彩图15.7）的多彩服装设计。与此同时，社会与心理的张力也被整合于其中。一部西部片可以是自由主义的（《折箭为盟》[*Broken Arrow*，1950]），表达父权制的（《红河谷》、《枪手》[*The Gunfighter*，1950]），面向青年的（《左手持枪》[*The Left-Handed Gun*，1958]），或是关于精神疾病的（巴德·伯蒂彻[Budd Boetticher]为兰温公司[Ranown]执导的一系列影片；萨姆·佩金帕[Sam Peckinpah]的《要命的伙伴》[*The Deadly Companions*，1961]）。

典型的B级片长度在60到70分钟之间，《太阳浴血记》却长达130分钟，《红河谷》长达133分钟，《原野奇侠》长达118分钟。甚至不那么史诗性的西部片也倾向于更长的时间：《赤胆屠龙》迷人而蔓延的情节长达141分钟。显然，这些影片不再是作为双片连映制的第二部分——它们本身就是正片。

情节剧 制作水准的提升也把情节剧推到了一个新的高度。在环球公司，制片人罗斯·亨特（Ross Hunter）专攻"女人电影"（women's pictures），

而他更新这种电影类型所依靠的核心人物是道格拉斯·瑟克。瑟克是一位移民导演（参见本书第12章"纳粹时期的电影"一节），在1940年代拍摄过反纳粹影片和黑色电影。与摄影师拉塞尔·梅蒂（Russell Metty）一道，瑟克给环球公司豪华的布景施以悲伤而阴郁的低调照明。心理上性无能的男性与备受情欲煎熬的女性（《地老天荒不了情》[*The Magnificent Obsession*, 1954]、《深锁春光一院愁》[*All That Heaven Allows*, 1955]、《苦恋春风雨》[*Written on the Wind*, 1956]、《春风秋雨》[*Imitation of Life*, 1959]；彩图15.8, 15.9）在具有表现主义意味的彩色空间以及无情暴露的镜子前上演他们的戏剧。在随后的数十年里，一些批评家认为，瑟克执导的影片减弱了剧本中通俗心理学式的创伤以及轻巧的大团圆结局。

歌舞片 没有哪种类型比一向被认为是好莱坞最持久产品的歌舞片从类型的升级中获益更多。每一家制片厂都曾制作一些歌舞片，但战后时期则由米高梅一统天下。米高梅公司的三个制作小组提供了从歌剧式的传记片到埃丝特·威廉斯（Esther Williams）的水上狂想剧所需要的一切。《金傤帝后》（*The Barkleys of Broadway*, 1949）这类后台歌舞片与诸如《演出船》（*Show Boat*, 1951）这类亲缘歌舞片（folk musical）平分秋色。从百老汇热门剧改编的影片（如《刁蛮公主》[1953]）与原创剧本作品（如《七对佳偶》[*Seven Brides for Seven Brothers*, 1954]）不相上下。一部歌舞片也可能围绕着一对词曲搭档的一连串热门作品而建立。例如，《龙国香车》（1953）就是以霍华德·迪茨（Howard Dietz）和阿瑟·施瓦茨（Arthur Schwartz）所创作的歌曲为基础。

米高梅最令人赞赏的歌舞片拍摄小组是阿瑟·弗里德（Arthur Freed）监管的，他在推出《绿野仙踪》后就成为顶级的制片人。弗里德小组集中了一批最杰出的人才：朱迪·加兰、弗雷德·阿斯泰尔、薇拉-艾伦（Vera-Ellen）、安·米勒（Ann Miller），尤其是金·凯利，他是一个瘦长结实、笑逐颜开的舞者，为米高梅的影片增添了充满动感的现代舞蹈。《锦城春色》（*On the Town*, 1949, 凯利与斯坦利·多南[Stanley Donen]联合执导）讲的是三个水手在曼哈顿度过一天的狂热故事，它虽然不是第一部在实景中表演歌舞的影片，但其中的舞蹈和剪接却赋予了影片一种繁忙的都市活力（彩图15.10）。《蓬岛仙舞》（*Brigadoon*, 1954, 文森特·明奈利执导）和《良辰美景》（*It's Always Fair Weather*, 1955, 凯利与多南合导）中，凯利通过歌舞片尖酸地批评了战后美国男性气概的挫败。

更为轻快的是《雨中曲》（*Singin' in the Rain*, 1952, 凯利与多南合导），它也被公认为这一时期最好的歌舞片。这部影片以无声电影向有声电影的过渡为背景，该片在讽刺早期歌舞片风格的同时也嘲弄了好莱坞的虚伪，并借助声音的不同步营造了许多插科打诨的笑料。歌舞段落包括由唐纳德·奥康纳（Donald O'Connor）柔软体操式的"让他们开怀大笑"（Make 'Em Laugh）；吉恩·凯利的用作片名的歌舞段落，将凌厉自如的摇臂镜头与利用水坑和雨伞的敏捷的舞蹈编排融合在一起。"百老汇旋律"这一歌舞段落，则是对米高梅早期的有声歌舞片热情致敬。

虽然米高梅在1950年代中期之后继续制作引人注目的歌舞片，但它已经不再是引领者。高德温的《红男绿女》（*Guys and Dolls*, 1955）、派拉蒙的《甜姐儿》（*Funny Face*, 1956）、联艺的《西区故事》（*West Side Story*, 1961）、哥伦比亚的《欢乐今宵》（*Bye Bye Birdie*, 1963），以及迪斯尼的动画电

影，全都使得"歌舞大片"成为票房支柱。20纪福克斯以百老汇热门剧为基础制作了几部歌舞片——《国王与我》（*The King and I*，1956）、《旋转木马》（*Carousel*，1956）和《南太平洋》（*South Pacific*，1958），并在几年之后推出了最热门的大片《音乐之声》（*The Sound of Music*，1965）。华纳公司在以《音乐奇才》（*The Music Man*，1962）、《窈窕淑女》（*My Fair Lady*，1964）和《凤宫劫美录》（*Camelot*，1967）主宰1960年代之前，为这一类型贡献了乔治·库克的《一个明星的诞生》（*A Star Is Born*，1954），以及像《睡衣仙舞》（*The Pajama Game*，1957）这样为多丽丝·戴（Doris Day）量身定制的一些影片。

摇滚乐为战后的歌舞片带来了新的动力。《昼夜摇滚》（*Rock around the Clock*，1956）铺好道路，大制片厂和独立制片公司也很快追随这些青少年唱片消费者。在《温柔地爱我》（*Love Me Tender*，1956）中以低吟而非扭胯的方式初涉电影界之后，埃尔维斯·普雷斯利（Elvis Presley）在接下来的十几年里继续在三十部歌舞片中表演相当洁净的摇滚。这种类型在弗兰克·塔希林的《情不自禁的女孩》（*The Girl Can't Help It*，1956）中受到嘲讽，它竟然"如实"纳入了流行乐队的歌曲。

史诗片 西部片、情节剧和歌舞片在数十年里一直是重要的电影类型，然而，制作标准的膨胀及对大片的考虑，把另外一些类型带到了突出位置。1920年代与1930年代期间，出自西席·地密尔之手的圣经故事巨片已经被证明是有利可图的，但是多年来却无人问津，直到地密尔以雄居1949年票房之首的《参孙与达莉拉》（*Samson and Delilah*）使之复苏。当《暴君焚城录》（*Quo Vadis*，1951）和《大卫王与拔示巴》（*David and Bathsheba*，1951）也获得超额利润之后，历史剧的风潮开始了。这种类型的电影所需要的密集人群、大场面战斗、奢华布景，都与宽银幕工艺自然契合，因此《圣袍》及其续集《圣徒妖姬》（*Demetrius and the Gladiators*，1954），以及《斯巴达克斯》全都展现了宽银幕技术。

"那些观看过这部由西席·地密尔制作并导演的影片的观众，将追随摩西三千多年前所踏过的土地，进行一次朝圣之旅。"如此开启了《十诫》（*The Ten Commandments*，1956），最持久成功的圣经史诗片之一。（一些观察者指出，这部影片的演职员表仅仅把摩西放在第二位。）这部电影征用了2500名临时演员，成本超过1300万美元，这在当时是一个大得惊人的数字。除了像分开红海那样的气势恢宏的特效外，地密尔的场面调度仍时常让人想起他在1930年代的影片中所使用的按水平方向排列的封闭式构图法（图15.22）。威廉·惠勒的《宾虚》（1959）也是一部获得同样成功的圣经故事巨片，数十年来它一直保持着获得最多奥斯卡奖的纪录（11项），直到另一部史诗大片《泰坦尼克号》（1997）与它持平。

史诗片实际上涉及每一个时期。有展现埃及盛况的（《埃及人》[*The Egyptian*，1954]；《金字塔血泪史》[*Land of the Pharaohs*，1955]），有表现骑士历险的（《英雄艾凡赫》[*Ivanhoe*，1952]、《圆桌骑士》[*Knights of the Round Table*，1953]），也有表现战争传奇的（《战争与和平》[*War and Peace*，1956]、《桂河大桥》[*The Bridge on the River Quai*，1957]、《出埃及记》[1960]）等。虽然这些影片大多都能吸引观众，但是因为制作经费超出预算，其中一些长期来看并不赢利。

类型的提升 另外一种类型也因为这种对大片新产生的热望而得以复苏。随着战后科幻写作市场的扩

图15.22 《十诫》：法老和他的参事们成线性排列，并以一个经典的中景镜头呈现。

张，制片人乔治·帕尔（George Pal）证明了原子时代为科幻电影提供了一个市场。他的《登陆月球》（*Destination Moon*，1950）的成功，使他从派拉蒙获得了资金预算，拍摄了《当世界毁灭时》（*When Worlds Collide*，1951）以及两部根据H. G. 威尔斯作品改编的著名影片《世界之战》（*War of the Worlds*，1953）和《时光机器》（*The Time Machine*，1960）。通过运用色彩和精致的特效，帕尔的影片有助于把科幻片提升到一个令人尊敬的高度。《禁忌星球》（*Forbidden Planet*，1956）使用西尼玛斯科普、电子音乐、一个"神秘怪物"（Id-beast），以及以《暴风雨》（The Tempest）为基础的情节，某种程度上是为使这一类型获得尊重而被迫付出的更大努力。迪斯尼的第一部西尼玛斯科普长片《海底两万里》（*20,000 Leagues under the Sea*，1954）以及雷·哈里豪森（Ray Harryhausen）精确的定格动画（stop-motion）作品（如《辛巴达七航妖岛》[*The Seventh Voyage of Sinbad*，1959]）则推动了幻想电影的复兴。

较不昂贵的科幻和恐怖电影也描绘了与未知自然斗争的技术。在《魔星下凡》（*The Thing From Another World*，1951）中，科学家和军事人员在北极废墟中发现了一个吞噬一切的怪物。在《天外魔花》（*Invasion of the Body Snatchers*，1955）中，一个普通的小镇被外星豆荚控制，它们克隆当地居民，并将他们置换成没有感情的复制品。与这些妄想症的幻想片相对的，是一些和平主义影片，其代表是《地球停转之日》（*The Day the Earth Stood Still*），影片中的一个外星人劝说地球人放弃战争。一些以特效取胜的影片，描绘了古怪的科技和非法的实验，如《苍蝇》（*The Fly*，1958）与《不可思议的收缩人》（*The Incredible Shrinking Man*，1957；图15.23）。对这类影片

图15.23 《不可思议的收缩人》的一幅剧照。

的阐释用的是直接的历史术语，常常被认为是评论了冷战政治或核辐射造成的恶果。

强化B级片题材最为明显的影响，也许是大预算间谍片的兴起。希区柯克的精美之作《西北偏北》（1959）讲述了一名无辜的旁观者卷入一个间谍组织的故事，但使得这一类型得到大幅度提升的"催化剂"，却是伊恩·弗莱明（Ian Fleming）小说里虚构的英国特工詹姆斯·邦德（James Bond）。在这些小说被两度搬上银幕之后，《金手指》（Goldfinger, 1964）一片奇迹般的收益使007成为一种被市场证实的商品。邦德系列电影不乏具有情色意味的阴谋纠葛、半漫画式的追逐和打斗场面、超常的武器装备、辛辣挖苦的幽默以及令人眼花缭乱的美工设计（图15.24）。三十多年来，两位制片人哈里·萨尔兹曼（Harry Salzman）与阿尔伯特·布罗科利（Albert Broccoli）启用过若干导演和主要演员。邦德电影也许是电影史上最赚钱的系列片，而且在整个1960年代和1970年代引发了很多模仿和戏仿之作。

为了与这些新的豪华制作竞争，低预算的电影必须找到它们自己的卖点。例如，犯罪电影变得更加暴力。与《大内幕》（The Big Heat, 1953）和《死吻》（1955）的强烈虐待狂倾向，以及《美国黑社会》（Underworld USA, 1961）中暴徒撞倒小女孩的残暴相比，《漩涡之外》（Out of the Past, 1947）之类气氛险恶的黑色电影相形之下就变得平和了。

到了1960年代初期，一部类型电影既可能是一部奢华大片，也可能是一部朴实简陋之作。当杰出的希区柯克以B级片的预算制作了一部没有大明星的黑白恐怖片《精神病患者》（1960），他也开启了恐怖玩偶剧（grand guignol）的一个持续数十年的风潮（比如，《兰闺惊变》[What Ever Happened to Baby Jane?, 1962]）。经过15年之久对类型公式的精心装扮之后，引领风骚的电影制作者们开始了对它们的颠覆和破坏。

主要的导演：几代电影人

二战结束后不久，一些重要导演或者停止了创作，或者失去了创作的动力。恩斯特·刘别谦于1947年去世。约瑟夫·冯·斯登堡在1930年代中期就离开了派拉蒙，在整个1940年代也只是断断续续地工作，最后以为霍华德·休斯拍的两部影片和一部散发着他战前作品朦胧气息的日美合拍片《安纳塔汉奇谈》（The Saga of Anatahan, 1953）结束了他的影业生涯。弗兰克·卡普拉拍摄了持久受欢迎的《生活多美好》（It's a Wonderful Life, 1946），该片是质朴的喜剧与令人震惊的残酷情节剧的混合，但他此后很少几部作品却没有产生什么影响。

《大独裁者》是查尔斯·卓别林的最后一部流浪汉电影。他尝试塑造的其他银幕形象，加之其政治观和个人生活上的争议，使得他的声望逐渐下降。《凡尔杜先生》（Monsieur Verdoux, 1947）讲的是一个文静的绅士谋杀妻子的故事；《舞台春秋》（Limelight, 1952）是卓别林对喜剧艺术的最后"遗

图15.24 《金手指》中打斗时的诺克斯堡场景，由肯·亚当（Ken Adam）设计。

言"。因为在美国受到政治迫害的威胁,卓别林迁居瑞士。《一个国王在纽约》(*A King in New York*, 1957) 是对美国政治的讽刺,而《香港女伯爵》(*A Countess from Hong Kong*, 1967) 则是对城市喜剧《巴黎一妇人》的告别。

制片厂时代的老手们

然而,就总体而言,一些资深的导演仍然在战后继续保持着他们在影坛的核心地位。西席·地密尔、弗兰克·鲍沙其、亨利·金、乔治·马歇尔(George Marshall)以及其他几位于一战期间开始执导的导演,在1950年代甚至1960年代仍然活跃得惊人。比如,拉乌尔·沃尔什拍摄了一些充满男子气概的动作片,其中《虎盗蛮花》(*Colorado Territory*, 1949) 和《白热》(*White Heat*, 1949) 是好莱坞古典主义精美整齐、简洁高效的典范。

约翰·福特仍然是这代人中最活跃的导演。他的特艺彩色喜剧剧情片《平静的人》(1952) 给该片投资方、B级片制作公司共和带来了新的信誉。明快亮丽的实景摄影、活泼的浪漫情景和喧闹的喜剧场面互为穿插,最后轻快的收场中演员严肃地向观众致意,所有这些使得《平静的人》成为福特最为历久不衰的杰作之一,是对弥漫于《青山翠谷》中的回家渴念的一种乌托邦式的实现。

福特战后的大部分作品仍然是西部片类型。《侠骨柔情》(1946) 是一曲边疆生活的颂歌,以福特在十多年前所开创的丰富的景深和明暗对比构图拍摄而成。他的"骑兵三部曲"——《要塞风云》(*Fort Apache*, 1948)、《黄巾骑兵队》(*She Wore a Yellow Ribbon*, 1949)、《边疆铁骑军》(*Rio Grande*, 1950)——表达了对精诚团结的军事组织的敬意。《水牛军曹》(*Sergeant Rutledge*, 1960) 和《马上双雄》(*Two Rode Together*, 1961) 以"自由派西部片"(liberal Westerns) 的方式,提出了有关强奸和跨种族通婚的问题,而且每一部都具有一点实验性:前者运用闪回叙事,后者则使用固定长镜头。《双虎屠龙》(*The Man Who Shot Liberty Valance*, 1962) 普遍被认为是福特对于边疆神话所作的挽歌,该片具有一种寓言式的单纯感:西部英勇的一面在铁路和华盛顿政治权术所带来的腐败中灰飞烟灭。

《搜索者》(*The Searchers*, 1956) 也许是福特执导的最为复杂的一部西部片,叙述了伊桑·爱德华兹追踪杀害其兄长一家并掳走他侄女黛比的科曼奇族印第安人。他的搭档马丁·波利逐渐察觉,伊桑并不是要营救黛比,而是要将她杀害,因为她已经成为一名印第安人的妻子。很少有西部影片表现一个如此复杂的主人公,在他身上,忠诚和骄傲与强烈的种族主义和性嫉妒形成激烈冲突。在影片的高潮时刻,伊森正要射杀黛比,但他们共同拥有的对黛比童年时代的回忆,再次将他们以一种新的方式联系在一起,于是他消除了杀人意念。

福特风格上的连贯性明显地体现在《搜索者》中。该片的色彩设计反映了纪念碑山谷的季节变化(彩图15.11)。福特式的景深空间以一种令人回味的门廊取景的母题形式出现(图15.25—15.27)。即使约翰·韦恩最后的双臂抱于胸前的姿势,也是哈里·凯里(Harry Carey)在《快枪》(*Straight Shooting*, 1917) 所使用的姿势的翻版。对于1970年代的影评人以及年轻的电影工作者来说,《搜索者》是情感丰富的好莱坞传统的典型代表。

其他资深导演,纵使在制片厂衰落之际,也仍在继续施展他们的手艺。威廉·惠勒执导著名戏剧的改编电影和片厂电影到1960年代,其中《黄金时代》(*The Best Years of Our Lives*, 1946) 和《宾虚》赢得巨大

的票房收益。深焦、广角的画面在《黄金时代》中已经减弱（图15.28）。惠勒似乎满足于把它留给那些更倾向于悬疑和动作的类型片导演。霍华德·霍克斯直到1970年仍在拍摄一些喜剧片和冒险动作片。金·维多在执导了《源泉》（*The Fountainhead*，1949）之类夸张喧闹、谵妄错乱的情节剧之后，转向了奇观片（《战争与和平》）。乔治·史蒂文斯创作了这一时期几部最具轰动性的影片，包括有名的《原野奇侠》（1953）和《巨人传》（*Giant*，1956）。

在其他一些擅长拍摄情节剧、喜剧片和歌舞片的导演中，文森特·明奈利与乔治·库克以他们娴熟精巧的长镜头运用而卓尔不群。库克的《一个明星的诞生》（1954）大胆地激活了斯科普宽银幕画面的边缘构图。他平静地看着摄影机，让演员在表演中充分发挥（图15.29）。明奈利的远距离取景构图，强化了剧中人物与环境的相互作用；他的情节剧将人物与具有象征意味的装饰并置在一起（图15.30）。

图15.25 《搜索者》中，第一个镜头中就建立了母题，此时母亲打开了通往沙漠的门。

图15.26 后来，通过拍摄母亲身体所躺卧的烟熏房的通道，福特提醒我们注意这个被破坏的家。

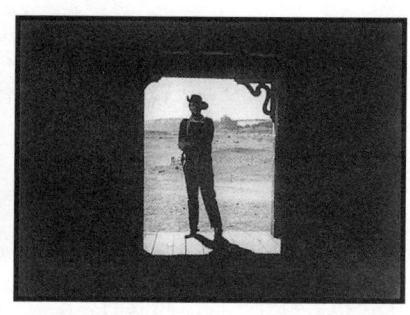

图15.27 搜索的结局：将黛比带回到居住的地方后，伊桑无法重返文明。

图15.28 （左）《黄金时代》中适中的深焦画面。

图15.29 （右）《亚当的肋骨》（*Adam's Rib*，1949）中，一个长镜头记录了辩护律师（凯瑟琳·赫本）和她的地方检察官丈夫（斯宾塞·屈塞）之间冷嘲热讽的互动。

图15.30 《阴谋》（*The Cobweb*，1955）：一座疗养院里，人们在引发争论的窗帘前面相遇。

图15.31 （左）朗的《大内幕》（1953）中，流氓警察发现有人阻挡了他的路。

图15.32 （右）《热情如火》：杰克·莱蒙（Jack Lemmon）扮作"达芙妮"，与乔·E. 布朗（Joe E. Brown）跳了一曲激情洋溢的探戈舞。

继续停留的移民导演

有些移民导演，如让·雷诺阿和马克斯·奥菲尔斯，大战结束后很快就回到了欧洲，但也有另一些人留在战后的好莱坞继续发展，其中最成功的是阿尔弗雷德·希区柯克（参见"深度解析"）。弗里茨·朗继续拍摄一些散发着妄想狂般不安气息的冷冽忧郁的类型片，如《恶人牧场》（*Rancho Notorious*，1952）和《大内幕》（图15.31）。比利·怀尔德以充满反讽的剧情片（《日落大道》[1950]、《洞中的王牌》[*Ace in the Hole*，1951]、《控方证人》[*Witness for the Prosecution*，1958]）和愤世嫉俗的情色喜剧（《七年之痒》[*The Seven-Year Itch*，1955]、《公寓春光》[*The Apartment*，1961]、《花街神女》[*Irma La Douce*，1963]）而名声大噪，成为顶尖导演。与怀尔德通常的作品相比，《热情如火》（1959）不是那么尖酸辛辣，但却以其易装笑料而令观众振奋（图15.32）。

另一位移民——奥托·普雷明格，无论是作为演员（曾出演比利·怀尔德的《17号战俘营》[*Stalag 17*，1953]）还是作为导演，都养成了一种独特的个性。他的专横脾气有时被人拿来与埃里希·冯·施特罗海姆相比较，但普雷明格不是挥霍无度之人；作为自己的制片人，他锱铢必较。或许是为了节省拍摄时间，他把长镜头技巧推进得比库克和明奈利更进一步。《堕落天使》（*Fallen Angel*，1945）的平均镜头长度大约有半分钟，他的斯科普宽银幕歌舞片《卡门·琼斯》（1954）也是如此。

深度解析 阿尔弗雷德·希区柯克

除了同时也是演员的电影制作者（卓别林、杰里·刘易斯），希区柯克在战后数年里可能是知名度最高的导演了。新闻界欣喜地报道他说的话："演员就是牲口"；"电影不是生活的切片，而是蛋糕的切片"；"英格丽，它只是一部电影而已"（在英格丽·褒曼[Ingrid Bergman]试图理解她的角色的动机后说的）。他以跑龙套的角色出现在影片中，疑惑地观察他的那些情节所开启的危机，确保着一个引发笑声的时刻。他的"悬念大师"形象是通过精明的副产品营销的：喋喋不休的预告片，一个神秘的杂志，以及一个电视节目——希区柯克以冷静的令人毛骨悚然的语调介绍每一集的内容。

最重要的是，这些影片本身携带着某种印记，亦即他在困扰观众时所具有的大惊小怪的、孩子气的兴奋。像他的导师苏联蒙太奇导演一样，他的目的在于一种近乎纯粹的身体反应。他的目标不是神

秘和恐怖,而是悬念。他的情节,无论是来自小说还是他自己的想象,都取决于一再利用的人物和情境:无辜的男人陷入犯罪和嫌疑的漩涡,精神紊乱的女人,迷人和非道德的杀手,单调的场景之下张力奔涌。他在故事和主题上的一致性,为欧洲评论家提供了证据,他们认为一个美国制片厂导演也有可能是他的作品的创造者,亦即"作者"(参见本书第19章"作者身份和艺术电影的发展"一节)。

希区柯克炫耀着他在风格上的别出心裁,在每一个剧本中嵌入一个特定片段,以引发令人吃惊的难以置信的悬念:一次试图在管弦音乐会上实施的暗杀(《知情太多的人》[*The Man Who Knew too Much*, 1956]),以及一架喷洒农药的飞机试图击倒主人公(《西北偏北》[1959])。有时候希区柯克会给自己设置技术上的挑战:《夺魂索》(*Rope*,1948)由八个长镜头组成。相比之下,在《后窗》(*Rear Window*,1951)中,数百个镜头组合在一起,诱导观众相信主人公的看法:一个住在庭院对面的男人已经犯了谋杀罪(彩图15.12,15.13)。

很多评论家都认为希区柯克的战后作品是他最好的。《火车怪客》(*Strangers on a Train*,1951)利用张力十足的交叉剪辑在主角和恶棍之间划分我们的同情(图15.33,15.34)。半纪录片式的《伸冤记》(*The Wrong Man*,1956)在一个单调的新闻故事中注入了严酷的痛楚。《眩晕》(*Vertigo*,1958)利用实景拍摄和伯纳德·赫尔曼令人难以忘怀的配乐把观众拉进了一个幻觉故事:一个男人迷恋一个他认为已经被杀死的女人(彩图15.14)。希区柯克的电影赋予加利·格兰特、詹姆斯·斯图尔特、亨利·方达(Henry Fonda)黑暗而沉郁的角色,适合于他们成熟的明星形象。

希区柯克对观众口味的精确把握极富远见。《精神病患者》(1960)触发了变态杀人狂电影的若干风潮,一直到1980年代"砍杀片"(slasher)的出现。《群鸟》(*The Birds*,1963)预示了"大自然复仇"恐怖片。跟一些最资深的导演一样,他在1960年代中期也是百般挣扎,但《狂凶记》(*Frenzy*,1972)证明了他仍能够以精巧的情节瞒过观众,仍能够凭借精湛的技艺让观众同时感受到焦虑和兴奋。

图15.33 《火车怪客》:当主角拼命地要完成一场网球比赛时……

图15.34 ……恶棍正试图抓起掉落的打火机,他需要用它来陷害主角犯了凶杀罪。希区柯克让观众为两方加油鼓劲。

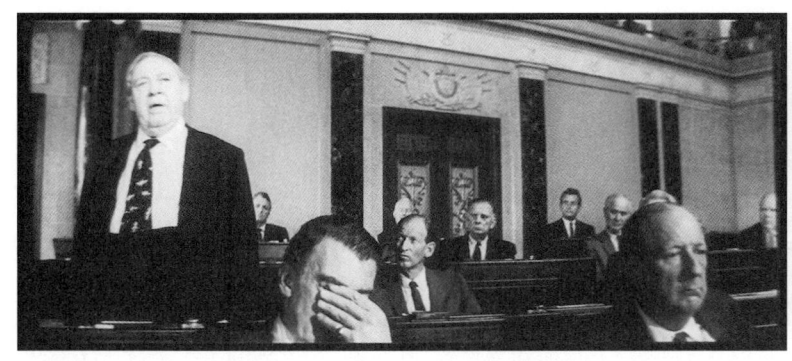

图15.35 《华府千秋》(1962)：普雷明格的斯科普宽银幕画面记录下美国参议院中对于一个狂暴演讲的各种不同反应。

图15.36 《一个凶杀案的解析》(1959)中一个中性的长镜头：一个辩护律师试图说服他的客户的妻子扮演忠诚配偶的角色。

尽管普雷明格能够精巧地设计西尼玛斯科普宽银幕画面的构图（图15.35），但他的大部分长镜头都拒绝使用那些表现性的效果。他的影片中很少有煞费苦心的摄影机运动或技艺精湛的表演；摄影机只是观察着那些面无表情的人物，他们大部分人互相说着谎（图15.36）。这种不动声色使得普雷明格的黑色电影以及那些改编自中眉（middlebrow）畅销小说的影片有一种扰人心魂的暧昧气息。

威尔斯与好莱坞的斗争

奥逊·威尔斯所追求的正是对立的美学策略。在拍完《安倍逊大族》（1942）与雷电华解约后，威尔斯成为一个漂泊的导演。他轮流为哥伦比亚、共和影业和环球拍片，但他大多数影片的制作经费都极为拮据，使用的资金来自欧洲支持者的东拼西凑以及他自己演电影的收入（比如，出演里德那部相当威尔斯化的影片《第三个人》[The Third Man, 1949]）。

威尔斯执导并出演了改编片《麦克白》（Macbeth, 1948）、《奥赛罗》（Othello, 1952）和《审判》（The Trial, 1962），但他也摄制了间谍片（《阿卡丁先生》[Mr. Arkadin, 1955]）和犯罪惊悚片（《上海小姐》[The Lady from Shanghai, 1948]、《邪恶的接触》[Touch of Evil, 1958]）。他把在《公民凯恩》中所开创的华丽技巧带入了所有这些电影——哥特式的明暗对比、深焦影像、具有震颤感的动态范围的声轨、沉思性的叠化、突然的剪切、重叠和中断的对话，以及复杂的摄影机运动。《上海小姐》中的高潮，欢乐屋大厅镜子前的一场枪战，与其说是剧情所需的貌似可信的结局，不如说是令人眼花缭乱的影像的一场精彩展示（图15.37）。《邪恶的接触》以一个具有好莱坞有史以来最为复杂的摄影机运动镜头开场，把黑色电影带到了一个新的高度。在根据莎士比亚戏剧《亨利四世》改编的《午夜钟声》（Chimes at Midnight, 1967）中，威尔斯展现了这一时期最具活力的惨烈战斗场面（图15.38）。1970年代和1980年代威尔斯出没于多个片场，希望完成他那两个长期的电影项目《堂吉诃德》（Don Quixote）和《风的另一边》（The Other Side of the Wind）。

戏剧的影响

威尔斯从纽约的左派剧场来到好莱坞，其他几位导演也步其后尘而来。朱尔斯·达辛在拍摄残酷的犯罪电影（比如，《血溅虎头门》[Brute Force,

图15.37 《上海小姐》中镜子迷宫里的终极枪战。

图15.38 《午夜钟声》:一场混战的纵深空间,摄影机置于一个暴烈混战的勇士的腿部一侧。

图15.39 在一个长镜头中,特里把玩伊迪的手套,让她跟自己在一起,同时不自然地表达了他对她的兴趣(《码头风云》)。

1947]、《裸城》[1948])之前也是这一路数。约瑟夫·罗西以《绿发男孩》(*The Boy with Green Hair*,1948)一片进入电影制作业之前,曾在联邦剧院计划(Federal Theatre project)工作,并执导布莱希特的戏剧《伽利略》(*Galileo*,1947)。HUAC的聆讯会,迫使达辛和罗西流亡海外。

1930年代期间,团体剧场(Group Theatre)将康斯坦丁·斯坦尼斯拉夫斯基的莫斯科艺术剧场所教授的自然主义表演"方法"(Method)移植到美国。最具影响力的团体剧场成员是伊利亚·卡赞,他在好莱坞奠定自己地位的同时,继续执导《推销员之死》(*Death of a Salesman*)、《欲望号街车》(*A Streetcar Named Desire*)和《热铁皮屋顶上的猫》(*Cat on a Hot Tin Roof*)在百老汇的首演。在专门拍摄了一些自由主义倾向的社会问题片之后,卡赞迅速转向了田纳西·威廉斯(Tennessee Williams)的名作改编——《欲望号街车》(1951)和《宝贝儿》(*Baby Doll*,1956)——以及《登龙一梦》(*A Face in the Crowd*,1957)之类的社会批判电影,该片对电视在政治方面的滥用提出了警告。

大战之后,卡赞和纽约的两位同僚组建了演员工作室(Actors Studio)。他们相信,斯坦尼斯拉夫斯基的"方法"要求演员以其个人经验作为表演的基础。即兴表演是通向自然描绘的一条路径,即使有时候痛苦且危险。卡赞关于"方法派"表演的观念,在马龙·白兰度(Marlon Brando)那里找到了最著名的样板。一种原型的"方法派"实践出现在卡赞的《码头风云》(*On the Waterfront*,1957)中,特里捡起伊迪偶然掉落的手套把玩着。拿着她的手套成为让她跟他在一起漫游的借口,但是——当他拉直手套的手指,扯出线头,甚至试着戴上它——也表达了他被她吸引时的不自然,而且也给他回忆起一个童年玩笑提供了契机(图15.39)。方法派表演通过卡赞、白兰度、詹姆斯·迪恩(James Dean)、卡尔·莫尔登(Karl Malden)以及演员工作室的其他参与者,对好莱坞产生了巨大的影响。

尼古拉斯·雷(Nicholas Ray)在担任卡赞《布鲁克林的一棵树》(*A Tree Grows in Brooklyn*,1945)一片的助理导演之前,也曾参与团体剧场的工作。他以一部讲述一对逃亡夫妇痛苦地陷入法外生活的影片《以夜维生》(*They Live by Night*,1948)开始了导演生涯。雷一直是影坛的边缘人物,他专注拍摄的影片讲的都是一些男人用坚强掩盖自毁冲动的故事。《孤独地方》(*In a Lonely Place*,1950)讲的是一

图15.40 《无因的反叛》的第一个场景中,朱迪、普拉托、吉姆被带到一起,彼此毫不知情。西尼玛斯科普宽银幕画面把他们安放在警察局各个分散的位置。

图15.41 雷的《万王之王》中,一个深焦的宽银幕画面。

个陷入一桩凶杀案的好莱坞剧作家,揭示了他对其他人充满自恋的剥削利用。在他的标新立异的西部片《荒漠怪客》(*Johnny Guitar*,1954)中,一个萎靡不振的枪手受一个铁石心肠的沙龙女主人支配,影片的高潮是两个带枪的女子之间的摊牌。《无因的反叛》(*Rebel without a Cause*,1954)将詹姆斯·迪恩表现为一个备受折磨的另类英雄,充满孩子气和不确定性;这部影片也展现了雷对西尼玛斯科普宽银幕构图强有力的使用(图15.40)。在拍摄了另外几部"男性情节剧"之后,雷以两部史诗片《万王之王》(*King of Kings*,1961;图15.41)和《北京55日》(*55 Days at Peking*,1963)结束了他的好莱坞职业生涯。

新导演们

战后的另外一群导演出自编剧:理查德·布鲁克斯(Richard Brooks;《黑板丛林》[*The Blackboard Jungle*,1955]、《孽海痴魂》[*Elmer Gantry*,1960])、约瑟夫·曼凯维奇(Joseph Mankiewicz;《彗星美人》[*All about Eve*,1950]、《赤足天使》[*The Barefoot Contessa*,1954])和罗伯特·罗森(Robert Rossen;《三更天》[*Johnny O'Clock*,1947]、《江湖浪子》[*The Hustler*,1961])。最具独特才华的则是萨缪尔·富勒(Samuel Fuller),他在执导第一部影片《枪杀侠盗》(*I Shot Jesse James*,1949)之前做了十年编剧。富勒曾是纽约一些小报的记者,他把B级片的情感带入了每一个项目。他通过紧张的特写、偏离中心的构图和休克剪辑法(shock editing)来强化其关于黑社会的背信弃义或人在战斗中直面死亡的故事。

富勒的影片直达肺腑。《南街奇遇》(*Pickup on South Street*,1953)有一场斗殴戏,一个男子被拖下楼梯,他的下巴磕碰着每一级台阶。《四十支枪》(*Forty Guns*,1957)的决战关头,一个无赖牛仔竟以自己的妹妹作为盾牌,警察照样冷酷地射击。当她中弹倒地时,警长继续向着这个震惊的青年连开

数枪。在《关山劫》(*China Gate*, 1957)中，一名士兵因为躲避敌军巡逻队误踏进一个装有长钉的陷阱，富勒从他满头大汗的镜头，切到了铁钉穿透靴子的大特写。富勒还喜欢安排一些攻击观众的战斗场景（图15.42）。《裸吻》(*The Naked Kiss*, 1963) 的开场让一名女子直接攻击摄影机，将其愤怒发泄于观众。

其他一些导演的影片即使不那么生猛，也具有相当的攻击性。罗伯特·奥尔德里奇（Robert Aldrich）利用低俗小说空洞的对白和粗暴的虐待狂行为建构他的《死吻》(1955) 和《攻击》(*Attack*, 1956)。唐·西格尔（Don Siegel）的警匪片以及《天外魔花》，都显现出他在华纳兄弟担任剪辑师时学来的快速步调。安东尼·曼像富勒和奥尔德里奇一样受到威尔斯的强烈影响，把打斗场面安排在一个纵深空间里，一些争斗者会被猛推向观众（图15.43）。影评人曼尼·法伯（Manny Farber）写道："在这些锋芒毕露的导演的影片中，我们可以体会到阵阵出人意料的身体经验。"[1]

有些新导演则擅长拍摄怪诞喜剧片。弗兰克·塔希林此前是动画师和童书插画作者，他制作了几部富有想象力的讽刺1950年代文化的影片（《情不自禁的女孩》[1956]、《成功之道》[*Will Success Spoil Rock Hunter?*, 1957]），以及杰里·刘易斯与其喜剧搭档迪恩·马丁散伙之后的一些影片。

1945至1965年间的最老一代电影工作者，是从无声电影或对白片中学习拍片技术的；而战后的新导演们则大多从剧场或制片厂开始工作。而那些在1950年代中期开始制作电影的最年轻的一

图15.42 《血色和服》(*The Crimson Kimono*) 中，对恶棍以及观众施展空手道。

图15.43：曼的《血泊飞车》(*The Tall Target*, 1951) 中的一次打斗：冲着观众的脸施加暴力。

代，通常是从电视起步。约翰·弗兰克海默（John Frankenheimer）、西德尼·吕梅（Sidney Lumet）、马丁·里特（Martin Ritt）和阿瑟·佩恩（Arthur Penn）在拍摄长片之前，都曾在纽约执导现场直播剧。他们把"电视美学"的大特写、收缩的布景、深焦摄影以及满是对话的剧本带入了电影之中。《太保煞星》(*The Young Stranger*, 1956，弗兰克海默）、《十二怒汉》(*Twelve Angry Men*, 1957，吕梅)、《城市边缘》(*Edge of the City*, 1957，里特)和《左

[1] Manny Farber, "Underground Films [1957]", *Negative Space* (London: Studio Vista, 1971), p. 17.

手持枪》（1958，佩恩）都是这一新趋势的代表。这些导演在1960年代初期成为好莱坞的重要人物，而且他们将会是最早借鉴欧洲艺术电影和新浪潮的人。

尽管电影工业正经历巨变，但来自不同代际和不同背景的导演们仍然使得战后好莱坞电影成为世界影坛的核心力量。制片厂体系已经失去了经济上的稳固性，但是古典好莱坞电影制作的类型与样式却提供了一个框架，导演们可以借此创作出独特而强劲的影片。1960年代初期崛起于欧洲的一群雄心勃勃的青年导演，也常常向战后好莱坞寻求创作灵感。

笔记与问题

宽银幕制式后来的发展

建立于1950年代初期的宽银幕制式继续主宰着影院电影的制作，但其他技术变化也对电影呈现方式具有影响。

因为只有路演影院安装有70毫米设备，一些宽银幕影片也会发行用于街坊和郊区影院的35毫米拷贝。《瑞恩的女儿》（Ryan's Daughter，1970）终结了70毫米制作的风潮，但一些以35毫米拍摄的影片，比如《星球大战》（Star Wars，1977）和《第三类接触》（Close Encounters of Third Kind，1977），也发行70毫米拷贝，主要是为了提供更大的影像和更好的声音。直到1990年代中期，70毫米发行拷贝仍然较为普遍。自那以后，数字声音的改善使之变得毫无必要。《大地雄心》（Far and Away，1992）是最后一部以70毫米制式拍摄的美国长片。

当电影被用于非影院场所放映时，它们通常与原初的版本在宽高比上有很大的不同。一部西尼玛斯科普宽银幕电影的16毫米拷贝也许是变形的，或者可能被遮幅成比正确的2.35∶1小的宽银幕比例，还有可能是一个填满1.37画面的扁平版（flat version）。遮幅式宽银幕和扁平版宽银幕放映时都无需特别的镜头，但它们会把原初的影像裁切掉一部分。

电视画面与学院比例1.37∶1相一致，通常以扁平版播映宽银幕电影。为了覆盖原版宽银幕电影中的情节，电视工程师设计了"画幅比例裁切"（pan-and-scan）的工艺，能够引入原版中没有的摄影机运动或剪切。为了避免将来出现的麻烦，一些摄影师拍摄宽银幕电影时会考虑最终的电视播映问题。这在拍摄"满格"（full-frame，亦即以1.37∶1的比例拍摄）时是最容易做到的事。这种更接近正方形的影像是更适合出现在电视或录影带中的版本。在拍摄更宽比例的电影时，摄影师会通过在构图上留出空白区域来满足电视画面的需要。当前，很多电影都是以"信箱"（letterbox）格式发行DVD，这种格式接近影院宽银幕画面，甚至有线电视频道也开始播映这种版本的经典宽银幕电影。

对1950年代宽银幕比例及其到目前的发展，可参见约翰·贝尔顿（John Belton）的《宽银幕电影》（Widescreen Cinema，Cambridge，MA：Harvard University Press，1992）。

延伸阅读

Balio, Tino. "When Is an Independent Producer Independent? The Case of United Artists after 1948". *Velvet Light Trap* 22 (1986): —64.

Belton, John. *Widescreen Cinema*. Cambridge, MA: Harvard University Press, 1992.

Bragg, Herbert. "The Development of CinemaScope". *Film History* 2, no. 4 (1988): 372.

Carr, Robert E., and R. M. Hayes. *Wide Screen Movies: A History and Filmography of Wide Gauge Filmmaking*. Jefferson, NC: McFarland, 1988.

Ceplair, Larry, and Steven Englund. *The Inquisition in Hollywood: Politics in the Film Community, —1960*. Garden City, NJ: Anchor Press/Doubleday, 1980.

Ciment, Michel. *Kazan on Kazan*. New York: Viking, 1970.

Doherty, Thomas. *Teenagers and Teenpics: The Juvenilization of American Movies in the 1950s*. Boston: Unwin Hyman, 1988.

Finler, Joel W. *Alfred Hitchcock: The Hollywood Years*. London: Batsford, 1992.

Halliday, Jon. *Sirk on Sirk*. New York: Viking, 1972.(《瑟克论瑟克》中文版将由北京大学出版社出版)

Hardy, Phil. *Sam Fuller*. New York: Praeger, 1970.

Hayes, R. M. *3-D Movies: A History and Filmography of Stereoscopic Cinema*. Jefferson, NC: McFarland, 1989.

Huntley, Stephen. "Sponable's CinemaScope: An Intimate Chronology of the Invention of the CinemaScope Optical System". *Film History* 5, no. 3 (September 1993): 320.

Johnston, Claire, and Paul Willeman, eds. *Frank Tashlin*. Edinburgh: Edinburgh Film Festival, 1973.

Kindem, Gorham A. "Hollywood's Conversion to Color: The Technological, Economic, and Aesthetic Factors". *Journal of the University Film Association* 31, no. 2 (spring 1979): 29—36.

McCarthy, Todd, and Charles Flynn, eds. *Kings of the Bs: Working within the Hollywood System*. New York: Dutton, 1975.

McDougal, Dennis. *The Last Mogul: Lew Wasserman, MCA, and the Hidden History of Hollywood*. New York: Crown, 1998.

Segrave, Kerry. *Drive-In Theaters: A History from Their Inception in 1933*. Jefferson, NC: McFarland, 1992.

"United States of America v. Paramount Pictures, Inc. et al". *Special issue of Film History* 4, no. 1 (1992).

Waller, Fred. "The Archaeology of Cinerama". *Film History* 5, no. 3 (September 1993): 297.

Wilson, Michael, and Deborah Silverton Rosenfelt. *Salt of the Earth*. New York: Feminist Press, 1978.

第 16 章
战后欧洲电影：新现实主义及其语境，1945—1959

1945年，欧洲的很多地方成为废墟。三千五百万人死亡，超过半数是平民。数百万幸存者失去了家园。工厂被夷为平地，遭到破坏，或被废弃。大城市——鹿特丹、科隆、德累斯顿——成为一堆瓦砾。所有欧洲国家都欠下了大规模的债务；英国失去了四分之一的战前财富，而丹麦的经济倒退到了1930年的水平。这场大灾难是整个世界所经历的最具破坏性的一次。

战后语境

欧洲必须重新开始，但需遵循哪些原则呢？社会主义者和共产主义者认为，社会革命在这个"零年"（year zero）可以从头开始，一些国家的左翼政党赢得了大量民众的支持。然而，到了1952年，左翼的力量已经减弱，欧洲工业最发达的国家被保守派和中间路线的政党掌控。二战已经证明，现代政府可以监管整个国家的经济。因此，大多数欧洲国家都推出了统一的经济规划。这种温和的"社会主义"改革，随着斯堪的纳维亚半岛率先实行的国家福利政策的兴起，削弱了一些左翼所倡导的激进变革。

适度重建的胜利在一个已被改变的国际背景下发生。盟军的胜利表明，欧洲在世界事务中不再享有核心权力。战后世界成为

两极，由美国和苏联主导。这两个超级大国之间的冷战将会影响到每一个国家的内部政治。

美国帮助了新欧洲的巩固。1947年，欧洲复兴计划（European Recovery Plan），亦即通常所称的马歇尔计划（Marshall Plan），提供了数十亿美元的援助。到1952年该计划结束之际，欧洲的工业和农业生产已超过战前的水平。欧洲在就业、生活水准以及生产力方面的"伟大繁荣"也正在进行中。然而，作为帮助欧洲重建的交换条件，美国期待政治上的效忠。1949年，美国主持成立了北大西洋公约组织（North Atlantic Treaty Organization，简称NATO），这是一个要求其成员反对苏联和共产党国家的军事联盟。不过，仍然存在许多与美国政策的局部冲突。许多政府抵制强加的美国意愿，有时通过法律手段试图限制美国资本的权力。

第一次世界大战后美国权力的上升说服了很多欧洲人：只有一个"欧洲合众国"（United States of Europe），才能够在新的舞台上竞争（参见本书第8章"建立合作的具体步骤"一节）。"欧洲理念"（European Idea）在1940年代复活，而此时显而易见的是，一些国家为了重建必须合作。此外，美国支持泛欧洲理念（pan-European idea），因为它相信一个繁荣的欧洲既将抵制共产主义，又能为美国商品提供市场。

联合国（United Nations，成立于1945年），欧洲经济合作组织（Organization for European Economic Cooperation），以及1957年成立的欧洲经济共同体（European Economic Community，亦称共同市场[Common Market]），逐步确立了欧洲统一的目标。然而，欧洲无国界的梦想无法实现。各个国家都坚持自己独特的文化身份。很多欧洲人认为，随着美国经济和政治主导而来的，是一种文化帝国主义——体现在广告、时尚与大众传媒之中，欧洲已经成为美国的殖民地。于是，在战后时代，我们发现，民族身份、欧洲统一、效忠美国和抵抗美国存在一种复杂且常常是紧张的相互影响。

电影工业和电影文化

战争切断了美国电影向绝大多数国家的流动。这种消除了美国电影的空间有利于本土工业的成长和本土电影人才的培养。然而，大战结束后，美国公司又再次努力将它们的产品推向利润丰厚的欧洲市场。

美国的对外援助为美国电影重新进入欧洲市场铺平了道路。好莱坞的海外磋商都由美国电影出口协会（MPEAA，参见本书第15章"好莱坞片厂体系的衰落"一节）主管，该机构很强势地行使着它的权力。在法国，美国政府支持好莱坞的输出协议。MPEAA宣称，好莱坞电影是对抗共产主义和法西斯倾向的极佳宣传工具。这种论调在德国最具分量。美国公司也会诉诸抵制，这在1955年和1958年间的丹麦被证明是必要的。

好莱坞的战略是促进各个国家的本土工业的发展，使其有足够的力量支撑美国电影的大规模发行与放映。渗透非常迅速。到了1953年，在大多数国家，美国电影都占据了至少一半的银幕放映时间。欧洲已成为好莱坞国外收入的主要来源。

西德："爸爸电影"

美国如何彻底主宰一个重要市场，西德提供了一个研究案例。1945年至1949年之间，德国被四个盟国占领。1949年，被合并的西部地区成为德意志联邦共和国（通称西德），而苏联占领的地区则成

为德意志民主共和国（东德）。西德获得了美国数百万美元的经济援助，制定这一政策的美国战略家们相信，这个国家将会成为一个抵抗共产主义的堡垒。到了1952年，西德"经济奇迹"所带来的生活水准几乎超过了战前的50%。

从表面上看，德国电影工业似乎也很健全。其影片产量从1946年的5部跃升至1953年的103部，而且在整个1950年代期间都不曾掉到100部以下。观影人数急剧上升，合拍片也欣欣向荣。希尔德加德·克内夫（Hildegard Knef）、库尔德·于尔根斯（Curd Jürgens）、玛丽亚·舍尔（Maria Schell）以及其他德国明星都获得了广泛的认可。

然而，德国电影工业却未能孕育出一种具有国际竞争力的电影。1945年后不久，一些美国电影公司说服美国政府来共同合作，使德国市场成为好莱坞的一个海外倾销点。旧Ufi的寡头垄断（参见本书第12章"纳粹政权与电影工业"一节）被拆解，取而代之的是数百家制作与发行公司。因为德意志帝国已不复存在，这些公司只能依靠本国市场，而这一市场却被美国公司主宰。美国公司控制着很大一部分发行业务，并允许采用在美国已是非法的全面包档发行（blind- and block-booking）策略。由于不受配额限制，德国影院三分之二以上的放映时间都被美国电影占据。

与其他国家的情况一样，德国大多数电影亦仰赖通俗娱乐、文学改编和经典重拍。其中最受欢迎的类型，是一种演绎乡间浪漫爱情的"故土"（Heimat）电影，这种电影占了本国电影产量的百分之二十。这一时期的很多优质电影都是战争片或关于政治家和专业名人的传记片。

一些战后电影批评性地检讨战争及其影响。彼得·洛尔（Peter Lorre）的《消失的人》（Der Verlorene，1951）运用闪回讲述了一个医生被自己战争期犯下的杀人罪行所深深困扰的故事。与这一时期的很多电影一样，这部影片也利用镜子和阴影营造出令人毛骨悚然的效果，但洛尔也采用温和的表现主义笔触修饰他在片中的表演（图16.1）。战后初年还出现了一种以战后德国重建问题为题材的"废墟电影"（Trümmerfilm；参见本书第18章"战后东欧电影"一节）。

直到1950年代末，一些电影工作者才在影片中表现纳粹主义阴魂不散的情况。沃尔夫冈·施陶特（Wolfgang Staudte）的《献给检查官的玫瑰》（Rosen für den Staatsanwalt，1959）和《露天市集》（Kirmes，1960）两部作品都展现了一些前纳粹党卫军在德国经济奇迹中依然春风得意的故事。更为隐晦地处理此类往事的影片，是弗里茨·朗的恐怖片《马布斯博士的一千只眼睛》（Die 1000 Augen des Dr. Mabuse，1960）。影片中一名犯罪的博士用隐藏的电视摄影机监视卢克索饭店里的客人。通过利用马布斯这个人物（战后数年这一人物被认为是希特勒的类比），通过暗示很多人跟他一样有窥视癖（图16.2），通过指出这家饭店是纳粹分子为了间谍目的而建造，《马布斯博士的一千只眼睛》暗示了法西斯主义时代一直延续到了当前。

对纳粹主义的指控，很可能是冲着整个电影工业而来。虽然有些纳粹电影工作者（比如莱妮·里芬施塔尔）被禁止工作，但许多人却在盟军的政策下恢复了名誉。一些纳粹支持者甚至被赋予了声望很高的职位；比如，法伊特·哈兰就在战后的十余年拍摄了八部电影。这种法西斯时代阴魂不散的境况，以及它所派生的僵化迟钝而自满得意的电影文化，很快就会受到那些呼吁结束这种"爸爸电影"（Papas Kino）的1960年代的年轻导演的批判。

图16.1 （左）《M》的回响：《消失的人》中，彼得·洛尔即将杀害他的妻子时，他的一只手拖拉在身后。

图16.2 （右）《马布斯博士的一千只眼睛》中"无辜的"窥视癖：一面假镜子使得那个百万富翁能够监视他想要引诱的女子。

抵抗美国电影的入侵

对于美国的电影公司而言，德国是寂静的欧洲市场的一个样板，其活跃程度恰好足以获利并被牢牢掌控。但是，大多数欧洲电影业仍然保有更大的独立性。这在很大程度上是由于一波贸易保护主义法规的出台。当美国电影涌向欧洲市场，制片商们请求帮助，大多数政府也有所回应。

贸易保护主义措施　在两次世界大战之间就已经实施过的一种策略，是设置美国电影的配额，或是规定本国电影的银幕放映时间。在1948年，法国限制美国电影的进口，并规定每年至少要有20个星期留给法国电影。同一年，英国的新电影法案（New Film Act）规定，至少45%的放映时间应该留给英国的长片。意大利1949年通过的"安德烈奥蒂法"（Andreotti law）也规定，每年必须为意大利电影留出80天的放映时间。限制进口影片的各种数量的配额很快就跟了上来。

另外一种策略则是限制美国制片公司的收入。这种策略可以通过对每部影片的预期利润征收追偿费用而完成。此外，也可以征收一个统一费用。安德烈奥蒂法规定，每进口一部影片，其发行商就必须给意大利电影制作业提供250万里拉的无息贷款。或者，某个国家的法律也许要求"冻结"美国公司的收入，规定它们必须存留于该国并在该国投资。比如，在法国，1948年的一项协议规定每年要冻结1000万美元的收入。

除了这些防御性的贸易保护主义法案，大部分欧洲国家都采取了一些步骤以使其电影业更具竞争力。一些政府也开始资助电影制作。有时候，如在丹麦，利用对电影票的征税建立一个基金，为一些制片人的预先判定有价值的项目提供资金。在若干国家里，政府设立了一个机构，通过该机构，银行能够贷款给电影项目。其中最知名的，是英国的国家电影资助公司（National Film Finance Corporation），成立于1949年。某个政府也许会为具有艺术意义或文化意义的剧本或影片提供现金奖励。有时，某个政府会通过某种机制返给制片人一定百分比的票房收入或税款，为某个项目提供全额补贴。很快，一些欧洲电影制作公司就变得依赖于政府的资助。

贸易保护主义法规和政府的支持取得了一定的成效。1950年之后，法国、意大利和英国的电影产量都有了显著提升。但是，这种新干涉主义同样也帮助了美国公司。大多数政府都鼓励美国公司将其被冻结的资金投资于该国本土的电影制作，而这却为好莱坞带来了更多的利润。一些大型公司也许还通过把外国影片发行到美国艺术影院挣到了钱。资

金冻结政策也促使一些美国公司从事潜逃的影片制作（参见本书第15章"好莱坞片厂体系的衰落"一节）。一些美国电影公司也开设了国外分公司。这些分公司既能够得到当地政府的资助，也能够为了好莱坞在各个国家的利益而宣传游说。在德国和其他一些国家，好莱坞大公司也能够购买发行端口，因而可以控制该国国内电影进入自己市场的必要途径。与此同时，配额限制也变得无足轻重，因为它们正好赶上1950年代美国电影制作的衰退：这些大型公司并没有太多的影片可供出口。

国际合作　一种挑战美国主宰地位的策略，是通过联合制片而向1920年代提出的"电影欧洲"的目标迈进。联合制片时，制作项目能够按照协议获得每个国家的补助，制片人也可以动用两国或多国的演职人员。比较有代表性的是，每一个联合制片都有一个主要合作方和次要合作方，各方的责任由国际协议制定。因此，在一个法国－意大利的联合制作中，如果法国公司是主要参与者，那么导演就必须是法国人，但一名助理导演、一名编剧、一名主要演员和一名次要演员，则必须是意大利人。联合制片分散了资金风险，允许制片人筹措到也许可与好莱坞比肩的更大预算，而且有利于进军国际市场。联合制片迅速成为西欧电影制作的主要方式。

技术革新　虽然好莱坞设定了大多数电影技术的国际标准，但一些欧洲的技术创新在欧洲大陆仍具有相当的竞争力。1940年代末期，埃克莱尔（Éclair）和德布里（Debrie）推出了有着相当大的胶片盒与取景器的轻便型摄影机，这使得摄影师在拍摄影片时能准确地看到镜头所记录的内容。这些摄影机被整个欧洲采用，正如德国的阿莱弗勒克斯摄影机（Arriflex，可追溯至1936年，但在1956年被改进）的情况一样。阿莱弗勒克斯将成为战后时代标准的非摄影棚35mm摄影机。1953年，一位法国发明家设计出潘西诺尔（Pancinor），一种在所有位置都保持较大聚焦清晰度的变焦镜头。

专业电影展和电影资料馆　一些泛欧洲积极分子创造了真正的世界性合作。1947年，为了将二十个国家里独立的电影协会联络在一起，国际电影俱乐部联盟（International Federation of Cine-Clubs）成立。到1955年，出现了一个欧洲文学与艺术电影联盟（European confederation of Cinemas d'Art et d'Essai）——一些放映更具创造性和实验性影片的影院，通常能通过退税获得帮助。一个更老的组织——国际电影资料馆联盟（International Federation of Film Archives，缩写IFFA）——成立于1938年，但在战争期间停止活动。FIFA联络在1945年一个会议中重新恢复，此后十年，其成员从四个飙升至三十三个。国际电影意识的逐渐增强，促使各国政府资助致力于系统记录及保存世界电影文化的电影资料馆。美国一些重要的资料馆，如现代艺术博物馆（Museum of Modern Art）、罗彻斯特国际摄影博物馆（International Museum of Photography in Rochester）和国会图书馆电影部（Library of Congress Motion Picture Division），都参与了这一国际性的努力。

电影节　战后另外一种国际性的创新是电影节。最为显而易见的，电影节就是一种经由专家评审团的评审而颁奖给某些影片的一种竞赛。因此，那些在"竞赛单元"放映的影片，将成为一个国家电影文化的高品质代表。最典型的是1932年至1940年间在

墨索里尼的赞助之下举办的威尼斯电影节。战后时期，电影节也有助于大众确立高级欧洲电影的观念。电影节展示的影片也许能吸引一些国外发行商。获奖会给一部影片带来经济上的收益：导演、制片人和明星们获得了荣誉（以及他们此后的影片可能的投资）。同时，还会有很多影片在"非竞赛单元"展映——这是放给新闻界、公众，以及感兴趣的制片商、发行商和放映商看的。

威尼斯电影节于1946年恢复，戛纳、洛迦诺和卡罗维发利的电影节也在这一年创办。战后数年，世界性的电影节持续增多：爱丁堡（始创于1947年）、柏林（1951）、墨尔本（1952）、圣塞巴斯蒂安与悉尼（1954）、旧金山与伦敦（1957）、莫斯科与巴塞罗那（1959）。还有关于短片、动画片、恐怖片、科幻片、实验电影的电影节。而且，还出现了大量的"影展中的影展"，通常是专门展映来自重要电影节的杰出影片的非竞赛性活动。在北美，纽约、洛杉矶（以Filmex而知名）、丹佛、特柳赖德和蒙特利尔也开办了电影节。到了1960年代初期，一个电影爱好者就能一年到头不停地参加电影节了。最近数十年里，电影节数量倍增，形成了一个与商业影院展映类似的发行放映网络（参见第28章）。

如果把联合制片、技术革新和电影节直接当成欧洲对美国主宰地位的反击，未免太过简单。正如美国公司会投资欧洲电影，它们同样也通过在欧洲的分公司参与联合制片。好莱坞电影制作者也拥有阿莱弗勒克斯摄影机并偶尔使用，他们也有自己的变焦镜头：酷客变焦头（Cooke Zoomar）。美国电影在欧洲电影节上常常既获奖又签订发行合同。好莱坞甚至（在1947年）设立了学院奖的一个特别奖项，以表达对其欧洲同行的敬意。最佳外语片获得者将在美国占据良好的成功机会，而一些美国公司与影院也能得到一份收益。

1950年代期间，大多数欧洲电影工业仍然保持着适度的兴盛。电影制作也以适度的规模增长，有时会超过战前水平。电视和其他具有竞争力的休闲活动还没有大规模地出现。而战后新一代年轻人都挤在影院里。因此，在那些人口最为稠密的国家里，1955年到1958年这段时间，是战后影院上座率的一个高峰期。好莱坞及其欧洲对手到达了一种共同赢利的稳定状态。

艺术电影：现代主义的回归

大多数欧洲电影仍然延续着先前数十年形成的大众传统：喜剧片、歌舞片、情节剧以及其他一些类型，有时则模仿好莱坞。然而此时，欧洲电影取得了国际性的成功并赢得一些电影节的赞赏。对较不标准化的电影感兴趣的年轻人越来越多，战争期间得到训练的新一代电影制作者也成长起来。最明显的是，欧洲社会生活和知识分子生活也开始复兴。艺术家们设想着延续20世纪最初数十年所形成的现代主义传统的可能性。欧洲重建期间，总是承诺"新的震撼"（the shock of the new）的现代主义开始恢复生气。

这些情况孕育出了一种国际性的艺术电影。这类电影在很大程度上背离了大众传统，而认为自己与文学、绘画、音乐和戏剧中的实验性和创新性相一致。在某些特定的方面，战后艺术电影标志着1920年代法国印象派、德国表现主义和苏联蒙太奇所探索过的现代主义冲动的重新崛起。与更早时期的电影运动的特定联系体现在一些方面：意大利新现实主义电影人追随苏联电影制作者使用非职业演员担任影片的重要角色，而一些斯堪的纳维亚导演

则具有明显的表现主义倾向。然而，战后电影制作者以其他一些方式铸造出一个与有声电影相适应的经过修正的现代主义。

现代主义：风格与形式　战后现代主义电影潮流可以通过如下三种风格与形式方面的特征加以描述。其一，现代主义电影制作者与他们所认定的最为古典的电影制作者所做的相比，力图表现更真实的生活。现代主义电影制作者或是试图揭露阶级对立的冷酷现实，或是深刻描绘出法西斯主义、战争和占领所带来的恐惧。意大利新现实主义电影工作者——他们在大街上拍摄电影并强调直面当下社会问题——提供了最为鲜明的例子。

这种客观现实主义（objective realism）导致电影制作者摒弃好莱坞严密紧凑的情节安排，转而追求片断式的、生活切片式的叙事。摄影机也许会在动作结束仍停留于某个场景，或者拒绝排除那些"什么也没发生"的时刻。同样，战后欧洲现代主义电影偏爱开放式结局的叙事，在这种叙事方式中，主要情节线常常并未完结。这常常被认为是最真实的故事讲述方法，因为在生活中，很少有事情是一目了然的。

从风格上看，众多现代主义电影制作者转而依赖长镜头——非正常长度的长镜头，很典型地是由摄影机运动维系的。长镜头被认为能够以未经剪辑操控的、连续不断的"真实时间"呈现某个事件。同样，一些新的表演形式——犹豫不决的动作、断断续续和省略的对话、避免正视其他人物的眼睛——都与美国电影快速流畅、技艺精到的表演背道而驰。对客观现实的忠实也意味着对听觉环境的一种细致再现。例如，在许多战后法国电影中，静默总是引致对细微声音的注意。

图16.3　英格玛·伯格曼（Ingmar Bergman）《野草莓》（*Smultronstället*, 1957）惨白的噩梦。

现代主义电影制作者记录客观现实的动力，被其第二个特征平衡：他们也试图呈现"主观"现实（subjective reality）——使个体行为以特定方式发生的心理动力。全部的精神生活现在都被敞开以供探索。正如美国电影中的情形一样，闪回结构极为常见，特别是用于以个人化的方式探索近期历史。一些电影制作者甚至掘进人物的心灵，展现各种梦、幻觉与奇思异想。法国印象派和德国表现主义对这些电影的影响常常是非常明显的（图16.3）。整个1950年代和1960年代，对主观性的强调日益增加。

战后时期欧洲艺术电影的第三个特征，我们或许可以称为"作者评论"（authorial commentary）——意思是电影世界之外的某个智者正在对我们所看到的事件给出某种解释。此时，影片的风格似乎比人物所知或所感暗示得更多。《呼喊》（*Il Grido*, 1957）的一个镜头中，米开朗琪罗·安东尼奥尼通过把人物放在一个贫瘠的风景中，并让他们背对摄影机，以唤起对两个人物之间黯淡悲凉关系的关注（图16.4）。在《欢愉》（*Le Plaisir*, 1952）中，马克斯·奥菲尔斯的摄影机从教堂里的天使像，边摇边

图16.4 《呼喊》中对人物们的情感缺乏所进行的作者评论。

推向教堂内长椅上的妓女们,从而提示观众,这些妓女通过参加一个年轻女孩的坚信礼而获得祝福。在一定限度内,这种叙事性的评论能够变成自反性的(reflexive),会揭示出电影本身的人工性,并提醒观众,他们所看到的其实是一个虚构的世界。

现代主义的暧昧性　叙事性的评论通常不会有完全清晰的含义。刚才谈到的那些镜头,我们也能想象出另外的阐释。实际上,暧昧性(ambiguity)正是战后欧洲现代主义电影三个特征的核心效果。这样的电影通常鼓励观众去推测别的可能发生的事情,填充影片的空白之处,并尝试给出不同的阐释。

比如,在迈克尔·柯杨尼斯(Michael Cacoyannis)的《大家闺秀》(Stella,1955)一片中,一对恋人——米尔托和斯特拉——相互争吵然后分手。他们都选择了另外的伴侣,之后两对情侣到了不同的夜总会。但是柯杨尼斯在两对情侣间使用了交叉剪辑:米尔托随着希腊音乐跳舞,而斯特拉则随着比博普爵士乐(bebop)跳舞(图16.5,16.6)。这样的剪辑使得他们看起来就像是在彼此共舞。这也许可以看成在表现一种心理上的主观性:也许他

俩都宁可与对方一起。另一方面,观众也可以将这一交叉剪辑的镜头阐释为一种外部评论:也许是暗示这两人仍然彼此相属,尽管他们自己都不知道这一点。这部影片以战后现代主义一种典型的风格选择,引导观众去思考影片的多重意义。

这种暧昧性虽然早就出现在路易斯·布努埃尔、让·科克托以及让·爱泼斯坦之类的先锋电影人的作品中,但它们现在也被工作于商业电影制作领域的导演们吸收利用。这些导演也继续使《公民凯恩》之后出现的纵深调度和深焦摄影趋势这类古典传统保持活力(图16.7,16.8)。然而,现代主义影片有时为了更高程度的真实、主观性的深度、叙事性的评论或暧昧性,会对一些古典电影手法做出改进。我们引用的《大家闺秀》中使用交叉剪辑的例子就属于这样的情况。幻想和梦境段落是主流电影的惯用手法,但现代主义电影制作者们使它们更加突出,有时甚至是不可信的。《天色破晓》和《公民凯恩》这样的影片使得闪回结构在1940年代极为流行,所以现代主义电影制作者们能够相信观众已经做好了面对复杂的时间操控的准备。欧洲电影人对连贯性剪辑的倚赖仍是一以贯之的,尽管像雅克·塔蒂(Jacques Tati)和罗贝尔·布列松这样的导演对这一技巧进行了修正。运用摄影机运动构成长镜头在好莱坞也极为常见,然而却很少有美国电影人如安东尼奥尼和奥菲尔斯般把长镜头用得如此系统和复杂。

总而言之,现代主义电影把自己定位在通俗易懂、晓畅明白的娱乐电影和激进的先锋实验之间。这种为泛欧洲观众而联合制作的电影趋向,同样也出现在了北美、亚洲和拉丁美洲。

若干国家参与了这一现代主义的电影潮流。意大利是其中影响最大的,因此接下来我们会用较大

图16.5，16.6 《大家闺秀》：交叉剪辑暗示这对分手的情侣仍在跟对方一起跳舞。

图16.7 （左）《魔鬼将军》（*Des Teufels General*，西德，1955，赫尔穆特·考特纳[Helmut Käutner]）中的景深空间和深焦镜头。

图16.8 （右）《刑事法庭》（*Justice est faite*，法国，1954，安德烈·卡亚特[André Cayatte]）中好莱坞风格的纵深镜头。

的篇幅加以讨论。我们将把西班牙作为一个深受意大利新现实主义影响的例子进行检视，并以此结束本章。在接下来的一章中，我们还要讨论其他一些国家对战后时期欧洲艺术电影所作出的贡献。

意大利：新现实主义及其后续

这一时期最重要的电影制作潮流于1945到1951年间出现在意大利。新现实主义并非如人们所曾经认为的那样具有原创性或是一个具有统一性的运动，但它的确为故事片制作开创了一种独特的方法。而且，这种方法也对其他国家的电影产生了巨大的影响。

意大利之春

随着墨索里尼的倒台，意大利电影工业失去了组织中心。与德国的情形一样，在意大利的盟军军事力量也与美国公司合作，试图保护美国对该国市场的宰制地位。大多数制片公司都是做小规模业务。正当本土公司努力奋进之时，作为一股文化复兴和社会变革力量的新现实主义电影崛起了。

早在法西斯政权风雨飘摇的时期，文学和电影中就已经出现一种现实主义的脉动（参见本书第12章"新现实主义？"一节）。《云中四部曲》《孩子们注视着我们》《沉沦》以及其他一些影片，使得某些电影制作者设想一种新电影的出现。朱塞佩·德·桑蒂斯（Giuseppe De Santis）和马里奥·阿利卡塔（Mario Alicata）在1941年写道："我们相信，总有一天，我们将创造出一种最美丽的新电影，它将追随回家的工人们缓慢而疲乏的步伐前行。"[1]当意大利于1945年春天解放时，各行各业

[1] 引自Millicent Marcus, *Italian Film in the Light of Neorealism* (Princeton, NJ: Princeton University Press, 1986), p. 16。

的人都渴望打破旧的方式。各个政党组成了一个联合政府，试图以左倾自由思想作为新生的意大利的基础。电影工作者也都准备为这个被称为"意大利之春"的时代作见证。战争期间设想的"新现实主义"已经到来（参见"深度解析"）。

是什么因素使得这些影片看起来如此现实主义？部分原因在于这些电影与它们之前的许多影片所形成的对比。意大利电影曾经以其华丽的制片厂布景而著称于欧洲。但是，政府的电影城制片厂在战争期间遭到严重破坏，再也无法支撑豪华电影制作。电影制作者们于是走向了街头和乡村。因为意大利长期给外国电影配音，已经掌握了后期录音合成技术，制作团队能够实景拍摄然后再配制对白。

新现实主义的另一新奇之处，是对近期历史的批判性审视。很多新现实主义电影从"人民阵线"的角度呈现当代故事。比如，罗伯托·罗塞里尼的《罗马，不设防的城市》（参见本章"深度解析：《罗马，不设防的城市》"）的情节就取自1943至1944年冬天发生的一些事件。影片的主要人物都卷入对占领罗马的德国军队的反抗之中。信任和自我牺牲使得地下抵抗者曼弗雷蒂、他的朋友弗朗切斯科、弗朗切斯科的未婚妻皮娜，以及神父唐·彼得罗紧密联系在一起。这部影片把抵抗运动描绘为共产党员、天主教徒与普通大众联合起来的斗争。

同样，罗塞里尼的《战火》（*Paisà*）呈现了盟军攻入意大利时万花筒似的景象。该片的六个片段，描绘了美军从西西里岛北部到波河河谷的行动。《战火》与《罗马，不设防的城市》相比更为碎片化，也更像纪录片，不仅把镜头对准意大利游击队与占领军之间的斗争，而且也呈现了平民百姓与美国大兵之间所发生的摩擦、误会及偶尔的友好。从主题

图16.9 《偷自行车的人》：为了赎回自行车，里奇和他的妻子准备典当他们的床单。

上看，《战火》在探讨所描绘的历史事件的同时，也更多地表达了对语言与文化上的差异的思考。

很快，电影制作者们就从游击队英雄转向了当下的社会问题，比如党派纷争、通货膨胀和普遍的失业。很少有其他新现实主义电影能够比维托里奥·德·西卡的《偷自行车的人》更生动地呈现战后的痛楚。一个依靠自行车谋生的工人的故事，显示了战后生活残酷掠夺的特性（图16.9）。里奇求助于每一个机构——警察局、教堂、工会——但是没有谁能够帮他找回丢失的自行车，而且人们对他的不幸遭遇大多漠不关心。他和儿子布鲁诺只得漫游在城市里进行无望的寻找。

与这种社会批判相对应，《偷自行车的人》也表现了里奇与布鲁诺之间的信任危机。影片的高潮时分，绝望中的里奇企图自己也去偷一辆自行车。布鲁诺很震惊地看着他父亲的这一行为。他们徒劳的寻找已经消磨了布鲁诺对父亲的幻想。里奇幸未被捕，而布鲁诺此时伤心地接受了自己父亲意志薄弱的现实，慢慢地把手滑进里奇的手以表示他的爱。该片的编剧切萨雷·柴伐蒂尼，常常表示想要

拍摄一部这样的电影：仅仅展现一个人生活的完整的九十分钟。《偷自行车的人》并不是那样的电影，但此时它已被看做向阿利卡塔和桑蒂斯"追随回家的工人们缓慢而疲乏的步伐"的理想迈进了一步。

有些影片则关注乡村生活的问题。《艰辛的米》（*Riso amaro*）颇为煽情地描述了一些年轻女子被迫从事低廉的农活工作，并住在监狱般的宿舍里。这些区域性作品中最著名的是维斯康蒂的《大地在波动》（*La Terra trema*）。该片描绘了西西里渔民反抗鱼贩的剥削而发动叛乱，却最终难逃悲惨命运的故事。就像这一时期的其他电影一样，影片表现了对深刻社会变革的期望逐渐落空。

1948年，意大利之春结束了。自由主义与左翼政党在大选中落败。与此同时，国家正在重建。国民收入开始超过战前水平，意大利逐渐迈入了欧洲经济的现代化进程。意大利电影工业发现已能出口电影，甚至是出口到美国。

回到1942年，当时身为电影工业首脑的维托里奥·墨索里尼（Vittorio Mussolini）在观看了维斯康蒂的《沉沦》之后，勃然大怒，冲出影院大叫："这不是意大利！"大多数新现实主义电影都招致战后官员类似的反应。这些电影对一个荒芜、贫瘠国家的描绘，惹恼了急于证明意大利已经走在民主和繁荣之途上的政客们。天主教教会则谴责很多影片中存在的反教权主义思想以及对性和工人阶级生活的描绘。左派人士们也攻击这些影片中的悲观主义论调以及明确的政治目标的缺失。

很少有新现实主义电影广受大众欢迎。观众更喜欢涌入意大利的美国电影。主管娱乐业的国务次长朱利奥·安德烈奥蒂（Giulio Andreotti）提出了一个办法，试图减缓美国电影的推进，又遏制新现实主义令人尴尬的过量。这个于1949年开始执行的"安德烈奥蒂法"，不仅设立了进口限制和放映配额，而且也为制片公司提供资助贷款。然而，制片公司要想得到贷款，剧本必须经过一个政府委员会的审查批准，那些没有政治倾向性的影片，都能得到大笔贷款资助。更为糟糕的是，如果一部影片"诽谤了意大利"，就有可能被拒发出口许可[1]。安德烈奥蒂法开创了电影制作前审查的制度。

同这一举措伴随着的是一种在总体上与1944到1948年期间"更纯正"的新现实主义渐行渐远的趋势。战后不久，一些电影作者试图通过在某些能够提供独特本土特色的地区拍摄传统浪漫爱情片和情节剧来获得一种新现实主义面貌。另外一些导演则探索讽喻性的幻想剧（比如，德·西卡的《米兰的奇迹》[*Miracolo a Milano*]和罗塞里尼的《秘密炸弹》[*La macchina ammazzacattivi*]）或历史奇观片（维斯康蒂的《战国妖姬》[*Senso*]）。这时还出现了"玫瑰色新现实主义"（rosy Neorealism），亦即把工人阶级的人物与1930年代式的平民喜剧相结合的电影。在此背景下，德·西卡与柴伐蒂尼合作的《风烛泪》（*Umberto D.*）描述了一名退休老人的孤独生活，这在官员们看来是一种危险的倒退。这部影片开始于警察驱散一群领救济金的老人的示威游行的场景，结束于温别尔托中止自杀的企图。在给德·西卡的一封公开信中，安德烈奥蒂指责他"对他的祖国卑鄙的诬蔑，这个国家也是进步的社会立法……的祖国"[2]。

[1] 引自Mira Liehm, *Passion and Defiance: Film in Italy from 1942 to the Present* (Berkeley: University of California Press, 1984), p. 91。

[2] 引自Marcus, *Italian Film in the Light of Neorealism*, p. 26。

深度解析　新现实主义及其后续——大事记与作品选

1945年
- 春天：墨索里尼被枪决。意大利获得解放。
- 《罗马，不设防的城市》，罗伯托·罗塞里尼

1946年
6月
- 全民公投让自由主义和左翼政党掌握政府权力。
- 《战火》，罗伯托·罗塞里尼
- 《太阳仍将升起》（*Il Sole sorge ancora*），阿尔多·韦尔加诺（Aldo Vergano）
- 《和平生活》（*Vivere in pace*），路易吉·赞帕（Luigi Zampa）
- 《强盗》（*Il Bandito*），阿尔贝托·拉图阿达（Alberto Lattuada）
- 《擦鞋童》（*Sciuscià*），维托里奥·德·西卡

1947年
- 《德意志零年》（*Germania anno zero*），罗伯托·罗塞里尼
- 《悲惨的追逐》（*Caccia tragica*），朱塞佩·德·桑蒂斯
- 《没有怜悯》（*Senza pietà*），阿尔贝托·拉图阿达

1948年
4月
- 温和的天主教民主党赢得选举。
- 《大地在波动》，卢奇诺·维斯康蒂
- 《偷自行车的人》，维托里奥·德·西卡
- 《艰辛的米》，朱塞佩·德·桑蒂斯
- 《波河上的磨坊》（*Il Mulino del Po*），阿尔贝托·拉图阿达
- 《秘密炸弹》，罗伯托·罗塞里尼
- 《爱情》（由《人声》[The Human Voice]和《奇迹》[The Miracle]组成的一部两段式电影），罗伯托·罗塞里尼

1949年
12月
- 安德烈奥蒂法确立了配额和补贴制度

1950年
- 《火山边缘之恋》（*Stromboli*），罗伯托·罗塞里尼
- 《米兰的奇迹》，维托里奥·德·西卡
- 《圣弗朗西斯之花》（*Francesco, guillare di Dio*），罗伯托·罗塞里尼
- 《某种爱的记录》（*Cronaca di un amore*），米开朗琪罗·安东尼奥尼
- 《杂技之光》（*Luci del varietà*），阿尔贝托·拉图阿达与费德里科·费里尼（Federico Fellini）

深度解析

1951年
- 《风烛泪》，维托里奥·德·西卡
- 《罗马11时》（Roma ore 11），朱塞佩·德·桑蒂斯
- 《小美人》（Bellissima），卢奇诺·维斯康蒂
- 《1951年的欧洲》（Europa 51），罗伯托·罗塞里尼

1952年
- 《白酋长》（Lo sceicco bianco），费德里科·费里尼
- 《失败者》（I Vinti），米开朗琪罗·安东尼奥尼

1953年 10月
- 关于新现实主义的会议在帕尔马举行。
- 《小巷之爱》（Amore in città），切萨雷·柴伐蒂尼监制的导演合集
- 《浪荡儿》（I Vitelloni），费德里科·费里尼
- 《终点站》（Stazione termini），维托里奥·德·西卡
- 《不戴茶花的茶花女》（La signora senza camelie），米开朗琪罗·安东尼奥尼
- 《面包、爱情和幻想》（Pane, amore e fantasia），路易吉·科门奇尼（Luigi Comencini）

1954年
- 《战国妖姬》，卢奇诺·维斯康蒂
- 《大路》（La Strada），费德里科·费里尼
- 《意大利之旅》（Viaggio in Italia），罗伯托·罗塞里尼

界定新现实主义

到了1950年代初期，新现实主义的势头已渐趋微弱。1953年在帕尔马举行的新现实主义研讨会中，与会记者和电影制作者们开始探讨这一运动究竟是怎样的情况。新现实主义没有任何宣言或计划，它只是一种对更强烈的现实主义的诉求，以及对当代题材和工人阶级生活的强调。然后，很快就有几种批评性的观点出现。

一种观点是把新现实主义看做具有企图的新闻报道，以抵抗运动和意大利之春期间短暂达成的政治统一体的名义呼吁改革。另一种观点则强调这些影片的道德维度，认为这一运动的重要性在于它们有能力使片中人物的个人问题获得普遍性意义。

在第三种观点看来，新现实主义的纪录片式手法使得观众感知到平凡生活的美。德·西卡的编剧切萨雷·柴伐蒂尼是独特新现实主义美学不遗余力的倡导者。柴伐蒂尼追寻一种把剧情隐藏在买鞋或找公寓之类的日常活动之下的电影。他的观点是电影应该表现所有那些不断重复的普通事件。一个美国制片人告诉柴伐蒂尼：一部好莱坞电影表现一架

飞机正从上空飞过,接着机关枪开火,然后这架飞机从天而坠,但一部新现实主义电影会让一架飞机飞过,然后再次飞过,然后再一次飞过。柴伐蒂尼答道:"让这架飞机飞过三次还远远不够,它必须飞过二十次。"[1]这样的理想在新实主义创作实践中几乎从未实现,但柴伐蒂尼的构想让电影制作者和电影理论家得以设想一种即将在1960年代出现的极端的"非戏剧化"电影。

新现实主义的形式与风格　很多电影史学家都发现,新现实主义的影响不仅因为它的政治态度与世界观,而且还因为它在电影形式上的创新。许多创新虽然也不无先例,但新现实主义运动的国际声誉却为这些创新带来了前所未有的关注。

原型的新现实主义电影通常被认为都是采用实景、使用非职业演员,以粗糙且随兴的构图拍摄而成。然而,实际上,很少有新现实主义电影呈现了所有这些特征。大多数内景都是在摄影棚内经过精心布景和照明拍摄的(图16.9)。声音几乎无一例外是后期配音,能够在拍摄完成后进行调控。《偷自行车的人》一片中主人公的说话声就是由另一位演员提供的。在某些影片中,参与演出的都是很典型的非职业演员,但更普遍的情况是非职业演员与安娜·马尼亚尼和阿尔多·法布里奇之类的明星混合出演。总而言之,新现实主义对人工技巧的依赖,绝不亚于其他样式的电影。

此外,这些影片也都是依据古典好莱坞风格的基准进行剪辑的。尽管很少有新现实主义电影的画面能够像《大地在波动》那样具有自觉的构图意识,但镜头却常常以给人深刻印象作为目标(图16.10,16.11)。即使在实景拍摄的时候,场景也包含了流畅的摄影机运动、清晰的焦点和精心设计的多层次场面调度(图16.12,16.13)。新现实主义电影还经常使用气势恢宏的配乐,它对某个场景情感发展的强化作用让人想起歌剧。

在故事讲述的观念方面,新现实主义运动则进行了新的开拓。有时候,这些影片大量地借助巧合,正如《偷自行车的人》中里奇和布鲁诺在他们造访过的巫师家里碰巧遇到偷车贼。这种情节的发展拒斥了古典电影中精心设置且动机明确的事件链条,似乎能更客观真实地反映日常生活的偶然遭遇。与这一倾向同时出现的,是对省略技法前所未有的使用。新现实主义电影常常跳过我们所看到的事件发生的重要动因。在《战火》中,德国军队对一户农家的屠杀是以一种令人震惊的突然方式揭示出来的:在某一刻,游击队员们正在田野中等待一架飞机,接下来的一个场景却是游击队员发现一个婴儿在他死去的父母身边哭叫。

这种松散的线性情节在那些没有明确结局的影片中表现得最为明显。《罗马,不设防的城市》进展到一半时,弗朗切斯科从法西斯手中逃脱,但情节却没有再回到他身上。在《偷自行车的人》的结尾,里奇和布鲁诺没有找到自行车,在人群之中茫然地走着。这个家庭将怎样生活下去?电影没有告诉我们。

新现实主义电影也使用好莱坞式的最终期限、任务指派和"对话钩套"(dialogue hooks)连接各个场景,但其结局却有可能仅仅是一连串事件的罗列。场景B跟随着场景 A,只是因为场景B发生得更晚,而不是因为场景A导致场景B发生。《偷自行车的人》的大部分内容都是围绕着寻找自行车组织的,并依循一天的时间顺序推进,从早上经过中午

[1] 引自Marcus, *Italian Film in the Light of Neorealism*, p. 70。

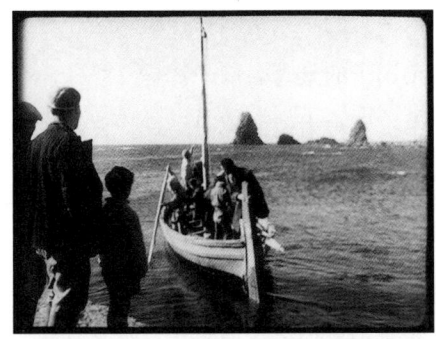

图16.10 （左）《大地在波动》：维斯康蒂充分运用海景进行构图。

图16.11 （右）《波河上的磨坊》：作为历史奇观的新现实主义。

图16.12 （左）《艰辛的米》中，摄影机从妇女们跨出的大腿的特写……

图16.13 （右）……慢慢地升到空中，揭示出整块稻田的状况。

再到下午晚些时候。

类似的片断也出现在罗塞里尼第三部战后影片《德意志零年》的最后几个段落。埃德蒙——这个象征着战败德国道德混乱的男孩——逃离了他的家庭并游荡于柏林街头。影片的最后十四分钟集中展现了他在一个晚上和次日早晨所经历的一些偶然事件。埃德蒙看着一个妓女离开她的客人，然后在空荡荡的街头玩跳房子游戏，蹒跚着穿过残破建筑的瓦砾堆，并试图与其他小孩一起玩足球，在城市里茫然游荡（图16.14）。从一幢破败建筑的高处，他看到祖父的棺材被抬出，然后纵身跳下自杀。自杀虽然是一种常规的故事结局，但罗塞里尼却在一连串似乎不经意瞥见的日常事件之后，才给出这一结局。

如果故事情节是由一些也许并无因果关系的事件组成，观众就不再能分清哪些是"重要场景"，哪些仅仅是补白材料。新现实主义叙事方式倾向于把所有事件"拉平"到同一个层次，轻描淡写地处理高潮戏，并特别关注平凡的场所和行为。评论家安德烈·巴赞富于雄辩地写道，《偷自行车的人》怎样穿越整个罗马并让观众注意里奇和布鲁诺之间不同的步态[1]。《风烛泪》中，有一个场景描述了一名女仆早上起床并开始她一天的厨房工作。巴赞对此很赞赏，因为这种对琐碎的"细微动作"的细致刻画，是传统电影从未向我们展示过的[2]（参见"深度解析"）。这种非正统的叙事建构方法，使得新现实主义电影制作者把观众的注意力引向了构成日常生活的一些"无关紧要"的细节。

新现实主义试图容纳日常世界所有变动不居的情绪状态。在《战火》中，温和的喜剧性场景或悲

[1] Andre Bazin, *What Is Cinema?* vol. 2, trans. and ed. Hugh Gray (Berkeley: University of California Press, 1971), pp. 54—55.

[2] ibid., pp. 81—82.

剧性场景与充满暴力的场景交织在一起。这一时期电影中这种混杂调子的最著名例子，是《罗马，不设防的城市》中皮娜被射杀的那一场景。它体现了一种相当正统的电影风格怎样能够传达沉重痛苦的情绪质地（参见"深度解析"）。

新现实主义风格和叙事手法影响了国际现代电影的兴起。实景拍摄加上后期配音；职业演员与非职业演员的结合；基于偶然遭遇的情节，省略，开放式结局以及对细微动作的关注；调子的极度混杂——所有这些策略在随后的四十多年里已被世界各地的电影制作者接受并加以发展。

图16.14 当被炸毁的教堂里传出风琴的音乐，埃德蒙暂时停下了漫游的脚步（《德意志零年》）。

深度解析　《风烛泪》——女仆醒来

这一段落的开始，女仆躺在床上，看着一只猫走过房顶。她起床，然后走进厨房，试了几次后，点着了火（墙上有很多火柴的划痕；图16.15）。她再次往窗外看去，又看到有猫在房顶上走动；她看向另一个窗户，然后回到厨房。她走向碗柜，然后走到桌子边，最后她到了水槽旁，把蚂蚁从墙上喷下来（图16.16）。她灌满咖啡壶，走了一点路，又回到炉子旁，看了看自己怀孕的身体。

她走到桌旁，坐下来研磨清晨的咖啡并开始哭泣（图16.17）。研磨的同时，她伸出一只脚将门关上（图16.18）。然后她坐直，擦拭眼睛，起身把咖啡端去给她的女主人。

图16.15

图16.16

图16.17

图16.18

正如新现实主义电影通常的状况,逼真的细节也担任着某种叙事性的功能。巴赞恰当地称赞这一段落呈现了女仆生活全部的"日常性",但我们也应该注意到,其中也包含了一定程度的戏剧性。女佣恰好发现她怀孕了。这一场景的力量来自她单调的日常工作与她对未来麻木的焦虑之间的张力。

深度解析 《罗马,不设防的城市》——皮娜之死

罗塞里尼在一种悬疑的气氛中开始这场戏,当时德军封锁了整个公寓并开始搜寻地下游击队员。唐·彼得罗神父和马尔切洛声称正在探访一名濒死者。他们把游击队的武器藏在这个老人的床上,可他却拒绝假装濒死者,于是这个计谋产生了非常滑稽的喜剧效果(图16.19)。

当皮娜看着德军逮捕了她的未婚夫弗朗切斯科且正把他押上卡车时,影片的情绪陡变。她挣脱德军冲向载着她未婚夫离去的卡车(图16.20,16.21)。彼得罗神父惊讶地看着她,把马尔切洛的

图16.19 《罗马,不设防的城市》:为了让那位老人看上去濒临死亡,唐·彼得罗用平底锅将他敲昏。

图16.20 皮娜挣脱德国卫兵……

图16.21 ……追赶弗朗切斯科;她是从卡车上弗朗切斯科的视点被看到的。

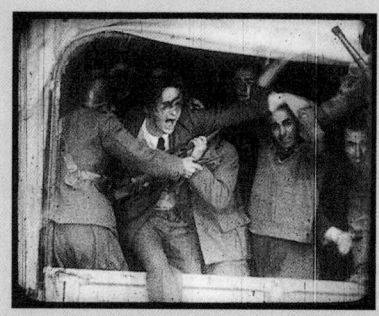 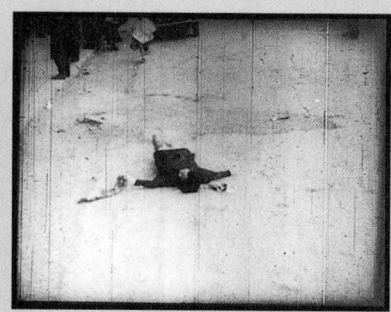 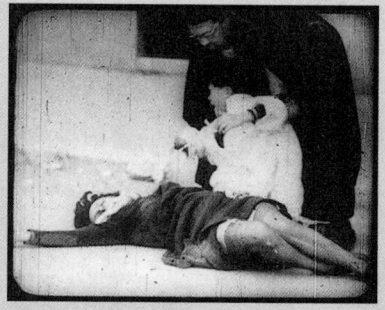

图16.22 反打镜头中,弗朗切斯科大声喊叫……　　图16.23 ……恰在此时,皮娜被射中。　　图16.24 唐·彼得罗和马尔切洛痛悼皮娜。

脸藏进他的长袍里。弗朗切斯科大喊:"挡住她!"(图16.22)。突然间,机关枪开火。在接下去的一个镜头中,从弗朗切斯科的视点,看到皮娜已经中弹倒地(图16.23)。冷峻的配乐响起。这一场景的最后四个镜头都是以具有新闻片风格的远景镜头拍摄的:马尔切洛和彼得罗神父跑向倒在地上的皮娜,两人蹲下跪在她的尸体旁(图16.24)。

罗塞里尼明晰的风格,使其能很好地表现一些扰人心魄的叙述特质。在一部更为古典的影片中,弗朗切斯科会看到是谁杀死了皮娜,并在影片接下来的部分伺机复仇。而在这里,皮娜却是被匿名者突然开火射杀的,凶手的身份绝不会被揭示出来。此外,影片的情绪也陡然突变,从悬疑到喜剧再到悬疑,最后发展到震惊和哀痛。而更为令人不安的是,皮娜已经被塑造成为影片的女主角,因而她的突然遇害所产生的震惊,对于1945年的观众而言几乎没有人能有思想准备。就像让·雷诺阿《游戏规则》一片中安德烈·朱里厄的死一样,皮娜被杀害暗示着:在现实生活中——恰恰与电影世界相反——好人随时可能会毫无来由地死去。

超越新现实主义

除了《风烛泪》这样的作品之外,玫瑰色新现实主义电影在1950年代初期成为这一运动的主导形式。路易吉·科门奇尼的《面包、爱情和幻想》大获成功,引发了一连串模仿之作,这种模仿之风甚至一直持续到1960年代。玫瑰色新现实主义保留了部分实景拍摄和非职业演员出演,偶尔也关注社会问题,但是它把新现实主义纳入了意大利喜剧的深厚传统。随着经济的持续复苏使意大利走向富庶繁荣,观众已经不再欢迎聚焦于贫困和痛苦的新现实主义。

此外,意大利本土电影工业也越来越适应国际市场。虽然1940年代后期仍有数百部美国电影在意大利成功发行,但意大利政府冻结了美国在意大利获得的利润。这促使一些好莱坞制片公司把这笔钱重新投入意大利电影制作、发行与放映之中。意大利也忍受着美国潜逃制作,为之提供演艺人员和摄制团队。

很多传统的电影类型也被证明可供输出。布拉塞蒂执导的极其赚钱的《法比奥拉》(*Fabiola*, 1948)复兴了豪华的古装片。欧洲和美国的观众也发展出对诸如《尤利西斯》(*Ulysses*, 1954)和

《角斗士的反叛》（*La rivolta dei gladiatori*，1958）的历史神话片和大力士传奇片的喜爱。由老牌喜剧明星维托里奥·德·西卡和托托，以及索菲娅·罗兰（Sophia Loren）、维托里奥·加斯曼（Vittorio Gassman）、阿尔贝托·索尔迪（Alberto Sordi）和马尔切洛·马斯特罗扬尼（Marcello Mastroianni）等一些在战后出现的新星担纲主演的意大利喜剧片也获得了成功。此类影片中最为成功的有《无名的人们》（*I soliti ignoti*，1956）和《意大利式离婚》（*Divorzio all'italiana*，1962）。卡洛·蓬蒂（Carlo Ponti）与迪诺·德·劳伦蒂斯（Dino de Laurentiis）带领一些视野超越了意大利疆界的新一代制片人，把重建的电影城制片厂变成了一个电影工厂。

其他一些电影制作者则转向了更为内在的心理描绘，致力于探索社会情境如何影响人与人之间的关系。米开朗琪罗·安东尼奥尼，这一时期最为重要的导演之一，曾经指出：

> 对我来说，拍摄一部关于一个人的自行车被偷的电影，似乎已经不再重要了……既然我们已经消除了自行车的问题（我是在打一个比方），重要的是看看这个丢失自行车的人心中和脑海中有些什么，他怎样调整自己，他过去的经验——包括战争、战后，以及我们国家里发生在他身边的每一件事情——有些什么留在了他的心中。[1]

罗塞里尼和安东尼奥尼在1950年代初期的作品，都明显表现出对战争与战后重建的效果的关注。两位导演都揭示了个人的生活是怎样被战后的混乱环境所改变的。

罗塞里尼在完成《罗马，不设防的城市》、《战火》和《德意志零年》这一"战争三部曲"之后，他的电影创作试图在一个被他视为正处于衰败的社会中复兴人道主义。他曾经声称："我们生活在一个缺乏人性的世界里——在恐惧和痛苦之中，人类喝威士忌以振作自己，然后又服用镇静剂以平静自己。"[2] 他通过使人们意识到对精神真实、自我认知以及对他人责任的需求，认为自己是在延续新现实主义的计划。罗塞里尼的电影变得非常具有教诲性质，并展示出现实世界如何把一些敏感的人误认为傻瓜、异教徒或疯子。在《奇迹》中，他讲述了一个困惑的牧羊女相信自己怀了圣婴的故事。她被村民赶出了村子，只得到深山里孤独地生下孩子。在《圣弗朗西斯之花》中，阿西西的圣弗朗西斯和他那些蹦蹦跳跳、孩子般天真的学徒则在一个腐败世界里成为高贵与仁慈的楷模。

在几部由英格丽·褒曼主演的影片中，罗塞里尼呈现了一个逐渐发现道德意识的女性形象：一个自私自利、斤斤计较的战争难民，在火山边缘经过一系列神秘体验之后，安静地接受了丈夫的爱（《火山边缘之恋》）。一个因儿子自杀而深受打击的母亲，致力于减轻他人的痛苦，但是她的仁慈竟被视为疯狂，因而被监禁于一家收容所（《1951年的欧洲》）。一名感情已麻木的英国妇女，发现意大利活力无限，甚至意大利的地下墓穴也是如此。直到偶然经历了一次宗教游行之后，她——也许——又开始重新爱她的丈夫（《意大利之旅》；参见"深度解析"）。

[1] 引自Pierre Leprohon，*Michelangelo Antonioni: An Introduction* (New York: Simon and Schuster, 1963), pp. 89—90。

[2] 引自Mario Verdone，*Roberto Rossellini* (Paris: Editions Seghers, 1963), p. 89。

罗塞里尼极为关注那些能够在战后世界重新发现古老价值的非凡人物。与之相比，安东尼奥尼的电影则关注野心和阶级变迁如何导致某些人丧失道德敏感性。例如，在《某种爱的记录》中，男女主角几年前曾意外地导致一个朋友的死亡。现在，女的已经成为一个富有的实业家的妻子，男的则是一名四处奔走的汽车推销员。女主角的丈夫因为很想知道她的过去而雇了一个侦探，结果这一调查把这对旧情人重新团聚在一起。当他们的激情再次燃起，就开始计划谋杀她的丈夫。

从叙事上看，1950年代初期的很多意大利艺术电影都采用了诸如省略和开放式结局之类的新现实主义惯用手法。尤其是对个人心理状态的关注，使得罗塞里尼和安东尼奥尼都采用了一种源自新现实主义强调世俗事件的去戏剧化手法。此时，一部影片的情节也许就是由一些日常的谈话场景，以及一些展现人物对周围环境的反应或仅仅是走过或开车驶过某个地方的场景混合构成。

深度解析　卢奇诺·维斯康蒂和罗伯托·罗塞里尼

从现实主义运动产生的两位重要导演几乎是同代人。他们都成长于富裕的家庭，把电影当成一种业余消遣，都是在墨索里尼的法西斯主义支持下开启了他们的职业电影制作。两人都有着非正统的个人生活，维斯康蒂承认自己的同性恋，罗塞里尼则与一些女人纠缠不清（最著名的当属英格丽·褒曼，与他有一个非婚生女儿伊莎贝拉）。

贵族维斯康蒂在协助让·雷诺阿拍摄《乡村一日》（1936）时对电影产生了兴趣。维斯康蒂开始从事左翼事业，并在战争期间被吸纳参加党派工作。他的第一部电影《沉沦》在法西斯电影最后年月的现实主义复兴中扮演了关键角色。他宣称："新现实主义这一术语，是随着《沉沦》而诞生。"[1]《大地在波动》一开始就是作为共产党的宣传工具而拍摄，但是维斯康蒂却利用个人财富为该片投了资。

维斯康蒂也是一位重要的戏剧导演，他的电影充斥着奢豪的服饰和布景、华丽的表演和汹涌澎湃的音乐。《战国妖姬》一开始就是《游吟诗人》的表演，而且朱塞佩·威尔第的音乐贯穿始终。《纳粹狂魔》（*La caduta degli dei*，1969）最初被称为《诸神的黄昏》（*Götterdammerung*），其目的是要让纳粹统治下德国的道德衰败与瓦格纳的歌剧《诸神的黄昏》形成对照。该片从头到尾运用色彩彰显从传统向衰败的滑落（彩图16.1）。维斯康蒂根据托马斯·曼的小说改编的同名电影《魂断威尼斯》（*Morte a Venezia*，1971），其男主角的原型是古斯塔夫·马勒，《路德维希》（*Ludwig*，1973）则让瓦格纳成为一个重要角色。维斯康蒂的目标正是激烈的情感："我爱情节剧，因为它恰好处在生活和戏剧的边界上。"[2]

《大地在波动》、《战国妖姬》、《罗科和他的兄弟们》（*Rocco e i suoi fratelli*，1960）、《豹》（*Il gattopardo*，1963）、《纳粹狂魔》、《路德维希》和《家族的肖像》（*Gruppo di famiglia in un interno*，1974），所有这些影片，全都在描述一个处于历史剧变时期的家族的衰落。维斯康蒂唤起了对富裕生活方式的记忆，但他也常常揭示出那些生活方式所掩

[1] 引自Gaia Servadio, *Luchino Visconti: A Biography* (New York: Franklin Watts, 1983), p. 78。

[2] 引自Marcus, *Italian Film in the Light of Neorealism*, p. 183。

深度解析

盖的阶级冲突。外国列强联合统治阶级压迫普通民众（《战国妖姬》）；贵族必须让位于民主（《豹》）；资产阶级随着自身的腐败而崩塌（《纳粹狂魔》）。

维斯康蒂越来越依赖那种迟缓的横摇加变焦的摄影风格，仿佛历史是一出巨大的舞台戏，导演正引导观众的观剧镜缓缓掠过它的细节。《纳粹狂魔》中，冯·埃森贝克一家聆听巴赫的奏鸣曲时，摄影机慢慢地从一张脸漂移到另一张脸，研究着纳粹将会利用的资产阶级式的自我专注（图16.25）。在《魂断威尼斯》中，摄影机在豪华饭店的柱子、羊齿植物和银质茶盘间搜寻男孩塔奇奥。

与之相比，罗塞里尼则坚决地反奇观，他曾经宣称："如果我错误地拍出了一个漂亮的镜头，我就会剪掉它。"[1] 他的导演方法与他对原初价值的明确信念相匹配。《罗马，不设防的城市》把游击队员转变成为基督式的殉道者，《圣弗朗西斯之花》表现了基督教博爱的孩子般的欢欣。在电影的结尾，圣弗朗西斯指示他的追随者旋转直到他们倒在地上（图16.26）。罗塞里尼有时倡导一种更为世俗的人文主义，赞美幻想与想象（《秘密炸弹》），献身于慈善工作（《1951年的欧洲》），接受不完美的爱（《意大利之旅》）。后来，他赞颂西方世界伟大的艺术家、发明家和哲学家（《苏格拉底》[*Socrates*，1970]、《布莱斯·帕斯卡》[*Blaise Pascal*，1972]、《梅第奇时代》[*L'Età di Cosimo de Medici*，1972]、《笛卡儿》[*Descartes*，1974]）。

无论罗塞里尼呈现的信息是多么直截了当，他反复使用的处理手法却把他引向了现代主义的暧昧性。他所倾心的混合调子、分段叙事、省略和开放式结局，常常使得那些影片比它们可能暗含的直接主题更加令人回味。与维斯康蒂的优雅相比，罗塞

[1] 引自Peter Brunette，*Roberto Rossellini*（New York：Oxford University Press，1987），p. 14。

图16.25 冯·埃森贝克以其谨慎的纳粹姿态，沉浸在古典音乐的意味中（《纳粹狂魔》）。

图16.26 圣弗朗西斯的追随者们一旦在旋转中倒在地上，他们就必须到自己头部所指示的任何地方去散播福音（《圣弗朗西斯之花》）。

里尼的风格似乎显得笨拙。但他最简单的效果在上下文中常常能生发出复杂的结果，比如他对"沉寂时刻"（temps morts）的运用就是这样。罗塞里尼利用人物简单的坐立或行走或思考作为空白间隔，不时打断他的故事。观众必须推断出人物的态度。在《意大利之旅》中，丈夫从卡普里回来时，凯瑟琳假装睡着了，罗塞里尼仅仅通过这对伴侣交叉剪辑的镜头就暗示出他们情感上的混乱。

> 深度解析
>
> 　　像维斯康蒂一样，罗塞里尼1960年代初期之后也逐渐依赖横摇和变焦的摄影风格。但维斯康蒂的扫描式镜头展现的是永无止境的奇观，而罗塞里尼使用横摇和变焦，则是因为它的简单和便宜，还因为它能中性地呈现动作，能让我们避免受制于任何一个人物的意识（彩图16.2）。
>
> 　　在生命的最后十五年，罗塞里尼拍摄了一系列推介历史中的伟大人物和势力的电视电影。这项浩大的事业产生了《路易十四的篡位》（*La Prise du pouvoir par Louis XIV*，1966）、关于帕斯卡和梅第奇的影片、《弥赛亚》（*Il Messia*，1975）和一些其他作品。作为古装剧，这些影片明显是非奇观性的。它们充斥着谈话，以静态的长镜头为主，详细叙述着每个时代的日常生活。维斯康蒂把历史想象为一出浩瀚的歌剧，而罗塞里尼则对之进行了非戏剧化的处理。
>
> 　　维斯康蒂是其他转向歌剧风格的导演的榜样，如佛朗哥·泽菲雷利（Franco Zeffirelli）、弗朗切斯科·罗西（Francesco Rosi）和利利亚娜·卡瓦尼（Liliana Cavani）。罗塞里尼版的电影现代主义，以现实主义、人道主义和教育的名义，深刻影响了1960年代的新一代电影人。雅克·里维特（Jacques Rivette）写道："这就是我们的电影，轮到我们这些人准备拍电影了（我要告诉你，可能很快了）。"[1]
>
> ---
>
> [1] Jacques Rivette, "Letter on Rossellini", Jim Hillier, ed., *Cahiers du Cinema：The 1950s：Neo-Realism, Hollywood, New Wave* (Cambridge, MA: Harvard University Press, 1985), p. 203.

　　"去戏剧化"故事的经典实例是罗塞里尼的《意大利之旅》。影片中，凯瑟琳与丈夫的争吵与她在他们别墅附近一些景点远足旅行的场景交替进行。远足旅行的片断暗示着她对浪漫爱情的渴求、对肉体快感的作用的困惑，以及能有一个小孩的愿望（图16.27），她也逐渐认识到自己婚姻的枯燥乏味。《意大利之旅》昭显了这样一种电影创作方式：它不以复杂精致的情节来建构场景，而是以一些偶然的、"非戏剧化"的，能够揭示人物的复杂情绪和难以言说的困苦的生活片段来建构场景。《意大利之旅》中的博物馆场景，以其漫长的摄影机运动而著称，在这一方面，它体现了1950年代初期意大利电影风格发展的一个特征。越来越多的导演使用步调缓慢的推轨镜头，以探索某个具体环境中人物之间的关系。

　　1950年代初期以后，大多数意大利"优质"电影都聚焦于个人问题。电影制作者们不再通过描述群众性的斗争来记录历史性时刻，而是深入探索当代生活对于中产阶级与上层阶级的心理影响。

　　此外，电影工作者也许以一种诗意的方式处理中产阶级与下层阶级的题材，正如费德里科·费里尼在自《杂技之光》（1950，与阿尔贝托·拉图阿达合导）开始的一系列影片所做的那样。在费里尼1950年代的作品中，新现实主义的题材被赋予一种抒情的、几近神秘的处理方式。例如，《大路》（1954）中，费里尼讲述了一个受伤害的纯真者的故事，具有一种寓言式的单纯性。流浪艺人赞帕诺和杰尔索米娜生活在贫穷荒凉的乡下，但是乡下偶尔也会展露出神秘的一面（图16.28）。马克思主义批评家攻击费里尼偏离了新现实主义，然而费里尼

图16.27 《意大利之旅》中著名的博物馆场景：凯瑟琳与一尊古老雕塑令人惊异的身体面对面。

图16.28 《大路》：当杰尔索米娜坐在路边时，一个嘉年华乐队突然出现。

却声称，自己仍然忠实于新现实主义的"真实"精神。[1] 无论如何，费里尼的电影作品，与罗塞里尼及安东尼奥尼的电影一样，都使意大利电影制作从新现实主义的逼真性转向了一种想象丰富而寓意暧昧的电影（对费里尼与安东尼奥尼电影事业的讨论，参见第19章）。

西班牙的新现实主义？

西班牙为意大利新现实主义的强大影响提供了一个富有启发性的案例研究。乍一看，似乎没有任何国家会比西班牙对新现实主义冲动更加漠不关心。1939年，当佛朗哥的势力赢得内战，他就建立了一个法西斯独裁政权。第二次世界大战后，西班牙逐渐重返世界共同体，但它直到1970年代中期仍是一个独裁国家。

西班牙的电影工业受控于一个国家部门，该部门负责在拍摄之前审查剧本，并要求所有影片都必须以"官方的"卡斯堤尔方言配音，而且形成了对新闻片与纪录片的国家垄断。佛朗哥政府需要的是忠诚爱国的沙文主义电影。结果出现了一系列的内战剧情片（cine cruzada）、史诗片、宗教片和文学改编片（包括《拉·曼查的堂吉诃德》[*Don Quixote de La Mancha*]，此片把堂吉诃德这位理想主义的英雄比作佛朗哥）。在一个不是那么有名的层面上，西班牙电影工业产出了一些流行的歌舞片、喜剧片和斗牛片。西班牙本土电影工业也为联合制作和潜逃制作项目提供拍摄场地。

然而，1950年代初期，一些相反的潮流逐渐明朗起来。1940年代最大的制作公司CIFESA，因为过度投资高预算的影片而破产。作为对这种超级大制作的一种反拨，几部低预算的影片，其中最著名的是《犁沟》（*Surcos*，1951），开始处理社会问题，有些影片还以新现实主义的方式采用实景拍摄并启用非职业演员。在电影学校IIEC（1947年建立），学生们还可以看到一些禁止公映的外国影片。1951年，在一个意大利电影周期间，IIEC的学生们观赏

[1] Federico Fellini, "My Experiences as a Director", Peter Bondanella, ed., *Federico Fellini: Essays in Criticism* (New York: Oxford University Press, 1978), p. 4.

了《偷自行车的人》、《米兰的奇迹》、《罗马，不设防的城市》、《战火》和《某种爱的记录》。此后不久，几名IIEC的毕业生创办了一本名为《客观》（*Objetivo*）的杂志，对新现实主义的创作理念进行了探讨。

新现实主义的直接影响，最为鲜明地体现在崛起于1950年代的两位最著名的西班牙导演路易斯·加西亚·贝兰加（Luis Garcia Berlanga）和胡安·安东尼奥·巴尔德姆（Juan Antonio Bardem）的创作中。他们以"B&B"而逐渐知名，是IIEC第一个毕业班的学生，而且在1950年代初期合作拍摄过若干影片。《欢迎你，马歇尔先生》（*Bienvenido Mister Marshall*，1951）由巴尔德姆编剧，贝兰加执导，是一部令人想起德·西卡《米兰的奇迹》的寓言式喜剧片。一个小镇为了要从马歇尔计划中获益，不惜把自己装扮成古怪的老套模样（图16.29）。

在西班牙大受欢迎的《欢迎你，马歇尔先生》，既讽刺了美国逐渐扩张的势力，又攻击了好莱坞电影和西班牙民族电影类型，而且还暗暗地呼吁全民的团结一致。该片为贝兰加此后的作品如《卡拉布依》（*Calabuch*，1956）设立了一种基调。《卡拉布依》嘲讽了武器竞赛，而且还提出了所谓的"佛朗哥美学"（la estética franquista），即对明显安全的主题采取一种讽刺或反讽的处理方式。

《欢迎你，马歇尔先生》被选择作为西班牙正式入围戛纳电影节的参展影片，虽然因其"反美"色彩而引发争议，但它还是获得了特别提名奖。这部电影也开启了巴尔德姆作为导演的职业生涯。很快，他执导的《骑车人之死》（*Muerte de un ciclista*，1955）赢得了戛纳电影节最佳影片，《马约尔大街》（*Calle Mayor*，1956）获得威尼斯电影节影评人奖，再次确认了他在国际影坛中的地位。

图16.29 《欢迎你，马歇尔先生》中，老师正指导学生怎样穿戴和行动才像老套的西班牙人。

贝兰加则把新现实主义电影人展现区域性现实主义的热情与他对讽刺喜剧的嗜好融合为一体。与之相比，巴尔德姆倾心于对人物心理状态进行更为严峻的审视，这显然大大受惠于1950年代意大利电影的发展。《马约尔大街》是对小镇的狭隘性与大男子自我中心主义的尖锐控诉，令人想起费里尼的《浪荡儿》，但它却没有费里尼的那种放纵的幽默感（图16.30）。同样，《骑车人之死》一定程度上是脱胎于《某种爱的记录》，它甚至启用了安东尼奥尼电影的女主角露西娅·波塞（Lucia Bose）担纲主演。巴尔德姆的故事情节展现了一个富人的妻子与一名大学教授之间的隐秘爱情怎样因为他们的车子撞死了一个骑车人而粉碎破灭。为了掩盖罪行，两人分手了。在影片的最后，富人妻子在事故发生地有意撞死了他的情人。巴尔德姆的剪辑营造出了对这一事件的叙事性评论，那些在构图上把主人公孤立起来的深焦风景镜头，也令人回想起安东尼奥尼的手法（图16.31）。

随着贝兰加、巴尔德姆和其他导演的作品赢得国际关注，一种另类的西班牙电影文化也开始浮出

图16.30 小镇里年轻的浪子们(《马约尔大街》)。

图16.31 《骑车人之死》中,安东尼奥尼式的疏离与失常。

地表。各个大学里不断壮大的电影俱乐部,促成了1955年在萨拉曼卡的一次会议。这次会议把很多电影制作者、影评人和学者聚在了一起,探讨西班牙电影的未来。巴尔德姆公开谴责西班牙电影"政治方面无用,社会方面虚假,智力方面低下,美学方面空洞,工业方面病态"[1]。巴尔德姆发表了此番抨击言论后,于拍摄《马约尔大街》时被捕,在引起国际抗议之后才获得释放。

萨拉曼卡会议并未能动摇西班牙电影工业,但却大大鼓舞了电影制作者挑战官方政策的限制。这样的抗议获得了1951年为拍摄《欢迎你,马歇尔先生》而成立的制片公司UNINCI的支持。1957年,巴尔德姆加入了该公司的导演委员会,他很快就说服布努埃尔返回西班牙拍摄一部电影。政府也欢迎布努埃尔的归来,他的剧本仅做了一处修改即获通过(布努埃尔声称是做了一处改进)。《比里迪亚娜》(*Viridiana*, 1961)获得了戛纳电影节的最高奖,但当教会宣称此片渎神时,政府随即禁止了这部在战后西班牙最著名的影片。UNINCI也因而解散。年轻的电影制作者和影评人们的反叛已经走得太远,西班牙新现实主义的实验也就到此终结。

笔记与问题

围绕着新现实主义的论争

与大多数电影运动一样,历史学家们也对怎样统一和规范意大利新现实主义各持己见。在1953年的一次讨论新现实主义的会议上,柴伐蒂尼、维斯康蒂和其他参加者对于如何描述新现实主义运动并没有达成一致意见。1974年,学者们参与的一次会议同样众说纷纭。很多人认为新现实主义是一种宽松的伦理取向,而非美学或政治立场。对这些看法的一次很好的考察,可参考米拉·利姆(Mira Liehm)的著作《激情与抗争:1942年以来的意大利电

[1] 引自 Virginia Higginbotham, *Spanish Film under Franco* (Austin: University of Texas Press, 1988), p. 28。

影》（*Passion and Defiance: Film in Italy from 1942 to the Present*, Berkeley: University of California Press, 1984）第4章。

从历史上看，新现实主义能够从若干视角进行研究。首先，新现实主义电影运动与埃利奥·维托里尼（Elio Vittorini）、普拉托利尼（Pratolini）和切萨雷·帕韦塞（Cesare Pavese）的小说为代表的"新现实主义"文学并行发展。塞尔吉奥·帕奇菲奇（Sergio Pacifici）所著的《当代意大利文学导引：从未来主义到新现实主义》（*A Guide to Contemporary Italian Literature: From Futurism to Neorealism*, Cleveland: Meridian, 1962）讨论了这些作家的作品。

这里还有一个把新现实主义与左派政治相联系的棘手问题。战后的最初时日，一种现实主义美学已经在共产党内兴起。它的支持者们试图创造出一种"民族－大众"战略，把一种进步的、批判的现实主义彰显为意大利文化历史的一部分。参见大卫·福尔加奇（David Forgacs）所著的《战后意大利新现实主义的形成与消退》（*The Making and Unmaking of Neorealism in Postwar Italy*）一文，刊载于尼古拉斯·休伊特（Nicholas Hewitt）主编的《文化的重建：欧洲文学、思想与电影，1945—1950》（*The Culture of Reconstruction: European Literature, Thought and Film 1945—1950*, New York: St. Martins, 1989），第51—66页。共产主义评论家起初很喜欢新现实主义电影和那些同情左派但并非马克思主义者的导演。然而，这些关系很快就冷却下来。早在1948年的时候，《艰辛的米》就因为其中的性和缺乏"典型"人物而受到攻击。1950年至1954年间，当很多导演转向心理分析时，马克思主义者的攻击加剧了。

自1950年代中期以来，关于新现实主义的政治基础的争论就一直持续着，而且不仅仅是在意大利。其样本可参看利姆所著《激情与抗争》（前文已引介），以及皮埃尔·索兰（Pierre Sorlin）所著的《重建时期法国和意大利电影的传统与社会变迁》（*Tradition and Social Change in the French and Italian Cinemas of the Reconstruction*）一文，刊载于休伊特主编的《文化的重建》，第88—102页。

延伸阅读

Armes, Roy. *Patterns of Realism: A Study of Italian NeoRealist Cinema.* New Brunswick, NJ: Barnes, 1971.

Bernardini, Aldo, and Jean A. Gili, eds. *Cesare Zavattini*. Paris: Pompidou Center, 1990.

Bosch, Aurora, and M. Fernanda del Rincon. "Franco and Hollywood, 1939—56". *New Left Review 232* (November/December 1998): 112—154.

Brunetta, Gian Piero. "The Long March of American Cinema in Italy from Fascism to the Cold War". In David W. Ellwood and Rob Kroes, eds., *Hollywood in Europe: Experiences of a Cultural Hegemony*. Amsterdam: VU University Press, 1994, pp. 139—154.

"Le Néo-réalisme italien". *Études cinématographiques 32—35* (1964).

Overbey, David, ed. *Springtime in Italy: A Reader on NeoRealism.* London: Talisman, 1978.

Rossellini, Roberto. *My Method: Writings and Interviews.* Ed Adriano ApriL New York: Marsilio, 1992.

Sitney, P. Adams. *Vital Crises in Italian Cinema: Iconography, Stylistics, Politics.* Austin: University of Texas Press, 1995.

1.1 《浮士德在地狱》(*Faust aux Enfers*,1903)

2.1 一部无法识别的百代电影,约1905年

2.2 《耶弗他之女》

2.3 《马格雷夫的女儿》(*La Fille du Margrave*,1912)

2.4 《意愿》(*The Will*,1912,埃克莱尔)

2.5 一部无法识别的乌尔班—伊柯丽斯电影,约1907年

8.1 《风流剑侠》

10.1 《在得克萨斯的月光下》(*Under a Texas Moon*,1930)

10.2

10.3

10.4

10.5

10.6

10.7

10.8

10.9

10.10

10.11

10.12

10.2—10.12 特艺彩色摄影机使用棱镜把来自镜头的光分解为红、绿、蓝三种值，每一种都被记录在一条不同的黑白胶片上（10.2—10.4）。然后制作出每一种颜色的正像母版（10.5—10.7），这些被用于将青色、品红和黄色的染色（10.8—10.10）转到最后的拷贝上。拷贝上这时已经有模糊的黑白影像以及声轨（10.11）。最后是饱和的、平衡的彩色影像（10.12）。（图片取自《浮华世界》）

10.13 《蟑螂舞》

10.14 《三只小猪》

10.15 《小鹿斑比》

10.16 《脏脸暴徒》

11.1 《亨利五世》

14.1 《罗斯·霍巴特》

14.2 《罗斯·霍巴特》

14.3 《圆圈》

14.4 《彩虹舞》

14.5 《逃逸》

14.6 《抽象第2号》(*Abstraction #2*,1939—1946)

15.1 《海宫宝盒》（*Sinbad the Sailor*，1947）

15.2 《鲁滨孙漂流记》（*The Adventures of Robinson Crusoe*，1952）

15.3 《巨型金丝雀》

15.4 《BB鸟与歪心狼》

15.5 《青蛙之夜》

15.6 《爱丽丝漫游奇境》

15.7 《赤胆屠龙》

15.8 《苦恋春风雨》

15.9 《春风秋雨》

15.10 《锦城春色》

15.11 《搜索者》

15.12 《后窗》

15.13 《后窗》

15.14 《眩晕》

16.1 《纳粹狂魔》

16.2 《路易十四的篡位》

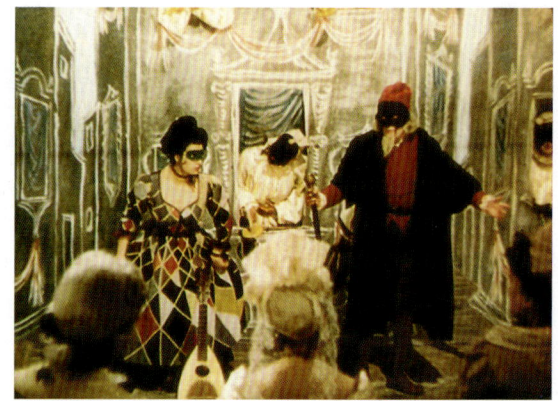

17.1 《黄金马车》

17.2 《黑水仙》

18.1 《秋刀鱼之味》

18.2 《攻克柏林》

18.3 《莉莉雯菲》

18.4 《舞台姐妹》

19.1 《影子武士》

19.2 《当年事》

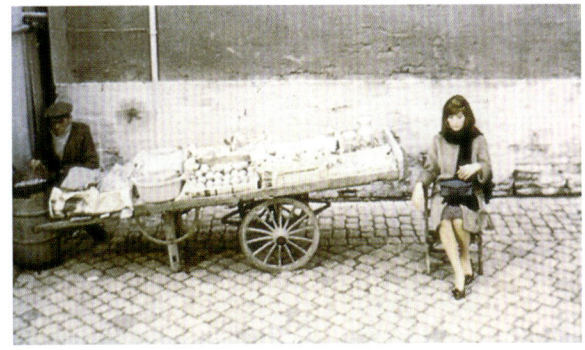
19.3 《红色沙漠》

19.4 《红色沙漠》

19.5 《湖上骑士兰斯洛特》

19.6 《金钱》

20.1 《轻蔑》

20.2 《黄昏双镖客》

20.3 《德古拉》（1958）

20.4 《不受保护的无辜者》

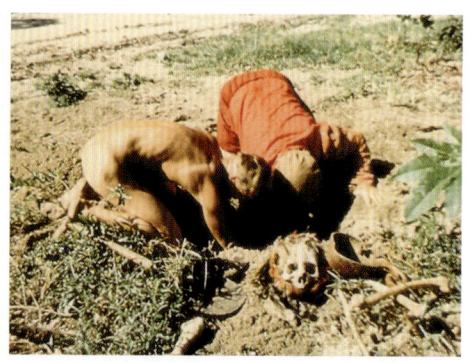

20.5 《吃掉自己的法国小丈夫是什么味道》

21.1 《作品5号》（*No.5*，1950，哈里·史密斯）

21.2 《削长身体》

21.3 《仿造物》

21.4 《闪烁忽现》

21.5 《矿石》（*Lapis*，詹姆斯·惠特尼）

21.6 《诱惑》（*Allures*，1961，乔丹·贝尔森）

21.7 《环绕路桥》

21.8 《休闲》

21.9 《格斗》

21.10 《手掌》

21.11 《神奇戒指》

21.12 《夜的期待》

21.13 《流明之谜》(*The Riddle of Lumen*)

21.14 《驴皮记》(*La Peau de chagrin*,1960,弗拉迪米尔·克里斯特[Vladimir Krist])

21.15 《卡斯特罗街》

21.16 《拥抱裸体的我》

21.17 《切尔西女孩》

21.18 《切尔西女孩》

22.1 《猎艳高手》

22.2 《怪猫菲力兹》

22.3 《教父》

22.4 《心上人》

23.1 《失翼灵雀》

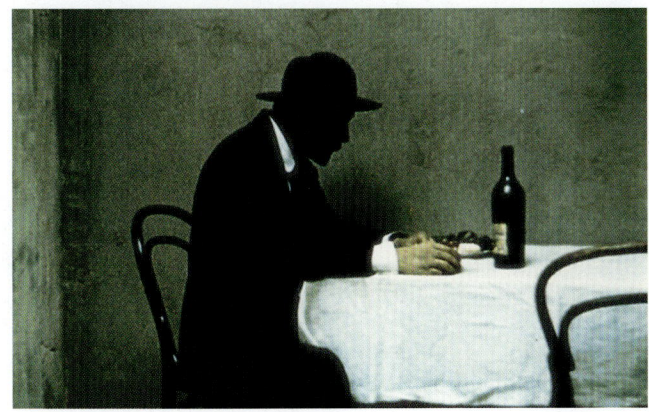

23.2 《皮罗斯马尼》

23.3 《死亡万岁》

23.4 《丧失名誉的卡塔琳娜·布鲁姆》

24.1 《田野日记》

24.2 《细细的蓝线》

24.3 《星球女士》（*Our Lady of the Sphere*）

24.4 《对话的维度》

24.5 《浮现泰晤士河》

24.7 《鳄鱼街》

24.8 《小鸭库沃西在嘎嘎游乐城》（*Quasi at the Quackadero*）

24.6 《T, O, U, C, H, I, N, G》

24.9 《谱系》

24.10 《从柏林开始的旅行／1971》

24.11 《布吉伍吉单程路》

24.12 《法老的腰带》

24.13 《悲伤》

24.14 《灰姑娘》

25.1 《小鸡快跑》

25.2 《蒙娜丽莎》

25.3 《雾中风景》

25.4 《舞厅》

25.5 《我的秘密之花》

25.6 《圣洛伦索之夜》

25.7 《酣歌畅戏》

25.8 《长夜绵绵》

25.9 《苹果树》

25.10 《军中禁恋》

25.11 《绿屋》

25.12 《巴里·林登》

25.13 《绘图师的合约》

25.14 《南方》

25.15 《声邈物静》

25.16 《守门员害怕罚点球》

25.17 《柏林苍穹下》

25.18 《小镇房间》

25.19 《坏血》

25.20 《帕西法尔》

25.21 《春动》

25.22 《卡拉瓦乔》

25.23 《光之梦》

25.24 《怪诞的奥兰多》

25.25 《受难记》

25.26 《侦探》

25.27 《犯罪元素》

25.28 《潜行者》

25.29 《乡愁》

25.30 《苏拉姆城堡的传说》

25.31 《出租车布鲁斯》

25.32 《母与子》

26.1 《探戈,加代尔的放逐》

26.3 《弗里达》

26.2 《探戈狂恋》

26.4 《智利大合唱》

26.5 《君心复何从》

26.6 《感官王国》

26.7 《阿基拉》

26.8 《幻之光》

26.9 《小奏鸣曲》

26.10 《幽灵公主》

26.11 《黑炮事件》

26.12 《边走边唱》

26.13 《菊豆》

26.14 《侠女》

26.15 《上海之夜》

26.16 《胭脂扣》

26.17 《重庆森林》

26.18 《牯岭街少年杀人事件》

26.19 《悲情城市》

26.20 《海上花》

26.21 《达摩为何东渡》

26.22 《悬崖上的野餐》

26.23 《天使与我同桌》

26.24 《道路》

26.25 《生生长流》

26.26 《苹果》

26.27 《光之翼》

26.28 《法阿特·基内》

27.1 《在你沉睡时》（*While You Were Sleeping*）

27.2 《至尊神探》

27.3 《街区男孩》

27.4 《终结者2》

27.5 《谁陷害了兔子罗杰》

27.6 《为所应为》

27.7 《火星人玩转地球》

27.8 《盗火线》

27.9 《美女与野兽》

27.10 《蓝丝绒》

27.12 《怪物公司》

27.11 《逃狱三王》

28.2 《驴孩朱利恩》

28.1 《第五元素》

28.3 《卧虎藏龙》

28.4 《半梦半醒的人生》

第17章
战后欧洲电影：法国、北欧及英国，1945—1959

意大利新现实主义为社会现实主义和心理上的暧昧性提供了一种有影响力的典范，然而它并非战后欧洲唯一的电影潮流。法国因为声誉卓著的"优质电影传统"、几位重要的战前导演的回归以及现代主义实验的兴起而获得了认可。斯堪的纳维亚半岛的电影制作以其塑造了新兴艺术电影惯例、由戏剧传统所衍生的电影而引起关注。英国电影——总体上较少具有实验倾向——在英语国家引发了新的兴趣。联合制作、出口和电影节帮助这些电影找到了国际性的观众。

战后十年的法国电影

产业的复苏

在被纳粹占领前，法国制片部门由很多常常只能制作一部影片的小公司组成。即使是百代和高蒙这样的实行垂直整合的大公司，本身也只生产了很少的影片。它们把摄影棚设施租借给其他公司，并担任发行商和放映商。然而，在纳粹的统治下，电影制作已经归于集权化管理（参见本书第13章"德军占领下及维希政权时期的法国电影制作"一节）。

1944年解放后，自由竞争的局面再度出现。百代和高蒙虽然

偶尔制作几部大预算的电影，但并不能满足市场需求。电影制作者们被迫回到"手工艺"系统寻找更小型的制片公司或个体制片人。1947年，注册公司已超过200家，但几乎所有的公司都缺乏资金，银行也不大愿意资助它们的项目。

一些制作问题因为政府的漠不关心而加剧。1946年5月，法国总理莱昂·布鲁姆（Léon Blum）和美国国务卿詹姆斯·伯恩斯（James Byrnes）签署了一份协议，以取消战前对美国电影的配额制。该协议保证放映商每年将十六个星期留给法国电影，其余时间则被用于"自由竞争"。尽管这份布鲁姆-伯恩斯协议被辩称是一项促进电影制作的措施，但电影工作者们还是抗议它实际上是使得法国成为美国电影的一个开放市场。其效果很快就获得证实：协议签订一年后，进口美国电影的数量增加了十倍，法国电影的产量则从91部降到78部。随着双片连映制被法律废止以及好莱坞公司对其他欢迎法国电影的国家的深度侵入，法国本土电影的出口就变少了。

两国政府采取了一些措施应对法国电影业内的愤怒。1946年底，法国政府建立了法国国家电影中心（Centre National de la Cinématographie，缩写为CNC）。该机构通过建立资助偿付能力的标准，提供制作补贴并提倡纪录片和艺术片制作，开始对电影工业进行调节管理。实际上，CNC是维希政权治下中央集权化的制作机构的一种改进版。到了1949年，该机构已经定期地补贴电影制作，同一年，它成立了法国电影联盟（Unifrance Film），一个旨在推动法国电影走向国外并协调全国的电影节参赛作品的宣传机构。CNC从属于更宽泛的包括将银行、公用事业和交通运输业国有化在内的集中经济计划。

政府采取的第二个步骤是颁布贸易保护主义法。1948年的一项法规规定了每年121部美国电影的新的进口配额，这个数字在接下来的十年大体保持不变。同样的法规还为稳定的公司提供大额银行贷款。该项立法还设立了指定用于资助未来电影制作的入场税。如果一部影片获得成功，入场券附加费将会形成一笔大额基金，用于帮助制片人投资他的下一个项目。这一政策鼓励了电影公司利用预售明星和故事制作流行电影。这项法律1953年的修订版中增设了用于新项目的发展基金，并包括了鼓励短片制作的条款。

政府辅助金把长片的产量提高到了每年大约120部。尽管法国电影业从未能恢复到一战之前的国际影响力，但它已经相当稳健。电视还没有渗透法国，看电影仍然很受欢迎。虽然三家大公司——百代、高蒙和电影全体联盟（Union Générale Cinématographique）——拥有最好的首轮影院或与最好的首轮影院有着合同安排，但它们制作影片的数量还是在缩减；百代完全放弃了电影制作，并安排高蒙公司为它的影院供应影片。一些较大的制片公司——迪斯奇纳（Discina）、西尼迪斯（Cinedis）、科奇诺（Cocinor）和巴黎电影制作公司（Paris Film Production）——能够满足放映商的需求，并在这个过程中成为强大的发行商。国家电影学院，亦即高等电影研究学院（Institut des Hautes Etudes Cinématographiques，缩写IDHEC），于1943年成立，为电影行业的各个职位培养了很多技术人员。联合制作，特别是与意大利公司的联合制作，也在CNC的协调下蓬勃发展。

整个1950年代，国际观众与今天一样，都喜欢观看法国警匪惊悚片、喜剧片、古装片和明星载体片（star vehicles，即为明星量身打造的影片，前文为照顾行文顺畅译为"为……量身定制"

等——编注）。一些大明星——热拉尔·菲利普（Gérard Philipe）、让·迦本、伊夫·蒙当（Yves Montand）、费南代尔（Fernandel）、西蒙娜·西涅莱（Simone Signoret）、马蒂娜·卡洛（Martine Carol）和米歇尔·摩根——赢得了世界性声誉。法国和意大利将会成为1950年代和1960年代"现代主义"潮流兴起的先锋。观众对作为艺术文化组成部分的电影的兴趣（参见"深度解析"），以及较小的制片公司相对手工化的条件，使得一些作家和导演能够进行电影形式和风格的实验。

深度解析　　战后法国电影文化

第一次世界大战以来，法国知识分子对电影产生了强烈的兴趣（参见第5章）。1945年之后，他们的热情由于战争的驱使而再次爆发。德国的占领使得他们有五年没能接触美国电影，但现在一个月之内他们就可能看到《公民凯恩》、《双重赔偿》、《小狐狸》和《马耳他之鹰》。法国电影资料馆——在战争期间转向了地下——开始有规律地放映来自世界各地的老电影。学生们聚集在巴黎咖啡馆和演讲厅争论马克思主义、存在主义和现象学，他们也蜂拥至电影院看电影并耗费数小时谈论电影和书写影评。

爱电影（cinéphilie）的氛围必然风头正劲。电影俱乐部运动再度复活，到了1954年，已经有了200个电影俱乐部，大约有十万名成员。天主教会致力于公共教育的团体设立了一个机构，为数百万观众安排电影放映。大学课程开始教授电影，一个被称为"电影学"的学术科目已经形成。若干电影杂志创刊，其中最有名的是《法国银幕》（*L'Ecran francais*，占领期间秘密出版，1945年开始公开发行）、《电影杂志》（*La Revue du cinéma*，创办于1946年）、《电影手册》（1951）和《正片》（*Positif*，1952）。战争结束不久，出版商就出版了乔治·萨杜尔（Georges Sadoul）的电影史和安德烈·巴赞（图17.1）、让·爱泼斯坦、安德烈·马尔罗（André Malraux）和克洛德—埃德蒙·马尼（Claude-Edmonde Magny）的理论著作。

某些问题也涌现出来。自电影出现以来，围绕电影展开的所有思考中最核心的是电影作为一种艺术的问题。一些批评家认为电影类似戏剧，另一些人则认为它更像小说。与此同时，也有很多批评家提出了一些新的思考电影风格和技术的方法。例如，巴赞通过仔细考察深焦和长镜头的美学潜能，对战时好莱坞电影所呈现的状况作出了回应。这样的探讨也导致了更为抽象的思索。探究电影本性和功能的电影理论，正是在这样的哲学背景中复兴的（参见本章的笔记与问题）。

战后法国电影文化长时期被认为是围绕电影生发知识的典范。几位杰出的思想家所探索的思想，已经永久地塑造了电影研究和电影制作的方向。由于电影俱乐部里的争论、秘传经典和近期好莱坞电影的放映，以及《电影手册》和《正片》中的文章，1950年代的新浪潮即将诞生。

图17.1　安德烈·巴赞，杰出的法国电影理论家。

图17.2：（左）优质传统的很多电影都展现了男主角被远处女人的身影吸引的时刻（《田园交响曲》[La symphonie pastorale]）。

图17.3：（右）《肉体的恶魔》（Le Diable au corps）：深夜，女主角站在码头等待她的情人，摄影机缓缓推向她，她的身上闪烁着反射的粼粼波光。

优质电影的传统

战后法国电影的第一个十年受制于一位批评家在1953年时所命名的"优质传统"（Tradition of Quality，也称为"优质电影"[Cinema of Quality]）。起初，这一术语涵盖甚广，但它很快就被用以指称某些特定的导演和编剧。

"优质传统"的目标是"精品"（prestige）电影。这种电影十分依赖文学经典的改编。编剧的创造性作用常常被看做等同于甚或超过导演。影片的演员也来自一流明星或一流剧场。这些电影总是沉湎于浪漫主义之中，尤其是战前诗意现实主义使之获得声名的那类浪漫主义（参见本书第13章"诗意现实主义"一节）。在这些电影中，恋人们一次又一次地发现自己处在一个冷酷和危险的社会环境中；大多数时候，他们的爱情都以悲剧收场。影片中的女性总是被理想化，并且显得非常神秘而无法接近（图17.2，17.3）。就风格而言，大多数"优质传统"的电影，很像是好莱坞的A级浪漫剧情片和英国电影，如《凯旋门》（Arch of Triumph，1948）和《相见恨晚》（Brief Encounter，1945）。制片厂电影制作的所有资源——豪华布景、特效、精心安排的照明、奢侈的服装——都被用以强化这些满溢热情与忧郁的优雅故事（图17.4）。

在某些方面，"优质电影"延续了占领时期所形成的惯例。法国已经使那种文学化的、以摄影棚制作为基础的浪漫主义风格趋近完美，并在马塞尔·卡尔内与雅克·普雷韦合作的《天堂的孩子们》（参见本书第13章"占领时期的电影"一节）中臻于至境。优质电影经典中最著名的影片之一是卡尔内与普雷韦在战后合作的第一部作品《夜之门》（Les Portes de la nuit，1946年）。在这部关于战后生活的寓言性的影片中，一对年轻情侣逃离那个强迫女子为其情妇的邪恶商人。在夜晚的旅程中，他们遇到了一个预言命运的流浪汉，他不断地预告他们的未来命运。《夜之门》是一部耗费巨大的影片，拥有巨大的街道布景（图17.5）和人造海滨，但票房却遭惨败。卡尔内与普雷韦此后也不再合作，但卡

图17.4 一对情侣散步时穿过一个散落着陵墓石刻的院子，停在一尊雕像前研究上面的涂鸦（《夜之门》）。

图17.5 拍摄《夜之门》时摄影棚内的一个布景。与《天堂的孩子们》一样,这部电影的布景也是由亚历山大·特罗内设计的。

尔内仍然坚持致力于创作象征化的电影,著名之作有《朱丽叶或梦的钥匙》(*Juliette ou La clef des songes*,1951)。

更为成功的是让·奥朗什(Jean Aurenche)与皮埃尔·博斯特(Pierre Bost)组成的编剧搭档。他们在占领时期就开始创作,并在战后迅速崛起,制作了一些根据乔治·费多(Georges Feydeau)、西多妮-加布丽埃勒·科莱特(Sidonie-Gabrielle Colette)、司汤达和左拉的经典文学作品改编的电影。奥朗什和博斯特成为优质电影的典范编剧。他们的《田园交响曲》(1946)改编自安德烈·纪德(André Gide)的小说,演绎了一对父子对一名盲女致命的迷恋。在《肉体的恶魔》(1947)中,奥朗什和博斯特运用闪回手法,讲述了另一个关于迷失的青春恋情的故事:当人们欢庆第一次世界大战结束之时,年轻的弗朗索瓦想起了他与一个士兵的未婚妻玛尔特的恋情。就在这名士兵退伍返家时,玛尔特因弗朗索瓦的小孩难产而死。《肉体的恶魔》巩固了演员热拉尔·菲利普的明星地位,同时也成为导演克洛德·奥唐-拉腊(Claude Autant-Lara)战后的第一部成功之作。此后,奥朗什与博斯特同奥唐-拉腊频频合作。

大多数英语观众都是通过观看由勒内·克莱芒(Réné Clement)执导的《禁忌的游戏》(*Jeux interdits*,1952年)而遭遇奥朗什与博斯特。影片中,两个孩子组成了浪漫情侣。一个父母双亡的难民女孩被一户农家收养,她与这户农家最小的儿子开始收集动物的尸体,然后精心地把它们埋葬在坟墓中(图17.6)。这部影片流露出一种路易斯·布努埃尔式的笔触,以这样的方式,两个小孩所举行的病态仪式无意之中讽刺了教会自身对死亡的迷恋。然而,就整体而言,奥朗什与博斯特对他们的题材进行了诗意化处理,影片把农家之间颇富喜剧性的冲突同两个孩子的彼此忠贞不渝和对死亡之美的迷恋进行了意味深长的对比。

优质电影传统还包括另外一些编剧-导演

图17.6 《禁忌的游戏》中的病态仪式。

搭档。最著名的搭档之一是夏尔·斯帕克与安德烈·卡亚特,斯帕克在1930年代为很多有名的影片担任过编剧,卡亚特曾是一名律师,1950年代开始拍摄社会问题片。与其他优质传统的影片一样,斯帕克和卡亚特的作品,比如《刑事法庭》(*Justice est faite*,1950)和《我们都是杀人犯》(*Nous sommes tous des assassins*,1952),都是华美的片厂制作。但是,他们在严厉批评法国司法制度的时候,也摒弃了惯常的浪漫主义,转而采取了教诲甚至说教的态度。

优质电影传统的大多数导演是在有声电影兴起之后——通常是在占领时期——开始职业生涯的年轻人。稍稍远离这一群体的,是他们的同时代人亨利-乔治·克鲁佐,他曾因《乌鸦》(1943;参见本书第13章"占领时期的电影"一节)一片而声名狼藉。克鲁佐后来以擅长拍摄讽刺性的悬念片而闻名国际,如《犯罪河岸》(*Quai des Orfèvres*,1957)、《恐惧的代价》(*Le salaire de la peur*,1953)和《恶魔》(*Les Diaboliques*,1955)。与其他导演-编剧组合一样,克鲁佐还是延续了同1930年代和1940年代法国电影相联系的传统:严谨的剧本、宿命般的爱情和惊悚片。

老一代导演的回归

当年青一代的导演们逐渐成名之时,老一代的导演——如马塞尔·莱赫比耶、阿贝尔·冈斯和让·爱泼斯坦——仍然在继续他们的电影工作。然而,这些导演所执导的影片,除了爱泼斯坦的《风暴》(*Le Tempestaire*,1947)可能是个例外,对法国电影的进程都没什么更多的影响。影响更大的是一群1920年代晚期和1930年代初期进入影坛的中间代导演。朱利安·迪维维耶、勒内·克莱尔、马克斯·奥菲尔斯、让·雷诺阿以及其他一些导演都曾逃往好莱坞,但大战结束之后,他们都回到了祖国。

回归祖国并没能恢复迪维维耶的影业生涯,但其他那些归国的流亡导演都重新树立起他们的声望。他们的作品是战后一种不同于优质传统的另类存在——这些老练的导演并不受制于编剧,而是依靠助理和技术人员,这样反而使他们能够表现出自己的个性。

例如,在英国和好莱坞成绩平平的克莱尔,回到法国后导演了七部长片。几乎所有这些影片,他都依靠莱昂·巴萨克(Léon Barsacq)的布景设计(就像他在1930年代频繁借助拉扎尔·梅尔松的布景设计一样)。归国之际,克莱尔即以《沉默是金》(*Le Silence est d'or*,1947)建立了结合本土传统的连贯性风格。莫里斯·舍瓦利耶在影片中扮演了一名世纪之交时的制片人兼导演,他监视着一桩风流韵事(图17.7)。克莱尔稍后的作品都延续了他的轻喜剧风格,然而其中也有几部是符合优质电影品味的剧情片。自始至终,克莱尔都延续着他早期作品中那种俏皮的丰富性,而且常常向默片表达敬意(图17.8)。

马克斯·奥菲尔斯在好莱坞执导了四部影片之后返回巴黎,此前他曾在这里工作过十年。他

图17.7：（左）克莱尔向默片致敬的《沉默是金》中，舍瓦利耶正在执导。

图17.8：（右）《大演习》（*Les Grandes Manoeuvres*，1955）中的舞会场景，从一个白色虹膜（一个圆形遮罩）中看到正在跳舞的一对男女，其实是透过卷起来的报纸所看到的。

凭借四部影片恢复了他的职业生涯：《轮舞》（*La Ronde*，1950）、《欢愉》（1952）、《某夫人》（*Madame de...*，1953）和《劳拉·蒙特斯》（*Lola Montès*，1955）。对于每一部影片，奥菲尔斯实际上都使用了同样的合作者：编剧雅克·纳坦松（Jacques Natanson）、摄影师克里斯蒂安·马特拉（Christian Matras）、服装设计师乔治·安年科夫（Georges Annenkov），以及布景设计师让·德奥博纳（Jean d'Eaubonne）。所有这四部影片都是根据文学作品改编的，背景设置在优美的地点和时期；而且它们全都具有国际化的明星、绚丽的布景、动听的音乐和奢华的服装。

但这些影片并不是通常的精品电影。《轮舞》因为对滥交的随意处理而引发争议，《劳拉·蒙特斯》招致剧烈的攻击，几位杰出的导演于是签署了一封公开信为它辩护。奥菲尔斯拒绝讲道德或说教，超然地观察着社会各个层级的求偶仪式。性征服通常不会带来持久的欢愉，这对奥菲尔斯影片中那些掠夺和愚蠢的男性来说尤其如此。相反，奥菲尔斯强调的是女人借以满足自己欲望的借口。他在所执导的美国电影中呈现的关于欺骗之爱的浪漫故事，让位于一种对女性性别认同的更为直接的处理。《劳拉·蒙特斯》的主角是一名宠妓，她通过社交向上攀升，最后在一个马戏团做了演员，沦为一个了无生趣、孤僻离群、彻底人为化的幻想客体。

这些电影关注滥交、婚外情、对纯真之人的引诱——所有的主题都显露了奥菲尔斯1920年代的戏剧和轻歌剧之根。然而，他通过分段式的情节结构，让普通的情况变得复杂，把电影呈现为一套概略图（《欢愉》中的三个故事），提供明显分离的闪回（《劳拉·蒙特斯》），让人物在不同段落中循环出现（《轮舞》），或者让某个物体在人物之间传递（《某夫人》中的耳环）。这种结构呼应着性冲动、短暂的满足与长期的不满足这样的节奏，它是未实现的爱这一主题最为核心的部分。

奥菲尔斯利用多种手段让我们与他影片中的角色保持距离——通过反讽，通过一种人物不曾意识到的预定的情节样式，甚至通过一个叙述者直接向我们讲述。《劳拉·蒙特斯》中，马戏演出指挥成为一个司仪，引导马戏团的观众和我们进入劳拉往事的段落中。《轮舞》中，叙述者似乎穿过一条街，登上了一个戏剧舞台向我们讲述，然后却显示是在一个电影摄影棚内，转动的木马象征着影片中永无止境的爱之舞（图17.9）。对于很多年轻的法国评论家而言，这种自反性使得奥菲尔斯的作品看上去极具现代感。

类似的自觉性也体现在这些电影的风格上。有

图17.9 《轮舞》中的司仪。

一段时间，其他导演都追随新现实主义在调度和拍摄上的纯真性，奥菲尔斯却要求法国片厂电影的全部人工性，以在他的影片中创造出一个洛可可式的世界：餐厅、客厅、舞厅、艺术家阁楼和鹅卵石街

道。他编写的台词也完全是阿拉伯式的，使人想起演职员表段落饰以弯曲花边的字幕。他的摄影机也同样灵动，跟随着人物散步、跳舞、调情或冲向他们的目的地。相对于他执导的好莱坞电影，他在法国执导的影片更倾向于他年轻时所执导的德国片厂电影中那种"解放的摄影机"传统（参见本第9章"德国有声时代初期"一节）。

奥菲尔斯作品的这些趋势在《轮舞》的一个镜头中表现得非常明显（图17.10—17.14；比较图9.22—9.24）。在某种层面上，动作隐藏与揭示的游戏重复着叙事段落中欲望受挫和满足的节奏；但对于摄影机跟随人物优雅起舞的纯粹热情，本身也是观众和导演欢愉的一个源泉。詹姆斯·梅森（James Mason）曾写过一首关于奥菲尔斯的诗："一个不需要轨道的镜头／令可怜的马克斯苦恼……／而一旦他

图17.10 《轮舞》：当愧疚的妻子拜访年轻的诗人时，他赶紧趋前迎候。

图17.11 摄影机穿过墙体表现女主角的进入，以一种自反的姿态宣告了这一布景纯属人为设置。

图17.12 当这对情侣走向客厅，奥菲尔斯通过那些暂时遮挡我们视线的道具做游戏，"失去"他们后又"找到"他们。

图17.13 （左）她坐在沙发椅上，诗人颤抖着一层层掀起她的面纱，每掀一层，摄影机就靠近一点。

图17.14 （右）他摘下她的帽子，她的面孔终于显露出来。

图17.15 （左）《大河》：三个女孩期待着新生命……

图17.16 （右）……雷诺阿的摄影机平静地移向湍流不息的河水。

们拿走他的摇臂/我以为他永远不会再微笑。"[1]

让·雷诺阿是战前流亡导演中最后一个返回法国的，而且他只是偶尔回去。他继续住在比弗利山庄，有时到洛杉矶的一些大学教书，直至1979年逝世。战后他在好莱坞制作了两部影片之后，又到印度实景拍摄了美英合拍片《大河》（The River，1951）。在那里，雷诺阿声称学会了更为平静恭顺的生命观："我唯一能带给这不合逻辑、不负责任和残酷的宇宙的，是我的爱。"[2] 从这一点上，他的作品在对自然感性的崇拜和对作为价值宝库的艺术的沉思之间取得了平衡。

《大河》中混合着艺术与自然的主题。三个十几岁的女孩在孟加拉河边小镇长大。从成人视点叙述影片故事的哈丽特写诗和编故事。年龄最大的瓦莱丽迷恋一个受伤的美军退伍军人。而父亲是英国人、母亲是印度人的梅勒妮，则平静地地接受她在印度社会里的角色，并劝说饱受折磨的战士"接受一切"。雷诺阿微妙地平衡着西方文化与印度文化，并将三个女孩幻想的情节与印度社会季节性的仪式进行对比。三个女孩在生命的周而复始中步入成年：一个小弟弟死去，一个小妹妹出生。影片的最后一个镜头，摄影机越过了正在不安地等待着婴儿第一声哭叫的三个女孩（图17.15）。当自然的节奏构成日常生活中永无止境的热情，奔腾不息的河水成为画面的中心（图17.16）。但西方人只能通过艺术获得这种生活的真谛，正如哈丽特的诗歌所蕴涵的那样：

河水不舍昼夜，万物周而复始；
从黎明到灯火阑珊，从午夜到日上中天。
星月满天之后，太阳又会升起；
白日将尽，结束即是开始。

1940年代期间，雷诺阿的声誉一度黯淡。1940年代末，法国电影俱乐部曾开始了对雷诺阿的回顾。1952年1月，《电影手册》借机重新评估他的作品，以配合《大河》在法国的发行。巴赞的重要论文《法国的雷诺阿》指出，雷诺阿为法国电影作出了独特的贡献。1950年代对雷诺阿的评价稳步上升。1958年布鲁塞尔世界博览会的一个批评家论坛投票推举《大幻影》为有史以来12部最佳影片之一。因为《游戏规则》的修复版在1965年发行，很多影评家宣称雷诺阿是最为卓越的电影艺术家。

然而，对雷诺阿战后的作品，却很少有评论家

[1] 引自 Andrew Sarris, ed., *Interviews with Film Directors* (Indianapolis: Bobbs-Merrill, 1967), p.295。

[2] 引自 Christopher Faulkner, *The Social Cinema of Jean Renoir* (Princeton, NJ: Princeton University Press, 1986), p.170。

做出同样的评价。反讽的是，当许多导演——他们中的一些人深受雷诺阿的启发——仍在探索雷诺阿1930年代喜好的纵深场面调度和复杂的摄影机运动之时，他却基本上抛弃了这些技巧，并发展出一种以表演者为中心的简单、直接、有时略显戏剧化的风格。他在《大河》之后所执导的影片，法意合制的《黄金马车》（*Le carrosse d'or*，1953）是对意大利古典戏剧的致敬（彩图17.1）。他在战后第一部完全属于法国制作并最受欢迎的影片《法国康康舞》（*French Cancan*，1955），处理的是巴黎红磨坊的歌舞演出。执导《科尔德利耶博士的遗嘱》（*Le Testament du Docteur Cordelier*，1959）时，雷诺阿探索了电视多机拍摄的技巧，以避免打断演员的表演。《草地上的午餐》（*Le Déjeuner sur l'herbe*，1959）则大量使用变焦镜头和望远镜头取景，在摄影师横摇跟拍时，给予演员运动相当大的自由度。

《大河》之后的这些影片延续着雷诺阿对自然与艺术的新的关注。《草地上的午餐》嘲笑人工授精并颂扬无拘无束的激情，而《科尔德利耶博士的遗嘱》则显示了像化身博士一样干预自然所导致的各种奇怪后果。《黄金马车》则把戏剧作为一种最高的成就，它通过感官的技巧来分享经验。雷诺阿利用特艺彩色使总督庭院苍白的粉彩与16至18世纪意大利即兴喜剧（commedia dell'arte）明亮饱和的色彩形成对比（彩图17.1）。这种戏剧性风格延续到了雷诺阿职业生涯的后期：他的最后一部电影《让·雷诺阿小剧场》（*Le petit théâtre de Jean Renoir*，1970，为法国和意大利的电视台制作）的最后一个镜头，演员们对着摄影机鞠躬（图17.17）。事实上，在不拍电影时，雷诺阿（像卢奇诺·维斯康蒂和英格玛·伯格曼一样）则活跃在剧院里，编写和导演戏剧。

图17.17 雷诺阿的最后一部影片《雷诺阿小剧场》中的最后一个镜头。

如果说雷诺阿把艺术看做进入自然的入口，让·科克托则把它当成通向神秘和超自然的路径。科克托首先认为自己是一个诗人，尽管他创作的作品包括了小说、戏剧、随笔、绘画、舞台设计和电影。他深深地卷入一战后法国最重要的先锋派发展的诸多项目之中：谢尔盖·季阿吉列夫（Sergey Diaghilev）的芭蕾，巴勃罗·毕加索的绘画，埃里克·萨蒂、伊戈尔·斯特拉文斯基（Igor Stravinsky）和六人组（Les Six）的音乐，以及有声电影早期的实验电影（参见本书第14章"国际实验电影"一节）。经历过十年的舞台工作之后，科克托在占领时期开始剧本创作（为让·德拉努瓦1943年的《永恒的回忆》和罗贝尔·布列松1945年的《布洛涅森林的女人们》）。

战后，科克托重新倾情投入电影制作。科克托同作曲家乔治·奥里克和演员让·马雷（Jean Marais）频频合作，执导了《美女与野兽》（*La belle et la bête*，1945）、《双头鹰之死》（*L'aigle à deux têtes*，1947）、《可怕的父母》（*Les Parents terribles*，1948；改编自他自己的戏剧）、《奥菲斯》（*Orphée*，1950）和《奥菲斯的遗嘱》（*Le Testament d'Orphée*，1960）。大

多数都是自觉的"诗意"作品，试图创造出一个与日常现实隔绝的神奇世界，并通过发人深省的象征符号传达想象的真实。

《美女与野兽》是把神话故事搬上银幕的典型个案，《奥菲斯》则无疑是科克托此一时期最具影响力的作品。这部影片把诗人奥菲斯试图从死亡中救出妻子欧律狄刻的神话故事进行了灵活自如的更新：科克托的奥菲斯生活于当代巴黎，拥有舒适的中产阶层房子和恩爱的妻子。但他却着迷于一个开着黑色轿车在巴黎飞奔的公主，她似乎已经俘获了一个已经死去的诗人凯戈斯特，他神秘的诗歌在车内的收音机里播放着。这位公主是一个死亡使者，她爱上了奥菲斯，抓走了欧律狄刻。在科克托的这一个人神话中，诗人成为一种迷人的存在，为了发现神秘莫测之美而向死亡求爱。

在《奥菲斯》中，科克托通过惊人的电影手段创造出一个奇幻的世界。影片中的来世或幻界（la Zone）是一个被探照灯扫射的工厂废墟的迷宫——既是一个被炮弹摧毁的城市又是一座囚犯集中营。死者在逆向运动中重获生命，而慢动作则将通向死亡世界的旅程渲染为一种漂浮的、梦游般的旅程。镜子成为死亡与生命之间的通道。当奥菲斯戴上魔法手套，他就会穿过镜子表面那颤抖的液体帘幕（图17.18）。

科克托构想的丰富影像，能够转换为多种媒介，正如他所深信的那样：诗人不只是一个写作者，更是一个通过任何富于想象力的方式创造神奇的人。他的职业生涯代表着让-保罗·萨特（Jean-Paul Sartre）、克洛德·莫里亚克（Claude Mauriac）、弗朗索瓦丝·萨冈（Françoise Sagan）和雷蒙·格诺（Raymond Queneau）之类富有创造力的作家对于电影的强烈兴趣。此外，科克托致力于私人幻象的电

图17.18 《奥菲斯》：作为门框和帘幕的镜子。

影，即使令人困惑，也都影响了新浪潮的导演们和美国先锋派。

尽管克莱尔、雷诺阿和科克托都在战后重新确立了他们各自的独特性，但他们都不代表对精品电影的激进挑战。其他两位导演在与优质传统达成妥协的同时也恢复了1930年代现实主义传统的某些特点。罗歇·莱纳特（Roger Leenhardt）执导的第一部长片《最后的假期》（Les dernières vacances, 1947），对一个年轻人迷失的爱的处理与同一时期奥朗什-博斯特的作品很相似，但其情节却把经济因素置于显要位置，因而在某种程度上与典型的优质电影相背离。雅克·贝克（Jacques Becker）赋予1930年代的街坊电影（neighborhood film）一种新的现实主义场景（图17.19）。他的《金盔》（Casque d'or, 1952）是一出发生在世纪之交的关于小偷和罪犯的人生戏剧。玛丽和木匠乔宿命般的爱情，因对这位神秘莫测的女人光芒四射的浪漫化处理而得到强化（图17.20），营造出一种近乎优质电影的氛围。《洞》（Le Trou, 1960）讲述了一个越狱的故事，专注于表现逃跑的技术细节以及在此过程中囚犯之间所必需的信任。很多评论家把贝克的电影看成对集体团

图17.19 （左）《安托万夫妇》（*Antoine et Antoinette*，1947）：巴黎地铁中实景拍摄。

图17.20 （右）《金盔》中，情人眼里的玛丽（西蒙娜·西涅莱饰演）。

结的一种人道主义呼吁，令人想起1930年代人民阵线电影。

新一代独立导演

1953年的电影资助法案有一项条款鼓励艺术性电影短片的制作，几位电影制作者由此受益。老手让·格雷米雍、年纪较长的罗歇·莱纳特和让·米特里（Jean Mitry）都在这一时期制作了一些短片，然而最值得关注的却属于更为年轻的一代。如阿兰·雷乃（Alain Resnais）、乔治·弗朗叙（Georges Franju）和克里斯·马克（Chris Marker）都以摄制诗意纪录短片开启他们的电影生涯（参见第21章）。亚历山大·阿斯特吕克（Alexandre Astruc）以一部爱伦·坡式的、没有对白的象征化短片《绯红色的帷幕》（*Le Rideau cramoisi*，1952）开始其影业生涯。阿涅丝·瓦尔达（Agnès Varda）的剧情短片《短岬村》（*La Pointe-Courte*，1954）具有一种地域性的现实主义风格，让人想起《大地在波动》，但它也展现了抽象的构图以及风格化、非连贯性的对话剪辑（参见本书第20章"法国：新浪潮与新电影"一节）。从阿斯特吕克与瓦尔达的作品中，我们可以看到新浪潮最初的萌动。

这一时期对于主流电影更为重要的人物，是头戴宽边高顶毡帽、特行独立的让-皮埃尔·梅尔维尔（Jean-Pierre Melville，他是美国文化的狂热爱好者，为了向赫尔曼·梅尔维尔致敬而改了名）。1946年，他成为一名制片人，目的是当导演。他以独立制片人的身份工作，并最终拥有了自己的制片厂。他身兼制片、导演、编剧、剪辑，甚至偶尔还在自己的影片中出演，他曾经声称自己一直没有足够的职员以组成一个像样的长演职员表。

梅尔维尔的第一部影片《海的沉默》（*Le silence de la Mer*，1949）在今天看来称得上是当时最具实验性的作品之一。德国占领期间，一名德国军官被指派与一名老人和他的侄女同住。这名军官试图用吞吞吐吐的法语与他们交谈。但他们不理会他，他在场时从不说话。紧张的沉默封锁了几乎每一个场景。在这样的氛围中，那些最细微的声音，特别是墙上挂钟的滴答声，都变得清晰可闻。画外音常常大胆地重复画面所呈现的含义，甚至使用"然后他说……"这样的台词来代替常规情况下的剧中对话。德国军官被他们搞得疲惫不堪，自己也越来越陷入沉默，而且在这座房子之外，甚至无法自由自在地与朋友交谈。最后他离开时，老人的侄女面无表情地看着他，终于说了一句："再见。"

梅尔维尔改编自科克托小说的影片《可怕的孩子们》（*Les enfants terribles*，1950），同样被一种类似的自由潇洒的处理手法所主导。这部影片也有画外

图17.21 《可怕的孩子们》：一个场景以一个面向观众席的镜头开始……

图17.22 ……摄影机后拉，呈现一幅窗帘，揭示出此前影像是通过一个窗口看到的……

图17.23 ……然后，镜头向左横摇，向我们展示孩子们的卧室。

音解说（系科克托本人配音），这个声音时不时穿插于剧中人物的对话之间，几乎成为对话的一个参与者。梅尔维尔很敬重科克托的个人神话风格，影片开场的雪球大战让人想起科克托的《诗人之血》（1932），同时也赋予这一段落一种自觉的戏剧特质。片中人物注视着镜头或对着镜头讲话，而且，梅尔维尔偶尔还会把片中人物的行动处理成像是发生在舞台上（图17.23）。《可怕的孩子们》代表着对战后现代主义电影与其他艺术之间关系的重新思考。

梅尔维尔因为《赌徒鲍伯》（*Bob le flambeur*，1955）、《眼线》（*Le Doulos*，1962）、《第二口气》（*Le Deuxième souffle*，1966）和《独行杀手》（*Le Samouraï*，1967）之类冷峻而简洁的黑帮片获得最大的名声。面无表情、身穿风衣、头戴卷边毡帽的男人们穿过灰暗的街道，在一些钢琴酒吧里碰头。他们几近彻底的冷漠，行为举止就像是看过太多美国黑色电影：开着美国轿车，发誓忠于自己的同伴，分工行动准备大干一场。梅尔维尔在枪手们打量彼此时，凝视自己的镜像时，或是坚忍地接受一笔买卖已经功败垂成时，详尽表现漫长的沉默时刻。

这些影片充斥着大胆的技巧——手持摄影、长镜头和现有光（available-light）照明（图17.24）。梅尔维尔常常进行叙事实验。《眼线》的情节有意略掉了一些至关重要的场景，这导致我们与影片中黑帮的其他成员一样，深深地误解男主角的动机，以为他已经背叛其同伴。《赌徒鲍伯》中有一个"假设"段落，利用一个画外叙事者的口吻说道："这就是鲍伯计划发生的。"接着，我们看到了赌场的抢劫无声地进行着（图17.25）。这与实际发生的抢劫有很大不同（图17.26）。

梅尔维尔喜欢看电影（"做一个电影观众，是全世界最好的职业"[1]）。他的很多电影都是在向美国电影致敬（图17.27），他给法国电影带入了一些好莱坞B级片所具有的大胆活力。如果说雷诺阿是新浪潮之父，那么梅尔维尔就是新浪潮的教父。

斯堪的纳维亚半岛的复兴

丹麦与瑞典无疑是斯堪的纳维亚最具影响力的两个电影生产国。正如意大利新现实主义和法国战

[1] 引自 Rui Nogueira, ed., *Melville on Melville*（New York：Viking, 1971），p. 64。

图17.24 《曼哈顿二人行》（*Deux hommes dans Manhattan*，1958）中一个即兴拍摄的镜头，梅尔维尔自己担任摄影师。

图17.25，17.26 《赌徒鲍勃》中抢劫的两个不同版本。

图17.27 （左）《海的沉默》中，梅尔维尔向《公民凯恩》中的深焦镜头致敬（参照图10.24）。

图17.28 （右）《神谴之日》中的明暗对比照明和舒缓的表演。

后电影，这两个国家对1940年代艺术电影的最初贡献是在战争期间所为。

丹麦在1910年代拥有一个强大的电影工业，但它在第一次世界大战期间失去了国际地位。1930年代末期，丹麦电影的基础获得一些恢复，部分原因在于慷慨的政府政策通过征收票价税创立了一个用于艺术和文化电影制作的基金。

德国在1940年入侵丹麦。正如其他地方一样，纳粹禁止进口盟军国家的影片，这刺激了本土电影的制作。德国占领期间，纪录片和教育片仍在继续制作，但最重要的电影却是卡尔·西奥多·德莱叶（Carl Theodor Dreyer）为丹麦最大的影业公司守护神拍摄的《神谴之日》（1943）。这部风格沉郁的影片，探索了17世纪一个村庄里的巫术和宗教信条，标志着德莱叶在近二十年后重返丹麦长片创作。这部影片引起了轰动，而且普遍被解释为是一个反纳粹的寓言。这部影片在战后于海外上映时，也引起了不少争议，但更多是因为影片庄严的节拍和克制的技巧（图17.28），以及让人费解的暧昧性。《神谴之日》重新确立了德莱叶在国际影坛的地位（参见"深度解析"）。

自从维克多·斯约斯特洛姆和莫里茨·斯蒂勒被引诱到好莱坞，瑞典电影就走入了低潮。瑞典虽然没有受到纳粹入侵，但它自己的中立政策却排除了任何被认为有宣传意图的外国电影。竞争的缺乏刺激了本土工业的发展。1942年，瑞典最大的制片厂斯文斯克影业公司雇用了卡尔·安德斯·笛姆宁（Carl Anders Dymling）担任头目。他引入斯约斯特洛姆作为制片部门的艺术总监，这一姿态被认为是象征了对瑞典电影制作伟大传统的回归。

深度解析 卡尔·西奥多·德莱叶

在1912年拍摄第一部电影的斯约斯特洛姆和斯蒂勒一代以及1930年代开始工作的一代之间,只有唯一一个斯堪的纳维亚导演在全世界占据杰出地位。德莱叶的职业生涯预示着战后时期在"国际上"奔走的导演的境况,他在丹麦、瑞典、挪威、德国和法国制作电影,著名的作品是《圣女贞德蒙难记》和《吸血鬼》(参见本书第8章"卡尔·德莱叶:欧洲导演"一节)。十年的沉寂被一些纪录短片和《神谴之日》打破。在瑞典拍摄了《两个人》(*Två människor*, 1945)之后,德莱叶在丹麦制作了《词语》(*Ordet*, 1954)和《葛楚》(*Gertrud*, 1964)。他在规划一部关于耶稣生活的电影时去世。

德莱叶最早的影片显示了他偏爱与演员面部表情的强烈特写镜头相交织的高度形式化的静态构图。在《圣女贞德蒙难记》和《吸血鬼》中,他还探索了非同寻常的摄影机运动——前者是审讯室里的往复运动,后者是巧妙误导的推轨运动。《吸血鬼》之后,德莱叶确信,有声电影需要的是一种更为"戏剧性"的技巧。他最后的四部影片,全都是对戏剧的改编,基本上都局限于内景,通过长长的对话交流细致地展现人物的动作。德莱叶使用极长的长镜头,以一种精确而协调的构图记录对话(图17.29)。摄影机优雅地穿过客厅,跟随人物慢慢地从沙发走向桌子,从门口走到床边。他写道:"摄影机运动提供了一种优美而舒缓的节奏。"[1]德莱叶版的现代主义承认电影来源于文学文本,并创

图17.29 《葛楚》中的一场对话。

造出一种与维斯康蒂或伯格曼夸张的戏剧性相比,节奏变化更为微妙和更为柔和的"极简主义"电影("minimal" cinema)。

通过这种克制的风格,德莱叶呈现出信念与爱无法言表的神秘性。在《神谴之日》中,安妮走向火刑柱并承认她是一个女巫,但我们却怀疑是否她只是被小镇居民说服而相信自己有罪。《词语》结束于电影史中最大胆的场景之一:一个孩子的信念所创造的奇迹。在《葛楚》中,女主角要求绝对的忠诚,她退入孤绝之中,崇尚着一种理想化的纯爱。

德莱叶的电影并没有取得广受欢迎的成功,但他在商业电影工业内的执著坚持以及他对强有力的主题所进行的严谨探索,使他赢得了批评界的尊重。他在现代主义电影技巧上的贡献,影响着让-吕克·戈达尔、让-马利·施特劳布(Jean-Marie Straub)以及其他一些年轻导演。

[1] 引自Sarris, *Interviews with Film Directors*, p. 111.

战争一旦结束,丹麦和瑞典的电影制作就从斯堪的纳维亚迅速的恢复中得到好处。丹麦每年平均生产长片十五部到二十部,瑞典则是其两倍,这一数字虽然比战争期间的最高点要低,但对小国家而言已经相当可观了。在这里,高质量的电影相当便宜。几家坚持以低预算、短期拍摄进度的方式制作电影的大型公司主宰着整个电影生产。丹麦发起了一种娱乐税,以对"艺术"电影进行补贴,而在

 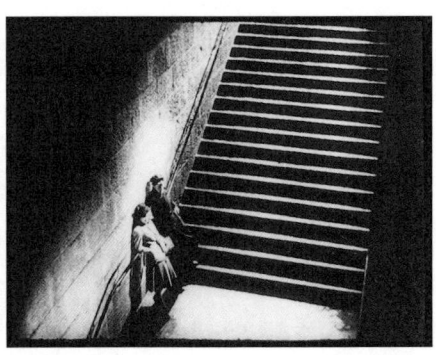

图17.30 （左）《天国之路》中的明暗对比和表现主义风格的布景。

图17.31 （右）《折磨》：学校中恐怖的、无止尽的楼梯与城市街道的阶梯很相似。

1951年，在电影制作的压力下，瑞典也启动了类似的政策。

除了德莱叶，战后十年斯堪的纳维亚地区最著名的电影制作者都是瑞典人。与斯约斯特洛姆和斯蒂勒一样，这些人大多与深厚的戏剧传统有密切的联系。19世纪后半期，挪威的亨里克·易卜生和瑞典的奥古斯特·斯特林堡使得斯堪的纳维亚戏剧举世闻名。这两位剧作家都偏好奇幻和表现主义，他们的戏剧常常通过复杂的象征来暗示人物的情感状态。斯特林堡还发展出一种被称为"室内剧"的亲密心理戏剧。室内剧通常发生在一个房间内，并在小型剧场上演，使得观众很靠近演员（关于室内剧对德国无声片影响的讨论，参见本书第5章"室内剧"一节）。在这些标志着现代主义潮流的电影制作者中，最具影响力的两位导演是阿尔夫·斯约堡（Alf Sjöberg）与英格玛·伯格曼（对后者更深入的讨论，参见第19章）。

1929年拍摄了一部电影之后，斯约堡成为斯德哥尔摩皇家剧院最重要的导演。1939年，他重返电影创作并在战争期间完成了几部影片。其中最具原创性的一部是《天国之路》（*Himlaspelet*，1942），这部影片把默片传统的自然主义风景和象征戏剧融为一体（图17.30），从而创造出一个关于新教徒救赎的寓言性奇幻故事。

在瑞典以外更具影响力的是斯约堡执导的《折磨》（Hets，1944），编剧是伯格曼。影片描述一名备受绰号为卡利古拉的拉丁文老师折磨的高中生，此人不仅是个好色之徒、纳粹的支持者，而且还是一个凶手。《折磨》对青少年叛逆行径的同情，不仅表现在它相当简练的故事中，也表现在源于德国表现主义的视觉风格上。影影绰绰的建筑物和长长的清晰阴影，把整个城市变成了一座监狱（图17.31）。影片中又矮又胖的卡利古拉，圆滚滚的体型和滑稽的举止，就像是一个战争时期的卡里加利博士。他装腔作势恐吓那对情人的样子，呼应着茂瑙执导的《诺斯费拉图》中的吸血鬼（图17.32）。

战争结束后，斯约堡继续在电影和戏剧之间来回穿梭。在导演了斯特林堡1888年的自然主义戏剧《朱丽小姐》（*Fröken Julie*）之后，他又在1951年将其改编成电影。该片极为注重表演，安尼塔·比约克（Anita Björk）饰演的紧张不安的朱丽尤为突出，但它也对原版的室内剧进行了拓展。在斯特林堡的剧本中，剧中人物以独白的方式复述他们的记忆，斯约堡通过把现在与过去叠合在同一个镜头中的闪回手法而使这些场景戏剧化（图17.33）。将会成为艺术电影惯例的一些手法，都可以在斯特林堡原创的室内剧中找到，但斯约堡通过电影对空间与时间的强力控制而增添了一种现代主义的暧昧性。

图17.32 （左）《折磨》中卡利古拉宛如诺斯费拉图（对照图5.16）。

图17.33 （右）《朱丽小姐》中的一个镜头包含了两个时期：坐在前景的朱丽在讲述她童年时期的一段插曲，背景中的母亲在对仍是孩子的她说话。

英国：优质电影与喜剧电影

战争期间，随着一些电影工作者的应征入伍以及一些制片厂设施转向军事使用，英国电影产量急剧下降。然而，战时影院的高上座率却又推动了电影业的发展。几家重要的公司——阿瑟·兰克领导的兰克机构（Rank Organization），以及英国联合影片公司（the Associated British Picture Corporation）——都相继扩展了它们的领域。英国联合影片公司拥有一条大型院线，兰克则掌控了另外两条院线并拥有最大的发行公司、几座摄影棚和两家制作公司。

电影工业中的问题

1944年，一份题为"电影产业中的垄断倾向"（Tendencies to Monopoly in the Cinematograph Film Industry）的报告建议一些大公司的力量应该被削减。就是后来广为人知的"帕拉奇报告"（Palache report），虽然好几年处于争论的中心，但并没有很快实施，部分原因在于电影业似乎还很强健。高上座率仍在继续，1946年甚至达到最高纪录。越来越多的英国电影被制作出来，其中大部分都具有较高质量，足以在国内获得欢迎，在海外也具有一定的竞争力。此外，因为兰克的院线需要很多影片，他支持了一些小型的独立制片公司。兰克还和一些美国大公司来往密切，英国电影于是开始有规律地进入美国市场，并经常在美国取得成功。几年之内，英国公司和美国公司之间的激烈竞争似乎有所缓解。

然而，麻烦很快出现。制片成本上升，盈利的影片很少，而且好莱坞电影已经占据80%的放映时间。决心打击垄断并保护英国工业免于美国竞争的左翼工党政府着手解决这些问题。

1947年，政府向所有进口的美国影片征收75%的关税。美国电影业立即威胁要采取联合抵制，于是政府妥协了，并于1948年启用一个令人想起战前时期的配额：英国所有银幕放映的45%必须由英国电影组成。很多依赖美国电影的发行商和放映商都反对这一配额，于是很快就再次降到了30%。

兰克机构实行了垂直整合，而且只有少数几家公司控制着整个电影行业，所以政府也迫使那些公司出售它们所掌控的某一部分，就像1948年美国政府在派拉蒙判决中所做的那样（参见本书第15章"派拉蒙判决"一节）。然而，那些试图把英国电影从灾难中拯救出来的人意识到，"分拆"判决也许会让英国电影业自我毁灭。如果公司被迫卖掉自己的影院，美国公司就会将它们买下。

1949年，英国政府尝试另外的解决方案。国家电影投资公司（The National Film Finance

Corporation，简称NFFC）成立，其目的是借钱给独立制片公司。不幸的是，300万英镑——超过了借贷总量的一半——都进入了一家最大的独立公司，即制片人亚历山大·柯达在1946年取得的不列颠之狮（British Lion）。不列颠之狮很快破产，所导致的惨重损失削弱了NFFC支持其他公司的能力。

1950年，在经过一年的金融危机之后，英国政府再一次试图提高电影制作的产量。它削减了向影院门票征收的娱乐税，但增加了一种不利于门票销售的税，这种税收的一部分被给予了制片商。因此，以其规划者名字命名的"伊迪税"（Eady levy），提供了一种制片补贴，堪与大约同一时期出现在瑞典、法国和意大利瑞的制片补贴相提并论。

"伊迪税"工作进行得比较顺利，并在几十年里一直发挥作用。然而，1950年代，随着与电视的竞争日趋激烈，电影产业持续衰落。行业垄断的问题也进一步加剧。兰克机构和英国联合影片公司收购了一些影院，其他小型的独立放映商则由于上座率的持续下降而停止了营业。然而，尽管电影工业存在问题，战后十年里仍有许多重要的影片和电影潮流出现。

文学遗产和怪癖

英国制片人继续争论应该制作高预算的精品影片以供出口，还是制作更为适度的面向本国观众的影片。跟以往一样，很多影片都是从文学著作改编，且由著名演员担纲主演。劳伦斯·奥利弗在战时很受欢迎的《亨利五世》（Henry V，1945）之后，又执导并主演了《王子复仇记》（Hamlet，1948）和《理查三世》（Richard III，1955）。加布里埃尔·帕斯卡（Gabriel Pascal）通过拍摄由费雯·利（Vivien Leigh）和克劳德·雷恩斯主演的豪华版《恺撒与克丽奥帕特拉》（Caesar and Cleopatra，1946），延续着与萧伯纳戏剧的关系。这样的电影制作方法堪与法国优质电影传统相比。此外，两位重要的英国导演在这一时期获得了国际声誉。

大卫·里恩以在战争期间与诺埃尔·考沃德合作执导《与祖国同在》（1942）而开始导演生涯。他在战后完成的第一部影片是《相见恨晚》（1945），该片讲的是一对各自陷入乏味婚姻的中年男女坠入情网的故事。两人经常会面，但是抗拒发生性爱关系。里恩内敛含蓄的浪漫风格，主要是通过西莉亚·约翰逊（Celia Johnson）对女主角的演绎而表现的。

大卫·里恩接着拍摄了两部改编自狄更斯小说的广受欢迎的影片《远大前程》（Great Expectations，1946）和《雾都孤儿》（Oliver Twist，1948）。这两部影片的主演都是亚历克·吉尼斯（Alec Guinness），他在几年之内就成为英国出口影片中最受欢迎的男演员。《雾都孤儿》是里恩战后电影中具有代表性的一部，片中有着庞大而阴暗的布景、深焦构图以及黑色电影风格的照明（图17.34）。里恩也拍摄了一些喜剧片，如《霍布森的选择》（Hobson's Choice,

图17.34 《雾都孤儿》：一个精心设计的布景重现了维多利亚时期的伦敦。

1953），该片中意志坚强的女主角最终击败了专横的父亲。尔后，里恩又以两部古装史诗大片《阿拉伯的劳伦斯》(Lawrence of Arabia, 1962) 和《日瓦戈医生》(Doctor Zhivago, 1965) 而获得更大的名声。

战后几年另一位杰出的导演是卡罗尔·里德。里德于1930年代末期开始导演工作，但他的国际声望却建立在如下影片之上：《谍网亡魂》(Odd Man Out, 1947)、《堕落的偶像》(The Fallen Idol, 1948)、《第三个人》(1949)、《海隅逐客》(An Outcast of the Islands, 1951) 和《夹在中间的人》(The Man Between, 1953)。与里恩一样，里德也偏好使用戏剧化的照明，并常常通过华丽的摄影技巧而对之进行强化。因此，《第三个人》（可能受到奥逊·威尔斯影响，他扮演了片中的反角）中充满倾斜构图的镜头，而且使用了一种非同寻常的乐器——齐特琴——为影片配乐。

里德对正在兴起的艺术电影规则的了解，在他最重要的影片之一《谍网亡魂》中有着明显的表现。这部影片讲的是一支爱尔兰共和军偷窃薪金款以进行恐怖活动的故事。在一次抢劫中，男主角（詹姆斯·梅森饰）受伤了。逃亡途中，他碰到了一连串的人，有的想救他，有的想利用他。里德在爱尔兰贫民区拍摄了一些场景（图17.35），有一些段落则强调一种更具主观性的现实主义（图17.36, 17.37）。

虽然不如里恩和里德那么有名，迈克尔·鲍威尔与艾默里克·普雷斯伯格毫无疑问是这一时期最为不寻常的英国电影制作者。他们于1943年成立了自己的制片公司射手公司并得到兰克的帮助。他们二人合作编剧、制片、导演，制作了一些中等规模的黑白剧情片和一些精心制作的特艺彩色片。

他们标新立异的制作方法的典型影片是《我走我路》(I Know Where I'm Going!, 1945)。一个意志坚定的年轻女子已经与一个富有的工厂主订立婚约，她正准备到一个苏格兰小岛与他相会。但当她在等待天气转好时，却爱上一个迷人而又潦倒的苏格兰地主，她陷入挣扎之中。在这部影片中，鲍威尔与普雷斯伯格展现了他们对于英国乡村的独特感情，以及他们对于古怪人物的同情之心。他们甚至使影片中固执而贪婪的女主角也让人生出同情心。另一部亲密戏剧《小后屋》(A Small Back Room, 1948) 所处理的是关于一名酒鬼的有趣题材，这名酒鬼的工作是排除战后留在英国的未爆炸炸弹。

图17.35 《谍网亡魂》中的实景拍摄。

图17.36 受伤的男主角盯着桌子……

图17.37 ……从他的视点，我们看到一滩啤酒，泡沫中叠印着影片先前场景出现的各色人物。

鲍威尔与普雷斯伯格还摄制了一些色彩最为丰富的影片。他们最受欢迎的影片《红菱艳》(1948)以及随后的《曲终梦回》(*The Tales of Hoffmann*, 1951),都运用芭蕾舞作为令人眼花缭乱的风格化布景及摄影的动机。《平步青云》(*A Matter of Life and Death*, 1946)主要是关于一个在一次潜在致命的事故中不可能生还的英国飞行员,在一个好像是天堂法院的地方与人争辩(也可能是在他的梦中),认为自己应该被送回地球与所爱之人团聚。地球上的段落使用彩色胶片拍摄,与使用黑白胶片拍摄的天堂形成对照。

鲍威尔与普雷斯伯格的彩色片杰作之一是《黑水仙》(*Black Narcissus*, 1947),描述了一群修女试图在一个原为伊斯兰闺房的西藏宫殿开办诊疗所和学校。性的扭曲压抑、对当地风俗的不理解,以及环境的总体气氛,都使得一些修女放弃职责,而陷入思乡的幻觉、疯狂甚至企图谋杀的境地。她们最后终于遗弃这间女修道院。虽然影片完全是在摄影棚内拍摄的,但两位导演却创造出了喜马拉雅山脉生动形象的感觉(彩图17.2)。

鲍威尔与普雷斯伯格的这些极为华丽的作品,与迈克尔·鲍尔肯在伊林制片厂制作的规模适中的影片形成了强烈对比。鲍尔肯是1920年代初就加入这一行的老手,他在1938年成为伊林制片厂的头领。战后时期,由于兰克机构帮助投资影片制作并通过其发行网络进行发行,伊林制片厂很是繁荣。鲍尔肯通过民主决策(允许制片厂员工在圆桌会议上投票)以及赋予某些电影制作者非同寻常的独立性,使得伊林制片厂在基调上获得了某种一致性。

今天,伊林制片厂通常与亚历克·吉尼斯、斯坦利·霍洛韦(Stanley Holloway)及英国其他重要

图17.38 坐落于市郊的伊林制片厂,没有可搭布景的外景场地,导演们都采取实景拍摄,就像《寒夜青灯》中所做的那样。

演员主演的喜剧联系在一起,但该制片厂所制作的影片只有三分之一属于这一类型。实际上,最为成功的伊林电影是一部关于警察生活的现实主义风格剧情片《寒夜青灯》(*The Blue Lamp*, 1950)。影片中,老警官为新职员解说工作的一些场景,以1930年代和战时英国纪录片的传统风格,对警方的程序进行了系统性的解释。与其他伊林电影一样,这部影片的很多场景都是在伦敦贫困的或遭到炸弹轰炸的地区实景拍摄的(图17.38)。

伊林在喜剧片方面的声望,是通过1949年发行的三部影片《通往平利可的护照》(*Passport to Pimlico*,亨利·科尔内留斯[Henry Cornelius]执导)、《荒岛酒池》(*Whisky Galore!*,亚历山大·麦肯德里克[Alexander Mackendrick]执导)和《仁心与冠冕》(*Kind Hearts and Coronets*,罗伯特·哈默[Robert Hamer]执导)而建立起来的。《仁心与冠冕》中,吉尼斯一人饰演了八个不同的角色,这使他一下就进入国际影星行列。大多数好莱坞风格的喜剧片都依赖插科打诨的逗趣或经验老到的怪异情境,而伊林喜剧的幽默则大多建立在把某个奇幻

的假设注入普通的情境之上。例如,《通往平利可的护照》的故事发生在单调的伦敦劳工街区平利可,而且影片大部分都是以现实主义风格实景拍摄的。然而,本片的情节却建立在一个滑稽的前提上:研究者发现这一地区根本不是英国的一部分,而是属于法国的勃艮第地区。作为这一假设的结果,循着疯狂的单线逻辑,英国人必须持有护照才能进入平利可,而该地区的居民也不再受到伦敦定量供给的限制。与其他伊林喜剧片一样,《通往平利可的护照》展现了人们对战后贫困的一种想象性逃避。

另一部典型的伊林喜剧,是查尔斯·克赖顿(Charles Crichton)执导的《拉凡德山的暴徒》(*The Lavender Hill Mob*,1951)。影片男主角由吉尼斯饰演,他负责护送一批运往伦敦银行的金子。他串通一群表面上举止温和的匪徒,谋划并实施了一场大抢劫。伊林风格的幻想出现在那些匪徒把金块伪装成埃菲尔铁塔纪念品的时候。这部影片把现实主义与风格化的手法融合在一起。近乎纪录片的开场段落,展示了主角的日常生活状态。实景拍摄的场景(图17.39),与戏仿黑色电影甚至伊林自己的影片《寒夜青灯》的场景,形成对比(图17.40)。几十年后,克赖顿凭借《一条叫旺达的鱼》(*A Fish Called Wanda*,1989)重振声威,很多批评者都认为该片是对伊林传统的一次提升。

伊林喜剧依赖一种英国式怪癖(eccentricity)的观念:在《拉凡德山的暴徒》中,主角就通过给一个慈祥的老太太诵读庸俗的犯罪恐怖小说而使其愉悦。伊林制片厂的最后一部重要影片《老妇杀手团》(*The Ladykillers*,1955),讲的是一个精神不定的老太太的故事,她发现租住她空屋的弦乐五重奏乐手实际上竟然是一伙强盗。

图17.39 《拉凡德山的暴徒》中被轰炸后的伦敦一景。

图17.40 当拉凡德山的暴徒在策划他们的罪行时,低调的照明和深焦构图令人想起好莱坞1940年代的黑帮片(比照图15.18—15.20)。

在海外艺术影院的成功

尽管伊林制片厂和射手公司制作的影片各具特色,但它们仍然归属于可辨识的商业类型,而且采用了古典故事讲述技巧。然而,这些影片在海外获得成功,主要依靠那些放映意大利新现实主义或斯堪的纳维亚电影的艺术影院。尽管这些影片本身并不是现代主义的,但它们确实把这一潮流推向了曾在别处培育出艺术电影潮流的国际电影流通领域。尤其是这些电影表明,美国市场对于欧洲电影生产

的支持已经达到了一种前所未有的程度。

这样的格局是通过《我走我路》一片悄无声息地建立的，它在纽约艺术影院的放映引起了出人意表的轰动。不久之后，劳伦斯·奥利弗的《亨利五世》（美国发行于1946年）又在曼哈顿的一家小型影院以高额票价连续放映34周。1948年，他的《王子复仇记》在小影院里引发的轰动使得它进入了更广泛的发行，并赢得多项奥斯卡奖。随着《红菱艳》令人惊讶地成为1948年美国最具票房号召力的影片，《相见恨晚》、《欢乐的精灵》（*Blithe Spirit*）以及其他一些英国电影也都在艺术影院的流通中表现甚佳。一部伊林喜剧片在艺术影院的放映比它在更大的影院做有限的发行，能挣到更多的钱。

1950年代中期，大多数在战后初期具有创造力的老一代人物，都失去了活力。1956年，鲍威尔与普雷斯伯格解散了射手公司。鲍威尔的影业生涯也因《偷窥狂》（*Peeping Tom*，1960）一片所引起的丑闻而近乎终结（尽管该片对一个连环杀手的心理进行了细致入微的审视，却还是被英国批评家称为华丽的垃圾；女性主义者在1970年初期抵制它的重映）。1955年，严重的亏损迫使鲍尔肯卖掉伊林制片厂的一些制片设备，尽管在失去这家公司之前，他还是制作了更多的影片。这一时期一些最为成功的导演，比如里恩和里德，则继续拍摄一些由美国投资的大预算影片。这些发展趋势为即将背离战后十年光鲜电影的一代电影制作者扫清了道路。

笔记与问题

战后法国电影理论

战后的巴黎迎来了一次关于电影作为艺术的理论写作的复兴。一些人认为，电影美学应该更接近于小说而不是戏剧。克洛德－埃德蒙·马尼在她的《美国小说时代》（*The Age of the American Novel*，埃莉诺·霍克曼[Eleanor Hochman]译，New York，Ungar，1972；初版于1948年）中认为，海明威和福克纳的作品显示出与美国电影风格的亲缘关系。她还认为，摄影机镜头就像是文学作品中叙述者有意识的组织。亚历山大·阿斯特吕克提出"摄影机－笔"（La caméra-stylo），并预言电影制作者们会像小说家一样把他们的作品当做自我表达的工具（Alexandre Astruc，"*The Birth of a New Avant-Garde:La Caméra-Stylo*"，载于彼得·格雷厄姆[Peter Graham]主编的《新浪潮》（*The New Wave*[New York：Doubleday，1968]一书，第17—24页）。

安德烈·巴赞也指出，"小说化"的电影似乎已经在法国和意大利兴起。在他看来，布列松、克莱芒、莱纳特和其他几位导演所制作的影片，都已经超越了对人物行为的戏剧性描述。这些导演要么向着心理深度开拓，要么超越了对个人的描绘，且以一种现实主义的方式描绘人物所生活的世界。巴赞的很多文章，都被收入休·格雷（Hugh Gray）翻译和编选的《电影是什么？（一）》和《电影是什么？（二）》（*What Is Cinema? I*，Berkeley：University of California Press，1967），*What Is Cinema? II*，Berkeley：University of California Press，1971）；亦参见巴赞的著作《让·雷诺阿》（W. W. Halsey II 和 William H. Simon 译，New York：Simon and Schuster，1973；中文版已由北京大学出版社出版——编按）。

电影与文学的比较也引起对风格和叙事结构的关注。理论家们通过发展出一种"电影书写"的观念，开始重新审视电影风格和语言之间的传统类比。巴赞通过对剪

辑、摄影和纵深调度怎样带给电影制作者表达可能性的详细探讨，使得电影批评具有了革命性。巴赞和他的同侪也敏于电影的故事讲述如何营造省略和转换视点。同时，通过假设电影制作者是在胶片上写小说，批评家们甚至能把一部流行电影看做个人观点表达的工具。由此，能否把电影制作者看成他自己作品的作者，也引起了争论（参见第19章）。

与此同时，巴赞和其他人也开始思考电影完全不同于所有传统艺术的可能性。他们认为电影媒介的基本目的是记录和揭示我们在其中发现了自身的具体世界。这样的思考把电影当成"现象"艺术，最适合捕捉日常感知的现实。对于像巴赞（参见本章"深度解析：战后法国电影文化"）和阿梅代·艾弗尔（Amédée Ayfre）这样的思想家来说，意大利新现实主义电影正是体现了电影在揭示人类及其与周遭环境的关系时所具有的力量。

关于这一时期理论潮流的讨论，可参见达德利·安德鲁（Dudley Andrew）所著的《安德烈·巴赞》（*André Bazin*, New York: Oxford University Press, 1978）和吉姆·希利尔（Jim Hillier）主编的《〈电影手册〉1950年代：新现实主义、好莱坞、新浪潮》（*Cahiers du Cinéma: The 1950s: Neo-Realism*, *Hollywood*, *New Wave*, Cambridge, MA: Harvard University Press, 1985），特别是第1—17页。一个相关的发展是，电影学学科也在同一时期出现。相关讨论，参见爱德华·劳里（Edward Lowry）的《电影学运动与法国的电影研究》（*The Filmology Movement and Film Study in France*, Ann Arbor: UMI, 1985）。

鲍威尔和普雷斯伯格的复兴

若干年里，迈克尔·鲍威尔和艾默里克·普雷斯伯格都一直是边缘人物，但他们的声誉实际上在1970年代后期大幅度上升。

这对搭档拍摄了一些广受欢迎的电影，但他们的大多数作品却显得比较古怪，从而获得了一些负面的评论。他们巴洛克式的情节剧和幻想片使得他们处于长期被认为是英国电影力量所在的纪录片传统之外。在1956年他们的制作公司倒闭及1960年围绕《偷窥狂》的丑闻之后，历史学家把他们当成了次要的电影制作者。英国作者论倾向于讨论好莱坞导演，而认为英国电影制作苍白且平庸。雷蒙德·德格纳特（Raymond Durgnat，笔名是O. O. Green）的文章《迈克尔·鲍威尔》（"Michael Powell", *Movie* 14 [autumn 1965]: 17—20）给出了一种聪明的辩护（也请参看他的《英格兰之镜》[*A Mirror for England* [New York: Praeger, 1971]，对这篇文章进行了修订）。但是，这在很大程度上被忽略了。

1960年代中期，《偷窥狂》获得了邪典地位。伦敦的国家电影院（National Film Theatre）在1970年举办了鲍威尔作品的回顾展，国家电影资料馆和BBC则修复了一些重要的电影。1977年，鲍威尔获得科罗拉多州特柳赖德电影节的一个奖项。美国导演马丁·斯科塞斯（Martin Scorsese）提供资金帮助重新发行《偷窥狂》，该片在1979年的纽约电影节上放映，鲍威尔也参与出席，票一售而空。参见约翰·拉塞尔·泰勒（John Russell Taylor）的文章《迈克尔·鲍威尔：神话与超人》（"Michael Powell: Myths and Supermen"），*Sight and Sound* 47, no. 4 (autumn 1978): 229；以及大卫·汤姆森（David Thomson）的《红死魔的面具》（"Mark of the Red Death"），*Sight and Sound* 49, no. 4 (autumn 1980): 258—262。英国历史学家伊恩·克里斯蒂（Ian Christie）也帮助了鲍威尔和普雷斯伯格电影的恢复，并传播这两人的信息。参见他的《欲望之箭：迈克尔·鲍威尔和艾默里克·普雷斯伯格》（*Arrows of Desire: The Films of Michael Powell and Emeric Pressburger*, London: Waterstone, 1985）。亦参见克里斯蒂的《鲍威尔和普雷斯伯格：把碎片放回原处》（"Powell and Pressburger: Putting Back the Pieces"），*Monthly Film Bulletin*

611（December 1984）：back cover，对他们的电影如何剪辑和保存进做出了解释。也参见斯科特·萨尔沃克（Scott Salwolke）所著的《迈克尔·鲍威尔和射手公司的电影》（*The Films of Michael Powell and the Archers*，Lanham，MD：Scarecrow，1997）和詹姆斯·霍华德（James Howard）所著的《迈克尔·鲍威尔》（*Michael Powell*，London：B. T. Batsford，1996）。

鲍威尔和普雷斯伯格影响了马丁·斯科塞斯、弗朗西斯·科波拉、布莱恩·德·帕尔玛（Brian De Palma）、乔治·卢卡斯（George Lucas）和德里克·贾曼（Derek Jarman）。大卫·汤普森（David Thompson）和伊恩·克里斯蒂（Ian Christie）编选的《斯科塞斯论斯科塞斯》（*Scorsese on Scorsese*，Boston：Faber and Faber，1990）大量涉及鲍威尔。鲍威尔在《迈克尔·鲍威尔：电影生涯》（*Michael Powell：A Life in Movies*，London：Heinemann，1986）和《百万美元电影》（*Million Dollar Movie*，New，York：Random House，1994）中讲述了他自己的故事。

延伸阅读

Barrot, Jean-Pierre. "Une Tradition de la qualité". In H. Agel et al., *Sept ans de cinema franrçais*. Pais：Cerf, 1953, pp. 26—37.

Bellour, Raymond. *Alexandre Astruc*. Paris：Seghers, 1963.

Bergery, Benjamin. "Henri Alekan：The Doyen of French Cinematography". *American Cinematographer*. 77, no. 3 (March 1996)：46—52.

Braucourt, Guy. *André Cayette*. Paris：Seghers, 1969.

Farwagi, André. *René Clement*. Paris：Seghers, 1967.

Jarvie, Ian. "The Postwar Economic Policy of the American Film Industry：Europe 1945—1950". *Film History* 4, no. 4 (1990)：277—288.

Jeancolar, Jean-Pierre. "L'Arrangement Blum-Byrnes à I'épreuve des faits. Les relations (cinématographiques) franco-américaines de 1944 à 1948". *1895* 13 (December 1992)：3—49.

Nogueira, Ruy, ed. *Melville on Melville*. New York:Viking, 1971.

Passek, Jean-Loup. *D'un cinéma l'autre：notes sur Ie cinema français des années cinquante*. Paris：Centre Georges Pompidou, 1988.

Turk, Edward Baron. *Child of Paradise：Marcel Carne and the Golden Age of French Cinema*. Cambridge, MA:Harvard University Press, 1989.

Willemen, Paul, ed. *Ophids*. London：British Film Institute, 1978.

Zimmer, Jacques, and Chantal de Béchade. *Jean-Pierre Melville*. Paris：Edilig, 1983.

第18章
战后非西方电影：1945—1959

1950年代中期，世界每年生产大约2800部长片。其中大约35%出自美国和西欧（被称为"第一世界"）。另外5%出自苏联及其控制下的东欧国家。虽然数量很小，但这一"第二世界"的产品主宰着苏维埃集团（这个地区极少从西方进口影片）并对其他地区有着显著的影响。

60%的长片是西方世界和苏联集团以外的国家制作的。日本约占世界总量的20%。其余的则来自印度、中国香港、墨西哥和其他一些较少工业化的国家。发展中国家电影制作如此惊人的增长，是电影史上的重大事件之一。

本章考察选定的非西方地区的电影制作：日本、苏联及其卫星国家，以及其他被称为"第三世界"的地区。

总体趋势

二战后，国际事务主要由两个超级大国美国和苏联掌控。在战后定位过程中，美国将日本带入了西方联盟，苏联则控制了东欧部分。在接下来的几十年里，两极分裂形成了一些相互抵触的势力范围。

在同一时期，一些殖民地开始摆脱西欧帝国的控制。通过谈

判或暴动，印度尼西亚、菲律宾、印度、巴基斯坦、缅甸、埃及、古巴和其他几个国家在1940年代和1950年代相继独立。西方决策者担心，如果这些新的国家与苏联站在一起，就会失去一些资源和市场。1949年的中国革命，建立了一个与莫斯科结盟的政府，证明了共产主义也能在不发达国家获取政权。

大多数去殖民化的国家都加入了西方阵营，因为当地的领导人都在那里受过训练，有条件建立稳定的投资和贸易。在这种"新殖民主义"执导下，这些国家在政治上拥有独立主权，却在经济上依赖西方大国。很多拉美国家都是新殖民主义的重要例子。

第三世界的城市发展迅猛，而且电视尚未渗入，于是形成了一个巨大的电影市场。苏联及其卫星国实际上禁止了美国电影，但其他每一个市场几乎都已被好莱坞电影统治。正如在欧洲一样，美国公司在整个第三世界建立了强大的区域性发行公司，发行商通常偏爱流行和廉价的好莱坞产品。美国电影出口协会（MPEAA）与当地政府谈成了十分有利的配额和财政政策。配额和财政政策与地方政府（参见本书第15章"好莱坞片厂体系的衰落"一节）。不久，战前的情况就重现了，好莱坞电影占据了大多数国家的银幕放映时间的50%到90%。

然而，当好莱坞在1950年代削减了它的产量时，它就不再能满足第三世界城市居民一个月一次甚至一周一次的看电影需求——这个数字远高于美国或欧洲大部分地区。在大多数国家里，本土的明星、场景和音乐仍然具有强大的吸引力。

尽管美国公司主导着世界市场，但此时发展中国家的电影制作仍在发展。缅甸、巴基斯坦、韩国和菲律宾在战前几乎没有什么电影制作，但在1950年代，上述每个国家电影年产量几乎比任一欧洲国家都多。在战后的埃及，城市的发展和经济的复苏导致了电影制作的繁荣，这使得埃及电影成为流传最广的中东电影。最精彩的崛起发生在中国香港，那里的电影产量从1950年的大约70部增长到1962年的250部以上，这一数字比美国和英国的总和还多。

非西方电影企业组织制作生产的方式多种多样。在苏联的势力范围内，实施的是苏联建立的中央垂直垄断制度。导演、编剧和技术人员工作或不工作都能领到薪水。电影制作的每一步都要受到财务和政治审查。这种制度在苏联和中国最坚固；在苏联，电影产量在战后急遽下降。然而，这些巨大的东方集团国家，在1950年代期间还是设法提升了电影的制作，原因在于更为分散化的创作政策、意识形态控制的弱化、出口可能性的增加，以及经济的全面发展。

在东方集团之外，最常见的选择是以战后欧洲为样板的手工艺化的小公司制作。印度和韩国的政府拒绝支持电影业，独立制作造成很多混乱，投机者则利用电影快速盈利。在墨西哥，政府保护电影业，独立制片则以多少更有序的方式向前发展。

一些国家试图模仿好莱坞的垂直整合片厂体系。这样的策略在阿根廷完全失败，在巴西仅仅取得部分成功，但在东亚却被证明相当成功。日本在整个战后继续维持着强大的垂直垄断。类似的结构也出现在中国香港，当时的一些大公司组成了"八大"联合企业。到了1961年，生意兴隆的邵氏兄弟公司甚至超越了好莱坞的"片厂体系"，它修建了电影世界（Movieland），占地46英亩，囊括了摄影棚、布景、洗印设施，以及供昼夜不停工作的1500名演员和2000名员工居住的宿舍。

新国家的电影赢得了一定程度的国际关注。亚洲电影节（1954年设立于东京）和莫斯科国际电影

节（1959）为非西方电影带来了更广泛的世界性认可。然而，大体说来，中东、远东、拉美和印度次大陆丰富的电影传统仍然几乎完全不为西方所知。即使在今天，资料馆和发行公司都不曾拥有许多这样的电影，很多国家甚至无法保存它们自己的产品中代表性的范例影片。因此，关于这些潮流在主题、结构和风格方面所作的任何概括，都必然是暂时性的。

与西方一样，大部分电影制作也是属于流行类型：动作和冒险片、爱情片、喜剧片、歌舞片、情节剧和文学经典改编片。更"严肃"的作品通常关注的是民族历史中的某些事件或是描绘当代社会的某些问题。某些电影制作者试图创作一种比主流制作更加现实主义的电影。很多导演都深受纪录片实践和意大利新现实主义的强烈影响。此外，一些国家还在西方艺术电影的启发下设立了电影制作部门。

日本、第二世界以及第三世界的电影制作者也都受到过西方的形式潮流的影响。编剧们让闪回结构变得稀松平常。导演们开始使用广角镜头创造纵深调度和深焦摄影（图18.1）。于1940年代晚期在好莱坞复兴的变焦镜头，经过1950年代晚期匈牙利和波兰电影的大量使用，成为更广泛的国际性通用技巧。总之，战后数十年来，二战暂时终止的跨国风格的影响和技术的流转又重新回归了。

日　本

二战摧毁了日本。美国的燃烧弹使那些最大的城市成为一片废墟，投在广岛和长崎的原子弹所造成的伤亡规模前所未有。到1945年8月15日日本投降之时，它损失了近800万名士兵和超过60万的平民。美国军队进而驻扎日本，引导它效忠于第一世界。

图18.1　《雁南飞》(*The Cranes Are Flying*，苏联，1957)中的广角镜头导致的变形效果。

占领期间由麦克阿瑟将军执行管理；他和他的官方机构被称为盟军最高司令官（Supreme Commander of the Allied Powers，缩写为SCAP）。SCAP的目标是改造日本社会。那些大型的由家族经营的企业集团，也就是所谓的财阀，被逐步分解。农村地主的财产也被分给了佃农。大学被创立起来，国家也有了一部新的宪法。妇女们获得了投票权，离婚自由，继承法也更加灵活。

1949年的中国革命使得美国政府害怕共产主义在整个亚洲蔓延，日本于是被设定为西方资本主义和民主制度在亚洲的堡垒。在这样的冷战气氛中，SCAP的某些改革，比如鼓励工会发展，被迅速缩减规模。利用美国经济上的援助，日本的经济得以重建。当朝鲜战争（1950—1953年）使日本成为关键的战略角色，并成为战争生意的供应方，日本开始了一个经济空前增长的时期。

美军占领下电影工业的恢复

SCAP官员对电影业有着浓厚的兴趣。他们为了解"封建性"和"民族主义"的内容，观看了很

多战时影片。数以百计的电影被禁止,其中有许多被烧毁。SCAP鼓励民主主题的电影,比如妇女的权利和反军国主义的斗争,甚至坚持现代化的电影中应该包括(长期被日本传统禁止的)接吻场景。但SCAP不希望助长左翼情绪,所以也不鼓励那些批判日本军国主义或战时对公民权利的压制的电影。

战争期间,日本电影工业在三家公司的格局下巩固了它的实力:松竹、东宝和大映(参见本书第11章"太平洋战争"一节)。在占领军的支持下,独立制作获得大幅增长,但三家垂直整合的公司却控制了发行和放映。那些与SCAP当局合作的公司计划拍摄追随新政策的电影。反过来,SCAP则对威胁要破坏制片厂的劳工行为施加约束。

由于制作层面的相对稳定性,其他公司也能够进入市场。1946年东宝的一次罢工期间,一个工会小团体成立了另外一家公司,即新东宝。开始,新东宝与母公司共享着发行和院线,但是在1950年,这两个部分分裂为两家垂直整合的公司。1951年,东映(Toei)也进入了这个领域。通过在城市交通中心修建影院和获得对更便宜的双片制市场的控制,东映在1956年成为日本电影业中最赚钱的制片厂。而且,濒临倒闭的日活也在1954年复活。它翻新了摄影棚,并诱使其他公司不满的员工投奔过来。很快,它就和竞争对手一样,每周都能制作一部影片。

战后时期电影工业出现了迅速的复苏和扩张态势。SCAP准许数百部美国电影进入日本,然而,尽管这些影片很受欢迎,本土工业仍然牢牢地控制着这一市场。到了1950年代中期,日本电影公司已经可以依靠每周1900万的观影人次——接近美国观影人数的一半,是法国的五倍。总而言之,这个十年出现了前所未有的繁荣景象,到了1960年,影片年产量更是上升到了近500部。因为这样的成功,日本电影工业能够投资开发富士彩色工艺(最早见于《卡门归乡》[Carmen Comes Home, 1951])与宽银幕技术,它们迅速成为日本制片厂的标准。

日本电影也开始出现在国际影坛上。大映公司总裁永田雅一开始瞄准外国市场。他出品的突破性作品是《罗生门》(Rashomon),该片获得了1951年威尼斯电影节的金狮奖,以及奥斯卡最佳外语片奖。尽管《罗生门》很难称得上是一部典型的日本电影,却还是立即引起了全世界的关注。永田雅一于是开始制作适合于出口的高质量古装片。他解释道:"美国人拍动作片,法国人有爱情片,意大利是现实主义。所以我选择以日本历史题材的魅力来进入国际市场。古老的日本比起西化的日本,对西方人而言更具异国风情。"[1] 大映公司出品的此类影片,如《雨月物语》(Ugetsu Monogatari, 1953)、《山椒大夫》(Sansho the Bailiff, 1954)、《地狱门》(Jigokumon, 1954),相继在国际电影节获奖,这就提高了西方观众对日本电影的渴望。

占领时期被禁止的时代剧(历史片),在1952年美国人离去之后很快就重新出现。剑戟片(chambara)仍然是日本电影的主要产品,而更为庄严的时代剧影片,特别是衣笠贞之助的《地狱门》和黑泽明的《七武士》(Seven Samurai, 1954),则重新激活了这一类型。

尽管如此,日本的电影生产还是集中于更为广泛的现代剧(电影背景设在当代时期)。这种类型的电影包括极左派电影、反战和反核影片、职员喜剧片、歌舞片、有关不良青少年的影片和怪兽片

[1] 引自"Industry: Beauty from Osaka", *Newsweek* (11 October 1955): 116。

（如《哥斯拉》[*Godzilla*，1954]）。最受欢迎的是庶民剧（描绘一般日常生活的影片）。那些关于家庭危机或年轻人浪漫爱情的情节剧支撑着整个制片厂，并常常轰动一时。这样的影片甚少出口，因为它们被认为太过世俗，且对国际观众而言节奏也太过缓慢。

资深导演

一些在1920年代和1930年代崭露头角的导演，在战后影坛仍然继续扮演重要角色。比如，衣笠贞之助继续以创作高质量的时代剧而闻名。他战后的《女优》（*Actress*，1947）是根据日本现代戏剧的一位开创者的一生而创作的，比起风格华丽的《地狱门》（1954），本片不太像他的典型之作。《地狱门》用伊斯曼彩色胶片拍摄，并且自觉地借用了日本卷轴画的技巧，这不仅表现在它的色彩构成上，也表现在它的高角度的视点上（图18.2）。清水宏的作品虽不如衣笠贞之助的影片名气大，但他继续创作了一些儿童题材的杰出影片。他的《蜂巢的孩子们》（*Children of the Beehive*，1948）使用非职业演员和实景拍摄手法，描绘了一些战争孤儿的悲惨生活。清水宏还建立了一家孤儿院，并让其中很多孩子在他后来的影片中担任演员。

成濑巳喜男在1930年代曾为多家制片厂工作，为东宝、新东宝和大映拍摄了几部杰出的庶民剧。《饭》（*Repast*，1951）、《稻妻》（*Lightning*，1952）、《母亲》（*Mother*，1952）、《浮云》（*Floating Clouds*，1955）和《流浪记》（*Flowing*，1956）都集中于母女之间、姨甥之间和姐妹之间的关系。在这些以劳工阶层街区为背景的灰暗阴沉的情节剧中，人们深受病患、债务和妒忌的困扰。高峰秀子（战后成就最高的女演员之一）常常出演这类悲苦的女主角。

图18.2 《地狱门》中的一个高角度镜头令人想到日本绘画的"流动的视点"。

五所平之助战后的作品则少了一些凄凉，他以低调的抒情对庶民剧进行了调和。例如，《看得见烟囱的地方》（*Where Chimneys Are Seen*，1953）叙述了一个关于婚姻信任危机的故事，但五所平之助以一个讽喻性的母题使之轻柔化：从街区不同的角度，同一些烟囱来看起来有时是两根，有时是三根或四根。这就暗示了一个人的境况从不同视点来看也许是不一样的，因而影片暗示这对夫妇的苦难可能并不像他们自认为的那么悲惨。

战后时期最为引人注目的两位老一辈电影大师是小津安二郎和沟口健二。与其1930年代的创作一样，沟口健二仍然偏好关注女性苦难的社会问题片，SCAP对此高度赞许。《女性的胜利》（*Victory of Women*，1946）讲述了一位女律师为一个在突然进发的疯狂绝望中杀死自己孩子的女人辩护。《夜之女》（*Women of the Night*，1948）描绘的是妓女生活，这种题材后来在沟口健二的最后一部影片《赤线地带》（*Street of Shame*，1956）中又一次出现。在此期间，从改编自经典文学作品的风格阴郁的《西鹤一代女》（*The Life of Oharu*，1952）开始，沟口健二拍摄了一系列历史片。沟口健二的老相识永田雅一看

图18.3 一个典型的沟口健二内景,利用门道和窗户把人物放置在纵深处(《赤线地带》)。

到了这部声誉卓著的电影所具有的出口可能性,于是在大映公司的支持下,沟口健二继而执导了《雨月物语》(1953)、《山椒大夫》(1954)、《近松物语》(*Chikamatsu Monogatari*,1954)和《新平家物语》(*New Tales of the Taira Clan*,1955)。

沟口健二在他战后的一批早期作品中,仍然一如既往地把人物置于离摄影机较远的位置。在一些更为私密的场景中,沟口健二倾向于从稍高的角度拍摄,并利用广角镜头,把人物置于纵深空间,而且经常透过门道或墙壁取景构图(图18.3)。沟口健二也坚持使用非同寻常的长镜头。他的平均镜头长度都在四十到五十秒之间,有些镜头甚至持续几分钟。然而,与奥菲尔斯和安东尼奥尼不同,沟口健二通常很少使用或者根本不用摄影机运动。这样做能营造出强烈的戏剧性张力效果。例如,在《女性的胜利》中,当母亲承认杀害孩子时,沟口健二把动作安排为正面的场景,母亲与她的律师逐渐地、断断续续地向着摄影机移动,营造出一种逐步累积的戏剧性效果(图18.4,图18.5)。

1950年之后,沟口健二开始更加直接地利用日本美学传统。仍然是与长期合作的编剧依田义贤(Yoshikata Yoda)一起,沟口健二改编了一些文学名著,既有古典的也有现代的。他还开始以一种对应着日本绘画风格的镜头来呈现山水和景观(图18.6)。沟口健二1950年代历史片所表现出的图画式的优雅,使得它们成为西方观众心目中的"日本性"的典范。

此后数十年,小津安二郎战后的影片也会具有同样的气韵。在拍摄了几部现实主义风貌的庶民剧(如《长屋绅士录》[*Record of a Tenement Gentleman*,1947])之后,小津开始与编剧野田高梧(Kogo Noda)合作,因而创作了一系列的重要作品。这些影片通常关注家庭中的危机:婚姻、分离与死亡。《晚春》(*Late Spring*,1949)中,孝顺的女儿独

图18.4 一个单镜头中的两个阶段:剧中的母亲承认……

图18.5 ……杀死了自己的孩子(《女性的胜利》)。

图18.6 《山椒大夫》中恐怖的绑架场景依赖水和雾所形成的氛围效果。

自面对着离开鳏居的父亲的必然性。《麦秋》（*Early Summer*，1951）中一个几代同堂的大家庭，因一个女儿冲动的结婚决定而动摇。《东京物语》（*Tokyo Story*，1953）按照时间顺序讲述了一对年老的夫妇访问他们几个已经成年的冷漠的孩子。《彼岸花》（*Equinox Flower*，1958）和《秋刀鱼之味》（*An Autumn Afternoon*，1962）中的父亲必须接受女儿希望离开家庭的事实。小津安二郎与野田高梧对某些戏剧问题从多个角度进行了探索。通常情况下，这类影片都充满了一种对生活中的痛苦改变听之任之的态度——这种态度具体体现在小津这一时期常年合作的男演员笠智众（Chishu Ryu）那温厚豁达的笑容和叹息中。

一种类似的平和也渗透在小津安二郎的影片风格中。这些影片严守他在1930年代为自己设定的"规则"：低角度的摄影机位、三百六十度的拍摄空间、注重图形匹配效果的剪辑，以及遵守相似性和差异性逻辑而非严格的空间连续性的转场段落。小津的晚期作品摒弃了1930年代所实验的相对华丽的技巧，而是依靠他在战时的影片《户田家的兄妹》（1941）与《父亲在世时》（1942，参见本书第11章"太平洋战争"一节）所发展的更为舒缓的技巧。此时，小津已经完全摒弃了叠化和淡入淡出。他在安排拍摄对话时让人物正面面对摄影机并从镜头上方看过去（图18.7，18.8）。他的色彩构成也把世俗的布景转化为抽象的图案（彩图18.1）。他的摄影机总是被房间角落、门廊下面或大街上的一些不起眼的物体所吸引。居于剧情核心的平静沉思与其风格上的相关性，使得我们有时间仔细地审视剧中人物以及他们所处的世界（图18.9）。这种有时会被狡黠的幽默打断的平静，使得小津的电影显得不那么具有戏剧性。然而，他逐渐被认为是电影界对日常生活最敏锐的探索者之一。

经历战争的一代

与其他国家的情况一样，许多在战后十年最为著名的日本导演，都是在战争期间开始其电影生涯的。木下惠介（Keisuke Kinoshita）的战时作品，特别是《热闹的港口》（*Blossoming Port*，1943）和《陆军》（*Army*，1944），都是一些关于战争后方的剧情片，却并没有这类影片时常可见的狂热民族主义。实际上，《陆军》的结尾，就非常暧昧地暗示了对军国主义意识形态的批评。占领期间，木下惠介拍摄了SCAP最早批准的影片之一《大曾根家的早晨》（*Morning for the Osone Family*，1946），影片描述了1930年代的军国主义给一个家庭带来的苦难，而战争的

图18.7，18.8 《秋日和》（*Late Autumn*，1960）中小津式的正反打镜头。

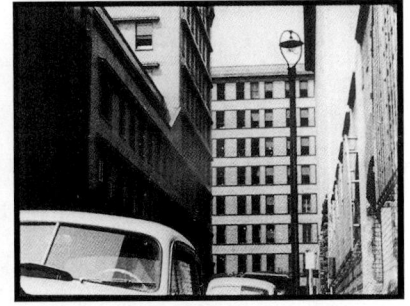

图18.9 《麦秋》中，小津在城市风景中揭示出平静生活的神秘之美。

结束则允诺给他们一个光明的未来。接下来的四十多年里，木下惠介还执导了许多现代剧。他在西方最为广受欢迎的影片是《二十四只眼睛》（*Twenty-Four Eyes*, 1954），讲述了战争期间一个在乡村学校无私奉献的教师的故事。

市川昆（Kon Ichikawa）的第一部影片是一部改编自歌舞伎的木偶片。这部影片在二战快结束时完成，后来却遭到SCAP禁映。市川昆曾是专业动画师，他获得了高效率手艺人的名声，为每一家大制片厂都制作过若干部影片。市川昆从不专拍某一类型的电影，然而他战后的声誉主要建立在具有讽刺性且风格怪诞的喜剧片——比如《键》（*Odd Obsession*, 1959），以及几部具有强烈戏剧性的影片之上。在《缅甸的竖琴》（*The Burmese Harp*, 1956）中，一名被迫将自己伪装成和尚的士兵，最后被人道的和平主义说服。《野火》（*Fires on the Plain*, 1958）呈现了战争结束前夕菲律宾前线的悲惨生活，此时饥饿难耐的士兵不得不同类相食。市川昆极为多产，在商业上也颇为成功，并敏捷地变换风格。他的很多影片沉溺在绚丽的技法中（《键》中直接面对观众讲述，《炎上》[*Conflagration*, 1958]和《雪之丞变化》[*An Actor's Revenge*, 1963]中偏离中心的宽银幕构图），而另一些影片，如《缅甸的竖琴》，则克制得多。

战后时期脱颖而出的导演中，黑泽明的才华最广受称道。他在战争期间制作过几部影片（参见本书第11章"太平洋战争"一节），其中的《踩虎尾的男人》（*The Men Who Tread on the Tiger's Tail*, 1945），是一部拍摄于战争末期的讽刺性的时代剧，也被SCAP禁止。对黑泽明来说，这是极为罕见的挫折，数十年里他始终保持着多产。《罗生门》在国际上的成功，使他成为数十年来在国外最著名的日本导演。我们将会在第19章讨论他的职业生涯。

苏联势力范围内的战后电影

盟军在欧洲取得胜利后，美国和苏联开始建立势力范围。苏联在1939年与希特勒签订协议从而获得了波罗的海的几个共和国。1945年，在雅尔塔，斯大林初步获得苏军所占领的地区的控制权，其中包括东德、东欧的大部分和蒙古。1949年的中国革命把共产党推上了权力舞台，而且在一开始就与苏联结盟。到了1950年，若干国家成为苏联的卫星国。

与西欧相比，这些国家大多有着极为严重的经济和社会问题。超过2500万的苏联公民被杀害，许多人无家可归。希特勒迁移或屠杀了数百万德国和东欧人民。城镇、桥梁、水道和铁路线都已被摧毁。1947年的一场饥荒仅在俄罗斯就夺走了差不多100万人的生命。因为斯大林不信任美国的援助，也就不会有马歇尔计划基金协助重建东欧。东方集团的领导者们都以莫斯科为榜样，发展工业和集体农庄。

一种文化活动的样式也会出现在苏联集团的国家中。首先，会有一段严厉的政治控制时期。作家和艺术家们会被迫面对教条化的共产主义艺术的严格要求。这种压制会被某个自由化的时刻掀动。然而，这种自由又会被认为是对稳定的威胁，政府又将实施新的限制。这种周期性的"冻结"和"解冻"将出现在整个战后时代，而且首先出现在苏联。

苏联：从斯大林主义的高压政策到解冻时期

苏联人民在战时的窘迫生活将一直延续到1950年代。领导者们坚持认为西方盟国是新的敌人，劝

诚工人们要承受更为严厉的牺牲。政治压制再度发挥充分的威力。监狱塞满了抓获的士兵、难民、宗教信仰者和政治犯。

战后岁月的困境 共产党很快就重申对艺术领域的控制。1946年，领导过1930年代末期文化大清洗运动的文化部部长亚历山大·日丹诺夫（Alexander Zhdanov），发起了一场新的战役。社会主义现实主义方针竟然变得比1930年代更加严苛。作家或编剧必须恪守共产主义的英雄主义和爱国主义；剧中人物的动机或目的，不得有任何暧昧性。党侵扰着艺术家们，指控他们的不忠和对政治责任的忽视。格里戈里·亚历山德罗夫承认受到西方影响，说自己的作品受益于美国喜剧片，于是招致了"向资产阶级文化顶礼膜拜"的指责。正如社会主义现实主义压制了1930年代初期的苏联现代主义，日丹诺夫的新政策也确保着西方潮流——特别是新现实主义——不至于对苏联战后电影产生任何影响。

在苏联，电影生产已经成为一个极为繁琐的官僚化过程，而日丹诺夫的纯化意识形态运动，更使得制片厂陷入了实质的停顿状态：一个剧本在获准通过之前可能要在政府部门历时两年多。亚历山大·杜甫仁科的《米丘林》（*Michurin*，1948）和谢尔盖·格拉西莫夫（Sergei Gerasimov）的《青年近卫军》（*Young Guard*，1948）在编剧阶段和拍摄之后都经过"修正"。而其他一些电影，尤其是爱森斯坦《伊凡雷帝》（1946）的第二部分，遭到彻底禁映。苏联所有的"电影工厂"在1948年联合制作了17部长片，1949年是15部，1950年13部，而到1951年则仅仅9部。

在这样的体制下生存的电影，只能在有限的类型约束中运作。神话故事片炫耀各加盟共和国异

图18.10 科学家在领袖们仁慈的注视下接受他的奖品（《为了生命》[*In the Name of Life*, 1947]，亚历山大·扎尔赫依和约瑟夫·海菲茨联合执导）。

域风情的文化，政治故事片则攻击美国的外交政策。艺术家与科学家的传记片，则延续着1930年代民族主义的潮流，斯大林的形象扮演着核心角色（图18.10）。关于战争的"艺术纪录片"（Artistic documentaries）则把新闻片段和重新搬演的场景混合在一起，描绘斯大林主宰着文明命运的神话（图18.10）。在所有这些类型中，强调的都是非同一般的主人公。尽管据说这些人物的力量都来自人民，但普通民众通常只能鼓舞或协助那位英雄。

1920年代那些具有开创精神的电影制作者，已不再活跃。列夫·库里肖夫继续执教但不再拍片。糟糕的身体状况使得爱森斯坦无法修改《伊凡雷帝》，直到1948年去世，他再也没拍摄任何影片。普多夫金在战后制作了两部影片，而杜甫仁科则只拍了一部。只有亚历山德罗夫、谢尔盖·尤特凯维奇、弗里德里希·埃姆勒（Fridrikh Ermler）和格里戈里·柯静采夫等仍在稳定地工作。更年轻的一代，包括格拉西莫夫、马克·东斯科伊、米哈伊尔·罗姆（Mikhail Romm）与约瑟夫·海菲茨，都成了战后电影制作的中坚力量。他们全都是从

1930年代初期开始影业生涯，并拍摄了几部重要的社会主义现实主义影片。其中最能适应共产党政策的是格鲁吉亚导演米克海尔·恰乌列利（Mikheil Chiaureli），他执导的《宣誓》（The Vow，1946）和《难忘的1919》（The Unforgettable Year 1919，1951）把对斯大林的个人崇拜抬升到令人目眩的高度。

然而，即使是那些顶级导演也很容易受到官方惩诫，因此他们只能回撤到一种单一的风格样态中。战争期间膨胀的电影潮流（参见本书第12章"战时的苏联电影"一节）更是走到极端。那些"艺术性纪录片"显示出国家领导人在宽大的办公室里沉思，或是大步流星穿过宏伟的走廊。在恰乌列利的《攻克柏林》（The Fall of Berlin，1949）中，一对情侣在大量群众面前重逢，而斯大林在人群中则显得鹤立鸡群（彩图18.2）。即使是较为亲切的《青年近卫军》，也运用长拍镜头和深焦镜头把片中的年轻人表现为一种纪念碑式的效果（图18.11）。战后的社会主义现实主义电影，比1930年代的影片更为刻板和教条化。

这种倾向所造成的沉闷窒息很快就变得越发明显。1952年，党的发言人抱怨大多数电影都缺乏冲突，正是对审查制度的恐惧导致了如此的乏味。在同一年的党代表会议上，领导阶层希望提高电影的产量。电影制作的过程由此变得通畅起来。现在，关于平民百姓的剧本也可获准通过，只要共产党仍在故事中扮演着积极的角色。这时还出现了一种生命短暂的"三人电影"（three-person film）类型，主要围绕"丈夫—妻子—情人"之间的冲突展开情节，最后则因为有关心群众的党代表的介入而使矛盾化解。普多夫金的最后一部影片，《瓦西里·波尔特尼科夫归来》（The Return of Vasily Bortnikov，1954），正是这一潮流的代表性作品。

斯大林之死和新人道主义　1953年3月斯大林的去世引起了一场权力斗争，并将在五年后把尼基塔·赫鲁晓夫（Nikita Khrushchev）推上领导者的位置。从1953到1958年这段时间，也就是广为人知的"解冻时期"（thaw），苏联共产党采取一些改革措施。赋税被减轻，数千政治犯从监狱释放出来，政府寄希望于教育与研究。大多数改善都是为了巩固大众的支持，但与斯大林执政时期相比，解冻时期要自由很多。

改革也影响到了电影工业。一些新的编剧被雇用，电影检查制度也已经变得宽松。传记片和艺术性纪录片开始衰落，冷战题材也已减少。喜剧片和歌舞片重获重视。各加盟共和国的制片厂都在恢复。到了1957年，影片的产量已经回升到92部。

许多老一辈导演还继续拍摄一些说教的教条主义作品（图18.12）。然而，当"给年轻人腾出空间"成为一句战斗口号，一批刚刚从苏联国立电影学院（VGIK）毕业的学生开始了他们的电影创作生涯。例如，列夫·库利贾诺夫（Lev Kulidzhanov）与雅科夫·谢格尔（Yakov Segel）联合执导的静默的《我住的房子》（The House I Live In，1957），追溯了一个大住宅区里几个家庭战前和战时错综复杂的命运遭际（图18.13）。

1956年，赫鲁晓夫大胆攻击斯大林的独裁政策。他特别捡出电影作为靶子，认为电影是"个人崇拜"的重要媒介，公然抨击了那些把斯大林吹捧为军事天才的影片。其结果是解冻时期的一些最具"修正主义"倾向的影片，开始用新的视点来处理战争题材类型。格里戈里·丘赫莱依（Grigori Chukhrai）的第一部长片《第四十一》（The Forty-First，1956），描绘了一个女兵与一个俘虏之间发生的性爱关系。演员谢尔盖·邦达尔丘克

图18.11 在监狱场景的一个长镜头中,不屈不挠的青春勇气达到了高潮。

图18.12 尤特凯维奇的《列宁的故事》(Tales of Lenin,1957)中以老式的手法神化领导人。

图18.13 战时归家的克制表现:民众们用烟花庆祝,一个士兵的大衣搭在一把椅子上,一对团聚夫妇在画外拥抱(《我住的房子》)。

(Sergei Bondarchuk)的导演处女作《一个人的遭遇》(Destiny of a Man,1959)则提出了一个俄国军人在纳粹集中营所作所为的问题。

就在这十年行将结束之际,另外两部战争片的出现代表了一种新的"人道主义"趋向。由资深导演米哈伊尔·卡拉托佐夫执导的《雁南飞》(1957),对一个后方故事做了非英雄化的处理。影片的主角远非社会主义现实主义的"正面女英雄"。她的未婚夫在前线作战,她却与未婚夫的弟弟,一个懦弱的黑市交易者发生了关系,进而又对自己的背叛深感负罪。若是在1940年代末期,心理冲突常常会被当成是资产阶级的,但《雁南飞》显然获得了官方首肯。卡拉托佐夫依赖传统的深焦风格(参见图18.1),但是也尝试使用手持摄影和慢动作镜头之类将在1960年代变得普通的技巧。这部影片的主观视点与一些想象的段落,使之与欧洲艺术电影的潮流联系在了一起。正是《雁南飞》的现代风貌,使之获得了1958年戛纳国际电影节的大奖。

丘赫莱依执导的二战剧情片《士兵之歌》(Ballad of a Soldier,1958)进一步强化这样的新鲜感。影片中的少年步兵阿廖沙获准短暂休假去探望母亲。在回家途中,他碰到许多穷于应付战争带来的问题的人们,而且还爱上了一个难民女孩。他回到家时已经太晚,不得不马上离开归队。因为丘赫莱依在电影一开场就已经告诉我们阿廖沙最终将牺牲在战场,所以他与母亲的最后拥抱(图18.14)显得格外沉痛。这一效果因为这个镜头在视觉上与影片开场时噩梦般的坦克攻击的对照而更为强化(图18.15)。阿廖沙对战争的恐惧、他那笨拙的善良,以及他的性冲动,都使他与斯大林主义高压政策之下银幕中僵硬呆板的布尔什维克形象大相径庭。

《雁南飞》与《士兵之歌》展现了一种传统的爱国主义精神、对父权领袖的信任以及壮观的战争场面。尽管如此,这类影片还是超越了早期党的教条的纯正刻板,而是表现出"带着人性面孔的社会主义现实主义"的特征。战后一代非常欢迎银幕上出现的充满朝气的感性和激情,当然前提是它们不至于触犯官方的教条和类型化电影的规律。这些影片出现之际,也正是美国好莱坞兴起青少年电影的时候(参见第15章)。

到了这十年末期,苏联的电影已经重新获得国际声誉。1958年,爱森斯坦的《伊凡雷帝》第二集上映时广受好评。接着在一次国际性影评家的问卷调查中,《战舰波将金号》被投票选为有史以来最杰

图18.14 《士兵之歌》的结尾。

图18.15 《士兵之歌》的开场。

出的影片。吉加·维尔托夫和亚历山大·杜甫仁科的作品也获得新生。新的电影正在获取赞誉。虽然解冻时期很快就宣告结束，但苏联电影终于在国际影坛的注目下恢复了声誉。

战后东欧电影

战争结束时，苏联军队占领捷克斯洛伐克、波兰、匈牙利、阿尔巴尼亚、保加利亚、罗马尼亚、南斯拉夫和德国东部（将成为德意志民主共和国）。1945年和1948年之间，共产党政府在所有这些国家出现——首先与其他政党形成联盟，然后再清除非共产主义者和持不同政见者的联盟。到了1950年底，实际上整个东欧都已经处于苏联的统治之下。斯大林把这些国家看做抵御西方入侵的"缓冲国"。它们还将为苏联提供原材料并购买苏联的产品。

从战时条件出发　在这些"人民的民主国家"，正如在苏联一样，都是由一党统治。政府将农业集体化，扩大重工业，控制工资和价格。1945年和1948年之间，所有这些国家的电影工业都已经被国有化，而且其基础通常是军队、抵抗势力或政党组织内部的电影部门。许多在战前时期支持左翼事业的电影制作者都接受了这种新结构中的某个职位。

有一些制作设施完全不需要重建。捷克斯洛伐克的一些摄影棚曾经是纳粹电影制作的基地，很容易就能恢复电影制作。1946年，苏联利用战前大部分制片设施都分布在东部地区的状况，在东德成立了国家垄断的德国电影股份公司（Deutsche Film Aktiengesellschaft，即"德发"[DEFA]）。相比之下，保加利亚、罗马尼亚和南斯拉夫几乎没有战前电影的传统。那些地方的政府在苏联的援助下，不得不从零开始建立电影制作机构。

最初，东欧电影产业复制苏联的结构。影片制作集中化，剧本需要由党控制的一个单一科层机构审查批准。行政长官为每个项目分配工作人员。官僚们要求在制作过程中的各个阶段都做修改。由于发行商和放映商也处于中央控制之下，党有可能把一部已完成的电影禁掉。

有一个国家偏离了这一政策，此时它已断绝与苏联的关系。1948年，南斯拉夫共产党的统治者铁托元帅发起了一个更为分散的、以市场为导向的社

会主义品牌。南斯拉夫的电影制作是围绕着一些独立的企业而组织，这些独立企业是由艺术和技术工人构成的。国家通过对门票征税从而对电影制作进行补贴。党在审查完成片时，制作人员被允许启动其他项目并在企业之间流动。南斯拉夫电影业成为东欧最"商业"的，开始与西方合作拍片，而且支持着一些潜逃制作。

东欧国家追随苏联的先例，强调专业的电影教育。一些先进的电影学校相继在华沙（1945；1948年迁到罗兹）、布达佩斯（1945）、贝尔格莱德（1946）、布拉格（1947）、布加勒斯特（1950）和波茨坦（1954）开设。技术人员也在VGIK学习。这种标准化的训练被认为能够同时保证专业能力和对意识形态的遵从。

在共产主义政党全面掌权之前，左翼导演们工作于各种各样的方向。比如，亚历山大·福特（Aleksander Ford）的《华沙一条街》（*Ulica Graniczna*，波兰，1948），展现了普通人如何被卷入纳粹并成为其支持者。在东德，沃尔夫冈·施陶特的《刽子手就在我们中间》（*Die Mörder sind unter uns*，1946）是一部重要的"废墟电影"，以近乎新现实主义的方式利用柏林的废墟（图18.16），讲述了一个纳粹支持者的故事，他在战后仍是一个势力强大的商人。然而，与此同时，施陶特也利用了原有的表现主义传统（图18.17）。

这种左翼人道主义很快就受到冷落。东欧国家接受苏联社会主义现实主义的日丹诺夫狭隘版。苏联的俄罗斯沙文主义在爱国的历史史诗片中找到了它的东方对等物，并经过修订以适应政治正确的政策。每个国家都从战争片、集体农庄片、妨害工厂片和伟大民族艺术家传记片中开发出了本国的变体。为了帮助其卫星国坚守新政策，苏联派出了一

图18.16 "废墟电影"《刽子手就在我们中间》。

图18.17 表现主义的回归：《刽子手就在我们中间》。

些杰出的导演拍摄或监督当地的电影制作，并对当地电影作品提出改进。

然而，几乎每个国家都在夸耀那些延伸或规避了社会主义现实主义规则的电影。在波兰，福特的《巴尔斯卡五少年》（*Piatka z ulicy Barskiej*，1954）和耶日·卡瓦莱罗维奇（Jerzy Kawalerowicz）的早期作品都以在那些公式中注入人道主义主题而著名。在匈牙利，佐尔坦·法布里（Zoltán Fábri）的《危险中的十四条生命》（*Életjel*，1954）对被困矿工的描述显示了一种新现实主义的倾向。一些电影制作者发现卡通片是一个远离日丹诺夫主义的天堂，捷克斯

洛伐克和南斯拉夫一些杰出的动画工作室发展起来（参见第21章）。这一时期东欧电影对民族主义的强调常常会在一定程度上远离苏联的政策：在面对俄国人的统治时，任何爱国电影都可以被看成在维护本土的自豪感。

"解冻"之下的斗争　斯大林的去世和赫鲁晓夫的"非斯大林化"政策在很多东欧政府之内营造出一种解冻的气氛。但这些国家的公民显示出比苏联常见情况更强的独立精神和革新能力。富于雄辩的知识分子们批评苏联制度。最戏剧性的是，人们开始反抗。罢工和暴动在东德和波兰爆发；1956年，匈牙利在革命的边缘摇摆。苏联坦克滚滚而来，平息了这些骚乱，但这些动荡显示出执政党统治下的民怨。

"解冻"也为许多东欧国家带来了文化的复兴。杂志、艺术团体和实验风格涌现出来，对官方政策构成挑战。刚从电影学校毕业的年轻人可以利用更加自由的氛围。知识分子则期望电影表达那些新的冲动。尽管直到1960年代，东欧电影才追求西方的现代主义，但解冻时期的电影与对等的苏联作品相比，在放松传统叙事结构以及追求心理和象征效果方面明显更进一步。这期间，最具创新性和影响力的作品出现在捷克斯洛伐克、匈牙利和波兰。

捷克斯洛伐克的解冻期相对短暂，因为许多敦促改革的自由主义者已经成为1948年斯大林主义政变的受害者。1956年和1958年之间，一些新趋势出现在两位老一辈电影制作者的作品中。拉吉斯拉夫·黑尔格（Ladislav Helge）——一位坚定而又批判的共产党员——拍摄了《父亲学校》（*Škola otců*, 1957），而扬·卡达尔（Ján Kadár）的《终点之屋》（*Tam na konecne*, 1957）则呈现出对社会冷漠的研究。一个年轻的电影学校毕业生——沃依采克·雅斯尼（Vojtech Jasný）——在《渴望》（*Touha*, 1958）中对四季的轮回进行了诗意化的处理，而瓦茨拉夫·克尔什卡（Václav Krska）的《往事之疤》（*Zde jsou lvi*, 1958）从一个躺在手术台上的男人的视点出发，以现代主义的方式利用了闪回。

匈牙利对非斯大林化的响应更为激进，但电影界的解冻期也仅比捷克斯洛伐克略长一点。1954年到1957年之间，三位重要的导演获得了国际上的关注。卡罗伊·毛克（Károly Makk）的第一部电影——时代喜剧片《莉莉雯菲》（*Liliomfi*, 1954），不仅是一部受欢迎的成功电影，而且在技术上显示了精湛的色彩设计（彩图18.3）。毛克将会成为匈牙利最为重要的导演之一。费利克斯·马里亚希（Félix Máriássy）的《布达佩斯之春》（*Budapesti tavasz*, 1955）和《半品脱啤酒》（*Egy pikoló világos*, 1955）则强有力地运用了新现实主义的元素。

特别重要的是佐尔坦·法布里的两部电影，他原本是一名舞台导演，战争结束后转向电影制作。他的《旋转木马》（*Körhinta*, 1955）讲述了一群不情愿的农民学会集体耕作的乐趣，显示了一种充满活力的抒情性。变焦镜头、简练的闪回（既在视觉上也在听觉上）、快速剪辑、旋转的摄影机运动和最后的慢动作影像，使之都更靠近西方现代主义而不是社会主义现实主义。在《汉尼伯教授》（*Hannibál tanár úr*, 1956）中，法布里对1921年右翼统治时期的匈牙利进行了讽刺性的探究。

波兰学派　在苏联支配的国家中，波兰是最敌视共产主义的。许多波兰人记得，在战争期间，斯大林拒绝支持波兰流亡政府，而是创建了一个傀儡政权，并利用苏联军队帮助纳粹消灭了地下救国军（Home Army）。波兰人抵制农业的集体化，不定

期爆发的示威和游行成为城市生活有规律的部分。温和的领导人瓦迪斯瓦夫·哥穆尔卡（Wladyslaw Gomulka）提出了一系列改革。波兰电影制作者利用非斯大林化重新组织电影制作并重新审视民族历史。

1955年，波兰电影业建立了"电影创作小组"（Creative Film Unit）制度，与苏联式的中央集权官僚制度渐行渐远。正如在南斯拉夫一样，电影制作者可以加入某个地区性的制作小组，可以租赁政府的摄影棚设施。每个小组都由一个艺术指导（通常是一位电影导演）、一个开发剧本的文学指导和一个监管制片的制片经理组成。这些电影创作小组，有着Kadr（"景框"）、Start（"开拍"）、Kamera（"摄影机"）和Studio（"工作室"）之类的名字，被证明效率极高；它们也允许电影学校毕业生在电影业中得到很重要的职位。

1950年代期间，"波兰学派"（Polish School）成为东欧最杰出的电影。亚历山大·福特的《巴尔斯卡五少年》（1954）赢得了戛纳的重要奖项。一系列纪录片——被称为"黑色系列"，提出了前所未有的社会批评。在社会主义现实主义条件下开始职业生涯的耶日·卡瓦莱罗维奇拍摄了结构复杂的《影子》（*Cien*，1956），首先提出了一个男人之死的问题，然后一系列间接的闪回只是给出了部分解释。而在波兰之外更著名的是卡瓦莱罗维奇执导的《夜车》（*Pociag*，1959），该片是对叙事暧昧性的又一次演练，在某些方面类似于英格玛·伯格曼1960年代的作品。许多其他导演——大部分是年轻人——也构成了波兰学派的一部分，然而，其中两位具有特别的影响力。

安杰伊·蒙克（Andrzej Munk）毕业于罗兹电影学院，他拍摄了《铁轨上的人》（*Czlowiek na torze*，1956）。一位年老的机修工被一列火车撞倒；附近的一盏信号灯坏了；他是那个破坏者吗？电影的情节让一系列闪回与调查交织在一起。于是，事件并不是按照时间顺序呈现的，有些动作被展示了若干次。《公民凯恩》之后，这种情节结构在好莱坞电影和西欧电影中已经很普遍，但它却藐视了官方的社会主义现实主义美学。从主题上看，《铁轨上的人》对那位机修工良好意图的揭示也是对斯大林主义追查"破坏者"的批判。

蒙克的《英雄》（*Eroica*，1957）是一首"两部分组成的英雄交响曲"，同样提供了对战争去神秘化的观点。第一部分是一出苦涩喜剧，讲的是华沙起义期间一个无足轻重的骗子，与第二部分只能用英雄主义幻觉安慰自己的波兰囚犯更为悲惨的故事形成了尖锐对比（图18.18）。蒙克随后着手拍摄一部关于纳粹集中营的重要电影。在制作初期他因一场车祸逝世，但《女旅客》（*Pasazerka*）残存的部分表明该片可能类似于阿兰·雷乃的《广岛之恋》（*Hiroshima mon amour*）。显然，完成的电影本来将会从一个曾在奥斯威辛担任官员的女人的记忆不可预期地展开，她试图向她的丈夫解释她的生活。

图18.18 《英雄》：喜剧动作在前景，而逃跑的难民在远景中被射杀。

安杰伊·瓦依达（Andrzej Wajda）是最著名的波兰导演，也是罗兹电影学院的毕业生。在瓦依达担任福特《巴尔斯卡五少年》的助理导演后，福特担任了瓦依达第一部影片《一代人》（Pokolenie，1954）的艺术总监。曾在片中扮演小角色的罗曼·波兰斯基（Roman Polanski）评论说："整个波兰电影是从这部影片开始的。"[1] 瓦依达的下一部电影《下水道》（Kanal，1957）引发了更多的争议，并在戛纳电影节上赢得了一个特别奖。《灰烬与钻石》（Popiól i diament，1959）获得了威尼斯电影节的一项大奖，被认为是东欧制作的最重要电影。

瓦依达十几岁时就曾加入非共产党的地下救国军。在这个三部曲中，他对地下组织的再现有一个演进的过程：从对军队进行意识形态正确的批评（《一代人》），再到对其顽固的英雄主义的冷峻颂扬（《下水道》），再到对非共产党的的抵抗运动的暧昧肯定（《灰烬与钻石》）。

在第一部影片中，亚采克在一个楼梯顶部以一种疯狂且华丽的姿态死去（图18.19），虽然被谴责，但他不顾一切的浪漫主义仍然是有吸引力的。《下水道》是在后斯大林解冻的鼎盛期拍摄的，对年轻的游击队员抱有更多的同情。华沙起义后，他们占领了下水道。影片的后半段将试图通过沼泽般的迷宫逃跑的三方队伍做了交叉剪辑。每一支队伍都英勇地死去。在《灰烬与钻石》中，一个公然反对共产党的游击队员成为一个正面甚至有魅力的人物。马契克是一个在抵抗组织中成长起来的冷血年轻人，暗杀了抵达小镇的共产党代表，然后意外地被警察击毙，死在一个垃圾堆中。马契克虽是一

图18.19 《一代人》中的救国军游击队员亚采克。

个政治上的敌人，但他扛着机关枪，穿戴紧身夹克和墨镜，成为年轻观众心目中具有超凡魅力的人物。因为这个人物，演员兹比格涅夫·齐布尔斯基（Zbigniew Cybulski）被称为"波兰的詹姆斯·迪恩"。

在后两部影片中，瓦依达以风格上的华美配合主人公的冒险逞勇。《下水道》以其悬念、暴力和老练的风格获得了名声（图18.20，18.21）。《灰烬与钻石》中，瓦依达的惊人视觉效果成为象征性的母题。马契克的第一个受害者——炸得太过猛烈以至于他的后背都着了火——倒在教堂门口，揭示出身后被炸毁的祭坛（图18.22）。在酒店吧台前，马契克和他的朋友点燃几杯酒——献祭蜡烛的一种世俗等价物——向他们倒下的同志致敬（图18.23）。在最后，杀手和受害者拥抱着跳了一段可怕的舞蹈，焰火反讽地打出了战争结束的信号（图18.24）。

批评家们把瓦依达对赴死英雄的浪漫颂扬与蒙克更具反讽的去神秘化态度进行了对比。两位导演都利用战争片质疑官方的历史记录并提出一些有争议的主题——抵抗的本质、波兰勇敢的传统。但

[1] 引自Boleslaw Michalek, The Cinema of AndrzejWajda, trans. Edward Rothert (London: Tantivy, 1973), p. 18.

图18.20 （左）《下水道》：漆黑和高亮的交替。

图18.21 （右）摄影棚里搭建的下水道，使瓦依达能够让人物彼此靠拢或把他们放入摄影机镜头（《下水道》）。

图18.22 《灰烬与钻石》：战时的基督教。

图18.23 抵抗组织战士追忆他们死亡的同志。

图18.24 《灰烬与钻石》的高潮，焰火呼应着火热的伤口和燃烧的酒。

是，瓦依达的巴洛克式视觉效果、对悬疑情节的喜好，以及他对宗教形象的矛盾使用，使得他的影片与大多数东欧出品迥然有别。

如同在苏联一样，东欧的解冻时期也只持续了几年。在匈牙利1956年失败的革命之后，其电影工作者联盟被解散，终结了对一种新制片体系的希望。1957年，布拉格的一次电影工作者会议谴责了近来的波兰电影，要求遵循唯一的意识形态路线。波兰电影制作者发现他们的作品被仔细审查，有时候被禁止。1959年，捷克电影制作者的会议重新制定了制片政策，要求禁映一些重要的影片。大多数政府加强了对电影业的控制。然而，很快，更不遵守成规的电影制作者就会出现了。

中华人民共和国

第二次世界大战期间，中国的内战由于政府军队与共产党军队共同抗日而趋于缓和。然而，1945年日本投降之后，内战又重新爆发了。虽然有美国的支持，蒋介石的军队还是不得不于1949年退居台湾。在毛泽东的领导下，共产党在大陆建立了中华人民共和国（PRC）。此时，美国仍将蒋介石的国民党政权视为合法政府，苏联则在1949年承认中华人民共和国，并且给它提供物资援助和军事援助。

内战与革命

内战期间，电影生产的中心仍在上海；许多编剧和导演都同情革命事业，因而也时常与战时严厉的电影检查制度发生冲撞。尽管如此，有些影片还是为中国解放后的电影提供了学习的典范。这些电影中，最著名的是分为上下两集的《一江春水向东流》（1947—1948，蔡楚生、郑君里）。这部影片广受欢迎，部分原因是它再现了许多中国老百姓在日据时期曾经有过的体验。

《一江春水向东流》长达三小时，追踪描述了一对夫妻因战争而失散的命运遭际，剧情跨度从1931年一直到1945年。跟许多中国电影一样，《一江春水向东流》在美妙的交响曲配乐、熟练的剪辑技巧以及精巧的剧本结构等方面都颇具好莱坞风格。影片将丈夫与妻子的境况对比进行了仔细的同步安排：当丈夫在他豪华的新居里举行乔迁庆宴时，与之交叉剪切的镜头是他的家人正被人从棚屋里赶出来。

内战期间，上海电影制作还产生了另一部重要的电影，费穆的《小城之春》（1948）。费穆在1930年代为联华公司拍摄了一些电影，包括阮玲玉的一些明星载体片（参见本书第11章"中国：受困于左右之争的电影制作"一节）。他的《前台与后台》（1937），围绕一个戏班，以活人画风格展现台上的表演，但却以大胆的剪辑和显著的纵深描绘了台下的个人戏剧。《小城之春》更为大胆。妻子和生病的丈夫同他的妹妹住在一座已被战争毁坏的宅院里。丈夫的老朋友——也是妻子的前情人——来访。当这位朋友和妻子再次互相吸引，费穆远距离地——常常是明暗对比的取景——表现他们逐渐加强的激情。他们通过一些细微的姿态相互靠近又彼此回撤，这些姿态强化了我们对他们之间不可抗拒的

图18.25 《小城之春》中的旧情人相见（剧照）。

吸引力的感受（图18.25）。尽管是左翼制片厂拍摄的，但这部影片却避免了宣传式的批判。因为费穆对于这场三角恋克制的处理，以及对提示着妻子思想历程的画外音的自由运用，许多评论家认为，《小城之春》是最优秀的中国电影。

这一时期的另外两部重要影片则跨越了内战时期和解放时期。郑君里导演的《乌鸦与麻雀》（1949）通过对一群居住在一个公寓房里的各种居民的描绘，呈现了解放前夕中国社会的面貌（图18.26）。影片将朴实的劳动阶级——"麻雀们"——与剥削他们的腐败的右翼官僚房东和太太——"乌鸦们"——进行了对比（图18.27）。同《乌鸦与麻雀》一样，《三毛流浪记》（1949，赵明、严恭）也遭到了国民党电影检查制度的阻碍，所以到解放后才最后完成。这部电影根据一本连环漫画改编而成，描述了一个街头挨饿受冻的儿童在革命来到之后重获希望的故事。影片采用实景拍摄，这让人联想到意大利新现实主义，片中三毛出现在真实的革命胜利庆典中，这赋予了影片一种纪录片的力量。

解放后，共产党很快就把中国的电影工业收归国有。许多电影工作者欢呼共产党在1949年的胜

图18.26 《乌鸦与麻雀》中的两个正面角色，一个左翼小职员和一个女佣带领一群小孩子歌唱。

图18.27 《乌鸦与麻雀》中时髦的衣着、酒以及香烟标志着这对右翼夫妇是腐败分子。

图18.28 《我这一辈子》中，一个汉奸的周围都是刑讯逼供的工具。

利，这使得电影事业的人才有了连续性。北京电影制片厂于1949年4月成立。其厂长是曾在1937年执导重要左翼电影《马路天使》的袁牧之，他还曾在苏联学习电影制作六年（参见本书第11章"中国：受困于左右之争的电影制作"一节）。新的文化部也成立了电影局。在1949年至1950年间，集中电影制作、审查、发行和放映的计划被制定出来。西方的电影尽管很受欢迎，但影院却逐渐把它们从放映目录中清除了。因为中国自己生产的电影并不能满足需求，因而又从苏联和其他共产党国家进口电影。

尽管电影具有政治宣传价值，掌管电影工业的官员却面临着一个难题。中国基本上是一个农业国家，人口的百分之八十居住在农村地区。在1949年，中国只有大约650家影院，集中在港口城市，仅为中产阶级、知识分子观众群服务。千百万中国人几乎从未看过电影，这就无法使他们吸收苏联电影中所描绘的理想。

如同布尔什维克在1917年革命之后所做的那样，中国政府极力扩大放映网，并生产一些农民、工人和士兵都能欣赏的影片。革命后不多久，中国政府就成立了机动的电影放映队，在边远地区巡回放电影。到1960年，这种放映队大约已经有15000个。随着那些从未看过电影的观众逐渐能看到电影，每年的门票销售数量大幅增长：从1949年的4700万张涨到1959年的41.5亿张。

中国基本上未受到西方现代主义的影响。总的说来，共产党的中国电影是将大众化的类型电影进行加工修改，以利政治信息的传达。因为官方政策的经常性变化，对电影严格控制的时期与相对松弛的时期也交替出现。这样的周期循环让人想起苏联的"冻结"和"解冻"的文化节奏。

解放以后，政府规定电影工作者以苏联的社会主义现实主义为创作样板。苏联专家像他们对东欧国家一样，为中国输出专业上的指导。中国的电影工作者也远赴莫斯科学习苏联的电影制作经验。对新中国电影工作者的培训，最初始于一所附属于北京电影制片厂（创办于1952年）的学校，后来则改在北京电影学院进行（1956）。此间一部值得一提的影片是《我这一辈子》（1950，石挥）。这部影片以一连串的闪回来组成一种倒叙式的结构：老乞丐回忆了自己曾经作为巡警的一生，他勤勤恳恳地服务于1911年以来几个不同的政权。对于他一生的全景式概括也正好借机呈现了解放前的许多社会压迫场景（图18.28）。主角死后，他的儿子参加了革命。

1956年至1957年间，严格的控制有所松弛。毛泽东引用了一句古老的中国谚语"百花齐放，百家争鸣"来宣布要采纳对政府的建设性批评意见。这段相对比较开放的时期相当于苏联和东欧国家1950年代中期的"解冻"时期，尽管毛泽东迅速地利用这一政策划定了未来的"敌人"。

解放后电影生产的恢复一直比较缓慢，然而在"百花齐放"的口号下则有了迅速的扩张。电影工作者改编了许多前革命时期"五四作家"（得名于1919年的一系列大规模抗议游行事件）中左翼成员的文学作品。其中一部就是桑弧导演的《祝福》（1956），讲的是一个被迫到一户富人家里帮佣的妇女的故事。这部影片除了故事的冷酷悲惨之外，像1950和1960年代的大部分中国电影一样，展现了通常是与好莱坞联系在一起的华丽流畅的制作风格，包括精心制作的室内景和色彩丰富的摄影技术。

《女篮五号》（1957，谢晋）通过对一群学习合作的年轻人的描绘，营造出一种更为乐观的情调。当然，这部影片还是强调了解放前不愉快经历的残留，比如，影片中的教练曾经在1930年代因为拒绝操纵球赛的比分而被开除。这些影片展现出一个新的电影题材领域的开拓。然而，后来因为一场全面的运动，"百花齐放"也就结束了。

政府的决策宣布必须加速中国经济的增长，这就是所谓"大跃进"方针的提出。这个灾难性的运动引发的结果是大面积的饥荒，因为农民们都被迫搞集体农场，农业产量大幅下跌。在电影界，大跃进导致了电影生产常常在根本不可能的低预算情况下在数量上追求不切实际的高目标。较为正面的影响是，对于民族风格多样性的追求，导致了一些地域性的电影制片厂的成立，这对中国电影的生产产生了深远的影响。除了北京和上海仍然保持电影制作中心的地位之外，在1957到1960年间，成立了几个地区性的大制片厂：广州的珠江电影制片厂、西安电影制片厂、成都的峨眉电影制片厂等。此外，这个时期也还是出现了一些重要的电影作品。其中之一是《林家铺子》（1959，水华），描述了一个在国民党官员的腐败统治与日本人的入侵之间生存的杂货店老板的故事。《林家铺子》把一个家庭的戏剧性变化整合进对1930年代政治的检视之中，是又一部精良的片厂制作。

传统和毛泽东思想的结合

大跃进结束之后，迎来了1960年代前半期的另一个开放时段。电影产量增长，观众人数上升，解放前的电影也重新推出，国家电影资料馆（成立于1956年）开始保存影片。随着共产党越来越不再依靠苏联的援助，导演们开始加强对中国本土传统的表现。

这种对中国人生活所新生发的兴趣，使很多影片开始处理中国的55个少数民族的题材。许多电影描绘这些少数民族仅仅是为了展示他们的动人文化。例如，《阿诗玛》（1964，刘琼）就是一部根据白族传说改编的美丽的宽银幕歌舞片。其他一些电影致力于表现少数民族与一般民众的联合。在李俊的《农奴》（1963）中，西藏的牧民备受封建领主和宗教头领的压迫。中国人民解放军解放了农奴，一个解放军战士还用自己的生命救了主角。主角为了表达自己对他的感激之情，把一条西藏人常用来表达友谊的哈达绕在了他的尸体上（图18.29）。像其他许多中国电影一样，《农奴》也有一个精心设计的关于革命斗争的隐喻：影片中的主角遭到一个佛教法师的诅咒而不能说话，最后直到电影结尾时，当欢庆胜利的群众在他的病房外高呼毛主席万岁时，

图18.29 （左）《农奴》的高潮场景，藏族主角向解救他的解放军表示敬意。

图18.30 （右）《舞台姐妹》中，春花（右）震惊地看到醉醺醺的月红出现在后台。

他恢复了声音，而且声称："我有很多话要说。"

此阶段也出现了历史题材影片的复兴。《甲午风云》（1962，林农）以鸦片战争为背景，描述了一个海军将领在面对政府的腐败时，试图以爱国热情领导他的部下。对精制的轮船模型的熟练拍摄，使得本片具有一种史诗的特质。电影的最后一个场景是主角挑战性地驾驶着他的舰艇向敌舰冲去。这个镜头与巨浪冲击海岸的镜头交叉剪辑，隐喻着反抗即将开始。

许多电影继续歌颂那些通过找到革命的道路而摆脱压迫的普通小人物。这个时期最著名的导演谢晋长于把情节剧叙事与政治关怀结合起来。他的《红色娘子军》（1961）描述了一个女奴逃脱开她的残暴主人的控制而加入一个由妇女组成的革命队伍。起初她只是为复仇所驱使，后来则逐渐认识到更应该为美好的未来社会而奋斗。《红色娘子军》充满了热烈的政治宣传意味，它用激动人心的音乐和富有动感的场面来塑造那些超越世俗的英雄。

谢晋在西方最为著名的影片是《舞台姐妹》（1965）。当两名女主角成了舞台明星时，春花仍然忠实于自己的艺德，月红则屈从于奢侈和美酒的诱惑（图18.30）。革命胜利之后，两人都把艺术献给了人民。在这部影片中，剧场成为革命的另一个隐喻。春花渴求着拥有属于自己的舞台，最后她认识到：我们已经拥有了一个最大的舞台，那就是整个中国。

谢晋在这部影片中的叙事是以一种堪与最华丽的美国电影相媲美的态势展开的。"我认为，《舞台姐妹》具有一种好莱坞的品质，特别是在它的结构之中，我的拍摄方式，以及我将它组织完成的方式中。"[1] 就像这一时期的大多数影片，精心设计的摄影机运动与亮丽的色彩设计融合一体。当春花因为保护月红免遭剧院老板的性侵犯而被示众时，影片用一个推拉镜头展示了围观的人群和一个庞大的场景（彩图18.4）。

这些影片所表现出来的试图把娱乐性、高制作水准、多样的题材以及意识形态教育等结合起来的创作意图，都在1966年突然中断。在这一年，由"文化大革命"所带来的巨大政治变动，使许多电影工作者都陷入一段长时间的停滞状态。

印 度

世界电影产出在战后岁月里有很多是由印度贡献的。在此期间，印度电影也开始赢得国际声誉。

[1] George S. Semsel, "Interviews", Semsel, ed., *Chinese Film: The State of the Art in the People's Republic* (New York: Praeger, 1987), p. 112.

民族独立运动取得胜利的时候，英国政府的殖民领土划分主要是以印度人为主体的印度和以穆斯林为主的巴基斯坦。虽然这样的分裂并不平静，印度还是在1947年8月独立。总理贾瓦哈拉尔·尼赫鲁（Jawaharlal Nehru）进行了许多改革，特别是废除种姓制度和促进妇女的公民权利。尼赫鲁还追求"不结盟"的政策，试图在西方和苏联之间平衡力量。

即使分治之后，印度仍然是多样化的。作为一个共和国，它是一个国家联盟，每部分保留了自己的文化、语言和传统。大多数人是文盲，生活在贫困中。1961年印度的人口有所增加，达到4.4亿。虽然大多数人生活在农村，战时繁荣却使许多人都跑到了城市中。

一个混乱而多产的行业

对于农民和城市工人，电影迅速成为主要的娱乐方式。但是孟买有声片、普拉巴特、新院线和其他一些现有制片厂都没有自己的院线，因此无法充分利用市场（参见本书第11章"印度：建立在歌舞之上的电影工业"一节）。作为制片公司的片厂倒塌后，它们就把自己的设施租给了数百家独立制片商。

银行为了回避风险而不投资电影，所以制作商常常利用来自发行商与放映商的预付款投资自己的项目。但这样的安排却给发行商与放映商在剧本、演员和预算方面巨大的控制权。于是，残酷的市场上会有很多未完成的影片，轰动性作品则会导致数十部复制版和续集，卖座的明星也同时为六至十部影片工作。然而，每年的影片产量飙升，到1960年代初已在250部和325部之间徘徊。

政府在很大程度上忽视了这种混乱的局面。越来越高的门票税收也只是促使制片商疯狂地追求轰动性作品。电影咨询委员会（Film Enquiry Committee）1951年的一份报告建议推行一些改革措施，包括组建一所电影培训学校、一个国家资料馆和帮助高品质电影的电影投资公司。十年过去，这些机构终于建立。1950年代初期的另一个倡议——中央电影审查委员会（Central Board of Film Censors）的创建——产生了更为直接的影响。该委员会协调着一些重要的电影制作区域的审查机构，禁止拍摄性场景（包括接吻和"不得体的舞蹈"），以及政治上有争议的素材。

民粹主义传统和拉杰·卡普尔

放映商控制着市场、政府监管的缺位以及严格的审查制度，促进了电影制作的标准化。产生于1930年代的电影类型大多数都在继续发挥作用（参见本书第11章"印度：建立在歌舞之上的电影工业"一节），而历史片、神话片（故事取材于印度宗教史诗）和灵修片（神与圣徒的故事）变得不如社会片（socials）那么受欢迎，后者的故事发生于当前，且可能是喜剧片、惊悚片或情节剧。

更加宏伟的是由这十年票房最高的《钱德拉莱哈》（Chandralekha，1948）推动的历史片超级制作。《钱德拉莱哈》的制片和导演由S. S. 瓦桑（S.S.Vasan）担任，他将他的冒险和浪漫故事安排在巨大的场景和庞大的人群之中。像这样壮观的鼓上舞场景（图18.31）使得制片商竞相追求越来越高的预算。十年后，《贡嘎·亚穆纳》（Gunga Jumna，1961）成为又一部大制作的里程碑，使得土匪（dacoit，乡村不法分子）片也成为一种时尚。

在战后二十年内，区域性的电影制作也不断发展，最主要的语言印地语的电影主宰着全国市场。战后，孟买仍然是"全印度"的电影制作中心。印

末期，那里的影片产量已经超过孟买；但它生产的也多是印地语电影。

战后印度电影的公式是围绕一个浪漫或多愁善感的主要情节，加上一条喜剧性的次要情节，再以大团圆结局作结。由于有声电影的兴起，几乎所有的印度电影都在情节中穿插着歌曲和舞蹈段落。战后时期的印度电影让这一趋势固化成了一个配方：平均每部电影要有六首歌和三支舞。即使情节剧和残酷的惊悚片也都有强制性的歌舞段落。其理念是要创造出"一种完全的奇观"，作为一种娱乐套餐，让贫困且文盲的观众眼花缭乱。男演员迪利普·库马尔（Dilip Kumar）和女演员纳尔吉丝（Nargis）成为明星，同时那些电影中所使用的音乐也成为一种重要的具有吸引力的因素（参见深度解析）。

图18.31 《钱德拉莱哈》中的鼓上舞，本片由自称"印度西席·地密尔"的瓦桑执导。

巴分治切断了一半以上的孟加拉语电影市场，因此，加尔各答的一些公司缩减规模或开始制作印地语电影。《钱德拉莱哈》取得巨大成功之后，印度南部的马德拉斯成为一个电影制作中心，到1950年代

深度解析　音乐和战后印度电影

通常很难把电影的历史与其他媒介的历史截然分开。在美国，电影与戏剧、文学、广播和电视有着错综复杂的关系。非西方文化也显示出电影和其他媒介的关系具有同样的复杂性。印度电影提供了一个有趣的例子。

1945年之前制作的大约2500部印度有声电影，只有一部不包括音乐段落。二战后，音乐变得更加重要。广播电台放送电影歌曲，为即将发行的影片做广告。随着制片厂的解体，独立制片商极度需要成功的曲作家和词作家，他们常常获得很高的收入，同时也常常成为大明星。一个作曲家在一年之内也许要为数十部电影创作音乐。

在早期，印度电影配乐常借用西方交响乐和管弦乐编曲，但印度的公式化电影则创造出"混合配乐"（hybrid score）。歌曲或舞蹈可以取自任何音乐传统，从希腊和加勒比海到百老汇或拉美都可以。印度舞的多重旋律也许会融入美国爵士乐、意大利歌剧声线和西班牙吉他。

1930年代和1940年代初的电影中，演员通常自己上阵包办角色的演唱内容。战后，这一任务几乎都是用"歌曲配音歌手"（playback singers）——录制歌曲的专业演唱者——来完成，拍摄时演员只需对上口型。

把声音借给明星的歌曲配音歌手也像明星一样著名。穆克什（Mukesh，拉杰·卡普尔称之为"我的灵魂"）是技艺超群的杰出男歌手，优秀的女歌手则是拉塔·曼吉希卡（Lata Mangeshkar，图18.32），他们在四十多年间录制了25000首歌（一个

> **深度解析**

世界纪录)。她快乐的声音使她足以对制片人、导演和作曲家发号施令。

滑稽歌、情歌、友谊或诱惑歌曲、宗教歌曲,每种类别在电影中都有自己的位置,都能对公众发生作用。今天,印度出售的磁带和唱片十之八九都是电影音乐,电影歌曲甚至在宗教节日、婚礼和葬礼上播放。

图18.32 拉塔·曼吉希卡,印度电影音乐的女王。

实际上所有的电影制作者都在这种流行的传统中工作。梅赫布·罕(Mehboob Khan)在拍摄出当时票房上最成功的影片《印度母亲》(*Mother India*,1957)——一位乡村妇女努力供养她的家庭的情节剧——之前专拍社会片。V. 尚塔拉姆(V. Shantaram)继续1930年代的民粹主义传统,利用电影批评社会的不公。他在1940年代最著名的电影是《柯棣华医生》(*Dr. Kotnis*,1946),讲的是一名印度外科医生在中国的故事;他的一部典型的晚期作品是《一对眼睛,十二双手》(*Two Eyes, Twelve Hands*,1957),讲的是仁慈的典狱长的故事。比马尔·罗伊(Bimal Roy)——经典影片《德夫达斯》的摄影师——在加尔各答电影制片厂衰落之后,转移到了孟买。他深受新现实主义影响的影片《两亩地》(*Two Acres of Land*,1953)颂扬了一个乡村家庭的坚忍不拔,而《苏耶妲》(*Sujata*,1959)则尝试探讨了"贱民"种姓的问题。

拉杰·卡普尔(Raj Kapoor)的第三部长片《流浪者》(*Awaara*,1951)从中东到苏联都获得了惊人成功。此后的三十年,卡普尔成为印度电影的大师。卡普尔执导和主演了他的制片厂制作的很多电影,在此过程中成为他那一代人中也许在国际上最为知名的印度明星(据说,苏联的一些父母都用他的名字为自己的儿子命名)。拉杰是一个明星家族中最杰出的成员,这一家族包括他的兄弟沙希(Shashi)和沙米(Shammi),以及他的儿子里什(Rishi)和布彭德拉(Bhupendra)。

卡普尔带给了印度电影一些新的公式。他的剧本往往由资深社会评论家K. A. 阿巴斯(K. A. Abbas)撰写,赞美善良的穷人并讽刺不劳而获的富人。卡普尔为悦人的喜剧贡献的是一个理想主义的卓别林式普通人(图18.33)。围绕情人或孤儿展开的感人肺腑的情节剧间或夹杂滑稽幽默和情色场景。卡普尔把自己描绘成一个民粹主义的艺人:"我

图18.33 《流浪者》:"生来堕落"的拉杰·卡普尔对着另一位印度大明星纳尔吉丝饰演的富有女人唱歌。

图18.34 《诗人悲歌》诗人维贾伊在红灯区游荡,歌唱生命的痛苦。

的粉丝是街头顽童、瘸子、盲人、伤残人、穷人和弱者。"[1]

这种娱乐界的夸张表达法不应偏离卡普尔执导的技艺,亦即他对古典叙事风格的精通。他对跟上西方潮流反应迅速:早期作品中的明暗对比照明法和低角度深焦镜头;1950年代后期更光滑、更高调的画面外观,色彩鲜艳的在欧洲实景拍摄的《合流》(Sangam,1964)。《流浪者》具有复杂的闪回结构,并包括一段华丽的幻想歌舞。卡普尔以其不亚于对大众口味精明判断的独创性和才华,为全印度电影设置了新的标准。

逆流而上:古鲁·杜特、李维克·伽塔克

少数导演追求非常规的方法。一位重要的制片人和导演古鲁·杜特(Guru Dutt),自觉地努力背离印度电影的惯例。离开加尔各答的普拉巴特公司来到孟买后,杜特开始执导都市浪漫剧情片和喜剧片,并最终组建了自己的制片公司。与卡普尔一样,他还是一位受欢迎的演员。

杜特凭借《诗人悲歌》(Thirst,1957)一片跻身大导演行列。这部关于一位敏感的诗人(杜特本人饰演)的浪漫剧情片获得了出人意料的巨大成功(图18.34)。他深受鼓舞,继而拍摄了《纸花》(Paper Flowers,1959),这是第一部印度西尼玛斯科普宽银幕电影,但这个关于一位电影导演走向落魄的忧郁故事遭遇了商业失败。在为另一部不受欢迎的电影《国王、王后与奴隶》(King, Queen and Slave,1962)担任制片之后,他因服用过量安眠药而死亡,不知是意外还是自杀。

杜特的剧情笼罩着一种挥之不去的浪漫的宿命论。《纸花》中的那位电影制作者经历了婚姻的失败,和一位女演员发生暧昧关系,并最终在他的职业生涯中成为一个酒鬼,他为之工作的制片厂甚至都不愿雇他当龙套。杜特伤感地描绘了个人对抗社会力量的失败之战,这被证明不合于印度电影的公式。他的"严肃"电影介于通俗类型片和"高雅"剧情片之间。

[1] 引自 Bunny Reuben, *Raj Kapoor: The Fabulous Showman* (Bombay: National Film Development Corporation, 1988), p. 380。

图18.35 《无知的谬论》：怪诞的出租车司机和他的爱车（剧照）。

这种强烈的忧郁渗透在杜特的歌舞段落中。漫长的推轨镜头根据音乐的节奏或移向或远离人物的悲哀面孔。在《诗人悲歌》中，男主人公维贾伊在破旧的街道醉醺醺地踽踽前行时唱着歌，冷嘲热讽地评论着周围的事物：勾引他的拉客妓女、一个向过路人兜售女儿的母亲、一个被风寒折磨的十几岁的妓女。维贾伊的自言自语成为抗议悲惨城市的一种哀号。在这样的段落中，杜特让印度电影远离了歌舞喜剧，而接近于悲情的西式歌剧。

跟杜特一样，李维克·伽塔克（Ritwik Ghatak）也是孟加拉人，而他的背景标志着他在方式上的差异。伽塔克看到自己的家乡在1947年成为巴基斯坦的一部分而倍感心碎，流亡的经历因而也成为他若干部电影的底本。他成了印度人民戏剧协会（the Indian People's Association）的成员，该协会开展左翼文化运动，呼吁恢复本土艺术并保护大众利益。1950年代初期，伽塔克的兴趣转向电影，并因他对苏联蒙太奇导演的研究和1952年在印度电影节上看到的新现实主义电影而发展得更为强烈。

这些冲动促成了他的第一部电影《城市居民》（*Nagarik*，1953），该片未能获得发行。伽塔克在孟买做过一段时间编剧后回到了加尔各答，拍摄了几部电影，包括《无知的谬论》（*Ajantrik*，1958）、儿童片《离家出走》（*Bari Theke Paliye*，1958），以及关于印巴分治的一个三部曲。

伽塔克把类型惯例推向了极端。在他唯一的喜剧片《无知的谬论》中，一名出租车司机对待他那辆古老的雪佛兰汽车比他周围的人要好得多（图18.35）。伽塔克的情节剧让印度社会片转向了完全的悲剧。他偏爱别出心裁的情节和骇人听闻的行为。《金线》（*Subarnarekha*，1965）的高潮时刻，当妓女得知她的下一个客户是她醉醺醺的哥哥，她用镰刀割断了她的喉咙。伽塔克认为他的严酷的情节剧是对印度戏剧传统和神话原型的回归。

伽塔克也因声轨的"厚重"而著称，他通常象征化地运用音乐。在《城市居民》著名的最后场景中，可以听到画外的一场政治集会里正在演奏国际歌。伽塔克后来的情节剧利用令人震惊的鞭打声强调那些痛苦的场景。《云遮星》（*Meghe Dhaka Tara*，1960）中，片尾演职员字幕段落所伴随的层次复杂的音乐，突然被朴实的煮饭声中断。

1960年代中期，伽塔克一度中断导演工作，在

印度电影学院担任教职。他谈及他的学生时说："我撞入了他们之中。我试图以对另类电影的喜爱而赢得他们的支持。"[1] 其结果将会在1970年代以"平行电影"（Parallel Cinema）的名目出现。

第三位非常规的人物是孟加拉导演萨蒂亚吉特·雷伊（Satyajit Ray），战后的数十年里，他将成为唯一一位在欧洲和英美电影文化中广为人知的印度电影制作者。他拍摄的第一部电影《大地之歌》（*Pather Panchali*, 1955）获得戛纳电影节的一个奖项，它的续集《大河之歌》（*Aparajito*, 1956）获得威尼斯电影节大奖。尽管雷伊的根属于广阔的印度文化，但他制作的电影却更靠近欧洲艺术电影而不是印度商业电影，他的大部分影片在海外比在本土更受欢迎。我们将在第19章检视这位国际电影制作者的职业生涯。

拉丁美洲

尽管拉美国家在政治上长期处于自治状态，但仍然依赖于购买它们的原材料、生产的食物，以及卖给它们制成品的工业化世界。这块大陆上的大部分国家都由独裁政权和军事政府统治，而且知识分子、商人、传统地主、城市工人和本土农民之间充满摩擦。这些国家的人口通常由原住民、非洲人和欧洲人混杂而成。

第二次世界大战迫使这个地区的许多国家与西方结盟。各国政府与美国结盟的同时还接受了"好邻居"政策下的一些援助。战后，主要的拉美国家鼓励本国企业与外国投资者合作，大多数国家又重新回到进出口经济的轨道。

1930年代，阿根廷电影是拉丁美洲最为成功的西班牙语电影。二战期间，阿根廷政府采取中立立场。于是，美国拒绝运送电影材料到阿根廷，但却把生胶片、设备、技术顾问以及贷款提供给墨西哥的制片公司。美国的政策，加上阿根廷制片商的策略错误，逐渐使得墨西哥成为拉丁美洲的电影制作中心。

阿根廷和巴西

战后不久，中美洲与南美洲地区的电影市场主要由美国、一些欧洲国家、墨西哥和阿根廷等国的电影所占领。只有巴西还保留了一些竞争能力。巴西的两个制片厂——里约热内卢的亚特兰蒂达制片厂（Atlântida）和圣保罗的贝拉·克鲁兹制片厂（Vera Cruz Studios）——主导了战后的电影制作。实现垂直整合的亚特兰蒂达通过对流行的歌舞喜剧（chanchada）的充分开发而得以繁荣发展。贝拉·克鲁兹尽管拥有现代制片厂的综合设施，却于1954年破产。

巴西、墨西哥和阿根廷依赖一些借鉴自好莱坞的电影类型：歌舞片、家庭情节剧、动作片和喜剧片。然而，每一种类型也都因各国文化的不同而有所调适。牛仔成了阿根廷牧人；歌手和舞者成为里约狂欢节上的表演者。

另类电影的一些观念已经出现，尽管过程曲折缓慢。如同在欧洲一样，电影俱乐部也大量出现。意大利新现实主义也在这里产生了一些影响。费尔南多·比利（Fernando Birri）曾在意大利实验电影中心学习，回国后在阿根廷建立了圣菲纪录电影学校（Documentary Film School of Santa Fé）。他与学生们完成了一部纪录短片《给我一毛钱》（*Tiré die*,

[1] 引自Haimanti Banerjee, *Ritwik Kumar Ghatak: A Monograph* (Pune: National Film Archive of India, 1985), p. 22。

1958；图18.36）。在巴西，内尔松·佩雷拉·多斯桑托斯（Nelson Pereira dos Santos）拍摄《里约40度》（*Rio 40 Graus*，1955）——一部关于几个在贫民窟卖花生的男孩的半纪录片——和《里约北区》（*Rio Zona Norte*，1957），一位著名桑巴舞作曲家的传记片。内尔松·佩雷拉·多斯桑托斯曾经强调：

> 总而言之，新现实主义教导我们，我们有可能在大街上拍电影；我们并不需要摄影棚；我们能够启用普通人而不一定是知名演员拍电影；这样做也许技巧上会不完美，但电影却可能与本国文化具有真实的关联，并且表达这种文化。[1]

比利与多斯桑托斯日后都将成为拉丁美洲1960年代左翼电影的核心人物（参见第23章）。

欧洲风格的艺术电影最为明显地出现于阿根廷。阿根廷的布宜诺斯艾利斯是大都会文化的中心。莱奥波尔多·托雷·尼尔松（Leopoldo Torre Nilsson）是一位资深导演的儿子，在拍了几部长片之后，他的《天使之家》（*La casa del ángel*, 1957）在戛纳电影节广受好评。这部影片通过一系列暧昧的闪回，揭露一个女孩被政治、性欲和宗教所压抑而闷闷不乐的心境。她最后沉溺于贵族式的糜烂生活，终日沉浸在回忆与幻觉的迷雾中。影片中，女主人公窒息般的生活状态是通过一种迷雾般的神秘影像风格表现出来的（图18.37）。而一些过去的场景则以比较清晰但又带有表现主义气息的方式拍摄（图18.38）——这对一个将弗里茨·朗、茂瑙和伯格曼

[1] 引自 Robert Starn and Randal Johnson, "The Cinema of Hunger: Nelson Pereira dos Santos' Vidas Secas", Starn and Johnson, eds., *Brazilian Cinema* (Austin: University of Texas Press, 1982), p. 122。

图18.36 《给我一毛钱》中，儿童乞丐冒着生命危险追着开动的火车乞讨。

奉为最喜欢导演的电影工作者来说，无疑是题中应有之义。

《天使之家》获得成功之后，托雷·尼尔松成立了自己的公司。他的大部分影片都是由他的妻子、著名小说作家比阿特丽斯·吉多（Beatriz Guido）编剧的。他后来的作品中，最有名的是《落入陷阱》（*La mano en la trampa*，1961），这部影片在戛纳电影节获得一个奖项。托雷·尼尔松强烈的欧洲格调典型地例证了许多阿根廷艺术家的国际现代主义特质。

托雷·尼尔松的成功实现于阿根廷较为狭隘闭锁的制作环境中。1940年代末期，庇隆政府制定了许多国家保护主义措施。但到了1950年，政府与美国电影出口协会达成了一个类似于美国与欧洲所曾达成的协议。美国公司与本地的发行商和放映商因而从中获益，但却伤害了本地的电影生产。庇隆政府倒台之后，军政府随即取消进口控制。1957年还通过了一项法规，这项法规鼓励独立制片，资助本土电影工业。因此，虽然阿根廷的电影年产量下降到不足30部，但情况却有利于诸如托雷·尼尔松这

图18.37 （左）《天使之家》：朦胧的画面、黑色电影的照明和呈现身体局部的流畅推轨镜头表现了女主角浑浑噩噩的生活现状。

图18.38 （右）这个女人的过去是通过倾斜的角度和夸张的透视来表现的。

种吸引精英观众和国外奖项的精品影片。

墨西哥流行电影

相比之下，墨西哥政府则有力地支持流行电影的生产。因为有美国的资助，墨西哥的电影工业从战争中完好强健地走了出来。政府免除了电影工业的所得税，而且还设立国家电影银行来提供制片资金。1954年，墨西哥成立了一家国营公司，负责影片的国内与海外的发行。1959年，政府买下墨西哥的一流电影制片厂的设施，第二年又把主要的电影院线国有化。

第二次世界大战后的近二十年时间里，墨西哥电影在拉丁美洲西班牙语地区仅次于美国电影。墨西哥的类型电影受到城市劳工阶层的广泛欢迎。这些电影中包括表现充满活力、高歌不断的牛仔的"牧场喜剧"（comedia ranchera），还有情节剧、表现身着阻特装的不良少年的"花衣小子歌舞片"（pachuco musical），以及"妓院电影"（cabaretera）。坎廷弗拉斯（Cantinflas）、赫尔曼·巴尔德斯（"Tin Tan"Germán Valdés）和多洛雷丝·德尔·里奥（Dolores del Rio）是世界上知名度最高的西班牙语明星。当时墨西哥的长片年产量可达50至100部之间。及至1950年代末，墨西哥的电影工业还通过宽银幕、彩色、裸体，以及新的类型公式诸如恐怖片和西部片来应对来自电视的竞争。

墨西哥电影通常是廉价、快速拍摄的公式化影片；国家电影银行只支持那些被认为有可能具有大额利润的项目；导演工会很少允许年轻人进入电影业。然而，一些导演被突出出来，尤其是从1946到1952年黄金年龄的导演。最值得注意的是埃米里奥·费尔南德斯（Emilio "El Indio" Fernández）。他在战时的成功之作是《玛丽亚·坎德拉里亚》（María Candelaria，1943；图18.39），接着是改编自《驯悍记》的《一见钟情》（Enamorada，1946），以及《躲藏的激流》和（Río Escondido，1947），这是一部说教的影片，讲述一个教师改革落后的村庄。费尔南德斯的情节剧情节为加布里埃尔·菲格罗亚（Gabriel Figueroa）的摄影提供了展示舞台，他精于如画的深焦风景镜头，类似于谢尔盖·爱森斯坦的《墨西哥万岁》（¡Qué viva México!）。其他重要的电影制作者包括玛蒂尔德·兰德塔（Mathilde Landeta），她是当时墨西哥唯一的女导演，以及亚历杭德罗·加林多（Alejandro Galindo），他制作了一些左翼社会问题电影。

西班牙语国家之外的观众主要是通过布努埃尔的作品认识墨西哥的战后电影的。布努埃尔曾在

图18.39 《玛丽亚·坎德拉里亚》：深焦调度将丧钟放在前景。

美国间或拍摄电影几乎长达十年之久，其后移居墨西哥。在1946至1965年间，他完成了多达20部的影片，其导演生涯开始了二度辉煌。

布努埃尔不动声色地接受了主流电影的惯例。他的第一部墨西哥电影是一部明星济济一堂的歌舞片，第二部则是喜剧片。他的摄制时间很少有超过四个星期的，而影片预算更是低得可笑。他因而发展出一种直接明了的技巧，与费尔南德斯的华丽夸饰风格截然不同。布努埃尔拍片条件的艰窘拮据也促使他发展出相当的控制能力：他自己写剧本，有时甚至还从自己的记忆或梦境中撷取点滴片段而偷偷注入剧本。

1951年，《被遗忘的人》（*Los Olvidados*）在戛纳电影节获得了一个奖项，布努埃尔由此又恢复了他的崇高国际声望。他的几部作品也都发行推出到国外，到了1950年代末期，又开始同法国和意大利进行联合制作。布努埃尔在拍摄西班牙影片《比里迪亚娜》（1961）并引发丑闻事件之后（参见本书第16章"西班牙的新现实主义？"一节），又在墨西哥完成了两部闻名于世的影片《泯灭天使》（*El ángel exterminador*，1962）和《沙漠中的西蒙》（*Simón del desierto*，1965）。这两部影片比起他《黄金时代》以后的任何作品都更现代主义，但布努埃尔即使是在娱乐电影中，也蕴含有他一贯的超现实主义冲动。他始终保持着国际性导演的地位，《被遗忘的人》又把他确定在战后艺术电影传统之中（参见第19章）。

超现实主义曾经在拉丁美洲风行一时，就像绘画和文学中的艺术家一样，布努埃尔通过自己的影片表明，超现实主义可以与本土文化兼容。和托雷·尼尔松不一样，他是在大众娱乐的类型中创造出现代主义电影。正如他曾说过的那样，他力求拍出来的电影"除了娱乐观众之外，还应该使他们传达一种绝对的确定性，即他们并没有生活在可能拥有的最美好的世界中"[1]。不招摇、高产的墨西哥电影工业得以在战后几十年里若干次实现了这一目标。

战后的电影文化推动了电影国际市场的形成，事实上，许多我们在这一章所讨论到的导演，其声誉都超过了所在地区。其中一些如黑泽明、萨蒂亚吉特·雷伊、路易斯·布努埃尔等，都作为创新性的艺术家在国际上获得认知。关于这一趋势的形成动因以及对相关电影"作者"的探索，我们将在下一章进行探讨。

[1] 引自Francisco Aranda, *Luis Buñuel: A Critical Biography*, trans. and ed. David Robinson (London: Seeker and Warburg, 1975), p.185。

笔记与问题

去斯大林化和消除行动

在1956年赫鲁晓夫的"秘密讲话"谴责斯大林之后，这个独裁者的图像逐渐从展示它的地方——办公室、公共广场和家庭中——消失，也从他高压统治期间拍摄的电影中消失。

1960年代初，一些苏联的电影资料馆馆员制作了1930年代经典作品的"修复"版，抹去了这位领导者所有的形象。剪掉斯大林出现的镜头，重新配制所有提到他的音轨，是相对容易的。但有时镜头不能在丢失故事信息的情况下剪辑，因此，光学技巧利用大瓶的花束或马克思和列宁的照片来遮盖斯大林和他的追随者的形象。当斯大林本人在镜头中，消除他的遮盖工作有时候会以很离奇的方式进行。米哈伊尔·罗姆的《列宁在十月》（*Lenin in October*, 1937）通过威尔斯式的前景道具，比如一颗头或是肘部来遮挡斯大林（图18.40，18.41）。参见亚历山大·塞桑斯克（Alexander Sesonske）的《重新剪辑历史：〈列宁在十月〉》（"Re-editing History：*Lenin in October*"，*Sight and Sound* 53, no. 1 [winter 1983/1984]：56—58）。

图18.40 （左）《列宁在十月》：斯大林站在左边。

图18.41 （右）《列宁在十月》：斯大林被威尔斯式的特效前景道具挡住。

延伸阅读

Babitsky, Paul, and John Rimberg. *The Soviet Film Industry*. New York：Praeger, 1955.

Banerjee, Haimanti. *Ritwik Kumar Ghatak：A Monograph*. Poona：National Film Archive of India, 1985.

Chute, David, ed. "Bollywood Rising：A Beginner's Guide to Hindi cinema". *Film Comment* 38, 3（May/June2002）：35—57.

Dissanayake, Wimal, and Malti Sahai. *Raj Kapoor's Films:Harmony of Discourses*. New Delhi：Vikas, 1988.

Franco, Jean. *The Modern Culture of Latin America：Society and the Artist*. Harmondsworth, England：Penguin, 1970.

Hirano, Kyoko. *Mr. Smith Goes to Tokyo：Japanese Cinema under the American Occupation 1945—1952*.Washington：Smithsonian Institution Press, 1992.

"Indian Cinema". *Quarterly Review of Film Studies* 11, no. 3（1989）.

Michalek, Boleslaw. *The Cinema of Andrzej Wajda*. Trans.Edward Rothert. London：Tantivy, 1973.

Oms, Marcel. *Leopoldo Torre Nilsson*. Paris：Premiere Plan, 1962.

Rajadhyaksha, Ashish. *Ritwik Ghatak：A Return to the Epic.* Bombay：Screen Unit, 1982.

Rangoonwalla, Rionze. *Guru Dutt：1925—1965.* Poona：National Film Archive of India, 1982.

Wajda, Andrzej. *Double Vision：My Life in Film.* Trans. Rose Medina. New York：Holt, 1989.

第19章
艺术电影和作者身份

个人和制度影响着历史，而观念也同样如此。电影史上最具影响力的观念之一，就是深信导演对于一部电影的形式、风格和意义担负着最为核心的责任。大部分的历史学家早在1920年代就持有这样的想法，然而这一观念却是在战后欧洲电影文化的特殊动力下才获得检视和明确的表达。这一时期的理论论争，加上那些参与其中的影片，影响了世界各地电影制作的趋势。

作者理论的兴起和传播

自1940年代中期开始，法国的导演们和编剧们一直在争论，谁才可以被认为是一部电影的作者（Auteur）。德国占领时期普遍流行着一个观点，即认为成熟的有声电影将是一个"编剧的时代"，然而，罗歇·莱纳特和安德烈·巴赞却声称导演才是一部电影价值的主要来源。这两位影评人为《电影杂志》（1946—1949）撰写文章，极力推举奥逊·威尔斯、威廉·惠勒和其他美国导演。

这一思想最重要的论述是亚历山大·阿斯特吕克1948年一篇讨论"摄影机－笔"的文章。根据阿斯特吕克的观点，电影已经完全是一门成熟的艺术，能够吸引严肃认真的艺术家们运用电影表达他们的思想和情感："作为作者的电影制作者用摄影机写作，

如同作家用笔写作。"[1] 现代电影将会是个人的电影，技术、制作团队和演职人员只不过是艺术家创作过程中的工具。

1951年，雅克·多尼奥尔-瓦尔克罗兹（Jacques Doniol-Valcroze）创办了月刊《电影手册》（*Cahiers du cinéma*）。巴赞很快就成了刊物的核心评论家。刊物的第一期把《日落大道》作为比利·怀尔德的电影、把《一个乡村牧师的日记》（*Journal d'un curé de campagne*）作为罗贝尔·布列松的电影、把《圣弗朗西斯之花》作为罗伯托·罗塞里尼的电影，等等。不久，一些更年轻的手册影评人，如埃里克·侯麦（Eric Rohmer）、克洛德·夏布罗尔（Claude Chabrol）、让-吕克·戈达尔和弗朗索瓦·特吕弗（François Truffaut），开始将作者方法推向了刺激、挑衅的地步。第一番挑衅出自特吕弗1954年的文章《法国电影的某种倾向》。他攻击优质电影（参见本书第17章"优质电影的传统"一节）是"剧作家的电影"，认为这些电影缺乏原创性，依附于文学经典。在特吕弗看来，在剧作家提交剧本的这一传统里，导演仅仅添加演员和画面，因而只是一名"场面调度者"（metteur en scène）而已。特吕弗提出了几位真正的作者：让·雷诺阿、罗贝尔·布列松、让·科克托、雅克·塔蒂以及其他一些自己编写故事和对话的导演。这些符合阿斯特吕克关于"摄影机-笔"梦想的导演，才是真正的"电影人"（men of the cinema）。

在使得剧本创作成为中心议题之时，特吕弗为《电影手册》的评论立场提供了基本理论。这本刊物推崇那些自己编写或掌控剧本的欧洲和美国导演。特吕弗最初的作者身份（authorship）观念，也受到《电影手册》的竞争对手《正片》（创办于1952年）杂志的支持。《正片》倾向于马克思主义和超现实主义，和《电影手册》作者的口味少有相同，然而和他们一样，它也主要关注那些在剧本创作过程中具有极强控制力的导演。

一些更年轻的《电影手册》影评人走得更远，声称一些伟大的好莱坞导演在未曾染指剧本的情况下设法表达了自己的人生观。作者论的这一硬核版在1950年代和1960年代引发了最激烈的纷争。巴赞无法接受这些年轻同道的极端观点，然而其他地方的影评人却迅速采纳"作者策略"（politique des auteurs），这是一种把任何具有个人风格或突出世界观的导演都当成作者处理的策略。1960年代初，美国影评人安德鲁·萨里斯（Andrew Sarris）开始宣扬他所谓的"作者理论"（auteur theory），以此作为理解美国电影历史的一种方法。英国杂志《电影》（*Movie*，创办于1962年）自创办起就持作者论立场。虽然萨里斯和《电影》的影评人都赞同《电影手册》的欧洲标准，但他们主要关注的却是一些好莱坞导演（参见本章末"笔记与问题"）。

一旦我们宣称，比如，英格玛·伯格曼就是一位作者，这对我们理解一部伯格曼的电影究竟有怎样的帮助？作者论影评人认为，我们可以把这部影片当成像小说一样的"纯粹"创作进行审视。这部影片能够被理解为表达了伯格曼的人生观。

而且，将伯格曼视为一位作者，允许我们从他的所有影片中寻找共同元素。作者论影评的一句格言是雷诺阿说过的一句话：一位导演其实只拍一部电影，并且不断地重拍。反复出现的题材、主题、影像、技巧和情节安排，赋予了这位导演的影片某

[1] Alexandre Astruc, "The Birth of a New Avant-Garde: La Camera-Stylo", Peter Graham, ed., *The New Wave* (Garden City: Doubleday, 1967), p. 23.

种丰富的一致性。因此，了解这位作者的其他影片，有助于观众理解正在观看的这一部。作者论影评对一位导演随着时间发展出来的方式尤其敏感，对该导演做出了意外的转变还是回归了先前提出的观念了然于胸。

最后，作者论影评倾向于提倡电影风格的研究。如果某位电影制作者是像作家或画家一样的艺术家，那么，其艺术性不仅体现于内容，而且也体现于表达方式。与任何创作者一样，电影制作者应该是运用媒介的大师，能以突出而富于创新的方式发挥出媒介的潜力。作者论影评人通过摄影、照明以及其他技巧对导演进行区分。一些影评人在强调场面调度与摄影机位置的电影制作者（所谓的场面调度导演，如马克斯·奥菲尔斯和让·雷诺阿）和依赖剪辑的电影制作者（蒙太奇导演，如阿尔弗雷德·希区柯克和谢尔盖·爱森斯坦）之间加以区分。

作者身份和艺术电影的发展

这样一些关于作者身份的观念，正好与1950年代和1960年代发展起来的艺术电影相吻合。这一时期大部分著名的导演都自己撰写剧本，并且在每一部电影中都追求独特的主题和风格选择。各种电影节也倾向于尊崇导演为核心的创作者。在商业化的语境中，雅克·塔蒂、米开朗琪罗·安东尼奥尼和其他一些导演都成为"品牌名称"，把他们的作品从大量的"一般"电影中区分出来。这种对导演名字的认定，能够将一部电影推向国外市场。

1950年代与1960年代期间，作者论影评人倾向于关注我们在前面三章里所讨论的那些发展了电影现代主义的电影制作者。作者论促使观众对那些表达导演人生观的叙事实验变得敏感。它也使得观众可以将电影的风格模式理解为电影制作者对情节的个人化评论。作者论影评人对那些能够被阐释为导演对某个题材或主题所作反思的暧昧性尤为警觉。

在这一章里，我们将检视路易斯·布努埃尔、英格玛·伯格曼、黑泽明、费德里科·费里尼、米开朗琪罗·安东尼奥尼、罗贝尔·布列松、雅克·塔蒂和萨蒂亚吉特·雷伊的创作生涯。当然，他们并非电影史上仅有的作者，但他们却位居这几十年里提倡作者身份理论的影评人所尊崇的巨匠行列。

在引论中，我们指出，某些电影在历史上很重要，是因为它们本身很优秀，或是因为它们代表了某些更宽广的潮流，或是因为它们具有影响力。尽管这些导演中的每一位在他自己国家的电影中都意义重大，但却没有人在他漫长的职业生涯所经历的起起伏伏的民族潮流和电影运动中具有典型性。所有这些导演都保持着绝对的个人性，虽然其中一些（特别是费里尼和安东尼奥尼）一直具有影响力，但大多数导演都避免直接模仿这些作者独具特色的电影。在这里，我们部分是把他们的作品作为一个整体——这是作者身份研究所推崇的一种方法——部分是把他们放入一种国际语境中加以检验。

这些导演代表着世界电影制作的某些更宽广的潮流。他们所有人都在1950年代完成了具有突破性的作品。他们所有人的电影都曾在电影节中获奖并赢得国际的发行，甚至在不易侵入的美国市场中占有一席之地。电影文化的某些制度帮助他们获得声望，而这些导演的成功反过来也强化了联合制作、国家赞助补贴计划、电影节和电影期刊的作用。其中一些导演，比如安东尼奥尼和伯格曼，在他们自己的国家之外拍片，有几位导演甚至享受着国际资金的帮助。因此，他们的创作生涯突显了战后电影的重要趋势。

此外，这些导演已经成为1950年代与1960年代现代主义电影制作最著名的代表者。评论家们认为，他们每一位导演不仅丰富了电影技巧，同时也表达了独具特色的人生观。这些导演的作品也对其他电影制作者产生了深远的影响。由于这些导演都自认为是严肃的艺术家，他们与观众及影评人都持有同样的作者论观点。费里尼不经意地回应了阿斯特吕克的说法："一位导演能够使用一位作家所使用的同样个人化的、完全私密的方式制作一部电影。"[1]

1960年代和1970年代期间，作者论也促使电影研究成为一个学术科目（参见本章末的"笔记和问题"）。学生们和影迷们很快就使得作者身份的观念在整个文化中成为一种老生常谈。从事新闻工作的评论员现在通常也认为一部电影的主要制作者是导演。很多普通观众则使用作者论的一个简版作为品位的标准，不仅用于艺术电影导演，也用于史蒂文·斯皮尔伯格、布莱恩·德·帕尔玛、詹姆斯·卡梅隆（James Cameron）和奥利弗·斯通（Oliver Stone）这类好莱坞电影制作者。

1960年代末及1970年代期间，并不是所有这些我们作为范例的导演都能继续维持他们的声誉。他们大多遭遇到评论与商业上的挫败（常常是因为他们与1968年之后的政治电影不相容）。然而，在很大程度上，这些导演在1970年代中期之后重新获得评论界的赞赏，总之，在这数十年里，他们的作品总是持续地引起关注。

[1] Federico Fellini, *Comments on Film*, ed. Giovanni Grazzini and trans. Joseph Henry (Fresno：California State University Press, 1988)，p. 64.

路易斯·布努埃尔（1900—1983）

超现实主义电影《一条安达鲁狗》(1928)、《黄金时代》(1930)、《无粮的土地》(1932)奠定了布努埃尔独特的个人视角，大部分评论家都相信他会在墨西哥、西班牙和法国继续表达这样的个人视角。巴赞发现布努埃尔的电影具有深刻的道德倾向；对特吕弗来说，这些电影代表着严格的编剧与对娱乐的考量；对萨里斯来说，这些电影体现了一种无风格之风格的神秘性；对《正片》的影评人来说，布努埃尔始终是电影超现实主义一位伟大而长久的幸存者，他运用富于原始之美的影像发起了对资产阶级价值观的进攻。

他在战后十年拍摄的墨西哥影片，显示出他能够在人们易理解的喜剧片和情节剧中注入他个人化的探索。《比里迪亚娜》（西班牙，1961）中，初学修道的比里迪亚娜试图将她舅舅的农场建成一个基督教社区，然而她的计划却破产了，成了她叔叔的儿子豪尔赫的愤世嫉俗以及蜂拥至农场的乞丐们贪婪掠夺的牺牲品。比里迪亚娜的理想受到惩戒，她加入豪尔赫和他情妇的纸牌游戏中，此时一个小孩将比里迪亚娜的荆冠投掷到火堆中（图19.1）。女主人公纯真的丧失，令人想起《纳萨林》(*Nazarín*, 1958)中的男主角，他徒劳地想要把慈悲带入一个堕落的世界。正如《被遗忘的人》(1950)使得布努埃尔重返国际影坛（参见本书第18章"墨西哥流行电影"一节），获得戛纳电影节大奖的《比里迪亚娜》则在1960年代期间重建了他的声誉——尤其是因为他在佛朗哥的眼皮底下拍摄了这部渎神的影片。

1960年代，布努埃尔转向了在《黄金时代》中已经显露轮廓的更为鲜明的现代主义实验电影。《泯灭天使》(1962)令人费解地让一群社交聚会常客在一座房子里受困数日，他们彬彬有礼的举止在

图19.1 修女的荆冠成为引火物（《比里迪亚娜》）。

压力之下逐渐瓦解。布努埃尔以《女仆日记》（*Le journal d'une femme de chambre*，1964）开始了他的"法国时期"，这部影片中的几位大明星和编剧让-克洛德·卡里埃（Jean-Claude Carrière）对于他的这部作品至关重要。就像他曾经利用墨西哥的商业电影达到自己的目的，他也开始利用欧洲艺术电影的惯例：《白日美人》（*Belle de jour*，1967）中幻想与现实的混合、《银河》（*La voie lactée*，1969）中的分段式叙述、《资产阶级审慎的魅力》（*Le charme discret de la bourgeoisie*，1972）中相互交织的梦境，以及《欲望的隐晦目的》（*Cet obscur objet du désir*，1977）中两位女演员饰演同一个角色的手法。其中一些影片在艺术影院的巡回放映中大获成功，《资产阶级审慎的魅力》更是获得一项奥斯卡金像奖。在生命的末端，这位老迈的无政府主义者成为罕见的能让观众感受到娱乐性的现代主义电影制作者。

布努埃尔在商业电影和艺术电影两方面都能为人们所接受，部分原因是他在技巧上的节制性。作为一位重要的电影作者，他的风格最少独特性。在所执导的一些墨西哥电影中，他使用的是古典好莱坞电影的惯例，包括适度的深焦镜头和克制的摄影机运动。他的第三部墨西哥电影《被遗忘的人》（1950）描绘了贫穷的墨西哥城附近的几个失足少年。该片基本上采用实景拍摄，影片一开场就宣称严格遵照了事实基础。这些因素促使很多欧洲影评人把这部影片看成墨西哥版的新现实主义。然而，布努埃尔并没有提供热心肠的自由乐观主义。与《偷自行车的人》中善良的穷人不一样，他表现的是邪恶的青少年团伙、无情的母亲以及痛苦的流浪者。

布努埃尔指责意大利新现实主义缺乏真实的"诗意"。《被遗忘的人》中，诗意常常产生自令人不安的暴力或情色影像。新现实主义从来没有拍摄出像佩德罗德梦境这样令人不安和神秘的场景：上下翻飞的鸡、带给他一块肉的母亲的影像、床底下被杀害的男孩流着血露出笑容的镜头（图19.2）。他那些更具自觉意识的现代主义电影依赖于简单的场面调度、长镜头和跟随演员的横摇运动。

布努埃尔简单直接的风格有助于强化那些动摇了既有宗教与性爱观念的扰人心魄的影像。在《一条安达鲁狗》中，布努埃尔展现了一群蚂蚁正从一个人的手掌中爬出；三十年之后，这群蚂蚁正在一部圣经中啃咬出它们的道路（图19.3）。《纳萨林》（1958）中，一只蜘蛛急匆匆地从一间牢房地板上的十字架阴影上爬过。《白日美人》中，冷漠的家庭主妇变身为一个妓女遇到一名日本顾客，他向她展示了一个盒子，这个盒子发出嗡嗡声，观众们却一直不知道里面到底装了什么。

布努埃尔把一些嗜好赋予他的那些人物，然后不动声色地引导观众分享这些嗜好。《阿奇博尔多·德·拉·克鲁斯的罪恶一生》（*La vida criminal de Archibaldo de la Cruz*，1955；又名《犯罪生涯》[*Ensayo de un crimen*]——编注）中，男主角被呈现为一个小男孩，他正看着一个音乐盒（图19.4）。这使他想起

图19.2 （左）《被遗忘的人》中佩德罗的梦境：死者朱利安在床下哈哈大笑。

图19.3 （右）《在这所花园中死去》（*La mort en ce jardin*）：酷热的丛林中，蚂蚁啃食着圣经。

图19.4　　图19.5

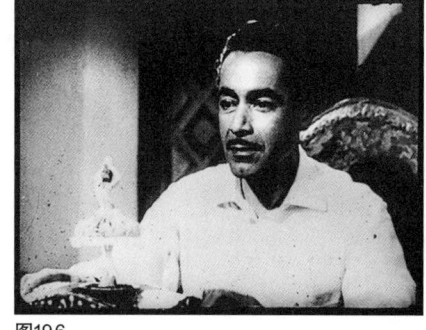

图19.6　　图19.7

图19.4—19.7　《阿奇博尔多·德·拉·克鲁斯的罪恶一生》中的四个镜头。

在窗口被一颗流弹射杀的女家庭教师（图19.5）。当他长大成人，他再次发现了这个音乐盒（图19.6）。这激起了他想要杀死那些性感撩人的女子的欲望。他一直无法达成目的，然而当他模拟勒死一个人体模型并将它拖开时，布努埃尔冷静地向我们展示了假人脱落在地上的腿（图19.7）。我们不是阿奇博尔多，但也会联想起被杀害的女家庭教师，并发现自己正牢牢地陷于他那病态的幻想之中。

布努埃尔的现代主义同样也表现在他对叙事建构所做的实验之中。他的电影充满了重复、离题，以及现实与幻想之间的移转（他曾告诉一位制片人："别担心电影会太短，我加上一段梦境就行了。"[1]）。他的情节安排尤其依赖令人惊异的推延。《资产阶级审慎的魅力》实际上就是一连串被中断的晚宴。表面的情节，即腐败的商人走私可卡因

[1] Luis *Buñuel*, *My Last Sigh*, trans. Abigail Israel (New York: Knopf, 1983), p. 92.

的事，被一系列出错的资产阶级仪式掩盖：遇上一家饭店的员工簇拥在经理的尸体旁，发现一支完整的军队正侵入其中某人的客厅。表面上这部电影充斥着令人发狂的关于食物、饮品和装饰的品味的老套对话。每当故事看似要达到高潮时，一个人物就会醒来，然后我们意识到前面出现的场景——到底有多少？——都是想象出来的。

大多数现代主义者攻击叙事，都是为了把观众的注意力引向其他事物，然而布努埃尔却将叙事的受挫处理为快感本身的基础。《欲望的隐晦目的》的片名就暗示了一个人内心最深处的期望是不可能满足的。搭乘火车前往巴黎的旅途中，富翁法贝尔告诉其他乘客有关他执著地追求纯洁无瑕的孔奇塔的经过。他给她金钱、衣服甚至一栋属于她的房子，然而每当他企图诱惑她时，她都会躲避开。当他退却时，她又回头引诱他，并且更残酷地羞辱他。每当法贝尔暂停讲述他的故事时，乘客们就会催促他继续讲；他们热切的好奇心使得他们像是我们的替身。当法贝尔的故事快讲完时，孔奇塔出现在火车上，于是这个循环受挫的欲望故事又将从头开始。《欲望的隐晦目的》可以被看做把电影叙事比拟为性挑逗的一种反身性寓言。

如果观影的乐趣在于等待而不在于结局，那么布努埃尔的电影常常随意地中断。《白日美人》中本以为是残疾的丈夫，却不可思议地从椅子上站了起来。《资产阶级审慎的魅力》中，米兰登大使最终吃到了冰箱里一块剩羊肉。在布努埃尔最后一部电影中的最后一个场景中，恐怖分子的炸弹摧毁了时髦别致的购物街道，而法贝尔仍然穿行其中追逐孔奇塔。布努埃尔的电影在批判社会习俗的同时，也在巧妙地玩味着那些让我们沉迷于故事讲述的叙事惯例。

英格玛·伯格曼（1918—2007）

伯格曼同他的导师阿尔夫·斯约堡（参见第384页）一样，也来自剧场。在担任了一段时间的编剧之后，这个精力异常充沛的人在1945年开始从事导演工作；到1988年，他已经拍摄了差不多四十五部电影，还导演了更多的戏剧。

作为一个电影制作者，伯格曼赢得了严肃艺术家的声誉，能掌控众多电影类型。他最早的一些电影是家庭剧情片，通常讲述情感疏离的年轻夫妇通过艺术或自然寻找幸福（《夏日插曲》[*Sommarlek*, 1951]、《和莫妮卡在一起的夏天》[*Sommaren med Monika*, 1953]）。不久，他麾下召集了一个由熟练演员组成的班底，他开始关注婚后爱情的失败——有时甚至以喜剧的方式处理这样的主题，如《恋爱课程》（*En lektion i kärlek*, 1954），但其他时候则以深入锐利、痛苦难忍的心理剧加以表现，如《小丑之夜》（*Gycklarnas afton*, 1953）。他继而拍摄了一些更具自觉性的艺术作品：莫扎特式的《夏夜的微笑》（*Sommarnattens leende*, 1955）；寓言式的《第七封印》（*Det sjunde inseglet*, 1957）；混合了表现主义梦境意象、自然实景和精巧闪回的《野草莓》（*Smultronstället*, 1957；见图16.3）。对很多观众和影评人来说，伯格曼的事业巅峰是两组室内剧三部曲：第一组是《犹在镜中》（*Såsom i en spegel*, 1961）、《冬日之光》（*Nattvardsgästerna*, 1963）和《沉默》（*Tystnaden*, 1963）；另一组是《假面》（*Persona*, 1966）、《狼的时刻》（*Vargtimmen*, 1968）和《羞耻》（*Skammen*, 1968）。伯格曼处于名望的鼎盛期：评论家们撰写很多关于他作品的文章和书籍；他的剧本被翻译；他的影片赢得多个电影节的奖项以及奥斯卡奖。即使那些通常并不严肃地把电影当成一种艺术形式的人，也把他看做电影导演作为艺术家的

一个典范。

然而，不久之后，由于一些判断失误的项目和经济上的挫败，伯格曼再无法为他的影片找到拍摄资金。《呼喊与低语》(*Viskningar och rop*, 1972) 是用他自己的积蓄、一些演员的投资以及瑞典电影学院赞助的资金拍摄的。该片获得世界性的成功，《婚姻生活》(*Scener ur ett äktenskap*, 1973) 和《魔笛》(*Trollflöjten*, 1975) 同样也很成功。由于受到税务部门的纠缠，伯格曼突然开始了一段流亡国外并且难以得到合拍片机会的时期。返回瑞典后，他拍摄了《芬妮与亚历山大》(*Fanny och Alexander*, 1983)，该片在国际上票房告捷，并获得了四项奥斯卡奖。在完成电视电影《排演之后》(*Efter repetitionen*, 1984) 之后，伯格曼告别了电影制作。

伯格曼在他的影片中注入了他的梦境、记忆、罪感和幻想。从他最早期的作品到《芬妮与亚历山大》，他童年时期的往事反复出现。他的失恋经历塑造了《夏日插曲》，而他的家庭生活则成了《婚姻生活》的基础。因此，伯格曼的私人世界成为公共财富，其中有相夫教子的女人、严厉的父亲形象、阅历丰富的愤世男人，以及备受折磨的空想艺术家，他们排演着一个个关于不忠、受虐、幻灭、失信、创造力萎缩和痛苦受难的寓言。他们置身的背景往往是一个凄凉的岛屿风景、一间沉闷的画室、一个灯光刺目的戏剧舞台。

尽管伯格曼所关注的东西具有一种令人着迷的整体性，但他整个事业生涯仍然具有几个阶段。他的早期影片描述了青春期的危机和初恋的脆弱（《和莫妮卡在一起的夏天》）。1950年代的重要影片则倾向于探索精神上的乏力以及反思戏剧与生活之间的关系。亮点通常是对艺术的信念——在《面孔》(*Ansiktet*, 1958) 中用一位魔术师的幻觉来象征（图19.8）。

1960年代的两组三部曲严肃地削弱了早期影片中的宗教与人道主义的前提。上帝变得遥远而沉默，人类则尽显困惑与自恋。《假面》与《羞耻》暗示着：在一个政治压迫的年代，甚至艺术也无法救赎人类的尊严。在他1970年代那些极度悲观的影片中，几乎所有的人际关系——父母与子女、丈夫与妻子、朋友与朋友——都被表现为是建立在幻觉与欺骗的基础之上。

"相比于电影人，我更是一个戏剧家。"[1] 伯格曼能够很快地完成一部电影，部分原因是他培养了一大批演员——埃娃·达尔贝克 (Eva Dahlbeck)、贡纳尔·比约恩斯特兰德 (Gunnar Björnstrand)、哈丽雅特·安德松 (Harriet Andersson)、碧比·安德松 (Bibi Andersson)、丽芙·乌尔曼 (Liv Ullmann) 和马克斯·冯·西多 (Max von Sydow)。他的场面调度和拍摄技巧通常是为剧本中的戏剧价值服务。他1950年代的作品运用深焦和长镜头方法表现强烈的心理沉思场景（图19.9）。《呼喊与低语》之后，他更多地依赖变焦镜头。贯穿他一生创作的是，他借助了表现主义的传统（图19.10，19.11）。

也许更为独特的是那种很大程度上应归功于奥古斯特·斯特林堡和德国室内剧电影的技巧。伯格曼让演员们靠近观众，有时挑战性地让他们对着摄影机说话（图19.12）。在室内剧影片中，伯格曼开始时以抽象背景的正面特写镜头拍摄整场戏，从而专注于表现人物眼神和表情的细微变化。

《生命的门槛》(*Nära livet*, 1958) 显示了伯格曼对戏剧技巧的应用。情节围绕产科病房里处于

[1] 引自Lise-Lone Marker and Frederick J. Marker, *Ingmar Bergman: Four Decades in the Theatre* (Cambridge: Cambridge University Press, 1982), p. 6。

图19.8 （左）艺术作为一种具有神秘力量的符咒（《面孔》）。

图19.9 （右）一个深焦长镜头中，马戏团领班正被他的演员们纠缠不休（《小丑之夜》）。

图19.10 （左）《小丑之夜》以表现主义风格的叠化开场。

图19.11 （右）《第七封印》中骑士向"女巫"发问。

图19.12：《和莫妮卡在一起的夏天》："难道我们忘了，"戈达尔写道，"……当哈丽雅特·安德松爱笑的眼睛布满了困惑，转而凝视着摄影机，刹那间演员和观众已经达成某种共谋，她让我们见证了她对选择地狱而非天堂的厌恶。"

图19.13：塞西莉亚倾诉的高潮时刻，在这个持续近两分钟的镜头中，她扑身向前形成大特写镜头，她的脸明显变亮……

图19.14：……然后她精疲力竭地跌回护士的臂弯。

四十八小时临盆期的三个女人展开。第一个镜头就强化了室内剧世界的感觉：病房的门打开，塞西莉亚进来，她正处于临产状态。影片结束时，年轻女子约迪斯坚决地从那道门离开，走向一种不确定的未来。女人们的过去则是通过对话揭示出来的。此外，每一个女演员都被安排了一个超戏剧化的场景。第一个，也许是令人印象最深刻的，是表现塞西莉亚对她的孩子之死的反应。很典型地，伯格曼详细地展示了她的羞耻、苦恼和肉体疼痛，由他常用的演员之一英格丽·图林（Ingrid Thulin）以非常精湛的方式表演。在被施以麻醉变得恍惚并被产科护士放到产床上的时刻，塞西莉亚记起了她对分娩的担忧，谴责自己是一个失败的妻子和母亲，时而抽泣，时而痛苦地叫喊，时而露出苦涩的笑容。这一独白持续了四分多钟，并以长镜头和显著的正面特写拍摄（图19.13，19.14）。

图19.15 （左）《假面》：伊丽莎白与阿尔玛搏斗。

图19.16 （右）这个神秘的孩子摸索的图像，是由影片中两个主人公的面孔合成的。

《假面》也许是这种私人风格走得最远的一部影片。在一个多小时的时间里，伯格曼呈现了一出心理剧，挑战性地迫使观众区分虚幻与真实。一名女演员——伊丽莎白·沃格勒——拒绝说话。她的护士阿尔玛带她去了一个岛屿。在取得阿尔玛的信任后，伊丽莎白开始折磨她，而阿尔玛则以暴力回敬（图19.15）。一些技巧暗示着，这两个女人的人格一开始就是分裂的。一个男孩摸索一张模糊不清的面孔这一幻觉影像，进一步暗示着她们身份的消融（图19.16）。

伯格曼把故事放置在一部正在放映的影片的画面中，暗示那个能够如此深刻地吸引观众的世界的幻觉本质。在一个特别强烈的时刻，电影影像燃烧起来，猛然将沉迷于剧情中的观众拉回到现实。《假面》的暧昧性与自反性，使得它成为现代主义电影最为重要的作品之一。

伯格曼的现代戏剧之根，以及他对道德与宗教问题的处理，有助于说服西方知识分子确信电影也是一门严肃的艺术。他的电影，以及他敏锐且不妥协的电影制作者形象，在确立战后艺术电影的过程中扮演了一个中心角色。

黑泽明（1910—1998）

黑泽明在第二次世界大战期间开始了他的导演生涯（参见本书第18章"经历战争的一代"一节），但他很快就适应了占领期的政策，拍摄了《我对青春无悔》（*No Regrets for Our Youth*，1946），这是一部有关日本军国主义压制政治改革的政治情节剧。此后，黑泽明拍摄了一系列社会问题片，关注的焦点包括犯罪（《野良犬》[*Stray Dog*, 1949]）、政府官僚主义（《生之欲》[*Ikiru*, 1952]）、核战争（《活人的记录》[*Record of a Living Being*, 1955]），以及企业腐败（《恶汉甜梦》[*The Bad Sleep Well*, 1960]）。从《七武士》（1954）开始，他也导演了多部成功的时代剧（历史片），包括《暗堡里的三恶人》（*The Hidden Fortress*, 1958）和《用心棒》（*Yojimbo*, 1961）。

突然闯入西方文化的《罗生门》（1950），既作为一部异国情调的影片也作为一部现代主义电影受到欢迎。该片取材于1920年代日本作家芥川龙之介（Ryunosuke Akutagawa）的两个短篇故事，使用了比这一时期欧洲电影更为大胆的闪回结构。

12世纪的京都，一个和尚、一个樵夫和一个平民在罗生门的一个破庙里避雨。他们谈起一件正在流传的丑闻：一名强盗刺死了一个武士并强奸了他的妻子。这桩罪行进行之时和之后，树林中到底发生了什么？在一系列的闪回中，涉案者各自给出了证词（甚至连死去的武士也通过一个灵媒出来

图19.17 《罗生门》中的"三种风格":暴雨期间寺庙中的当下场景,运用了紧凑的广角镜头和纵深构图。

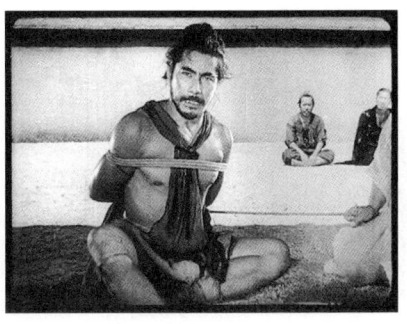
图19.18 炎热、尘土飞扬的法庭作证场景,则使用正面取景构图。证人对着摄影机陈述,仿佛观众就是法官。

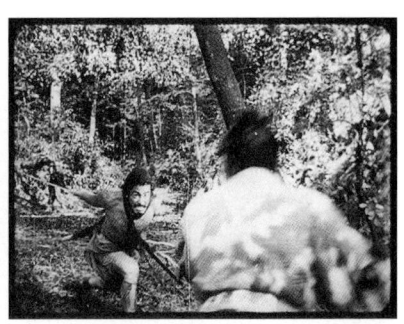
图19.19 刺激感观的树林闪回镜头则强调特写、洒落的斑驳阳光和迷宫般杂乱的树丛。

作证)。但每个人在闪回中所呈现的版本,都与其他人的大为不同。当我们回到当下,即罗生门避雨的三个人这里,和尚因为人类从不说实话而感到绝望。樵夫突然说,他也目击了整个罪行并讲出了第四个矛盾的版本。

黑泽明的调度和摄影明显地把影片分成了三个主要的"时区"(图19.17—19.19)。这些风格上的差异有助于非常清晰的呈现,但却无法帮助观众确定树林里究竟发生了什么。与《战火》和其他新现实主义作品一样,这部电影并没有打算告诉我们每一件事;像《偷自行车的人》、《意大利之旅》和伯格曼的某些作品一样,黑泽明的这部影片直到结束都没有对某些关键问题给出解答。《罗生门》的不可靠闪回是超越1940年代好莱坞闪回手法实验乃至欧洲艺术电影的一个逻辑步骤。通过呈现同一组事件多个相互矛盾的版本,《罗生门》为正在兴起的艺术电影传统作出了重要的贡献。

在《罗生门》被推介给欧洲观众之后那些年里,黑泽明成为电影历史上最有影响力的亚洲导演。他用慢动作摄影描绘暴力的方法最终成为俗套。他的若干部影片被好莱坞翻拍,《用心棒》还催生了意大利西部片。乔治·卢卡斯的《星球大战》(*Star Wars*, 1977)的部分情节也是派生于《暗堡里的三恶人》。

纵观黑泽明一生的创作,他被认为是最为"西方化"的日本导演,虽然这并非完全准确,但他的影片的确在海外广受欢迎。他很多影片的故事也取材于西方文学。《蜘蛛巢城》(*Throne of Blood*)和《乱》(*Ran*, 1985)改编自莎士比亚戏剧;《天国与地狱》(*High and Low*, 1963)则是根据艾德·麦克贝恩(Ed McBain)的一部侦探小说改编的。黑泽明的电影具有强烈的叙事线和大量的身体动作,而且他承认约翰·福特、阿贝尔·冈斯、弗兰克·卡普拉、威廉·惠勒和霍华德·霍克斯影响了他。

寻找作者世界观的影评人会发现,黑泽明的作品具有一种接近西方价值的英雄人道主义。他的大部分影片关注的核心都是那些克制了自我私欲并为他人的利益工作的男人。这种道德观体现在《泥醉天使》(*Drunken Angel*, 1948)、《野良犬》和《生之欲》之类的影片中,也是《七武士》的核心主题。在《七武士》中,一群浪人牺牲自己保护一个村庄免遭山贼袭击。黑泽明电影中的主角通常是一名自大狂傲的年轻人,他从一位年长睿智的老师那里学会遵守纪律与自我牺牲。这样的主题在《红胡子》

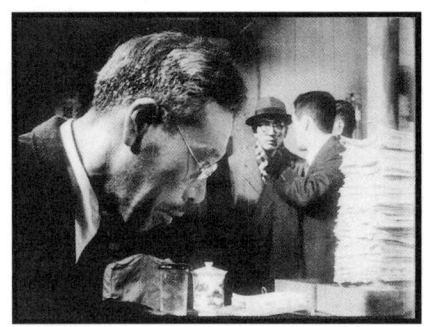
图19.20 《生之欲》中等死的官僚渡边。

图19.21 《红胡子》中,青年见习医生和厨子(两人均处于前景)看到一个心神不安的女孩在晾晒的棉被阵中试图与一个小男孩交朋友。长焦镜头使得银幕空间扁平化,形成了画面中波澜起伏式的抽象图案。

(*Red Beard*,1965)中有着生动的体现,影片中一名生硬冷淡但恪尽职守的医生教导他的见习助手应致力于照顾贫穷的患者。

然而,《红胡子》之后,黑泽明的电影滑向了悲观主义。《电车狂》(*Dodes' kaden*,1970)是他企图自杀之后拍摄的,片中呈现的世界是一个毫无希望逃脱的荒凉的住宅社区。《影子武士》(*Kagemusha*)和《乱》则描述了无谓的权力之争导致社会秩序遭到摧毁。然而,《德尔苏·乌扎拉》(*Dersu Uzala*,1975)再次肯定了友谊以及对他人慷慨承诺的可能性,《袅袅夕阳情》(*Madadayo*,1993)则变成了向一位老师的人道主义理想的辛酸告别。

黑泽明战后最初几年的电影创作主要是以下三种类型:文学改编片、社会问题片和时代剧。在所有这些电影中,他在日本电影制作者典型的电影技巧中引入了多元化处理方法。他执导的第一部影片《姿三四郎》就展现了极为大胆的剪辑、取景和慢动作摄影技巧(参见本书第11章"太平洋战争"一节)。战后不久,也许是因为接触了各种类型的美国电影,黑泽明采用一种具有鲜明深焦的威尔斯式镜头设计(图19.20)。随后,他探索运用望远镜头的方法,以宽银幕格式创造出近乎抽象的构图(图19.21)。

他也曾对暴力动作进行实验。在《七武士》中,打斗场景是用多台摄影机拍摄而成的。摄影师运用焦距很长的望远镜头,跟着动作横摇,就像是拍摄一场体育赛事。黑泽明也开始用多台摄影机的技巧拍摄对话,比如《活人的记录》(图19.22—19.24)。他恢复多机拍摄技巧的使用(有声时代初期一种常见的拍摄方法;参见本书第9章"深度解析:早期有声技术与古典风格"),使得演员能够演完整场戏而不被打断,从而忘掉他们正在拍电影。从黑泽明开始使用望远镜头和多机拍摄技巧之后,这两种技巧变得日益普及。

纵观黑泽明一生的创作,他一直以狂乱而充满活力的剪辑闻名于世。在《姿三四郎》中,他在不改变角度的情况下,大胆地切入一些细节镜头,从而产生一种突然"放大"的效果(图19.25—19.27)。然而,当他采取多机拍摄、望远镜头策略时,他倾向于非连续性的角度变换。这些剪辑策略能够强化紧张感或暴力冲突。

黑泽明的电影风格也有较为静态的一面。他1940年代的影片充分利用极长的长拍镜头,他后来的电影中则时常采用严格安排的构图,如《影子武士》的震撼开场中,在三个难以分辨的人物上持续

图19.22 《活人的记录》的开场段落中,被认为发疯的喜一被带入庭审。摄影机顺着布景的一侧以中景镜头呈现他与儿子的争执。

图19.23 第二个镜头,使用镜头焦距更短的摄影机拍摄,从更为正面的视角表现他们。

图19.24 第三个镜头,从布景的右侧,使用焦距很长的镜头拍摄老人愤怒的脸部特写。

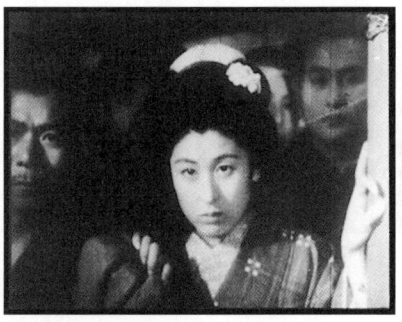
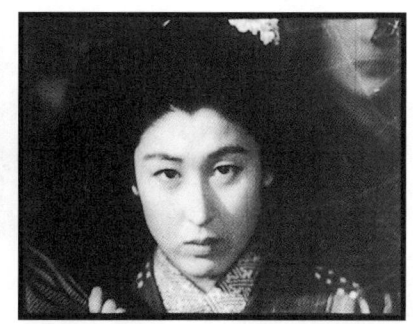

图19.25—19.27 《姿三四郎》中,同轴镜头的剪接将一个影像突然放大。

了几分钟(彩图19.1)。这种抽象构图的倾向,也可以在他的电影布景和服装中见到。在创作生涯的早期,黑泽明以一种极其自然主义的方式描绘各种环境,每部电影中至少要有一个场景下着暴雨或刮着狂风。但这种倾向却逐渐让位于一种更为风格化的场面调度。《电车狂》之后,画面的色彩配置成了黑泽明的首要关注点。原本学习绘画的黑泽明大肆表现鲜艳的服装和鲜明的布景设计。在《影子武士》与《乱》中,早期作品中的精致构图已被不断摇拍的摄影机所捕捉的豪华壮观场面所取代。

黑泽明精湛的技艺,尤其是他对奇观化动作富于动感的处理,赢得了好莱坞"电影小子"(movie brat)一代的崇敬(乔治·卢卡斯与弗朗西斯·福特·科波拉帮助投资了《影子武士》与《乱》;马丁·斯科塞斯饰演了黑泽明的《梦》[*Dreams*,1990]

中的文森特·凡·高)。此外,他关注世界各地的观众都能理解的人类价值,这使他作为导演在近五十年的时间里都声望卓著。

费德里科·费里尼(1920—1993)

1957年,费里尼完成了五部长片之后,安德烈·巴赞已经注意到一连串反复出现的意象。他指出,《浪荡儿》(1953,图19.28)中的天使雕像,在《大路》(1954)中作为一个天使般的走钢丝的"傻瓜"再次出现(图19.29)。在其他影片中,天使的翅膀则与人们背上捆束的枝条相关。巴赞的结论——"费里尼的象征主义永无止境"[1]——被这

[1] Andre Bazin, *What Is Cinema*? II, trans. and ed. Hugh Gray (Berkeley:University of California Press, 1971), p. 89.

 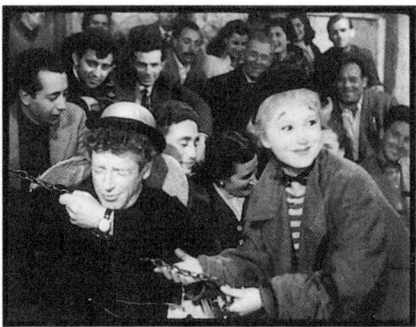

图19.28 （左）《浪荡儿》中，圣洁的傻瓜崇拜这座偷来的天使雕像。

图19.29 （右）《大路》：杰尔索米娜和表演杂技的天使。

图19.30 （左）《大路》：杰尔索米娜模仿一棵树。

图19.31 （右）从树林里蹦蹦跳跳出来的几个青少年安慰《卡比利亚之夜》（*Le notti di Cabiria*，1956）的女主角。

位导演毕生的创作充分地证实。这些影片强迫性地回到马戏团、综艺剧场、荒芜的道路、夜晚空荡荡的广场和海岸。《大路》开始于海岸也结束于海岸：离开杰尔索米娜等死的赞帕诺，孤独地哀泣着。《甜蜜的生活》（*La Dolce Vita*，1960）中，马尔切洛以几乎完全相同的姿势出现在黎明破晓时分的海边，无法回应正在呼叫他的小女孩。

一些人物同样反复地出现，如圣洁的傻瓜、自恋的男人、抚育子女的母亲形象、肉欲的妓女。总是会出现游行、集会和表演——通常接踵而来的是寒冷的黎明和破灭的幻想。此外，一些怪异、特殊的时刻也会显露出一丝神秘性（图19.30，19.31）。费里尼回应雷诺阿的观点，承认道："我似乎总是在拍摄同一部电影。"[1]

费里尼在电影里创造出个人世界的能力，是他在1950年代和1960年代功成名就的重要原因。《浪荡儿》使他引起国际瞩目，而《大路》更是大获成功，并赢得1956年的奥斯卡奖。《甜蜜的生活》则在戛纳电影节获得大奖，影片所描绘的有闲富人狂欢放荡的生活方式，震撼并逗引了世界各地的观众。该片很快就成为意大利出口电影中最赚钱的影片之一。费里尼创作的另一部获奥斯卡奖的影片《八部半》（8½，1963），也许是这一时期最为欢快的现代主义电影，该片对一位无法拍摄一部计划中的影片的电影导演进行了自反性的研究。在拍摄了《朱丽叶与魔鬼》（*Giulietta degli spiriti*，1965）这部《八部半》的女性视角版之后，费里尼改编了佩特罗尼乌斯（Petronius）的小说《萨蒂里孔》（*Fellini - Satyricon*，1969）。这部松散的、片断式的奇观电影形成了费里尼新的模式：热闹、怪诞的奇观景象令人想到即兴喜剧，通常缺乏线性的叙述。费里尼在1970年代和1980年代继续稳定地工作，而且总是引

[1] Fellini, *Comments on Film*, p. 77.

起一场又一场的争论。和伯格曼一样，费里尼也成为一位拥有最高关注度并被极度阐释的欧洲电影制作者。

费里尼的电影具有鲜明的自传色彩。费里尼的学校生活反映在《八部半》的闪回中；他在里米尼度过的青春期影响了《浪荡儿》——讲述了一群年轻的浪荡者的故事——和对一个小镇进行了抒情化处理的《当年事》(*Amarcord*, 1974)。费里尼童年时期对查尔斯·卓别林、巴斯特·基顿、斯坦·劳莱、奥利弗·哈台和马克斯兄弟的迷恋一再出现，尤其体现在朱列塔·马西纳（Giulietta Masina）表演的哑剧喜剧中。然而，就像《八部半》的主角圭多一样，费里尼声称并不知道记忆止于何处以及幻想始于何处。他所表现的并不是纯粹的自传，而是个人的神话：一种融合了幻想的生活。费里尼这种表达性的层面——在《八部半》中最为清晰可见——对其他导演产生了影响，如保罗·马祖斯基（Paul Mazursky；《亚历克斯游仙境》[*Alex in Wonderland*, 1970]）、鲍勃·福斯（Bob Fosse；《爵士春秋》[*All That Jazz*, 1979]），以及伍迪·艾伦（Woody Allen；《星尘往事》[*Stardust Memories*, 1980]；《无线电时代》[*Radio Days*, 1986]）。

直到《甜蜜的生活》，费里尼的电影都深深地植根于真实的世界，虽然这部影片已隐含了一些神秘性。随着《八部半》和《朱丽叶与魔鬼》，梦和幻觉的领域被打开。从某种重要的意义上来说，费里尼每一部影片的主人公，都变成了费里尼自己——或者说，他的想象。《萨蒂里孔》是一系列碎片，通过一种变幻不定的想象整合在一起。他接着拍摄了一些壮丽的奇观电影——《小丑》(*I clowns*, 1970)、《罗马风情画》(*Roma*, 1972)、《卡萨诺瓦》(*Il Casanova di Federico Fellini*, 1976)、《女人城》(*La città delle donne*, 1980)、《船续前行》(*E la nave va*, 1983)，每一部都旨在更深入地揭示这位导演的迷恋、恐惧和抱负。在某些评论家看来，这些电影逐渐变成自恋的演习；另外一些评论家则认为，它们贯彻着始终如一的主题，亦即只有通过富有创造力的想象，人们才能够寻找到自由与快乐。

费里尼的电影也有非个人化的一面。他1950年代晚期之后的几部影片，把自传与幻想和对于社会历史的检视融合在一起。《甜蜜的生活》将古罗马、基督教罗马和现代罗马并置，批判当代生活的颓废。《萨蒂里孔》使用了同样的类比，把情感空虚的主人公比作嬉皮士。对费里尼而言，《当年事》不仅平静地回顾了他的孩提时代，还试图表现墨索里尼政权如何实现意大利人不成熟的需求。《卡萨诺瓦》中沉迷的、机械化的性爱，可被看做将主人公描绘成一个原型的法西斯主义者。《女人城》对女性主义运动做出了反应，而《管弦乐队的彩排》(*Prova d'orchestra*, 1980)则表现了在威权的压迫和随意胡来的恐怖主义之下，当代生活趋向瓦解。如同伯格曼、黑泽明和雷伊，费里尼也以艺术的敏感与人类价值的名义，对社会进行批判。这样的态度清楚地表现在《舞国》(*Ginger e Fred*, 1986)之中，该片抨击了电视的肤浅，并颂扬了一个1930年代就开始的舞蹈组合"琴裘与弗雷德"那更为亲密的表演（该组合由费里尼的黄金搭档饰演：朱列塔·马西纳与马尔切洛·马斯特罗扬尼）。

费里尼的影像十分依赖精心安排的动作，他被证明是一个绚丽服装、布景设计和群体运动的大师（彩图19.2）。他乐于承袭完全后期录音合成的意大利传统，偏好在完成拍摄之后控制所有的对白与音效。典型的费里尼场景——一个配有尼诺·罗塔（Nino Rota）轻快音乐的庞大队列——无法采取布

图19.32 卡比利亚与观众分享一种希望的表情。

图19.33 《当年事》的众多故事讲述者之一。

列松所喜好的直接现场录音的方式。

如同许多在1950年代崛起的电影作者，费里尼从以故事吸引观众，逐渐转向以讲述故事的方式本身来吸引观众。在《卡比利亚之夜》的结尾，被跳舞的年轻人解救的女主角，对着摄影机羞涩地微笑（图19.32），然后又把目光移开，似乎是无法确定我们的存在。至于《当年事》，费里尼则围绕着坦诚而随意地与我们交谈的人物来组织这部影片（图19.33）。"似乎对我来说，我发明几乎一切事物——童年、人物、怀旧、梦境和回忆——是为了讲述它们时的欢愉。"[1]

米开朗琪罗·安东尼奥尼（1912—2007）

安东尼奥尼成名稍晚于费里尼，他的那些悲观而理智的影片，与费里尼肯定生命的壮美形成了强烈的对比。纵使如此，在整个1960年代，他帮助确立了欧洲电影的"盛期现代主义"。

安东尼奥尼在涉足影坛的初期，以新现实主义风格拍摄了一些短片以及从《某种爱的记录》（1950）到《呼喊》（1957）五部长片。他最著名的电影是《奇遇》（*L'Avventura*, 1960），虽然在戛纳电影节被喝倒彩，却取得了国际性的成功。《奇遇》之后是《夜》（*La Notte*, 1961）、《蚀》（*L'Eclisse*, 1962）和《红色沙漠》（*Il deserto rosso*, 1964），这整个四部曲构成了对当代生活的探索。到1960年代中期，作为世界上最杰出的六位导演之一，安东尼奥尼接受了米高梅的合约，同意以英语拍摄三部影片。第一部影片《放大》（*Blow-Up*, 1966），充分证明好莱坞对他有信心是正确的，该片在全球既叫好又卖座。然而，安东尼奥尼阐释学生运动的作品《扎布里斯基角》（*Zabriskie Point*, 1969）却遭遇票房上的惨败。在完成《过客》（*The Passenger*, 1975）之后，安东尼奥尼返回意大利，并以《奥伯瓦尔德的秘密》（*Il Mistero di Oberwald*, 1981）、《一个女人的身份证明》（*Identificazione di una donna*, 1982）和《云上的日子》（*Al di là delle nuvole*, 1995；与维姆·文德斯[Wim Wenders]联合执导），打破数年来的沉寂。

安东尼奥尼在电影史上的重要地位主要基于他早期与中期的作品。在他创作生涯的最初十年，

[1] 引自 Peter Bondanella, *Italian Cinema: From Neorealism to the Present* (New York: Ungar, 1983), p. 230.

他促使意大利新现实主义转向私密的心理分析，形成了一种严肃的、反情节剧的风格。这些影片描绘了存在于欧洲繁荣经济中心的一种反常状态，这种"漠不关心"的状态也同样被描绘于战后意大利的小说中。安东尼奥尼早期电影中对于有钱人的刻画，可以说是新现实主义社会批判理念的有机延伸。然而，安东尼奥尼也同样描绘了劳工阶层里那些麻木不仁、漫无目标的人。《呼喊》中懒散迟钝、口齿不清的流浪汉，与《偷自行车的人》中挣扎度日的主人公相比，实在是大相径庭，后者至少还有妻小在支持着他。

安德鲁·萨里斯所谓的"安东尼式无聊"（Antoniennui）随着1960年代初期的四部曲而深化。《奇遇》采取全方位的观察，呈现上流阶层疏离于他们自己所建立的世界（图19.34）。度假、举行聚会和艺术追求都是徒劳的努力，都无法掩盖片中人物漫无目的的生活和空虚的情感。性爱被简化为随意的诱惑，企业为追逐利益而不择手段。技术本身已经具有生命；一台电扇或一个玩具机器人，比使用它们的人更为生动活泼地存在着（"在今天具有分量的正是这些事物、物品和物质。"[1]）。一个评论安东尼奥尼的陈词滥调——"沟通的缺乏"——在他对一切人际关系如何在当代社会里萎缩的更为广泛的评论中，具有其重要性。

对这些主题的关注也都是以创新的叙事形式和风格样式表现的。经过《失败者》与《呼喊》逐渐趋向采用片断式叙述的处理之后，《奇遇》突然转向纯粹现代主义式的故事讲述。片中几个有钱人突然到地中海的一个岛上度假，而其中的安娜走失了，找不到她的踪影。安娜的男友桑德罗和她的女友克劳迪娅回到本土继续寻找她。他俩互相吸引，逐渐坠入情网，而安娜则被忘却了。电影开始时是一个侦探故事，结果变成了一个深受罪恶感与不确定感纠缠的充满矛盾的爱情故事。

四部曲的其他影片，则采取了不同的叙述路径。《夜》的故事展开在一个24小时的间隔里，讲述了一对夫妇偶然的遭遇，突显出他们正在瓦解的婚姻。《红色沙漠》展现了一个充斥着暧昧性的工业化景象，影片中残褪色彩的设置，可归结为女主角朱利亚娜的困惑心理，或是安东尼奥尼对于这个败落的现代世界的观感。所有这些影片都采用一种缓慢的节奏，并且在事件之间加入了许多"沉寂时刻"（temps morts）。有些场景在动作开始之前即展开了一点点，而在动作结束之后仍然停留不去。这四部电影都以"开放式结局"收尾——其中最著名的也许是《蚀》中一系列空旷的都市空间，那对情侣也许仍将在这里相会。

从创作生涯一开始，安东尼奥尼就表现出擅长运用深焦镜头（图19.35）与摄影机运动拍摄的长镜头。他的早期作品也开拓了对观众掩饰片中人物反应的可能性，常常是利用布景达到此目的（图19.36；也见图16.4）。《奇遇》系统地大量采用这种手法（图19.37）。这部电影的最后一个画面是一个大远景，两人在一栋建筑物旁显得很渺小，他们毅然地背对观众凝望着埃特纳火山（图19.38）。片中人物被如此冷静地呈现，观众几乎难以感受到他们。

安东尼奥尼渐趋抽象的构图，同样也导致疏离观众的效果。他将电影中的人物简化为背景上的物块、纹理和图案（图19.39）。《红色沙漠》是安东尼奥尼的第一部彩色电影，他使这种抽象化走得更远。他将水果描绘成灰色（彩图19.3）；物品的色彩

[1] 引自 Andrew Sarris, ed., *Interviews with Film Directors* (Indianapolis：Bobbs-Merrill, 1967), p. 9。

图19.34 现代城市成为主宰人类的迷宫(《奇遇》)。

图19.35 《某种爱的记录》中,预示着不幸的电梯环伺在这对情侣之上。

图19.36 《呼喊》中逡巡的工人面对他的妻子。

图19.37 《奇遇》常常让人物背对着摄影机,从而表现出情感的不确定状态。

图19.38 《奇遇》:结局。

图19.39 《奇遇》:背景中的两条强烈的斜线分割了画面,把克劳迪娅孤立起来。

则变得斑驳或厚重。在一些场景里,通过长焦镜头使得空间显得扁平;而在其他一些场景里,块状和楔状的色彩分割了镜头,使之具有立体主义的特点(彩图19.4)。

在《放大》中,以往电影中的那些疏离效果更配合着一种全面的自反性思考。托马斯偶然在公园里拍摄到一对情侣;他也拍下了一件凶杀案吗?他将照片放得越大,它们却变得更加粗糙且抽象。在一个侦探故事的架构之下,这部电影探究摄影的幻觉本质,并且暗示着它们陈述真实原貌的能力是有限度的。正如《八部半》与《假面》,《放大》成为现代电影中质疑自身媒介的一部重要的典范之作。

安东尼奥尼对肤浅或麻木的人物进行削减戏剧化的处理,这在一个欢迎存在主义的时代,获得一种心有同感的反应。也许他比其他任何导演都更加激励电影制作者去探索省略情节和开放式结局的叙述。胡安·巴尔德姆、米克洛什·扬索(Miklós Jancsó)和塞奥佐罗斯·安哲罗普洛斯(Theodoros Angelopoulos)都从他独特的风格中受益良多。弗朗西斯·福特·科波拉的《对话》(*The Conversation*, 1974)和布莱恩·德·帕尔玛的《爆裂》(*Blow Out*, 1981)则直接产生于《放大》。整整一代人都以安东尼奥尼电影寂静、空虚的世界来鉴定电影的艺术性,而许多观众也看到他们自己的生活展现其中。

罗贝尔·布列松(1907—1999)

罗贝尔·布列松的声誉基于数量相对较少的作品。他在完成最早的两部重要影片《罪恶天使》(1943)和《布洛涅森林的女人们》(1945;参见本书第13章"占领时期的电影"一节)之后,40年间仅拍摄了11部电影,其中最著名的有《一个乡村

牧师的日记》（1951）、《死囚越狱》（*Un Condamné à mort s'est échappé*，1956）、《扒手》（*Pickpocket*，1959）、《驴子巴尔塔扎尔的遭遇》（*Au hasard Balthazar*，1966）、《穆谢特》（*Mouchette*，1967）、《梦想者四夜》（*Quatre nuits d'un rêveur*，1972）《湖上骑士兰斯洛特》（*Lancelot du Lac*，1974）和《金钱》（*L'Argent*，1983）。纵使如此，从1950年代初期起，罗贝尔·布列松就一直是全世界最受尊敬的导演之一。布列松深受《电影手册》评论家的推崇，也受到萨里斯和《电影》杂志群体的激赏，他严谨苛求的影片展现出内在的一致性以及一种执著的个人主义世界观。

罗贝尔·布列松对文学文本的依赖，在优质电影盛行的时期，使他获得相当的信誉。他的电影时常围绕信件、日记、历史记录等结构而成，并采用画外音重述发生的事件。然而，最后完成的影片却并没有什么特别的文学色彩。他的作品是阿斯特吕克"摄影机－笔"美学的完美例证：他采用文学作品作为电影的前文本，然而却以纯粹电影的方式完成。布列松喜欢将他所称的"cinematography"（通过电影写作）与"cinema"（普通的电影制作）进行比较，他坚称后者只是被拍下来的戏剧。[1]

罗贝尔·布列松专注于描绘多愁善感的人们挣扎生存在一个充满敌意的世界里。他1940年代的两部长片在无辜的受害者周围编织起报复的阴谋之网。从《一个乡村牧师的日记》到1960年代初期，他的作品进入漫长的第二阶段，此时的影片呈现出简朴的画面和克制的表演。这些作品中，大部分痛苦折磨都不同程度地获得救赎。乡村牧师临死前领悟到"所有事物都是神的恩赐"；《死囚越狱》中的方丹因为信任同牢囚友而逃离纳粹监狱；在《扒手》中，小偷在对犯罪的沉迷结束之后，终于学会了接受一名女子的爱。在战后法国天主教复兴期间，布列松对宗教主题的兴趣引起了强烈的共鸣。就在这个时期，布列松获得国际声誉，成为战后一位伟大的宗教题材导演。

1960年代中期以后，他的电影变得更为悲观。将布列松视为一位"天主教"导演的观众，对于他转而关注现代社会里年轻人世俗甚至性的问题深感困惑。此时他电影中的主人公，都被导向绝望，甚至死亡。在《驴子巴尔塔扎尔的遭遇》中，玛丽被一群不良少年剥光衣服并殴打之后死去。穆谢特和《温柔女子》（*Une Femme douce*，1969）、《很可能是魔鬼》（*Le diable probablement*，1977）中的主角都是自杀身亡。《金钱》中一名由于不公平事件而几度进出监狱的年轻人，最后不明不白地被谋杀。如今，基督教的价值观也无法提供任何慰藉：寻找圣杯的湖上骑士兰斯洛特遭到挫败；骑士精神化为一堆沾满血迹的盔甲。

然而，布列松的电影无论怎样阴冷暗淡，都散发着神秘的气息。他作品中的人物难以理解，因为他们常常是从外部被审视。这些表演者——布列松称他们为他的"模特"——通常不是演员或只是业余演员。他们的僵化和沉静不可思议，仅以简短的语言或简单的动作打破沉寂。在这样的电影里，突然睁开眼睛，成了极具意义的事件；视线交错，也形成一个高潮。布列松还常常从背后拍摄他的模特，或以特写镜头表现他们身体的局部（图19.40）。此外，布列松突然的剪切、简短的场景、镜头轻快的推进或拉出，以及凝练的声轨，都要求观众在观赏时最大限度地聚精会神。其回报是在对人物体验的洞察和他们内在状态仍然神秘莫测的感

[1] 参见 Robert Bresson, *Notes on Cinematography*, trans. Jonathan Griffin（New York：Urizen, 1977）。

图19.40 《扒手》：当米歇尔的手自如地伸进手提包和口袋时，就像是已经脱离了他的手臂。

觉之间达到一种显著的平衡，正如《一个乡村牧师的日记》的一个场景中，主角发现了他收到的那封残忍匿名信的写作者信息的时刻（19.41—19.46）。

《一个乡村牧师的日记》之后，布列松开始摒弃远景镜头。他常常通过展现场景的一小部分来创造出一个场景的空间，并通过人物的视线联结镜头（图19.47，19.48）。有时，他运用严格取景的摄影机运动通过呈现细节来暗示动作。比如，《穆谢特》中的一个场景中，布列松通过不展现人物的面孔，把观众的注意引向穆谢特失意的步态和褴褛的

图19.41 《一个乡村牧师的日记》：牧师走进教堂，他捡起掉落的祈祷书，发现上面的题字和他收到的残忍匿名信具有相同的笔迹。我们和他一起发现，而且和他同样好奇，想知道谁在迫害他。然而，我们听到门开了。他迅速地把祈祷书放在一个长凳前，走出了景框。

图19.42 布列松在书那里停留了11秒，画外的脚步声靠近时镜头推进。

图19.43 当庄园的女家庭教师在这个中景镜头中进入，跪下，打开这本书，悬念解开了。

图19.44 她向上看。

图19.45 布列松切到一个中特写镜头：牧师正走进圣堂，并看了她一眼……

图19.46 ……在他走向祭坛前，他双眼低垂。当他跪下，场景淡出。她的动机和他的反应都被抑制不表。

图19.47，19.48 《梦想者四夜》中倾斜的视线匹配："制作电影就是通过观看把人与人、人与物联系到一起。"

图19.49 （左）大多数导演拍摄穆谢特上学这场戏，都会先用一个远景镜头交代环境，然后切入她在街上行走的直观画面，然后是她加入同学们之中。然而，布列松却从一个向下的角度拍摄孩子们的脚……

图19.50 （右）……穆谢特进入画面，背对着我们……

图19.51 （左）……摄影机尾随她的背影……

图19.52 （右）……（摄影机）在校门口停下。其效果是将人物暂时从环境中抽离，使观众一时无法得知人物所处的环境，因而更集中地关注人物的行为举止。

衣裳（图19.49—19.52）。

罗贝尔·布列松也不需要运用远景镜头表现穆谢特的学校，因为他通过学校的铃声和学生的闲谈就唤起了对整个场景的想象。"每当我能够以声音取代一个画面时，我都会这样做。"[1]由于沉寂主导着背景，布列松电影中的每一个物体都展现出一种独特的声音风味：方丹牢房里床架的吱嘎声，《湖上骑士兰斯洛特》里骑士盔甲的叮当铿锵声，驴子巴尔塔扎尔迟钝的嘶叫声。银幕外的声音也能营造一个场所，或是提供一个能够联想到其他场景的母题。布列松对身体细节和孤立声音强烈的关注通常替代了心理分析的作用。布列松电影风格的神秘性和暧昧性被证明很适合他对那些在精神折磨或身体折磨中挣扎着生存的孤独者的处理方式。

这些谜一般的姿势、结构和细节，都是以一种高度感性的方式呈现的。布列松的画面也许简朴，却绝不单调乏味。《罪恶天使》中修女的道袍，形成有棱有角的几何图形和有丰富光泽的色调（参见图13.45）。他的彩色影片由微小的技巧达到鲜明生动的效果：一名骑士盔甲通过光泽被隐约地突出；一个监狱办公室里的信筐变成夺目的蓝色（彩图19.5，19.6）。

布列松趋于采用简短省略的故事讲述方式。

[1] 引自"The Question"，*Cahiers du Cinéma in English* 8 (February 1967)：8。

从《扒手》开始，特别是在《驴子巴尔塔扎尔的遭遇》中，出现如此之多留待观众想象填补的空缺，以至于故事本身的事件——"所发生的事情"——几乎变得模糊不清（"我从不解释任何事情，因为戏剧中已经那样做了。"[1]）赋予布列松电影的结构一种持续行进的感觉的，是那种微妙变化、近乎仪式化的重复——每天的日常生活、重复上演的冲突、不断返回同样的场所。观众不禁怀疑，这些明显的随意偶发动作，是由上帝、命运或是其他某种未知力量所控制的一个巨大循环事件中的一部分，而牵涉其中的个人却并不知情。

布列松从不追求安东尼奥尼、伯格曼和费里尼所享有的那种商业成就。即使如此，他还是影响了像让-马利·施特劳布（他从禁欲般的影像和直接声音中看到政治含义）和保罗·施拉德（Paul Schrader，他的《美国舞男》[American Gigolo]就是《扒手》的重拍）这样一些截然不同的电影制作者。虽然布列松一直未能完成他拍摄圣经创世纪故事的夙愿，他仍是过去五十年中最为独特的电影作者之一。

雅克·塔蒂（1908—1982）

真正的作者论狂热鼓吹者特吕弗曾经声称："一部布列松或塔蒂的电影，必然天生就是一部天才之作，只因为从开场直到'剧终'它都是被唯一的、绝对的权威所控制。"[2] 这两位导演之间的相似性是很耐人寻味的。两位导演都是在1930年代尝试性地开始了他们的电影生涯，战争期间继续拍摄电影，并在1950年代初期取得突出成就。两人都要花上几年时间才完成一部电影：塔蒂的影片数量甚至比布列松还要少，他在1949至1973年间，只拍了6部长片。两位导演都尝试片断、省略的叙事和不同寻常的声音运用。

然而，不同于布列松的是，塔蒂制作了一些极受欢迎的电影。因为他既是演员也是导演，所以也成了国际名人。就此来看，塔蒂跟布努埃尔极为相似，他们都把现代主义倾向推进到可接受的、主流的传统。在某种层面上，塔蒂的电影是在对现代生活中的惯常行为——度假、工作、居家、旅游——进行讽刺性的评论。他宣称自己是一个无政府主义者，信奉自由、怪癖和玩闹。他的电影都缺乏强劲的情节；事情发生，一个接一个，而且不存在什么利害攸关。他的电影累积着微小甚至琐碎的事件——就像意大利新现实主义（参见本书第16章"深度解析：《风烛泪》——女仆醒来"一节）的微情节，但仅仅是作为插科打诨的噱头。

《节日》（Jour de fête，1949）奠定了塔蒂日后多数作品的模式。一个小型的游艺团来到一个小镇，镇民们享受了一天的假期，游艺团第二天就离去了。就在欢欣作乐之际，塔蒂所饰演的当地邮差弗朗索瓦仍然继续送发信件，并且决定采取美国式的高效率做法。受限制的时间和地点，单调的日常生活与疯狂作乐之间的对照，一个扰乱了每个人生活的装模作样的人物，以及认为只有孩子和行为古怪人才知道欢乐的秘密——所有这些元素都在塔蒂后来的作品中一再出现。通过精心安排的噱头和母题而不采用一条明显的因果线索建立起松散的情节，成为塔蒂的商标。

《节日》也开启了塔蒂独具特色的风格。他的喜剧不是言语式的（甚少说，经常只是嘟嘟囔

[1] 引自 Sarris, *Interviews with Film Directors*, p. 26。

[2] François Truffaut, *The Films of My Life*, trans. Leonard Mayhew (New York: Simon and Schuster, 1975), p. 235.

图19.53—19.55　《节日》：当一只固执的蜜蜂骚扰他们两人时，摄影机绕着农夫转动，使弗朗索瓦始终出现在背景中。

嚷），而是视听化的。塔蒂是一个双腿笔直的瘦长之人，能够做出惊人的机械动作，算得上电影中最伟大的丑角之一。和基顿一样，他也是一个最具创新能力的导演之一，依靠远景镜头铺陈画面之间或纵深空间的元素。声源或音量的变化把我们的注意力从镜头的一个方面转到另一个方面。例如，在《节日》中，一个深景镜头呈现出一个农夫正盯着路上的弗朗索瓦，他拍打着自己的手臂（图19.53）。弗朗索瓦往前走时，我们听到一阵嗡嗡的噪音，看到那个农夫开始追打那只看不见的蜜蜂（图19.54）；然后，嗡嗡声消失，而当镜头结束时，弗朗索瓦再次开始拍打他的手臂（图19.55）。

一部获得更大成功的影片是《于洛先生的假期》（Les vacances de Monsieur Hulot，1953）。该片发生在一个许多城市中产阶级人士前往聚集的海滨胜地，讲述的就是他们在此一周期间所发生的事情。于洛先生是制造混乱局面的来源，他坚持在休假期间尽情玩乐。他破坏了例行的餐饮、预定的出游和晚上安静的牌局。他那一动就坏的车子打扰了客人；他那蛮横的外行的网球技术在比赛中击败所有的参与者；而他在海滩上的滑稽古怪的举动，也让旁观者难以接受。塔蒂的表演赢得了全世界观众的青睐，并被认为独力恢复了卓别林与基顿的哑剧表演传统。再一次，从于洛的车子发出的敲击般的嘎嘎声，到旅馆房门开关时的音乐，再到乒乓球滚向旅馆走廊时的刺耳弹跳声，声音引导着我们的视线，也刻画了人和物体。同样重要的是，塔蒂作为导演采用了一种坚固的结构来创作这部电影，和传统的情节安排没什么关系。他通过交替呈现视觉化的插科打诨和空白时刻，引导观众将日常生活视为喜剧。《于洛先生的假期》指向了更具极端实验性的《玩乐时间》（图19.56）。

在《我的舅舅》（Mon Oncle，1958）中，于洛先生回到巴黎，发起了对现代生活的工作与休闲的一场欢闹的攻击。现代主义房屋的窗户似乎在窥视过往行人；从盆栽中伸出的塑胶管变成了一条巨大的蟒蛇。塔蒂再次运用远景镜头展现深受自己所创造的环境摆布的人们（图19.57）。其效果就像是安东尼奥尼描绘的都市疏离感的喜剧版。

《我的舅舅》在国际上大获成功，并且获得奥斯卡最佳外语片奖，这使塔蒂能够实施他最具野心的拍摄计划。他在巴黎的郊区搭建了一座假城，其中铺有人行道、水电装备与交通设施（图19.58）。他以70毫米的胶片、五轨立体声音进行拍摄。

拍摄结果就是《玩乐时间》（Playtime，1967），这是战后最为大胆冒险的影片之一。塔蒂注意到观

图19.56 《于洛先生的假期》中一个非噱头性的场面：于洛先生忽然将小艇放入海中的行为引起了画家的怀疑；两人尴尬地呆立着瞪了对方一会儿。

图19.57 《我的舅舅》中两名女子互致问候：夸曲的道路使她们无法直接走向对方（注意那个鱼形喷泉，只有当一个客人到达时才会打开喷水）。

图19.58 工作照：塔蒂影城一角。

众可能会在片中寻找于洛先生，于是低调地处理了自己的演出。他也知道观众们依赖特写和居中的构图来引导他们的注意力，于是几乎完全以远景镜头建构此片，并且将他的噱头戏散置于画面的各个角落（图19.59）。有时，比如摧毁皇家花园饭店那场较长的戏，他将几个噱头戏同时聚集于一个画面之中，给观众造成一个全部将它们找出的挑战（图19.60）。塔蒂对于旅游休闲与都市日常生活的嘲讽，促使我们将整个生活都视为玩乐时间。

由于塔蒂最初坚持以70毫米的规格放映《玩乐时间》，因此无法获得广泛的发行，而且发行很快失败。塔蒂也随即破产，他的创作生涯则从此一蹶不振。直到他生命将尽之时，他都盼望着在世界的某个地方建造一座影院，能够每天放映《玩乐时

间》，直到永远。

他还拍摄了两部电影。在《交通意外》（*Trafic*，1971）中，于洛帮助一名年轻女子把一辆休闲车送到阿姆斯特丹的汽车展会场。《交通意外》比《玩乐时间》或《于洛先生的假期》要简单一些，它主要是讽刺汽车文化。《游行》（*Parade*，1973）是为瑞典电视台拍摄的，它是一部赞颂马戏团及其观众的伪纪录片。如同以往一样，塔蒂模糊了表演与日常生活喜剧之间的界线（图19.61）。

去世之前，塔蒂正计划拍摄另一部于洛先生的影片《困惑》（*Confusion*），影片的主人公在电视台工作并在摄影机前被杀害。然而《玩乐时间》的债务一直纠缠着他，1974年，他的一些电影以不可思议的低廉价格被拍卖掉了。然而，在随后的二十多年间，他所有的电影都被重新发行推出，向新的观众证明了：塔蒂所留下的丰富作品，引导着观众将平凡的生活看成一出永无止境的喜剧。

萨蒂亚吉特·雷伊（1921—1992）

整个战后时代，欧洲和英美电影文化把孟加拉导演萨蒂亚吉特·雷伊视为杰出的印度电影制作者。他制作了大约三十部长片，而且在其他媒介中也有所斩获。作为一个商业平面设计艺术家，他使印度的书籍设计发生了革命性的变化。他也撰写儿童书籍、科幻小说和侦探小说。他还是一名受欢迎的音乐家，既为自己的影片配乐，也为其他一些电影制作者的影片配乐。

雷伊的大多数电影作品都与印度商业电影背道而驰。他的艺术根源于同泰戈尔家族相关联的孟加拉19世纪文艺复兴。最著名的泰戈尔——诗人拉宾德拉纳特·泰戈尔（Rabindranath）——把年轻的雷伊引向了作为他作品标记的自由人文主义。此外，

图19.59 《玩乐时间》：最主要的噱头发生在画面的左边，吉法尔先生一头撞上了玻璃门。而在画面右侧，那名商人如人体模型般以迈步的姿势呆立在那里，直到这个镜头的末尾才开始走动。

图19.60 《玩乐时间》：百万富翁正对餐厅侍者衣服上的污垢气急败坏，餐厅老板（前左）准备了一杯解酸剂，希望让百万富翁息怒。这为之后的笑料埋下了伏笔——于洛误把这杯起泡的液体当成香槟喝了下去。

图19.61 《游行》中的观众：除了前排的三个女人，其他都是从照片上挖剪的图像。

雷伊的家族还拥有杰出的发明家、教师、作家和音乐家。他把青年时期的这种西化的人文文化带进了他所有的活动之中。

年轻的雷伊在泰戈尔文化中心接受了绘画训练之后,在一家英国的广告公司以艺术家的身份工作。1947年,他组建了加尔各答电影协会,把欧洲和美国电影引入印度。他执导的电影所受到的影响主要来自1940年代晚期:约翰·福特、威廉·惠勒和让·雷诺阿(在拍摄《大河》[参见本书第17章"老一代导演的回归"一节]时,雷伊见过他)的电影,以及意大利新现实主义电影的主要作品,尤其是《偷自行车的人》。他批评当代印度电影浮夸的奇观场面和对现实的忽视。对雷伊来说,制作电影的核心目的就是"揭示人类行为的真相"[1]。与雷诺阿一样,他的电影也拒绝指出谁是坏人。他对集体主义政治解决方案的不赞同,表明了一种个人主义的生活方式。他的电影工作将是通过欧洲自然主义电影的微妙戏剧来表现印度生活。

《大地之歌》历时两年拍成,是战后印度电影的一个转折点。该片是对一部文学名著的严肃改编,大量运用实景拍摄以及内敛的表演。这部影片讲述的是一个生活在农村地区的男孩阿普的故事;影片的高潮是他的阿姨和姐姐的死亡。雷伊继续讲述阿普的故事,《大河之歌》(1956)描绘了他的青少年岁月以及他父母的死亡。这组三部曲的最后一部是《大树之歌》(Apur Sansar,1960):阿普结了婚,他的妻子却在分娩时死亡,而他则要接受他的儿子。

三部曲从容不迫、"平淡无奇"的情节更多是基于时间顺序展开,而不是以因果关系推进。雷伊避免沉溺于伤感的时刻。例如,在《大河之歌》中,阿普匆忙赶回家见他即将死去的母亲。在1950年代大多数的印度电影中,这会为拍摄一个感人肺腑的临终场景提供机会,但阿普却只是到达太迟。在《大树之歌》中,阿普妻子的死则发生于画外。雷伊对戏剧性时刻的克制处理方法遵照了西方标准的微妙而真实的电影制作。维托里奥·德·西卡的编剧切萨雷·柴伐蒂尼宣称:"最终,就成了那种意大利人都不知道该怎么拍的新现实主义电影。"[2]

雷伊电影生涯的最初期,从《大地之歌》到《孤独的妻子》(Charulata,1964),关注的中心是基本的人类问题。在阿普三部曲(《大地之歌》、《大河之歌》和《大树之歌》)中,是在一个充满挫折和死亡的世界里成长和接受责任的问题。在他关于地主贵族的作品(最著名的是《音乐室》[Jalsaghar,1958])中,他描绘了那些顽固坚守垂死传统的人。他的"觉醒的女人"三部曲(最著名的是《大都会》[Mahanagar,1963]和《孤独的妻子》)表现了那些禁锢于印度传统却努力创建自己身份的女性。无论故事背景设置在农村还是城市,雷伊关注的中心是家庭、求偶和日常工作。

雷伊电影慢慢地累积着那些揭示人物感情的时刻。在《大地之歌》中,阿普和他的姐姐杜尔加遇到季风。他在一棵树下躲避,但她却兴奋地旋转,任凭暴雨洗刷自己(图19.62)。大部分印度电影会以此作为理由展现歌舞段落,但在这里虽然没有对话,雷伊却既表现了杜尔加孩子气的快乐也表现了她性意识的觉醒。这一刻也导致了一个戏剧性的结果:杜尔加将因伤寒而死去。同样,在分段影片

[1] 引自 Chidananda Das Gupta, ed., *Satyajit Ray: An Anthology of Statements on Ray and by Ray* (New Delhi: Directorate of Film Festivals, 1981), p.136。

[2] 引自 Chidananda Das Gupta, ed., *Satyajit Ray: An Anthology of Statements on Ray and by Ray* (New Delhi: Directorate of Film Festivals, 1981), p.61。

图19.62 （左）《大地之歌》中杜尔加在雨中跳舞。

图19.63 （右）《三个女儿》中，女孩开始歌唱。

图19.64 （左）《三个女儿》：当阿姆利亚穿过泥泞回到家，假小子普格丽在一棵树后面嘲笑他。

图19.65 （右）后来，阿姆利亚娶了普格丽，或多或少不合普格丽的意愿。由于不如意，普格丽离开了他，当他在外面寻找她时，雷伊重复使用先前的摄影机机位，突出阿姆利亚的失落感。

《三个女儿》（*Teen Kanya*，1961）中，当小女孩拉坦对着她的老板——这位傲慢的年轻邮政局长被分配到她所在的偏远村庄——唱歌时，传统的做法是必须展现一段精心设计的歌舞。相反，雷伊赋予了这一场景克制的单纯。这位邮政局长刚刚读完他妹妹的一封信，当拉坦开始唱歌，摄影机慢慢地推向他（图19.63）。雷伊轻描淡写地暗示着，通过拉坦的歌，这位年轻男子回忆起他的妹妹。

如同亨利·詹姆斯（Henry James）的小说一样，雷伊的人物是依他们对学习的渴望和对周围环境的敏感而予以论定。阿普在观察他周围的生活之后，埋头苦读，最后开始写作。在《孤独的妻子》的开场，那位实际上被囚禁于家庭生活中的妻子，穿梭于一扇扇窗户之间，透过望远镜观看外面的世界。

尽管第一阶段的这些影片具有平和的步调和现实主义的风格，但它们也展露了一位电影艺匠的工作方法。雷伊从他对西方电影和西方音乐（其夸张的奏鸣曲形式与印度拉格[raga]的开放形式如此不同）的研究中获得了严格的结构意识。沿着欧洲和好莱坞的路线，雷伊也发展出了自己的风格。他的镜头画面通常以一种尖锐对比的方式展现出各种状态之间的平行关系（图19.64，19.65）。

整个阿普三部曲是利用布景母题和摄影机位置联系到一起的（图19.66，19.67）。这三部电影中最普遍的母题就是火车：《大地之歌》中的孩子们看到了火车；《大河之歌》中当母亲益发衰弱时，火车从背景中驶过；《大树之歌》中阿普的公寓附近传来火车引擎的轰鸣声。有时，火车象征着阿普渴望去探索的那个伟大世界。当他获得学校奖励的一个地球仪，他将它拿给他的母亲，并自豪地问道："你知道这是什么吗？"画外则是远处传来的火车声（图19.68）。有时，火车又是一种非个人化的力量，把这个家庭从乡村带到贝拿勒斯，从一个村子带到加尔各答。最后，当他和他的儿子言归于好时，火车

图19.66 老阿姨在世时,她主导着门廊镜头的构图(《大地之歌》)。　图19.67 当她去世后,构图似乎变得空荡荡的。　图19.68 阿普递给他妈妈一个地球仪(《大树之歌》)。

仅仅是一个被抛诸身后的玩具。

雷伊在国际上的杰出地位毫无疑问扭转了西方观念中的印度电影制作状况。然而,他并没有完全与印度大众传统割裂。他的电影常常受到孟加拉观众的欢迎。他也拍摄一些流行的喜剧片和儿童片。他甚至尝试拍摄了一部印地语的历史史诗片《下棋者》(*Shatranj Ke Khilari*,1977)。他的早期作品也对印度电影产生了相当大的影响,让一些电影制作者转向实景拍摄并采用更为低调的表演风格。

1960年代末期的政治动荡之后,雷伊的作品开始更为直接地面对社会问题。他的"城市电影"三部曲描绘了脆弱的人们试图在一个腐败的商业世界中生存。例如,《中间人》(*Jana Aranya*,1975)中,索姆纳特被要求给一名客户提供一个女人。当他发觉她竟是自己朋友的妹妹时,感到非常震惊。雷伊关于成功代价的观念,通过从索姆纳特戏弄皮条客的镜头,切到父亲在家聆听收音机的镜头传达出来,收音机里是泰戈尔的一首歌:"黑暗逐渐笼罩整个森林。"

雷伊有意地变得更为"现代"。他改编当代年轻作家的小说,并运用闪回、负片和定格镜头。然而,他对于这种自觉性的技巧感到不安:"犹如一个电影制作者的现代感仅仅在于他怎样玩弄视觉效果,而不在于他通过电影所传达的生活态度。"[1]

雷伊在这一时期的许多影片,反映出他的人道主义逐渐无法理解现代印度政治的无常性。他的电影被等同于尼赫鲁总理的自由主义政治立场,而随着尼赫鲁遗志的衰微,雷伊对印度道德进步的信念也跟着消逝。他的乐观主义思想在一些为儿童拍摄的幻想影片中更为明显,比如生动活泼的《歌手古皮和鼓手巴加》(*Goopy Gyne Bagha Byne*,1969)。

雷伊在创作生涯的晚期将个人的关注与当代的政治问题结合在一起。《家与世界》(*Ghare-Baire*,1984)是根据泰戈尔的作品改编的,通过一名冲破隐居式家庭生活的妻子的故事,展现了1907年的反殖民主义斗争。《人民公敌》(*Ganashatru*,1989)则是对亨里克·易卜生戏剧《人民之敌》(*Enemy of the People*)的新编,描绘了一个社区的青年群起保护一名医生,后者发现一座庙宇的水遭到霍乱感染。这部电影显然与印度仍在承受着的博帕尔化工厂灾难有关。雷伊1980年代的作品坚持主张任何具有重大意义的行动——无论是否与政治有关——只有通过那些敏锐个体的意识和良知才会涌现出来。

[1] 引自Marie Seton, *Portrait of a Director: Satyajit Ray* (Bloomington: Indiana University Press, 1971),p. 283。

笔记与问题

作者论的影响

在很大程度上,英语国家的电影学术研究是由作者论引起的。个人艺术表达的前提被证明适合于艺术、文学和戏剧方面的专业学者。此外,作者论对影片阐释的强调也要求在文学教育中已经开发出来的技艺。

1960年代期间,以导演为基础的课程开始出现在美国大学的课程表中。出版商也推出系列书籍,翻译法国的论著,并组织《电影》影评人及其美国同行的论坛。大学出版社开始出版学术研究书籍,如唐纳德·里奇(Donald Richie)的《黑泽明电影》(*The Films of Akira Kurosawa*, Berkeley:University of California Press, 1965)和查尔斯·海厄姆(Charles Higham)的《奥逊·威尔逊的电影》(*The Films of Orson Welles*, Berkeley:University of California Press, 1970)。1960年代中后期,学院和大学开设电影研究项目,通常强调个体导演研究。作者论为当代电影研究奠定基础的这一过程,在大卫·波德维尔的《制造意义:电影阐释中的参照物与修辞》(*Making Meaning:Inference and Rhetoric in the Interpretation of Cinema*, Cambridge, MA:Harvard University Press, 1989)中有所讨论。

作者论和美国电影

只有某些版本的作者论是有争议的。批评家们至少从第一次世界大战以后就已经把电影归之于导演了。1950年代,没有人会怀疑,我们所讨论的八位导演的电影作品在某种意义上可以被当成"个人表达"来对待。但是英国杂志《场次》(*Sequence*)、法国杂志《电影手册》和《正片》的年轻影评人,以及后来的安德鲁·萨里斯这样的作者和《电影》群体,都在极力主张某些没有参与剧本创作的好莱坞电影制作者也可以看做具有个人表达的艺术家。那些影评人认为,考察他们主体的作品,你就会看到反复出现的主题、风格样式与叙事策略。在这种情况下,不仅霍华德·霍克斯和约翰·福特,还有奥托·普雷明格和文森特·明奈利,都可被看成具有独特艺术观的技艺精湛的电影制作者。批评思维中的"法国大革命"在大多数英语知识分子所鄙弃的整体化的、大批量制作的娱乐电影中发掘出了艺术家。

1960年代早期,法国出版商也把整期杂志贡献给明奈利、安东尼·曼和其他一些美国电影制作者。英语批评界的突破是《电影文化》(*Film Culture*)1963年萨里斯讨论美国电影的特刊。在这里,他仿照《电影手册》关于美国电影的百科全书式特刊的方式,为好莱坞导演建构了一个浩大的参考文本。萨里斯对电影制作者进行了分组,分别排名为"殿堂级导演"(Pantheon Directors,约翰·福特、阿尔弗雷德·希区柯克、大卫·格里菲斯、约瑟夫·冯·斯登堡,等等)、"第二梯队"(Second Line;乔治·库克、尼古拉斯·雷、道格拉斯·瑟克,等等)、"倒下的偶像"(Fallen Idols;伊利亚·卡赞、弗雷德·齐纳曼,等等),等等。每个等级都伴随有导演生涯的一个简短评论。

《电影文化》这期杂志内容的扩展版就是萨里斯的著作《美国电影:导演与趋势》(*The American Cinema:Directors and Directions*, New York:Dutton, 1968),这是已出版的最具影响力的电影论著之一。萨里斯的创作生涯综述为许多深入的分析提供了出发点,作者论成为占有绝对主宰地位的研究好莱坞电影历史的方法——而且这种地位从未失去。萨里斯方法的最为多元化的修订版是让-皮埃尔·库尔索东(Jean-Pierre Coursodon)和皮埃尔·绍瓦热(Pierre Sauvage)的两卷本选集《美国导演》(*American Directors*, New York:McGraw-Hill, 1983)。

作者论在1960年代末有所改变。一个作家小组与英

国电影学院试图通过吸收结构主义语言学和人类学的见解，使该方法更为严格。现在一个作者的主题可以看做围绕一些对立（例如，沙漠与花园）组织而成的。这些对立又可能被中介性的影像或叙事动作所调和。应用"作者结构主义"的一个较早的范例是杰弗里·诺埃尔－史密斯（Geoffrey Nowell-Smith）的《维斯康蒂》（*Visconti*, London：Secker and Warburg, 1967）；对这一理论的系统化描述，可参见彼得·沃伦（Peter Wollen）的《电影中的符号与意义》（*Signs and Meaning in the Cinema*, London：Secker and Warburg, 1969；rev. ed., 1972）的第2章。

作者结构主义在1960年代末很快又被《电影手册》策略的一种修订版所超越（参见第23章）。《电影手册》的新一代影评人采取马克思主义立场，把作者电影处理为对社会意识形态的一种无意识表达。这种方法最有影响力的阐述是《电影手册》的编辑们1970年的一篇论约翰·福特《青年林肯》的文章。在这里，约翰·福特的导演方法是对单纯地颂扬林肯神话的剧本的"改写"。剧本和福特的个人主题和母题之间的冲突导致电影充满不协调；这些不协调反过来又表达了主导意识形态内部的矛盾。对《电影手册》这一立场的一般性概述，参见让·纳尔博尼（Jean Narboni）和让－路易·科莫利（Jean-Louis Comolli）1969年的文章《电影/意识形态/批评》（Cinema/Ideology/Criticism），重刊于比尔·尼科尔斯（Bill Nichols）编选的《电影与方法》（*Movies and Methods*, Berkeley：University of California Press, 1976），第22—30页。对《青年林肯》的这一研究也被广泛转载（参见尼科尔斯的《电影与方法》，第493—529页）。

《电影手册》的作者论新方法由1970年代英国杂志《银幕》（*Screen*）和英国电影学院的其他出版物进行了拓展。几篇可作为例证的文章，见于劳拉·穆尔维（Laura Mulvey）和乔恩·哈利迪（Jon Halliday）编选的《道格拉斯·瑟克》（*Douglas Sirk*, Edinburgh Film Festival, 1972）；菲尔·哈迪（Phil Hardy）编选的《拉乌尔·沃尔什》（*Raoul Walsh*, Edinburgh Film Festival, 1974）；克莱尔·约翰斯顿（Claire Johnston）编选的《多萝西·阿兹纳的作品》（*The Work of Dorothy Arzner*, London：British Film Institute, 1975）

一些历史学家指责作者方法专注于个人创新而非制度化过程。尽管如此，导演作者身份的一些概念始终居于大多电影学术研究的中心。作者论论争的演变历程可参考约翰·考伊（John Caughie）的文论集《作者身份理论》（*Theories of Authorship*, London：Routledge and Kegan Paul, 1981）。对作者论在美国的兴起的个人论述，可参见伊曼纽尔·利维（Emanuel Levy）《公民萨里斯，美国电影批评家》（*Citizen Sarris, American Film Critic*, Lanham, MD：Scarecrow Press, 2001）。

1950年代和1960年代的现代主义电影

正如我们已经看到的，非美国作者导演常被等同于战后电影的现代主义潮流。在此期间，几位英语批评家研究了这一趋势。他们的论著证明了艺术电影在西方电影文化中已具有权威性。

佩内洛普·休斯顿（Penelope Houston）的《当代电影》（*The Contemporary Cinema*, Harmondsworth, England：Penguin, 1963）和约翰·拉塞尔·泰勒（John Russell Taylor）的《电影眼，电影耳：六十年代的一些重要电影工作者》（*Cinema Eye, Cinema Ear: Some Key Filmmakers of the Sixties*, New York：Hill and Wang, 1964）代表着英国主流批评对欧洲和亚洲作者导演的反应。大卫·汤姆森（David Thomson）更为标新立异的《电影人》（*Movie Man*, New York：Stein and Day, 1967）将传统研究中的美国和欧洲作者导演与"视觉社会"（visual society）的本质

进行了融合。比起同时代的许多人,汤姆森更为明确地将自反性问题置于现代主义电影的核心。此外,帕克·泰勒(Park Tyler)为美国读者重铸了现代主义的证据,参见他的论文《〈罗生门〉作为现代艺术》(*Rashomon as Modern Art*),载于《电影的三张面孔》(*The Three Faces of the Film*, Cranbury, NJ: Barnes, 1967)以及他最具影响力的普及读物《外国电影经典》(*Classics of the Foreign Film*, New York: Bonanza, 1962)。

对现代主义电影更新近的历史框架综述,是罗伊·阿姆斯(Roy Armes)的《暧昧的影像:现代欧洲电影的叙事风格》(*The Ambiguous Image: Narrative Style in Modern European Cinema*, London: Secker and Warburg, 1976)和罗伯特·菲利浦·考尔克(Robert Phillip Kolker)的《变迁之眼:当国际电影》(*The Altering Eye: Contemporary International Cinema*, New York: Oxford University Press, 1983)。阿姆斯的讨论止于1968年左右,而考尔克则推进到1970年代末。两人都使用作者论方法在现代主义电影传统中追溯不同的线索。亦可参见约翰·奥尔(John Orr)《电影与现代性》(*Cinema and Modernity*, Cambridge: Polity Press, 1993)。

延伸阅读

Bellos, Dtavid. *Jacques Tati: His Life and Art*. London: Harvill Press, 1999.

Bergman, Ingmar. *Images: My Life in Film*. Trans. Marianne Ruuth. New York: Arcade, 1990

——. *The Magic Lantern: An Autobiography*. Trans. Joan Tate. New York: Viking, 1988.

Bondanella, Peter, ed. *Federico Fellini: Essays in Criticism*. New York: Oxford University Press, 1978.

Brunette, Peter. *The Films of Michelangelo Antonioni*. Cambridge: Cambridge University Press, 1998.

Buñuel, Luis. *My Last Sigh: The Autobiography of Luis Buñuel*. Trans. *Abigail Israel*. New York: Knopf, 1983.

——. *An Unspeakable Betrayal: Selected Writings of Luis Buñuel*. Trans. Garrett White. Berkeley: University of California Press, 1995.

Chatman, Seymour. *Antonioni, or, the Surface of the World*. Berkeley: University of California Press, 1985.

Das Gupta, Chidananda. *The Cinema of Satyajit Ray*. New Delhi: Vikas, 1980.

Gado, Frank. *The Passion of Ingmar Bergman*. Durham, NC: Duke University Press, 1986.

Hanlon, Lindley. *Fragments: Bresson's Film Style*. Rutherford, NJ: Associated University Presses, 1986.

Hardy, James. *Jacques Tati: Frame by Frame*. London: Seeker and Warburg, 1984.

Kurosawa, Akira. *Something Like an Autobiography*. Trans. Audie E. Bock. New York: Knopf, 1982.

Nyce, Ben. *Satyajit Ray: A Study of His Films*. New York: Praeger, 1988.

Prince, Stephen. *The Warrior's Camera: The Cinema of Akira Kurosawa*. 2nd ed. Princeton, NJ: Princeton University Press, 1999.

Quandt, James, ed. *Robert Bresson*. Toronto: Toronto International Film Festival Group, 1998.

Ray, Satyajit. *Our Films, Their Films*. Bombay: Orient Ltd., 1976.

Reader, Keith. *Robert Bresson*. Manchester: Manchester University Press, 2000.

Robinson, Andrew. *Satyajit Ray: The Inner Eye*. Berkeley: University of California Press, 1989.

Sandro, Paul. *Diversions of Pleasure: Luis Buñuel and the Crises of Desire*. Columbus: Ohio State University Press, 1987.

Wood, Robin. *The Apu Trilogy*. New York: Praeger, 1971.

———. *Ingmar Bergman*. New York: Praeger, 1969.

Yoshimoto, Mitsuhiro. *Kurosawa: Film Studies and Japanese Cinema*. Durham, NC: Duke University Press, 2000.

第20章
新浪潮与青年电影：1958—1967

1958年之后的10年间，国际艺术电影出现了异乎寻常的热潮。不仅老一辈作者们推出了许多重要的革新，而且一大批"新浪潮"（new waves）、"青年电影"（young cinemas）和"新电影"（new cinemas）批判现代主义传统并使之重焕活力。许多年青一代的电影制作者成为此后数十年里的重要人物。

电影工业的新需求

产业的现状急需新鲜血液的注入。然而，美国电影的上座率在1949年以后有所下降，其他地方的观众直到1950年代末期才开始出现明显的减少。此时，随着电视提供廉价娱乐，制片商把目标对准了新的观众——有时进行联合制作，有时拍摄情色电影。他们也试图吸收1950年代末期大多数西方国家兴起的"青年文化"。在西欧，性解放、摇滚乐、新时尚、足球和其他体育运动的增长，以及地中海俱乐部（Club Med）之类的新式旅游，都成了1960年左右走向成熟的一代人的印记。这种趋向都市、休闲阶级生活形式的潮流，随着1958年之后经济的蓬勃发展，欧洲生活水平的提高而得到强化。同样的情形也出现于日本与东欧。

谁又能比那些年轻的电影制作者更吸引这些富有的观众呢？

电影公司开始启用年轻导演拍摄电影。这些机遇与专业电影教育恰好一致。1950年代末期以后，除了现有的苏联、东欧、法国和意大利的电影学院之外，又增加了成立于荷兰、瑞典、西德和丹麦的国家电影学院。在整个欧洲，年轻导演们（30岁左右）都在1958至1967年期间拍摄了他们的第一部长片。巴西是南美最为西化的国家之一，也以其新电影（Cinema Nôvo）群体回应着这一潮流。

青年文化加速了电影文化的国际化。艺术影院与电影俱乐部成倍增加。国际电影节的清单现在包括了旧金山与伦敦（两者都始于1957年）、莫斯科（1959）、阿德莱德与纽约（1963）、芝加哥与巴拿马（1965）、布里斯班（1966），以及圣安东尼奥与伊朗的设拉子（1967）。法国耶尔和意大利佩扎罗的电影节（两者均始于1965年）作为年轻电影制作者的聚集地而成立。

形式与风格趋向

每一个国家的新电影，都是一些差异极大的电影制作者所构成的一种松散集合。他们的作品通常不像我们在默片时期所见到的风格化电影运动那样能够展现相当程度的一致性。尽管如此，一些主要的趋势还是将这些新电影连接在一起。

新生代首次对整个电影历史具有某种清晰的认识。巴黎的法国电影资料馆、伦敦的国家电影院，以及纽约的现代艺术博物馆，都成为渴望了解世界各地电影的年轻观众的圣殿。一些电影学院放映外国经典影片，以供教学研究。老一辈导演也被尊崇为精神上的"父亲"：让·雷诺阿之于弗朗索瓦·特吕弗；弗里茨·朗之于亚历山大·克鲁格（Alexander Kluge）；亚历山大·杜甫仁科之于安德烈·塔尔科夫斯基（Andrei Tarkovsky）。特别是，年轻的导演们吸收了新现实主义的美学与1950年代艺术电影的精神。因此，新电影扩展出战后电影的若干潮流。

最明显的是技巧上的革新。某种程度上，青年电影认同于一种更为直接的电影制作方法。1950年代末期以及整个1960年代期间，制造商改进了不需要三脚架的摄影机，能够精确地显示镜头所见之物的反射取景器，以及仅需少许光就能产生适度曝光的电影胶片。虽然这些器材主要是为了帮助纪录片电影制作者（参见本书第21章"深度解析：用于新纪录片的新技术"），但是故事片电影制作者也立即对之加以利用。现在，一位导演能够使用现场录音拍摄，录制封闭摄影棚之外世界的环境噪声。现在，摄影机可以被带上街头，在人群之中搜索虚构的人物（图20.1，20.2）。这种可携带的轻便器材也使得电影制作者能够既快速又省钱地进行拍摄，这对处于不景气的电影业中迫切希望节省开支的制片人来说是一种极为有利的条件。

1960年代的故事片具有一种松散性，使得它们近似于直接电影的纪录片（参见第21章）。导演常常从较远的距离采用横摇镜头拍摄整个动作，并以变焦镜头放大细节，电影制作者就好像是一个新闻记者窥探着人物的举动（图20.3）。正是在这个时期，特写镜头和正反打镜头变替开始几乎完全使用长焦镜头拍摄——这一潮流也将主导整个1970年代（图20.4，20.5）。

然而，这种粗糙的纪录片外观并未导致导演们被动地记录世界。这些年轻的电影制作者充分挖掘碎片化、不连贯剪辑的力量，达到自默片时代以来未曾见过的程度。在《筋疲力尽》（À bout de souffle，法国，1960）中，让－吕克·戈达尔违反了连贯性

图20.1 （左）伊什特万·绍博（István Szabó）执导的《梦幻的年代》（*Álmodozások kora*，1964）：使用让视野扁平化的长焦镜头拍摄街景。

图20.2 （右）望远镜头拍摄的浅景深近景画面（《轻取》[*Walkower*，1965]，耶日·斯科利莫夫斯基[Jerzy Skolimowski]）。

图20.3：横摇变焦镜头拍摄的一场谈话中的一刻（《它》[*Es*，1965]，乌尔里希·沙莫尼[Ulrich Schamoni]）。

图20.4，20.5 米洛斯·福尔曼（Milos Forman）的《黑彼得》（*Cerný Petr*，1963）中使用长焦镜头拍摄的正反打镜头。

图20.6 《筋疲力尽》中，戈达尔的跳切手法营造出一种跳动的、紧张不安的风格。

剪辑的一些基本原则，尤其著名的是他丢掉镜头中间的数个画面，以创造出令人震动的"跳切"（jump cuts；图20.6）。日本导演大岛渚（Nagisa Oshima）的一部电影可能有一千多个镜头。老一辈导演喜好流畅的剪辑，认为苏联蒙太奇不真实，是人为操纵的，然而现在，蒙太奇成了一种灵感之源。发展到极致，1960年代的导演推出了一种"拼贴"（collage）形式。在此，一个导演可以利用搬演的片段、"被发现"的片段（新闻片、老电影），以及各种影像（广告、快照、海报，等等）创建一部电影。

然而，年轻的电影制作者们也拓展了长镜头的运用，此乃战后时期最为风格化的潮流之一（参见本书第15章"风格的更替"一节）。一个场景也许仅以一个镜头来处理，这一手法很快地就以其法文名称"段落镜头"（plan-séquence）而闻名于世。轻便的摄影机被证明是拍摄长镜头的理想器材。有些导演交替运用长拍镜头和突发的剪辑；法国新浪潮导演则喜欢以突然的特写镜头，切断一个优雅的长镜头。其他一些导演，比如匈牙利的米克洛什·扬索，以

其悠长、复杂的游移镜头建构影片,延续着奥菲尔斯-安东尼奥尼的传统。纵观整个1960年代,望远镜头拍摄、不连贯剪辑以及复杂的摄影机运动取代了第二次世界大战后极为普及的密集纵深调度技巧。

战后欧洲艺术电影的叙事形式依赖于对一些偶发事件进行客观现实主义的描绘,它通常不适合线性发展的、有因果关系的故事线。新现实主义方法的客观现实主义,通过采用非职业演员、真实场景与即兴表演而得以强化。直接电影的新技巧允许年轻导演在这条道路上走得更远。因此,年轻电影制作者将他们的故事安排于自己的公寓和附近,并以一种传统导演认为粗糙且不专业的方式进行拍摄。例如,在《小流氓》(*Los Golfos*, 1960)中,卡洛斯·绍拉(Carlos Saura)采用非职业演员和即兴创作的方式讲述年轻人轻微犯罪生活的故事。绍拉结合手持摄影镜头与唐突的变焦镜头(图20.7),赋予了本片一种纪录片的直接性。

艺术电影的主观现实主义也在这一时期得到了进一步发展。闪回在战后十年成为很普通的手法,但此时的电影制作者们则利用它们来强化人物心理状态的感觉。阿兰·雷乃的《广岛之恋》(1959)将许多电影制作者引向了"主观化"的闪回运用。幻想与梦的场景更加盛行。所有这些心理的影像,比起它在先前电影中的表现,变得更为碎片化,更为无序。电影制作者也许会以对另一个世界——它仅仅会逐渐地被识别为记忆、梦或幻想——的一瞥来打断叙述。在极端情况下,这一世界可能直到影片结束仍保持着撩动人心的晦涩,它暗示着在人类的体验中现实与想象何以能够熔铸在一起。

艺术电影中作者评论的倾向,同样也在继续。弗朗索瓦·特吕弗围绕片中人物的轻快灵活的摄影机运动,暗示着他们的生活就像一支抒情的舞蹈。在《雏菊》(*Sedmikrásky*, 1966)中,薇拉·希季洛娃(Vera Chytilová)运用摄影的戏法评论了女主角对男人的嘲讽(图20.8)。

导演们把客观现实主义、主观现实主义与作者评论结合起来,从而导致了叙事上的暧昧性。此时观众总是无法分辨这三种因素中哪一种才是影片呈现事件的基础。在《八部半》中,一些场景令人难以识别地混合着回忆与幻想的画面。年青一代的导演也对叙事形式的暧昧性运用进行了探索。在亚罗米尔·伊雷什(Jaromil Jires)的《哭泣》(*Křik*, 1963)中,事件可以被当成客观的也可以被当成主观的,留下了一个开放式的疑问,即呈现的是谁的主观视点。开放结尾的叙事也能使本身具有暧昧性,就像未交代结局的《筋疲力尽》,我们不禁想要知道女主角对于男主角的态度到底是什么。

当电影的故事变得无法确定,它们似乎脱离了所记录的社会世界。此时电影本身似乎成了导演能够宣称的唯一"现实"。伴随着年轻导演对于他们所运用的媒介历史的熟悉了解,这种避开客观现实主义的做法,使得电影的形式与风格显现出"自反"(self-reflexive)的特点。许多电影不再追求反映它们自身

图20.7 《小流氓》结束时的变焦推进。

图20.8 （左）《雏菊》：长焦镜头让男人与女人都变得扁平化。

图20.9 （右）《一切可售》将新电影置于对电影历史——这是一种包括瓦依达早期电影的历史——自觉的指涉之中。在对《灰烬与钻石》的直接呼应中，那位神秘的年轻演员把饮料点燃，同时评论道，游击队员是他这一代人的象征（与图18.23比较）。

图20.10 《射杀钢琴师》以圈入圈出镜头表达了对默片时代电影的敬意。

之外的现实。就像现代绘画与文学一样，电影也变得具有反身性，指向了它自己的材料、结构与历史。

当一部影片围绕电影的制作过程建构其情节时，这种反身性可能就最不会引起困扰，如《八部半》、戈达尔的《轻蔑》（*Le Mépris*，1963）以及安杰伊·瓦伊达纪念主演《灰烬与钻石》的明星兹比格涅夫·齐布尔斯基的《一切可售》（*Wszystko na sprzeda*，1968；图20.9）。即使当电影制作并不是明显的主题，反身性仍然是新电影和1960年代艺术电影的一个关键特征。埃里克·勒肯（Erik Løken）《狩猎》（Jakten，1959）中的开场，以一个画外音解说道，"我们开始吧"，然后在结尾时叙述者又声称，"我们不能就这样结束"；《筋疲力尽》中，男主角不时地对着观众讲话；特吕弗的《射杀钢琴师》（*Tirez sur le pianiste*，1960；图20.10）则热切地呼应着默片时代的电影。

那些将不同来源或时代的片段并置而成的拼贴电影，也导致了对电影人工性的同样认知。这些新电影甚至会互相引用，正如吉勒·格罗克斯（Gilles Groulx）的《猫在袋子里》（*Le chat dans le sac*，1964），就是有意呼应一部法国新浪潮电影（图20.11，20.12）。总之，这些电影向幻觉制造机制以及这个媒介的历史所带来的财富致意。这也使得新电影成为战后电影现代主义的重要贡献者。

许多国家都出现过新浪潮与新电影，但本章将着重论述出现在西欧、东欧、英国、苏联和巴西的具影响力与原创性的电影发展。

法国：新浪潮与新电影

1950年代末期，在法国，战后之初的理想主义与政治运动逐渐让位于一种较为非政治的消费与

图20.11，20.12 《猫在袋子里》指涉了戈达尔的《随心所欲》（*Vivre sa vie*）。

休闲文化。新兴的被人们称为"新浪潮"（Nouvelle Vague）的一代不久就将主导整个法国。这些年轻人中的很多人都阅读电影杂志并参与电影俱乐部以及艺术与实验（art et essai）影院的放映活动。他们将要更多地制作标新立异的电影而非优质电影。

电影工业还没有完全发掘出这些新生的消费者。1958年，影院上座率开始急速下滑，若干部大预算电影也惨遭挫败。与此同时，政府的资助促进了风险承担力。1953年，国家电影中心设立了"优秀电影补贴金"（prime de la qualité），这使得新导演能够拍摄短片。1959年的一项法律创立了"预支票税"（avance sur recettes）制度，根据剧本提供第一部长片的资金。在1958至1961年间，数十名导演制作了他们第一部完整长度的影片。

这样一种宽泛的发展，自然包含了极为不同的趋势，然而其中两个主要趋势最为重要。一个是以"新浪潮"为核心的群体。另一个则通常被标识为"左岸派"（Left Bank）群体，参与者是此时投入长片制作的年纪稍大的一代。两个群体的状况可参见下文的深度解析。

深度解析　法国新电影与新浪潮——重要影片发行年表

1959年
- 《漂亮的塞尔日》（*Le Beau Serge*），克洛德·夏布罗尔
- 《表兄弟》（*Les Cousins*），克洛德·夏布罗尔
- 《四百下》（*Les Quatre cents coups*），弗朗索瓦·特吕弗
- 《广岛之恋》，阿兰·雷乃
- 《没有面孔的眼睛》（*Les Yeux sans visage*），乔治·弗朗叙

1960年
- 《筋疲力尽》，让-吕克·戈达尔
- 《好女人们》（*Les Bonnes femmes*），克洛德·夏布罗尔
- 《射杀钢琴师》，弗朗索瓦·特吕弗
- 《扎齐在地铁》（*Zazie dans le metro*），路易·马勒（Louis Malle）

深度解析

1961年
- 《萝拉》(*Lola*)，雅克·德米 (Jacques Demy)
- 《女人就是女人》(*Une Femme est une femme*)，让—吕克·戈达尔
- 《去年在马里昂巴德》(*L'année dernière à Marienbad*)，阿兰·雷乃
- 《巴黎属于我们》(*Paris nous appartient*)，雅克·里维特

1962年
- 《朱尔与吉姆》(*Jules et Jim*)，弗朗索瓦·特吕弗
- 《狮子星座》(*Le Signe du lion*)，埃里克·侯麦
- 《随心所欲》，让—吕克·戈达尔
- 《五点到七点的克莱奥》(*Cléo de 5 à 7*)，阿涅丝·瓦尔达
- 《不朽的女人》(*L'Immortelle*)，阿兰·罗布-格里耶 (Alain Robbe-Grillet)

1963年
- 《小兵》(*Le Petit Soldat*)，让—吕克·戈达尔
- 《奥菲丽亚》(*Ophélia*)，克洛德·夏布罗尔
- 《卡宾枪手》(*Les Carabiniers*)，让—吕克·戈达尔
- 《轻蔑》，让—吕克·戈达尔
- 《穆里埃尔》(*Muriel ou Le temps d'un retour*)，阿兰·雷乃
- 《审判者》(*Judex*)，乔治·弗朗叙
- 《再见菲律宾》(*Adieu Philippine*)，雅克·罗齐耶 (Jacques Rozier)

1964年
- 《柔肤》(*La Peau douce*)，弗朗索瓦·特吕弗
- 《法外之徒》(*Bande a part*)，让—吕克·戈达尔
- 《已婚女人》(*Une Femme mariée*)，让—吕克·戈达尔
- 《瑟堡的雨伞》(*Les Parapluies de Cherbourg*)，雅克·德米

1965年
- 《阿尔法城》(*Alphaville*)，让—吕克·戈达尔
- 《狂人皮埃罗》(*Pierrot le fou*)，让—吕克·戈达尔
- 《幸福》(*Le Bonheur*)，阿涅丝·瓦尔达

1966年
- 《男性，女性》(*Masculin Féminin*)，让—吕克·戈达尔

> 深度解析

- 《华氏451度》（*Fahrenheit 451*），弗朗索瓦·特吕弗
- 《战争终了》（*La Guerre est finie*），阿兰·雷乃
- 《女教徒》（*Suzanne Simonin, la Réligieuse de Denis Diderot*），雅克·里维特
- 《创造物》（*Les Créatures*），阿涅丝·瓦尔达
- 《女收藏家》（*La Collectionneuse*），埃里克·侯麦

1967年

- 《美国制造》（*Made in U.S.A.*），让—吕克·戈达尔
- 《我略知她一二》（*2 ou 3 choses que je sais d'elle*），让—吕克·戈达尔
- 《中国姑娘》（*La Chinoise*），让—吕克·戈达尔
- 《周末》（*Weekend*），让—吕克·戈达尔
- 《柳媚花娇》（*Les Demoiselles de Rochefort*），雅克·德米
- 《欧洲特快》（*Trans-Europ-Express*），阿兰·罗布—格里耶
- 《莫德家的一夜》（*Ma nuit chez Maud*），埃里克·侯麦

新浪潮

"法国新浪潮"（Nouvelle Vague）很大程度上塑造了那些奋而拍摄个人电影以反抗常规电影工业的年轻导演们的浪漫形象。反讽的是，大部分与新浪潮有关的导演很快就成为主流甚至是普通的电影制作者。然而，这个群体的某些成员，不仅使一种个人电影的新观念变得流行，而且在电影的形式与风格上也做出了很多创新。

主要的新浪潮导演都曾经是《电影手册》杂志的影评人（参见本书第17章"深度解析：战后法国电影文化"）。他们是"作者策略"的坚决拥护者，深信导演应该表达一种个人的世界观。这种世界观不仅体现在电影的剧本中，也能通过电影的风格表现出来。《电影手册》群体中的大多数人都以执导短片开始电影的拍摄，然而到这十年的末期，大多数人也转向拍摄长片。他们互相帮助筹集拍摄资金，并共享着两位杰出的电影摄影师亨利·德卡（Henri Decae）与拉乌尔·库塔尔（Raoul Coutard）的服务。

新浪潮引起的最初冲击来自1959至1960年间发行的四部影片。克洛德·夏布罗尔的《漂亮的塞尔日》和《表兄弟》，探讨了新法国的乡村与城市生活之间的差异。前者差一点成为戛纳电影节的法国参赛片，而后者则在柏林电影节赢得大奖。弗朗索瓦·特吕弗的《四百下》讲述了一个男孩变成小偷并离家出走的细腻敏感的故事，该片在戛纳电影节获得最佳导演奖，并且使新浪潮获得巨大的国际声誉。新浪潮早期最具创新色彩的影片是让—吕克·戈达尔的《筋疲力尽》，描述了一名小人物罪犯的最后时日。当夏布罗尔、特吕弗和戈达尔紧接着他们的处女作而继续创作时，其他年轻导演也都推出了他们的第一部长片。

许多新浪潮影片都能满足制片人在资金上的要求。这些影片都采取实景拍摄，使用便携式设备、无知名度的演员以及小型的制作团队，因而很快就能拍摄完成，并且比一般影片要节省一半以上的费用。这样的影片通常以无声拍摄，再进行后期配音。有三年时间，一些新浪潮电影获得了高额的利润。这一潮流也使让-保罗·贝尔蒙多（Jean-Paul Belmondo）、让-克洛德·布里亚利（Jean-Claude Brialy）、安娜·卡林纳（Anna Karina）、让娜·莫罗（Jeanne Moreau）以及其他一些明星声誉鹊起，并且在法国影坛引领风骚数十年。此外，实践证明新浪潮影片比许多更大的制作更适合于出口。

正如"新浪潮"这个名称所指示的那样，这个群体的大部分成功可以归因于这些电影制作者与他们的年轻观众之间融洽的关系。这些导演大多出生于1930年左右，并且以巴黎为工作基地。通过专注于描绘都市职业人士的生活以及潮流时尚、跑车、通宵派对、酒吧和爵士俱乐部，这类电影暗示着片中的咖啡馆场景是以直接电影那样的直接性捕捉拍摄的。这些电影在主题上也具有一致性：权威是不可信任的；政治与爱情的承诺也值得怀疑。影片人物毫无缘由的行为具有通俗存在主义的痕迹。这些电影也承袭了诗意现实主义、优质传统与好莱坞犯罪片的特色，常常以"蛇蝎美女"为中心。

新浪潮导演也有一些共同的基本叙事设想。像米开朗琪罗·安东尼奥尼与费德里科·费里尼一样，这些电影制作者通常围绕偶发事件与枝节片断建构影片的情节。他们也强化了开放性结局叙事的艺术电影惯例。《四百下》的著名结尾使得定格成为表达未解决的情境的一种大受欢迎的技巧（图20.13）。与此同时，意大利新现实主义电影混杂基调的特征也被推到了极致。在特吕弗、戈达尔与夏布罗尔的影片中，滑稽喜剧通常只出现在脱离焦虑、痛苦和死亡的瞬间。

此外，新浪潮是第一个系统地涉及先前电影传统的导演群体。对于这些前影评人而言，电影史是一种活生生的存在。《筋疲力尽》中，男主角模仿亨弗莱·鲍嘉，而女主角的形象则出自奥托·普雷明格的《你好，忧愁》（Bonjour Tristesse，1958）。《巴黎属于我们》中的派对常客们放映着《大都会》，而《四百下》中的男孩则偷了一张英格玛·伯格曼的《和莫妮卡在一起的夏天》的剧照。这些导演颂扬他们自己的名声，相互引用彼此的作品或引用《电影手册》同道的作品（图20.14）。电影受惠于

图20.13 安托万·杜瓦内尔（Antoine Doinel）在海边转向观众，已成为世界电影中最著名的定格镜头（《四百下》）。

图20.14 夏布罗尔的《表兄弟》中，一位借阅者发现了一本由埃里克·侯麦和夏布罗尔撰写的关于希区柯克的书。

历史的这种意识，促成了1960年代反身性电影制作的开展。

由于《电影手册》影评人喜好具有个人世界观的电影，因此不足为奇的是，新浪潮并不像德国表现主义或苏联蒙太奇那样合而成为一种风格一致的电影运动。这些导演的职业生涯在1960年代的发展，显示出新浪潮只是不同性情气质的一个短暂联盟。其中两位最具代表性和影响力的导演是特吕弗与戈达尔（参见"深度解析"），然而他们的一些同僚也都在电影业中开创了一番长期的事业。

克洛德·夏布罗尔曾经写道："当你找到一笔资金拍摄第一部电影时，你就成为一名导演。"[1] 他以妻子继承的财产拍摄了《漂亮的塞尔日》，该片赢得了优秀电影补贴金，在发行之前就差不多已经收回成本。《表兄弟》的成功，使得夏布罗尔又很快地拍摄了几部影片。他对希区柯克的钦佩，使他转向拍摄情绪多变的心理剧情片，而且通常带有怪诞幽默的笔触（《好女人们》、《奥菲丽亚》）。夏布罗尔艰难地制作了一些耸动的间谍片之后，着手拍摄一系列心理惊悚片：《不忠》（*La Femme infidèle*）、《禽兽该死》（*Que la bête meure*，1969）、《屠夫》（*Le Boucher*，1970）以及一些其他影片。像希区柯克一样，夏布罗尔探索中产阶级的紧张生活如何爆发形成疯狂与暴力。到2001年，夏布罗尔共拍摄了五十多部长片和几部电视剧，他一直是来自《电影手册》的最具商业灵活性与务实性的导演。

深度解析　弗朗索瓦·特吕弗和让-吕克·戈达尔

作为朋友、《电影手册》影评人、联合导演（1958年的一部短片）和最终的敌对者，特吕弗和戈达尔有效地确立了新浪潮的两极。一个人证明了青年电影可以振兴主流电影；另一个人则证明新一代亦能对普通电影的舒适和愉悦充满敌意。

作为一个热忱的影迷，弗朗索瓦·特吕弗在影评人安德烈·巴赞的庇护下长大。在拍摄了一部著名的短片《顽皮鬼》（*Les Mistons*，1958）之后，特吕弗设法筹资拍摄了《四百下》。这部关于一个离家出走的孩子的电影在特吕弗的作品中形成了一种自传式的张力。他接下来拍摄的一些长片显示出另外两种将在他的事业生涯中一再出现的倾向：对犯罪情节即兴的、充满深情的戏仿式处理（《射杀钢琴师》），以及对不快乐的情事忧郁而抒情的处理（《朱尔与吉姆》）。对世界各地的很多观众而言，这三部电影确立了新浪潮的含义。

从风格上看，特吕弗的早期电影炫耀地运用着变焦镜头、碎片化的剪辑、随意的构图以及突然进出的古怪幽默或意外的暴力。有时，这些手法捕捉到人物的活力，比如《四百下》中安托万·杜瓦内尔在巴黎四处疯狂飞奔，或是朱尔、吉姆和凯瑟琳郊游时摄影机围绕他们的华尔兹一样的运动。在《射杀钢琴师》中，情绪的极端变化也被突然的切出镜头强化；当歹徒发誓说"如果我没有说实话，我妈妈就会死"，特吕弗切到了一个老太太倒地的镜头。但特吕弗的技巧越来越多地注入了低调的浪漫主义，比如《射杀钢琴师》结尾对查理麻木面孔的端详或者凯瑟琳的图像转变为定格（图20.15）。

特吕弗始终忠实于《电影手册》的遗产，在每一部影片都会提及他最喜爱的电影历史时期以及他

[1] Claude Chabrol, Et Pourtant je tourne... (Paris：Laffont, 1976), p. 181.

深度解析

图20.15 定格而形成的快照画面（《朱尔与吉姆》）。

崇敬的导演（刘别谦、希区柯克、雷诺阿）。《朱尔与吉姆》将故事背景设定在电影历史的初期，提供时机纳入了一段默片段落并使用了老式的圈入圈出。

特吕弗并不试图破坏传统电影，而是使之更新。在《电影手册》精神之下，他通过在个人表达和考虑观众之间取得平衡，丰富了商业电影制作："我必须感觉到我是制作一个娱乐项目。"[1]二十多年里他又拍摄了十八部电影。也许是为了寻求与观众更为直接的联系，他也从事表演工作，在他自己的作品和斯皮尔伯格的《第三类接触》（*Close Encounters of the Third Kind*，1977）中出演角色。他的作品包括轻松的娱乐片（《情杀案中案》[*Vivement dimanche!*，1983]），对青春苦乐参半的研究（《偷吻》[*Baisers volés*，1968]），以及更深思熟虑的电影（《野孩子》[*L'enfant sauvage*，1970]）。在他生命的晚期，他创作了几部激烈的心理困扰探索片（《阿黛尔·雨果的故事》[*L'histoire d'Adèle H.*，1975]；《绿屋》[*La chambre verte*，1978]；参见彩图26.9）。特吕弗的最后一部电影《最后一班地铁》（*Le dernier métro*，1980）取得国际性的成功，他仍然是最受欢迎的新浪潮导演。

更耐琢磨的是让-吕克·戈达尔的作品。像特吕弗一样，他也是一位激烈和苛刻的影评人。他很快就成为最具挑衅性的新浪潮电影制作者。他的早期作品只有《筋疲力尽》在商业上获得显著成功——部分应归功于贝尔蒙多不羁的表演和特吕弗的剧本。这部电影以其手持摄影、不平稳的剪辑以及对让-皮埃尔·梅尔维尔和莫诺格兰B级片的致敬展现了新浪潮的特色。在接下来的十年中，戈达尔每年至少拍摄两部长片，很显然，与《电影手册》的任何其他导演相比，他更多是在重新定义电影的结构与风格。

戈达尔的工作提出了关于叙事的一些基本问题。虽然他最初的一些影片，如《筋疲力尽》和《女人就是女人》都有着相当简单的情节，但他逐渐走向一种更为碎片化的拼贴结构。故事仍然是明显的，但它却偏入了无法预知的路径。戈达尔并置排演的场景与纪录片素材（广告、连环画、街道上经过的人群），常常与叙事没有关联。与新浪潮的同辈们相比，戈达尔把从侦探小说或好莱坞电影之类的大众文化中提取的传统，与对哲学或前卫艺术的指涉融合到一起（他的许多风格化的旁白，使人想起左派和情境主义者的作品；参见本书第21章"抽象、拼贴与个人表达"一节）。戈达尔作品中的这种不一致、离题和不统一，使得大多数新浪潮电影相形之下相当传统。

[1] 引自 Peter Graham, ed., *The New Wave* (Garden City, New York: Doubleday, 1968), p. 92.

> 深度解析
>
> 《筋疲力尽》使得手持摄影和跳切成为戈达尔的特征（参见图20.6）。他后来的电影对电影风格进行了更为广泛的探索，并对常规电影技巧进行了质询。画面构图偏离中心；摄影机兀自移动以探索周遭环境。戈达尔最具影响力的创新之一是设计看似惊人扁平化的镜头（图20.16）。
>
> 没有什么能比戈达尔对感觉和感官的攻击离特吕弗对观众的包容态度更远的了。在特吕弗的《日以作夜》（*La Nuit américaine*，1973）中，电影制作成为一种快乐的聚会，每个人都可以被原谅。戈达尔的《轻蔑》与之相反，把电影看成一种施虐受虐的实践。为了保住工作，一名编剧把他的妻子与一个唯利是图的制片人单独留在一起，然后他怀疑她不忠而嘲弄她。他的游戏和她对他的轻蔑导致她的死亡。弗里茨·朗扮演了作为导演的自己，看起来就是流亡中的奴隶。反讽的是，戈达尔对电影界的批判却使用大预算电影的资源创造出引人入胜的彩色构图（彩图20.1）。
>
> 这些作品引起了激烈的争论。1960年代中期之后，戈达尔继续发展，并总是引起注意。即使是贬低他的批评者也承认他是法国新浪潮中最被广泛模仿的导演，也许是整个战后时期最有影响力的导演。特吕弗以特有的慷慨大度评价说："电影已被划分为戈达尔之前的电影和戈达尔之后的电影。"[1]
>
>
> 图20.16 戈达尔镜头取景中绘画般的浅平感（《随心所欲》）。
>
> [1] 引自Jean-Luc Douin, *Godard* (Paris: Rivages, 1989), p. 26。

虽然埃里克·侯麦比他在《电影手册》的多数朋友都要年长将近十岁，但他的名声却来得较晚。侯麦是一位喜好深思的美学家，他严谨地遵循着巴赞的教诲。《狮子星座》类似于《偷自行车的人》，主要是描绘一个无家可归的男人穿梭于炎炎夏日的巴黎街头（图20.17）。

《狮子星座》之后，侯麦着手拍摄他的"六个道德故事"，幽默讽刺地探究挣扎着平衡理智与情爱冲动的男男女女。在这一系列的第一部长片《女收藏家》中，放浪的海蒂引诱过度理智的阿德里安，但是又始终不让他接近（图20.18）。这部影片成功之后，侯麦能够接着以《莫德家的一夜》、《克莱尔之膝》（*Le genou de Claire*，1970）和《午后之爱》（*L'amour l'après-midi*，1972）完成他的第一个系列影片。在1980年代，他完成了第二个系列"喜剧与谚语"，并且启动了另一个系列"四季故事"（1990—1998）。到八十多岁时，侯麦仍在继续执导，包括16毫米影片和数字电影（《贵妇与公爵》[*L'Anglaise et le duc*，2001]）。侯麦的电影在打击人物的自负之际仍然同情追寻幸福的努力，具有社会风俗小说（novel of manners）或雷诺阿电影的风味。

与侯麦偏好简明而巧妙的反讽故事不同，《电

图20.17 《狮子星座》中的巴黎街景和一个疲惫男人的步态。

图20.18 知识分子阶层男女之间的调情：侯麦的独特世界在《女收藏家》中形成。

图20.19 有着阴险的弦外之音的排演场景（《巴黎属于我们》）。

图20.20 《疯狂的爱》中拍摄的戏剧排演。

影手册》的另一位影评人雅克·里维特的电影则极力捕捉生活本身的无穷性。《疯狂的爱》（L'Amour Fou，1968）片长超过4个小时，《出局》（Out 1, noli me tangere，1971）则长达12个小时。这种异乎寻常的片长，使得里维特能够慢慢地展现日常生活的节奏，在它们背后，观众感到复杂的、半遮半掩的阴谋潜藏在那里。

《巴黎属于我们》首创了这种妄想狂的剧情结构。一个年轻的女人被告知，无形的世界统治者已经把一个人逼迫自杀，而且很快就要杀害她所爱的男人。该片受到弗里茨·朗的极大影响，他那命运和预兆的寓言深受里维特的推崇。《巴黎属于我们》也显示了里维特对于戏剧的着迷。在一条情节线中，一名雄心勃勃的导演试图在简陋的条件下排演《伯里克利》（Pericles，图20.19）。《疯狂的爱》更是精心地发展了这个电影主题，让一个16毫米电影制作小组拍摄记录一个剧团的排演（图20.20）。里维特的影片在新浪潮鼎盛时期被视为边缘，他的作品对1970年代的法国电影产生了强烈的影响。

在技巧上更为风格化的是雅克·德米的影片，他是以《萝拉》（献给马克斯·奥菲尔斯以纪念《劳拉·蒙特斯》）一片开始他的导演生涯的。《萝拉》

与《天使湾》(La baie des anges, 1963)所采用的人工布景和服装,成为德米电影的商标。德米的《瑟堡的雨伞》甚至以全部对白都唱出来的做法,更为激烈地打破了现实主义。米歇尔·勒格朗(Michel Legrand)的通俗配乐与德米鲜艳夺目的色彩配置,使得这部影片获得了极大的商业成功。在《柳媚花娇》中,德米对米高梅歌舞片表达了敬意,创造了整个城市的人们随着主人公心情变化而起舞的场景(图20.21)。德米的大多数影片都有着令人困惑的鲜明反差:视觉设计奢侈华丽,而情节线则陈腐甚至粗俗。

"新浪潮"的标签也常应用于那些与《电影手册》群体几乎没有共同性的导演。例如,尼科斯·帕帕塔奇斯(Nikos Papatakis)粗野的《深渊》(Les Abysses, 1963),似乎主要是受到荒谬剧的影响,是一部描绘两名疯狂女佣的心理剧(图20.22)。相反,主流的路易·马勒将新浪潮的风格挪用于他的《扎齐在地铁》(图20.23)。总之,新浪潮这面大旗下允许各种各样的年轻电影制作者出现。

新电影:左岸派

1950年代末期另一个电影制作者的松散联盟也脱颖而出——它以"左岸派"群体而知名。他们大多比《电影手册》的成员年长,而且对电影没有那么狂热,他们倾向于认为电影类似其他艺术,尤其类似于文学。其中一些导演——阿兰·雷乃、阿涅丝·瓦尔达和乔治·弗朗叙——都已经以他们不同寻常的纪录短片而闻名于世(参见本书第21章"法国:作者纪录片"一节)。然而,跟新浪潮一样,他们也实践着电影的现代主义,他们在1950年代末期的崛起受益于年轻大众对于实验创作的浓厚兴趣。

1950年代中期出现的两部影片是具有重要意义的先驱之作。亚历山大·阿斯特吕克的摄影机－笔

图20.21 《柳媚花娇》:整个城市兴高采烈地舞蹈。

图20.22 (左)《深渊》:根据帕潘姐妹的杀人故事改编。她们正在野蛮地剥离墙纸。

图20.23 (右)愉悦欢快呼应着马克斯兄弟的影片(《扎齐在地铁》)。

宣言对作者理论具有重要的刺激作用（参见本书第19章"作者理论的兴起和传播"一节），他拍摄的《糟糕的相遇》（Les Mauvaises rencontres，1955），运用闪回与旁白叙述的手法，讲述一名与为人堕胎者有关联而被带到警察局的妇女的过去生活。更重要的则是阿涅丝·瓦尔达的故事短片《短岬村》（1955），该片主要描述的就是一对夫妇随意地漫步行走。但是非职业演员和真实场景，与这对夫妇风格化的俏皮画外音对话产生了冲突（图20.24）。这部电影的省略剪接在当时的电影创作中也是独一无二的。

左岸电影的典范原型之作是阿兰·雷乃执导、玛格丽特·杜拉斯（Marguerite Duras）编剧的《广岛之恋》。《广岛之恋》于1959年推出，与《表兄弟》与《四百下》一起广受瞩目，也进一步证明法国电影正在自我更新。然而《广岛之恋》同夏布罗尔和特吕弗的作品有着极大的不同。这部兼具高度智性和感官震撼的影片，以一种令人困惑不安的方式将现在与过去并置在一起。

一名法国女演员来到广岛演出一部反战的影片。一名日本男子爱上了她。他们经过两天两夜的做爱、聊天、争吵，获得了一种模糊的彼此理解。与此同时，她在德国占领时期爱上一名德国军人的回忆也出其不意地浮现。她极力想要将自己在第二次世界大战期间所遭受到的痛苦折磨，与广岛在1945年遭受原子弹摧毁的可怕创伤联系起来。这部电影以这对情侣表面上的和解为结尾，暗示我们难以完全了解任何历史的真相，如同我们难以了解另外一个人。

杜拉斯将她的剧本建构成一首二重唱，片中的男女声音交织于影像之间。观众时常不知道电影的声轨上到底是真实的交谈、幻想的对话，还是片中人物的说明评论。这部电影从眼前故事的事件，跳跃到不时出现的广岛纪录片片段，或是女演员青少年时期在法国的镜头（图20.25，20.26）。虽然电影观众在1940年代和1950年代已经看过闪回的电影结构，但是雷乃却使得这样的时间转换突兀且碎片化。在许多情况中，它们都暧昧不明地徘徊于回忆与幻想之间。

在《广岛之恋》的后半段中，日本男子在一个夜晚穿梭于城市之中追寻法国女子。此时她内心的声音取代了闪回，解释着当下正在发生的事情。如果说这部电影的前半段以其快速的节奏使观众感到迷惑，那么它的后半段则大胆地减缓了他们漫步的时间、她神经质的抗拒以及他耐心的等待的节奏。这种节奏迫使我们去观察他们行为举止之间的细微

图20.24 《短岬村》中，夫妇俩在进行哲理性的辩论，背景中的渔民正在劳作。

图20.25，20.26 《广岛之恋》：当这对恋人躺卧在床，雷乃突然切到了女主角德国情人的镜头。调子较为灰暗的胶片帮助标记出这是遥远的过去。

变化，也是安东尼奥尼《奇遇》的先声。

《广岛之恋》在1959年戛纳电影节的非竞赛单元放映，并且荣获国际影评人奖。该片所造成的轰动，在于它亲密细腻的性爱描绘，以及它讲述故事的技巧。它暧昧地混合着纪录片式的现实主义、主观的召唤和作者的评论，成为国际艺术电影发展历程中的一个里程碑。

《广岛之恋》使雷乃获得了国际声誉。他紧接着拍摄的作品《去年在马里昂巴德》将现代主义的暧昧性推到一个新的极致。在这个描述三个人邂逅于一个豪华旅馆的故事中，混合了幻想、梦境——以及现实，如果的确有供发现的现实的话（图20.27）。雷乃的再下一部影片《穆里埃尔》没有运用闪回，但过去的生活仍明显地可见于一个年轻人拍的讲述他自己服役于阿尔及利亚的创痛经历的业余电影中。与《广岛之恋》相比更为明显的是，这部影片提出了一些政治的问题。片名中的穆里埃尔是一名遭受法国占领者折磨的阿尔及利亚人，却一直不曾出现。雷乃通过比新浪潮粗略的跳切精确得多的跳动剪辑（jolting editing），强化了当时的焦虑不安（图20.28，20.29）。

《广岛之恋》的成功促使左岸派的其他电影制作者也推出了他们的长片。乔治·弗朗叙的《没有面孔的眼睛》（图20.30）与《审判者》充满了智慧，以简略的超现实手法重拍古典的类型，并且表达对弗里茨·朗、路易·费雅德等导演的敬意。雷乃的剪辑师亨利·科尔皮（Henri Colpi）得以拍摄《长别离》（*Une Aussi longue absence*，1960），讲述一名咖啡馆老板娘把一个流浪汉当成是她回家丈夫的故事。该片断断续续的断裂场景和出乎意料的剪接，预示着《穆里埃尔》的出现。玛格丽特·杜拉斯不仅为科尔皮和雷乃撰写剧本，自己终于也开始了电影制作（参见第25章）。

雷乃电影蜚声影坛，也使另外一位文学家转而执导电影。小说家阿兰·罗布—格里耶在撰写了《去年在马里昂巴德》的剧本之后，开始以一部《不朽的女人》跻身导演之列。这部电影延续了《去年在马里昂巴德》对"不可能"的时间与空间的阐释（图20.31，20.32）。罗布—格里耶的第二部

图20.27 《去年在马里昂巴德》：画面中的人物有阴影，而树木却没有。

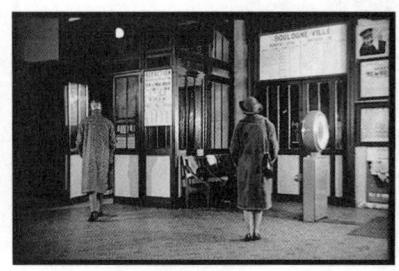

图20.28，20.29 《穆里埃尔》：阿方斯从桌边起身的镜头，切换到处于另一场景空间中的下一个镜头，但他仍处于画面同一位置。

图20.30 《没有面孔的眼睛》中，主人公惨白的面部化装指涉了无声电影的化装。

电影《欧洲特快》，是一部对于故事讲述充满自觉的作品，三名作家被安排在同一列火车里，撰写有关国际毒品走私的故事。电影向我们展现他们撰写的情节，并且将他们在讨论中所产生的变化和修改也都呈现出来。

《广岛之恋》的突破也促使阿涅丝·瓦尔达制作了长片《五点到七点的克莱奥》。尽管片名中所指的时间是两小时，但这部影片描述的是一名女演员等待着一个极为重要的体检结果的95分钟。瓦尔达将全片分割成十三个"章节"，并且插入各种离题元素（图20.33）。该片的内容非常丰富，与疾病的主题产生令人惊讶的强烈对照，使它看起来更接近于新浪潮的格调，然而影片操纵故事时序发展的实验，也具有左岸群体典型的智性风味。

瓦尔达继《五点到七点的克莱奥》之后的电影包括引起争议的《幸福》，影片暗示任何一个女人都能够轻易地取代另一个女人，这使观众感到困惑不安。瓦尔达以一种现代主义者攻击传统道德的典型方式，引用雷诺阿《草地上的午餐》的对白，其中一位人物宣称："幸福也许存在于对大自然法则的屈服顺从。"

新浪潮和左岸派这两个群体仅仅风光了几年。法国的电影观众数量仍旧持续下滑。一些新导演的作品——著名的有雅克·罗齐耶的《再见菲律宾》——耗费了庞大的拍摄资金。到了1963年，新电影已经不再卖座，年轻导演要开创导演事业就跟十年前一样困难。一些执著不屈的制片人，如乔治·德·博勒加尔（Georges de Beauregard）、阿纳托尔·多曼（Anatole Dauman）、马格·博达尔（Mag Bodard）与皮埃尔·布朗贝热（Pierre Braunberger），都能资助重要的电影制作者，但卖座好得多的是克洛德·勒鲁什（Claude Lelouch）这样的导演，他的《一个男人和一个女人》（*Un homme et une femme*，1966）运用新电影的技巧装饰传统的浪漫情节。

无论如何，1960年代的法国电影是全球最被广为推崇和模仿的电影之一。优质传统已经被朝气蓬勃的电影现代主义所取代。

意大利：青年电影与通心粉西部片

1950年代末和1960年代初，意大利的电影工业状况要比法国好得多。较高的票价弥补了观众人数的下滑。美国的进口影片逐渐减少，而意大利的电影则在国内占有广大的市场。经证明，国际市场青睐于意大利恐怖片、《意大利式离婚》（1961）之类的喜剧片，以及像《大力士赫拉克勒斯与吕底亚的

图20.31，20.32 《不朽的女人》中，男主角透过百叶窗向外凝视，而在下一个静止的画面中，他所追求的神秘女人也正同样凝视着。

图20.33 《五点到七点的克莱奥》中，克莱奥对着摄影机唱歌。

女王》（*Ercole e la regina di Lidia*，1959）之类复兴的"神话"史诗片。美国与欧洲的公司不断寻求与意大利的公司联合制作。电影城制作了大量电影，而迪诺·德·劳伦蒂斯则于1962年在罗马郊外建造了一座庞大的电影制片厂。到了1960年代初期，意大利已经成为西欧最具实力的制片中心。

最具名望的导演是费里尼和安东尼奥尼，他们在1960年代初期的作品巩固了他们作为电影作者的声誉（参见第19章）。电影工业的扩大发展也使许多新导演能够从事创作。大多数很快就进行流行电影类型的拍制，然而也有一些导演变得更具声望和影响力。正如我们所能预料的那样，他们通常具有与新现实主义传统相关的特性。

对新现实主义直截了当的更新出现于埃尔曼诺·奥尔米（Ermanno Olmi）的作品中。《工作》（*Il Posto*，1961）一开场，展现的是一个年轻人刚起床，他的父母正在准备早餐，似乎延续着《风烛泪》（参见本书第16章"深度解析：《风烛泪》"）中对于日常生活耐心细致的观察。《工作》同时具有国际青年电影的特色，因为它采用了松散的叙述方式，超越了新现实主义的规范。片中年轻人对一个行政事务工作的申请、办公室琐屑的例行公事，以及职员忧郁痛苦的生活，都以一种轶事趣事的离题枝节形式呈现出来（图20.34）。浪漫的情节线总是难以展开。奥尔米沉静悲悯的讽刺笔触类似于捷克的一些年轻电影制作者，如伊日·门策尔（Jiří Menzel）。

新现实主义对社会批评的推进，被那些认同为左派的新进电影制作者予以强化。塔维亚尼（Taviani）兄弟维托里奥（Vittorio）与保罗（Paolo）的作品也许最接近新现实主义的根源，他们在1970年代扬名国际。弗朗切斯科·罗西曾经担任维斯康蒂《大地在波动》的助理，他拍摄了《龙头之死》

图20.34 《工作》：一个老员工的死亡使得主人公能在拥挤的办公室中占据最前面稍好一点的空桌。

（*Salvatore Giuliano*，1961），将探究一名西西里岛强盗之死的半纪录片式的调查询问，与不按年代顺序排列的闪回融合在一起（图20.35）。马尔科·贝洛基奥（Marco Bellocchio）以《怒不可遏》（*I pugni in tasca*，1966）和《中国已近》（*La Cina è vicina*，1967）将一种对正统共产主义的新左派批判呈现在银幕上。吉洛·蓬泰科尔沃（Gillo Pontecorvo）比这些导演都要年长一些，也贡献了这种趋势中最重要的作品之一《阿尔及尔之战》（*La battaglia di Algeri*，1966）。这部经过重新搬演的半纪录影片，运用真实电影（cinéma vérité）的惯例，直接呈现阿尔及尔独立战争（图20.36）；然而，和罗西一样，蓬泰科尔沃也采用复杂闪回结构，显示出雷乃与其他实验电影制作者的影响。

在皮耶尔·保罗·帕索里尼（Pier Paolo Pasolini）的作品中，新现实主义的冲动也遭遇到激进的现代主义。身为一名非正统的马克思主义者、同性恋者以及热衷于天主教的非信奉者，帕索里尼在意大利的文化界引发了一场骚动。他在拍电影之前已经是一位著名的诗人兼小说家。他曾撰写过几部剧本，其中最著名的是费里尼的《卡比利亚之夜》。他为

图20.35 《龙头之死》：士兵在一个村庄的街道上排成一列，这个村庄一直以来帮助主人公。

图20.36 《阿尔及尔之战》中的手持摄影给予了一种战争报道的风格，摄影机正跟随士兵侵入一个公寓区。

自己的电影挑选演员，采用的是维托里奥·德·西卡曾经接受的原则："我选择演员是因为他们本身的样子，而不是因为他们能假装成什么样子。"[1]然而帕索里尼声称，自己得益于卓别林、德莱叶与沟口健二的理念，即电影作者能够揭示这个世界史诗与神话的维度。

帕索里尼在《寄生虫》（*Accatone*，1961）和《罗马妈妈》（*Mamma Roma*，1962）中对于都市贫穷生活毫无遮蔽、赤裸裸的检视，被誉为对新现实主义的回归。然而帕索里尼对于周围环境的处理，似乎更多的是受益于布努埃尔的《被遗忘的人》，不仅在于影片中有展现野蛮暴力的场景，而且在于有令人困惑不安的梦境影像。帕索里尼批评新现实主义太过于依附抵抗政治，并且过于依恋表面的真实。他曾说道："新现实主义里的事物，是以一种疏离的、混合着人性温暖和反讽的方式描绘出来的——这些特色都不是我所具备的。"[2]

帕索里尼的早期电影中，也展现出他称为"pasticchio"的特色，即将广泛的不同听觉与视觉材料"混杂在一起"。在让人想起文艺复兴绘画作品的画面中，片中人物满嘴粗俗的语言。在一些真实电影的街景中，配上巴赫或莫扎特的音乐。帕索里尼对于这些技巧上的差异进行了解释，声称农民和城市最低阶层的工人阶级，保留着与前工业时期神话的一种联系，这正是他在电影中引用以往伟大艺术作品所企图唤起的。

这种被帕索里尼称为风格化"污染"（contamination）的策略，在《马太福音》（*Il vangelo secondo Matteo*，1964）中，可能最不会令观众感到困惑不安，也不像他先前的著述和电影，这部影片赢得了来自教会的赞赏。这部圣经故事的影片，以一种比好莱坞或电影城出品的史诗电影更为写实的方式呈现出来。帕索里尼将耶稣描绘成一位狂热的、常常失去耐性的传教士，而且他也细致地描绘了人物粗糙的身躯、多皱纹的皮肤和缺落的牙齿。然而，《马太福音》并不只是一部新现实主义版的圣经。电影技巧被混杂在一起。巴赫和普罗科菲耶夫的音乐与非洲的弥撒卢巴（Missa Luba）乐曲，竞相出现于配乐中。出自文艺复兴时期绘画作品中的脸庞，以一种突兀的变焦镜头拍摄呈现。耶稣被彼拉多审判的那个场景，由置身于一群围观者中的一架

[1] 引自 Oswald Stack, *Pasolini on Pasolini* (Bloomington: Indiana University Press, 1969), p.49。

[2] 同上，p.51。

手持摄影机进行拍摄，像是一个无法靠近的新闻记者（图20.37）。

帕索里尼是由实验作家转行来的电影工作者，在某些方面有些像阿兰·罗布—格里耶。然而贝尔纳多·贝尔托卢奇（Bernardo Bertolucci）则代表着相当于意大利新浪潮的导演。他在19岁时曾经担任过《寄生虫》的助理导演，而且帕索里尼也为他的第一部电影《死神》（*La Commare secca*，1962）提供剧本。他是一位狂热的影迷，青少年时期曾旅行法国，埋头于法国电影资料馆观看电影。虽然贝尔托卢奇强烈地认同于新浪潮的电影工作者，但是他精致的结构与雅致的技巧，都使他的电影更接近于如同雷乃的老一辈现代主义者的作品。在《死神》中，有一场画外警探审问凶杀案嫌疑人的戏，闪回展现出每个嫌疑人陈述的事件版本。这个我们所熟悉的现代主义手段曾被用于《公民凯恩》与《罗生门》，在此被运用于一个经典的新现实主义情境——令人联想起《偷自行车的人》与《卡比利亚之夜》中的钱包失窃案。

图20.37 《马太福音》：从犹大的视点，我们从旁观者的头顶上看到了这场审判。

贝尔托卢奇在这个时期最著名的电影，就是那部自传式影片《革命之前》（*Prima della rivoluzione*，1964）。该片讲述的是一个年轻人爱上自己姨妈的故事。影片集中展现了对《电影手册》电影和好莱坞导演的指涉，并且显示出这位导演对于艺术电影所常用的那种用以迷惑观众的技巧相当精湛纯熟（图20.38—20.42）。贝尔托卢奇避免戈达尔式的极端分裂技巧、以极其精致的技巧拍摄温和的现代主义电影，这种手法在1970年代与1980年代期间被他充分发挥，并且获得成功。

图20.38 《革命之前》中让人迷失的时间杂耍：姨妈正在把她一生的照片摆在床上，进行分类。

图20.39 一些照片的特写，然后……

图20.40 ……贝尔托卢奇将镜头切到了空床，跟进；她在背景中进入了房间。

图20.41 （左）然后，贝尔托卢奇继续展示铺在床上的照片……

图20.42 （右）……姨妈把照片慢慢地翻过来。空床的镜头使时间发生混乱：是镜头拍乱顺序了，还是另外一种情况，姨妈回到床上又把照片摆了出来？

电影工业的繁荣，使得奥尔米、帕索里尼、贝尔托卢奇以及其他许多导演都能进入电影制作行业。然而，就像法国一样，这个大好的时机稍纵即逝。1963至1964年间出现了一个危机。当时的古装史诗片不再受到欢迎，而且许多公司都遭受到重大的票房挫败，特别是维斯康蒂的《豹》（1963）和奥尔德里奇的《天火焚城录》（*Sodom and Gomorrah*, 1963）。1965年，政府着手干预，并且提出了一个类似于法国的扶助政策：为优秀影片设立奖金、提供银行贷款保证、确立特别基金的信用。

当这项政策带来新一轮的电影制作繁荣期时，制片人都转向低成本的新类型电影制作，像是性爱电影和模仿詹姆斯·邦德系列的电影。马里奥·巴瓦（Mario Bava）将新式情色主义、巴洛克式的布景设计，以及奇异的摄影机运动引入充满幻想的惊悚片（《黑色安息日》[*I tre volti della paura*, 1963]、《血与黑蕾丝》[*Sei donne per l'assassino*, 1964]）。而在国际上最为成功的意大利类型片，则是英语国家所称的"通心粉西部片"，其中最成功的实践者是塞尔吉奥·莱昂内。

莱昂内是一个美国漫画与黑色电影迷，同新浪潮的导演们一样，他也是一个狂热的影迷。他曾经为他的父亲罗伯托·罗贝蒂（Roberto Roberti）、德·西卡（《偷自行车的人》）以及一些来意大利制作电影的美国导演担任过助理导演。莱昂内在执导了两部古装史诗片之后，转而拍摄这种类型，制作人希望以此能够重新稳定意大利的电影工业。

《荒野大镖客》（*Per un pugno di dollari*, 1964）、《黄昏双镖客》（*Per qualche dollaro in più*, 1965）和《黄金三镖客》（*Il buono, il brutto, il cattivo.*, 1966）成了通心粉西部片的原型之作。说话简洁、下颌胡子拉碴的克林特·伊斯特伍德（Clint Eastwood）漫步穿行于一个怪诞荒谬的世界，这个世界依据黑泽明的武士片形塑而来。莱昂内的西部片具有一种冷酷的写实风貌——破败的小镇、污秽的套头披巾，以及大多数观众前所未见的可怕暴力。然而，它们也展现出一种几乎歌剧式的奇观。广袤的地势（在西班牙以低廉的成本拍摄）同眼睛或手的宽银幕特写镜头并置在一起。广角镜头则扭曲画面的深度（彩图20.2）。莱昂内炫耀华丽的视觉风格，将西部片的传统推向一个纯粹仪式的层次，因此，一场酒吧间的对峙，成了如同爱森斯坦《伊凡雷帝》中延展、风格化的冲突场面。然而，莱昂内也常以冷酷的反讽幽默来减缓他紧张场面的气氛。

在每一部电影中都有恩尼奥·莫里康内（Ennio Morricone）的配乐，有时以高亢嘹亮的弦乐歌颂英雄行为，有时则以倏忽的哨声或弦声加以嘲弄。莱昂内声称莫里康内是他的"编剧"，因为作曲家能够以一个突如其来的表现性和弦来取代一句对白。莫里康内也能帮助莱昂内强化电影的主题内涵。就像在《黄昏双镖客》的结尾中，枪战与斗牛之间的对比，不仅展现于斗牛场模样的竞技场，更在于震撼人心的墨西哥铜管配乐。

"镖客"三部曲的巨大成功促进了通心粉西部片的制作，并且使莱昂内、莫里康内和伊斯特伍德扬名世界。虽然莱昂内创作的是流行的类型片，然而他那华丽的风格，对这种类型惯例高度个人化的重新阐释，与那些更新与挑战新现实主义传统的艺术电影导演所做的相比，具有同样重大的意义。

英国：厨房水槽电影

当意大利发展出通心粉西部片，英国的电影制作则创造出许多新的电影类型，以试图挽回下滑

的电影观众人数。汉默影业（Hammer Films）是一家小规模的独立制片公司，却以一系列在国际上大受欢迎的恐怖片而获得知名度。其中许多只是重拍1930年代环球影业公司的影片，包括《德古拉》（*Dracula*，1958，特伦斯·费希尔[Terence Fisher]）和《木乃伊》（*The Mummy*，1959，特伦斯·费希尔）。它们比先前的电影更有血腥味，而且还极力炫耀其精美的制作水准，包括优雅的彩色摄影（彩图20.3）。

这股恐怖片风潮为这个时期最不寻常的影片之一，即迈克尔·鲍威尔《偷窥狂》（1959）的出现铺平了道路。虽然这部电影不是由汉默影业公司制作的，但是它的编剧曾经在该公司工作过。本片描述一名外表羞涩内向的年轻摄影助理，实际上却是一个变态的凶手。他把女性受害者死亡时痛苦的神情拍摄成16毫米影片。由于鲍威尔曾经与人合作执导了一些战后享有盛誉的影片，诸如《红菱艳》和《平步青云》（参见第17章），评论界难以理解他为什么要接拍这个肮脏下流的故事。然而，《偷窥狂》以一种在当时看来非同寻常的复杂性来探索性暴力的根源，具有预见性地将一个遭到虐待的儿童受害者与他日后的犯罪行为连接起来。本片还提出了一个电影媒介本身如何引发性欲冲动的问题（图20.43）。

如果说恐怖片构成了主流电影最独特的部分之一，那么"厨房水槽"（Kitchen Sink）的趋势（以其描绘卑微的日常生活而得名）则相当于英国的法国新浪潮。它的主要导演是崛起于自由电影（Free Cinema）的群体（参见本书第21章"国家电影委员会和自由电影"一节）。

1950年代中期，以叛逆劳动阶级为主人公的戏剧和小说创造出一个具有阶级意识的"愤怒青年"（angry-young-man）风潮。其中最重要的作品是约翰·奥斯本（John Osborne）的戏剧《愤怒的回顾》（*Look Back in Anger*），并由托尼·理查森（Tony Richardson）在1956年搬上舞台。1959年，理查森与其他人组建了一家名为伍德福尔（Woodfall）的制片公司，目的是想从自由电影的纪录短片拍摄转向长片的制作。

伍德福尔初期的电影之一，就是由理查德·伯顿（Richard Burton）主演的改编影片《愤怒的回顾》。与人疏远的主人公在一个露天市场经营糖果摊，他常向他的伙伴激昂地诉说不公平的阶级制度。他最好的朋友是他年迈的女房东，他常陪伴她去她丈夫的坟前看看（图20.44）。如同这种趋势的其他电影，《愤怒的回顾》中冷静的写实风貌，主要是得益于它大量的实景拍摄。

虽然《愤怒的回顾》的票房收入遭到挫败，但是伍德福尔公司同时拍摄的另外一部影片，推出得比《愤怒的回顾》早一点，则在票房上大获成功。《金屋泪》（*Room at the Top*，1959，杰克·克莱顿[Jack Clayton]）改编自一部小说，描述了一名玩世不恭的劳动阶层主人公，为了改善自己的生活而与工

图20.43 《偷窥狂》中，主人公站在银幕前，一个吓坏了的受害者的部分影像投射在他的身上。

厂主的女儿结婚。《金屋泪》详细描绘了英国地方城镇生活的幻灭感，片中对于性爱的直率坦承，以及对阶级憎恨的描绘都是非同寻常的。

厨房水槽电影中最经典的一部影片，也许是卡雷尔·赖兹（Karel Reisz）的《星期六夜晚和星期天早晨》（*Saturday Night and Sunday Morning*，1960）。亚瑟非常憎恶自己的工厂工作和他那被动顺从的双亲（图20.45），然而在电影的结尾，他和未婚妻站立着眺望一个郊外的住宅开发区，这个镜头暗示着他们面临的是同样沉闷无味的生活。

《星期六夜晚和星期天早晨》改编自艾伦·西利托（Alan Sillitoe）的一本小说，他也为理查森将自己的短篇小说改编成影片《长跑者的孤独》（*The Loneliness of the Long Distance Runner*，1962），该片描述了一个郁郁寡欢的囚犯在感化学校锻炼成为一名越野长跑运动员的故事。如同其他愤怒青年影片，《长跑者的孤独》运用取自法国新浪潮的技巧，其中包括以快动作表现主人公犯罪时的刺激心态，以手持摄影机拍摄呈现他在户外慢跑时精神振奋的状态。

《长跑者的孤独》也仿效特吕弗的《四百下》，影片以那个男孩装配防毒面具的定格画面作为结尾。

林赛·安德森（Lindsay Anderson）和《电影手册》的导演们一样，曾经是一位影评人，他激烈地批评英国电影由于拒绝面对当代生活而落入艰难狼狈的窘境。他的第一部长片《如此运动生涯》（*This Sporting Life*，1963）以一名矿工为主角，他试图成为职业橄榄球运动员，同时他又和他的女房东不断发生摩擦（图20.46）。安德森通过揭示主人公遭遇到腐败的运动赞助者，指责控诉资本主义社会。

厨房水槽电影只是一个短暂的潮流。《如此运动生涯》遭受挫败，而另一部截然不同的伍德福尔影片获得意外成功，使得电影制作者转向了新的方向。理查森摆脱冷峻的现实主义，转而拍摄了《汤姆·琼斯》（*Tom Jones*，1963）——改编自一部英国经典喜剧小说，并且邀请奥斯本撰写剧本。这部受到联艺资助的大预算彩色影片，大量地运用法国新浪潮的技巧（图20.47），它引起了巨大的轰动，并且赢得几项奥斯卡奖。

图20.44 （左）同许多"厨房水槽"电影一样，《愤怒的回顾》也渲染了包围着人物的阴暗的工业化景观。

图20.45 （右）《星期六夜晚和星期天早晨》的开场，展现了工作中的主角，我们听到他的画外声说："不要让混蛋打倒你，这就是我学到的。"

图20.46 （左）《如此运动生涯》中的男主角在情人的注视下与她的儿子玩耍，对于他这是一次难得的自我放松的生活插曲。"厨房水槽"电影常常对比乡村生活的平静与工业化杜会的压迫。

图20.47 （右）汤姆·琼斯转身追问观众是否看到女店主拿了他的钱包。

电影制作者不再描述工业城市里劳动阶级的生活，转而开始了一种描绘"摇摆的伦敦"（swinging London）生活形态的风尚。英国服饰与英国摇滚乐突然之间广为流行，而伦敦也被视为一个追逐时髦、社会流动与性自由的首都。一系列探讨肤浅"现代"（mod）生活方式的影片，在世界各地的艺术影院都获得了较大的成功。

例如，在《亲爱的》（*Darling*，1965，约翰·施莱辛格[John Schlesinger]）中，一名头脑简单的小模特通过一连串的恋爱崛起于社交界，最后嫁给一个意大利王子。《亲爱的》运用了许多来自法国新浪潮的技巧，比如跳切和定格画面。《阿尔菲》（*Alfie*，1966，路易斯·吉尔伯特[Lewis Gilbert]）则是一部男性版本的《亲爱的》，影片中一个自私而英俊迷人的男人勾引了许多女人，却逃避所有的问题，直到面临一名受害者的非法堕胎。《阿尔菲》仿效《汤姆·琼斯》的技巧，主人公在一旁对着摄影机说话，让观众分享他的想法。

卡雷尔·赖兹的《摩根事件》（*Morgan：a Suitable Case for Treatment*，1966），将厨房水槽电影时期的劳动阶层主角与对摇摆伦敦的喜剧批判相结合。一个出生于马克思主义家庭的男人，拼命阻止妻子与他离婚以嫁给一个势利的画廊老板。《摩根事件》把艺术电影的惯例运用于影片中幻想的场面，主人公把他人比作猩猩，并且想象着自己被处决的情景（图20.48）。

除了伦敦生活形态电影极为突出之外，许多创作人才也舍弃了厨房水槽电影的写实风貌。《汤姆·琼斯》的成功使得理查森前往好莱坞拍片，而阿尔伯特·芬尼（Albert Finney）、汤姆·康特奈（Tom Courtenay）、理查德·哈里斯（Richard Harris）和迈克尔·凯恩（Michael Caine）则都成了国际明星。好莱坞投资英国电影的策略也发生了改变。那些现实主义的亲密电影时常与一种更为鲜明的政治电影联系在一起，而此后许多著名的英国电影，不是一些费用昂贵的精品影片（通常得到美国的资助而拍摄完成），就是一些有创意的类型影片。

德国青年电影

在1962年2月举办的奥伯豪森电影节（Oberhausen Film Festival）上，西德电影界发起了一个崭新的推进电影发展的行动。26位年轻的电影工作者签署了一份宣言，宣告旧电影已经死亡。面对正在衰败的电影工业和不断减少的观众，这些签署人承诺要促使德国电影重振国际声誉。在经过3年的游说和公开辩论之后，中央政府在1965年初设立了德国青年电影委员会（Kuratorium Junger Deutsch Film）。这个机构根据已通过优秀短片证明了自己才华的导演的剧本，提供无息贷款。

德国青年电影委员会在短暂存在期间，资助拍摄了二十几部长片。这些影片全都是低成本拍摄计划，导演只能支付给演员微薄的薪水，并且几乎完全以实景拍摄。然而在这些"背包电影"

图20.48　摩根想象着自己在垃圾场里被处决，那里悬挂装饰着许多著名马克思主义者的照片。

（Rücksackfilme）中，许多具有令人震撼的创意。他们将当代德国描绘为一个充满破碎婚姻、腐败事件、反叛青年与随意性爱的国家。他们暗示着纳粹主义的余孽一直苟延至今。在将近二十年的改编经典名著之后，德国青年电影与实验性写作联合起来。与法国作者论的电影制作者们不同，德国青年电影追寻一种文学品质的电影。

后来，奥伯豪森的签署者承认那个宣言大多是夸大之词，然而也有部分签署者，诸如埃德加·赖茨（Edgar Reitz）和沃尔克·施隆多夫（Volker Schlöndorff），仍然尽力坚持他们的创作生涯。从长期的国际观点来看，这个时期最著名的两部处女作是出自亚历山大·克鲁格和让－马利·施特劳布的电影。

克鲁格原是一名专业律师，后来转向实验性写作，在看了《筋疲力尽》之后，又转向电影制作。他成为德国青年电影最坚定的拥护者。克鲁格是奥伯豪森宣言的签署者之一，也是游说鼓动成立青年电影委员会的核心人士。他曾协助创办联邦德国位于乌尔姆（Ulm）的第一所电影制作学校。与此同时，他拍摄了系列短片。1965年，他获得青年电影委员会的援助资金，完成了电影《告别昨天》（*Abscheid von Gestern*，1966）。克鲁格的风格丰富多样——跳切、快动作、插入的字幕、手持跟拍——以及他那片断、省略的故事讲述，坚实地将《告别昨天》置于1960年代的青年电影之列。片中的安妮塔·G.也许是个法国新浪潮女主角的形象：在城市里游荡，试图寻找工作，充当小偷，坠入情网，最后怀有身孕并被投入监狱。

然而，克鲁格与同时代的法国人不同，他努力赋予安妮塔历史意义。她的故事混合着大量纪录片资料：1920年代的儿童故事、直接电影式的访谈、老照片和老歌。安妮塔的困境说明了旧德国与新德国之间的连续性；这部电影的引语是"我们与昨日分离，不是因为无法跨越的深渊，而是变迁了的处境"。虽然克鲁格的叙事技巧并不鼓励观众完全认同于安妮塔，但是仍然具有节制的动人时刻（图20.49）。《告别昨天》获得国际认可之后，克鲁格也就成了将德国青年电影阐述得最为清楚明确的理论家，他提倡那些以新技巧解放观众想象力的电影。

并不为人们所熟知的另一位人物是法国出生的让－马利·施特劳布。他在年轻的时候，布列松的《布洛涅森林的女人们》，以及弗里茨·朗与德莱叶的电影给他留下了深刻的印象。施特劳布和他的妻子达妮埃尔·于耶（Danièle Huillet），将海因利希·伯尔（Heinrich Böll）的两部著作改编成了《马霍卡-莫夫》（*Machorka-Muff*，1963）和《没有和解》（*Nicht versöhnt oder Es hilft nur Gewalt wo Gewalt herrscht*，1965）。

和克鲁格一样，施特劳布将虚构素材和纪录片素材都并置在一起。《马霍卡-莫夫》是一部强调战后德国军国主义崛起的影片，全片以片断对话、动作和内心独白，与风景和头条新闻交叉剪接。这部影片将伯尔的短篇小说《柏林日记》压缩成18分钟。

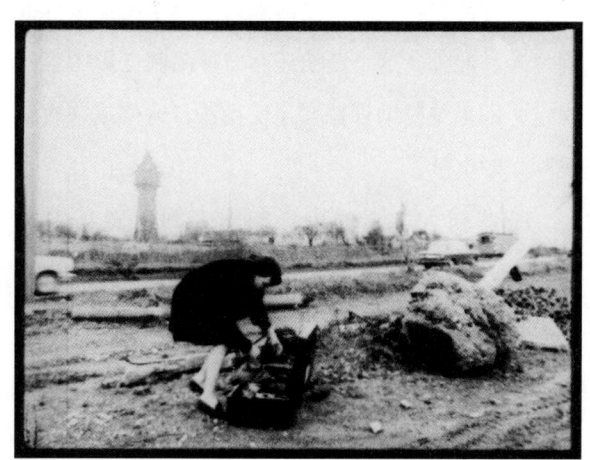

图20.49 《告别昨天》：逃跑中的安妮塔必须在路边换衣服。

《没有和解》中的压缩则更为大胆。施特劳布与于耶在仅有的50分钟里，通过一个家庭三代人的故事，追溯第一次世界大战、第二次世界大战与当代之间的连续性。影片采用故意缺乏表情甚至生硬的表演，许多人物毫无暗示地转换于现在与过去之间，以及断断续续的零碎场景，都使观众在第一次观看《没有和解》时几乎无法理解。这样的复杂情节伴随着自觉的视觉美感（图20.50）与现场录音——这对年轻的电影制作者来说是极为少见的，为了减少成本，他们通常运用后期配音。虽然德国的发行商拒绝承接《没有和解》，然而它却使施特劳布与于耶获得了青年电影委员会的资助，拍摄了一部关于巴赫生平的长片。这部电影以及他们后来的努力，都造成了相当大的国际影响。

到了1967年底，德国青年电影已经取得很多成功。《告别昨天》和沃尔克·施隆多夫的《青年特尔勒斯》（Der junge Törleß，1966），分别获得了8个电影节奖项，而其他的一些影片也在国际市场表现良好。但是，导演们在原则问题上各有分歧，并且努力竞争稀少的资源，从而逐渐分道扬镳。主流电影业成功地游说成立新的补助方式，并在1968年1月开始实施电影推广法。新法排斥初次执导的导演，偏袒那些能够很快地拍摄出系列低成本商业影片的制片人。此外，这个新法还有一项限制电影内容的规定，即拒绝赞助那些"违反宪法、道德或宗教情操"[1]的电影。

一些初入影坛的电影制作者利用青年电影委员会的资金以及制片人对年轻观众趣味的关注，拍摄间谍惊悚片和卧房喜剧片。《喷气一代》

图20.50　《没有和解》中偏离中心的景深镜头。

（Jet-Generation，1967）的导演埃克哈特·施密特（Eckhart Schmidt）曾说道："我宁愿拍一个裸体女孩，也不愿闲聊某些问题。"[2]然而，许多批判德国"经济奇迹"的年轻电影制作者，也能够在这十年里让人们听到他们的心声。

苏联与东欧的新电影

苏联青年电影

斯大林1953年过世之后的短暂"解冻时期"很快就结束了：在政治方面，1956年镇压匈牙利革命；在艺术领域，1958年攻击批判鲍里斯·帕斯捷尔纳克（Boris Pasternak）的小说《日瓦戈医生》（Dr. Zhivago）。然而，在1961年，赫鲁晓夫发起一个新的"否定斯大林"运动，呼吁开放与进一步的民主。知识分子和艺术家们也都热烈反应，并且开始出现一种苏联青年文化。

[1] 引自"Young German Film"，Film Comment 6, 1（spring 1970）：44。

[2] 引自"…Preferably Naked Girls"，Eric Rentchsler, ed., West German Filmmakers on Film：Visions and Voices（New York：Holmes & Meier, 1988），p. 42。

在电影领域里，大多数老一辈导演仍旧以传统的方式继续创作。比如，约瑟夫·海菲茨的《带小狗的女人》(*The Lady with the Little Dog*, 1960)，继续采用1950年代陈旧的深焦技巧，讲述一个发生在逐渐衰落的阶级里的爱情故事（图20.51）。米哈伊尔·罗姆仍然运用恢宏的风格，在《一年中的九天》(*Nine Days of One Year*, 1962)中展现出一种较为自由的姿态，该片是有关原子能辐射的社会问题电影。虽然罗姆曾是斯大林时代的重要电影制作者，但他证明了自己代表着解冻之后的进步力量，在战后的几十年里，培养并激励了许多重要的电影导演。

一种对青年的新关注，可以在几部有关儿童的影片中看出。其他一些电影制作者也和国外同仁一样，关注当代世界青年人的生活。瓦西里·舒克申（Vasily Shukshin）是位小说家，他执导了影片《年轻若此》(*There Is Such a Lad*, 1964)，描述一名和善的卡车司机遭遇苏联的青少年生活（图20.52）。

最著名的青年导演当推安德烈·塔尔科夫斯基，他是一位著名诗人的儿子，曾在VGIK师从罗姆。就像许多同时代的人一样，他逐渐对欧洲的艺术电影产生兴趣，特别是对伯格曼、布列松和费里尼的作品感兴趣。他的第一部长片是《伊万的童年》(*Ivan's Childhood*, 1962)。该片在威尼斯影片节上获得金狮奖之后，成为1960年代中最受赞誉的苏联影片之一。

《伊万的童年》的情节遵守了许多苏联二战电影的惯例。一个男孩发誓要为死去的父母报仇，于是成为游击队的一名侦察员。然而塔尔科夫斯基以一种出乎寻常的抒情手法处理这一题材（图20.53，20.54）。该片的开场段落不用言语呈现，以伊万穿行于树林之间，向他的母亲问候，并喝了一口水的一段梦境，建立起一系列的视觉母题。当伊万遭到纳粹杀害之后，

图20.51　《带小狗的女人》改编自优秀文学作品，其中有对深焦摄影的延续。

图20.52　社会主义人道主义中的青年文化：《年轻若此》中一个自负傲慢的莫斯科人出席俱乐部舞会时与当地居民对峙。

影片以一个幻想影像的闪着光芒的段落作为结尾。暧昧性是1960年代艺术电影的一个特征；这个场景可能是伊万最后的幻想，也可能是导演的自由构想与评论。当局对于塔尔科夫斯基"以诗意的细腻描绘取代叙事的因果关系"[1]感到愤怒。

这种清新自由的风气很快就结束了。当赫鲁晓夫公开指责《我二十岁》(*I am Twenty*, 1963, 马

[1]　Andrei Tarkovsky, Sculpting in Time：Reflections on the Cinema, trans. Kitty Hunter-Blair（London：Faber and Faber, 1989）, p. 30.

图20.53，20.54 《伊万的童年》中的战争创伤场面有一种伯格曼式的黑暗，和伊万想象中自然的宁静形成对比。

图20.55 《安德烈·卢布廖夫》中塔尔科夫斯基的神秘触感：流血不止的手浸入小溪，漾出了乳白色的液体。

图20.56 鞑靼人在洗劫一个小镇时，一群鹅从天而降（《安德烈·卢布廖夫》）。

伦·胡齐耶夫[Marlen Khutsiyev]）侮辱了老一辈之后，青年电影遭遇到更大的阻力。1964年，赫鲁晓夫被迫辞职，保守的勃列日涅夫接任党的书记。在其"和谐发展"的律令之下，勃列日涅夫停止一切改革，并且加强了对文化的控制。任何不遵从准则的电影都得重拍或被禁演。安德烈·孔恰洛夫斯基（Andrey Konchalovskiy）的《阿霞·克里亚契娜的幸福》（*The Story of Asya Klyachina*）完成于1966年，由于被认为侮蔑农民大众而遭撤片。亚历山大·阿斯科尔多夫（Aleksandr Askoldov）的《女政委》（*Commissar*，1967）由于正面描绘犹太人而遭禁。格里戈里·丘赫莱依的《未知时代的开端》（*Beginning of an Unknown Era*，1967）被封杀之后，他就关闭了他的实验电影创作室。

塔尔科夫斯基第二部长片的命运是电影制作者面临困境的代表例证。《安德烈·卢布廖夫》（*Andrei Rublev*，1965）是一部很长的阴郁作品，描述了一位15世纪圣像画家的一生，延续了塔尔科夫斯基在《伊万的童年》中所追求的拍摄策略。他再次采用了一个公式化的类型——伟大艺术家的传记——并且注入神秘的诗意影像（图20.55，20.56）。《安德烈·卢布廖夫》同时具有一种令人不安的现代意

图20.57 （左）《萍水相逢》中一个戈达尔风格的镜头。

图20.58 （右）《被遗忘的祖先的阴影》中一个男人被斧子砍伤，血沿着摄影机镜头留下来。

味。身处邪恶与残酷环境中的卢布廖夫拒绝说话，停止作画，并且放弃宗教信仰。有些观众把塔尔科夫斯基的影片视为社会压迫艺术的寓言。高斯影业的主管们拒绝发行它。

尽管有较大的政治压力，勃列日涅夫时代的若干影片仍能表现关于青少年与知识分子的重要议题。这时出现了两位重要的女性导演：一位是拉里莎·舍皮特科（Larissa Shepitko），她的《翼》（*Wings*, 1966）描述了一名女飞行员学习成为一所学校的主管；另一位是琪拉·穆拉托娃（Kira Muratova），她的《萍水相逢》（*Brief Encounters*, 1968）则通过两个女人的视点，展现那个她们共同爱慕的那个男人（图20.57）。

那些更接近民间传统、较少受到官方申斥的加盟共和国制片厂，制作出了一些隐晦的诗意电影。年长于"新"导演们的谢尔盖·帕拉杰诺夫（Sergei Parajanov）成长于格鲁吉亚，1951年毕业于VGIK，并于1950年代期间在乌克兰拍摄了几部电影。他的《被遗忘的祖先的阴影》（*Shadows of Forgotten Ancestors*, 1965）讲述了一个男人对于所爱女人之死无法忘怀的故事。这个民间传说似的故事却以一种狂乱的、歇斯底里的现代主义技巧表现出来。跳动的手持摄影机急速地穿行于山川原野之间。帕拉杰诺夫向我们展现一些从树上向下拍摄的镜头、仪式化的静态取景，以及突兀的主观影像（图20.58）。

帕拉杰诺夫的大胆风格使得官方限制该片在苏联的发行，但是也促成这部影片获得十几个国际奖项。

一旦勃列日涅夫的政权得以巩固，帕拉杰诺夫、塔尔科夫斯基，以及其他具有创意的导演都感到难以推行拍片计划。反之，电影业和共产党以谢尔盖·邦达尔丘克的巨片《战争与和平》（*War and Peace*, 1967）作为苏联电影的官方样板。该片被鼓吹为有史以来花费最多的一部电影，并在国际市场大获成功。邦达尔丘克也在片中谨慎地插入一些自觉的当代技巧（慢动作、手持摄影），然而总体而言，他还是恢复了庞大场景的传统风貌。一个新的"稳定"时期——后来被称为"停滞"时期——开始到来，一直持续到1970年代的初期，苏联的电影与其他艺术才有机会探索新的发展之路。

东欧的新浪潮

一些东欧国家也像苏联这样抗拒电影实验。尽管如此，在1960年代初期，"新浪潮"还是涌现于波兰、捷克斯洛伐克、南斯拉夫与匈牙利。

1950年代末期，东欧的经济已经趋于稳健，各国竞相进军西方市场。电影也证明是具有出口价值的项目。此外，经济的改革促使许多国家政府进一步开放艺术的自由。每个国家的新浪潮通常也参与一个更为广泛的文化复兴，其中还包括文学、戏剧、绘画与音乐。

一些东欧国家同时发展制订了生产结构，与苏联的层层严格控制相比，不那么统一集中。1955年，波兰率先创建"电影创作小组"制度，每个小组的导演和编剧都在一位资深电影制作者的督导之下从事电影创作。1963年，捷克与匈牙利也采取了不同的电影小组制度。南斯拉夫的分权制度在1950年就已经开始实施，1962年修改之后，允许电影制作者组建独立公司单独拍摄电影。由于几乎所有这些国家都受到来自电视发展的威胁，这种制度的重组也使电影具备与之竞争的可能。

因此，这些国家的电影工作者与他们的苏联同仁相比，能更自由地尝试一些新鲜的题材、主旨、形式与风格。这个时期出现的影片，将东欧电影与战后曾经盛行于西欧的艺术电影联系起来。东欧国家一向都比苏联进口更多的外国影片，因此导演和观众也就更了解其他国家的新电影。随着东欧电影进军国际电影节、进入国际发行渠道，西方观众接触到电影现代主义的创新代表作品。

波兰的青年电影 1960年代初期，波兰的电影制作好像丝毫未减势头。安杰伊·瓦依达在《无辜的驱魔人》（*Niewinni czarodzieje*，1960）中使他的风格适应一种较为亲密的主题，展现了一对男女共度一个夜晚。耶日·卡瓦莱罗维奇的《修女乔安娜》（*Matka Joanna od aniołów*，1961），讲述了一个女修道院中闹鬼的大胆故事。到了1960年，波兰由独立小组拍摄电影的制度已经井然有序，严格的社会主义现实主义已成为过去。

然而，政治压力也逐渐增强。电影很少遭到禁演，然而它们可能会受到评论家和政治人物的谴责，这也阻碍了老一辈导演的发展。《无辜的驱魔人》之后，瓦依达在波兰有若干年没有拍摄电影，转而选择国际合拍片。他的波兰历史史诗之作《灰烬》（*Popioly*，1965）并未太受欢迎。同样，卡瓦莱罗维奇在经过六年的筹备之后，拍了一部长长的、充满沉思的影片《法老》（*Faraon*，1966）。总之，波兰学派老一辈导演似乎已是精疲力竭了。

1960年代初期，波兰更年轻的导演有们可能孕育出一种适度的现实主义方法，与瓦依达、卡瓦莱罗维奇的"巴洛克式"倾向形成对照。当时也确实出现一些根据社会学观察而拍摄的秘密的电影，然而两位最受赞赏的年轻导演却摒弃了这种现实主义的风格，转而以一种戏剧性强烈、技巧华丽的方式处理青少年主题。

罗曼·波兰斯基在进入电影学院之前曾是一名演员，他以一部短片《两个男人和一个衣柜》（*Dwaj ludzie z szafa*，1958）引起国际瞩目。他在巴黎待了几年之后，回到波兰拍摄《水中刀》（*Nóz w wodzie*，1962）。就某种程度来说，这部电影是一出悬疑的亲密戏剧。一对婚姻生活不幸福的夫妇，以及一名顺道搭乘的年轻人一同乘船旅行，当丈夫无情地嘲弄年轻人时，紧张的气氛就建立起来了。《水中刀》可以被辩护为在政治上是正确的，它攻击那些过着西方式奢侈生活的新兴"红色资产阶级"。然而，片中的年轻人难以称得上是一个正面英雄人物，因为他最多有些天真无邪，最糟的是他还有些玩世不恭。

波兰斯基摈弃大部分欧洲新电影的创新技巧，而依赖传统的剪接和生动的深焦镜头，使人物处于紧张的对峙状态（图20.59）。然而，《水中刀》以其他方式采用了艺术电影的惯例。影片的开场取自《意大利之旅》，虽然1962年的波兰斯基不再需要罗塞里尼所需要的说明性对话：当妻子走出汽车，让丈夫驾驶时，我们可以推断出这对夫妇在吵架。电影的结局是这对夫妇在他们的车内重聚，而丈夫

还在想那个年轻人是否真的死了，这个结尾代表了1960年代电影中的开放式结局。

《无辜的驱魔人》与《水中刀》的编剧耶日·斯科利莫夫斯基，成为在风格与主题上最接近法国新浪潮的波兰导演。《特征：无》（*Rysopis*，1964），是一部将学生的生活片段组合而成的影片，描述了一名生活于波兰青年文化中的逃兵役者。《轻取》（1965）描述了一名职业拳击手最终在一个工厂拳击赛中获胜。《障碍》（*Bariera*，1966）则采用费里尼式幻想的手法描述当代波兰青年奋起反抗犬儒主义和官僚作风。斯科利莫夫斯基每一部电影中的主角（通常是由这位导演自己饰演）都是一个敏感的漂泊者，社会让他幻灭，但他仍然希望能从女人的爱中找到幸福。

斯科利莫夫斯基的电影展现出一种我们在特吕弗或戈达尔早期作品中能看到的偶发即兴创作。这些影片也具有一种华丽、近乎自我展示的风格。影片拥有复杂摄影机运动和变焦镜头的长镜头、抽象且常常令人困惑的取景构图（图20.60），以及当代城市的超现实影像（图20.61）。在《特征：无》中，一场车祸之后，一只手遮住了镜头，正是在这时，我们才意识到这个镜头代表着主人公的视觉观点。

1960年代末期标志着波兰学派的结束。波兰斯基在《水中刀》之后远居海外。斯科利莫夫斯基在比利时拍摄了《出发》（*Le départ*，1967），呼应着法国新浪潮；他接下来的波兰影片《举起手来！》（*Rece do góry*，1968）却遭到禁演，导致他远赴英国和西欧继续创作。

捷克新浪潮　捷克斯洛伐克为新电影提供了许多较为有利的条件。1962至1966年间，出现了迈向"市场社会主义"与改革的气息。电影在这个文化复兴

图20.59　《水中刀》中一个醒目的威尔斯式的深焦镜头。

图20.60　《特征：无》中令人眩晕的反射影像。

图20.61　《轻取》中的假深焦和扁平化影像。

时期发挥着积极的作用。分权制作制度将导演—编剧组合置于每个小组的领导地位。随着电视逐渐成为主要的大众娱乐来源，政府开始资助电影。到了1968年，电影制作部门变成独立的单位，而且电影

审查制度的约束力也逐渐削弱。

捷克的新浪潮运动在1963到1967年间达到顶峰,曾获得多个国际奖项,甚至获得奥斯卡奖。虽然苏联集团中的一些国家不赞成捷克新电影,但是在其他地方,它们的影响力几乎和法国新浪潮一样大。

大多数年轻导演毕业于布拉格影视学院(FAMU),并且在1960年代初期以拍摄短片踏入这个行业。所有的电影工作者都熟悉意大利新现实主义、波兰学派与法国新浪潮,而且都在相当程度上受到直接电影的影响。然而像多数国家的新浪潮电影,捷克的这种现象也只能被认为是一个松散的风格运动。我们顶多可以说,这些电影制作者之间仅存在着共同的工作环境、主题上的关注,以及想要超越社会主义现实主义规则的强烈欲望。

其中一个趋势是向一种艺术电影现实主义的发展。亚罗米尔·伊雷什的《哭泣》(1963)通常被认为是捷克新浪潮的第一部代表之作。该片运用非职业演员和直接电影的技巧,探索一对正在孕育新生儿的夫妇的生活。埃瓦尔德·朔尔姆(Ewald Schorm)的《每天的勇气》(*Kazdy den odvahu*,1964)和《浪子回头》(*Navrat ztraceneho syna*,1966)在探讨中产阶级职业人士方面,较多地受惠于安东尼奥尼。

伊日·门策尔以《严密监视的列车》(*Ostre sledované vlaky*,1966)和《反复无常的夏天》(*Rozmarné léto*,1967)获得国际声誉,这两部电影将战后新现实主义电影所建立起来的重要原则带向一种极端转变的格调。在《严密监视的列车》中,门策尔将严肃的议题与情色笑话、对权势的讽刺,以及纯粹的荒诞感融为一体。该片也从嘲笑年轻主人公的胸无大志,瞬间转向赞赏他无意中参加游击队破坏工作的勇气。影片中的一些个人影像展现出反身指代的智慧(图20.62)。

伊万·帕瑟(Ivan Passer)的唯一一部捷克长片更温和地混合了喜剧与社会批判。《亲密闪光》(*Intimní osvětlení*,1965)描述了两位音乐家重逢的故事,对照城市与乡村的生活方式、业余与专业的音乐创作,以及传统与现代的妇女角色概念。影片中零碎片断的事件具有一种低调的感伤与幽默:一只母鸡想要孵化一辆汽车,主人与客人们耐心地试图喝下过于浓稠而倒不出来的蛋酒(图20.63)。

米洛斯·福尔曼同样也受到新现实主义和直接电影的影响,然而他的电影同门策尔和帕瑟相

图20.62 医院被炸后,门策尔使用扁平的、基顿式的镜头展现米洛什奇迹般的毫发无损,他从衣架上取下大衣,扬长而去。

图20.63 《亲密闪光》的片尾镜头:难对付的蛋酒。

比，表现出更为犀利的社会批判。他的第一部故事片《黑彼得》（1963）专注于描绘一个名叫彼得的少年，他与门策尔影片中的米洛什相似。彼得勉强获得一份工作，经常与父亲发生争执，笨拙地寻找爱情。他成了充满困惑与烦恼的捷克青年的滑稽象征。福尔曼的《金发女郎之恋》（*Lásky jedné plavovlásky*，1965）的前半部，集中描绘了残酷的欢乐情景，起因是一支军队被派遣进驻一个女性人口远远超过男性的工厂小镇。影片的后半部，女主人公追求一名巡回演出的钢琴师而来到布拉格，结果发觉钢琴师与他的父母都不关心她。这部电影将严酷的基调与福尔曼对于毫无意义的工作和官方道德的讽刺融合在一起。

《黑彼得》和《金发女郎之恋》的重头戏，都是一些漫长的、既庄严又诙谐的情侣在舞会中调情的场景。福尔曼在《消防队员舞会》（*Horí, má panenko*，1967）中以这种情境建构整个情节。该片集中描绘了一个为退休消防队长举办的晚会，福尔曼并没有深入刻画人物的性格，反而在影片中不断插进尖锐深刻的对白，揭示人们的空虚心态。随着舞会的进行，奖品遭到偷窃，一场即兴的选美比赛引发了一个丑闻，情侣们尽情做爱，而一个老人的家则被火烧尽了。就风格上而言，《消防队员舞会》例证了一种全球趋势：运用长焦镜头和纪录片技巧拍摄搬演的素材（图20.64）。福尔曼以受挫折的性爱、无能的官僚制度和微不足道的偷盗来描绘社会主义社会，从而遭到猛烈的批评。

除了嘲讽的现实主义倾向，还出现了一种效法雷乃、费里尼与罗布－格里耶等人，形式上更为复杂的取向。扬·涅梅茨（Jan Němec）的第一部长片《夜之钻》（*Démanty noci*，1964），描述了两名青年从一辆驶往集中营的火车上逃脱的故事。这个事件看起来适合成为一部社会主义现实主义战争电影的基础，却引发了一个1960年代现代主义习作。这两个年轻人在逃离途中的疯狂动作，都是通过纪录片技巧表现出来的：手持摄影机，强烈对比的摄影（图20.65），以及充斥着喘息和鞭打声的音效。涅梅茨还以断断续续的跳跃闪回打断事件的进行，这些闪回混合着难以辨识的幻想场景（图20.66）。

如果说《夜之钻》在某些地方借鉴了《广岛之恋》，那么涅梅茨接下来的一部电影《宴会与客人》（*O slavnosti a hostech*，1968）则呼应了《去年在马里昂巴德》。似乎要补偿《夜之钻》中缺乏对白的情况，涅梅茨在该片中充满了谈话——以表达中产阶级生活的空虚荒诞。这些对话仅仅是对斯大林式警察国家的象征性批判的前奏。《宴会与客人》一完成

图20.64 长焦镜头以一种纪录片的方式捕捉细节（《消防队员舞会》）。

图20.65 《夜之钻》中醒目的直接电影技巧渲染了男孩的逃跑。

图20.66 《夜之钻》中，空电车是居于核心位置的幻想场景。

图20.67，20.68 《不同的事》中，薇拉与骑车男孩碰面的镜头切到一个叶娃练舞的镜头。这两个镜头都采用垂直居中的构图。

图20.69 《雏菊》：将可互换的两个女主角呈现为被拆卸的部件。

就遭到禁演，两年之后才得以发行上映，本片也是捷克新电影中最具争议性的作品。

新浪潮电影向着纯粹的幻想发展。在沃依采克·雅斯尼的《魔法师的猫》（*Až přijde kocour*, 1963）中，一只神奇的猫大肆破坏，以它那特异的眼睛将人们变成不同的颜色。扬·施密特（Jan Schmidt）的《臭氧旅馆的八月末》（*Konec srpna v Hotelu Ozon*, 1966），是关于原子弹战争幸存者的故事，同时也是一部抽象的政治寓言影片。涅梅茨的第三部长片《殉爱者》（*Mucedníci lásky*, 1966），是以三个介于现实与幻想的超现实故事组合而成。涅梅茨几年之前在也许会触怒共产党官方的言论中，曾总结了捷克许多电影工作者的创作态度："导演必须创造一个他自己的世界，一个独立于现实的世界。"[1]

薇拉·希季洛娃的作品也加入若干潮流之中。她的《不同的事》（*O něčem jiném*, 1963）以交叉剪接表现一名努力训练的体操运动员叶娃与一名百无聊赖的家庭主妇薇拉的生活。由于叶娃与薇拉从未见面，因而观众被迫比较她们的生活情形。希季洛娃也通过电影风格连接影片中的故事。叶娃训练时的钢琴伴奏曲，出现于薇拉的生活场景中；其中一个故事的镜头也类似于另一个故事的镜头（图20.67，20.68）。叶娃的故事以一种改良的直接电影风格拍摄，而薇拉的故事则呈现为较为常规的故事片，表现出捷克新浪潮本身两种倾向之间的一种交互影响。

希季洛娃的《雏菊》（1963）转向象征式的幻想，嘲讽一个消费和浪费的社会。如同《不同的事》，这部电影也主要是描述两个女人，然而两人的性格几乎是机械化的雷同。希季洛娃把女主人公们放到一系列视觉噱头和吃喝玩乐的欢闹场景中，在通过特效把她们缩减为挖剪图案和招贴画时，嘲讽了女性的刻板形象（图20.69）。

门策尔、帕瑟、福尔曼、涅梅茨与希季洛娃是捷克新浪潮中最广为人知的电影制作者，然而还有其他许多人也在为重振捷克电影创作扮演重要的角色。1966至1967年间，政府企图重新严控文化政策。当局攻击一些自由作家，并且禁止一些电影上映，其中包括《雏菊》和《宴会与客人》。1968年是全球电影重要的基准点，也使捷克新浪潮面临着严峻的考验。

[1] 引自Peter Hames, *The Czechoslovak New Wave* (Berkeley: University of California Press, 1985), p. 187。

南斯拉夫新电影 从1948年起，南斯拉夫发展出一种民族主义的、以市场为基础的社会主义。1960到1961年，以及1966到1967年间，"工人议会"（workers' councils）获得工业生产的更大权力，这种趋势也对电影工作人员有利。一项修订的电影法（1962）赋予各联邦共和国更大的电影制作自主权，并且允许电影工作者创建独立的公司。这些公司能够争取到国家慷慨的补助津贴。不久，电影制作部门的数量增至三倍。

这些情况催生了南斯拉夫"新电影"（Novi film）。由于受到新现实主义、法国新浪潮以及近期东欧各国电影的影响，年轻导演以社会主义人道主义的名义提倡电影形式的实验。和其他国家一样，电影工作者和影评人在期刊上发表著述，并且翻译国外杂志上的文章。

新电影的巅峰期是在1963到1968年间，贝尔格莱德、萨格勒布和卢布尔雅那等城市都出现了相当活跃的团体。尤其有两位导演在国际产生巨大的影响。

亚历山大·彼得罗维奇（Aleksandar Petrovic）的《当爱已成往事》（*Dvoje*，1961）是新电影的开山之作，也是当代社会中检视个人问题的"亲密电影"代表作。他的《日子》（*Dani*，1963）描绘了一对都市年轻夫妇的空虚生活。《三故事》（*Tri*，1966）则是一个二战故事的三联画。彼得罗维奇呼吁创作"个人电影"，即"主张拥有主观诠释个人与社会生活的权利、'开放的隐喻'的权利，为观众提供自己思考与感受的空间"。[1]

彼得罗维奇最广为人知的电影《快乐的吉卜赛

图20.70 《快乐的吉卜赛人》的高潮，主人公手持一把尖刀进入满是床垫填充物的房间。

人》（*Skupljaci Perja*，1967），其结尾是开放性的，描绘了一个强悍的吉卜赛鹅毛商人陷于两个女人的感情纠葛之中，并导致他杀人的故事（图20.70）。彼得罗维奇采用长镜头与手持拍摄的技巧，并启用非职业演员，使用他们各自不同的本地方言。这些技巧的总体效果，使对遭受压迫的少数民族的描绘具有一种假纪录片的写实风貌。

杜尚·马卡维耶夫（Dušan Makavejev）的作品更为随心所欲，近似捷克幻想电影的华丽实验。马卡维耶夫的第一部长片《男人非鸟》（*Covek nije tica*，1965），展现出他通过粗俗的幽默揭穿政治虚伪的趣味倾向：在一场戏中，一对情侣在用以教化工人的贝多芬第九交响曲声中交欢。在《电话接线生的悲剧》（*Ljubavni slucaj ili tragedija sluzbenice P.T.T.*，1967）中，马卡维耶夫运用一种取自雷乃与戈达尔电影的拼贴形式，然而却以其猥亵幽默的方式进行处理。和希季洛娃的《不同的事》在两个同时发生的情节线之间交叉剪接不同，马卡维耶夫在这桩情事与展示其可怕后果的闪前之间切换。这部影片也包含了一些新闻片素材和有关犯罪行为的演讲。观众很快就知道了爱情事件结束于伊莎贝拉的死亡，然而她的两个爱人中到底是谁杀了她呢？这部电

[1] 引自Daniel J. Goulding, *Liberated Cinema: The Yugoslav Experience* (Bloomington: Indiana University Press, 1985), p. 72。

影还将一些非常可怕的场面（解剖尸体、搜寻老鼠）与活泼的喜剧和对社会主义空想的嘲讽混合在一起。

就一定程度而言，马卡维耶夫接下来的一部电影《不受保护的无辜者》（*Nevinost bez zastite*，1968）是一部直接电影，探究阿列克希克·德拉戈柳布（Aleksic Dragoljub）的一生。德拉戈柳布是一名专业杂技演员，并且拍摄了第一部塞尔维亚-克罗地亚语的有声电影。影片中对阿列克希克和他在世的合作者的访谈，不时被插入的字幕、新闻片，以及原作电影的摘录片段（片名也是《不受保护的无辜者》）打断；马卡维耶夫进一步以着色、调色和手绘上色来"装饰"这些找到的素材片段（彩图20.4），并配上反讽的音乐。这种拼贴的策略，使得马卡维耶夫能够嘲弄纳粹与共产党的政治，讽刺演艺界，赞美单纯天真的电影制作，称颂阿列克希克"非常好的老电影"中所展现的民族尊严。通过这些拼贴形式，《电话接线生的悲剧》与《不受保护的无辜者》创造了那种马卡维耶夫在新电影中所呼吁的"开放的隐喻"。

匈牙利新电影　法国新浪潮对匈牙利产生了巨大影响。正如一位电影工作者所言："每个人都去巴黎观看特吕弗与戈达尔的电影……那个时候，人们都模仿他们，但这正是在解放。"[1]然而，这样的影响如果没有有利的制作环境，也将不会有太大的效应。

随着政治形势的开放和电视的逐渐风行，电影制作也逐渐解除集中体制。成立于1958年的贝拉·巴拉兹制片厂（名称取自那位电影理论先驱兼编剧）为电影学院毕业生提供拍摄短片和第一部长片的机会。1963年，匈牙利的电影工业采取了波兰的"电影创作小组"制度，分派每位导演在一个小组中的职位，但是也容许他们向另外的小组提议拍摄规划。MAFILM统筹所有的小组，并且分配片厂设施的使用。产业的重组使得每年电影产量为20部或以上，是1950年代年均电影产量的两倍。

如同其他国家的新电影，匈牙利的新电影创作也包括了两代电影人。1960年代初期的老一辈导演，如卡罗伊·毛克、佐尔坦·法布里和伊什特万·加尔（István Gaal）都抓住了这个新的机遇。其中最有名的电影是米克洛什·扬索的作品，他于1958年以37岁的年纪拍摄了第一部长片，并以40岁以后所拍摄的电影扬名于世（参见"深度解析"）。

年青一代的导演主要是那些1950年代末毕业于戏剧与电影学院的学生。他们不仅着迷于法国新浪潮，也被波兰青年电影以及伯格曼和安东尼奥尼等欧洲作者导演吸引。匈牙利导演追求着大多数新电影的共同目标：重新思考自己国家的过去，展现当代青年的形象。

比如，伊什特万·绍博称自己的电影为"一代人的自传"[2]。他的《梦幻的年代》（1964）描绘了一个新型的社会主义技术官僚：充满信心的年轻人身穿西方运动服，去海滩度假，一边谈恋爱，一边观看展现纳粹恐怖暴行的电影。他有时也运用法国新浪潮的技巧，如抒情的慢动作镜头或引用特吕弗的电影，把他们的生活浪漫化。然而，随着电影的推进，它也质疑物质生活的成就。

〔1〕　引自Jean-Pierre Jeancolas, "Le Cinema hongrois de 1963 a 1980", in Jean-Loup Passek, ed., *Le Cinéma hongrois* (Paris: Pompidou Center, 1979), p. 48。

〔2〕　引自Graham Petrie, *History Must Answer to Man* (Budapest: Corvina, 1978), p. 107。

深度解析　米克洛什·扬索

1950年，29岁的米克洛什·扬索毕业于匈牙利电影学院。在导演了一些电影短片后，于1958年拍摄了一部相当正统的长片。他的第二部长片《清唱剧》（*Oldás és kötés*，1962），讲的是一个年轻医生的故事，他试图与农民父亲重归于好，以安东尼奥尼——扬索受其重要影响——的方式拍摄。直到1960年代中期，他才成为一个独特的作者导演。

扬索的重要影片主要集中表现匈牙利动荡历史中的剧变：第二次世界大战、军事政变，以及大众的反叛。他遵循苏联蒙太奇电影利用集体行为和历史运动创造戏剧的方式。在扬索的电影中，个体甚少有心理的身份。相反，他们是社会阶级或政治派别的象征。剧情产生于他们被某个历史过程捕获的方式。

这些影片让我们与人物保持一定的距离，避免使用幻想之类主观性手法，也拒绝使用闪回和闪前。涌现出来的是赤裸裸的权力展示。在《红军与白军》（*Csillagosok, katonák*，1967）中，一个农妇麻木地服从哥萨克军官的命令脱掉衣服后，一位上级出现，直接命令军队将那个军官处死。在《无望的人们》（*Szegénylegények*，1965）中，占领军奥地利人向一个农民承诺，如果他能找出比他杀人更多的游击队员，他就可以免于一死。在遭受酷刑或被处死之前，受害者必须列队，组成圆圈，脱掉衣服或躺下或在河中游泳——也就是说，经受这些荒谬的仪式，仅仅是为了显示他们对权威意志的顺从。对战时暴行和纳粹死亡营的曝光深深震惊了一代人，作为其中一员，扬索表明，权力是通过公开的羞辱和对受害者身体的微小控制实施的。

扬索的处理方式适合他的剧情。在《我的道路》（*Így jöttem*，1965）之后，他充分利用了异乎寻常的长镜头；《静默与呼喊》（*Csend és kiáltás*，1968）平均镜头长度达到两分半钟。扬索通过赋予每一种情境以活力和充满张力的动态摄影，呈现权力中时时刻刻的摆荡。即使只说明扬索的单个镜头，也会需要几页的篇幅。在《无望的人们》中，摄影机往往强调奥地利人搜索游击队员时的几何图案（图20.71）。《红军与白军》既使用大远景和中景镜头，有时也在一个镜头中完成推轨、横摇和变焦（图20.72—20.77）。

很少有作者导演的作品将结构、风格和主题融合得像扬索的电影那么精确。他的叙事结构与电影技巧呈现出了一种既是抽象象征又是具体历史的权力奇观。他是东欧电影工业所能达到的艺术原创性和严肃性的首屈一指的典范。

图20.71　《无望的人们》：权力的几何图形填满了宽银幕。

深度解析

图20.72 《红军与白军》中扬索灵活漂移的长镜头：青年在河里逃离白军……

图20.73 ……来到了医院小屋……

图20.74 ……在伤员中藏了起来……

图20.75 ……一个护士出来……

图20.76 ……摄影机跟随她走到小屋的边缘……

图20.77 ……她和其他护士发现了河边白军的暴行。

日本新浪潮

一名中学女生被一个流氓学生强暴之后，同意去引诱老男人，使他可以敲诈勒索他们的钱财，她怀孕时，这个男学生就和老女人睡觉，赚钱供她堕胎。当这个学生被黑帮分子殴打而死时，这名年轻女孩坐上一名随便结识的男人的汽车，后来她企图逃跑，却被车子拖曳而死。

这部电影被恰当地命名为《青春残酷物语》（*Cruel Story of Youth*，1960），由年轻的导演大岛渚执导。对于黑泽明、沟口健二和小津安二郎的西方鉴赏者而言，几乎看不出这是部日本影片。然而，它却是日本新浪潮的典型出品。这一运动也是电影工业有意制造的少数新电影中尤其值得注意的一个。

日本的片厂很早就抢着拍摄年轻人的流行电影。1950年代中期，新近复兴的剑戟片主要迎合少男，而浪漫情节剧则将目标对准少女。1956年的《太阳的季节》（*Season of the Sun*），改编自一本引起非议的畅销小说，引发了一系列"太阳族"（taiyozoku）影片，这些影片描写被宠坏的年轻人过着一种不讲道德、放肆任性的生活。各家片厂毫无保留地出产犯罪惊悚片、摇滚乐歌舞片和剑侠片，尤其是像日活与东映这些名望较低的片厂。多亏这项新策略，1958年的电影观众人数上升到十亿多人次，达到了战后的最高峰。

松竹，这家日本最保守的电影片厂，注意到它的竞争对手拍摄年轻人的生活影片而大获成功，并且观察到法国青年电影在票房上的成功，于是决定发起日本的新浪潮。松竹在1959年提拔了一名年轻的助理导演大岛渚，准许他执导自己的剧本。大岛渚第一部电影的成功，使得松竹继续提拔其他的助理导演。日活也跟着效法，给予新任命的导演重要的拍片任务。

起初，这些新浪潮电影吸引了评论界的赞赏，并且在年轻观众圈中相当流行。然而它们也无法制止下滑的票房。到了1963年，彩色电视的普及使电影观众人数下降到只有1958年一半的水平。片厂拼命地想通过降低票价、拍摄暴力味道更重的剑戟片（如座头市[Zatoichi]系列），以及开创新的电影类型——黑道片（yakuza，赌徒－黑帮片）和"粉红电影"（软性色情片），试图赢回观众。有些新浪潮的导演饶有趣味地在这些趋势里贡献所长，然而不久，大多数电影工作者都离开了他们的片厂。

仅在几年前，这样的举动就可能意味着要离开电影业。不像东欧国家，日本有一个坚固的垂直整合片厂制度。1960年代之前，没有人能够在这个制度之外工作。而且，政府也没有补助金或奖赏以鼓励那些新锐人才。然而电影院双片连映的习惯，造成了一个更大的上映需求，片厂无法在保证获利的情况下来满足所需。因此，许多新浪潮的导演能够创建独立的制作公司。虽然这些年轻导演的电影有时通过大片厂发行，但是"艺术影院联盟"（Art Theatre Guild，ATG）也扮演着极为重要的角色，这是一个专业影院的连锁组织。艺术影院联盟在1964年开始投资拍片并发行电影，并且成了新浪潮一代的主要依靠。

如同其他国家的青年电影，日本的新浪潮也攻击主流电影的传统。复杂的闪回结构、幻想与象征片段的插入，以及镜头设计、色彩、剪接和摄影技巧等的实验创作也变得相当普遍。导演们在宽银幕画面中展示不和谐的构图，并且手持拍摄与不连贯剪辑也成了主要的技巧。然而由于日本的主流电影以前已经开拓了这些技巧，与新浪潮作品中所描述的主题、主旨和姿态相比，这些可能不具有那么强

烈的断裂性。

没有电影曾经如此猛烈地批评日本社会，揭示这个平静、繁荣国家形象背后的压迫与冲突。偷盗、谋杀与强暴在电影中随处可见，导演们有意表现男女主人公的粗俗行为，并且常常运用政治术语进行批判。日本导演甚至比同时代的德国人更深入地展现出，本以为民主来临很久，威权势力却仍然持续地统治着他们的国家。

所有这些特质都很明显地呈现于大岛渚的作品之中。像同时代的特吕弗一样，成为导演之前，他曾经写过颇具煽动性的电影评论。然而从前曾是学生活动家的他，在文章中表现出与法国作者论影评人大相径庭的政治倾向。大岛渚抱怨日本社会以其虚有其表的和谐融洽压抑个人。他呼吁创作一种"积极自主"的个人电影，导演能够在作品中表达他内心深处的激情、渴望与迷惑。这个观点在西方已是老生常谈，同时也是战后艺术电影的基础，但在大岛渚所处的以集体与传统为主导的国家里则是一个突破。大岛渚和他的新浪潮同伴共同创造了日本战后现代主义电影。

大岛渚看到，1950年代末，学生反对重订美日安全条约（一般称为"安保条约"）的示威游行运动中闪现出"积极自主性"。日本人民有史以来第一次摒弃他们长久以来的服从屈就角色，并且发现他们能够改变自己的命运。然而大岛渚不久也认为安保条约的示威运动只会导致希望的幻灭。他在《日本的夜与雾》（*Night and Fog in Japan*，1960）中，追溯了这样的过程，严厉地批判日本共产党和左翼学生。大岛渚交叉剪接1950年代的学生政治活动与1960年代的安保条约示威运动，重新安排它们的秩序，以营造出两者的对比。他将这两个时间的事件置于一个婚礼庆典之中，以象征对政治理想的犬儒式背弃。松竹几乎在《日本的夜与雾》推出之际，就禁止放映该片，声称它不卖座，然而大岛渚指控松竹公司在新近一名社会主义领导人遇刺之后，向政治压力低头。他因而辞职离开松竹以示抗议，但是他后来的几部影片还是与这家公司联合出品的。

综观大岛渚的这些作品和其他一些电影，他都追寻着一个问题，即个人积极自主的欲望——无论怎样被扭曲——何以能够揭露政治威权的顽固性。他主要再现了这些欲望中的两种形态——犯罪与情欲，这些影片至今仍扰动人心。而且，大岛渚拒绝发展出一种可供认同的风格。《青春残酷物语》主要采用中景镜头和紧凑而偏离中心的特写镜头（图20.78）。《日本的夜与雾》只包含45个镜头，使用令

图20.78 《青春残酷物语》片尾，女主角的脸被宽银幕画面分割。

图20.79 《日本的夜与雾》，拥挤的望远镜头中争执不休的左派人士。

人失去方位感的摄影机运动，快速横扫过舞台戏剧布局的活人画场景（图20.79）。相比而言，《白昼的恶魔》（*Violence at Noon*，1966）则采用自然主义的调度，并且包含将近1500个镜头。大岛渚曾经宣称，他每一部电影的风格都发自当时的感觉与态度。

其他导演则以较为常规的方式创造电影风格，但也在一定程度上表达了对社会的批判。敕使河原宏（Hiroshi Teshigahara）与一个超现实主义团体和小说家安部公房联系密切，其《沙丘之女》（*Woman in the Dunes*，1963）在国际上大获成功。这部电影描述了一个陷入巨大沙坑的男人与一个神秘女人的故事，它被广泛解释为一个寓言，指在荒芜的社会里，人们如何被原始情欲所征服（图20.80）。

日本新浪潮中更重要的一位导演是吉田喜重（Yoshishige Yoshida），他是在大岛渚的第一部电影成功之后被松竹提拔为导演的，吉田喜重崇尚雷乃与安东尼奥尼，他们对动人的画意影像的强调也出现在吉田喜重的作品中。《秋津温泉》（*Love Affair at Akitsu Spa*，1962）中具有美感的摄影机运动，更多的是受益于《去年在马里昂巴德》，而不是大岛渚。然而，这部电影仍然坚定地关注历史问题，暗示着日本在战后失去了达到真正民主的时机。另外一位松竹的同仁是筱田正浩（Masahiro Shinoda），曾经担任过小津安二郎的助理导演，并且是沟口健二的崇拜者。筱田的电影在视觉设计上一丝不苟，令人想起日本1930年代的古典主义（图20.81）。

在政治观点上接近于大岛渚，同样崛起于新浪潮的另一位重要导演是今村昌平（Shohei Imamura）。他声称自己的兴趣在于"人体的下半部位与社会阶层的底层部分"[1]。今村试图记录日本被遗忘的地区、受压迫的阶级，以及情欲的冲动。

作为松竹的一名青年导演，今村被认定为新浪潮导演，主要是因为他充满暴力意味和嘲讽格调的

图20.80 《沙丘之女》的主人公试图从沙丘中挖出一条逃跑的路，结果引发了令人印象深刻的崩塌。

[1] 引自 Audie Bock, *Japanese Film Directors* (Tokyo: Kondansha, 1978), p. 293。

图20.81 筱田正浩的《暗杀》（*Assassination*，1965）中这一镜头，呼应着沟口健二在剑侠片中所展示的平衡。

图20.82 《猪与军舰》：与世界对抗的青年人的愤怒。

电影《猪与军舰》（*Pigs and Battleships*，1961）。这部电影描写了一个少年犯的故事，他的帮派以黑市的遗弃物喂养猪。该片没有这个时期的大岛渚作品那么风格化，但是它的政治批判意味仍然非常尖锐。今村呈现出一个充斥卑小骗徒、妓女，以及急切地要将女儿卖给美国大兵的母亲的社会。今村还将日本人比拟为以美军军舰丢弃的垃圾为食物的猪仔。影片中的主人公死于反抗的时刻，当他以机关枪扫射一排建筑物时被砍倒（图20.82）。

如同大岛渚影片中的男人，今村昌平电影中的男人经常被乖张的反社会欲所驱使，然但他却常常更具嘲讽性地刻画男主人公，如《人类学入门》（*The Pornographers*，1966）中那样。《猪与军舰》的最后一场戏中塑造了今村电影中的典型人物，一名强悍的女子在一个男性占主导地位的世界里努力抗争。《日本昆虫记》（*The Insect Woman*，1963）赞颂了战后三代女人的实用主义哲学，她们利用卖淫和偷窃赢得了相当的独立。《赤色杀机》（*Intentions of Murder*，1964）中的女人，因为遭到强暴而怀孕，她置强暴者于死地，并且为了儿子而生存下来。

日本新浪潮也为许多其他电影工作者带来赞誉，其中既有老一辈导演，如新藤兼人（Kaneto Shindo，著名作品有《裸岛》[*The Island*，1960]），也有年轻的导演，如羽仁进（Susumu Hani，《不良少年》[*Bad Boys*，1960]；《她与他》[*She and He*，1963]）。此外，日本新浪潮还形成了一个接受实验创作的气氛。若松孝二（Koji Wakamatsu）在他那些古怪的、风格化的影片如《被侵犯的白衣》（*Violated Women in White*，1967）中，开拓了"粉红电影"类型。铃木清顺（Seijun Suzuki）在日活所拍摄的影片，以其古怪的黑色幽默和漫画式的夸张，使他成为年轻观众的邪典偶像。片厂主管痛苦地发现，他们造就的新浪潮导致年轻观众期待那些骇人的形式创新，甚至期待在普通的片厂电影中发现对权威的攻击。

巴西：新电影

1950年代后期，里约热内卢的年轻影迷开始聚集在电影院和咖啡馆。既受到好莱坞经典也受到当代欧洲艺术电影的激发，这些年轻人写文章呼吁改变电影制作。他们在这商业化的产业中获得了机会，于是发起一场运动：Cinema Nôvo，亦即葡萄牙语的"新电影"。

简言之，巴西新电影与很多青年电影特别是巴黎的新浪潮一致。但差异也是惊人的。虽然巴西在许多方面都是一个西方国家，它仍然属于欠发达的第三世界。政治上激进的影迷，远比他们的法国同道更希望他们的电影讲述自己国家被剥夺权利的人民——少数民族、农民和失去土地的劳动者。受到意大利新现实主义以及新浪潮的影响，这些导演试图记录自己国家的困境和愿望。

巴西新电影融合了历史与神话、个人的执著与社会问题、纪录片现实主义和超现实主义、现代主义和民间传说。在对民粹主义的民族主义、政治批判和风格创新的杂合中，巴西新电影令人想起1920年代巴西的现代主义电影运动。它也回应着当代的文学实验和奥古斯托·博阿尔（Augusto Boal）的关于被压迫者的戏剧。这些年轻导演成为1960年代初期的西方新电影与后来第三世界运动之间的一种纽带（参见第23章）。

巴西是南美人口最多的国家，拥有从干旱地区延伸到热带海滨的地形，其人口包括非洲、美洲、欧洲以及远东后裔的群体。通过"发展的民族主义"的政策，总统若昂·古拉特力求国家走向整合统一和现代化。他实现工业资本主义的计划需要人们认识到国家的落后。虽然遭到了左右双方的抨击，古拉特还是支持了许多自由的文化活动。

巴西新电影正是这样的一种努力。内尔松·佩雷拉·多斯桑托斯已凭借新现实主义的《里约40度》（1955）一举成名，他继续担任制片人和剪辑师，鼓励来自电影学校和电影批评界的年轻人群体。与之前的许多新浪潮导演一样，巴西的电影制作者们首先也是以制作短片试手。鲁伊·格拉（Ruy Guerra）、格劳贝尔·罗沙（Glauber Rocha）和若阿金·佩德罗·德·安德拉德（Joaquim Pedro de Andrade）在十几岁和二十岁出头的时候就拍摄了一些短片。《贫民区的五个故事》（*Cinco vezes Favela*，1962）这部电影合集就包括了卡洛斯·迭格斯（Carlos Diegues）、德·安德拉德和其他几人拍摄的段落。仅仅一年，独特的新电影特征就开始出现了。受到其他新电影风格源的影响——手持摄影、变焦镜头、段落镜头、弱化的戏剧性时刻、沉寂时刻、幻想与现实的暧昧跳跃——这些导演制作出了具有政治批判意识的作品。

许多电影集中表现城市之外的生活。格劳贝尔·罗沙的《风暴》（*Barravento*，1962）将故事背景设置在巴伊亚州。菲尔米诺从城里回来，试图说服渔民们摆脱渔网所有者的奴役。他也和当地的一个圣人阿鲁安发生了冲突（图20.83）。最终阿鲁安成为社会意识的新动力。

罗沙接下来的一部影片《黑上帝，白魔鬼》（*Deus E o Diabo na Terra do Sol*，1963）更加分裂。该片将背景设定于高林地（sertão）——巴西严酷的东北部平原，显示了农民受到以救世主自居的宗教领袖和残暴匪徒的双重压迫。在这种势力之间是盲目的信徒曼努埃尔和枪手安东尼奥·达斯·蒙特斯（图20.84）。这个故事仿照民间歌谣和歌曲的形式对情节动作进行反讽评论。当安东尼奥杀死土匪科里斯科，一个唱诗班唱"人民的力量是最强的力量"，紧

图20.83 《风暴》由手持的变焦摄影机拍摄而成,使菲尔米诺和阿鲁安的"卡波耶拉"(capoeira)打斗/舞蹈获得动感。

图20.84 《黑上帝,白魔鬼》中,安东尼奥·达斯·蒙特斯被地主和牧师雇来去杀死宗教煽动者塞巴斯蒂昂,他瞄准了真正的目标。

图20.85 《艰辛岁月》中手持摄影机被用于跟拍这个家庭不停寻找家园的过程。

接着是一个长镜头,曼努埃尔和他的妻子在荒野上逃窜。"悲伤、丑陋的电影……尖叫、绝望的电影,理性并不是总能占上风"[1]。罗沙对这一时期新电影的风格的描述,也完全适合于他自己的作品。

内尔森·佩雷拉·多斯桑托斯在《艰辛岁月》(*Vidas Secas*,1963)中将农民生活表现得更为严峻。该片改编自一部经典小说,追溯法比亚诺在1940年代干旱时期试图找到工作的过程。影片去戏剧化的、几近无言的开场段落显示出他的家庭正艰难地穿越干旱的高林地(图20.85)。随着电影展开,这家人得到了一些零碎的工作,但法比亚诺却被非法逮捕和殴打。影片的结尾和开场一样,以准纪录片的影像风格展现这家人的艰苦跋涉。

鲁伊·格拉拍摄了最早的巴西新电影之一《无良的人》(*Os Cafajestes*,1962),但他拍出了《枪》(*Os Fuzis*,1963)后才声名鹊起。这部影片讲述一些士兵到达一个闹饥荒的城镇守卫地主的仓库。当饥饿的农民祈祷奇迹降临之时,士兵们闲得无聊,于是饮酒,射击步枪,与卡车司机高乔闲聊。在影片的高潮,高乔领导了一场失败的叛乱。格拉使用了惊人的广角特写镜头和远景镜头,这使得政治力量的对比变得戏剧化(图20.86)。

这些电影在风格上的差异显示了欧洲作者理论的影响。格拉轻快的深焦影像、佩雷拉·多斯桑托斯活泼的非戏剧化,以及罗沙华丽的变焦和快速变动的剪切,使得每部电影都成为一种具有独特情感的产品。大多数巴西新电影的导演都追随罗沙,把作者理论当成一种政治批判的工具。他认为电影的作者身份是对好莱坞主宰地位的一种反动;拍摄出

[1] 引自 Randal Johnson and Robert Starn, eds. *Brazilian Cinema* (Austin: University of Texas Press, 1982),p. 70。

图20.86 《枪》：一卡车洋葱位于右前景，在士兵们的震慑之下，农民们不敢近前。

离经叛道的电影本身就是一种革命举动。

桑巴舞和波萨诺瓦音乐在全世界的流行与现代主义首都巴西利亚的建筑，有助于促进新电影表现一个充满活力的现代化国家。更具体地说，这些电影被导向古拉特着意提出的意识形态。它们向农民展示了巴西人受到文盲、物质生存、军事和教士制度的压迫。高林地影片体现了罗沙所称的一种"饥饿美学"（aesthetics of hunger），它揭示了百年苦难如何突然转变为宣泄性的叛乱。"新电影表明了这种常态的饥饿行为本身就是暴力"[1]。

总统古拉特的改革引起了保守派的恐惧。1964年，军队夺去了政权。随后的二十多年，巴西被军人统治。格拉在政变不久之后就离开了巴西，并在1964年宣布新电影运动已经结束；然而，该运动仍然没有中断。尽管面对着独裁政权，政治上具有批判意识的艺术却更加繁荣了。新电影的导演们继续创作，一些新的电影制作者也进入了这一行业。

一些新电影导演对古拉特政府的失败进行了反思。他们的电影往往集中表现备受折磨的知识分子，既远离资产阶级也远离人民。古斯塔沃·达尔（Gustavo Dahl）执导的《勇士》（O Bravo Guerreiro，1967）以一个理想主义的政治家对着自己的嘴巴开枪自杀结束。罗沙在《痛苦的大地》（Terra em transe，1967）中对这种绝望进行了更为恣意的表现。在一个名叫埃尔多拉多的国家里，一种政治神话在一位革命诗人发狂的意识中失去作用。《痛苦的大地》是对艺术家的政治作用进行的一次超现实主义的询唤，其高潮是一个爱森斯坦式的段落：当警察对着诗人开火，教士和商人举行了热闹的庆典。

尽管面对着新政权，巴西电影文化仍在继续前进。大学开始开设电影课程，一年一度的电影节也在里约开始举办，一些新的杂志也出现了。亚特兰蒂达和贝拉·克鲁兹公司（参见本书第18章"拉丁美洲"一节）的倒闭似乎终结了这个国家电影业的前景，但古拉特和他之后的军人政权主导着国家重建的事务。立法决定减免税赋，统一票价，并为本土产品设置更高的配额。电影工业主管小组（Grupo Executivo da Indústria cinematográfica，缩写GEICINE）于1961年成立，旨在协调电影政策。1966年，GEICINE被吸纳入国家电影学院（Instituto Nacional do Cinema，INC），通过贷款和奖品资助电影制作。INC也资助合拍片，国家电影产量大幅增加。

这种扩张也受到突发政治事件的推动。随着1967年和1968年通货膨胀日益加重，罢工和抗议也产生了。第二次政变发生，强硬路线的将军们上台了。他们将通过立法限制公民自由并消解政治党派。左派势力开始发动城市游击战，1969至1973年

[1] 引自Randal Johnson and Robert Starn, eds. *Brazilian Cinema* (Austin：University of Texas Press, 1982)，p. 70。

之间，巴西成为恐怖分子和军事政权的战场。

像往常一样，罗沙很快对当时的状况发表了评论。《安东尼奥之死》（*O Dragão da Maldade contra o Santo Guerreiro*，1969）修正了《黑上帝，白魔鬼》中的主观性。此刻，神秘主义者和土匪都被看做一种肯定性的力量。农民不再是愚昧的牺牲品，革命起自民间仪式，比如戏剧和节日。因此，罗沙的技巧更为风格化。当反对派们在一个半剧场式的空旷角斗场上演冲突时，人民变成了观众（图20.87）。罗沙邀请观众把他的电影看成一种不断演进的个人视野，继续以欧洲作者电影为样板。然而，他也推进了政治上的战斗性。他把《安东尼奥之死》看做"游击队电影制作"（guerrilla filmmaking）的一个例证，其中的冷血杀手明显与新政权类似。

作为军人政府文化活动集中化计划的一部分，电影政策被彻底修改。审查制度变得更为严苛。1969年，成立了一个控制电影制作的机构。巴西影业公司（Empresa Brasileira de Filmes，亦即Embrafilme）主管组织电影出口和投资制作，类似于法国的CNC。通过为成功的公司提供低息贷款，巴西影业公司促进了电影制作的繁荣，1971年达到了91部影片的战后高点。该机构将最终将合并INC，并激发1980年代巴西电影在出口方面的成功。

尽管电影制作变得繁荣，但政治上的压制却导致很多艺术家离开了巴西。罗沙和迭格斯在别的国家制作电影，格拉于1970年回国拍摄一部影片后再次离去。待在国内的新电影导演也以一些独特的方式改变了他们的电影制作。

一个同时包括音乐和戏剧的潮流被称为"热带主义"（tropicalism）。它是对本土流行文化的一种喜剧式的怪诞颂扬。热带主义不像新电影那样坚决认定农村生活落后，而是认为民俗文化充满了活力和智慧。例如，若阿金·佩德罗·德·安德拉德的《丛林怪兽》（*Macunaíma*，1970），就是一部混合着巴西神话与当代讽刺的生气勃勃的喜剧史诗。《丛林怪兽》以绚丽的色彩拍摄，并且充满超现实的噱头和突然变幻的调子，成为第一部赢得大批观众的新电影。

整个《丛林怪兽》中，那个懒惰而轻信的男主角把遭遇食人族作为一种向敌人复仇的方式。这一回应着1920年代文学运动的母题，成为这一时期新电影的另一元素。食人族的隐喻体现了真正的巴西文化热切地吸收着殖民的影响。在《吃掉自己的法国小丈夫是什么味道》（*Como Era Gostoso o Meu Francês*，1972）中，佩雷拉·多斯桑托斯的直接电影技巧和旁白叙述表现一个法国殖民者被图皮南巴部落抓获。在被杀死和吃掉之前，他被允许生活在他们之中。这部影片讽刺性地展示了帝国主义的文化和经济动力，比如那个贪婪的殖民者和白种商人打开一座坟墓寻找宝藏之时（彩图20.5）。

热带主义和食人族都出现在巴西"保留节日"

图20.87 《安东尼奥之死》：在镇子上的广场中，安东尼奥和匪徒再次上演了《黑上帝，白魔鬼》高潮戏中的决斗。

(festive left) 的传统中, 传统上是向流行文化表达敬意。罗沙在这些特质中看到了电影制作者同神话联系并指导人们走向"无政府主义的解放"的一种方式。[1] 这些趋势与早期新电影所追求的严酷的现实主义或华丽的实验相比,赢得了更为广泛的观众。来自电视连续剧和"情色喜剧"(pornochanchada) 的竞争也把电影制作者推向制作更易被接受、以奇观为中心的作品。

当新电影成为一种精品电影, 获得INC和巴西影业公司的财政支持, 一种更为极端的先锋派就会起而挑战它。大学、电影俱乐部和资料馆开始放映来自"地下"的影片范例。罗热里奥·斯甘扎拉 (Rogério Sganzerla) 的《红光劫匪》(*O Bandido da Luz Vermelha*, 1968), 安德烈亚·托纳齐 (Andrea Tonacci) 的《滔滔不绝》(*Blablablá*, 1968) 和儒利奥·布雷萨内 (Júlio Bressane) 的《干掉全家看电影》(*Matou a Família e Foi ao Cinema*, 1969) 对好品味展开了全面的攻击。可怕的谋杀和呕吐场景故意用草率的技术记录。这种自称的"垃圾美学"(aesthetics of garbage) 野蛮地嘲讽着饥饿美学, 很多场景都是对罗沙、格拉及其同僚所拍电影的戏仿。因为流放或同受国家控制的电影产业合作, 新电影的刀口已不再锋利, 不再具有破坏性的力量。

迭格斯和格拉在流亡期间继续拍摄政治批判电影。罗沙变得更加激进。他谴责新电影在形式上受到的影响——新现实主义和新浪潮——宣称第三世界革命既要推翻好莱坞, 也要推翻由让-吕克·戈达尔、罗伯托·罗塞里尼和谢尔盖·爱森斯坦所代表的欧洲作者传统。在这一点上, 他呼应了这一半球别处提出的"不完美电影"(Imperfect Cinema) 和"第三电影"(Third Cinema) 宣言。

早些年, 罗沙和他的同事就已经如迭格斯所说的:"当(法国)新浪潮电影还在谈论没有回报的爱情时, 我们要制作政治电影。"[2] 年轻的里约影迷也曾发起一个政治现代主义的传统, 它在接下来的十年里会席卷整个世界, 正如我们在第23章将要讨论的那样。

在第二次世界大战之后十年里复兴的电影现代主义, 在1958至1967年间变得更加突出。当已经功成名就的导演巩固这一潮流时, 年轻的作者们用创新的技巧进行实验, 并将它们应用到了新的主题中。现在, 艺术电影在时空上可能变得碎片化和非线性, 在故事的讲述上变得刺激和费解, 在主题含义上变得暧昧含混。

此外, 很多青年电影都具有鲜明的政治批判意识。在这一方面, 影响如此之多的法国新浪潮有所落后。法国之外, 很多电影制作人攻击了民族历史的神话, 对当代社会环境冷眼看待, 颂扬对权威的反抗, 并解剖镇压的机制。像雷乃和扬索这样的老一辈导演, 以及戈达尔、帕索里尼、施特劳布、克鲁格、希季洛娃、马卡维耶夫和大岛渚这样的年青一代导演, 奠定了"政治现代主义"的基础。这一趋势将在1968年之后的十年里成为国际电影的关键所在。

[1] 引自Sylvia Pierre, *Glauber Rocha* (Paris: Cahier du Cinéma, 1987), p. 139。

[2] 引自Johnson and Starn, Brazilian Cinema, p. 33。

笔记与问题

审查制度和法国新浪潮

法国新浪潮不像大多数青年电影那样具有社会或政治批判性,部分是因为这一时期法国的审查制度仍然严格。那些涉及法国殖民战争(在印度支那一直持续到1954年,在阿尔及利亚则是1962年)的影片会被禁止。在一些官员禁掉瓦迪姆的《危险关系》(*Les Liaisons dangereuses*, 1960)后,国家电影中心(CNC)就加强了对有争议的剧本和电影的管控。根据1961年的法令,任何电影在不经过CNC主席的批准前都不可进行拍摄,拍摄后,由信息部(Ministry of Information)最终决定哪些影片可以上映。一些政治批判电影秘密流传,导致警察开始袭击政治会议和电影俱乐部。这个新政策导致涉及了阿尔及利亚战争的阿兰·雷乃的《穆里埃尔》(1963)和戈达尔的《小兵》(1960)被推迟或被禁止上映。

新电影理论

第19章所讨论的费里尼、伯格曼和其他一些战后导演的成功引发了法国、英国和美国的作者理论的兴起。同样,1950年代末和1960年代初年轻的或第一次执导电影的导演开始考虑一般电影和现代电影制作的新意义。

电影理论中这一时期最有影响力的趋势是符号学。对文化中符号的古老研究或者"符号学"(semiotics)在20世纪由费迪南·德·索绪尔(Ferdinand de Saussure)重新提及并由此复兴,然后在战后欧洲被接受。最流行的符号学法典是罗兰·巴特(Roland Barthes)的《符号学原理》(*Elements of Semiology*, 1964)。很快,这种观点就被应用于电影,最著名的是克里斯蒂安·麦茨(Christian Matz;参见《电影语言:电影符号学导论》[*Film Language: A Semiotics of the Cinema*], Michael Taylor译[Chicago: University of Chicago Press, 1990;原版1968年出版])。意大利的符号学支持者有翁贝托·艾柯(Umberto Eco;著名的有《缺席的结构》[*La Strutture assente*, 1968],后来修订为《符号学理论》[*A Theory of Semiotics*, Bloomington: Indiana University Press, 1976])和皮耶尔·保罗·帕索里尼,后者提出了有争议的观点,即电影运用非语言符号复制我们感知的现实生活和心理状态。帕索里尼像麦茨和其他人一样,感到了对解释战后电影现代主义第二阶段的创新性的一种特别需求。他指出,青年电影在很大程度上依赖于"自由间接话语"(free indirect discourse),它连接了作者的视点和人物的视点(参见 路易斯·K. 巴尼特[Louise K. Barnett]编辑的《异端的经验主义》[*Heretical Empiricism*]中帕索里尼的文章"诗的电影"[Bloomington: Indiana University Press, 1988, pp. 167—186])。随着这一观点的延续,新的电影理论并没有立即寻求推翻作者论的方法;相反,它想把作者论建构在更严格的甚至是"科学"的基础上。

延伸阅读

"Agnès Varda". *Études cinématographiques* 179—186 (1991).

"Alexander Kluge". *October* 46 (fall 1988).

Armes, Roy. *The Films of Alain Robbe-Grillet*. Amsterdam: John Benjamins, 1981.

Benayoun, Robert. *Alain Resnais: Arpenteur de l'imaginaire*. Paris: Stock, 1980.

Brown, Royal S., ed. *Focus on Godard*. Englewood Cliffs, NJ: Prentice-Hall, 1972.

Desser, David. *Eros Plus Massacre: An Introduction to the Japanese New Wave Cinema*. Bloomington: Indiana University Press, 1988.

Gerber, Jacques, ed. *Pierre Braunberger: Producteur; Cinémémoire*. Paris: Pompidou Center, 1987.

Godard on Godard. Trans. and commentary by Tom Milne. New York: Viking, 1972.

Greene, Naomi. *Pier Paolo Pasolini: Cinema as History*. Princeton, NJ: Princeton University Press, 1990.

Hill, John. *Sex, Class and Realism: British Cinema 1956—1963*. London: British Film Institute, 1986.

Johnson, Randal. *Antônio das Mortes*. Trowbridge, England: Flicks Books, 1998.

——. *Cinema Novo X 5: Masters of Contemporary Brazilian Cinema*. Austin: University of Texas Press, 1984.

Lutze, Peter C. *Alexander Kluge: The Last Modernist*. Detroit: Wayne State University, 1998.

Murphy, Robert. *Sixties British Cinema*. London: British Film Institute, 1986.

Rohmer, Eric. *The Taste for Beauty*. Trans. Carol Volk. Cambridge, England: Cambridge University Press, 1989.

Siclier, Jacques. *Nouvelle Vague?* Paris: Cerf, 1961.

Stoil, Michael J. *Balkan Cinema: Evolution after the Revolution*. Ann Arbor: UMI Research Press, 1982.

Truffaut, François. *The Film in My Life*. Trans. Leonard Mayhew. New York: Simon and Schuster, 1975.

Van Wert, William F. *The Film Career of Alain Robbe-Grillet*. Pleasantville, NY: Redgrave, 1977.

第21章
战后纪录片与实验电影：1945年—1960年代中期

在第二次世界大战之后的20年里，世界各地的纪录片与先锋派电影制作都经历了巨大的变化。新技术与新制度改变了独立电影制作的基础。这些发展通常也与商业性艺术电影的兴起以及新浪潮电影的出现有关。

纪录片工作者与先锋派电影人都更新了对个人电影的看法。在1930年代，西班牙爆发内战，斯大林在莫斯科操纵对昔日同事的审判，法西斯主义与军国主义的兴起导致了种族灭绝和世界大战。此时，许多艺术家从政治承担（参见第14章）转向了某种个人表达的观念。这种冲动在欧美抽象表现主义绘画的兴起中最引人注意，同时也见于实验电影。实际上，战后纪录电影与之前通常的情况相比，更加成为电影制作者表达信念与情感的重要工具。

第二种盛行的观念，是兴起了一种以电影捕捉不可预知事件的兴趣。1950年之前，大多数纪录电影都试图尽可能地掌控偶然。电影制作也许会记录某种偶发事件，然而会通过剪辑和画外音解说，将其流畅地纳入一个更广大的意义结构之中。大多数著名的纪录片工作者，从吉加·维尔托夫和罗伯特·弗拉哈迪到佩尔·洛伦茨和亨弗莱·詹宁斯，都采取更为严格的控制技巧，比如在摄影机前搬演场景。但是新现实主义，尤其是在切萨雷·柴

伐蒂尼的宣言中,却在未经控制的事件里看到了真实。1950年代出现的轻型摄影机和录音器材,使得纪录电影制作者能够摒弃画外音评论的人为性以及预先设计的结构,制作以自然发生的事件为中心的电影。

与此同时,前卫艺术家们恢复了达达主义与超现实主义关于启示性偶发事件的观念。比如,约翰·凯奇(John Cage)将偶发声音和环境声音相结合编成乐曲。他的《想象的风景第四号》(*Imaginary Landscape no. 4*, 1951)是由十二个收音机随意调到不同的电台构成。战后的实验电影制作者和其他艺术门类的工作者一样,时常采用凯奇的创作观念,将一些偶发事件作为自我表达的一部分。一个幸运的像差或色差也能够成为一个更大形式的一部分。到了1950年代后期与1960年代初期,纪录片工作者所偏爱的这种客观性也进入了先锋派作品。在激浪派群体(Fluxus group)和安迪·沃霍尔(Andy Warhol)的作品中,艺术家们不再表达个人的情感,而是邀请观众细察一个过程,或见证一个即兴创作的场景。因为这样的做法冒着令观众感到厌烦的危险,这些前卫艺术家就像他们的纪录片同道一样,要求观众接受那种对引发和满足叙事需求加以拒绝的电影,而这种叙事需求正是好莱坞电影所要迎合的。

走向个人化的纪录片

第二次世界大战的末期,大部分纪录片的制作仍然出自大型机构之手。百代公司、新闻组织,以及好莱坞的片厂都推出新闻片和资料片以供电影院放映。许多国家的政府机构也都支持纪录片创作部门,为学校和市民团体拍摄资料片与宣传片。企业也会赞助推广产品的影片,像壳牌石油公司就资助了弗拉哈迪的抒情纪录片《路易斯安那州的故事》(1948)。

1950年代初期之后,影院放映节目表上的纪录片出现得越来越少。电视新闻取代了每周的新闻片,制片厂也停止了制作新闻片。然而,电视也提供了一个新的市场。比如,战争之前,纪录长片很少见,但是到了1960年代初期,纪录长片已经更为普遍,这些影片主要在电视上播放,偶尔也在电影院上映。

战后,许多老一辈的纪录片工作者放缓了他们的步调。维尔托夫监督拍摄了一系列新闻片后,于1954年逝世。弗拉哈迪在拍摄了《路易斯安那州的故事》之后,就没能再完成一部电影,尽管他在1951年去世之前还是拍摄了几部短片。约翰·格里尔逊在1945年离开了加拿大国家电影委员会,但是后来他也负责主持拍摄了几部纪录片风格的故事片以及几部系列电视纪录片。只有约里斯·伊文思作为导演仍然非常活跃,在波兰、中国、古巴以及其他一些与苏联结盟的国家教授和制作电影。

创新趋势

新一代纪录片工作者崛起于战后的第一个十年期间。虽然其中有些人在战争时期已经开始了他们的创作生涯,然而和平时期更为自由的影片流通方式促使他们的作品获得了国际知名度。这些电影制作者大多是在一些发展成熟的类型内创作,然而也有些人进行了更重大的创新。

比如,在自然与探险影片中,瑞典导演阿尔内·苏克斯多夫(Arne Sücksdorff)在他的《伟大的历险》(*Det Stora äventyret*, 1954)中,运用望远镜头和隐藏摄影机,将观众带入到野生动植物的

图21.1 （左）《寂静的世界》：游向海面的这一画面表明库斯托发明的水中呼吸器给予了潜水者新的自由。

图21.2 （右）门廊上的调情（《街头》，海伦·莱维特[Helen Levitt]、贾尼丝·洛布[Janice Loeb]与詹姆斯·阿吉[James Agee]）。

图21.3, 21.4 《法尔比克》：鲁基耶将贝尔特分娩时手抓床单的画面叠化到一支盛开的花朵，同时传来一声尖叫，小孩生了下来。

生活环境之中。海洋学家雅克·库斯托（Jacques Cousteau）在他的一系列海洋生物探险影片中呈现出完美的海底摄影（《寂静的世界》[*Le monde du silence*, 1956]；图21.1）、《没有太阳的世界》[*Le Monde sans soleil*, 1964]）。

社会观察的影片也吸引了一些特殊的创作人才。小报摄影师维吉（Weegee）在他的《维吉的纽约》（*Weegee's New York*, 1950）中考察了城市生活的阴暗面。另一部不是那么引起轰动的影片《街头》（*In the Street*, 1952），以不加润饰的手法展现了纽约贫民的世界（图21.2）。这一时期最重要的一部社会观察影片，也许是乔治·鲁基耶（Georges Rouquier）的《法尔比克》（*Farrebique ou Les quatre saisons*, 1946），记录了一户法国农家从1944至1945年的抗争历程。该片的很多部分都是搬演的，并采用了故事片的惯例（图21.3, 21.4）。然而，鲁基耶最大限度地减少了画外音解说，以保留方言的风味，

并且富有技巧地呈现了法尔比克农场的日常事务和艰辛劳作。

报道式影片虽然大多已被电视报道所取代，但仍占有一席之地，尤其是在它以一种新颖的方式呈现一个事件之时。比如，市川昆的《东京奥运会》（*Tokyo Olympiad*, 1965），并未试图重复1964年的电视奥运报道，反而启用一百五十多名摄影师，运用熟练的技巧，捕捉运动会中人们的拼搏精神。同样，"城市交响曲"（参见第8章）在诸如弗兰克·施陶法赫尔（Frank Stauffacher）的《索萨利托》（*Sausalito*, 1948）、弗朗西斯·汤普森（Francis Thompson）的《纽约，纽约》（*N.Y, N.Y*, 1957）、贝尔特·汉斯特拉（Bert Haanstra）的《每个人》（*Alleman*, 1960；图21.5）之类的影片中得以延续。

汇编式纪录片在战争期间已经成为一种主要的电影类型，随后的数年里仍然保持着重要地位。

图21.5 汉斯特拉拿荷兰汽车展览会上的销售员的姿态开玩笑(《每个人》)。

图21.6 《还乡》中劳动营的囚犯正在进食。

图21.7 汇编影片作为一种调查过去的工具:《牺牲在马德里》中的西班牙内战。

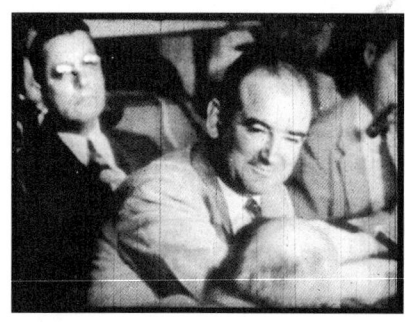

图21.8 (左)《程序的问题》:在控告参议员约瑟夫·韦尔奇涉嫌支持共产主义之后,参议员约瑟夫·麦卡锡试图不理睬韦尔奇的指责("参议员,直到这一刻,我都没有真正估摸到你的残酷与轻率")。

图21.9 (右)卡拉哈里沙漠的孩子在练习箭术(《狩猎者》)。

其中最有力的一部影片是亨利·卡蒂埃-布列松(Henri Cartier-Bresson)的《还乡》(*Le Retour*,1964),运用美国军用电影胶片素材展现解放纳粹战俘营以及囚犯返回家乡的情景(图21.6)。汇编纪录长片在新生代电影制作者的推动之下蓬勃兴盛。弗雷德里克·罗西夫(Frédéric Rossif)的《牺牲在马德里》(*Mourir à Madrid*,1962;图21.7)标志着将这种类型运用于政治批判在主流中获得了成功。埃米尔·德·安东尼奥(Emile De Antonio)以一部重现参议院在1954年调查指控参议员约瑟夫·麦卡锡(Joseph McCarthy)经过的《程序的问题》(*Point of Order*,1964),成为对汇编类型技巧最为熟练的实践者之一(图21.8)。

民族志电影在人类学者开始赋予它更为专业的水准之时重新恢复活力。弗拉哈迪对于异域风情社会的取向——对戏剧性的追求、对人与自然冲突的强调、对重新搬演事件的偏好——被一种试图更为中立与精确地记录偏远文化的做法所替代。1950年代期间,美国人约翰·马歇尔(John Marshall)拍摄了卡拉哈里沙漠地区布须曼人(Bushmen)的风俗,人类学者罗伯特·加德纳(Robert Gardner)协助他将拍摄的胶片汇编成了一部影片《狩猎者》(*The Hunters*,1956)。该片追踪四名男子捕猎一头长颈鹿的过程,遵循着弗拉哈迪的传统,但它却标志着冷静记录社会习俗的一个重要阶段(图21.9)。加德纳继而拍摄了一部美国最著名的人类学电影《死鸟》(*Dead Birds*,1963),在该片中,他以一种最低限度的干预,记录了印度尼西亚丹尼人(Dani)的作战情景。

国家电影委员会和自由电影

战后时期大部分创新型的纪录片工作者,或是

图21.10 《黄金的城市》中，来自淘金热潮时代的老人们在闲聊，背景上有一幅现代的可口可乐广告。

以手工的方式工作，或是在资助团体的安排下一部一部地拍摄影片。加拿大国家电影委员会（NFB）于1939年由约翰·格里尔逊组建，主要关注动画短片和纪录影片。该委员会虽然有政府的资助，但也力图使创新制度化——为那些特殊的人才提供一个能够帮助他们表达个人观点的官僚体制。一部典型的NFB纪录片就是《黄金的城市》（*City of Gold*，1957，科林·洛[Colin Low]与沃尔夫·凯尼格[Wolf Koenig]合导）。表面上看，这部影片从历史的角度观察道森市的淘金热潮，然而影片也被架构为对叙述者所成长的城市在1890年代与现代之间互相对照的沉思（图21.10）。对于那些虽然没有找到黄金，但是仍然居住在这个小镇的人，叙述者总结道："这些人找到了他们理想中的黄金国。"

这种走向个人创新的趋势最明显地体现于一些电影制作者的作品中，他们通过纪录片找到了表达个人态度的方式。这一趋势与《电影手册》强调故事片和商业电影中导演个人视野的作者策略同时兴起。因而，许多"个人纪录片"（personal documentaries）导演转而拍摄主流故事片，也就不足为奇了。

在英国，个人化纪录片在一个短暂的名为"自由电影"的运动中逐渐变得突出。卡雷尔·赖兹、林赛·安德森及这个群体的其他成员，都与电影杂志《场次》（1947—1952）和《画面与音响》关系密切。在这些论坛中，他们既对商业电影的制作也对英国纪录片的现状表达了不满。他们呼吁创作一种能够充分表达导演深刻个人观点的"自由"电影。由于英国电影学院的实验电影基金和偶尔的社团赞助，几位自由电影的制作者在成为英国厨房水槽电影的核心成员之前（参见第20章），能够拍摄一些纪录短片。

大多数电影都表达了导演对于当代都市化英国的态度。流行文化成为一个核心主题。安德森的《梦幻世界》（*O Dreamland*，1953）反思了大众对廉价夜生活的需求，而托尼·理查森的《妈妈不让》（*Momma Don't Allow*，1956）和赖兹的《我们是兰贝思区的小伙子》（*We Are the Lambeth Boys*，1958）则以相当的关爱呈现出青少年的生活形态（图21.11）。较为传统的主题也以新的严谨态度处理。安德森关于考文特花园（Covent Garden）市场的影片《圣诞节以外的每一天》（*Every Day Except Christmas*，1957），强调了工作的常规和生活化的语言，而他的《星期四的孩子》（*Thursday's Children*，1954）则通过捕捉学生们自然而然的欢乐喜悦，展现出对于这所聋哑儿童学校的乐观态度（图21.12）。

法国：作者纪录片

在法国，个人的表达也同样出现在纪录片中。政府资助有关艺术和文化的电影，传统上这两类题材都准许电影制作者注入他们自己的观点。到了1953年，政府积极地鼓励拍摄准实验短片。此外，

图 21.11 赖兹的兰贝思区的小伙子驾车回驶,穿过怀特霍尔街,他们这种年轻人的狂闹不羁与明信片般的伦敦景色并置在画框中。

图21.12 《星期四的孩子》中,一个聋哑儿童通过触摸老师的下颌学习说话。

《电影手册》跟《场次》一样,认为艺术电影依赖于导演的表达(赞成作者观念,参见第19章)。皮埃尔·布朗贝热、阿纳托尔·多曼、保罗·勒格罗(Paul Legros)及其他的制片人在导演们制作诗意或小品文式纪录片之时给予他们充分自由。

阿兰·雷乃以一系列关于艺术的影片获得了纪录片工作者的声誉。他的《凡·高》(*Van Gogh*,1948)在威尼斯电影节上获奖,还获得了奥斯卡奖,开创了一种表现画家作品的新方式。雷乃并未将每一幅画视为一个整体并按年代顺序排列呈现,而是描绘出了贯穿凡·高整个创作生涯的私人世界。他以横摇镜头拍摄一幅画布,以展现其中的线条韵律,并且在没有远景镜头确定方位感的情况下,交叉剪辑不同画作之间的细节部分。雷乃在《格尔尼卡》(*Guernica*,1951)中调整了自己的拍摄策略,对毕加索的草图和笔记以及西班牙内战时期的照片和新闻标题进行交叉剪辑。更具争议性的是《雕像也会死亡》(*Les Statues meurent aussi*,1953),该片是雷乃与友人克里斯·马克合作导演的,探讨了西方博物馆中的非洲艺术,暗示着殖民者摧毁了他们所侵占的土地上的文化。这部影片遭到禁映。

雷乃最受推崇的两部纪录片探索了历史记忆的本质。《夜与雾》(*Nuit et brouillard*,1957)呈现了片断的、不动声色的纳粹集中营影像,类似他在《广岛之恋》中对原子弹画面的处理。他将现在所见到的废弃监狱——在阳光明媚的乡间以全彩色拍摄——与反映集中营活动的新闻片剪接在一起。《夜与雾》并未大肆渲染恐怖的气氛,而是详尽地说明真正掌握过去事实的不可能性。随着摄影机掠过这些废墟,解说者问道:"如何发掘这些集中营所残留下来的现实?"(图21.13)。影片的结尾,解说者暗示了造成这场大屠杀的动力直到今天都还远未消除。

《全世界的记忆》(*Toute la memoire du monde*,1957)较为乐观,该片探讨了法国国家图书馆。雷乃的摄影机穿过阴暗的书库和书架,营造出一系列的隐喻:图书馆像迷宫,像监狱(图21.14),也像巨型的头脑。这部电影忧郁的抒情颂扬了人们对掌握真相与记住过去的渴望。

雷乃的作品与乔治·弗朗叙的作品构成了某种平行的效果。两人都出生于1912年,并都在1948

图21.13 （左）"没有任何描述，也没有任何影像，能够恢复他们真正的维度：永无止境的无法停歇的恐惧"：《夜与雾》中的营房。

图21.14 （右）《全世界的记忆》中，闭锁在柜子橱窗里的书。

图21.15 （左）《动物之血》中，垃圾场里诞生的超现实主义图像。

图21.16 （右）《荣军院》中，把战争的武器与战争的受害者并置在一起。

年拍摄出第一部重要的影片，在1950年代末期新浪潮兴起之后，他们都转向了故事片的创作。在乔治·弗朗叙的纪录片中，最具影响力的是《动物之血》（*La Sang des bêtes*，1948）和《荣军院》（*Hôtel des invalides*，1951）。在这两部影片中，乔治·弗朗叙采用一种使人联想起超现实主义艺术家和路易斯·布努埃尔《无粮的土地》的表现方式，令观众们困扰不安。

《动物之血》记录了一家屠宰场一天的情形。影片强调屠夫冷漠的专业性，以及把肉放上案板所必需的暴力。然而弗朗叙也将动物承受痛苦的场面，与屠宰场邻近的家庭和教堂并置在一起。这个平静街坊偶然的细节呈现出了怪异的层面（图21.15）。在这样的背景气氛中，堆得像卷心菜似的小牛头颅的一个镜头，散发出一种布努埃尔与萨尔瓦多·达利所追寻的令人困扰不安的诗意。

《荣军院》也同样如此，该片记录了一座国家战争纪念馆。在这个记载战争荣耀的胜迹中，影片展现了一些痛苦的影像（图21.16）。乔治·弗朗叙详尽地描述了战争纪念物所暗示的不祥之兆，如同片中一位将军的半身塑像，看似一个遭到破坏的头骨。弗朗叙后来也将这种日常生活不安层面的景象带入他的长片中。

克里斯·马克的影片比起雷乃和弗朗叙，更诉诸理性，且在结构上也更为自由，是运用纪录片进行个人表达的典型。作为一位专业摄影师和环球旅行家，马克制作了一系列表达复杂见解并且充满反讽智慧的小品文式纪录片。

马克探索了两种纪录片的模式。一种是旅行纪录片，他利用这类影片来自由反思关于异域文化的西方概念。《北京的星期天》（*Dimanche à Pekin*，1956）和《西伯利亚来信》（*Lettre de Sibérie*，1958）

图21.17 "但首先，看着她——直到她变成一个谜，正如不断重复的词语变得无法识别"：马克的《以色列建国梦》结尾。

采用陈腐的、几近观光电影的影像，通过大量充满诗意化的解说，思考着故事书里展现非欧洲文化的陈词滥调。《西伯利亚来信》不仅是一部旅行纪录片的戏仿之作，并且是一部高度形式化之作，反思了纪录片在捕捉文化的真相方面的无能。在该片最著名的一个段落中，马克通过三次呈现同一系列的镜头，而每次都改变旁白叙述的内容以创造不同的意义，显示了画外音解说的效力。

马克也拍摄政治纪录片。他在《是！古巴》（¡Cuba Si!，1961）中，赞赏卡斯特罗面对美国的攻击所进行的革命。《美好的五月》（Le Joli mai，1963）使直接电影这一新兴潮流担负起政治批判的重任。然而马克极度个人化的姿态时常与正统左派立场掺杂在一起。他的反省以色列的影片《以色列建国梦》（Description d'un combat，1961）混合着赞颂、批判、幽默以及一个旅行者的痴迷（图21.17）。

让·鲁什和民族志纪录片

当雷乃、弗朗叙与马克确立个人纪录片的多样性之时，另一位法国电影制作者将这种态度带入了民族志电影中。1946年，年轻的人类学家让·鲁什（Jean Rouch）携带一架16毫米的摄影机，去尼日尔进行他的第一次田野调查，不久他又带着便携式磁带录音机前往采访。他所拍摄的民族志纪录短片，使他被提名为新近成立的"国际社会学与民族志电影委员会"（International Commission of Sociological and Ethnographic Film）的主席。

鲁什的影响力始于他深受争议的《疯狂仙师》（Les Maîtres fous，1957）。1955年，他在加纳（Ghana）时，接受了豪卡祭仪（Hauka cult）祭司的邀请，拍摄他们的灵魂附体仪式。鲁什记录了教派信徒精神恍惚、疯狂乱舞、口吐白沫，最后吃下一只狗的情景。这部影片与那些煽情地描绘"原始"非洲的影片的不同之处在于，事实上这些仪式的参与者都采取了统治他们的殖民主义者的身份。白天的时候，这些信徒是码头工人和牧牛人，然而在宗教仪式里，有的变成陆军上尉，有的变成行政长官，有的则成了高雅的法国淑女（图21.18）。鲁什在他的博士论文中辩称，豪卡人通过模仿嘲弄他们的统治者，释放出他们反抗帝国主义压迫的情绪。影片的说明警告道："这种暴力的游戏，只是对我们的文明的映射"。

《疯狂仙师》引发一场丑闻。许多非洲国家都禁映这部电影，欧洲人与非洲人都强烈要求鲁什销毁此片。虽然如此，它仍在威尼斯电影节获得一个奖项，并且增强了鲁什记录第三世界殖民主义影响的渴望。他的下一部影片《我是一个黑人》（Moi un noir，1959）呈现了科特迪瓦的人们有意识地模仿西方生活。身处于欧洲文化包围中的劳工们都取了新的名字：爱德华·G.罗宾逊、泰山、多萝西·拉穆尔。鲁什带着手持摄影机，跟随他们喝酒、寻找工作、穿行于舞厅之间。鲁什同时也展现了他们的渴望，尤其是科特迪瓦人爱德华·G.罗宾逊成为职业拳击手的梦想。《我是一个黑人》成为一个迷人的故

图21.18 （左）《疯狂仙师》：参与庆祝的人们在迷狂中手舞足蹈。鲁什在职业生涯的这一时期使用长焦镜头，以待在离动作较远的地方，但随后他就摒弃了这种拍摄手法。

图21.19 （右）在一个舞厅里，爱德华·G. 罗宾逊"沉浸于"故事情节中，因而忽视了鲁什的摄影机，而埃迪·康斯坦丁和其他人则明显地意识到摄影机的存在。

事片与纪录片的混合体（图21.19）。鲁什将经过剪接的影片放给罗宾逊看，罗宾逊在影片放映时所发表的评论也被加入影片的声轨中。

在鲁什看来，民族志电影对于西方人是极其重要的，因为它们呈现了不同社会的差异，防止欧洲人"试图（将其他文化）变为我们自己的影像"。[1] 鲁什因为在描绘殖民主义的心理影响时并未呈现非洲人试图通过社会行动改变他们的生活而受到批评。但是他不太以政治的观点来看待自己的作品。他努力赋予民族志电影一种人性的维度，不仅仅向西方人呈现另外的文化，而且运用电影制作行为，在研究者与拍摄主体之间建立起一种纽带。他将罗宾逊记录于电影中，也让他担任自己的助理（几年之后，这位鲁什电影中的主角，原名为奥马鲁·甘达[Oumarou Ganda]的人，成了尼日尔最重要的电影制作者之一）。鲁什声称，他拍电影主要是为了他所拍摄的人和他自己，保存他在这个文化中的体验。他参与到自己的主题中，并且在技术规则干预到人们的实感时乐意将之打破，这导致他走向另一个纪录片潮流：直接电影。

直接电影

1958至1963年间，纪录影片制作发生了重要的变化。纪录电影制作者开始运用更为轻便和更易移动的设备，这使工作团队变得更小，并由此摒弃了传统剧本与结构的概念。这种新型的纪录影片试图研究个体，以揭示某种境况在每一时刻的发展，并寻求瞬间的戏剧性或心理的呈示。这种新型纪录片不是通过画外音叙述来主导搬演的场景，而是让事件自然地展开，并准许人物为自己讲话。

这一潮流曾被称为"公正的电影"（candid cinema）、"未经操控的电影"（uncontrolled cinema）、"观察的电影"（observational cinema）和"真实电影"（cinema vérité），最常见的称呼是直接电影。这一名称暗示了新技术能够以前所未有的直接性记录事件，电影制作者可以摒弃早期纪录片工作者所采用的更为间接的记录方式，如搬演和叙述解说。

几个因素影响了这种新的方法。就最一般的情形而言，意大利新现实主义强化了纪录片工作者捕捉日常生活的迫切愿望。技术创新，如16毫米电影制作的发展以及磁带录音的出现，提供了一种新的灵活性（参见"深度解析"）。除此之外，电视也需

[1] 引自Mick Eaton, ed., *Anthropology-Reality-Cinema: The Films of Jean Rouch* (London: British Film Institute, 1979), p. 63。

图21.20 《初选》中最著名的镜头:阿尔伯特·梅索斯把摄影机举过头顶,跟拍着肯尼迪从支持者的人群中穿过……

图21.21 ……走到了走廊(注意广角镜头造成的变形)……

图21.22 ……到了台上,可以看到另一个德鲁小组摄影师正等着拍摄一个相反角度的镜头。

要电影填补它的节目时间,电视网的新闻部门也在寻求新的方式以制作视听新闻。在美国、加拿大与法国,受到这些条件影响的纪录片工作者们打造了直接电影的不同版本。

美国:德鲁及其团队

在美国,直接电影是在摄影记者罗伯特·德鲁(Robert Drew)的主导下兴起的。德鲁试图在电视报道中引入他在《生活》杂志的偷拍摄影作品中所发现的戏剧性现实主义。1954年,他遇到理查德·利科克(Richard Leacock),利科克曾参与《家园》(参见本书第14章"政治电影的传播"一节)的拍摄工作,并曾担任弗拉哈迪《路易斯安那州的故事》的摄影师。在时代公司的资助下,德鲁聘用了利科克、唐·彭尼贝克(Donn Pennnebaker)、大卫和阿尔伯特·梅索斯(David and Albert Maysles)兄弟及其他一些电影制作者。

德鲁制作了一系列针对电视播放的短片,其中包括开拓性的《初选》(*Primary*, 1960),它报道了约翰·肯尼迪(John Kennedy)与休伯特·汉弗莱(Hubert Humphrey)两人竞争威斯康星州初选的事件。利科克、彭尼贝克、梅索斯兄弟与特伦斯·麦卡特尼-菲尔盖特(Terence MacartneyFilgate)全都担任摄影师工作。该片虽然含有一些对口型的声音,但它视觉上的真实性引起了更多的关注。摄影机跟随着这些政治人物穿越街道,驱车从一个城镇到另一个城镇,紧张不安地在旅馆房间休息(图21.20—21.22)。《初选》的戏剧性通过两位候选人的交叉剪接以及很大程度上取代解释性解说的新闻报道画外音而得到强化。

不久之后,德鲁与利科克受委托为美国广播公司(ABC)的电视节目摄制了几部影片,其中最著名的是检视拉丁美洲反美情绪的《美国佬,不!》(*Yanki, No!*, 1960),以及探讨学校一体化问题的《孩子们正在看》(*The Children Were Watching*, 1960)。1961至1963年间,德鲁团队又拍摄了12部影片,包括《埃迪》(*Eddie*, 1961)、《简》(*Jane*, 1962)和《椅子》(*The Chair*, 1962)。其中的十部影片后来被称为"活的摄影机"(Living Camera)系列。此时,他们已完全采用直接声音。

德鲁掌控了公司出品的大部分影片的剪辑工作,他将纪录片看做一种讲述戏剧性故事的方法。"在每个故事里,人们总会面临紧张、压力、揭示或抉择的时刻。也正是这些时刻,最使我们感兴

趣"[1]。在德鲁看来，直接电影是通过所谓"危机结构"而获得观众的。大多数德鲁小组制作的影片，都专注于反映几天或几小时之内必须解决的高度危机状况。这些电影通过呈现冲突、悬疑和一个决定性的结果而激起观众的情感。《初选》采用了这种危机的结构，《椅子》也是如此，讲述了律师们奋力使一名改过的罪犯免于处决的故事。危机使影片中的人物处于紧张压力之下，从而揭示出他们的个性。这些电影中的主人公，比如《埃迪》与《简》中，通常都无法达到目的，影片则以仔细观察他或她的情感反应作为结尾。

德鲁在大部分影片中都采用多组工作人员，追踪事件的几条发展线索，交叉剪接不同力量竞相争取时间的情况。德鲁鼓励每个摄影师都将自己隐藏起来，使拍摄对象习惯于他的存在，并且要直观地反映发展中的戏剧性。这种拍摄方法具有新闻采访的特征，记者必须在尊重事实与选择、强调的主观判断之间取得平衡。

不久之后，德鲁手下的电影制作者都离开了这个团体，自己组建公司。梅索斯兄弟离开后拍摄了一部探究电影制片人约瑟夫·F. 莱文（Joseph E. Levine）的影片《艺人》（*Showman*, 1962）和《披头士到访美国》（*What's Happening! The Beatles in the U.S.A.*, 1964）。梅索斯兄弟的电影比起德鲁的影片更片断化，他们摒弃危机结构，却呈现出对于演艺界著名人士随兴、简略的描绘。《披头士到访美国》是美国第一部完全不采用画外音叙述的直接电影，全片只是披头士乐队巡回演唱的每日记录，从而激起一名专业电视制作人的抱怨："就大部分纪录片工作者对这部电影的理解来说，它很难称得上是一部电影。"[2]

唐·彭尼贝克和理查德·利科克也离开了德鲁团队，组建起他们自己的公司。彭尼贝克拍摄了一部探讨残疾孪生姊妹的影片《伊丽莎白与玛丽》（*Elizabeth and Mary*, 1965），以及一些专门记录美国流行音乐的影片（《别回头》[*Don't Look Back*, 1966]；《蒙特利流行音乐节》[*Monterey Pop*, 1968]；《永远摇滚》[*Keep on Rockin'*, 1970]）。利科克也继续拍摄了影片《母亲节快乐》（*Happy Mother's Day*, 1963），该片讲述了一个五胞胎的出生而打乱小镇生活的故事，以及《斯特拉文斯基速写》（*A Stravinsky Portrait*, 1964）和《3K党——看不见的帝国》（*Ku Klux Klan—The Invisible Empire*, 1965）。

利科克是美国直接电影制作者中最有说服力的一位，他提倡拍摄一种他所谓的"未经操控的电影"。电影制作者不干预事件；电影制作只是尽可能谨慎且负责地观察。利科克深信一个自我隐藏的工作小组能够融入当时的情境之中，以致人们忘却他们正在被拍摄。

利科克声称，未经操控的电影的目的，是"通过观察事件如何真实地发生，从而发掘出我们社会的一些重要方面，而不是拍摄人们想当然认为的事情应该如何发生的社会影像"[3]。利科克关注直接电影通过面对面互动揭示社会习俗的能力，这种关注对于一代电影制作者来说意义重大。

[1] 引自Gideon Bachmann, "The Frontiers of Realist Cinema: The Work of Ricky Leacock", *Film Culture* 22—23 (summer 1961): 18。

[2] 引自Stephen Mamber, *Cinéma Vérité in America: Studies in Uncontrolled Documentary* (Cambridge, MA: MIT Press, 1974), p. 146。

[3] 引自James Blue, "One Man's Truth: An Interview with Richard Leacock", *Film Comment* 3, no. 2 (spring 1965): 18。

深度解析　用于新纪录片的新技术

伊斯曼柯达在1923年推出了16毫米规格的胶片，主要是用于家庭电影和教育片。在1930年代期间，一些美国先锋派开始将这种规格的胶片用于实验性作品（参见本书第14章"超现实主义"一节）。第二次世界大战期间，16毫米胶片得到更广泛的使用。它非常适合于战斗拍摄，16毫米拷贝的教育片和宣传片也在各个军事站点和大后方发行。美国政府给学校和民间组织捐赠了16毫米放映机，使他们可以放映政府发行的影片。战后，世界各地的纪录片和实验电影制作者热切地采纳了这种格式。

1950年代初期，电视在欧洲和北美洲兴起。在前录像带时期，16毫米胶片的廉价性和灵活性，使得它迅速成为新闻片、广告片和电视电影的标准规格。制造商开始生产专业的16毫米摄影机。这些摄影机通常装有变焦镜头和反射取景器，允许导演在拍摄期间直接通过镜头观看取景。1952年，阿莱弗勒克斯16（Arriflex 16）摄影机确立了操作简易的新标准，成为最专业的16毫米摄影机的样板。此外，伊斯曼和其他公司开发出一系列16毫米电影生胶片，往往是"快速"感光的乳胶胶片，允许在相对低亮度的环境下拍摄。

两种进一步的发展促发了直接电影。在1950年代中期之前，几乎所有专业16毫米摄影机都太重了，只有把摄影机固定在三脚架上才能拍摄到稳定的镜头。然而，把一台标准的摄影机安装到三脚架上是要耗费时间的；等摄影机架起来，这个动作通常已经过去了。使用三脚架的缺点促使纪录片工作者们重新搬演事件。此外，笨重的摄影机也使拍摄主体意识到拍摄行为。只有那些使用业余设备的电影制作者，比如拍摄民族志短片的让·鲁什和拍摄实验电影《终止电影》(*Desistfilm*, 1953)的斯坦·布拉克哈格（Stan Brakhage），可以很容易地手持拍摄。

1958年左右，一些制造商推出了更加轻便的16毫米专业摄影机机。奥利康·西尼沃伊斯（Auricon Cinevoice）和埃克莱尔·卡梅弗莱克斯（Eclair Cameflex）这两种摄影机，每台重约六十磅，轻到足以靠肩膀支撑。改进版阿莱弗勒克斯16的重量只有二十二磅。标准的KMT库坦—玛索·埃克莱尔（KMT Coutant-Mathot Éclair）摄影机重量不到二十磅，使得鲁什可以用来拍摄《夏日纪事》(*Chronique d'un été*, 1961)。使用这样的摄影机，电影制作者可以快速地横摇，跟着拍摄对象一起走动，在汽车中拍摄，无论到哪里都能跟随。

同样重要的是声音录制的改善。纪录片依靠画外音叙述，部分是因为电影制作者们在摄影棚外不太容易录制与嘴型同步的声音。把音乐、背景噪声和解说加到一系列影像中，远比让参与者自己说话容易。只有在准备得非常好的情况下——一名政治人物在麦克风前发表演讲，一个人在摄影棚内接受采访——才有可能在拍摄的同时记录嘴形同步声音。即使是相对自发的自由电影也受到声音记录的限制。

1950年代初期，剧情片和纪录片电影制作都开始用磁性声音取代光学的片上录音。因此，纪录片工作者试图使用便携式磁带录音机捕捉现场声音。瑞士公司纳格拉（Nagra）在1953年推出了用于电影制作的磁带录音机，并在四年后推出了改进版本。

现在的问题是使影像和现场录制的声音同步。大约在1958年，工程师们设计出了"导音"（Pilotone）系统，通过这种系统，一个电脉冲从摄影机传送到录音机，并被记录在磁带的一个轨道上。在回放时，该脉冲自动调整磁带的速度以与图像保持一致。最早版本的导音系统使用一条电缆把摄影机与录音机相连接。这条关键的线阻碍了直接电影所追求的自由移动，工程师们于是设计了无线

> 深度解析
>
> 传输系统。摄影机里的一个石英晶体或一个音叉发出一个脉冲，录音机接受到这个脉冲并记录作为一个同步引导信号。无线系统首先在美国广泛应用，并在1960年代中期成为国际通行的标准。
>
> 虽然同步和摄影机噪声仍然是问题，到了1958年，便携式16毫米摄影机和录音机，加上更小型的麦克风和感光更快的胶片，已经促使电影制作发生了革命性的改变。

双语国家加拿大的直接电影

电视也是加拿大直接电影崛起的主要推动力。于1953年建立起来的国家广播网促使国家电影委员会的纪录片工作者拍摄16毫米电影，并迅速拍摄一些时事性作品。两个电影运动几乎同时兴起，一个兴起于说英语的加拿大人中，另一个则兴起于魁北克的法语区。

国家电影委员会的"B小组"为《坦诚之眼》（*Candid Eye*）——1958年和1959年秋天放送的一个英语系列节目——拍摄了一些影片。这些影片采用偷拍的方式，即隐藏摄影机并使用望远镜头拍摄。除了少数例外——尤其是这一系列的第一部影片《圣诞节前几天》（*The Days before Christmas*，1958）——它们都没有采用嘴型同步的声音。特伦斯·麦卡特尼－菲尔盖特在这部影片中，在他探究救世军的影片（《热血与火焰》[*Blood and Fire*, 1958]）中，以及在审视烟草采集移民工人困苦生活状况的影片（《艰辛的烟叶》[*The Back-Breaking Leaf*, 1959]）中，都支持使用手持摄影机。

"坦诚之眼"的导演们摒弃剧本，让结构在剪辑中形成，赞同德鲁关于客观性、观察性电影的信念。然而，德鲁是受到《生活》杂志新闻摄影的影响，而加拿大这个群体则推崇英国自由电影与摄影师亨利·卡蒂埃－布列松，后者追求展现日常生活、平凡事件中精确的洞察时刻。因此"坦诚之眼"的影片并不具备德鲁创作小组作品中的危机结构。

"坦诚之眼"系列影片于1960年终止拍摄，然而与之相关的电影制作者继续创作其他纪录片。其中最独特的影片是《寂寞的男孩》（*Lonely Boy*，1962），该片描绘歌手保罗·安卡（Paul Anka），由沃尔夫·凯尼格和罗曼·克罗伊托（Roman Kroitor）合导。影片对流行音乐如何利用歌星和听众的反讽揭露，展现出直接电影的技巧如何可以用于改变观众的态度。其中有一个段落，我们听着安卡解释他打算如何摆弄一个姿势，而同时我们看到他在舞台上做出了那个姿势，而如果没有他的画外音，这可能看来就是一个自发的动作。电影制作者所呈现的就好像是安卡在坦白自己在操纵歌迷。

国家电影委员会在1956年迁移至蒙特利尔，从而使更多的法语人士加入这个机构。1958年，三位法语电影制作者拍摄了《雪鞋》（*Les Raquetteurs*），这是一部幽默与温馨的影片，报道了一个雪鞋狂热者的集会。虽然该片以35毫米拍摄，并没有使用直接录音，但它仍然是加拿大直接电影的里程碑之作。摄影师米歇尔·布罗（Michel Brault）将自己置身于事件的方式，是德鲁小组广角镜头和流畅摄影的先声（图21.23—21.25）。

《雪鞋》获得赞誉，促使国家电影委员会成立

 图21.23 《雪鞋》：一个雪鞋优胜者冲到终点线……
 图21.24 ……他被支持者所阻挡。摄影机跟随着他们……
 图21.25 ……拍摄他们的画面。

了一个法语小组，其成员包括布罗、吉勒·格鲁克斯、克洛德·朱特拉（Claude Jutra）、马塞尔·富尼耶（Marcel Fournier）等人。《赛事》（*La Lutte*，1961）、《金手套》（*Golden Gloves*，1961）和《魁北克－美国》（*Québec-USA*，1962）显示了这个法语小组的成员精通新器材，并且致力于坚定的直接电影创作。与信奉客观美学的"坦诚之眼"群体不同，法语小组认同的是影片中的人们和他们的都市流行文化。

纪录长片《为了世界的继续》（*Pour la suite du monde*，1963），使得要求探讨法语社区社会认同的问题浮现出来。这部影片由摄影师米歇尔·布罗、诗人皮埃尔·佩罗（Pierre Perrault）以及他们的录音师，在一个与世隔绝的加拿大小村子居住一年拍摄完成，那里仍在普遍使用一种17世纪法语的变体。《为了世界的继续》主要是村民回忆这个社区历史的访谈，它阐明了佩罗所谓的"生活经历电影"（cinéma vécu）："没有什么能比一个老人讲述一个他亲身经历的事件更真实了。这些事实本身通常可能没有任何价值，然而讲述它们却是具有价值的。"[1] 佩罗在稍后的一些影片中展现了加拿大法语人口的历史与风俗。

法国：真实电影

在法国，直接电影的兴起并不是由于电视的出现，而是产生于让·鲁什对民族志电影的探索。一部关键的影片，同时也是对任何国家的直接电影最具影响力的影片，是让·鲁什与社会学家埃德加·莫兰（Edgar Morin）的合作拍摄的《夏日纪事》（1961）。从他们的合作之中，出现了直接电影的另一种模式——即电影制作者不仅仅只是观察或同情而已，而是要更加刺激与煽动。

在鲁什和莫兰访问一名市场调查员马塞琳娜的开场白之后，《夏日纪事》即呈现马塞琳娜在街头询问别人"你幸福吗？"（图21.26）。在这个段落中，行人的陈词滥调和自卫防御性的反应，显示了这种随意民意调查的肤浅。该片的其他部分则仔细观察一群巴黎人的主张和记忆（图21.27）。莫兰想方设法使一些学生和工人自我介绍，并且和他谈论他们的生活。这些被访问的人渐渐地开始彼此了解，这个过程也被电影记录下来。

鲁什在《我是一个黑人》中运用的技巧得以继续延伸，《夏日纪事》的最后一部分呈现出来的是片中人物正在讨论着鲁什与莫兰所拍摄的这部影片。他们的评论——令人厌烦、实事求是、使人窘迫，甚至猥亵下流——都成了影片的一部分（图

[1] Louis Marcorelles, *Living Cinema* (New York: Praeger, 1973), p. 82.

图21.26 "你幸福吗？"（《夏日纪事》）

图21.27 马塞琳娜穿过空旷的巴黎中央大厅，随着摄影机逐渐拉远，她把对战争的记忆复述到手提袋里的便携录音机中。

图21.28 马塞琳娜解释说，虽然面对着摄影机，但她在镜头前的举动都是诚恳的。

21.28）。在影片的结尾，鲁什与莫兰评价他们的事业取得成功，并且期待着公众的回应。

《夏日纪事》没有德鲁电影中的悬疑戏剧性。这部影片集中于表现普通人解说他们的生活，而莫兰坚持不懈的提问使直接电影具有一种煽动性的力量。鲁什和莫兰不接受利科克关于隐藏摄影机的要求。《夏日纪事》呈现在观众面前的是器材设备或技术人员的随意拍摄。对于鲁什而言，摄影机不是一个事件中的刹车闸，而是一个加速器："你推动这些人自我坦承……这是一种在摄影机前面非常奇怪的坦承，此时的摄影机，我们可以说是一面镜子，也是一扇通向外在世界的窗户。"[1]《夏日纪事》探究个人的历史与心理，鼓励片中人物通过在摄影机前的表演界定他们自己。

《夏日纪事》的开场白称本片是"真实电影中的一种新实验"。其中重要的词语是"新"，因为莫兰深信不断出现的科技，以及人们乐于探索日常生活的努力，都使电影制作者能够超越维尔托夫的《电影真理报》（参见本书第8章"纪录长片异军突起"一节）。但是这个标签的应用远超过《夏日纪事》影片本身，甚至美国的电影制作者也开始称自己的作品为真实电影。1963年的一次电影制作者会议发觉这一术语过于偏颇，然而一直到现在，真实电影仍然是直接电影的同义词。

另一种更为混杂的直接电影形式，在马里奥·鲁斯波利（Mario Ruspoli）执导、米歇尔·布罗（他曾担任过一些加拿大法语影片和《夏日纪事》的摄影师）摄影的两部电影中得以探索。《大地上的无名者》（Les Inconnus de la terre，1961）探究洛泽尔地区的贫穷农民，观察农民讨论他们自己的问题。《正视疯狂》（Regards sur la folie，1962））则访问了这个地区的一家精神病院。

鲁斯波利的电影处于美国的"观察"式方法和鲁什－莫兰的"煽动"式方法之间。有些时候，摄影机的风格小心谨慎，甚至偷偷摸摸（图21.29）。然而，鲁斯波利有时会更甚于鲁什，炫耀记录的行为，展现他的工作人员，并且在《正视疯狂》的结尾中，将摄影机从一场医生之间的对话转开朝向我们（图21.30）。我们能够一直意识到电影制作者的存在，即使片中的人物没有察觉到。

克里斯·马克的《美好的五月》直接批评鲁什与莫兰的拍摄方法。马克不能接受直接电影的倾

[1] 引自"Jean Rouch"，*Movie* 8（April 1963）：22。

图21.29 （左）《正视疯狂》中，长焦镜头从远处所拍摄的一个医生（戴着麦克风）正在安慰一个老妇人的镜头。

图21.30 （右）鲁斯波利的摄影机离开后景中的对话，转而面对观众，这参照了《夏日纪事》的结尾。

图21.31 （左）《美好的五月》："对你而言，别人都无足轻重吗？""别人？什么是别人？"

图21.32 （右）在这个开启"方托马斯归来"的射击场场景中，《美好的五月》构造出一种弥漫于"幸福"巴黎的政治恐怖气氛。

向，总是喜欢保留解说者的声音，在我们之前反省影像。《美好的五月》吸收了直接电影的技巧，进入对自由和政治意识更广阔的沉思中。

这部电影的第一部分，调查巴黎在1962年5月的快乐状况，此时正是阿尔及利亚战争结束之时。马克向那些自命不凡或健忘的人发起攻击性质问，将摄影机作为触媒的策略推到了一个粗暴无礼的地步。他也批评狭隘的、不关心政治的幸福概念，这正是《夏日纪事》一片的出发点（马克反讽地将他的影片献给"幸福的大多数"）。一名服装商人说他的人生目标就是尽可能地多赚钱；一对恋爱中的情侣对于社会问题漠不关心（图21.31）。影片的第二部分，以令人联想到恐怖主义和右翼报复暴力行动的神秘场景开头（图21.32），其中包括对那些寻求政治途径解决当代社会问题的人的采访。

《美好的五月》严酷而尖刻，通过马克诡谲的幽默与诗意化的偏题拍摄而成，该片要求真实电影认识到生活的复杂性，以及在历史转折关头统治法国社会的政治势力。然而，马克的这部沉思冥想之作仍然有直接电影的基础；部分证据包括一些嘴型同步的采访。他承认："真实不是目的，但它可能是途径。"[1]

美国、加拿大和法国的直接电影倡导者都敏锐地了解彼此的作品。其中许多人在1958年的一次研讨会中首次见面。1963年在里昂举行的一次会议中，这些直接电影的纪录片工作者争论着彼此之间的差异。摄影机应该是观察、移情，抑或挑战？几部摄影机同时拍摄的电影更具权威性吗？导演应该自己操作摄影机吗？最重要的是，导演对于影片中的人物、他们的生活，以及所记录的事件应该负什

〔1〕 引自Mark Shivas, "New Approach", *Movie* 8（April 1963）：13。

图21.33 （左）使用轻便的16毫米摄影机使"抓拍"成为可能：卡齐米日·卡拉巴什（Kazimierz Karabasz）的《音乐家》（*Muzykanci*，1958）。

图21.34 （右）彼得·沃特金斯（Peter Watkins）的《战争游戏》（*The War Game*，1966）中，直接电影的手法使得对英国的核攻击更具震撼性；此时，一个手持摄影镜头捕捉到一个消防员在一个孩子身旁倒下。

么责任？直接电影除了技巧与技术创新之外，还引出了纪录影片长期以来的伦理道德问题。

到了1960年代中期，几种高级尖端的16毫米和35毫米摄影机为所有的电影制作者拍摄直接电影提供了灵活性。这一潮流导致纪录片发生革命性的变化；1960年代初期以后，大多数纪录片工作者都能运用手持摄影机捕捉到引人注目的事件（图21.33）。直接电影也为民族志电影制作提供了新的灵活性。它影响了一些国家的电影发展过程：加拿大法语电影人格鲁克斯与朱特拉以他们在国家电影委员会的作品为基础，转而拍摄长片，第三世界国家的导演也使直接电影成为他们电影的主要风格（参见第22章）。

直接电影开放的结尾、片断叙事也加强了故事片的艺术电影倾向。在风格上，1958至1967年间，大部分新浪潮电影都坚持运用手持摄影机、现有光，以及明显的即兴拍摄方式（参见第20章；然而，很少有导演采用更困难的现场直接录音）。一些较为主流的电影，如《奇爱博士》（*Dr. Strangelove, or, How I Learned to Stop Worrying and Love the Bomb*，1963）、《五月中的七天》（*Seven Days in May*，1964）和《一夜狂欢》（*A Hard Day's Night*，1964），也利用直接电影的技巧以展现自然发生事件的感觉。直接电影的技巧甚至能增强那些以遥远过去或未来时代为背景的故事片的真实感（图21.34）。而且，直接电影成为1960年代西方战斗电影（militant cinema）的核心工具，这种战斗电影主要依赖非搬演的采访、快速拍摄的片段，以及简便的磁带录音。直接电影在技术与技巧上，在整个1960年代与1970年代产生了巨大的国际影响。

实验电影和先锋派电影

第二次世界大战之后，实验电影本身也在更新。16毫米设备更广泛的可用性使得实验电影制作对于非专业人士变得更为可行。美国大多数学校、大学和博物馆都拥有16毫米放映机，能够放映实验电影。来自现代艺术博物馆的外国经典影片已经可以通过16毫米胶片看到，但战后一些新公司也开始以这种规格发行实验电影。在很大程度上缺乏16毫米影片发行的欧洲，一些新建立或重新开放的电影资料馆则在放映经典实验电影。

许多相继成立的机构也在培育实验电影。数以百计的电影俱乐部在欧洲的城市与大学里兴起；因为电影审查法，那些被禁止的先锋派电影只能在这些场所放映。一个国际性的电影俱乐部联盟在1954年成立。国际电影节也同时出现，最具重要意义的是1949年开始运作的成立于比利时克诺

克勒祖特（Knokke-le-Zoute）的实验电影竞赛展（Experimental Film Competition）。欧洲政府偶尔会为一些具有想象力的"文化电影"提供拍摄资金。在法国，规定放映艺术与实验电影（art et essai）的影院可以获得政府的一些补贴。

实验电影发展最戏剧化的地区是在美国。此地的16毫米胶片与器材已被广泛使用，大学和艺术学院开始设置电影制作系，威拉德·马斯（Willard Maas）、玛丽·门肯、约翰·惠特尼和詹姆斯·惠特尼兄弟（John and James Whitney）以及其他实验电影人战争期间的作品也开始流传。此外，汉斯·里希特、奥斯卡·费钦格以及其他老一辈先锋电影人也都移居美国。凭借里希特的长片、由一些杰出的先锋艺术家绘制的一系列模糊的超现实主义草图构成的《钱能买到的梦》（Dreams that Money Can Buy, 1946），实验电影获得了大众的认同。

整个这一时期，大多数电影制作者都是以一些老旧的方式为自己的作品筹集资金：或是自掏腰包，或是赞助人资助。尽管美国政府或私人基金会一般都会出手资助艺术创作，但却只有少数电影制作者获得资助款项。尽管如此，战后时期，仍然有大量新兴的放映场所出现。弗兰克·施陶法赫尔的"电影中的艺术"（Art in Cinema）系列，战后不久即在旧金山艺术博物馆进行了展映，凝聚着美国西海岸对实验电影的兴趣。纽约市的电影社团16号影院（Cinema 16）成立于1949年，继而发展成为一个多达7000人的组织。旧金山的峡谷影院（Canyon Cinema）也成为类似的场所。达特茅斯（Dartmouth）、威斯康星和其他大学的学生，也都纷纷成立校园电影社团，并且热衷于不同于商业电影的另类电影。一个全国性的电影社团联合会，美国电影委员会（Film Council of America，后来改名为美国电影社团联盟[American Federation of Film Societies]）也在1954年成立。

对于美国独立电影来说始终是一个问题的发行，也有了相当大的扩张。阿莫斯·沃格尔（Amos Vogel）开设了一家16号影院发行库（Cinema 16 distribution library），其他公司也逐渐成立。1962年成立于纽约的电影制作者合作社（The Film-Makers' Cooperative）标志着一个里程碑。这家合作社不以品质进行评断，接受所有的作品，从中抽取少许比例的租赁费。一年之后，峡谷电影合作社（Canyon Cinema Cooperative）也在西海岸成立。

美国已经发展出一套用以支持先锋派电影的基础设施。一些引领风尚的人已经出现：玛雅·德伦（Maya Deren）、阿莫斯·沃格尔、评论家帕克·泰勒（Parker Tyler）以及重要的纽约杂志《电影文化》（Film Culture，创办于1955年）的编辑、电影制作者合作社的组织者和《村声》（Village Voice）杂志的电影评论家乔纳斯·梅卡斯（Jonas Mekas）。到了1962年，任何能够得到16毫米甚至于8毫米电影器材的人，都能够拍摄一部电影，而且所拍摄的影片有机会得到发行和讨论。随着纽约取代巴黎成为现代绘画的首善之区，美国也成了先锋派电影的主导力量。战后十年，对美国实验电影的草创最有功劳的电影制作者是玛雅·德伦（见"深度解析"）。

正如更早的时代一样，实验电影制作者与艺术界的密切关系更甚于商业电影工业。有些电影制作者持续创作抽象绘画的动画片，或是描绘撷取自古典音乐的乐章（例如让·米特里的《太平洋231》[Pacific 231, 1949]）。在风格上，一些战后电影制作者受到超现实主义和达达主义的影响。1950年代期间，另一些人在偏爱直觉的、个人化方式创作的当代潮流中找到了灵感。抽象表现主义绘画以艺术家

深度解析 战后第一个十年：玛雅·德伦

玛雅·德伦的形象主导着战后美国实验电影的第一个十年。她凭借战时制作的两部影片得到认可，赢得了戛纳电影节的一个奖项，并成为美国先锋派电影的标志性人物。她租用纽约影院放映她的电影，向各个电影社团派发传单宣传自己的工作，催眠般地演讲，激发受过良好教育的公众对艺术电影产生新的尊重。

德伦起初研究文学批评，然后对舞蹈发生兴趣。她担任过凯瑟琳·邓纳姆（Katherine Dunham）的秘书，此人启发了德伦对加勒比文化尤其是海地的舞蹈和宗教产生持久兴趣。

1943年，德伦和她的丈夫亚历山大·哈米德（Alexander Hammid）合作拍摄了将会是最有名的美国先锋派电影《午后的罗网》（Meshes of the Afternoon）。一个女人（由德伦饰演）与一个戴着头巾、脸孔是一面镜子的人物发生一系列神秘的遭遇。她穿过房间（图21.35），分裂成几个人格，并最终死去。

漂浮不定的主人公和梦一般的结构，是后来被称为恍惚电影（trance film）的惯例。影片中强烈地暗示着画面是女主角焦虑的投射，这引发了美国实验电影中的一长串"心理剧"。从风格上讲，《午后的罗网》通过先锋派传统中已经利用过的那类虚假视线匹配创造出一种非现实的时空连贯性。

哈米德（他的原名是哈肯施米德[Hackenschmied]）已经在家乡布拉格制作过一些实验性叙事电影，因而《午后的罗网》同《一条安达鲁狗》、《诗人之血》和《吸血鬼》具有较强的相似性。但德伦否认与欧洲实验传统有任何联系，拒绝欧陆版超现实主义对无意识的过多依赖。她说，"创造力构成了对已知真实的一种合乎逻辑的、富有想象力的延伸。"[1]此外，让一个女人成为主人公也改变了角色变化的含义（图21.36，21.37）。

德伦继而制作了另一部心理剧影片《在陆地上》（At Land，1944），她在其中扮演一个从海中浮现的女人，爬行穿越各种各样的风景。这部电影几乎完全是由德伦创作，哈米德偶尔会做一些技术顾问的工作。

德伦的战后电影标志着她的创造力发展的一个新阶段。从《为摄影机编舞之研讨》（A Study in Choreography for Camera，1945）开始，她拍摄了一系列舞蹈电影。该片是对一些独特方式进行探索，利用这些方式，取景和剪辑能够创造出一种"不可能"的时空（图21.38，21.39）。对运动的类似考察主导着《暴力的冥想》（Meditation on Violence，1948），该片对中国武术进行了一番舞蹈化的研究。

《时间变形中的仪式》（Ritual in Transfigured Time，1946）把舞蹈电影的技巧与心理剧恍惚叙事结合在一起。某个身份在两个身体上转移的女人在三种仪式——家务劳动（图21.40）、轻浮的社交和性的追求——之间漂移。慢动作、定格，以及德伦的省略式匹配剪切"改变"了这些社会仪式的时间。

图21.35 《午后的罗网》中空气和空间好似薄纱一般的阻隔。

[1] 引自Vè Vè A. Clark, Millicent Hodson, and Catrina Neiman, *The Legend of Maya Deren: A Documentary Biography and Collected Works*. Vol. 1, pt.2: *Chambers (1942—1947*; New York: Anthology Film Archives/Film Culture, 1988), p. 566.

深度解析

图21.36 （左）《午后的罗网》：较早段落中绝望的人物形象……

图21.37 （右）……变成了冷酷的杀手。

图21.38 《为摄影机编舞之研讨》：舞者在森林中抬起一条腿……

图21.39 ……然后通过一个动作匹配剪切，这一动作在摄影棚内持续进行。

图21.40 《时间变形中的仪式》：缠绕的纱线既是一个不弯曲的时间的形象，也是妇女家庭仪式的形象。

德伦看到了艺术形式和社会仪式的僵硬姿态之间的深度关联。"从历史的角度看，所有艺术都起源于仪式。在仪式中，形式就是意义。"[1]

在古根海姆基金的支持下，德伦到海地拍摄了一部关于伏都（Voudoun）舞蹈和仪式的影片。尽管她没能完成这部影片，但她出版了一本书《神圣的骑士：海地的伏都教诸神》（*Divine Horsemen: The Voodoo Gods of Haiti*，1953）。在1961年去世前，她完成了另一部舞蹈电影《夜之眼》（*The Very Eye of Night*，1959）。

在纽约，德伦接受了伏都教女祭司的形象，被赋予了护佑朋友和诅咒敌人的威力。作为一个性格外向、充满活力的组织者，她在1953年组建了一个电影制作者共同体，最终命名为独立电影基金会（Independent Film Foundation），每月举行会议：放映影片，举办讲座，展开激烈的辩论。

德伦既在专业杂志也在一般新闻出版物中推广先锋派电影。她还制定了一套关于电影形式和表达的富有煽动性的理论。她对强调动作和情节的"横向"电影和"探讨时刻衍生"的"纵向"电影进行了区分，不是强调发生了什么，而是强调"感觉像什么或意味着什么"。[2]

[1] Maya Deren, "An Anagram of Ideas on Art, Form, and Film", in Clark, Hodson, and Neiman, *The Legend of Maya Deren*. Vol. 1, pt. 2: *Chambers*（1942—1947）, p. 629.

[2] 引自"Poetry and the Film: A Symposium", in P. Adams Sitney, ed., *The Film Culture Reader*（New York: Praeger, 1970）, p. 174。

偶发的创作行为为中心,也许就像杰克逊·波洛克(Jackson Pollock)那样泼洒和滴溅颜料。批评家把这种"行动绘画"(gestural painting)比作杰克·凯鲁亚克(Jack Kerouac)和其他垮掉派的写作,他们鼓吹一种冲动的、非智性的体验方法。

一些先锋派画家和诗人进军电影。1940年代出现于巴黎的字母主义运动(The Lettrist movement)以韵文的纯粹声音以及在印刷页面上的字母排列进行实验;不久也将电影制作整合于它的项目之中。一个脱离字母主义的群体最后组建了"反艺术"情境主义国际(Situationist International),并且也创作了几部影片。1960年代初期,在美国,实验电影都是由同波普艺术(Pop Art)和激浪派群体(Fluxus group)有关的艺术家制作的。先锋派作曲家,如史蒂夫·赖克(Steve Reich)和特里·赖利(Terry Riley),都曾协助他们的电影制作者朋友,提供配乐或现场伴奏。

在某些特定的时刻,实验电影制作也会跨越艺术界而与更广大的观众接触。这种情形特别发生在当电影制作者以某种独特的亚文化观众为诉求对象时。比如,《拔出雏菊》(Pull My Daisy, 1959)受到瞩目,即是因为本片与垮掉派境遇的紧密关联;其旁白由杰克·凯鲁亚克撰写并朗诵,而它松散即兴的层面也反映出那种"嬉皮"的生活态度(图21.41)。此后不久,实验电影吸引了全世界的"反文化"观众。

抽象、拼贴与个人表达

表现方式的新途径,促成了许多战前趋势的持续发展。达达与超现实主义的影响,也一直延续至战后的时期。比如,达达的反艺术冲动可在法国字母主义者制作的影片中窥得一斑。他们的领导人

图21.41 《拔出雏菊》中诗人格雷戈里·科尔索(Gregory Corso)和艾伦·金斯堡(Allen Ginsberg)的争斗(剧照)。

物伊西多尔·伊苏(Isidore Isou)辩称,语言符号比影像更为重要。在更新马塞尔·杜尚的《贫血的电影》(1926,参见本书第8章"达达电影制作"一节)的策略时,他主张创作一种以声音主导画面的"矛盾电影"(cinéma discrépant)。居伊·德波(Guy Debord)的字母主义影片《为萨德疾呼》(Hurlements en faveur de Sade, 1952),即通过去除所有的影像,实践伊苏的规划。在无声银幕上交替呈现黑色和白色画面,配以一连串长篇大论作为旁白。

超现实主义意象也弥漫在波兰动画工作者瓦莱里安·博罗夫奇克(Walerian Borowczyk)的作品中。他在法国完成的《天使的游戏》(Les Jeux des anges, 1964),呈现一系列飞在摄影机前的无法辨识的物品与毫无意义的音节,接着,看上去像可怖的人体器官的动画形象开始打斗起来。《重生》(Renaissance, 1963)运用定格拍摄,将地板上成堆的破碎杂物,反转组成一系列普通却令人不安的物品:一张桌子、一个猫头鹰标本、一个老式的玩偶(图21.42)。直到片尾,一枚炸弹将此静物炸得粉碎。

图21.42 《重生》中的重组过程即将完成。

除了达达和超现实主义倾向，1940年代后期和1960年代早期，四大主要潮流主导着先锋派电影制作：抽象电影、实验叙事、抒情电影和实验性汇编影片。

抽象电影 抽象电影兴起于1920年代的抽象电影，比如鲁特曼的《影戏作品1号》和艾格林的《对角线交响曲》等作品（参见本书第8章"抽象动画片"一节）。一些在战争期间创作抽象电影的美国人（参见本书第14章"动画片"一节），也在战后数十年里继续进行他们的实验。早期曾以直接在电影胶片上创作抽象性作品的哈里·史密斯（Harry Smith），此时开始运用摄影机拍摄绘制完成的图像（彩图21.1）。道格拉斯·克罗克韦尔（Douglas Crockwell）则在《格伦瀑布场景》（*Glen Falls Sequence*，1946）和《削长身体》（*The Long Bodies*，1947；彩图21.2）两部作品中，采用剪纸、逐格绘画，以及布满彩色纹路的蜡块。玛丽·门肯将图案绘于胶片上，使其在银幕上展现出一种样式，而直接观察胶片则又是另一种样式（比如，《仿造物》[*Copycat*，1963]；彩图21.3）。

加拿大人诺曼·麦克拉伦（Norman McLaren）尝试许多种不同的动画形式，包括借助柯尔的技巧，制作三维空间物品的动画（麦克拉伦称之为"奇异动画"）。然而他的动画作品受到赞赏，主要是他的创作小组在国家电影委员会的成就。麦克拉伦追随着莱恩·莱的脚步，精通于直接在胶片上绘画和刮拭，而他手绘的《无忧无虑》（*Begone Dull Care*，1949）与《闪烁忽现》（*Blinkity Blank*，1955；彩图21.4）则在遍布北美的艺术影院放映并广受好评。

另外两位抽象电影的拥护者是惠特尼兄弟约翰和詹姆斯，他们以一部《变化》（*Variations*，1943）在1949年的克诺克实验电影展上赢得一个奖项。约翰继而尝试电脑影像创作，而詹姆斯则设计出一种点绘技巧，借以创造出令人联想起欧普艺术（Op Art；彩图21.5）的曼陀罗图形与运动样式。类似的还有乔丹·贝尔森（Jordan Belson）的抽象动画，他试图诱发禅意（彩图21.6）。

史密斯、麦克拉伦、惠特尼兄弟与贝尔森创造了丰富且精致的作品，然而其他电影制作者则采取一种更为简约的抽象创作方式。维也纳的电影制作者迪特尔·罗特（Dieter Rot），通过在黑色导管上穿凿不同大小的圆孔，创造出他的"点子"（Dots）系列（1956—1962）。当影片放映时，这些圆孔即呈现为不断变化或扩大的白色圆状。这种简约方式的作品，也许通过《阿努尔夫·赖纳》（*Arnulf Rainer*，1960）一片而达到巅峰。奥地利的彼得·库贝尔卡（Peter Kubelka）此时完全以纯粹的黑白方格创造出一部影片，在银幕上营造韵律感的闪烁，进而在观众眼中产生幽灵般的残像（图21.43）。

所有这些实验作品，通常是仰赖逐格拍摄纯粹抽象图案而完成。电影制作者也能够以其他的方式

图21.43 彼得·库贝尔卡站在一面墙前，墙上贴着他的闪烁电影《阿努尔夫·赖纳》中的条纹。

拍摄物品，进而达到它们抽象的特质。这种早期被称为"纯电影"的取向（参见本书第8章"纯电影"一节），乃是经由费尔南德·莱热与达德利·墨菲的《机械芭蕾》（1924）所开创，并在战后持续被人采用。查尔斯与雷·埃姆斯（Charles and Ray Eames）的《沥青》（*Blacktop*, 1950）详尽地观察水中不断溢出的泡沫所形成的图案，令人联想起伊文思的《雨》。库贝尔卡的《阿德巴》（*Adebar*, 1957）在印片过程中，将在咖啡厅里跳舞的人们，转变成一连串上下颠倒、左右反转的负像。雪莉·克拉克（Shirley Clarke）的《环绕路桥》（*Bridges-Go-Round*, 1958）采用更为复杂的冲印效果，包括着色和重叠影像，营造出高耸的弓形路桥（彩图21.7）。

纯粹绘画式设计与一般物品的抽象处理，在美国人罗伯特·布里尔（Robert Breer）的妙趣横生的影片中，疯狂地混合在一起。他在1950年代初期，曾经在巴黎尝试以单格拍摄进行实验。这种技巧乃是从动画影片发展出来的，然而布里尔没有去改变单个物体或去逐格绘画，而是创造出在每一画格中拍摄完全不同影像的奇想。他在《休闲》（*Recreation*, 1956）中，将抽象影像与工具、书写用具、玩具、照片和绘图等的特写镜头，全部搅和在一起（彩图21.8）。在《格斗》（*Fist Fight*, 1946；彩图21.9）等作品中，布里尔又采用了动画片段、书法与其他素材。他的影片建立了一种最低清晰度的极限：在此单格影像的语境中，一个含有四或五个画格的镜头，变得特别清晰而鲜明。布里尔的作品相当于先锋的卡通影片，散发出我们在保罗·克利的画作里感受到的柔和幽默与童稚奇想。

欧洲的一些抽象影片则展现出另外一种感觉。欧洲的创作者依据形式的规则，将影像组成严谨的样式。无论镜头所呈现的是纯粹设计还是一个独特物品，电影制作者都能够完全不依据叙事而将镜头建构成一个开展的结构。这种取向最著名的一位先

导者，就是以极少的母题不厌其烦反复呈现的《失去耐心》（1929，参见本书第8章"实验性叙事"一节）。战后奥地利的前卫艺术家，都受到形式主义绘画以及阿诺尔德·勋伯格（Arnold Schoenberg）与安东·冯·韦伯恩（Anton von Webern）的序列音乐（series music）的影响，是不足为奇的，该国两位著名结构式抽象艺术的拥护者，就是来自维也纳的彼得·库贝尔卡与库尔特·克伦（Kurt Kren）。

在布里尔的发现以及1920年代法国印象派和苏联蒙太奇导演的节奏化剪辑的基础之上，库贝尔卡提出了一种"韵律"电影的理论："电影不是运动。电影是静止图片——这意味着影像并没有运动——以某种快速节奏进行的投影。"[1] 库贝尔卡得出的结论是，电影的基本单元并不是镜头，而是单格以及这一格与下一格之间的间隔。导演可以把若干画格组装成一个固定的系列，然后利用变化和操纵那些系列建构电影。例如，因为被用在《阿德巴》中的音乐乐句持续26个画格，库贝尔卡决定跳舞夫妇的所有镜头都是13、26或52个画格。这些镜头也会结合形成"乐句"。库贝尔卡然后根据一套自我强加的规则改变那些乐句；例如，某个剪切只能连接正像和负像。《阿德巴》结束时，所有组合的镜头都已用尽。这个过程耗时仅仅90秒。

和库贝尔卡一样，库尔特·克伦也以几个画格组成的镜头单元进行创作，然而他所实践的结构式抽象更注重其中的意象。他的逐格样式被应用于更可识别的材料，尽管每一个镜头都极为简短。例如，他的《2/60：斯容帝试验的48个头》（*2/60: 48 Köpfe aus dem Szondi-Test*，1960[克伦以数字和日期标注他的影片]）将一组心理测验的图卡分解成支离破碎的影像（图21.44）。他的《5/62：倚窗眺望者、垃圾，等等》（*5/62: Fenstergucker, Abfall, etc.*，1962）乃是以一些根据严谨规律依序排列的重复镜头戏弄观众。起初，倚窗眺望者的每个镜头都只有一个画格。随着影片的进行，每一个影像延长到两个、三个，然后到五个画格，依序渐增。克伦的公式在算法上不像库贝尔卡那么复杂，然而它们的形成样式，却更吻合观众对特定影像的记忆。

实验叙事　在《幕间休息》、《一条安达鲁狗》、《侦探故事》以及其他影片中，1920年代的实验电影创作者曾经挑战了全球电影工业所发展出的叙事惯例。第二次世界大战后，电影制作者持续地创造出一些与主流电影工业具有极大差异的叙事方法。

德伦的《午后的罗网》与《在陆地上》（参见本章"深度解析：战后第一个十年：玛雅·德伦"）具体展现了在1920年代超现实主义与法国印象派的象征性戏剧中已经出现的迈向心理剧的趋势。美国电影制作者发现心理剧是一种表达个人痴迷和情欲冲动的适切形式。这种类型对主观与客观事件施以多变的混合，预示了战后欧洲艺术电影特征性的对叙事暧昧性的探索。

心理剧普遍透过高度风格化的技巧，呈现幻想的故事。詹姆斯·布劳顿（James Broughton）的《母亲节》（*Mother's Day*，1948）展现出一个成人幻想对童年的投射。片中以布满条纹、偏离中心的取景画面，描绘成人玩着小孩的游戏（图21.45）。相较而言，西德尼·彼得森（Sidney Peterson）的《铅制鞋子》（*The Lead Shoes*，1949；图21.46），则以扭曲的镜头，强调片中古怪的情节。

[1] Peter Kubelka, "The Theory of Metrical Film", in P. Adams Sitney, ed., *The Avant-Garde Film: A Reader of Theory and Criticism* (New York: New York University Press, 1978), p. 140.

图21.44 克伦的《2/60》：银幕上的效果是转动的头、眨着的眼睛和改变的特征。

图21.45 《母亲节》：妈妈的"可爱的男孩和女孩"在成人的幻想中摆着幼稚的动作被定格。

图21.46 《铅制鞋子》中的跳房子游戏，镜头强调了由片名所提示的沉重质感。

就像在《午后的罗网》和超现实主义作品中的情况一样，战后的心理剧被作为梦境呈现。伊恩·雨果（Ian Hugo）的《亚特兰蒂斯之钟》（*Bells of Atlantis*，1952），运用慵懒缓慢的叠印，营造出一个海底世界（图21.47），然而根据片中阿奈·尼恩（Anaïs Nin）的旁白解说："这是一个只有通过晚上的梦境才能发掘的亚特兰蒂斯。"肯尼思·安格（Kenneth Anger）的《烟火》（*Fireworks*，1947），同样精心设计了一个呼应《诗人之血》的梦境结构。该片描述了一名年轻人被一个水手引诱，然后遭到一群水手殴打，当他醒来时他的爱人伴随在他身旁，同时火焰正将梦境的照片烧毁殆尽（图21.49）。

格雷戈里·马科普洛斯（Gregory Markopoulos）也运用梦境和幻觉作为情欲幻想的触发动机。像安格一样，他以片中主角代表自己建构影片；像科克托一样，他也利用对古典神话的指涉来填补片中的叙事。他在南加州大学求学时拍摄了《心灵》（*Psyche*，1947），后来又在他的家乡俄亥俄的托莱多完成了几部影片（《解体》[*Lysis*，1948]；《查米德

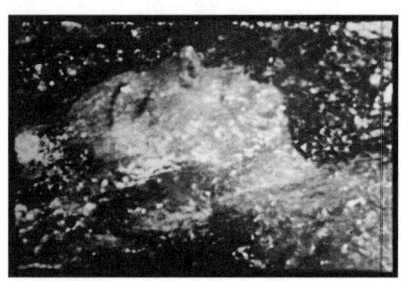
图21.47 《亚特兰蒂斯之钟》：令人想起法国印象派的叠印效果（对照图4.8）。

图21.48 《烟火》中，男主人公由安格扮演，在镜头前盯着自己，使人想起让·科克托电影中的镜子意象。

图21.49 《烟火》中痛苦/迷狂的照片在燃烧。

图21.50 《爱之歌》：囚犯通过一根麦秆来分享烟。

图21.51 布拉克哈格的《黑色的省思》中，存在于情侣间的张力。

图21.52 约翰在麦克雷恩的紧张而沉思的《终结》中结束了生命。

斯》[*Charmides*，1948]）。他的《乡村情郎》(*Swain*, 1950) 描述了精神病院的一名患者幻想从监狱逃脱以及从束缚着他的男性角色中逃脱。

安格与马科普洛斯以一种前所未见的明确性将男同性恋主题和意象带入先锋派电影中。法国诗人让·热内（Jean Genet）同样也在他的《爱之歌》(*Un Chant d'amour*, 1950) 中，借着不以梦境或幻觉为托词的超现实笔触，呈现囚犯与警卫之间的欲望（图21.50）。心理剧的叙事同时也能表达异性恋的驱力。斯坦·布拉克哈格的《黑色的省思》(*Reflections on Black*, 1995) 透过一名神秘盲人探访一间公寓，呈现出男性-女性关系的一系列变化（图21.51）。

除了情欲渴求与个人焦虑的剧情之外，战后的实验电影也展现出大规模的叙事。有些作品，比如克里斯托弗·麦克雷恩（Christopher Maclaine）阴森恐怖的《终结》(*The End*, 1953)，警戒着核武大屠杀（图21.52）。有些电影制作者则呈现嘲讽或神秘的寓言。斯坦·范德比克（Stan VanDerBeek）具有流行风味的《科幻故事》(*Science Fiction*, 1959)，通过撷取自电视图像和新闻媒体漫画的挖剪动画，搬演了冷战（图21.53）。哈里·史密斯的挖剪图案动画——在《天地魔术》(*Heaven and Earth Magic*, 1958) 这里达到巅峰——以玄妙的象征手法，呈现了怪异的叙事（图21.54）。

其他一些经由深受垮掉派和嬉皮士氛围影响的电影制作者所发展出的轶事般的、近乎家庭电影

图21.53 （左）《科幻故事》中一颗美国导弹对准了赫鲁晓夫。

图21.54 （右）《天地魔术》中神秘的图像。

的叙事，其组织结构更是随意松散。《拔出雏菊》即为此种类型之一例，另外一部是肯·雅各布斯（Ken Jacobs）的《幸福的心头之痛》（*Little Stabs at Happiness*，1959），由一个名为"人类残骸讽刺剧"（Human Wreckage Revue）的杂耍表演创始人杰克·史密斯（Jack Smith）领衔主演（图21.55）。罗恩·赖斯（Ron Rice）的《花贼》（*Flower Thief*，1960），则追踪描绘无赖傻瓜泰勒·米德（Taylor Mead）的不幸遭遇，他是美国实验电影的"明星"之一。

欧洲动画家在叙事上的实验尤其值得关注。战后几个新兴的社会主义东欧国家，都筹设了小规模、官方赞助的动画小组，并且通常容许电影制作者相当程度的创作自由。比如，捷克斯洛伐克的玩偶动画家伊日·特尔恩卡（Jiří Trnka）即从1945年开始创作。如同许多东欧的动画家，他的作品在歌颂国家文化特别是民俗风情时，也隐约地对当下的政治情势提出评论。后者明显可在《捷克古老传说》（*Staré pověsti české*，1953）中获得例证。特尔恩卡的最后一部影片《手掌》（*Ruka*，1965），是一则关于艺术自由的寓言。片中一名制造花盆的小工匠遭遇一只巨大的权力之手，后者强迫他为它制作一个雕塑；当他终于答应后，必须在一个巨大的笼子里工作（彩图21.10）。反讽的是，特尔恩卡竟然能够在一个党控制的制片厂中制作这部关于国家掌控艺术的寓言电影。

另一位捷克动画家卡雷尔·泽曼（Karel Zeman），在他的《毁灭的发明》（*Vynález zkázy*，1957）中，似乎对核武竞赛有所批评。这部精心制作的科幻影片结合真人表演、特效与动画，讲述了一个藏匿于神秘岛上的邪恶工厂（图21.56）。

最杰出的东欧动画小组在南斯拉夫。萨格勒布制片厂成立于1956年，以高度风格化的卡通赢得了声誉，其中大多数专门针对成年的艺术电影观众。那些具有简单或抒情的故事、仅需很少或没有对话的电影有着相当大的国际吸引力。喜剧片通常讽刺现代生活，比如在《代用品》（*Ersatz*，1961，杜尚·武科蒂奇[Dušan Vukotić]）中，一个男人的海滩之旅在一切——包括主角和风景——变成充气仿制品时结束了。

扬·莱尼察（Jan Lenica）在波兰开始他的工作，然后移居法国，也曾在德国工作。他在法国拍摄的《A》（*A*，1964）相当程度上代表着结合了幽默和威胁的欧洲叙事动画片。一个作家被入侵他家的巨大字母"A"施行暴政（图21.57）；然后，当他认为他终于摆脱它，一个巨大的"B"出现了。

亚历山大·阿列克谢耶夫与克莱尔·帕克战后返回法国，继续借着广告收入的支持创作更多的钉

图21.55 《幸福的心头之痛》中的即兴"闲逛"叙事：杰克·史密斯扮演无精打采的精灵。

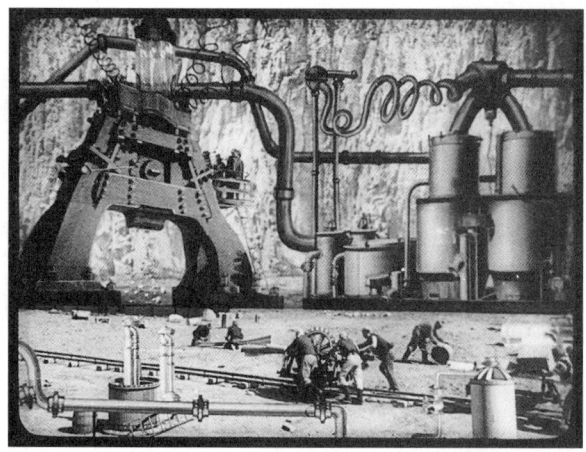

图21.56 《毁灭的发明》中。真人在动画版的机械的映衬下变得渺小，这些机械的风格让人想起19世纪版画。

图21.57 《A》中主人公面对他的敌手。

图21.58 懊恼的主人公试图把鼻子安回原处，但它现在已是一个政府官员。

板影片（参见本书第14章"动画片"一节）。《鼻子》（*The Nose*，1963）改编自尼古拉·果戈理的一个故事，片中以提示的方式触及原著，而不是平铺直叙地呈现（图21.58）。

抒情电影 抽象电影与实验叙事影片，乃是延续战前的类型，凭借的是发展完备的先锋惯例。然而新的类型也随之产生。其中最具影响力的一种，即是人们所称的诗意（poetic）或抒情（lyric）的影片。电影制作者试图捕捉人的感知或情绪，就像诗人以一段韵文表达灵机一动的洞见。这种影片的抒情目的，在于运用极少的——甚至完全不仰赖——叙事结构，直接表达一种情感或心情。

斯坦·布拉克哈格是战后时期最有影响力的先锋派电影制作者，建立了抒情电影的类型（见"深度解析"）。其他制作者追随着他，包括拍摄

了《手写》(Handwritten, 1959)的查尔斯·博尔滕豪斯(Charles Boultenhouse)和拍摄了《致帕西法尔》(To Parsifal, 1963)的布鲁斯·贝利(Bruce Baillie)。布拉克哈格关于他的家人、宠物和家庭生活的镜头片段表明，抒情形式也能运作于亲密的、家庭电影的材料中。抒情模式导致电影制作者探索电影杂志或日记，其中导演记录展示日常存在的印象（例如乔纳斯·梅卡斯的《瓦尔登》[Walden]，完成于1969年）。此外，还有电影"肖像"，比如马科普洛斯的《星河》(Galaxie, 1966)，由三十个描绘朋友的简短电影片段构成。

实验叙事与抒情影片结合运用抽象的影像和结构。布劳顿以其轮廓清晰的取景，强调镜头的设计，而安格则玩味光线与焦距，柔化了影像轮廓，并使它们趋于抽象。布拉克哈格的影片利用光线反射、光谱扩散，以及在胶片上的手绘。马科普洛斯不时以一群短促的单格镜头打断他的情欲探究故事，这种"影片警句"(film phrases)让人想起库贝尔卡与克伦的抽象模块。至于从事叙事动画的创作者，也常运用抽象的形式；萨格勒布的动画影片即展现平面、绘画式的背景（彩图21.14）。然而，大多数叙事与抒情的影片中，抽象性都负载象征的意涵，强化表现的特性，或是表达直接感知——布拉克哈格认为这是艺术的任务。

深度解析 战后第二个十年：斯坦·布拉克哈格

电影有可能详细呈现针对瞬时状态的富有想象力的回响，这充分体现在德伦的《午后的罗网》和马科普洛斯的心理剧中，布拉克哈格则将这种可能性用在非叙事方向上。布拉克哈格待在旧金山的艺术研究所，以及在科罗拉多、加利福尼亚和曼哈顿旅行期间，认识了老一代实验电影制作者——西海岸的布劳顿和彼得森；纽约的德伦、门肯、马斯和约瑟夫·康奈尔（参见本书第14章"超现实主义"一节）。他吸收了他们的思想，但迅速地从中创造了自己的个人风格。

布拉克哈格在他1950年代中期以来的作品中定义了抒情电影：《神奇戒指》(The Wonder Ring, 1955)、《清晨的风味》(Flesh of Morning, 1956)、《夜猫》(Nightcats, 1956)和《关爱》(Loving, 1956)。对于布拉克哈格而言，抒情电影记录了观看的行动和流动的想象力。在他的"第一人称"电影制作中，一个急摇成为一瞥；一个闪烁的画格也是一瞥；一阵疾风般的剪辑，是感觉的传输。布拉克哈格的电影捕捉辐射、反射、折射、波纹和眩目的光。《神奇戒指》这部作品是约瑟夫·康奈尔在得知纽约市将拆除高架铁路时委托他制作的，把这个城市表现为一连串的图层，被火车窗户的玻璃扭曲、粉碎（彩图21.11）。抽象的图案暗示光线射入眼睛并且激起联想。

布拉克哈格继续在他的"家庭"电影中展开对抒情的探索，比如《水窗中颤动的婴儿》(Window Water Baby Moving, 1959)和《大腿线的三角琴》(Thigh Line Lyre Triangular, 1961)；他的"宇宙"组曲《狗星人》(Dog Star Man, 于1964完成)；他的8毫米系列《歌谣》(Songs, 1964—1969)；并且，他的组曲《来自童年的场景》(Scenes from Under Childhood, 完成于1970年)定义了这一类型。他的作品数量惊人——1960年代制作了超过50部电影，1970年代接近100部。

布拉克哈格这段时期最精心创作的一部影片是《夜的期待》(Anticipation of the Night, 1958)。这部影片是以抒情方式讲述一个男子自缢身亡的概要心

理剧。片中的主要人物甚至不是一个身体，而只是一个影子。全片主要就是探索视觉世界里的平面、色调与动作。来势汹汹的手持摄影机，使得光线划掠并模糊整个画面。布拉克哈格通过画质或色彩来连接镜头，比如他将一个光纹延展的夜晚片段，切到穿梭于树梢间的闪烁光火（彩图21.12）。《夜的期待》让抒情影片成为美国对先锋电影最重要的贡献之一。

布拉克哈格以一系列关于他的家庭的电影继续经营这一类型。在《水窗中颤动的婴儿》中，简·布拉克哈格的怀孕和生育通过一些闪回和若干图形母题的交织而加以表现（图21.59）。

布拉克哈格认为艺术家应该是一个比其他人认知和感觉更深刻的空想家。他试图在胶片上捕捉未被知识和社会训练破坏的本真的视像、空间和光的感觉：

> 想象一只不受人类制定的透视规则所操控的眼睛，一只不因创作逻辑而具有偏见的眼睛，一只不响应万物的名字但必须知道每一个通过知觉冒险在生命中遭遇的客体的眼睛。对于不知道"绿色"的爬行的婴儿，一块草地会有多少种颜色？……想象一个充满了不可理解之物、闪烁着运动的无尽变化和色彩的无穷层次的世界。想象一个"泰初有言"之前的世界。[1]

布拉克哈格认为，即使是那些令人不快的景象——《记忆中的天狼星》（*Sirius Remembered*，1959）中腐烂的狗、《亲眼目击的行动》（*The Act of Seeing with One's Own Eyes*，1970；图21.60）中的解剖验尸——

[1] Stan Brakhage, *Metaphors on Vision*, ed. P. Adams Sitney (New York: Film Culture, 1963), n.p.

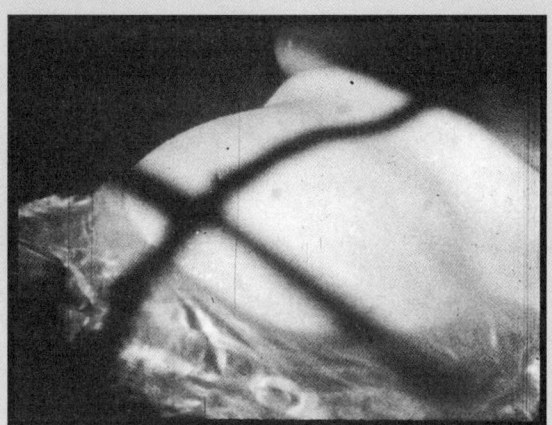

图21.59 《水窗中颤动的婴儿》中，光和生育的母题合而为一。

图21.60 布拉克哈格的《亲眼目击的行动》中，尸身作为抒情的材料。

在被艺术家纯真的眼睛捕捉后，都会成为具有启示性的视觉经验。

这种对创造性想象的浪漫信任伴随着现代主义对抽象和复杂形式游戏的坚持。布拉克哈格将日常物体转换成了纯粹的样式，把他安置在了纯电影的传统之中（参见本书第8章"纯电影"一节；彩图21.13）。他的作品具有电影以外的艺术潮流的痕迹——王红公（Kenneth Rexroth）和罗伯特·邓肯（Robert Duncan）的诗歌、他的老师迈纳·怀特（Minor White）的摄影作品，以及抽象表现主义的

> 绘画。批评者还在布拉克哈格信马由缰的摄影机中发现了杰克逊·波洛克行动绘画的偶发性。
>
> 布拉克哈格的作品鼓励电影制作者相信自己的第一印象，并且使剪辑和洗印工作服务于直接的情感表达。通过"去专业化"（deprofessionalizing）的电影工艺——拒绝锐聚焦和"正确"的曝光，使用漏曝光底片，呈现胶片的拼接，用业余摄影机依从身体的动作来拍摄日常环境——他所体现出的"摄影机一笔"的观念，某种程度上会使亚历山大·阿斯特吕克都感到惊讶（参见本书第19章"作者理论的兴起和传播"一节）。现在，制作一部个人表达的电影就好像在一张纸上写一首诗。

实验性汇编电影 这一战后潮流也鲜少早年的前例，虽然约瑟夫·康奈尔的《罗斯·霍巴特》（1939；参见本书第14章"超现实主义"一节）是其中重要的一部。在这种类型里，电影制作者要么是将采集自不同来源的片段剪辑到一起，要么是剪辑和重组他人已经完成的影片。结果就是传达某种情绪或营造一些隐喻性的联想。不同于汇编式纪录片，先锋汇编电影——或者说组合式（assemblage）电影——摒弃了明显的信息传达，且以讽刺或惊骇的方式运用原始影片。

战后最早的组合式影片也许出自巴黎的字母主义运动。伊西多尔·伊苏的《有关黏土与永恒的论文》（*Traitéde bave et d'éternité*，1951）运用随手取得的片段、刮损的影片、黑色银幕、闪烁画面组合而成。伊苏在该片中的持续解说也有意不同步。莫里斯·勒迈特（Maurice Lemaître）的《电影开始了吗？》（*Le Film esr déjà commencé?*，1951），描绘了一个幻影般的看电影情景。勒迈特运用了许多预示着日后先锋电影制作者将采用的技巧，集结来自《党同伐异》的片段、预告片与字母主义先前的作品，然后将这些支离破碎的片段混合以负片与着色影片、穿孔残片和一闪即过的几个画格；进而全部配上零碎的古典音乐，以及一个解说者以嘲讽腔调朗读的这部影片即将受到的批评评论。

其他欧洲先锋电影创作者也在1950年代与1960年代初期制作了一些这种组合式影片。居伊·德波在他的《关于在短时间内的某几个人的经过》（*Sur le passage de quelques personnes à travers une assez courte unité de temps*，1959）中，将新闻片段、广告片镜头和剧情片的零碎片段，结合于德波自己搬演和拍摄的场景，因而成就了一部先锋电影中的《夜与雾》，并且为1960年代欧洲现代主义的拼贴长片预设了一条途径。

在美国，雕塑家布鲁斯·康纳（Bruce Conner）以他的《一部电影》（*A Movie*，1958）使得先锋汇编影片受到关注。康纳将西部片中的惊悚片段，与冒险特技和人造灾难的怪异新闻片混乱画面并置在一起，并在片中插入重复呈现片名的字幕。片长四分钟的《宇宙射线》（*Cosmic Ray*，1961），则是报道影片与资料底片的狂欢蒙太奇，将性与暴力连接起来，并且与雷·查尔斯（Ray Charles）的歌曲《我该说什么》（*What'd I Say*）同步呈现。

成功和新的野心

实验电影的制作获得了支持，因此所有这些类型的先锋创作者相继转向拍摄展现恢弘长度与宽

广主题的作品。格雷戈里·马科普洛斯的《双倍的人》(*Twice a Man*, 1963)，用了将近一个小时，才揭开片中四个人物纠缠不清的观点。布鲁斯·贝利的《达科他苏族人的弥撒》(*Mass For the Dakota Sioux*, 1964)，运用天主教礼拜仪式作为一系列抒情描绘的架构，展现当代美国的堕落（图21.61）。斯坦·布拉克哈格在他的《狗星人》中延展了抒情形式，这个包含五部分的作品集，试图融合自然、人类日常生活、死亡的必要性与宇宙的节律等主题（图21.62）。布拉克哈格还将这部影片的所有片段区分开来，剥去层层的叠印，进而完成另外一部长达四个半钟头的作品《视觉的艺术》(*The Art of Vision*, 1965)。先锋电影自我期许成为如同乔伊斯式小说、毕加索的"格尔尼卡"，以及其他艺术里传世不朽的现代主义作品。

布鲁斯·康纳也同样努力地追求一个宏大的主张，他拍摄了一部有关甘地谋杀案的复杂省思之作《报道》(*Report*, 1965)。康纳通过电视新闻片、学院标准倒数计时片头和广告片段，不仅呈现了这个国家的恐惧与悲痛，并且暗示着谋杀案和葬礼成为媒介事件。片中采自新闻报道的声轨，营造出与影像之间不协调的呼应（图21.63）。康纳以一笔福特基金会（Ford Foundation）的赞助款完成了《报道》；他与其他11位实验电影制作者获得这样的赞助，表明实验电影在美国文化中已占有一席之地。

有些作品也以更为私密的规格制作。当16毫米成为半专业的器材规格，8毫米（柯达在1932年推出）则成为最受欢迎的家庭电影格式；雅各布斯与康纳在1960年代初期开始以8毫米影片拍摄，布拉克哈格也完成了一个8毫米的系列影片《歌谣》(1964—1969)，特别是视觉极其丰沛的《诗篇分部第23号》(*23rd Psalm Branch*, 1967)。历经这个十年，

图21.61 《达科他苏族人的弥撒》中贝利的质感丰富的叠印，呈现了一个美国人被技术和令人悲伤的例行公事所窒息。

图21.62 《序曲：狗星人》中宇宙的叠印。

图21.63 《报道》中作为对位的解说："这就是它——这炮筒灰色的豪华轿车……"

那些个人化的抒情影片被证明最适合8毫米以及它的副产品超8毫米（1965年推出）的规格。有些电影制作者尝试出售他们作品的8毫米版本，就像画家销售印制的画作；这种小规格的影片制作，使得先锋电影能够成为一种受人敬重、可供收藏的艺术商品。

到了1960年代初，所有类型的实验电影都已一派繁荣。在美国，一个小却活跃的架构——杂志、发行合作社、放映场所——支持并推广先锋电影的制作。一批备受肯定的经典作品与重要导演也逐渐形成。在此同时，实验创作的风潮席卷各地，成为一个更为广泛的社会现象。先锋电影进而以其青少年大众文化和一种不顺从的反文化倾向，逐渐与美术创作产生密切关系。所谓的"地下电影"（underground cinema）也因此形成。

地下电影和扩延电影

当实验电影的文化在1950年代末期与1960年初期日益巩固之际，艺术界同时发生了一些奇怪的现象。威廉·伯勒斯（William Burroughs）随机剪贴他的手稿，创作了他的小说《裸体午餐》（*Naked Lunch*）。大提琴演奏者被挂在铁丝上表演。拉蒙特·扬（La Monte Young）的乐曲《作曲1960，第2号》（*Composition 1960 no.2*）由在演奏厅里生起的一把火构成。在巴黎，雕塑家们建造了一种精心设计的机器，唯一目的就是自动摧毁。一名日本艺术家将一张洁净的画布放在地上，然后称其为《用于践踏的画作》（*Painting to be Stepped On*, 1961, 小野洋子[Yoko Ono]）。编舞家们完全以自然的动作创造整个舞蹈，而画家则重绘漫画、广告与杂志插图。"偶发事件"（Happenings）提供给剧场观众的是毫无情节、偶发零乱，有时可能持续不断的动作。在约翰·凯奇等人的影响之下，先锋艺术模糊了艺术秩序与失序生活（它可能展现出一种自身无法预测的规则）之间的分野。

媒介之间的界限也随之瓦解。画家将作品搬上舞台，并且将乐曲转化成平面设计。作曲家在混合媒介剧场（Theater of Mixed Means）中，与诗人和舞者共同创作。电脑也使得作曲、制造声音、创作影像，进而将这些结果合成成为可能。多媒体（multimedia）展现了被统合的绘画、音乐、光线与表演。乔治·布莱希特（George Brecht）在他的《滴水事件》（*Drip Event*, 1962）中使不同来源的水，滴进所有空的容器，此举可被视为音乐、戏剧甚至是动态雕塑（kinetic sculpture）。

这种具有模糊威胁性的标新立异的艺术激起了艺术界之外公众的好奇。美国报纸和杂志开始讨论先锋艺术，而且，随着1962年波普艺术的出现，新的实验逐渐获得了前所未有的公众关注度。与此同时，1950年代末的青年文化变成了1960年代的反文化。许多年轻人拒绝传统价值观，接受摇滚乐、"致幻"药物、禅宗和印度宗教教义。一时间，先锋艺术家自动成为这种社会潮流的一部分，实验电影制作者则发现他们已经处于"地下"。在戏剧方面，地下实验与性的彰显结合到一起，比如生活剧院（Living Theatre）的狂欢作乐，或与政治批判结合到一起，比如旧金山面包和木偶剧团（Bread and Puppet troupe）的作品。

延伸品味和媒介的极限　在电影共同体之内，"地下"最初指的"独立"和"反好莱坞"。斯坦·范德比克在1961的一篇涉及多组不同电影制作人（布拉克哈格、克拉克、梅卡斯、雨果、布里尔、莱和其他人）的拼贴论文中使得这一术语被广为接受。很快，几乎所有实验电影都被称为地下电影，因为

它们提供了对被好莱坞所忽视的世界的一瞥。

一些创作意图极为不同的影片都被吸纳进地下电影美学。康纳的汇编作品成了午夜场中的成功短片。抽象电影成为光电表演（light shows）的一部分，或者作为"大脑电影"（head movies）放映，被认为能够强化毒品的效果。哈里·史密斯向电影社团建议，在放映他早期的抽象作品时，同时播放披头士的歌曲。先锋电影机构也都鼓吹适合这些影片的放映方式。1961年，梅卡斯开始在纽约的影院安排午夜场放映，有些影院则开始放映更为恶名昭彰的影片。1964年，梅卡斯开设了电影制作者实验电影院（Film-Makers' Cinematheque），作为放映实验电影作品的场所。独立电影节成为地下汇聚点。西海岸的一个连锁影院定期地在午夜场放映先锋电影。

有些实验电影理所当然地符合"地下"这一标签。一部抒情影片可能使人感受到东方宗教、大麻或迷幻药（LSD）所提供的那种圆满灵性和宇宙意识。布拉克哈格的"家庭"影片，以其所呈现的生育与性爱，得以在地下流行；而贝利精致的抒情影片，则被视为具体展现了被普遍与加州生活方式联系在一起的平和持重。在《卡斯特罗街》（*Castro Street*，1966）中，通过切换引擎与炼油厂的缓慢叠化，反映出贝尔利所谓的"意识的本质影像"[1]（彩图21.15）。

大多数观众期待地下电影卖弄猥亵的情色。这种期望在乔治·库查与迈克·库查（Gorge and Mike Kuchar）的影片中获得满足，这对孪生兄弟在12岁时就开始合作拍摄8毫米影片。《欲望澡盆》（*A Tub Named Desire*，1960）、《风之诞生》（*Born of the Wind*，1961）、《骚动春城》（*A Town Called Tempest*，1961）、《渴望狂喜》（*Lust for Ecstasy*，1963），从这些片名即可看出，这对兄弟高度醍醐的野心。他们的演职员表戏仿了电影预告片中的时髦用语："即将上映：史蒂夫·帕卡德（Steve Packard）饰演保罗，一个和自己身体做爱，将自己内脏一起排泄的人。"库查兄弟在19岁时开始分别创作，并且在整个1960年代制作了一些描绘男性性欲受挫的绚丽恣意的影片。乔治·库查的《拥抱裸体的我》（*Hold Me While I'm Naked*，1966）中的场面调度花哨炫耀，成了一部模仿道格拉斯·瑟克与文森特·明奈利电影中丰富色彩的谐趣之作（彩图21.16）。

与库查兄弟神经质的谐谑好莱坞情节剧大异其趣，并且更接近地下电影的一部作品，则是肯尼思·安格的《天蝎星升起》（*Scorpio Rising*，1963）。安格将摩托车文化结合于同性爱欲、妖魔鬼怪、死亡意向，以及大众媒体所激发的欲望（图21.64）。他借着搬演的场面、即兴拍摄的纪录片镜头，以及采自连环漫画、电影和神秘传统的影像，营造出一种气势强烈的蒙太奇。除此之外，片中每一个片断都配

图21.64　待在自己巢穴里的天蝎星，他被反叛的流行文化影像包围。

[1] 引自 *Film-Makers' Cooperative Catalogue* no. 4 （New York：Film-Makers' Cooperative，1 967），p. 13。

上一首摇滚歌曲，也是音乐录影带结构的先声。

最为恶名昭彰的一部地下电影是杰克·史密斯的《热血造物》(*Flaming Creatures*, 1963)。这部大约四十分钟的影片里，易装者、裸露男女与其他"热血造物"，演出了一场强奸和一场狂欢宴会（图21.65）。《热血造物》的风格跳动笨拙，具有强烈的过度曝光，创造出地下电影最哗然的丑闻。第一场放映之后，影院经理取消了所有的地下放映。《热血造物》没有通过纽约市的电影审查，于是在格拉梅西艺术影院（Gramercy Arts Theater）免费放映，同时恳请观众捐赠。在1963年的克诺克勒祖特电影节上，这部影片也被拒绝放映，然而梅卡斯占据了放映室，并且放映本片，直到主管当局将电源切断为止。1964年，纽约市警方关闭了格拉梅西影院。当梅卡斯转移到另外的场所时，探员们突然出现并没收了《热血造物》。就在这个取缔行动的同时，洛杉矶的放映商也因为放映《天蝎星升起》而遭到逮捕。在法庭上，这两个案件的结果都是原告获胜，而梅卡斯与史密斯则被判缓刑。地下电影终于名副其实。

女性电影制作者也促成了地下模式的建立。芭芭拉·鲁宾（Barbara Rubin）的《地球上的圣诞节》(*Christmas on Earth*, 1963)，以其戴着面具或满脸绘图的人物，呈现出一个大型的狂欢宴会。这部电影的两卷影片同时放映，并将其中一个的影像插入另外一个之中。另一部同样引起争议的影片，则是卡罗里·施内曼（Carolee Schneemann）的《融合》(*Fuses*, 1967)，本片借着抒情电影式的叠印、涂抹绘画以及重拍影像的狂烈爆发，呈现交媾的情景（图21.66）。

地下电影撷取利用了新视觉艺术与表演的模式。有些实验艺术创作者追随艺术界的跨媒介（cross-media）杂合，思考一种"扩延电影"（expended cinema）。这一术语包含了电脑生成的影片（如斯坦·范德比克的《视域碰撞》[*Collideoscope*, 1966]，制作于贝尔实验室），以及整合了舞蹈、音乐和戏剧的多媒体表演。扩延电影的拥护者，开始在多重银幕（multiscreen）的演出事件中，复生阿贝尔·冈斯"三幅相联银幕电影"（参见本书第4章"印象派电影的形式特征"一节）的观念。斯坦·范德比克的《电影－电影》(*Movie-Movies*, 1965)运用手持放映机，呈现电影影像与幻灯片的投射。范德比克在纽约

图21.65 《热血造物》中狂欢宴会上的易装者。

图21.66 《融合》中的变形和复绘。

的斯托尼波因特（Stony Point），建造了一间圆顶电影院（Mivie-Drome），将电影投射于圆形的屋顶，观众则躺卧观赏。

先锋派创作者一直质疑着他们所使用的媒介的特定身份，而电影制作者也开始追问什么才算是电影。白南准（Nam June Paik）的《电影的禅》（*Zen for Film*，1964）由空白胶片组成，在反复放映的过程中，逐渐积聚刮痕与尘埃；有时白南准也把电影投射在他的身体上。斯坦迪什·劳德（Standish Lawder）在展现他的《黄纹毒蛇的爬行》（*March of the Garter Snakes*，1966）时，以附着彩绘和蜡油的幻灯片开场；由于放映机灯泡的热度，色彩开始滑动而产生动态。肯·雅各布斯表演的影子戏中，包括模仿电影技巧的"特写"和"远景镜头"。发展至此，扩延电影已经结合于光电表演，甚至于日常世界里的光电现象。

正如电影制作者借用多媒体艺术家的观念，画家与表演艺术工作者也涉足电影创作。波普艺术家克拉斯·奥尔登堡（Claes Oldenburg）、鲁迪·伯克哈特（Rudy Burckhardt）与雷德·格鲁姆斯（Red Grooms）排演偶发艺术，戏剧事件中充斥着惊骇、迷惑或疯狂的动作。其中一些艺术家也撷取他们表演的片段制作成电影（图21.67）。一个新达达主义群体——激浪派（Fluxus）——呈现了更多极简戏剧作品，其典型代表就是乔治·布莱希特的《滴水事件》。

安迪·沃霍尔和波普电影　最重要的地下制作者是来自艺术界的安迪·沃霍尔。1962年的一次画廊展览使大众注意到一群画家，他们从大众文化中撷取素材，并以一种暧昧的严肃方式处理它。罗伊·利希滕斯坦（Roy Lichtenstein）创作了一些放大的、

图21.67　雷德·格鲁姆斯的《肥脚》（*Fat Feet*，1966）通过打闹喜剧和夸张的挖剪图案，创造出一种马戏团般的热闹气氛，使人想起他在1959年的偶发艺术"燃烧的建筑"。

手绘的连环漫画式长条画作；詹姆斯·罗森奎斯特（James Rosenquist）绘出了一些家具与清洁剂的静物画；克拉斯·奥尔登堡制造一些超大、膨胀的松垮汉堡包。沃霍尔则画了一排排的坎贝尔浓汤罐头，以及玛丽莲·梦露和埃尔维斯·普雷斯利的画像。所有这样的波普艺术都既可被视为对美国生活的反讽批评，又被视为是在欣喜地赞颂大众媒介的活力。

沃霍尔在逐渐成为一位声名大噪的波普画家和版画家时，转而涉足电影。他制作了各式各样的影片，然而使他广受争议的作品都是出奇简单。一名男子在睡觉（《睡眠》[*Sleep*，1963]）；一名男子吃蘑菇（《吃》[*Eat*，1963]）；情侣接吻（《接吻》[*Kiss*，1963]）。其中有些影片与沃霍尔的平面艺术创作手法互相关联（图21.68）；然而转变成电影之后，他的艺术策略引起了一阵骚动。

沃霍尔的第一批电影让人不安，相当程度上是因为它们所没有做的。它们没有片名和演职员表。它们都是默片，即使片中呈现人物讲话时也是如

图21.68 ……在《接吻》中。

此。通常场景之间也没有剪接,而且摄影机偶尔才会摇拍或变焦拍摄。沃霍尔或摄影师通常只是将摄影机架上、开机,然后任它记录动作,直到底片跑完为止。仅有的剪辑是把拍摄的片卷拼接到一起,因而在完成的影片上,都会出现隐约闪光和穿孔的片段(图21.69)。它们有时冗长得惊人(《睡眠》有3个小时,《帝国大厦》[*Empire*,1964]原定超过8个小时)。沃霍尔的影片所展现的多种挑战,多数观众都将其视为装模作样之举,而这样的态度,也因为沃霍尔自己的评论而受到鼓励:"它们是实验电影,我这么叫它们,是因为我不知道自己在做什么。"〔1〕

沃霍尔1965年采用有声电影,并且转向表演和基本的叙事。对于《胡安妮塔·卡斯特罗的一生》(*The Life of Juanita Castro*,1965)、《乙烯基》(*Vinyl*,1965)、和《厨房》(*Kitchen*,1965),剧作家罗纳德·塔韦尔(Ronald Tavel)为演员们提供了一些准剧情化(semiscripted)的情境;沃霍尔曾告诉他,

〔1〕 引自 "Nothing to Lose", *Cahiers du cinéma in English* 10 (May 1967):42。

图21.69 《吃》：当罗伯特·印第安纳咀嚼蘑菇时，胶片片卷开头和结尾的穿孔标记破坏了他的外观。

他要的"不是情节，而是偶发事件"。[1]自我陶醉的业余演员，漫无目的地激动闲聊，彼此争相控制场景，同时摆出一副自以为是的"明星架势"。大部分场景都是以非常漫长的镜头拍摄，有时以一些"闪烁剪接"（strobe cuts，强光闪烁）和不协调的急促转动声音显示其间的区隔。对于新机会总是敏锐机警的沃霍尔，在1966年以一部《紧绷》（Up Tight）投入扩延电影的风潮，这部两段影片并列放映的作品，配以摇滚乐队地下丝绒（Velvet Underground）的音乐。接着是一部在两个银幕上呈现一系列场景的三小时长片《切尔西女孩》（The Chelsea Girls，1966；彩图21.17，21.18）。

随后的两年里，沃霍尔转向了人们较为熟悉的叙事形式，拍摄了《我，一个男人》（I, a Man, 1967）、《单车男孩》（Bike Boy，1967）、《裸体餐厅》（Nude Restaurant，1967）和《寂寞牛仔》（Lonesome Cowboys，1967）。他在遭到自己圈内的一名工作人员枪击而严重受伤之后，放弃了执导电影，尽管他将自己的名头借给由保罗·莫里西（Paul Morrissey）构思并导演的影片，并且在一些后来的录影带作品中署名。

沃霍尔的电影是他在幕后的名人生活风格与集体制造过程的延伸。就像许多"沃霍尔"的绢印版画，都是他的工作人员所制作，他只是签字署名而已，他一样也仅止于提出电影的构想，实际的调度和拍摄则都由他人执行完成。他徘徊游荡于"工厂"（the Factory）——他那银色叶形线条装饰的工作室兼社交聚会场所——的边缘，以一个殷勤、被动旁观者的姿态，对所有事物表现出天真的热情。"这个世界令我着迷。它真是太好了，无论它是什么"。[2]他的影片具有波普绘画不带感情的暧昧性，然而它们也涵盖了几个1960年代先锋艺术更为广泛的特质。

它们以一种不动声色的方式宣扬着使《热血造物》和《天蝎星升起》陷入丑闻的色情。举例而言，片长70分钟的《长沙发》（Couch，1964）就是几对男女在"工厂"的一角进行性活动。除此之外，这些影片对于施虐受虐与男性同性恋爱欲的冷静描绘，标记了一个新的阶段，超越了《烟火》与马科普洛斯作品中曲折而过度兴奋的意象。《我的小白脸》（My Hustler，1965）的后半部全都发生在一个拥挤的浴室，同性恋性工作者讨论了他们的事业，沉浸于随机的爱抚，并煞费苦心地自我抚慰（图21.70）。

与这些影片中的情爱欲望相关的，是沃霍尔在片中所注入的"坎普"（Camp）感受力。"坎普"——正如在苏珊·桑塔格（Susan Sontag）一篇

[1] 引自Stephen Koch, *Star-Gazer: Andy Warhol's World and His Films* (New York: Praeger, 1973), p. 63。

[2] 引自"Nothing to Lose"：42。

著名文章中所定义的——"是对夸张之物、对'非本来'（off）的热爱，是对处于非本身状态的事物的热爱"[1]。坎普品味与男同性恋亚文化相关，提升了过度和恣意的情境。肯尼思·安格与杰克·史密斯也彰显着坎普，然而沃霍尔更以好莱坞类型片的戏仿作品，以及他旗下的几位"超级明星"——特别是易装者霍利·伍德朗（Holly Woodlawn）和杰基·柯蒂斯（Jackie Curtis）——的表演，直接坦率地赞颂这种态度。

情欲与坎普为沃霍尔的作品提供了地下特质的印证，然而他同时也以更为极端的特质赢得人们的注目。举例而言，在欧洲艺术电影中已然重要的反身性的观念（参见本书第20章"形式与风格趋向"一节），在美国抽象表现主义绘画兴起之后的艺术评论中，也已经具有相当的重要性。这段时期的许多实验电影就是在充分利用着反身性；如斯坦顿·凯（Stanton Kaye）的《乔治》（*Georg*, 1964），以一种电影的日志呈现剧中的虚构故事，因而我们从头到尾不断地注意到片中的取景、剪接与声音录制。

早期电影中的随心所欲、毫无情节的样貌，也显现出艺术创作里不确定性的意念。凯奇首先在1940年代开创了这种态度，以至于十几年后的偶发艺术与激浪派群体亦追随其后，沃霍尔这位机敏的借用者也在他的影片中注入一种随意、未完成的特质。摄影机的片卷时常能够以任意顺序剪接在一起。《切尔西女孩》最初上映时，电影片卷的秩序就是由放映员决定的，尽管一种正统的顺序随后就被发展出来。

图21.70 《我的小白脸》中美好的抚慰和调情。

此外，沃霍尔的作品在对物品与事件的被动描绘中，具体展现出一种先锋的厌倦美学。凯奇与其他一些艺术家曾经强调一再重复那些即便最为琐碎的动作，也将获得一种深刻的趣味。然而沃霍尔似乎将厌倦本身视为一种价值。"你越是看着同样的事物，其中的意义也越是走远，你的感觉也越好且越空虚"。[2]沃霍尔以每秒16格的速度放映他早期的作品（虽然它们是以标准的24格拍摄完成），保证他那微不足道的素材被展延到忍耐的极限。

就在先锋艺术成为"艺术事业"的一部分之际，沃霍尔跻身曼哈顿的迪斯科舞厅与名流派对。经纪人、艺评家、博物馆、收藏家与媒体将艺术界变成一个快速演变的流行领域，以及一个渴求风格创新与新进人才的市场。沃霍尔的电影参与了这个文化的变迁，并且促使地下艺术浮出台面。借着投向较为严谨结构的叙事情境，他进而企图获得更为

[1] Susan Sontag, "Notes on Camp", in *Against Interpretation and Other Essays* (New York: Delta, 1966), p. 279.

[2] Andy Warhol and Pat Hackett, *POPism: The Warhol'60s* (New York: Harcourt Brace Jovanovich, 1980), p. 50.

广泛的青睐。《切尔西女孩》获得一些商业发行的机会，并且吸引了前所未见的媒体注目。他的"超级明星"，包括神经质且声音尖锐的伊迪·塞奇威克（Edie Sedgwick）、虚浮美艳的尼科·达里桑德罗与乔·达里桑德罗（Nico and Joe Dallesandro）、以安非他明度日的翁迪尼（Ondine）、永远迷糊且重复讲述她天主教背景童年轶事的薇娃（Viva），都在银幕上具有各自的特色，也为他的后期作品提供了娱乐价值。

沃霍尔的崛起于艺术界，自然促使他的电影闻名于世，然而它们的影响也超乎流行的转变。他的早期作品被视为复生了一种卢米埃传统的新鲜单纯性，而备受赞赏。更宽泛地说，他的作品标记着针对1940年代与1950年代期间的表现性心理剧和丰富、浓烈影像的一种反动。这些影片的笨拙、肤浅和自我嘲弄，似乎是对于一种变得过于严肃和做作的前卫艺术的矫正。最后，通过吸引经纪人、画廊管理者和艺评家，沃霍尔深切期望先锋电影能够在博物馆和画廊占有一席之地，并且获得尊重与赞助资金。总之，沃霍尔之于先锋电影界的重要性，就如同戈达尔之于艺术电影。

国际地下电影 史密斯、安格与沃霍尔的作品，以及布拉克哈格、康纳、雅各布斯等人所代表的持续传统，在创造一种国际性的地下电影中，都扮演着一个核心的角色。美国的实验电影在1958年布鲁塞尔实验电影竞赛展（Brussels Experimental Film Competition）与其他地方都赢得广泛的肯定。《热血造物》于1963年在比利时引起丑闻之后，梅卡斯与影评人P.亚当斯·西特尼（P.Adams Sitney）在欧洲巡回举办新美国电影展（Exposition of New American Cinema）。两年之后该活动继而远赴南美和日本举办。独立电影合作社兴起于伦敦与多伦多（都在1966年）、荷兰、蒙特利尔、意大利（1967）与汉堡（1968），其中多数也都发行美国先锋电影的正典作品。

美国以外的地下电影探索可辨识的类型与风格。在维也纳，库尔特·克伦拍摄了奥托·米尔（Otto Muehl）的"物质行动"（Material-Actions），这是些激烈且震撼的奇观之作，片中人物在泥泞中打滚，并且明显遭到折磨和残害。克伦把胶片素材置于与其早期以结构为基础的影片同样严谨的组织之中。詹弗兰科·巴鲁凯洛（Gianfranco Baruchello）与阿尔贝托·格里菲（Alberto Grifi）在他们的《不确定的验证》（*La Verifica incerta*，意大利，1964）中，通过四处觅得的残破、褪色、刮坏以及重新配音的美国西尼玛斯科普影片片段，发展出先锋的汇编影片。他们以一种暴露好莱坞陈词滥调的方式，将这些碎片剪接在一起，并且创造出纯粹形式上的断裂，例如在因为变形压缩而产生扭曲时（参见本书第15章"深度解析：在大银幕上看大电影"），格里高利·派克把门关了两次。欧洲先锋电影更为广泛的扩张，将在1960年代末期与整个1970年代展开。

日本强势而备受争议的地下电影出现得相当早，著名的有饭村隆彦（Takahiko Iimura；图21.71）的《爱》（*Love*，1962）和《俄南》（*Onan*，1963）。然而，总体而言，大岛渚与铃木清顺等导演在商业电影中的创作自由，延缓了一种广泛的地下电影运动。美国作品的到来，增强了对此的兴趣。不久之后，许多突破禁忌的影片，相继在画廊、咖啡厅与大学里放映。

1958至1968年间，国际实验电影制作展现出自1920年代第一个先锋电影时代以后所无可比拟的旺

图21.71 饭村隆彦《小人国的舞会》(*Dance Party in the Kingdom of Lilliput*, 1964)中一个典型的神秘影像。

笔记与问题

战后先锋派电影历史的撰写

美国实验电影得益于一些具有某种鲜明历史感的强大的辩论家和批评家。帕克·泰勒(Parker Tyler)是这些新兴潮流最敏锐的观察者之一,他标识出"恍惚电影",并将关于四处游荡的垮掉派人士(hipsters)的电影称为"便笺电影"(pad movie)。在文集《电影的三张面孔》(*The Three Faces of the Film*, New York:Barnes, 1967)和《电影中的性心理及其他》(*Sex Psyche Etcetera in the Film*, New York:Horizon, 1969)中,泰勒为先锋电影制定了一份敏锐的编年史。后来,他指责那些地下电影制作者是幼稚的风头主义者(《地下电影:批判史》[*Underground Film:A Critical History*, New York:Grove, 1969])。

地下美学对于先锋电影的吸收,在谢尔顿·勒南(Sheldon Renan)的《美国地下电影导论》(*An Introduction to the American Underground Film*, New York:Dutton, 1967)中有明显的展现。格雷戈里·巴特科克(Gregory Battcock)主编的《新美国电影:评论集》(*The New American Cinema:A Critical Anthology*, NewYork:Dutton, 1967),收集了一些重要的宣言和论文。美国西海岸的吉恩·扬布拉德(Gene Youngblood)则著有《扩延电影》(*Expanded Cinema*, New York:Dutton, 1970),它不仅是一本丰富的有关技术资讯的书籍,同时也是1960年代电子学、太空探索、通灵学、禅学与宇宙意识等思潮的文献资料。

P. 亚当斯·西特尼在高中毕业以前就已经成为一名实验电影的信徒,他进而成为先锋派电影最具学术性的影评人。他在《电影文化》与他自己的期刊《电影智慧》(*Filmwise*)中,曾经发表多篇电影制作者的访谈和深度讨论影片的评论。他在1970年代初期精心撰写了一部战后美国先锋派电影的通史,并且提炼出从恍惚电影通过抒情影片走向"神话创造"的形式(《狗星人》、《天蝎星升起》)。西特尼将这些电影制作者视为浪漫主义传统的一部分,在每一个运动中,寻求呈现一种人类心灵的本质:心理剧中的梦境、抒情电影中的感知以及神话电影中的集体意识。西特尼在他的《形态的观念》("The Idea of Morphology", *Film Culture* no.53—55[1972年春]:1—24)一文中讨论到这些观点,并且将其扩写成了一本更完整的著作《幻想电影:美国的先锋派电影》(*Visionary Film:*

The American Avant-Garde 1943—1978, 2nd ed., New York：Oxford University Press, 1979；1974年初版）。西特尼宽广的谋篇布局，以及他对影片敏锐的分析，都使他的著作成为历史性解说的标杆。玛丽莲·辛格（Marilyn Singer）运用了他的框架，编有《美国先锋电影史》（*A History of the American Svant-Garde Cinema*, New York：American Federation of the Arts, 1976）。

另外四本专题著作也提供了不同研究方式。史蒂文·德沃斯金（Steven Dwoskin）的《电影是……：国际自由电影》（*Film Is...：The International Free Cinema*, Woodstock, N.Y.:Overlook, 1975），包含了关于国际先锋电影的论文。多米尼克·诺盖（Dominique Noguez）则在他的《一种复兴的电影：美国地下电影：历史，经济，美学》（*Une Renaissance du cinéma：Le cinéma "underground" américain：Histore, économique, esthétique*, Paris;Klincksieck, 1985），则是一本以制度讨论为基础的著述。大卫·詹姆斯（David James）的《电影的寓言：1960年代的美国电影》（*Allegories of Cinema:American Film in the Sixties*, Princeton, N.J.：PrincetonUniversity Press, 1989），则将实验电影的制作置于与好莱坞电影和战斗电影的关系层面上来讨论。詹姆斯·彼得森（James Peterson）在他的著作《混乱的梦境，秩序的视野：理解美国先锋电影》（*Dreams of Chaos, Visions of Order：Understanding the American Avant-Garde Cinema*, Detroit：Wayne State University Press, 1994）中，探讨了不同类型的战后先锋电影和观众可能用于理解的认知策略。

延伸阅读

Banes, Sally. *Greenwich Village 1963：Avant-Garde Performance and the Effervescent Body.* Durham, NC：Duke University Press, 1993.

Blistene, Bernard, et al. *Andy Warhol, cinéma.* Paris：Pompidou Center, 1990.

Brakhage, Stan. *Brakhage Scrapbook：Collected Writings 1964—1980.* Ed.Robert A. Haller. New Paltz, NY：Documentext, 1982.

"The Cinema of Jean Rouch". *Visual Anthropology* 2, nos. 3—4（1989）.

Devaux, Frédérique. *Le Cinéma lettriste（1951—1991）.* Paris：Experimental Editions, 1992.

Dixon, Wheeler Winston. *The Exploding Eye：A Re-visionary History of 1960s American Experimental Cinema.* Albany：State University of New York Press, 1997.

Jaffe, Patricia. "Editing *Cinéma Vérité*". *Film Comment* 3, no. 3（summer 1965）：43—47.

Jenkins, Bruce. "Fluxfilms in Three False Starts". In Janet Jenkins, ed., *In the Spirit of Fluxus.* Minneapolis:Walker Art Center, 1993, pp. 122—139.

Lebrate Christian, ed. *Peter Kubelka.* Paris：Experimental Editions, 1990.

Levin, Thomas Y. "Dismantling the Spectacle：The Cinema of Guy Debord". In Elisabeth Sussamn, ed., *On the Passage of a Few People through a Rather Brief Moment in Time：The Situationist International 1957—1972.* Boston：ICA, 1989, pp. 72—123.

Markopoulos, Gregory. "Towards a New Narrative Film Form". *Film Culture* 31（winter 196311964）：11—12.

Marsolais, Gilles. *L'Aventure du cinéma direct.* Paris：Seghers, 1974.

Mekas, Jonas. *Movie Journal：The Rise of a New American*

Cinema, 1959—1971. New York Macmillan, 1972.

——. "Notes after Reseeing the Movies of Andy Warhol". In John Coplans, ed., *Andy Warhol*. New York: New York Graphic Society, 1968, pp. 139—195.

O'Pray, Michael, ed. *Andy Warhol: Film Factory*. London: British Film Institute, 1989.

Rouch Jean. "The Camera and Man". In Paul Hockings, ed., *Principles of Visual Anthropology*. Paris: Mouton, 1975, pp. 83—102.

Ruby, Jay, ed. *The Cinema of John Marshall*. Chur, Switzerland: Harwood, 1993.

Stan Brakhage: An American Independent Film-Maker. London: Arts Council of Great Britain, 1980.

VanDerBeek, Stan. "The Cinema Delimina: Films from the Underground". *Film Quarterly* 14, no. 4 (summer1961): 5—15.

05

第五部分
1960年代以来的当代电影

到1960年代中期，电影不仅被当成一种大众娱乐媒介，也被广泛地当成一种高雅文化的传播工具。战后欧洲现代主义所取得的成就、作者观念的日渐增强的影响，以及纪录片和实验电影的新发展，使得电影成为一门至关重要的当代艺术。

然而，这种艺术形式很快就面临挑战。1960年代，好莱坞企图与电视和其他娱乐形式竞争，这导致一系列大预算电影遭遇惨败，使整个行业陷入危机。1970年代期间，电影制作者试图通过借鉴艺术电影来吸引年轻观众。新一代导演——"电影小子"们——促使美国电影转向了一种革新版的古典好莱坞电影（第22章）。

在国际上，从1960年代早期到1970年代中期，整个世界被一系列政治危机震荡。1945年以来，占世界人口总数四分之三的第三世界国家，一直是世界政治纷争的集中地。1960年代和1970年代，这种暴力行为愈演愈烈。非洲国家被种族冲突和内战撕裂。右翼团体在拉丁美洲国家掌权，游击队运动起而与之对抗。埃及和以色列于1967年陷入战争，并在1974再次发动战争，同时巴勒斯坦抵抗军在整个中东地区展开军事行动。

西方国家领导人试图在新兴独立国家遏制共产主义的扩张。第一个著名的失败发生在古巴：在1959年卡斯特罗革命后，古巴迅速与苏联结盟。很多认同苏联的左翼政权也在非洲和拉丁美洲国家兴起。最戏剧性的是，越南战争显示了一个西方大国能在多大程度上去阻止另一个共产主义国家的建立。

1965年，美国深陷越南战争的泥潭，不得不在十年后撤出。正如毛泽东领导的1949年中国革命象征着亚洲对西方殖民主义的反抗，1975胡志明领导的民族解放阵线的胜利，以及同年柬埔寨红色高棉运动的爆发，代表着社会主义革命名义的游击战争所具有的能量。

在美国，一个更加激进的黑人权力运动伴随着非裔美国人民权运动出现。在整个西方的同一时期，战后青年文化成为一种"反文化"，年轻人以此探索非主流的生活方式。1960年代期间，由于政治冲突大大加剧，大学生前所未有地参与到革命政治之中。1968年和1969年，青年的激进运动在欧洲、亚洲和美洲达到高峰。

面对所有一切，电影以第二次世界大战之后所未见的规模变得政治化。在第三世界和其他地区，政治纪录片和社会现实主义故事片——往往以意大利新现实主义为样板——成为至关重要的电影形式（第23章）。更令人惊讶的是，战后现代主义电影制作的创新，被融入新的激进左倾趋向，创造出一种"政治现代主义"，使得商业电影实验在一定程度上堪与1920年代的先锋派运动媲美（第23章）。

到1970年代中期，许多革命都失败了，如在拉丁美洲；或暴露出压制的一面，如在越南、柬埔寨、中国。电影制作者开始设想一种将会促进体制内基层社会变革的"微观政治"。极端的政治现代主义倾向在35毫米商业电影制作中逐渐消退；电影制作者发展出一些较少挑战性的叙事方式和风格。即使在第三世界，有着最激进另类电影的国家也开始为国际观众制作电影，并以普遍可理解的形式运作（第23、26章）。政治现代主义在先锋派层面坚持的时间稍长，但在1980年代末，16毫米和超8毫米电影制作者大多都回到了"更纯粹"的现代主义变体，或者接受了"后现代"的实验模式（第24章）。

1960年代和1970年代的政治文化在1980年代中期的共产主义世界变革中经历了至关重要的变化。到1980年代末，中国共产主义经历了规模巨大的改革；此后，中国迅速向着市场经济迈进。1991年，苏联抛弃了共产主义，并分解为俄罗斯、乌克兰和其他共和国。东欧国家开始摆脱苏联的势力范围，并急切地寻求采用西方市场经济，其中很多国家在1990年代加入了北约（第25章）。

严格的政治现代主义的衰退，也有看电影人次持续减少的原因。电视和其他休闲活动诱使观众离开了电影院，家庭录像的繁荣则加剧了这种趋势。1970至1988年间，在西德和法国，影院上座率下降了三分之一，日本几乎下降了一半，西班牙和英国下降了将近三分之二，意大利下降了近四分之三。大多数发展中国家也出现了类似的观众人数减少的情况。

然而，1990年代期间，在大多数国家，多厅影院的迅速发展又把观众拉回影院。政府以多种形式的扶持带动本土的电影生产，尽管好莱坞占据了世界市场的更大份额。从欧洲艺术电影策略的更新（第25章）和从世界其他地区本土传统（第26章）出发，不同于古典电影制作的创新电影逐渐兴起。

第22章
好莱坞的衰落与复兴：1960—1980

1960年代，约翰·F. 肯尼迪和林登·约翰逊担任总统期间，美国战后争取种族平等运动取得了一些成功。两届政府都推动了国内的自由政策（约翰逊称为"伟大社会"），包括通过1964年民权法案。约翰逊的"向贫困开战"制定了高校里的勤工俭学计划，并设立就业工作团。与此同时，这些政府继续采取东西方冷战观念下的遏制共产主义政策。1950年代，美国开始支持法国反对越南胡志明领导的共产主义势力。1963年，也就是肯尼迪被暗杀的这一年，美国果断地发起了战争。在接下来的9年中，美国让数十万士兵参加了一场在国内越来越失去人心的战争。

1960年代初，避孕药的发明和女性角色观念的改变，使得针对性行为产生了一种新的坦率态度。自由的社会环境鼓励"反文化"，年轻人中的普遍潮流是退出主流，尝试性与毒品。反文化在维护新左派上也扮演着重要角色，这种激进的政治立场本身既不同于传统的自由主义，也不同于1930年代风格的社会主义和共产主义。不久之后，学生运动支持更多的内部社会变革，并赞成美国从越南撤军。

1960年代末至1970年代初，社会活动家与当局发生的冲突达到大萧条以来罕见的程度。民权运动的自由主义立场已经让位给更激进的黑人权力运动。反对美国参与越战的势力在加强。社会凝

聚力似乎在消失。马丁·路德·金（Martin Luther King）、罗伯特·F. 肯尼迪（Robert F. Kennedy）和马尔科姆·艾克斯（Malcolm X）相继被暗杀。警方在1968年芝加哥民主大会上袭击示威者，尼克松总统扩大了越南战争。一些校园发生爆炸案；1970年，有400所学校被关闭或举行罢课。

1973年美国从越南撤军，而战争在美国社会中所造成的深刻分歧已经无法愈合。新左派崩溃，部分原因在于内部纠纷，部分原因在于1970年向肯特州立大学学生开枪的事件，似乎证明有组织的行动都是徒劳的。中产阶级投票者对东部自由主义者、左翼势力和反文化的怨愤，导致尼克松成功竞选总统。

这一时期的动荡也导致了国际政治批判电影的出现（参见第23章）。在美国，埃米尔·德·安东尼奥（Emile De Antonio）、新闻影片小组和其他电影制作者推行一种"介入性"的社会抗议电影制作。与此同时，随着大片利润减少，好莱坞试图利用反文化电影来吸引年青一代。这样的努力导致某些实验产生，创造出一种美国艺术电影。

针对美国政府在1970年代初的右转，左派和自由主义活动家提倡一种微观政治：他们通过关涉具体问题（堕胎、种族和性别歧视、福利以及环境政策）的组织，追求基层社会变革。很多美国纪录片制作者参加这些运动（参见本书第24章"对纪录片纪实性的质疑"一节）。然而，与此同时，这种社会行动遭到崛起的新右派的激烈反对，保守派组织发起本地居民支持学校的祈祷、废止新近取得的堕胎权利以及其他事项。改革运动和新右派势力之间的斗争，将成为1970年代重要的政治戏剧，很多电影（《大白鲨》[Jaws]、《视差》[The Parallax View]、《纳什维尔》[Nashville]）都会有所指涉。

这出戏剧在逐渐衰退的美国经济大背景下展开，美国经济其时成为石油禁运，以及来自日本和德国的活跃竞争的牺牲品。1970年代终结了战后时代的繁荣。这一时期恰逢好莱坞大片的重生以及电影小子势力的崛起，这些最务实和最具影响力的年轻电影制作者，成为行业内新的创意领头人。

1960年代：衰退中的电影工业

1960年代初，好莱坞也许在从表面上看还比较健康。大制片厂——米高梅、华纳兄弟、联艺、派拉蒙、二十世纪福克斯、哥伦比亚、迪斯尼、环球——仍然控制着发行，几乎所有赚钱的电影都由它们制作。《阿拉伯的劳伦斯》（*Lawrence of Arabia*, 1962）、《埃及艳后》（*Cleopatra*, 1963）、《日瓦戈医生》（*Dr. Zhivago*, 1965）和其他史诗片都连续放映了数月。百老汇音乐剧改编之作继续引起轰动，比如《西区故事》（*West Side Story*, 1961）、《欢乐音乐妙无穷》（*The Music Man*, 1962）和这十年最卖座的影片《音乐之声》（*The Sound of Music*, 1965）。独立制作的"青少年电影"（teenpics），如《海滩大嬉戏》（*Beach Blanket Bingo*, 1965），以阳光下的谐趣欢乐迎合了汽车影院的观众。迪斯尼电影公司则利用一些获得巨大成功的电影，如《101斑点狗》（*101 Dalmatians*, 1961）、《欢乐满人间》（*Mary Poppins*, 1965）和《森林王子》（*The Jungle Book*, 1967），掌控着家庭市场。虽然明星们都已是自由职业者，但大多数人还是与制片厂签订了长期的制片合同。派拉蒙有杰里·刘易斯，环球有洛克·赫德森（Rock Hudson）和多丽丝·戴，米高梅有埃尔维斯·普雷斯利。每个制片厂每年发行的影片数量稳定在12至20部之间——这一样式将会持续数十年。大制片厂

与电视和平共处。电视网支付高额费用获得播映电影的权利,一些制片厂开始制作"电视电影"和系列节目。

危机中的制片厂

尽管一切都显示着繁荣,1960年代对制片厂来说实际上却是一个危险的十年。电影上座率持续下降,每年下降的人次达到大约10亿。制片厂发行的影片越来越少,而且其中大部分都是低预算搭配片(pickups)或者放在早些年会被无视的外国电影。大多数大制片厂都塞满了大型设施,这迫使它们把摄影棚租给电视台。大牌明星参与的效果也是好坏参半。一旦他们加入某个项目,他们通常坚持掌控剧本和方向,并占有影片总收入的一定百分比,然而大多数的明星载体影片都没有给制片厂带来利润。

大制片厂发行的大多数影片都是独立制作,通常由制片厂共同投资。那么大制片厂自己投资、计划和制作的是什么电影呢?越来越多这样的影片倾向于已在1950年代被证明很吸引人的路演电影。1960年代期间,每年有六部影片是路演电影,而且大多数是很赚钱的。《音乐之声》在266个影院进行了路演,在某些银幕上放映长达20个月。1960至1968年间发行的影片只有1%毛利超过100万美元,但三分之一的路演电影超过了这一数字。《西区故事》、《万世英雄》(*El Cid*,1961)、《西部开拓史》(*How the West Was Won*,1962)和《阿拉伯的劳伦斯》等路演电影的成功,促使制片厂把数百万资金冒险投向史诗电影。然而,很快,这些投资就处于危险之中。1962年,米高梅亏损将近2000万美元,很大程度上是因为《叛舰喋血记》(*Mutiny on the Bounty*,1962)的严重超支,而《埃及艳后》不断拖延的制作过程则使福克斯的损失超过4000万美元。

到1960年代末期,每家制片厂都面临着财政危机。大多数影片都赔了钱,主管人员才缓慢认识到,大片已不再是必定赚钱的项目。尽管《埃及艳后》有很高的票房收入,但它的制作成本已决定了它会在影院发行上赔钱——正如很多其他昂贵的史诗片一样,比如《罗马帝国沦亡录》(*The Fall of the Roman Empire*,1964)和《不列颠之战》(*The Battle of Britain*,1969)。歌舞片也不再能保证是赢家。尽管《音乐之声》大热,但《杜立德医生》(*Doctor Dolittle*,1967)、《仙乐美人》(*Thoroughly Modern Millie*,1967)、《星光灿烂乐升平》(*Star!*,1968)和《长征万宝山》(*Paint Your Wagon*,1969)都以高昂的代价惨败。

唯一的亮点是一些低预算电影,它们通常把目标瞄准大学生观众,并因而取得丰厚的回报。《邦妮和克莱德》(*Bonnie and Clyde*,1967)花费300万美元,回馈给华纳兄弟的收入是2400万美元的国内租映收入;《午夜牛郎》(*Midnight Cowboy*,1969)花费了300万美元,为联艺收回了2000万美元。低预算电影的赢家是独立发行的《毕业生》(*The Graduate*,1967),它耗资300万美元,却回馈了4900万美元给它的小发行商大使影业(Embassy Pictures)。这种利润规模使得精妙老到的"年轻人电影"(youthpics)对于制片厂决策者非常有吸引力。很快,整个"年轻人电影"风潮试图利用校园行动主义和反文化生活方式盈利。

大制片厂陷入了第二次世界大战以来的最低点,已经到了被纳入更健康的公司的时候。1962年,环球公司被美国音乐公司(MCA)收购,但至少这笔交易仍然在好莱坞范围内,因为MCA此前是一个人才经纪机构(参见本书第15章"主流的独立制作:经纪人、明星力量和打包销售"一节)。但

现在，综合性企业集团开始包围制片厂。1966年，海湾与西方工业公司（Gulf + Werstern industries；一个涉及汽车配件、金属材料和金融服务的控股公司）收购了境况不佳的派拉蒙电影公司。1967年华纳兄弟公司被七艺公司（Seven Arts）收购，而七艺公司两年后又被金尼全国服务公司（Kinney National Services；停车场和殡仪馆的拥有者）兼并。1967年，联艺被泛美公司（Transamerica Corporation；汽车租赁，人寿保险）收购。1968年，金融家柯克·克科里安（Kirk Kerkorian）获得了米高梅的控制权，缩小了米高梅的规模，并利用其资产在拉斯维加斯建立了米高梅酒店。习惯于作为独立公司运作的制片厂，现在感觉到自己只是企业大饼上的小切片。

企业集团可以通过从其他行业注入资金帮助不景气的制片厂，并可以保证其银行信用额度。但似乎没有什么能阻止亏损的继续出现。1969至1972年间，大型电影公司的亏损达到5亿美元。制片厂很快引进了新的管理层，而他们往往缺乏电影制作经验。银行迫使公司削减发行影片的数量，避免制作大预算电影，并与其他制片厂合作拍片（比如华纳兄弟和福克斯合拍了《摩天大楼失火记》[The Towering Inferno，1974]）。1970年，好莱坞的失业率上升至40%以上，达到历史新高。由于经济衰退紧逼着电影行业，路演时代也结束了。放映商开始将他们的影院分解成两块或三块银幕，并设立多厅影院（multiplexes，更廉价的大型购物中心影院）。于是一代视野受限、音响糟糕的狭小影厅出现了。

风格和类型

随着制片厂的衰落和影院上座率的持续下降，1960年代的好莱坞已经不确定观众想要什么。当某个演员赢得了忠实的观众群体，他或她才有可以得到制片厂的支持。也许最鲜明的例子就是杰里·刘易斯。1950年代，在和迪恩·马丁合作了几部非常成功的派拉蒙影片后，刘易斯建立了属于自己的事业——编剧、导演并出演自己的喜剧片。刘易斯在他的大多数电影中，赋予他那白痴儿童式的人物一种间歇性的、恶魔般的狂乱之感。在《疯狂教授》（The Nutty Professor，1963）中，他塑造的不仅是一个极客式的傻瓜，也是一个以迪恩·马丁为模板的情场老手。刘易斯展现了他杰出的视觉天赋：《猎艳高手》（The Ladies' Man，1961）把一个女性寄宿公寓表现得像是一个巨大的玩偶屋（彩图22.1）。

制片厂在想方设法诱惑人们离开他们的电视机。并不是每部电影都赞同家庭价值观；上映迪斯尼影片的同一些影院，也上映作风更加开放的影片。环球的多丽丝·戴的喜剧（包括《枕边细语》[Pillow Talk，1958]和《娇凤痴鸾》[Lover Come Back，1962]）赞颂女性的性策略，贬斥男性的自我中心（通常体现在洛克·赫德森扮演的角色中）。其他一些影片则暗暗拿滥交（《已婚男人指南》[A Guide for the Married Man，1967]）、郊区通奸（《石榴裙下四少爷》[Boys' Night Out，1962]），以及好斗的女性（《单身女孩》[Sex and the Single Girl，1964]）作为笑料。

观众也被来自好莱坞主流以外的影片迷住。制片厂发行来自欧洲的电影，不仅有迅速制作的古装片《赫拉克勒斯》（1959），也有雄心勃勃打造的精致影片，如《希腊人佐巴》（Zorba the Greek，1965）。进口的英国影片特别成功。情色古装喜剧片《汤姆·琼斯》（1963）和犀利的剧情片《阿尔菲》（1966）利用时髦的"摇摆伦敦"形象，像披头士电影一样大受欢迎。朱莉·克里斯蒂（Julie Christie）、彼得·塞勒斯（Peter Sellers）和阿尔伯特·芬尼（Albert Finney）成为好莱坞明星，导演

托尼·理查森和约翰·施莱辛格不久就来到了洛杉矶。最经久不衰的进口英国片是詹姆斯·邦德系列。在两次对伊恩·弗莱明的小说进行银幕改编之后，随着《金手指》（1964；见图15.24）获得惊人成功，007成为一个成功的商品。

古典制片厂风格的修正

1960年代初的大多数好莱坞电影产品都有着光鲜的制片厂制作的外表，但一些电影制作者破除了这种风格。《典当商》（The Pawnbroker，1965）和其他以纽约为基地创作的电影提供了一种粗糙的、以种族为议题的现实主义。外景拍摄变得更加频繁，甚至在狭小的酒吧和公寓里拍摄。长焦距镜头就像一个放大狭小区域的望远镜，允许摄影师从一个安全距离拍摄城市实景。长焦镜头成为时尚，它倾向于使镜头空间变浅，产生柔和且模糊的轮廓（图22.1）。1962年，阿瑟·佩恩的黑白影片《奇迹缔造者》（The Miracle Worker）运用了锐利的深焦镜头和干净利落的布光（图22.2），但五年之后他的彩色片《邦妮和克莱德》更加扁平的影像（图22.3）显然出自大长焦镜头。到1960年代晚期，无论是实景拍摄还是棚内置景，大多数的中景和特写都在使用长焦镜头。

在同一时期，与战后数年的长镜头潮流相对照，导演们尝试着更快速华丽的剪辑。理查德·莱斯特（Richard Lester）的《一夜狂欢》（1964）和《救命！》（Help!，1965）将披头士的音乐段落分裂成了数个不连续镜头的配乐（图22.4，22.5）。莱斯特的诙谐技巧源自法国新浪潮、电视广告和英国的怪癖喜剧。他在《春光满古城》（A Funny Thing Happened on the Way to the Forum，1966）中让快速剪辑走得更远，但其他导演则根据剧情需要来使用，

图22.1 《逍遥骑士》（Easy Rider）：长焦镜头使较远层面和更近层面之间的空间变得极浅。

图22.2 《奇迹缔造者》：深焦和广角镜头。

图22.3 《邦妮和克莱德》：在最后的枪战中，克莱德倒下死亡的场面用长焦镜头拍摄，柔化了焦点并使空间扁平。

图22.4 （左）《一夜狂欢》中的不连贯性：当声轨中传来歌曲"不能给我买到爱情"，莱斯特展现的是披头士在足球场上追逐嬉戏……

图22.5 （右）……立刻切到他们休息放松。

比如罗伯特·奥尔德里奇的《十二金刚》（*The Dirty Dozen*, 1967）中平均每个镜头3.5秒。

莱斯特的电影创造出另一种潮流：由流行歌曲支撑的、通常是蒙太奇段落的无台词场景成为一种时尚。最著名的例子也许是《毕业生》中西蒙和加芬克尔的歌，它对主人公的反常状态进行了评说。《虎豹小霸王》（*Butch Cassidy and the Sundance Kid*, 1969）中的"雨点不断打在我头上"的场景，完整长度的歌曲与场景融为一体，成为美国电影的一个重要标记。电影制片厂与音乐公司紧密合作，看到了电影和唱片彼此交叉引用（cross-plugging）的利润，从而使原声带成为利润的一部分。

莱斯特的抢眼技巧被阿瑟·佩恩在《邦妮和克莱德》应用于暴烈激荡的内容。该片平均镜头长度少于4秒，并使慢动作表现极端暴力的手法变得流行。高潮部分，片名的这对情侣被疯狂扫射的子弹击倒，这个过程通过有节奏的慢动作变成了痉挛的舞蹈（图22.3）。萨姆·佩金帕则比佩恩的手法走得更远，渲染血液喷溅、身体慢动作倒下和子弹扫射。《日落黄沙》（*The Wild Bunch*, 1969）表现了被一个偏执的执法者追捕的无法无天的强盗团伙。影片的开头和结尾都是悲惨的交火，其中一些无辜者被残忍射杀。《稻草狗》（*Straw Dogs*, 1971）呈现一个文弱的教授为妻子被强奸而展开血腥的报复，激起了更多影评人的愤怒。佩金帕的影评人们仍然在争论他对屠杀的抒情式处理，是要我们产生疏离，激起我们的愤怒，还是邀请我们反思我们自己的品味。《邦妮和克莱德》和《日落黄沙》之后，快速剪辑和慢动作成为表现暴力动作的标准方法。

这样一些创新出现在最保守的电影制作者最后的创作年月里。约翰·福特、霍华德·霍克斯、阿尔弗雷德·希区柯克、威廉·惠勒、拉乌尔·沃尔什以及其他很多在无声电影时期或有声电影初期开始工作的导演，已不再走在前列。当福特和沃尔什退休时，他们已经制作电影将近50年。他们雄厚的技术显得更加稳重，他们的态度却已过时。霍克斯评论佩金帕的慢动作拍摄和重叠剪辑技巧时说："哦，天哪，我可以在他杀死一个人的时间里杀死和掩埋十个家伙。"[1] 约翰·福特完成他的最后一部作品《七个女人》（*7 Women*, 1965）后写道："好莱坞现在由华尔街和麦迪逊大道经管，他们需要'性和暴力'，这违背我的良心和宗教信仰。"[2]

识别受众

福特是正确的：众多品味的界限都已经崩塌。在整个1950年代，海斯办公室拥有的规定影片内容的权力已遭到侵蚀（参见本书第10章"深度解析：海斯法典——好莱坞的自我审查"）。1960年代，一些重要电影，如《典当商》和《阿尔菲》，没有获得制作法典许可标记即已发行，但其他影片尽管有裸露和亵渎，还是获得了法典许可标记。很显然，法典不仅失去效用，而且还为它所拒绝的电影制造出有利可图的宣传噱头。一些影院放映《灵欲春宵》（*Who's Afraid of Virginia Woolf?*, 1966）要求18岁以下的观众需一位成年人陪同，这部电影赚取了高额利润。海斯法典的确已死。

1966年，MPAA停止签发证书。相反，未能符合其指导方针的影片，被贴上"推荐成熟观众观看"的标签。从这种无权威性的政策退后一步，MPAA公司创建了一个以字母标识的分级系统：G（一般

[1] 引自Peter Bogdanovich, *Who the Devil Made It* (New York: Knopf, 1997), p. 250。

[2] 引自Tag Gallagher, *John Ford: The Man and His Films* (Berkeley: University of California Press, 1986), p. 437。

大众：推荐给所有年龄层）、M（成熟：建议超过16岁的观众）、R（限制：未满16岁要在家长或监护人陪同下观看）、X（不满16岁不可以观看）。

该评级系统允许电影行业自身可以关注公众的敏感区域，同时也让电影制作者在被许可的范围内表现暴力、性或非正统的思想。这个新的行业标准有助于《两对鸳鸯一张床》（*Bob & Carol & Ted & Alice*）、《日落黄沙》和《午夜牛郎》（这三部电影皆为1969年出品）的巨大成功。随后的影片通过把可接受的标准推到更远而取得成功。最终，分级系统进行了修订，提高了R级和X级影片的年龄要求，并用PG（建议在家长辅导下观看）取代了M类别。

制片商注意到《毕业生》和《邦妮和克莱德》吸引了年轻观众，他们还了解到，进入影院的观众有一半年龄在16至24岁。制片厂推行了一波年轻人电影，为年轻观众提供电视上不可能接触到的娱乐。标准原型是《逍遥骑士》（1969），这是讲述两名毒贩骑着摩托穿越美国的编年体故事。其制作成本不到50万美元，却成为那一年最成功的影片之一。年轻人电影风潮包括了校园反叛电影（《草莓声明》[*The Strawberry Statement*, 1970]、反文化剧情片（《爱丽斯餐厅》[*Alice's Restaurant*, 1969]、《乔》[*Joe*, 1970]）、怀旧片（《最后一场电影》[*The Last Picture Show*, 1971]）和闹剧片（《陆军野战医院》[*M*A*S*H*, 1970]、《哈罗德与莫德》[*Harold and Maude*, 1971]）。当《黄色潜水艇》（*Yellow Submarine*, 英国, 1968, 乔治·邓宁[George Dunning]）通过使用一连串"迷幻"的装饰图画诠释披头士的歌曲而获得惊人成功，制片商们意识到，动画也能赢得大学生观众的青睐。拉尔夫·巴克希（Ralph Bakshi）的《怪猫菲力兹》（*Fritz the Cat*, 1972）瞄准那些喜爱地下喜剧片的毒品与自由情爱气质的观众，成为第一部被评为X级的卡通片（彩图22.2）。

同一年，电影行业也受益于一些老式的面向普通观众的热销大卖片：战争片《巴顿将军》（*Patton*, 1970）、歌舞片《屋顶上的小提琴手》（*Fiddler on the Roof*, 1971）、《海神号历险记》（*The Poseidon Adventure*, 1972）所引发的"灾难"电影风潮、保罗·纽曼（Paul Newman）和罗伯特·雷德福（Robert Redford）搭档的两部影片（《虎豹小霸王》、《骗中骗》[*The Sting*, 1973]），以及一部根据畅销小说改编的同名电影《爱情故事》（*Love Story*, 1970）。但在1970年代中期，这一潮流真正发生转变，此时，由一些年轻的、基本上还默默无闻的导演所执导的一连串中等运算的影片获得了惊人的利润。

深度解析 新的制作和放映技术

好莱坞电影的复兴某种程度上归功于制作影像与声音的一些新方法。到1967年，制片厂已经依赖于售卖长片的电视版权。随着彩色电视的流行，电视网需要有彩色电影播放，于是好莱坞几乎全面转向彩色影片制作。伊斯曼彩色胶片成为大多数影片和发行拷贝的首选胶片，虽然有一些拷贝是在伊斯曼胶片上使用特艺彩色的浸润洗印法制作而成。

1950年代的电影行业已经尝试过各种版本的宽银幕电影，到1960年代中期，其中一些已占据主导地位。这时大多数电影都还是使用35毫米胶片拍

摄，然后在拍摄或放映时通过遮挡变成了1∶85的画幅比。要利用35毫米胶片获得更宽的影像，通常就得使用变形压缩技术，比如西尼玛斯科普（参见本书第15章"深度解析：在大银幕上看大电影"）。但是利用原初的西尼玛斯科普设计会出现视觉上的问题，尤其是在特写镜头中会使人物的面孔变得更胖（"斯科普腮腺炎"）。潘纳维申公司设计了一种更好的变形宽银幕系统，最先用于《监狱摇滚》（*Jailhouse Rock*，1957）。这两种系统在1960年代同时存在着，但到这十年末，西尼玛斯科普倒闭，潘纳维申系统成为压缩宽银幕的技术标准。更为壮丽的是，大型歌舞片或史诗片会以65毫米胶片拍摄，然后印制成70毫米的拷贝做发行，并使用多轨道声音。《出埃及记》（1960）、《阿拉伯的劳伦斯》和其他一些影片同时使用了70毫米和压缩变形镜头，这要归功于超级潘纳维申70（Super Panavision 70）。

受欧洲电影和直接电影的影响，好莱坞的摄影师迅速就满怀热情地用起了变焦镜头（参见本书第21章"深度解析：用于新纪录片的新技术"）。如《战斗列车》（*The Train*，1964）。很快，有意识的变焦就成为一种时尚。到了1970年代，电影制作者感觉到，这种对影像突然的放大或缩小，会引起观众过多地关注拍摄的机制，因此变焦镜头大多用于低预算的电影。尽管如此，很多摄影师还是保持使用变焦镜头，以便在不改变摄影机位置的情况下拍摄更精准的镜头。

好莱坞电影制作者也从直接电影中借鉴了手持摄影拍摄法。手持摄影机的晃动能够表明一种纪实片般的直接性（如《五月中的七天》[1964]的开场）或一种神经质般的能量（《灵欲春宵》中旅馆的舞蹈和打斗场景）。摄影师喜欢其操作的灵活性，但是也想要手持摄影影像更加平稳。轻便型摄影机，比如15磅重的阿莱弗勒克斯35 BL在1970年代初期变得可行。尽管稍微有点重，潘纳维申的潘纳弗莱克斯（Panaflex）仍然可以稳稳地扛在操作者的肩膀上，这允许在狭窄的环境中拍摄。约翰·A. 阿朗佐（John A. Alonzo）在罗曼·波兰斯基的《唐人街》（*Chinatown*，1974；图22.6）中用潘纳弗莱克斯拍摄了一些精致的广角长镜头。为了拍摄史蒂文·斯皮尔伯格的《横冲直撞大逃亡》（*The Sugarland Express*，1974）中，摄影师维尔莫什·日格蒙德（Vilmos Zsigmond）在一辆移动的车中让潘纳弗莱克斯在一块板子上滑动，从而拍摄出严密且平稳的镜头。

首次用在电影《奔向光荣》（*Bound for Glory*，1976）的斯坦尼康（Steadicam）是一种支撑摄影机的设备，它使用一种平衡力系统把摄影机悬置在绑系于操作者身体的一个支架上。它创造出一种平稳、流畅的移动镜头，允许操作者穿越人群和狭窄的门

图22.6 《唐人街》：在一个用潘纳弗莱克斯拍摄的长镜头中，侦探吉姆·吉特斯遇到了他的敌人。

> 道并上下楼梯，这是用制片厂移动摄影车所无法做到的。增加移动镜头灵活性的设备还有劳马摇臂（Louma crane），一种遥控的铝制长臂，可以把潘纳弗莱克斯提升到场景的上空。斯坦尼康和劳马摇臂都通过监视器观看取景。
>
> 在1970年代，声音录制和回放技术也发生了革命性的变化。罗伯特·阿尔特曼（Robert Altman）的《加州分裂》（*California Split*，1974）开创了在拍摄同时进行多轨道录音，把无线麦克风放置在演员身上，创造出14个不同的轨道。在同一时期，用于识别录像带上的帧的"时间码"，也经过修正被用于胶片与一个或多个自动录音机同步。时间码剪辑使得混音和录音变得更加容易。
>
> 在声音的回放中，主要的创新来自雷·杜比（Ray Dolby）实验室。1960年代中期，杜比将一些数字化降噪技术引入音乐行业。《发条橙》（*A Clockwork Orange*，1971）是第一部使用这种技术的电影。有几部电影使用了杜比磁性声音用于多声道影院的声音回放，但是杜比的光学立体声系统直到《星球大战》（1977）才被证明是可行的。越来越多的影院转向立体声和环绕声设计，以更好地展现越来越强大的声轨效果。

新好莱坞：1960年代末到1970年代末

随着老一辈导演的退出，新一代导演终于确立了自己的位置。这些等同于"新好莱坞"的导演是一个多种多样的集合。其中很多——电影小子们——都出生于1920年代末和1930年代初。其他人，比如罗伯特·阿尔特曼和伍迪·艾伦则明显要年长一些。一些导演，如乔治·卢卡斯和弗朗西斯·福特·科波拉都在电影学院学习过，但由评论家转向电影制作者的彼得·博格达诺维奇（《最后一场电影》、《爱的大追踪》[1972]）和前电视导演鲍勃·拉菲尔森（Bob Rafelson；《五支歌》[*Five Easy Pieces*，1970]、《美人迟暮》[*The King of Marvin Gardens*，1972]）则没有学院经历。他们中的一些人是挑剔的知识分子，如特伦斯·马利克（Terrence Malick；《恶土》[*Badlands*，1973]、《天堂之日》[*Days of Heaven*，1978]），但另一些则是反文化电影行家，如布莱恩·德·帕尔玛（《帅气逃兵》[*Greetings*，1968]、《姐妹情仇》[*Sisters*，1973]）、约翰·卡朋特（John Carpenter；《黑星球》[*Dark Star*，1974]、《血溅十三号警署》[*Assault on Precinct 13*，1977]）、约翰·米利厄斯（John Milius；《大盗狄林杰》[*Dillinger*，1973]、《黑狮震雄风》[*The Wind and the Lion*，1975]）。一些导演在1970年代早期就已经确立了自己的地位，另一些同年纪的人则较晚才崭露头角：编剧保罗·施拉德（《蓝领阶级》[*Blue Collar*，1978]）、迈克尔·西米诺（Michael Cimino；《猎鹿人》[*The Deer Hunter*，1978]）、大卫·林奇（David Lynch；《橡皮头》[*Eraserhead*，1978]）、乔纳森·戴米（Jonathan Demme；《天外横财》[*Melvin and Howard*，1980]）。

许多新好莱坞导演自觉地回到古典制片厂类型的传统，向那些备受推崇的电影制作者表达尊敬（参见本章"好莱坞的与时俱进"一节）。然而，在经济衰退期间，一些制片厂也允许制片人有机会

图22.7（左）《芳菲何处》：阿尔奇解释他试图归还佩图丽娅留给他的大号……

图22.8（右）……莱斯特插入了一段正在做此事的阿尔奇的闪回。

图22.9（左）很快阿尔奇得知佩图丽娅付清了大号的租金……

图22.10（右）……莱斯特插入她打破当铺窗户偷窃大号的镜头。这表明她之前告诉阿尔奇的是谎言。

创作像欧洲艺术片一样的影片。有时，像科波拉这样单打独斗的电影制作者也许会参与到两种潮流中。这两种潮流都表现出"电影意识"，亦即一种对电影史及其对当代文化持续影响的强烈认知。

走向一种美国艺术电影

当派拉蒙公司要求弗朗西斯·福特·科波拉拍一部根据小说《教父》改编的电影时，他非常失望。他对他的父亲说："他们希望我来导演这堆垃圾，我不会干的，我要拍的是艺术电影。"[1] 科波拉抱有这样的期望，反映了美国电影制作中一个简单但重要的时刻。由于1960年代的经济衰退和大学观众的探求，好莱坞越来越热衷于研究欧洲艺术电影所开发的故事讲述技巧。医治好莱坞电影滑坡的一剂良药，似乎是注重气氛的营造、人物的刻画和暧昧复杂的心理揭示。

一个经典的例子来自理查德·莱斯特为人称道的《芳菲何处》（*Petulia*，1968）。其中一个场景中，古怪且受尽虐待的佩图丽娅与她的情人阿尔奇在后者的住处相遇。莱斯特用一些简短的镜头打断了他们的对话：一个是阿尔奇试图归还佩图丽娅给他买的大号的闪回镜头，一个是佩图丽娅偷窃大号的"虚幻"闪回镜头（图22.7—22.10）。总体而言，这部影片中玩弄人物的主观幻觉和颠倒时间顺序的技巧，使人想起阿兰·雷乃的作品。

斯坦利·库布里克的《2001：太空漫游》（*2001：A Space Odyssey*，1968）一定程度上而言是科幻电影类型的一次复活，但它又采取了欧洲艺术电影中那种神秘难解的象征主义。太空舱里与世隔绝的日常生活的冗长场景（包括许多缺乏戏剧性的镜

[1] 引自Peter Cowie, *Coppola* (London: Faber and Faber, 1990), p. 61。

图22.11，22.12　丹尼斯·霍珀的《逍遥骑士》沿用了戈达尔在《筋疲力尽》中开创的跳切手法。

头片段）、对音乐的反讽使用，以及一种寓言化的结尾，邀请人们采用那种通常用于费里尼和安东尼奥尼作品的主题式诠释。

"年轻人电影"也在尝试使用艺术电影的传统。《逍遥骑士》中摇滚音乐声轨和毒品点缀的美国之旅也许吸引了很多年轻观众，但是它的风格却是相当跳动的（图22.11，22.12）。其转场起伏跌宕：常常是前一场景最后一个镜头的几格画面与下一场景第一个镜头的几格画面交替更迭（丹尼斯·霍珀[Dennis Hopper]本身是一个地下电影影迷，也许是从格雷戈里·马科普洛斯[参见本书第21章"抽象、拼贴与个人表达"一节]那里借用了这一技巧）。一个神秘的摩托车的闪前镜头，时不时地打断叙事进程，为这对毒贩的"奥德修斯"之旅的终结做了铺垫。

其他的"公路电影"（road movies）则采用了较为宽松、开放的叙事方法，如鲍勃·拉菲尔森的《五支歌》和蒙特·赫尔曼（Monte Hellman）的《双车道柏油路》（Two Lane Blacktop，1971），后者尤以其精简的对白和凝练的人物性格而表现突出。布莱恩·德·帕尔玛的《帅气逃兵》（1968）和《嗨，妈妈！》（Hi, Mom!，1970）是两部融合了摇滚音乐、色情幽默以及汲取自特吕弗和戈达尔反身性风格技巧的分段式反文化电影。哈斯克尔·韦克斯勒（Haskell Wexler）的《冷酷媒体》（Medium Cool，1969；图22.13）、保罗·威廉斯（Paul Williams）的《革命》（The Revolutionary，1970）和米开朗琪罗·安东尼奥尼的《扎布里斯基角》（1970）展现出与兴起于欧洲的政治批判电影几乎平行的发展态势，而且他们借用了暧昧的叙事和开放的结局。梅尔文·范皮布尔斯（Melvin Van Peebles）的《斯维特拜克之歌》（Sweet Sweetback's Baadasss Song，1971）是一部狂热的呼吁黑人革命的电影，也采取了多种"新浪潮"电影的技巧。霍珀的《最后一部电影》（The Last Movie，1971）是一部关于一个堪萨斯牛仔在秘鲁勉强糊口度日的故事，片中应用了神秘的象征场面和充满全片的反身性技巧（包括写着"本场缺失"这样的字幕插卡）。

几个老一代导演也勇闯美国艺术电影大潮。保罗·马祖斯基的《亚历克斯游仙境》（1970）是一部向费里尼的《八部半》致敬的作品，而西德尼·波拉克（Sydney Pollack）的《孤注一掷》（They Shoot Horses, Don't They?，1969）则极力炫耀了风格化的闪前。迈克·尼科尔斯（Mike Nichols）的《第二十二条军规》（Catch-22，1970）和乔治·罗伊·希尔（George Roy Hill）的《第五屠场》（Slaughterhouse-Five，1972）这两部从著名小说改编而来的电影中采用了当时最新的时序跳跃技法。在《幻象》（Images，1972）和《三个女

图22.13 在拍于1968年民主党集会的段落中,手持摄影机捕捉到游行示威者在构筑障碍以抵抗警察(《冷酷媒体》)。

人》(*3 Women*, 1977)中,罗伯特·阿尔特曼以抽象神秘的结构方式装饰着影片,从而着重表现了在客观现实与主观感知之间游离不定的变化。伍迪·艾伦的《我心深处》(*Interiors*, 1978)是一部效仿伯格曼的忧郁深沉的室内剧作品,而艾伦·J. 帕库拉(Alan J. Pakula)的《视差》(1972)则以让人联想起安东尼奥尼作品的疏离感宽银幕构图来装饰这部关于一个暗杀的惊悚片(图22.14)。

电影批评的作者论方法已经成为在美国广为人知(参见本章结尾处的"笔记与问题"),许多在1960年代开始自己职业生涯的电影小子都在电影学院里学习过它。一些怀有艺术家梦想的人很喜欢那些受推崇的欧洲和亚洲作者以及青年电影导演。

最著名的"电影小子"是弗朗西斯·福特·科波拉。科波拉的《雨族》(*The Rain People*, 1969)是用一辆道奇巴士在公路上拍成的,一批朋友充当工作人员,经费也极微薄,他试图制作一部具有丰富影像和非戏剧化的欧洲风格电影:娜塔莉离开了她的丈夫,因为她的婚姻生活让她无法忍受。她在漫无目的的驾车游荡时,遇到了基勒,一个脑部受伤的足球运动员。突然、跳跃的闪前不时打断一些场景。科波拉的声音设计师沃尔特·默奇(Walter Murch)为电影提供了一个环境肌理的蒙太奇效果——电话里传来的咔咔声、高速行驶的卡车发出的沉闷的隆隆声,震颤着路边旅馆的房间。在片头闪烁的人行道上,基勒告诉娜塔莉"雨族"的消失是因为"他们自己把自己哭没了"时,隐含深刻的言外之意。

科波拉的最具野心的艺术电影是《对话》(1974),资金来自《教父》(*The Godfather*)的成功盈利。跟阿尔特曼的许多作品一样(参见"深度解析"),这部电影把艺术电影与好莱坞类型电影——在这个例子中,是侦探片——这两者的惯例融合起来。虽然人们常把安东尼奥尼的《放大》(1966)

图22.14 《视差》中偏离中心的构图和支配性的建筑物。

第22章 好莱坞的衰落与复兴：1960—1980　677

图22.15　《对话》：当哈里目睹那些神秘的年轻人在新闻媒体的围堵下离开公司……

图22.16　……科波拉用对凶杀的一瞥打断了那一场景……

图22.17　……暗示着这些影像有可能是哈里的想象，也有可能是真实动作的片段。

和《对话》相比较，但比起安东尼奥尼，科波拉更为深入地剖析了主人公的心理。哈里是一名窃听专家，他录到了一段有关凶杀阴谋的对话，这引起了他的怀疑。当他不断地辨听并重新混录这段对话时（通过声音设计师沃尔特·默奇极其复杂的声音设计来体现），哈里的心中逐渐产生了焦虑，在片中通过梦境和零碎闪回展现出来。当哈里瞥见并偶然听到凶手时，凶手破碎的影像扭曲变形。最后观众会发现最原始的对话已经渗透在哈里的心里。当哈里发现实情时，科波拉交叉剪接哈里与凶手的画面，这意味着也许他此时正在想象着凶杀事件的发生（图22.15—22.17）。

深度解析　个人电影——阿尔特曼和艾伦

1970年代中期之后，已经不那么常见到针对维系好莱坞艺术电影而付出的努力了。其中一位始终坚持的导演是罗伯特·阿尔特曼。在阿尔特曼的电影事业被1960年代后期的经济衰退、年轻人电影风潮以及好莱坞艺术电影时尚激发前，他已经执导了一些相当正统的影片。他的电影——从战争片《陆军野战医院》到反歌舞片《大力水手》（*Popeye*，1980）——都在嘲弄它们的类型。它们散发出对权威的不信任，对美国式的虔诚表现出批判的态度，以及对充满活力——即使混乱——的理想主义的颂扬。

阿尔特曼也发展了一种极具特质的风格。他依赖拖沓和半即兴的表演、一种不安分的横摇和变焦摄影风格、突然的剪切、多机拍摄，来保持绝对的旁观者视点和空前密集的声轨。他的长焦镜头里挤满了相互依赖的人物，并把他们锁定在反射的玻璃之后（图22.18）。《纳什维尔》（1975）在许多影评人眼中代表着阿尔特曼的极大成就，这部影片追踪了24位人物在一周之内的行动，常常将他们散布在宽银幕的画面中（图22.19）。在阿尔特曼的电影中，人物总是喃喃自语，打断彼此，同时说话，或者发现自己被官方话语的嘈杂扬声器声音所淹没。

阿尔特曼在1980年代没有《陆军野战医院》那样的大热之作，处于一种无所依傍的状态，但他仍然高产，在一些极简的戏剧改编之作中讥刺了美国价值观（《秘密的荣誉》[*Secret Honor*，1984]、《爱情傻子》[*Fool for Love*，1985]）。他的事业通过对好莱坞讽刺的

深度解析

图21.18 《漫长的告别》(*The Long Goodbye*)中,窗玻璃的密集映像呈现了沙滩上的侦探菲利普·马洛,同时屋里的小说家罗杰·韦德正在与妻子争吵。

图21.19 《纳什维尔》开场中人来人往的机场,片中一些主要人物擦身而过。

黑色喜剧片《大玩家》(*The Player*, 1992)而重焕青春,这也使他返回主流制作中,并且继续以不平衡、极其无序的方式处理主题、类型、图像和声音。

与阿尔特曼同时代的伍迪·艾伦,通过创作基于纽约的故事创造了一种个人电影风格。艾伦为电视撰写噱头台词,同时也是一个单口喜剧演员,他在1960年代既写剧本也在电影中担当主演。他执导的第一部作品《傻瓜入狱记》(*Take the Money and Run*, 1969)一上映就获得极大成功,保持了马克斯兄弟和鲍勃·霍普的风趣荒诞传统。艾伦的早期电影也以电影本身为对象的笑话来吸引年轻观众,如《香蕉》(*Bananas*, 1971)中向《战舰波将金号》中敖德萨阶梯致敬的情节。

《安妮·霍尔》(*Annie Hall*, 1977)后,艾伦推出了一系列电影,其中他将他对美国城市职业人士心理问题的兴趣,以及对美国电影传统和费里尼、伯格曼这类欧洲制作者的热爱融合在一起。"当我开始拍电影时,我感兴趣的是我更年轻时喜欢的那类电影。喜剧,真正有趣的喜剧、浪漫的喜剧,还有老到的喜剧。在我变得更加觉悟之后,对外国电影的兴趣开始占主导了。"[1]

艾伦最有影响力的电影总是把他的喜剧式人格——高度敏感、缺乏安全感的犹太知识分子——放置到一种纠结的心理冲突中。有时,艾伦的影片集中展现了人物混乱的爱情生活(《安妮霍尔》、《曼哈顿》[*Manhattan*, 1979])。在《汉娜姐妹》(*Hannah and Her Sisters*, 1986)和《罪与错》(*Crimes and Misdemeanors*, 1990)中,情节包含了几个人物之间交织的浪漫关系,在口语喜剧和严肃戏剧之间玩味着

[1] Eric Lax, *Woody Allen: A Biography* (New York: Knopf, 1991), p. 255.

对比。比如《汉娜姐妹》，混合了婚姻不忠、癌症恐慌和对纽约知识分子生活的讽刺观察（图22.20）。艾伦围绕他所专注的问题创作了很多电影，他毫不掩饰地记录了他的喜好（爵士乐、曼哈顿）、他厌恶的东西（摇滚音乐、毒品、加利福尼亚）和他的价值观（爱情、友情、信任）。

独特的制作安排使艾伦可以控制自己的剧本、可以选择演员阵容和剪辑，他甚至被允许大规模地重新拍摄他电影中的段落。他探索了一系列风格，从《变色龙》（Zelig，1983）的伪纪录片风格到模仿德国表现主义的《影与雾》（Shadows and Fog，1992）。艾伦还向他喜爱的众多电影和导演致敬，《星尘往事》（1980）明显翻拍自费里尼的《八部半》，《无线电时代》（1987）中对时代细节的热情刻画，让人想到了《当年事》。《我心深处》（1978）和《情牵九月天》（September，1987）是两部伯格曼风格的室内剧，而《汉娜姐妹》中的假日家庭聚会场景

图21.20 中产阶级夫妇在讨论人工受精：《汉娜姐妹》中的浪漫讽刺。

使人想起《芬妮与亚历山大》。他的电影很少能盈利，但到了21世纪，艾伦吸引了很多大牌明星加入他的个人世界中。

好莱坞掘到黄金

1970年代，新的力量正忙于拯救美国电影工业。1971年，一项新的法律允许电影公司在投资美国制作的电影时要求税收抵免，并恢复1960年代以来的税收抵免。这项立法不仅使数亿美元回到了大制片公司，还让它们得以推迟针对子公司的税务活动。此外，避税计划也允许投资者在电影中申报100%的投资免税。后一条款帮助不落俗套的成功电影，比如《飞越疯人院》（One Flew Over the Cuckoo's Nest，1975）和《出租车司机》（Taxi Driver，1976）。避税的规定于1976年被废止，并且制片厂享受的税收抵免优惠也在1980年代中期被废除，但它们对电影行业的复苏至为关键。

一股更明显的力量是一批高度成功的电影集中爆发。尽管许多好莱坞新一代的导演——尤其是"电影小子"——认为自己是艺术家，却很少有人希望自己晦涩难懂。大多数人都享受于满足大批观众的需求。其中一些人不只是获得普通的成功，而是一年接一年地打破纪录。1970年和1971年的最卖座电影（《爱情故事》、《国际机场》[Airport]、《陆军野战医院》、《巴顿将军》、《法国贩毒网》、《屋顶上的小提琴手》）为制片公司取得了2500万美元到5000万美元之间的美国国内票房回报——这是一笔大的盈利，但和随后发生的事情相比，却又黯然失

色。《教父》开启了一个盈利多到无法想象的年代。下面的数字是租金,不是票房收入;租金收入是影院拿了它们所占总票房的百分比之后返回给制片厂的收入:

1972年 《教父》,弗朗西斯·福特·科波拉执导,在美国国内市场为派拉蒙公司收回超过8100万美元。两年后,它的全球租赁和电视台购买的总额超过2.85亿美元。

1973年 威廉·弗里德金(William Friedkin)的《驱魔人》(The Exorcist,华纳;图22.21)以300万美元的美国租金收入超过《教父》。同年,环球公司勉强发行了一部小预算电影,叫做《美国风情画》(American Graffiti),乔治·卢卡斯执导,它赚取了超过550万美元的租金收入。

1975年 《大白鲨》(环球影业),史蒂文·斯皮尔伯格执导,在国内赚取的租金达到1.3亿美元。

1976年 《洛奇》(Rocky),没有大明星,由没有名气的导演约翰·阿维尔森(John G. Avildsen)执导下,却为联艺赚取了5600万美元的美国票房收入。

1977年 史蒂文·斯皮尔伯格的《第三类接触》(哥伦比亚;8200万美元)和约翰·巴德姆(John Badham)的《周末夜狂热》(Saturday Night Fever,派拉蒙;7400万美元)都赚取了相当可观的利润,但纪录被乔治·卢卡斯的《星球大战》(福克斯)打破。这部电影耗资1100万美元,作为暑期电影开始,持续放映到1978年,并于1979年重新发行。《星球大战》赚取的美国租金收入超过1.9亿美元,海外约2.5亿美元,票房总收入超过5亿美元。

从来没有一批电影在首次发行时能赚到这么多钱[1]。这些制片厂原本处于濒于破产的边缘,却惊喜地发现它们可赚取的票房达到了史无前例的程度。理查德·D. 扎努克(Richard F. Zanuck)是二十世纪福克斯公司长任期老板达里尔·F. 扎努克的儿子,他出品了《骗中骗》和《大白鲨》。收据来时,他意识到"我已经用一两部电影赚了比我父亲一辈子还多的钱"[2]。在1970年代早期和中期的繁荣时期,大多数大公司都至少有一部大卖电影,因此电影工业总体上保持了稳定性。国内和国内发行的总租金收入每年增加约2亿美元,1979年达到20亿美元。电视网络和有线电视公司开始支付新大片的大笔转播费。1970年代电影的复兴也令若干电影制作者声名鹊起,其中三个人成为最重要的制片人兼导演(见"深度解析")。

图22.21 《驱魔人》——根据畅销恐怖小说改编的影片——其渎神的语言和惊人的特效引起了争议。此图中,真人大小的木偶人作为芮根饰演者的替身,正在嘲弄地旋转她的头。

[1] 《乱世佳人》和迪斯尼动画片经典拥有更高的空前回报,但这是由于多年来,它们都会定期重获发行。不过,如果根据通货膨胀调整租金,《乱世佳人》仍是有史以来赚得最多的影片。

[2] Stephen M. Silverman, *The Fox That Got Away: The Last Days of the Zanuck Dynasty at Twentieth Century-Fox* (Secaucus NJ: Lyle Stuart, 1988), p. 303.

深度解析　1970年代电影三巨头——科波拉、斯皮尔伯格和卢卡斯

1970年代初出现的三个导演成为强大的制片人，他们重新定义了好莱坞电影的可能性。同这个时期的其他新人一样，与那些试图从编剧到后期制作各个方面掌控的"电影制作者"比，他们不太像导演。他们明白电影是一个整体的作品，他们努力把个人的印记放进他们所做的一切之中。他们也相互帮衬：科波拉在《美国风情画》中是制片人，又是乔治·卢卡斯的导师。随后，卢卡斯和史蒂文·斯皮尔伯格共同合作了几部影片，最著名的是《夺宝奇兵》（1981）。但是，他们的发展道路是不同的。通过《教父》，科波拉已经证明了他可以创作出一部主流的杰作，但他想走得更远，要把好莱坞转变成为艺术电影中心。卢卡斯和斯皮尔伯格想要使好莱坞现有制度现代化，但并不打乱它。

科波拉第一个实现了突破。他的年轻人喜剧《如今你已长大》（*You're a Big Boy Now*，1967）中借用了理查德·莱斯特的披头士电影以及摇摆伦敦电影中的浮华技巧。科波拉熟知制片厂制度由内解体的原因，从科尔曼的美国国际影业公司转战编剧（《巴顿将军》[1970]赢得奥斯卡最佳原创剧本奖），然后开始执导，拍摄了不成功的百老汇歌舞片《菲尼安的彩虹》（*Finian's Rainbow*，1968）。《教父》给他带来了巨大的经济回报，但是他没有借势迅速转入商业电影生涯，而是全身心投入一部私密、矛盾的艺术电影——《对话》。他把《教父2》（1974）变成了一部玩味时间的复杂作品。然后，他又拍摄了耗时耗力、预算超支的巨作《现代启示录》（*Apocalypse Now*，1979）。

科波拉的电影制作是大规模的华彩大胆之举。在大学时，他想要导演戏剧，在很多方面他仍是一位以指导演员见长的导演。《教父》中，他为派拉蒙公司争取来了马龙·白兰度和阿尔·帕西诺（Al Pacino），并且让詹姆斯·凯恩（James Caan）、罗伯特·杜瓦尔（Robert Duvall）、他的妹妹塔莉娅·希雷（Talia Shire），以及其他一些不知名的演员担纲演出。在排练时，他让演员即兴表演不会在影片中出现的场景，他举办宴会，让演员们以角色的身份吃喝谈话。在《教父2》中，他加入了戏剧编剧迈克尔·加佐（Michael Gazzo）和李·斯特拉斯伯格（Lee Strasberg）这样的纽约舞台传奇，李·斯特拉斯伯格还是演员工作室的指导教师。

这种对表演的兴趣被一种大胆冒险的电影感知力所平衡。《教父》的平稳沉着引人注目，部分是因为他弃用了1970年代早期的快速剪切和运动摄影。科波拉和他的摄影师戈登·威利斯（Gordon Willis）选择了一种"活人画"风格，这种风格强调静态的摄影，演员们则在丰富且常常阴沉的内景中穿行（彩图 22.3）。形成对照的是，《对话》中碎片化的声画蒙太奇则让观众漂流在不寻常的时间和心理空间之中。在《现代启示录》中，科波拉通过迷幻的色彩、环绕的声音和慢速、虚幻的叠化，努力赋予越南战争一种令人无法承受的视觉外观。

科波拉为了开展他的个人项目，于1969年建立了他自己的美国西洋镜公司（American Zoetrope）。经过多年对拍摄设备的渴望后，他在1979年买下了环球制片厂，并将其命名为西洋镜制片厂，并声明它将是为长片提供新技术的中心，一座基于卫星传输的高清视频的"电子影院"。他重建了摄影棚，并通过视频从他的拖车上发出表演指导。主要成果就是《心上人》（*One from the Heart*，1982），这是一部华丽眩目、人工化面貌的歌舞剧情片，拥有出色的图案效果（彩图22.4）。《心上人》影响了1980年代的法国的"视觉系电影"（cinéma du look；参见本书第25章 "吸引人的影像"一节），但是严重超支和观众的冷漠导致了巨大的失败。很快，科波拉被迫卖掉他的设备以偿还债务。

接下来，科波拉经历了20年的困难时期。他制作了一些耐人寻味的作品，如青少年剧情片《局外人》（*The Outsiders*，1983）、《斗鱼》（*Rumble Fish*，

深度解析

1983），也有轻率草就的《创业先锋》（*Tucker: The Man and His Dream*，1988，由卢卡斯制片）。他从未放弃实验抢眼的构图（图22.22）和不落俗套的故事讲述技巧，如《创业先锋》中使用的虚假宣传片和《惊情四百年》（*Bram Stoker's Dracula*，1992）中默片风格的特效。但是，他没能重振他的电影事业。即使他最热卖的影片的续集《教父3》（1990）也没能将他救赎，他成为一个被雇用的导演。人们开始因为科波拉的纳帕谷葡萄园产出的葡萄酒而关注他，而不是因为他的电影。

相反，卢卡斯和斯皮尔伯格试图在电影中恢复他们的童趣。他们试图重建太空故事片（《星球大战》）、动作系列片（《夺宝奇兵》）和幻想片（《第三类接触》、《外星人》[*E. T: The Extraterrestrial*，1982]）的简单乐趣。在拍摄《星球大战》时，卢卡斯搜集了好莱坞战争片空战片段中最刺激的部分，然后用这些经过剪辑的片段来制作故事板，再拍摄能够匹配这些老电影镜头片段的太空大战。作为制片人，卢卡斯和斯皮尔伯格复兴了家庭冒险片（《风云际会》[*Willow*，1988]）、幻想片（《小精灵》[*Gremlins*，1984]）和卡通喜剧片（《谁陷害了兔子罗杰》[*Who Framed Roger Rabbit？*，1988]；彩图22.5）。当迪斯尼制片厂还在挣扎时，两个婴儿潮中出生的人重新抓住了老魔法。很多影评人提到，沃尔特本人会非常乐意去制作《星球大战》和《外星人》的。

斯皮尔伯格把自己的创作取向划分为他所称的"快餐电影"（《大白鲨》和"印第安纳·琼斯"系列）和倾注了更多导演功力的影片（《紫色》[*The Color Purple*，1985]和《太阳帝国》[*Empire of the Sun*，1987]）两大类。这些享有声誉的畅销小说改编作品也有怀旧的一面，让人想起1930年代和1940年代的好莱坞精品电影。斯皮尔伯格回望这一伟大的传统，在他的电影中填满了对片厂低成本影片（《直到永远》[*Always*，1989]是对维克多·弗莱明执导的《比翼鸟》[*A Guy Named Joe*，1943]的重拍）和迪斯尼（《第三类接触》、《虎克船长》[*Hook*，1991]、《人工智能》[*Artificial Intelligence*，2001]）的满怀敬意的指涉。

在某一方面，斯皮尔伯格证明了他是制片厂导演的后继者；只要有合适的材料，他就可以创造一个抓住观众的鲜活故事。巧妙建构的《大白鲨》用对执政当局的怀疑态度平衡了惊悚。与艾米蒂岛上的贪财商人相对应，电影提供了男性英雄主义的三个版本：头发花白的动作型男性昆特、理性主义的科学家胡珀，以及不情愿的实用主义者布罗迪治安长官。每个段落都充满高度的情感张力，通过干净利落的剪辑、创新性的潘纳维申构图（图22.23）、约翰·威廉斯（John Williams）充满不祥意味的配乐，观众的焦虑随着场景的推进而变得越来越强烈。同样，在"印第安纳·琼斯"和"侏罗纪公园"系列中，斯皮尔伯格翻新拉乌尔·沃尔什和雅

图22.22 《创业先锋》：在通电话时，一个摄影机内的光学效果把塔克和他的妻子联系在一起。

深度解析

克·图纳尔的传统,以适应大片时代。

斯皮尔伯格被新时代浸染的精神,常常表现为对光芒四射的科技奇迹的无声惊叹,这使得他的影片更受欢迎。住在郊区的父母已经离异的年轻人一遍遍重演着家庭破裂的戏剧和一个孩子对幸福的渴求。他找到了一些象征性的影像——细长的外星人通过音乐沟通,一个骑自行车的男孩衬着月亮的剪影——这近乎媚俗,但同时也引起了数百万人的共鸣。斯皮尔伯格成为新好莱坞值得信赖的风云人物,令人想起西席·地密尔、阿尔弗雷德·希区柯克以及他宣称与自己最相似的导演维克多·弗莱明——那位参与过《乱世佳人》和《绿野仙踪》的签约专业人士。

不像电影迷科波拉和斯皮尔伯格,卢卡斯在少年时喜欢看电视、看漫画书、改装汽车。巡游和摇滚的世界在《美国风情画》中得到深情的描绘,并展现了精心设计的音乐声轨和交织的成长危机,这正是制片厂真正渴求的青少年电影。《星球大战》为1970年代的青少年提供了骑士神话,这是一个关于探索的浪漫故事,年轻的主角们可以从中找到冒险、纯爱,以及一个神圣的目标(图22.24)。不奇怪的是,《星球大战》在发行前被先出版成漫画书。科波拉喜欢和演员一起工作,但卢卡斯在工作时尽量避免和他们说话,除了偶尔说一句:"快点!"他期待用数字化的手段创造他的场景,拍摄在空白屏幕前孤立出来的演员,或完全在电脑上创建角色。这一由漫画美学延伸至电影的终极梦想,在《星球大战前传1:幽灵的威胁》(*Star Wars Episode I: The Phantom Menace*,1999)中首获实现,这部电影中的加加宾客斯是真人动作的主流长片中第一个完全由电脑技术生成的角色。

卢卡斯经常说自己是一个独立的电影制作者,在某种程度上他的确是。《星球大战》的成功使他能指挥任何一个好莱坞制片厂。在拍摄《帝国反击

图22.23 《大白鲨》巧妙的纵深调度。

图22.24 《星球大战》的主角得到奖项。

战》(*The Empire Strikes Back*,1980)时超出了预算和进度,他和福克斯公司产生大量分歧,他发誓再也不会妥协。卢卡斯撤退到了自己的领地——天行者牧场,他掌管着一个高科技仙境,它建基于一个传奇,这个传奇控制着世界各地数百万人的想象力,并催生了"星球大战"小说、玩具、游戏、角色玩偶、视频游戏。天行者的工作人员保留了一本"圣经",其中列出了所有在《星球大战》中发生的事件。

然而,卢卡斯仍然相信他是在人类的基本价值观上编织了一个简单故事。像斯皮尔伯格一样,卢卡斯开启了一个新时代的主题:强制力——表了上帝、宇宙,或是任何一个观众可以坦然接受的东西。他宣称,在所有的硬件之下,《星球大战》是关于"救赎"的。斯皮尔伯格夸张地评论说,《星球大战》标志着"世界认识到童年价值"的时刻。[1]

[1] Bernard Weinraub, "Luke Skywalker Goes Home", in Sally Kline, ed., *George Lucas Interviews* (Jackson: University Press of Mississippi, 1999), p. 217.

这三位导演都在1970年代取得了巨大成功,但只有斯皮尔伯格和卢卡斯称霸接下来的20年。在1980年代早期的某一刻,他俩包揽了战后时期最卖座的6部电影。科波拉预见了多媒体的未来,但仍相信西洋镜制片厂本身将会成为一个垂直整合的公司。他的两个同僚看得更深,让制片厂仍然作为发行商,他们自己提供内容。卢卡斯影业(Lucasfilm)和卢卡斯艺术(LucasArts)出品影院电影、电视剧集、广告、互动游戏、电脑动画和特效,以及新的剪辑和声音系统。斯皮尔伯格的安布林娱乐(Amblin Entertainment)制作了一些那个时期最受欢迎的电影(《回到未来》[1985]、《龙卷风》[*Twister*,1996])。后来,他和杰弗里·卡岑伯格(Jeffrey Katzenberg)和大卫·格芬(David Geffen)成立了梦工厂(DreamWorks SKG),大量制作电影和电视节目并通过环球公司发行。到了1980年,卢卡斯和斯皮尔伯格成为行业里最具影响力的电影导演和制片人,并且在新世纪中仍然保持着顶尖的地位。

大片归来

1970年代大片的成功使制片人不太愿意让电影制作者去尝试新颖的情节、调子和风格。在1970年代初的经济衰退时期,制片厂更愿意制作引起小轰动的电影;导演们也并不期待创作大片。但到了1970年代晚期,电影公司不愿意花钱在未曾尝试的主题或方法上冒险。

这个趋势已经使得整个行业的成功只依靠于几部电影。在任何一年,只有10部或所谓的"必看"电影完成了这样大的任务,同时大公司发行的大多数电影都没能收回投资。因此,电影行业力求最大限度地减少风险。电影公司开始在主要的节假日如暑期和圣诞节发行它们的大预算电影。在AIP这样的剥削电影公司的带领下,环球在电视里填满《大白鲨》的广告,同时把影片同时发行到成百上千家影院。在接下来的数十年里,大部分大片发行会接受饱和营销和预订,把它们的命运绑定在某个开放的周末。

当观众一遍又一遍回到影院观看《大白鲨》时,制片厂就知道给大片扩大播放轮次是有利可图的。在规划生产时,制片厂选择有成功先例的续集和系列,如《洛奇》电影和《星际迷航》(*Star Trek*)传奇。此外,《大白鲨》几乎没有关注到电影的特许经营产品,但是在进行有关《星球大战》的协商

时，卢卡斯睿智地获得了很大比例的管理玩具、T恤和其他相关产品的权利。各制片厂看到《星球大战》的特许经营产品收入拓展了它的票房收入，于是，它们成立了自己的特许经营产品销售部门。

尽管独立发行商拓展了一些渠道，但电影市场还是被那些熟悉的玩家所控制。大发行公司占据了来自影院的总收益的90%。一部电影如果使用制片厂以外的资金，那么它将不会得到大规模的银幕放映，除非是由一个顶级公司发行。标准发行费——占35%——直接来自租金收入总额，所以《大白鲨》和《星球大战》为环球和二十世纪福克斯所赚取的发行收入高于任何片厂为制片做的任何投资。各大发行商也控制了在国际流通的美国电影。

尽管如此，大公司还是需要电影制作者。虽然一些制片厂——特别是迪斯尼——以能生产自己出品的电影为傲，但大部分仍然转而依靠拥有骄人成绩的导演和制片人。斯皮尔伯格和卢卡斯成为能轻松融资的强大制片人，甚至可以要求减少发行费用。制片厂同可以聚集剧本、导演和明星的制片人建立长期的合作关系。越来越多的经纪人被当做类似制片人的角色，他们能使他们的客户凑在一起，卢·沃瑟曼是此行业的先锋（参见本书第15章"独立制作的崛起"一节）。电影《爱的大追踪》（1972）由休·门格斯（Sue Mengers）联合了瑞恩·奥尼尔（Ryan O'Neal）、芭芭拉·史翠珊（Barbra Streisand）和导演彼得·博格达诺维奇制作而成。1975年出现了两大经纪人公司——国际创意管理公司（International Creative Management）和创意艺术家经纪公司（Creative Artists Agency），都在1980年代成为主要的演艺包装公司。

许多娴熟的巨头都出身电视，比如派拉蒙的巴里·迪勒（Barry Diller）和迈克尔·艾斯纳（Michael Eisner），并且懂得怎么做经纪人。制片厂也雇经纪人做主管，因为他们尽管缺乏工商管理的经验，却有娱乐业的经验。因此，1970年代是一个被"交易"所主导的时代。"项目开发协议"（development deals）使经纪人、制片人、编剧和明星都有收入，却很少有电影产生于此。全面协议（overall deals）付钱给明星和导演，以开发制片厂的"形象工程"（vanity projects），管家协议（housekeeping deals）为制作公司提供一个制片厂的办公室。打包协议的每一个参与者试图保持最大利益，这样一部电影可能需要数年时间才可上映。电影制作者们抱怨说，电影拍摄相比达成交易已退居次席。

由于成功的电影制作者从他们的项目中获得越来越多的控制权，导致预算常常被夸大。科波拉的《现代启示录》花了三年时间拍摄，成本达3000万美元。甚至是高度成功的导演们，也避免不了超支，如斯皮尔伯格的《1941》（*1941*，1979）。这个体系中最声名狼藉的失败是迈克尔·西米诺雄心勃勃的西部片《天堂之门》（*Heaven's Gate*，1980），其预算攀升至4000万美元，是1970年代花费最高的电影。在导演剪辑版的灾难性首映后，联艺公司发行了删节版本。它获得不足200万美元的租金收入，很快，大制片公司联艺就破产了，最终被米高梅兼并。

制片厂主管们开始抱怨，每个年轻导演都想成为一个作者导演，不受一切经济上的限制（见本章末的"笔记与问题"）。反讽的是，新好莱坞的兴起、以导演为中心的趋势，导致了对导演的普遍不信任。到1980年代，制片公司将会竭力使电影制作者不脱常规。主管们会提供剧本和毛片的笔记，并用试映会测试观众对导演剪辑版的反应。

一个建立在打包交易基础之上且获得明星和特

效支持的新大片时代已经开始。《超人》(*Superman: The Movie*, 1978) 制作了两年，这个独立制作的电影耗资在4000万美元到5500万美元之间。吉恩·哈克曼 (Gene Hackman) 要求200万美元的片薪，而马龙·白兰度工作两周收获300万。《教父》的编剧马里奥·普佐 (Mario Puzo) 在《超人》中的编剧酬劳是35万美元，再加上总收入5%提成。数百万美元的投资花在英国松林制片厂中搭建的精细场景和特效上。制片人意识到系列片专营权的价值，便在一个制片周期内拍摄两部电影，从而使续集准备就绪。这部电影由热门大片作曲师约翰·威廉斯(《大白鲨》《星球大战》《第三类接触》)配乐。10月发行的《超人》最终在美国本土获得了超过8000万美元，成了1979年卖座冠军，并且是华纳兄弟公司迄今赢利最大的影片。它催生了三个续集和数百万的特许经营产品收入，直接刺激了对超级英雄漫画的新的兴趣。本片由并不算作者导演的理查德·唐纳 (Richard Donner) 执导，它指向了1980年代和1990年代的巨片策略。

好莱坞与时俱进

没有一家1970年代的制片厂能够集中全力在大制作电影上。每家公司每年只能推出两三部这样的电影。然而，因为制片厂的发行部门每年需要发行12到20部影片才足以支付成本，因此片单的其余部分常常填满了成本更低的影片项目——通常是一些针对年轻观众而被翻新的类型。在《动物屋》(*Animal House*, 1978) 中，喜剧被那些同《国家讽刺》(*National Lampoon*) 杂志和电视节目"周六夜直播"相关的导演和演员推向了令人作呕的打闹剧。歌舞片也随时代更新，纳入迪斯科元素(《周末夜狂热》[1977]) 或是嬉闹地模仿着1950年代的青少年文化(《油脂》[*Grease*, 1978])。

既然简单更新的类型片能够偶尔大卖，许多导演就远离了1960年代末和1970年代初艺术电影风尚所鼓励的实验倾向。大多数青年导演没有尝试去挑战主流的故事讲述方法。相反，他们跟随斯皮尔伯格和卢卡斯，改造既有类型，并指涉参照被尊奉的经典和导演。在一些方面，新好莱坞通过改造老好莱坞来定义自己。约翰·米利厄斯回忆说："我们非常专注于制作好莱坞电影，不是为了赚钱，而是把自己当成艺术家。"[1]

许多电影变成了对制片厂传统反讽或热切的致敬。约翰·卡朋特的《血溅十三号警署》是对霍克斯的《赤胆屠龙》的更新，将男性的行为符号放置在当代都市暴力的背景中。布莱恩·德·帕尔玛以他对希区柯克的混成 (pastiche) 著称：《迷情记》(*Obsession*, 1976) 是添加了乱伦纠葛的《眩晕》；《剃刀边缘》(*Dressed to Kill*, 1980) 则是将《精神病患者》正面置于当代的性风俗之中。约翰·米利厄斯试图在《黑狮震雄风》(1975) 中复兴侠盗动作片。这些导演通常精心营造一种风格，从中可以辨识出对大师们的借鉴。比如，卡朋特在《血溅十三号警署》中节奏剪辑受惠于霍克斯的《疤面人》；德·帕尔玛以头顶俯拍镜头、令人震惊的深焦影像和分割画面的方式处理情节，都让人想起希区柯克华丽流畅的技巧。在《大白鲨》中，斯皮尔伯格借用了希区柯克《眩晕》中的变焦推近/推轨拉出技巧，这种手段将被普遍用于1980年代的电影中，以显示一个被怪异地挤压在静止人物周围的背景。

在1960年代末和1970年代初，导演们变得依赖

[1] Michael Goodwin and Naomi Wise, *On the Edge: The Life and Times of Francis Coppola* (New York: Morrow, 1989), p. 30.

图22.25　广角镜头的回归：《第三类接触》。

图22.26　在小意大利追债：《穷街陋巷》（*Mean Streets*）中的"小混混"场景。

图22.27，22.28　《第二十二条军规》（1970）中，迈克·尼科尔斯在夸张的深焦镜头和用焦距长得多的镜头所拍的画面之间交叉剪辑。

于长焦镜头，整个场景中可能用深度压扁的望远镜头拍摄。相反，斯皮尔伯格、德·帕尔马和其他一些新好莱坞电影导演则复兴了奥逊·威尔逊、威廉·惠勒和黑色电影中常用的广角镜头构图。结果往往是引人注目的深焦和扭曲的人物形象（图22.25，22.26）。但是这些导演并没有抛弃长焦镜头。从1970年代开始，他们把偶尔为之的深焦镜头和更平的长焦镜头混在一起（图22.27，22.28）。当电影剧本经常把1940年代和1950年代的类型片以一种当代方式处理时，它们的风格就综合了来自许多时代的技巧。

几部新好莱坞电影重新召唤了传统类型。《教父》系列电影重新利用了经典黑帮片类型，但又给类型公式赋予一些新鲜的转变。《教父》（1972）强调了这种类型惯用的种族区分（如意大利裔/爱尔兰裔/英裔主流社会白人），以及它的男性价值观，但也加入了一些新的重心，即家庭统一体和代际交替。迈克尔起初远离"家族生意"，但最后成了他父亲继承人的不二之选，代价是疏远了和妻子凯的关系。《教父2》（1974）主要讲述了迈克尔的父亲如何成功，这就回归到另一个类型公式，即移民黑帮分子的发家史。这一早年时期同迈克尔在1950年代权力和冷酷的扩张交叉剪辑在一起。《教父》在迈克尔完全融入家庭中的男性规范时收尾，而《教父2》的结尾时，迈克尔的身影被深深地笼罩在秋天的阴霾中，孤独而沉郁，无法再相信任何人。

实际上，《教父》并未带动黑帮电影的复兴。但是另两种好莱坞电影类型却呈现大规模的复

苏。恐怖片长期以来被定位于低预算剥削电影，却因为《驱魔人》一片而获得尊崇，并且发展为20年中电影产业的一个重要支柱。卡朋特的《万圣节》(*Halloween*, 1978) 引发了一个跟踪–砍杀片（stalker-slasher）的长期潮流，片中的受害者——通常是一些性感风情的青少年——遭遇的是血光之灾。还有一些恐怖片改编自斯蒂芬·金（Stephen King）的畅销小说，如《魔女嘉莉》(*Carrie*, 1976, 德·帕尔玛) 和《闪灵》(*The Shining*, 1980, 斯坦利·库布里克)。

另一种复苏的重要类型是科幻片。库布里克的《2001：太空漫游》是一部重要的开风气之作，但由于卢卡斯和斯皮尔伯格的推波助澜，才使得这种早先被定位为儿童日场电影和青少年剥削片的类型，以其丰厚的票房潜力而引起好莱坞的关注。《星球大战》(1977) 一片所展现的太空历险，以其丰富的高科技特效，吸引了新一代的电影观众。而其前所未有的成功不仅使它的系列影片涌现，同时带动了根据电视节目《星际迷航》拍摄的系列电影。《第三类接触》将1950年代的"外星人入侵电影"转变为一种平和而近乎神秘的与外星球智慧沟通交流的经验。这些影片后，科幻作品仍然是好莱坞类型中的主导，往往作为一个平台来展示新的电影制作技术。

年轻导演从电影学院或夜间电视节目中获得了传统的品味，但是老一代电影人则对此更加自发。从制片厂的合同演员开始，克林特·伊斯特伍德从电影中的小角色转战到1960年代成功的电视剧集（《皮鞭》[*Rawhide*]），随后，又移身至塞尔吉奥·莱昂内的通心粉西部片中（参见本书第20章"意大利：青年电影与通心粉西部片"一节）。回到好莱坞后，伊斯特伍德通过和老牌动作片导演唐·西格尔合作《库根的恐吓》(*Coogan's Bluff*, 1968) 和《肮脏的哈里》(*Dirty Harry*, 1972)，深化了自己的明星形象。伊斯特伍德的银幕形象是愤世甚至施虐的，这使他与他的主要票房对手保罗·纽曼和约翰·韦恩区别开来。他转而执导了电影《迷雾追魂》(*Play Misty for Me*, 1971)，他饰演被一个狂热粉丝跟踪的深夜电台节目主持人。他执导了一些常规的动作电影，如《勇闯雷霆峰》(*The Eiger Sanction*, 1975)，同时他也在《西部执法者》(*The Outlaw Josey Wales*, 1976) 中为西部片带去一种酸楚和神秘的感觉，并在《铁手套》(*The Gauntlet*, 1977) 和《不屈不挠》(*Bronco Billy*, 1980) 中实验探索自己的银幕形象。他也机敏地出演了其他导演的类型电影，如使他获得巨大成功的《永不低头》(*Any Which Way But Loose*, 1978)。

伊斯特伍德拍摄影片既快速又廉价，而且都获得了稳定的利润，但有时这些影片在超豪华制作的时代看起来却显得保守。然而，他所尊崇的类型惯例和井然高效的剪辑风格却让人想起古典制片厂电影的稳健端庄。伊斯特伍德在1980年代和1990年代是最高产的好莱坞大导演，他再现了好莱坞最纯正的传统，以冷静的方式处理军事电影（《战火云霄》[*Heartbreak Ridge*, 1986]）、西部电影（《苍白骑士》[*Pale Rider*, 1985]、《不可饶恕》[*Unforgiven*, 1992]）、浪漫爱情电影（《廊桥遗梦》[*The Bridges of Madison County*, 1995]）和犯罪电影（《真实罪行》[*True Crime*, 1999]）。他还以《火鸟重生》(*Bird*, 1988) 赢得赞誉，这部电影表达了他对爵士乐的狂热爱好。

伊斯特伍德沉着的技艺显然与充斥于1970年代电影的反讽和戏仿背道而驰。伍迪·艾伦戏仿了团伙作案喜剧片（caper film；《傻瓜入狱记》[1969]）

和科幻片（《傻瓜大闹科学城》[Sleeper, 1973]）。梅尔·布鲁克斯（Mel Brooks）以喧闹粗俗的闹剧形式展现西部片（《灼热的马鞍》[Blazing Saddles, 1973]）、环球公司恐怖片（《年轻的弗兰肯斯坦》[Young Frankenstein, 1974]）、希区柯克式惊悚片（《恐高症》[High Anxiety, 1977]）和史诗片（《帝国时代》[History of the World: Part I, 1981]）。大卫·朱克（David Zucker）和杰里·朱克（Jerry Zucker），以及吉姆·艾布拉姆斯（Jim Abrahams），在《空前绝后满天飞》（Airplane!, 1980）中对灾难片展开一通乱咬。这种对类型惯例的滑稽处理，曾被用在无声的打闹喜剧中，也曾被用在鲍勃·霍普、平·克罗斯比、迪恩·马丁和杰里·刘易斯的喜剧片中。嘲讽好莱坞本身就是好莱坞的一个传统。

集大成者：斯科塞斯

一些电影制作者通过改造欧洲艺术电影的各个方面来表达自己的关注点，另外一些人则通过复兴制片厂传统来达到这个目的。然而，很少人能够两者都做到。科波拉持续这样做了一段时间，但马丁·斯科塞斯对这两者的混合却更加始终如一。斯科塞斯从小看着好莱坞长片、意大利新现实主义电影和"百万美元电影"（Million Dollar Movie）电视节目长大，随后在纽约大学学习电影制作。斯科塞斯以几部短片和两部低预算长片获得了小范围的名气，接着他完成了引人注目的《穷街陋巷》（1973）。《爱丽斯不再住在这里》（Alice Doesn't Live Here Anymore, 1974）和《出租车司机》（Taxi Driver, 1975）两部影片，使得斯科塞斯声名鹊起。《愤怒的公牛》（Raging Bull, 1980）这部关于职业拳击手杰克·拉莫塔（Jake LaMotta）的传记片，赢得了更为广泛的关注。有些影评人将它视为美国1980年代最好的影片之一。斯科塞斯更晚近的影片（特别是《喜剧之王》[The King of Comedy, 1982]、《基督最后的诱惑》[The Last Temptation of Christ, 1988]、《好家伙》[Goodfellas, 1989]），更进一步巩固了他作为这一代最受评论界拥戴的美国导演的声誉。

作为"电影小子"之一，斯科塞斯从好莱坞传统中受益匪浅。《出租车司机》是由常为希区柯克电影作曲的伯纳德·赫尔曼配乐，在筹拍《纽约，纽约》（New York, New York, 1976）期间，斯科塞斯研究了1940年代的好莱坞歌舞片。然而，如同阿尔特曼和艾伦，他也深受欧洲艺术电影传统的影响。比如，《愤怒的公牛》中一个镜头的改变，既像是来自戈达尔，也同样像是来自乔治·史蒂文斯的《原野奇侠》，而在《喜剧之王》中，他探索了鲁珀特·帕普京（Rupert Pupkin）的世界，创造出关于什么是真实、什么是幻想的费里尼式的暧昧性。

斯科塞斯的电影意识同样展现在他精湛流畅的技巧表现中。他的影片在用以强调诸如罗伯特·德·尼罗（Robert De Niro）这类演员表演技能的强烈狂暴的对话场景和以眩目摄影机运动呈现的身体动作场景之间切换。动作段落常常是抽象且无语的，从催眠式的影像中营造出来：一辆黄色出租车穿梭于一个地狱般烟雾弥漫的街头（《出租车司机》），台球桌上弹跳滚动的台球（《金钱本色》[The Color of Money, 1986]）。《愤怒的公牛》中的每一个拳击场面，都是以不同的方式经搬演并拍摄的（图22.29，22.30）。当其他的电影小子借助高科技特效营造奇观时，斯科塞斯仍以其大胆特异的风格驱动着观众的投入。

如同艾伦的电影，斯科塞斯具有强烈的以电影表现自传的潜在追求。《穷街陋巷》与《好家伙》取材于他在意大利裔美国人社区中度过的青少年时代

图22.29，22.30 《愤怒的公牛》中两场不同的拳击赛，每个都具有独特的电影质地。

（见图22.26）。经过几年的自我摧残的行为之后，他决定准备接拍《愤怒的公牛》："我那时理解杰克的状况，却是因为我有了相似的经验。我只是很幸运，恰好有这么一个拍片机会让我能够表达这种处境。"[1] 也许正是由于有这种情感的投入，斯科塞斯的电影总是不由自主地聚焦于充满激情的甚至是固执的角色，而他的技巧也使我们强烈地感受到他们的情感世界。快速的视点镜头、闪烁飞逝的扫视、慢动作的影像，以及主观声音等，强化了我们对于杰克·莫拉塔、出租车司机特拉维斯·比克尔（Travis Bickle）以及踌躇满志的单口喜剧演员鲁珀特·帕普京（图22.31）等的认同。对于许多评论家来说，斯科塞斯的情况表明，一个电影制作者能够将实验冲动与1970年代特色的老树新花的技艺巧妙地融合起来。

独立电影的机会

在这段时期里，美国大公司的困难和恢复与独立制作公司的命运紧紧联系在一起。1948年派拉蒙判决和青少年市场的兴起，让一些独立制片公司如盟艺（Allied Artists）的美国国际影业公司（AIP）有了进入低预算市场的入口（参见本书第15章"剥削电影"一节）。

在1960年代后期，低预算的独立电影发展壮大，部分是因为制作法典的松弛，部分是因为大公司的衰落。随着审查制度的松懈，1960年代见证了情色剥削片的增长。"裸体片"（nudies）从16毫米的色情片（stag film）世界里浮出水面，可以在美国市中心街区破败的电影宫中观看它们。在赫舍尔·戈登·刘易斯（Herschell Gordon Lewis）的《血的圣宴》（*Blood Feast*, 1963）和《两千狂人》（*Two Thousand*

图22.31 踌躇满志的脱口秀主持人鲁珀特·帕普京在他的地下室里访问用硬纸板挖剪出来的"丽莎·明奈利"（Liza Minnelli）和"杰里·刘易斯"（《喜剧之王》）。

[1] David Thompson and Ian Christie, eds., *Scorsese on Scorsese* (London：Faber and Faber, 1989), pp. 76—77.

Maniacs!，1964）中，情色与血腥混合。拉斯·梅耶（Russ Meyer）以裸体片开始电影生涯，接着将锤击般的剪辑、可怕的暴力和性爱场景很有特色地融合在一起（《疯狂车手》[Motor Psycho，1965]、《小野猫公路历险记》[Faster Pussycat，Kill! Kill!，1966]）。梅耶为如《雌狐》（Vixen，1968）这样的1970年代"主流"色情片开辟了道路。

AIP的摩托党电影风潮和《狂野街头》（Wild in the Streets，1968）满足了年轻人电影的风尚需求。AIP大导演罗杰·科尔曼的电影对1960年代的年轻导演有过重要影响，AIP为科波拉、斯科塞斯、博格达诺维奇、约翰·米利厄斯、德·帕尔玛、罗伯特·德·尼罗和杰克·尼科尔森（Jack Nicholson）提供了机会。低预算独立电影《活死人之夜》（Night of the Living Dead，1968）被AIP拒绝，理由是太血腥，却成为邪典大热门，并开启了导演乔治·罗梅罗（George Romero）的职业生涯。

在1970年代的大部分时间里，独立制作是大公司的有力补充。由于制片厂削减产量，低预算电影帮助填补市场。公司开始专注于特定类型——如武术片、动作片、情色片（性剥削片[sexploitation]）。针对非洲裔美国人的电影（黑人剥削片[blaxploitation]）展现了年轻黑人演员，有时会展现黑人创意人员，如导演戈登·帕克斯（Gordon Parks, Sr.；《黑街神探》[Shaft，1971]）和迈克尔·舒尔茨（Michael Schultz；《龙虎少年队》[Cooley High，1975]、《洗车场》[Car Wash，1976]）。在《活死人之夜》和《驱魔人》示范下，青少年恐怖片市场被像托布·霍珀（Tobe Hooper）的《得州电锯杀人狂》（Texas Chainsaw Massacre，1974）和约翰·卡朋特更严肃且成本更高的《万圣节》这样的电影所开发。科尔曼的新公司新世界影业（New World Pictures）开创了新系列，并且培养了新导演（如乔纳森·戴米、约翰·塞尔斯[John Sayles]、詹姆斯·卡梅隆）。

更加便宜的电影可以在一些场合找到排斥制片厂更光鲜的作品的观众群。独立发行商太阳国际（Sunn International；因为版权问题，该公司在英文"太阳"后加了一个字母n——编注）公司发现，让大公司意外的是，现在还存在那种家庭观众，会被野生生物探险和准宗教的纪录片吸引而离开电视。汤姆·劳克林（Tom Laughlin）——《比利·杰克》（Billy Jack，1971）的导演兼制片人兼主演，堪称雄心勃勃——表明小城镇的观众仍然会观看混合着情绪、动作和民粹主义主题的电影。同时，青少年和大学生开始蜂拥观看一些令人发指的电影如约翰·沃特斯（John Waters）的《粉红火烈鸟》（Pink Flamingos，1974）。影院方发现午夜场电影会吸引大量的年轻观众；《洛奇恐怖秀》（The Rocky Horror Picture Show，1975）和《橡皮头》（1978）仅通过这种放映方式就能赚钱。

大公司的应对方式就是吸收使独立电影独树一帜的耸动元素。大预算电影在性的呈现上更加露骨，一段时间里，拉斯·梅耶这个情色电影的开发者是在为一家制片厂工作（《飞跃美人谷》[Beyond the Valley of the Dolls，1970]）。《驱魔人》的渎神和恶心程度都达到了一个新的高度。《星球大战》和《第三类接触》吸取了低预算科幻片的元素（《宇宙静悄悄》[Silent Running，1971]、《黑暗星球》[Dark Star，1974]），而《异形》（Alien，1979）和其他电影反映了血腥暴力的新水准，这个新的标准是由独立导演如卡朋特和大卫·柯南伯格（David Cronenberg；《狂犬病》[Rabid，1977]、《灵婴》[The Brood，1979]）等建立起来的。科尔曼写道："'剥削'电影被这样命名是因为你的电影表现了某种狂野的事

图22.32 雪莉·克拉克执导《冷酷的世界》。

图22.33 本遭殴打的粗粝镜头（《影子》）。

情，加入了大量的动作、一点性，可能还有某种奇怪的小花招，（随后）大公司认识到可以利用大预算剥削电影获取巨大的商业成功。"[1]

除了大众市场的独立电影，还涌现出了一个更具艺术野心的独立电影地界，纽约维系了一种"偏离好莱坞"的趋势。雪莉·克拉克以她的舞蹈和实验短片而知名，她改编了剧情片《药头》（The Connection，1962），制作了半纪录片《冷酷的世界》（The Cool World，1963；图22.32）。乔纳斯·梅卡斯和阿道法斯·梅卡斯（Adolfas Mekas）以欧洲新浪潮的实验为样板拍摄了《树之枪》（Guns of the Trees，1961）和《哈利路亚山丘》（Hallelujah the Hills，1963）。

这个"偏离好莱坞"团体中最著名的成员是约翰·卡萨维茨（John Cassavetes）。作为一位致力于方法派表演的纽约演员，卡萨维茨的事业涉及舞台、电影和电视。他募集了捐款来执导《影子》（Shadows，1961）。"这部你刚看过的电影是一个即兴作品"，这个简短的片尾字幕表明了卡萨维茨的关键美学判断。这个故事——关于在纽约的爵士乐和派对场面中的两个黑人兄弟和他们的姐妹——没有剧本；演员们将对话及说话方式的创意与导演共享。尽管卡萨维茨用半纪录片的风格拍摄影，呈现出一种污秽、粗粝的外观（图22.33），他还是仰赖于同时代好莱坞电影中常见的深焦构图和诗意片段。《影子》赢得了几个电影节奖项，并使卡萨维茨承接了两个命运多舛的好莱坞项目。他又回到了独立电影制作，通过在主流电影里出演角色来为自己的电影融资，并且为更年轻的电影制作者们树立了一个榜样。

卡萨维茨把他的美学建立在未经润饰的现实主义之上，拍出的一系列电影所呈现的是准即兴表演，以及随意的摄影机运作。《面孔》（Faces，1968）和《丈夫们》（Husbands，1970）——影片会突然变焦至特写镜头，还有对揭示性细节的搜寻——用直接电影技巧评论美国中产阶级夫妇的黯然失望和欺骗。非常典型的是，他的反文化喜剧《明妮与莫斯科维茨》（Minnie and Moskowitz，1971）集中表现一个中年嬉皮士和一个孤独的博物馆馆长的恋情。在

[1] Roger Corman and Jim Jerome, *How I Made a Hundred Movies in Hollywood and Never Lost a Dime* (New York: Random House, 1990), p. 34.

《喝醉酒的女人》(*A Woman under the Influence*, 1974)、《首演之夜》(*Opening Night*, 1979) 和《爱的激流》(*Love Streams*, 1984) 中, 戏剧在平淡的日常生活和把每个演员推至近乎歇斯底里极限的痛苦爆发之间交替。卡萨维茨的中年情节剧的这种痉挛的节奏, 以及对于成年人爱情和工作之下的焦虑感的关注, 按照1970年代和1980年代的好莱坞标准, 似乎是实验性的。

纽约场景从琼·米克林·西尔弗 (Joan Micklin Silver) 执导的《赫斯特街》(*Hester Street*, 1975) 这部关于19世纪末纽约犹太人生活的剧情片中获得了更具爆发性的能量。该片的拍摄经费不足50万美元, 在全国范围内发行, 获得了超过500万美元的收入。当该片获得学院奖提名时, 激发出一种对偏离好莱坞的电影制作的新认识。

地区性的电影制作者也产生了独立制作的冲动, 他们所拍的低预算长片关注那些很少出现在银幕上的领域。约翰·沃特斯将巴尔的摩表现得像是一个坎普式的培东广场 (《女人的烦恼》[*Female Trouble*, 1975]), 而维克多·努涅斯 (Victor Nuñez) 的《一个年轻姑娘》(*Gal Young 'Un*, 1979) 则发生在经济大萧条时的佛罗里达。另一部历史剧是约翰·汉森 (John Hanson) 和鲍勃·尼尔森 (Rob Nilsson) 的《北极光》(*Northern Lights*, 1979), 故事的背景设定于1915年劳工骚乱期间的北达科他州, 该片赢得了戛纳电影节的最佳处女作奖。

慢慢地, 另类的电影场所也因为独立电影而兴起。除了纽约名作电影资料馆 (成立于1970年), 几个电影节也在在洛杉矶 (名为Filmex, 1971)、特柳赖德、科罗拉多州 (1973)、多伦多和西雅图 (1975年) 创办, 还有后来以圣丹斯 (Sundance) 之名而著称的美国电影节 (U. S. Film Festival, 1978)。同时, 一些有胆识的电影制作者组织了独立电影制片协会 (Independent Feature Project, IFP) 以作为独立电影艺术家的一个协会。1979年, IFP成立了独立电影市场 (Independent Feature Film Market), 作为放映完成片和工作片的一个展示平台。美国独立电影已经在稳步向前发展。

1960年代期间, 处于衰败中的制片厂寻找着新的企业身份和商业模板。经历了一些震荡后, 1970年代确立了主导20世纪剩余时间的美国电影样式。新一代大亨和新一代制片人暨导演成为合作伙伴, 以卢卡斯和斯皮尔伯格为代表, 在企业集团的支持下拍摄影片。制片厂将集中投资和制作"必看"电影。与正在扩张的产业相伴随的是独立制作部分, 它虽然经历波折, 但始终恪守另类的故事和风格, 增加着美国电影文化的多样性。

笔记与问题

作为超级明星的美国导演

电影批评和历史中的作者理论坚持认为个体导演才是电影的形式、风格和主题品质的主要来源。这一因战后欧洲和亚洲导演的杰出成就而得以强化的理论, 被《电影手册》应用于好莱坞导演, 安德鲁·萨里斯则将之引介给英语读者 (参见第19章"笔记与问题")。一些访谈类文集, 如萨里斯的《电影导演访谈》(*Interviews with Film Directors*, Indianapolis: Bobbs-Merrill, 1967) 和约瑟

夫·戈尔密斯（Joseph Gelmis）的《作为超级明星的导演》(*The Film Director as Superstar*, New York：Doubleday, 1970) 加强了导演作为电影创作核心人物的印象。到1980年代，这种认识甚至被大众报刊和影迷杂志采纳。

许多在1970年代和1980年代崭露头角的导演，通过电影学院的学习和大众媒体的传播，都知晓作者理论。年轻的导演自觉地以欧洲艺术电影或者希区柯克、福特和霍克斯的好莱坞经典为样板创作个人化电影。这一策略所导致的结果在诺埃尔·卡罗尔（Noël Carroll）的《典故的未来》("The Future of Allusion", *October* 20 [spring 1982]：51—81) 和大卫·汤姆森（David Thomson）的《过度曝光：美国电影制作的危机》(*Overexposures: The Crisis in American Filmmaking*, New York: Morrow, 1981, pp. 49—68.) 中得到了探讨。

电影意识和电影保存

美国电影制作者对电影史的新的认识，正好与不断增强的保护国家电影遗产的需求相一致。在1970年代和1980年代，硝酸盐拷贝正在分解，伊斯曼彩色拷贝也开始失色。此时出现一些新的举措来"保存"（preserve）电影（在资料馆环境下保存负片和拷贝）的新方法、"修复"（restore）电影（把恶化的材料修复到接近原始质量的程度），以及"重建"（reconstruct）电影（收集丢失或丢弃的画面，使观众能看到更完整或更接近原始版本的影片）。

成立于1967年的美国电影学院（American Film Institute，缩写AFI），其职责的一部分正是保存和修复电影。美国国会图书馆、电影艺术与科学学院、现代艺术博物馆、乔治·伊斯曼博物馆（George Eastman House）和其他一些资料馆在AFI的财政援助下保存了成百上千部影片。1980年代期间，加州大学洛杉矶分校电影资料馆修复了《浮华世界》(*Becky Sharp*) 和《战地钟声》(*For Whom the Bell Tolls*)，现代艺术博物馆重建了《党同伐异》

（参见罗伯特·吉特[Robert Gitt]和理查德·戴顿[Richard Dayton]的《修复〈浮华世界〉》["Restoring *Becky Sharp*", *American Cinematographer* 65, no. 10 [November 1984]: 99—106] 和拉塞尔·梅利特[Russell Merritt]的《D. W. 格里菲斯的〈党同伐异〉：重建难以企及的文本》["D. W. Griffith's *Intolerance*: Reconstructing an Unattainable Text", *Film History* 4, no. 4 [1990]：337—375]）。专家个人也参与了工作。罗纳德·哈弗（Ronald Haver）为《一个明星的诞生》的更长版本找到了新的胶片素材（1954；参见《〈一个明星的诞生〉：1954年的制作和1983年的修复》[*A Star Is Born: The Making of the 1954 Movie and Its 1983 Restoration*], New York: Knopf, 1988）；罗伯特·哈里斯（Robert Harris）重建了《阿拉伯的劳伦斯》和《斯巴达克斯》("HP Interviews Robert Harris on Film Restoration", *Perfect Vision* 12[winter 1991/1992]：29—34）。马丁·斯科塞斯在1993年资助了《万世英雄》(1961，安东尼·曼）的修复和发行。

1980年代，老电影引起了新的关注，它们或者在特殊事件中，或者以录像带的形式公之于众。凯文·布朗洛（Kevin Brownlow）为泰晤士电视台提供的系列默片播映，导致《风》《贪婪》和其他经典的新拷贝在影院上映。布朗洛和大卫·罗宾逊（David Robinson）从查尔斯·卓别林弃用的镜头中发现了珍贵的材料，利用这些材料制作了录像格式的《不为人知的卓别林》(*The Unknown Chaplin*)。制片厂也认识到重新发行、有线电视播映、录像版本的经济效益，所以在一定程度上更加愿意保存和修复它们的影片。

剥削电影和"怪异电影"行家

自1970年代以来，剥削电影已经成为了邪典项目。一些影迷从夸张的对话、僵硬的表演和笨拙的技术中寻找到快乐。这种"如此坏这样好"（so-bad-it's-good）的态度通过哈里·梅德韦德（Harry Medved）和迈克尔·梅德

韦德（Michael Medved）的《金土耳其奖》(*The Golden Turkey Awards*, New York：Putnam, 1980) 一书得以普及。其他一些狂热爱好者认为，剥削电影对好莱坞主流电影所呈现的规范思想构成了直接的挑战。随着朋克（Punk）和无浪潮（No Wave）音乐的兴起，粗糙技术和糟糕品味的颠覆性潜力这一概念在"粉丝杂志"《电影恐吓》(*Film Threat*) 和《这就是剥削片！》(*That's Exploitation!*) 中得到充分体现。随着剥削电影录像带的发行，"精神电子"（psychotronic）亚文化围绕着老旧和新近的暴力电影成长起来。

《令人难以置信的奇怪电影》（"Incredibly Strange Films", *Re / Search* 10 [1986]）收集了1960年代剥削电影的信息。杂志《录像看门狗》(*Video Watchdog*) 专门比较了剥削恐怖电影的版本。鲁道夫·格雷（Rudolph Grey）的《狂喜的噩梦：艾德·伍德的生活与艺术》(*Nightmare of Ecstasy*：*The Life and Art of Edward D. Wood*, *Jr.*, Los Angeles：Feral, 1992) 汇编了一些有趣的古怪访谈。更为成功的剥削电影制作者的自传，包括威廉·卡斯尔（William Castle）的《快来看！我要吓得美国掉裤子：一个B级片大亨的回忆》(*Step Right Up! I'm Gonna Scare the Pants Off America*：*Memoirs of a B-Movie Mogul*, New York：Pharos, 1992 [初版发行于1976年]）、罗杰·科尔曼和吉姆·杰罗姆（Jim Jerome）的《我怎样在好莱坞制作了一百部电影却从未损失一毛钱》(*How I Made a Hundred Movies in Hollywood and Never Lost a Dime*, New York：Random House, 1990)，以及萨姆·阿尔科夫（Sam Arkoff；与理查德·特鲁博[Richard Trubo]合写）的《凭感觉飞越好莱坞》(*Flying through Hollywood by the Seat of My Pants*, New York：Birch Lane, 1992)。

延伸阅读

Bach, Steven. *Final Cut*：*Dreams and Disasters in the Making of Heaven's Gate*.New York：New American Library, 1986.

Biskind, Peter. *Easy Riders*, *Raging Bulls*：*How the Sex-Drugs-and-Rock'n'Roll Generation Saved Hollywood*. New York：Simon and Schuster, 1998.

Gomery, Douglas. "The American Film Industry of the 1970s：Stasis in the 'New Hollywood'". *Wide Angle 5*, no. 4 (1983)：52—59.

Hoberman, J., and Jonathan Rosenbaum. *Midnight Movies*. New York：Harper and Row, 1983.

Jenkins, Gary. *Empire Building*：*The Remarkable Real Life Story of Star Wars*.2nd ed. New York：Citadel, 1999

Kline, Sally. *George Lucas Interviews*. Jackson：University Press of Kentucky, 1999.

Lax, Eric. *Woody Allen*：*A Biography*. New York：Knopf, 1991.

Lebo, Harlan. *The Godfather Legacy*. New York：Simon and Schuster, 1997

Levin, Lear. "Robert Altman's Innovative Sound Techniques". *American Cinematographer 61*, no. 4 (April1980)：336—39, 368, 384.

Lewis, Jon. Hollywood v. Hard Core：How the Struggle over Censorship Saved the Modern Film Industry.New York：New York University Press, 2000.

——. *Whom God Wishes to Destroy...*：*Francis Coppola and the New Hollywood*. Durham, NC：Duke University Press, 1995.

McBride, Joseph. *Steven Spielberg*：*A Biography*. New York：Simon and Schuster, 1997.

Patterson, Richard. "The Preservation of Color Films". *American Cinematographer 62*, no. 7 (July 1981): 694—697, 714—729; 62, no. 8 (August 1981): 792—799, 816—822.

Paul, William. "The K-Mart Audience at the Mall Movies". *Film History* 6, no. 4 (winter 1994): 487—501.

Pirie, David. *Anatomy of the Movies*. New York: Macmillan, 1981.

Prince, Stephen. *Savage Cinema: Sam Peckinpah and the Rise of Ultraviolent Movies*. Austin: University of Texas Press, 1998.

Pye, Michael, and Lynda Myles. *The Movie Brats: How the Film Generation Took Over Hollywood*. New York: Holt, Rinehart and Winston, 1979.

Schatz, Thomas. "The New Hollywood". In Jim Collins, Hilary Radner, and Ava Preacher Collins, eds. *Film Theory Goes to the Movies*. New York: Routledge, 1994, pp. 8—36.

Stuart, Jan. *The Nashville Chronicles: The Making of Robert Altman's Masterpiece*. New York: Simon and Schuster, 2000.

第23章
1960年代和1970年代的政治批判电影

西方大国和苏联集团之间的紧张局势在1960年代并没有缓解，但有迹象表明，两极世界的模块正在破裂。1960年，中国和苏联之间日益强烈的对抗导致了公开的决裂，这十年的其余时间，东欧人民极力使莫斯科的操控放松。与此同时，第三世界似乎看到了自己的未来。殖民地成为独立主权国家，其中很多领导人既拒绝苏联也拒绝西方的发展道路。这就是后来所说的第三世界主义（Third-Worldism），这表达了一种希望，即这些发展中国家不仅能寻找到真正的解放，而且要利用曾经受压迫的经验，建立更加公正的社会体系。

经济发展是第一要务，但各地区却以不均衡的节奏变动。墨西哥、新加坡、台湾地区、韩国很快就成为制造业中心。然而，印度和非洲的发展速度却并不足以抵消其人口的迅速膨胀。

政治暴力事件给发展带来更多的困难。除了东方和西方之间的主要冲突——发生在古巴、越南、中东——第三世界也遭受着军事政变、外部侵略、内战和种族冲突的痛苦。这些斗争往往给人们带来革命的希望。到1960年代末，激进的观察家认为，主权、民族主义和经济改革不足以促进发展中国家的发展。激进分子认为，国家的阶级制度来自殖民时期的遗留，都必须通过社会主义革命加以重建。"古巴革命主义"（Fidelismo）——针对已在古巴取

得成功的那种持久游击战的信念——强化了拉丁美洲、非洲和亚洲的抵抗运动。

第三世界的这些事件深刻地影响了世界电影的历史。随着工业化的扩散，看电影的人数也受到影响。第三世界城市规模的扩张——在1960年代每年增加1000万到1100万人口——使得电影观众的数量增长。值得注意的是，欧洲和美国看电影的人数在逐年下降。世界电影观众的更大一部分是由印度人、非洲人和亚洲人组成。

第三世界处于革命电影的最前列，预示着将会在发达国家出现的潮流。人们通过抗议、通过对权威的抵抗、有时通过暴力冲突来推动社会变革。1960年代中期至1970年代中期，电影制作和电影观看成为自第二次世界大战以来不曾有过的政治行为。本章的第一部分探讨了电影制作者如何把电影作为社会变革和政治解放的武器。

在苏联集团的国家里，许多公民紧张地看待着共产主义社会的自由化，东欧和苏联最具政治挑衅意味的作品往往肯定艺术家想象力的个人特征。在西欧和北美，非正统的左翼团体批评政府的政策、教育机构和经济境况。激进的政治思想进入日常生活。正如人们常说，个人问题已成为政治问题。

许多西方的激进分子对苏联集团改革派所渴求的民主人道主义持怀疑态度。许多人相信，资本主义社会维持的是一种"虚幻的民主"（illusory democracy）和"压制的宽容"（repressive tolerance）。激进分子通常将第三世界的领导人——如毛泽东、切·格瓦拉和菲德尔·卡斯特罗——看成人民革命的典范。然而，到了1970年代中期，军事斗争让位于一种针对特定问题的实用主义微观政治。一位历史学家所说的"异见的政治文化"开始渗入西方国家的日常生活。[1] 本章的第二部分着眼于这种文化怎样塑造了第一世界和第二世界的电影制作。

第三世界的政治电影制作

巴西新电影（参见本书第20章"巴西：新电影"一节）在作者电影和政治批判之间达成了一种妥协。其电影主要针对的正是那些欣赏欧洲艺术电影的有教养的观众。1960年代末，第三世界的导演们开始制作针对更广泛观众的政治批判电影。

在某些国家，政治电影兴起于对政治批判的关注，同样的关注曾推动了1950年代的电影制作者。那些在组织有序的产业中获得成功的演员和导演以一种强硬的立场制作批判电影。比如，埃及的优素福·沙欣（Youssef Chahine）能够利用他在商业电影里的声誉执导《大地》（Al-Ard，1969；图23.1）这类民粹主义电影。在土耳其，演员伊尔马兹·居内伊（Yilmaz Güney）同样从日渐成长的民族工业中受益。居内伊的名气让他可以执导影片《希望》（Umut，1970），居内伊出演了片中一个希望以买彩票致富的出租车司机。这部影片对日常事物的强调和分段式的结构使其处于新现实主义和1960年代初期的艺术电影的谱系之中，其缓慢的步调和对沉寂时刻的使用，体现了对充斥动作的电影情节的一种反抗（图23.2）。《希望》在土耳其激发出一种新的"介入"的电影制作。

在印度，姆里纳尔·森（Mrinal Sen）的《肖姆先生》（Bhuvan Shome，1969）相当程度上源于一种

[1] 参见H. Stuart Hughes, *Sophisticated Rebels: The Political Culture of European Dissent, 1968—1987* (Cambridge, MA: Harvard University Press, 1988), pp. 3—14。

图23.1 一个流畅的摇臂镜头反映了埃及完善的电影工业所拥有的技术力量(《大地》)。

图23.2 《希望》：贾巴尔(居内伊饰演)和顾客谈论埋藏的宝藏，他们乘车穿越邻近的街区，那里的财富是他们做梦都不能企及的。

图23.3 冷酷的官僚肖姆先生在乡村度假，从一个热心肠的乡村妇女那里感受到了办公室以外的生活(剧照)。

个体电影制作者想要展开政治批判的冲动。森参加了左翼的印度人民戏剧运动，并从1956年开始拍摄电影，但是《肖姆先生》这部针对新殖民主义官僚作风的讽刺喜剧(图23.3)，使他走向了那种他所谓的"对战斗橄文的偏爱"[1]。与曾经投身教育事业的左翼导演李维克·伽塔克(参见本书第18章"逆流而上：古鲁·杜特、李维克·伽塔克"一节)一起，森协助开创了1970年代初期的印度新电影。

革命的志向

沙欣、居内伊和森代表着1960年代末第三世界电影制作全面走向政治化的普遍潮流。然而，第三世界主义鼓吹一种更为战斗的电影实践。许多人相

[1] 引自Aruna Vasudev, *The New Indian Cinema* (Delhi: Macmillan, 1986), p. 29。

信第三世界革命正方兴未艾。1962年，阿尔及利亚赢得了对法国的战争并取得独立。非洲新近解放的殖民地也体现出对本土统治的希望。拉丁美洲的一些游击战争也已经取得初步的成功。巴勒斯坦解放组织在1964年成立，承诺要为巴勒斯坦人建立一个自己的家园。菲德尔·卡斯特罗领导了一场古巴革命，由美国在背后支持的猪湾侵略行动，被轻而易举地击退。中国在1960年与莫斯科的决裂，似乎标志着一种非苏联式的共产主义的出现，而毛泽东的宣言也在整个1960年代的激进分子中享有无上的权威。在越南，胡志明领导的民族解放阵线在与南方腐败政权的战争中，设法顶住了美国的干预。

这样一些发展似乎为被压迫的人民指出了群众革命的方向。阿尔及利亚精神科医生弗朗茨·法农（Frantz Fanon）的著作认为，所有殖民地的人民不得不承认，他们的头脑一直在受着西方统治者操控。毛泽东在1964年说："全世界人民团结起来，打败美国侵略者及其一切走狗！"[1] 1966年在哈瓦那举行的团结会议中，发言者号召亚洲、非洲和拉丁美洲组织起来同西方帝国主义和新殖民主义作斗争。

三大洲革命的可能性激发了许多电影制作者。例如，在中东就崛起了一个投身于第三世界革命的新电影运动。而埃及的反殖民主义影片，如萨拉赫·阿布·塞义夫（Salah Abou Seif）的《开罗1930年》（*Cairo '30*，1966）和陶菲克·萨拉赫（Tewfik Saleh）的《反叛者》（*The Rebels*，1968），则激励了黎巴嫩、突尼斯与埃及的电影制作者去拍摄更加战斗的长片。巴勒斯坦与阿尔及利亚的抵抗组织也制作了宣传短片。摩洛哥出版了一个期刊《第三世界电影》（*Cinema 3*，这里的"3"指第三世界）。1973年12月，在不结盟国家会议召开的同时，阿尔及利亚还举办了一场第三世界电影制作者会议。类似的活动也在亚洲、非洲和拉丁美洲等地展开。

第三世界革命电影的基本前提是，所有的艺术——甚至那些声称只是娱乐的艺术——都具有深刻的政治性。那些被讲述的故事、那些要求观众认同的影像、表演中隐含的价值，甚至故事的讲述方式……所有这些都被认为是政治意识形态的反映。好莱坞电影对第三世界的主宰地位，因而成为明确的众矢之的。革命电影不仅要拒斥以娱乐为粉饰的政治，不仅要打击美国电影所带来的帝国主义意识形态，还要为观众提供一种政治解放的电影体验。

政治电影类型与风格

革命电影在一定程度上征用了传统的类型，比如纪录片或背景设定在当下的社会批判电影。但在拉丁美洲和非洲，电影制作者们开创了故事片的一些新类型。

其中一种普遍的类型，是对反帝国主义的群众斗争进行历史性考察。几乎在所有的国家，电影制作者都能找到一些与当下情境发生关联的抗争或反叛的事件。此外还有"流亡电影"（exile film），它描绘的是与祖国分离之后的个人体验，并从国外反思本土。一些1960年代在国外求学的非洲电影制作者，经常拍摄这种类型的电影，而拉丁美洲的电影制作者则用这种类型来体察他们1970年代的政治流亡生活。然而，还有另外一种类型，它探测本土文化，并试图揭示出一种尚未被殖民主义污染的民族身份。在这种类型（在非洲电影中，被称为"回归

[1] 引自 *Chairman Mao Tse-Tung* (Peking: Foreign Languages Press, 1967), p. 82。

本源"[return to the sources]），电影制作者利用民间传说、神话和仪式，并将这些元素进行转换，以批判性地反映本土传统或当代政治。

从风格上看，激进的第三世界电影制作者拒绝使用与好莱坞奇观等同的技术虚饰。轻便的摄影机和源于直接电影的日常化照明方式，使得他们能够廉价且快速地拍摄电影。这些技巧还营造了一种与事件更为直接、更为亲近的感觉。风格上的粗糙本身就是一种政治性的表述。然而，这些电影制作者也对精致细微的美学敞开胸怀。古巴和智利的一些导演追随着格劳贝尔·罗沙的指引，将手持摄影机变成一种进攻、动态的力量。此外，由于几乎不能在电影摄制过程中进行现场同步录音，后期配音也为对声轨与影像的关联的调控提供了丰富的可能性。古巴导演、阿根廷的"解放电影"（Cine Liberación）及智利新电影的导演复兴了苏联的蒙太奇技巧，这是拒绝好莱坞连贯性风格的一个举措。

大多数激进的第三世界电影制作者都出生于中产阶级，而且许多人曾在欧洲接受过专业训练。他们中大多数人都是非常了解美国与欧洲的电影传统的知识分子。因此，他们的影片常常把形式上的创新与直接的情感吁求融为一体。这一传统的许多影片，通过表明大众并非无法容忍实验作品，只是好莱坞与欧洲把他们训练成那样，从而挑战了西方电影艺术的观念。一部具有丰富美学品质的影片，依然能够激发观众的政治关怀。

拉丁美洲

1963年，墨西哥小说家卡洛斯·富恩特斯（Carlos Fuentes）写道："我的北美朋友，在你的南边，有一个正处于革命骚动之中的大陆——一个拥有巨大财富但生活在你们从未见过而且难以想象的苦难中的大陆。"[1] 许多拉美电影制作者所要极力推进的，正是这种革命骚动及其在欧洲和美国所引发的挑战。

20世纪大部分时间，拉丁美洲在经济上都依赖于西方国家所控制的世界市场。大多数国家出口自然资源以发展自己的工业基础设施。但在1960年代，整个拉美在贸易上处于停滞状态。这反过来促进了力图吸引北部投资并压制政治异议的军人专政的发展。很多活动家都转入了地下。1970年代初，巴西只是被游击战和城市恐怖主义攻击的几个南美国家之一。

此外，美国试图扼杀那些可能扰乱商业事务的左翼活动。肯尼迪总统赞助在1961年入侵猪湾的古巴流亡者，约翰逊总统镇压了多米尼加共和国1964年发动的起义，中央情报局试图颠覆那些不合作的政权，尤其是智利的萨尔瓦多·阿连德。这样一些行动只会强化拉丁美洲作为经济帝国主义和群众暴动之间的战场的感觉。

在古巴这个唯一经历了一场左翼革命的国家之外，极少有艺术家在这种冲突中选择支持哪一方。1960年代的拉美小说家以他们动人的"魔幻现实主义"而不是党派立场而闻名。一些画家更具社会批判性：阿根廷画家安东尼奥·贝尔尼（Antonio Berni）使用报废的第一世界商品制作了扰动人心的拼贴画，哥伦比亚的费尔南多·博特罗（Fernando Botero）在他那些以肥胖、茫然直视的牧师和将军为主角的怪异画作中对权威进行了嘲讽。与电影更接近的是"新歌谣"（nueva canción）运动，它始于

[1] 引自Jean Franco, "South of Your Border", in Sohnya Sayres et al., eds., *The 60s without Apology* (Minneapolis: University of Minnesota Press, 1984), p. 324。

智利，是本土资源与政治批判性歌词的一种混合。这种音乐传遍了拉丁美洲，并通过古巴歌手西尔维奥·罗德里格斯（Silvio Rodriguez）在国际流行。电影在通过流行艺术表现革命意识形态方面，担当了同样重要的角色。

在古巴，电影受到菲德尔·卡斯特罗政权的支持，但其他地方激进的电影制作者往往三三两两聚集在一起，常常与政治团体或工会组织一起工作。可能发生的情况是，一个新政府会支持或至少容忍他们的活动，但右翼政权的死灰复燃则驱逐电影制作者，使他们走上流亡之途，阿根廷和智利的情况便是如此。到1970年代中期，许多人都在本土之外的国家工作。

拉丁美洲的导演比其他第三世界国家的电影制作者更加受困于好莱坞电影。美国电影自1910年代中期以来就主导着南美市场。1930年代和1940年代的好莱坞电影对南美地点和音乐的着意呈现，尽管只是套路式的画面，却强化了观众对美国电影类型和明星的兴趣。制片厂电影梦幻般的魅力深刻地影响了那些国家的文化。阿根廷小说家曼努埃尔·普伊格（Manuel Puig）回顾说，对他而言，美国电影在他生活的小镇的银幕上创造了一种"平行的现实……我确信，它存在于我所在的小镇之外的某个地方，而且全都以三维立体方式存在着"[1]。

政治化的拉美导演有时吸收他们十分熟悉的好莱坞产品的某些元素，但他们也借鉴社会批判电影的外国样板。比如在1950年代，意大利新现实主义的影响无所不在，特别是在处理非职业演员和实景拍摄方面。直接电影纪录片也是一个重要资源，就像它对巴西新电影群体的作用一样。例如，在《塔拉胡玛拉》（*Tarahumara*，1964）中，墨西哥导演路易斯·阿尔科里萨（Luis Alcoriza）对手持摄影机的使用同鲁伊·格拉的《枪》几乎如出一辙（图23.4）。出于美学和经济原因，大多数拉美导演都采用实景拍摄和非职业演员，并使用轻便摄影机和后期配制对白。

在剪辑上，电影制作者往往依赖好莱坞的连贯性原则。然而，有一些实验使人想到苏联无声电影，尤其是谢尔盖·爱森斯坦的"理性蒙太奇"。例如，阿根廷的《燃火的时刻》（*La Hora de los hornos*，1968）在软饮料的广告中切入屠宰公牛的场面（图23.5）。同样，利用声音也可以强化突出主题的剪辑。在古巴电影《低度开发的回忆》（*Memorias del subdesarrollo*，1968）中，军事酷刑受害者的新闻片镜头与上流社会妇女鼓掌的画面交叉剪切。

所有这些风格上的趋势，加上来自欧洲青年电影的元素，导致拉美电影模糊了纪录片和故事片之间的边界。非职业演员的使用、手持摄影机的直接性、新闻片片段的插入以及对时事问题的关注，赋予这些电影一种新闻报道的急迫性——即使是它们的情节被设置在过去。与此同时，通过吸收现代主义技巧——碎片化的闪回、省略性的叙述、直面摄影机的发言——这些导演避免了苏联社会主义现实主义的僵化感。

新导演们渴望捕捉这片大陆的政治志向，试图与公众建立比大多数其他青年电影更为直接的联系。在古巴，导演们把形式实验与娱乐相结合。就像热带主义的巴西新电影作品（参见本书第20章"巴西：新电影"一节），一些电影也借鉴了民间传说的传统，尤其借鉴口头的故事讲述。其他一些

[1] 引自Manuel Puig, "Cinema and the Novel", in John King, ed., *On Modern Latin American Fiction* (New York：Noonday, 1987), p. 283. 亦参见Puig的小说 *Betrayed by Rita Hayworth*, trans. Suzanne Jill Levine (New York：Vintage, 1981)。

 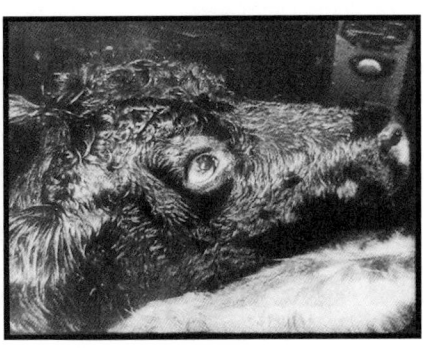

图23.4 （左）在一个紧张不安的手持摄影镜头中，印第安人科拉奇面对着他的地主（《塔拉胡玛拉》）。

图23.5 （右）《燃火的时刻》中的理性蒙太奇：这个牛头令人想起爱森斯坦《罢工》中对工人的大屠杀，表现了对在牛肉出口工厂工作的阿根廷人的压迫。

电影则旨在引起放映后的争论。一时间，拉美电影保持了巴西新电影和其他运动的政治现代主义，同时也面对着比巴西导演更广泛的受众。

拉丁美洲的电影制作者渴望也像苏联蒙太奇和意大利新现实主义导演那样联系理论和实践。1960年代后期，对政治电影的批判性讨论产生了文章和宣言，特别是费尔南多·索拉纳斯（Fernando Solanas）和奥克塔维奥·赫蒂诺（Octavio Getino）的《迈向一种第三电影》（"Towards a Third Cinema", 1969）和胡里奥·加西亚·埃斯皮诺萨（Julio García Espinosa）的《为了一种不完美电影》（"For an Imperfect Cinema", 1969）。没有任何理论"路线"能描述所有第三世界电影的特性（参见本章末的"笔记与问题"），但是这样一些写作，加上具有惊人能量和力度的电影，却凝结着全球革命电影制作者所面对的议题。

古巴：革命电影　1956年，一群流亡革命者在古巴海岸登陆，决心推翻总统富尔亨西奥·巴蒂斯塔（Fulgencio Batista）的政权。不到三年，巴蒂斯塔就逃离了古巴。1959年元旦，菲德尔·卡斯特罗率领他的游击部队攻入哈瓦那。拉丁美洲出现了第二次世界大战以后的第一个革命政权。

很快，卡斯特罗政权征收土地，处决巴蒂斯塔政权的可恨官员，实施国有化经济。古巴称自己是一个社会主义国家，并随即倒向苏联，而美国的封锁政策则加剧了它对苏联的效忠。在美国1961年发起的猪湾入侵的惨败和1962年的导弹危机之后，古巴成为苏联的卫星国。

苏联为古巴提供物资和经济援助，卡斯特罗的战友切·格瓦拉提出了在整个南美支持反抗力量的理想。对于大多数第三世界国家来说，古巴因而成为反帝革命的榜样。此外，古巴文学和音乐的活力引起了世界性的关注，使得古巴成为影响拉丁美洲其他国家的文化中心。

卡斯特罗政权在艺术领域的第一个行动是在1959年成立的古巴电影艺术与工业学院（Instituto Cubano del Arte e Industria Cinematograficos，简称ICAIC）。ICAIC由切·格瓦拉的兄弟阿尔弗雷多·格瓦拉（Alfredo Guevara）领导，成为新生的古巴电影文化的中心。1960年，该机构成立了一家电影资料馆，并创办了一本电影杂志《古巴电影》（*Cine cubano*）。到了1965年，ICAIC掌管了全国所有的电影制作、发行与放映。该机构负责培训所有的工作人员，并监管电影的进出口。ICAIC还模仿苏联和中国流动放映队的做法，成立了"活动电影院"（cine moviles），即用卡车运载放映器材到偏远的地区放映电影。

图23.6 （左）《河内，星期二，13日》中，剪辑使得总统约翰逊的妻子波德女士……

图23.7 （右）……好像在嘲笑一位遭遇痛苦的越南人。

ICAIC也制作了大量影片。在之前的政府统治下，电影制作一直是低成本、小规模的事务，几乎完全是常规的类型电影和色情电影。ICAIC不得不建立一个电影制作基地。由于得到政府的补贴以及国外人才的鼎力相助，大规模的电影制作开始在1960年展开。到了1970年代初期，古巴新政府生产了500部新闻片、300部纪录短片，以及超过50部的长片。由于相对富裕的古巴人民喜欢看电影，ICAIC在国内市场就能够收回影片的制作成本。此外，许多古巴新电影已经很成熟，可以出口到欧洲和苏联。

由于古巴政府极不信任革命之前的导演，ICAIC不得不指派一些没有拍片经验的人来拍电影。曾是电影俱乐部成员的胡里奥·加西亚·埃斯皮诺萨和托马斯·古铁雷斯·阿莱（Tomás Gutiérrez Alea）在革命之前都只拍摄过实验短片。温贝托·索洛斯（Humberto Solás）执导了他的第一部长片《露西娅》（Lucía，1968），此时他年仅26岁。ICAIC旗下的年轻导演变得可以同欧洲青年电影或巴西新电影的导演们相提并论。

1960年代初期，ICAIC集中拍摄了纪录短片，这不仅为新手导演提供了很好的训练，也满足了宣传政府政策的需求。古巴新纪录片的杰出代表是圣地亚哥·阿尔瓦雷斯（Santiago Álvarez），他是《此刻》（Now，1965）、《河内，星期二，13日》（Hanoi，Martes 13，1967）、《79个春天》（79 Primaveras，1969）以及其他一些短片的创作者。阿尔瓦雷斯融合了现存胶片素材、字幕、动画和宽泛的声源，创作了一些苏联蒙太奇风格的党派鼓动电影（agit-films；图23.6，23.7）。

虽然古巴与莫斯科有着结盟关系，但古巴的艺术家并不信奉社会主义现实主义。ICAIC的成员也曾争辩过革命艺术的本质，但电影制作者们愿意接纳众多资源的影响。早几年的长片常常带有新现实主义电影的印记。埃斯皮诺萨和阿莱都曾在意大利的实验电影中心学习，而且阿莱的《革命的故事》（Historias de la revolución，1960）就借用了罗塞里尼《战火》的分段式结构。而新现实主义剧作家切萨雷·柴伐蒂尼也曾对埃斯皮诺萨的《叛逆青年》（El joven rebelde，1961）剧本作出贡献。

古巴革命电影的重要作品出现于1966至1971年这一关键时期。建设古巴经济的决心使卡斯特罗推动集中化的计划经济，并且号召民众为堂皇的道德理由甘做肉体的牺牲。作为这一经济建设运动的一部分，古巴把1968年作为庆祝从第一次斗争到推翻西班牙殖民统治的"百年斗争"纪念年。自1966年在哈瓦那举行的三大洲团结会议之后，切·格瓦拉喊出了"两个、三个、更多的越南"的口号，古巴在推动反殖民主义的革命中占据了领导地位。

电影制作者们开始超越新现实主义的样板，

并接纳电影现代主义的策略。古巴导演们熟知米开朗琪罗·安东尼奥尼、英格玛·伯格曼、阿兰·雷乃和法国新浪潮导演的作品。他们常常以充满挚爱或是批评的精神引用其他电影。他们还汲取艺术电影的独特手法：突兀的闪回和闪前、幻想段落、手持摄影、省略跳跃的剪辑，并把搬演的片段、纪录片和动画片混合起来，以形成一种电影化的拼贴。

尽管如此，古巴导演并非仅仅简单地模仿欧洲艺术电影。与巴西新电影的导演们一样，社会现实和使命驱动他们去探索一种政治化的现代主义。这也与资本主义国家一些导演的努力方向相一致。然而，古巴的导演为了使现代主义电影能为广大观众所接受而不断地修正现代主义技巧。ICAIC也首肯那些去除电影制作神秘化的实验。阿尔弗雷多·格瓦拉鼓励电影制作者"揭穿所有的骗局，所有的语言的根源；解除所有的电影催眠机制"[1]。古巴的电影制作者倾向于采用熟悉的类型，因而较大多数实验性的巴西和欧洲的导演，他们的影片形式少了一些暧昧或晦涩。

例如，阿莱那部讽刺官僚政体的影片《官僚之死》(*La Muerte de un burócrata*, 1966) 就对长久以来的社会主义电影类型进行了修正。动画、新闻片，以及静态照片以让人想起杜尚·马卡维耶夫的些许怪诞幽默来打断情节（图23.8）。影片还常常穿插对费德里科·费里尼、路易斯·布努埃尔和好莱坞喜剧演员表达热切敬意的场面（图23.9）。

同样具有喜剧格调的是埃斯皮诺萨的《胡安·辛·辛历险记》(*Las Aventuras de Juan Quin Quin*, 1967)，是一部以青年革命者为题材的戏仿好莱坞西部片之作。其他的一些影片，尤其是《低度开发的回忆》与《露西娅》，批判性地融合了其他传统，从而提供了更为严肃的样板（见"深度解析"）。另一部试图创造通俗易懂的政治现代主义的重要作品，是曼努埃尔·奥克塔维奥·戈麦斯（Manuel Octavio Gómez）的《弯刀起义》(*La primera carga al machete*, 1969)。这部影片是纪念百年斗争的重要历史影片之一，它再现了1869年的那场暴乱，在当时，弯刀也成为受压迫的甘蔗收割者的反抗武器。戈麦斯使这部影片看起来像1969年的新闻报道，影片全部用面对摄影机的访谈、现场声音、手持摄影

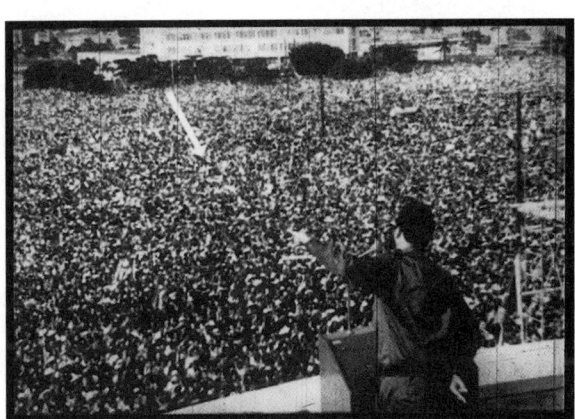

图23.8 一个动画箭头把已经死去的叔叔标识为忠诚的古巴人，正诚心诚意地聆听着卡斯特罗的演讲（《官僚之死》）。

图23.9 在一个墓地，官僚之间针锋相对的争斗使人想起劳莱与哈台（《官僚之死》）。

[1] Julianne Burton, "Revolutionary Cuban Cinema, First Part: Introduction", *Jump Cut* 19 (1978): 18.

以及高反差的胶片组成（图23.10）。最具创新性的古巴电影制作者们认识到埃斯皮诺萨在1969年号召的"不完美电影"才是社会所需要的，这种通俗、直面问题的电影，有助于引导观众成为影片的"共同创作者"。

图23.10 《弯刀起义》像许多古巴电影一样，采用直接电影技巧，使得搬演的事件具有一种咄咄逼人的直接性。

深度解析　两部革命电影——《低度开发的回忆》和《露西娅》

1968年秋天首映的两部影片体现了古巴革命之后电影的多样性。这两部影片已经成为拉丁美洲政治电影制作的典范。

《低度开发的回忆》由托马斯·古铁雷斯·阿莱执导，描绘了一名无法确定自己对革命的忠诚的知识分子。塞尔吉奥对那些离开古巴而去美国的人的蔑视，被他的自我中心的生活方式和对建立新社会的抵触情绪所抵消。

阿莱利用欧洲电影中已经与"异化的资产阶级"相联系的艺术电影技巧来塑造一个与革命不同步的男人。突兀的闪回、幻想场景和持续的内心独白暴露了塞尔吉奥创造力的停滞和未被满足的性欲（图23.11）。阿莱多少有点以安东尼奥尼的方法让塞尔吉奥漫无目的地在城市中游走。影片中甚至有一个自反性的场景，阿莱告诉塞尔吉奥，他的新片"将是任何事物都会有一点的一种拼贴"——指向了《低度开发的回忆》本身。

虽然利用了电影的现代主义技巧，但这部电影远不及欧洲现代电影那么晦涩和暧昧。瞬间的不确定很快就通过口头评论或叙事情境解决。内心独白也为长时间的远摄镜头中面容模糊的塞尔吉奥提供了主题性的意义（图23.12）。

图23.11 塞尔吉奥这个软弱的知识分子，把妻子的丝袜套在脸上，凝视着满是口红的镜中映像（《低度开发的回忆》）。

图23.12 当塞尔吉奥走向摄影机，他的容貌叠化成粗粝的模糊影像，他的声音依然吟诵着："你孤单……你一无是处，你已经死了。"

阿莱对虚构和纪实的拼贴使得他充分利用了爱森斯坦的理性蒙太奇（参见本书第6章"苏联蒙太奇电影的形式与风格"一节）。整部电影中，这样的并置也反映出塞尔吉奥痛苦和麻痹的意识。在影片的高潮部分，随着古巴导弹危机的来临，阿莱在阁楼中的塞尔吉奥和哈瓦那动员的新闻片之间进行剪切（图23.13）。影片最后的海浪拍击的影像来自《战舰波将金号》的开场；在这些碎浪的镜头之上，我们听到古巴坦克轰隆隆开进战场。

《露西娅》由温贝托·索洛斯执导，同样也让它的主要人物遭遇了政治危机。这部电影通过三个撷取自古巴历史的故事段落赞颂了"百年斗争"，每个故事段落中的女主人公都叫露西娅。"露西娅1895"讲述了一个被西班牙秘密特工追求的女人，而他利用她的爱去获取她哥哥的反叛团伙的信息。在"露西娅1933"中，一个女人和她的革命伴侣目睹着他的党组织走向堕落。"露西娅196—"是一出关于一个充满活力的女人学着反抗专横丈夫的喜剧。

索洛斯在青年时期深深迷恋着阿兰·雷乃和米开朗琪罗·安东尼奥尼，《露西娅》的每一个故事段落都探索着电影现代主义中的不同潮流。"露西娅1895"摆荡于同舒适的资产阶级生活相关联的眩目且过度曝光的影像，以及同美西战争和露西娅想

图23.13 在坦克的射击声和民众决定抵抗入侵的背景下，塞尔吉奥轻弹打火机的声音怪异地呈现出他的孤立感。

象相关联的焦黑、高反差的影像之间（图23.14）。在对卢奇诺·维斯康蒂《战国妖姬》的模仿中，通过高亢的浪漫音乐及露西娅和拉斐尔间戏剧化的姿势（图23.15），对这对情侣的爱进行了歌剧般的渲染。

"露西娅1933"具有一种让人想起弗朗索瓦·特吕弗的朴素抒情。柔光照明、简略的场景以及情绪的突然变化，都使人想起1960年代的法国电影（图23.16，23.17）。"露西娅196—"使用第三电影的风格手法描绘了当代古巴社会。此时，场面调度是松散和自然主义的（图23.18）。直接电影的观察

图23.14 《露西娅》高反差的主观画面中，一名修女在为战争受害者祈祷。

图23.15 《露西娅》：资产阶级歌剧般的情感。

> **深度解析**
>
>
>
> 图23.16 《露西娅》：一个柔和的浪漫场景，使人想起安东尼奥尼。
>
>
>
> 图23.17 在阿尔多被杀害后，露西娅盯着摄影机，不免使人想起《四百下》的结尾（参照图20.13）。
>
>
>
> 图23.18 托马斯在露西娅不服从他并回去工作后，与她相遇。
>
> 式技巧使人想起米洛斯·福尔曼和其他捷克导演，例如下述不动声色的喜剧正是这种情况：在托马斯嫉妒但困乏的眼神注视下，一位老师帮助露西娅学习阅读。具有民族风味的流行调"关塔娜美拉"（Guantanamera）成为反复出现的一种音乐性评论。
>
> 这种精湛的技巧使得阿莱和索洛斯能够让各个时代、不同情绪和风格的政治进程进行对比。《低度开发的回忆》和《露西娅》使得影评人相信，第三世界的电影既能做到政治上的介入，也能达到美学上的完满。

在赢得大量观众的同时，古巴导演追随着1920年苏联电影制作者的做法，修正现代主义的技巧以适应宣传电影的需要。这种对苏联传统的借鉴，尤其明显地表现在戈麦斯的《水日》（Los días del agua，1971）一片中。暴动的农民在农村开火并击中城里的人（呼应了蒙太奇电影中不可能的地形学）。在重塑《战舰波将金号》中敖德萨阶梯大屠杀的高潮场面中，一些风格化的资产阶级人物则在一个阶梯上被杀死（图23.19）。

然而，在1972到1975年间，古巴导演放弃了实验。国家的经济问题导致了电影产量的下降。索洛斯的《十一月里的一天》（Un día de noviembre，1972）一直未发行。激烈的关于作家忠诚的全国性大讨论，也使得艺术家不得不小心翼翼，ICAIC则反而更加强调了通俗的形式。电影制作者开始借用好莱坞的电影类型——如《拉谢尔·K奇案》（El extraño caso de Rachel K，1973）借用警匪惊悚片，《麦幸尼库来的男人》（El hombre de Maisinicú，1973）借用西部片。若干导演的第一部长片都以通俗易懂的形式提出了新的问题。塞尔吉奥·吉拉尔（Sergio Giral）

图23.19 《水日》模仿和创新了《战舰波将金号》：手持摄影机记录人们在一段阶梯上对资产阶级的屠杀。

的《另一个弗朗西斯科》（*El otro Francisco*，1974）改编自一本经典小说，但也质疑了作者对奴隶制的态度。在《这样或那样》（*De cierta manera*，1974）中，萨拉·戈麦斯（Sara Gómez）对古巴大男子主义的批评引发了全国性的争论。

到了1970年代中期，古巴电影已经赢得了世界范围内的尊重。巴西新电影主要是在精英观众中获得成功，而古巴电影则展现出这样的态势：第三世界电影也能够把现代主义的惯例与已为广大观众所熟悉的叙事形式融合在一起。

阿根廷：第三电影　1950年代期间，阿根廷纪录片工作者费尔南多·比利曾经创造出一种具有批判性和写实性的"发现电影"（cinema of discovery），这使得他成为南美电影制作者的灵魂人物（参见本书第18章"阿根廷和巴西"一节）。阿根廷曾经以莱奥波尔多·托雷·尼尔松的作品开创了拉丁美洲的艺术电影（参见本书第18章"阿根廷和巴西"一节）。1960年代初，阿根廷出现了温和的"新浪潮"（Nueva Ola），由那些以克洛德·夏布罗尔和路易·马勒的方式表现布宜诺斯艾利斯中产阶级的电影制作者组成。到了1960年代末，阿根廷成为战斗电影制作中一个极具影响力的电影运动发生的场所。

民族主义者胡安·庇隆总统倒台之后，接下来的几个政权都试图消除人民中支持庇隆的力量。1966年的一场军事政变，关闭了阿根廷的立法院，解散了政治党派，并对劳工运动实施镇压。这一政权试图对美国影片强制实行发行配额制，但在美国电影出口协会（MPEAA）的压力下而被迫放弃。大多数商业电影制作者都根据民间传说或官方版本的阿根廷历史拍摄获得批准的影片。

与此同时，左翼人士、中产阶级、学生团体与庇隆分子协力推翻军政府。对应的政治电影代表作是豪尔赫·塞德龙（Jorge Cedrón）的《屠杀行动》（*Operación masacre*，1969），该片揭露了当局对庇隆分子关键人物的杀害。最具影响力的政治电影出自"解放电影"群体。这个"解放电影"由左翼的庇隆分子费尔南多·索拉纳斯和奥克塔维奥·赫蒂诺创建，在拉丁美洲政治电影的确立中扮演了一个重要角色。

索拉纳斯和赫蒂诺的重要影片是《燃火的时刻》（1968）。这部影片长达四个小时，它混合了直接电影、搬演场面以及稠密的声轨，其复杂度堪比吉加·维尔托夫和克里斯·马克的作品。这部影片的三个部分是为了引发辩论与行动。献给切·格瓦拉的"新殖民主义与暴力"部分，展现了阿根廷遭受欧洲、美国以及统治精英剥削的事实。第二部分"解放的行动"，剖析了庇隆主义的失败。第三部分"暴力与解放"则主要是访谈活动家们，讨论变革的前景。

《燃火的时刻》用影像与声音的拼贴对观众造成强劲的冲击力，始终指向煽动的目的。对比性的碰撞：国家的创始人与当代中产阶级高尔夫球手，山地人民被屠杀的场面与一个当代迪斯科舞厅。通

图23.20，23.21 通过人物张开的双臂的相似性，艺术的超凡脱俗性遭遇了政治暴力的现实（《燃火的时刻》）。

过从一幅学院派绘画切到一名男子被警察拖走的画面，对"全球文化的神话"进行了嘲讽（图 23.20，23.21）。声轨也强化着这样的断裂性。比如，当我们听到时兴的流行音乐时，摄影机则穿梭于博物馆之间，影片暗示着知识分子是通过大众媒体指定的。

《燃火的时刻》直接指向观众。影片在劳工团体之间流传，而且在一些秘密集会上放映。虽然索拉纳斯与赫蒂诺采取了一种庇隆主义的政治路线，但他们要求观众随时中断影片放映，然后进行讨论。影片停在某一个时刻："现在由你们自己决定是不是继续放映。你们有这个能力。"

在《燃火的时刻》拍摄到放映的过程中，"解放电影"运动提出了一些界定"第三电影"的宣言。索拉纳斯与赫蒂诺把第一电影等同于好莱坞电影，这些影片凭借奇观席卷观众，并使每一个观众都成为资产阶级意识形态的消费者。"第二电影"是以作者为中心的艺术电影。在孕育个人表达的同时，第二电影也向前推进了一步，特别是巴西新电影所显示的那样；然而它的时代已经过去。"第三电影"则把影片当成解放的武器，它要求每个参与者都是一名"电影游击队员"（film-guerrilla）。导演是这个集体的成员之一，而这个集体不仅是一个制作团队，也是一种为被压迫者争取权益的群众运动。

与《燃火的时刻》在形式上的创新相一致，索拉纳斯与赫蒂诺呼吁"第三电影"舍弃以个人为主角和正统叙事。同时，电影的观看条件也必须发生改变。索拉纳斯与赫蒂诺鼓动电影制作者在反叛组织中建立起秘密的发行网络：当影片放映成为秘密活动时，观众再前往观看会具有冒险色彩，这有助于让观众作为一名"参与的同道者"而促发思考并加入辩论。

"解放电影"的文章在意识形态上一直是含混不清的。与其说它们所谈论的是古巴式的革命，不如说是一种民粹主义抗争的语言。虽然如此，《迈向一种第三电影》在构想阐述不发达国家激进电影的理想抱负方面，与埃斯皮诺萨的《为了一种不完美电影》同样重要。

1970年代，阿根廷陷入分裂状态。政府的压制遭遇到暴乱和恐怖主义活动。索拉纳斯与赫蒂诺在这个时期奉献出两部对流亡在外的庇隆作访谈的纪录片。他们还创办了一本名为《解放电影》（*Cine y liberación*）的杂志。赫蒂诺执导了一部关于拉丁美洲命运的寓言性故事长片《魔鬼家族》（*El Familiar*, 1972）。其他电影制作者则继续制作庇隆主义影片，而基地电影（Cine de Base）之类的极左团体也开始出现。

到了1973年，军政府既不能平息动乱，也不能解决国民经济问题。于是庇隆重新回国担任总统。

解放电影的领导者们又开始为其政权工作。索拉纳斯出任一个独立电影制作协会的头目，赫蒂诺则掌管着国家电影审查委员会。赫蒂诺重新认可了所有遭禁的电影，开放了电影审查制度，并且为放映商和电影联合会提供资助。一部促进政府对电影工业的支持的新电影法也被制定出来。基地电影仍然活跃于地下，拍摄了一些谴责庇隆路线为法西斯主义的影片。

庇隆不久就通过铲除左派势力证实了这一质疑。庇隆于1974年逝世，他的妻子伊莎贝尔继续掌权。但她无法控制国家的通货膨胀以及发生在左派与右派之间的城市游击战。在混乱的状态中，所有的电影改革都被抛诸脑后了。解放电影的导演们纷纷出走，赫蒂诺到了秘鲁，索拉纳斯到了巴黎。两人在流亡期间也继续从事电影创作。

1976年，军方再次掌握政权，并对反对派发动了残酷的镇压。几年之间，两万多人失踪，其中大部分都是被行刑队处死的。电影生产几乎停滞。索诺制片厂（Sono Film studio）于1977年关闭，托雷·尼尔松也在流亡海外一年后去世。直到1980年代中期，阿根廷电影才走出军政府的阴影而重振旗鼓。

智利新电影 智利的政治电影沿着与巴西、阿根廷相似的样式发展。在1960年代，一种极具活力的批判电影崛起于充满敌意的政治环境里。这种电影也曾与一个自由主义的开放政府结盟，直到1970年代这个政府被一场政变赶下台，取而代之的是一个强权军人政府。

智利的电影文化在1960年代期间得到长足的发展，当时的智利大学创立了一所国家电影资料馆，并且设立了一个实验电影系。约里斯·伊文思就曾访问并教学。1962年，比尼亚德尔马（Viña del Mar）创办了一个电影节。1967年，电影节主办了拉美大陆的第一次拉丁美洲电影制作者会议。其他媒介的艺术家也在共产党诗人巴勃罗·聂鲁达（Pablo Neruda）的率领下，开始鼓动社会变革。

1967年以前，智利的电影制作都是极小规模的，这时温和的爱德华多·弗雷（Eduardo Frei）政府开始给电影工业提供一些支持。一些年轻的导演迅速崭露头角。拉乌尔·鲁伊斯（Raoul Ruiz）的《三只悲哀的老虎》（*Tres tristes tigres*，1968），以一种散漫随意而又奇异的视角，表现一群整日泡在酒吧，对政治漠不关心的中产阶级知识分子。阿尔多·弗朗西亚（Aldo Francia）的《瓦尔帕莱索，我的爱》（*Valparaiso mi amor*，1969）讲述了一名年轻女孩迫于贫困而被迫卖淫的经历。米格尔·里廷（Miguel Littín）的《纳胡尔托罗的豺狼》（*El chacal de Nahueltoro*，1969）通过对一个凶手一生的调查，从他所处的社会环境来剖析他的犯罪原因。

智利的政治处境与阿根廷的解放电影所面对的情况相似，然而智利电影在对通俗故事片和艺术电影技巧的混合方面却更接近于古巴电影作品。《纳胡尔托罗的豺狼》里的闪回让人联想到欧洲艺术电影。《瓦尔帕莱索，我的爱》依靠直接的现实主义，然而《三只悲哀的老虎》却运用超现实主义的影像以破除媚俗情节剧的惯例（图23.22）。

这些导演大多数都支持马克思主义者萨尔瓦多·阿连德及其领导的人民团结联盟。正如《燃火的时刻》一样，一些政治团体在政治聚会和工会大厅放映《纳胡尔托罗的豺狼》（图23.23）。1970年，阿连德在大选中险胜，他进而推进经济社会化，将铜矿与其他重要工业实行国有化。美国马上开始了暗中推翻这个政府的努力，并制定了一套反对智利的"隐形封锁"计划。与此同时，阿连德面对着党

图23.22 鲁伊斯《三只悲哀的老虎》中，一个神秘的切出镜头展示了一个摆满了酒的酒吧间。

图23.23 《纳胡尔托罗的豺狼》中的处决场景：这部电影根据一个真实案件改编，在选战中被用于反对不肯赦免杀手的总统。

内激进分子的批评，这些激进分子要求加快改革的步伐。

在阿连德选举获胜之后，年轻的电影制作者中最为激进的分子米格尔·里廷，发布了一份呼应埃斯皮诺萨的不完美电影和索拉纳斯－赫蒂诺的第三电影理想的宣言书，宣称"人民是行动始发者和最终意义上的真正创造者；而电影制作者则是他们的传达工具"[1]。里廷成为"智利电影"（Chile Films）——一个制作了若干纪录片的政府机构——的头目。他希望以解放电影所鼓吹的方式创建一个可以在上映影片时展开讨论的放映网络。

里廷在"智利电影"待了还不到一年。就在此时，电影工业面临着日益严重的经济问题。作为美国联合抵制阿连德政府的一部分，美国电影出口协会下属的公司中断了电影拷贝的运送，并要求预付租金。很快，拉美大陆最喜欢电影的智利观众，就只能在来自欧洲和苏联集团国家的电影中进行选择。

[1] "Film Makers and the Popular Government: Political Manifesto", in Michael Chanan, ed., *Chilean Cinema* (London: British Film Institute, 1974), p. 84.

阿连德执政后，新电影的导演们奉献了更为激进的影片。埃尔维奥·索托（Helvio Soto）的《选票和枪杆子》（*Voto más fusil*, 1970）表现三代智利左翼人士在晚宴上聚集并反思他们的立场，弗朗西亚的《仅仅祈祷无济于事》（*Ya no basta con rezar*, 1971）力促智利的天主教徒投入政治活动。鲁伊斯也拍了一些影片，其中大多以讽刺的态度嘲弄官方政治。他的《流放地》（*La colonia penal*, 1971）表现了一个警察国家的侵犯性（图23.24，23.25）。

尽管面临着许多的经济困难，美国中央情报局企图颠覆阿连德政府，左派与右派的暴力冲突也愈演愈烈，阿连德仍在1973年3月获选连任。然而不久，在一场堪称20世纪拉丁美洲最为残暴的政变中，军方攫取了政权。数千智利人被杀害。阿连德也在军队轰炸总统府时丧生。

奥古斯托·皮诺切特·乌加特（Augusto Pinochet Ugarte）将军掌管政权后，宣布全国戒严。他解除宪法，遣散国会，宣布任何政党均为非法。军队捣毁了电影学校和电影制作中心，焚毁影片并捣毁设备。"智利电影"的工作人员不是被解雇就是遭到逮捕。

图23.24 （左）《流放地》中，一场原以为没有警察监视的采访……

图23.25 （右）……下一个镜头中，突然揭示了一个正在察看的官员。

大多数年轻的智利电影制作者逃亡海外。索托到了西班牙。在古巴，帕特里西奥·古斯曼（Patricio Guzmán）拍摄了一部关于阿连德执政时期的纪录片《智利之战》（Batalla de Chile，1973—1979）。在巴黎，里廷拍摄了《约束之地》（La Tierra Prometida，1973），这部影片象征性地阐释了更早的一场政变。鲁伊斯也定居巴黎，而且很快就拍摄了一些冷峻而诡奇的影片，如《流亡者们的对话》（Diálogos de exiliados，1974）。里廷又前往古巴和墨西哥工作，并且创作了一些歌颂拉丁美洲人民抗争历史的史诗片。总之，智利的电影制作者在他们的国土之外拍摄了几十部作品。然而，他们的流亡总是漫无归期。皮诺切特的独裁政权持续了16年之久。

在流亡中工作 整个拉丁美洲，1960年代的革命动荡在随后的十年里逐渐衰弱。1960年，大部分政府原属温和的民主政府，但到1973年，独裁者已经统治了大多数国家。没有其他任何国家在古巴的带动下开创出一场革命。实际上，古巴也显示了苏联卫星国的集权统治特征。

随着强权政权的掌权，电影制作者纷纷出走到欧洲、墨西哥和古巴。罗沙在刚果人民共和国拍摄了《七首雄狮》（Der Leone have sept cabeças，1970），他称这部影片是"关于1960年代电影的一个公报"，是同爱森斯坦、布莱希特和戈达尔的一次对话。[1]格拉在回到他的祖国莫桑比克之后，又协助这个马克思主义政府成立了一个电影学院并拍摄纪录片。

其他流亡者视自己为索拉纳斯与赫蒂诺意义上的"游击队"电影鼓吹者，工作方式相对接近于他们的目标。其中最著名的例子就是玻利维亚的豪尔赫·圣希内斯（Jorge Sanjinés）。1960年代初，圣希内斯创立了一所电影学校和一个电影俱乐部，同时拍摄了一些具有煽动性的短片。他还与朋友一道拍摄了一些长片，其中最为出色的是《秃鹰之血》（Yawar mallku，1969）。这部电影抨击了美国和平队（American Peace Corps）及其在印第安人社区强制推行的生育控制政策。本片的首映引发了一场街头示威活动，可以说，这部影片在玻利维亚驱逐和平队的事件上起到了巨大作用。

1971年的一场法西斯政变迫使圣希内斯流亡国外，在此期间他完成了《人民的勇气》（El Coraje del pueblo，1971）。这部影片把一些实录的照片、幸存者的证词和搬演的段落混合到一起，揭露了玻利维亚政府在1967年对罢工矿工的屠杀。此时被当局禁止返回玻利维亚的圣希内斯，与他的"乌卡茂小

〔1〕 引自Sylvie Pierre, *Glauber Rocha* (Paris: Cahiers du Cinéma, 1987), p. 180。

组"（Ukamau Group）在秘鲁拍摄了《首要的敌人》（*Jatun auka*, 1971）一片。这部影片在切·格瓦拉鼓动地方农民的时代，描述了游击战的问题。《滚出这里！》（*Get Out of Here!*, 1976）则把厄瓜多尔部落社区的传教士视为美帝国主义策略的传播者。

虽然圣希内斯的《秃鹰之血》与此阶段其他的战斗电影制作相似，但他流亡期间的影片也创造了更为新颖独特的美学。他鼓励非职业演员演出他们自己的经验，把电影视为集体努力的结果——这一思想符合第三电影和不完美电影的宣言。乌卡茂小组摒弃围绕个体来结构情节，从而塑造了让人想到1920年代苏联电影的群众英雄。但他们采用远景镜头和长镜头，而不是蒙太奇技巧，正如圣希内斯所解释的：

> 在《首要的敌人》中，从举行公审广场上的拥挤人群立即跳切到刺客的特写，并不符合我们的目标，因为直接切换到特写镜头总能制造出惊奇的效果，这和我们想在接下来的一系列镜头中表达的意义相违背。我们试图借助表现群众集体参与的内在力量而促动观众的积极参与。[1]

这种段落镜头被用于战后欧洲电影，是为了捕捉瞬息万变的心理状态（参见本书第20章"形式与风格趋向"一节），然而，在智利电影这里，它却象征了被压迫群体的一种团结的状态（图23.26）。在政治使命感和形式探索精神的引导下，由圣希内

[1] Jorge Sanjinés and the Ukamau Group, *Theory and Practice of a Cinema with the People*, trans. Richard Schaaf (Willimantic, CT: Curbstone, 1989), p. 43.

斯和乌卡茂小组所实践的流亡者游击队电影，把拉丁美洲革命电影的传统带进了1970年代。

黑非洲电影

在1970年代中期，战争电影的制作在拉丁美洲逐渐消退，但在非洲开始发展起来。黑非洲殖民地在1960年代初赢得了独立。十年后，大多数主要国家制作出了至少一部长片。值得注意的是，在这个遭受两个旷日持久的战争、四十次政变和起义，以及几次毁灭性干旱和饥荒的地区，竟然出现了很多电影。

尽管如此，大多数非洲国家都缺乏资金、设备以及建立一个电影工业的基础设施。区域性电影发行被欧洲和美国利益团体控制，它们把廉价电影倾销到这一市场。埃及、印度和香港出品的电影主宰着这里的影院。此外，个别国家的观众群体常常太小，不足以支持任何状况的民族电影工业。

非洲电影制作者因此开始寻求合作。突尼斯的迦太基于1966年创立了一个两年一度的电影节，另一个两年一度的电影节是布基纳法索的泛非电影和电视节（FESPACO）。一个非洲电影协会——泛非电影人联合会（Fédération Pan-Africaine des Cinéastes，

图23.26 《首要的敌人》中，长镜头所表现的人民审判。

简称FEPACI）——也在1970年成立，目的是促进信息交流，并帮助游说政府支持电影制作。

塞内加尔、科特迪瓦和其他几个讲法语的国家是黑非洲电影最早且最具实力的来源。它们大多位于非洲工业最发达的国家之列，其电影制作亦受益于法国合作部的贡献。从1963年到1980年，该部门既提供资金也提供制作设施，最终协助非洲制作了一百多部影片。美中不足的是，这些电影只流传于各个文化中心，而不是在商业影院上映，所以大多数作品都没有被更广泛的观众看到。

第一代的非洲本土电影制作者包括保兰·维埃拉（Paulin Vieyra）和小说家奥斯曼·森贝内（Ousmane Sembene；两人都来自塞内加尔）、梅德·翁多（Med Hondo；毛里塔尼亚）、德西雷·埃卡雷（Désiré Ecaré；象牙海岸）、奥马鲁·甘达（Oumarou Ganda；尼日尔）。他们的同代人萨拉·马尔多罗（Sarah Maldoror；来自瓜德罗普）曾在不同的非洲国家工作。他们很多人都是左派艺术家：森贝内是一个曾在莫斯科学习电影制作的共产党员；马尔多罗也曾在莫斯科接受训练，她是安哥拉革命领导人的妻子。

几位导演始于拍摄描绘流亡生活的短片。维埃拉的《塞纳河畔的非洲》（*Afrique sur Seine*，1955）是他在法国高等电影研究学院（IDHEC）学习时拍摄的，描画了留学巴黎的非洲学生的日常生活，体现出意大利新现实主义的影响。森贝内的《黑女孩》（*La Noire de...*，1966）表现了一个被带到法国当厨房女佣的女性的痛苦。埃卡雷的《献给一位流亡者的协奏曲》（*Concerto pour un exil*，1967）和《走吧，法国！》（*À nous deux, France*，1970）对模仿法国生活方式的已被同化的非洲人进行了讽刺性的展现（图23.27）。

一些导演也把新殖民主义转化成为一个主题。奥斯曼·森贝内的《马车夫》（*Borom Sarret*，1963）通常被视为第一部本土的黑非洲电影，对一位达喀尔马车夫一天生活进行了伤感动人的揭示。森贝内在准纪录片的风格中使用画外音的内心独白，表明独立并没有减轻非洲的贫困和痛苦。《汇款单》（*Mandabi*，1968）是一部关于文化转型的粗粝喜剧。《阳痿的诅咒》（*Xala*，1974）以布努埃尔的方式猛烈抨击新殖民主义精英，他们非但没有代表大众，反而剥削他们（图23.28）。

图23.27 《走吧，法国！》中，被同化的非洲人在跳舞，显然无视同胞们的生活条件。

图23.28 《阳痿的诅咒》中，一个携带公文包的商人恳求一个"神医"恢复他的性能力。

图23.29 《桑比赞加》：主人公的丈夫被警察抓走。就像很多第三世界的电影制作者一样，马尔多罗使用长焦镜头和手持摄影机，以提示这是在纪实。

得了统治权，它迅即制作了一些回顾战争并号召人民支持新政权的电影。其他接受了社会主义政府的非洲国家，如莫桑比克和埃塞俄比亚，也制作了谴责它们的殖民主义历史的电影。

在1970年代，非洲的电影制作者还试图回归他们的文化本源。正如第三世界的其他地方一样，本土文化早已被西方的电影掩盖或歪曲。塞巴斯蒂安·坎巴（Sebastien Kamba）的《联合的代价》（*La Ranon d'une alliance*，刚果，1973年）追溯欧洲人到来之前部落对抗的影响。海尔·格里玛（Haile Gerima）的《收获3000年》（*Mirt Sost Shi Amit*，埃塞俄比亚，1975）描述了农民推翻封建土地制度的努力。

对殖民政权的批评也形成了非洲电影的一个基础。森贝内的《雷神》（*Emitai*，1972）描绘了第二次世界大战中法国士兵和本土部落的冲突。安哥拉的反殖民起义在马尔多罗的《桑比赞加》（*Sambizanga*，1972）得到戏剧化呈现，此片描绘了一个革命领袖的囚禁生活和他的妻子解救他的斗争（图23.29）。安哥拉的马克思主义派别在1975年赢

回归本源趋向中最有名的影片是森贝内的《局外人》（*Ceddo*，1977）。这部影片表现了伊斯兰教、基督教和土著人部落传统之间的冲突。该片在优雅庄重地展开绑架一位公主的剧情时，偶尔向前切到未来的塞加内尔（图23.30）。

《局外人》体现了非洲电影的另一特点。许多导演相信口头叙事是非洲文化的一个重要组成部

图23.30 《局外人》中，一个当代的天主教仪式打断了这个17世纪的故事，揭示出主教的权杖是某个部落的权杖。

图23.31 《黑女孩》：殖民地的陈词滥调受到一个黑人女仆内心独白的挑战。

图23.32 《土狼之旅》中女主人公的性行为与海洋波涛的跃动相并置。

分，都在努力将这一传统的主题、情节和技巧转化为电影的术语。例如，森贝内自觉采用了传统说书人（griot）的角色。

> 通常情况下，工人和农民没有时间仔细考虑他们生活的细节：他们经历这些细节，而没有时间牵挂它们。然而，电影制作者能够把一个又另一个细节连接起来形成一个故事。在我们的时代中，不再有传统的说书人，我认为电影制作者可以取而代之。[1]

森贝内所使用的几种人物类型（贫民、骗子）和几种主题（魔法、财富的突然转移）都源自民间故事的传统。在《局外人》中，传奇般的情节和说书人评论的出现，都表明这部电影是口述传统的一个当代修订版。

森贝内的说书人观念相关联的是，他在声轨中自由地呈现评论。他自己的声音在《马车夫》中占有主导地位，他直接向观众讲述角色的希望和失望。《黑女孩》有一个非同凡响的场景，不识字的仆人收到了来自她母亲的信。她的法国雇主关注礼仪，开始为她写一封回信。我们看到丈夫写了一封乏味的信，同时听到了她抗议的内心独白（图23.31）。森贝内的电影同时运用法语和沃洛夫语，强化了现代与传统的冲突。

森贝内的风格仍然比其他非洲电影制作者更接近主流的现实主义。贾布里勒·迪奥普·曼贝提（Djibril Diop Mambéty）的《土狼之旅》（*Touki Bouki*，塞内加尔，1973）是这一时期最先锋的非洲电影，吸取了非洲的民间故事，同时借鉴欧洲现代主义电影技巧（图23.32）。同样实验探索的电影制作者是梅德·翁多，他在流亡巴黎时拍摄了他的大部分电影。他开始以接近于罗沙的一种超现实风格拍摄了《噢，太阳》（*Soeil O*，1970），描绘了一个失业的非洲人被横扫了亚洲、非洲和拉丁美洲的游击革命所深深迷住。《肮脏的黑鬼，你的邻人》（*Les Bicots-nègres, vos voisins*，1973）揭示了在法国的非洲

[1] 引自Noureddine Ghali, "An Interview with Sembene Ousmane", in John D. H. Downing, ed., *Film and Politics in the Third World* (New York: Autonomedia, 1987), p. 46。

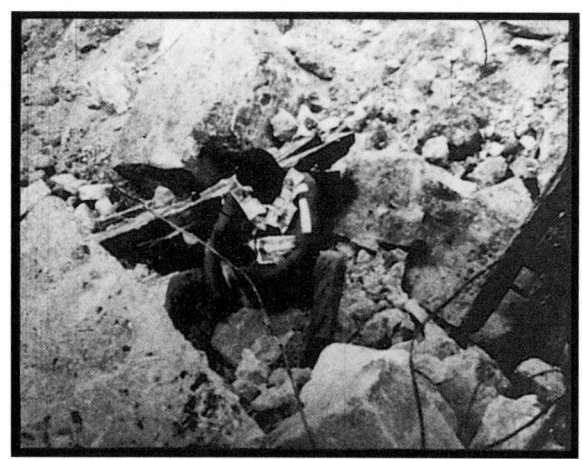

图23.33 《噢,太阳》中的主角听到枪声和尖叫声,他把身上的钱撕碎,然后烧了它们。

图23.34 《肮脏的黑鬼,你的邻人》中,一个叙述者把把西部片电影与对非洲的殖民联系到一起。

工人的生存状况。这两部影片都使用了与其他地方的现代主义政治电影类似的拼贴技巧,混合了纪录片、现实主义故事片、动画、图片蒙太奇和直接陈述(图23.33,23.34)。

翁多是非洲版第三电影最强力的倡导者之一。他宣称电影需要反映大众的政治斗争和传达文化上的差异。"一部阿拉伯或非洲电影的物理时间不同于一部西方电影……这是另一种呼吸模式的问题,是另一种故事讲述方式的问题。我们非洲人与时间一起生活,而西方人总是尾随于其后。"[1]翁多和他的同代人虽然很了解欧洲和美国电影的传统,但他们还是决定再现自己文化的重要层面,在整个1970年代,他们始终坚持着一种独特的非洲式的政治电影制作。

中国:电影与"无产阶级文化大革命"

中华人民共和国的"革命电影"与其他第三世界国家的电影截然不同。同古巴一样,共产党政府领导着电影制作。然而,古巴电影艺术与工业学院(ICAIC)鼓励进行实验,中国则选取了一种较模式化的革命电影观念。

1949年革命成功之后,中华人民共和国的电影制作就如战后苏联一样,在严格管理和相对宽松之间摆荡(参见第18章)。1960年代初期,电影制作者有了较大的自由创作空间,然而到了1966年,电影政策发生了巨大变化。

1966年,毛泽东宣布"伟大的无产阶级文化大革命"开始,"文革"主导了未来十年的中国社会。

红卫兵运动很快就迫使中学和大学关门。毛泽东思想主宰着所有的辩论。此时的书店里也几乎只有毛的著作。一个选本《毛主席语录》,即"红宝书",被印刷超过10亿本。红卫兵贯彻着他的策略,红宝书因而极其流行。

毛泽东认为,农民才是革命的理想群体。因此,

[1] Abid Med Hondo, "The Cinema of Exile", in John D. H. Downing, ed., *Film and Politics in the Third World* (New York: Autonomedia, 1987), p. 71.

成千上万的城市居民被送到农村从事体力劳动,接受"再教育"。

"文化大革命"期间,所有文艺活动都受到监控。江青是后来被称为"四人帮"的一个高级领导人团伙的成员,负责管理文化事务,她监督着电影创作。所有外国影片以及1966年以前的中国电影都被禁,1966至1969年间没有一部新中国的长片被发行。虽然一般民众还是去电影院看电影,但他们看到的只有"新闻简报"。

江青和一些文艺界人士试图在故事电影制作中找到一种意识形态上可以接受的方法。他们推出了一种名为"革命样板戏"的电影类型。这种电影是舞台作品的翻版,将现代京剧(京剧是毛泽东最喜欢的艺术形式之一)、较为传统的芭蕾与革命军事题材融合在一起。"革命样板戏"是1970至1972年间中国制作的电影的仅有形态,而且总共只有七部得以发行。这种革命样板戏电影不断进行放映。

样板戏电影中最著名的一部是《红色娘子军》(潘文展、傅杰执导,1971)。该片是对1964年一部芭蕾舞剧的电影记录,而后者本身也是改编自谢晋1961年的一部同名电影(参见本书第18章"传统和毛泽东思想的结合"一节)。这部芭蕾舞剧由几位作曲家集体配乐,描述了1930年代中国内战期间一支女子革命小分队的真实故事。影片没有对白,而且剧情和动作也很简单,易于让农民观众理解接受。《红色娘子军》中的人物代表了苏联与中国共产党小说里常见的人物形态:凶残成性的地主、虔诚的毛泽东思想领导者,以及一个急于复仇但仍须学习党的纪律的女主角。影片摒弃了心理上的发展,集中描绘为最后的战役高潮戏做准备的女战士们专心致志的训练情景。演员们穿着传统的芭蕾舞鞋,挥舞着长枪,踮起脚尖跳舞,摆出进攻射击的姿态(图23.35,23.36)。中国的电影制作者从未采用过直接电影的方法,更愿采用长期实践的摄影棚方法,让人想起1930年代的好莱坞。《红色娘子军》中,表演就像是拍摄于一个剧场舞台上,使用了人造的大树和幕布。

1973年,其他形态的长片也开始制作。所有的影片都强调政治主题,都用固定的角色演绎毛泽东

图23.35 《红色娘子军》中,战士的演练结合了传统芭蕾和毛泽东军事思想。

图23.36 女主人公在枪杀曾经毒打她的恶霸地主之前,做出胜利的姿势。

思想。《决裂》(李文化,1975)是一部关于一所农业大学的极具戏剧性的影片,极好地图解了毛泽东的思想。毛泽东曾指出,年轻人是他的"革命接班人",他认为大学不应该采取严格的入学规定,因为这样做会把农民与工人排除在外。

在《决裂》中,龙校长遵循毛泽东路线,受命接管一所大学,而这所大学原来的管理者不准没受过教育的农民和工人入学。龙校长审查求学的年轻人,同意一名热情的青年入学,只是因为他曾经做过工人。其他农民推荐一名革命前曾受一名地主欺凌而现在已是一个稻田专家的女子入学。当龙校长问她是否识字时,她写下了"毛主席是我们的大救星"这样的字。充满胜利喜悦的音乐于是雄壮地响起,她随即也就被批准入学。龙校长接着还说服其他保守的管理者接受这一政策。

"文化大革命"在1970年代持续,"四人帮"继续推行着相关政策。1976年9月毛泽东逝世后,曾在1973年复出的邓小平又一次复出。1976年10月,"四人帮"被逮捕,几年后被定罪。

"文化大革命"拖累了中国。整整一代人错过了接受教育的机会,工业发展停滞不前。电影业也是同样的情况,"文化大革命"造成了"失去的十年"。直到1970年代末,才开始逐渐恢复(参见第26章)。

1970年代中期以后,虽然政治行动派的电影仍在继续制作,但激进的第三世界主义已经衰退。在拉丁美洲,叛乱团体被击败。大众不再被动员,军事政权对民众实施恐怖统治。右翼团体迫使巴西新电影的一些导演、玻利维亚圣希内斯,以及智利和阿根廷的电影制作者走上了流亡之路。在非洲,大多数国家陷入独裁政党或独裁者统治的新殖民主义状态。第三世界主义往往帮助形成了一个新的资产阶级,正如在森贝内和他的非洲同行的电影中所指出的那样。

阿拉伯石油生产国家在1973年提升石油价格,致使绝大多数第三世界的经济摇摇欲坠。不发达国家开始积累债务,这将成为它们下一个世纪的困扰。经过十年的革命洗礼,大多数第三世界国家仍然是由与西方大国或苏联集团合作的商界领袖和军事人物统治的贫穷农业国。

第一世界和第二世界的政治电影制作

然而,革命电影制作并没有局限于第三世界。它在发达国家也有着相应的发展。正如我们已经看到,许多欧洲和亚洲的新浪潮,比如德国青年电影和日本新浪潮,都具有批判性或左翼倾向。1960年代,革命的议程到处兴起,第一世界和第二世界的电影也对其形成发挥了作用。

东欧与苏联

布拉格之春及其影响 苏联集团中第一次重要的政治骚动发生在捷克斯洛伐克。经过了许多内部斗争之后,革新派亚历山大·杜布切克(Alexander Dubcek)于1968年1月掌控了捷克共产党。杜布切克鼓励论争,甚至提出了多党执政制度的可能性。到了6月底,改革的呼声已经甚嚣尘上。六十多位科学家、艺术家和学者签名发起了一个"两千字宣言",呼吁工人自我管理,要求批评党的权力,拒绝老式的共产主义路线。

"布拉格之春"对文化产生了巨大的影响。电影导演扬·涅梅茨说:"在最近的几个星期里,我被一种狂喜和解放的感觉攫住了——甚至有点疯

狂——再没有什么事情可以阻挡我了。"[1] 1967年被禁映的影片已能够上映，新浪潮的导演们也感觉到可以自由地进行实验。

然而，这种欢欣鼓舞的感觉转瞬即逝。1968年8月20日，苏联命令50万华沙条约集团军队侵入了捷克斯洛伐克。政府官员被戴上手铐押往莫斯科。在苏联的支持下，保守派终止了改革的进程。1969年春天，杜布切克的继任者古斯塔夫·胡萨克（Gustav Husák）推行了"正常化"政策——取消1968年的改革并惩处那些叛逆分子。在此高压政策之下，成千上万的知识分子和艺术家被禁止写作、表演或教学。在两年的时间里，有近20多万捷克人移民国外。

官方禁演了所有流露出布拉格之春社会批判精神的影片。其中一个令人震惊的例子就是伊日·门策尔的《失翼灵雀》（Skrivánci na niti）。此时的门策尔已经通过《严密监视的列车》（1966）和《反复无常的夏天》（1967；参见本书第20章"东欧的新浪潮"一节）两部影片赢得了国际声誉。《失翼灵雀》的时代背景是1948年，影片片名反讽地告诉我们，工人阶级已在捷克斯洛伐克掌权，专家、知识分子和侍者现在则在垃圾堆里捡拾破烂。门策尔以其特有的尖酸风格，混合了喜剧、浪漫爱情和讽刺。影片开始的场景中，男女主角正在为一部搬演的新闻片拍摄忠诚的社会主义工人，招摇的海报和旗帜遮挡着他们身后的垃圾场（彩图23.1）。《失翼灵雀》于1969年摄制完毕，却被禁止发行，并被指控"歧视工人阶级"，这使得门策尔有五年时间不能拍片。

捷克的"正常化"也使得国家电影工业发生了变化。电影小组制作体系被废除，集中管理被恢复。一个制片厂的头目被关进监狱。新政府要求政治题材必须以一种肯定的、英雄化的——亦即回归社会主义现实主义——方式进行处理。不出所料，官方指责新浪潮的探索性和"悲观主义"。1973年，四部先前发行的新浪潮影片，包括《消防队员舞会》和《宴会与客人》，被禁止上映。

这场冲击摧毁了捷克新浪潮。许多优秀的导演只能远走他乡。米洛斯·福尔曼早已计划离开，但扬·涅梅茨、伊万·帕瑟、扬·卡达尔以及其他一些人是被迫出走。留在国内的一些新浪潮电影制作者大多也被禁止工作到1970年代中期。比如，曾经执导《不同的事》（1963）、《雏菊》（1966）的薇拉·希季洛娃，在设法拍出了现代主义幻想电影《天堂禁果》（Ovoce stromu rajských jíme, 1969）之后，遭到新的冷遇。接下来的六年里，她不断提交剧本和寻找项目，但都被拒斥拖延，她也被禁止参加国外的电影节。她最后被定性为"精英分子"和"不受约束"。[2] 直到希季洛娃给总统胡萨克写了一封关于官员有非法行为和性别歧视的信件后，她才被允许在1976年重执导筒。

在几个月中，民主改革似乎改变了捷克社会，但入侵行动却将后来被称为"勃列日涅夫主义"的政策付诸实践，根据这一政策，苏联将会入侵任何有异议迹象的卫星国。布拉格叛乱表明，自由讨论可能会导致危险的政治动荡，大多数共产党政权从1960年代中期的自由化中后退。1968年的布拉格之

[1] 引自Tomas Mottl, "Interview with Jan Nemec", in *The Banned and the Beautiful: A Survey of Czech Filmmaking, 1963—1990* (New York: Public Theatre, 15 June-5 July 1 990), p. 46.

[2] Vera Chytilová, "I Want to Work", *Index on Censorship* 5, no. 2 (summer 1976): 17—20.

春警告东欧艺术家,另一次解冻已经结束。

同样的解冻也发生在南斯拉夫。在萨格勒布,知识分子发动了对1960年代初以来的苏联式共产主义的批评。这些人道主义的马克思主义者,就像西方的左翼分子一样,宣布他们反对任何"摧残人类,限制人类发展,并强加给他们简单、容易预测、沉闷、刻板的行为模式"[1]的社会机制。在同一时期,南斯拉夫共产党中央委员会要求进行经济改革。在1968年春的事件中,学生们占领了贝尔格莱德大学。铁托介入,镇压了罢工,政府的打击力度大大增强。到1972年,新兴的克罗地亚民族主义运动激怒了政府,政府逮捕、审判并清除了一些持不同政见者。

1960年代末的南斯拉夫电影文化与西欧极为相似。南斯拉夫新电影直言不讳的政治和情色内容,激怒了一些保守派团体。日卡·帕夫洛维奇(Zika Pavlovic)的《埋伏》(*Zaseda*,1969)和克尔斯托·帕皮奇(Krsto Papic)的《手铐》(*Lisice*,1969)看到了过去的斯大林主义遗留于现在的痕迹,而亚历山大·彼得罗维奇的《大师和玛格丽特》(*Maestro e Margherita*,1972)则把当前对电影的攻击与斯大林主义进行了比照。1970年的萨格勒布电影节还以"性爱作为通达新人道主义的努力方向"为主题。随着1968年以后政治压力的加大,官方批评家指责这些电影宣扬"失败主义"和"虚无主义",为它们贴上了"黑暗电影"(black films)的标签。

杜尚·马卡维耶夫创作了这一时期引起最大非议的黑暗电影《有机体的秘密》(*W.R.-Misterije organizma*,1971)。与他的早期作品一样,这部影片把新闻片素材、老故事片片段同一个故事杂糅在一起,同样集中而鲜明地讨论着性的问题。精神分析学家和激进性学家威廉·赖希(Wilhelm Reich)的传记与表现美国当前性爱行为的直接电影片段、中国革命的新闻片,以及一个相信"没有自由之爱的共产主义就是在墓园中守灵"的南斯拉夫女人米莱娜的怪诞故事,都混合在一起。《有机体的秘密》集中体现一种反文化的态度,其近乎狂暴的并置手法尤其引人注目(图23.37,23.38)。通过暗示性爱自由能够使马克思主义复苏,马卡维耶夫对某些假正经行为给予了迎头痛击。

1970年代初期,南斯拉夫政府禁止发行《有机体的秘密》《大师和玛格丽特》以及其他一些黑暗电影。曾以《快乐的吉卜赛人》(1967)一片而赢得国际声誉的彼得罗维奇,也被迫失去他在电影学院的职位。政府还驱逐了马卡维耶夫和帕夫洛维奇;马卡维耶夫从此成为东欧流亡导演队伍中的一员。

波兰电影也经历类似于捷克斯洛伐克那样的政府镇压,但它恢复的过程更容易。1968年春天,波兰政府也在讨论经济改革的需要。5月,华沙大学的起义被镇压。电影创作小组这个从1950年代中期开始施行的制度,被一个集中化的组织取代。一些备受崇敬的人物,如亚历山大·福特(Aleksander Ford),被从他们的监管职位上替换了下来。

然而,经过1970年代初工人的几次罢工,瓦迪斯瓦夫·哥穆尔卡失去了控制权,并被更具妥协性的领导所取代。自由的气氛重新激活了波兰电影。1972年,电影制作小组再次重组,电影制作者也有了比先前更大的控制权。一种从文学改编的电影赢得了观众的青睐,同时也巩固了制作小组。安杰伊·瓦依达以《战后的大地》(*Krajobraz po bitwie*,

[1] Mihailo Marcovic, quoted in Gale Stokes, ed., *From Stalinism to Pluralism: A Documentary History of Eastern Europe since 1945* (New York: Oxford University Press, 1991), p. 120.

图23.37　马卡维耶夫的《有机体的秘密》精心表现的冒犯无礼：在一部宣扬斯大林个人崇拜的故事片中，这位领袖宣称苏联将实现列宁的遗愿。接下来的镜头是……

图23.38　……一个病人在接受电击治疗。

1970）、《婚礼》（*Wesele*，1972）和《应许之地》（*Ziemia obiecana*，1975）重回波兰影坛的中心地位。几个新的人才出现，最著名是克日什托夫·扎努西（Krzysztof Zanussi），他曾经是一名物理学生，在《水晶的结构》（*Struktura kryształu*，1969）、《灵性之光》（*Iluminacja*，1972）和《平衡》（*Bilans kwartalny*，1974）中，他把所受的科学训练的影响带到了这些当代剧情片中。

其他的东欧电影在苏联入侵之后的时代获得繁荣发展。罗马尼亚与苏联仅有松散的联系，1960年代末也有一定程度的自由化。更多的探索被允许，并在1970年代初形成分散化的制片小组。1968年，保加利亚政府也建立了一个制作小组体系，三年后，在电影行业中形成了新的管理系统。保加利亚最著名的电影是托多尔·迪诺夫（Todor Dinov）和赫里斯托·赫里斯托夫（Hristo Hristov）的《圣障》（*Ikonostasat*，1969），这部影片在涉及民间和宗教艺术方面有点像是回应了塔尔科夫斯基的《安德烈·卢布廖夫》（图23.39）。1971年之后，保加利亚电影经历了一次复兴，有若干部电影赢得了国际上的认可。

然而，匈牙利却在布拉格之春的余波之后走到了东欧电影的前列。1960年代末启动的经济改革始终保持稳定，分散型计划和混合型经济直到1970年代中期仍然运行良好。政治批判电影在匈牙利得到持续发展，四个制片小组每个每年推出大约五部影片。因为这些导演，比如米克洛什·扬索、玛尔塔·梅萨罗什（Márta Mészáros）、伊什特万·绍博，都更接近于西方电影潮流，故将在本章稍后进行讨论。

图23.39　《圣障》：圣像画家和他的作品。

苏联的异见和停滞　苏联虽然并没出现"莫斯科之春",但1960年代初期也滋生了一个类似的青年运动。学生们审视了共产党的历史,并讨论了党的表现。自由主义人士和宗教界人士纷纷成立持不同政见和支持民主的组织。作家们传阅"地下出版"(samizdat)的文章和书籍。当苏联的坦克涌进捷克斯洛伐克时,反对者们也聚集在红场上抗议。

面对经济的下滑,以及与中国的冲突,党的书记勃列日涅夫寻求机会与西方缓和,同时在国内严厉地处置异议者。基督徒和知识分子被投入监狱或精神病院。物理学家安德烈·萨哈罗夫(Andrei Sakharov)的人权委员会被秘密警察有步骤地破坏。1970年,亚历山大·索尔仁尼琴(Aleksandr Solzhenitsyn)获得了诺贝尔文学奖,但是当他的小说《古拉格群岛》(The Gulag Archipelago, 1973)揭示了斯大林集中营的惨状后,他被驱逐出境,并被禁止回国(他在1976年搬到佛蒙特,并在1994年终于回到俄罗斯)。

在电影方面,此时长片的平均产量为每年130部。但是,这股新的寒流要求回到社会主义现实主义——此时已被称为"教育的现实主义"(pedagogical realism)——的路子上来。斗志昂扬的工厂工人和二战英雄重回银幕。新浪潮中一些相对离经叛道的导演,如瓦西里·舒克申,拍摄了工艺精良的文学改编片。在1960年代末,安德烈·孔恰洛夫斯基曾提议拍摄一部描写切·格瓦拉的电影,但他最终也转向安全题材,如改编自伊万·屠格涅夫作品的《贵族之家》(A Nest of Gentry, 1969)。

然而,在一些地方上的加盟共和国,强烈的反俄民族主义创造出一种"诗电影"(poetic cinema)。亚历山大·杜甫仁科的农民抒情风格为电影制作者提供了一个久远的先例(参见本书第6章"新一代:蒙太奇电影制作者"一节),谢尔盖·帕拉杰诺夫的《被遗忘的祖先的阴影》(1965)又一次开启了对民间传说题材的个人化处理的途径。格奥尔基·申格拉亚(Georgy Shengelaya)的《皮罗斯马尼》(Pirosmani, 1969)运用艺术家传记的类型来处理一个民间画家的题材,这样的题材既可灌注正统的国家主义思想,也可以通过抽象的镜头设计来进行实验性探索(彩图23.2)。类似的努力还体现在乌克兰导演尤里·伊利延科(Yuri Ilyenko)的《黑斑白鸟》(The White Bird Marked with Black, 1972)以及格鲁吉亚导演奥塔尔·约谢利阿尼(Otar Iosseliani)的《田园牧歌》(Pastorale, 1977)等影片中。

另外两位与这一诗电影倾向有密切关系的导演成为苏联新电影的核心人物。塔尔科夫斯基在1966年遭到压制的《安德烈·卢布廖夫》,于1969年在巴黎首映。在国外广受好评之后,苏联国内解禁了它。这时,塔尔科夫斯基已经完成他的第三部长片《飞向太空》(Solaris, 1972),这部影片被广泛地认为是俄国对《2001:太空漫游》的回应(参见本书第25章"苏联:最后的解冻"一节)。影片中对男主角的错觉做了暧昧性的表现,这是借助于太空漫游这一新题材而呈现塔尔科夫斯基一以贯之的典型的神秘沉思风格:在水中缠绕盘旋的海草、没有尽头的道路,以及令人敬畏的终场画面(图23.40)。塔尔科夫斯基试图尽量避免意识形态信息的传达:"影像并没有导演所要表达的特定意义,而只是折射着整体世界的一滴水珠。"[1]

塔尔科夫斯基的艺术世界在他的《镜子》(The Mirror, 1975)中达到了一种登峰造极的地步。这

[1] Andrei Tarkovsky, *Sculpting in Time: Reflections on the Cinema*, trans. Kitty Hunter-Blair (London: Faber, 1989), p.110.

图23.40 《飞向太空》中,当男主角向父亲跪下时,摄影机慢慢向后移,形成一个类似上帝俯瞰众生的视角。

部极富诗意的影片混合着童年记忆、纪录片素材和奇幻的影像。当塔尔科夫斯基的声音在画外念着他父亲的诗作时,摄影机在房间里缓慢移动,从一只舔着一摊牛奶的小猫,移向窗户旁的母亲,她流着眼泪看着外面的雨。还有一间在瓢泼大雨中失火的仓库,一个几乎被野外的狂风吹倒的男子,一个漂浮在空中的女子(图23.41)。当主流影片《爱情的奴隶》(Slave of Love,尼基塔·米哈尔科夫[Nikita Mikhalkov],1976)享受着世界性成功之时,苏联当局却宣布《镜子》晦涩难懂,因而只给它做了非常狭窄的无利可图的发行。

帕拉杰诺夫一直是苏联电影中个人化如何变得政治化的最生动的例子。在他的乌克兰长片《被遗忘的祖先的阴影》(参见本书第20章"苏联青年电影"一节)赢得国际性的成功之后,帕拉杰诺夫凭借这一新的声誉抗议当局对持不同政见者的处理。他因此在1968年被指控为"乌克兰国家主义"而遭到逮捕;获释后,他被调到亚美尼亚制片厂,在这里他完成了《石榴的颜色》(The Color of Pomegranates,1969)。尽管这部影片的剧本根据亚美尼亚诗人萨亚特·诺瓦(Sayat Nova)的一生改编而成,但影片的序幕却告诉我们本片不是常规的传记片。长镜头以严谨的正前取景的活人画方式拍摄人物、动物和其他物体(图23.42)。剪辑仅仅被用来连接这些镜头,或突然切入静态的肖像镜头。影片的场面调度力求表现出萨亚特·诺瓦诗意化的意象:浸湿的书本在屋顶上摊开晾晒,地毯在被洗涤时流着血,纷飞的鸡毛撒落在濒临死亡的诗人身上(图23.43)。虽然帕拉杰诺夫的风格迥异于塔尔科夫斯基,但这两位导演都共同地表现出在岁月流逝中对事物变迁的沉思。

《石榴的颜色》也许是苏联自1920年代末期以来最具震撼力的实验性影片。它很快就被束之高阁,尽管一个更短的删改版(也是目前能看到的)在1971年获得了有限的发行。因为被禁止拍片,帕拉杰诺夫进行了反击。他撰写了一本关于他和苏联电影问题的小册子。1974年1月,他被指控为同性

图23.41 《镜子》:记忆与幻想之谜。

图23.42 （左）《石榴的颜色》中，活人画般的镜头令人想起民间艺术。

图23.43 （右）《石榴的颜色》中，萨亚特·诺瓦逝世的镜头。

恋、倒卖失窃艺术品和"煽动自杀"，被判服苦役数年。

在苏联集团中，社会主义现实主义的创作方法要求艺术家必须为社会服务——或者更直接地说，要为共产党政权服务。东欧诸国的一些重要导演，如希季洛娃、扬索和马卡维耶夫，都坚信他们的视野与某些社会主义立场是一致的，即使那样的立场在当下不受欢迎。然而，塔尔科夫斯基与帕拉杰诺夫的诗电影，则表现出艺术家独立于集体所需之外的个人视野。因而，这种高度个人化的电影构成了对苏联正统观点的大胆挑战，同时，这也呼应了西方的潮流，即在个体自由想象中寻求政治解放。

西方的政治电影

"布拉格之春"这一年，即1968年，也标志着西方国家社会抗争的高潮。同第三世界及东欧的情况一样，年轻人扮演着重要的角色。

到1966年，越来越多的学生开始质疑权威并拒斥传统的美国价值观。反对正统苏式意识形态，提倡一种自发、自由的马克思主义且形式多样的"新左派"（New Left）运动，吸引了一些人的参与。在美国、英国、法国、日本、西德，甚至佛朗哥统治的西班牙，大学生是新左派的核心力量。青年政治的另一个元素可以被宽泛地称为反文化。它涉及一系列另类生活方式、自由流动的情欲、对摇滚乐的沉迷、公社生活的实验，以及以扩大潜意识的名义服用毒品。虽然一些反文化的波希米亚人认为自己是非政治的，很多人都觉得他们与新左派处于同一条战线上。

青年国际政治集中在几个议题上。其中的中心议题是美国在越南战争中的作用，其在1965年美国飞机开始轰炸北越之后进一步强化。"学生争取民主社会"（Students for a Democratic Society）之类的美国组织积极地反对战争。当年轻人拒绝征兵草案，积极分子封锁了征兵中心之时，这种反对就由抗议演变成了强硬的抵制。在1967至1969年之间，抵抗变成了冲突，激进分子占领了建筑物，并在街头上与警察战斗。

此时，越南问题已经成为争取社会变革的一种更宽泛力量的一部分。整个第三世界，学生运动发起了对第二次世界大战后资本主义社会的批判。大学被当成社会控制的机器，粗制滥造着行为乖巧的经理人和技术员。全世界的学生都在抗议拥挤的班级、贫乏的设施、非个人化的教学以及不相干的项目。伯克利1965年的言论自由运动成为全世界校园反叛的一个典范。

越南战争、传统左翼政党的弱点、以消费为基础的西方经济，以及新殖民主义的幽灵，都引导着学生质疑他们的文化。很多人谴责西方社会形成了一种非自然的"正常"生活，抑制了迈向自由和

自我管理的冲动。认为法西斯主义起源于性压抑的威廉·赖希和抨击"单向度社会"的非理性的哲学家赫伯特·马尔库塞（Herbert Marcuse），把1960年代的一代人引向了一种广泛的社会批判。易比士（Yippies）和其他反文化群体以不那么理论化的术语攻击美国是"亚美利加"（Amerika，指美国社会法西斯主义或种族主义的一面——译注）。杰里·鲁宾（Jerry Rubin）宣称："左派要求所有人充分就业——我们要求所有人完全失业。"[1]

其他社会运动也影响着这一时期的激进政治。在美国，黑人权力运动出现于1965年左右。虽然民权运动强调法律和非暴力的改革，黑人权力却要求采取更激进的姿态——这一姿态通过成立于1966年的好战的黑豹党展现在世人面前。非裔学生抗议种族隔离，并要求制定黑人学习方案。同一时期，受到民权运动和反对性别歧视运动的影响，妇女解放运动在美国和英国再次出现，甚至在新左派中形成了领导力量。在1960年代初期变得更加直率敢言的同性恋群体，常常也加入新左派和反文化的阵营。

到了1967年底，众多社会抗议运动汇合到一起。西方社会于是开始了第二次世界大战以来未曾有过的长达两年的政治动乱。1968年的这些事件导致很多人相信，西方社会已经处于革命的边缘。

在这一年，当马德里的学生关闭了大学，超过千人被送往军队服役。在德国，学生的领袖鲁迪·杜奇克（Rudi Dutschke）头部中枪而亡。在随后的抗议运动中，警察杀死两个人，并拘捕了一千人。在伦敦，和平游行引发了警察和两万名示威者之间的战斗。在日本的日本大学，学生把管理者们锁在办公室里，并关闭了课堂。意大利学生在工人罢工和中学生罢课的支持下，占领了大学。

在美国，以哥伦比亚大学、旧金山州立大学、威斯康星大学等为首的200所大学发生了类似的骚乱。4月，马丁·路德·金被暗杀，众多黑人社区发生骚乱。两个月后，被广泛认为最有希望推进温和社会改革的罗伯特·肯尼迪，也被暗杀。在芝加哥的民主党大会上，警察攻击了数千示威者——他们抗议约翰逊总统对越战的支持。到这一年年底，武装的黑人学生占领了康乃尔大学的建筑物，而且有多达40万的美国学生宣称自己是革命者。

在许多历史学家看来，1968年5月发生在巴黎的"五月事件"典型地表征了这一时期激进的活力与挫败。1950年代的斯大林崇拜使得很多法国学生反对共产党。托洛茨基分子和毛派争吵不休。其他团体，比如情境主义国际，引入了对消费社会的自由批判。住房短缺、失业、工会参与工资下调，以及大量过度拥挤的大学，都酝酿着一种爆炸性的局势。

在南泰尔和索邦大学，学生们面对管理人员和警察，要求大学改革和社会变革。群众游行遭遇了催泪瓦斯和警棍的袭击。5月10日，两万示威者在街上建起石头街垒，与执行任务的警察打斗。三天之后，50万学生、工人和专业人士游行穿过巴黎，要求政府重新开放索邦大学，并释放被逮捕的学生领袖。学生重新占领大学，试图创建一种公正、无剥削的社会样板。在团结一致中，1000万法国民众开始罢工。1968年一开始，法国电影文化也已卷入政治之中（参见"深度解析"）。

五月事件让很多人认为戴高乐政府将在6月的大选中下台，然而，他却大获全胜。当政府开始镇压极端左派团体，生活也就逐渐恢复正常。

[1] Jerry Rubin, *Do It!* (New York: Simon and Schuster, 1970), p. 86.

1970年4月，尼克松总统将越南战争扩大到了柬埔寨，在美国引发新的抗议浪潮。近400所大学罢课，许多学校的学生烧毁了他们的后备军官训练队（ROTC）建筑物，十六个州出动了国民卫队。在密西西比的杰克逊州立大学，两名学生被开枪打死，在俄亥俄州的肯特州立大学，又有四名学生被杀害。

然而，激进的运动已不再团结一致。到1970年，大多数国家的学生左派都已经不能将自己与工人阶级问题联系起来。在美国，黑豹党和新左派已经解体。许多女性主义者和同性恋者把新左派视为一种压迫，并组建了他们自己的组织。在1969年和1970年，一些激进分子相信只有暴力才可以打败"制度"，开始建立恐怖组织，如美国的"气象人"（Weathermen）、意大利的"红色旅"（Red Brigade）和德国的"红军支队"（Red Army Faction；巴德尔－迈因霍夫[Baader-Meinhof]）。这些团体通常是效仿第三世界的游击队，在1970年代的西方都市里投放炸弹、实施绑架，并进行政治暗杀。

随着新左派思想与更主流的社会主义和共产主义政党的合流，激进的政治运动逐渐丧失了权威性。中国"文化大革命"（参见本章"中国：电影与'无产阶级文化大革命'"一节）的无节制和索尔仁尼琴《古拉格群岛》中的揭示，都表明了一种极端的情况。随着中产阶级对西方民主的掌管，越来越多的人认识到，社会变革通过以问题为导向和基层的积极行动，更有可能实现。

因此，1960年代后期的战斗状态演变成了一种微观政治。活动家们致力于处理特定的生活方式和问题——合作社、公社、占屋运动和生态运动。"在体制内工作"不再是一种耻辱。德国左派修改了毛泽东的一个句子，号召通过"穿越体制的长征"以促进社会变革。

同性恋运动的兴起，也显示了激进的能量如何改变具体的境况。1969年，纽约的男同性恋在石墙酒吧击退了警察的突袭。纵观从1969到1973年这一时期，同性恋运动也在英国、加拿大、澳大利亚、西德和法国蓬勃发展。这些组织的活动改变了法律，也改变了人们对待同性恋的态度。

1970年代，妇女解放运动发展成为女性主义运动。一些参与者希望对社会意识进行彻底的重建，但另一些人则强调一步一步地走向平等和正义。意大利的女性主义者促成了离婚法的开放，整个欧洲和北美地区的女权团体则改变了堕胎法规。各个国家接连兴起了妇女避难所、诊所、法律服务处、幼儿看护中心和书店等——这形成了一种另类的"女人文化"。

从最宽泛的意义上看，1960年代末期战斗的激进主义和1970年代的微观政治都改变了基本的社会态度。大学的目标、西方民主国家中社会和性别的不平等以及性取向问题，前所未有地成为社会意识的一部分。

电影制作者非常活跃地参与了文化的政治化运动。我们可以发现，从1960年代末期到1970年代中期，有三种显著的潮流。首先，"介入的电影"毫不妥协地与革命性的社会改革站在一起。它的目的是明确的宣传，它所偏好的电影类型是纪录片。其次，与介入电影同时出现的是政治现代主义。这一倾向源于战后艺术电影、诸如巴西新电影（参见第20章）之类的第三世界电影潮流，创造出一种融合了左翼政治理想与革新的形式及风格的激进美学。第三，甚至商业化故事片和主流艺术电影也打上了新兴的政治文化烙印。

深度解析　巴黎五月事件期间的电影活动

法国电影文化深深地卷入了1968年的动乱。2月初，政府试图解除法国电影资料馆馆长亨利·朗格卢瓦（Henri Langlois）的职务。雷乃、特吕弗、戈达尔、布列松、夏布罗尔等人联合数百位电影制作者进行了示威游行。2月14日，三千名支持朗格卢瓦的示威者与警方发生冲突。由于新闻报道和来自电影公司的威胁，朗格卢瓦恢复了职位。

随着五月起义的展开，戈达尔带头阻止了戛纳电影节的举行，一些领头的示威者占据了电影院。特吕弗号召所有的人支持巴黎事件："学院被占领！工厂被占领！车站被占领！这是前所未有的政治行动！你希望这项行动在电影节的门口停止吗？……一定要团结！"[1]在戈达尔和特吕弗把持住幕布而使放映停滞后，这一届戛纳电影节被中止了。

在巴黎，高等电影研究学院的学生迅即开始制作新闻片和"电影—传单"（ciné-tracts，参见本章后文）。当电影人和影迷们发起资本主义下的电影批判，这些问题被扩大。很多专业电影工作者成立了"电影总署"（États Générales du Cinéma，简称EGC）。EGC的目标是在法国建立一套另类的制作、发行和放映系统，其成员很多是技术人员和放映员，他们举行罢工"声讨和摧毁使电影成为商品的反动结构"[2]。

EGC号召电影产业公有化，工人控制电影制作，废除审查制度，废除政府的国家电影中心（参见本书第17章"产业的复苏"一节）。EGC准备了几个项目，涉及马勒、雷乃和其他有影响力的人物，它还计划成立（类似于东欧的）自主制片小组，以制作非商业性项目。成员们还强调，需要教育观众以新的方式观看电影。

从5月到6月，EGC举行了一些会议。它很快就成为一个电影制作合作社，在接下来的两年里拍摄了一些纪录片。但是，没有政府的支持，也就没有办法实现雄心勃勃的EGC提议。当戴高乐再次执政，大部分电影工作人员都像往常一样继续工作。7月，许多参与EGC的电影制作者组建了"电影导演协会"（Société des Réalisateurs），其目标是保卫艺术的自由。除此之外，五月风暴还形成了某种长期的政治热诚、一种积极介入的"平行电影"，以及另类的制作和发行结构。

〔1〕引自Alomee Planel, *40 Ans de festival: Cannes, le cinema en fete* (Paris: Londreys, 1987), p.142。

〔2〕引自Sylvia Harvey, *May '68 and Film Culture* (London: British Film Institute, 1978), p. 123.

介入的电影：集体制作与战斗电影　在整个1960年代以及1970年代初期，一种致力于具体社会问题和支持激进社会变革的政治介入的电影，以一种1930年代以来未曾有过的规模崛起。某个政治组织也许会资助某个项目，比如越战退伍军人反战组织资助拍摄了《冬日战士》（*Winter Soldier*，1972，美国）。有时候，某个个体的电影制作者或小团体可能会筹集到来自捐助者的资金，日本导演土本典昭（Noriaki Tsuchimoto）关于日本水俣污染悲剧的系列影片（比如，《水俣：受害者与他们的世界》[*Minamata: The Victims and Their World*, 1972]）即是如此。在极少数的情况下，独立制片人也会安排资金拍摄激进电影作品。在法国，马兰·卡尔米茨（Marin Karmitz）的MK制片公司从1964年开始就资助拍摄战斗电影。

这一时期尤其具有特色的，是试图建立电影制

作集体。激进的电影制作者会联合起来以小组的方式为不同的拍片计划工作。片租费用有助于资助更多的影片。英国的"电影行动"（Cinema Action）和伯维克街团体（Berwick Street Collective）、意大利的战斗电影群体（Militant Cinema Collective）、丹麦的工作室（Workshop）、瑞典的新电影（New Film）、比利时的流亡电影（Fugitive Cinema）、希腊的第六支队（Band of 6）、以芝加哥为据点的卡坦昆（Kartemquin）以及其他团体，都采用了集体制作的模式。通常，这些群体的集体化结构本身就体现了平等和责任共担的左派理想。

介入电影集体的典范，是美国新闻影片组织（U.S. group Newsreel）。1967年末，一些支持"学生争取民主社会"组织的学生决定制作对抗主流媒体、抗议越南战争的影片。这一团体成立了纽约新闻影片小组（New York Newsreel）。1968年初，另一个团体则成立了旧金山新闻影片小组（San Francisco Newsreel）。

新闻影片小组的标志——这个伴随着机关枪扫射声的闪烁的词语——宣告了此类影片战斗和对抗的特质。一些新闻影片小组专门拍摄个别事件，比如占领校园、罢工或游行示威活动。新闻影片集体一开始时实行"完全民主制"，后来很快采用"指导委员会制度"。在这一制度下，每一部影片都要向全体成员放映，而且只有在大多数成员支持时才予以发行。

类似的发展也发生在法国。1968年5月期间，罢工的电影制作者创作了《电影-传单》，这是一些制作简单且在几周之内发行的16毫米短片。这类影片有时也导致一些制作集体的形成。例如，SLON小组制作了第一部影片《我们会再见》（*A bientôt j'éspère*），由克里斯·马克和马里奥·马雷（Mario Marret）在1967年联合执导，它讲述了位于贝桑松的罗地亚纺织厂的一次罢工。当工厂的工人不满意结果时，他们建立他们自己的合作组织"梅德韦德金小组"（Medvedkin Group），制作了他们自己的影片《阶级斗争》（*Classe de luttes*），并于1969年发行上映。然而，SLON（随后的ISKRA）仍然很强大。戈达尔联合让－皮埃尔·戈兰（Jean-Pierre Gorin），组建了"吉加－维尔托夫小组"（Dziga-Vertov Group）。其他制作小组也纷纷成立，每一个都有着自己的意识形态取向。这样一些制作集体构成了法国的"对立"或"平行"电影。

这些制作集体通常依赖于另类的发行和放映结构。马兰·卡尔米茨成立了一家发行公司，并经营了三家巴黎影院。在美国，新天影业公司（New Day Films）和女人拍电影公司（Women Make Movies）发行推广女性主义作品，同时新闻影片组织则发行第三世界国家以及自己制作的影片。荷兰的另类发行网络自由院线（Free Circuit）也推动了制作集体的创建。其他一些独立发行机构，还有比利时的"自由电影"（Cinélibre）、荷兰的"女性主义电影"（feminist Cinemien）、瑞典的"人民电影"（Cinema of the People）、英国的"他者电影"（The Other Cinema）。

像制作"解放电影"的索拉纳斯和赫蒂诺一样，西方的这些介入的电影制作者，试图改变展示其作品的语境。一些人避免传统影院而首选俱乐部、工会会议、校园或社区中心放映自己的作品。许多电影制作者也希望观众讨论电影。在某些国家，这些另类的场地为电影创造了一个平行的出口。在法国，耶尔的电影节为年轻导演提供展示的机会，成为介入电影的一个国际会展中心。在1972年，第一届纽约女性电影节举办，紧接着，多伦多

和其他地方也开展了类似活动。

许多新的电影杂志——美国的《跳切》（Jump Cut）和《女性与电影》（Women and Film）；加拿大的《开放领地》（Champ libre）；西德的《电影评论》（Filmkritik）和《女性与电影》（frauen und film）；法国的《电影伦理》（Cinéthique）等许多杂志——都提倡激进的电影制作。一些老牌的电影杂志，如美国的《电影人》（Cineaste）和巴黎的《电影手册》，也都转向了左倾的政治立场。这些杂志大多成为有关新电影信息的主要来源。

激进左派虽然在1970年代中期走向了衰落，介入电影制作却仍然是这一时期微观政治的核心所在。1979年6月在纽约举办的另类电影会议上，汇集了超过400个工作于美国电影和录像界的政治电影活动家。在某一些国家，政府的自由开放也为战斗电影带来了资金。英国的新工党政府协助了"解放电影"（Liberation Film）和"电影行动"（Cinema Action），而在法国，一些地区文化馆则把钱分拨给当地的媒介组织。一些平行的发行和放映网络在促销有关核武器、幼儿日托、种族权利及类似问题的电影方面，也获得了成功。

在美国和英国，女性主义电影制作率先转向核心的基层问题。到1977年，仅在美国就制作出250部女性的电影。虽然某些女性主义电影是于1968至1969年间在纽约新闻影片的赞助之下完成的，但第一部重要影片却是由新闻影片的旧金山分部制作的。《女人的电影》（The Women's Film，1970）之后是纽约新闻影片制作的《詹妮的詹妮》（Janie's Janie，1971）。这一时期的其他女性主义介入电影，还有朱莉娅·赖克特（Julia Reichert）和查克·克莱恩（Chuck Klein）的《成长的女性》（Growing Up Female，1970）和凯特·米利特（Kate Millett）的《三种生活》（Three Lives，1970）。英国的女性主义电影由创建于1972年的伦敦女性电影小组（London Women's Film Group）所推动，通常是把女性的关注与劳工问题结合起来。

随着国际性的女性运动的兴起，关注强奸、自我防卫、家务管理的电影也伴随对女性历史的探究而不断涌现，而后者中最广泛流传的美国电影是由女性劳工史项目（Women's Labor History Project）制作的《工会女仆》（Union Maids，1976）和《婴儿与旗帜》（With Babies and Banners，1978）。女性电影制作群体也出现在其他一些国家，法国的慕斯朵拉（Musidora）、意大利的女性主义电影集体（Feminist Film Collective）、澳大利亚的悉尼女性电影集体（Sydney Women's Film Collective）是其中最为活跃的群体。

介入电影的技巧与形式 总体而言，介入的电影制作者采用了1950年代晚期由直接电影纪录片创建的技巧与形式。轻型的摄影机、便携式录音机、快速感光胶片等新兴的16毫米技术，都能用于煽动性的影片制作，而且常常由没有受过正规训练的人操刀拍摄。然而，介入的电影制作者总是摒弃理查德·利科克所鼓吹的那种纯粹描述性的观察（参见本书第21章"美国：德鲁及其团队"一节）。直接电影的技巧提供了证据，然而电影作为一个整体在面对观众时很可能成为一种挑战性的修辞。

典型的介入电影既运用自发性的报道镜头，也运用或多或少经过搬演的访谈。大多数新闻影片，如《破门而入》（Break and Enter，1971），就结合了街头游行示威的镜头素材和对参与者的采访。某一部电影也许极力强调报道风格，比如《你的一些最好的朋友》（Some of Your Best Friends，1972）就是这

样,它记录了男同性恋者活动家闯入一个精神病学研讨会。依靠偷拍镜头的电影制作者可能超越单纯事件即直接电影的常规领域,表现出一些更广泛的趋势,比如皮埃尔·佩罗(Pierre Perrault)在他制作的关于魁北克省政治煽动的调查电影《一个没有好感觉的国家!或者,醒来吧,我的好朋友们!!!》(*A Country without Good Sense!; or, Wake Up, My Good Friends!!!*,1970)。正如在任何汇编电影中一样,报道也能通过声轨(新闻影片常常使用摇滚乐)或被插入的素材镜头得到加强,比如新闻影片制作的《石油罢工》(*Oil Strike*,1969),其中包括了一段公司宣传片,以此嘲笑管理层的公共关系嘴脸。

1970年代期间,介入的电影制作者也探索了电影采访的技巧。此时整部影片都以一些讲话的头像构成。在女性主义电影制作中,这导致形成了所谓"电影肖像"(film portraits)的类型,常常用以塑造正面角色的女性样板。《女人的电影》由交叉剪辑五位女性的访谈组成,她们谈论工作和婚姻生活,接着是她们在一些提升自我意识团体中聚会的片段。《三种生活》《成长的女性》《工会女仆》都通过漫长的特写镜头展现个人对自己经历的讲述。这一潮流使人想起雪莉·克拉克的《詹森的肖像》(*Portrait of Jason*;参见本书第24章"直接电影及其遗产"一节),还可能受益于妇女解放运动中提升自我意识群体核心角色的影响。同样的手法也使用在同性恋者的"告白"影片("confessional" film)之中,比如《薰衣草》(*Lavender*,1972)。在《放出话来》(*Word Is Out*,1977;图23.44)中,很多访谈放置在一起,旨在提供对同性恋生活各个方面的全景式观照。

整个1970年代,一些长片长度的介入纪录片

图23.44 《放出话来》:一个受访者坐在一张海报旁,暗示着她的女性主义立场。

也曾在商业影院中放映。在美国,彼得·戴维斯(Peter Davis)的《心灵与智慧》(*Hearts and Minds*,1974)、辛达·费尔斯通(Cinda Firestone)的《阿提卡监狱暴动》(*Attica*,1974)、吉尔·戈德米洛(Jill Godmilow)的《安东尼娅:一个女人的画像》(*Antonia: A Portrait of the Woman*,1974)、《放出话来》、《工会女仆》和《婴儿与旗帜》都吸引了大量的观众。

德·安东尼奥和激进的净化行动 持续获得市场认可的介入电影制作者,是埃米尔·德·安东尼奥。他的第一部影片《程序的问题》(1963;参见本书第21章"创新趋势"一节)致力于展现调查参议员约瑟夫·麦卡锡的国会聆讯会。《程序的问题》表明,主流新闻素材镜头在没有任何匿名画外音叙述者的帮助下也能构成一部政治批判电影。《仓促判断》(*Rush to Judgment*,1966)概述了约翰·肯尼迪总统之死的多刺客理论,采用了访谈与汇编融和的手法。

"激进的搜寻"(radical scavenging)允许德·安东尼奥把一些对原初使用者太具争议性的镜头素材

图23.45 （左）声轨上，林登·约翰评论着他的西贡之旅："我们从未听到敌意的声音，我们从未握过一只敌意的手。"画面上，他主持一场群众集会（《猪年》）。

图23.46 （右）以对着镜子拍摄的方式，兰普森、韦克斯勒和德·安东尼奥采访了在制造了格林威治村炸弹工厂爆炸案后几个隐藏起来的"气象人"逃犯。

纳入自己的影片中。《猪年》（*In the Year of the Pig*, 1969）是一部分析越战历史的影片，使用了对电视播出来说太过恐怖和尴尬的镜头（德·安东尼奥那时候宣称："被剪掉的镜头就是体制的告白。"[1]）。《猪年》借助各种各样的技巧来解释其立场。在幻觉般的开场中，当飞机和直升机的嗡嗡声冷酷地响起，短暂的近于潜意识的战争和农民受苦的影像打断了黑暗的银幕。影片的其余部分把论证置入分析性的术语中，并把专家和目击者的证词同演讲、仪式、战斗和越南生活的新闻片素材穿插在一起。德·安东尼奥通过剪辑使一个访谈与另一个访谈形成对比，并利用相反的证据从根本上颠覆官方的解释。虽然影片中实际上并没有出现上帝般的全知旁白，但受访者的言论却构成了对影像的画外评说（图23.45）。

《猪年》在校园和一些影院获得了大量观众。《米尔豪斯：一部白人讽刺剧》（*Millhouse: A White Comedy*, 1971）也同样广受欢迎。在这部影片中，德·安东尼奥运用汇编的技巧讽刺了理查德·尼克松。更为严肃的《地下》（*Underground*, 1976）反思

了1960年代以来的发展。1975年，五名"气象人"成员被美国联邦调查局调查，德·安东尼奥、玛丽·兰普森（Mary Lampson）和哈斯克尔·韦克斯勒拍摄了对他们的长时间的采访，用传记片和新闻片素材点缀着他们的记忆和反思（图23.46）。

罗伯特·克雷默（Robert Kramer）和约翰·道格拉斯（John Douglas）执导的影片《里程碑》（*Milestones*, 1975）具有类似的典范意义。克雷默是"纽约新闻影片"的创始人，他在独立制作的长片《在乡村》（*In the Country*, 1966）、《边缘》（*The Edge*, 1968）和《冰》（*Ice*, 1970）中，也发展出一种针对新左派政治的半虚构方法。与早期的一些长片一样，《里程碑》也以直接电影的方式，使用即兴表演拍摄而成。该片涉及若干主角，长度超过三小时，是对新左派成与败的一次辽阔展示。

政治现代主义 为了激发观众的政治反思或行为，介入电影的制作者采用了直接电影的技巧和左派纪录片的传统。另外一些激进的电影制作者则对现代主义传统进行了探索。这些导演把政治上激进的主题同题材与美学上激进的形式结合起来，把巴西新电影和古巴后革命电影的冲击力向前推进了一步。

政治现代主义者也从1920年代苏联蒙太奇电影

[1] Colin J. Westerbeck, Jr., "Some Out-Takes from Radical Film-Making: Emile De Antonio", *Sight and Sound* 39, no. 3 (summer 1970): 143.

中汲取灵感。爱森斯坦和维尔托夫成为政治意识与形式创新的典范。马克思主义剧作家布莱希特的影响更是广泛深远（见"深度解析"）。此外，很多激进的电影制作者试图超越战后艺术电影。因为这些战后艺术电影的技巧已经变得相对熟悉，它们温和批判的自由主义立场也显得仅仅是改良而非革命。政治现代主义的导演们则是以激进批评的名义改变人物的主体性、反身性和暧昧性。

深度解析 布莱希特和政治现代主义

虽然布莱希特（图23.47）在他的一生中紧密地认同于苏式共产主义，但他的创造性工作却在艺术中促成了一个强大的"非正统马克思主义"传统。30年中，他的戏剧创作对多种剧场形式进行了探索，其中一些作品具有鲜明的政治色彩，另一些作品则更接近于歌舞剧、寓言剧和"问题剧"：《三便士歌剧》(*Die Dreigroschenoper*，1928)、《马哈哥尼城的兴衰》(*Aufstieg und Fall der Stadt Mahagonny*，1929)、《大胆妈妈和她的孩子们》(*Mutter Courage und ihre Kinder*，1941)、《四川好人》(*Der gute Mensch von Sezuan*，1943)以及其他作品。

布莱希特的电影《旺贝坑》(1932，由斯拉坦·杜多夫执导；见本书第14章"德国"一节）并不像他的戏剧作品和他的著作那样对西方电影具有影响。他的东德剧团"柏林剧团"（Berliner Ensemble）在1950年代的巡演所取得的巨大成功，引起了欧洲观众对布莱希特戏剧的极大关注。他于1956年去世，但他的影响力还在不断地增长。

以一种辛辣而又总是幽默的风格，布莱希特对传统或"亚里士多德式"戏剧进行了攻击，缘由是这些戏剧试图让观众彻底全神贯注。观众被假定应该认同于某个人物，感受那些人物的情感，并接受戏剧世界的前提。作为一个坚定的马克思主义者，布莱希特认为艺术不可避免地具有政治性。爱森斯坦的《战舰波将金号》给他留下了深刻印象，他也认为，剧作家将不再聚焦于个人，最终应该表现群众运动。

布莱希特将催眠式移情的戏剧同亚洲戏剧和拳击比赛进行对比，亚洲戏剧和拳击比赛鼓励观众对他们所观看的景象采取更为疏离的态度。布莱希特提出几种可能做到这一点的技法：把一出戏打散分段、插入字幕、让文本与音乐或表演分离、让演员把台词念得像是在引用它们。这些和另一些手法创造了出"陌生化效果"（Verfremdungseffekt），通常被翻译为"间离效果"（alienation effect），但更宜看成"疏离"（estranging）或"疏远"（distancing）。通过这种效果，观众将会批判性看待戏剧动作，并看到其背后是更强大的历史动力。然后，观众就会开始理解如何改变这个制造了人物所面临问题的世界。

1960年代初，布莱希特的影响漫延至电影中，特别是戈达尔的《随心所欲》（1962；见图20.16）。他的思想激励了整整一代政治现代主义电影制作

图23.47 戈达尔《中国姑娘》中的一个镜头，展现了一张布莱希特的照片。

> 深度解析
>
> 者,他们试图打破古典故事片为观众制造的"真实的幻觉"(illusion of reality)。电影制作者们使用拼贴结构、非连贯性剪辑、风格化的取景和表演,并穿插字幕,以实现能够激发反思的"反幻觉性"作品。
>
> 布莱希特的影响力也延伸至先锋电影,如《我如何赢得战争》(How I Won the War, 1967)、《哦,多可爱的战争》(Oh What a Lovely War!, 1969),和《啊,幸运儿》(O Lucky Man!, 1973)。一些影评人甚至宣称,瑟克、希区柯克、福特也都是"布莱希特式的"。在很多情况下,电影制作者和影评人都改变和歪曲了这位剧作家的思想。然而,在1960年代和1970年代流行的布莱希特理论的多种版本,仍然是理解这一时期政治批判电影的关键所在。

戈达尔和维尔托夫小组 在五月事件之前,戈达尔就已经在现代主义美学中融入了政治批判的主题。他的电影呈现出对法国生活的一种近乎社会学式的审视,同时夹带着对美国外交政策的严厉攻击(比如《男性,女性》[1966]和《我略知她一二》[1967])。在《中国姑娘》(La Chinoise, 1967)中,那个毛主义的读书会演变成了一个恐怖主义组织。《周末》(1967)则呈现了沉沦于贪欲、谋杀和阴森性欲的资产阶级被一支荒谬的游击小队征服的故事,同时,第三世界的移民们正伺机等待暴乱。随着1968年动乱的爆发,戈达尔把他的精力转向一种更为严肃也更为理性的政治现代主义创作。

五月事件期间,他制作了几部电影-传单,都是一些由示威片段以及上面有潦草签字的照片组成(图23.48)。他1968年的一些影片则把这些材料与探讨政治立场的人物对话交替使用:《快乐的知识》(Le Gai savoir, 1968)中,一个年轻男子和一个年轻女子处于黑暗的空间中;《一部平淡无奇的影片》(Un Film comme les autres, 1968)中的一群工人和学生,在茂盛的草丛中几乎不能辨认。在《一加一》(One Plus One, 1968;又名《同情恶魔》[Sympathy for the Devil])这部通过把滚石乐队的排练和搬演场景并置起来以描绘政治高压和黑人革命的影片之后,戈达尔联合年轻的共产主义者让-皮埃尔·戈兰,成立了吉加-维尔托夫小组。

这一集体自身就具有政治现代主义的特点,它宣称不仅要与政治高压作斗争,也要与"资产阶级的再现观念"[1]作斗争。戈达尔否定了自己以前的影片,转向毛泽东主义并支持第三世界的革命。由于他的名声足以保障募集到通常是来自欧洲电视台的资金,吉加-维尔托夫小组很快就制作出一批影片,其中著名的有《英国之声》(British Sounds, 1969)和《东风》(Le Vent d'est, 1969)。这个小组在戈达尔遭受严重的摩托车车祸之后被解散,但是他康复之后,又与戈兰合作完成了《一切安好》(Tout va bien, 1972)和《给简的信》(Lettre à Jane, 1972),这两部影片与先前的作品不无联系。

吉加-维尔托夫小组的每一部影片都是由多种多样的素材组配而成,把直接电影的镜头素材(街景、劳动场景、对话)与字幕、高度风格化的活人画(图23.49)并置在一起,而且常常直接面对摄

[1] 引自Abraham Segal, "Godard et le groupe Dziga-Vertov", L'Avant-scène du cinéma 171—172 (July—September 1976), p. 50.

图23.48 《一部平淡无奇的影片》中，戈达尔挪用了一个广告影像，然后通过加进自己涂鸦式的评论对之展开攻击。

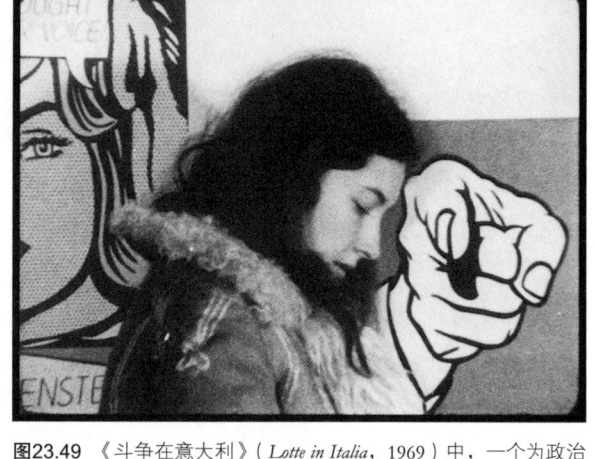

图23.49 《斗争在意大利》（Lotte in Italia，1969）中，一个为政治批评服务的戈达尔式的扁平空间镜头。

影机陈述。在戈达尔的早期作品中，这些材料虽然肆意干扰着叙事，但故事的连贯性仍然隐约可见，吉加-维尔托夫小组的影片则基本上没有故事。静照与空白画面的快速剪辑，与一些要么完全静止要么平缓地向右或向左移动的长镜头交替出现。声轨上，一些声音朗读着马克思或毛泽东的语录，或是劝导观众要批判影像。影片中的嘈杂声就像《英国之声》中那个沿着汽车生产线推进的漫长推轨镜头，同样刺激着观众。这些无法作为娱乐或介入纪录片消费的影片，把现代主义事业引向了一个考验耐心的极端。

《一切安好》则从这种令人生畏的极端回撤，而代之以布莱希特的"烹调"观念——也就是令人愉悦的——政治艺术。首先，这部电影具有一个相对清晰的故事。一个电台记者（简·方达[Jane Fonda]饰演）和她的电视广告片导演情人（伊夫·蒙当饰演），在罢工期间意外地被扣押在一个被占据的工厂里。这一经历促使他们重新思考他们彼此之间的关系、他们与1968年五月风暴余波的关系，以及与1972年法国社会的关系。然而，这个故事却被一系列布莱希特式的手法"间离化"了：解释这部影片打算如何制作的男女声旁白，给影星签署支票的手，面对摄影机接受访谈的人物，一个切出的场景（图23.50），沿着超级市场收银台巧妙地左右移动的推轨镜头，以及交替出现的某些场景的不同版本。《一切安好》称得上是一部典型的布莱希特式电影，它的自反性引导着观众思考电影形式和风格所蕴涵的政治意义。

1972年之后，在法国的格勒诺布尔，戈达尔与摄影师安妮-马利·米耶维尔（Anne-Marie Miéville）创建了一个媒体机构：声像工作室（Sonimage）。类

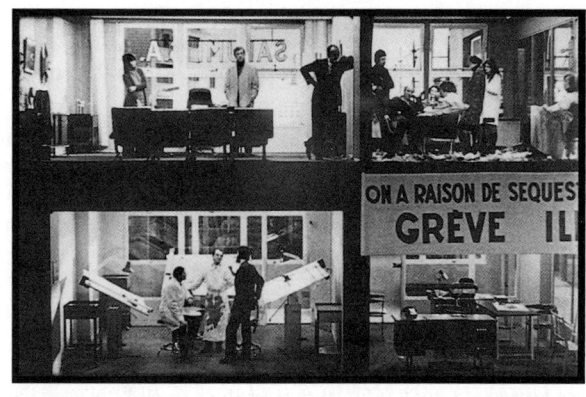

图23.50 《一切安好》：罢工中的工厂被表现成像是一个玩具屋。

似于《一切安好》中男女对话那样的技巧成为他们1970年代中期作品的重要组成。例如,《此处与彼处》(Ici et ailleurs, 1976) 年又回到了吉加-维尔托夫小组作品的组配形式,然而戈达尔与米耶维尔却以画外音反思巴勒斯坦解放运动,并对影像和声音的再现问题加以讨论(图23.51)。几部戈达尔-米耶维尔的影片纳入了录像带影像,这允许他们对影像、声音和书写文字进行更多样化的并置。

激进的大岛渚 对于1967至1976年这十年的大多数影评人来说,戈达尔作为政治现代主义者的代表,创造了一种无论在形式上还是意识形态上都具有探索性的电影风格。日本导演大岛渚的作品虽然不曾被广泛传播,但在激烈性与挑战性上却毫不逊色。

日本新浪潮的电影制作者们在1950年代后期开始创作政治批判电影(参见本书第20章"日本新浪潮"一节)。十年之后,大岛渚与其他导演开始记录并支持当时反对越战、教育政策以及美日安保条约更新的社会行动。大岛渚制作了一些关于学生政治运动的影片,其中比较著名的有《新宿小偷日记》(Diary of a Shinjuku Thief, 1968) 和《东京战争战后秘史》(He Died after the War, 1970)。然后,他转而关注在日朝鲜人(《绞死刑》[Death by Hanging, 1968])和冲绳人(《夏之妹》[Dear Summer Sister, 1972])的社会问题,他们都正经历着日本统治下的种族歧视之苦。

大岛渚继续不懈地探索着现代主义的断裂与间离技巧。他开始特别迷恋重复的策略,亦即从不同的角度重复表现一些行为或片段,而不提供任何绝对的真实性和准确性。《归来的醉汉》(Three Resurrected Drunkards, 1968) 在放映20分钟以后,电影又重新开始,让人觉得好像是放映员拿错了片

图23.51 "每一次,一个影像总会取代另一个……当然,保持着记忆。"巴勒斯坦解放斗争的影像出现在一个拟人化的蒙太奇过程中(《此处与彼处》)。

卷,然后影片继续重复每一个镜头,原初的镜头慢慢显示出细微的变化。这样的手法使得三个日本学生"变成"了朝鲜人。在《东京战争战后秘史》中,一名激进的学生元木试图解开一个朋友留下来的影片之谜,当元木寻访朋友的电影拍摄地时,他发现每一个地点都会引发暴行。

重复表现,也是《绞死刑》这部根据真实刑事案件而拍摄的影片的中心策略。R是一个被指控强奸与谋杀的在日朝鲜人青年,即将被处绞刑。为了让他认罪,警察和当局上演了一台精心模拟的犯罪现场表演,直到他们自己(也许)杀死了一名无辜的受害者。R也在这种情况下,"为了所有的R"而承认了他的罪行。这部影片风格化的布景(图23.52)和怪异的喜剧色彩强调了它的中心思想:在日朝鲜人作为被压迫的少数族类、死刑作为政治控制的手段,以及性爱谋杀作为社会压迫所导致的必然结果。大岛渚强烈要求原罪犯的信件应该成为中学读物。[1]

[1] 参见Nagisa Oshima, "A propos *La Pendaison*", in *Écrits 1956—1978* (Paris: Gallimard, 1980), p.188。

图23.52 在一个抽象且纯净的布景中，R即将被绞死（《绞死刑》）。

与戈达尔不同，大岛渚在拍摄诸如《归来的醉汉》《绞死刑》这样极富实验性的影片之外，也交替地拍摄了如《少年》（Boy，1969）这样的易于理解的影片。《少年》描述了一对夫妇为了生存，竟把他们的孩子推到交通要道，通过制造他的受伤事故来获取赔偿。《仪式》（Ceremonies，1971）同样以相当传统的方式表现常见的大岛渚电影主题——社会是怎样扭曲年轻人的性驱力的。这部电影表现了一个在贪婪父亲统治之下的家庭内部所发生的权力与性欲的纠葛。这个家庭的亲戚们只有在葬礼和婚礼时才聚在一起。大岛渚坚持认为日本家族制度充满剥削、乱伦和罪恶的状况，对小津安二郎作品中宁静的家庭生活形成了一种批判。

政治现代主义的风格趋势 戈达尔与大岛渚的作品是政治现代主义的核心案例，但他们并未穷尽政治现代主义中的所有潮流。至少还有四种其他趋向：拼贴建构、幻想和寓言、神话与历史的风格化呈现，以及极简主义。

作为一种典范性的现代主义策略，拼贴建构（collage construction）起源于立体主义绘画。更为广泛地说，拼贴电影是把那些并无本质联系的片段聚合在一起。不同于好莱坞电影里对资料片段的运用——力图使资料的连接显得自然甚或"不可见"——现代主义电影制作者强调影像与声音之间的不一致，从而迫使观众作出跳跃性的想象。我们已经在约瑟夫·康奈尔的《罗斯·霍巴特》（ca. 1936）、克里斯·马克的《西伯利亚来信》（1957）和布鲁斯·康纳的短片中看到这些策略被用于隐喻或诗意的效果，但1960年代末期以来，许多电影制作者都运用这种策略来探索政治批判性的表达。

从事虚构叙事创作的激进电影制作者大多以一种更为线性的方式中运用这样的拼贴原则。这样的电影首先设置一个故事框架，然后利用从其他领域撷取的镜头片段对之加以详述。布莱希特和杜多夫的《旺贝坑》就以一种温和的方式开此风气之先，而且我们也已经在马卡维耶夫的影片看到过这种方法的使用（参见本书第20章"东欧的新浪潮"一节）。与《有机体的秘密》非常相似的是维尔戈特·舍曼（Vilgot Sjöman）的《我好奇之黄》（Jag är nyfiken-en film i gult，1967）和《我好奇之蓝》（Jag är nyfiken-en film i blått，1967）。舍曼讲述一个年轻女人寻求性解放的故事，以直接电影的方式（以及大量的自反性）处理，但它却被字幕和切出镜头打断（图23.53，23.54）。

1967年之后的政治现代主义还热衷于探索幻想（fantasy）与寓言（parable）。路易斯·布努埃尔再度获得国际声誉，重新燃起了对于1920年代以来一直守护着革命志向的超现实主义传统的兴趣。很多观众都认为《资产阶级审慎的魅力》（1972）和《自由的幻影》（Le fantôme de la liberté，1974）是在隐秘地批判官方对1968年反叛行动的镇压。《死亡万岁》（Viva la muerte，1971）比较接近于布努埃尔早期影片的残酷风格，由西班牙剧作家费迪南多·阿

图23.53，23.54 经过剪辑，马丁·路德·金好像在看着《我好奇之黄》的女主角莱娜。

拉瓦尔（Fernando Arrabal）执导。在这部影片中，一个西班牙小男孩幻想着他的父亲遭到教会和军队的残酷折磨。这个男孩还迷恋他的母亲，幻想她正在被屠杀的公牛的血泊中洗澡。阿拉瓦尔兴致勃勃的乖张幻想使影片置身于现代主义传统，而且他很享受这种阴森恐怖的影像。影片中父亲被虐待的镜头通过着色而显出特别的美艳（彩图23.3）。超现实主义的痕迹在亚历杭德罗·佐杜洛夫斯基（Alejandro Jodorowsky）怪诞的《鼹鼠》（*El Topo*，1971）和他神秘的《圣山》（*The Holy Mountain*，1973）中也很明显。

运用幻觉而又较少借鉴超现实主义的是皮耶尔·保罗·帕索里尼。《大鸟和小鸟》（*Uccellacci e uccellini*，1965）开启了他对当代政治寓言的兴趣，但他随后在这一脉络上的作品却表现得更为严苛。《定理》（*Teorema*，1968）表现了一个背景一片空白的英俊男青年被一个资产阶级家庭接纳，随后这家人每个人的生活都很快变得利欲熏心和不可思议。《猪圈》（*Porcile*，1969）同时展开了两个关于荒诞的食欲的故事：一个年轻的登山者变成了食人族，一个企业主被猪吃掉了。在这些电影中，帕索里尼的技巧具有一种布努埃尔式的客观性，突显了一个正在解体的社会的荒诞奇观。

政治现代主义电影制作者也使用历史与神话的某种风格化呈现。不同于中立地描绘某个过去的事件或者简单地重述某个神话，激进的电影制作者也许是通过非现实主义的技巧对之进行处理，然后与当代政治斗争做类比。例如，吉田喜重（Yoshishige Yoshida）的三部曲——《情欲与虐杀》（*Eros plus Massacre*，1969）、《英雄炼狱》（*Heroic Purgatory*，1970）和《戒严令》（*Martial Law*，1973）——运用偏离中心的取景构图和风格化的照明，展现出日本不同时代的激进主义与1960年代末期的激进主义具有怎样的相似性。

同样，帕索里尼始终利用对古典神话和当代历史的改编，发展出一种嘲弄式的政治批评。在《美狄亚》（*Medea*，1969）中，处于戴假面具的唱诗班和粉红岩石之中的经典女主角，具象化地隐喻了殖民主义与它所统治的人民之间的冲突。帕索里尼的最后一部影片《萨罗，或所多玛的一百二十日》（*Salò o le 120 giornate di Sodoma*，1975）利用萨德侯爵的故事，把意大利法西斯主义的末日表现成一种奇观。在这里，帕索里尼的"混杂"（pasticchio，参见本书第20章"意大利：青年电影与通心粉西部片"一节）技巧以古典的构图方式拍摄残骸断肢和性暴行，并给这些镜头配上卡尔·奥尔夫《布兰诗歌》的音乐。

1968年之后，米克洛什·扬索对历史题材的处

理也采用挑衅意味的非现实主义。《抵抗》(*Fényes szelek*, 1969)表现了战后时期匈牙利左派的争吵。像往常一样,扬索聚焦于群体的动态性。积极分子洗劫大学图书馆,欺负其他同学,和他们的对手争论,并奉党的命令清除一名领导人。扬索复杂的摄影机运动和特别的长镜头此时已具有更风格化的场面调度。人物们自发地唱歌和跳舞,虽然这些事件发生在1948年左右,但学生们却穿着1960年代的运动衫和蓝色牛仔裤。

扬索开始创作一些混杂着过去、现在与未来事件的政治寓言。《天堂的羔羊》(*Égi bárány*, 1970)展现了1919匈牙利乡村的革命,并聚焦于一个癫痫的牧师,以及一个也许代表着即将占据欧洲的法西斯主义的神秘白人军官。扬索随后制作的电影把他对权力的审视扩展到了整个西方历史。匈奴王阿提拉的弑兄(《技巧与仪式》[*La tecnica e il rito*, 1971])、推翻裘利斯·恺撒的阴谋(《罗马需要另一个恺撒》[*Roma rivuole Cesare*, 1973])、厄勒克特拉与埃吉索斯之间传奇性的斗争(《厄勒克特拉,我的爱》[*Szerelmem, Elektra*, 1974])都通过精心设计的摄影机运动和长镜头,展示出仪式化的对话和遭遇(《厄勒克特拉,我的爱》总共只有十个镜头)。

对许多影评人来说,《红色赞美诗》(*Még kér a nép*, 1971)是扬索的一部杰作,该片在一般化的趋势同民族元素及更独特的象征主义之间保持着平衡。尽管影片并未指明具体的事件或时期,但它描述了匈牙利农民反抗地主与士兵的一次斗争。通过摄影机的变焦伸缩、横摇和推移,受害者与压迫者仿佛漂浮着穿过一个抽象、时而扩展又时而收缩的空间(图23.55—23.60)。《红色赞美诗》开始于一个农妇抓着一只和平鸽,结束于这个妇女挥舞着一支来复枪,对革命符号进行了充分的利用。当某人被

图23.55 《红色赞美诗》一个镜头的一部分:摄影机从肩上有一只鸽子的女人……

图23.56 ……向左摇至一名士兵的枪……

图23.57 ……接着一个民谣歌手走进后景。

图23.58 摄影机跟着他走向一群农民……

图23.59 ……农民们围绕着那名士兵……

图23.60 ……并引诱士兵跳舞。

杀害之后，死去的受害者也许会复活，复活时会戴着一朵红色花。《红色赞美诗》在布莱希特和艺术电影现代主义的影响之下成为一部重演革命传统的华美诗章。

对历史与神话的风格化处理也体现在希腊导演塞奥佐罗斯·安哲罗普洛斯的探索中。受沟口健二、安东尼奥尼和德莱叶的影响，安哲罗普洛斯在希腊军人独裁统治的1960年代末期开始了他的电影生涯。他的第一部长片《重建》（*Anaparastasi*，1970）通过闪回打乱对一桩谋杀案的调查，展示了此时人们已经习以为常的对于现在和过去的重组。但是，影片中几乎不曾为人物关系提供信息的神秘对话，以及摄影机对静态构图和空间的专注凝望（图23.61），使得这部影片即使以艺术电影的标准衡量也是去戏剧化的。

同早期的扬索一样，安哲罗普洛斯借对民族历史的探索来为当下提供政治教训。即使在军人政府的电影审查制度之下，他的《1936年的岁月》（*Meres Tou 36*，1972），还是颇为大胆地讲述了一个激进的工会领袖被谋杀之后，政府是如何为刺客提供保护的故事。于是，这部以长镜头和360度横摇运动镜头拍摄的影片成为一个关于政治压迫的寓言。在同样的高压政策之下，安哲罗普洛斯拍摄了《巡回剧团》（*O thiasos*，1975）。这部长达四个小时的电影全景式地展现了1939至1952年间发生的希腊政治骚乱事件。在数年里，一个剧团上演着同一部戏剧，这是一部对变化中的政治形势进行评论的神话剧作。与《重建》一样，安哲罗普洛斯重新了安排时间顺序，但他在这部影片中在一个镜头之内融合了几个不同的历史时期。影片中的独白和表演以及他的远景镜头拍摄，营造出一种反幻觉效果，这与1970年代早期布莱希特理论的阐释相一致（图23.62）。

安哲罗普洛斯的技巧所展现出来的简省性把他与1968年之后政治现代主义的另一种潮流联系起来。一些电影制作者追求一种"极简主义"（minimalism）的策略——以一种严格的克制风格，进行简略的叙事。

这种趋向可以以此一时期最具影响力的女性导演尚塔尔·阿克曼（Chantal Akerman）的作品作为绝佳例证。阿克曼的极简主义与其说是源于欧洲，不如说是因为接触了安迪·沃霍尔的作品（参见本

图23.61 《重建》中，巴士乘客停下来放松一下。

图23.62 穿越于历史之间、在偏远小镇演出经典戏剧的流浪艺人，成了希腊文化的良心。

书第21章"地下电影和扩延电影"一节）以及北美地区的结构电影（参见第24章）。她的《我、你、他、她》（*Je*，*tu*，*ii*，*elle*，1974）是一部以长镜头拍摄的表现性遭遇的影片，淡化了叙事。她最有影响的作品是《让娜·迪尔曼，商业街23号，布鲁塞尔1080》（*Jeanne Dielman*，*23 Quai du Commerce*，*1080 Bruxelles*，1975），这个片名正是影片主人公的名字和她在布鲁塞尔的地址。

在这部长度超过225分钟的影片中，阿克曼呈现了一个在自己家中做妓女的家庭主妇三天中的生活。影片的前半部分用一种就像让娜料理自己的家务般的一丝不苟的风格表现她的生活。低位的摄影机，聚焦于一条走廊或越过一张餐桌，记录着每一件生活琐事——穿衣打扮、清洗碗碟、招呼顾客、烧制肉卷。然而，在一个客人的造访之后，让娜的日常生活被神秘地打破了，她也开始不断出错。最后，她杀死了一名客人，然后走到餐桌旁坐下——实际上，只此一次，我们在影片中见到了她放松的时刻。

《让娜·迪尔曼》是女性主义现代主义电影的一个里程碑。通过把情节动作放慢到几乎停滞不动，阿克曼迫使观众注意那些在主流影片中被忽略的无聊间隙和家居空间。就某种意义而言，《让娜·迪尔曼》实现了新现实主义者切萨雷·柴伐蒂尼关于记录一个普通人八小时生活的梦想。这部电影也可视为影片《风烛泪》中那个女仆醒来段落（参见本书第16章"深度解析：《风烛泪》——女仆醒来"）的一个扩展版。然而，阿克曼把家居生活处理成隐含有性压迫和经济剥削的含义：家务是女人的工作，卖淫也是（正如让娜的地址"商业街"所暗示的）。

阿克曼的极简主义风格令人想到布列松、小津

图23.63 《让娜·迪尔曼》：通过静态长镜头的使用，日常家务变得陌生。

安二郎、沟口健二和实验电影，然而她采用这种简略的表达技巧却是为了政治批判的目的。静止的摄影机和正面、低机位的构图在使观众"间离"于剧情的同时，也赋予了家庭琐事以美学意义和社会意义（图23.63）。

虽然政治现代主义潮流有着多种不同趋向，但到1970年代中期，这一潮流就明显衰弱了，至少就35毫米的电影制作是这样。此后的电影虽然对神话与历史的探索仍在持续，拼贴形式和超现实幻想却几近消亡。极简主义也经过调整，以适应形式上不那么激进的目的。随着左翼立场逐渐融入主流政治，那些激进电影制作团体已经难以为继。大岛渚在1973年解散了他的创造社（Sozosha）公司，一年之后，戈达尔和戈兰的吉加－维尔托夫小组也宣告终结。围绕着马卡维耶夫的《甜蜜电影》（*Sweet Movie*，1974）和大岛渚的《感官王国》（*In the Realm of the Senses*，1975）的丑闻，是由于它们的性内容而非现代主义的技巧或政治立场。戈达尔以一部《人人为己》（*Sauve qui peut [la vie]*，1979），宣告自己重回更易被接受的叙事。到了1970年代末期，大多数政治现代主义的导演都在拍摄不那么激进且也不那么激进实验的电影作品。

主流叙事电影和艺术电影的政治化　1960年代与1970年代间，欧洲和亚洲的主流电影都相当政治化了。在意大利，导演们更热衷于探讨法西斯的过去，甚至通心粉西部片也变得更具党派色彩（如塞尔吉奥·莱昂内的《革命往事》[*Giù la testa*，1972]）。在瑞典，布·维德贝里（Bo Widerberg）制作了关注劳工纠纷的影片《阿达伦镇大示威》（*Ådalen 31*，1969）。在日本，若松孝二的"粉红电影"成为对性压迫和恐怖主义的近乎迷狂的探究之作。英国的《该死的星期天》（*Sunday, Bloody Sunday*，1971）则在一部家庭情节剧中加入男同性恋的内容。

政治类型　整合左派政治和古典叙事电影且在商业上取得最大成功的类型，是"政治惊悚片"（political thriller）。这类影片的情节往往建立在对一个真实官方丑闻的调查之上，这个丑闻在片中或被冠以真名，或仅做轻微掩饰。此类政治惊悚片为观众提供了类似于侦探片的兴奋刺激，以及通过揭露真相所带来的震惊。大牌明星的出演又进一步确保了影片更大的发行范围。

政治惊悚片由弗朗切斯科·罗西在《龙头之死》（1961）一片中首开风气，并继续在《马泰事件》（*Il caso Mattei*，1972）《教父之祖》（*Lucky Luciano*，1974）、《死因可疑》（*Cadaveri eccellenti*，1975）等片中进行探索。罗西的影片常常交叉剪辑着对过去已发生的关键事件的探究，同时使用纪录片技巧，诸如新闻片素材、日期、解释性字幕等（图23.64）。虽然这种类型几乎纯属男性导演的地盘，但纳迪娜·特兰蒂尼昂（Nadine Trintignant）的《知的权利》（*Défense de savoir*，1973）却是一部女性导演执导的探讨警察与极右人士狼狈为奸的政治惊悚片。政治惊悚片最著名的代表是科斯塔-加夫拉斯（Costa-Gavras）。加夫拉斯是希腊人，后加入法籍，他以《卧车上的谋杀案》（*Compartiment tueurs*，1965）开始作为一个政治惊悚片导演步入影坛，之后更以《Z》（*Z*，1969）而在这一时期的政治电影领域成为最广为人知的导演之一。

图23.64　《马泰事件》中的伪纪录片笔触。

"任何与实际事件、生存或死亡的人的相似，都不是一种巧合，而是有意为之。"这句《Z》的开场字幕由加夫拉斯和剧作者豪尔赫·森普伦（Jorge Semprún）共同署名，宣告了一个政治议题。这部电影重述了关于希腊独裁军人政府谋杀一个声望很高的持不同政见者的事件。调查此事件的文职官员是一个政治中间派，他因试图揭露右翼势力的阴谋，也遭到谋杀。到了1969年，许多新电影技巧——瞬间闪回、慢动作、定格、手提摄影镜头（图23.65）——都已经变得浅显易懂，科斯塔-加夫拉斯正是用这些技法营造出悬疑和动感极强的枪战动作场面。明星伊夫·蒙当的出演也进一步促使《Z》赢得国际认可。

加夫拉斯借着又推出了重述战后捷克斯洛伐克政治清洗事件的《大迫供》（*L'aveu*，1970），攻击美国企图颠覆乌拉圭图帕马罗游击队的《危局之邦》（*État de siège*，1973），以及揭露法国在二战期间与德国同流合污事件的《特别部门》（*Section spéciale*，1975）。这些影片一般都以一桩调查行动为载体，但

图23.65 《Z》中,手持摄影机尾随着持不同政见者直到他被暗杀。

图23.66 西班牙农民的生活成为孕育政治叛乱的温床(《杜阿尔特的家庭》)。

来自各个政治派别的批评者都纷纷挑剔指责影片过多复杂的情节以及概念化的英雄／恶棍人物特征。加夫拉斯的答复是,只有通过主流电影的惯例,才能把信息传达给更大范围的观众。他拒绝慢步调和知识分子们所要求的政治现代主义:

> 一般的公众并没有经过足够的训练使他们在放映影片时能对一部影片有所反思。他们已经习惯于美国电影的快步调,而我也承认我对这种快步调感到更亲近。事实上,观众只有在看完电影之后才能对之真正有所反思,或者有所拒绝。[1]

二十年中,科斯塔-加夫拉斯一直是政治惊悚片的佼佼者(《失踪》[*Missing*, 1982]、《大反叛》[*Betrayed*, 1988]和《八音盒》[*Music Box*, 1989])。

其他类型的影片也成为政治的载体。路易·马勒的古装剧《拉孔布·吕西安》(*Lacombe Lucien*, 1974,法国)表现一个青年农民被法西斯政治诱骗的故事,而在更为省略跳跃的影片《杜阿尔特的家庭》(*Pascual Duarte*, 1975,西班牙)中,里卡多·弗朗科(Ricardo Franco)追踪了一个同样暴力的青年如何在西班牙内战期间成为一个叛乱分子(图23.66)。喜剧片也已经吸收了左派主题。在法国,迪亚娜·科依斯(Diane Kurys)执导了广受欢迎的《薄荷苏打水》(*Diabolo Menthe*, 1977),这部影片动人地描绘了1968年事件以后的年轻人。两年以后,她又执导了以巴黎五月事件为背景的《汽油弹》(*Cocktail Molotov*)。政治主题也同样为意大利喜剧所采用,最著名的是莉娜·韦特米勒(Lina Wertmüller)的《咪咪的诱惑》(*Mimí metallurgico ferito nell' onore*, 1972)、《爱情与无政府》(*Film d' amore e d' anarchia*, 1973)、《荒岛绝情》(*Travolti da un insolito destino nell' azzurro mare d' agosto*, 1974)。她的《七美人》(*Pasqualino Settebellezze*, 1976)一片对意大利男人的自大提出了批评,展现了一个无赖如何为了求生存而在纳粹集中营里委曲求全(图23.67)。

马尔科·费雷里(Marco Ferreri)的怪诞喜剧呈现出一种更为不动声色而神秘莫测的态度。《狄林

[1] 引自 John J. Michalczyk, *Costa-Gavras: The Political Fiction Film* (Philadelphia: Art Alliance Press, 1984), p. 46。

杰已死》（*Dillinger è morto*，1969）通过对一个商人回家、做饭、看家庭电影等日常生活直至谋杀妻子之过程的观察，营造出浓郁的悬疑气氛。在这部堪称阿克曼影片《让娜·迪尔曼》的男性翻版中，通过对这个丈夫生活习惯的细腻描绘，揭示了他精神世界的卑俗渺小（图23.68）。在费雷里的《极乐大餐》（*La grande bouffe*，1973）中，几个事业有成的男人几乎是以暴食和通奸的方式实施自杀。

图23.67 《七美人》中的街头无赖在监狱中被迫为舒服一点的待遇讨价还价。

艺术电影的政治化 除了这些主流电影制作者，一些从事艺术电影工作的导演也同样受到这一时期政治气候的影响。许多卓有建树的导演尽力避免布莱希特式的极端疏离和风格化，在吸纳了政治题材的同时，仍然继续着战后现代主义的传统。例如，卡洛斯·绍拉已经制作过《狩猎》（*La caza*，1965）这样的抨击西班牙大男子主义气概的作品。他的《极乐花园》（*El jardín de las delicias*，1970）采取了更加布努埃尔式的手法，表现了一个生活于幻想和现实之间的变态统治阶级（图23.69）。

在《假如……》（*If....*，1968）中，林赛·安德森加强了那种曾经驱动了厨房水槽电影（参见本书第20章"英国：厨房水槽电影"一节）的对英国社会的批判。一个中上阶层子弟的男校里，四个激进学生对学校当局压迫的反抗成为社会革命的一个缩影。《假如……》采用了戈达尔式的以插卡字幕介绍重要段落的技巧；它所使用的彩色与黑白胶片交替的做法（尽管这样做是出于经济上的考虑），成为一种温和的布莱希特式间离手法。在最后一个场景中，孩子们从屋顶向人群开枪，指涉了让·维果无政府主义影片《操行零分》的结局。通过幻想段落和最后的定格镜头，《假如……》调用了当代艺术电影的惯例。

图23.68 《狄林杰已死》中，丈夫做了一个幻想"在电影中"游泳的姿势。

图23.69 《极乐花园》攻击了上层阶级的虚假生活。

战后欧洲电影使用断裂性闪回镜头来形成过去与现在的强烈对比；《广岛之恋》已经使得时间的变化更快、更暧昧。1960年代的导演们更是把技巧推到一个零碎化的极端。1970年代，闪回手法继续成

为探索跨越历史的政治变迁的工具。匈牙利导演伊什特万·绍博在《消防大街25号》（*Tüzoltó utca 25.*，1973）中使用这种手法编年式地呈现了一个公寓里人们的生活。安德烈·泰西内（André Téchiné）的《法国的记忆》（*Souvenirs d'en France*，1974）也是通过富于节奏性的时代变更，编年式地记录几十年来劳工斗争对于一个家庭发生的影响。卡罗伊·毛克的《爱》（*Szerelem*，匈牙利，1970）运用快速的蒙太奇和突兀的闪回，对比表现两个女子等待政治犯丈夫回家的故事。

贝尔纳多·贝尔托卢奇总是与时代潮流同步，在《蜘蛛的策略》（*Strategia del ragno*，1970）中以更具创新的方式运用了闪回手法。片中"现在"的人物看起来与30年前几乎一模一样，而且他们可以在过去的时间与现在的某些人讲话（图23.70）。贝尔托卢奇的《随波逐流的人》（*Il conformista*，1971）也许是政治化艺术电影的范例。它描绘了一个性压抑的男人沦为法西斯政治杀手，在记忆、幻想和现实之间呈现了一个精确的戏剧。《一九零零》（*Novecento*，1975）虽以更简单的闪回结构全片，但却像是一幅气势恢宏的壁画，它通过平行表现两个朋友——一个是左翼农民，一个是意志薄弱的贵族之子——的两种生活，呈现出法西斯主义兴起的境况。

战后一代的导演们则以各自不同的方式反映着这个新的时代。费德里科·费里尼的《萨蒂里孔》（1969）普遍被解释成是对社会世风日下的尖酸批评，而他的《当年事》（1973）则半是怀旧、半是嘲讽地描绘了法西斯奇观：一艘让村民们惊奇不已的庞大汽船；游行队伍中一个巨大的墨索里尼皱眉而怒的头像（参见彩图19.2）。米开朗琪罗·安东尼奥尼的《扎布里斯基角》（1970）通过一个很多人在死亡谷亲昵的幻觉镜头和一系列细致地表现一个美国之家爆炸的慢动作镜头，表达了对学生革命的支持。《过客》（又名《职业：记者》[*Profession：Reporter*]，1975）转而关注第三世界，在影片中，安东尼奥尼风格的身份认同问题是借助于一个涉及武器运输的政治阴谋来表现的。

瑞士导演阿兰·坦纳（Alain Tanner）宣称自己曾受到五月事件的激励，在随后的十年里，他的影片都是对1968年遗产的思考。坦纳于1968年与米歇尔·苏特（Michel Soutter）、克洛德·戈雷塔（Claude Goretta）等人一起，组织成立了一个"第五小组"（Groupe Cinq），为瑞士电视台制作影片。坦纳早期的长片受到英国自由电影和法国新浪潮的影响，牢牢地立足于欧洲艺术电影传统，常常运用反身性手法（《夏尔之存亡》[*Charles mort ou vif*，1969]）和闪回式调查结构（《蝾螈》[*La salamandre*，1971]）。他的最著名的影片是《两千年乔纳斯将25岁》（*Jonas qui aura 25 ans en l'an 2000*，1976）。影片中有八个"五月之子"（马克斯、马尔科、玛格丽特、玛德琳，等等）在一个希望破灭和政治"正常化的时代"成立了一个公社。黑白影像反映出他们的乌

图23.70 《蜘蛛的策略》：站在过去的德雷法告诉处于当下的年轻的阿托斯关于他父亲（背景中站在窗口的人）的事情；这一技巧服务于质疑神圣化历史英雄的主题意图。

托邦理想，坦纳更以一个暧昧迷茫的未来影像作结（图23.71）。

如果说坦纳主要关注一些渴求改变的中产阶级人士，那么塔维亚尼兄弟保罗和维托里奥则集中关注农民阶层和工人阶级的革命热情。他们在《颠覆者》（*I sovversivi*，1967）、《天蝎星座》（*Sotto il segno dello scorpione*，1968）、《圣歇尔有只公鸡》（*San Michele aveva un gallo*，1971）、《阿隆桑芳》（*Allonsanfàn*，1974）中均采用一个平民主义者的立场重述意大利的革命历史。他们第一部取得国际性成功的影片是《我父我主》（*Padre padrone*，1977），讲述一个目不识丁的牧童通过对父亲的倔强反叛而成为一个语言学专家的故事。电影开始于这个自传的原作者一边削着树枝一边介绍故事。接着，他还把削成的拐杖递给饰演父亲的演员（图23.72），父亲走进教室找到他的儿子，至此虚构的故事才真正开始。这个场景除了引入布莱希特式的间离效果，还暗示了现在已经长大的儿子认识到即使青春可以主宰自身，严厉的权威也是有必要的。

女性导演的新崛起　对女性问题的关注，给予了女性艺术电影导演们的事业生涯一种新的推动力。匈牙利导演玛尔塔·梅萨罗什在1960年代期间曾拍摄过几部短片。她的第一部长片是《女孩》（*Eltávozott nap*，1968），随后创作的几部影片中，著名的有《自由呼吸》（*Szabad lélegzet*，1973）、《收养》（*Örökbefogadás*，1975；获得柏林国际电影节的大奖）以及《九个月》（*Kilenc hónap*，1976）。玛尔塔·梅萨罗什的作品思考了女性与社会力量——尤其是社会结构——的关系，此外还探究了亲密关系，并在这两者之间达成了平衡。总而言之，她的影片对广阔的女性生活经验——从求学、约会、婚姻到工作、生儿育女、家庭生活——进行了戏剧化的表现。她尤其专注于探讨母女关系。她的风格强调现实主义与作者评论，这两者都通过女主角身体的特写镜头而被改变。在《收养》中，她利用一个工厂里女工们劳作的手，建构了整整一个段落。

阿涅丝·瓦尔达自1950年代早期就开始执导影片，尽管她的成名是随着新浪潮的崛起而开始的（参见本书第20章"新电影：左岸派"一节）。她活跃于电影左派之中，拍摄过关于黑豹党的短片，参与了集体制作影片《远离越南》（*Loin du Vietnam*，1967）。在导演了一部颂扬美国反文化浪潮的轻松之作《狮子、爱、谎言》（*Lions Love*，1969）之后，瓦

图23.71　在未来的一个终场布景中，乔纳在公社的壁画上随意涂写（《两千年乔纳斯将25岁》）。

图23.72　《我父我主》：拐杖被传递。

尔达又制作几部短片,接着执导下一部长片《一个唱,一个不唱》(L'une chante, l'autre pas, 1976)。同1970年代中期的许多政治电影一样,它对此前的十年进行观察,追溯了两个女性1962到1974年间的友谊历程。瓦尔达试图从她的自由女性主义观点表达对堕胎和生育问题的密切关注,所以她有意识地要让这部影片面向广大的观众群。"在法国,已经有大约35万人看过我们的电影……即或这部电影所蕴含的思想和女性主义观点仅只达到了一些更为激进的电影的一半或三分之二,但我们却使得更多的人去思考了——而且不是往错误的方向去思考。"[1]

1960年代初期和1970年代早期,一些新的女性导演浮现于艺术电影领域。在法国,奈丽·卡普兰(Nelly Kaplan)自1954年起就曾担任阿贝尔·冈斯的助手,1969年执导了她的第一部长片《海盗的未婚妻》(La fiancée du pirate, 1969),描述了一个受尽当地男人欺压的年轻乡村妇女,最后用偷录的亲密录音带来敲诈那些男人。利利亚纳·德·凯尔马德克(Liliane de Kermadec)的《阿洛漪丝》(Aloïse, 1974)开启了伊莎贝尔·于佩尔(Isabelle Huppert)的演艺生涯,她扮演一个因反对第一次世界大战而遭监禁的女子。还有几个法国女影星也转而尝试导演工作,著名的有迪亚娜·科依斯、安娜·卡林纳和让娜·莫罗。在加拿大,实验电影制作者乔伊斯·威兰(Joyce Wieland)制作了自反性的情节剧《远岸》(The Far Shore, 1976)。有些电影制作者特别关注特定的女性主义问题,而另一些电影制作者则处理扩展了的政治主题,包括"日常生活的政治学"。

总而言之,主流电影和艺术电影都因1968年之后时代政治文化的影响而有所调整。古典叙事惯例吸纳了政治主题和题材,在政治惊悚片和喜剧片中尤其如此。艺术电影的导演们从极端的政治现代主义实验之中后撤,但仍然以微观政治学和多元文化作为他们厚实丰蕴的主题。坦纳就自称是一个商业电影制作圈中的"边缘人",他的话代表了许多导演的观点:"我的立场虽并不是激进如戈达尔,但也试图迫使商业世界为其外部的经验打开它们的大门。"[2]随着激进的政治现代主义在1970年代末离开了35毫米商业电影制作领域,西方世界里大多数政治化的故事片制作都运作于古典或艺术电影的叙事范围之内。政治现代主义的电影创作则在16毫米实验电影中生存得更为长久(参见第24章)。

西德新电影:政治的派系 一个在1970年代初期形成的术语"德国新电影"(New German Cinema)是指一个相较于大多数新电影都更难以归类的群体。这个标签涵盖了一些有着各自不同追求目标的电影制作者。有些导演并未拍摄政治批判电影(参见第26章)。然而那些采取左派立场的电影制作鲜明地表现出1960年代末及此后的电影趋势。

1962年的奥伯豪森宣言(参见本书第20章"德国青年电影"一节),激发了社会批判电影的制作,尤其是一些为电视播映而制作的影片,但是直到1968年,柏林电影和电视学院的左派学生才制作了一系列旨在面向工人阶级观众的介入性纪录片和故事片。更加雄心勃勃的是"柏林学派"的电影,这些电影聚焦于劳动阶级的生活,是对1920年代晚

[1] Ruth McCormick, "One Sings, the Other Doesn't: An Interview with Agnès Varda", Cineaste 8, no.3 (1978): 28.

[2] Jim Leach, A Possible Cinema: The Films of Alain Tanner (Metuchen, NJ: Scarecrow Press, 1989), pp. 30—31.

期德国工人阶级电影（参见本书第14章"德国"一节）的一种回应。女性主义者黑尔加·赖德迈斯特（Helga Reidemeister）拒斥柏林学派理想化的现实主义倾向，其影片专门记录工人阶级的家庭生活，著名的如《购得的梦想》（*Der gekaufte Traum*，1977），是由一个家庭所拍摄的4小时超8毫米的资料影片汇编而成。

政治现代主义：克鲁格、西贝尔贝格和施特劳布/于耶　政治现代主义也是德国新电影中的一股强劲势力。1968年的政治动荡及其政治文化，强化了由剧作家彼得·魏斯（Peter Weiss）和罗尔夫·霍赫胡特（Rolf Hochhuth）所实践的布莱希特式纪录片戏剧。在电影领域，政治现代主义者们继续着1960年代早期以来德国青年电影所蕴涵的社会批评，然而，呼应着反文化和新左派等思潮的兴起，他们也赋予其影片更为激进的锋芒。

亚历山大·克鲁格是德国青年电影（参见本书第20章"德国青年电影"一节）的一个动力源，其创作典型地代表了政治现代主义中的拼贴潮流。其电影常常通过交叉剪辑虚构片段、纪录片、手写字幕和其他材料的手法，继续着其《昨日女孩》（*Abschied von gestern-[Anita G.]*，1966）的策略，强迫观众直接面对"幻觉得以在此生发"的"断裂"，"电影是在观众的脑海里形成的，而并不是一个存在于银幕上的自足的艺术作品"。[1] 克鲁格希望这一反文化的开放性将会使电影成为一种较少预先设定的信息，从而成为更有利于电影制作者和观众进行动态对话的基础。

《马戏院帐篷顶上的艺人》（*Die Artisten in der Zirkuskuppel: Ratlos*，1968）是针对激进学生在柏林国际电影节上向克鲁格投掷鸡蛋并指责他为精英分子的回应之作。影片中的莱尼·佩克特试图创造一个新式马戏团，但这一企图在影片的进程中总是被一些杂七杂八的电影材料所干扰或打断，这些东西包括新闻照片、新闻影片、从爱森斯坦的《十月》中剪下的镜头、彩色资料片段，以及对当下思潮——只有通过"悲悼的工作"，德国才能面对其纳粹历史——的指涉。莱尼想象中的马戏团始终没有实现，而她却像一个电视制作人一样紧张工作（图23.73）。《马戏院帐篷顶上的艺人》以其开放式的文本意义，表现了乌托邦式政治改革的艰难，并主张，只有通过"穿越体制的长征"——在影片中"体制"意指现存的媒介状况——才能导向社会变革。

克鲁格电影中纪实与虚构交替的手法，在汉斯-于尔根·西贝尔贝格（Hans-Jürgen Syberberg）的作品中以一种更为戏剧化的风格表现出来。西贝尔贝格以一系列直接电影的纪录片在1960年代晚期崭露头角，但他最有名的影片是一个三部曲：《路德维希二世安魂曲》（*Ludwig-Requiem für einen jungfräulichen*

图23.73　《马戏院帐篷顶上的艺人》：凭借克鲁格的取景技巧，一个马戏团杂技演员在莱尼的头顶以脚尖旋转。

[1] Stuart Liebman, "Why Kluge?" *October* 46 (fall 1988): 13—14.

图23.74 电影、音乐和德国历史的幻影融合（《希特勒：一部德国电影》）。

König，1972)、《卡尔·梅》(*Karl May*，1974)和长达8小时的《希特勒：一部德国电影》(*Hitler-ein Film aus Deutschland*，1977)。在这三部影片的第一部和第三部中，被西贝尔贝格尊称为"养父"的布莱希特的精神，与瓦格纳式的恢宏壮观混合在一起。盘旋的烟雾，五颜六色、灿烂耀眼的灯光，悲怆的音乐，营造出极为壮观的造型，表现了德国文化日薄西山的状态（图23.74）。《希特勒：一部德国电影》所具有的自反性，指涉的对象从爱迪生到里芬施塔尔再到《公民凯恩》，使得它本身成为一部电影的历史，而这部影片的主角希特勒，也因为把政治转化成神话戏剧而被戏称为"有史以来最伟大的电影制作者"。

也许，德国新电影中最引人争议的政治现代主义的实践者是让·马利－施特劳布和达妮埃尔·于耶。他们在完成《没有和解》(1965)之后，拍摄了一部长片长度的影片《安娜·玛格达丽娜·巴赫的编年史》(*Chronik der Anna Magdalena Bach*，1968)。在某种意义上，这部影片运用了拼贴美学，把一些巴赫时代档案的镜头、搬演的简短叙事场景，以及漫长的表演都汇集在一起。但就其长度的大部分内容而言，这部影片主要在极简主义方面做出了杰出的努力。施特劳布和于耶展现了来自巴赫生活的省略跳跃的零碎化片段，并且运用静态摄影机镜头或轻微移动摄影机来记录较大范围的演出，而从不呈现观众（图23.75）。就像《没有和解》及其以后的作品一样，他们一反大多数故事片的做法，使用现场音响来捕捉每一个空间的独特音响特征。从某种角度看，这部影片很像《马戏院帐篷顶上的艺人》一片中对艺术家工作的"物质主义"研究，由此，施特劳布与于耶主张巴赫的音乐主要源于特定的社会和政治状况。

这种拼贴组合的建构方式、现场声效以及克制的叙事与风格，又一次体现在布莱希特小说改编片《历史课》(*Geschichtsunterricht*，1972)，以及《西奈之犬：弗尔蒂尼和卡尼》(*Fortini/Cani*，1977)中。施特劳布和于耶还运用极简主义的方法来改编戏剧片段：《任何时候眼睛都不要闭上或者也许有一天罗马将允许选择在它一边》(*Les yeux ne veulent pas en tout temps se fermer, ou Peut-être qu'un jour Rome se permettra de choisir à son tour*，1969)用手持摄影机拍摄的方式表现一出在当代罗马上演的法国古典戏剧，而歌剧《摩西与亚伦》(*Moses und Aron*，1974)则在一个沙漠舞台以进行了风格化安排的独唱与合唱来表演（图23.76）。施特劳布和于耶的影片，既质疑艺术电影的传统，也不同于所有娱乐电影的形式，而是努力探索古典小说与戏剧的当代政治意涵（《安娜·玛格达丽娜·巴赫的编年史》是献给越南人民的；《摩西与亚伦》则献给一名恐怖分子）。

主流的政治化电影 在商业上更为成功的德国新电影使政治评论的内容适合于主流电影的惯例。这形成了两种突出的电影类型，一种是"工人电影"(Arbeiterfilm)，即用现实主义的故事讲述技巧

图23.75 《安娜·玛格达丽娜·巴赫的编年史》中冷静客观地呈现的音乐演奏会。

图23.76 《摩西与亚伦》：主人公们唱歌时，一个看不见的歌队应和着。

来呈现当代工人阶级的生活；另一种是故土电影（Heimatfilm），专门描绘乡村生活。

沃尔克·施隆多夫在众多艺术电影导演中脱颖而出。他于1970年执导的《科姆巴赫的穷人突然发了财》（*Der plötzliche Reichtum der armen Leute von Kombach*）采用较为温和的布莱希特手法来追述一伙农民匪帮被抓获和处决的经过。施隆多夫在与他妻子玛格丽特·冯·特罗塔（Margarethe von Trotta）合作拍摄了《丧失名誉的卡塔琳娜·布鲁姆》（*Die verlorene Ehre der Katharina Blum oder: Wie Gewalt entstehen und wohin sie führen kann*，1975）之后更是饮誉国际影坛。这部影片讲述了一个因为被指控支援恐怖分子而受到警察追捕的女人，以及喜欢搬弄流言飞语的新闻界的故事。影片差不多从头到尾都引导观众相信布鲁姆是一个无辜的受害者（彩图23.4）。而一旦女主角获得了观众的同情，情节却揭示正是因为爱情促使她帮助那个男青年。影片通过古典电影的叙述进程诱使观众与一次颠覆行动产生了共鸣。

在与施隆多夫合作了另一部电影之后，冯·特罗塔开始独立执导。《克里斯塔·克拉格斯的第二次觉醒》（*Das Zweite Erwachen der Christa Klages*，1977）继续运用《丧失名誉的卡塔琳娜·布鲁姆》一片的叙事策略，从而使得观众同情并认同于逃跑中的女性匪徒。在一个恐怖主义、劫机事件和暗杀事件挤满新闻头条的年代，像这部影片一样把镜头对准犯罪女性的做法无疑具有强劲的政治冲击力。

冯·特罗塔的电影事业在相当程度上归功于西德电影生产的辅助金制度，正是这一制度使得从事创作的女性导演数量遥遥领先于其他国家。其中许多人也制作深受政治影响的艺术电影。例如，黑尔玛·桑德斯－布拉姆斯（Helma Sanders-Brahms）的《暴力》（*Gewalt*，1971）是一部"反公路片"（anti-road movie），它交替呈现一幅静态的公路地图与两个装配线工人合伙杀害一个移民的故事。在一部工人电影《雇工》（*Der Angestellte*，1972）中，桑德斯－布拉姆斯讲述了一名电脑程序员陷入疯狂的故事，而她的《蛾摩拉最后的日子》（*Die letzten Tage von Gomorrha*，1974）则呈现了一个电视满足所有欲望的未来社会。

法斯宾德：挑衅者 赖纳·维尔纳·法斯宾德（Rainer Werner Fassbinder）也许是德国新电影中最为著名的导演，部分原因是其颇具冲击力的个性以及自毁式的生活作风。法斯宾德受到法国新浪潮电影和到1960年代末愈演愈烈的政治现代主义的影响。法斯宾德先前做过演员、剧作者和戏剧导演，这些经历使他在影片中表露出对怪诞喜剧、血腥暴力，以及用人物地域方言呈现强烈现实主义的趣味。此外，他还拒斥在克鲁格、施特劳布等人的创作中占有重要地位的布莱希特理论。他坚持认为，政治批判的艺术必须调动观众的种种感受："用布莱希特的方法，你可以看见感情，而且你可以在一看见他们就引发思考，但你却无法感受到他们……我让我的观众感受和思考。"[1]

法斯宾德自拍摄了他早期非常戈达尔化的短片《小混乱》（*Das Kleine Chaos*，1966；图23.77）之后，就与一个由一批演员和技术人员组成的剧团"反剧场"（Antiteater）一起拍摄了11部影片。这些电影中，有些是对好莱坞类型片的重新改造，有些则表现出来自法国新浪潮和施特劳布以及于耶的影响。而后，法斯宾德又表现出对道格拉斯·瑟克的好莱坞情节剧（参见本书第15章"老类型的新变化"一节）的熟悉，他把这一类型的电影当成一种能够激发观众情感介入的社会批判电影的样本。他被这些电影武断的乐观结尾（他称之为"不快乐的快乐结尾"），以及瑟克阻止对片中人物完全认同的方法所打动。在《四季商人》（*Händler der vier Jahreszeiten*，1971）中，法斯宾德开始了他电影创作的第二个阶段——家庭情节剧的创作。他再一次证明了自己的高产，以非常之快的拍摄进度和较低的成本，制作了若干部长片，著名的有《佩特拉·冯·康德的辛酸泪》（*Die bitteren Tränen der Petra von Kant*，1972）、《恐惧吞噬灵魂》（*Angst essen Seele auf*，1973）、《寂寞芳心》（*Fontane-Effi Briest*，1974）和《狐及其友》（*Faustrecht der Freiheit*，1974）。

在法斯宾德早年的创作生涯中，他常常以一种冷静的照相般的风格来对人物取景拍摄（图23.78）。在他的"好莱坞修正主义者"阶段，他又接受了连贯性剪辑的惯例以使保持戏剧性的首要地位。然而，这些影片的无穷魅力很多来自法斯宾德或是近距离的凝神观照，或是远距离的观察，或是运用元

图23.77 《小混乱》：法斯宾德在他的处女作中扮演一个劫匪。

图23.78 《外籍工人》（*Katzelmacher*，1969）：以一种扁平、正面取景的镜头拍摄这几对游手好闲的情侣。

[1] John Sandford, *The New German Cinema* (London: Eyre Methuen, 1980), p. 102.

素或装饰对人物情感状态的掩饰（图23.79）。

"反剧场"的早期电影对叙事进行实验，而后来的政治情节剧则面向更广大的观众，扣人心弦，洋溢着情感。法斯宾德的大部分电影都是关于权力的。他经常聚焦于受害者牺牲和屈从的情态，展示一个群体怎样剥削和惩戒外来者。法斯宾德坚持认为，受害者总是经常心甘情愿地接受群体所强加的标准，所以他或她都相信惩罚是天经地义的。《恐惧吞噬灵魂》中的阿里也逐渐内化了他所遭遇的种族偏见，并因患移民劳工中很普遍的溃疡病而崩溃。

1968年的挫败之后，法斯宾德的作品经常被阐释为承认了激进变革的不可能性。布莱希特美学也不可能承诺社会革命。法斯宾德的创作从无政府状态和严肃的政治现代主义，转而变为运用较不令人困扰的好莱坞惯例，这种变化折射出1970年代欧洲政治批判电影的一种普遍发展趋势。

同样的变化我们还可以从这一时期开始与结束的两部欧洲电影中发现并概括出来。1967年，13位主要来自法国的左派导演，合作拍摄了《远离越南》。这部影片试图通过一系列片段——有些是虚构（如雷乃的段落），有些是从新闻片汇编而成（如马克的段落），还有论文式的（如戈达尔的段落；图23.80）——来动员知识分子反对战争。而在1978年，在克鲁格的召集下，14名德国导演一起合作制作了《德国之秋》（*Deutschland im Herbst*）。本片与《远离越南》相似，汇聚了当时电影制作潮流中的众多不同趋向。但这部影片的意图不再是影响或改变国际政策，而是力图理解在一种恐怖主义氛围和右翼势力高压之下的国民生活。其中的某些片段，尤其是法斯宾德在服药后的眩晕中与情人遭遇的段落，相当程度上戏剧化地隐喻了政治的个人化（图23.81）。《德国之秋》典型地表征了德国新电影对政治的热情从泛行动主义到微观政治学的转变，同时它也昭示了批判性电影制作依然在1970年代争议纷纭的政治文化中占有重要地位。

图23.79 《佩特拉·冯·康德的辛酸史》全部是在一个时装设计师的奢华公寓内拍摄的；法斯宾德所拍摄的华丽布景让人想起约瑟夫·冯·斯登堡。

图23.80：《远离越南》：导演作为简洁而超然的解说者。

图23.81：《德国之秋》：导演作为困惑而失意的参与者。

笔记与问题

界定第三世界革命电影

三篇论文设定了第三世界政治电影制作的议程：罗沙的《饥饿美学》("Aesthetics of Hunger", 1965)、埃斯皮萨诺的《为了一种不完美电影》("For an Imperfect Cinema", 1969)，以及索拉纳斯与赫蒂诺的《"第三电影"宣言》("Third Cinema" manifesto, 1969)。这几位作者后来都重新考虑了他们当时的想法。埃斯皮诺萨解释说，他所谓的"不完美"并非笨拙，而是对电影制作者政治立场的一种认知（Julio Garcia Espinosa, "Meditations on Imperfect Cinema... Fifteen Years Later", *Screen* 26, nos. 3—4 [May-August 1985]：94）。索拉纳斯解释说，并不是所有的大制作电影都必然是第一世界电影，正如并不是所有的以作者基础的电影都是第二电影。但是，第三电影却支持了反殖民主义和社会改革（引自"L' Influence du' Troisieme Cinema' dans Ie monde", *Revue tiers monde* 20, no. 79 [July-September 1979]：622）。在1970年代之后的写作中，赫蒂诺沮丧地说："在这些国家以及阿根廷群众运动中的力量和凝聚力，并没有我们想象的那么强烈。"（Octavia Getino, "Some Notes on the Concept of a 'Third Cinema'", in Tim Barnard, ed., *Argentine Cinema* [Toronto：Nightwood, 1986], p. 107）。

更为开阔的是，在1971年的论文《梦的美学》("The Aesthetics of the Dream")中，罗沙定义了三种革命艺术：对即将发生的政治行动有用的（如《燃火的时刻》），引发了政治谈论的（如大多数巴西新电影），建立在人们梦想的基础上、被反映在巫术和神话中的（引自Sylvie Pierre, *Glauber Rocha* [Paris: Cahiers du Cinema, 1987], pp. 129—30）。罗沙宣称，这种梦想的艺术长期被传统左派忽视，然而在1968年青年革命中却看到了它的身影。

随着第三世界电影力量的减弱，电影学者开始大范围地研究这一现象。一些人认为，存在一种三大洲的第三电影，其特征可由反复出现的政治主题和形式惯例描述。对这一看法最深入的讨论，可参见特肖梅·加布里埃尔（Teshome Gabriel）的《第三世界的第三电影》(*Third Cinema in the Third World: The Aesthetics of Liberation*, Ann Arbor, Michigan: UMI Research Press, 1982)。对他的观点的扼要陈述参见《迈向第三世界的批判理论》("Towards a Critical Theory of Third World Films")，收于吉姆·派因斯（Jim Pines）和保罗·韦尔曼（Paul Willemen）编选的《第三电影问题》(*Questions of Third Cinema*, London: British Film Institute, 1989)，第30—52页。这种观点也受到朱丽安娜·伯顿（Julianne Burton）的批判，参见《边缘电影与主流批评理论》("Marginal Cinemas and Mainstream Critical Theory", *Screen* 26, nos. 3—4 [May-August 1985]：2—21）。加布里埃尔作出了回应，参见《殖民主义与"法律和秩序"批评》("Marginal Cinemas and Mainstream Critical Theory", *Screen* 27, nos. 3—4 [May-August 1986]：140—147）。

电影研究和新电影理论

本章所考察的这一时期也见证英国、欧洲和北美的电影学术研究的巨大发展。1960年代后期的政治运动影响了很多电影课程；教师和学生常常会分析影响主流好莱坞电影的意识形态含义，并把政治批判电影看成"对立"的电影。

随着这些发展，电影理论也发生了重大变化。基于1960年代初期的符号学思想（参见第20章的"笔记与问题"），电影理论家在1968年之后试图解释电影在提供愉悦的同时如何在政治上发生作用。《电影手册》新晋的激

进编辑们提出了一种分类法,把整体上受控于主导意识形态的电影从那些伺机实施政治批判的电影(如《Z》)中区分开来。编辑们为坚定的作品留下了空间,也为现代主义者的努力留下了空间,还为那些可以被"征候性"地解读的主流电影留下空间,就好像它们"在一种内部张力下正在分裂"(参见Jean-Luc Comolli and Paul Narboni, "Cinema/Ideology/Criticism", in Bill Nichols, ed., *Movies and Methods*, vol. 1[Berkeley: University of California Press, 1976],第27页)。另一种较早的理论化的努力,是让-皮埃尔·鲍德里(Jean-Pierre Baudry)1970年代的论文《基本电影装置的意识形态效果》("Ideological Effects of the Basic Cinematographic Apparatus")。鲍德里表明,电影的每一项技术——摄影机快门、银幕和光束——都表现出一种资产阶级的世界观。

女性主义者也提出了电影在促成父权价值上所担任角色的理论问题。像《暗箱》(*Camera Obscura*)和《女性与电影》(*frauen und film*)这样的杂志,把对女性主义电影理论的经营作为它们工作任务的一部分。这一方向上最有影响的论文就是劳拉·穆尔维的《视觉快感与叙事电影》("Visual Pleasure and Narrative Cinema",1975),这篇文章引起了极为广泛的评论。到1970年代末,电影研究不仅本身成为一个学科,女人电影也在女性主义者中找到了观众。

这些论文和其他一些重要论文,均可参见比尔·尼科尔斯(Bill Nichols)编选的《电影与方法》(*Movies and Methods*, vol. 1[已引述]and vol. 2, Berkeley: University of California Press, 1985)、菲利普·罗森(Philip Rosen)编选的《叙事、装制、意识形态:电影理论读本》(*Narrative, Apparatus, Ideology: A Film Theory Reader*, New York: Columbia University Press, 1986)、康斯坦斯·彭利(Constance Penley)编选的《女性主义和电影理论》(*Feminism and Film Theory*, London: Routledge, 1988),以及尼克·布朗(Nick Browne)编选的《电影手册1969—1972: 再现的政治》(*Cahiers du cinéma 1969—1972: The Politics of Representation*, Cambridge: Harvard University Press, 1990)。历史性的概述可在上述书籍中找到,也可参见克里斯汀·格莱德希尔(Christine Gledhill)的《女性主义电影理论的新发展》("Recent Developments in Feminist Film Theory"),载于玛丽·安·多恩(Mary Ann Doane)、帕特丽夏·梅伦坎普(Patricia Mellencamp)和琳达·威廉斯(Linda Williams)编选的《重回视野:女性主义电影理论文选》(*Re-Vision: Essays in Feminist Film Theory*, Frederick, MD: University Publications of America, 1984),第18—48页;以及大卫·波德维尔的《制造意义:电影阐释中的推理与修辞》(*Making Meaning: Inference and Rhetoric in the Interpretation of Cinema*, Cambridge, MA: Harvard University Press, 1989),第43—104页。

延伸阅读

Baddeley, Oriana, and Valerie Fraser. *Drawing the Line: Art and Cultural Identity in Contemporary Latin America*. New York: Verso, 1989.

Browne, Nick, ed. *Cahiers du cinéma 1969—1972: The Politics of Representation*. Cambridge, MA: Harvard University Press, 1990.

Burton, Julianne, ed. *Cinema and Social Change in Latin America: Conversations with Filmmakers*. Austin: University of Texas Press, 1986.

Cockburn, Alexander, and Robin Blackburn, eds. *Student Power: Problems, Diagnosis, Action*. Baltimore: Penguin, 1969.

Downing, John H., ed. *Film and Politics in the Third World*. New York: Autonomedia, 1987.

"The Estates General of the French Cinema". *Screen 13*, no. 4 (winter 1972/1973): 58—88.

Fassbinder, Rainer Werner. *The Anarchy of the Imagination: Interviews, Essays, Notes*. Ed. Michael Toteberg and Leo A. Lensing, trans. Krishna Winston. Baltimore: Johns Hopkins University Press, 1992.

Fusco, Coco, ed. *Reviewing Histories: Selections from New Latin American Cinema*. Buffalo: Hallwalls Contemporary Art Center, 1987.

Harvey, Sylvia. *May '68 and Film Culture*. London: British Film Institute, 1978.

Kay, Karyn, and Gerald Peary, eds. *Women and the Cinema: A Critical Anthology*. New York: Dutton, 1977.

Lesage, Julia. "Feminist Film Criticism: Theory and Practice". *Women and Film 1*, nos. 5—6 (1974): 12—18.

"New German Cinema". New German Critique 24—25 (fall/winter 1981/1982).

Olson, Ray. "Gay Film Work (1972—1977)". *Jump Cut* 20 (May 1979): 9—12.

Phillips, Klaus, ed. *New German Filmmakers: From Oberhausen through the 1970s*. New York: Ungar, 1984.

Randall, Vicky. *Women and Politics: An International Perspective*. 2nd ed. Chicago: University of ChicagoPress, 1987.

Rayns, Tony. *Fassbinder*. Rev. ed. London: British Film Institute, 1980.

Sandford, John. *The New German Cinema*. London: Eyre Methuen, 1980.

Vieyra, Paulin Soumanou. *Le Cinema africain des origines a 1973*. Paris: Presence Africaine, 1975.

Walsh, Martin. *The Brechtian Aspect of Radical Cinema*. Ed. Keith M. Griffiths. London: British Film Institute, 1981.

"West German Film in the 1970s". *Quarterly Review of Film Studies 5*, no. 2 (spring 1980).

第24章
1960年代末以来的纪录电影和实验电影

1960年代末和1970年代初，很多电影制作者都变得更具政治责任感。这对纪录片和先锋电影都有着持久的影响。左派纪录片工作者通常通过新闻片或其他制片集体接受电影制作训练，而后则继续独立地进行工作。1970年代中期，几位实验电影制作者试图把先锋的形式策略与意识形态的批判融合起来。到了1980年代，社会和政治批判——通常来自女性主义者、同性恋者和少数族群观点——已经成为世界纪录电影和实验电影制作的一个重要特征。

这一发展也是在其他潮流的背景之下形成的。在纪录片领域，直接电影的冲动仍在延续，但常常以一种内敛的形式且结合更为传统的方法得以表现。少数纪录片工作者开始质疑完全记录现实的可能性。1980年代末和1990年代，剧变、冲突和苏联解体都催生出一些利用纪录片资源的迫切动机。与此同时，实验电影被一种自反性的且以形式为中心的结构电影运动所主宰。最终，各种回应纷纷出现，其他途径也得以开拓，以叙事为基础的实验电影尤其受到重视。各种不同风格的衍生也导致一种认识的产生，即先锋电影已经进入后现代时期。纪录电影和先锋电影还受到不断发展的广播电视和家庭视频的深刻影响。

纪录电影

直接电影及其遗产

以这样或那样的风貌,直接电影仍然是纪录电影中最强劲的力量。资深导演梅索斯兄弟大卫与阿尔伯特制作了美国最重要的真实电影之一《推销员》(*Salesman*,1969),这部影片全程跟踪记录了一个不成功的圣经推销员乞求、哄骗甚至强迫潜在客户购买的行径。为了拍摄《一对夫妻》(*A Married Couple*,1969,加拿大),导演艾伦·金(Allan King)和摄制组人员与一个多伦多家庭同住,拍摄了超过七十小时的素材;他们目睹了一连串的争吵,这些电影制作者记录了这桩婚姻关系的破裂。

对直接电影最普遍的使用是"摇滚乐纪录片"(rockumentaries)这一新类型。随着唐·彭尼贝克记录鲍勃·迪伦(Bob Dylan)的影片《别回头》(1966)和《蒙特利流行音乐节》(1968)的成功,电影制作者们意识到,便携式摄影机和现场直接声音录制使快速且相对低廉的拍摄成为可能。《伍德斯托克音乐节》(*Woodstock*,1970)和《随它去吧》(*Let It Be*,1970)记录的是令人难忘的单个事件,其他一些影片则围绕巡回演出而建构。同时兼具这一类型两种趋势的最突出例子是梅索斯兄弟的《给我庇护》(*Gimme Shelter*,1970),该片交叉剪接滚石乐队的巡回演唱和一场音乐会。在这场音乐会上,摄影机拍下了一名"地狱天使"刺杀一个观众的场面。米克·贾格尔(Mick Jagger)在剪辑机上观看了梅索斯兄弟拍摄到的整个过程。

摇滚乐纪录片在《刺脊乐队》(*This Is Spinal Tap*,1984)中遭到了不留情面的戏仿,也证明前者是影院放映中最成功的纪录片类型。这部针对青少年观众的影片,提供了广播电视所无法匹敌的表演和音乐效果。到乔纳森·戴米拍摄《别假正经》(*Stop Making Sense*,1984)时,对音乐会的拍摄已退居次席。大卫·伯恩(David Byrne)为拍摄绘制了发言者头部特写表演的故事板。芬兰故事片导演阿基·考里斯马基(Aki Kaurismäki)把摇滚乐纪录片推向了荒诞的界限,他安排了一个真正的摇滚乐队"列宁格勒牛仔"(Leningrad Cowboys,"世界上最糟糕的摇滚乐队")和著名的苏联红军合唱团(Soviet Red Army Ensemble)一起完成了电影《牛仔撞红军超级演唱会》(*Total Balalaika Show*,1993)。

直接电影技巧的主导地位也引发了电影制作者们的质疑。诺曼·梅勒(Norman Mailer)的《法律之上》(*Beyond the Law*,1968)和《梅德斯通》(*Maidstone*,1970)就是两部处于约翰·卡萨维茨《影子》传统的半即兴式叙事电影,直接电影老手彭尼贝克担任该片摄影。有些摇滚乐纪录片也包括搬演的场景,如《两百家汽车旅馆》(*200 Motels*,1971)、《雷纳尔多与克拉拉》(*Renaldo and Clara*,1977)和《迷墙》(*Pink Floyd-The Wall*,1982)。

吉姆·麦克布里德(Jim McBride)的《大卫·霍尔兹曼的日记》(*David Holzman's Diary*,1967)则更具批判性:通过使用直接电影技巧处理一个虚构人物的生活,麦克布里德暗示它们纯粹只是常规惯例而已。与此相似,雪莉·克拉克的《詹森的肖像》(1967),乍一看像是一部纯粹的直接电影。在影片中,克拉克记录了一名黑人同性恋男妓一段冗长的独白,然后以让·鲁什式的方式在画外对詹森提出一些不断深入探测的问题。但是克拉克也通过采用单一的摄影机位置和长镜头,并通过让银幕失焦和淡出到黑,以明确提示镜头的变换,从而批判了直接电影的选择性和不可见剪辑。因此,《詹森的肖像》就类似于安迪·沃霍尔的作品:一

个有表现癖的演出者被别人（此处是处于画外的他的朋友）斥责而在精神痛苦中崩溃（图24.1）。

麦克布里德与克拉克对直接电影的批判在当时属于例外，直接电影方式在整个1970年代和1980年代仍然是标准化的拍摄手法。这样的技术与技巧被证明非常适合于表现电影制作者的个人经验。日本导演原一男（Kazuo Hara）的《绝对隐私的性爱恋歌1974》（*My Intimate Eros: Love Song 1974*，日本，1974）记录了这位电影制作者执著地追寻那个离开他的女人。在《好孩子》（*Best Boy*，1979）中，艾拉·沃尔（Ira Wohl）追溯了他的一个有学习障碍的中年表兄是怎样离开家庭住进医院的。迈克尔·摩尔（Michael Moore）反讽性的《罗杰和我》（*Roger & Me*，1989）全程记录了他就通用汽车公司密歇根州工厂关闭这个问题企图追访该公司董事长的过程。

图24.1 詹森被朋友攻击"表演"而陷入崩溃状态（《詹森的肖像》）。

直接电影因为能够捕捉到社会和政治进程的直接肌理，也吸引了其他导演。充分利用直接电影这一能力的最著名电影制作者是弗雷德里克·怀斯曼，他的直接电影纪录片从1960年代末以来基本上确立了这种风格的纯粹形式（参见"深度解析"）。

深度解析　弗雷德里克·怀斯曼与直接电影的传统

1966年春天，一个中年律师在马萨诸塞州的一家医院制作和执导了一部有关精神病患者的影片。他既拍摄了日常活动，也拍摄了由病人上演的一场演出。结果，这部名为《提提卡蠢事》（*Titicut Follies*）以病人表演的名义在1967年上映后，掀起了轩然大波。自这出导演处女秀之后，争论迫使怀斯曼继续制作了超过30部的长纪录片。在此过程中，他的作品成为直接电影的象征。

德鲁小组专注于高度戏剧性的处境，鲁什—莫兰的真实电影方法强调人际间的关系（参见第21章），怀斯曼则追求另一条道路，他关注的焦点是社会机构的世俗事务。他的影片片名已经表明这一点：《医院》（*Hospital*，1970）、《少年法庭》（*Juvenile Court*，1972）、《福利》（*Welfare*，1975）、《西奈驻防》（*Sinai Field Mission*，1978）、《跑马场》（*Racetrack*，1985）。《法律与秩序》（*Law and Order*，1969）记录了警察的日常生活，《商店》（*The Store*，1983）则转向了达拉斯一家百货商店的幕后场景。

怀斯曼的作品通常不涉及个人面临的危机，或是解决一个问题。他利用一个企业或政府机构的日常生活的切片构成一部电影。每一个段落通常是一个短暂的相遇，表现一场斗争或参与者的情绪状态。然后，怀斯曼转到另一种情境和其他参与者。他把这种方法称为"马赛克"结构，其结果是把若干细小片段组成某个机构的一幅图景。怀斯曼不使用旁白解说者，而是通过段落的巧妙并置和贯穿整部影片的母题的重复来创造出含义（图24.2，24.3）。他坚持认为，含义存在于整体之中。

他的第一批影片就反映了机构作为社会控制机器的概念。他宣称自己的兴趣是"意识形态和实

> 深度解析

图24.2，24.3 《高中》中，控制的手作为母题。

践之间以及行使权力的方式和决策合理化之间的关系。"[1]怀斯曼纪录了普通人面对一个官僚机构时的挫折，他捕捉到那些习惯于执行权力的人们狭隘的自鸣得意。在他的最著名的电影《高中》（*High School*，1968）中，中学教育成为困惑的学生同暴虐或迟钝的老师之间的一场对抗：作为控制与驯化的学校教育。

在后来的作品中，怀斯曼声称要采取更灵活和开明的做法，让人想起理查德·利科克的"未经操控的电影"（参见本书第21章"美国：德鲁及其团队"一节）。

> 你从关于狱警会有怎样的行为或者警察真正像什么样子的一点点陈词滥调或刻板成见着手。你会发现他们和想象的不太一样，他们实际上更加复杂。每部电影的关键就是作出这样的发现。[2]

这种对复杂性的关注，加上公共广播系统（Public Broadcasting System，即PBS）数十年的支持，促使怀斯曼将他的"马赛克"延伸到一些宽广的范围，并表现为微型系列。《运河区》（*Canal Zone*，1977）将近三个小时，两部《聋与盲》（*Deaf and Blind*，均制作于1988年）总长八个小时，而描述一个社区的《贝尔法斯特，缅因州》（*Belfast, Maine*，1999）持续约六个小时。似乎是对复杂性和微妙性的追求迫使怀斯曼积累越来越多的证据，搜寻故事的各个方面。在后面的数十年中，怀斯曼将题材扩展到了为生存而展开的微观政治斗争之外，在《芭蕾》（*Ballet*，1995；关于纽约芭蕾舞团）和《法国喜剧》（*La Comédie-Française*，1996）中对艺术创作进行了调查。尽管怀斯曼越来越重视电视，他的影片也在博物馆和电影节的马拉松式回顾展中放映。

怀斯曼继承了利科克壁上苍蝇式的观察传统。摄影师和记录者（怀斯曼）消除自己的踪迹（图24.4）。电影制作者们不会问任何问题，他们也希望被拍摄的人物从不直视镜头。怀斯曼通过视线匹配、切出镜头与声音叠加形成古典的连贯性。我们似乎是在现场，是权威和差辱的社会仪式的隐形观察者。然而，怀斯曼坚持认为他的纪录片是主观性的创造，是以"真实的虚构"表达高度个人化的判断。他的许多目标是一致的。

怀斯曼表明，通过选择和强调，直接电影那

[1] 引自Ira Halberstadt, "An Interview with Fred Wiseman", *Filmmakers Newsletter* 7, no.4 (February 1974): 25。

[2] 引自Thomas W. Benson & Carolyn Anderson, *Reality Fictions: The Films of Frederick Wiseman* (Carbondale: Southern Illinois University Press, 1989), p. 149。

些看上去中立的方法，也能创造出强烈的反应。然而，一些电影制作者认为，他的影片隐藏了"虚构"的一面。这些影片体现了纪录片工作者们所反对的透明性，他们反对的立足点是反幻觉论和对直接电影真实性断言的怀疑。

图24.4　一个新兵的家庭在访问新兵训练营时端详他的来复枪（《基本训练》[*Basic Training*，1971]）。就像在故事片中一样，这些参与者似乎不知道电影制作者的在场。

直接电影的观察传统也被法国的雷蒙·德帕尔东（Raymond Depardon）延续。从18岁开始他就是一名摄影记者，他很快就把静态摄影和电影制作结合到一起。他的第一部长片《报道》（*Reporters*，1981）表现了一个像自己一样的新闻摄影师的日常生活。像怀斯曼一样，德帕尔东也同样探索了社会角色和机构；《社会新闻》（*Faits divers*，1983）中，他用手持摄影机跟踪社区警察，在《急救》（*Urgences*，1987）中研究了精神病人。像怀斯曼一样，德帕尔东避免使用发言者的头部特写和场景设置的蒙太奇，而是更倾向于把观者直接放置到某一情境中。但德帕尔东偶尔加进自己的画外音解说，《公然犯罪》（*Délits flagrants*，1994）则实验了更为明显的人工技巧：摄影机被固定在一个三脚架上，以不动声色的侧面构图拍摄警察对嫌疑犯的审讯。

当怀斯曼和德帕尔东坚持美国直接电影的传统，试图隐藏起电影制作者的存在之时，其他导演则采用了鲁什-莫兰的挑衅性样板（参见本书第21章"法国：真实电影"一节）。以色列纪录电影制作者阿莫斯·吉塔伊（Amos Gitai）的《田野日记》（*Yoman Sadeh*，1982），开始于一个极长的镜头：电影制作者们穿过加沙地带的一个小镇，试图访问当地的巴勒斯坦市长。然后他们碰到了以色列士兵，他们挡住了镜头，并要求录音师出示身份证件（彩图24.1）。原一男的《前进，神军！》（*The Emperor's Naked Army Marches On*，1987）跟踪拍摄一名坚持认为天皇应该对战争罪行承当罪责的日本退伍军人。这名退伍军人不停地寻找战争见证者，并硬闯进他们的家中（图24.5）。

克洛德·朗兹曼（Claude Lanzmann）的《浩劫》（*Shoah*，1985），是一部长达九个多小时的关于纳粹灭绝波兰犹太人事件的影片，探究了曾作为无法言说的残酷之地的当代冷漠风景（图24.6），令人想起阿兰·雷乃的《夜与雾》（参见本书第21章"法国：作者纪录片"一节）。然而，影片并没有使用资料影片把我们带到过去；朗兹曼所表现的仅仅是他称为"踪迹的踪迹"的东西，访问了一些见证者、犹太幸存者以及前纳粹分子（图24.7）。朗兹曼处于埃德加·莫兰与克里斯·马克的挑衅式传统中，自始至终展现了他的存在，他不断地引导、刺激甚至挑

 图24.5 《前进,神军!》:这位满腔怒火的老兵攻击另一个退伍士兵,因为后者拒绝承认在战时暴行中所担任的角色。

 图24.6 今天看到的贝尔赛克灭绝营(《浩劫》)。

 图24.7 弗朗兹·格拉斯勒博士,前纳粹军官:"我们委员会试图保持犹太区的劳动力。"(《浩劫》)

衅他的受访者。

纪录片老将唐·彭尼贝克和他的年轻合作者克里斯·埃热迪(Chris Hegedus)继承了《初选》(1960)的传统,合作执导了《战略室》(*The War Room*, 1993);这项对比尔·克林顿1992年竞选总部的真实调查使得舆论导向专家乔治·斯特凡诺普洛斯(George Stephanopoulos)和詹姆斯·卡维尔(James Carville)成为"明星"。1999年,加拿大纪录片工作者彼得·温特诺尼克(Peter Wintonick)在他的影片《真实电影:定义这一运动》(*Cinéma Vérité: Defining the Movement*)探索了这一纪录片方法的重要性及其普泛性效果。

纪录片技巧的综合

《浩劫》、怀斯曼的电影,以及上述其他影片中的大多数,都是直接电影的相当纯粹的例子。每一部影片主要是通过电影制作者-记录者与一个具体情境的直接遭遇而构成。通常也没有旁白解说者或非叙境音乐引导观众的注意力。然而,1970年代纪录电影的标准格式却不再是那么严谨规范。它们混合着直接电影的访谈(一般都有一个画外的提问者)、匆匆拍摄的场景(通常没有直接的现场声音),以及汇编片段,所有这些又通过旁白和配乐粘连到一起。德·安东尼奥的《猪年》(1969)开创的这种综合格式到2000年都居于主导地位。

一个众所周知的例证是芭芭拉·科普尔(Barbara Kopple)的《美国哈兰县》(*Harlan County USA*, 1976)。影片编年式地详细记录了肯塔基煤矿工人持续十三个月的罢工,全片大部分都呈现出直接电影的风貌。摄制组记录了工人罢工策略的改变,尤其倾注全力描绘了工人的妻子们组成了一个强劲的纠察队,以阻止不参加罢工的工人进入工厂。比起德鲁小组的任何一部具有危机结构的影片,这部影片有着更多的戏剧性——罢工工人之间的争吵,暴徒向纠察员开枪,以及妇女与破坏罢工者之间的一场冲突(图24.8)。

虽然如此,科普尔把这些一触即发的戏剧性置于有关矿业工人斗争的历史背景之中。她采用了一些历史资料片段并对年长市民进行访谈。而作为新闻影片组织(参见本书第23章"西方的政治电影"一节)前成员的科普尔,也以德·安东尼奥的方式暗示了一些更具广泛意义的观点。本片虽没有画外的解说员,但它通过叠印的字幕提供了基本信息;此外,地方性的民谣音乐也对事件表达了同情的态

图24.8 《美国哈兰县》：在所拍摄的足以与德鲁小组媲美的一刻，摄影师和录音师跟随一位治安官，他不情愿地向罢工破坏者出示逮捕证。

图24.9 利用资料影片创造出一个苏联式的蒙太奇：1930年代的一个新闻影片镜头——军人们前来镇压罢工……

图24.10 ……而后切入的是一个当代警察在现场疏通交通的镜头。这两个镜头在构图和运动方向上都相匹配（《美国哈兰县》）。

度；而剪辑也以可能会让利科克觉得过于主观臆断的样式表达了观点（图24.9，24.10）。这种技巧的结果当然是产生了直接电影的即时性效果，但同时也为观众提供了历史背景，而且明确地表达了电影制作者的同情。

把直接电影的材料、资料片、字幕和配乐等综合起来显然特别适合于检视过去不久的争议性人物，如《兰尼·布鲁斯不再流泪》（*Lenny Bruce without Tears*，1972）、《哈维·米尔克的时代》（*The Times of Harvey Milk*，1984）、《凯鲁亚克怎么了？》（*What Happened to Kerouac?*，1985）、《让我们一起迷失》（*Let's Get Lost*，1988，布鲁斯·韦伯[Bruce Weber]）等类似的人物肖像纪录片。其他一些电影制作者也开始用这种综合创作的格式记录漫长的过程。《如此你得以生存》（*So That You Can Live*，英国，1981）的制作者，五年间不断访问一个威尔士人家庭。这部电影不仅编年式地记录了这个家庭成员的成长，同时也展现电影制作者不断增长的情感。迈克尔·艾普特（Michael Apted）的《人生七年》（*28 Up*，1985，英国）对同一批人分别在他们7岁、14岁、21岁和28岁时进行采访。在电影拍摄的经年岁月中，电影制作者逐渐强调社会阶级塑造受访对象的生活的方式。

综合式纪录影片的格式也主导了政治批判电影的创作。通过把"发言者的头部特写"置入影片语境，电影制作者们在《工会女仆》（1978）和《婴儿与旗帜》（1978）两片中建构出一种社会运动的口述史。与此相似，《世界产业工人联盟》（*The Wobblies*，1979）追述了一个左派政党的历史，而《石墙之前》（*Before Stonewall*，1984）也同样追述美国男同性恋文化与行动主义。其他电影制作者则采用综合格式报道当代政治斗争：核电厂事故（《我们是试验品》[*We Are the Guinea Pigs*，1980]）、拉丁美洲内战（《当群山颤抖》[*When the Mountains Tremble*，1983]），以及种族隔离（《我们是大象》[*We Are the Elephant*，1987，南非]）。

当以社会批判与变革为目标的电影制作者混合资料影片与访谈时，他们所追随的是新闻影片组织与德·安东尼奥的做法，用个人证词挑战已被接受的立场或形象。在探讨二战期间在国防工厂女工的《铆工罗茜的生活与时代》（*The Life and Times of Rosie the Riveter*，1980，康妮·菲尔德[Connie Field]）中，那些有关工厂安全生产的资讯影片被妇女们对工伤事故的叙述所消解。《共同的线索》（*Common Threads:*

Stories from the Quilt，1989，罗伯特·爱泼斯坦[Robert Epstein]与杰弗里·弗里德曼[Jeffrey Friedman]），把媒体有关艾滋病的报道与五名患者的个人故事并列呈现出来。邦妮·谢尔·克莱恩（Bonnie Sherr Klein）的《不是一个爱情故事》（Not a Love Story，1981，加拿大），是一部探讨色情作品的电影，影片通过访谈呈现了广泛多样的看法，最后以对色情广告的攻击作结（图24.11）。在影片《制造共识：乔姆斯基与媒体》（Manufacturing Consent: Noam Chomsky and the Media，加拿大，1992）中，通过对诺姆·乔姆斯基（Noam Chomsky）的访谈，并结合他的演讲和电视露面的片段，马克·阿克巴（Mark Achbar）和彼得·温特诺尼克探索了语言学家和政治评论家乔姆斯基引发争议的思想。

综合格式对马塞尔·奥菲尔斯（Marcel Ophüls，马克斯·奥菲尔斯之子）作品来也是至关重要。他的长达四个半小时、关于纳粹占领时期的影片《悲哀与怜悯》（Le chagrin et la pitié，1970，瑞士）确立了他作为一位政治调查纪录片导演的地位。奥菲尔斯揭开了占领时期的一段历史，而许多法国人宁愿把它隐藏在英勇的抵抗传奇之后。新闻片段和访谈都描绘了默认德国主人统治的民众，他们甘之若饴，对大屠杀则视若无睹。

无论是以纯粹的形式还是较具综合风格的版本而言，直接电影本着记录社会与政治进程的"幕后事实"的宗旨，在整个1970年代和1980年代延续了政治电影的制作。然而，与此同时，另一股潮流逐渐汇聚成形。这一潮流甚至对电影能够直接记录任何现实的创作理念提出了质疑。

对纪录片纪实性的质疑

经由让-吕克·戈达尔、大岛渚、让-马利·施特劳布与达妮埃尔·于耶等人所确立的政治现代主义，促使许多纪录电影制作者开始思考自己的作品。在整个电影历史中，尤其是直接电影出现以来，纪录电影制作者宣称提供直接进入现实的通途。如果布莱希特理论对"透明性"和"幻觉性"电影制作的批判（参见本书第23章"西方政治电影"一节）是对的，纪录影片看上去也比好莱坞故事片有更多的人为操纵感。也许，纪录片只是"看似"在捕捉现实。

问题不在于电影制作者的偏见。许多纪录片工作者都已经承认他们自己的主观性，而如乔治·弗朗叙和克里斯·马克之类的导演，也早就把这种主观性融入他们论文式的影片中（参见本书第21章"法国：作者纪录片"一节）。因而问题的关键在于，纪录片的形式与技巧本身也是一些难以觉察的常规惯例，它们并不比虚构叙事电影的惯例具有更多内在的正当性。大多数纪录影片都是以描述或故事讲述的形式表现出来的，而这些形式本身无疑也承载了说服的效用，它必然要求观众接受一种已经被默认的社会或政治的观点。许多纪录影片采用旁白进行评论。然而这个声音的权威性又是自何处来的？纪录影片也呈现一些资料片或现场访谈，然而

图24.11　散发着色情诉求的广告图像（《不是一个爱情故事》）。

是什么给予这些影像以刺入现实的力量，不仅要展现事实，而且要呈示真理？

元纪录片　这样的思考路径，屡屡被电影理论家与影评人明确指出（参见本章末"笔记与问题"），但它并不仅仅是一个学术性问题。纪录影片作品变得越来越具有自反性——对纪录片自身的传统投以审视批判的眼光。《原子咖啡厅》（*The Atomic Cafe*, 1982，凯文·拉弗蒂[Kevin Rafferty]、杰恩·洛德[Jayne Loader]和皮尔斯·拉弗蒂[Pierce Rafferty]）就是一个基本的例子。这部汇编影片审视了从广岛事件到1960年代中期，美国核武器试验与部署的历史。影片以德·安东尼奥的方式，把评论减少到仅仅以字幕的方式指出地点、时间，以及偶尔出现的资料影片出处。但是，很多资料片段的功能并不是不露痕迹地记录事件。因为《原子咖啡厅》的镜头来自教育片和宣传片，所以它就全力关注这些纪录影片类型是如何散布一些过于简单化的核战争观念（图24.12）。影片指出，大众对于冷战政策的接受，是一种被大众传播媒介的惯例所强化了的被动接受。

这种自反性影片也可能进一步深化并进而审视自身所用的纪录片惯例。拉乌尔·鲁伊斯《伟大事件与普通民众》（*De grands événements et des gens ordinaires*, 1978，法国）的片名采自约翰·格里尔逊的评论："我们等待着电影给我们一个事件，一个能够给我们展现普通民众的伟大事件。"尽管如此，这部影片中的事件与民众也只能通过媒介扭曲的镜头，才能为我们所看到。片中的旁白者评论道："我所说的日常生活，是对电视纪录片的戏仿。"鲁伊斯嘲讽了广播电视新闻、马克的《美好的五月》，以及发言者头部特写的惯例。影片中的字幕宣布我们将看到的东西，提示将要看到的是"资料片段"和"遮住视线的镜头"（图24.13）。这部影片表面上的主题——巴黎一个住宅区选举前的政治态度——也在离题和游移的轶事中遗失殆尽。《伟大事件与普通民众》乐于以一种脱离主题的自反性表达这样一种理念：传统的纪录片必然忽视了相当多的真实。

克里斯·马克作为一个进行自反与论文式形式创作的老手，为新兴的"元纪录片"（meta-documentary）贡献了一部《没有阳光》（*Sans soleil*, 1982），本片可能是他最为暧昧和具有挑战性的影

图24.12　一部冷战电影运用动画来"治疗"一位悲观国民的"核无知"（《原子咖啡厅》）。

图24.13　鲁伊斯的《伟大事件与普通民众》中，一个不知名的路人提醒我们过肩镜头视角的惯例。

片。这部影片奇特地检视日本城市生活的边边角角，这种生活不时地被置入一闪而过的其他国家的背景之中，同时一名女子的声音朗读着一名男子关于国外游历的信件。《没有阳光》以马克的《西伯利亚来信》的形式，质疑当前纪录影片的陈词滥调（"全球文化""亚洲的崛起"），同时也质疑所谓"民族志电影"（ethnographic cinema）的假设。

这种质疑也同样为其他导演的作品所传达。曲明涵（Trinh T. Minh-Ha）的《重组》（*Réassemblage*，1982）以拒绝传达人类学知识的标准形式的方式拍摄塞内加尔的农村生活（图24.14）。拉琳·贾亚曼纳（Laleen Jayamanne）的《锡兰之歌》（*Song of Ceylon*，1985）伴随着对斯里兰卡宗教仪式的人类学式描述，呈现出西方休闲活动与交谊礼节的活人画形象（图24.15）。这部影片让人联想起巴兹尔·赖特为格里尔逊的GPO电影部所拍摄的《锡兰之歌》（1935；参见本书第14章"政府与企业资助的纪录片"一节），贾亚曼纳也质疑了西方的纪录电影传统能否再现非西方的文化。

元纪录片的另一策略，是拍摄一部关于无法拍出影片原始意图的影片。这种电影最早的例子之一是马塞尔·阿农（Marcel Hanoun）的《马德里的十月》（*Octobre à Madri*，法国，1964）；较近的例子则有迈克尔·鲁博（Michael Rubbo）的《等待菲德尔》（*Waiting for Fidel*，1974，加拿大）和吉尔·戈德米洛的《远离波兰》（*Far from Poland*，美国，1984）。另一部关注一个流产拍片计划的自反性纪录片是赫尔穆特·科斯塔尔（Hellmuth Costard）的《一个小戈达尔》（*Der kleine Godard an das Kuratorium junger deutscher Film*，1978，西德）。这部影片开场于一名导演煞费苦心地填写一张募集资金的申请表。科斯塔尔在影片中评论了当代德国的电影状况，以及为超8毫米拍摄计划开发新型器材的可能性。片中对他申请（最终失败）的解说，不时地交叉剪辑进让－吕克·戈达尔对汉堡的一次访问，而且同样无法得到一部影片资金的情形。

1970年代与1980年代的此类元纪录片运用自反性揭示这样的思想，即任何纪录片都承载了一个人工性的巨大重荷——这存在于纪录影片的惯例、它的意识形态呼求，以及它不得不依靠的故事片制作

图24.14　偏离中心的构图和跳跃式剪辑突显了民族志电影的"不可见"惯例（《重组》）。

图24.15　《锡兰之歌》：同玛雅·德伦的《时间变形中的仪式》一样，贾亚曼纳用风格化的影像表现了社会仪式。然而，与德伦不一样的是，她通过戏剧化的声轨对民族志话语提出了批判。

的技巧。于是，有些纪录电影制作者开始怀疑，电影到底能不能忠实地再现这个世界。

祛魅纪录片 更加普遍的是，如在《原子咖啡厅》和《一个小戈达尔》中的情况那样，电影不从总体上质疑纪录片制作的力量，它只是对某些形式或制作过程进行了祛魅。这种温和的立场在更早的纪录片中已有先例，它利用自反性是为了揭示普通的纪录片所错过的更深刻的真相。例如，在《持摄影机的人》中，吉加·维尔托夫表现了人们拍摄、剪辑和观看我们所看到的电影；但这是为了断言一个关于现实的新真理，即所有的劳动和谐地整合成苏联的生活（参见本书第6章"苏联蒙太奇电影的形式与风格"一节）。马里奥·鲁斯波利的《正视疯狂》（参见本书第21章"法国：真实电影"一节）和雪莉·克拉克的《詹森的肖像》让我们意识到了拍电影的行为，但主要是向我们确保所描述事件的确实性。

这种温和立场极为人称道的一个1980年代例子，是埃罗尔·莫里斯（Errol Morris）的《细细的蓝线》（*The Thin Blue Line*，1988）。在揭示纪录片人工性的同时，莫里斯也试图揭穿一宗谋杀案的现实真相。本片采用了1970年代的综合格式，没有画外音评论，并且将对参与者的采访同胶片素材混合在一起。莫里斯的自反性提出了纪录片中重新演绎的问题，片中包含了刻意突显不真实感的对犯罪与调查——包括警察对犯罪嫌疑人的讯问——的重新搬演（彩图24.2）。起初，这种重新演绎似乎只是为了戏剧性，但当他们转而采纳新的或矛盾的证词，电影暗示了原初事件只能通过渺远和有偏见的复述来获知。当法官讲述他的父亲看到约翰·狄林杰被杀——画面是由一部老黑帮片中回放的不法之徒之死的镜头片段组成的——莫里斯增加了他的重新搬演的可疑度。

然而，从层层谎言、掩饰、不确定性与推测之中，显现出一个令人信服的案件——令人信服得足以使这部影片帮助一个冤狱中的男人重获自由。《细细的蓝线》表明，个人的偏见、文化倾向和电影的惯例经常误导我们；但它也认为纪录片可以找到一个有说服力的近似的真理。这是一个比吉加·维尔托夫、罗伯特·弗拉哈迪或其他直接电影支持者所采取的更具试探性的立场，但它为纪录片作为发现真相的合法手段保留了一席之地。

记录动荡与不公正

西方纪录电影工作者和理论家在1970年代和1980年代能够思考纪录片中的真实性。接着，政治和社会动荡震撼了苏联、东欧、亚洲和其他地区。电影制作者尤其是第三世界的电影制作者利用新的电影制作设备，常常是16毫米、8毫米或录像，去记录这些事件。突然间，他们拍摄的素材中所蕴涵的迫切真理价值，似乎超越了争论。1986年，当暴乱推翻了费迪南德·马科斯政权，并迎来了菲律宾的民主政府时，尼克·德奥坎波（Nick Deocampo）在街头用超8毫米胶片拍摄短片，如《革命发生得就像一首歌里的叠句》（*Revolutions Happen Like Refrains in a Song*，1987）。他自豪地宣称，所有其他电影制作者仅仅使用录像带。

瓦解中的苏联集团的电影制作者，视纪录片为一种暴露和揭发的方式。俄罗斯电影制作者尼基塔·米哈尔科夫（他更以《烈日灼人》[*Burnt by the Sun*，1994]这样的故事片而知名）开始拍摄他6岁的女儿对诸如"你最想要什么"之类问题的回答，坚持了十二年。随着她成长，每年都重复这样的问题，他完成了《安娜成长篇》（*Anna：6—18*，

1993），成功捕获了国家剧变中的一个简单映像。

在东欧，波兰电影制作者协会资助拍摄了一部有关团结工会运动的纪录影片《1980年的工人》（*Workers 80*，1980）。匈牙利也出现了一个强劲的纪录电影运动，其中有一部《妙龄女郎》（*Pretty Girls*，1980）可作为典型代表。此片揭发了匈牙利小姐庆典是怎样导致女人们卖淫的。尤其令人惊讶的是，在米哈伊尔·戈尔巴乔夫"公开化"政策的推动之下，苏联电影制作者开始拍摄有关历史与当代生活的尖锐纪录片，如关于切尔诺贝利核电站事故，关于斯大林主义对人民日常生活的冷酷控制，以及关于军方与政府机构丑闻的影片不断涌现。玛丽娜·戈尔多夫斯卡娅（Marina Goldovskaya）的《索洛夫奇政权》（*Solovki Power*，1988）呈现了一个修道院怎样成为斯大林主义的劳改营。尤里斯·波德涅克斯（Juris Podnieks）的《青春是否逍遥?》（*Is It Easy to Be Young?*，1987）混合着粗糙的直接电影技巧与挑衅性的让·鲁什式访谈，影片从一群青少年参加1985年的一场摇滚音乐会到他们参加阿富汗的战争，借此追踪了他们的成长。

电影在国际上也被用来揭露过去和现在的不公正。《沉默的墙》（*A Wall of Silence*，1994，玛格丽特·海因里希[Margareta Heinrich]和爱德华·厄恩[Eduard Erne]）记录了对第二次世界大战期间犹太奴工乱葬岗的搜索。录像被用来记录巴西拾荒穷人所遭遇的残酷贫困（《拾垃圾者》[*Boca de Lixo*，1992，爱德华多·科蒂尼奥（Eduardo Coutinho）]）和菲律宾的童工问题（《只是孩子》[*Children Only Once*，1996，迪特西·卡罗里诺（Ditsi Carolino）和萨德哈纳·布克萨尼（Sadhana Buxani）]）。电影制作者记录了某些亚洲国家女性的悲惨境地，如边永姃（Young-joo Byun）的三部曲（《微弱的声音》[*Murmuring*，1995]、《习惯性的悲伤》[*Habitual Sadness*，1997]和《我自己的呼吸》[*My Own Breathing*，1999]）即以二战时遭受日军性奴役的韩国"慰安妇"的回忆为基础。

智利的皮诺切特右翼政府和它的后果也激发出无数纪录片。帕特里西奥·古斯曼曾在《智利之战》（1973—1979）中记录了推翻阿连德自由派政府的军事政变。1990年代末从流亡之地返回智利后，古斯曼在给年青一代放映《智利之战》时，发现他们对自己的过去知之甚少，而被这部影片深深震惊；他在《智利不会忘记》（*Chile, la memoria obstinada*，1997）中记录了他的回归。

在这样一些以及那些由波斯尼亚战争、墨西哥恰帕斯州的叛乱等构成的纪录片中，自反性远非它们的电影制作者的关注所在。

电视时代的戏剧化纪录片

从一开始，电视就吸纳了放在早几十年中原本会在影院上映的许多种类的纪录片。随着美国和国外的有线电视频道成倍增加，对纪实电影的需求大大增长。国家地理频道、艺术与娱乐频道、历史频道、教育频道、法制频道、圣丹斯频道和老牌的PBS，大量地需求自然和旅行电影、历史系列、争议刑事案件的调查，等等。然而，获得影院发行的纪录片必须提供一些不寻常的东西。

需求加强了对视听质量的要求。IMAX（巨幕）系统采用一种大格式的胶片进行拍摄，图像区域是普通35毫米胶片格式的10倍大，在大阪举行的第70届世博会上首映。1986年，3-D IMAX电影推出，基本上使用旧的路演方法来展映。到2001年，全世界已有183个配备专门设备的影厅可以放映IMAX影

像和播放多声道声轨。电影院经常被设置在科研机构中,如弗吉尼亚科学博物馆和在哥本哈根的第谷·布拉赫天文馆(Tycho Brahe Planetarium),虽然也有不少商业性的多厅影院。

IMAX公司专注于拍摄奇观化的野生动物、风景和事件,如《山地大猩猩》(*Mountain Gorilla*, 1991,阿德里安·沃伦[Adrian Warren]),《科威特大火》(*Fires of Kuwait*, 1992,大卫·道格拉斯[David Douglas])和《T-REX:回到白垩纪》(*T-REX: Back to the Cretaceous*, 1998,布雷特·伦纳德[Brett Leonard])。尽管电影的制作费用不菲,但它们较短的片长(通常是大约40分钟)允许每天进行大量的放映,这样加上更高的票价,意味着每一块银幕收入高于普通电影院。尽管该公司强调影片的教育价值,但还是把它们当成激动人心的冒险片来销售。这就难怪IMAX开辟了一种小型的边缘化商业,设计了骑行模拟器,包括洛杉矶和奥兰多环球影城的《回到未来》的吸引力系列。

电影节和美国的艺术影院仍然为长纪录片留了一席之地,但这类影片往往陷入有限的类型数量。这并不奇怪,涉及色情或暴力的纪录片是不可在电视播出的,但常常会有观众群体。乔·伯林杰(Joe Berlinger)和布鲁斯·西诺夫斯基(Bruce Sinofsky)的《失乐园:罗宾汉山儿童谋杀案》(*Paradise Lost: The Child Murders at Robin Hood Hills*, 1996)调查了一桩青少年残酷杀害三个儿童的案件审判,影片不是试图评估男孩的罪行,而是强调他们被定罪的证据的脆弱。《病者:鲍勃·弗拉纳根的生命与死亡,超级性受虐狂》(*Sick: The Life and Death of Bob Flanagan, Supermasochist*, 1996,柯比·迪克[Kirby Dick])生动地表现了一个行为艺术家在创作时的自残行为。《性女传奇》(*Sex: The Annabel Chong Story*, 1999,高夫·刘易斯[Gough Lewis])揭示了性工作者的自毁行为。《美国皮条客》(*American Pimp*, 1999,阿尔伯特·休斯和艾伦·休斯[Albert and Allen Hughes])采访了非洲裔美国皮条客和他们手下的妓女。

另一种类型的商业纪实电影在1990年代脱颖而出,这就是肖像纪录片(portrait documentary)。这种电影通常超越了在艺术与娱乐频道播出的流行且简单的传记系列。电影制作者们使用直接电影不那么严格的版本,描绘一个古怪的人,其行为举止提供了与虚构人物相同的娱乐价值。特里·茨威戈夫(Terry Zwigoff)在影片《克鲁伯》(*Crumb*, 1994)中混合了采访和偷拍的录像,描述的是他的朋友、地下漫画艺术家罗伯特·克鲁伯(图24.16)以及与他的功能失调的家庭。在贝尼特·米勒(Bennett Miller)的《巡航》(*The Cruise*, 1998)中,一个旅游巴士导游的行话反映了他对纽约市的热爱。《美国电影》(*American Movie*, 1999)中,克里斯·史密斯(Chris Smith)花了两年时间跟随一个痴迷的威斯康星电影制作者,后者以微小的预算制作一部恐怖电影。这些电影往往混合了幽默和悲怆,营造出一种暧昧的格调,受到艺术影院观众的赞赏。

以一种更严肃的格调,以大屠杀或非洲裔美国人生活为主题的影片已被证明能够引起适度的轰动。这十年中极负盛名的美国纪录片《篮球梦》(*Hoop Dreams*, 1993,彼得·吉尔伯特[Peter Gilbert]、弗雷德里克·马克斯[Frederick Marx]和史蒂文·詹姆斯[Steve James]),追随两个芝加哥黑人青少年的职业篮球赛梦想(图24.17)。肖像纪录片也可以被用来揭示一些被忽视的历史人物的重要性。艾萨克·朱利安(Isaac Julien)的《弗里茨·法农:黑皮肤,白面具》(*Frantz Fanon: Black Skin, White Mask*, 1995)混合档案资料和搬演,编年式地表现

反对纳粹和后来阿尔及利亚反对法国的独立斗争（图24.18）。这种电影所具有的尊严感和重要性，使得它们在非虚构电影中的地位类似于好莱坞虚构电影世界中的事件电影（event film）。

图24.16 《克鲁伯》：在访问一家漫画店时，这位反社会的艺术家拒绝为一个长期的漫画迷签名。

图24.17 《篮球梦》所营造的戏剧感不仅来自两个男孩的梦想，也来自他们家庭的情感。

图24.18 在《弗里茨·法农》中，法农的妻妹在回忆他的生活之前擦拭他的遗照。

从结构主义到多元主义的先锋派电影

在1960年代末和1970年代初之间，实验电影制作维持了其战后开始的复兴。既定的实验流派和风格仍在继续。电影肖像和电影日志仍在被制作——其中一些影片，比如乔纳斯·梅卡斯的自传系列，具有巨大的长度。拉里·乔丹（Larry Jordan）的挖剪动画令人想起马克斯·恩斯特的超现实主义拼贴画（彩图24.3），比利时艺术家马塞尔·布鲁德泰尔斯（Marcel Broodthaers）运用达达主义策略质疑了博物馆和艺术史的机构（图24.19）。

也许最具创新特色的超现实主义作品是由捷克斯洛伐克动画师扬·什万克马耶尔（Jan Švankmajer）创作的。他在美术学院受训的是提线木偶艺术，但受到1930年代的捷克超现实主义的影响，什万克马耶尔对1950年代伊日·特尔恩卡发展起来的主流动画片（参见本书第21章"抽象、拼贴与个人表达"一节）感到厌烦。他的第一部短片《最后的把戏》（*Poslední trik pana Schwarcewalldea a pana Edgara*，1964），以两个魔术师试图超越对方的离奇决斗把木偶和逐格动画结合到一起。

图24.19 《蜡像》（*Figures of Wax*，1974）中，马塞尔·布鲁德泰尔斯参观了杰里米·边沁的复制品。

在什万克马耶尔的电影里，恐惧、残酷和挫败的画面中散发着黑色幽默。每一种物体都具有丰富的肌理和可触知的诉求，但随后的事件却遵从梦境的无逻辑性。像砖块一样的肉在滑行；古老的玩偶被碾碎然后被煮沸成汤；老照片里的脸神秘地瞪视着对方，同时，暴怒的玩偶用木槌互相把对方捣碎。在什万克马耶尔松散地根据刘易斯·卡罗尔的《爱丽丝漫游奇境》改编的第一部长片《爱丽丝》（*Alice*，1988）中，女主角把手指伸进一个罐子里，却只找到布满地毯钉的果酱。《对话的维度》（*Moznosti dialogu*，1981）展现了关于沟通的一个恶心隐喻：蔬菜构成的头和工具互相吞食对方，然后又把对方吐了出来（彩图24.4）。

地下反文化潮流在1960年代晚期之后也很繁荣。但很快，地下电影更商业的市场化元素阻碍了它更具实验性的层面。安迪·沃霍尔把他的名字借用为制片人，出现在由保罗·莫里西执导的具有自觉意识的坎普长片里（如《渣》[*Trash*，1970]、《安迪·沃霍尔的弗兰肯斯坦》[*Andy Warhol's Frankenstein*，1973]）。通过放大库查兄弟对好莱坞情节剧的戏仿，约翰·沃特斯（John Waters）出品了《粉红火烈鸟》（1972）、《女人的烦恼》（1974）和其他一些低预算的电影，这些电影纵情于糟糕的品味和震惊的效果。堪与之相提并论的是西班牙人佩德罗·阿尔莫多瓦（Pedro Almodóvar）早期的超8毫米电影和他的第一部16毫米"地上"长片《烈女传》（*Pepi, Luci, Bom y otras chicas del montón*，1980）。到了1970年代中期，地下电影已经变成一种有市场的类型，它成了午夜场电影或是在校园电影社团中放映的邪典电影，而且它还给莫里西、沃特斯、阿尔莫多瓦以及其他导演提供了进入商业电影制作的通道。

结构电影

随着地下电影在1960年代末广受欢迎，一种更加理性的形式正在实验电影中成型。美国影评人P. 亚当斯·西特尼把这一潮流称为结构电影（Structural Film）。虽然西特尼后来后悔使用这一术语，但它已在全世界实验电影圈中流传。

如果说地下电影制作者强调令人震惊的题材，结构电影制作者则强调挑战性的形式。他们将观众的注意力凝聚在组织影片的非叙事形式或系统上。通常这种形式是逐渐展开的，让观众着迷于观察到丰富细节的过程，以及对影片整体格局的思考中。

一个最好的例子是霍利斯·弗兰普顿（Hollis Frampton）的《怀旧》（*Hapax Legomena I: Nostalgia*，1971）。它由12个镜头组成；在每一个镜头中，一张照片放置在一个热盘子中缓慢地烧成灰烬（图24.20）。声轨也由12个单元构成，并且在每个单元里，叙述者都在讨论着他对每一张照片的记忆。但每次叙述说明又不是画面上的照片，而是后一张照片。观众想象下一张照片的样子，但他或她不能直接把描述和那张照片联系在一起。这种怀旧的理念——对于不能夺回的过去的一种渴望——被呈现在影片的总体样式之中。

弗兰普顿的电影也是关于图像生与灭的过程的，这种自反性也是结构电影的特点。一部结构电影可能是"关于"摄影机运动，或摄影影像纹理，或运动错觉。在《平静的速度》（*Serene Velocity*，1970）中，厄尼·格尔（Ernie Gehr）通过改变镜头焦距拍摄不同的镜头，沿着走廊创造出一种脉动的景象（图24.21）。结构电影通常也被称为反幻觉电影，因为它们把注意力引向了所拍摄物体的媒介转换之上。如在《怀旧》中，观众强烈地意识到自己的观看行为。

图24.20 《怀旧》中一张照片开始在一个加热的圆盘上燃烧。

图24.21 《平静的速度》中交替的走廊镜头,用变焦镜头采用不同焦距拍摄,创造一种有节奏的推拉效果。

结构电影的原理已经在更早期的先锋作品进行过探索。《吃》(1963)和沃霍尔的其他早期影片强调停滞和最细微的变化,而他把整个摄影机胶卷作为电影的众多单元来使用,提示了一种模块化的建构,而结构电影制作者们对此进行了探索。在1960年代期间,极简主义雕塑家、画家和作曲家也把注意力凝结在材料的基本形式及其细微的变化之上。伊冯娜·雷内(Yvonne Rainer)的舞蹈作品《三个A》("Trio A",1966)把注意力集中于细小的动作和工作般的普通姿势。

结构电影特别重要的来源是一个由美国画家、作曲家、表演艺术家组成的松散团体所做的实验,这一团体被称为激浪派(Fluxus)。激浪派受到马塞尔·杜尚的达达主义作品(参见本书第8章"达达电影制作"一节)和约翰·凯奇的不确定理论(参见本书第21章开篇第四段)的影响,激浪艺术家们试图消解艺术与生活的边界。他们"框定"平凡的事件或行动——一个滴水的龙头,一个画箱——作为艺术作品。"激浪电影"开创出结构的方法,通常是记录诸如进食或行走之类平凡的活动。盐见美绘子(Mieko Shiomi)的《面孔的消逝乐曲》(*Disappearing Music for Face*,1966)以每秒2000帧的速度记录了一个慢慢消隐的微笑,在银幕上创造出一种缓慢得几乎无法感知的运动。观念艺术家小野洋子(Yoko Ono)和她的丈夫约翰·列侬(John Lennon)制作了几部激浪电影(图24.22),继续坚持极简主义的路线。他们的45分钟长的《苍蝇》(*Fly*,1970)跟踪一只苍蝇爬过一个妇女的身体。

结构电影在它们的组织原则上有着不同的变化。其中一些电影完全集中于单一的渐变过程,邀请观众去注意到每时每刻的微小差异。比如,拉里·戈特海姆(Larry Gottheim)的《雾线》(*Fog Line*,1970)从一个固定的远景镜头,以十一分钟的间隔呈现一个草原上的围篱与牛群景象,在云雾逐渐散开后而愈益显现。这种逐渐变化的方法通常依赖于静态的摄影机设置、长镜头,或某些重复摄影的形式。在大卫·里默(David Rimmer)的《浮现泰晤士河》(*Surfacing on the Thames*,加拿大,1970)中,光学印片机把河船化约为细微渐变的颗粒状斑块,让人想起印象派

图24.22 （左）小野洋子的激浪电影之一，仅由走路时的屁股组成（《屁股》[No. 4, 1966]）。

图24.23 （右）《胶片上出现了链齿孔，片边字母，蒙尘的颗粒，等等》：在循环的洗印实验中，右边的女人在眨眼，左边的没有。

绘画（彩图24.5）。

另一些结构电影通过重复而使形式变得复杂。乔治·兰多（George Landow）的《胶片上出现了链齿孔，片边字母，蒙尘的颗粒，等等》(*Film in which There Appear Sprocket Holes, Edge Lettering, Dirt Particles, Etc.*, 1966) 选取拍摄了一个女人头部的测试胶片，将其复制，使四个镜头填充一格，然后循环，在连续的印制中使胶片累积划痕和尘埃（图24.23）。保罗·沙里茨（Paul Sharits）的影片让纯色块的胶片格和攻击动作的造型画面交替出现，结果就是闪烁的颜色和潜意识的影像轰击着观众（彩图24.6）。肯·雅各布斯的《汤姆，汤姆，风笛手之子》(*Tom, Tom the Piper's Son*, 1969)，采用重复拍摄的手法，将一部1905年美国妙透斯科普和拜奥格拉夫的影片，溶解为冻结的姿态，以及光斑和黑块。

一些结构电影制作者组织他们的工作围绕一套严格的几乎是数学般的规则进行工作。库尔特·克伦和彼得·库贝尔卡在1960年代的早期作品就已经参与这一潮流。在《平静的速度》中，格尔按照一套严格的程序调整焦距，从最不明显的变化到最明显的变化移动。J. J. 墨菲（J. J Murphy）的《拷贝一代》(*Print Generation*, 1974) 也根据类似的计划进行。随意复制胶片，直到它成为光的斑点和污迹后，墨菲把镜头安排为算术样式，这由隐约可见的

图像发展到可识别的图像，然后再返回到抽象。《蓝色幽禁》(*Bleu Shut*, 1970) 是一部漫画式的结构电影，包含一个荒诞的系统——这是一个游戏，选手猜船的名字——被循环的影像打断，最后结束于人在摄影机前做鬼脸（图24.24）。

最著名的结构电影《波长》(*Wavelength*, 1967)，由加拿大人迈克尔·斯诺（Michael Snow）执导，对多种技巧进行了丰富的糅合。它开始于对单个阁楼公寓的描述性研究，摄影机固定在距窗户一定距离的地方。人们进入和离开，死亡似乎发生，但摄影机拒绝移动，宁愿关注公寓灯光的细微变化。与此同时，这部影片炫耀着一种技巧：变焦，它以一定间隔突然并痉挛式地扩大画格，对房间里的情节却无动于衷。影片超过45分钟后，随着镜头放大后墙（图24.25），它显示了一张海浪的照片（所以这部影片追溯了字面意义上的"波长"）。此外，爆发的颜色不时冲刷着镜头，自反性地提醒着电影影像的平面性。

斯诺的几部电影自反性地展现了移动画格的来源。《波长》展现了变焦的知觉效果，《来来回回》(<——>, 1969) 对横摇镜头进行了探索。《早餐》(*Breakfast*, 1976) 则强调了推轨镜头怎样变换空间（图24.26）。为了拍摄宏伟的《中部地区》(*La Région centrale*, 1971)，斯诺使用了一台能够执行横

图24.24 给船命名：罗伯特·纳尔逊（Robert Nelson）《蓝色幽禁》中的一个游戏竞赛镜头。

图24.25 摄影机变焦推向远处的墙，忘掉了前景的死人（《波长》）。

图24.26 摄影机的运动穿过桌子推向靠墙的食物，创造出一种立体主义的扁平感（《早餐》）。

图24.27 斯诺在加拿大景观中调整自己的电影拍摄机器；在拍摄过程中，摄影机的旋转是通过遥控操作的（《中部地区》）。

摇、摇臂镜头和其他运动的多重组合的机器，拍摄了一块岩石荒地（图24.27）。

在美国，也许最为多才多艺的结构电影倡导者是霍利斯·弗兰普顿。弗兰普顿接受过科学和数学的训练，但沉浸于绘画和文学的历史中，公开宣称反对前辈们的浪漫感性。在弗兰普顿看来，想要理解一件艺术品，观看者必须还原它的"不言自明的底层结构"[1]——一个使斯坦·布拉克哈格颤抖的概念。

弗兰普顿大名鼎鼎的《佐恩引理》（Zorn's Lemma，1970）把几条线索合并在结构电影之中。电影的第一部分，一块空白的银幕上，一个女人的声音读着从一个殖民地美国的识字课本中选取的ABC歌谣。第二部分，一秒钟的镜头显示一些单个的词，通常是出现在标牌上（图24.28），按字母顺序排列。渐渐地，当弗兰普顿一而再再而三地浏览这个字母表，每次使用一套不同的单词集，每个字母的位置都填充着图像——火焰、海浪、碾磨汉堡。到这一部分结束时，影片已经创造了一个独特的图案字母表，每个图像都关联着一个字母。

[1] Hollis Frampton, "Notes on Composing in Film", in *Circles of Confusion: Film-Photography-Video: Texts 1968—1980* (Rochester, NY: Visual Studies Workshop Press, 1983), p.119.

图24.28 《佐恩引理》："A"单词。

影片的最后一部分由几个长镜头组成，一个男人、一个女人和一条狗慢慢地穿过雪原，伴随着阅读关于光的中世纪文本的声音。而中间部分，体现了结构电影严格系统的一面，固定摄影机和终场长镜头按照戈特海姆的《雾线》和其他冥想式作品的方式呈现了一种逐渐的变化。《佐恩引理》形式上的复杂性已获得了广泛的诠释。它是有关孩子的语言获得，视觉和声音之间的竞争，或者自然与人类的关系面对字母表这样的人工系统的优越性？

弗兰普顿的电影，像其他结构电影作品一样，常常邀请观众去观看他或她自己在观看该片时所经历的体验。观众与影片之间的这种"参与感"，使得西特尼认为结构电影潮流从根本上是关于人类意识的，通过这些方式，心灵建构出样式，并在感官信息的基础上得出结论。

受到结构电影思想吸引的英国电影制作者发现这种心理的方法并不令人愉快。在伦敦合作社（London Co-op），"结构/唯物主义"电影制作者，如彼得·吉达尔（Peter Gidal）和马尔科姆·勒·格赖斯（Malcolm Le Grice）坚持认为，最诚实的电影是仅仅关于电影媒介本身的。通过把观众的注意力转移到电影的品质上，这些影片就产生出关于电影"物质"过程的知识。勒·格赖斯的《给罗杰的小狗》（Little Dog for Roger，1967）的主题是关于令人目不暇接的洗印技术的家庭电影（图24.29），充分体现了这一立场。结构/唯物主义思想影响了许多英国电影制作者，包括克里斯·韦尔斯比（Chris Welsby；《七天》[Seven Days，1974]）和约翰·史密斯（John Smith；图24.30），比起《雾线》和《中部地区》，他们把景观转换成了更为严格、更为精致的形式系统。

在讲英语的国家之外，结构电影的冲动少了一些智性的色调。许多电影制作者把结构电影技巧运用于情色材料。在保罗·德·努伊耶（Paul de Nooiyer）的《通过抑止时间变换》（Transformation by Holding Time，荷兰，1977），一个男人用宝丽来快照拍摄一个裸体女人，然后把每一张快照都挂在接近我们的网格上。这部影片独特的"外形"（shape）在于，当这些照片填满画格时，从几个有利位置重建了女人的身体。其他一些电影制作者使用结构电影方法中的静态摄影机和重复拍摄，唤起那些令人想到抒情电影的情感。通过对结构电影前提的享乐主义式处理，很多先锋电影人使得这一潮流在整个1980年代仍然保持活跃。

地下电影通过可理解的幽默和震惊感获得了广泛的公众认可，但大部分结构电影的目标仍是对自反性和其他纯粹美学问题感兴趣的老到观众。这些电影同艺术领域的运动之间的亲密关系，将它们带入了博物馆和画廊。艺术学校和电影系也欢迎结构电影智识上的严谨。当电影研究学科在1970年代打下基础，结构电影赢得了学术界的支持，电影制作者们也都获得了教职。

结构电影也从先锋机构的扩张中获益。1966

图24.29 勒·格赖斯的《给罗杰的小狗》这部9.5毫米的家庭电影中,其中心的穿孔、歪斜的画格边线和其他结构要素,嗖嗖穿过画格。

图24.30 约翰·史密斯的《哈克尼沼泽——1977年11月4日》(*Hackney Marshes—November 4th 1977*,1977)中,剪辑把球门柱变成了纯粹的物质结构。

年,纽约的千禧年电影工作坊(Millennium Film Workshop)成立,它是一个制片合作社和放映机构。乔纳斯·梅卡斯于1970年开办了名作电影资料馆(图24.31),作为一个收藏经典杰作的资源库,其中包括许多战后的先锋作品。作为回应,鲜活电影联合体(Collective for Living Cinema,成立于1973年)也为年轻艺术家提供了一个放映场地。在同一期间,电影制作者开始接受国家艺术资助金(National Endowment for the Arts,成立于1965年)、州艺术委员会和杰罗姆基金会(Jerome Foundation,由铁路继承人和前实验电影制作者杰罗姆·希尔[Jerome Hill]建立)的资金资助。

合作社和联合体越来越壮大。在英国,"电影行动"和"他者电影"也都发行实验性作品。加拿大的布鲁斯·埃尔德(Bruce Elder)、英格兰的彼得·吉达尔、德国的比吉特·海因(Birgit Hein)和其他结构电影制作者所撰写的文章引起了公众的关注,并以这种方式得到资金帮助。英国电影学院将其援助扩大到实验性电影制作,加拿大艺术委员会也同样如此。西德的歌德学院和法语联盟(Alliance Française)也都为实验电影提供了团体性的放映途径。在所有这些国家,结构电影在文化上值得尊重的实验电影制作中扮演了核心的角色。

结构电影的反响和变化

随着机构的支持扩张至结构电影项目,北美电影制作者开始启动雄心勃勃的甚至是史诗式的作品。迈克尔·斯诺的《狄德罗的〈拉摩的侄儿〉》('*Rameau's Nephew' by Diderot*[*Thanx to Dennis Young*] *by Wilma Schoen*,1974)时长四个半小时,它的各个片段系统地探讨了电影中语言和音效的矛盾。霍利斯·弗兰普顿构思了《麦哲伦》(*Magellan*),这将是一部三十六小时的电影,超过371天的分期放映。它在1984年弗兰普顿逝世时仍未完成。

然而,对于许多电影制作者来说,结构电影是一种过于智性、反政治的死胡同。它被认定为"高雅艺术",意味着

一趋势与女性主义纪录片和长片制作在1970年代的兴起密切相关。未来十年内，在美国和英国，少数女性在实验电影的变化中也会起到越来越重要的作用。

解构电影和新叙事　也许，结构电影的最直接发展就是"解构电影"（Deconstructive Film）。这一术语（原指一种哲学分析法）被应用于某种特定类型的自反性实验作品。从维尔托夫的《持摄影机的人》（1928）到康纳的《一部电影》（1958）和以技巧为中心的结构电影，先锋电影数十年来已经引发对电影作为一种媒介的关注。解构电影制作者则更进了一步。他们针对的目标是主流电影制作，旨在揭示其虚幻的人为性。

一个较早的例子是赫尔穆特·科斯塔尔的《前所未有的足球》（*Fussball wie noch nie*，1970）。影片将整个足球比赛集中在一名球员身上，只有当球靠近他时我们才能看见球。不可避免的是，大段的空白时间交替伴随着动作的突然爆发。科斯塔尔的方式令人想起沃霍尔的手法，以及结构电影那种逐渐展开的过程，但它却主要是鼓励观众对正常电视报道的惯例进行反思。

解构电影常常把现有电影的胶片进行重新编排。比如肯·雅各布斯的《医生的梦》（*The Doctor's Dream*，1978）根据任意数值的原则，重新排序了一部1930年代好莱坞故事短片的镜头。电影制作者还可以创建一些新的场景以显示正统风格的惯例。在曼纽尔·德·兰达（Manuel De Landa）的《循环挠痒》（*The Itch Scratch Itch Cycle*，1976），一对夫妇的争吵被重新拍摄和重新剪辑，以检测正反打镜头的选择。

图24.31　1970至1974年间，纽约的名作电影资料馆在"看不见的电影院"放映电影，观众席的设计目的就是要提高每一个个体对电影体验的全神贯注。本图中，安迪·沃霍尔坐在被分隔和屏蔽的观众席上。

先锋电影已经失去了它的批评锋芒。此外，没有经历过1960年代创新的年青一代，对现代主义甚少同情，对现代主义纯粹的外观更是漠然。因此，新的实验性潮流在1970年代和1980年代昭示着自身。一些电影制作者再次开始叙事。另一部分人则把实验性技巧转向政治批评或理论探讨。仍然还有一些人继续着严厉和激情的个人表达。

结构电影——尤其是在北美——被男性主导着，但对结构电影运动的反动则是由女性领导。这

深度解析　1970年代和1980年代的独立动画片

随着1960年代末制片厂动画片的衰落，卡通被当成孩子们的娱乐节目，出现在电视上或迪斯尼偶尔的影院长片中。但地下漫画的销售，对超级英雄的兴趣的复苏，欧洲和日本制作的"图画小说"，以及对尼科尔·霍兰德（Nicole Hollander）的"西尔维亚"（Sylvia）、马特·格罗宁（Matt Groening）的"地狱中的生活"（Life in Hell）、琳达·巴里（Lynda Barry）的"厄尼·普克的科米克"（Ernie Pook's Comeek）和加里·拉尔森（Gary Larson）的"远处"（The Far Side）之类标新立异的报纸漫画越来越大的胃口，表明连环漫画艺术仍然吸引着青少年和长大的婴儿潮一代。在这种氛围下，新的电影动画片浮出地表。

其中一些明显来源于欧洲。《重金属》（*Heavy Metal*，加拿大，1981，杰拉尔德·波特顿[Gerald Potterton]）源自法国一本关于剑与魔法幻术的杂志。孪生兄弟史蒂夫·夸伊（Steve Quay）和蒂姆·夸伊（Tim Quay）——两位在英国工作的美国人——他们的木偶动画片以扬·什万克马耶尔的超现实主义幻想动画为样板。在夸伊兄弟令人回味的《鳄鱼街》（*Street of Crocodiles*，1986）中，一个瘦弱的人物探测着一条维多利亚街道，街道上的建筑里储藏着腐烂的玩偶、木屑、扭动的螺丝和危险的机械（彩图24.7）。

其他动画片的灵感则出自美国传统。萨莉·克鲁克香克（Sally Cruikshank）的讽刺美国消费主义的赛璐珞动画令人想起1970年代的"headcomix"和《黄色潜水艇》，但其中的爵士乐以及连绵不绝的律动背景，也令人想起弗莱舍的贝蒂娃娃影片（彩图24.8）。乔治·格里芬（George Griffin）自反性的《谱系》（*Lineage*，1979）让木脑壳先生（Mr. Blockhead）与任何类型的动画电影连接起来。格里芬的双关语标题不仅指向动画电影的历史，而且也指向他用以创作早期无声动画的高超戏仿之作和极简主义抽象电影的"线条"（彩图24.9）。

越来越多的女性开始在1970年代绘制连环漫画，并动手制作动画片。她们常常通过动人的影像或象征性的叙事表达女性主义所关注的问题。苏珊·皮特（Susan Pitt）的《番红花》（*Crocus*，1971）表现了一对夫妇做爱时被画外婴儿的哭声和鸟儿的叫声打断，一棵圣诞树和一些阳具状物体在他们的上空飘浮（图24.32）。在凯茜·罗斯（Kathy Rose）

图24.32 《番红花》中，一根黄瓜在一对情侣的上空悬浮。

图24.33 《铅笔绘图狂》中，逼真转描的女主角面对她的卡通角色。

> 的《铅笔绘图狂》（*Pencil Booklings*，1978）中，这位动画制作者试图规训她的那些行为出格的人物（图24.33），接着加入它们的幻想世界中。
>
> 在西方，大多数独立动画制作者都出自艺术院校，通过捐赠和电视委托制作获得经费。这些新的动画短片，不再是作为影院的陪衬，而是在另类的电视节目以及电影协会、博物馆项目和一年一度的电影节获奖者"作品巡视"大全之类的巡演项目中放映。

深度解析

解构电影的目标往往是常规叙事电影。然而，在颠覆性的叙事方式上，电影制作者们不得不调用其惯例和诉求。这种对叙事的迂回回归，往往是因为很多电影制作者在故事的讲述中力求避免结构电影的僵局。

女性电影制作者首先回归了叙事法则，如杰姬·雷纳尔（Jackie Raynal）的《两次》（*Deux fois*，1970）、尚塔尔·阿克曼的《我、你、他、她》（法国，1974）、乔伊斯·威兰的《远岸》（1976）以及伊冯娜·雷内的电影。雷内开始制作电影是因为她想要比跳舞更直接地表达情感。她的《演员生活》（*Lives of Performers*，1972）、《有关一个女人的电影》（*Film about a Woman Who...*，1974）和《克里斯蒂娜谈画》（*Kristina Talking Pictures*，1976）主导了美国"新叙事"的潮流。

雷内的电影从好莱坞的经典主题中入手——情事、女性之间的关系，以及通过记忆对自我的定义，但情节仍然支离破碎，人物关系模糊，甚至不一致。同一个角色可能由不同的演员扮演；一个声音不能总是被分配给某个人物。戏剧性的事件发生在银幕外，呈现在声轨或字幕上。银幕上，我们看到的是照片和静物、表演和朗诵。偶尔会有一个文本向观众和影像发问（图24.34）。

《从柏林开始的旅行/1971》（*Journeys from Berlin/1971*，1980）例证了雷内的方法。几条重要线索交替进行。滚动的字幕记载了西德对政治犯的处置。片中有长时间的城市景观、巨石阵和柏林墙的俯瞰镜头，还可以瞥见在城市的街道上有一个男人和一个女人。在一连串精神分析的会议上，医生从一个女人变成一个男人最后变成一个孩子（彩图24.10）。我们听到一个年轻女孩在阅读一个青少年1950年代初期以来的日记，以及一个男人和一个女人在厨房里讨论西方的革命运动。中间穿插摄影机越过塞满东西的壁炉台，指涉着影片的其他地方，包括一堆意大利面（图24.35）。

雷内的电影带有部分自传性质，她在德国生活时就已开始拍电影。但她的电影也试图寻找政治领域和日常生活之间的类比，如当病人企图自杀时，对应着恐怖主义分子乌尔里克·迈因霍夫的死亡。作为理性蒙太奇的一个版本，《从柏林开始的旅行/1971》面对着反面的事实和观点。然而，与谢尔盖·爱森斯坦和让-吕克·戈达尔对影像的辩证剪辑不一样，雷内的蒙太奇是把多种语言并置起来。例如，该对夫妇的厨房对话在不断削弱政治理性与道德危机中的个人日常情感。很多"新叙事"电影中言说的主宰地位导致它们被称为"新对白片"。

1970年代的"新叙事"保留了结构电影的某些严谨性和游戏性。雷内对影像和声音之间的延迟连接（例如，要求观众在病人提起时意大利面时记得它）使人想起了弗兰普顿的《怀旧》中的参与性

图24.34 （左）《有关一个女人的电影》中，字幕质疑画面。

图24.35 （右）《从柏林开始的旅行/1971》中，壁炉台作为风景与静物。

图24.36 （左）《达拉斯，得克萨斯——淘金热之后》（*Dallas Texas-After the Gold Rush*，西德，1971）中，怀波尼在远景镜头中营造出神秘的戏剧性，令人想起早期电影的情形。

图24.37 （右）康斯坦斯·法拉布尔（Cons-tance Fallaburr）的家，紧邻苏黎世机场（《崩溃》）。

进程。结构的冲动也回到了詹姆斯·本宁（James Benning）的电影，其中粗略的叙述在广袤、渐变的中西部景观中失去作用。他的《布吉伍吉单程路》（*One Way Boogie Woogie*，1977）拍摄了六十个各持续一分钟的远景镜头，以传达彩色母题和很难察觉的动作（彩图24.11）。克劳斯·怀波尼（Klaus Wyborny）非刻意设计的活人画场景让我们得以对情节剧式情境投以同样短暂的一瞥（图24.36）。

在另一个极端上，英国人彼得·格林纳威（Peter Greenaway）兴奋地揭示了隐藏在几乎每一种结构原则里的那些晦涩而脱节的叙事——数字、颜色、字母。他的电影虽然基于分类结构，但远非极简；它们充斥着异想天开的轶事和神秘的指涉。弗兰普顿的《佐恩引理》用字母表来作为非叙事的结构，而在格林纳威的《崩溃》（*The Falls*，1980）中，字母按序排列则形成了一个三个小时调查的基础，神秘的公共卫生灾难如何影响到92个人，他们的姓都以"Fall"开始（图24.37）。当观众努力利用这些Fall的档案在头脑中组装出一个更大的故事时，格林纳威通过负片资料、染色镜头、循环和重复拍摄对实验电影的陈词滥调进行了戏仿。

政治现代主义 在1970年代，对政治现代主义的坚守在商业艺术电影中逐渐衰退，但却在实验领域赢得了一席之地。受戈达尔和施特劳布/于耶（参见本书第20章"德国青年电影"一节）的影响，电影制作者们运用极简主义的视觉风格和漫长的话语评论，批判视觉媒介和其他符号系统的政治权力。

一组受到当代电影理论强烈影响的电影，把故事的讲述同出自结构和解构电影的技巧结合起来，以开展意识形态批判。比如，萨莉·波特（Sally Potter）的《惊悚》（*Thriller*，英国，1979）引用了古典的故事讲述手法，以对之进行解构：普契尼的歌剧"波希米亚人"中的主角咪咪调查她自己的死

亡。这种自相矛盾的情节线展开了一个探索过程，即女性身份是怎样通过语言和传统形象在历史上确立的。通过从文学和精神分析理论得出的想法，《惊悚》探测了神话和经典艺术作品的意识形态基础（图24.38）。

1968年之后的政治电影制作假定"个人的即政治的"。到1970年代中期，许多女性主义电影制作者都在"个人"电影制作的先锋领域寻找政治含义。女性电影制作者们采用抒情和结构电影技巧，从女性记忆和想象的立场，揭示出家庭空间。加拿大的乔伊斯·威兰（《水浸衬衫》[*Water Sark*, 1965]、《手工染色》[*Hand Tinting*, 1967]）和德国的多尔·O. 内卡斯（Dore O. Nekas；图24.39）加强了这个方法。更年轻的电影制作者，如米歇尔·西特龙（Michelle Citron；《女儿的仪式》[*Daughter Rite*, 1978]）和玛乔丽·凯勒（Marjorie Keller；《混乱的女儿们》[*Daughters of Chaos*, 1980]）将他们父母的家庭录像片段重新制作，以探究女性的角色和态度如何在家庭生活中形成（图24.40）。这些影片重新定义了布拉克哈格的抒情电影：家庭中所生发的往往不是安全和艺术灵感，而是焦虑、疼痛、压迫，《夜的期待》中自发的自我表达被另外一种暗含的提示所取代，即自我感知是通过社会进程建构的。

另一种社会批判被更好战的情绪推动。1970年代末，朋克摇滚成为流行音乐的一股力量，新表现主义和涂鸦艺术在绘画领域出现。参差不齐、动人心魄的超8毫米叙事电影，出现在曼哈顿音乐俱乐部、酒吧和夜总会中。薇薇恩·迪克（Vivienne Dick）的《她的枪已经准备好》（*She Had Her Gun All Ready*, 1978）关注了一个好斗的女人和她的被动伴侣之间的施虐受虐关系。在斯科特·B（Scott B）

图24.38 法国精神分析学家雅克·拉康认为，自我首先是由儿童时期"镜像阶段"的影像构成。在波特的《惊悚》中，当咪咪/穆塞塔遇见作为自己的另一个咪咪时，这一学说得到了再现。

图24.39 《拉瓦勒》（*Lawale*，西德，1969，内卡斯）中，家庭肖像成为一种令人窒息的活人画。

图24.40 《混乱的女儿们》：家庭电影中聚在一起的女孩。

和贝思·B（Beth B）的《黑盒子》（*The Black Box*，1979）中，神秘的暴徒绑架和折磨一名年轻男子（图24.41）。当影院灯光随着"黑盒子"的有害光线同步明灭时，观众反过来被攻击了。

朋克和"无浪潮"（No Wave）的电影制作者拒斥当时最先锋的潮流，从B级片、剥削电影、黑色电影和色情片中获取想法。柯达公司在1974年推出的同步声超8毫米胶片，使得导演们能够拍摄漫长的对话场景，并通过麦克风嗡嗡声的强化电影的感觉，当这种声音在摇滚俱乐部的音响系统上放大时会刺激神经。朋克电影制作者通过攻击观众，表达了他们对当代社会的排斥。

在美国，与反复无常的音乐场景和生活方式联系在一起的硬核朋克潮流很快就结束了。朋克电影制作者们转向长片和音乐录像制作，而此种美学在朋克口味的长片中被挪用了（《明朗的天空》[*Liquid Sky*，1983]、《黑街》（*Alphabet City*，1984）和《追讨者》（*Repo Man*，1984）。在莉齐·博登（Lizzie Borden）的"敌托邦"影片《硝烟中诞生》（*Born in Flames*，1983）中，在描绘未来社会中的女游击队员联合起来反抗政府时，把女性主义朋克与说唱音乐融合在一起（图24.42）。

在其他地方，朋克和准朋克运动具有更长远的意义。在日本，大学生和中学生创造出带有黑色电影倾向的朋克式超8毫米影片，通常深受来自暴力日本动漫的观念的影响。山本政志（Masashi Yamamoto）的长片《暗夜狂欢节》（*Dark Carnival*，1981）中，一个摇滚歌手在日本东京的新宿区游荡，发现了城市夜生活丑恶恐怖的一面。长崎俊一（Shunichi Nagasaki）的《心，在黑暗中跳动》（*Heart, Beating in the Dark*，1982）讲述了一对年轻男女整晚性交，这一事件被神秘的闪回和幻想的场

图24.41 朋克和无浪潮电影的一个原型：《黑盒子》剧照。

图24.42 《硝烟中诞生》：地下电台，激进的主持人正在煽动反叛。

景打断；在其中一些场景中，她把他描绘为——而他则扮演——另一名女人。东京的一家杂志社主持的一个年度电影节鼓励这些年轻的电影制作者创作小规格的实验作品，电影节获奖者会找到制片人提供项目资助。

图24.43 《死者》的酒吧场景：这种"粗粝美学"使用了直接电影技巧和准色情材料，以"对抗用恐惧让我们屈服的法律"。

图24.44 在弗里德里希的《顺流而下》（*Gently Down the Stream*，1981）中，结构电影遮挡和循环的影像，新对白片叙述情节时使用的字幕，以及令人想起布拉克哈格的手工划痕，呈现了梦境和性怒火。

图24.45 《地狱中的佩吉和弗雷德》开场，一个小女孩在一个充满传媒时代废弃物的房间里唱着《比利·金》（Billy Jean）。

在1980年代初的苏联，朋克16毫米电影制作者在官方电影文化之外拍摄作品。随着戈尔巴乔夫的新政策，这一地下电影浮出水面。其中许多作品与苏联的摇滚乐紧密联系在一起，具有美国朋克电影那种粗粝、混乱和淫秽。叶甫根尼·尤菲特（Evgeny Yufit）在这些以一种张狂且粗粝的风格拍摄而成的关于堕落、死亡和荒诞性的影片中，发现了他所谓的"死灵现实主义"（necro-realism）。

朋克和"无浪潮"残酷的强烈度更是回归1970年代和1980年代先锋派表达的一种标志。另一个迹象是色情电影中挑衅性的兴趣，被批评为对女性性欲的错误再现，但也被赞颂为一种颠覆性的快感之源。伊菲·米克施（Elfi Mikesch）和莫妮卡·楚特（Monika Treut）的《诱惑：残酷的女人》（*Verführung: Die grausame Frau*，西德，1983）具有施虐受虐般的活人画场景，克劳迪娅·席林格（Claudia Schillinger）的《之间》（*Between*，西德，1989）具有对奴役和手淫的幻想，此外还有佩吉·阿维希（Peggy Ahwesh）和基思·桑伯恩（Keith Sanborn）的《死者》（*The Deadman*，美国，1991；图24.43）——它们全都以挑衅的姿态面对着主流观众和挑剔的先锋趣味。影响了地下电影、结构电影和朋克电影的沃霍尔，也可被视为这种攻击性的情色作品的一个渊源。

后现代的组合与拼贴 一些电影制作者瞄向更加冷酷、更少情绪的折中主义。电影制作者联合其他媒介中的艺术家，侵入高雅和低俗文化，从而创造了后来被称为后现代先锋（参见本章末的"笔记与问题"）的流派。芭芭拉·汉默（Barbara Hammer）、阿比盖尔·蔡尔德（Abigail Child）和苏·弗里德里希（Su Friedrich）吸收了结构电影、新叙事和朋克电影技巧，以及肥皂剧和黑色电影的影像，以表现关于童年创伤和性欲的故事（图24.44）。科克托、德伦和马科普洛斯的心理剧已经把场景设置在神秘之地或是异国他乡，但在莱斯利·桑顿（Leslie Thornton）的《地狱中的佩吉和弗雷德》（*Peggy and Fred in Hell*，1983— ）系列中，符号化的房间和象征性的旅程充满了古典电影的碎片、旧约、民用波段广播和电视广告（图24.45）。

一种洗劫大众文化的倾向，也能在由字母主义者和布鲁斯·康纳所首创的组合模式中见到。

克雷格·鲍德温（Craig Baldwin）的妄想狂般的汇编片《灾难99：美国之下的异形怪物》（*Tribulation 99: Alien Anomalies under America*，1992）把阴谋理论、科幻和千禧年幻想融合到一种超市小报式的世界历史之中（图24.46）。即使在苏联，后现代的组合风格也应运而生。伊格尔·安年尼科夫（Igor Aneinikov）和格列布·安年尼科夫（Gleb Aneinikov）的讽刺性汇编电影作品《拖拉机手》（*Tractors*，1987）嘲笑了社会主义现实主义，其方式令人想起被称为"社会主义艺术"（Sots Art）的非官方苏联版波普艺术。

流行文化的拼贴创造出挖剪动画片。在刘易斯·克拉尔（Lewis Klahr）的作品中，他剪切旧杂志和漫画书，创造出美国中产阶级生活的幻景。在《牵牛星》（*Altair*，1994）中，来自1950年代妇女杂志的剪报暗示了对酗酒的沉迷。在《法老的腰带》（*The Pharaoh's Belt*，1993）中，忍者在郊区的起居室里格斗，婴儿啃着多层蛋糕，模特和超人遇到了快乐绿巨人（彩图24.12）。

多元文化和亚文化先锋 在1980年代末，国际先锋电影的观察员在他们的预测上分裂了。对许多评论家而言，对结构电影的碎片化和多样化的反动，16毫米飞涨的成本和超8毫米的停滞不前，都标志着战后实验电影的终结。实验电影制作——尤其是在政府补贴支持更为标新立异作品的欧洲——都试图吸引主流或艺术影院观众。在英国，1980年代末，对于小规模电影的资助被大规模削减，而美国国家艺术资助金开始拒绝为被判断为亵渎或淫秽的作品提供资金。博物馆的预算赤字迫使其拓展更宽泛的口味。成为精英艺术之后，先锋电影已成为大学的一个领域，主要取决于艺术市场，政府以越来越少的拨款支持。

越来越强烈的感觉是，在所有的媒介中，先锋的活动已达到一个稳定的状态。一些批评者提出，一个风格运动跟随着另一个风格运动的理念不再有效。在这个意义上说，对后现代主义不能作为一个特定风格，而是作为一种弥散的多元性来理解。结构电影——可以说实验电影中最后一个统一的运动——之后，艺术家们将追求各种不同的风格，没有一个能成为主宰。

因此，尽管厄尼·格尔——结构方法的大师——在《侧边／行走／穿梭》（*Side/Walk/Shuttle*，1991；图24.47）中把一个室外的玻璃电梯变成了一个眩晕的运载工具，对纳撒尼尔·多斯基（Nathaniel

图24.46 《灾难99》：在一个小报风格的并置里，来自地心的异形拜见艾森豪威尔总统。

Dorsky）而言，以线条和肌理制作《悲伤》(*Triste*, 1994；彩图24.13）之类准抽象的探索作品却不是一种倒退。在《风景（献给玛农）》(*Landscape [for Manon]*, 1987）中，彼得·赫顿（Peter Hutton）利用老照片光泽美丽的特点制作了这部风景片，似乎既不追随结构也不追随反结构的潮流。在艺术世界之内，马修·巴尼（Matthew Barney）推出他的《悬丝》(*Cremaster*)系列（1993—2002），利用来自恐怖电影、歌舞片和其他好莱坞类型电影的影像，以超现实主义的方式构造出梦幻般的叙事。

这种新的多元化也华丽地展示在加拿大人盖伊·马丁（Guy Maddin）的电影中。作为一个热情的影迷，马丁在《来自吉姆利医院的故事》(*Tales from the Gimli Hosital*, 1988）、《大天使》(*Archangel*, 1990）和《冰仙女的黎明》(*Twilight of the Ice Nymphs*, 1997）中把情节剧和怪诞的幻想融合在一起。他的短片《世界之心》(*The Heart of the World*, 2000）使用疯狂拼贴的形式讲述了一个关于研究地心的布尔什维克科学家安娜的故事。马丁利用纪录片的片段，但也创造了他自己的夸张布景。在《世界之心》中，他戏仿苏联和德国的默片，使用倾斜的角度、狂热的蒙太奇和《大都会》般的机器，用划痕和过度曝光模拟资料影片（图24.48）。

然而，特别是在北美，先锋电影往往超出艺术世界，抵达社会少数派和亚文化。1950年代的电影制作者从垮掉的一代吸取力量；1960年代地下电影在反文化中赢得了观众；结构电影和新对白片已在大学生根，朋克电影则从音乐俱乐部的环境中成长。现在，先锋电影赢得了由种族和性别身份界定的群体的追随。这些观众不在乎一部电影是否响应了结构电影的趋势，他们更关注表达了他们的兴趣甚至与此同时使他们感受到娱乐的影片。

先锋电影曾长期孕育同性恋电影。在1970年代和1980年代，同性恋活动家公开地向异性恋社会发起挑战（参见第23章），电影制作者们更坦率地制作同性恋电影作品。西德的罗萨·冯·普罗海姆（Rosa von Praunheim）从一连串战斗的准地下电影开始着手，《同性恋不是变态东西，变态的是他所生活的社会》(*Nicht der Homosexuelle ist pervers, sondern die Situation, in der er lebt*, 1971）通过一个年轻人的经历表现了纽约的同性恋生活。流传更广的是英国画家和布景设计师德里克·贾曼（Derek Jarman）的作品。贾曼的超8毫米短片，其紧张不安的摄影

图24.47 慢慢掠过城市景象，《侧边／行走／穿梭》运用了结构电影的精确性营造出令人目眩的透视迷阵。

图24.48 《世界之心》的几何图形布景，使人想起1920年代欧洲先锋派的风格（比照图4.40、图4.41、图5.5和图5.7）。

风格让人想起布拉克哈格，对男性身体的冷漠处理令人想起沃霍尔。《塞巴斯蒂安》(*Sebastiane*, 1976) 是他的第一部长片，故事设置在罗马帝国时代，电影的对话（配字幕）全都用拉丁语。其松散的情节讲述了一个天主教徒士兵的命运，作为和平主义者，他拒绝打仗，他最终因反抗一个长官的性要求而牺牲（图24.49）。贾曼对"新酷儿电影"(New Queer Cinema) 具有强烈的影响，这种电影在几个国家出现，并在1987年建立的纽约国际同性恋实验电影节（New York Lesbian and Gay Experimental Film Festiva）上找到国际放映场所。

新兴的非洲裔和亚裔美国电影制作者仍然还在实验电影的脉络中工作。在伦敦，桑科法电影与录像小组（Sankofa Film and Video Collective）和其他团体在关注英国黑人问题的同时也吸收了先锋元素。例如，马丁娜·阿泰尔（Martina Attile）的《梦河》(*Dreaming Rivers*, 1988) 使用了一个从西印度群岛移民到伦敦的女人的临终幻象，这在德伦的恍惚电影中已有先例。

1968年后的政治电影制作的动力与修辞仍然在1980年代和1990年代先锋电影的"身份政治"中持续。边缘化获得赞赏，正如曾经的地下电影和朋克电影一样。同性恋和少数族裔电影往往给观众带来对社区的归属感。与此同时，几个实验电影人试图走向主流。到1990年代，贾曼、格林纳威、博登、波特和其他一些导演在执导艺术院线电影，克拉尔的拼贴则出现在音乐录影带以及迈克尔·阿尔默瑞德（Michael Almereyda）的《哈姆雷特》(*Hamlet*, 2000) 中。

新的融合

先锋电影和纪录电影从1920年代以来就开始混合，1980年代这一趋向仍在继续。戈弗雷·雷吉奥（Godfrey Reggio）的《失衡生活》(*Koyaanisqatsi*, 1983) 以"新世纪"(New Age) 的灵韵对城市交响曲做出了更新，赢得了广泛的受众。约翰·阿科姆弗拉（John Akomfrah）的《汉兹沃思之歌》(*Handsworth Songs*, 英国, 1986) 融合了"种族暴动"的报道和实验性的文章。艾萨克·朱利安的《寻找兰斯顿》(*Looking for Langston*, 英国, 1989) 为艺术家传记片的影像另辟新途，令人想起科克托。一些"另类的民族志电影"也横跨两种模式（图24.50）。

然而，这一时代最深远的交叉，发生在电影和电子媒体——电视、有线电视和录像带——之间。对于纪录片，转变到小屏幕上相当顺利。1950年代以来，电视是纪录片的一个重要资金来源及播映渠道，例如，大多数怀斯曼的影片，最初都是为有线电视播放而制作的。"便携式摄影录像机"(portapaks) 的引入——在1965年，是用1英寸卷盘式磁带的摄影机，到1971年，是使用装在"U-matic"磁带匣里的3/4英寸磁带的摄影机——给视频赋予了直接电影的灵活性。U-matic系统迅速

图24.49　《塞巴斯蒂安》创建了圣徒殉难的一个同性恋情色版本。

取代了大部分16毫米胶片的电视报道。家庭录像播放器在1970年代末出现于市场上，导致观众对汇编电影作品（尤其是战争素材）以及"怎么做"的纪录片（运动训练、练习录像、语言课程）需求增加。录像带格式鼓励学校、图书馆和企业获取纪录片。

视频的兴起在实验电影上有一个更加复杂的效果。在整个1970年代，先锋电影与视频艺术有着相当严格的界限，视频艺术主要局限于记录表演片段和画廊装置。在1980年代初，当使用1/2英寸磁带的视频摄影机在Beta和VHS盒式录像带格式中变得可行时，乔治·库查和朋克电影制作者接纳了视频。有些实验者坚持使用正在消失的超8毫米技术，但在这个十年结束时，先锋电影和视频艺术已经发展得密切起相联起来。艺术节同时放映两种类型格式，并以这两种格式发行作品，艺术家也在它们之间游弋。一些作品，比如桑顿的《地狱中的佩吉和弗雷德》同时用到两者。此外，录像带发行商给广大观众提供先锋经典作品。录像带实现了布拉克哈格的梦想：普通观众收集实验电影作品在家里观看。

在形式和风格的水平上，这两种媒介相互交织。音乐录影带借用先锋的传统，恍惚电影的很多惯例重新被启用。一些实验电影制作者以歌曲为基础的影片，也采用了音乐视频的格式：肯尼思·安格的《天蝎星升起》开启了一个早期模式，布鲁斯·康纳的《唐氏症患者》（*Mongoloid*，1978；图24.51）和德里克·贾曼的《蹩脚英语：玛丽安娜·费思富尔的三支歌》（*Broken English: Three Songs by Marianne Faithfull*，1979）也指向了这个方向。

在1980年代末期，纪录电影制作者和先锋电影制作者自由地融合着电视和录像材料。《细细的蓝线》中风格化的重新演绎不仅指涉了"真实犯罪"报道，也指涉了弗拉哈迪的重新搬演；托德·海恩斯（Todd Haynes）的《毒药》（*Poison*，1991）不仅引用了安格的《烟火》、热内的《爱之歌》和黑色电影，也引用了肥皂剧和"未解之谜"节目。

结构电影延续了亨利·肖梅特以及热尔梅娜·迪拉克在1920年代推出的纯电影传统（参见本书第8章"纯电影"一节）。它旨在揭露"作为电影的电影"，其最终的材料，其本质的程序。然而，

图24.50 奇克·斯特兰德（Chick Strand）的《一千种火焰的女人》（*Mujer de milfluegos*，1976）把拉丁美洲妇女的家务劳动呈现为狂喜欢欣的仪式。

图24.51 《唐氏症患者》：康纳把他的联想汇编技巧运用于Devo乐队的曲子。

迈克尔·斯诺在1989年表示："'电影作为电影'已经走向终结……电影将继续作为一个视频再现/再制。"[1] 这个预言可能太绝对，但可以肯定的是，实验电影制作者面临着超8毫米的中止和16毫米巨大的成本，逐渐转向了视频格式。到1980年代末，日本新电影和苏联的"死灵现实主义"在很大程度上已经成为视频运动。以胶片为基础的作品也找到了交叉的路径。《灾难99》吸引了"精神电子"视频的粉丝，埃里卡·贝克曼（Erika Beckman）也将视频游戏融合进了《灰姑娘》（*Cinderella*，1986；彩图24.14）中。为了扩大观众群，先锋电影制作者已经以各种各样的方式挪用着电子媒介。

笔记与问题

对纪录片的再思考

直接电影、1960年代和1970年代的纪录片，以及那一时期和以后越来越多的自反性作品，引发了对纪录片历史和实践的关注热潮。怀斯曼引起了巨大的关注，而某些影片——《推销员》、《一对夫妻》、《给我庇护》、《心灵与智慧》（1974）——成了争论的焦点。艾伦·罗森塔尔（Alan Rosenthal）的《行动中的新纪录片》（*The New Documentary in Action*，Berkeley:University of California Press，1971）和《纪录片道德》（*The Documentary Conscience*，Berkeley：University of California Press，1980）中有对有影响力的制作者的采访。他的文集《纪录片的新挑战》（*New Challenges for Documentary*，Berkeley：University of California Press，1988）收集了有用的论文。

随着纪录片实践从纯直接电影转向一种更综合的形式——源起于德·安东尼奥和其他制作者，电影学者们也把他们的注意力转向了风格与结构。学者建立起了分类学，不同的潮流，还指出对传统的拒绝，探讨实践的问题（重新演绎、连贯性剪辑）和伦理（直接电影的剥削维度）。例如，比尔·尼科尔斯的《意识形态和图像》（*Ideology and the Image*，Bloomington：Indiana University Press，1981）和《再现真实：纪录片的问题和观念》（*Representing Reality*：*Issues and Concepts in Documentary*，Bloomington：Indiana University Press，1992）、托马斯·沃（Thomas Waugh）编纂的《"向我们展现生活"：迈向介入式纪录片的历史和美学》（*"Show Us Life"*：*Toward a History and Aesthetics of the Committed Documentary*，Metuchen，NJ：Scarecrow Press，1984）、诺埃尔·卡罗尔的《运动影像的理论化》（*Theorizing the Moving Image*，Cambridge：Cambridge University Press，1996，pp. 224—252）、威廉·德·格雷夫（Willem De Greef）和威廉·海思林（Willem Hesling）编纂的《影像、真实、观影者：有关纪录片和电视的论文》（*Image*，*Reality*，*Spectator*：*Essays on Documentary Film and Television*，Leuven：Acco，1989）。

结构的观念

结构电影昭示着1960年代和1970年代对电影形式的兴趣日益增长，但"结构"这一标签却在社会科学和艺术领域具有多种来源。

被称为"结构主义"的大范围的知识运动起源于1950年代的法国。它的倡导者——如人类学者克洛德·列

[1] 引自 *International Experimental Film Congress*（Toronto：Art Gallery of Ontario，1989），p.42。

维-斯特劳斯（Claude Levi-Strauss）和语言学者埃米尔·本尼维斯特（Émile Benveniste）——认为人的思想某种程度上与语言有同样的样式。意识及其所有产物——神话、仪式和社会机构——不仅可以在个体的思想，而且也可以在集体的"结构"，表现于语言或其他文化系统之中有迹可循。虽然作为一个哲学立场，结构主义很大程度上在1960年代末就崩塌了，但它在艺术中的影响却已长成。结构主义的研究导致电影理论家研究西部片和其他类型的神话样式。这一方向的例子是吉姆·基特塞斯（Jim Kitses）的《西部地平线：西部片中的作者论》（*Horizons West: Studies of Authorship within the Western*, Bloomington: Indiana University Press, 1970）和里克·阿尔特曼（Rick Altman）的《美国歌舞片》（*The American Film Musical*, Bloomington: Indiana University Press, 1987）。

大约在同一时间，源于实验音乐的一个竞争性传统提出了结构问题。由阿诺尔德·勋伯格和安东·冯·韦伯恩发起的序列作曲法，认为艺术家可以通过制定一个单一的生成系统，控制所有的"参数"——旋律、和声、节奏，等等。结构的序列概念在翁贝托·艾柯（Umberto Eco）的《缺失的结构》（*La Struttura assente*, 1968）得到了深入的阐释，也在诺埃尔·伯奇的《电影实践理论》（*Theory of Film Practice*, Helen R. Lane译, Princeton, NJ: Princeton University Press, 1973；初版于1969年）中被应用于电影。神话论的方法强调社会意义的组织，而序列法却强调单纯样式制造的"更纯粹"进程。

因此，到1969年，当西特尼把一种美国电影称为"结构电影"时，这个术语已经具有了多重意义。他还补充了另一个术语。在结构电影中，"整个电影的'外形'（shape）被预定和简化，形状本身就是这部电影的主要印象"（P. 亚当斯·西特尼的《结构电影》["Structural Film"]，载于西特尼主编的《电影文化读本》（*The Film Culture Reader*, New York: Praeger, 1970, p.327）。这里的"结构"意味着既没有深度组织的意义（法国结构主义的概念），也没有序列主义对部分与整体关系的控制。其他影评人发现其他术语（极简主义电影、字面意义的电影）更为合适，但西特尼对这一运动的总结已经深入观众和电影制作者的心灵。他的定义既深深影响了这一运动中的电影，对后来的众多电影也产生了同样大的影响。

对结构主义电影观念的重要修正，可参见1972年保罗·沙里茨（Paul Sharits）的《每页的单词》（"Words Per Page"），载于理查德·科斯特拉尼茨（Richard Kostelanetz）主编的《当代美学》（*Esthetics Contemporary*, Buffalo: Prometheus, 1978, pp.320—332）和两本文集：安妮特·米切尔森（Annette Michelson）主编的《电影中的新形式》（*New Forms in Film*, Montreux: 1974）和彼得·吉达尔主编的《结构电影文集》（*Structural Film Anthology*, London: British Film Institute, 1976）。在马尔科姆·勒·格赖斯的《抽象电影和超越》（*Abstract Film and Beyond*, Cambridge, MA: MIT Press, 1977）中，从英国结构电影精神的立场讲述了实验电影的历史。

先锋派和后现代主义

战后的实验电影和国际艺术电影一样，在现代主义艺术的大旗下运作（参见本书第16章"艺术电影：现代主义的回归"一节）。例如，弗兰普顿经常引用詹姆斯·乔伊斯的《尤利西斯》作为他的《麦哲伦》计划的一个样板。但波普艺术的兴起导致许多艺术史学家迈向对大众文化的一种新的宽容和对"高等现代主义"的宏大野心的排斥。所有媒介的艺术家开始借鉴流行文化，强调断裂，承认艺术市场在创造潮流的过程中所发挥的力量，把所有过去的风格都看成可以同等戏仿和混成的。这些都是后现代主义的一些特征。这个术语本身，最初用于一种新的建筑风格，后迅速蔓延到其他艺术领域，甚至成为战后"金融资本主义"时代的一个名称。

拉塞尔·弗格森（Russell Ferguson）等人编纂的《话语：后现代艺术与文化的对话》（*Discourses：Conversations in Postmodern Art and Culture*, New York：New Museum of Contemporary Art, 1990）中包含了对许多电影制作者的采访，他们中的一些人在后现代的标签下工作。诺埃尔·卡罗尔认为，电影中的后现代主义最好被理解为"后结构电影"（参见《后现代主义时期的电影》["Film in the Age of Postmodernism"]，载于《阐释活动影像》[*Interpreting the Moving Image*, Cambridge：Cambridge University Press, 1998, pp. 300—332]）。其他观点，参见《千禧年电影杂志》（*Millennium Film Journal*, 16—18[fall/winter 1986/1987]）和J. 霍伯曼（J. Hoberman）的《庸俗的现代主义：关于电影和其他媒介》（*Vulgar Modernism：Writing on Movies and Other Media*, Philadelphia：Temple University Press, 1991）。关于后现代主义的文论数量巨大，最易理解的是罗伯特·休斯（Robert Hughes）的《新的震撼》（*The Shock of the New*, New York：Knopf, 1981, pp.324—409）。亦参见马戈·洛夫乔伊（Margot Lovejoy）的《后现代主义潮流：电子媒介时代的艺术和艺术家》（*Postmodern Currents:Art and Artists in the Age of Electronic Media*, Upper Saddle River, NJ：Prentice-Hall, 1992）。还有一份重要的论述是詹明信（Frederic Jameson）的《后现代主义：或，晚期资本主义的文化逻辑》（*Postmodernism; or, the Cultural Logic of Late Capitalism*, Durham, NC：Duke University Press, 1991）。

延伸阅读

"Avant-Garde Film in England and Europe". Special issue of *Studio International* 978（November/December 1975）.

Canemaker, John. "Susan Pitt". *Funnyworld* 21（fall 1979）：15—19.

Curtis, David, ed. *The Elusive Sign：British Avant-Garde Film and Video, 1977—1987*. London：Arts Council, 1987.

Curtis, David, and Deeke Dusinberre.*A Perspective on English Avant-Garde Film*. London：Arts Council, 1978.

Ehrenstein, David. *Film：The Front Line 1984*. Denver:Arden, 1984.

Gregor, Ulrich. *The German Experimental Film of the Seventies*. Munich：Goethe Institute, 1980.

Grenier, Vincent, ed. *Ten Years of Living Cinema*. New York：Collective for Living Cinema, 1982.

Hoberman, J.*Home Made Movies：Twenty Years of American 8mm and Super-8mm Films*. New York：Anthology Films Archives, 1981.

"Hollis Frampton". Special issue of *October* 32（spring 1985）.

Jenkins, Bruce. "CB：Cinema Broodthaers". In Marcel Broodthaers. *Minneapolis：Walker Art Center*, 1989, pp.93—103.

Jenkins, Bruce, and Susan Krane, eds. *Hollis Frampton：Recollections, Recreations.* Cambridge, MA：MIT Press, 1984.

MacDonald, Scott. *Avant-Garde Film: Motion Studies*. Cambridge, England：Cambridge University Press, 1993.

——. *A Critical Cinema: Interviews with IndependentFilmmakers.* Berkeley：University of California Press, 1988.

——. *A Critical Cinema 2: Interviews with IndependentFilmmakers.* Berkeley：University of California Press, 1992.

Minh-Ha, Trinh T. *Framer Framed*. New York：Routledge, 1992.

"The New Talkies：A Special Issue". *October* 17（summer 1981）.

A Passage Illuminated: The American Avant-Garde Film 1980—1990.

Amsterdam: Mecano, 1991.

Peterson, James. *Dreams of Chaos*, *Visions of Order: Understanding the American Avant-Garde Cinema*. Detroit: Wayne State University Press, 1993.

Rainer, Yvonne. *The Films of Yvonne Rainer*. Bloomington: Indiana University Press, 1989.

Rosenbaum, Jonathan. *Film: The Front Line 1983*. Denver: Arden, 1983.

"The State of (Some) Things: New Film and Video". *Motion Picture 3*, nos. 1—2 (winter 1989/1990).

第25章
新电影和新发展：1970年代以来的欧洲电影和苏联电影

好莱坞电影工业在1970年代末（参见第22章）的复苏对其他国家产生了各种各样的影响。好莱坞大片给当地发行商和放映商中带来了好处，但它们也对当地电影制作构成强大的竞争。一些外国电影制作者试图模仿美国电影作品——一种很少获得足够回报的高成本策略——另外一些人则试图制作出与好莱坞产品不同的本土作品，像德国表现主义和意大利新现实主义电影那样创造出独特的"民族流派"。纵观整个1970年代和1980年代，各种新浪潮和新电影出现在德国、苏联以及其他地方。

由于本土资源无法匹敌好莱坞的大预算，欧洲制片商通过合拍片进行资源整合。这些电影在国际上得到资助，由来自几个国家的创意人员制作，以电影节和海外市场为目标。逐渐，独立制片公司不仅得到了有合作精神的国家政府的协助，也得到了欧洲联盟和对出版、音乐、电视及其他休闲产业感兴趣的传媒集团的协助。

在东欧和苏联，大多数电影制作者在1970年代都在政治限定之中继续谨慎地工作。只有波兰的电影制作能量出现了惊人的复兴，原因在于团结工会运动的政治斗争。苏联总统戈尔巴乔夫战略性地撤销对东欧共产主义政权的支持，加速了这些政权的崩溃。在苏联，戈尔巴乔夫的政策把电影制作者从七十年的审查中

释放出来，但他却无力重振衰弱的经济，这使得电影制作者面临着私有化、破旧的基础设施，以及观众对美国电影的渴望等问题。脱离苏联集团的国家试图进入国际电影市场，而东欧则越来越接近西方。

西 欧

产业中的危机

到1970年代中期，欧洲战后的经济繁荣明显已经结束。在1973年的石油危机中，中东石油生产国开始大幅提高石油价格，造成通货膨胀、失业以及整整十年的持续衰退。政治上，左派政党的吸引力减弱，较为保守的政府上台执政。左派虽然赢得了一些胜利，比如社会主义者弗朗索瓦·密特朗于1981年当选为法国总统，但各国政府都面临持续的通货膨胀和经济衰退。即使是左派政权也采取了紧缩措施，从而更接近于中间派。然而，在同一时期，西班牙、希腊和葡萄牙的右翼独裁统治终结了，民主化改革被引进。

整体而言，西欧的经济在1980年代开始复苏和重建。欧洲共同体（EC）开始筹划一个统一的市场，用3.2亿人同美国和日本竞争。一个创建于1979年的欧洲国家集合，开始考虑"一个欧洲"的可能性。1994年，EC更名为欧盟（EU），有15个成员国；2002年，欧元成为该组织的统一货币。

1970年代的艰难时光也影响了整个欧洲电影产业。上座率持续下降，影院关闭。虽然一些国家的制片量仍在增加，但这一数字却是通过越来越多的色情电影被人为地抬高。票房收入仍在上升或保持稳定，但主要是由于电影票价格提高。总体而言，电视——现在是彩色的，具有良好的图像质量——减少了电影观众。1970年代末，家庭录像造成了更深远的损害，进一步破坏了影院的上座率，也消除了色情电影在院线中的市场。正如在美国，越来越少的影片占有越来越大的票房收入比例，大部分电影都针对着15至25岁的观众。

影院收入大部分都流向了好莱坞。自1940年代末开始，美国公司在欧洲拥有了强大的发行公司，确保了美国电影优先安排影院上映，并排斥来自其他国家的进口电影。此外，那些对院线拥有高度集中所有权的国家（法国、西德和英国），也欢迎利润丰厚的好莱坞产品。因此，尽管具有配额、税收和其他保护主义措施，美国电影仍然主导了欧洲市场。1980年代初，它们吸引了比利时、法国和西德的几乎50%的观影人次，丹麦、意大利和希腊60%至70%的观影人次，荷兰80%的观影人次，吸引英国的观影人次则超过了90%。

欧洲电影产业并未实施垂直整合，所以1970年代大多数公司都没能做出调整以回应持续下降的上座率和不断增加的美国的渗入。一时间，出现了美国资金帮助著名作者导演的可能性。贝尔托卢奇和某些新德国导演在1970年代赢得了这样的支持。大公司设立"经典作品"部门，在美国发行外国的有名电影。但是，除了贝尔托卢奇的情色片《巴黎最后的探戈》（*Ultimo tango a Parigi*，1973）这个重要的例外，好莱坞支持的大多数艺术电影都是不成功的。

欧洲电影制作者被迫首先依靠开始于战后时期的合作制片和政府资助的体系。典型的"欧洲电影"也许拥有来自意大利、法国和德国的明星，某个国家的导演，一个跨国团队，并在多个地区进行实景拍摄。随着苏联和东欧国家参与到潜逃制作和合资项目，东、西方合作制片也有所增加。因为欧洲国家继续把电影提升为一种文化载体，国际制作

于是还利用政府的资助。

新的电视的支持　由于第二次世界大战后实行的一些策略（参见本书第16章"电影工业和电影文化"一节），国家补贴使得民族电影渡过了难关。各国政府通过贷款、拨款和奖金为制片商提供资金。几个国家以法国的预支票税制度为样板，即根据以收入的某个百分比偿还的预期值在制作之前提供资金。在希腊、西班牙、瑞士、意大利、比利时，部门机构和文化实体也都提供资金资助电影。在英国，本土电影制作遭遇好莱坞投资突然的减少，但制片人对国家电影投资公司（National Film Finance Corporation）的需求通过创建于1976年的国家电影发展基金（National Film Development Fund）得到扩张。政府也利用一般收入、入场券税收或者电视、录像许可费为电影提供资金。在芬兰，国家电影基金会提高了对电视机、录像机、空白录像带的税款。

德国实验　很少有欧洲电影偿还了所得到的补贴。政府资助的一种更实用的形式是来自电视。直至1970年代中期，欧洲的电视台是由国有公共机构主宰，如英国广播公司（BBC），法国广播电视局（ORTF）和意大利广播电视公司（RAI）。这些公司阻止独立电视公司进入，禁止播放广告，并展示民族文化。在1960年代和1970年代初，虽然一些欧洲电视公司出资资助作者导演，但西德是第一个以系统的方式用电视支持电影的国家。

西德没有私人频道，而是有三个公共频道：德国公共广播联盟（ARD）、德国电视二台（ZDF），以及一个地区连锁台。德国青年电影在1962年的奥伯豪森电影节（参见本书第20章"德国青年电影"一节）上遭受了政府资助的削减，但在1974年，一份新的电影和电视协定为联合制作提供了更有利的条件。1974至1978年间，政府电视机构花了3400万马克在电影上，用于购买一轮影院放映后的电视播放权。此外，资金也用于剧本开发。该协议承认这种可能性，即"作家电影"能通过诉诸高雅艺术和国家文化，将电视提升到常规节目之上。

1974年的协议制造出一次新的能量爆发，使得许多德国新电影制作者获得国际声誉和国际融资（参见本章末的"笔记与问题"）。新的协议和资金也给德国女导演们提供了制作长片的第一个重要机会。无定形的德国新电影作为一个电影运动，与这些电影制作者所共有的美学或政治立场相比，它更是有利的制作条件所产生的一个结果。

正如大多数政府资助的案例，西德的由电视资助的电影并没有偿还它们所获得的投资：德国新电影导演在国外比在国内更受欢迎。尽管如此，这些影片填补了电视的节目时间。当政府资助的《铁皮鼓》（*Die Blechtrommel*, 1979）获得票房上的成功，并获得奥斯卡最佳外语片奖时，对德国新电影的投资已经取得了国际声誉。

电视的私有化：一个新危机　其他国家的由国家支持的电视机构采用了德国模式的电影融资，利用国家补贴资助联合制作。然而不久，1970年代中期的经济萧条和公共广播收入的下降，迫使许多国家的政府接受商业频道的开播。整个1970年代和1980年代，法国解散了ORTF，创建了两个公共频道，增加了几个私人频道。英国在1982年许可放行了第4频道。电视节目最无序的增长发生在意大利，在那里，数百家小型地方电视台兴起，一些一天二十四小时播放节目。随着有线电视和卫星电视传输的发

展,一些国家可以接收到来自欧洲各地的节目。

随着商业电视平台激增,影片的上座率暴跌。在1976至1983年之间,英国的上座情况从1.07亿下降到7000万;西班牙的上座率由2.5亿下降至1.41亿。在意大利,400个本地电视频道,每周惊人地播放2000部电影,使影院每年失去大约5000万人次的观众。阻止私营广播电视时间最长的西德公共电视系统,开始依据其电影政策尽力而为;政府继续补贴低预算的艺术电影,但大多数却从未在影院发行。一些德国导演也以混杂性作品加以回应,这些作品可能成为其中任何一个媒介的"事件",比如马拉松式的电影/系列《柏林亚历山大广场》(*Berlin Alexanderplatz*,1980,赖纳·维尔纳·法斯宾德)和《故乡》(*Heimat-Eine deutsche Chronik*,1983,埃德加·赖茨)。

到1980年代初,欧洲电影的危机已经不可小觑。各国政府试图为电影吸引私人资本。在意大利,RAI与切基·戈里(Cecchi Gori)团队签订合约,每年制作15部影片,RAI付给这位名人的股份用于换取电视播放的版权。密特朗的文化部长杰克·朗(Jack Lang)宣称,他希望法国电影重振国际声威。杰克·朗鼓励业界模仿好莱坞的企业精神,帮助创建了私人投资公司。这些电影与视听融资公司(Sociétés de Financement du Cinema et de l'Audiovisuel,SOFICAs)对购买了电影未来收益权利的个人、银行和公司提供免税投资。到1990年代初期,法国电影制作资金的25%都来自SOFICAs。

大多数强有力的私人资本形式都再次来自电视业。由于激烈的竞争,欧洲商业广播公司都需要新近的电影填充电视节目。此外,如果一家电视公司投资的一部影片通过影院放映收回了成本,电视播放就变得更加有利可图。于是,1980年代期间,私人电视公司开始投资电影制作。意大利的西尔维奥·贝卢斯科尼(Silvio Berlusconi)——几家电视网的拥有者——在1985年开始投资长片;他持有的股份有时候占到了意大利电影制作所有投资的40%。

在英国,新的国家政策也使得制片商转向了电视。撒切尔夫人的保守党政府坚持私有化政策,在1982年废除了配额制,并在三年后废除了伊迪税(Eady Levy)。政府对电影制作的资助实际上中止了。第4频道成为核心的投资者,一年制作了大约12部电影,包括一些国际成功之作,如《绘图师的合约》(*The Draughtsman's Contract*,1982)和《我美丽的洗衣店》(*My Beautiful Laundrette*,1985;图25.1)。最终,英国电视机构对阿德曼动画公司(Aardman Animations)的早期支持,将会产生一些国际轰动之作(见"深度解析")。

在法国,Canal+电视台是一个类似于美国家庭影院频道(Home Box Office)的有线电视公司,播放了数百部长片,但与美国同行不同的是,法律规

图25.1 斯蒂芬·弗里尔斯(Stephen Frears)的《我美丽的洗衣店》最初是作为一部电视电影,但对种族主义、同性恋和阶层冲突的描绘使其获得了成功的影院发行。此时,一个年轻的巴基斯坦人和白人恋人遭遇了一个充满敌意的帮派。

定它必须投资电影制作。1987年，Canal+是法国电影制作的主要资金来源；到2001年，它已在全球范围内协助投资超过700部电影。

在整个欧洲，电影融资的重担从个人投资者和国家政府转移到了传媒集团、私人投资集团和银行业务方面。Canal+、意大利的贝卢斯科尼、西班牙的普里萨（Prisa）、英国的索恩－EMI（Thorn-EMI——它兼并了兰克连锁影院、荷兰的宝丽金（PolyGram）、西德的贝塔斯曼（Bertelsmann），都开始支持自己国家以外的电影制作。法国里昂信贷银行（Crédit Lyonnais）这家国际银行成为1980年代欧洲和美国公司主要的贷款来源。

深度解析　电视与阿德曼动画公司

阿德曼动画公司以英国布里斯托尔为基地，创办于1972年，开始作为一家小公司制作电视台委托的短片。它的创始人彼得·洛德（Peter Lord）和大卫·斯普罗克斯顿（David Sproxton）专注于制作橡皮泥（"黏土"）动画。他们第一个成功的系列是《摩夫的神奇历险》（*The Amazing Adventures of Morph*，1981—1983），这是为BBC一个面向聋人的节目"对口型"（Lip Sync）制作的二十六集五分钟短片。在随后为第4频道制作的两个系列——《谈话集》（*Conversation Pieces*，1981—1983）和《对口型》（*Lip Sync*，1989）——中，声音成为更加重要的成分。为了制作这些动画片，对普通人的简短访谈被录制下来，然后据此写成故事，并制作相应的动画。

1989年是突破的一年，阿德曼为彼得·加布里埃尔（Peter Gabriel）的《大锤》（*Sledgehammer*）制作了经典的音乐视频。一位有贡献的动画师是尼克·帕克（Nick Park），他在国家电影电视学院（National Film and Television School）上学之余在阿德曼兼职。他还执导了《对口型》中的短片《物质享受》（*Creature Comforts*），通过访问动物园里动物的居住条件，戏仿了发言者头部特写的纪录片。经过七年的工作之后，帕克完成了他的大学项目《超级无敌掌门狗：月球野餐记》（*A Grand Day Out*），这是古怪发明家华莱士和他那总是吃亏的小狗阿高（Gromit）主演的流行系列短片的第一部。

在1980年代中期，该公司涉足电视广告，包括为热电（Heat Electric）制作的以《物质享受》中的动物为角色的系列插播广告。这些广告非常受欢迎，因而被制作成录像带发行。帕克以接下来的两部《超级无敌掌门狗》（*Wallace and Gromit*）影片获得奥斯卡奖，《引鹅入室》（*The Wrong Trousers*，1993）是以一只邪恶企鹅为主角的戏仿黑色电影的影片，而在《剃刀边缘》（*A Close Shave*，1995）中，阿高则救了一群羊。虽然这些影片是BBC的委托制作（被反复播放以记录收视率），但也在影院发行。

阿德曼公司还制作了很多其他动画短片，包括彼得·洛德的《双胞胎传奇》（*Wat's Pig*，1996）和彼得·皮克（Peter Peake）讽刺愚蠢的甜美儿童节目的《皮布和波哥》（*Pib and Pog*，1994）。阿德曼的长片合集在整个欧洲都做了院线发行。

阿德曼公司的第一部动画长片《小鸡快跑》（*Chicken Run*，2000），使公司摆脱了电视台的委托拍摄，进入了制片厂制作，此时，处于发展初期的梦工厂公司同洛德和帕克签署了五部电影的合约。尽管电脑动画的时代已经到来（参见第27章），阿德曼团队还是坚持黏土创作，精心制作出一些戏仿战俘电影的场景（彩图25.1）。虽然有些人怀疑英国黏土动画能否在广泛上映后获得成功，但《小鸡快跑》当年在美国却是二十部票房最高的电影之一。

欧洲电影的回归　新形式的国际资金也在欧洲共同体的主持下成为可用的资金。1987年，随着12个成员国对20世纪末欧洲一体化的期待，欧共体创立了MEDIA，这是一个发展欧洲大陆视听产业的计划。MEDIA利用贷款为欧共体电影制作项目提供资金，并设立欧洲电影发行办公室（European Film Distribution Office），为各国发行商发行进口影片提供财政奖励。另一个欧共体委员会欧影基金（Eurimages），以预支票税为联合制作提供资助。欧影基金在它于1988年成立的四年后，已经支持了《大鼻子情圣》（*Cyrano de Bergerac*，1990）、《普洛斯彼罗的魔典》（*Prospero's Books*，1991）、《欧洲特快》（*Europa*，1991）和一百多部其他电影。

自1950年代以来，合拍片和国际资助的影片就已经被指责为乏味的"欧洲片"（Eurofilms），缺乏任何独特的民族特质。在电影领域里，这就是许多欧洲人担忧的事情：单一的欧洲将会消除不同文化之间的差异。对欧洲片的怀疑随着国际投资和电视参与的扩大而加强。追随萨姆·斯皮格尔（Sam Spiegel）－大卫·里恩1950年代和1960年代史诗片传统的国际大制作，其代表是贝尔托卢奇的《末代皇帝》（*The Last Emperor*，1987），但多元化投资对那些不那么宏大的项目同样是必要的。伦敦、圣彼得堡、罗马、巴黎和阿姆斯特丹的几家公司共同投资了萨莉·波特的《奥兰多》（*Orlando*，1992）。比勒·奥古斯特（Bille August）的《最美好的愿望》（*Den goda viljan*，1992）则被挖苦地描述为一部瑞典－丹麦－挪威－冰岛－芬兰－英国－德国－法国－意大利电影。

现在甚至一部处女作也可能是国际制作。雅科·范·多梅尔（Jaco Van Dormaël）的《小英雄托托》（*Toto le héros*，1991）既有比利时政府的预支票税资金，也有德国电视二台、法国的公共电视台、比利时的公共电视台和Canal+提供的资助。《小英雄托托》也从MEDIA、欧影基金和欧共体的欧洲剧本基金中获益。范·多梅尔花了三年时间协商电影应该在哪里拍摄，以及应该使用什么样的语言。在戛纳电影节赢得一个重要奖项之后，该片也吸引了欧洲、日本甚至美国的观众。一些观察家把这部影片批评为"欧洲布丁"（Europudding），或把它称做"欧洲托托"（Toto l'Euro），但也有人认为它是小规模长片处女作如何通过泛欧洲的政府机构和私人风险资本找到观众的一个代表。

一个制片人预言："除非所有欧洲制片人一起工作，我们的市场占有率很快就会是百分之零。"[1] 然而，即使欧洲片的鼎盛时期，鲜明的民族电影运动也不大可能出现。一些观察家认为，民族电影运动的时代已经过去了。

1920年代期间，制片商奠定了欧洲电影市场与美国竞争的基础（参见本章"吸引人的影像"一节）。1980年代末，由于各国政府、电视公司、投资公司和欧共体机构的合作，类似的东西开始出现。与这些发展相对应的是欧洲电影学院（European Film Academy）的设立，它以美国奥斯卡颁奖为样板，颁发年度成就奖，并且，设在里斯本的卢米埃机构，协调欧洲各个电影资料馆的活动。

尽管有这些举措，欧洲的电影制作仍远非正常。只有5%的影片通过影院发行收回其投资，其中80%从来没有在本国以外放映过。即使光明的现象，比如上座率的轻微上涨和多厅影院的普及，对美国影片的帮助也比对本土作品更多。

[1] René Cleitman, director of Hachette Premiere Films, 转引自Peter Bart, "Too Little or Too Much?" *Variety*（24 May 1993）：5。

艺术电影的复兴：趋向浅显易懂

在一种似乎很难有巨大成功机会的氛围中，欧洲的流行电影类型维持着其稳定性。意大利喜剧，从佛朗哥·布鲁萨蒂（Franco Brusatti）的《面包与巧克力》（*Pane e cioccolata*，1973）到毛里齐奥·尼凯蒂（Maurizio Nichetti）的《偷冰棍的人》（*Ladri di saponette*，1990）和罗伯托·贝尼尼（Roberto Benigni）的《美丽人生》（*La vita è bella*，1997），吸引了国际观众。法国的性喜剧（如《表兄妹》[*Cousin Cousine*，1975]）和英国的怪癖幽默（例如《巨蟒剧团》[Monty Python]系列影片）也都在本土市场和外国市场上占有一定位置。法国和英国的犯罪片，常常召唤诗意现实主义和黑色电影的幽暗传统，如《蒙娜丽莎》（*Mona Lisa*，1986，尼尔·乔丹[Neil Jordan]；彩图25.2）、《两杆大烟枪》（*Lock, Stock and Two Smoking Barrels*，1998，盖·里奇[Guy Ritchie]）、《杀戮赌场》（*Croupier*，1999，迈克·霍奇斯[Mike Hodges]；图25.2）和《性感野兽》（*Sexy Beast*，2001，乔纳森·格雷泽[Jonathan Glazer]）。

在另一端，实验性政治现代主义并没有完全消失。亚历山大·克鲁格在更直白叙事的《强人费迪南德》（*Der Starke Ferdinand*，西德，1975）之后，回到了碎片化的历史寓言，以探查纳粹和战争的持续影响（图25.3）。让－马利·施特劳布和达妮埃尔·于耶继续制作两部静态的、以文本为中心的电影（《西奈之犬：弗尔蒂尼和卡尼》[1977]；《太早，太迟》[*Trop tôt, trop tard*，1981]）和几部叙事性的文学改编片（图25.4）。智利的流亡导演拉乌尔·鲁伊斯创作了几部极其复杂的现代主义谜题电影。《延宕的假期》（*La Vocation suspendue*，1977）声称呈现了两部未完成的影片，一部与另一部交叉剪辑，涉及某种宗教秩序内部的阴谋。《生活如梦》（*Mémoire des Apparences*，1987）展现一个政治代理人偶然进入一个独裁政权，那里的警察在一个电影院的银幕后审讯嫌疑人（图25.5）。

在政治现代主义这一传统中的所有导演中，1980年代获得最高地位的是希腊导演塞奥佐罗斯·安哲罗普洛斯。他取代米开朗琪罗·安东尼奥尼和米克洛什·扬索，成为长镜头电影风格的重要代表。他远距离的摄影机位强调人物在风景中的行走，强调动作所发生的场景的力量，或者将环境与事件进行对比（比如《雾中风景》[*Topio stin omichli*，1988]中那个漫长的大远景镜头强化了小女孩被强奸的震撼场面；彩图25.3）。安哲罗普洛斯以历史和记忆来玩味时间变换的游戏，他把战后现代主义传统呈现为一个纪念碑似的版本。

但即便安哲罗普洛斯也转向个人化的、受心理驱动的故事。他关于希腊历史的壁画式作品，如《巡回剧团》（1975；参见本书第23章"西方的政治电影"一节），让位于更亲密的戏剧。《塞瑟岛之旅》（*Taxidi sta Kythira*，1984）表现一个年老的共产主义流亡者返归希腊。安哲罗普洛斯还讨论了欧洲移民和国界消解的问题。在《雾中风景》中，孩子们离家寻找他们认为在德国的父亲（彩图25.3），

图25.2 《杀戮赌场》的主角不动声色地专注于自己的工作，直到卷入一桩抢劫阴谋。

图25.3 在克鲁格的《女爱国者》（*Die Patriotin*，1979）中，一个坚持不懈的研究者手持一把镰刀，正在发掘德国的过去。

图25.4 在施特劳布和于耶的《阶级关系》（*Klassenverhältnisse*，1983）中，典型的静态取景和一系列表演风格。

图25.5 《生活如梦》中，鲁伊斯使用巨大的广角镜头强化神秘的叙事。

而《鹳鸟踟蹰》（*To meteoro vima tou pelargou*，1991）则集中表现了一位著名小说家放弃中产阶级的舒适生活，转而选择难民的不安定生活。

迷人的反叛和新优质电影传统 上座率和出口市场的下滑、投资者的保守做派，以及与好莱坞的竞争，迫使制片人和导演转向一种比政治现代主义时期更易理解、更少挑战性和迷惑性的电影。社会评论和形式实验能以迎合讨喜的方式出现在喜剧片中。比如，在意大利，埃托雷·斯科拉（Ettore Scola）的《我们如此相爱》（*C'eravamo tanto amati*，1974）使他成为一位针对战后意大利历史中政治理想破灭的辛辣评论者。该片和《特殊的一天》（*Una giornata particolare*，1977）及《舞厅》（*Le Bal*，1983），为他赢得了国际性的成功。其中每一部影片都将艺术电影的现代主义和易于接受的喜剧性巧妙地融合在一起。《舞厅》完全设定于一个处于不同时代的法国舞厅中，而且全片都未采用对白。斯科拉的特写镜头突显着滑稽的表演，而且他也聪明地掌控着色彩配置，比如人民阵线的段落，将镜头画面中的其他色彩全部抽出，只保留了那面共产党旗帜的颜色（彩图25.4）。

另一位意大利才子南尼·莫雷蒂（Nanni Moretti）以一部无政府主义的伪地下喜剧开始了他的电影事业（《注视大黄蜂》[*Ecce Bombo*，1978]），而后发展出自己独特的风格，以茫然、沉思的幽默感，为因左派理想的失败而感到幻灭的一代人代言。莫雷蒂通常扮演一个略带神经质的在现代生活中遭遇挫折的主角。在《红色木鸽》（*Palombella Rossa*，1989）中，一个年轻的共产党官员患有健忘症，必须重新学习正确的信条，他的幼稚问题讽刺了一系列政治主张。让幽默感得到加强的是，该片大部分故事都发生于水球比赛期间的一个游泳池中。在动人的《亲爱的日记》（*Caro Diario*，1993）中，莫雷蒂分享了他骑着黄蜂摩托穿越罗马的愉悦，以及他发现自己患有一种神秘疾病时的恐惧（图25.6）。《两个四月》（*Aprile*，1998）庆祝他孩子的出生，当时他正计划一部新电影。莫雷蒂通过制作一部直接的剧情片《儿子的房间》（*La stanza del figlio*，2001）而使很多人惊讶。像许多在1970年代开启事业的电影制作者一样，莫雷蒂从大规模的政治转向了私密的友谊和对家庭的热爱。

一种类似的转向也出现在佩德罗·阿尔莫多瓦的职业生涯中，他从同性恋地下电影转向了更为

主流的电影制作，融合了情节剧、坎普和性喜剧。在阿尔莫多瓦的世界里，修女成为海洛因上瘾者（《黑暗的习惯》[*Entre tinieblas*，1983]），受压迫的妻子用一根肉骨头打死了丈夫（《我为什么命该如此？》[*Qué he hecho yo para merecer esto?*，1984]），一位新闻主播在电视上坦白自己的谋杀案件（《情迷高跟鞋》[*Tacones lejanos*，1991]），一个女人因为一个男人杀公牛而被吸引（《斗牛士》[*Matador*，1986]），另一个女人则爱上了绑架她的男人（《捆着我，绑着我》[*¡Átame!*，1989]）。正如路易斯·布努埃尔的某些墨西哥作品，惊世骇俗的情境和影像在一种随意而迷人的轻松感中被处理（图25.7）。阿尔莫多瓦也常常通过电影中套电影来戏仿普通电影。

阿尔莫多瓦以性闹剧《濒临崩溃的女人》（*Mujeres al borde de un ataque de "nervios"*，1988）获得国际声名，但他后来的影片则转向了直接的剧情片和情节剧。和法斯宾德一样，阿尔莫多瓦推崇道格拉斯·瑟克，他开始增加关于情欲竞争的复杂情节以及感伤的命运转折。《我的秘密之花》（*La flor de mi secreto*，1995）以一个偷偷撰写垃圾浪漫小说的知识女性为中心。《关于我母亲的一切》（*Todo sobre mi madre*，1999）用一个单身母亲、一个怀孕的修女、一个变性的妓女和一个感染HIV的婴儿组成了一个不可能的家庭。像瑟克和法斯宾德一样，阿尔莫多瓦喜欢用大胆的色彩设计处理华丽的情节（彩图25.5）。

在同一期间，芬兰的阿基·考里斯马基以文德斯式的《升空号》（*Ariel*，1989）和布列松式的《火柴厂女工》（*Tulitikkutehtaan tyttö*，1989）赢得了全世界的注意。他那冷酷而不动声色的嘲讽——部分源自对硬摇滚乐的热爱——在《列宁格勒牛仔征美记》（*Leningrad Cowboys Go America*，1989）一片中得到了最纯粹的体现，而在《我聘请了职业杀手》（*I Hired

图25.6 《亲爱的日记》中，莫雷蒂利用自己的健康问题开玩笑，由两个内科医生给他做检查。

图25.7 《濒临崩溃的女人》：处于歇斯底里边缘的喜剧。

图25.8 在考里斯马基的《我聘请了职业杀手》中，办公室里没有谁注意到这个无趣的伦敦官僚的死亡。

a Contract Killer，1990）和《波希米亚生活》（*Vie de bohème*，1991）中被反讽的感伤所调和。考里斯马基以他对怪异和边缘人物的称颂、范围宽广的电影指涉，以及对中产阶级价值观的讽刺（图25.8），成为欧洲一位贯穿整个1990年代的邪典导演。

很多欧洲导演回归更舒适的模式，拍摄精品影片、文学改编片，借用形成于1950年代和1960年代的更温和的现代主义。法国批评家指出，其文学价值和优雅风格似乎正在创造出一种新的"优质电影传统"（参见本书第17章"优质电影的传统"一节）。贝特朗·布利耶（Bertrand Blier）作为小说家的成功使得他利用《远行他方》（*Les Valseuses*, 1974）一片改编了自己的作品。他的《掏出你的手帕》（*Préparez vos mouchoirs*, 1978）一片赢得了奥斯卡奖，而《美得过火》（*Trop belle pour toi*, 1989）则在国内和海外都获了奖。同样，批评家转导演的贝特朗·塔韦尼耶（Bertrand Tavernier）通过聘请让·奥朗什（参见本书第17章"优质电影的传统"一节）担任编剧，并制作出诸如《乡村星期天》（*Un dimanche à la campagne*, 1984）这样向让·雷诺阿致敬的影片，令人回想起战后法国电影的黄金时期。由阿兰·科尔诺（Alain Corneau）执导的《日出时让悲伤终结》（*Tous les matins du monde*, 1991）描绘了17世纪的宫廷生活，同时也呈现了精美的巴洛克音乐。奥利维耶·阿萨亚斯（Olivier Assayas）——《电影手册》的前编辑，一个著名电影编剧之子——在诸如《我的爱情遗忘在秋天》（*Fin août, début septembre*, 1999）这样的影片中对浪漫现实主义进行了更新。甚至拉乌尔·鲁伊斯也为一部制作精良的古装片《追忆似水年华》（*Le temps retrouvé*, 1999）而放弃了怪诞的实验。

泛欧电影 功成名就的导演们也通过制作出可供出口的杰出影片而参与到新欧洲片的潮流中。流亡国外的波兰导演安杰伊·瓦依达在法国（《丹东》[*Danton*, 1982]）和西德（《柏林之恋》[*Eine Liebe in Deutschland*, 1983]）拍摄了几部电影。埃尔曼诺·奥尔米的《木屐树》（*L'albero degli zoccoli*, 1978，意大利）是对新现实主义的回归，它用原始方言再现了19世纪农民的生活，但同时也赋予他们传奇的维度。卡洛斯·绍拉利用西班牙文化制作出一些令人惊奇的作品：《血婚》（*Bodas de sangre*, 1981）、《卡门》（*Carmen*, 1983），采用土著舞蹈的《爱情魔术师》（*El amor brujo*, 1986），还有与意大利联合制作的场面华丽、把西班牙殖民主义描绘成一个残酷政治游戏的《黄金国》（*El Dorado*, 1988）。

1960年代与1970年代初期推动过人道主义和平民主义政治电影的维托里奥·塔维亚尼和保罗·塔维亚尼兄弟，因为《我父我主》（1977）的成功而成为享有盛名的导演。他们以一部重塑新现实主义传统的神话式作品《圣洛伦索之夜》（*Notte di San Lorenzo*, 1982；彩图25.6）和一部改编自路易吉·皮兰德娄小说的豪华作品《卡奥斯》（*Kaos*, 1984）维持了他们的声誉。《早安巴比伦》（*Good Morning, Babylon*, 1987）无论在主题上还是在结构上，都回到了美国无声电影那种浪漫的单纯。塔维亚尼兄弟与许多其他导演一起，在1970年代与1980年代铸造了一种国际性的优质电影传统。

这种新的国际性电影也能够展现政治批判，比如在1970年代，随着德国新电影赢得世界性声誉，法斯宾德也以一系列由著名影星主演的大预算电影而跻身国际舞台。当《玛丽亚·布劳恩的婚姻》（*Die Ehe der Maria Braun*, 1978）在国际上大获成功之后，法斯宾德很快就转而拍摄一些大规模的合制影片，如《莉莉·玛莲》（*Lili Marleen*, 1980）、《罗拉》（*Lola*, 1981）和《水手奎雷尔》（*Querelle*, 1982）。法斯宾德的这些晚期作品，全都利用了色彩、服装、软焦点和奇观，使片中人物的世界风格化：投射在人物脸上的不真实的粉红光条（《罗

拉》），或是从码头射出来一道橘红色的光芒（《水手奎雷尔》）。忠于史实的细节大特写不时地打断《玛丽亚·布劳恩的婚姻》的情节（图25.9）。然而，法斯宾德却并未完全放弃他的实验冲动。不同于施特劳布和于耶，他偏爱后期配音，而这使得他创作出的声轨就像他的场景一样形式复杂。法斯宾德在《一年有十三个月亮》（*In einem Jahr mit 13 Monde*n，1978）和《第三代》（*Die dritte Generation*，1979）中以无线广播、电视评论和对话的堆叠营造出稠密的声音环境。

法斯宾德试图提醒观众，他们的国家依然与它的纳粹历史有着密切的关联。他的晚期作品呈现出一部关于德国历史的史诗——从1920年代（《站长夫人》[*Bolwieser*，1977]和《绝望》[*Despair*，1977]）历经法西斯时期（《莉莉·玛莲》）到战后德国的兴起（《玛丽亚·布劳恩的婚姻》、《薇罗妮卡·福斯的欲望》[*Die Sehnsucht der Veronika Voss*，1981]、《罗拉》）。他也关注当代历史，比如《狐及其友》（*Faustrecht der Freiheit*，1974）中对同性关系进行了富于争议的处理，在《屈斯特婆婆升天记》（*Mutter Küsters' Fahrt zum Himme*l，1975）中批判了左派分子，在《第三代》中则嘲讽故作姿态的恐怖主义。相形之下，玛丽亚·布劳恩——"经济奇迹时期的玛塔·哈里"——通过冷酷地把她对丈夫的奉献与她对他人的灵巧操纵区分开而存活下来。法斯宾德最后几部影片，以一种柔和的形式延续着他早期影片中所探索的情节剧加社会批判的脉络。

社会批判自然主义　当导演们从政治批判现代主义的激进一端后撤，一些人试图通过一种更为现实主义的方式揭示社会冲突。在英国，肯·罗奇（Ken Loach）使用非职业演员，以半纪录片风格在北方工业区实景拍摄了《小孩与鹰》（*Kes*，1969）。这部影片描绘了一个工人阶级的男孩，他对学校生活感到痛苦，而他生活中的唯一兴趣是训练一只猎鹰，却遭遇不幸的惩罚（图25.10）。在1970年代早期，成立于1966年并以资助独立短片为主的英国电影学院制片委员会，也开始资助长片的拍摄。其中最早的长片之一是比尔·道格拉斯（Bill Douglas）的自传体三部曲：《我的童年》（*My Childhood*，1972）、《亲人们》（*My Ain Folk*，1974）和《回家的路》（*My Way Home*，1977）。这些影片以一种简省、非感伤的方式，追踪了一个于北方工业城镇小男孩的无爱生活（图25.11）。

图25.9　《玛丽亚·布劳恩的婚姻》中，一包香烟的特写镜头令人想起战后德国的匮乏状态。

图25.10　《小孩与鹰》的主角表现出对学校的一丝兴趣：当他被问及他的宠物猎鹰时，他在黑板上写下了驯鹰的术语。

英国电影学院也资助了戏剧导演迈克·利（Mike Leigh）的第一部影片《暗淡时刻》（*Bleak Moments*，1971），该片讲述了一名办公室女职员与她的智障妹妹一起生活的故事。其对话混合着悲伤、有趣和宁静的事件，所采用的方式将成为迈克·利作品的典型特征。他随后以对话为基础的电影描绘了工人阶级的生活，由BBC及随后的第4频道制作，在幽默和描绘社会问题的悲怆之间达成了平衡，比如《生活是甜蜜的》（*Life Is Sweet*，1991）。《赤裸裸》（*Naked*，1993）通过一个理智但暴力且幻灭的男人的眼睛，对现代英国的贫困进行了更为阴郁的描绘。2000年，迈克·利用《酣歌畅戏》（*Topsy-Turvy*）震惊了他的欣赏者，该片对1880年代的伦敦进行了成熟的描绘，当时W. S. 吉尔伯特（W. S. Gilbert）和阿瑟·苏利文（Arthur Sullivan）正在上演轻歌剧《天皇》（*The Mikado*；彩图25.7）。尽管有歌舞段落和豪华的布景设计，迈克·利仍然坚持着现实主义，真实地重构了维多利亚时代的舞台技艺，并注入了针对英国帝国主义、贫民窟和女性地位的社会批判。

在法国，让·厄斯塔什（Jean Eustache）在他的《妈妈与妓女》（*La maman et la putain*，1972；图25.12）中为一个自我中心的年轻男人描画了一幅不堪的肖像，他用谎言与争吵同女人们周旋。莫里斯·皮亚拉（Maurice Pialat）的《难相厮守》（*Nous ne vieillirons pas ensemble*，1972）和《毕业生》（*Passe ton bac d'abord*，1978）尖锐地描绘了中产阶级的社会问题，如离婚、不想生小孩和癌症等。在《情人奴奴》（*Loulou*，1980）和描述一名在性解放时代成长的女孩的《关于我们的爱情》（*À nos amours*，1983；图25.13）中，他那标志性的家庭现实主义（domestic realism）赢得了国际认可。

欧陆传统的自然主义观察通过布鲁诺·杜蒙（Bruno Dumont）的《人性》（*L'Humanité*，1999）和埃里克·宗卡（Erick Zonca）的《两极天使》（*La vie rêvée des anges*，1998；图25.14）继续存在。比利时

图25.11 （左）《我的童年》探索了青少年时期的小事件，此时主人公的哥哥欢乐地冲过去，站在火车经过时的烟雾中。

图25.12 （右）在厄斯塔什的《妈妈与妓女》中，让-皮埃尔·莱奥德（Jean-Pierre Léaud；曾饰演《四百下》中的安托万）饰演了不可靠且自私的男主角。

图25.13 （左）《关于我们的爱情》：桑德里娜·博奈尔（Sandrine Bonnaire）饰演一位渴望激情的中产阶级少女。

图25.14 （右）《两极天使》中的外省现实主义：在里尔，爱情竞争和经济压力破坏了一份友谊。

的达尔代纳兄弟吕克（Luc Dardenne）和让－皮埃尔（Jean Pierre Dardenne）身处1990年代最引人注目的新自然主义者之列。在《一诺千金》（*La Promesse*, 1996）中，一对父子把房子租给非法移民；《罗塞塔》（*Rosetta*, 1999）则讲述了一个女孩被失业且酗酒的母亲驱使犯罪的悲惨故事。

深度解析　杜拉斯、冯·特罗塔与欧洲艺术电影

这一时期两位最重要的女导演代表着若干潮流。玛格丽特·杜拉斯在1950年代就成为一名重要的小说家，也写电影剧本，最著名的是《广岛之恋》（1959）。她在1966年开始执导电影，以《毁灭，她说》（*Détruire dit-elle*, 1969）给人留下强烈印象。她的名声随着《纳塔莉·格朗热》（*Nathalie Granger*, 1973）、《恒河女》（*La Femme du Gange*, 1974）、《卡车》（*Le Camion*, 1977），尤其是《印度之歌》（*India Song*, 1975）而越来越大。

杜拉斯的写作和先锋的新小说（Nouveau Roman）密切相关，她把文学实验的观念带到了电影之中，这与让·科克托和阿兰·罗布－格里耶之前所做的很相似。像热尔梅娜·迪拉克、玛雅·德伦和阿涅丝·瓦尔达一样，她也对"女性现代主义"进行了探索。她缓慢而简洁的风格，运用静态的影像和极少的对话，寻找着一种独特的女性语言。杜拉斯还发展出一个以1930年代的越南为背景的私人世界。她的一些小说、戏剧和电影反复讲述着那些纠结于复杂情事的殖民地外交官和社会名流的故事。

《印度之歌》仍然是1970年代现代主义电影的一个里程碑。它的大部分场景都设置在越南的法国大使馆内，而且大部分是漫长的夜间派对。情侣们跳着没精打采的探戈，从景框走过或是在主宰着起居室的巨大镜子中滑入黑暗之中（图25.15）。然而对话却并不同步。我们听到似乎在评论影像的匿名声音，即使这些声音是在现在，而情节却发生在过去。此外，大多数的戏剧性动作——诱惑、背叛、一次自杀——都发生在画外或镜子中。

《印度之歌》也是对持续节奏的一次实验：杜拉斯用秒表为每个姿势和摄影机运动设定时间。我们不能肯定我们所看到的动作是发生了，或者只是对人物关系的一种象征性调度安排。声轨里的絮语提示派对是拥挤的，但空荡荡的远景镜头中却只展现了几个主要人物。电影将观众拉入催眠般的沉思中，同时也对殖民主义者孤立的日常生活做出了思索。

玛格丽特·冯·特罗塔属于更年轻的一代。她出生于1942年，在几部德国青年电影中担任过演员。她于1971年嫁给了沃尔克·施隆多夫，并且合作了几部电影。他们合导的影片中，取得票房成功的是《丧失名誉的卡塔琳娜·布鲁姆》（1975；参见本书第23章"西方的政治电影"一节），这让冯·特罗塔自己得以执导了若干影片：《克里斯塔·克拉格斯的第二次觉醒》（*Das Zweite Erwachen der Christa Klages*, 1977）、《德国姐妹》（*Die bleierne Zeit*, 1981）、

图25.15　《印度之歌》中的大厅里的镜子：阶级关系被加倍呈现。

《她们的疯狂》(Heller Wahn, 1982)、《罗莎·卢森堡》(Rosa Luxembourg, 1986)和《恐惧与爱情》(Paura e amore, 1988)。

不同于杜拉斯或尚塔尔·阿克曼的实验性，冯·特罗塔使用了艺术电影中那些更易理解的惯例。她有点像瓦尔达，提出了女性在社会中的问题。她早期的作品展现了女性从家庭角色中摆脱出来，成为不体面的公众人物：卡塔琳娜·布鲁姆协助一个在逃的恐怖分子；克里斯塔·克拉格斯成了银行劫匪。冯·特罗塔后期的作品关注工作角色、家庭关系和性爱之间所形成的冲突。她对共享家庭历史关键时刻的母亲、女儿和姐妹们怎样进入对彼此实施权力的情境怀有强烈的兴趣。

比如，《姐妹，或者幸福的平衡》(Schwestern oder Die Balance des Glücks, 1979)比较了两个女性。干脆利落的玛丽亚是一个适应职业发展的行政秘书。她年轻的妹妹安娜心不在焉地攻读着生物学学位，生活在她的想象中，流连于对童年的回忆。安娜自杀，部分原因是玛丽亚要求她成功。玛丽亚的反应是寻找一个妹妹的替代者，她试图把她塑造成一个专业的打字员。然而，玛丽亚最终意识到她一直太死板："我会在生活的过程中尝试梦想。我要尽力成为玛丽亚和安娜。"

法斯宾德会把《姐妹，或者幸福的平衡》变成一部由施虐受虐主宰的险恶的情景剧，但冯·特罗塔呈现的人物刻画，却是拒绝把玛丽亚塑造为一个怪物。冯·特罗塔利用视点营造出一种逐渐变化的同情。起初，观众进入安娜的回忆和遐想（图25.16），并与玛丽亚保持距离。安娜自杀后，冯·特罗塔更多地把我们带入了玛丽亚带有负罪感的内心（图25.17）。到了最后，混合了回忆、幻想和暧昧影像的典型的艺术电影手法表明，玛丽亚已在某种程度上获得了她妹妹的想象力：她似乎看到了构成安娜白日梦一部分的神秘森林。

两位导演对镜子的使用在方法上具有非常明显的差异。《印度之歌》大厅中丰富的几何图形表明杜拉斯对形式的强调，镜子有时就像是通向另一个世界的窗口（图25.18）。杜拉斯的实验冲动使得她对声音和图像的关系进行了神秘难解的探索。《在荒凉的加尔各答有她威尼斯的名字》(Son nom de Venise dans Calcutta désert, 1976)使用了《印度之歌》的声轨，但展现的却是完全不同的大使馆的镜头，所有的镜头空无一人。四十五分钟长的《大西洋人》(L'Homme atlantique, 1981)中，三十分钟都是由黑色银幕组成。

相比之下，冯·特罗塔的镜子在人物之间形成

图25.16 《姐妹，或者幸福的平衡》中，镜子确立了安娜的幻想世界。这里，她回想起孩提时代的自己和玛丽亚涂唇膏的往事。

图25.17 安娜死后，冯·特罗塔通过引起幻觉的镜像呈现出"被亡魂萦绕"的玛丽亚。

图25.18 镜子作为窗口，玩着知觉的把戏（《印度之歌》）。

> **深度解析**
>
> 联系和对照，并强化着故事的主题。"如果电影美学中确实有女性形式这么一种东西，对我而言，它就存在于我们所选择的主题中，也存在于我们的关注、尊重、敏感和关心——以这样的方式，我们接近我们所要呈现的人物和我们所选择的演员——之中。"[1] 纯粹的形式实验和易理解的主题要旨这两极标定了1970年代和1980年代艺术电影的范畴。
>
> ---
> [1] Margarethe von Trotta, "Female Film Aesthetics", in Eric Rentschler, ed., *West German Filmmakers on Film: Visions and Voices* (New York: Holmes & Meier, 1988), p. 89.

新女性电影制作者　政治电影中最大规模的浪潮来自女性。随着政治信仰由革命抱负转向微观政治（参见第23章），1970年代与1980年代间一些女性电影制作者获得了广泛的认可。在流行电影中，意大利的莉娜·韦特米勒（Lina Wertmüller）、德国的多丽丝·德里（Doris Dörrie）、法国的迪亚娜·科依斯和科利纳·塞罗（Colline Serreau），都凭借有关女性友谊和两性关系的喜剧获得成功。

其他女性导演则通过艺术电影的惯例，表达了女性或女性主义的关切。两位代表性人物是玛格丽特·杜拉斯与玛格丽特·冯·特罗塔（参见"深度解析"）。另外一位是阿涅丝·瓦尔达，她以《流浪女》（*Sans toit ni loi*，1985）在威尼斯电影节上赢得大奖。在这部影片中，一名漂泊于乡村的神秘年轻女子，自我摧残般地过着一种离经叛道的生活。这部影片遵循艺术电影的规范，从对莫娜死因的调查闪回到她过去的生活。瓦尔达以一种精简而疏离的摄影技巧（图25.19）对莫娜的崩溃进行了追踪，既表明了对于她的独立特行的尊敬，也表现了一种生命被浪费的感觉。

与这种朝向更易理解的电影制作的总体趋势相一致，比利时的尚塔尔·阿克曼在她严苛的《让娜·迪尔曼》（1975；参见本书第23章"西方的政治电影"一节）之后，所制作的影片更接近通常的样板。《安娜的旅程》（*Les Rendez-vous d'Anna*，1978）追随一位女性电影制作者穿越欧洲，是一部女性版本的公路电影（图25.20）。《长夜绵绵》（*Toute une nuit*，1982）是某个夜晚的一个切面，有几乎三打的情侣在相会、等待、争吵、做爱和分手（彩图25.8）。《黄金80年代》（*Les Années 80*，1983）是一部德米风格的华丽歌舞片，一个大型购物中心、活泼歌曲段落以及对性爱花招和失落爱情的苦涩反省相互交织，构成错综复杂的浪漫剧情（图25.21）。《朝朝暮暮》（*Nuit et jour*，1991）某种程度上是对新浪潮的一次女性主义反思，仿佛是从女性的观点讲述《朱尔与吉姆》的三角恋情。在所有这些影片中，战后艺术电影的碎片化叙事使阿克曼能够着力表现偶然的遭遇和意外的顿悟，以及她对女人的工作和爱欲的

图25.19 《流浪女》中疏离的导演风格：当雅皮士研究员正向他的妻子抱怨时，主人公莫娜在背景中崩溃了。

图25.20 阿克曼以朴素、直线的风格拍摄的公路电影（《安娜的旅程》）。

图25.21 阿克曼修正了歌舞片：发型师用关于男性欺骗的淫秽歌词消解了浪漫的渴望（《黄金80年代》）。

持久兴趣。

事实上，女性导演在德国新电影中构成了重要的一翼，这部分应该归功于电视台与政府机构所施行的极具魄力的资助计划。冯·特罗塔只不过是这一运用艺术电影策略探究女性话题的电影热潮中最突出的代表。比如，黑尔克·桑德尔（Helke Sander）在1968年是一名学生运动积极分子，也是德国妇女解放运动的创始人之一。她拍摄了几部关于妇女运动的短片，其中一部是关于避孕的副作用，之后，她制作了《全面退化的人格》（*Die allseitig reduzierte Persönlichkeit-Redupers*, 1978），这部影片讲述了一名摄影师公开展示非官方的西柏林照片，在发布它们时遭遇反对的故事。黑尔玛·桑德斯－布拉姆斯与冯·特罗塔在同一时期成名，也全力关注诸如移民劳工和妇女权利之类当代社会的争议性问题。她的《苹果树》（*Apfelbäume*, 1991）讲述了一名被共产党精英引诱的东德女子，在两个德国统一时必须重建自己生活的故事（彩图25.9）。

重塑现代主义艺术电影最为有力的作品之一，是尤塔·布吕克纳（Jutta Brückner）的《饥饿的岁月》（*Hungerjahre*, 1979）。从一个当下的画外音叙述中，一个名叫乌尔苏拉的女子回忆起自己在充满政治压抑与性压抑的1950年代的成长。当她成长至性成熟时，冷战意识形态和严厉的家庭生活使她感到困惑（图25.22）。出乎意料的画外音和不确定的结局——乌尔苏拉可能自杀也可能没有自杀——营造出时空的暧昧性，令人想起雷乃和杜拉斯。布吕克纳的目标就是召唤《广岛之恋》的片断式叙事和后来艺术电影的实验性；她寻求的是一种精神分析式的叙述，在这样的叙事中，场景的接合是"各不相干，以不协调的方式并置，因为记忆倾向于通过联想产生跳跃"[1]。

1990年代，女人的电影转向了"后女性主义"

[1] Marc Silberman, "Women Filmmakers in West Germany: A Catalog", *Camera Obscura* 6 (fall 1980): 128.

图25.22 《饥饿的岁月》：年长的女人们向乌尔苏拉解释月经；随后，母亲却告诉父亲，乌尔苏拉肚子痛。

（postfeminist），最突出的是法国，有很多女性导演出现。她们常常戏剧性地利用童年的幻想、青春期的苦闷和年轻时的浪漫（例如帕特丽夏·玛佐[Patricia Mazuy]的《特拉沃尔塔和我》[*Travolta et Moi*，1994]、帕斯卡莱·费朗[Pascale Ferran]的《与死者协商》[*Petits arrangements avec les morts*，1994]）。另一些导演则选择了锋芒毕露的路线。卡特琳·布雷亚（Catherine Breillat）从1970年代就开始制作电影，她在《罗曼史》（*Romance*，1999）和《姐妹情色》（*À ma soeur!*，2001）中大胆地刻画了女性的性欲。克莱尔·丹尼斯（Claire Denis）在《兄兄妹妹》（*Nénette et Boni*，1996）中探索了兄妹之间的关系，在华丽的《军中禁恋》（*Beau travail*，1999；彩图25.10）中，她把注意力转向了英雄主义的男性气概幻想。

现代主义艺术电影的回归 尽管有少量政治现代主义作品和众多女性主义电影制作者，大部分重要的欧洲影片都避免直接介入1965至1975年间的典型政治问题。功成名就的导演们继续为国际市场创作温和的现代主义电影。比如，弗朗索瓦·特吕弗以《日以作夜》（1973）和《最后一班地铁》（*Le dernier métro*，1980）获得巨大成功，而极其忧郁的《绿屋》（*La chambre verte*，1978）则较受冷遇（彩图25.11）。阿兰·雷乃逐渐对于暴露故事讲述的人为性发生兴趣，并且常常施以极少在他的经典杰作《广岛之恋》与《穆里埃尔》中出现的轻盈笔触。在《我的美国舅舅》（*Mon oncle d'Amérique*，1980）中，人类的职业印证了动物行为的理论（图25.23）。《天意》（*Providence*，1976）则通过场景在展开中途的停滞和修改，揭露出虚构情节的随意性。

两位在英国工作的老一辈导演也促进了欧洲艺术电影的复苏。斯坦利·库布里克把一种冰冷的疏离感带入了由威廉·萨克雷（William Thackeray）同名小说改编的《巴里·林登》（*Barry Lyndon*，1975），借此机会对能捕捉烛光照明影像的镜头进行技术实验（彩图25.12）。尼古拉斯·罗伊格（Nicolas Roeg）是一位杰出的摄影师，以野心勃勃、挑衅性的《迷幻演出》（*Performance*，1970）声名大震之后，又在《现在别看》（*Don't Look Now*，1974；图25.24）和《性昏迷》（*Bad Timing: A Sensual Obsession*，1985）中创造出雷乃式的主观性闪回画面。

稍后，格鲁吉亚导演奥塔尔·约谢利阿尼来到法国，在那里，他制作了讽刺性的幻想电影。在《月神的宠儿》（*Les favoris de la lune*，1984）中，俄罗斯移民在巴黎游荡，陷入帮派斗殴和情事之中。《追逐蝴蝶》（*La chasse aux papillons*，1992）讽刺了农村现代化的努力。《我不想回家》（*Adieu, plancher des vaches!*，1999）讲述了一个贵族家庭以及他们与小城镇的邻居交往的纠结故事。约谢利阿尼承认他受到雅克·塔蒂的影响，这不仅体现在他不动声色的形体幽默上，也体现在他对挤满交叉的人物和情节线

图25.23 （左）《我的美国舅舅》中商界的无聊竞争（rat race）被比拟为老鼠主管间的打斗。

图25.24 （右）《现在别看》中，主人公看到他服丧的妻子和两个神秘女人，这也许是一个幻想或者对未来的一种征兆。

的远景镜头的持续使用上。"只要我看到一部电影一开始就是一系列的正反打镜头，有很多的对话和著名的演员，我马上就会离开。这不是一个电影艺术家的作品。"[1]

一大批新崛起的青年导演也延续着这一新的泛欧艺术电影。来自实验电影领域的彼得·格林纳威以一部由第4频道和英国电影学院联合制片的《绘图师的合约》（1982）而跻身于艺术电影制作行列。《绘图师的合约》是一部以17世纪为背景的华丽古装剧情片，延续了格林纳威早期电影中游戏式的错综复杂的风格，它讲述了一个画家在准备为庄园绘图时，发现了这个富有家庭的秘密（彩图25.13）。精致的构思成为格林纳威后来作品的基本特色，比如在黑色性喜剧《逐个淹死》（*Drowning by Numbers*，1988）中，他系统地将数字运用于布景之中；而在根据莎士比亚的《暴风雨》自由改编的影片《普洛斯彼罗的魔典》（1991）中，赋予了24段文本以新的生命力。

西班牙的维克多·埃里塞（Víctor Erice）远不如格林纳威多产，但他的作品之所以引人注意是因为其宁静安详的美感，以及把童年视为幻想与神秘的时光而对之进行的探索。《蜂巢的幽灵》（*El espíritu de la colmena*，1972）以1930年代的西班牙为背景，讲述一个小女孩深信她所藏匿的罪犯就是她最喜欢的电影《弗兰肯斯坦》中的那个科学怪人。《南方》（*El Sur*，1983）主要讲述一个未成年少女发现了父亲的婚外恋。埃里塞通过明暗对比的摄影，营造出一个介于童年与成人之间的朦胧世界（彩图25.14）。

另一位以艺术电影的架构探讨家庭关系的导演是特伦斯·戴维斯（Terence Davies）。戴维斯高度自传性的影片，把个人经历所含政治意味的一种"后1968之感"同艺术电影惯例的手段结合起来。凭借英国电影学院的制片措施，戴维斯以《声遥物静》（*Distant Voices, Still Lives*，1988）突围至国际市场。影片中，在一个精神错乱的残暴父亲主宰之下的家庭生活的痛苦，因为母亲与儿女之间所共同享有的爱而稍得缓解。这种痛苦的素材也因为一种类似于阿克曼《让娜·迪尔曼》的严苛、直线条的风格而得到强化。戴维斯常常聚焦于空荡荡的走廊和门槛，而且还把家庭的偶然相聚和一起唱歌的画面，处理成类似于全家坐着拍照的样子（彩图25.15）。在《长日将尽》（*The Long Day Closes*，1992）中，他以更为华丽的风格重塑了一个家庭在父亲去世之后悲喜交加的气氛。影片中通过缓慢的摄影机运动、与灯光变化同步的叠化，以及乐曲与动作的精妙配

[1] 引自 "Iosseliani on Iosseliani", *in The 24th Hong Kong International Film Festival Catalogue* (Hong Kong: Urban Council, 2000), p. 138。

合，难以察觉地在不同时空以及幻想和现实之间转换。

戴维斯的影片对复杂、碎片化的闪回的运用，体现了2000年代初期仍在延续的一种电影潮流。导演常常返回到那种由费里尼、布努埃尔和其他导演所开创的时空自由流动的风格。雅科·范·多梅尔的《小英雄托托》是1990年代欧洲片的典范，它创造了一种雷乃式的现实、记忆和幻想的交织。拉斯·冯·特里尔（Lars von Trier）的《犯罪元素》（*Forbrydelsens element*，丹麦，1983）和《欧洲特快》（德国，1991）勾勒了徘徊于历史与梦幻之间的不祥景象。汤姆·提克威（Tom Tykwer）的《罗拉快跑》（*Lola rennt*，1998）展示了女主角在三个平行世界中的不同命运，所有的镜头都呈现出音乐视频的风格，并配以高科技舞曲的节拍（图25.25）。与社会主义现实主义相反，新导演们汲取了1960年代艺术电影所特有的形式上的人工性和暧昧主题，同时也利用流行文化——比如范·多梅尔和提克威——使一切对观众来说更易接受。

吸引人的影像

与一种对叙事人工性的新认识相伴随的，是"回归影像"。就像史蒂文·斯皮尔伯格、乔治·卢卡斯和弗朗西斯·福特·科波拉以视觉奇观令观众眼花缭乱一样，很多欧洲导演也赋予他们的影片一种迷人的外表。好莱坞的追逐、爆炸之类的高速奇观和特效，也遭遇了欧洲导演的奋力回击，他们把瑰丽或惊人的影像作为最终的奇观，让观众进入一种对画面的入迷沉思之中。欧洲和新好莱坞电影都提供了电视在规模和强度上均无法匹敌的影像。此外，艺术电影的这种新画意主义（new pictorialism）也有其本土的根源，大多呈现出鲜明的

图25.25 意外的视点、快速的剪切组合，是《罗拉快跑》音乐视频外观的标志。

现代主义特征。

赫尔佐格、文德斯和感性主义电影 两位在慕尼黑工作的导演在1970年代初强化了这种潮流，他们是维尔纳·赫尔佐格（Werner Herzog）与维姆·文德斯。因为他们都专注于启示性镜头的拍摄而被称为"感性主义"（sensibilist）导演。出于对奇丽影像的执著和对观众感受的尊重，他们逐渐摒弃了其他德国新电影制作者对政治的关注。他们的内省性电影也与当时德国文学中所兴起的"新灵性"（new inwardness）潮流相一致。

赫尔佐格以一系列神秘的剧情片而名声大噪：《生活的标记》（*Lebenszeichen*，1968）、《侏儒也是从小长大的》（*Auch Zwerge haben klein angefangen*，1970）、《阿基尔，上帝的愤怒》（*Aguirre, der Zorn Gottes*，1972）、《人人为自己，上帝反大家》（*Kaspar Hauser-Jeder für sich und Gott gegen alle*，1975）和《玻璃精灵》（*Herz aus Glas*，1976）。所有这些影片都突显着赫尔佐格高度的浪漫感性。他专注于表现英勇有为者（试图统治世界的征服者阿基尔；图25.26）、边缘人与无辜者（侏儒、阴郁野蛮的小孩卡斯伯·豪泽）和神秘主义者（《玻璃精灵》中的整个社群）。

图25.26 （左）《阿基尔，上帝的愤怒》：征服者抱着死去的女儿，仍然发誓要统治地球。

图25.27 （右）《玻璃精灵》中最后的一些画面，解释了一个人物讲述的关于男人们动身去世界边缘的寓言。

"这正是我拍电影的原因……我想要表现的一些事物在某种程度上是难以言表的。"[1]

赫尔佐格也试图捕捉经验的直接性，一种未被语言所束缚的纯粹感知。他经常赞颂人与纯粹物质世界的相遇：世界上最坚定的"雪上飞人"（《木雕家施泰纳的狂喜》[*Die große Ekstase des Bildschnitzers Steiner*, 1974]）、盲人与聋人参观一个仙人掌农场或是第一次搭乘飞机旅行（《沉默与黑暗的世界》[*Land des Schweigens und der Dunkelheit*, 1971]）。他认为，电影的影像应该使人们回到本来的世界，但却是以一种我们平素少见的方式。"人们应该直接面对电影……电影不是学者的艺术，而是文盲的艺术。电影文化不是分析性的，而是对心灵的激发。"[2]

为了提升这种激发力，赫尔佐格求助于怪异的影像，这些影像常常会延宕叙事的发展，从而逼使观众"直面"影像本身。摄影机无动于衷地观察着一辆空车绕着庭院转圈，而一个小矮人正疯狂地大笑。征服者穿行于秘鲁的丛林，瞪大眼睛看着一艘挂在树顶上的木头船。当飞行者施泰纳把自己抛进天空时，电影是用比任何体育运动都更为揪心的慢动作镜头来跟踪拍摄他的飞翔曲线。有时，一扇正在关上的门会莫名其妙地停住了，于是，这个微小的事件也会成为沉思的契机。

赫尔佐格的影像，通过对水流、烟雾、天空的视觉呈现而朝向一种无限性（图25.27）。在《玻璃精灵》的开场，烟云的流动就像沸腾喧嚣的河流穿行于山谷间。《阿基尔，上帝的愤怒》则不时地沉思狂暴的亚马逊河流催眠般的脉动。《海市蜃楼》（*Fata Morgana*, 1970）中的沙漠，叠化成充斥胶片颗粒的丰富斑点，这类似于打断《人认为自己，上帝反大家》的闪烁，引发我们去分享主人公的幻想。

赫尔佐格自称是茂瑙的继承人，曾制作了一部新版的《诺斯费拉图》（*Nosferatu*, 1978），而且通过对《玻璃精灵》全体演员的催眠，再次捕捉到了一种表现主义的表演风格。赫尔佐格对于无声片的忠诚明显表现在他相信纯然动人的影像就能够表达超越语言的神秘真相。但他的影片所具有的召唤性力量也有赖于艺术摇滚乐队波波尔·乌（Popol Vuh）所创作的动人配乐。艺术电影不深究因果律的特征，使得赫尔佐格能够投身于对纯粹而永恒的影像的入迷沉思之中。

维姆·文德斯也以类似的反叙事冲动开始，在1960年代末拍摄了一系列极简主义实验短片。当文德斯转向长片时，他的感性主义层面在常常对场

[1] Timothy Corrigan, *New German Film: The Displaced Image* (Austin: University of Texas Press, 1983), p. 146.

[2] Alan Greenberg, *Heart of Glass* (Munich: Skellig, 1976), p. 174.

景与物体驻足沉思的松散旅行叙事中找到了表达方式。由于深受美国文化的影响，他在弹球游戏、摇滚乐与好莱坞电影中发现了感官上的愉悦，正如赫尔佐格在山脉与户外运动中发掘愉悦一样。

文德斯赞赏电影中的某些时刻，它们"清晰得如此出人意料，具体得如此压倒一切，以至于你屏住呼吸地坐着，或者用手捂住了自己的嘴"[1]。在《守门员害怕罚点球》(Die Angst des Tormanns beim Elfmeter, 1971)中，一个漂泊的年轻男人与一个女人生活一阵后，将她杀害，然后继续漂泊，并等待着警察找到他。这一情节改编自新灵性派作家彼得·汉德克（Peter Handke）的一篇小说，以碎片的方式分布在一系列"具体得如此压倒一切"的时刻之中，比如一支从巴士扔出去的香烟在路上撒落阵阵火花，而收音机里则播放着《狮子今夜入睡》("The Lion Sleeps Tonight"；彩图25.16)。同样，在文德斯的公路三部曲——《爱丽丝城市漫游记》(Alice in den Städten, 1973)、《错误的举动》(Falsche Bewegung, 1974)和《公路之王》(Im Lauf der Zeit, 1976)中，那些流离失所的人物的闲荡，被远景镜头中的风景、沉默和影像中断，这招致学者们密集的研究。这种风格不禁让我们想到日本导演小津安二郎。毫不令人惊讶，文德斯宣称小津安二郎是他最喜欢的导演，并制作了纪录片向他致敬（《寻找小津》[Tokyo-Ga, 1985]）。

文德斯在1982年写道："我完全拒斥故事，因为在我看来，它们除了带来谎言，别无所有。而最大的谎言就是故事总是表现出事实上并不存在的一致性。然而，因为我们对这些谎言的需求又是如此强烈，以至于与它们战斗并把没有故事的一连串影像组合在一起，是完全没有意义的。故事是不可能的，但没有它们，却不可能活下去。"[2]文德斯的电影显示出一种持续的内在对抗，一方是对叙事的需求，另一方则是对即时视觉呈现的追寻。

文德斯的《柏林苍穹下》(Der Himmel über Berlin, 1987)再一次追求那种压倒一切的具体性——这次是通过一个被世界的幻美所俘获的天使达米尔来实现的。达米尔决心加入人类；就像多萝西进入奥兹仙境，达米尔也掉入了一个彩色的世界（彩图25.17）。最后他与一个体操艺术家结合，而他的天使同伴则只能在天上的黑白世界里怅望。然而，这一对日常生活的感性反应还是落入叙事与历史之中，并象征性地通过那个将柏林与其过去联系在一起的年老说书人荷马表现出来。《柏林苍穹下》是"献给所有的老天使的，特别是小津安二郎、弗朗索瓦·特吕弗和安德烈·塔尔科夫斯基"——所有那些致力于在电影中融合叙事意义与画面美感的导演。

法国：视觉系电影 在法国，新画意主义出现在埃里克·侯麦执导的一部无甚特色的电影《柏士浮》(Perceval le Gallois, 1978；图25.28)之中。它也以一种光洁的形式出现在安德烈·泰西内戏仿黑色电影的《巴罗科》(Barocco, 1976)之中。雅克·德米1980年代最重要的贡献——"歌舞片悲剧"《小镇房间》(Une chambre en ville, 1982)，展现了饱和的色彩和丰富的墙纸图案，构成了一个关于恋人背叛和工

[1] Wim Wenders, "Three LPs by Van Morrison", in Jan Dawson, ed., *Wim Wenders* (New York: Zoetrope, 1976), p. 30.

[2] Wim Wenders, "Impossible Stories", in *The Logic of Images: Essays and Conversations*, trans. Michael Hofmann (London: Faber, 1991), p. 59.

图25.28 侯麦的《柏士浮》的人工图像。

人罢工的冷酷故事（彩图25.18）。

1980年代初期，年青一代的法国电影制作者开始在一些新的方向上运用这种视觉风格。他们背弃了1968年之后的政治现代主义，以及让·厄斯塔什和莫里斯·皮亚拉粗粝的现实主义，转向一种快节奏、高人工性的电影。他们从新好莱坞（尤其是科波拉的《心上人》和《斗鱼》）、晚期的法斯宾德、电视广告片、音乐视频和时尚摄影中汲取灵感。这一股法国电影的新潮流的典型例子，有让-雅克·贝内（Jean-Jacques Beineix）的《歌剧红伶》（*Diva*，1982）、《明月照沟渠》（*La Lune dans le caniveau*，1983）、《巴黎野玫瑰》（*37°2 le matin*，1985）和《IP5迷幻公路》（*IP5: L'île aux pachydermes*，1992），吕克·贝松（Luc Besson）的《地铁》（*Subway*，1985）、《碧海情》（*Le grand bleu*，1988）和《尼基塔》（*Nikita*），以及莱奥·卡拉克斯（Leos Carax）的《男孩遇见女孩》（*Boy Meets Girl*，1984）、《坏血》（*Mauvais sang*，1986）和《新桥恋人》（*Les amants du Pont-Neuf*，1992）。

巴黎的影评人把这一潮流称为"视觉系电影"（cinéma du look）。这些电影利用别致的流行时尚、高科技器材、广告摄影和电视广告的惯例来装饰相当常规的情节。导演们用明快的轮廓和大面积的色块装填镜头，用镜子和闪亮的金属营造出令人眼花目眩的反射性画面（图25.29）。贝内与贝松电影中的光鲜影像让人联想起广告和录像的风格，正如《银翼杀手》和《闪舞》（*Flashdance*）一样。这一群体之中最睿智的是卡拉克斯，他通过明暗对比的照明、反常的构图，以及出人意料的焦距设置，营造出愉悦感官的影像（彩图25.19）。有一些影评家把这一潮流看成一种后现代风格，它借用大众文化的设计风格来营造一种表象的美学。若就更为开阔的视点而言，这种"视觉系电影"是1968年之后"抽象美"这一潮流的定位于年轻人的矫饰主义版本，这个潮流以不那么浮华的形式出现在赫尔佐格和文德斯的影片中。

戏剧和绘画：戈达尔与其他导演　感性主义潮流之外的德国导演同样也对影像着迷。对于某些人而言，影院提供了另一种回归影像和奇观的方式。维尔纳·施勒特（Werner Schroeter）——一位杰出的歌剧导演——也拍摄了几部风格化的巴洛克式电影（图25.30）。汉斯-于尔根·西贝尔贝格在《希特勒》（参见图23.74）之后拍摄了《帕西法尔》（*Parsifal*，1982），将瓦格纳的音乐剧改编为一个德国历史和神话的巨大寓言（彩图25.20）。

这种新画意主义进一步表现在葡萄牙导演马诺埃尔·奥利韦拉的作品中。奥利韦拉出生于1908年，在他1931年的城市交响曲影片《杜罗河上的辛劳》（参见图14.33）之后仅偶尔执导电影。他的第二部长片《春动》（*Acto da Primavera*，1963）是一部关于重述基督受难的准纪录片。之后，奥利韦拉还拍了一系列影片，这些影片的视觉美感常常是经由

图25.29 一间洗印店成为一个阴影、移动光束和反射的眩目游戏（《男孩遇见女孩》）。

图25.30 《玛丽亚·马利布朗之死》（*Der Tod der Maria Malibran*, 1971）：女主角们冻结成戏剧性的姿势。

戏剧传统的演化而来的。

奥利韦拉延续了艺术电影叙述的惯例；例如，《春动》根据自反性和真实电影当时的通行惯例，展现了电影拍摄行为本身。然而，当耶稣受难的场面开始时，奥利韦拉把它处理成一种自足的仪式，无视观众的存在而致力于营造一种由于戏剧惯例与户外空间的冲突而形成的张力。在他的画面上，风格化的服装、道具与阳光普照的风景构成了鲜明的对比（彩图25.21）。奥利韦拉的其他影片也大多改编自他自己或其他葡萄牙剧作家的剧作。他的所有作品都表现出一种华丽的场面调度，常常通过人物直接对着摄影机讲述，或者通过包含舞台前部、背景幕布、帷幕的活人画镜头，来宣示一种剧场感。

对于其他倾向于返回影像的导演而言，比起绘画，戏剧没有提供尽可能多的灵感。德里克·贾曼的第一部主流影片《卡拉瓦乔》（*Caravaggio*, 1986），不仅描绘了主人公的画（彩图25.22），而且还在戏剧性场面中采用了绘画风格。在拉乌尔·鲁伊斯的《被窃油画的假设》（*L'hypothèse du tableau volé*, 1978）中，摄影机绕着定格于合适位置的人物前进，这些人物也代表着不知名画家的失踪画作。雅克·里维特的《不羁的美女》（*La Belle noiseuse*, 1991）和维克多·埃里塞的《光之梦》（*El sol del membrillo*, 1992）以画家为中心，相对于对画面一丝不苟的诞生过程的冷静观察，两部影片的情节都是次要的（彩图25.23）。

乌尔丽克·奥廷格（Ulrike Ottinger）是一个西德的摄影师和图形艺术家，是新画意主义的主要人员。她的《一个女酒鬼的肖像》（*Bildnis einer Trinkerin. Aller jamais retour*, 1979）描绘了一个富有女人贯穿柏林的狂欢酗酒，她被三个社会学家纠缠，后者不断插话，宣讲有关饮酒的危险。非现实主义的搬演被那女人的几个白日梦打断。《怪诞的奥兰多》（*Freak Orlando*, 1981）使得弗吉尼亚·伍尔夫的双重性别时间旅行者奥兰多遭遇了历史中不同时刻的"怪胎"。奥廷格以古怪的服饰强化了这一奇想（彩图25.24）。

让-吕克·戈达尔也从绘画中汲取创作灵感。他在他的录像带作品中致力于探讨影像、对话和书面文本之间的关系，他甚至在重返电影时称自己只是一个碰巧搞电影的画家。然而，无论文德斯怎样坚信自己出于非凡影像的原因而放弃故事，在这一探索向度上，戈达尔都较之走得更远。戈达尔

的从影生涯中最富有绘画风格的影片是《受难记》（Passion，1982），它描述了一位东欧电影制作者通过拍摄演员出演的活人画视频来再现名画。当戈达尔的摄影机对准这些人物组合时，二维的影像立体化了。这使得电影好像具有使这些司空见惯的杰作重获生机的力量（彩图25.25）。

戈达尔在这十年的作品——《芳名卡门》（Prénom Carmen，1983）、《向玛丽致敬》（'Je vous salue, Marie'，1985）、《侦探》（Détective，1985）、《李尔王》（King Lear，1987）、《神游天地》（Soigne ta droite，1987）、《新浪潮》（Nouvelle Vague，1990）——在不放松他对观众的通常要求的同时，呈现出一种新的宁静，有一种对植物、水和阳光的抒情化处理。戈达尔拒绝1960年代末正面的、招贴式的镜头，而是利用人物身体及其周遭环境倾斜的近景镜头构建他的场景。他利用可用光，无需辅助光，创造出丰富的阴影区域。他的角度把场景分裂为多个层面的清晰细节和失焦动作（彩图25.26）。总之，"绘画性"的戈达尔有一个平和的光芒，将其叙事建构的磨人特性柔化。在他富有特点的激进方式中，显示出向着迷人影像的一种回归。

粗粝的边缘 引人入胜的影像潮流并没有在1990年代萎缩，拉斯·冯·特里尔的《犯罪元素》（1984）以恍惚的视点呈现了一个恐怖的下层社会（彩图25.27），而克莱尔·丹尼斯的《军中禁恋》则展现了海外兵团军人的炽热画面，他们在整齐划一地熨烫制服（彩图25.10）。在《黑店狂想曲》（Delicatessen，1991）和《童梦失魂夜》（La cité des enfants perdus，1995）中，让-皮埃尔·热内（Jean-Pierre Jeunet）和马克·卡罗（Marc Caro）展现了漫画书的怪诞，一半特里·吉列姆（Terry Gilliam），一半蒂姆·伯顿

图25.31 《童梦失魂夜》中的广角变形。

（图25.31）。然而，就像是对画面的美化做出回应，其他欧洲电影制作者似乎想用令人震惊的生猛素材对观众发起攻击。法国电影制作者开始呈现以前只能在硬性色情片中看到的性内容，如卡特琳·布雷亚的《罗曼史》、布鲁诺·杜蒙的《人之子》（La vie de Jésus，1997）、帕特里斯·谢罗（Patrice Chéreau）的《亲密》（Intimacy，2001），以及维尔日妮·德彭特（Virginie Despentes）和科拉莉·郑轼（Coralie Trinh Thi）的《舔我》（Baise-moi，2000），描述两个女人展开一段混合着性与凶杀的公路旅程。加斯帕尔·诺埃（Gaspar Noé）的《独自站立》（Seul Contre Tous，1999）刻画了一个反社会的屠夫，其残酷程度也不遑多让。

奥地利导演迈克尔·哈内克（Michael Haneke）代表了这一趋势。在沉着和冷静客观的细节中，他拒绝对在现代的生活中所发现的情感冷漠进行审美化，密切关注着他那些超过了文明界限的人物。哈内克在《第七大陆》（Der siebente Kontinent，1989）中找到独特的调子，不动声色地地描写了一个家庭的集体自杀。《班尼的录像带》（Benny's Video，1992）显示了富家少年引诱和谋杀一个同学，一切都被记录在录像带上。在《钢琴教师》（La Pianiste，2001）中，中年钢琴教师被一个学生迷住了，在她的引诱

图25.32 《巴黎浮世绘》中,自私的法国男孩把一个皱巴巴的袋子扔在吉卜赛女人的腿上。这个行径开启了一个痛苦的人际关系网络。

下发生了虐恋关系。在《巴黎浮世绘》(*Code inconnu: Récit incomplet de divers voyages*, 2000) 中,哈内克对交叉的故事情节线做出了醒目的改变。几名巴黎人——一个雄心勃勃的演员、一个非洲家庭——通过偶然产生的残酷行径而与波斯尼亚战争发生关联(图25.32)。

东欧与苏联

东欧:从改革到革命

"是该抛弃冷战的主张了,过去欧洲被当成以'势力范围'为划分的冲突场域……任何对内政的干预,任何限制主权国——无论是朋友和盟国或任何其他——的企图,都是不能容忍的。"[1]苏联总统米哈伊尔·戈尔巴乔夫在1989年6月发表的这些言论,超越了以往苏联对卫星国独立性的老生常谈。戈尔巴乔夫的公开化政策,包括更大程度的东欧国家的自决。

在戈尔巴乔夫讲话的前后几个月,这些国家震惊了世界——以及戈尔巴乔夫本人——它们抛弃了自己的政府。整个1989年,东德、匈牙利、波兰、捷克斯洛伐克、保加利亚和罗马尼亚抛弃了它们的共产主义领导人,要求民主和经济改革,沿着资本主义路线发展。欢乐的人群从欧洲各地聚集过来,推倒柏林墙。不到两年后,一个针对戈尔巴乔夫的流产政变在共产党内引发,苏联自己崩溃了。

二十年前,很少有人会预测到东欧共产主义的戏剧性崩溃。1968年,布拉格之春被入侵的苏联军队终止(参见本书第23章"东欧与苏联"一节),对民主的所有期望似乎都悄无声息了。波兰、匈牙利和其他一些东欧国家通过经济改革和提高本国生活水平来安抚民众,表明"社会主义消费主义"终于到来了。

然而,东欧的繁荣是人为的,由价格管制维持。石油输出国组织(OPEC)1973年的石油提价,伴随着国内农产品和消费品的短缺,导致了不满的开始。哈维尔在1979年写道:"幽灵正在东欧上空游荡,这是在西方被称为'异议'的幽灵。"[2]要求改变的新力量——工会、民族主义团体,甚至宗教机构——开始削弱共产党政权。

天鹅绒革命和民族电影 最具有决定性的事件发生在波兰。在1976年和1977年,政府企图提高固定价格,遭遇到了急促的罢工。在1980年,越来越多的罢工爆发,这时成千上万的工人占领格但斯克船厂。在天主教会的支持下,莱赫·瓦文萨和其他工人建立起新的组织——团结工会。团结工会马上成

[1] Mikhail Gorbachev, "A Common European Home", in Gale Stokes, ed., *From Stalinism to Pluralism: A Documentary History of Eastern Europe since 1945* (New York: Oxford University Press, 1991), p. 266.

[2] Vladimir Tismaneau, *Reinventing Politics: Eastern Europe from Stalin to Havel* (New York: Free Press, 1992), p. 134.

了一种人民阵线，宣称要使波兰成为"自我统治的共和国"。政府的回应是取缔团结工会，并宣布戒严。团结工会领导人被逮捕，组织转入了地下。当戈尔巴乔夫在1985年宣布苏联政府不会支持对一个主权国家的入侵时，波兰政府开始与团结工会谈判。最终，在1989年夏季的公开选举中，团结工会赢得了对共产党现政权的惊人胜利，莱赫·瓦文萨成了新波兰的总统。

走向自由化的人民运动也出现在匈牙利和捷克斯洛伐克。在南斯拉夫和其他巴尔干国家，共产主义的崩溃由煽动民族主义情绪的新领导人加速。东欧计划经济的失败使人们渴望走向民主、自由或混合型市场经济，渴望获得农产品、现代住房和最新的消费品。1989年的"天鹅绒革命"是对过去的政府无法提供社会服务并保证公民现代生活方式的部分回应。

然而，政治自由最终损伤了电影制作。被1970年代中期之后不断增长的政治异见所刺激的东欧电影，在1980年代末期受到经济危机和政治动荡的猛烈冲击。比如在苏联的坚定盟友东德，社会主义现实主义的地位一直保持稳固，但也被关注不羁女性的"年轻人电影"和"局外人电影"之类更为进步的潮流所冲击。埃里希·昂纳克政权在1989年终结，随后一年与西德重新统一，使得保守的共产党电影制作者陷入困境。统一后，德国电影据称只占有国内票房的10%。

在保加利亚，1970年后期和1980年代初期制作的豪华历史奇观电影花光了该国的电影基金。之后，发生在所有共产党卫星国的经济危机导致国有企业的大规模缩减。在南斯拉夫，一个新兴的独立电影运动、电视资金协助的坚定的去中心化制作，以及迈向私有化的举措，皆被该国1980年代中期的经济崩溃所中断。共产主义衰落后，种族战争在1991年开始，摧毁了这个国家的公民社会。战争在20世纪末结束，但随着南斯拉夫分列为塞尔维亚、克罗地亚、波斯尼亚和其他国家，南斯拉夫电影也结束了。它的更狂野的传统在埃米尔·库斯图里卡（Emir Kusturica）的费里尼式黑色喜剧片《地下》（*Underground*, 1995）中被追忆，本片追溯了南斯拉夫从1941年到波斯尼亚战争的历史。

匈牙利：新作者与旧作者　发生在匈牙利、捷克斯洛伐克和波兰的事件进一步说明了东欧电影怎样从1970年代中期的停滞走向1990年代黯淡的境遇。匈牙利电影经历了最不激进的改变。1970年代，匈牙利成为社会主义经济改革的试验场，政府的"新经济体制"通过建立包括中央控制、私营以及与资本主义西方合资的混合型经济，成功地提高了生活水平。共产党虽然牢牢掌握控制权，却也容忍着差额选举，审查也相对放松。剧变后，匈牙利因而能够比邻国稍微更快地恢复。然而，就像大多数前苏联卫星国一样，美国电影攫取了这一市场。匈牙利政府于1991年创建的电影基金会是用来向自由市场平稳过渡，但十年之后仍在给大多数本土电影提供资助。

在剧变前后，匈牙利每年出产12到20部长片，其中许多都由大导演执导。最具国际知名度的导演是伊什特万·绍博，他的《信任》（*Bizalom*, 1979）促使他拍摄了德国投资的高预算名片《靡菲斯特》（*Mephisto*, 1981）、《雷德尔上校》（*Oberst Redl*, 1983）和《阳光情人》（*Sunshine*, 1999）。可以说，匈牙利最始终如一和最有成就的资深导演是玛尔塔·梅萨罗什。"我的大部分电影都在讲述我自己的故事。对母亲和父亲的追寻在我自己的生

活中是一种决定性的体验。"[1]梅萨罗什在《安娜》（*Anna*，1981）以及关于斯大林时期成长记忆的系列故事片——《留给我孩子的日记》（*Napló gyermekeimnek*，1984；图25.33）、《留给我爱人的日记》（*Napló szerelmeimnek*，1987）和《留给父母的日记》（*Napló apámnak, anyámnak*，1991）——中，对她的追寻进行了戏剧化的处理。梅萨罗什的前夫米克洛什·扬索仍然保持多产，但他1980年代的作品没有一部引起了1960年代作品那样的反响。最终，他凭借让两个受欢迎的小丑扮演掘墓人的荒诞喜剧系列，重新赢得了国内观众的关注（比如，《哎呀！蚊子》[*Anyád! A szúnyogok*，1999]）。

1990年代，一群年轻的匈牙利导演开始以语调酸涩、主题神秘、制作上极度风格化的黑白电影引起关注。哲尔吉·费赫尔（György Fehér）的《激情》（*Szenvedély*，1998）用长镜头拍摄了一个阴郁而粗粝的乡村通奸故事。这种阴郁风格最著名的代表人物是贝拉·塔尔（Béla Tarr）。塔尔以《撒旦探戈》（*Sátántangó*，1994）获得了国际关注，该片改编自一部经典的匈牙利小说。在一个荒凉而泥泞的村庄里，人物之间的关系以极度缓慢的方式展开，所有这一切都被一个坐在窗前的医生观察下来，他试图记下自己所看到的每一件事。该片长达七个半小时。在《鲸鱼马戏团》（*Werckmeister harmóniák*，2000）中，一个破旧的小镇迎来了一个流动马戏团，这个马戏团配有一头鲸鱼的尸体。

作为早期扬索的一名崇拜者，塔尔坚定地依赖精心设计的长镜头，而这些镜头始终具有一种阴郁的步调，仿佛是角色在牵引着每一个运动（图

图25.33 就像法国新浪潮电影中会出现的影迷一样，玛尔塔·梅萨罗什也在一份回忆中分享了她母亲对乡村电影放映的热爱（《留给我孩子的日记》）。

图25.34 《鲸鱼马戏团》：在一个复杂的长镜头中，一个年轻男人教一个酩酊大醉的酒馆顾客以模拟太阳系的方式跳舞。

25.34）。为何一切如此之慢？塔尔回答说，一个镜头必须尊重许多的主角，而不只是人物："场景、天气、时间、地点，都有自己的面孔，它们都是重要的。"[2]塔尔令人回想起德国感性主义潮流，他重新激活了沉思电影的传统。

斯洛伐克和捷克共和国　捷克斯洛伐克电影制作者

[1] Barbara Koenig Quart, *Women Directors: The Emergence of a New Cinema* (New York: Praeger, 1988), p. 193.

[2] "Damnation: Jonathan Romney Talks to Bela Tarr", *Enthusiasm 4* (summer 2001): 3.

在这几十年里较少拥有平静的时期。1968年布拉克之春后，镇压使得压力始终稳定地存在。政府加强了对电影小组的控制，错综复杂的官僚机构和"文学顾问"公司迫使电影制作远离政治主题而转向流行娱乐。很多导演移民美国、加拿大和西欧。

留在国内的新浪潮导演之一伊日·门策尔直到1976年才再次拍摄电影，此后拍摄了几部典型的苦乐参半的喜剧，重要的有《森林边缘的寂寞》(*Na samote u lesa*, 1976)、《金黄色的回忆》(*Postriziny*, 1980)和《我的甜蜜家园》(*Vesnicko má stredisková*, 1986)，这些影片在国内市场和国外艺术影院中都获得了成功。薇拉·希季洛娃在与政府电影政策中的性别歧视抗争多年之后（参见本书第23章"东欧与苏联"一节），执导了《禁果游戏》(*Hra o jablko*, 1976)，这是一部关于性关系的闹剧，该片遭到官方反对，但却被销售到国外。此后，她继续拍摄了一些融合商业化叙事形式、情色和社会讽刺的电影。

1989年剧变后，大多数被禁电影重新上架。世界各地的观众都看到了那些被审查官禁止的电影，布拉格之春时的活力重新出现。门策尔的《失翼灵雀》(1969；参见本书第23章"东欧与苏联"一节)被拿出片库，并赢得了柏林电影节的大奖，此时距该片制作完成已有二十年。更近些时期被禁的影片，如杜尚·哈纳克 (Dušan Hanák) 的《我爱，你爱》(*Ja milujem, ty milujes*, 1980)，也都引起了国际性的关注。

1993年，捷克斯洛伐克和平分裂成两个国家，即捷克共和国和斯洛伐克。新世纪伊始，更为活跃的捷克电影工业具有重要的发展，而斯洛伐克却依赖于联合制作，且主要是与捷克资金的合作。

波兰：从团结工会到基耶斯洛夫斯基 1970年代和1980年代最具活力的东欧电影出现在波兰。不像匈牙利那样自由，也不像捷克斯洛伐克那样压抑，波兰为电影制作者的政治批判提供了一定的空间。虽然在1968年的示威活动后，制作小组立即遭到解散（参见第23章"东欧与苏联"一节），但不久之后这些小组又被重新建立，电影制作者也获得了更大的自由。每个制作小组都包括一位艺术总监（通常是一位重要的电影制作者）和一位文学指导（通常是一位编剧）。1970年代期间，电影制作者坚持选取安全的文学作品和历史题材。在这十年的中间，伴随着对经济政策普遍的不满，波兰兴起了"道德焦虑电影"(cinema of moral concern)。

一个重要的例子是安杰伊·瓦依达的《大理石人》(*Czlowiek z marmuru*, 1976)，该片是对1950年代一位劳动模范的虚构性调查。电影制作者阿格涅什卡试图找出布尔库特这个忠诚的瓦工被历史抹去的原因。在对《公民凯恩》鲜明的模仿中，她以采访认识布尔库特的人构建范围广泛的闪回。瓦依达对斯大林主义和后斯大林政治阴谋的揭露，自反性地调用了电影创造意识形态的能力（图25.35）。起初，阿格涅什卡信任作为一种记录工具的摄影机（图25.36），但在影片结尾，在无法获得生胶片和一架摄影机的情况下，她必须通过与布尔库特的儿子建立人际联系以直接地发现真相。

《大理石人》与《伪装》(*Barwy ochronne*, 1976)——该片由克日什托夫·扎努西执导，描述了一个大学生夏令营中的顺从与理想主义——一道，表达了对政权的不满。一个对电影持强硬态度的文化部副部长上台，电影制作团体发起了抗议。导演们指出，公众把电影看成波兰的良心，是社会生活状况的唯一见证。费利克斯·法尔克 (Feliks Falk) 的《优胜者》(*Wodzirej*, 1977)、扎努西的

图25.35 （左）《大理石人》：布尔库特作为瓦工所取得的胜利，是为"纪录片"摄影机摆拍的。

图25.36 （右）《大理石人》：阿格涅什卡发现布尔库特的荣誉雕像。

《螺旋》（Spirala，1978）和其他"道德焦虑"的电影反对政府对生活水平改善的吹嘘，也指责波兰人牺牲了自己的荣誉和良心。许多在战后出生的年轻导演都成长于斯大林主义的文化之中，都对其在当代生活中的迹象保持着警惕。

1980年，当团结工会的罢工对波兰产生刺激，电影制作者也都聚集到这一团体的事业之下。随着团结工会从政府那里获得了最初的让步，在格但斯克举行的年度国家电影节宣告出现了一种新的社会批判电影。瓦依达在1980年称，电影制作者"只有对当代现实和人类努力及受苦的程度做出诚实的观察……并探索它们为人类精神胜利所提供的机遇，才能获得成功"[1]。

出自瓦依达和扎努西所监管的制作小组的几部影片反映出这种新的现实主义。最有名的是瓦依达的《铁人》（Człowiek z żelaza，1980），该片是《大理石人》的续集，阿格涅什卡和布尔库特的儿子把他们的调查延伸到了1960年代和1970年代。它是在团结工会罢工期间拍摄的，并融合了一些当代事件的纪录片素材。《铁人》以前所未有的大胆对政府展开攻击，并迅速成为历史上流传最广的波兰电影。

当团结工会的利益被政府瓦解，一些敢于直言的电影制作者感觉到了反击。但戈尔巴乔夫针对东欧的新政策迫使政府与团结工会公开谈判，而波兰电影制作者也重新继续拍摄道德焦虑电影。从国际视角看，最重要的导演是克日什托夫·基耶斯洛夫斯基（Krzysztof Kieslowski）。他在1970年代成名，凭借的是讽刺性的电视纪录片，以及《伤痕》（Blizna，1976）这部对无能为力的工厂头目进行尖刻研究的电影。在《电影狂》（Amator，1979）中，一位工人试图制作一部关于他所在工厂的业余电影，但却碰到了种种关于诚实和不守信的问题。

基耶斯洛夫斯基对政治答案的怀疑导致他去探究更为本质的问题："生命的真正意义是什么？为什么要早晨起床？政客们不回答这些问题。"[2]《机遇之歌》（Przypadek，1981）呈现了三个假设性的情节，追述了一个男人不同的人生选择：成为一个党的领导人、一个反对派分子，或是一个中立的旁观者。《无休无止》（Bez konca，1984）是一部关于戒严令的最大胆的电影。基耶斯洛夫斯基的电视电影系列《十诫》（Dekalog，1988）对宗教和世俗进行了辛辣的融合，为十诫中的每一条戒律提供了一个故

[1] Andrzej Wajda, "The Artist's Responsibility", in David W. Paul, ed., *Politics, Art and Commitment in the East European Cinema* (New York: St. Martin's, 1983), p. 299.

[2] Danusia Stok, *Kieslowski on Kieslowski* (London: Faber, 1993), p. 144.

图25.37 《十诫1》中，年轻的帕维尔上路去寻找灵魂——这个他父亲所否认存在的东西——招致悲剧结果。

事（图25.37）。这些阴郁的故事中的两部被扩成了长片（《杀人短片》[Krótki film o zabijaniu]和《爱情短片》[Krótki film o milosci]，皆完成于1988年）。

1989年后：好莱坞的威胁　1989年的革命发生之前，几个电影业内正在酝酿着改革。南斯拉夫让区域性制片厂自治。匈牙利和波兰则废除了政府对电影的垄断，并赋予制作小组独立性，迫使它们寻找投资，并与资本主义国家进行联合制作。1989年事件后，捷克斯洛伐克解散了中央电影局。在整个东欧，电影公司被私有化，西方货币受到欢迎。审查制度实际上也被废除。匈牙利在1989年与美国公司签署了发行计划，不久之后，其他国家也开放了它们的市场。

新的条件也带来了新的层出不穷的问题。在共产党政权下，电影票价一直低得荒唐（通常少于1美元），但开放的市场环境要求票价上涨，这致使观众离开了电影院。影院多年来缺乏维护，但没有国家补贴，也就没有钱进行翻修。家庭录像带也在东欧渗透，提供了不受约束的（通常是盗版）接触西方电影的机会，却进一步削弱了影院上座率。

最糟糕的是，1989年后的自由使得电影制作者与好莱坞直接面对面交锋。结果可想而知。长期被禁的美国电影潮水般涌入东欧市场，就像它们在1945年后淹没了西欧市场一样。1991年，波兰公映的电影中有95%来自美国公司，捷克电影所获得的国内票房收入低于四分之一。同一年，匈牙利电影的观众只有两年前的七分之一。本土电影在小型的艺术影院放映，很难做到收支平衡。

东欧各国政府模仿西欧，试图通过提供贷款、补贴和奖金来发展电影，但资金却始终少得可怜。随着东欧国家努力挽救挫伤的经济和高速飙升的通货膨胀，艺术电影再也不能指望太多的帮助。电影制作者别无选择，只能求助国际电影市场。一位波兰导演宣称："我们希望为巴黎、纽约和东京的观众拍电影，我们不能只为波兰拍电影。"[1]

毫无疑问，大多数导演都希望获得基耶斯洛夫斯基的《韦罗妮克的双重生命》（La double vie de Véronique，1991）那样的成功。影片的情节涉及两个外表相同却生活在不同国家的女人，在世界各地获得了真正的观众群。该片拍摄于波兰和法国，由一个法国制作公司和Canal+提供资金。更成功的是他的"三色"（Trois couleurs）三部曲：悲惋的《蓝》（Bleu，1993）、讽刺的《白》（Blanc，1993），以及具有宗教神秘感的《红》（Rouge，1994），其结尾表现了另外两部影片的主角具有怎样的遭遇。这些影片以毫不掩饰的人道主义，以及包裹在兹比格涅夫·普赖斯纳（Zbigniew Preisner）慑人乐曲中的双重秘密和宿命巧合来吸引观众，并使得影评人相

[1] Waldemar Dziki，转引自 Andrew Nagorski, "Sleeping without the Enemy", Newsweek（19 August 1991）：56。

信，战后现代主义的传统仍然在蓬勃发展。基耶斯洛夫斯基于1996年去世，被所有人尊崇。

1991年华沙条约解除后，东欧谋求加入欧洲共同体。一些电影制作者开始接受来自欧影的资金，但大多数人要花费多年，才发现获得的只是大多数西欧同行那种处于守势、饱受困顿的位置。

苏联：最后的解冻

1964到1982年间，勃列日涅夫出任苏联的共产党总书记。勃列日涅夫政权反对改革，倾向于任用一批老干部来主政，因而呈现出一个既稳固又看似发展的形象。1970年代期间，市民们得到了电视、电冰箱和汽车。与此同时，勃列日涅夫还热衷于军事干预政策，支援安哥拉和埃塞俄比亚的动乱，甚至入侵阿富汗。

虽然消费者的舒适度有所增长，但是文化却遭遇了另一个"冰冻时期"。亚历山大·索尔仁尼琴、安德烈·萨哈罗夫以及其他持不同政见者因流放或监禁而被迫沉默。《被遗忘的祖先的阴影》和《石榴的颜色》的导演谢尔盖·帕拉杰诺夫于1977年从监狱被释放，但被禁止移民或在电影界工作。高斯影业这一监管电影的机构变成了一个庞大的官僚机构，它鼓励符合这种新的社会主义消费主义的通俗娱乐。这一策略也得到了回报，这就是获得了国际性成功的《莫斯科不相信眼泪》（*Moscow Does Not Believe in Tears*，1980），它是苏联第一部获得奥斯卡金像奖的影片。就像同一时期的好莱坞，此时苏联的大部分票房收入也是来自相当少的几部影片。

尽管勃列日涅夫时代是一个保守主义的时代，但一些反映现实的影片，还是表达了对日常生活中存在的问题特别是苏联青年问题的看法。迪娜拉·阿萨诺娃（Dinara Asanova；《被束缚的男孩》[*The Restricted Boy*，1977]）、拉娜·戈戈别里泽（Lana Gogoberidze；《个人问题采访记》[*Some Interviews on Personal Matters*，1979]），以及其他女性导演，执导了若干独特的心理探索影片。而那些与各个加盟共和国制片厂有密切关系的抒情电影或诗电影倾向，则在田吉兹·阿布拉泽（Tengiz Abuladze；如被禁映的《忏悔》[*Repentance*，1984]）的作品中延续下来。

塔尔科夫斯基和艺术伦理 此外，若干导演创作了既折射出欧洲艺术电影的影响，又具有俄罗斯传统特色的独异而自觉的艺术作品。在场面浩大的《西伯利亚之歌》（*Siberiade*，1979；被禁）中，导演安德烈·米哈尔科夫-孔恰洛夫斯基提供了一部个人化的史诗，而在《爱情的奴隶》（1976）和《未完成的机械钢琴曲》（*Unfinished Piece for Mechanical Piano*，1977）中，他的弟弟尼基塔·米哈尔科夫尝试了费里尼和其他欧洲导演的那种自反性手法。拉里莎·舍皮特科的影片，以陀思妥耶夫斯基和当代反斯大林主义文学为精神脉络，强调影片中的个人意识和道德抉择。她的二战片《升华》（*The Ascent*，1977）呈现了两个被德军逮捕的游击队战士，被迫在合作和处决之间抉择。知识分子索特尼科夫，已经在此前的冲突中克服了对死亡的恐惧，在受尽凌辱之后，他以一种类似于基督受难的平静安详接受了死亡（图25.38）。

在这种与大众电影类型和宣传片相对的艺术电影的倡导者中，安德烈·塔尔科夫斯基仍是最引人注目的一位。他的《飞向太空》（1972）一定程度缓解了因《安德烈·卢布廖夫》（1966；参见本书第20章"苏联与东欧的新电影"一节）一片所引起的诽谤事件。然而，像梦一样暧昧朦胧的《镜子》（1975）再一次确立了他逆主流电影而动的神秘创

图25.38 在《升华》中,索特尼科夫为了救被德军逮捕的其他俄罗斯人,像耶稣一样牺牲自己。

作风貌。

被看做"反动分子"的塔尔科夫斯基,坚持认为家庭、诗歌和宗教是社会生活的主要动力。他宣称反对带有政治意图的电影,极力提倡一种直接、动人的印象的电影——这种主张使他更为接近德国的感性主义导演。但是他的满溢着阴郁气氛的影片,比赫尔佐格与文德斯的影片更加沉重,试图吸引观众更深的投入。《潜行者》(Stalker,1979)呈现了一次寓言性的探险:穿过破败狼藉的后工业景象,进入一个人类生活能够被根本改变的"区域"。《潜行者》以阴郁的蓝色为基调,运用催眠般的、缓慢得让人心焦的摄影机运动,营造出导演所谓的在镜头之间穿行的"时间的压力"[1](彩图25.28)。

塔尔科夫斯基前往意大利制作了《乡愁》(Nostalghia,1983),这部影片格调忧郁,实际上是对回忆与流放的非叙事性沉思(彩图25.29)。他决定不再返回苏联。他执导了几部舞台剧,之后又在瑞典完成了伯格曼式的影片《牺牲》(Sacrifice,1986)。这部影片获得了戛纳电影节评审团特别奖。到1986年去世之时,塔尔科夫斯基已经成为电影艺术良知的一个象征。他在国外的声望使其作品免遭封杀,虽然在苏联不能上映,但却成为畅销的出口产品。塔尔科夫斯基影响了1970年代和1980年代欧洲电影的画意主义倾向,他在苏联的同侪也从他对官方政策的反抗中获得鼓励。作为以欧洲为样板的具有自觉意识的作者导演,塔尔科夫斯基期望艺术成为一种道德追求:"杰出的作品产生于艺术家努力地表达他的道德理想。"[2]

在塔尔科夫斯基保持缄默并流亡国外期间,苏联电影也经历着变化。罗兰·贝科夫(Rolan Bykov)的《稻草人》(Scarecrow,1983)表现了一名被同学看不起的乡村女孩,平静地颂扬了本土传统和历史记忆,贬斥新消费主义俄罗斯的冷酷自私(图25.39)。阿列克谢·格尔曼(Aleksei German)的《我的朋友伊万·拉普申》(My Friend Ivan Lapshin,1983,1985年解禁)折中地把新闻影片与抽象化的搬演片段混合起来,以批评斯大林主义者对政治犯的界定。在叶列姆·克利莫夫(Elem Klimov)的《自己去看》(Come and See,1985)中,对德军占领白俄罗斯做了痛楚的描绘,使二战片展现出一种新的残酷特性(图25.40)。《自己去看》以克利莫夫已故的妻子拉里莎·舍皮特科的一个想法为基础,把那位单纯的年轻男主角呈现得不像社会主义现实主义的理想人物那么完美。在同一时期,帕拉杰诺夫也重返电影制作。《苏拉姆城堡的传说》(The Legend of Suram Fortress,1984)以其风格化的简

[1] Andrei Tarkovsky, *Sculpting in Time: Reflections on the Cinema*, trans. Kitty Hunter-Blair (London: Faber, 1989), p.117.

[2] Andrei Tarkovsky, *Sculpting in Time: Reflections on the Cinema*, trans. Kitty Hunter-Blair (London: Faber, 1989), p.27.

图25.39 （左）《稻草人》中冷酷、西化的苏联青少年。

图25.40 （右）《自己去看》中，直面摄影机的诉说强化了野蛮行为。少年英雄回到村庄，人们告诉他，他的家人已被屠杀。

约和和生气勃勃的质地，令人想起《石榴的颜色》（彩图25.30）。即使是用16毫米和超8毫米拍摄的"平行电影"，也开始在学生公寓和艺术家的地下室伺机而动（参见本书第24章"从结构主义到多元主义的先锋派电影"一节）。

在勃列日涅夫政权的背后，是苏联已经停滞的事实。工农业生产已经衰落，人民的健康与生活水平也严重下降。腐败、低效无能和过度膨胀的军事开支耗尽了国力资源。勃列日涅夫及其两个年迈的继任总书记，都无法应对这一严峻的挑战。年纪较轻的政治家米哈伊尔·戈尔巴乔夫于1985年接任总书记之后，公开承认苏联的经济已经濒临崩溃。他宣布苏联将不再资助东欧卫星国，这将导致东欧共产党政权的相继垮台。戈尔巴乔夫还呼吁实施开放的政策，亦即将启动对已经拖了很久的苏联制度的重建。又一个"解冻"时期已经开始。

电影中的公开化和改革　一开始，戈尔巴乔夫试图通过政党命令的权力链条推动他的改革。但到了1987年，他开始要求根本性的改革。公开化意味着必须直面过去的错误。于是，斯大林的强权统治遭到猛烈的批判，公民被鼓励讨论经济上的失败、犯罪和毒品滥用的上升，以及苏联体制使人们变得冷酷和自私的看法。

公开化赋予电影制作者前所未有的自由。斯大林的政策在一部苏联式西部片《1953年，寒冷的夏天》（*The Cold Summer of 1953*，1987）里受到攻击批判。该片展现了一伙获释出狱的政治犯在一个小村庄里实施恐怖威胁。瓦列里·奥戈罗德尼科夫（Valeri Ogorodnikov）的《普里什温的纸眼睛》（*Prishvin's Paper Eyes*，1989）描绘苏联电视的早期阶段，大肆抨击宣传影片，其中有一个非常精彩的段落，把新闻影片和爱森斯坦《战舰波将金号》中敖德萨阶梯大屠杀的镜头融合在一起，以此暗示斯大林正在一个阳台上挑选着他的牺牲品。

年轻人影片则关注学生的叛逆行为，而且常常混杂以摇滚乐和一个后朋克式的混乱状态（例如谢尔盖·索洛维约夫[Sergei Solovyov]的《阿萨》[*Assa*，1988]）。"黑电影"（Chernukha）则置观众于日常生活和阴险政治的黑暗堕落之中。讽刺性影片对党的传统和当下时尚极尽嘲讽。甚至大众娱乐影片也充分利用这种新的姿态，比如赢得巨大成功的黑帮片《罪恶之王》（*King of Crime*，1988），描绘了克格勃、当局和罪犯们合伙愚弄民众的劣行。在国际上，最能体现公开化的标志性电影是瓦西里·皮楚尔（Vasili Pichul）的《小薇拉》（*Little Vera*，1988）。薇拉愤世嫉俗地反道德，随意乱交，彻底戳穿了高洁的女主角为了集体而勇于自我牺牲的神话。

若不是改革带动了电影工业的放开，上述大部分电影都是不可能制作的。1986年5月，在苏联电影制作者代表大会上，《自己去看》的导演也是戈尔巴乔夫朋友的叶列姆·克利莫夫被选举为协会主席。这次大会也决定开始着手整顿高斯影业。在这种新政策之下，高斯影业主要承担资金运转和设施服务的角色。电影制作主要由东欧模式的自由创意制作小组承担。此外，电影审查制度也明显放开。

克利莫夫的一个重大改革措施，是成立了一个"仲裁委员会"（Conflict Commission），专门审议并发行被禁影片。此后不久，一些重要作品，如表达人道关怀的战争片《我的朋友伊万·拉普申》和《女政委》（1967），以及超现实风格的乌克兰讽刺影片《忏悔》（1984），都得以重见天日。塔尔科夫斯基去世之后，也在祖国获得了全面回顾展的荣誉。

公开化和改革也给各加盟共和国带来更大的自主权。在哈萨克斯坦，一些"半朋克"风格的导演拍摄了诸如《针》（The Needle, 1988，拉希德·努格马诺夫[Rashid Nugmanov]）这样的影片。该片讲述了一个关于毒品的故事，明显受到好莱坞情节剧、法斯宾德，以及文德斯的公路传奇片的影响。格鲁吉亚导演亚历山大·列赫维阿什维利（Aleqsandre Rekhviashvili）拍摄了《按部就班》（The Step, 1986），该片结构大胆奇特，内容荒诞讽刺，讲述了苏联生活中毫无意义的陈规。帕拉杰诺夫在1990年去世之前，执导了从文学作品改编的影片《吟游诗人》（Ashik Kerib, 1989），把格鲁吉亚的传说和民风习俗都进行了仪式化的处理。

当国际电影界对"苏联新电影"（New Soviet Cinema）的兴趣不断增长之时，戈尔巴乔夫自上而下的共产主义改革企图却被证明难以实施。他加大力度，想更迅速地转向个人主动性与市场经济体制。到1989年，政府要求各个电影制片厂必须自负盈亏，而且还鼓励电影制作者组建私营公司。此前只有高斯影业拥有电影发行权，而现在独立制片公司也可以发行自己的电影。

但国家拨款的下降来得不是时候，因为技术设备已经严重破损。39家苏联电影制片厂都亟待翻新，而只有一家制片厂拥有杜比音响，而这是西方市场的必配设备，苏联电影胶片的质量也仍然是全世界最糟糕的。

布尔什维克电影和市场　自由市场状况极为混乱无序，也没有法规来规范制约电影活动。盗版录像带也非常兴盛。地下公司则制作色情片，常常是为了获得黑市资金。在"公开化"之前，苏联每年平均的电影制作量是150部长片；1991年，有400部长片被制作出来。而一年之后，已经少于100部。

正如在印度以及其他电影制作难以预知的国家一样，苏联也只有极少的完成片进入院线。上座率已经下降到影院容量的十分之一左右。卢布的贬值导致制作成本增加十倍，顶级导演也无法让他们的影片得到发行。好莱坞大公司一直拒绝发行新片，直到苏联采取反盗版措施，因而一些老旧或廉价的好莱坞影片主宰了苏联电影市场，俘获了70%的苏联观众。

然而，苏联电影的最后几年仍然具有一定的声誉。电影制作者与作家、作曲家等一道，成为一种充满活力、兼收并蓄的文化的代表。1960年代以来，就有很多苏联电影在西方受到赞赏。苏联与法国联合制作的《出租车布鲁斯》（Taxi Blues, 1990，帕维尔·龙金[Pavel Lungin]）描绘了腐败堕落的都市以及都市中道德感丧失，没有人生方向的人物（彩图25.31）。维塔利·康涅夫斯基（Vitali

Kanevsky)的《死亡与复活》(*Don't Move, Die and Rise Again!*, 1990)是一部"黑电影",它通过第二次世界大战期间一个村庄里小孩子堕落沉沦的故事,展示了野蛮且弥漫恶意的当代苏联生活(图25.41)。乌克兰与加拿大联合制作的《天鹅湖禁区》(*Swan Lake: The Zone*, 1990),由资深导演尤里·伊利延科根据帕拉杰诺夫创作的故事改编并执导,以布列松式的简朴风格营构了一个政治寓言:一名越狱的囚犯,躲藏在一个巨大而空洞的斧头-镰刀的标志下。这个隐隐约约、锈蚀的徽章无疑有着沉重的象征意义,同电影丰富的声音质地以及对逃犯狭窄潮湿的藏身处的刻意渲染之间达到一种平衡。

苏联体系的结束　1991年8月,一场反对戈尔巴乔夫的流产政变导致苏联共产党解体。鲍里斯·叶利钦登上领导位置,独联体(CIS)取代了苏联。现在,俄罗斯、乌克兰、亚美尼亚以及其他前苏联加盟共和国都作为独立国家而存在。自第二次世界大战结束以来统领世界政治战略的冷战结束了。

独联体国家的电影制作者同他们的东欧同行一样,渴望与西方合作拍片。然而,戈尔巴乔夫所设想的"共同的欧洲家园"——一个从大西洋延伸到乌拉尔山脉的巨大市场——却并没有形成。独联体国家的经济已经崩溃,生活水平急剧下降,而且还面临着犯罪和吸毒之类的现代问题。欧洲共同体不愿意帮助或接纳独联体国家。

共产主义作为一种政治意识形态在这些地方可能已遭受挫败,但背景过硬的党的官员在私有化的狂潮中变得很富有。在俄罗斯,有组织犯罪已经渗入政府和重要行业。叶利钦在面临腐败的指控下,于2000年成功地把权力移交给了前克格勃特工弗拉基米尔·普京,普金继续对分裂地区车臣发动惩罚

图25.41　《死亡与复活》中的苏联生活景象:破败的建筑和遍地的泥泞。

性的战争。俄罗斯拖欠债务,其经济跌跌撞撞,危机不断,在1998年陷于崩溃,仅在2000年稍微恢复。建筑物和街道都破旧不堪,人口——处于世界上最不健康的状态——也在快速萎缩。鉴于这一切,外国投资者一直驻足观望。

独联体电影业的情形与繁荣-萧条的经济周期同步。英国、法国和意大利电影公司开始在独联体地区制作由西方大明星主演的"国际性"电影。莫斯科电影制片厂、列宁格勒电影制片厂和其他制片厂成为潜逃制作的服务设施。因为这些制片厂吸入现金,政府反对将其私有化,但促进了对电影投资的税收优惠。牛仔资本主义当权。1990年代中期,弗拉基米尔·古辛斯基的"桥媒体集团"(Media-Most)成为占主导地位的私人力量,他投资了几部影片,并试图接管国家保护的莫斯科电影制片厂,但却没有成功。几年后,古辛斯基躲到西班牙,抗拒被引渡回俄罗斯来面对欺诈指控。

尽管面对大量的视频盗版,好莱坞制片厂仍然谨慎地将电影发送进来,但俄罗斯却难以构成一个重要的市场。1999年,尽管好莱坞电影已经主宰了俄罗斯院线,但在票房上的收入却不足900万美元。

每年制作的20到40部俄罗斯电影大多只能在国家资助的本土电影节上放映。一些俄罗斯电影赢得海外的关注,有几部影片被提名奥斯卡奖,其中,尼基塔·米哈尔科夫的《烈日灼人》(1994)赢得了奥斯卡奖。阿列克谢·格尔曼的《赫鲁斯塔廖夫,开车》(Khrustalyov, My Car!, 1998)回到1953年,讲述一个医生在斯大林去世后立刻被捕,这源于克里姆林宫领导人们的妄想症。随着摄影机在拥挤的客厅和厨房中艰难穿行,该片呈现出一个臃肿和衰败的社会的滑稽景象。

索科洛夫和塔尔科夫斯基传统 亚历山大·索科洛夫(Alexander Sokurov)在俄罗斯以外的地区引起强烈关注之前已经制作了二十多年的电影。他的第一部电影《人类孤独的声音》(The Lonely Voice of Man, 1978;到1987年才被解禁),其省略性的叙事和灵巧的蒙太奇令人回想起1920年代的先锋派电影,但它同时也具有一种令人不安的梦幻般的品质,而这将是他大部分作品的典型特点。索科洛夫最初以对文学作品的改编而知名,但公开化政策实施之后,他通常借助国外投资,从而得以发展自己表现主义的一面。《第二层地狱》(The Second Circle, 1990)是一次彻底的黑白片演练,对一种原始仪式进行了细致入微的表现:在92分钟的时间里,一个儿子准备安葬父亲的尸体。《呢喃语页》(Whispering Pages, 1992)让一个明显神魂颠倒的男主角沿着阴暗的运河漂流,并穿过洞穴式的隧道,对果戈理和陀思妥耶夫斯基展开沉思。我们通过飘移的雾霭看到隐隐约约的动作;偶尔,白桦树在场景中叠印闪现。

索科洛夫获得广泛认可的表现主义作品是《母与子》(Mother and Son, 1997)。该片是《第二层地狱》的姊妹篇,表现一个年轻人去看望他生病的母亲。他把她从农舍中带到屋外,为她阅读。他把她再背回屋内。他走出屋子,步入一个巨大的、幻影般的风景中。回屋后他发现她已经死去,他让自己的脸贴到她的手上。《母与子》全片几乎没有对白,通过情境的简洁性,以及索科洛夫对变形镜头和滤光镜的大胆使用,营造出一种令人刺痛的失落感。他透过绘有条纹的玻璃拍摄风景,这种"特效"创造出一种介于现实和抽象的神秘领域(彩图25.32)。

在对某种悲哀的灵性的探索中,索科洛夫具有塔尔科夫斯基一样坚定不移的严肃性。然而,他坚持认为,塔尔科夫斯基对他这一代人的影响并非完全有益:"(今天)一个导演并不认为自己是一个可以拍摄剧情片、喜剧片、惊悚片等的职业人士……这叫塔尔科夫斯基综合征——就是成为一位伟大的哲学家,拍摄无人观看的影片。"[1]索科洛夫也许认为他后来的那些涉及重要历史人物(《摩罗神》[Moloch, 1999]中的希特勒、《遗忘列宁》[Taurus, 2001]中的列宁)的标志性剧情片,将会获得更广泛的受众,但真正的平民主义者却是阿列克谢·巴拉巴诺夫(Aleksey Balabanov)。他那部粗粝的动作片《兄弟》(Brother, 1997)讲述了一个从车臣返回的士兵成为雇佣杀手的故事。该片成为苏联解体后最为流行的俄罗斯电影。巴拉巴诺夫以真正的好莱坞方式制作了续集《兄弟2》(Brother II, 2000)。

随着美国电影市场在1970年代的扩张,好莱坞的欧洲竞争对手们也被迫依赖出口市场和跨国投资。在战后的数十年里,欧洲电影制作者依靠受政

[1] 引自George Faraday, *Revolt of the Filmmakers: The Struggle for Artistic Autonomy and the Fall of the Soviet Film Industry* (University Park: Pennsylvania State University, 2000), p. 165。

府监管的合作制片，但在1970年代和1980年代，合作制片也得到了欧盟和传媒帝国的资助。苏联和中欧的导演，比如塔尔科夫斯基、基耶斯洛夫斯基和塔尔，也都从这些举措中受益。从更广泛的角度上看，欧洲电影制作正在左右为难，一方面，各个国家要求反映自身独特性的电影，另一方面，为了对抗好莱坞，又不得不趋向欧盟的一致性。

欧洲同一性的强化和苏东剧变加速了向更少政治主张且更易接受的电影——泛欧电影——的转变。一些电影制作者，比如德国的冯·特罗塔、西班牙的阿尔莫多瓦和法国的热内，都在试图利用流行电影类型及此前所开创的艺术电影惯例的各种变体来吸引观众。然而，另外一些导演，从罗奇和皮亚拉到杜拉斯和索科洛夫，仍然致力于创作更具难度的影片，要么呈现出令人不安的现实主义，要么进行形式实验。通过维持作者电影和流行电影之间的差异，他们使从东欧到西欧的许多欧洲作品出现在电影节的展映场上。

笔记与问题

德国新电影

法国印象派电影或意大利新现实主义电影能够被当成一个在形式、风格和主题上共享广泛假设的电影制作者群体来加以讨论。然而，1960年代初期之后，出现于西方和东方的新电影大多不是明确的风格运动。在这一时代，新电影常常由碰巧拍摄了赢得国际认可的影片的年轻电影制作者构成。

德国新电影提供了一个这样的例子。大部分史学家都认为德国新电影是从德国青年电影中发展出来的（参见本书第20章"德国青年电影"一节）。它包括几个不同的潮流：我们讨论过政治批判潮流（参见本书第23章"西方的政治电影"一节）、感性主义潮流（参见本章"吸引人的影像"一节），以及女导演和同性恋导演的多样作品（参见本书第24章"结构电影的反响和变化"一节）。到了1980年代末，德国新电影成为一个指称1960年代以来西德所有独立制作的广义术语，许多历史学家认为它一直持续到了1990年代。

这一术语本身也扮演了一个具体的历史角色。1970年代，国际电影文化将那些年轻的电影制作者当成"德国新电影"的代表，虽然他们在自己的祖国尚未获得认可。纽约电影节、戛纳电影节、现代艺术博物馆以及其他机构协助确立了这股新潮流在国际艺术电影中的意义。当法斯宾德、赫尔佐格和文德斯这样的导演在德国以外获得认可之后，他们在德国国内的声誉也逐渐上升。与国家对电影制作的支持相伴随的，是诸如歌德学院之类的文化机构所实行的某些举措，这些机构通过巡回放映以及资助电影制作者进行作品巡展，在其他国家提升了这种基于导演的作者电影的声誉。

对某些历史学家来说，随着1960年代和1970年代的电影被纳入欧洲艺术电影之中，其激进的锋芒已经钝化。到1979年，当施隆多夫的《铁皮鼓》、法斯宾德的《玛丽亚·布劳恩的婚姻》、赫尔佐格的《诺斯费拉图》和冯·特罗塔的《姐妹，或者幸福的平衡》赢得国际赞誉，其同化的过程也变得明显起来。1980年代期间，新导演——特别是女性导演——接受了来自政府和电视台的投资，他们中的一些人也获得了国际认可。一旦具有那样的位置，"新"民族电影就可以被国家开发和利用，作为文化声誉的标志物。

对于德国新电影如何被看成电影史上的一个独特潮流的深入讨论,可参见埃里克·伦奇勒(Eric Rentschler)的《在时间过程中的西德电影》(*West German Film in the Course of Time*, Bedford Hills, NY:Redgrave, 1984)和托马斯·埃尔萨瑟尔(Thomas Elsaesser)的《德国新电影:一种历史》(*New German Cinema:A History*, New Brunswick, NJ:Rutgers University Press, 1989)。

延伸阅读

Austin, Guy. *Contemporary French Cinema: An Introduction*. Manchester:Manchester University Press, 1996.

Corrigan, Timothy. *New German Film: The Displaced Image*. Austin:University of Texas Press, 1983.

———. *The Films of Werner Herzog: Between Mirage and History*. New York:Methuen, 1986.

Dale, Martin. *The Movie Game: The Film Business in Britain, Europe and America*. London:Cassell, 1997.

Dibie, Jean Noël. *Les mecanismes de financement du cinéma et de l'audiovisual en Europe*. Paris:Dixit, 1992.

Elsaesser, Thomas. *Fassbinder's Germany:History, Identity, Subject*. Amsterdam:Amsterdam University Press, 1996.

Finney, Angus. *The State of European Cinema: A New Dose of Reality*. London:Cassell, 1996.

Forbes, Gill. *The Cinema in France after the New Wave*. London:Macmillan, 1992.

Goulding, Daniel J. *Post New Wave Cinema in the Soviet Union and Eastern Europe*. Bloomington:Indiana University Press, 1989.

Hjort, Mette, and Ib Bondebjerg. *The Danish Directors: Dialogues on a Contemporary National Cinema*. Bristol, England:Intellect, 2001.

Horton, Andrew, ed. *The Last Modernist: The Films of Theo Angelopoulos*. Westport, CT:Praeger, 1997.

Horton, Andrew, and Michael Brashinsky. *The Zero Hour: Glasnost and Soviet Cinema in Transition*. Princeton, NJ:Princeton University Press, 1992.

Kolker, Robert Phillip, and Peter Beicker. *The Films of Wim Wenders:Cinema as Vision and Desire*. Cambridge:Cambridge University Press, 1993.

Kotkin, Stephen. *Armageddon Averted:The Soviet Collapse*, 1970—2000. (New York:Oxford UniversityPress, 2001).

Magny, Joël. *Maurice Pialat*. Paris:Cahiers du Cinéma, 1992.

Menashe, Louis. "Moscow Believes in Tears:The Problems (and Promise?) of Russian Cinema in the TransitionPeriod". *Cineaste* 26, no. 3 (summer 2001):10—17.

Portuges, Catherine. *Screen Memories:The Hungarian Cinema of Marta Meszaros*. Bloomington:Indiana University Press, 1993.

Prédal, Réné. *Le Cinéma français contemporain*. Paris:Cerf, 1984.

Silberman, Marc. "Women Filmmakers in West Germany:A Catalogue". *Camera Obscura* no. 6 (fall 1980):123—151; no. 11 (fall 1983):133—145.

Smith, Paul Julian. Desire Unlimited:*The Cinema of Pedro Almodóvar*. London:British Film Institute, 2000.

第26章
超越工业化的西方：1970年代以来的拉美、亚太地区、中东和非洲

自电影发明伊始，欧洲和美国就靠它们的影响力而不是纯粹的数量主宰了世界电影市场。1960年代，当工业化西方的观影人次逐渐下滑，其他大多数地区的观众数量却在增长，主要原因在于从乡村向城市的持续移民。为了满足日渐增长的城市观众，很多国家都扩大了电影制作。1950年，全世界每年发行大约2000部长片，但到1980年，仅仅亚洲就制作了这么多影片。不用说，这些影片中的大部分在西方都见不到。更大一些的民族电影产业，如印度、日本和中华人民共和国，目标都是为了满足国内观众的喜好。此外，一些地区的电影，如印度电影和香港电影，也能够跨越边界，成为强大的区域性势力。

1970年代初，日本是世界上最为多产的电影制作国，但在1975年，印度却以450部影片超过日本（到了1990年代初，其产量达到惊人的每年900部）。浪漫而多彩的印度电影总是饰以活泼欢快的音乐，在发展中国家的世界里赢得了巨大观众群。韩国、巴基斯坦和菲律宾的电影制作业也有所扩大。到1975年，印度和日本以外的亚洲国家和地区生产了世界所有长片产量的四分之一。

大多数其他国家都无法与这种制作规模相比，但所有国家都会迎合本土观众，而且几乎所有国家都试图把自己的电影送往国

外。在拉美和非洲，政府的支持和该地区的政治一样变化无常。澳大利亚和新西兰则更加稳定，它们的电影制作者得益于政府的支持和好莱坞对他们的兴趣。一些中东国家虽因政治和宗教而被孤立，但还是可以维持一个行业和一些地区性的出口。对所有这些国家来说，迅速发展的电影节也为优质电影提供了一些发行机会。其中一些国家和地区——特别是澳大利亚、中国大陆、台湾、伊朗及韩国——在1970年之后的不同时间里相继享誉世界。

从第三世界到发展中国家

日本、澳大利亚、新西兰是太平洋地区成熟的经济体和社会民主政体，它们并没有面临亚洲邻居或非洲和拉美的问题。随着在这些更贫穷国家进行激进变革的希望渐趋黯淡，第三世界作为一种独特政治力量的信念似乎已经不太合理。然而，经济学家开始将这些地区描述为"发展中的世界"，并指出，人的寿命和识字率已经有所增加，从业人员的收入也在增长，农业实践中的"绿色革命"已经提高了粮食生产率。一些经济体开始茁壮成长。例如，韩国、香港、新加坡和台湾，都成为充满活力的制造业和投资中心。

然而，总体而言，发展中国家的前景比1975年之前的时期更加严峻。许多国家都由军事集团或具有超凡魅力的独裁者统治。贫富之间的差距灾难性地扩展：到1989年，世界人口顶端的五分之一比底层的五分之一要富裕六十倍。机械化耕作导致农村失业人口增加，一些家庭被迫迁移到城市地区。发展中国家有15个世界上最大的城市，通常被棚户区和寮屋营地环绕。

大多数国家无法找到新的产品替代它们在殖民时期所依赖的出口商品，它们所欠西方的债务急剧上升。同时，受到1973年和1979年石油危机冲击的工业化国家，开始削减对外援助。1980年代初期一次全球性的经济衰退只是加剧了发展中国家的经济困境。当国际货币基金组织（International Monetary Fund，IMF）对债务国实行紧缩措施，巴西、突尼斯、阿尔及利亚和委内瑞拉爆发了更大的骚乱。

欠发达国家也被战争——与邻国的冲突，如在中东和东南亚；或内战，如拉美发生的游击战和非洲发生的种族及宗教冲突——撕裂。疾病开始蔓延。1988年，在扎伊尔，十三个人中就有一个携带HIV。也许最令人担忧的是，人口的扩张是不加节制的。1977年，世界人口的四分之三生活在发展中国家。基于同样的增长率，预计到2026年，这些国家几乎将拥有全球人口的90%。

尽管有着如此巨大的社会问题，发展中国家在世界影坛中仍继续扮演着重要角色。观众群仍然巨大——非洲每年有2亿人次的观众，拉丁美洲接近8亿，印度则有几十亿。在1980年代末，发展中国家大约制作了全球制作的4000部左右长片的一半。即使是好莱坞电影控制了票房收入的最大份额，电影在整个非工业化西方世界仍然是民族文化的一个重要方面。在亚洲、拉丁美洲和非洲，电影制作者表达着有关民族历史、社会生活和个人行为的本土观念。电影也展示着某种区域性、跨民族的身份感，如某些导演试图表达泛非洲主题。此外，来自发展中国家的一些影片也引起了工业化国家的重视，后者既为流行娱乐留出了空间，也为来自前殖民地的非凡作品留出了空间。

跟欧洲一样，发展中国家的政府发现，如果它们想要一种民族电影，它们必须给予经济支持。大多数新电影都是国家资助的结果。电影制作者也与

周边国家或欧洲公司合作拍片——那些国家常常是过去的殖民宗主国。尤占·帕尔西（Euzhan Palcy）的《小约瑟的故事》（*Rue cases nègres*，安的列斯群岛，1983）由法国公司提供资金，日本公司则热切地投资其前殖民地台湾地区和韩国的民族电影。

发展中国家兴起的新电影，实际上并没有无声电影运动或意大利新现实主义所具有的统一风格或主题。阿根廷新电影、印度平行电影（Parallel Cinema）、香港新浪潮和中国第五代——每一面大旗下通常都聚集着一些迥然不同的导演。

尽管如此，仍然存在某些反复出现的元素。由于发展中国家存在的一些问题，新电影经常会提出政治批评。革命电影的传统在关于独裁者对权力的滥用、家庭的困境、种族冲突和其他敏感问题的电影中继续存在。人权中更为重要的领域之一事关妇女，她们在发展中国家长期遭受压迫。联合国把1975年到1985年指定为国际性的"女人的十年"，这有助于一些群体提出日托、流产、强奸及其他相关的议题。在同一时期，女性电影制作者开始进入制作行业，通常聚焦于女性所关注的问题。

即使导演们选取了政治题材或主题，大多都延续着1970年代初期远离激进实验的电影运动。来自发展中国家的政治批判电影常常依赖于古典叙事或艺术电影现代主义（尤其客观现实主义、主观现实主义和作者评论的相互作用）的惯例。这些策略使得电影制作者获得了更广泛的观众。他们摒弃了极端的政治现代主义，从而获得了通向第一世界电影节和发行商的某些渠道。

深度解析　拉丁美洲文学与电影

在1960年代，拉美的文学创作在全世界声望卓著。墨西哥的卡洛斯·富恩特斯（Carlos Fuentes；《阿尔特米奥·克罗斯之死》[1962]）、阿根廷的胡里奥·科塔萨尔（Julio Cortazar；《跳房子》[1963]）、秘鲁的马里奥·巴尔加斯·略萨（Mario Vargas Llosa；《绿房子》[1966]）、哥伦比亚的加布里埃尔·加西亚·马尔克斯（Gabriel Garda Marquez；《百年孤独》[1967]）都被认定为文学大师，他们的作品融合了欧洲的影响和土著文化资源。

这些作家以魔幻现实主义（lo real maravilloso）风格工作，在社会现实主义中融入取自大众文化的神话、幻想和传说。片断的民间故事情节也许突然会变成象征性的迷宫，充满了如欧洲超现实主义般令人不安的图像。但是，超现实主义寻求个人心灵的解放，魔幻现实主义的奇幻图像力求反映殖民地人民的集体想象，对他们来说，日常现实离超自然只有一步之遥。

拉美的电影已经受到文学中这种脉络的影响，比如巴西电影从战前时期的热带主义（参见本书第20章"巴西：新电影"一节）中吸取灵感。电影制作者在1980年代开始把魔幻现实主义推进到更远。通常，这涉及文学作品的改编，如由六个部分的系列片《困难的爱》（*Difficult Loves*，1988）；其中每一部影片都根据加西亚·马尔克斯的小说改编，并由不同国家的重要导演执导。其他导演则选择了现实主义与幻想更具原创性的糅合，比如埃利塞奥·苏维拉（Eliseo Subiela）执导的博尔赫斯式的《征服天堂》（*La conquista del paraíso*，阿根廷，1981）和《面向东南方的男人》（*Hombre mirando al sudeste*，1986）。

魔幻主义的一个重要例证是鲁伊·格拉的《伊兰迪拉》（*Eréndira*，墨西哥，1982），编剧也是加西

亚·马尔克斯。美丽的伊兰迪拉经历了一系列怪诞的冒险，大多涉及她那蛇发女怪式的祖母让她卖淫挣钱的事。她们穿越暧昧的现代拉丁美洲，那里充满走私者、腐败的警察和犬儒的政客。她们的家是一个装着雕像、一艘大船、一个具有隐蔽走廊的迷宫的巨大马戏团帐篷。电影从对伊兰迪拉被剥削的残酷描绘，跳到了抒情的幻想：传单变成鸟，蓝色的鱼游过天空，一个政治集会变成一个童话般的奇观（图26.1）。

电影和小说之间的动态关系也体现在拉美作家对流行电影经验的吸收之中。加布里埃尔·卡布雷拉·因方特（Gabriel Cabrera Infante）的小说试图捕捉电影中喧嚣的粗俗性。曼努埃尔·普伊格（Manuel Puig）的小说《蜘蛛女之吻》(1976) 从好莱坞B级片中吸取了情节；当这部小说在1984年被拍

图26.1　参议员奥尼西莫的竞选活动被一艘广告牌上的船所装饰，它神秘地喷吐出烟雾（《伊兰迪拉》）。

摄成电影，这一挪用的过程则兜了个圈子。拉美电影在世界电影市场中赢得一席之地，部分原因是其与一种著名文学潮流的紧密联系。

拉丁美洲：平易近人与衰退不振

在1970年代，军人政府掌管了南美洲和中美洲的很多国家。巴西、玻利维亚、乌拉圭、智利和阿根廷都落入了军事独裁统治之手。1978年后，多元化的民主重新回到大多数拉美国家，但新政府面临着巨大的通货膨胀率，逐渐下降的生产率以及巨额的外债。国际货币基金组织针对墨西哥、巴西和阿根廷强制实行紧缩措施。在1990年代上半叶，通货膨胀率下降至较合理的水平，电影制作也有了一定程度的恢复。

拉丁美洲的银幕从第一次世界大战以来一直被好莱坞电影占据。该地区的电影产量在1965至1975年间显著增长，但由于大多数右翼政府很少采取措施制约美国进口片，在接下来的十年里，其制作能力逐步下降。不过，本地产业偶尔也会得到加强，一些电影制作者在国际艺术院线中找到了位置。此外，在1990年代，在更突出的拉美市场中，多厅影院的建设也导致了影院上座率的上升，虽然在某些情况下，进口片还是比本土电影更具吸引力。

巴西

到1973年，游击队显然失去了与巴西军政府斗争的机会。一年后，埃内斯托·盖泽尔（Ernesto Geisel）将军担任总统，并承诺更大程度的开放。在1975年，巴西影业公司（Embrafilme）——原本是一个国家发行机构——通过重组，创建为一个巴西电影的垂直整合垄断公司。政府还增加了放映配额，从而削减了进口影片的数量，激发了对国产电影的需求。

巴西影业公司既同独立制片商合作，也试图同电视台和外国合作拍片。巴西影业公司的努力不仅有助于上座率加倍增长，还使电影制作提高到了每年60部至80部的水平。在向着民主宪政的转型过程中，该机构的权力日益增加。巴西影业公司甚至能够支持饱受争议的电影《街童》（*Pixote: A Lei do Mais Fraco*，1980），该片对巴西城市生活进行了准确的描绘。

巴西新电影（参见本书第20章"巴西：新电影"一节）的老将们在巴西电影文化中重新占据了重要位置。巴西影业公司由两名新电影导演罗伯托·法里亚斯（Roberto Farias）和卡洛斯·迭格斯担任领导。像其他地方的同侪们一样，巴西的导演也以更易理解的策略的名义放弃了政治战斗性和形式上的实验。许多来自巴西和这块大陆其他地方的导演，都将他们的作品与拉美文学的"魔幻现实主义"联系到一起（参见"深度解析"）。

其他导演则适应了国际市场。卡洛斯·迭格斯的《再见巴西》（*Bye Bye Brazil*，1980），号称"献给21世纪的巴西人"，讲的是一个巡回杂耍剧团在一个充满迪斯科舞厅、妓院、新兴城市和电视天线的国度巡回演出的故事。该片充满喧嚣而又多愁善感，令人想起费德里科·费里尼的早期作品（图26.2）。另一部卖座的出口影片是布鲁诺·巴雷托（Bruno Barreto）的《销魂三人组》（*Dona Flor e Seus Dois Maridos*，1976），一个男人从死神那里回来以后，与他妻子的第二任丈夫分享她的床。《街童》成功之后，赫克托·巴本科（Hector Babenco）赢得了美国的支持，拍摄了《蜘蛛女之吻》（*Kiss of the Spider Woman*，1984）。同样在国际银幕上获得成功的还有女导演安娜·卡罗琳娜（Ana Carolina；《玫瑰海》[*Mar de Rosas*，1977]）、山崎（Tizuka Yamasaki；《自

图26.2 《再见巴西》中，莎乐美在仔细察看印第安人的图腾，这一图腾疑似电视机。

由之路》[*Gaijin-Os Caminhos da Liberdade*，1980]）和苏珊娜·阿马拉尔（Suzana Amaral；《星辰时刻》[*A Hora da Estrela*，1985]）。

巴西影业公司在1988年破产，并于1990年被关闭。随后的一年里仅仅发行了9部电影。在戛纳电影节上，巴本科宣布，巴西电影已死。

巴西从恶性通货膨胀中恢复所花费的时间比其他任何南美国家都长，其汇率从1994年的5154%下降到了1995年的35%。在1995年，政府试图通过为投资者提供国家补贴和税收抵免，以结束电影制作的巨大衰退。从1994年开始，多厅影院的扩散也为巴西电影带来了更大的本土观众群。到1997年，巴西声称是世界上第九大放映市场，其繁荣景象吸引了外商投资合作拍片。

当瓦尔特·萨列斯（Walter Salles）的《中央车站》（*Central do Brasil*，1998）在国际上赢得前所未有的成功，巴西电影复兴的希望也急剧提升。该片讲述了一个曾做过教师的冷漠女人，她依靠帮不识字的人写信谋生。她勉强接受了一个母亲遭遇车祸的男孩，当两人在巴西乡村漫游的过程中，她逐渐喜欢上这个小男孩（图26.3）。《中央车站》自称具有好莱坞式的制作水准，包括了丰富的音乐和美丽

图26.3 《中央车站》：两个漫游的人在乡村一个小教堂前停歇了一会儿。

的摄影，与新电影时期手持摄影的粗犷风格极为不同。它赢得了超过四十个奖项，并获得奥斯卡奖提名。索尼经典（Sony Classics）花了100万美元购买此片的美国发行权，最终，这部影片令人印象深刻地在全世界赚到了1700万美元。

年长一些的导演也利用了逐渐增加的投资。迭格斯制作了《情挑嘉年华》（*Orfeu*，1999），将故事背景设置在里约狂欢节期间，并拥有充满活力的音乐、布景、服装设计以及摄影。格拉拍摄了《迷惑》（*Estorvo*，1999），巴本科则贡献了《监狱淌血》（*Carandiru*，2002）。然而，1999年的一次经济衰退，加上对税收信用系统腐败的曝光，再一次威胁了本土制作。

阿根廷及其他地区

在阿根廷的军事独裁时期（1976—1983），成千上万的公民被逮捕并被秘密杀害。政权将国有企业私有化并削减关税，国家向美国电影敞开，同时也鼓励本土的廉价电影制作。著名的"肮脏战争"追捕艺术家，将他们杀害，或者列入黑名单，或者迫使他们流亡。判断错误的马尔维纳斯群岛（英国称福克兰群岛）争夺战加速了这个政权的倒台，并导致1984年的平民政府在选举中获胜。

随着民主的出现，审查被取消，电影制作者曼努埃尔·安廷（Manuel Antín）成为国家电影学院（INC）的主管。整个行业面对400%的通货膨胀率，但仍有几部电影引起了注意，尤其是路易斯·普恩佐（Luis Puenzo）的《官方说法》（*La Historia oficial*，1985）。这部电影是高度情感化的剧情片——一个女人发现她收养的孩子的母亲在杀人小分队手里"失踪"——采用传统的情节策略，并通过象征性事件加以强化（图26.4）。《官方说法》赢得了1986年奥斯卡最佳外语片奖。

很快，"阿根廷新电影"开始了。玛丽亚·路易莎·本贝格（María Luisa Bemberg）在《卡米拉》（*Camila*，1984）、《玛丽小姐》（*Miss Mary*，1986）和《我不想说这个》（*De eso no se habla*，1993）中探索了女性的角色问题。在国际上最受欢迎的电影，除了《官方说法》，还有费尔南多·索拉纳斯的《探戈，加代尔的放逐》（*Tangos, l'exil de Gardel*，1985）。在巴黎的一些流亡者排演了一场爱情探戈，通过舞蹈呈现一出喜剧/悲剧。该片悲喜交织，颂扬了探戈在阿根廷文化中的重要地位。索拉纳斯——战斗电影《燃火的时刻》（参见本书第23章"拉丁美洲"一

图26.4 男孩通过模仿警察小队扰乱一个生日派对，这表明军事暴政已经使得阿根廷的儿童受到严重影响（《官方说法》）。

节）的参与者——利用艺术电影的手段转向幻想，以一团欢快的、不明原因的黄色烟雾，掩盖他的流亡之旅（彩图26.1）。《探戈，加代尔的放逐》于肮脏战争爆发时在法国开始拍摄，完成于阿根廷，并成为票房大热之作。

正如南美其他地方，1990年代前半期的阿根廷电影制作也出现了危机。1995年，随着一种新的视频税金为电影制作者提供贷款，情况才有所好转。INC成为INCAA（国立电影和视听艺术学院），布宜诺斯艾利斯的一座旧电影院也被改造成为一个用三块银幕放映本土电影的场所。多厅影院的扩张吸引了更广泛的观众观看所有类型的电影，一个小小的艺术影院潮流也发展起来。一些最流行的阿根廷电影的票房收入达到了最大的好莱坞进口片同样的高度。

这些有利条件也吸引国外投资，比如阿根廷-西班牙合拍影片《探戈狂恋》（*Tango, no me dejes nunca*，1998）。经验丰富的西班牙导演卡洛斯·绍拉搬演了一个爱情故事，利用众多舞蹈段落，在一个布满各种生动鲜艳的彩色灯光的白色摄影棚里，创造出戏剧性的宽银幕影像（彩图26.2）。正当《探戈狂恋》的国际性成功（包括获得奥斯卡提名）似乎标志着阿根廷电影的复苏，国家却开始滑向另一场经济危机，INCAA被迫砍掉一半的预算。

许多其他南美国家也经历了同样的从自由市场独裁政体向不安宁和经济不稳定的民主的转型。在玻利维亚，在经历了1970年代一段压抑时期后，民粹主义的乌卡茂导演豪尔赫·圣希内斯和安东尼奥·埃吉诺（Antonio Eguino）重返电影制作。在智利，1973年的军事政变让阿连德下台，使皮诺切特执政将近二十年。他领导的政府把企业廉价卖给跨国公司，致使阿根廷成为世界上人均外债最多的国家。在皮诺切特执政时期，五十多部"智利"电影都是由拉乌尔·鲁伊斯、米格尔·里廷和其他新电影元老制作的。里廷甚至乔装打扮回国拍电影（参见在本章末"笔记与问题"）。在1990年代期间，哥伦比亚对猖狂的毒品交易的猛烈压制，导致影院上座率和本土电影制作有所削减。

墨西哥

几十年来，墨西哥政府控制着电影业（参见本书第18章"墨西哥流行电影"一节），但在1970年代和1980年代，当政治制度发生改变时，国家的态度也发生着大幅度的摆荡。1975年，自由派政府购买主要的制片厂设施，成立了几个制作公司，并接管了发行。这些措施鼓励了电影制作，并培育出一种作者电影。在1960年代末和1970年代初，有几个年轻的导演呼吁拍摄政治电影。保罗·勒迪克（Paul Leduc）重新演绎了记者约翰·里德（John Reed）的传记《里德：墨西哥起义》（*Reed, México insurgente*，1970），标志着这一群体的正式出场，该群体还包括阿图罗·利普斯坦（Arturo Ripstein；《罗马教廷

办公室》[*El santo oficio*, 1974])和海梅·温贝托·埃莫西利罗（Jaime Humberto Hermosillo；《贝雷妮丝的激情》[*La pasión según Berenice*, 1976]）。老一辈导演费利佩·卡扎尔斯（Felipe Cazals）以《卡诺阿事件》（*Canoa*, 1975）引起轰动，该片重现了1968年一个村庄里的私刑。

墨西哥并不像巴西、阿根廷和智利那样由军政府统治，但它在1970年代末确实转向了右翼。新总统采取措施，使经济私有化，并监督国家电影银行的清算、一家大型制作机构的关闭，以及私人制作的回归。国家只对极少数著名项目进行投入。电影产量急剧下降，只有少数电影类型获得成功——主要是关于蒙面摔跤手桑托的幻想电影。

墨西哥依靠石油收入，而石油价格很快暴跌，迫使政府从国外借债。这导致了恶性通货膨胀、大规模的失业和债务。电影文化也遭受了若干打击。1979年，警察袭击楚鲁巴斯科（Churubusco）制片厂，指控其工作人员管理不善，几个人被投入监狱并受到折磨。1982年，国家电影资料馆（Cineteca Nacional）发生火灾，成千上万的拷贝和文献被烧毁。

1980年代初，新总统上任后，情况稍有好转，此时墨西哥开始经济重建，其中包括对电影业的更多干预。一个用以投资优质电影制作且引进外资进行合作拍片的全国性机构也建立起来。"性感喜剧"（sexycomedia）这个起源于流行连环漫画的新类型开始吸引观众。墨西哥也成为美国"潜逃制作"的热门地点，但到1990年代，官僚作风和工会让墨西哥的吸引力不如后起的可提供设备场地的东欧。詹姆斯·卡梅隆为《泰坦尼克号》（1997）在下加利福尼亚建立了两个数百万加仑的水池，但这些设施只能用于拍摄与水有关的场景。

1970年代初，许多导演受到国家政策的青睐，成为1980年代优质电影制作的重要支柱。埃莫西利罗拍摄了墨西哥第一部明确的男同性恋电影《朵娜和她的儿子》（*Doña Herlinda y su hijo*, 1984）。勒迪克则以《弗里达》（*Frida, naturaleza viva*, 1984）引起了全世界的关注，该是一部关于墨西哥画家弗里达·卡洛（Frida Kahlo）的传记片。勒迪克大胆地省略了对话，也几乎没提供情节。该片选取弗里达的生活片段，打乱时间顺序，呈现出丰富的画面造型，令人想起她的画作中的母题（彩图26.3）。

1980年代期间，政府试图补贴"优质制作"，但通货膨胀却吃掉了这一资金。1988年，新政府开始清算制作公司、制片厂和连锁影院。大型私营公司民族电影公司（Películas Nacionales）不久之后就倒闭了。1991年，墨西哥电影制作萎缩到了34部影片。

1992年底，墨西哥政府取消了剧院票价一美元的上限。此政策导致收入增加，巩固了电影行业。政府支持的两家公司墨西电影研究所（Imcine）和特莱维西尼（Televicine）——巨型传媒集团特莱维萨（Televisa）的电影分部——控制了电影制作。墨西电影研究所培育小型独立制作，成果之一是《巧克力情人》（*Como agua para chocolate*, 1991，阿方索·阿劳[Alfonso Arau]），该片以正在兴起的烹饪电影这一艺术电影类型讲述了一个深受欢迎的爱情故事。它仅在美国就赚取了将近两千万美元的收入。吉列尔莫·德尔·托罗（Guillermo del Toro）的风格化恐怖片《魔鬼银爪》（*Cronos*, 1993）也在海外获得巨大成功。与其他才华横溢的墨西哥电影制作者一样，德尔·托罗立即受到好莱坞追捧，最终在那里执导了一部续集电影《刀锋战士2》（*Blade II*, 2002）。这部电影的摄影师吉列尔莫·纳瓦罗（Guillermo Navarro）同样也被吸引到好莱坞，掌镜拍摄了诸如《杰基·布朗》（*Jackie Brown*, 1997）、

《精灵鼠小弟》(*Stuart Little*, 1999)和《非常小特务》(*Spy Kids*, 2001)等美国电影。

虽然在1990年代中期经济危机期间，墨西哥的电影制作处于衰退状态，但阿图罗·利普斯坦还是依靠法国和西班牙的投资，每年拍摄一部中等预算的长片。利普斯坦因为《奇迹的福音》(*El evangelio de las Maravillas*, 1998)、《没人写信给上校》(*El Coronel no tiene quien le escriba*, 1999)和《恨他入骨》(*Así es la vida*, 2000)连续三年被邀请参加戛纳电影节，其中最后一部是数字电影。1999年，亚历杭德罗·冈萨雷斯·伊尼亚里图 (Alejandro González Iñárritu)拍摄了《爱情是狗娘》(*Amores Perros*)。伊尼亚里图曾经做过广告导演，他颠覆自己的风格，以手持摄影和柔和的色彩拍摄了一部冷酷的电影。《爱情是狗娘》展开了三条故事线，它们只交叉了一次（图26.5）。影片在海外的成功使伊尼亚里图不可避免地受到好莱坞邀请，但他发誓要留在墨西哥。

1999年，墨西哥政府设立了优质电影制作基金 (Fund for Quality Film Production)支持墨西电影研究所，一个温和的电影浪潮开始了。

古巴与其他左翼电影

作为一个共产主义国家，古巴在1970年代拥有一个更加集中和稳定的电影业，但在这里，形式实验很大程度上已经消失。温贝托·索洛斯的《智利大合唱》(*La Cantata de Chile*, 1976)是一部史诗规模并突出戏剧技巧的震撼人心的音乐盛会（彩图26.4），但与1960年代末和1970年代初的作品相比，该片还不够大胆。托马斯·古铁雷斯·阿莱的《最后的晚餐》(*La última cena*, 1977)对蓄奴贵族进行了批判，与《低度开发的回忆》(参见本书第23章"深度解析：两部革命电影")相比，在结构上更

图26.5 《爱情是狗娘》中，一场可怕的车祸将两条情节线联系在一起，而第三情节线的主角也恰巧在车祸发生地附近。

为"易懂"且更为线性化。一些导演追求更易接受的风格，类型电影如间谍片和黑色电影开始涌现出来。像其他大多数国家一样，古巴也转向了更为浅显易懂的娱乐片。

古巴每年仅仅制作8至10部长片，以保证可以在国内收回成本。本土电影的数量已被来自日本、苏联集团和其他拉美国家的影片超过。然而，国产电影获得了放映收入的实质性份额，特别是因为古巴人通常每年要看九到十次电影——这一平均数在西半球是最高的。

古巴也仍然是拉丁美洲第三世界主义的中心。哈瓦那每年都会举办国际拉美电影节（创办于1979年），该电影节逐渐囊括了这一地区的数百部影片。1985年，古巴设立了拉丁美洲电影基金会 (Foundation for Latin American Cinema)，该基金会创办了国际电影和电视学校 (International School of Film and Television)，由受人尊敬的阿根廷左派电影开拓者费尔南多·比利主持。

古巴的经济形式岌岌可危，依靠糖贸易以及苏联的援助。美国向西方国家施压，迫使它们不与卡斯特罗进行贸易往来。1970年代末，作物歉收加上1980年的大规模移民，导致一个新的意识形态和经济紧缩。1980年代初期，国家电影机构古巴电影艺

术与工业学院（ICAIC）减少预算，并在1987年仿照东欧的制作小组体系进行重组，每个小组都由一名重要导演领头。

1980年代末，新古巴导演开始转向青年电影和讽刺喜剧（比如，胡安·卡洛斯·塔维奥[Juan Carlos Tabío]的《太恐惧生活，或啪哒》[*Demasiado miedo a la vida o Plaff*, 1988]）。但是，当苏联集团崩溃以及苏联解体后，古巴比以往任何时候都更孤立。当苏联不再提供资助，卡斯特罗只有朝鲜和中国作为盟友。1991年，ICAIC负债累累，仅仅发行了5部长片；一年后，它被纳入武装部队的电影部门和广播电视机构。古巴的国际电影学校也被解散，比利辞职并离开该国。审查变得更为严厉：《爱丽丝漫游奇境》（*Alicia en el pueblo de Maravillas*, 1991）这部温和的讽刺片也被禁止发行，并被攻击为反革命。一些电影工作者——最著名的是导演塞尔吉奥·吉拉尔——流亡海外。通常由东欧提供的电影胶片和设备已经严重不足。电影产量下滑至一年大约两部。电力短缺也迫使放映商削减银幕数量。然而，国际拉美电影节仍然是一个重要事件，到这十年末，外国合拍片正激起些许的复苏。

1970年代末，其他拉美国家确定了一种政治化的拉美电影。在萨尔瓦多，一个压迫性的军政府对民众实施恐怖统治，并试图消灭对立派游击队，一些秘密的电影团体开始出现。尼加拉瓜在1979年被一个温和的游击队派别桑地诺解放阵线（Sandinistas）接管。里根总统对这一新政权实施的禁运，以及与美国支持的反抗军的斗争，把尼加拉瓜推向了古巴。随着尼加拉瓜电影学院（Nicaragua Film Institute, 1979）的成立，一种新的电影文化出现，并凭借流亡导演米格尔·里廷执导的《阿尔西诺和飞鹰》（*Alsino and the Cóndor*, 1982）而引世人注目。

尼加拉瓜与墨西哥、古巴和哥斯达黎加合作拍摄《阿尔西诺和飞鹰》，在这方面，这部电影代表了一种趋势，它在拉丁美洲的意义与在世界其他地方一样重大。古巴成功地聚集了来自拉丁美洲内部的资金，但其他地方的制片商则求助于欧洲的资本。格拉执导的《伊兰迪拉》是一部法国-德国-墨西哥的合拍片，而西班牙电视台则资助了许多影片。这种国际主义的努力也得益于新出现的电影节：哥伦比亚的波哥大电影节（1984）、波多黎各的圣胡安电影节（1991）、智利的维尼亚德尔马电影节（1990年重新设立）。

正如在欧洲和美国，女性导演也变得更加突出。在巴西，一个女性主义群体制作了《街上的女人》（*Mulheres de boca*, 1983）。一个墨西哥电影集体——女性电影团体（Grupo Cine Mujer）——也制作了一些面向妇女运动的作品。更主流的女性电影制作者也已经出现；除了阿根廷和古巴的一些导演，还有委内瑞拉的菲娜·托雷斯（Fina Torres），她执导的《奥丽娅娜》（*Oriana*, 1985）借鉴了艺术电影的惯例，传达了一个女人半幻想的童年回忆。

该地区大多数更小的国家也遭遇了1980年代末和1990年代初的经济动荡。1980年代的前半期，哥伦比亚政府鼓励电影的适度增长，每年制作大约十部影片。但是这些影片都是通过门票税投资，随着上座率下降，放映商扣留税款以示抗议。在同一时期，政府陷入了一场同为北美生产非法毒品的卡特尔企业的斗争。1990年，毒品首领绑架了国家电影机构的负责人。街上的危险也使得人们不敢去看电影。政府很快就放弃了电影制作，私人资助的制作也是零零星星的。

该地区的经济危机则加强了进口片的作用。巴西配额制的结束带给了好莱坞自由权；在阿根廷，

90%的银幕放映影片都来自美国。即使在古巴,盗版的美国电影也开始占据影院。好莱坞征服了东欧和原苏联地区,同样也毫无疑问地横扫了美国的那些南方邻居。

印度:大量产出与艺术电影

与拉丁美洲相比,印度支持其没有合拍片的电影业。由于政府对进口片的严格控制,本土电影统治着市场,好莱坞几乎没有立足之地。然而,自第二次世界大战后,电影制作仍然是一门混乱且高风险的生意。每年抢占银幕的电影多达800部。发行商、放映商和明星控制着这项贸易,电影制作继续作为洗黑钱的一种途径。1970年代期间,印度电影的国际市场逐渐扩大,吸引着俄罗斯、波斯湾地区和印度尼西亚的观众。在国内,电影明星成为议会代表,甚至政府头目。电影是印度的第九大产业,是流行文化的主要形式。

该行业的持续输出发生在几乎持续不断的内乱背景之上。1970年代期间,印度进行了与巴基斯坦的边境战争。接着是二十年的暴动、暗杀、爆炸和恐怖主义袭击。在旁遮普、阿萨姆、锡金和其他地区,政府不时与各类种族和政治集团发生冲突。这一时期许多极有活力的印度电影显现了一个处于不稳定政治状态的国家的迹象。

印地语是国家的官方语言,这种状况加强了孟买的"全印度"电影。然而,与此同时,各地区的电影也在扩大。到1980年,泰米尔纳德邦、安德拉邦和喀拉拉邦,每年分别制作的影片超过一百部。南部的制作中心马德拉斯成为世界上最赚钱的电影制作之都。此外,由于印度语言众多,按地区发行就是准则,制片商可以通过对地区发行商的预售来投资电影。

1970年代期间,流行电影中出现了新趋势。由于受到美欧西部片和东亚功夫片的影响,印地语导演开始把更多的暴力和情色纳入他们的情节中。1950年代那种由拉杰·卡普尔、纳尔吉丝和其他清纯明星扮演的浪漫男女主人公,被那些更粗犷、更偏向拳脚的主人公所挑战。高大挺拔、年轻帅气的阿米特巴·巴赫卡安(Amitabh Bachchan)是这类男主角的标志性人物,《怒焰骄阳》(*Sholay*,1975,拉梅什·西比[Ramesh Sippy])成为这一时期的重要电影。巴赫卡安扮演两个冒险家中的一个,他们受雇对一个非法帮派的头目进行复仇。《怒焰骄阳》削减了歌曲段落的数量(3小时仅有5首歌),代之以枪战、追逐、悬疑动作(图26.6)。《怒焰骄阳》混合了土匪片(dacoit)传统与通心粉西部片,创造出所谓的"咖喱西部片"(curry-Western)。《怒焰骄阳》单在孟买就放映了五年,致使整个行业走向更极端的剧情,比如兴起于1980年代、主人公往往是女性的强奸-复仇电影风潮。

一种平行电影

凭借混合了浪漫、动作、情节剧、歌舞段落的"玛萨拉电影"(Masala pictures,如此命名是因为玛萨拉咖喱由不同调味料组成——编注)的商业电影

图26.6 《怒焰骄阳》:巴赫卡安(左)和他英勇的搭档抵制土匪对一个小镇的恐怖威胁。

行业的残酷竞争,几乎没有为另类电影制作留下什么空间。1960年代末,通过鼓励电影融资公司从商业电影转向支持低预算艺术电影,政府创造出一种"平行电影"(Parallel Cinema)。当姆里纳尔·森的《肖姆先生》(1969;参见本书第23章"第三世界的政治电影制作"一节)受到观众的欢迎,其他导演的项目也就得到了贷款。孟买的平行电影遮蔽了长期以来与萨蒂亚吉特·雷伊著名电影作品相关联的孟加拉语电影。此外,一些邦政府也资助低预算的电影制作者;例如,喀拉拉的共产党政府就鼓励政治电影。某种意义的"优质"电影文化也从一些新电影节和浦那的国家电影资料馆的影片放映中兴起。

虽然许多平行电影都以印地语拍摄,但它们并未提供主流电影所具有的奇观和艳丽的音乐。由于受到雷伊的人道主义现实主义、意大利新现实主义以及欧洲新电影的影响,很多影片都呈现了低调的社会评论。例如,巴苏·查特吉(Basu Chatterji)的《广袤的天空》(*Sara Akash*,1969)令人想起捷克电影的辛辣讽刺。

其他一些平行电影导演利用他们的电影进行政治批判。在森的《访谈录》(*Interview*,1971)中,找工作的主人公由一个失业的工人扮演。《加尔各答1971年》(*Calcutta 71*,1972)从这个城市四十年的历史中选取了五个贫穷的案例作为样本。《合唱》(*Chorus*,1974)抨击了跨国公司。森用风格化的表演、布莱希特式的自反性、直接面对观众说话,以及政治现代主义的其他一些手法进行实验。同样自觉的还有李维克·伽塔克的最后一部电影《原因、辩论和故事》(*Jukti, Takko Aar Gappo*,1974)。在这部絮语散漫的电影作品中,年老的政治电影先驱扮演了一个酗酒的知识分子,被青年革命者们杀死。希亚姆·班尼戈尔(Shyam Benegal)致力于政治方向的平行电影:《秧苗》(*Ankur*,1974)是一部社会剧,讲的是一个年轻的地主剥削仆人和他的妻子的故事;《挤奶工的二三事》(*Manthan*,1976)讲的则是一个农村牛奶合作社的故事,该片由此类合作社的50000个成员投资。

并非所有的平行电影都强调政治评论。虽然库马尔·沙哈尼(Kumar Shahani)和马尼·考尔(Mani Kaul)都同伽塔克一道在浦那电影学院学习过,但二人都没有接受激进的批判。沙哈尼也在巴黎的高等电影研究学院学习过,还曾担任罗贝尔·布列松《温柔女子》(1969)一片的助理导演。在印度,沙哈尼制作了《幻镜》(*Maya Darpan*,1972),讲述一个贵族女子梦想从她父亲破败的乡间大宅中逃走(图26.7)。《幻镜》运用了微妙的色彩变化和庄严的长拍镜头;布列松宣称,这是他看过的步调最缓慢的电影。这部影片在国外赢得了赞誉,却没有在印度上映。

马尼·考尔是罗贝尔·布列松、安德烈·塔尔科夫斯基和小津安二郎的推崇者,他也制作了一部松散而深奥的影片《我们每日的面包》(*Uski Roti*,1970)。该片是对一个备受无情丈夫压迫的乡村女人生活中几个小时的观察,以极简的姿势、率直的表演、长时间的"空"镜头传达了她对丈夫的巴士的无尽等待。虽然考尔的作品使人想起了欧洲电影,但他也尽力为印度古典音乐找到电影化的表现方式,片中的时间似乎被悬置。

公然拒绝流行电影公式、依靠政府投资的新电影,很快就出现了问题。审查官对许多导演实施了压制;M. S. 萨蒂尤(M. S. Sathyu)的《热风》(*Garm Hava*,1975)还原了印度与巴基斯坦分治的痛苦记忆,因而被禁映了一年。此外,电影投资公司(FFC)也未能建立起另一套发行和放映网络。

图26.7 《幻镜》：在荒废的别墅中，塔兰与她父亲生活在一起，她向往着外面的生活（剧照）。

印度并没有艺术影院，也没有放映实验或政治电影的场所，所以大多数平行电影无法偿还政府贷款。1975年，一个调查FFC的政府组织决定，很多平行电影都是自我放纵的习作，并不应该被资助。委员会也建议，今后所有赞助的电影都必须有商业潜力。

也是在1975年，由于竞选违规，英迪拉·甘地的当选被认定无效，这一消息撼动了印度政治。她立即宣布全国进入紧急状态，并下令大规模逮捕批判者，其中包括几乎所有反对党的领导人。紧急情况一直持续到1977年，甘地被非共产党反对派投票逐出权力核心；但1980年的选举使她重获权力（1984年，她被两名保镖暗杀，这导致了广泛的骚乱）。

在紧急状态下，平行电影的审查和财务困境加剧。持不同政见者开始气馁，送给审查官的争议电影有时干脆消失。一个商界领导人被安排掌管FFC，以遏制贷款的日益流失。政府从高额的放映税和对电影进口的垄断中赚取利润，偏爱商业化的电影行业。然而，1977年选举后，一股政治批判电影出现在孟加拉。更为主流的希亚姆·班尼戈尔逐渐把社会批判和娱乐价值融为一体。《角色》（*Bhumika*，1977）研究了一位1940年代的电影女演员；并且，由主演明星沙希·卡普尔（Shashi Kapoor）投资拍摄的《迷惑》（*Junoon*，1978）则获得了巨大的商业成功。班尼戈尔的摄影师戈文德·尼哈拉尼（Govind Nihalani）执导了《受伤者的哭泣》（*Aakrosh*，1980），谴责政府压制一个被任何种姓所排斥的部落（原文如此——编注）。

超越平行电影

1980年，政府试图再次发展一种不同于商业电影的优质电影。FFC以国家电影发展公司（NFDC）的面目重新出现。它赞助剧本创作竞赛，促进印度电影走向国外，并通过贷款和联合融资协议为电影投资。NFDC在其第一个十年支持了近200部影片。NFDC能够通过垄断的权力来支付这样的风险：只有它能进口外国电影，引进生胶片和电影制作设

备，并发行外国电影的录像带。花费也通过NFDC对国际合拍片制作的参与来支付，其中最著名的影片是《甘地》（*Gandhi*，1984）。

新一代导演中的大多曾在浦那的国家电影学院接受训练，他们在政府赞助的支持下脱颖而出。一些人把雷伊描绘内在情感的传统推到更远。阿帕纳·森（Aparna Sen）是印度最著名的女导演，她的英语长片《乔林希巷36号》（*36 Chowringhee Lane*，1981）堪与雷伊的作品相提并论。阿莎·杜塔（Asha Dutta）——浦那电影学院摄影专业的唯一女性——拍摄了《我的故事》（*Meri Kahani*，1984），讲的是一个被宠坏的年轻人的亦庄亦谐的故事。在喀拉拉，浦那毕业生创办了一个电影合作社，以支持独立长片。其案例之一是阿多尔·戈帕拉克里希南（Adoor Gopalakrishnan）的《绝境》（*Elippathayam*，1981），以令人联想到艺术电影的象征手段，展示了一个男人对社会变革的无动于衷（图26.8）。

更具实验性的是柯坦·梅赫塔（Ketan Mehta）的作品，他从流行戏剧和孟买早期对白片中汲取了风格化的技巧。《一个民间故事》（*Bhavni Bhavai*，1980）使用了一个民间戏剧中常见的叙述者，并给观众提供了可供选择的几个结局。梅赫塔的《辣椒咖喱》（*Mirch Masala*，1986）综合了流行的歌舞片类型，《英雄希拉拉尔》（*Hero Hiralal*，1988）则讽刺了电影业。

老一辈导演也在NFDC的政策下迸发出了新能量。整个1980年代，雷伊、森和班尼戈尔都赢得了NFDC的投资。已经十二年没有制作电影的沙哈尼凭借《薪酬与利润》（*Tarang*，1984）再次进入电影制作，该片长达三个小时，对工业资产阶级进行了探究，他继而拍摄了《卡斯巴》（*Kasba*，1990），对一个奋力挣扎的农村家庭进行了契科夫式的解剖（图26.9）。值得注意的是，《卡斯巴》依靠明星——这是艺术电影不得不使自己变得更主流的众多标志之一。

随着电视在1980年代的增长，垄断了这一新媒介的中央政府要求重要导演制作电视电影。电视网也在播映获奖影片。与此同时，录像带和有线电视的扩张吸引了中产阶级观众，使得电影行业更加动荡和不稳定。孟买电影利用南方产品争夺市场。大片和顶级明星开始衰落；1989年，95%的影院电影都未能收回成本。导演们开始拍摄直接发行到录像带店和录像厅的长片。

图26.8 兄妹俩观看他们逮住的老鼠，他们没有意识到，这个男人拒绝适应，最终也会因此将自己困住（《绝境》）。

图26.9 《卡斯巴》：以细致、冷静的现实主义手法呈现一个有钱人的疯狂儿子和一个纯真的本地女人的故事。

令人惊讶的是，影院电影制作并没有减弱，在1990年代维持在800部或者更多。也许更令人惊讶的是非印地语电影的崛起。从1990年起，大部分电影都采用了地区性语言，主要是南部各邦的语言。许多电影都同时制作不同版本在不同语言的地区发行。

合作制片，"国际导演"和新政治电影

和欧洲的情况一样，合拍片带来了新的市场。以电影节为基础的导演与荷兰、苏联、法国和美国的公司合作；例如，英国第4频道参与投资了《卡斯巴》和米拉·奈尔（Mira Nair）的《孟买，你好！》（Salaam Bombay!，1988）。在哈佛接受过教育的奈尔通过本片和接下来的一部电影《密西西比风情画》（Mississippi Masala，1991）获得了国际声誉。《密西西比风情画》中的主人公是一个印度女人，她爱上了一个非洲裔美国人。然后，奈尔拍摄了引起争议的《欲望和智慧》（Kama Sutra: A Tale of Love，1997）和深受电影节喜爱的《季风婚礼》（Monsoon Wedding，2001），向印度电影中的歌舞传统致敬。

1990年代最具争议性的电影之一是另一部与第4频道的合拍片。谢加·卡普尔（Shekar Kapur）的《土匪女皇》（Bandit Queen，1994）大肆抨击种姓制度、对妇女的虐待和警察的暴行。该片以普兰·黛维（Phoolan Devi）的真实故事为基础，普兰·黛维是一个被卖为童养媳的低种姓女人，然后被高种姓的男子和警察强奸。影片讲述她是如何加入一个非法帮派，并对强奸犯实施报复——这是对1980年代女性复仇者类型的一种回应（图26.10）。1996年，黛维当选进入国会，人们普遍认为这应归功于电影带来的名声。像奈尔一样，卡普尔成为一个跨国电影制作者，执导了英国发行的影片《伊丽莎白》

图26.10 《土匪女皇》：普兰·黛维在保护她受伤的情人。

（Elizabeth，1998）。

卡普尔以公式化手法将《土匪女皇》处理得耸人听闻，因而受到批评，但他坚持认为，只有通过流行的形式才能完成一部社会批判电影："在印度，除了商业电影，没有救世主。"[1]同样奉行这条道路的是马尼·拉特南（Mani Ratnam），他是一位泰米尔电影制作者，他改编《教父》制作的《英雄》（Nayakan，1986）获得了巨大成功。拉特南的《孟买》（Bumbai，1994）谴责了1990年代初期的血腥宗教冲突。一名印度记者娶了一个穆斯林女人，这对夫妇和他们的孩子们被推入反穆斯林的骚乱中。孟买街区在马德拉斯的一个摄影棚内获得了奇观化重建，暴乱的场面以动人肺腑的力量拍摄和剪辑，手持摄影机匆匆穿过街道，孩子眼睁睁地看到人被困在车里活活烧死。《孟买》被印度一些邦禁止，但却在大多数地区取得了成功，这不仅因为它的时事性，也因为有明星的参演、动人的音乐和救赎性的结局：手把武器抛掉，并友好地伸出（图26.11）。

[1] 引自Yves Thoraval, *The Cinemas of India*（1896—2000；Delhi：Macmillan，2000），p. 199。

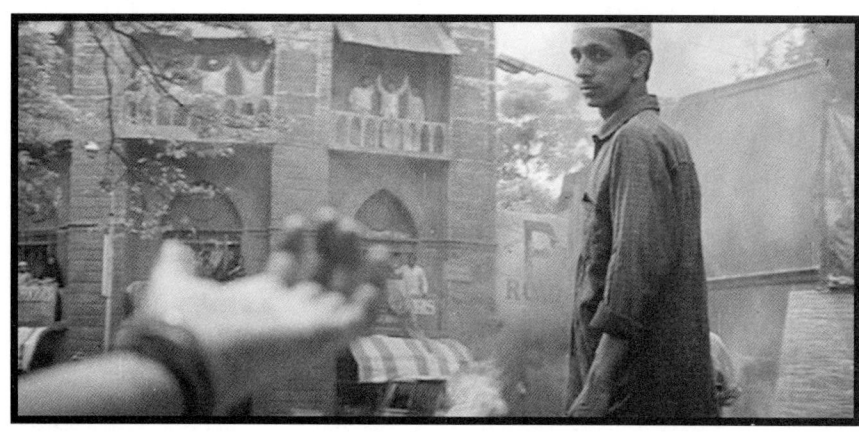

图26.11 《孟买》中的一个统一印度的愿景:当父母与他们的孩子团聚时,把武器放下,并友好地伸出手。

除了奈尔和卡普尔的作品,很少有印度电影出现在电影节中。然而,其中之一为这充满政治暴力的岁月提供了缜密深思的证词。桑托什·斯万(Santosh Sivan)的泰米尔语电影《恐怖分子》(*Theeviravaathi*, 1998)聚焦于一个加入了暗杀阴谋的女人(明显以1991年对前总理拉吉夫·甘地的暗杀为摹本)。随着阴谋向前推进,她发现人的生命的重要性。斯万并不幻想这部影片会吸引大量观众:"我们不想把它拍得像一个玛萨拉包。"[1]

好莱坞早已把目标放在了印度,印度的影院每年吸引的观众人次高达70亿。1992年,政府结束了NFDC对电影进口的垄断,第一次,新近的美国电影大量涌入。1994年的《侏罗纪公园》(*Jurassic Park*)和1998年的《泰坦尼克号》的成功使好莱坞相信,选对了大片,这一市场就会做出反应。

然而,当地的观众仍然忠于民族作品——其中已经融入了更多的性元素以及MTV式的舞蹈风格(如《三相神》[*Trimurti*, 1995])。《侏罗纪公园》也没能胜过另一部1994年发行的电影,传统浪漫喜剧片

《君心复何从》(*Hum Aapke Hain Koun...!*)。该片充满亮丽的摄影棚内拍摄的舞蹈段落(彩图26.5),它成为这十年中最为流行的电影。甚至在某些限制被取消后,美国进口片所占票房比重据称没有超过10%。在一个几乎一半的人口每天收入只有一美元的国度里,本地电影的票价大约只有五十美分,而好莱坞电影的票价则在两到三美元。而且,尽管轮番出现的黑帮暴力对制片商造成了威胁,但还有另外一些健康的迹象。印度电影开始卖给欧洲、日本和北美,而一个占地大约2000英亩的现代化综合制作基地也吸引了外国电影制作者。

日 本

当日本在1970年代一跃而成为全球最重要的经济强国之一时,它的电影工业却陷入艰难时期,观众人数直线下降。同西方国家一样,随着观众人次的下滑,一些问题开始出现。1958年是日本票房最高的一年,卖出了12亿张电影票,而在1972年,只卖出不到两亿张电影票。制片厂也将电影产量缩减到大约每年350部长片。东映、东宝和松竹三家垂直整合的制片厂主宰了整个国内市场,但后两家公司

[1] *Catalogue for 23rd Hong Kong Film Festival* (Hong Kong: Urban Council, 1999), p. 55.

很少对电影制作投入资金，而更愿意投资其他休闲娱乐产业。

制片厂最可靠的内部项目，还是那些无休止的系列影片，如东宝的怪兽片和松竹的感伤剧情片"寅次郎的故事"（Tora San）系列。像好莱坞同侪一样，大多数制片厂都利用它协助投资的独立制作项目来安排发行计划。三家大型制片厂控制着发行与放映，因而仍然控制着整个市场。最赚钱的电影类型是武术片、黑帮片（Yakuza）、科幻片（基于《星球大战》的成功）、灾难片和所谓的"浪漫春画"（roman porno，软性色情片）。

独立电影制作：不羁的一代

当制片厂苦苦挣扎之时，独立电影制作和发行取得进展（参见本书第22章"独立电影的机会"一节）。一些更小的公司投资非制片厂项目，在国际出口方面变得引人注目。最具艺术倾向的独立制作群体是艺术影院行会（Art Theater Guild，ATG），它成立于1961年，在整个1970年代，仍然资助了大岛渚、羽仁进、吉田喜重、新藤兼人和其他新浪潮导演的一些影片。ATG也拥有一条艺术影院网络，可以放映它所制作的电影。百货公司、电视公司和出版行业创建的更大的独立公司也开始制作电影，这些公司给制片厂带来激烈的竞争。

大部分功成名就的导演都能够借助制片厂投资或独立资金进行创作。市川昆拍摄的《教父》式黑帮片《犬神家族》（The Inugami Family，1976）轰动一时，这部影片由东宝公司与一家专做犯罪小说的出版社共同投资。今村昌平自己的公司与松竹合作，拍摄了一部关于强暴与复仇的独特影片《复仇在我》（Vengeance Is Mine，1979）。为今村昌平赢得国际关注的影片是由东映制作的《楢山节考》（Ballad of Narayama，1983），展现了遗弃老人的乡村习俗。

一些最著名的拍摄大预算影片的导演也转向了国际投资制作。黑泽明的《德尔苏·乌扎拉》（Dersu Uzala，1975）是一个苏联项目；《影子武士》（Kagemusha，1980）和《乱》（Ran，1985）有来自法国与美国方面的支持；《梦》（Dreams，1990）的部分资金则来自华纳兄弟。

大岛渚的国际联合制作有《爱的亡灵》（Empire of Passion，1978）、《圣诞快乐，劳伦斯先生》（Merry Christmas, Mr. Lawrence，1982）和《马克斯，我的爱》（Max mon amour，1986）——最后这部电影没有其他任何日本方面的参与——代表着他从自己1960年代作品中的反叛实验中撤退出来。这些影片所引起的反响都比不上他的第一部法日合拍片《感官王国》（1976），该片根据1936年发生的一桩轰动事件改编，描述了一对男女因回避当年的政治动荡而进入性爱玩乐的世界。在达到高潮时，男子精疲力竭，心甘情愿地被女子杀死和阉割。这部电影几乎放弃了所有那些让大岛渚成名的现代实验手法，而是以华丽的影像展现性爱行为（彩图26.6）。《感官王国》虽然摄制于日本，但在当地却受到严厉的审查。

今村昌平、黑泽明和大岛渚将他们的创作节奏放慢到了每四五年一部影片。当他们努力寻找资金以支持他们雄心勃勃的计划之时，年青一代导演则乐于快速且低廉地工作。那些常常带着朋克风味的超8毫米地下电影，把若干导演带入了主流电影制作。这些出生于1960年左右的新生代导演对政治现代主义感到疏远，情形就像当年新浪潮导演之于小津和沟口的伟大传统。1970年代末至1980年代初的这些年轻导演，沉迷于暴力漫画中无政府主义式的粗俗和重金属摇滚乐。他们接受艺术影院行会和一

些大制片厂的投资，以一种粗暴的幽默，大肆抨击日本人谦和富足的刻板形象。

并不出人意料的是，他们常常集中表现青年文化，拍摄《狂雷街区》(Crazy Thunder Road, 1980, 石井聪互[Sogo Ishii])之类的摇滚青年－摩托骑士电影。在森田芳光（Yoshimitsu Morita）的《家族游戏》(The Family Game, 1983)中，一个大学生给一个男孩做家教，最后却使男孩全家陷入巨大的冲突和矛盾。石井聪互拍摄了《逆喷射家族》(The Crazy Family, 1984)，该片呈现了门户之争逐渐激化成一场绝望残忍的电锯大战。同样荒谬绝伦的暴力也弥漫在冢本晋也（Shinya Tsukamoto）的《铁男》(Tetsuo, 1989)之中。冢本晋也14岁就开始拍摄超8毫米电影，他曾在广告公司工作，并拍摄电视广告片，之后拍摄了《铁男》这部生猛的幻想片，讲述普通人因为他们可怕的性冲动而变成机器人。

与拍摄真人实景电影的导演同时出现的，还有一群专注于被称为日本动漫（anime）的科幻和幻想卡通长片的动画电影制作者。这些充满活力的影片起源于漫画，主要讲述机器人、宇航员和青少年超级英雄（甚至女学生，如在《A子计划》[Project A-Ko, 1986]中）的故事。有几部1980年代国内票房大热影片是动画长片，其中之一是大友克洋（Katsuhiro Otomo）血腥的、后启示录式的《阿基拉》(Akira, 1987)，它在其他国家作为邪典电影而获得成功。日本动漫艺术家在低预算的情况下工作，放弃许多经典动画的复杂运动，偏爱倾斜的角度、快速的剪辑、计算机生成图像，以及引人注目的渐变阴影和半透明表面（彩图26.7）。所有类型的日本动漫都销售给了海外电视和录像带，产生可观利润。

主流电影工业的另一颗希望之星是伊丹十三（Juzo Itami）。他是著名导演的儿子，1960年代以来曾从事过演员、编剧和写作等工作。伊丹的《葬礼》(The Funeral, 1985; 图26.12)、《蒲公英》(Tampopo, 1986)和《女税务官》(A Taxing Woman, 1987)尖锐地讽刺了当代日本生活。这些影片充满了肢体喜剧，以及对新消费主义日本的嘲讽，它们不仅成为外销的抢手货，也使伊丹成为日本1980年代最引人注目的导演。

"日本新电影"的成功也被某些产业因素所加固。与美国一样，日本影院上座率的下滑也渐趋平缓，到1970年代末，已稳定在年均大约1.5亿人次。这一市场能够支撑每年大约250部影片，尽管其中至少一半是低预算的软性色情影片。制片商们在搜寻愿意以挥霍无度的青少年为目标受众的廉价电影制作者。

然而，即使是这些标新立异的电影，也面临着来自美国公司的激烈竞争。1976年，外国影片的票房收入首次超过日本本土影片。到了1980年代末，每年居于票房榜首的影片大多是美国片，日本影片只占所有发行影片的三分之一左右。日本已经取代英国成为好莱坞最大的海外市场。

电影工业面临着甚少的出口前景和国内更为激烈的竞争，转而从新导演和鼓励电影投资的优惠

图26.12 《葬礼》：家庭成员拍摄快照。"靠近棺材，面带悲伤。"

税法那里获得了一些希望。此外，制片厂对放映的控制也保证它能在好莱坞的收入中占有一定的份额。然而，1993年，当时代华纳与日本连锁超市合作开设多厅连锁影院时，即使这一安全性也被撼动。慢慢地，三大制片厂也推出了自己的多厅影院。

在此同时，日本企业也在另一个舞台与好莱坞达成交易。到1980年，日本在制造汽车、手表、摩托车、照相机和电子产品等方面已经具有顶级地位。日本取代美国成为世界上重要的债权人，拥有最大的银行和保险公司，并投资数十亿美元到外国公司和房地产。在同一时期里，投资公司也开始投资数亿美元到好莱坞公司。随着收费电视和高清电视的推出，日本媒体公司需要好莱坞才能提供的有吸引力的材料。

最引人注目的是，日本消费类电子产品制造商正在购买好莱坞电影公司。1989年，索尼以34亿美元购买了哥伦比亚影业公司，而松下电器产业公司则以60亿收购了环球影业的母公司美国音乐公司（MCA）。后者是日本公司对一家美国公司的最大一笔投资。松下电器最终退出，把MCA/环球卖给了施格兰（Seagram）。购买哥伦比亚后，索尼起初也经历了一段摇摆不定的时间，但最终注销了超过10亿美元的债务。尽管如此，日本公司还是显示了它们以全球媒介玩家的身份进行操作的欲望。

1990年代：破裂的泡沫与新人才的涌现

日本繁荣了数十年，接下来就是一个急剧而漫长的经济衰退期，股市和房地产价值的下跌导致了经济停顿。长期执政的自民党被多次曝光腐败，只有给建筑行业投入更多的资金以谢罪。在这种气候下，垂直整合的电影公司变得更加萧条不振，它们只得通过优越的发行权，以及强制性地让制片厂或联合企业的员工购票的传统，来维护其票房影响力。对于日本以外的世界而言，有趣的电影多为独立制作，新的人才开始引起电影节和海外发行的关注。

年轻的导演们——其中很多人都是从8毫米学生电影入手——开始赢得好评。青山真治（Shinji Aoyama）的忧郁且令人困扰的《人造天堂》（*Eureka*，2000）引起了电影节的关注。该片以公共汽车上的一对兄妹人质开场，但却并不是一部常规的动作片（图26.13）；相反，它着重表现的是危机之后，公共汽车司机努力治愈这两位青少年受伤害的生活。岩井俊二（Shunji Iwai）执导了不落俗套的爱情片《情书》（*Love Letter*，1995）和敌托邦幻想片《燕尾蝶》（*Swallowtail Butterfly*，1996）。孜孜不倦地自我推销的萨布（Sabu，即田中博树[Hiroyuki Tanaka]）拍摄了后塔伦蒂诺类型的影片，如《弹丸飞人》（*Dangan Runner*，1996）讲述三个男人穿越东京的追逐，以及《疯狂星期一》（*Monday*，2000），讲述一个上班族被拖进一场帮派斗争中。几位电影制作者也对同性恋性行为进行了审视；桥口亮辅（Ryosuke Hashiguchi）的《流沙幻爱》（*Like Grains of Sand*，1995）则敏锐地研究了男学生间彼此的情感试探。

更为主流的是周防正行（Masayuki Suo），他试图以一系列关于年轻人的影片复兴小津早期喜剧，值得注意的是《五个相扑的少年》（*Shiko Funjatt*，1992），集中表现了一个大学相扑队的冒险（图

图26.13 《人造天堂》：面对劫匪无能为力的公共汽车司机与警察。

图26.14 一组不称职的相扑队员和他们快乐的拉拉队长（《五个相扑的少年》）。

图26.15 在《切肤之爱》中，工薪职员所选择的女人接到他的电话；他不知道的是，一个神秘的袋子（装着前情人？）正在她身后无助地挣扎摆动。

26.14）。周防正行以忧郁沉思的职员喜剧片《谈谈情，跳跳舞》（*Shall We Dance?*，1995）获得了国际性的成功。同样，是枝裕和（Hirokazu Koreeda）以《幻之光》（*Maborosi*，1995）赢得关注，这是一部内敛的剧情片，讲的是一个寡妇学习爱她的第二任丈夫。庄严的、往往是远距离的构图颂扬了日常生活的美（彩图26.8），以及令人生畏却迷人的海滨风景，在这里，这位妻子找到了自我。是枝裕和的《下一站，天国》（*After Life*，1998）呈现了一个仁慈的灵泊（limbo），在那里，死者被允许在胶片上记录自己最珍贵的记忆。

许多最吸引人的导演也以更小规模的类型进行工作。黑泽清（Kiyoshi Kurosawa，和黑泽明没关系）以古怪的方式利用犯罪的情节或恐怖片的惯例，推出了几部神秘莫测且令人震惊的作品。《X圣治》（*Cure*，1997），讲的是一个侦探跟踪一个杀手，而这个杀手能够控制受害者的思想。《回路》（*Kairo*，2001）表现了鬼魂出没的互联网。三池崇史（Takashi Miike）——黑泽清的同代人——也重新利用低俗材料，拍摄了一些节奏和情节同样疯狂的电影。《新生代黑社会》（*Fudoh: The New Generation*，1996）集中表现了男学童帮派和女学童刺客。《生存还是毁灭》（*Dead or Alive*，1999）是一部咄咄逼人的犯罪电影，而《切肤之爱》（*Audition*，1999）以略微变态的浪漫场景开场（一个工薪职员以试镜的名义挑选女朋友），以大屠杀结束（当他获得的比索要的更多时；图26.15）。

1990年代最重要的导演是北野武（Takeshi Kitano）。日本观众喜爱作为电视喜剧演员的他，但不喜欢他的电影。他因为一些残酷的黑帮片而在国际舞台上赢得赞赏，如《棒下不留情》（*Boiling Point*，1990）、《小奏鸣曲》（*Sonatine*，1993）和《花火》（*Hana-bi*，1997）。北野武发展出一种不动声色的表演和影像设计风格，人物经常面对镜头，像简单连环漫画中的角色那样排成一排（图26.16）。他们很少说话，而是盯着对方，并保持奇怪的固定姿势，直到暴力突然发生。北野武的电影以近乎孩子气的辛辣和强行交替的唐突节奏强迫观众注意，尤其是当他回到他最喜爱的母题——体育、青少年恶作剧、鲜花和海洋——之时。他对色彩的感觉有一种天真的直接性（彩图26.9），他以久石让（Joe Hisaishi）配乐中卡通式的旋律使疏朗的画面显得温暖。北野武的非黑帮片作品包括《那年夏天，宁静的海》（*A Scene at the Sea*，1991），这是关于一对聋哑

图26.16 典型的北野武"晾衣绳"构图(《小奏鸣曲》)。

情侣的忧郁故事,以及关于成长的作品《坏孩子的天空》(Kids Return,1996)。

在1990年代后期,通过关于一盘谁看了谁就会被杀死的录像带的神秘日本电影(《午夜凶铃》[Ring, 1998]及其续集)所引发的风潮,日本恐怖片赢得了新的观众群。亚洲人对《午夜凶铃》的狂热有点类似西方人对《女巫布莱尔》(The Blair Witch Project,1999)的反应。不过,日本动漫仍然是日本最受欢迎的电影出口产品,每年制作动漫达250个小时。新的动漫之神是宫崎骏(Hayao Miyazaki)。他迷人的长片《龙猫》(My Neighbor Totoro,1988)和《魔女宅急便》(Kiki's Delivery Service,1989)慢慢地开辟了通往欧洲和北美的道路,它们成为视频租赁的长期热门选择。《幽灵公主》(Princess Mononoke,1997)将宫崎骏杰出的线性风格与计算机技巧的选择性运用融为一体,促进了赛璐珞动画的发展(彩图26.10)。

宫崎骏的作品也打破了本土的票房纪录;《千与千寻》(Spirited Away,2001)成为迄今为止票房收入最高的日本电影,以及第一部在美国之外收入超过2亿美元的非美国电影。但是,这种罕见的成功并不能重振日本电影工业。在1990年代末,日本每年制作250部或更多的长片,但大多数都不会上映。年均观影次数徘徊在一人一次,三大制片厂仍然掌握着权力。尽管如此,日本的海外投资规模仍能确保该国在国际电影贸易中的核心地位,一波波优秀影片仍然为世界上这个最值得尊敬的民族电影之一带来了新的关注。

中 国

"致富光荣!"邓小平用这句口号宣布中国政府的意图是要恢复中国的经济,并鼓励温和的市场经济改革。自留地农产品的销售、与外国公司的合资企业,以及其他类型的自由企业,逐渐被引进。然而,中国领导层所推行的改革主要集中在经济层面。

中国的"文化大革命"期间(1966—1976),只制作了极少的影片(参见第23章"中国:电影与'无产阶级文化大革命'"一节),北京电影学院也被迫关闭。在新的更开放的政策下,电影开始慢慢恢复。

当制作仍在蓄势待发时,为了给影院提供作品,数百部1966年前制作的被禁电影重获发行。外国电影再次被引进,中国电影制作者可以看到1960年代和1970年代的欧洲艺术电影。

电影制作稳步攀升,从19部长片(1977年)上升到125部(1986年)。"文化大革命"结束不久之后所制作的大部分电影,都倾向于回归精致的制片厂风格。《骆驼祥子》(1982,凌子风),是一部把背景设在革命之前时期的情节剧,讲述了一个男人失去了他的人力车,必须从他的老板那里租借,而老板的女儿逼迫他娶她。同时,住在同一个院子的一名年轻女子为了养活她的兄弟而当了妓女。影片中的所有人物都有一个不幸的结局。这部华丽的制片厂电影使人想起了《祝福》和其他1950年代的作品(参见本书第18章"内战与革命"一节)。

然而，一些电影开始模仿欧洲样板。杨延晋和邓一民的《苦恼人的笑》(1979)，把故事背景设置在"文化大革命"期间，表现一个记者被迫撰写不准确的报道。《苦恼人的笑》的风格反映了艺术电影的影响，使用闪回、幻觉场景以及许多特效，以传达主观性。杨延晋1968年毕业于北京电影学院（正好在它被关闭之前），他继而拍摄了《小街》(1981)，这部电影提供了三种可供选择的结局。吴贻弓的《城南旧事》(1980)也从一个小女孩的视角，以闪回手法讲述了三段故事。"文革"时期的政策青睐人物类型简单和含义明确的电影，而这些影片则利用了心理深度、象征主义和暧昧性。

第五代

中国电影史学家们通常将电影制作者根据重大的政治事件划分成若干代。第四代电影制作者的职业生涯开始于1949年的革命之后，其中最突出的成员是谢晋，他执导了《舞台姐妹》(参见本书第18章"传统和毛泽东思想的结合"一节)。

北京电影学院于1978年重新开张，招收了一个为期四年的新班级。1982年，这些毕业生与一些在制片厂工作的导演一起，形成了所谓的第五代。他们中的若干人成为作品被海外广泛熟知的第一批中国导演。这些学生曾经接受过非同寻常的训练。在"文化大革命"期间，教育强调机械学习，而且主要是学习毛泽东著作。但是，第五代导演并没有被教育该思考些什么。陈凯歌——第五代最著名的成员之一——曾回忆他所接受的教育：

> 我很感谢我的老师，因为他们不知道怎么教我们。他们没有教过十年以上的书。他们的思想很开放。他们说他们不会用他们的老方法教人。我们可以看电影，可以熬夜工作，还可以展开讨论。[1]

这些学生看过很多进口影片，并且深受这些影片的影响。到了1983年，第五代导演的作品开始发行（见"深度解析"）。

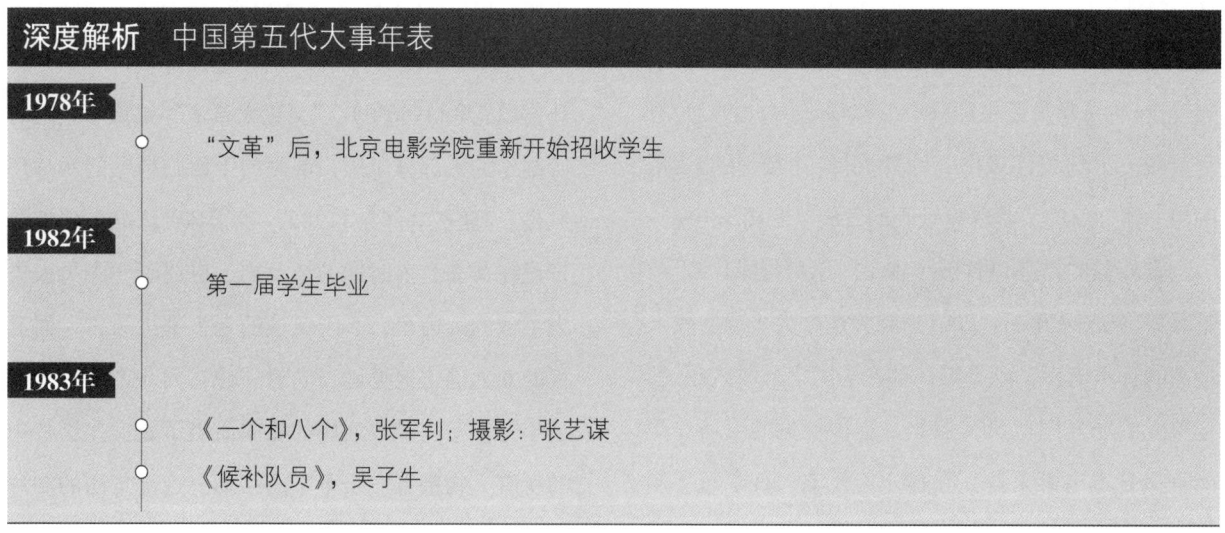

深度解析　中国第五代大事年表

1978年　"文革"后，北京电影学院重新开始招收学生

1982年　第一届学生毕业

1983年　《一个和八个》，张军钊；摄影：张艺谋
《候补队员》，吴子牛

[1] Chen Kaige, "Breaking the Circle: The Cinema and Cultural Change in China", *Cinéaste* 17, no. 3 (1990): 28.

深度解析

1984年
- 《黄土地》，陈凯歌；摄影：张艺谋
- 《喋血黑谷》，吴子牛
- 《人生》，吴天明（西安电影制片厂）
- 《大阅兵》，陈凯歌；摄影：张艺谋

1985年
- 《野山》，颜学恕（西安电影制片厂）
- 《女儿楼》，胡玫
- 《绝响》，张泽鸣
- 《黑炮事件》，黄建新（西安电影制片厂）
- 《猎场札撒》，田壮壮
- 《鸽子树》，吴子牛（被禁）

1986年
- 《老井》，吴天明；摄影：张艺谋（西安电影制片厂）
- 《错位》，黄建新（西安电影制片厂）
- 《盗马贼》，田壮壮（西安电影制片厂）
- 《最后一个冬日》，吴子牛

1987年
- 《远离战争的年代》，胡玫
- 《鼓书艺人》，田壮壮
- 《红高粱》，张艺谋（西安电影制片厂）
- 《孩子王》，陈凯歌（西安电影制片厂）
- 《太阳雨》，张泽鸣

1988年
- 《晚钟》，吴子牛
- ……

传统来说，电影学院每一个毕业生都会永久性地被分配到北京、上海或其他省份的制片厂工作。一些第五代导演打破了这一模式，更愿意去寻找自己感兴趣的工作。例如，陈凯歌被分到了北京电影制片厂，但是他却和摄影师张艺谋一同去了广西电影制片厂，在那里，他们拍摄了《黄土地》和《大

阅兵》。田壮壮也被分到北京电影制片厂，但在那里却不能得到导演的工作，所以他去了较小的内蒙古电影制片厂，拍摄了《猎场札撒》。

实际上，所有第五代电影都是在这样的省级制片厂制作的。最值得注意的就是西安电影制片厂，那是中国中部的一个中型制片厂，在1983年吴天明接管之前一直没什么成就。吴天明曾是演员，于1979年开始做导演，后成了类似于第五代导演资助人的角色，他聘用年轻的电影制作者，并给予他们充分的创作自由。正如"深度解析"中的年表所显示的那样，超过三分之一的第五代电影作品都出自西安电影制片厂。吴天明也把摄影师张艺谋从广西电影制片厂邀请过来拍摄《老井》。张艺谋以从此以后他可以做导演为条件答应了吴。张艺谋的电影《红高粱》无论是在国内还是在海外，都是第五代中最著名的作品。

第五代电影制作者受欧洲艺术电影的影响，与"文革"的做法背道而驰。"文革"电影使用类型化的人物，这些年轻的导演则更偏爱心理深度。不同于以简单故事传达清晰含义，他们采用更复杂的叙事、暧昧的象征和生动而富于启发性的影像。他们的电影仍然保留了政治色彩，但他们是在努力探索问题，而不是在重申既定的政策。

黄建新的《黑炮事件》是对官僚作风的苦涩讽刺。一个德国顾问监管中国重型设备的装配，需要一个有技术专长的翻译。最好的翻译碰巧发了一封关于寻找象棋棋子"黑炮"的电报。党的官员误以为"黑炮"是一个代码，而对他进行细致的调查，调离了他的工作，最终损害了昂贵的设备。黄使用了一系列的闪回来跟踪调查进程。他的色彩设计也有助于讽刺，比如在官员们一个风格化的场景中开会（彩图26.11）。

陈凯歌的《孩子王》也体现了第五代电影制作者如何突出叙事的微妙性，以及动人的视觉设计。一个年轻人在"文革"期间被送到农村工作，突然被分配到一所乡村小学教书。他试图启发学生自己思考，而不是靠死记硬背学习，他和他的上司发生冲突，并被退回到原单位。在最后，他的离开被一场席卷乡村的大火的意象打断——这也许象征着"文化大革命"的破坏，或者是结束它所产生的净化效果。这种暧昧的场景显示了欧洲艺术电影的影响。《孩子王》中场景和色彩的母题在学校封闭的世界和周围广阔的地势之间造成了对比。

一些第五代电影对大众娱乐的不妥协更甚一步。例如，田壮壮的《盗马贼》只是跟随一个盗马贼及其家庭在西藏流浪的一年。田壮壮没有在片中解释西藏的宗教仪式和风俗。这部电影的趣味在于它的异域情调，以及贫瘠的平地、高山和寺庙的出色镜头。

大多数第五代电影作品都因为对农民来说太晦涩难懂而受到批评，农民占到了中国人口的80%。中国没有可供专业观众观看这些电影的艺术影院的传统。一部受欢迎的电影也许会发行一百个或更多拷贝，但《盗马贼》只制作了六个拷贝。第五代电影很少在经济上有良好表现，因此吴天明生产了更多面向大众的流行电影来平衡西安电影制片厂的损失。此外，因为这些电影受到外国电影的影响，它们比其他大多数中国电影更容易吸引海外目光。通过出口第五代电影而赚来的钱有助于这一群体继续工作。

但是，即使在国外获得了名声，第五代群体也开始在国内遇到更多困难。在1986年末，学潮导致政府加紧了控制，发动反对包含着外来影响的"资产阶级自由化"的运动。在电影方面，官员要求制

作简单易懂、有利可图的影片。于是，在1987年和1988年，一些第五代电影制作者着手于一些更为商业化的项目。田壮壮放弃了《盗马贼》的简朴风格，制作了一部老套的影片《摇滚青年》。黄建新和其他人则从事电视工作。1987年，陈凯歌去往纽约。

1989年后，第五代不再是一个具有凝聚力的群体。吴天明移民到了加利福尼亚，黄建新则去澳大利亚教书。留在中国大陆的大多数人也都转向了流行电影和电视的工作。

第六代和相关电影

以自己的风格拍摄电影的导演常常依靠国外资金的支持。陈凯歌的《边走边唱》（1991）有德国、英国和中国的支持，这是一个流浪盲人音乐家和他的学徒的传奇故事，本片比陈凯歌的早期电影更具象征性，并更为暧昧。该片在中国拍摄，陈凯歌一以贯之地依赖于表现主义式的气势撼人的景观（彩图26.12）。陈凯歌随后拍摄了在国际艺术院线大热的《霸王别姬》（1993）、《风月》（1996）和《荆轲刺秦王》（1999），这三部国际制作都是用中国设施和中国工作人员拍摄的。

张艺谋留在中国，用日本资金拍摄了《菊豆》（1990），这部影片以泛黄的摄影风格呈现染坊，故事正是在这里展开（彩图26.13）。张艺谋以华丽的风格对女性的情欲和抗争进行了探索，比如《大红灯笼高高挂》（1991）和《秋菊打官司》（1992）。他的电影进入了国外的艺术影院，在海外市场被认可后，才被准许在国内发行。多产的张艺谋继续试图平衡电影节趣味和审查的压力，执导了《活着》（1994）和《一个都不能少》（1999）这样的作品。

其他第五代老将最终又开始拍摄一些野心勃勃的作品。黄建新从国外回来后拍摄了一系列尖锐的社会喜剧。《背靠背，脸对脸》（1994）揭示了文化馆办公室中的权力争夺。《红灯停，绿灯行》（1996）以一群人对驾校训练课程的讨论，同情地描绘了从吸毒青年到雄心勃勃的大款，以及为家人寻求更好生活的母亲的各类型社会人物。

国外资金常常会产生杠杆效应。第五代的领军人物吴天明回国执导了动人的《变脸》（1996），讲的是一位年老的江湖艺人的故事。该片的剧本是台湾人写的，由香港的邵氏兄弟买下来。

当田壮壮、张艺谋和其他第五代导演继续活跃在国际视野之中时，第六代在1990年代初开始崭露头角。他们大多数也毕业于北京电影学院。然而，他们是追求着自己电影观念的独立导演。正当中国开始减少对其电影制片厂的资助之时，他们的运动浮出了水面。制作了赚钱影片的制片厂将会被回报以与高票房进口片同样的权利。这是一个不可抗拒的动议，因为进口片——主要来自中国香港地区和美国——占据了高达40%的城市票房。

进退两难的困境是，虽然导演可以不依附于制片厂，但只有制片厂才可以发行电影。没有获得发行或放映许可而制作的独立电影成为地下电影。地下电影的先驱者之一是张元，他的第一部电影《妈

图26.17 《变脸》

妈》（1990）是在制片厂支持下完成的。1989年之后，他从生意中筹集到完成影片的资金，在一个旅馆中进行剪辑，并说服西安电影制片厂发行。他的第二部电影《北京杂种》（1993），在没有任何制作厂放映许可证的情况下，参加了若干电影节。王小帅的《冬春的日子》（1993）花费了1.4万美元制作，不在中国国内而只在海外发行。

第六代电影关注年轻人和社会问题。婚姻困境是《冬春的日子》的主题，中国摇滚文化则在《北京杂种》中得以呈现。在《邮差》（1995）中，何建军基于令人震惊的设定——一个邮差通过阅读并扣押别人的信件来干涉别人的生活（图26.18）——创造出一个简约而令人不安的剧情。张元的争议作品《东宫西宫》（1996）描写了北京男同性恋的生活状况。

随着地下电影在电影节中受到欢迎，针对合拍片和国外投资有了更严格的规定。在张艺谋的《活着》并未获得批准就在戛纳参赛后，官方要求只要是在中国拍摄的电影，不管是官方还是非官方，都必须过审后才能在海外放映。

姜文——中国最著名的演员之一——因为他的关于抗战时期的影片《鬼子来了》（2000）而面临同样困境。电影开始于对战争年代文化冲突的幽默描绘，一个神秘的陌生人潜入村庄留下两名日本战俘。他看守他们数月，虽然他打算杀掉他们，但最后还把他们送回了日本军营。当一场晚宴变成大屠杀后，影片的基调立刻从喜剧转为恐怖。《鬼子来了》赢得了戛纳电影的评审团大奖。

中国存在很久的制片厂制作体系已经终结，仅仅提供拍片设施和片头商标给独立制作和合拍片。最成功的电影通常是进口片和部分通过盗版影碟传播的影片。在这种情况下，导演们被鼓励创作观众喜闻乐见的商业作品，如何平的《炮打双灯》（1994）。通过专注于表现喜剧演员葛优生动有趣的表演，冯小刚成了中国最受欢迎的电影制作者。他的《不见不散》表现了两个大陆骗子为了寻求更好的生活，而移民到犯罪猖獗的洛杉矶。由私人投资者投资的这部电影成为中国历史上第二卖座的电影（第一是《泰坦尼克号》）。冯小刚通过宣称他喜欢赚钱且蔑视艺术电影来戏弄影评人。

但是，倾向于艺术电影的制作者也找到了创作之道。娄烨向《眩晕》致敬的梦幻般的作品《苏州河》（2000，图26.19），让年轻的漂泊者陷入了绑架事件，但其抒情的手持拍摄（令人想起王家卫）柔化了对于上海街头生活的凌厉展示。《站台》（2000）对中国当代的历史进行了野心勃勃的审视。导演兼编剧贾樟柯通过追踪一个后毛泽东时代的地方演出团体，展示了传统如何被侵蚀，以及年轻人开始质疑长辈们的权威性。《站台》的长镜头风格表明，大陆电影正受到杨德昌和侯孝贤（参见本章"深度解析：杨德昌和侯孝贤"）这样的台湾大师的影响。

图26.18 《邮差》：静态、直线的取景创造出一个官僚主义的世界。

图26.19 神秘的被绑架的女孩，看起来像是转世化身（《苏州河》）。

在这二十年里，中国政府一直暗示将会更加开放，使几家美国大公司有些急不可耐。2001年底，随着中国加入世贸组织，政府承诺要通过给几个省级公司赋予权利，以使发行私有化。但获官方许可的长片的产量下降到每年30部，外国片现在据称占到了票房收入的80%。如果引进的好莱坞电影超过已获允许的每年十部左右，本土电影将会严重受伤。于是，一些迹象表明，代理机构中国电影进出口公司会重组，以保持对所放片目的有效控制。无论是对于西方公司还是对于本土电影制作者来说，中国电影市场的开放度都还有待扩大。

香港

1930年代期间，香港就已成为中国电影制作者逃离饱受战争蹂躏的大陆的避难所，到1950年代，已经有若干制片厂在香港运作。香港电影是一个地区性的行业，为中国南方以及遍布东亚和东南亚的华人提供喜剧片、家庭情节剧、粤剧片和武侠片。

邵氏兄弟和新武侠片 有一个公司逐渐雄霸了整个市场。邵氏兄弟电影公司是一个成立于新加坡的娱乐帝国。不知疲倦的企业家邵逸夫决定以香港为自己的制作基地，并于1958年在那里建立了一个制片厂。电影城综合设施包括十个摄影棚、众多外景地（包括一个人工湖）、演员培训学校、洗印厂、音响设施和雇员公寓。邵氏兄弟是垂直整合的公司，拥有遍布东亚的发行机构和连锁影院。该公司强调使用汉语普通话制作影片。

1960年代期间，邵氏兄弟开创了新版武术片（武侠片）。邵氏的剑术片借鉴自京剧的杂技、日本武士电影、通心粉西部片甚至詹姆斯·邦德电影，成了一种令人眼花缭乱的奇观。张彻是这一类型最成功的实践者，把《独臂刀》（1966）、《大刺客》（1967）、《金燕子》（1968）转化成了暴力的奇观（图26.20）。张彻的助理导演和武术指导在1970年代也相继成为重要导演。

更具创意并更知名的导演是胡金铨，他的《大醉侠》（1965）标志着新武侠片潮流的出现。《大醉侠》将几乎整个故事背景都设置在一间旅店内，利用人物之间的阴谋、伪装和突然爆发来建构情节。胡金铨的快速剪辑、气势磅礴的宽银幕构图、京剧

图26.20 在《新独臂刀》（1970）中，反派受到了应有的惩罚。

杂技影响了数十年间的武侠电影。他回忆说："在这部电影的工作中，我开始意识到，如果情节简单，风格表现会更加丰富。"[1]

胡金铨离开邵氏兄弟去了台湾，他在那里制作了《龙门客栈》（1967）和《侠女》（1970）。后者是一部规模空前的武侠片。该片花了三年时间制作，并以玄奥的佛教哲学为基础，原版长达三个小时。《侠女》把风格推到了新的极致。虽然"飞腾的剑客"已经是武术片的惯例，但胡金铨加强这一动作的急迫性。他的侠客施展着梦幻般的飞跃，盘旋着砍杀或搏击，而后优雅着地，为新的一次打斗再次飞跃盘旋（彩图26.14）。

他后来的电影，如《忠烈图》（1975，与香港合拍）和《空山灵雨》（1979）增强了《侠女》中芭蕾般的刺激。敏捷的演员让自己从岩石上腾空而起、从墙壁和树干上弹起、从空中猛扑而下。在胡金铨的作品中，武侠片获得了一种新的动态的优雅，他的台湾制作对香港的导演们产生了持久的影响。

李小龙和功夫片　一个新的武侠片风潮在邹文怀的主持下兴起，他曾是邵氏兄弟制片部门的负责人。1970年，邹文怀离开邵氏，建立了自己的公司嘉禾影业。邹文怀将自己的产品瞄准了广阔的国际市场。他依靠亚洲武术家李小龙主演的电影迅速获得成功。

李小龙出生于加州，在香港时就已经是受欢迎的儿童和青少年演员，但他在美国电影或电视中却只能出演一些小角色。然后，随着嘉禾的《唐山大兄》（1971）在银幕上掀起热潮，李小龙也被推上了明星位置，并使功夫——搏击和跆拳道的艺术——成了一种世界性风潮。邹利用李小龙的成功拍摄了《精武门》（1972）和《猛龙过江》（1972），它们全都打破了香港的票房纪录。李小龙和好莱坞的小演员们一起参演大预算电影《龙争虎斗》（1973），这是一部和华纳兄弟合拍的影片。1973年，李小龙疑窦重重地死去，这使他成为一个被人狂热崇拜的英雄。

作为电影史上最著名的中国演员，李小龙在外国市场向香港电影开放的过程中扮演了重要角色。他也把自己当成中国武术的一个卓越代表，这一点在《精武门》中表现得极为明显，该片颂扬了第二次世界大战中上海对日本侵略的抵抗。李小龙的电影在整个第三世界中受到喜爱，常常被视为象征着

[1] 引自Stephen Teo, "The Dao of King Hu", in *A Study of Hong Kong Cinema in the Seventies* (HongKong: Urban Council, 1984), p. 34。

起事的亚洲对于反叛的骄傲。

尽管李小龙只执导了一部电影《猛龙过江》，但他谨慎地控制着他的明星形象。他扮演了一个他惯常出演的超人，无疑是片中最优秀的斗士，但他对自己的全部实力有所保留，直到爆发性的高潮（图26.21）。与香港电影的常规做法相比，李小龙坚持使用更真实的打斗场景，以略长的镜头和远景镜头展现他的技巧。然而，某些奇观化的时刻，他还是利用摄影机和剪辑技巧来加以强化（图26.22）。

李小龙死后，制片商们搜寻着李小龙的替代者（通常被取名为Bruce Le、Leh或 Li。李小龙的英文名为"Bruce Lee"——编注）但是功夫片的质量迅速衰落。尽管如此，国外观众还是拥护这个类型，邹文怀的公司也仍在扩大。到了1970年代中期，嘉禾和邵氏兄弟制作了大约三分之一的香港电影。邹文怀控制了香港最大的院线和亚洲另外500家影院。在邹文怀和邵氏兄弟支持下发展的武侠片，为世界范围内的动作电影贡献了惯例手法，也使香港电影在国际市场上赢得了一个很高的位置。

1980年代的突破　即便亚洲小国家的影片产量在扩张，香港电影还是主宰了这一地区的市场。在香港，本土制作在票房上压倒了外国进口片。这些类型和明星红遍了整个亚洲，在非洲、拉美和欧洲和美国的亚裔社区也大受欢迎。像邵氏兄弟和邹文怀的嘉禾这样的垂直整合型公司，保持着低廉的制作成本，将主打产品提供给自己的影院。

一些导演，比如刘家良，以《神打》(1975)和《五郎八卦棍》(1984)延续着武侠片类型的制作，但从整体来看，剑术片和功夫片已经走向衰落。警

图26.21　在《龙争虎斗》中，李小龙以舔自己的血来点燃愤怒。

图26.22　《精武门》：在慢动作中，李小龙腾空飞起，踢碎一块写着"华人与狗不得入内"的牌子。

图26.23 《半斤八两》(1976)中,许冠文支配着弟弟许冠杰。

图26.24 《蛇形刁手》中,成龙用鸡蛋练习蛇形拳。

察惊悚片、当代喜剧片和黑社会动作片,成为1980年代的主要类型。对许多影评人和观众来说,新的类型反映了这座城市现代化和西方化的文化。新的明星也已经出现。电视喜剧演员许冠文组建了自己的公司,连同嘉禾一起拍摄了一系列成功的打闹喜剧片(《鬼马双星》[1974]、《摩登家庭》[1981]、《鸡同鸭讲》[1988])。许冠文扮演贪婪的客商和粗野的职员,这样的人物类型很容易与新的商业化香港关联起来(图26.23)。

许冠文喜剧的成功加速了另一个演员成龙的崛起。成龙以模仿李小龙开始他的职业生涯,然后他在《蛇形刁手》(1978;图26.24)、《醉拳》(1979)和《师弟出马》(1980)中将杂技般的功夫和搞笑喜剧融合在一起。成龙很快就成为亚洲最著名的明星。他拒绝使用替身,以惊人的危险特技塑造着他的银幕形象,让人联想到巴斯特·基顿和哈罗德·劳埃德——身材矮小、足智多谋、从不言败的普通人。成龙也在不同类型间迅速转换。当感觉到纯武术正在逐渐被冷落,他就把武术及身体喜剧同历史阴谋(《A计划》[1983])、警察惊悚(《警察故事》[1985])和以《夺宝奇兵》为蓝本的侠盗冒险(《龙虎兄弟》[1986;图26.25])结合到一起。

图26.25 成龙正疲于招架(《龙虎兄弟》)。

香港新浪潮 对香港国际大都会身份的体认是1970年代末新浪潮的一个重要元素。随着香港电影节的建立（1977年）、行业杂志的创办和大学电影课程的开设，一种新的电影文化浮出水面。若干导演——他们通常在国外受过专业训练，并在本土电视制作业中开始工作——赢得了国际认可。一些人仍继续作为独立电影制作者，另一些人则迅速成为行业的中心力量——他们是1970年代好莱坞电影小子在香港的同类。

许鞍华在电视台做了一段时间导演之后，开始制作长片，拍摄了《疯劫》（1979），讲述了一桩谋杀疑案，在制作团队中使用了数量空前的女性。《撞到正》（1980）使鬼片类型重现活力，《胡越的故事》（1981）则预示了"英雄"犯罪电影的出现。许鞍华凭借关于战后亚洲历史的阴郁剧情获得国际声誉。《投奔怒海》（1982）解释了驱使越南人移居香港的政治压迫（图26.26）。《客途秋恨》（1990）展现了一个年轻女子逐渐了解到她母亲——一位受到中国丈夫家庭冷遇的日本女人——的复杂过去。

其他一些电影制作者也对新浪潮有所贡献。舒琪的《两小无知》（1981）详细讲述了一对弱智青少年的爱情事件。方育平曾在南加州大学学习电影制作，也专攻亲密人物剧。他排斥商业电影华丽的奇观，常常不得不使用16毫米拍摄，他制作的《父子情》（1981）呈现出苦乐参半的感觉，令人想起弗朗索瓦·特吕弗。

这些作品的严肃节制确立了香港新浪潮同社会评论和微妙心理刻画的关联。但是新浪潮的这一面很快就被流行类型的快速更新所覆盖。这一发展的核心是徐克。徐克在电视台从事导演工作前曾在美国学习过电影。他以一部未来主义武侠片《蝶变》（1979）开始影院长片制作。在拍摄了一些充

图26.26 《投奔怒海》中，香港记者和他试图拯救的越南儿童。

满暴力的讽刺作品之后，徐克突然转向了家庭娱乐片。他拍摄的《蜀山：新蜀山剑侠》（1982）引领了一股"超自然功夫片"风潮，他凭借《上海之夜》（1984）和《刀马旦》（1986）获得了更多认可。

这种眩目疯狂地混合动作、喜剧和感伤爱情的手法，明显借鉴自新好莱坞。徐克的场景繁忙到极致：摄影机冲向演员，广角机位迅速增多，打斗者在无休无止地飞越。在《上海之夜》一个独具特点的场景中，几个人物彼此躲避，突然出现在画框里意想不到的角落（彩图26.15）。

同斯皮尔伯格和卢卡斯一样，徐克也成为一位强劲的制片人。他的公司电影工作室（Film Workshop）制作了几部获得空前成功的香港电影。吴宇森残酷的《英雄本色》（1986）使得电视明星周润发变得极受欢迎，并引发了一股表现敏感而浪漫的黑帮分子的英雄电影风潮（图26.27）。徐克也制作了程小东的《倩女幽魂》（1987），一部关于超自然武侠的盛大影片，以及李连杰主演的《黄飞鸿》（1991）——这两部影片都衍生了众多续集和模仿。徐克以奇观为中心的娱乐片所取得的成功标志着新浪潮的结束，并且创造出一种华丽的快步调电影风尚。

类似于徐克这样的电影以其华丽的风格和对情感毫无顾忌的诉求，开始在西方电影界得到认可。

图26.27 在一场枪战中,两个黑帮成员加入警察一边,联系他们的是血缘和情感(《英雄本色》)。

图26.28 《喋血双雄》中,周润发和李修贤讨论事情。

欧洲和北美发行商发发行了吴宇森的《喋血双雄》(1989),在该片中,黑帮英雄的风潮已达到谵妄的高度。在几乎不间断的扫射和男子牺牲的感伤场景中,对话被导向了相向的枪口(图26.28)。美国大公司开始聘请吴宇森(《终极标靶》[*Hard Target*,1993])、徐克(《反击王》[*Double Team*,1997])和其他香港导演(只有吴宇森成为好莱坞A级导演,拍摄了《变脸》[*Face / Off*,1997]和《碟中谍2》[*Mission: Impossible 2*,2000]之类大片)。反讽的是,香港电影在世界范围内获得赞赏之日,正是香港电影业走向低迷之时。

1990年代:明天会更好? 1980年代初,英国同意在1997年把香港归还给中华人民共和国。为了在面对一个不确定的未来时赚到尽可能多的钱,电影工业转向高速挡,产量达到井喷状态。一个明星每年可能会出演超过一打的影片,上午拍某一部影片,下午拍另一部影片。名为"三合会"的犯罪帮派,通过强迫明星出演匆匆拍摄的影片,变本加厉地涉足电影业。到1990年代初,影片产量已经飙升至每年200多部——也反映出这些影片在东亚受欢迎的程度。香港制片商因而提高了他们的预算,以对海外发行商的预售来支付成本。

在这种狂乱的制作中,也有一些非同寻常的电影被制作出来,其中包括几部"艺术电影",比如关锦鹏优雅浪漫的鬼片《胭脂扣》(1988;彩图26.16)和他关于阮玲玉(参见本书第11章"中国:受困于左右之争的电影制作"一节)的传记片《阮玲玉》(1991)。最具原创性的艺术电影来自前编剧王家卫。在以《穷街陋巷》的变体《旺角卡门》(1988)获得成功后,王家卫拍摄了《阿飞正传》(1990),成为香港电影的一座里程碑。该片的外观呈现出1960年代的风格,讲述了几个人相互关联的故事,他们的生活通过一个冷酷的、好操纵他人的年轻男人联系在一起。此前从没有香港电影在形式上如此大胆,在心理上如此浓烈。

然而,昂贵的《阿飞正传》遭遇惨败,使得王家卫几年不能执导电影。他再次执导,拍摄了一系列让他在国际电影节上获得关注的电影:《东邪西毒》(1994)、《重庆森林》(1994)、《堕落天使》(1995)、《春光乍泄》(1997)和《花样年华》(2000)。在赢得几个戛纳电影节奖项后,王家卫成为在艺术上最受尊敬的香港导演。他利用商业电影的元素——大明星、流行乐原声、浪漫情景、暴力

冲突——但以一种随心所欲的抒情风格赋予它们某种诗意。他每天编写剧本，在现场即兴创作，舍弃以前拍摄的场景，使用自由游移的手持摄影机，在拍摄期间播放音乐，以唤起某种情感气氛。

结果就是一部概略、离题、有时自我沉溺，但往往令人振奋的电影。情节线分裂出去，又意外地收敛回来。在《重庆森林》里，故事开始于一对情侣，接下来又讲述了另一对，再没回到第一对，却邀请我们去对比他们对时间和爱的态度（彩图26.17）。与1980年代步调狂乱、超暴力的香港电影不一样，王家卫偏爱缓慢慵懒的场景和沉思性的影像，让人想起法国印象派电影（图26.29）。甚至在《东邪西毒》这部王家卫版的武侠片中，也在讲述几个侠客缅怀他们已经失去的女人。王家卫的纯真人物渴望浪漫，所有人都感应着生命的短暂。通过柔细的剧情和生动的画面，王家卫似乎在追求一种纯粹、瞬间狂喜的电影。

王家卫的电影在欧洲、日本和北美获得广泛发行，在香港本地却并不成功，本地观众更喜欢成龙——他仍然推出独占鳌头的冒险片，以及喜剧演员周星驰和动作明星李连杰。但当这一区域性市场感到香港电影的过滥，并且好莱坞电影向太平洋地区蔓延之时，即使是这些能够确保投资安全的明星，其受欢迎程度也开始减弱。1997年香港回归中国之际，恰逢横扫亚洲的金融危机，这也把香港电影置于险恶的处境中。

但是，即使香港电影业步履维艰，新的力量还是在出现。陈可辛也是一个曾在美国学习电影的导演，他凭借喜剧片《金枝玉叶》（1994）和剧情片《甜蜜蜜》（1996）发展了一批强大的追随者。总是弄潮儿的徐克也拍摄了《刀》（1995）——这是对张彻《独臂刀》的令人震撼的翻拍，以及计算机动画

图26.29 《重庆森林》：快餐柜台的点餐服务员——现在是一名空姐——等待她的梦中情人。

版的《倩女幽魂》（1997）。充满活力的新制片公司开始制作风格化的类型电影。最引人注目的是银河映像，由邵氏兄弟的老牌导演杜琪峰和编剧兼导演的韦家辉领衔。他们一起制作了一系列敏锐的新黑色犯罪电影：《暗花》《非常突然》和《真心英雄》（均出品于1998年）。杜琪峰的《枪火》（1999）围绕受聘保护黑社会老大的职业杀手而展开神秘的剧情，预示着对香港动作片的重新定义（图26.30）。再一次，这种亢奋的电影拒绝停滞不前。

台湾

1982年，台湾还不像是一个创新电影制作的源泉，其电影产品要么是徒劳的宣传，要么粗浅而低廉的娱乐，因而声名狼藉。然而，在1980年代，台湾电影成为国际电影文化最令人激动的区域之一。

台湾于1895年被日本占领，直到第二次世界大战才把日本赶走。1949年，蒋介石的国民党军队被毛泽东的革命打败，带了200万大陆人逃到了这座岛屿。大陆移民控制了台湾并建立了一个独裁政府，在此基础上，蒋介石这个中国的右翼领导人，希望有朝一日重新统治大陆。为了这个遥遥无期的未来，政府颁布了戒严令。

图26.30 购物商场的枪战:《枪火》中,用宽银幕空间营造出悬疑和动态的感觉。

起初,电影制作处于政府控制之下,主要通过"中央电影公司"(CMPC)进行掌控。CMPC公司和其他机构集中制作反共纪录片。商业公司则复制从香港带来的古装剧、喜剧片和爱情故事片。

1960年代期间,进口武侠片的成功刺激了台湾制片商,对之进行模仿,有时甚至邀请香港导演如胡金铨来台拍片。香港公司也在台湾建立了制片厂。CMPC公司,现在必须自己维持运转,也转向了并不比其早期纪录片更少说教的故事片。电影产量猛增,长片每年超过200部,观影人次也急剧增加。

然后,崩溃发生了。新的香港明星和电影类型吸引了台湾观众,本土制作的利润一落千丈。影片产量从1980年代初的100部降到了十年之后的不足30部。与此同时,台湾也从农村经济转向以制造业和现代技术为基础的经济。对许多年轻人而言,蒋介石夺回大陆的承诺是毫无意义的。与香港青年一样,他们也在寻求一种独特的文化身份。受过大学教育的人和城市白领不屑于观看台湾本地出品的动作片和爱情片。

台湾新浪潮 这一时期,一种新的电影文化出现。政府在1979年建立了台湾电影资料馆,三年后,一个年度电影节开始展映新作品。电影杂志开办,欧洲经典电影也出现大学和小影院的银幕上。与许多新浪潮一样——1950年代的法国,1960年代的欧洲和1970年代的德国——受过良好教育且富有的观众已经为民族艺术电影做好了准备。

电影工业的发展也是如此。到了1982年,票房的惨败迫使CMPC和商业制片商启用受过西方教育的年轻导演。集锦影片《光阴的故事》(1982)和《儿子的大玩偶》(1983),以及一大批新长片的成功,证明低成本电影也能吸引观众,并在电影节上赢得荣誉。像其他许多地方的青年电影一样,台湾新浪潮也从产业的危机中获益,这种危机激励新导演以低廉成本快速制作电影。

大多数新浪潮电影都与通常台湾电影中那种片厂式奇观的特点背道而驰。像此前的新现实主义、法国新浪潮和其他导演一样,台湾新浪潮导演也把摄影机带到实景中去拍摄松散的分段式故事,而且常常启用非职业演员。许多电影是自传性的故事或心理研究。由于政府政策禁止公然的政治评论,社会批评被含蓄地表达出来。导演发展出一种省略式的故事讲述方法,运用了闪回、幻想段落、非戏剧化情境——所有这些都得益于1960年代的欧洲艺术电影。两个截然不同的导演脱颖而出:杨德昌和侯孝贤(参见"深度解析")。

深度解析 杨德昌和侯孝贤

他们都于1947年出生在中国大陆，并随家人迁到台湾。台湾岛上这两个重要的电影制作者所追求的路径常常大不相同，但偶尔也会交叉。他们都通过政府发起的"新电影"获得至关重要的机会，但是他们所创作的电影却明显不同。

杨德昌在1980年代返回台湾之前，在美国上大学，学习计算机科学。在撰写了一些剧本，并在电视台担任过一些执导工作之后，他被选择执导了《光阴的故事》中的一个故事，这导致他拍摄自己的第一部长片《海滩的一天》（1983年）。随着这部电影的成功，杨德昌继而制作了《青梅竹马》（1985）和《恐怖分子》（1986）。

通过这些影片，杨德昌确立了他关注的领域，即反常的社会状态和年轻都市职业人士的受挫。他片中的人物穿着别致的时装，住在现代化的公寓里，却被荡漾在大都市中的某些神秘力量所折磨。例如，《恐怖分子》通过交叉剪辑讲述了两个故事：一个欧亚混血女子与一些恐怖分子发生牵连；一个年轻的小说家最终与她的丈夫分开。作为一个漫画迷，杨德昌依靠的是惊人的影像、不连贯的剪辑和最少量的对话。他利用城市建筑以静态的、预示性的镜头拍摄他的雅皮士人物（图26.31）。

《恐怖分子》赢得了一些电影节的赞赏，但随着新浪潮的衰落，杨德昌花了数年时间才为这部被许多人视为杰作的影片找到投资。《牯岭街少年杀人事件》（1991）用猫王埃尔维斯·普雷斯利的一首歌（即"A Brighter Summer Day"）做了英文片名，讲述了一个1960年代少年帮派的故事。该片长达将近四个小时，使用了数十个有台词的角色，围绕着一个少年某个晚上在教室所看到——或没看到——的事情展开；这一瞬的观看最终导致了谋杀。杨德昌的技巧在以长镜头和景深调度展现的帮派对抗中运用得最为精准讲究（彩图26.18）。

侯孝贤通过另一条道路进入了电影行业，他在"国立艺专"影剧科学习之后，开始担任助理导演。他最早独立执导的作品是一些讨巧的青少年歌舞片。但是，他在《儿子的大玩偶》中所执导的一个故事，却使他走向了更个人化和更具沉思性的电影。他最重要的新浪潮电影——《冬冬的假期》（1984）、《童年往事》（1985）和《恋恋风尘》（1986）——都使用了非戏剧化的叙事手法。这些影片所讲述的成长故事通常发生在乡村环境中，通过对日常世俗的细致呈现，传达出日常生活的丰富肌理，令人想起萨蒂亚吉特·雷伊的"阿普三部曲"。它们的故事并不是来自戏剧性的高潮，而是来自以缓慢的节奏苦苦观察到的细节。侯孝贤也通过代际之间的相互作用旁敲侧击地唤起人们对台湾历史的关注（图26.32）。

图26.31 《恐怖分子》中的建筑与办公室奸情。

图26.32 《恋恋风尘》中一个侯孝贤特色的远景长镜头：年轻人从军队回来，与他的祖父交谈。

> 深度解析
>
> 在《恋恋风尘》和《悲情城市》（1990）中，侯孝贤通过大远景、长镜头、静态取景和几乎没有正反打镜头的剪辑来运用他的非戏剧化策略（彩图26.19）。像沟口健二和雅克·塔蒂一样，他让人物的动作服从于大规模的视觉领域。观众的目光在景框内游移，引向深度空间，并常常引向可见性的极限。侯孝贤用小津式的景观或物体镜头来打断这些长镜头场景。
>
> 从《悲情城市》起，侯孝贤启动了台湾历史三部曲，另两部是《戏梦人生》（1993）和《好男好女》（1995）。在这些电影中，过去和现在难以预料地交织在一起，有时甚至交织在同一个镜头中，而且，侯孝贤还对构成现代台湾的语言和文化的融汇展开思考。他最惊人的成就之一是《海上花》（1998），是对19世纪中国妓院生活的华丽再造。这部电影利用灯笼照明，通过成弧线运动的摄影机所拍摄的长镜头中的观察，让两性诡计和饮酒游戏仿如催眠（彩图26.20）。
>
> 侯孝贤和杨德昌赢得了世界性的声誉。他们试图建立一个合作制片公司和一个另类的发行网络。但是台湾本土电影业的困境阻止了他们巩固新浪潮成果的努力。他们的电影在台湾实际上并没有观众，但是国际资金和电影节渠道却为他们带来了蓬勃发展的国际性事业。杨德昌凭借家庭剧《一一》（2000）赢得了戛纳奖，而侯孝贤则被看做1990年代世界上最优秀的导演。除了他们个人的成就，他们对整个亚洲的年轻制作者都具有强大的影响。

新一代电影制作者　到1987年，台湾电影新浪潮已经终结。台湾视频娱乐的巨大成功（盗版录像带的中心）使得电影制作掉入了深渊，香港电影主导着整个市场。然而，与此同时，戒严令被取消，审查也放松了，那些仍在创作的电影制作者可以探究台湾历史与身份这些敏感问题。侯孝贤的《悲情城市》赢得了威尼斯电影节大奖，该片以含蓄的形式描绘了1945年到1949年的事件怎样把一个家庭拆散——这是电影制作者早些年不能触碰的一个主题。

侯孝贤和杨德昌的国际成功使得年青一代电影制作者继续探索定义台湾文化的新方式。其中最为突出的新导演是蔡明亮。像侯孝贤和杨德昌一样，他偏爱长镜头和复杂的故事线，但他赋予他那些关于家庭失调和冷酷情色的影片一种充满焦虑的幽默感。在《爱情万岁》（1994）中，一个男孩因为躲在一对正在做爱的情侣的床下而产生了尴尬的兴奋。《河流》（1997）中，一个同性恋父亲在黑暗的公共澡堂中寻找伴侣，却在无意间向他的儿子示爱。《洞》（1998）也许是蔡明亮最讨巧的电影：公寓在暴雨期间被洪水冲垮，一个租户意外地闯入大规模的歌舞演出场景（图26.33）。蔡明亮所展现的离奇幽默和黑暗情欲在海外比在本土效果更好，但随着台湾电影业的崩溃，台湾电影最明亮的未来存在于国际电影节的舞台。

图26.33　一场眩目的歌舞表演在颓败的公寓大楼中展开（《洞》）。

东亚新电影

到1975年，全世界制作的4000部左右的长片，有一半来自亚洲。尽管其中大量都是由印度和日本制作的，但其他国家也贡献了一个惊人的数字。例如，马来西亚在政府的鼓励下发展出一个值得注意的电影业。同样，印度尼西亚电影也得益于贸易保护主义法规，让电影公司得以年均制作70部电影，很多都是关于"蛇女"的独特恐怖片类型。泰国成了另一股重要力量，在1983至1987年间生产了超过600部电影。在1980年代中期，尽管录像带的繁荣冲击到亚洲电影的上座率，大部分国家的电影制作数量都有所下降，但它们还是制作了一些重要的作品，如林全福（Teguh Karya）的《两个纪念品》（Mementos，印尼，1986）和策·颂西里（Cherd Songsri）的《伤痕》（The Scar，泰国，1978）。

菲律宾

菲律宾在1930年代期间建立了一个小型的垂直整合的制片厂体系，但这些公司在战后走向衰落，大多数电影作品是独立制片商制作的。在费迪南德·马科斯和他的妻子伊梅尔达的统治下（1965—1986），电影制作的数量逐渐增多，在1970年代中期达到了约每年150部。其中大部分都是浪漫情节剧、歌舞片（zarzuela）、喜剧片、宗教电影和软性情色片（bomba）之类的流行电影类型。明星制稳定地发挥着作用，很多情节都根据动作或爱情漫画改编而来。观众人数也在相应扩大：1300个影院每年吸引观众超过了6.6千万人次。

1970年代初，新一代菲律宾电影制作者开始处理社会主题。他们的电影保留了强暴、打斗和其他传统主流类型中的骇人惯例，但却把它们框定为社会批评的一部分。伊斯梅尔·贝尔纳尔（Ishmael Bernal）的《水中的污点》（Nunal sa tubig，1976），埃迪·罗梅罗（Eddie Romero）的《我们昨天像这样，今天又如何？》（Ganito kami noon... Paano kayo ngayon?，1976）和迈克·德·莱昂（Mike De Leon）的《黑》（Itim，1977）以让人想起美国黑色电影的方式对贫困、犯罪和腐败进行了思考。

其中最值得注意的是《马尼拉：在霓虹灯的魔爪下》（Maynila: Sa mga kuko ng liwanag，1975）。利诺·布罗卡（Lino Brocka）于1970年开始制作电影，他的大多数影片都是在用常规的三角恋、强奸和暴力来对当代菲律宾人的生活提出看法。在《马尼拉：在霓虹灯的魔爪下》中，丽格雅被一个老鸨引诱到城市里，并被卖给了一个中国人。当丽格雅的未婚夫胡里奥找来时，中国人杀了她，胡里奥杀了这个中国人，随后又被一个暴徒杀害。然而，与这条由激情所驱动的情节线相伴随的，是对经济剥削的控诉。胡里奥对丽格雅的寻找成为马尼拉失业男女的一个横切面，而相关场景——如码头工人在电影院里对资产阶级男子的野蛮攻击——则把城市定义为一个阶级的战场。布罗卡利用象征性构图强调了贫民窟居住者所遭受的苦难（图26.34）。

正当"菲律宾新电影"兴起之际，总统马科斯的政府颁布了更为严格的审查条例。剧本在拍摄前被反复审阅，完成的影片要么被剪要么被禁止。德·莱昂、布罗卡和其他导演开始引起审查官的愤怒：他们的电影在国内特别不受欢迎，但却在国外大受褒奖，而且使得人们注意到马科斯政府丑陋的一面。布罗卡作为这一群体中最为

图26.34 街道的名字强调了贫民窟居民的艰辛（《马尼拉：在霓虹灯的魔爪下》）。

图26.35 《我的国家：紧握刀刃》：在菲律宾第一家庭的画像下，一个工人被迫参加抢劫遇到了一个黑帮成员。

直率敢言的人，因为反对审查制度以及参与罢工而在监狱里度过了一段时间。然而，他和他的同事们还是被允许制作融合社会批判和娱乐惯例的影片。其中最激烈的一部正是布罗卡的《我的国家：紧握刀刃》（Bayan ko: Kapit sa patalim，1985），用非凡的直率批判了政治制度的不平等（图26.35）。

在1986年，一场城市暴动推翻了马科斯的政权，一个被暗杀的反对党领袖的遗孀科拉松·阿基诺总统上任。革命激发了对于一种充满活力的新电影的希望，但大众娱乐还是像以前那样强烈地统治着市场。阿基诺政府并未采取措施保护电影业，马科斯的审查机制仍然起着作用。很多电影制作者表达了对阿基诺政策的极度失望。布罗卡的《为我们而战》（Orapronobis，1989）由百代公司制作，暗示压迫和军国主义并没有离开菲律宾群岛。

然而，在其他方面，菲律宾的商业非常兴旺。上座率和长片量急剧上升，一些本土作品也获得巨大成功。新的法律赋予女性更多的权利，几个女性导演开始拍摄电影，著名的是玛丽璐·迪亚兹－阿巴雅（Marilou Diaz-Abaya；《米拉格罗丝》[Milagros，1997]）。阿基诺的女儿克丽丝（Kris）在1991年出演了几部浪漫喜剧而成为明星——这一年，布罗卡死于一场车祸，生前他正在筹划一部批判后马科斯时代的电影。

1990年代初，阿基诺的前国防部长费德尔·拉莫斯当选总统，一些受欢迎的电影明星也被选为政府官员。电影工业得到了拉莫斯政权的一些支持，主要是审查制度的放松。制片商继续在每年发行120部到200部长片，其中很多都是"七七"（pito-pito）电影，在七到十天之内拍摄，旨在迅速收回极低的成本。很少有电影赚到钱，大部分被迅速制成盗版影碟。

1998年5月，电影演员约瑟夫·埃斯特拉达当选总统，审查制度进一步放松。制片商开始粗制滥造色情电影。但很快，穆斯林分裂者的恐怖袭击打击了电影观众的积极性，电影产量随之减少。在新世纪的开端，尽管迈克·德·莱昂和其他老牌导演仍在坚持，菲律宾电影还是面临着一个晦暗的未来。

韩国

在中国，香港电影在1970年代发展迅猛，而台湾和大陆的电影在1980年代初的情况也是如此。韩国电影则在1980年代末开始引起电影节的注意，到1990年代末，韩国电影正在成为该地区一个强劲的商业参与者。

像台湾一样，韩国也曾被日本占领，直到第二次世界大战结束。当朝鲜战争（1950—1953年）陷入僵局，朝鲜半岛根据三八线被划分成两个国家。北部的朝鲜共产党政权在苏联解体后仍维持着原有体制。几十年来，韩国由军事集团统治，直到1980年代末，一种适切的民主制度才得以建立。在经济方面，韩国急速向前，它依靠被称为"财阀"的家族集团推动电子和计算机技术发展。

1950年代以来，韩国电影业一直专长于情节剧、历史奇观片，到1980年代，又增加了情色片。许多电影制片厂蓬勃发展起来。但在1973年，政府通过更严格的法律以管制这些片厂，有效地把发行控制在少数几家公司手中。在对大多数外国片实行禁令的支持下，韩国国内制作的影片数量达到了每年100至200部。1986年，当局屈服于美国的抵制，允许更多的外国片进入，这导致本土电影的观众减少甚多。市场的开放也导致制片公司数量增多，这给年轻电影制作者带来了新的机遇。

韩国对西方艺术影院市场的突破是通过一部完全非常规的电影——裴镛均（Bae Yong-kyun）的《达摩为何东渡》（*Why Has Bodhi-Dharma Left for the East?*，1989）——而实现的。该片拍摄了三年多，讲述了一个禅宗启示的故事：一个男孩在一个老年大师的启发下领悟了佛教的智慧。裴镛均刻意回避主导了韩国民族电影的好莱坞风格，而代之以宁静、沉思性的影像（彩图26.21）。

图26.36 林权泽的《春香传》，华丽的服装和布景以及庄严的表演十分醒目。

裴镛均的电影为其他韩国电影制作者铺平了道路。自1962年以来，林权泽（Im Kwon-taek）已制作了近100部古装片和情节剧，但引起电影节注意的却是他后来的电影。《太白山脉》（*The Taebek Mountains*，1994）追溯了战争对一个村子里的友谊和信任的影响。而常被提及的历史剧《春香传》（*Chunhyang*，2000）则以豪华精细的布景和服装为特色（图26.36）。林权泽在剧情之中不时穿插叙述者表演（清唱）的镜头，以尊重这个故事的口头叙事之根。

更年轻的导演也开始获得认可。朴光洙（Park Kwang-su）的《美丽青年全泰壹》（*A Single Spark*，1996）描绘了1960年代一个以自杀作为政治抗议的事件。曾就学于美国的李光模（Lee Kwang-mo）在《故乡之春》（*Spring in My Hometown*，1998）中创造了一种极简的侯孝贤式风格，对朝鲜战争期间美国的在场进行了审视。更加狂野的是金尚镇（Kim Sang-jin）的《加油站袭击事件》（*Attack the Gas Station!*，1999），讲述了关于好斗和骚动不安的青年的嘻哈风味故事。张善宇（Jang Sun-woo）以《谎言》（*Lies*，1998）中施虐受虐般的性遭遇引起了国际争论。

最为有趣的年轻导演之一是洪常秀（Hong

Sang-soo；本人身份证上的汉字名为"洪常秀"，而非"洪尚秀"——编注），他是一个叙事形式的严苛实验者。在《猪堕井的那天》(*The Day a Pig Fell in the Well*, 1996) 和《处女心经》(*Oh! Soo-jung*, 2000) 中，洪常秀探索了多视点故事，常常以两个不同视点来表现同一个场景。《江源道之力》(*The Power of Kangwon Province*, 1998) 开始于一个女学生和两个女性朋友在一个度假区旅游（图26.37）。回到首尔后，她试图找到她的情人——一个大学教授。电影紧接着转入了情人的视点。他在首尔做生意，然后他和一个朋友去度假区休假。在火车上，朋友去吃点心，与女学生擦肩而过（图26.38）。突然，我们发现，洪常秀在"让电影从头开始"。两个男人随后在乡村的漫游，实际上与那些女人的旅行——这时观众就能感觉到它在银幕外发生——是同步进行的。

除了这些受到电影节喜爱的作品，动作片和超自然惊悚片也被熟练地制作出来（《隔世琴缘》[*The Gingko Bed*, 1996]、《生死谍变》[*Swiri*, 1999]、《爱的肢解》[*Tell Me Something*, 2000]、《共同警备区》[*Joint Security Area*, 2000]），这些影片打破了好莱坞在韩国的票房纪录，横扫了区域市场。在强大的配额保护下，韩国电影吸引了数百万美元来自海外的风险投资。成立于1996年的釜山电影节，成为太平洋地区最被谈论的秀场。韩国电影在新世纪中冉冉上升。

澳大利亚与新西兰

澳大利亚和新西兰进入国际视野，主要是由于政府给予了补贴，这与那些支持西欧电影的补贴类似。两个国家都能够为电影节渠道创造出一种新电影。此外，澳大利亚电影在主流流行电影方面获得了一些成功。随着本土电影在海外引起关注，澳大利亚和新西兰电影制作者也被好莱坞挖走。到1990年代末，美国和其他外国在澳大利亚和新西兰拍摄电影，使用本地的制片设施和人才，这两个国家的电影业在经济上也依赖于此。

澳大利亚

澳大利亚的电影制作在1950年代和1960年代初期处于低潮。澳大利亚能再次制作商业上可行的影片的最早迹象之一，是迈克尔·鲍威尔——他经历《偷窥狂》（参见本书第20章"英国：厨房水槽电影"一节）所造成的丑闻后，被迫在电视台工作——制作的一部澳大利亚长片。《登陆蛮荒岛》(*They're a Weird Mob*, 1966) 是一部关于移民工人的低预算喜剧片，受到广泛欢迎。1971年，加拿大导

图26.37 （左）《江原道之力》：这部电影的第一个场景围绕着年轻女子坐火车到度假区而展开。从她身边走过的男人，我们现在只知道是一个陌生人。

图26.38 （右）在电影的后面，我们知道再一次经过她身边的这个男人是男主角的朋友，我们意识到，电影回到了先前的时间点。

演特德·科特切夫（Ted Kotcheff）制作了《假期惊魂》(Wake in Fright)。

1970年代期间，澳大利亚政府试图促进民族身份的建立。各类艺术都受到了新的支持。1970年，自由党政府组建了澳大利亚电影发展公司（Australian Film Development Corporation），投资了布鲁斯·贝雷斯福德（Bruce Beresford）的《巴里·麦肯齐历险记》(The Adventures of Barry McKenzie, 1972)、彼得·威尔（Peter Weir）的《巴黎食人列车》(The Cars That Ate Paris, 1974) 以及其他一些导演的电影，他们很快就创作出了"澳大利亚新电影"。澳大利亚电影和电视学院也已经成立。1972年，工党政府开始掌权，并强化了这些努力，以澳大利亚电影委员会（Australia Film Commission；AFC）取代了澳大利亚电影发展公司。AFC在第一个五年中资助了大约50部长片，并以收回投资38%的成绩胜过了它的欧洲同道。

电视于1956年出现在澳大利亚，吸引走大量电影观众，但也培养了一代年轻电影制作者，他们渴望拍摄影院电影。1970年代的澳大利亚影评人青睐法国新浪潮，以及英格玛·伯格曼和路易斯·布努埃尔之类作者导演的电影。政府支持与对欧洲风格艺术电影的兴趣相结合，使得澳大利亚导演将目标瞄准了国际精英观众。突破性的电影是彼得·威尔的《悬崖上的野餐》(Picnic at Hanging Rock, 1976)，讲述一群女学生在外出时离奇失踪。该片以一种悠闲的节奏推进，通过真实的场景、扰人心魄的音乐和明亮的摄影营造出强烈的气氛（彩图26.22）。

尽管澳大利亚新电影包括了若干类型，其中有低成本剥削电影，但在国际上亮相最多的是历史片。布鲁斯·贝雷斯福德以维多利亚时代女校为背景拍摄了另一部影片《通往智慧之路》(The Getting of Wisdom, 1977)，以及关于布尔战争时一个荒谬军事法庭的故事片《烈血焚城》("Breaker" Morant, 1980)。彼得·威尔的一战剧情片《加里波利》(Gallipoli, 1981) 和《危险年代》(The Year of Living Dangerously, 1982)，再现了印度尼西亚苏加诺被推翻的情景，构造出一种相当丰富的历史语境。一部少见的致力于表现原住民困境的历史电影《吉米·布莱克史密斯的圣歌》(The Chant of Jimmie Blacksmith, 1978，弗雷德·谢皮西[Fred Schepisi]) 表现了一个在白人世界奋斗的黑人年轻人，被迫进行杀戮以示反抗（图26.39）。吉莉恩·阿姆斯特朗（Gillian Armstrong）以维多利亚时代为素材制作了一部女性主义影片《我的璀璨生涯》(My Brilliant Career, 1979)，菲利普·诺伊斯（Philip Noyce）在他的《新闻线上》(Newsfront, 1978) 中，以欣赏的态度描绘了1940年代和1950年代的新闻片制作者。威尔、贝雷斯福德、谢皮西、诺伊斯和其他重要导演，最终都被引至好莱坞。

除了精品电影，澳大利亚电影业也有一些在国际上流行的影片。一家独立于政府资金的名叫肯尼迪－米勒（Kennedy-Miller）的小型制作公司制作了两部暴力的未来主义公路电影——《疯狂的麦克斯》(Mad Max, 1978) 和《疯狂的麦克斯2》(Mad Max II, 1982)。制片人兼导演乔治·米勒（George Miller）受塞尔吉奥·莱昂内的通心粉西部片和罗杰·科尔曼的低成本动作片的影响，呈现了一个住着怪异战士的后核战时代的澳大利亚蛮荒内陆。米勒诉诸感官的夸张风格得益于新好莱坞甚多（图26.40）。稍后，《鳄鱼邓迪》(Crocodile Dundee, 1986) 这部由澳大利亚明星保罗·霍根（Paul Hogan）主演的简单的动作喜剧片，在世界各地取得了令人惊讶的成功。

图26.39 主角和他的同伴发现一个圣地上布满了白人游客的涂鸦(《吉米·布莱克史密斯的圣歌》)。

图26.40 在一个让人想起斯皮尔伯格和德·帕尔玛的广角影像的镜头中,《疯狂的麦克斯2》运用了大胆的景深构图表现受伤的麦克斯被发送到受困的营地。

艺术电影和流行电影的成功,导致了更多的国外投资、合拍片和出口。《疯狂的麦克斯3》(*Mad Max Beyond Thunderdome*,1985)由华纳兄弟投资,《疯狂的麦克斯2》和《鳄鱼邓迪2》(*Crocodile Dundee 2*,1988)的发行者也是一家外国制作公司。到了1980年代末,澳大利亚电影已经大大地转向一种国际模式,常常依靠国外的明星(比如,梅丽尔·斯特里普[Meryl Streep]出演谢皮西的《邪恶天使》[*Evil Angels*,又名《暗夜哭声》(*A Cry in the Dark*),1990])。

1988年,政府资助机构更名为电影投资公司(Film Finance Corp,FFC),将投资与更大的商业可行性尤其是世界艺术影院市场联系起来。很快,一系列影片的成功似乎重现了1970年代的黄金时期。1992年,巴兹·鲁赫曼(Baz Luhrmann)的第一部长片《舞国英雄》(*Strictly Ballroom*)在国际上获得巨大成功。正如英国电影一样,怪癖喜剧片往往在国外也具有吸引力。《穆丽尔的婚礼》(*Muriel's Wedding*;图26.41)和《沙漠妖姬》(*Priscilla,Queen of the Desert*)两部影片1994年在国内都排前十,在国外也获得成功。《小猪宝贝》(*Babe*,克里斯·努南[Chris Noonan],1995;图26.42)和《闪亮的风采》(*Shine*,1996)在国际上所获得的巨大成功,似乎证实了本土制作正在走向繁荣。然而,《小猪宝贝》完全是美国投资,而《闪亮的风采》则是澳大利亚和英国联合制作。澳大利亚电影制作越来越多地依赖于外国资金。

1996年,保守的自由党-国家党联盟上台,FFC的预算在第二年就被削减。进口的美国独立电影开始与本土小预算电影争夺票房。1990年代后期没有电影达到《闪亮的风采》的水平,而吉

第26章　超越工业化的西方：1970年代以来的拉美、亚太地区、中东和非洲　873

图26.41　《穆丽尔的婚礼》结婚狂女主角的扮演者托妮·科莱特（Toni Collette）充满活力的表演，使该片大获成功，并让她走向了好莱坞。

图26.42　《小猪宝贝》：新的计算机技术能够使动物在说话时嘴唇有相应的动作。

莉恩·阿姆斯特朗的《奥斯卡和露辛达》（*Oscar and Lucinda*，1997）惨败，使得更高的政府补贴看上去不合情理。续集《小猪宝贝2：小猪进城》（*Babe: Pig in the City*，乔治·米勒，1998），由肯尼迪－米勒制作，但由环球公司投资，这却是一个更大的失望。本土电影制作大幅度下滑，仅占到国内票房收入的4%。

1998年中期，二十世纪福克斯被前澳大利亚人鲁珀特·默多克（Rupert Murdoch）收购，在悉尼开设了福克斯澳大利亚制片厂。澳元比美元价值低，美国制片商算出在这里制作要比在好莱坞便宜40%。成本的节省、福克斯巨大的设施设备，以及许多经验丰富的讲英语的电影人才，使得澳大利亚对于潜逃制作极具吸引力。《黑客帝国》和《星球大战》系列的部分内容就拍摄于澳大利亚福克斯，《碟中谍2》也是在这里拍摄的。想要拍摄英语电影的欧洲制片商，也投资了一些澳大利亚电影项目。

美国人的涌入使得已经取得成功的澳大利亚导演意识到，他们留在自己的国家，仍然能从美国资金中受益。《黑暗城市》（*Dark City*，1998）是由新线影业（New Line Cinema）和澳大利亚导演亚历克斯·普罗亚斯（Alex Proyas）自己的制片公司共同制作的，是在那里拍摄的最初一批电影之一。鲁赫曼决定留下来，在福克斯澳大利亚制片厂拍摄了澳大利亚－美国合拍片《罗密欧与朱丽叶》（*Romeo + Juliet*，1996）和《红磨坊》（*Moulin Rouge!*，2001）。此外，澳大利亚明星们也从好莱坞被吸引回来，比如出演《红磨坊》的妮科尔·基德曼（Nicole Kidman）。

澳大利亚人权衡了大规模外国收入对电影工业的益处，以及从业者对影片中本土主题减少的反对。2000年，一部关于澳大利亚西部一个小型跟踪站在1969年登陆月球中所扮角色的怪癖喜剧类型片《不简单的任务》（*The Dish*）低调登场，取得了一定程度的国际性成功。然而，世纪之交，政府投资的目标是更可能赢得全球观众而不是反映澳大利亚文化的项目。

新西兰

新西兰的本国电影制作走了一条与澳大利亚相似的道路，尽管更为短暂。零星的电影制作从早期的默片时代就已经存在，但直到1970年代，新西兰都还没有成形的电影业。1978年，政府设立新西兰电影委员会（New Zealand Film Commission），目的

是在前期制作阶段支持电影,并帮助它们找到私人投资。到了1980年代,虽然时有波动,但一个低水平的电影制作行业已经建立起来。

因为新西兰的人口在1980年代只有约300万,电影必须通过出口国外才能回收成本。像通常一样,导演的最佳机会往往在于艺术影院观众。例如,文森特·沃德(Vincent Ward)的《中世纪的导航者》(*The Navigator: A Mediaeval Odyssey*,1988)把它的人物从中世纪的英格兰转移到了一座现代澳大利亚城市。沃德随后制作了国际合拍片《心中的地图》(*A Map of the Human Heart*,1992)和《美梦成真》(*What Dreams May Come*,1998)。

另一位重要导演是简·坎皮恩(Jane Campion),她出生于新西兰,但在澳大利亚电影与电视学院学习。她的第一部长片《甜妹妹》(*Sweetie*,1989)在澳大利亚制作。影片通过对比两姐妹与不同的心理问题,探讨了疯狂与理智,以及艺术电影与情节剧之间的界限。《天使与我同桌》(*An Angel at My Table*,1990)原计划是为给新西兰电视台拍摄的三集迷你剧,却在国际院线发行。该片以诗人简·弗雷姆(Jane Frame)的自传体作品为基础,描绘了女主角反抗贴在自己身上的"疯狂"标签,表演细腻,吸引了艺术电影观众。坎皮恩运用许多近景镜头强调她肮脏的日常存在,然后用动人的景观——暗示着她的抒情想象——打断这些场景(彩图26.23)。坎皮恩的第三部长片《钢琴课》(*The Piano*)是一部法国-澳大利亚-新西兰合拍片,在1993年的戛纳电影节上获得金棕榈大奖。她改编同名文学作品拍摄的《贵妇的肖像》(*The Portrait of a Lady*,1996)是一部英国电影,但她回到澳大利亚拍摄了一部美国合拍片《圣烟》(*Holy Smoke*,1999)。

1990年代中期,电影上座率成倍增加,这得益

图26.43 《战士奇兵》中,毛利人家庭中达观的母亲和女儿。

于多厅影院的扩展。电影委员会仍然一年支持四部电影,此外,这里也还有一些私人制片商。1994年,李·塔玛霍瑞(Lee Tamahori)的《战士奇兵》(*Once Were Warriors*)意外地大获成功,最终击败了《侏罗纪公园》,成为新西兰有史以来最卖座的电影。该片讲述了一个城市劳工阶层毛利人家庭暴力的故事,既反映了本土生活,也对海外观众具有吸引力(图26.43)。同一年,低劣恐怖片导演彼得·杰克逊(Peter Jackson)以《罪孽天使》(*Heavenly Creatures*)闯入艺术电影圈,用风格化的手法描绘了两个十几岁的女孩,她们的幻想最终导致了谋杀。

塔玛霍瑞去了好莱坞,执导了《穆赫兰跳》(*Mulholland Falls*,1996)和《蛛丝马迹》(*Along Came a Spider*,2001)之类的电影。但是,像澳大利亚的鲁赫曼一样,杰克逊选择留在国内,拍摄了环球公司和杰克逊自己的蝶形螺母电影公司(WingNut Films)联合制作的《恐怖幽灵》(*The Frighteners*,1996)。他还在惠灵顿成立了一个主攻数字后期制作的工作室维塔数码(Weta Digital),它有点类似于福克斯澳大利亚制片厂,以其本土设施的创作能力吸引外国制片商。他以J. R. R. 托尔金(J. R. R. Tolkien)作品改编拍摄的三部长片《指环王》(*The Lord of the Rings*,2001,2002,2003;参见第28章),引起了世

界性轰动。在新西兰进行的拍摄和后期制作，将这些影片号称3亿美元的预算的很大一部分注入本土电影业。其他一些电影制作者也利用新西兰的美丽山景，《垂直极限》(*The Vertical Limit*, 2001)的部分内容就是在这里拍摄的。随着这样的外来收入，以及持续的每年对几部本土影片的政府资助，新西兰电影业在进入新世纪之后已显露出强大的前景。

中东地区的电影制作

从1960年代到21世纪初，中东政治始终笼罩在以色列和阿拉伯国家之间不断的摩擦之中。1967年的战争中以色列打败埃及、叙利亚和约旦之后，敌对状态变得更加强烈。1973年，埃及和叙利亚发动了新一轮攻击。这场赎罪日战争引发产油国推动石油价格上涨四倍，美国和苏联也开始向战斗双方提供武器。总统吉米·卡特诱劝埃及和以色列在1979年接受了一项和平计划，但1981年埃及总统安瓦尔·萨达特被暗杀，以及以色列拒绝放弃占领区，使得这一地区的冲突仍然持续不断。

在以色列占领区，1960年代由巴勒斯坦解放组织发起的阿拉伯人斗争一直在进行，这个组织寻求巴勒斯坦人的自治家园。尽管约旦已经承认以色列政权，但大部分阿拉伯国家仍然保持中立或敌对。西岸和黎巴嫩的巴勒斯坦激进分子在1990年代以及新世纪后仍持续他们的战斗，而以色列拒绝把它所占的疆域划给巴勒斯坦。

这一地区的电影是非常多样化的。埃及、伊朗、土耳其都拥有大规模的电影产业，对外出口喜剧片、歌舞片、动作片和情节剧。其他国家政府也开展电影制作，以促进本土文化传统。一些电影制作者与第三电影的发展站在一起（参见本书第23章"第三世界的政治电影制作"一节），但是，1970年代中期以后，许多电影制作者都试图扩大他们的受众，参与到西方的国际艺术电影大潮之中。1990年代中期到末期，视频、经济衰退、来自外国电影的竞争，使得整个地区的电影制作不断衰退，大多数国际知名的导演都在寻求来自欧洲的合拍支持。伊朗保持着相对高的电影制作水平，并以其消除敌意且貌似简单的剧情片赢得了世界性的尊重。

以色列

以色列有一个规模极小的电影工业。1960年代梅纳赫姆·戈兰（Menahem Golan）和他的表弟约拉姆·格洛伯斯（Yoram Globus）开始制作歌舞片、间谍片、动作片，以及被称为"博列卡斯"（Bourekas）的族群浪漫喜剧。1970年代期间，以色列也兴起了一阵聚焦于中产阶级心理问题的青年电影。然后，在1979年，教育和文化部提供了资金支持"优质电影"，从而刺激了低预算的个人反思电影（如丹·沃尔曼[Dan Wolman]的《捉迷藏》[*Machboim*, 1980]）或政治调查电影（丹尼尔·瓦克斯曼[Daniel Wachsmann]的《过境》[*Transit*, 1980]）。很快，优质电影基金就支持了每年15部左右长片中的大约一半。1980年代早期补贴有所削减，但在这十年后期又被恢复并有所增加。

作为中东地区与西方关系最密切的国家，以色列成为国际市场的一部分，摩西·米兹拉希（Moshe Mizrahi）的电影和青少年怀旧喜剧《柠檬棒冰》(*Eskimo Limon*, 1978)都在海外发行。以色列和欧洲国家合作拍片，其中几部影片还获得奥斯卡奖提名。以色列导演与美国明星合作拍摄了英语电影，另外，华纳兄弟发行了乌里·巴巴什（Uri Barbash）的《围墙之外》(*Me'Ahorei Hasoragim*,

1984），讲述了关于狱中阿拉伯人和以色列人的故事。优质电影基金鼓励外国公司投资面向国际的电影项目。

戈兰和格洛伯斯在1979年获得独立制作公司加农影业（Cannon Pictures）的控制权，从而赢得了国际关注。他俩既制作了一些国际娱乐电影（如《浴血擒魔》[*Cobra*, 1986]），也制作了罗伯特·阿尔特曼、约翰·卡萨维茨、安德烈·孔恰洛夫斯基和让－吕克·戈达尔执导的艺术电影。加农影业也购买了影院，并控制了一半以上的以色列电影发行权。此外，加农影业还协助把潜逃制作引入以色列，促使本土产业成为一个服务部门。尽管格洛伯斯在1989年离开加农建立了自己的公司，但以色列电影业依然与西方有着强大的联系。

整个1990年代，以色列电影制作继续衰落，降到平均每年10部影片左右。1995年，唯一的胶片洗印厂——也是一家美国拥有的公司——倒闭，这导致制片商必须把胶片运往巴黎进行洗印。政府也在1996年削减了优质电影推广基金的预算，很多电影制作者试图在电视台找到工作。到1999年，本土电影仅仅占据1%的国内票房，其余大部分都由美国进口片占有。

尽管存在这些问题，以色列最杰出的电影制作者——之前在海外工作的纪录片导演阿莫斯·吉塔伊（Amos Gitai），还是回国制作了开始于《申命记》（*Devarim*, 1995）的一系列科幻长片。吉塔伊的影片都具有政治鼓动性，但他能够从Canal+以及其他法国公司获得资金。吉塔伊的《向日葵》（*Kadosh*, 1999）是25年来第一部参与戛纳竞赛的以色列电影，但优质电影基金会拒绝补偿它的成本份额。《赎罪日》（*Kippur*, 2000），吉塔伊这部关于赎罪日战争直升机营救队的剧情片（图26.44），也被

图26.44 《赎罪日》一个著名的七分半长的镜头，救援队四个越来越绝望的成员在淤泥中搬动一个受伤的士兵。

政府资助拒于门外，而且并未在以色列发行。

2000年末，政府开始运用商业电视台支付的50%的税收，资助以色列电影文化——学校、资料馆和电影节，还有电影制作——新世纪开始于一个充满希望的音符。

埃及

其他中东国家与第三世界电影出口渠道和人才流动具有更密切的联系。1970年代初期，叙利亚就拥有一个强大的电影工业，向黎巴嫩、科威特和约旦输送电影。叙利亚也出现了关于社会抗议的"叙利亚新电影"，两年一度的大马士革电影节也展映了一些第三世界电影。黎巴嫩在1975年爆发的内战迫使制作人员流亡海外之前，也有一个充满生机的电影工业。

开罗一度是阿拉伯电影的好莱坞，但在1970年代，埃及电影制作开始衰落。重要导演都流亡海外；在叙利亚拍摄了《受骗的人》（*The Dupes*, 1972）后，陶菲克·萨拉赫成为伊拉克电影学院的头领。埃及电影工业的产量在1980年代开始好转，主要是因为热情友好的阿拉伯海湾市场以及埃及电影录像带的流行。但很快，电影行业就陷入了困难时期。盗版影带猖獗，政府撤销了对制片商的所有

财政援助。美国电影征服了埃及市场，任由本土电影自生自灭。

但一些埃及新导演（包括女导演）在这段时间浮出水面，而最著名的电影制作者仍然是老将优素福·沙欣。沙欣是埃及总统纳赛尔泛阿拉伯民族主义的一个早期支持者，后来从一个批判的角度研究埃及历史。《麻雀》（*The Sparrow*，1973）探索了1967年战争中埃及战败的原因。随后，他的电影很快变得更加个人化，并更具跨国色彩。《情迷亚历山大》（*Alexandria...Why?*，1978）将1942年的事件与那一时期的好莱坞电影进行了交叉剪辑；在《埃及故事》（*An Egyptian Story*，1982）中，一个电影制作者面临着一次心脏手术，他回忆起自己三十年的职业生涯。这两部电影都具有自传性，但是沙欣试图以更接近于亲密戏剧的方式获得更广泛的观众，这与这一时期许多政治电影制作者一致。"我想和所有人沟通，而不只是狭隘地限于父母−孩子−国家这样的归类。"[1] 沙欣一直到21世纪都在孜孜不倦地执导电影；其中值得注意的有1994年发行的《奴隶苦难史》（*The Emigrant*）。他在1997年获得了戛纳电影节终身成就奖。

1990年代，埃及电影制作急剧衰落，从1993年的53部影片降到了1997年的16部。但是，一个新的制作公司"Sho'aa"（文化传媒公司）成立，推动了电影制作，也给新的年轻导演提供了机会。导演们发现"离水之鱼"喜剧具有巨大的吸引力。苏丹导演赛义德·哈米德（Said Hamed）拍摄了《一个上层埃及人在AUC》（*An Upper Egyptian at AUC*，1998），讲述了一个外地的奖学金学生进入开罗美国大学（AUC）学习，并适应城市生活的故事。这部电影是这一年最卖座的电影，哈米德继而在1999年拍摄了《哈马姆在阿姆斯特丹》（*Hamam in Amsterdam*，1999），同一年，埃及票房最高的9部影片全是本土制作。

土耳其

土耳其电影在1960年代末凭借伊尔马兹·居内伊的《希望》（1970；参见本书第23章"第三世界的政治电影制作"一节）这类影片引起了国际关注。土耳其号称是这一地区出品电影最多的国家。情色片、喜剧片、史诗片、动作片甚至西部片每年吸引着超过1亿人次的观众。但是在1980年军政府掌权时，电影制作和上座率就已经在走向衰落。

政府对嫌疑导演的压制简直可以说是恐怖的。居内伊成为最明显的目标。作为一个同情左派的受大众欢迎的演员，他在1970年代中期就已经遭到怀疑。军方接管政权时，居内伊就已被判服刑24年。在监狱期间，他编写剧本，由其他人进行拍摄。其中最著名的是《道路》（*Yol*，1982），展现了五个囚犯获准用一个星期时间探视家人，其凄凉的风景暗示了当代土耳其的压迫（彩图26.24）。1981年，居内伊逃到了法国，在那里拍摄了他的最后一部电影。《坚墙》（*Duvar*，1983）苦涩而绝望地控诉了压迫男人、妇女和儿童的监狱系统。在不同类别的光线和天气下拍摄的监狱的墙，成为贯穿全片的不祥在场。当居内伊在1984年去世后，土耳其政府试图抹去他的每一缕踪迹。警方烧毁了他所有的电影，并拘捕任何拥有他照片的人。

尽管有令人窒息的审查，土耳其电影业还是逐渐有所恢复，影片产量增长到近200部。然而，其中只有一半在影院发行；其余部分的去处是日益强大

[1] Magda Wassef, "La Mémoire", in Christian Bosséno, ed., "Youssef Chahine l'Alexandrin", *CinémAction* 33 (1985): 99.

的影碟市场。与此同时，政府试图吸引西方资本，美国公司在1980年代末重新在土耳其出现。它们市场份额的扩大导致影片产量在1992年只有25部，而且大多数是与欧洲联合投资制作的。

1990年代期间，土耳其逐渐自由化，并计划成为唯一一个进入欧盟的亚洲国家。1993年，审查几乎全部被废除。然而，与此同时，持续的经济衰退使得电影制作降到了每年大约10部。亚武兹·图尔古尔（Yavuz Turgul）的《强盗》（*Eskiya*）打败了《勇敢的心》（*Braveheart*），成为1996年票房第一的电影，这一意外的成功激发了本土电影制作的新尝试。1998年，《道路》最终在土耳其获得了商业发行。到2000年，年青一代导演似乎已经浮出地表。他们中的努里·比尔盖·杰伊兰（Nuri Bilge Ceylan）用他的家庭作为演员，拍摄了沉思、抒情的影片《小镇》（*Kasaba*，1998）和《五月碧云天》（*Mayıs Sıkıntısı*，2000）。

伊拉克和伊朗

电影制作者在阿拉伯半岛两个邻近的国家中都处于类似的限制条件下。1979年，一场反叛把巴列维王朝的国王赶出了伊朗，阿亚图拉·霍梅尼接管了政权。霍梅尼在巩固原教旨主义伊斯兰政府的同时，他的国家却被萨达姆·侯赛因领导的伊拉克进攻。这场战争让伊朗付出了昂贵的代价。在1988年停火之际，霍梅尼的领导地位被动摇，而萨达姆则成为精神领袖。

伊拉克电影一直以来都不甚重要；伊拉克方言在其他中东国家也是难以理解的，而且也没有明星或电影类型值得出口。但当萨达姆试图获得阿拉伯地区的领导地位时，他的政府推出了一项爱国电影计划。它确立了电影制作上的垄断权，并开始邀请阿拉伯电影制作者制作大预算长片。投资1500万美元的战争史诗片《卡迪西亚》（*Al Qadisiyya*，1981）是阿拉伯世界制作过的最为昂贵的影片。该片由埃及老将萨拉赫·阿布·塞义夫执导，并使用了来自中东各地的工作人员。在颂扬7世纪伊拉克人战胜波斯军队之时，《卡迪西亚》将之与萨达姆和伊朗之间的战争做了类比。萨达姆未来的军事冒险是针对更小的阿拉伯邻国科威特，这导致美国发动海湾战争来攻打伊拉克。萨达姆被赶出科威特，他继续拒绝与西方国家和平共处。长期的联合制裁摧毁了伊拉克的电影制作。

伊朗：革命前后　伊朗电影比伊拉克电影重要得多，也经历了更严重的波动。在伊朗国王治下，德黑兰因为有一个重要电影节和一个每年发行70部影片的电影工业而自豪。1970年代初，"伊朗新电影"（cinema motefävet）具有与大众娱乐电影不相上下的地位，其代表是达留什·迈赫尔朱伊（Dariush Mehrjui）的《奶牛》（*Gaav*，1970；图26.45）这类影片。一些导演离开电影工作者联合会，建立新电影小组，接受有限的政府资金。迈赫尔朱伊的《圆圈》（*Dayereh mina*，1976）和巴赫曼·法玛纳拉（Bahman Farmanara）的《风之长影》（*Sayehaye bolande bad*，1978）等几部影片批判了社会状况——包括国王的

图26.45　《奶牛》中带有区域色彩的现实主义：哈桑回到他的村庄，尚不知道自己心爱的奶牛已经死去。

秘密警察。

1979年霍梅尼革命之后，很多电影制作者流亡国外，电影制作大幅度缩减。1979到1985年间，制作的长片大约只有100部。国王治下主要限于政治主题的审查，而现在也针对于性的展示和西方的影响。外国电影被大幅削减，放映时还要加上配音解说。很快，霍梅尼政府彻底驱逐了外国电影。

伊朗的神权政体谴责西方的许多传统，但政府官员很快就意识到，电影能够发动市民支持政权。在一个近一半人口处于15岁以下的国家，电影的力量是很大的。霍梅尼政府建立了一个电影工业，以反映他对伊朗文化和什叶派穆斯林传统的阐释。成立于1983年的法拉比电影基金会（The Farabi Cinema Foundation，FCF），为愿意支持导演处女作的制片商提供政府资助。尽管和伊拉克的战争消耗了国家资源，但政府鼓励新一代的电影制作者，电影制作也开始平稳回升，甚至女性导演也进入了电影业。

伊朗电影的复兴 阿亚图拉们的限制性政权似乎不太可能为富于创造性的电影提供资源，但很快，一系列富有想象力的动人电影不仅开始出现在伊朗影院中，也出现在海外电影节上。这种表面自由的一个原因在于法拉比电影基金的儿童和青少年单元。为孩子们拍摄或者关于孩子们的电影不可能包含冒犯政府的政治信息，很容易获得资助。因此，一些最具原创性的导演选择了这条道路，许多最早获得国际社会关注的电影都以孩子为中心。

第一个获得广泛好评的电影制作者是老将阿巴斯·基亚罗斯塔米（Abbas Kiarostami）。他的《何处是我朋友的家》（*Khane-ye doust kodjast?*，1986），这个朴实无华的故事讲述一个孩子到一个遥远村庄寻找同学，引发了对伊朗新电影的关注。基亚罗斯塔米拍摄了续集《生生长流》（*Zendegi va digar hich*，1992），这是一部自传性的故事片，表现了一位电影导演和他的儿子开车穿越被1991年大地震毁坏的地区，寻找曾在早期电影里出演过的那个男孩。基亚罗斯塔米使用富有想象力的取景，对于地震的恐怖进行了非戏剧化的处理，并展示了幸存者的坚定，比如儿子为相邻车辆中一个看不到的婴儿冲了一杯饮料（彩图26.25）。

基亚罗斯塔米在1994年以《橄榄树下的情人》（*Zire darakhatan zeyton*）完成了这一"套盒"三部曲，该片讲述了一个电影剧组驻扎在地震区的一个小村庄附近。他们显然在拍摄《生生长流》。基亚罗斯塔米创造出一个富于幽默感的令人发狂的场景：当年轻的女演员拒绝与真实生活中正在追求她的男演员说话时，同一个镜头的多次拍摄都失败了（图26.46）。在《樱桃的滋味》（*Ta'm e guilass*）中，基亚罗斯塔米继续处理被禁止的自杀主题，该片获得了1997年戛纳电影节的金棕榈大奖。他的《随风而逝》（*Bad ma ra khahad bord*，1999）表现了另一媒介专业人员沉思性的、带有微弱喜剧感的乡村之旅。到1990年代初，基亚罗斯塔米就从伊朗以外获得投资，但他的电影仍会受到政府的审查。

图26.46 《橄榄树下的情人》中，本地非职业演员间的紧张关系反复破坏了一个简单场景。

基亚罗斯塔米的杰出成就也使得其他有才华的伊朗电影制作者受到世界性的关注。贾法尔·帕纳希（Jafar Panahi）曾经协助过《橄榄树下的情人》，他启发基亚罗斯塔米编写了剧本《白气球》（*Badkonake sefid*，1995），这是帕纳希执导的第一部长片。在哄一位孩子作出了杰出的表演之后，帕纳希然后让她的妹妹出演了《谁能带我回家》（*Ayneh*，1997），讲述了一个小女孩试图穿过拥挤的德黑兰从学校回家的故事。与《何处是我朋友的家》一起，这些电影建立了一种伊朗人称为"儿童探求"（child quest）的电影类型，在这个类型中，一个坚定的孩子顽强地克服障碍，实现某个目标。这样的电影不仅在政治上相对安全，而且也迷住了国外的观众。

像基亚罗斯塔米一样，穆赫辛·马克马尔巴夫（Mohsen Makhmalbaf）从1970年代就开始从事导演工作，但是他轰动国际的影片是《电影万岁》（*Salaam Cinema*，1994），这是一部充满幽默感的关于电影爱好者的纪录片。他迅速制作出很多抒情性影片，包括《无知时刻》（*Nun va Goldoon*，1996），像《橄榄树下的情人》一样，这部影片展现了浪漫爱情如何搅乱电影制作；《魔毯》（*Gabbeh*，1996），这是一部关于波斯地毯编制者的神秘剧情片；以及令人着迷的《万籁俱寂》（*Sokout*，1998），这部电影围绕一个必须找到工作的盲童展开。马克马尔巴夫在基亚罗斯塔米的《特写》（*Nema-ye Nazdik*，1990）中扮演他自己，这部影片对一个怪异骗局的调查：一个电影迷自称马克马尔巴夫，并向人们许诺要让他们出现在电影中。基亚罗斯塔米将审判该罪犯的纪录片资料与参与者对这一事件的重新搬演交叉剪辑。马克马尔巴夫2001年的影片《坎大哈》（*Safar e Ghandehar*），讲述阿富汗人遭受塔利班压迫的故事，该片正逢美国开始在阿富汗发动反恐战争，在国外大受欢迎。

在一系列成功的基础上，马克马尔巴夫建立了自己的公司马克马尔巴夫电影工作室（Makhmalbaf Film House），他17岁的女儿萨米拉（Samira）执导了《苹果》（*Sib*，1997），他担任了该片的编剧和剪辑。她的电影以一个真实故事为基础，讲述了一对夫妇从来不让两个12岁的女儿出门，直到社会工作者前来干涉。萨米拉·马克马尔巴夫启用了这个家庭来重演他们自己的故事，他们的表现异常自然，完全不关心摄影机的存在（彩图26.26）。她的第二部长片《黑板》（*Takhté siah*，2000）主要使用非职业演员，描绘了奔走于靠近伊拉克的边境公路的失业教师，他们拼命要为难民提供教育，而后者却为了活命而无暇顾及。穆赫辛·马克马尔巴夫的妻子玛齐耶·梅什基尼（Marziyeh Meshkini）曾担任她女儿的助理导演，然后自己执导了《女人三部曲》（*Roozi ke zan shodam*，2000），通过三代女性的故事审视伊朗女性的生活处境。

与中东邻国相比，伊朗在建立电影业方面显得非常成功。在1980年——巴列维国王倒台后的一年——只有28部长片被制作出来，而到了2001年，这个数字已经上升到87。很多国家也像伊朗一样为电影制作提供了某种形式的的政府补贴，但伊朗却拥有一个巨大的优势：美国电影被禁止。事实上，外国电影的盗版影带——大多是好莱坞电影——在伊朗被秘密地广泛传播。当《泰坦尼克号》的音像制品现身德黑兰后，莱昂纳多·迪卡普里奥（Leonardo DiCaprio）的面孔出现在杂志封面上，伊朗的青少年们也穿上了假冒名牌的T恤衫。但影院却仅限于上映国内制作的影片。大多数电影都是情节剧和历史剧之类的流行类型，而这些影片很少

在电影节上出现。

然而，极少有国家能在世界的电影节上赢得这样的赞誉。虽然对西方而言，伊朗似乎是一个封闭的社会，法拉比电影基金会却仔细地监控着国际影展的情况。一份名为《电影国际》(*Film International*)的英文季刊曾以在电影节上取得成功的数量排列影片和导演。现在，随着法拉比电影基金协调所有的民族电影活动，更多的钱被注入电影制作中。电影平均预算由1990年的1.1万美元上升到1998年的20万美元——当然，相对于西方标准，这仍然低得惊人。

1997年，伊朗选出了一个偏向自由派的总统穆罕默德·哈塔米。作为前文化部长，他在帮助电影制作者取得一些相对的自由方面发挥了作用。他希望开放伊朗与西方的对话，但却遭到保守官员的强烈反对，但哈塔米在国家的电影业中拥有强大的盟友。

非洲电影

在所有的第三世界地区里，非洲仍然是最不发达的。尽管世界人口的十分之一生活在这里，但该大陆却只占有世界生产力及贸易的1%。除了匮乏适于耕种的土地，这一地区还遭受着毁灭性的干旱所带来的痛苦。随着人口大量离开农村，非洲的城市在第三世界中也是扩张得最快的。世界30个最穷的国家有25个在非洲。

由于贫穷，大多数非洲国家直到1970年代中期都没有制作过长片。很多国家的人口很少，几乎没有影院，实际上也根本没有技术设备。外国公司控制着发行，它们很少遇到来自非洲内部的营销竞争。依赖于国际货币基金组织紧缩措施生存的政府，也不大可能支持更多的国内电影制作。

因此，非洲电影制作者就转向了国际合作。1970年，他们成立了泛非电影人联合会（FEPACI），由三十多个国家组成的这一联合会，目标在于解决共同面对的问题。1980年，美国帮助电影工作者建立了一个非洲大陆发行网络：泛非电影发行公司（Consortium Interafricain de Distribution Cinematographique，简称CIDC），以帮助非洲电影的传播。在突尼斯的迦太基电影节（设立于1966年）和布基纳法索的瓦加杜古电影节（1969）之外，又增加了索马里的摩加迪沙电影节（1981）。

这些创举催生了少量的国家支持。塞内加尔、阿尔及利亚和突尼斯对电影进口和发行实行了国有化。一些国家也将电影制作国有化。布基纳法索尽管面积小，却成为黑非洲电影的管理中心，这增加了瓦加杜古年度电影节的重要性，并因此创立了一所电影学校，以及一套装备精良的制作设施。新导演涌现出来，其中包括塞内加尔的萨菲·法耶（Safi Faye），她是第一位非洲黑人女性电影制作者（《来自村庄的消息》[*Kaddu Beykat*, 1976]）。

然而，整体来说，非洲区域协会和国家的支持，并未能提高电影制作产量或促进发行的可能性。泛非电影发行公司在1984年停止工作；它发行了1200部影片，只有大约60部是非洲电影。布基纳法索的西那弗里克（Cinafric）制片厂仍然只有原有的制作设施。电影制作仍然是手工活动，导演被迫去筹集资金、安排宣传和商讨发行。很少有电影制作者能完成第二部电影，而少数例外也是在等多年之后才得以拍第二部电影。

1980年代末，非洲国家之间极少合作。埃及和南非以外的非洲大陆长片年产量少于20部。塞内加尔——非洲大陆法语电影制作的领头者——制作

图26.47 《烽火岁月志》：男主角跟随那个睿智的傻瓜，推着因瘟疫而死的家人的尸体走向墓地。

了大约24部长片，最有名的都是奥斯曼·森贝内的作品（参见本书第23章"黑非洲电影"一节）。大多数国家从获得独立后只制作了不到10部长片。但是，短片和纪录片的制作更为活跃，尤其是那些讲英语的国家，比如加纳和尼日利亚，还存在英国殖民者遗留下来的纪录片制作小组。

北非

通称为马格里布（Maghreb）的讲法语的北非国家，能够在一定程度地发展电影制作。在摩洛哥，私人制作者以埃及情节剧和歌舞片为样板，制作了一些流行的娱乐片。摩洛哥的一位电影制作者苏海勒·本—巴尔卡（Souheil Ben-Barka），因其晓畅易懂的社会批判剧情片而受到关注，如《一千零一只手》（Les mille et une mains，1972），这是一部关于地毯行业的电影，以及《残酷的镇压》（Amok，1982），这是一部大预算电影，讲述的是南非种族隔离问题，由歌手米里亚姆·马凯巴（Miriam Makeba）主演。在突尼斯，政府资金和个人投资共同制作了一些合拍片。

马格里布最重要的电影工业在阿尔及利亚。在1962年从法国的殖民统治下获得独立后，阿尔及利亚将电影工业的各个方面都进行了国有化，并且成功抗拒了好莱坞的联合抵制。阿尔及利亚政府也建立了一个国家电影资料馆。整个1960年代末和1970年代初，最有影响力的电影都是关于革命斗争的剧情片，如穆罕默德·拉赫达尔—哈米纳（Mohamed Lakhdar-Hamina）的《奥雷斯山之风》（Rih al awras，1965）。

1970年代初期，阿尔及利亚的政府换成了左翼，社会批评在新电影中显现，比如穆罕默德·布阿马里（Mohamed Bouamari）的《造炭者》（El faham，1973）和其他作品。但是，两年之内，当政府开始资助大预算的历史剧情片后，新电影开始衰落。这些历史片中最著名的就是哈米纳的《烽火岁月志》（Chronique des années de braise，1975；图26.47），展现了该国1939至1954年间的历史。哈米纳这个讲述殖民时期乡村的英雄传奇花费了200万美元，并成为在戛纳电影节上赢得金棕榈大奖的第一部非洲电影。哈米纳因为其主流的风格而受到了很多批评，他重复了优素福·沙欣关于政治现代主义不能使大多数观众理解的主张："我相信，好的电影会因它的普适性而与众不同。"[1]

[1] Guy Hennebelle et al., "Mohamed Lakhdar-Hamina: 'Ecouter l'histoire aux portes de la légende'", CinémAction 14 (spring 1981): 67.

阿尔及利亚曾是阿拉伯-非洲世界中电影产量第二高的国家，它的300家影院奠定了相当强大的观众基础。流行电影经历了讽刺喜剧片和令人想起科斯塔-加夫拉斯的政治惊悚片的复兴，而一些导演则探索了普通阿尔及利亚人的日常生活。1980年代初，电影制作者采纳了新的主题，特别是妇女解放和工人向欧洲的移民。然而，在同一时间，政府放弃了对电影制作的集中控制。当私营公司开始制作面向大众市场的电影时，阿尔及利亚电影制作者追求国外的项目，并走上了与欧洲演员合作法语片的道路。像拉丁美洲和欧洲的政治批判电影的支持者一样，就连新电影中的激进分子也在制作更主流且更易懂的作品。

撒哈拉以南的非洲地区

相对更小的黑非洲电影制作处于大众市场的脉络之中。尼日利亚导演奥拉·巴洛贡（Ola Balogun）以约鲁巴戏剧为基础拍摄歌舞片（图26.48）。喀麦隆出品警察惊悚片，以及由丹尼尔·卡姆瓦（Daniel Kamwa；《长袍领带》[*Boubou cravate*，1972]、《三轮车夫》[*Pousse-pousse*，1975]）和让-皮埃尔·迪孔格-皮帕（Jean-Pierre Dikongue-Pipa；《别人的孩子》[*Muna Moto*，1975]、《自由的代价》[*Le prix de la liberté*，1978]）执导的非常成功的喜剧片。加纳生产商业动作片，而在扎伊尔，《生活是美丽的》（*La Vie est belle*，1986）利用音乐明星帕帕·文巴（Papa Wemba）的超凡魅力，在票房上获得了巨大成功。

较不面向大众的电影主要来自说法语的国家，并且引起了全世界的关注。在1970年代和1980年代电影节上放映的黑非洲电影，昭示着通往后殖民电影的途径。国际观众可能会错过本土性的细节和特定的指涉，但影片反复出现的对立主题——传统与

图26.48 巴洛贡的《阿贾尼·奥贡》（*Ajani Ogun*，1976）体现了他对尼日利亚戏剧和舞蹈所进行的受欢迎的改编。

现代、乡村与城市、本土知识与西化教育、集体价值观与个人偏好——却是显而易见的。它们也以特别的敏锐度提出了作者身份和第三电影的问题。因为大多数导演都曾在欧洲接受教育，并在观看美国电影中长大，他们的作品显示了西方电影制作惯例，以及对非洲美学传统的探索之间的动态交互作用。

最重要的传统之一是口述故事（参见本章末的"笔记与问题"）。有时，某部电影会包括一个讲故事的人，作为情节的一部分，如法迪卡·克拉莫-兰西内（Fadika Kramo-Lanciné）在《血统》（*Djeli, conte d'aujourd'hui*，科特迪瓦，1981）让一位说书人成为主角。某部电影也许会让讲故事的人作为一个全知叙述者，比如阿巴巴卡尔·桑布-马哈拉姆（Ababacar Samb-Makharam）的《尊严》（*Jom*，1981；图26.49）。谢赫·奥马尔·西索科（Cheick Oumar Sissoko）的《金巴，一代暴君》（*Guimba, un tyran une époque*，1995）也以说书人作为主角，丹尼·库亚特（Dani Kouyaté）的《凯塔！说书人的遗产》（*Keita! L'héritage du griot*，1995）也是这样。或者某

图26.49 《尊严》中，穿越历史的说书人，出现在各种危机时刻来帮助他的人民；这里，他加入妇女的行列，走在迫使她们的丈夫参加罢工的路上。

部电影也许会采用骗子之类的民间传说人物类型，或者诸如觉醒或探索之类的故事情节。奥马鲁·甘达的《流亡者》(*L'éxilé*，尼日尔，1980) 以一种片断式的民间传说样式讲述了一位大使的冒险。更新近的是，让-皮埃尔·贝科洛 (Jean-Pierre Bekolo) 的《莫扎特区》(*Quartier Mozart*，喀麦隆，1992) 把民间魔术的元素和音乐视频剪辑结合在一起。

在很大程度上，1970年代中期以来的黑非洲电影制作追随着1960年代末第三世界电影所特有的政治评论和社会批判潮流。在这里，关于流亡的电影相对很少，但将殖民冲突进行戏剧化处理的影片却不断地被制作出来。在《西印度群岛》(*West Indies*，1979) 中，梅德·翁多在建造于巴黎的一个废弃汽车制造厂的巨大场景中，对奴隶贸易进行了歌剧般的处理。翁多返回到非洲拍摄了《萨拉奥尼娅》(*Sarraounia*，1987)，这是一部关于反殖民起义的史诗片。经过十年的空档期后，奥斯曼·森贝内以《第亚洛瓦军营》(*Camp de Thiaroye*，塞内加尔，1987，与蒂埃诺·法提·索乌[Thierno Faty Sow]共同执导)，对第二次世界大战末期法国与塞内加尔步兵之间的冲突进行了戏剧化的处理。

对当代环境的探究也在继续。苏莱曼·西塞 (Souleymane Cissé) 的《云》(*Finyé*，1982) 通过对学生抗议活动的戏剧化处理，对军政府进行批判。在情节的高潮处，一个年轻人的祖父决心施展祖传的魔法，加入政治斗争之中。西塞的影像极尽奢华——这源自他认为太多非洲电影技术上过于笨拙——这增强了政治和超自然力量的融合。

最广为人知的当代非洲生活片是德西雷·埃卡雷的《女人的多重面孔》(*Visages de femmes*，科特迪瓦，1985)。尽管埃卡雷的早期电影 (参见本书第23章"黑非洲电影"一节) 赢得了声望卓著的电影节奖项，但他却花了12年的时间来寻找资金并拍摄《女人的多重面孔》。电影的第一个故事讲述了两个试图智胜丈夫的乡村妇女。然后转向一个富裕的中年城市女人，她在试图扩展自己生意的同时，还要照顾她懒惰的丈夫、被宠坏的女儿，以及苛求的农村亲戚。

埃卡雷通过电影风格的对比强调传统和现代化之间的紧张关系——以粗糙的直接电影方法表现乡村故事，而更精致的技巧被用于表现城市故事。第一个故事被节日里以口述的方式背诵、评论它的妇女的镜头打断 (图26.50)，而在第二个故事中的画外评论则由女主角自己提供。这种在叙述方式上的对比，明显表达了很多第三世界电影制作所关注的集体义务与现代化个体之间的冲突。《女人的多重面孔》对一个发展中经济体的诸多矛盾进行了机智和巧妙的评论，它获得了电影节的奖项，并在非洲和欧洲证明了自己的商业可行性。

森贝内的《局外人》(1977；参见本书第23章"黑非洲电影"一节) 曾开启了非洲电影的"回归本源"潮流。随后数年里，若干导演试图描绘非洲文化的独特根源。在加斯东·卡博雷 (Gaston

图26.50 《女人的多重面孔》中的女性说书人。

图26.51 一瞬间,一个哑巴男孩发现了死亡,想起他的母亲,并恢复了语言能力(《上帝的礼物》)。

Kaboré)的《上帝的礼物》(*Wend Kuuni*,布基纳法索,1982)中,一个哑巴男孩在回忆了他充满创伤的过去后开始说话(图26.51)。《局外人》之后,回归本源潮流最重要的例证,同时也许是最具国际性的黑非洲电影是西塞的《光之翼》(*Yeelen*,1989)。

即使与《云》相比,《光之翼》的一种超自然维度也脱颖而出。《光之翼》呈现了决定历史命运的一次觉醒、一次探索和一场战斗。一位年轻的男子从他父亲所属的魔法师精英阶层窃取了秘密知识。老人赶走了他。在西塞所创造的世界里,魔法是一种强大的自然力量(图26.52)。高潮时刻,为个人利益使用秘密知识的老魔法师和愿意与他人分享秘密知识的青年人之间展开了一场光彩夺目的决斗。

情节的元素性象征——火与水、大地和天空、牛奶和光——创建出非洲口述神话的一个电影对应物。正如在《云》中,一个橘黄色的母题暗示着和平与再生。西塞在晨光中拍摄了《光之翼》的大多数场景,创造出金黄的色调和发光的土褐色,符合"明亮"这一核心意象(彩图26.27)。然而,与许多处理前殖民时期历史的影片一样,《光之翼》也否

图26.52 《光之翼》:尼安南科罗使用魔法把袭击者定住。

定了许多民间传统的保守性,呼吁神话和知识的激进变革,以创造一个新社会。

1990年代的非洲电影

1980年代期间,黑非洲电影制作仍限于每年十部左右的长片,它们也没有用非洲流行音乐吸引到全世界的观众。随后的十年见证了政治上的胜利:1990年,南非长期的种族隔离政策(官方认可的隔离)走到了尽头,纳尔逊·曼德拉在1994年成为第一位黑人总统。然而,在同一时期,许多撒哈拉以南的非洲地区遭到部落和内战的破坏,艾滋病继续在非洲人中间蔓延。

这种动荡使电影制作处于低迷。西塞只完成了一部长片《时间》(Waati, 1995)，这是法国和马里的合拍片。这是一个史诗故事：一个在南非成长的女孩到撒哈拉研究一个部落，种族隔离结束后回到了家。森贝内仅仅拍摄了两部长片：《盖尔瓦》(Guelwaar, 1992)和《法阿特·基内》(Faat Kiné, 1999)，后者幽默地颂扬了非洲妇女的韧性。法阿特·基内得到她明智的母亲的帮助，在她不负责的丈夫缺席的情况下养大了两个孩子（彩图26.28）。最后，她的儿子从大学毕业，发誓决不做他父亲那样的人。

电影制作者还在继续斗争。布基纳法索继续以两年一度（原文为一年两度，笔误——编注）的FESPACO（瓦加杜古泛非电影和电视节）推动泛非洲的放映和发行。这个电影节有欧洲资金，协助布基纳法索的瓦加杜古建立了撒哈拉以南非洲国家的第一个电影资料馆：非洲电影资料馆（the African Cinémathèque）。该国还持续维系了一个小型制作部门，在1994年制作了6部影片。

法国的资金往往发放给说法语的非洲电影制作者，他们中许多人曾在欧洲生活过一段时间。第一部在乍得制作的长片《再见非洲》(Bye Bye Africa, 1999)，是导演穆罕默德—萨利赫·哈龙（Mahamat-Saleh Haroun）在法国度过二十年后回到家乡的一次个人记述。哈龙用数字视频拍摄，这项技术在那些缺少制作设备的国家具有更大的灵活性。尽管如此，电影制作者们敏锐地意识到，非洲大陆的电影大多依赖海外资金，他们也试图组织跨非洲的合作制片。

在这些艰难的条件下，对于独特非洲电影的探索仍在继续着。西索科深深扎进过去，把《创世记》(La genèse, 1999, 马里-法国合拍)中圣经事件的背景设置在马里沙漠令人敬畏的石阵中。西塞多次宣布，他希望"拍摄再现古老非洲文化深度的电影。为了这个目标，我把我的时间都用来访问老人，他们向我讲述过去的历史，或真实或神秘。模仿美国或欧洲的电影将是徒劳无益的"[1]。

在欧洲和美国以外的大多数国家，1970年以后的时期提出了几个问题。如果一个国家曾经有一个制片厂系统，它会处于低迷时期，从而给予独立制作机会。几乎所有的国家不得不面对越来越强大的美国大公司的全球化力量。大多数国家都必须处理对本土产业具有毁灭性威胁的盗版影碟问题。许多国家需要升级影院，大公司一边静候，一边计划兴建多厅影院，并插足当地放映业。在投资、发行和电影人才流动方面，东亚地区也有着实质性的联合制作。对于大多数国家来说，最好的回报在于国内的放映业、提供给国际制作（尤其是好莱坞的潜逃制作）的服务设施，以及偶尔大获成功的本土作品。对于最高质量的电影而言，其希望并不在于影院发行，而是日益成长的电影节渠道，在那里，导演和民族电影能够获得媒体关注和名誉，也许还会偶尔获得一部影片的域外订单。

[1] Judy Kendall, "Mali", *Variety International Film Guide 1999*, ed. Peter Cowie (Los Angeles: SilmanJames, 1998), p. 217.

笔记与问题

为皮诺切特钉上尾巴

米格尔·里廷——《纳胡尔托罗的豺狼》(1969；参见本书第23章"拉丁美洲"一节)的导演——是5000位流亡者之一，他们被皮诺切特独裁政权禁止返回智利，违者以死论处。1985年，里廷冒充乌拉圭商人返回智利。他的目标是拍摄一部秘密的电影，以记录这一制度下人们的生活，正如他的孩子们所指出的，他怀着这样的希望："把一条长长的驴子尾巴钉在皮诺切特身上。"

里廷监管着三个欧洲电影摄制组——每一个剧组工作时别人都不知道——以及几个年轻的智利团队。他们拍摄了25个小时的纪录片素材，包括皮诺切特宫的场景。经过多次与当局的狭路相逢之后，里廷逃了出来，制作了一部4小时的电视电影，以及一部两小时的纪录片，都叫《关于智利的全记录》(*Acta general de Chile*, 1986)。他对流亡身份的掩饰——他不能访问朋友和亲戚，担心某个路人识破他的身份——在加布里埃尔·加西亚·马尔克斯所著的《智利的秘密行动：米格尔·里廷历险记》(*Clandestine in Chile: The Adventures of Miguel Littín*, trans. Asa Zatz, New York: Holt, 1986)中有生动详细的讲述。皮诺切特的势力收缴了15000部本书的西班牙语版，并将其烧毁。

第三世界电影中的故事讲述

在1980年代，"叙事学"使得许多电影学者思考电影如何调动故事讲述的基本样式和策略。关于这些发展的综述，参见大卫·波德维尔的《故事片中的叙述》(*Narration in the Fiction Film*, Madison: University of Wisconsin Press, 1985)，以及罗伯特·斯塔姆(Robert Stam)等人编写的《电影符号学新语汇》(*New Vocabularies for Film Semiotics*, New York: Routledge, 1992)。

叙事组织的议题与发展中国家有着特别的相关性，在那些地方，乡村里的人仍然背诵或演唱民间故事。拉丁美洲、中东、非洲的电影制作者，都在电影中探索了整合电影技巧与口头叙事以吸引观众的方法。尽管对于口述故事怎样应用于电影还没有进行广泛的研究，但一些影评人已经涉足这一领域，并做出了有价值的探讨。卡尔·G.海德(Karl G. Heider)研究了民俗情节，著有《印尼电影：银幕上的民族文化》(*Indonesian Cinema: National Culture on Screen*, Honolulu: University of Hawaii Press, 1991)。莉丝贝特·马尔科姆斯(Lizbeth Malkmus)和罗伊·阿姆斯(Roy Armes)在他们的《阿拉伯与非洲电影制作》(*Arab and African Film Making*, London: Zed, 1991)中对口述故事的策略提供了有益的讨论。正如我们这章所指出的，非洲电影广泛使用了口述故事的技巧。一些重要的研究还有安德烈·加尔迪耶斯(André Gardiès)和皮埃尔·哈夫纳(Pierre Hafner)的《黑非洲电影研究》(*Regards sur le cinéma négro-africain*, Brussels: OCIC, 1987)；曼西亚·迪亚瓦拉(Manthia Diawara)的《口头文学与非洲电影：〈上帝的礼物〉中的叙事学》("Oral Literature and African Film: Narratology in *Wend Kuuni*")，载于吉姆·派因斯(Jim Pines)和保罗·威廉曼(Paul Willemen)所编的《第三电影的问题》(*Questions of Third Cinema*, London: British Film Institute, 1989, pp.199—212)；以及《电影行动》(*CinémAction* 26[1983])"黑非洲电影"(Cinemas noirs d'Afrique)特辑中的几篇论文。

延伸阅读

Bakari, Imruh, and Mbye Cham, eds. *African Experiences of Cinema*. London: British Film Institute, 1996.

Berg, Charles Ramirez. *Cinema of Solitude: A Critical Study of Mexican Film, 1967—1983*. Austin: University of Texas Press, 1992.

Bergeron, Regis. *Le cinema chinois: 1983—1997*. Paris: Institut de l'image, 1997.

Bordwell, David. Planet *Hong Kong: Popular Cinema and the Art of Entertainment*. Cambridge: Harvard University Press, 2000.

"Contemporary Latin American Film". *Review: Latin American Literature and Arts 46*（fall 1992）

Frodon, Jean-Michel. *Hou Hsiao-hsien*. Paris: Cahiers du Cinéma, 1999.

Hammond, Stefan. *Hollywood East: Hong Kong Movies and the People Who Make Them*. Chicago: Contemporary Books, 2000.

High and Low: Japanese Cinema Now: A User's Guide. *Film Comment* 38, 1（January/February 2002）: 35—46.

Issa, Rose, and Sheila Whitaker, eds. *Life and Art: The New Iranian Cinema*. London: British Film Institute, 1999.

Kabir, Nasreen Munni: *Bollywood: The Indian Cinema Story*. London: Channel 4, 2001.

Kéy, Hormuz. *Le cinéma iranien: L' image d' un societé en bouillonnement*. Paris: Karthala, 1999.

Lee, Hyangjin. *Contemporary Korean Cinema: Identity, Culture, Politics*. Manchester: Manchester University Press, 2000.

Lopez, Ana. "An 'Other' History: The New Latin American Cinema". *Radical History Review* 41（April 1988）: 93—116.

Malkmus, Lizbeth, and Roy Armes. *Arab and African Film Making*. London: Zed, 1991.

McCarthy, Helen. *Hayao Miyazaki: Master of Japanese Animation*. Berkeley, CA: Stone Bridge Press, 1999.

Poitras, Gilles. *Anime Essentials*. Berkeley, CA: Stone Bridge Press, 2001.

Schilling, Mark. *Contemporary Japanese Film*. New York: Weatherhill, 1999.

Silbergeld, Jerome. *China into Film: Frames of Reference in Contemporary Chinese Cinema*. London: Reaktion, 1999.

Vasudev, Aruna. *The New Indian Cinema*. Delhi: Macmillan, 1986.

第六部分
电子媒体时代的电影

第27章
美国电影与娱乐经济：1980年代及之后

总统罗纳德·里根的政府（1980—1988）很大程度上体现着新右派的意愿，放松了对商业的管制，并削减了1960年代的社会计划。作为首脑，里根代表着再一次拥有爱国主义价值观并知道怎样做的美国。虽然这一形象已受到联邦赤字和伊朗门丑闻的玷污，但当苏联开始改变冷战政策时，他入主白宫的生涯还是获得了赞誉。作为一名前电影明星，里根在演讲中使用华纳兄弟电影中的台词，他的高科技战略防御计划被取名为"星球大战"，他在一名痴迷《出租车司机》的年轻男子的暗杀企图中受了伤，他代表着好莱坞电影在这个国家的意识中弥漫的程度。

1990年代初的经济衰退，促使选民们选出比尔·克林顿，取代了任期一届的乔治·布什总统。克林顿热切地在好莱坞的自由主义精英中结交朋友。克林顿是一个热情的影迷，享受作为名流的生活，在许多观察家看来，他代表着婴儿潮一代的自我耽溺，他们曾经批评"体制"，现在却毫无愧疚地享受体制的成果。

在这届政府执政期间，更多的企业集团收购好莱坞公司，把电影同音乐和出版子公司捆绑在一起。司法部还允许大公司收购影院和电视台，有效地消除了1948年派拉蒙判决的影响（参见本书第15章"派拉蒙判决"一节）。垂直整合再度回归。与此同时，制片厂继续实施大片战略，谋求吸引各种各样的观众到影院观看必

看片（must-see movies）。好莱坞位于大众文化的核心，成为媒体帝国和数字传输的"内容"。同时，独立电影制作也经历了创造力的爆发，但到1990年代末，它也被大公司所吸纳。

好莱坞、有线电视与录像带

在许多方面，1970年代之后的好莱坞仍在沿着此前几十年奠定的基础继续前进。大型公司——华纳兄弟、哥伦比亚、派拉蒙、二十世纪福克斯、环球、米高梅/联艺、迪斯尼——仍然通过控制发行以保持实力。电视制作是它们生存的基础，而电影长片仍然处于行业中的高风险一端，一个星期内既可赚到也可损失数千万美元。为了拥有有12到20部影片以供发行，各个大公司收购完成片或接近完成状态的影片（"逆向收购"[the negative pickup]，即发行商从制片商那里买来现成的影片，并负责宣传和发行，这跟参与制作的合作关系不同。很多外语片在美国的发行便属于这种形式——译注），或自己制作电影，或投资某个独立制片人或经纪人组织的项目包。

这样的业务程序深受两种活动影像新技术的影响。其一是有线电视和卫星电视，出现于1970年代后期并发展出大量可供观众选择的频道。制片厂把新近制作的影片的版权卖给美国家庭影院（HBO）、娱乐时间（Showtime）和其他有线电视频道。有线电视的播放成为航空公司航班播映之后的另一个窗口，此后还有网络付费点播。有线电视公司也开始投资电影制作，并在电影制作完成之前购买播映权。

第二种新技术增加了观众多次重复选择的机会。1976年，日本索尼公司开始推销Betamax家用录像机，不久之后，松下公司也推出了家用视频系统（VHS）。1980年代初，销售开始有了起色，到1988年，大多数美国家庭——近6000万家庭——都拥有了一台录像机（VCR）。

起初，好莱坞对录像带抱着怀疑的态度。如果人们可以从电视上录制电影，他们难道不待在家里而出去看新电影？更糟糕的是，如果录像带出售或出租，人们难道不会等待，直到最新的电影变得比在影院观看更便宜？于是，1976年，MCA和迪斯尼提起诉讼，要求停止出售录像机，因为录像侵犯了版权法。

虽然该案在法庭上显得曲折（最后以录像机制造商取胜而结案），但很清楚的是，录像机并没有损害美国影院的上座率。正如1950年代和1960年代把电影卖给广播电视被证明是一项出乎意料的收获，对制片厂来说，录像带上的电影也成为另一种挣到更多钱的方式。制片厂建立了制作和发行录像带的部门。销售给租赁店——特别是成长中的全国连锁店——被证明非常赚钱。尽管一些"预算影院"（budget theaters）可能会在首轮放映之后上映某部电影，但有线电视播映和录像带租赁通常取代了第二轮影院放映。此外，录像带也提升了制片厂片库的价值，因为老电影也可以制成录像带再次发行。制片厂清醒过来，明白自己处在了一个新的时期，这一时期被一位历史学家称为"辅助市场的1980年代"（the ancillary eighties）[1]。

大公司也发现许多观众会购买录像带版本。1982至1983年间，派拉蒙公司开始以每部40美元

[1] 引自Stephen Prince, *A New Pot of Gold: Hollywood under the Electronic Rainbow, 1980—1989*. Vol.10: *History of the American Cinema* (New York: Scribners, 2000), p.84。

的价格提供精选的影片，这一价格是通常价格的一半。销售十分火爆。1986年，《壮志凌云》（*Top Gun*）在影院放映中获得巨大成功，一年后，录像带的销售在第一个星期内就带来了惊人的4000万美元，几乎达到了这部影片整个影院放映收入的一半。比起租赁，录像带的零售为制片厂带来了更为丰厚的回报。

到1987年，大型电影公司一半以上的收入都来自录像带租赁和销售。不久，来自录像带的收入就达到了影院上映收入的两倍。既然即使一部普通的电影也可以从视频销售中收益数百万美元，独立和低预算影片的发行于是就有了迅猛增长。尽管大制片厂电影吸纳了大部分的影院收益，但独立电影从有线电视、卫星电视和录像带市场上合理地获得了很好的收入。

1990年代中期，当商店里塞满越来越多已远远超过需求的影片，录像带市场缓缓走向衰落，租赁连锁店也开始蒙受损失。然而，在这一个十年末期，因为另一项创新——DVD（数字视频光盘或数字多功能光盘）——的出现，市场前景再次看好。随着录像机销售的萎缩，或许一项新技术会刺激出新一轮消费热潮。为了诱使人们购买播放器，此种格式必须保证提供比VHS更高质量的图像和声音。消费者可以通过类比1980年代取代LP乙烯盘的音乐CD，欣赏升级换代的家庭视频的价值。此外，制片厂也需要一种比录像带更难以复制和盗版的格式。解决的办法是预先在数字媒介中重重加密。而且，通过不同地区设置不同的DVD格式，制片厂还能保护自己的利益，免于将光盘运往尚未在影院上映该影片的国家。

经过几年对标准的争执，索尼-飞利浦和东芝-时代华纳融合它们的研究，制作出了可存储一部两小时影片的5英寸数字光盘。DVD在1997年圣诞节推出后，受到了热烈的欢迎。到2001年底，将近3000万台机器和超过90亿美元的光盘被售出。消费者购买他们所喜爱的电影的DVD，这种新格式也使停滞不前的租赁业重振旗鼓。消费者发现，他们可以在电脑上或便携式DVD播放器上观看电影。好莱坞也喜欢这种格式，因为光盘制作和运送成本比录像带更便宜，零售销售也比租赁带给制片厂更高的收益分成。

DVD也以预告片之类的花絮和画外音访谈吸引着影迷。制片厂开始在制作期间编纂适合放入DVD的材料："制作过程"纪录片、删减的场面、另外的结局、故事板图像、另外的摄影机角度，以及剧本页面。《怪物史莱克》（*Shrek*, 2001）的DVD号称有长达11小时的额外材料，而且允许家庭观众为角色提供配音——这一策略模糊了电影和视频游戏之间的界限。

1980年代，影迷们开始以用昂贵的视频投影机和多声道解码器播放12英寸激光影碟（DVD的一种高端先驱设备）的"家庭影院"为时尚。当DVD在市场上出现，大屏幕显示器、投影机和音响系统的价格开始下降。这种新的格式也催生了一种价格更低的家庭影院。那么，毫不奇怪，电影行业中的许多人开始设想影院中的数字放映。一部数字化的电影可以存储在光盘上，通过卫星或互联网发送给影院。不再需要昂贵的洗印工作，不再会有破损或拼接的拷贝，拷贝也不再会落入想要用其制作视频拷贝的盗版者手中。

DVD证明了一部电影可以作为一连串紧凑的1和0而被存储（参见本章"数字电影"一节）。数字化放映在家里和多厅影院中已经成为现实。电影已经越来越接近于视频与基于计算机的软件的融合。

到2000年，家庭视频已经为制片厂在全球产生每年高达200亿美元的收入，是北美票房收入的三倍。视频渗透实际上非常全面：三分之二的美国家庭订阅了有线电视或卫星电视服务，将近90%的家庭拥有至少一台录像机。与此同时，有线电视公司和广播网以创纪录的价格购买大片的版权。随着电影频道在欧洲的激增，制片厂为了高昂的价格重新打开了片库。DVD——美国历史上被最迅速接纳的消费电子设备——在国际市场上也开始腾飞。1980年代和1990年代，美国电影业中并非发生的每一件事情都可以追溯到视频的兴起，但这种技术已经对商业实践、电影的风格和类型，以及文化产生了强大而广泛的影响。

电影工业的集中与整合

1980年代伊始，除二十世纪福克斯公司外，所有的大公司都成为企业集团的分公司。华纳兄弟归金尼公司（Kinney Company）所有；派拉蒙是海湾和西部工业公司（Gulf+Western）的一个部门；环球则属于MCA。1981年，联艺因《天堂之门》的惨败而破产，被合并到已归金融家柯克·克科里安（Kirk Kerkorian）所有的米高梅。可口可乐在1982年购买了哥伦比亚影业公司。博伟（Buena Vista）是沃尔特·迪斯尼的电影分公司，迪斯尼的大部分收入都来自商品销售和主题公园。

1980年代初期，制片厂面临着来自"迷你主流片厂"（Mini-Majors）的竞争，这些处于二线的制作-发行公司有渠道获得大量投资，通常来自海外。活岛（Island Alive）凭借《北方》（*El Norte*, 1983）和《蜘蛛女之吻》（1984）这类艺术电影建立起声誉。卡罗尔科（Carolco）促使西尔维斯特·史泰龙（Sylvester Stallone）和阿诺德·施瓦辛格（Arnold Schwarzenegger）的血腥电影（《兰博：第一滴血》[*Rambo: First Blood*, 1982]、《全面回忆》[*Total Recall*, 1990]）受到欢迎。费里尼《大路》（1954）的老牌制片人——不知疲倦的迪诺·德·劳伦蒂斯——既发起制作主流电影（《野蛮人柯南》[*Conan the Barbarian*, 1982]、《沙丘》[*Dune*, 1984]），也制作标新立异的作品（《蓝丝绒》[*Blue Velvet*, 1985]、《猎人者》[*Manhunter*, 1986]）。另一个杰出的迷你主流片厂是猎户座公司（Orion），由离开联艺的管理团队于1980年建立。猎户座公司制作了这一时期很多最重要的电影（《莫扎特传》[*Amadeus*, 1984]、《沉默的羔羊》[*The Silence of the Lambs*, 1991]），还发行了大量的外国片、独立电影和类型片。在视频热潮中，迷你主流片厂能与制片厂进行旗鼓相当的竞争。但在1990年代，它们几乎全部消失。制作成本飙升，它们大多无法和大型公司的年产量匹敌。

大型公司走向多元化发展。迪斯尼急切盼望超越其老少咸宜的形象，创建了试金石影业（Touchstone Pictures），这是一个成年人的品牌，并以《美人鱼》（*Splash*, 1984）一片首获成功。制片厂成立经典片部门来处理外国片和独立电影，1990年代，这些部门成为内部的子制片厂（福克斯、福克斯探照灯 [Fox Searchlight]、福克斯2000 [Fox 2000]、福克斯家庭 [Fox Family]）。

有些公司甚至走向了垂直整合，直接投资美国和加拿大连锁影院。1948年的派拉蒙判决实际上已经将大公司与国内放映业做了切分，但在总统里根和布什治下，司法部对法院的判决给出了温和的解释。1986年和1987年期间，MCA/环球、哥伦比亚、华纳和派拉蒙都买进了影院渠道。

最重要的整合采取了新鲜突发的兼并和收购形式。第一波电影制片厂收购是从1960年代到1980年代初期，主要由那些想将持有的财产多样化的企业集团发起，在保龄球场、停车场、软饮料装瓶或殡仪馆的清单上增加一家电影公司。开始于1980年代中期的这一波并购目标更为狭窄，旨在协同效应（synergy）——几条兼容的业务线共同作用以达到收入最大化。数十年来，迪斯尼已经展现出，电影可以被用于电视、玩具、图书、唱片和主题公园，每个平台都能促进利润的增长。那么，电影公司为什么不抓住出版社、唱片公司、电视网、有线和卫星电视公司、视频零售商和其他娱乐媒体呢？大多数新的企业集团都不是海湾和西部工业公司或泛美（Transamerica）那样的冷面公司，而是明显地将娱乐置于中心位置。

逐渐地，大制片厂成为娱乐帝国。1985年，澳大利亚出版巨头鲁珀特·默多克拥有的新闻集团有限公司（News Corporation Ltd.）收购了二十世纪福克斯（并删掉了这家制片厂英文名称中的连字符）。1989年，已经拥有了CBS唱片公司的日本索尼公司，从可口可乐手中买下了哥伦比亚影业，创建了索尼电影娱乐公司（Sony Pictures Entertainment）。1994年，有线电视巨头维亚康姆（Viacom）与录像租赁巨头大片娱乐公司（Blockbuster Entertainment）合并，然后收购了派拉蒙传媒（Paramount Communi-cations，改名的海湾和西部工业公司）。沃尔特·迪斯尼公司没有被吞并，而是主动出击，在1995年购买了资本城/美国广播公司（Capital Cities/ABC）电视网。

一些制片厂几经转手。1986年，有线电视巨头特德·特纳（Ted Turner）收购了米高梅。后来他转售了米高梅的所有资产，除了洗印厂和庞大的片库。特纳然后加入了华纳传媒公司（Warner Communication Inc.），带着他的电影和强大的有线电视网。1989年，时代公司（Time Inc.）这家以杂志出版和有线电视为中心的企业集团，花了141亿美元购买了华纳传媒。其结果就是时代华纳（Time Warner）——世界上最大的多媒体企业集团。2000年，互联网提供商美国在线（America Online）购买了时代华纳，组建了"美国在线-时代华纳"（AOL Time Warner）。

更为复杂的是环球公司的冒险经历。作为MCA的一部分，环球在1990年易手，MCA被日本松下电器产业公司这家世界领先的电子产品制造商兼并（74亿美元）。然后，1995年，加拿大葡萄酒及烈酒公司施格兰买下了MCA/环球的控股权。最后，在2000年，法国维旺迪（Vivendi）集团收购了施格兰。它剥离了饮料部门，将它的Canal+媒介放在了环球的旗下。这家企业集团迅速决定以娱乐业为主，并自己更名为维旺迪环球（Vivendi Universal）。

在十五年的过程中，所有好莱坞最重要的制作-发行公司成为全球媒体公司的一部分，其中三个都在美国以外的国家。大多数制片厂也成为有线电视网：迪斯尼频道，福克斯网，维亚康姆的UPN（环球电影网），时代华纳的WB、特纳网电视、有线新闻网（CNN）和特纳经典电影（Turner Classic Movies）。电影制片厂发现自己被置于棒球和曲棍球队、唱片公司和主题公园的旁边。总之，媒介组合令人兴奋（参见表格）。毫无疑问，协同效应已在发挥作用。

2002年全球主要的媒体公司和主要控股

	美国在线时代华纳	迪斯尼	维亚康姆	索尼	新闻集团	维旺迪环球
电影制作与发行	华纳兄弟，城堡石（Castle Rock）、新线、佳线（Fine Line）	博伟、好莱坞影业、试金石、迪斯尼影业、米拉麦克斯（Miramax）	派拉蒙影业	哥伦比亚影业、三星（TriStar）、城堡石、曼德勒（Mandalay）、索尼影业经典分部	二十世纪福克斯、福克斯2000、福克斯探照灯	环球、宝丽金、暂定名（Working Title）、环球焦点（Universal Focus）
影院	西纳美利加（Cinamerica，与维亚康姆各占50%）		名优（Famous Players）、西纳美利加（与美国在线-时代华纳各占50%）	洛氏连锁多厅院线（Loews Cineplex Entertainment）		欧迪翁多厅影院（Cineplex Odeon）
广播电视、有线电视与卫星电视	CNN、HBO、WB网络、特纳网电视、特纳经典电影、卡通网	博伟电视、ABC、ESPN、迪斯尼频道、生命期(Lifetime)、本地电视台	CBS、MTV、VH1、镍币影院、UPN、娱乐时间	哥伦比亚、三星电视	二十世纪福克斯电视、福克斯网、天空电视(Sky TV)、星电视(Star TV)	环球电视、USA新闻网（部分所有权）
出版	里特尔（Little）、布朗（Brown），华纳图书，《时代》(Time)、《生活》(Life)、《体育画报》(Sports Illustrated)、《人物》(People)	资本城报业、杂志，亥伯龙图书(Hyperion Books)	西蒙与舒斯特(Simon & Schuster)、普伦蒂斯·霍尔(Prentice Hall)、自由出版社(Free Press)、韦氏词典(Webster's Dictionary)		报业、《电视指南》(TV Guide)、哈珀柯林斯(Harper Collins)、西方视点出版社(Westview Press)	企鹅(Penguin)、普特南(Putnam)
音乐	华纳音乐、大西洋(Atlantic)、厄勒克特拉(Elektra)			哥伦比亚、艾匹克(Epic)、索尼经典		美国音乐公司、宝丽金(Polygram)
其他	美国在线互联网服务提供商、零售店、六旗主题公园（Six Flags Theme Parks）、亚特兰大勇士队（Atlanta Braves）、亚特兰大老鹰队（Atlanta Hawks）	产品销售、迪斯尼主题公园和度假胜地、迪斯尼商店、体育队、百老汇地产	大片视频零售店(Blockbuster video stores)、大美洲（Great America）与多米宁王（Kings Dominion）主题公园	视频游戏、消费用电子产品（随身听、特丽珑电视、游戏机，等等）	养羊业、航空公司	环球主题公园、地产、视频游戏

巨片心态

自1980年代初期以来，一部电影在商业上的成功不仅依赖于影院的发行，而且依赖于辅助市场——家庭录像、有线电视、广播电视、音轨CD和特许经营商品的销售。福克斯电影娱乐公司总裁说："电影在95%的时间里能赚钱的唯一方式就是把所有的市场加在一起。"[1]然而，并非每部电影都在辅助市场冒出火花。怎样才能成功呢？

一些制片厂——特别是迪斯尼——表现出审慎的态度，保持着低预算并雇用已过了鼎盛期的明星。但大多数公司，尤其一旦成为媒体帝国的一部分，开始依赖满是明星和特效的高预算电影。大资金出现在类似于棒球"全垒打"的情形中：那些电影在一两千个影院打破首映当周周末票房纪录，放映数月，并顺利转向视频窗口，以及后续特许经营产品的销售和其他授权协议——也许是一部电视剧集、一本连环漫画书或一款电脑游戏。这些电影在上映之前很早就开始建立群聚效应，要求覆盖新闻杂志和日益兴盛的娱乐资讯类节目。这些电影就是事件电影（event movies）、必看电影，亦即巨片（megapics）。它们将为其母公司提供最大的协同效果。

信赖巨片的制片人并非全无理性。1970年代很多最热门的影片——《教父》《驱魔人》《大白鲨》《第三类接触》《星球大战》——都是文化事件，都是很多人觉得必须去看的电影。此外，它们也显示出一种出乎意料的赚钱能力。1970年代这十年，首次出现了年度前十行列的每部影片的国内（美国，再加上加拿大）票房收益都超过1.3亿美元的情况；

《大白鲨》收揽了3亿美元，《星球大战》则是4亿美元。

很快水涨船高。美国电影上座率从1980年的10亿人次上升至2000年的近15亿人次，平均票价从2.69美元涨到了5.35美元。一部排名前十的影片至少可以在美国达到1.35亿到2.2亿美元的票房收入。《外星人》（1982）收获将近4亿美元，《泰坦尼克号》（1997）则收获了令人难以置信的6亿美元。

巨片还可以在全球销售。随着欧洲人、亚洲人和拉美人在服装、快餐和流行音乐方面已经逐渐适应美国口味，他们对大片也甘之如饴。1980年代期间，国外票房收入常常与国内票房相当。施瓦辛格和史泰龙的电影在海外比在国内更受追捧，《侏罗纪公园》（1993）、《星球大战前传1：幽灵的威胁》（*Star Wars: Episode I—The Phantom Menace*，1999）和《独立日》（*Independence Day*，1996）也是这样。《泰坦尼克号》的海外票房高达令人惊异的12亿美元，是其国内总收入的两倍。

随着企业集团对制片厂的接管，主管们的工作也变得不太稳定，一个糟糕的电影季或一部失败的影片就会使整个管理层换血。所以，巨片似乎能规避风险。通过聘用顶级编剧、大明星和成功的导演，即使影片失败，制片人也能免受指责。此外，制片人自己也深信，观众更喜欢巨片。到1970年代中期，好莱坞意识到它的主要观众——无论国内还是国外——都是年轻人。虽然，12至29岁的人口只占美国人口的40%，但他们却占到了电影观众的75%。1970年代的成功表明，此类观众喜欢幻想电影和科幻电影（《星球大战》《第三类接触》《超人》）、恐怖片（《驱魔人》《万圣节》）和低俗喜剧（《动物屋》）。这些十几、二十几岁的年轻人似乎希望电影由著名演员（包括电视和流行音乐明星）

[1] Bill Mechanic, 引自Don Groves, "Global Vidiots' Delight", *Variety*（15—21 April, 1996）: 43。

表演，在简单的故事中展示幽默、身体动作和极棒的特效。影片中还应该有躁动的暴力或亵渎、俏皮的酷的气氛，以及对电视和其他电影信手拈来的引用。此类观众——他们把购物商场作为社会生活的中心——的口味，左右了整个1980年代和1990年代的大部分好莱坞产品——无论是低预算还是高预算。

《大白鲨》的情况表明，如果一部针对这类核心观众的电影在夏季发行，它就能够获得巨大的首映票房，以及回头客业务。因此，大多数巨片都必须在5月底至9月初上映，此时孩子们已经离开学校。每一家制片厂都开始围绕"支柱"（tentpole）或"火车头"（locomotive）影片——能够贯穿整个夏季的巨片——制定规划，并播出即将上映影片的预告片。1990年代，好莱坞开始同时面对海外市场，许多外国观众很容易就将夏季调整为看电影季，就像他们轻易地就接受了多厅影院和黄油爆米花。

一些制片人相信，巨片必须基于一个简单但有趣的想法——某个"高概念"（high concept）。史蒂文·斯皮尔伯格曾说："如果一个人可以将这个想法用二十五个或更少的词告诉我，就能拍出一部非常好的电影。"[1]制片厂的主管们往往缺乏电影从业经验，他们也不喜欢分析剧本或梳理情节细节。有些人认为，一部电影的核心思想应该就像一份《电视指南》清单。制片人和编剧开始向制片厂把故事想法概述为极简的情境，比如《48小时》（48 Hrs., 1982）："一个警察从监狱提取一名犯人，让他协助追捕一个杀人犯，一路上，这两个死敌成为死党。"[2]最终，这些宣传语被削减为"公共汽车上的《虎胆龙威》（Die Hard）"（《生死时速》[Speed]）之类的精炼短语。高概念方法能保证观众迅速抓住电影的新奇之处，还能作为营销的关键点。制片人唐·辛普森（Don Simpson）说："他们想知道那个由三部分组成的情节线是什么，因为他们希望它能启发广告活动。"[3]市场营销正驱动电影制作。

盈亏平衡线

巨片有意地显得极为奢华。制作、营销和发行一部面向大规模观众群的影片的平均成本，从1980年的大约1400万美元上升至2000年的6000多万美元。大多数巨片都超过了这一数字：《霹雳男儿》（Days of Thunder, 1990）花费了7000万美元，《未来水世界》（Waterworld, 1995）和《世界末日》（Armageddon, 1998）传言花费超过1.5亿美元；《泰坦尼克号》则是2亿美元。

是什么导致制作成本的增加如此迅速？部分是出于确立发行日期的必要，这往往得提前一两年。随着问题在编剧、制作和后期制作中越积越多，主管们不得不付出更多，以便快速解决那些问题。此外，关键的参与者已经知道这部巨片的潜在利润。成功的编剧可以为一个剧本开价100万美元或更多，导演可以要求利润分成。所有人中最有势力的是新一代的明星，他们在1980年代的业绩记录为赢得首映当周周末票房提供了最大的胜算。哈里森·福特（Harrison Ford）、汤姆·克鲁斯（Tom Cruise）、艾迪·墨菲（Eddie Murphy）、布鲁斯·威利斯（Bruce

[1] 引自Justin Wyatt, *High Concept: Movies and Marketing in Hollywood* (Austin: University of Texas Press, 1994), p. 13.

[2] Michael D. Eisner, with Tony Schwartz, *Work in Progress* (New York: Random House 1998), pp. 100—101.

[3] 引自Mark Litwak, *Reel Power: The Struggle for Influence and Success in the New Hollywood* (New York: William Morrow, 1986), p. 73.

Willis)、阿诺德·施瓦辛格、梅尔·吉布森（Mel Gibson）、凯文·科斯特纳（Kevin Costner）积累了非常巨大的议价能力——尽管事实上任何明星的履历中都会包括一些失败。到20世纪末，很多明星，包括汤姆·汉克斯（Tom Hanks）、朱莉娅·罗伯茨（Julia Roberts）、吉姆·凯瑞，出演一部影片能够索价两千万美元，而且还常常参与利润分成。

新的营销成本同样也在快速上升。到1980年代，在各个大城市开始的缓慢发行只会让一些独立电影得到好处，对这些独立电影来说，口口相传和新闻报道充当了免费广告。制片厂巨片必须在同一个周末到处同时上映，这就需要进行全国性的推广。电视广告——《大白鲨》首开先河——是非常昂贵的，但许多制片厂主管都曾在电视网工作，很信任电视网覆盖宣传的效果。制片厂迅速在电视上铺满广告，并以明星访谈和制作专题占据有线频道。1995年，大公司在广告上耗费了15亿美元。《王牌大贱谍2：时空间谍》（*Austin Powers 2: The Spy Who Shagged Me*，1999）的制片人花在营销上的费用比制作费还多。

大预算也携带着大风险；一部1亿美元的电影必须在全世界获得2.5亿美元的收入才能达到不赚不赔。然而，大部分电影在影院发行都会亏钱，很多影片——也许达到了60%——都会是投资灾难。不可避免的是，其中一些失败者是煌煌大作，根本不可能收回成本，即使加上辅助收入也收不回：《天堂之门》（1980）之后是《安妮》（*Annie*，1982）、《天才老爹拯救地球》（*Leonard Part 6*，1987）、《伊斯达》（*Ishtar*，1987）、《终极神鹰》（*Hudson Hawk*，1991）、《幻影英雄》（*The Last Action Hero*，1993）、《割喉岛》（*Cutthroat Island*，1995）、《生死时速2：海上惊情》（*Speed 2: Cruise Control*，1997）、《真爱》（*Beloved*，1998）、《地球战场》（*Battlefield Earth*，2000）。凯文·科斯特纳的《邮差》（*The Postman*，1997）也许损失了5000万美元；彼得·切尔瑟姆（Peter Chelsom）的《城里城外》（*Town & Country*，2001）的损失则高达9000万美元。

观察家警告制片厂必须控制成本，一部昂贵的影片不一定是好电影，中等成本的影片仍然能获得可观的利润回报。但是，没有哪家制片厂可以退出这场竞争。谁能够承担错过下一部《回到未来》（美国票房2.08亿美元）、《夺宝奇兵》（2.42亿美元）、《独立日》（3.06亿美元）、《外星人》或《泰坦尼克号》的损失？人们仍然在嘲笑环球公司对《星球大战》的拒绝。一部热卖巨片的回报超过很多较小的影片，特别是有线电视和录像带租赁更偏爱顶级赚钱产品。

巨片有利于大型公司。它们通常要从影院的租赁收入中收取30%的发行费，再收取另外的30%作为广告和拷贝印制成本费，这些款项在制作成本收回之前就被扣除下来。如果发行公司投资了制作，就会得到一个高比例的辅助收入，而这部电影也许会通过自己的有线电视或录像带部门，赚到更多的钱。一次成功的影院发行也许只能将发行商总收入的15%返回给制片人，他可能不得不将这笔钱在创作团队（编剧、导演、明星）中加以分配。凭借精于算计的片厂会计制度，即使像《美国之旅》（*Coming to America*，1988）和《阿甘正传》（*Forrest Gump*，1994）这样的票房冠军，似乎也不曾把利润分给电影制作者。

到1990年代末，为了保证发行业务的持续运作，每家制片厂电影板块一年的票房总收入必须达到大约10亿美元。这一板块并不只有巨型预算的电影。其中很多都是为打造潜在的明星、编剧和导演

的中型预算项目。另外一些影片是作为填充材料，用以填补计划表。如果一部名不见经传的影片出乎所有人的意料成为一个"爆冷之作"（sleeper，获得成功），制片厂会迅速为这部影片的创作者提供更大的预算，希望他们能击中下一次"全垒打"。

主要的资源整合者

随着制片厂接纳大片，它们逐渐与那些能带来素材、人才或者有项目等着投资和拍摄的强大盟友，建立起密切的关系。1980年代和1990年代期间，可靠的制片人越来越具有权威性，他们往往与特定的制片厂签署短期的制片合同。乔尔·西尔弗（Joel Silver）为华纳（《致命武器》[*Lethal Weapon*]）和福克斯（《虎胆龙威》）创造了特许经营权。乔恩·彼得斯（Jon Peters）和彼得·古贝尔（Peter Guber）为华纳兄弟制作了一系列热卖影片，以《蝙蝠侠》（*Batman*，1989）达到巅峰，随后，说服哥伦比亚的日本购买者成为索尼影业公司的领导者。唐·辛普森和杰里·布鲁克海默（Jerry Bruckheimer）同派拉蒙关系密切；他们的《比弗利山超级警探》（*Beverly Hills Cop*，1984）使高概念电影大为流行，当《闪舞》（1983）和《壮志凌云》（1986）使得故事长片具有一种疯狂的音乐视频外观。辛普森去世后，布鲁克海默与迪斯尼一起制作了《勇闯夺命岛》（*The Rock*，1996）、《世界末日》（1998）和《珍珠港》（*Pearl Harbor*，2001）。

此外，经纪人继续把制片人与明星、导演或编剧等客户组织到一起（参见本书第15章"主流的独立制作：经纪人、明星力量和打包销售"一节）。精于打包销售的经纪人在大型公司或迷你主流片厂中居于主管位置，其他人则退出了这项业务，并组建自己的制片公司。经纪机构垄断了大多数好莱坞的人才，在巨片时代，这能转化为巨大的权力。随着创意艺术家经纪公司（CAA）的加入，这种权力变得毫无遮掩。

CAA由令人尊敬的威廉·莫里斯经纪公司（William Morris agency）的几名背叛者于1975年成立，在1980年代初期取得极大成功，此时它在罗伯特·雷德福、达斯汀·霍夫曼（Dustin Hoffman）、西尔维斯特·史泰龙和简·方达的带领下趋于稳固。CAA经纪人精心地规划其客户的职业生涯，并接受艰苦卓绝的谈判。他们相信有吸引力的剧本是电影商业的核心，招募乔·埃斯特哈斯（Joe Eszterhas；《闪舞》、《血网边缘》[*Jagged Edge*，1985]）之类有票房潜力的编剧，并利用他们的剧本吸引演员和导演。在迈克尔·奥维茨（Michael Ovitz）的领导下，CAA创造出著名的打包产品，值得一提的有《杂牌军东征》（*Stripes*，1981）、《窈窕淑男》（*Tootsie*，1982）、《迷雾中的大猩猩》（*Gorillas in the Mist*，1988）、《雨人》（*Rain Man*，1988）和《与狼共舞》（*Dances with Wolves*，1990）等。1990年代，奥维茨成为一名企业战略顾问，帮助管理里昂信贷银行的娱乐贷款，并指导日本松下电器收购MCA/环球。到1995年奥维茨离开CAA成为迪斯尼的一名主管时，他被公认为好莱坞最有权势的人。在迪斯尼短暂工作后，奥维茨重返经纪行业，他成立了一家公司，对明星进行个人化管理。此举被广泛作为一种预示，亦即经理人将取代经纪人成为主要的资源整合者（packager）。

新的收入来源

由于巨片成本高昂，制片厂找到了利用别人的钱的新途径。他们施加压力，迫使放映商缴纳预付款，以协助制片；《星球大战2：帝国反击战》

（1980）的预付保证款几乎覆盖了该片的制作成本。发行商也与银行设立循环贷款额度，并建立有限合作关系，允许高速运转的投资者入股一批有市场前景的影片。投资基金在美国建立，并到海外投资巨片。在某部影片制作开始之前出售海外版权或视频版权，已是寻常之事。

1990年代末，发行商开始依靠运行良好的制作投资公司，比如法国的Canal+和澳大利亚的乡村路演（Village Roadshow）公司。此类合作者也许会支付很大一部分的制作费用，如果影片成功，则分享所取得的财富。合伙公司望远镜（Spyglass）通过投资迪斯尼惊人大卖的影片《第六感》（*The Sixth Sense*，1999）得到巨大回报，乡村路演对《黑客帝国》的投资也达到同样效果。另外，两家大公司也许会联合制作一部影片，划分成本和片区。比如《泰坦尼克号》，派拉蒙拥有在北美的权益，二十世纪福克斯则获得海外收入。

制片厂还找到其他一些方式以抵消制作巨片的代价。潜逃制作回报迅猛，而多伦多和温哥华以物美价廉的服务取代了洛杉矶。随着前苏联和东欧的制片厂在1990年代变得可用，大制作在布拉格、柏林以及其他欧洲国家的首都发现了宽大的设施、异国情调的场景、训练有素的技术人员和低廉的成本。

提高盈利的另一种方式是产品置入。如果某些场景突出地呈现了带品牌标志的商品，厂家将很慷慨地支付费用。詹姆斯·邦德电影通过展现邦德对斯米诺伏特加和阿斯顿－马丁敞篷车的喜爱，开创了产品置入的方法。《007之明日帝国》（*Tomorrow Never Dies*，1997）展现了宝马摩托车，以及斯米诺、喜力、维萨和爱立信的产品。作为回报，这些公司花费了近1亿美元在邦德主题的广告上。电影制

图27.1 《回到未来》中的产品置入：马蒂·麦克弗莱试图打开一瓶1955年的百事可乐，它的瓶盖不是拧旋式的。

作者越来越多地将品牌编织到他们的故事线中。《回到未来》（1985）包括了关于这部影片的特许经营伙伴百事可乐的对话（图27.1）。

大预算电影也依赖发行时的商品搭售。制片厂授权其他公司，很典型的是快餐特许经营，开发利用电影中的角色或场景。例如，整个1980年代，麦当劳支付大笔款项给迪尼斯的每一部新卡通长片，以促销快乐套餐（Happy Meals）。制片厂还授权制作印有电影标志的衣服、玩具、游戏、饰品、毛巾、咖啡杯和其他商品。那些带有幻想元素的家庭电影提供了最赚钱的可能性。当《狮子王》（*The Lion King*）在1994年上映时，玩具反斗城（Toys Я Us）在售卖两百多种相关产品；在该片发行的第一年，相关特许经营商品的总收入超过了1亿美元。不奇怪的是，一个电视广告能够启发制作《空中大灌篮》（*Space Jam*，1996）。时代华纳的头目解释说："《空中大灌篮》不是一部电影，而是一个市场事件。"[1]

―――――
〔1〕 Bruce Handy, "101 Movie Tie-Ins", *Time*（2 December 1996）: 68.

最流行的搭售商品之一是音乐视频。全球音乐电视台（MTV）于1981年在有线电视上开播，到1983年已经有两千万家庭在观看。它是广告客户的梦想，青少年观众迷恋的一条无休无止的广告流。电影开始纳入流行歌曲，作为影片或片尾字幕的背景音乐，而且以这些歌曲为基础的视频逐渐在MTV上循环播放。当一部吸引人的视频促进了《捉鬼敢死队》（*Ghostbusters*, 1984）及其音乐专辑的销售之后，每一部渴望达到大片地位的电影就会需要音乐视频。

大型多厅影院：放映的新方式

视频辅助手段促使大公司、迷你主流片厂和独立制片公司拍摄更多的电影，巨型预算的影片必须在同一个周末的很多银幕上放映。然而，1980年代初，还没有足够的银幕支持这么大量的电影。更糟的是，许多影院已经陈旧过时。人们为什么要离开电视机到商场里那铺着黏胶地板、拥挤如鞋盒的地方看电影呢？影院必须扩展和升级。

这个目标可以实现，因为放映已经成为一个相当集中化的生意。美国国内排名前六的公司拥有所有美国银幕的三分之一，这些银幕占据整个国内电影票销售的85%。在寻找快速利润的投资公司的刺激下，放映商们着手打造自1920年代以来规模最大的影院建筑热潮。到2000年，已经有了38000块银幕，创下历史新高。其中许多影院位于豪华的建筑之中。欧迪翁多厅影院是一个强调舒适性和先进技术的加拿大公司，它开创了一个拥有至少16块银幕的"大型多厅影院"（megaplexes）潮流。观众们摒弃了1970年代的破旧多厅影城，转而选择大型多厅影院，这些影院拥有数字声音系统、舒适的大厅座位和软饮料销售台。

巨片需要大型多厅影院。银幕的增长支持全国性的饱和预订。到2000年，每一部大电影必须同一天在两三千块银幕上放映。更多的银幕并没有导致电影产品的多样化，因为在大多数城镇，若干多厅影院往往都在同样的时间放映同样的影片。大型多厅影院以集中化的售票处、放映室和小卖部创造了规模经济。通过这么多的银幕，卖座影片就会抵消掉失败的影片；某一部影片可以同时在多块银幕上放映，以促进第一个周末的总票房，某块银幕上某部失败的电影可以迅速被另一个成功电影的拷贝取代。不利的一面是，同一个周末在多块银幕上首映，会导致这部电影更快地退出。既然当一部电影拥有一个长时间的放映轮次时，放映商所占有的票房份额也会增长，所以如果第一周之后上座率急剧下降，他们就会有所损失。发行商反驳说，影院拥有者得到了高价零售业的所有收入，而且每个周末上映一部或两部新片还能保持零食的高额销售。

大公司的整合以及它们对事件电影和协同效应的投入到底有多成功？有时候这样的做法行之有效。华纳传媒更新了漫画书中的蝙蝠侠形象，为1989年那部影片的成功做了铺垫。该片产生了大批量的搭售商品和两张电影原声专辑，其中之一由华纳签约摇滚明星王子（Prince）主唱。《泰坦尼克号》这部由派拉蒙和福克斯联合制作的影片的情况则是，派拉蒙的母公司维亚康姆把这部电影的音乐视频放到MTV上不断播放，而福克斯电视网则拍摄了这部影片的制作特辑。

尽管如此，对巨片的投注仍然是一个冒险的提议。基于畅销书改编的剧本如《马语者》（*The Horse Whisperer*, 1998）之类，被证明远不如亚当·桑德勒（Adam Sandler）的喜剧，以及《尖峰时刻》（*Rush*

Hour）和《美国派》（*American Pie*）特许系列产品那样能赚钱。营销和高概念并不能卖出每一部电影。协同效应常常并不起作用。《X档案》（*The X-Files*，1998）本应能够吸引所有的电视剧粉丝来重看一次电影版，但却没有做到。一名观察家警告说："构想协同效应比起创造一部热卖之作要容易多了。但是，如果没有热卖之作，协同效应就会萎缩。"[1]

这似乎是这一游戏唯一重要的新玩家所追求的策略。梦工厂是数十年来出现的第一家新制片厂，由三位好莱坞业内人士史蒂文·斯皮尔伯格、杰弗里·卡岑伯格和大卫·格芬于1994年成立。该公司砸入数亿美元投资资本，并以长期合拍协议来分担风险，迅速地在电视网中获得稳固的成功。然后，梦工厂不是改编视频游戏或漫画书，而是针对广大观众创造原创作品：老少咸宜动画片（《蚁哥正传》[*Antz*, 1998]、《小鸡快跑》[2000]、《怪物史莱克》[2001]）、爆米花奇观片（《角斗士》[*Gladiator*, 2000]）、喜剧片（《拜见岳父大人》[*Meet the Parents*, 2000]）、精品成年人剧情片（《拯救大兵瑞恩》[*Saving Private Ryan*, 1998]、《美国丽人》[*American Beauty*, 1999]、《荒岛余生》[*Cast Away*, 2000]）。成年人影片赢得大奖的同时，动画片则成为特许经营的富矿，驱动了辅助市场的回报。在世纪之交，大公司遭遇到一个知道如何创造和开发新内容的竞争对手。

美学趋势

形式与风格

1980年代期间，好莱坞电影在故事讲述惯例上变得更加僵化。制片人开始坚持剧本必须包含三"幕"，每一幕都持续一定数量的时间，并围绕一个"情节点"或一个关键的情节变化展开。也必须有一个"角色弧"（character arc），主人公在其中改变了他们的态度或个性。例如，《窈窕淑男》中，迈克尔·多尔西是一个致力于其技艺的颇有天赋的演员，但他对待女性却很不体面。为了赢得一个电视角色，他必须假扮女人，在这个过程中，他了解到性别不平等。1980年代的很多好莱坞电影都是关于改善提高的剧情片，在这里，本质善良的人纠正他们的缺点。

从风格上看，古典连贯性系统仍然盛行，但也经历了一些重要的修正（见"深度解析"）。摄影师倾向于赋予喜剧更多的阴影，以及柔和的褐色调配色方案（彩图27.1）。单色调的配色方案在剧情片、动作片、科幻片中更为明显，其中，灰色、灰蓝色、淡棕色、不同明暗的黑色居于主导地位。动作片往往选择一种朦胧的阴郁色调，通过在布景中施放烟雾这种方式进行调节，它隐匿了色彩并模糊轮廓。灵敏感光的电影胶片和更加强大的影院放映灯能显示出阴影区域的细节，因此受到黑色电影和音乐视频影响的低调照明变得非常普遍。一些电影，如《荒唐小混蛋奇遇记》（*Pee-wee's Big Adventure*，1985）和《至尊神探》（*Dick Tracy*，1990）使用明亮、饱和的色彩方案，则让人联想到漫画书和波普艺术（彩图27.2）。

许多风格上的变化都直接或间接地受到视频的驱动。因为视频会增强画面反差，很多电影制作者都使用低反差的色彩和照明，以便在视频转换时使亮度看起来合适。剪辑和摄影机运动的加剧，越来越具有侵略性的声轨，以及持续不断的隆隆声、音量或音调的突然变化，都反映出在一个使人分心的家庭环境里保持观众注意力的必要性。

[1] Peter Bart, "By George, They've Got It... Wrong", *Variety* (23—29 July, 2001) : 4.

在整个制作过程中，视频设备"预格式化"了电影。1980年代"视频助手"的引入，将图像从摄影机转移向了小型电视监视器，允许导演检查构图和表演。也是在1980年代，旨在识别录像带的帧的"时间码"经过修改，被用于同步电影胶片与一个或多个录像机。以时间编码的剪辑使得混音和重新录音变得更加容易。很快，电影就在录像带上剪辑，接着在计算机上——两种技术都可以预览电影在电视上播放的样子。一位顶级剪辑师对他基于视频监视器上可见细节的数量所做出的决策进行了描述："选择某个特定镜头的决定性因素常常是'你能显现演员眼睛里的表达吗？'。如果不能，你会倾向于使用下一个更近景别的镜头，即使更远景别的镜头在大银幕上看已经足够。"[1] 在这种方式中，视频上的剪辑实践有可能使得电影制作者倾向于使用更多的特写镜头和更少的远景镜头。

深度解析　强化的连贯性——视频时代的一种风格

从1980年代到2000年代，好莱坞导演修正了从1910年代开始的连贯性系统。他们开始相信电影的动作和影像必须传达匀速运动——通过剪辑、人物运动或摄影机运动。

1960年以前，大多数电影平均每个镜头是8到11秒。更快剪辑的趋势开始于1960年代，但接近世纪末达到了新的极限。到1985年，电影中通常平均镜头长度是4到6秒，而接下来，很多电影的剪辑变得更快。《乌鸦》(*The Crow*, 1994)、《勇敢的心》(1995)、《刀锋战士》(*Blade*, 1998)、《世界末日》(1998)、《X战警》(*X-Men*, 2000)平均每个镜头只有2到3秒。虽然动作电影的剪辑速度会比其他类型的影片更快，但这种节拍已被所有类型接受，剧情片和浪漫喜剧也都倾向于平均3到5秒。尽管一部电影还是可能包含一些长镜头甚或段落镜头，但1980年代和1990年代的主流电影制作者极少像1950年代的很多导演那样，在整部电影都使用长镜头。

加快的剪辑使得导演简化了他们的调度。1930年代到1960年代的导演常常会让演员在以全景镜头拍摄的场景中移动来展开一场戏，而把特写镜头留给戏剧性的高潮时刻。但到了1980年代，导演们更喜欢"站立-表述"(stand-and-deliver)的调度，亦即让演员停留在某一个位置。通常，一个演员的台词被分隔成说话者和倾听者的几个特写——这一时期加快剪辑步调的一种主要手段。只有在一个场景结束时，导演才有可能提供一个全景定场镜头。

当演员自由移动时，导演通常会通过站立-表述的一种变体，即"边走边说"(walk and talk)来呈现动作。此时演员将正阔步穿过一条走廊或街道，在一个漫长的移动镜头中前行（图27.2）。更轻的摄影机，加上斯坦尼康和其他灵活的摄影机支撑设备（参见本书第22章"深度解析：新的制作和放映技术"），让导演们得以模仿奥逊·威尔斯、马克斯·奥菲尔斯和阿尔弗雷德·希区柯克设计复杂的推轨镜头。

即使当演员停留进行"站立-表述"，摄影机也有可能移动——为某句关键台词向某个演员"推进"，或者顺着对话在侧面滑移，或者围绕一张有两个人或更多人物的桌子做弧形运动（图27.3，27.4）。再一次，电影技巧被用于重新激活影像，以

[1] Walter Murch, *In the Blink of an Eye: A Perspective on Film Editing* (Los Angeles: Silman-James, 1995), 88.

深度解析

表明每时每刻都有动态的事物发生。

更快速的剪辑、更多的特写、边走边说的调度，以及摄影机围绕静态演员的自由运动，很有可能是受电视影响的结果，电视必须始终保持高度有趣，以防止观众转换频道或离开房间。因为大多数电影最终的去向是视频，电影制作者也许调整了他们的技巧以满足家庭观看的需求，创造出古典连贯性的一种强化的、高度兴奋的版本。大多数摄影师和导演在参与电影长片工作之前都曾拍摄商业广告，很多电影制作者以广告或音乐视频开始他们的事业。因此，电视快速、艳丽的倾向也许已经重塑了电影制作者拍摄长片的方法。

图27.2 《甜心先生》（*Jerry Maguire*）中边走边说的场面调度，使用斯坦尼康拍摄。

图27.3 《汉娜姐妹》（*Hannah and Her Sisters*，1986）中弧形运动的摄影机：李正在听着霍利说话……

图27.4 ……然后汉娜在餐馆的桌子旁说话。

导演：与巨片共舞

新导演的机会　随着大公司开始产出更多的电影，迷你主流片厂和独立制作公司努力填补视频市场，导演们获得了若干机会。现在编剧可以开始执导，比如巴里·莱文森（Barry Levinson；《餐馆》[*Diner*，1982]、《雨人》[1989]）、劳伦斯·卡斯丹（Lawrence Kasdan；《大寒》[*The Big Chill*，1983]、《银城大决战》[*Silverado*，1985]）和奥利弗·斯通。芭芭拉·史翠珊、罗伯特·雷德福、丹尼·德维托（Danny DeVito）、梅尔·吉布森、朗·霍华德（Ron Howard）、朱迪·福斯特（Jodie Foster）、凯文·斯佩西（Kevin Spacey）和其他演员也开始转向做导演，这反映了明星们的议价实力。

制作的扩张帮助边缘电影制作者进入主流。

几乎是自默片时代以来第一次，女性导演在主流电影工业中找到了位置。苏珊·塞德尔曼（Susan Seidelman；《神秘约会》[*Desperately Seeking Susan*, 1985]）、艾米·海科林（Amy Heckerling；《开放的美国学府》[*Fast Times at Ridgemont High*, 1982]、《飞跃童真》[*Look Who's Talking*, 1990]）、马莎·库里奇（Martha Coolidge；《山谷女孩》[*Valley Girl*, 1983]）、凯瑟琳·毕格罗（Katherine Bigelow；《蓝钢》[*Blue Steel*, 1990]）、米拉·奈尔（《密西西比风情画》[1991]）、佩内洛普·斯菲里斯（Penelope Spheeris；《反斗智多星》[*Wayne's World*, 1992]）在"新新好莱坞"（New New Hollywood）中建立了事业。到1990年代初期，几名非裔美国导演制作了大范围发行的电影（如约翰·辛格尔顿[John Singleton]的《街区男孩》[*Boyz n the Hood*, 1991；彩图27.3]、福雷斯特·惠特克[Forest Whitaker]的《待到梦醒时分》[*Waiting to Exhale*, 1996]）。黑人女性也成为制片厂导演，拍摄了《白色旱季》（*A Dry White Season*, 1989，尤占·帕尔西[Euzhan Palcy]）和《拉丁情事》（*I Like It Like That*, 1994，达内尔·马丁[Darnell Martin]）。尽管黑人主题的电影比很多人的预想要更加成功，但最大的资金还是投在了青少年喜剧这样的类型中。非裔美国导演执导的最卖座影片是基伦·艾沃里·韦恩斯（Keenen Ivory Wayans）的《惊声尖笑》（*Scary Movie*, 2000）。

六位导演 在1970年代最卖座的导演中，史蒂文·斯皮尔伯格和乔治·卢卡斯是硕果仅存的两位，依然在接下来的20年中制作排名前十的影片。几乎所有1970年代的重要导演，从伍迪·艾伦和罗伯特·阿尔特曼到布莱恩·德·帕尔玛和克林特·伊斯特伍德，都被愿意拍摄巨片的新导演甩在了后面。好莱坞把风险留给了独立制作部门，希望电影由明星、特效和可辨识的类型惯例主导。雄心勃勃的电影制作者往往不得不在类型片习作、续集或重拍中寻找一些创意火花。尽管如此，一些导演仍在事件电影的需求中融入了独特的个人风格。

詹姆斯·卡梅隆完美地适应了大制作的新需求。他起步于特效工作，从编剧到剪辑和音效，他熟悉电影制作过程的每一个阶段。他自然而然地选择了科幻片和幻想片，这体现在1980年代高概念电影中那些惊人而有力的创意理念之中。最重要的是，卡梅隆认识到，一部成功的电影可以围绕着不停息的身体动作展开。他的突破性作品《终结者》（*The Terminator*, 1984）巧妙地展现了追逐和枪战，以顾不上喘息的步调勾勒出时间旅行这个前提设定。《终结者》证明了卡梅隆可以在小预算中压榨出高品质，同时还产生出警句式的对话（"我会回来的""如果你想活就跟我走"），以及机器人般的阿诺德·施瓦辛格奠定其职业生涯的表演。《终结者2：审判日》（*Terminator 2: Judgment Day*, 1991）利用更壮观的动作定位，在液化终结者的表现上，把计算机生成的视觉效果推向了新的层次（彩图27.4）。卡梅隆很愿意拍摄系列片和续集，在每一个情节中注入刺激性因素。《异形2》（*Aliens*, 1986）赋予《异形》（*Alien*, 1979）一种战斗性的转折，强调火力和小团队的情谊。《深渊》（*The Abyss*, 1989）插入了一个《第三类接触》式的前提，但比斯皮尔伯格所呈现的更为惊悚，而《真实的谎言》（*True Lies*, 1984）这部挖苦式的间谍片，则试图走出邦德片的套路。

凭借《泰坦尼克号》，卡梅隆制作出了完美的约会电影：充满活力的女主角和孩子气的男主角之间难逃一劫的爱情，一段展现高技术产品的漫长序

幕，以及高潮的一个小时里充满动作、悬疑、奇观视觉效果的古装爱情（图27.5）。虽然《泰坦尼克号》被定为暑期大片，但制作延误将其推至12月，这为该片赋予了一种大卫·里恩式的精品品质。在将近2700块银幕上同时上映，并持续放映数月，有时观众一周比一周多。虽然制作该片耗资2亿美元，但支持它的制片厂之一至少获利5亿美元。《泰坦尼克号》惊人的成功及其意外的收益（比如，吸引了那些本已不再观看现代电影的年长观众）重新确立了好莱坞对事件电影的信心。

罗伯特·泽米基斯（Robert Zemeckis）缺乏卡梅隆那种执著工头的声誉，但他也同样善于运用新技术。泽米基斯在斯皮尔伯格手下接受训练，在执导《绿宝石》（*Romancing the Stone*，1984）之前导演了两部喜剧，《绿宝石》是《夺宝奇兵》讽刺性的女性主义版本。他创作了精巧的《回到未来》系列（1985，1989，1990），其中混合了科幻、喜剧和青少年电影的吸引力。泽米基斯是一位娴熟的故事讲述者，能够以趣味盎然的高效手段展开马蒂·麦克弗莱复杂回旋的时间之旅。

像卡梅隆一样，泽米基斯努力实践技术上的挑战：把实景真人和动画相结合（《谁陷害了兔子罗杰》[1988]；彩图27.5）；把当代的演员插入历史场景中（《阿甘正传》，1994；图27.6）。他的电影无休止的快乐往往似乎留下了一个暧昧性的区域，比如《阿甘正传》对盲目乐观主义的颂扬转向了对美国价值观的嘲讽。泽米基斯接受顶级票房明星，但把他们纳入每一部影片的总体概念中。在《荒岛余生》中，泽米基斯表现了一个现代版的鲁滨孙，利用精致的细节建构了一个故事，并清晰地展示出那

图27.5 数字特效创造了码头边这艘注定遭受厄运的"泰坦尼克号"。

图27.6 数字合成使得阿甘出现在肯尼迪的一个拍照场合中。

些转折点、汤姆·汉克斯的明星表演，以及严谨而又扣人心弦的声轨。

然而，如果一名导演能够围绕某个项目创造出一种事件氛围，则并非所有的电影都需要一个高端的预算。事实证明，从独立制作领域转向中等预算片厂电影制作的奥利弗·斯通精于此道。他具有一种推销自己及其电影的天赋，他吸引了顶级明星参与争议性的话题：美国的新商业环境（《华尔街》[Wall Street, 1987]）、越战的遗产（《生于七月四日》[Born on the Fourth of July, 1988]、《天与地》[Heaven and Earth, 1993]）、新近的总统历史（《刺杀肯尼迪》[JFK, 1991]、《尼克松》[Nixon, 1995]）、媒体的力量（《天生杀人狂》[Natural Born Killers, 1994]）。斯通勤勉地运作着脱口秀式的题材，成为充满激情的社会问题电影的代名词。他1990年代的电影变得华丽和刺激——快速剪辑、充满晃动的摄影机运动、混合彩色与黑白画面、35毫米与超8毫米、带着骇人特效的自然主义摄影（图27.7）。就《天生杀人狂》而言，有时候演员们自己拍摄场景。然而，斯通还是很务实地工作，比如在橄榄球剧情片《挑战星期天》（Any Given Sunday, 2000）中，设立体育场的广告招牌以方便产品置入。

图27.7　《天生杀人狂》在媒介的混合中插入了广角黑白镜头。

另一位从独立制作转身的导演是斯派克·李（Spike Lee），他是这一时期最为多产的导演之一。他表示，种族"过去一直（从我们下船以来）是、将来也会一直是美国最大的问题"[1]。他常常让他的电影直接针对黑人观众进行陈述，用"醒醒吧！"作为一句标志性的台词，强调必须主动解决非洲裔美国人问题。《黑色学府》（School Daze, 1988）是一部关于传统黑人学院生活的剧情-歌舞片。《爵士风情》（Mo' Better Blues, 1990）聚焦于爵士乐作为一门生意和一种生活方式的发展，《丛林热》（Jungle Fever, 1991）处理了跨种族恋情。《马尔科姆·X》（Malcolm X, 1992）是一部关于黑人穆斯林领袖的传记片，其拍摄规模如同一部事件电影，并需要复杂的历史场景重建。《为所应为》（Do The Right Thing, 1989）被很多人认为是李的杰作，对哈莱姆街区某一天内种族和性的紧张关系提供了全景式写照。面对预算的缩减，李转向更接近亲密戏剧的主题（《6号应召女郎》[Girl 6, 1996]）、纪录片式剧情片（《登上巴士》[Get on the Bus, 1996]）和直接的纪录片（《四个小女孩》[4 Little Girls, 1997]）。他不断地实验色彩方案（彩图27.6）、摄影技巧（《种族情深》[Crooklyn, 1994]中扭曲的镜头）、声音（《为所应为》中的嘻哈音乐是其获得成功的重要元素）。

在巨片和低预算项目之间驰骋的还有蒂姆·伯顿。在好莱坞1980年代和1990年代所有的人才中，伯顿创造了最为独特的视觉世界。他的影片在常见的美国景观中填满了怪异且荒诞的图像。《甲壳虫汁》（Beetle Juice, 1988）中的新英格兰小镇是雅皮士

[1]　Spike Lee, with Lisa Jones, *Do The Right Thing* (New York: Fireside, 1989), p. 33.

和无聊的纽约绅士的避难所，却躲藏着一个滑稽而又危险的"生物驱魔人"（图27.8）。《剪刀手爱德华》（*Edward Scissorhands*, 1990）中的郊区闯进来一个类似于哥特摇滚乐手的笨手笨脚的年轻怪物。《火星人玩转地球》（*Mars Attacks!*, 1996）的拖车公园和拉斯维加斯街道被无情且高智商的外星人攻击（彩图27.7），只有斯利姆·惠特曼（Slim Whitman）的约德尔调才能阻止它们。这些影片玩笑式的不祥感因为丹尼·艾尔夫曼（Danny Elfman）的配乐而得到强化。

伯顿最初是一名动画师，他永远都会把人类看成卡通角色和玩偶，所以特效的兴起正好使电影能够发挥他的才华。他转而拍出了《艾德·伍德》（*Ed Wood*, 1994）这样的的反常习作，这部电影颂扬了"世界上最糟的导演"；他还出任了《圣诞夜惊魂》（*The Nightmare Before Christmas*, 1993, 亨利·塞力克[Henry Selick]执导）的编剧和制片，这部影片充满了揪人心魄的歌曲和令人不安的噱头（一个小男孩在他的圣诞树下发现一条巨蟒）。不过，伯顿还是悉心地用《蝙蝠侠》（1989）和《人猿星球》（*Planet of the Apes*, 2001）这类卖座巨片，将自己打造为一个有票房号召力的导演。

迈克尔·曼（Michael Mann）拒绝迎合青少年观众，创造出具有非凡纯度的传统电影：新黑色电影（neo-noir）《小偷》（*Thief*, 1981）、《猎人者》（1986）以及《盗火线》（*Heat*, 1995），浪漫的历史冒险片《最后的莫西干人》（*The Last of the Mohicans*, 1992），社会问题曝光片《局内人》（*The Insider*, 1999）。曼的杰出摄影师丹特·斯宾诺蒂（Dante Spinotti）帮助他发展出一种简约、冷酷的风格，把人物的环境转化成为抽象的色彩设计（彩图27.8）。曼着迷于抢劫策划的群体动力或对隐匿事件的调查，他成为自奥托·普雷明格以来最超然的导演之一。但他大胆的配乐（也许来自曼创作的电视剧集《迈阿密风云》[*Miami Vice*]中音乐蒙太奇的痕迹）修正了任何冷淡的倾向。《最后的莫西干人》根据节奏剪切的高潮呈现了一场悬崖上的战斗，配以苏格兰舞曲，而《盗火线》的电子乐声轨——从莫比（Moby）到克诺罗斯四重奏（Kronos Quartet）——深化了两个执意自毁的孤独人物的忧郁故事。曼的电影表明，即使在新新好莱坞，传统仍能够被冷静而敏感地更新。

类型片

美国电影继续着那些始于1960年代的潮流，测试着品味的边界。无论什么类型，一部普通的电影都可能包括耸人听闻的暴力、性或淫秽的语言。当家庭友好型的斯皮尔伯格都在《小精灵》（*Gremlins*, 1984, 乔·丹蒂[Joe Dante]执导）和《夺宝奇兵2》（*Indiana Jones and the Temple of Doom*, 1984）中尝试更令人震惊的题材时，MPAA分级系统就进行一修订，把PG-13级包括进来。

凭借这种全新的坦诚直率，1970年代地位升高

图27.8　蒂姆·伯顿让"甲壳虫汁"（阴间大法师）在食尸鬼和马戏团小丑间形成一个十字。

的剥削片类型如恐怖片、科幻片和幻想片之类得以继续。这些高度人工化和诉诸本能的电影类型可以利用尖端的特效，还可以转化成漫画书、电视剧和电子游戏。雷德利·斯科特（Ridley Scott）的黑色/科幻交叉类型《银翼杀手》（*Blade Runner*，1982）是这一时期最有影响力的电影之一。该片对那个多雨、锈蚀的敌托邦的细致表现，成为描绘未来的规范，它对文化符号的融合（亚洲、复古的美国、朋克）为电影设计确立了新标准（图27.9）。1970年代一代的许多人——斯皮尔伯格、布莱恩·德·帕尔玛、约翰·卡朋特和乔治·罗梅罗——继续创作恐怖片类型，甚至弗朗西斯·福特·科波拉（《惊情四百年》[1992]）和其他著名导演也曾涉足其中。大卫·柯南伯格在《扫描者大决斗》（*Scanners*，1981）、《录像带谋杀案》（*Videodrome*，1983）和《苍蝇》（*The Fly*，1986）中强调了可怕的身体变形。前巨蟒系列动画师特里·吉列姆在他的黑色漫画幻想片《巴西》（*Brazil*，1985）和《十二只猴子》（*Twelve Monkeys*，1995）中展现了拉伯雷式的怪诞风格。M. 奈特·沙马兰（M. Night Shyamalan）在《第六感》（*The Sixth Sense*，1999；图27.10）和《不死劫》（*Unbreakable*，2000）中，从幻想片的惯例中透析出一种哀婉的焦虑。

喜剧也同样持久。浪漫喜剧通常由明星主导，有许多热门之作——从《窈窕淑男》（1982）、《当哈里遇到萨莉》（*When Harry Met Sally*，1989）、《漂亮女人》（*Pretty Woman*，1990）、《甜心先生》（1995）到《偷听女人心》（*What Women Want*，2000）。浪漫喜剧维系着两位女性导演——潘妮·马歇尔（Penny Marshall；《长大》[*Big*，1988]）和诺拉·埃夫龙

图27.9 《银翼杀手》：作为大都会和东京的洛杉矶。

图27.10 《第六感》中的小主人公感觉到一个死去的孩子的痛苦。

（Nora Ephron；《西雅图夜未眠》[Sleepless in Seattle, 1993]），以及很多女性明星——值得一提的有朱莉娅·罗伯茨、梅格·瑞恩（Meg Ryan）和桑德拉·布洛克（Sandra Bullock）——的职业生涯。闹剧——代表是杰里·朱克、大卫·朱克和吉姆·艾布拉姆斯合作的《空前绝后满天飞》（1980）和《白头神探》（The Naked Gun, 1988）——后来成为吉姆·凯瑞和亚当·桑德勒这类喜剧演员的明星载体片，他们延续着杰里·刘易斯痉挛性表演的传统。青少年喜剧以一种相对纯真的形式由约翰·休斯（John Hughes；《早餐俱乐部》[The Breakfast Club, 1985]）和艾米·海科林（《开放的美国学府》、《独领风骚》[Clueless, 1995]）最早开发，但是，最持久的品牌却被证明是粗俗的性闹剧，兴起于《动物屋》（1978），被成功地克隆到《反斗星》（Porky's, 1981）和《菜鸟大反攻》（Revenge of the Nerds, 1984）中。低俗的因素在《我为玛丽狂》（There's Something about Mary, 1998）和《美国派》（1999）中急速增加。

西部片和真人实景歌舞片——1960年代和1970年的主打类型——实际上已经死去，其他类型也随之变得更加突出。可追溯至波兰斯基《唐人街》（Chinatown, 1974）的新黑色犯罪惊悚片正方兴未艾，众多作品呈现了引诱、谋杀和背叛，其中包括《体热》（Body Heat, 1981）和《洛城机密》（L. A. Confidential, 1997）。连环杀手成为新黑色电影的中心，因为他们的掠夺行径可以增加一个恐怖的笔触或病态的幻想，比如《沉默的羔羊》（1991）、《七宗罪》（Se7en, 1995；图27.11）和《入侵脑细胞》（The Cell, 2000）。

新的顶级类型是血腥动作电影，最初是围绕"充气"明星施瓦辛格和史泰龙（《兰博：第一滴血》[1982]和两部《兰博》续集）而建立的。通过《夺宝奇兵》（1980），英雄冒险的动作片成为不败的配方，并在《兰博：第一滴血2》（Rambo: First Blood 2）和《木乃伊》（The Mummy, 1999）这样的电影中延续。跨种族的警察搭档片由《48小时》激起，在《致命武器》系列（1987—1999）和数不胜数的其他作品中延续着。约翰·麦克蒂尔南（John McTiernan）是新动作电影最为熟练的实践者之一，他的《虎胆龙威》（1988）流畅的导演风格为优雅的摄影机运动和精确的调度设立了标准（图27.12, 27.13），同时也把布鲁斯·威利斯推到大明星的位置。这20年来的许多巨片将惊险的动作与喜剧、奇幻、恐怖、科幻元素融合在一起，比如《蝙蝠侠》、《捉鬼敢死队》、《侏罗纪公园》、《独立日》（1996）和《黑衣人》（Men in Black, 1997）。

在1980年代和1990年代期间，动画电影重新将自己建立为一种充满活力的类型。当一些前动画师在唐·布卢特（Don Bluth）的带领下出走并制作出《鼠谭秘奇》（The Secret of NIMH, 1982）和《美国鼠谭》（An American Tail, 1986）——斯皮尔伯格担任制片的第一部卡通片，迪斯尼失去了势头。

图27.11 《七宗罪》：最病态的连环杀手新黑色电影。

图27.12 变形潘纳维申镜头大胆的移焦:焦点从电视播音员……

图27.13 ……转到前景中的记者(《虎胆龙威》)。

布卢特的成功,导致具有丰富肌理和全关节运动的卡通长片激增。但迪斯尼以《小美人鱼》(*The Little Mermaid*, 1989)重新确立它的杰出地位,该片采用了霍华德·门肯(Howard Menken)和霍华德·阿什曼(Howard Ashman)的活泼歌曲。迪斯尼团队在《美女与野兽》(*The Beauty and the Beast*, 1991)中走得更远,在该片中,转描技巧被应用到场景中,赋予了空间一种新鲜的体积感和坚实感(彩图27.9)。迪斯尼的新卡通长片针对所有年龄的观众,给儿童们提供简单的故事,给青少年们提供浪漫和语言喜剧。《阿拉丁》(*Aladdin*, 1992)依据罗宾·威廉斯(Robin Williams)的自由联想顺口溜来表现精灵的疯狂变形。悦耳壮观的《狮子王》(1994)成为历史上最卖座的动画电影。迪斯尼1990年代的胜利证明,动画仍然可以吸引全家观众——这一点也可以从1990年代中期以来计算机动画长片的非凡成功看出来。

独立电影的新时代

视频收入让特罗马(Troma)这样的低预算公司得以继续制作兴起于1970年代的那种粗俗喜剧和剥削恐怖片(《毒魔复仇》[*The Toxic Avenger*, 1985])。然而很快,大公司之外制作和发行的电影开始吸引广泛的观众。看过《野战排》(*Platoon*, 1986)、《热舞》(*Dirty Dancing*, 1987)、《饼屋女郎》(*Mystic Pizza*, 1988)、《大玩家》(1992)、《远离拉斯维加斯》(*Leaving Las Vegas*, 1995)、《欢乐谷》(*Pleasantville*, 1998)的观众,有多少人会意识到它们是独立电影?更为大胆的电影扩展着风格和题材的边界。《天堂陌影》(*Stranger than Paradise*, 1984)和《蓝丝绒》(1986)呈现了另类先锋的世界观。"独立电影"带着一种非法的灵韵,《低俗小说》(*Pulp Fiction*, 1994)和《亡命之徒》(*Killing Zoe*, 1995)被

作为最新的时髦作派来推销。围绕《麦克马伦兄弟》（*The Brothers McMullen*，1995）、《追女至尊》（*The Tao of Steve*，2000）和其他相当常规的浪漫喜剧的纷纷议论，部分来自它们作为独立电影的身份。好莱坞企业集团意识到，通过与独立制片商联手合作，它们才能制作出多样化的电影产品，并得到年轻观众的认可。

支撑系统

到了1980年代末，每年已经有200到250部独立电影发行，是制片厂电影数量的三倍多。是什么使独立电影变得如此活跃？首先，是新劳工政策。1980年代初，"东海岸合同"（East Coast Contract）允许工会技术人员为独立制片工作，而不会失去会员资格。电影演员公会（The Screen Actors Guild）拟定特别条款，允许演员以低工资等级为低预算制作和非影院项目工作。独立电影也有了新的会场，比如一年一度的独立长片电影市场（Independent Feature Film Market），为新闻媒体和发行商展映独立电影。1980年，罗伯特·雷德福在犹他州创办了圣丹斯电影学院（Sundance Film Institute），有抱负的电影制作者能够在那里碰头开发剧本，并得到业内专业人士的指导。

新的资金源也已出现。公共广播系统的《美国剧场》（*American Playhouse*）系列节目以获得影片电视首播权为条件投资影院长片。独立电影也可以从新的辅助市场中吸取制作资金。专业的美国有线电视公司对这一利基（niche）市场兴趣颇大，欧洲广播公司也渴望获得低成本美国电影。德国电视二台最为突出，投资《天堂陌影》和贝特·戈登（Bette Gordon）的《多样》（*Variety*，1984）等影片。最重要的是，在家庭视频市场的早期岁月里，录像带可以回报一部独立电影预算的很大一部分。

尽管大公司拥有巨大的宣传机器，但独立电影却依靠新闻评论和电影节。海外电影节是重要展示平台，但最主要的展映场所却在犹他州。1987年，美国电影节在盐湖城开办，在举行经典电影回顾展的同时放映独立电影作品。雷德福的圣丹斯学院接管了这一电影节，并将其搬到了帕克城，并在1990年更名为圣丹斯电影节。最初几年，圣丹斯执行计划倾向于人文主义乡土片（"格兰诺拉电影"[granola movies]），但史蒂文·索德伯格（Steven Soderbergh）的《性、谎言和录像带》（*Sex, Lies, and Videotape*，1989）大大改变了这一电影节的形象。这个关于雅皮士烦恼的精致故事赢得了最高奖项，并在世界各地的影院发行中获得了将近1亿美元的票房收入，对一部低预算的影片来说，这是一个十分惊人的数字。从此以后，帕克城就挤满了寻找下一部卖座片的好莱坞代理商和发行商。

圣丹斯电影节成为杰出的独立电影品牌。它吸引了1000多部影片竞争每年100部左右的入围名额，还被新闻界广泛报道，并建立了自己的有线电视频道。不久，许多美国社区都成立了展示独立电影的电影节。圣丹斯因此成为独立电影走向"主流化"的关键所在。雷德福解释说，圣丹斯专注于个人电影，并不构成对好莱坞的批评："我们试图做的是消除独立制片和制片厂之间可能存在的紧张感……有许多业内人士来参加，这对独立电影制作者是一个签订合约的大好去处。"[1]

像猎户座这样的迷你主流片厂有时候也会投资独立制作，但独立制作最大的参与者是新线影业和

[1] 引自 Lory Smith, *Party in a Box: The Story of the Sundance Film Festival* (Salt Lake City: Gibbs Smith, 1999), p. 103。

米拉麦克斯。这两家"独立艺术电影制片商"开始时都是小公司，以独到的眼光收购并发行完成片。到1990年代初期，它们也成为迷你主流片厂，开始投资和制作电影。

新线影业成立于1967年，成为欧洲电影和低预算恐怖片（《得州电锯杀人狂》[1974]）的首选发行商，还是约翰·沃特斯从《粉红火烈鸟》（1972）到《发胶》（*Hairspray*，1988）的粗野作品的展示窗口。新线最终成为更高端的独立电影（《被提》[*The Rapture*，1991]、《我自己的爱达荷》[*My Own Private Idaho*，1991]、《玉米田的天空》[*My Family*，1995]、《摇尾狗》[*Wag the Dog*，1997]）的一个重要发行渠道。新线还开设了"佳线"分部以处理诸如《难以置信的事实》（*The Unbelievable Truth*，1990）和《奇异小子》（*Gummo*，1997）这类更具锋芒的作品。与此同时，新线凭借《忍者神龟》（*Teenage Mutant Ninja Turtles*，1990）、《猛鬼街》（*A Nightmare on Elm Street*）、《家庭聚会》（*House Party*）系列，吉姆·凯瑞喜剧，以及其他有利可图的类型片，获得了大范围的成功。制作总监迈克·德·卢卡（Mike De Luca）说："我一直认为我们就是一家好莱坞制片厂。"[1]

米拉麦克斯由前摇滚音乐会发起人鲍勃·韦恩斯坦（Bob Weinstein）和哈维·韦恩斯坦（Harvey Weinstein）兄弟在1979年成立。受到美国发行的奥斯卡获奖片《天堂电影院》（*Nuovo Cinema Paradiso*，1988）的启发，韦恩斯坦兄弟发掘了他们的第一部独立制作大片《性、谎言和录像带》。米拉麦克斯继而以《落水狗》（*Reservoir Dogs*，1992）、《疯狂店员》（*Clerks*，1994）、《低俗小说》、《英国病人》（*The English Patient*，1997）和《恋爱中的莎士比亚》（*Shakespeare in Love*，1998）持续获得成功。导演们抱怨"剪刀手哈维"太快，不配修剪他们的影片，但所有人都知道，同一家可以用1100万美元在圣丹斯购买一部无名电影（《快乐得州》[*Happy, Texas*，1999]）的公司做生意，好处不言自明。这家公司成为一个独立电影的帝国，与所偏爱的演员建立了长期的合作关系，并将业务扩展到了电视、音乐和出版行业。米拉麦克斯也设立了帝门影业（Dimension）来启动它的低端产品线，帝门凭着多年不断的低预算类型青少年恐怖片获得巨大成功，如《惊声尖叫》（*Scream*）和《惊声尖笑》系列。

《性、谎言和录像带》和《低俗小说》的收益对于独立电影世界来说属于特例。1995年，独立电影只占美国票房收入的大约5%。然而，这一区域仍然吸引着投资者，因为一部中等程度成功的电影就可以获得相对于支出来说极为可观的利润。1998年，《滑动门》（*Sliding Doors*）耗资700万美元，在世界各地获得了将近10倍的票房回报，而《死亡密码》（*Pi*，1998）产出了400万美元票房，是其30万美元预算的13倍。

这样的盈利潜力使得大公司发起收购。1993年，迪斯尼公司购买了米拉麦克斯；一年后，特德·特纳收购了新线和城堡石，时代华纳公司随即买下了特纳的媒体控股权。大公司也重启经典部门（福克斯探照灯、索尼电影经典[Sony Pictures Classics]）以处理独立电影作品。最成功的独立制片公司则成为制片厂的分支机构，以迎合特殊的品味。同样重要的是，通过收购独立制片公司，大公司能够找到也许会给协同组合带来新鲜才智的年轻导演。

[1] 引自Paul Cullum, "Deconstructing De Luca", *Fade In 6*, no. 2 (2000): 44。

艺术化的独立电影

独立电影作品的多样性使得它很难被归类，但从最具实验性的独立制作到最为传统的独立制作，可以看得出三种主要趋势。

1984年，一部仅11万美元的粗颗粒、漂白的黑白电影成为独立电影制作一种新趋势的标志。这部影片似乎是要拒绝斯皮尔伯格－卢卡斯好莱坞所代表的一切。影片节奏缓慢，每个场景一个镜头，且通常是静态的。该片的声轨不是丰盛的配乐，而是把不和谐的弦乐与"号叫的杰伊·霍金斯"（Screamin' Jay Hawkins）的哭号节奏融合起来。没有明星，演员的表演也是一本正经和面无表情的。情节被分成三大部分，似乎也完全是非戏剧性的。两名戴着西纳特拉软帽的男子遇见一个刚从匈牙利来的年轻女子。他们无所事事，主要是争吵或玩牌。从根本上说这是一部东游西荡的电影：三个失败者先是在曼哈顿游荡，然后在克利夫兰，最后在佛罗里达一家汽车旅馆，在这里，他们卷入了一桩毒品交易之中（图27.14）。

然而，这部低调的室内剧/公路电影具有不可思议的吸引力。导演吉姆·贾木许（Jim Jarmusch）完成了作为一部短片的第一部分（使用的是维姆·文德斯借出的胶片），但在强大的欧洲电影节展映后，他找到了足够的资金，将这个故事增加了两个部分。作为一部完整长度的影片，《天堂陌影》赢得了戛纳电影节最佳处女作奖，也成为Filmex、特柳赖德和圣丹斯电影节上最精彩的亮点。美国国家影评人协会（The National Society of Film Critics）将其选为该年的年度最佳影片，该片在美国艺术影院的票房收入超过了200万美元。

《天堂陌影》对其人物的去戏剧化处理方式，令人想起1960年代的欧洲艺术电影，这一传统贾木

图27.14 《天堂陌影》中的浪荡儿们。

许十分熟悉（他曾在纽约大学学习电影制作）。他对冷酷的波西米亚人物的描绘，也让人想起1950年代的垮掉派电影。然而，在充满敬意地处理那些竭力掩饰自己情感的人物方面，贾木许的电影与罗贝尔·布列松、小津安二郎以及其他那些他崇敬的极简主义大师的作品具有密切的关系。然而，《天堂陌影》并不只是综合了这些影响，还赋予了后朋克式的纽约场景一种反讽情绪的调子。

《天堂陌影》的成功引发了一种倾向于艺术性和风格化的独立电影潮流。哈尔·哈特利（Hal Hartley）赋予了他那些关于长岛的反常人物的故事一种贾木许式的疏离，如《信任》（*Trust*，1991）和《小人物狂想曲》（*Simple Men*，1992），但他更趋向于哲学和文学。他影片中的人物以一种令人紧张不安的平淡语调说着超级清晰的对白，场景也以精巧调度的长镜头拍摄而成（图27.15）。《天堂陌影》的松散结构与好莱坞结构严密的剧本相反，促使电影制作者去探索碎片化的故事讲述方法，比如理查德·林克莱特（Richard Linklater）的《都市浪人》（*Slacker*，1991）中连续不断的独白。以同样的方式，托德·海恩斯的第一部长片《毒药》（1991）讲述了三个跟艾滋病相关的不同故事，每个故事都具

图27.15 （左）《小人物狂想曲》：当人物说话却彼此并没有倾听时，哈特利常常使用偏离的目光和纵深的中景镜头。

图27.16 （右）一个发疯的家庭主妇？托德·海恩斯执导的《安然无恙》中具有疏离感的调度。

有不同的电影或电视视觉风格。跟这一潮流的很多电影制作者一样，海恩斯的项目也具有某种欧洲艺术电影的敏感性。他最为人称道的长片《安然无恙》（*Safe*，1995）以令人想到米开朗琪罗·安东尼奥尼的静态远景镜头，展示了一位神秘犯病的家庭主妇的困境（图27.16）。

尤其重要的是，《天堂陌影》表明，微型预算的电影也有机会在影院上映（制片人认为200万美元以下的全都属于"微型预算"）。贾木许、哈特利、林克莱特和海恩斯所能用的极简方法可以刺激他们的想象力，并允许他们在主题和风格上进行冒险。用贾木许的话说，这些电影是"手工制品"。

偏离好莱坞的独立电影

好莱坞公司绝不可能发行《天堂陌影》《毒药》《都市浪人》和《安然无恙》，但其他独立电影却不那么具有先锋性。它们使用了可辨识的类型甚至明星。使它们偏离好莱坞（off-Hollywood）的，是它们相对较低的预算和有风险的题材、主题或情节。伍迪·艾伦和罗伯特·阿尔特曼的职业生涯代表着这一趋势。两人在早年都曾是获得高度赞赏的制片厂电影制作者，都是在1980年代和1990年代被迫以独立制片的方式工作。在同样的条件下，阿尔特曼的门生艾伦·鲁道夫（Alan Rudolph）继续通过《选择我》（*Choose Me*，1984）的暧昧幻想/闪回段落以及《精神障碍》（*Trouble in Mind*，1985）的神秘动机，追求一种美国式的艺术电影。

偏离好莱坞的趋势的重要一例是《蓝丝绒》（1986）。在拍摄了先锋午夜电影《橡皮头》、历史片《象人》（*The Elephant Man*，1980）和大预算科幻史诗《沙丘》（1984）之后，大卫·林奇制作了这十年来最为令人不安的影片之一：一桩小镇凶杀疑案，下面包裹着一个年轻男子的性好奇（彩图27.10）。沉溺于情欲的夜间场景与明媚阳光下尖桩篱栅的常态场景交替，在这之中，是一个窥视癖的大学男生、一个蛇蝎美女的夜总会歌手，以及一个通过一个面罩吸入一种神秘药物的可怕恶霸。在梦幻般的序幕里，一个男人倒在他的花园软管上，摄影机冲进草地，里面满是甲虫和蚂蚁。影片结尾，窗台上一只得意洋洋的知更鸟正咬着一只甲虫，这一叙述暗示着：也许我们所看到的一切，都是男主角压抑的幻想。《蓝丝绒》重振了林奇的事业，他开始在《我心狂野》（*Wild at Heart*，1990）、《妖夜慌踪》（*Lost Highway*，1997）、《穆赫兰道》（*Mulholland Drive*，2001）和电视剧集《双峰镇》（*Twin Peaks*，1990—1991）中探索焦虑和充满恐惧的风景。

在《性、谎言和录像带》（1989）中，史蒂文·索德伯格也同样改变了类型惯例。一个丈夫与妻妹有染，而妻子则略带神经质；若到此为止，该片就是一部标准的家庭情节剧。但丈夫的老友出现在这个三角关系中，他坦承他在录像带上记录女人们的性幻想，并在重放时进行自慰。渐渐地，两个女人被他吸引，他的孩子气式的被动性变成了对自鸣得意的丈夫的一种挑战。在技巧上，这部电影显示出一种好莱坞式的精致。索德伯格设计了一种巧妙的心理剧，同时在性的坦率方面超越好莱坞大公司所容许的程度（图27.17）。

对于1990年代，偏离好莱坞的里程碑电影是《低俗小说》。在《落水狗》中，昆汀·塔伦蒂诺赋予了这部团伙作案喜剧片一种风趣的邪恶和粗俗。他随后的作品把多种旧类型融为一炉——黑帮电影、职业拳击赛电影、歹徒电影。自诩为电影极客的塔伦蒂诺让若干明星大放光彩。他让几乎每一个人物都沉浸于厌世的冷酷之中，打乱时间顺序，让故事线互相交织。他编写的场景充满机智和摧人肺腑的暴力（对着心脏的皮下注射、鲜血和脑浆迸射的汽车内景），并不时指涉电影和电视节目。他的喋喋不休的杀手二人组迅速转入流行文化（图27.18），"皇家奶酪"和"我打断了你的注意力吗？"这类标志性的台词也是如此。《低俗小说》以800万美元的成本在世界各地获得了2亿美元的票房收入，成为这十年来在商业上最为成功的偏离好莱坞的独立电影。

在一个较小的尺度上，1980年代和1990年代的很多独立导演把好莱坞传统引向了大胆的方向。莉齐·博登的《工作中的女孩们》（Working Girls，1986）对性产业中的女性进行了简约但富于同情的描绘。格斯·范·桑特（Gus Van Sant）在《迷幻牛

图27.17 《性、谎言和录像带》中令人不安的被动男主角在记录女人的性自白。

图27.18 《低俗小说》：文森特和朱尔斯在工作。

郎》（Drugstore Cowboy，1989）和改编自莎士比亚作品的男同性恋/垃圾摇滚（grunge）公路电影《我自己的爱达荷》（1991）中，把表现破败褴褛的现实主义和黑色电影的风格化混合在一起。大卫·芬奇（David Fincher）则在《七宗罪》（1995）中赋予连环杀手故事一种惊心动魄的残酷。

类型惯例可膨胀也可收缩。科恩兄弟乔尔（Joel Coen）和伊桑（Ethan Coen）提供了黑色电影（《血迷宫》[Blood Simple，1984]）、普雷斯顿·斯特奇斯喜剧（《抚养亚利桑那》[Raising Arizona，1987]）、华纳黑帮片（《米勒的十字路口》[Miller's Crossing，1989]）和卡普拉式成功故事（《影子大亨》[The Hudsucker Proxy，1994]）的夸张版。科恩兄弟乐于将类型电影推向荒诞的边缘，编剧大卫·马梅（David Mamet）关于欺骗和误导的紧张的心理剧，如《赌场》（House of Games，1987）和《杀人拼图》

图27.19 （左）一个失败的高管发现，从摩天大楼的窗户跳出去并不像他先前想的那么容易（《影子大亨》）。

图27.20 （右）约瑟夫·曼泰尼亚（Joseph Mantegna）在马梅的《杀人拼图》中饰演小心谨慎的犹太警察。

（Homicide，1991），则将黑色电影的惯例缩减至赤裸裸的情节机制和简洁而又重复的对话。科恩兄弟打造一种漫画书的视觉效果（图27.19）和咆哮、老套的声轨，但马梅的影像和音效则具有布列松式的克制（图27.20）。

索德伯格、范·桑特、科恩兄弟和其他偏离好莱坞的独立导演最终都经常或偶尔为制片厂工作。转向大公司最快的是贾木许的纽约大学同学斯派克·李。简而言之，《她说了算》（She's Gotta Have It，1986）是一部古典的浪漫喜剧，讲述三名男子追求一位独立女性。但男人们是黑人，女人毫不掩饰她的性欲。最终，诺拉·达林被揭示出比她的情人们更解放。斯派克·李沉醉于非裔美国俚语和求偶仪式，也沉醉于他自己的狂热表演之中，他在片中出演不知停歇的摇摆舞艺术家马尔斯·布莱克蒙（图27.21）。面对摄影机的独白显示出一种被驯化的戈达尔的影响，这尤其体现在自负的男人们试验引诱话语的狂欢蒙太奇之中。《她说了算》是一部完美的独立跨界之作，在美国国内院线收到了3000万美元的票房。李立即被制片厂接纳，为制片厂制作了很多刺激性的电影。

另一位具有政治担当的独立导演是约翰·塞尔斯，他对日常生活的政治维度进行低调而微妙的审视，把1970年代对社群的关注带入随后的二十年里（《希考克斯七人归来》[Return of the Secaucus Seven，1980]、《怒火战线》[Matewan，1987]、《希望之城》[City of Hope，1991]、《小镇疑云》[Lone Star，1996]）。奥利弗·斯通则提供了更为尖锐的批判，以表达他对肯尼迪死后，1960年代自由理想主义迷失方向的看法。在《萨尔瓦多》（Salvador，1986）和《野战排》（1986）中，他自觉地寻求政治内涵与娱乐价值的融合。当《野战排》赢得三项奥斯卡奖并获得1.6亿美元的票房收入后，斯通成为华纳兄弟引人注目的导演。

偏离好莱坞的独立电影制作者也为被忽视的观众拍摄电影。大体而言，大公司忽略了少数群体的口味。1980年代和1990年代的同性恋电影都属于非制片厂制作，它们将情节剧和喜剧的传统加以

图27.21 斯派克·李饰演马尔斯·布莱克蒙，不停地对着诺拉·达林说话。

改造来表现另类的生活方式（《离别秋波》[Parting Glances, 1986]、《爱的甘露》[Desert Hearts, 1986]、《爱是生死相许》[Longtime Companion, 1990]、《钓鱼去》[Go Fish, 1994]）。同样，大多数非洲裔、亚洲裔和西班牙裔导演，最终都被从独立制作起家的制片厂培养。雷金纳德·哈德林（Reginald Hudlin）从《家庭聚会》(1990) 走向《情场杀手》(Boomerang, 1992)，王颖（Wayne Wang）的微型预算制作《陈先生失踪》(Chan Is Missing, 1982) 使他得以执导《喜福会》(The Joy Luck Club, 1993)。

到1990年代末，偏离好莱坞的独立电影制作者继续赢得关注。比利·鲍勃·桑顿（Billy Bob Thornton）的《弹簧刀》(Sling Blade, 米拉麦克斯, 1998) 尽管步调缓慢，却赢得好评，很大程度上要归功于桑顿对一个低能纯真者的演绎（图27.22）。从电话性爱到恋童癖，托德·索伦兹（Todd Solondz）在《你快乐吗？》(Happiness, 1998) 中呈现了中产阶级痛苦生活的一个横截面。达伦·阿伦诺夫斯基（Darren Aronofsky）兴奋的《死亡密码》被证明只是疯狂的毒品之旅《梦之安魂曲》(Requiem for a Dream, 2000；图27.23) 的前奏。保罗·托马斯·安德森（Paul Thomas Anderson）使用圣丹斯学院的一笔资助，把一部短片改编成了他的第一部长片《赌城纵横》(Hard Eight, 1997)。《不羁夜》(Boogie Nights, 1997) 是新线公司一部震撼性的明星载体片，对1970年代色情电影业进行了阿尔特曼式的描绘，使用精致的取景和横扫的摄影机运动处理那些不体面的场景（赤裸裸的交媾、最后对男主角的阴茎的显露）。像阿尔特曼一样，安德森也因善于指导演员而知名，充分展示了1970年代偶像伯特·雷诺兹（Burt Reynolds），以及反复合作的菲利普·贝克·霍尔（Philip Baker Hall）、菲利普·西摩·霍夫曼（Philip Seymour Hoffman）、约翰·C. 赖利（John C. Reilly）和朱莉安·摩尔（Julianne Moore）的表演。《木兰花》(Magnolia, 1999) 更是雄心勃勃，表现了圣费尔南多谷被一次气象奇迹中断的一天。很少有情节剧把愤怒的痛苦提升至如此重要的位置，该片描绘了男人屈从于身体和情绪的压力，无休无止地伤害自己以及所爱的人（图27.24）。

安德森是带着对阿尔特曼、斯科塞斯、《电视台风云》(Network, 1976) 这类电影的崇尚成长起来的。大卫·O. 拉塞尔（David O. Russell）是《打猴子》(Spanking the Monkey, 1994) 和《与灾难调情》

图27.22 《弹簧刀》中一个典型的长镜头，一个男孩遇到了将会改变他生活的男人。

图27.23 《梦之安魂曲》中，一个服药的老妇产生扭曲的幻觉。

图27.24 《木兰花》：唐尼·史密斯童年时曾在电视益智游戏节目中被淘汰，此时他一边思忖着犯罪，一边唱着"别傻了"。

图27.25 战争中的自然呈现出一种矛盾之美（《细细的红线》）。

（*Flirting with Disaster*, 1996）的导演，他同样怀念"1970年代好莱坞所有那些有明星出演的伟大商业电影；然而，它们却是原创性的和颠覆性的"[1]。对于某些人来说，特伦斯·马利克（《恶土》[1973]、《天堂之日》[1978]）带着具有抒情精神的战争电影《细细的红线》（*The Thin Red Line*, 1998；图27.25）的回归，标志着雄心勃勃的美国电影制作在世纪末的复苏。现在被制片厂抛弃的1970年代好莱坞的雄心壮志，已经被偏离好莱坞的独立电影继承下来。

回归好莱坞的独立电影

好莱坞不仅清除了1970年代的争议潮流，而且缩小了它的类型基础。制片厂专注于特效豪华大片、动作电影、明星主导的情节剧和爱情片，以及粗俗喜剧。这就留下了几种未经开发的传统类型，独立电影制作者就准备接过这一薄弱部分。例如，大部分大公司都没有充分利用低预算恐怖片潮流，因此迷你主流片厂和更小的公司就能围绕《鬼玩人》（*The Evil Dead*, 1983）、《猛鬼街》（1984）、《惊声尖叫》（1996）和《我知道你去年夏天干了什么》（*I Know What You Did Last Summer*, 1997）发展出有利可图的系列电影。独立制作的新黑色电影也能比制片厂制作更具锋芒，如约翰·达尔（John Dahl）的《西部红石镇》（*Red Rock West*, 1993）和《最后的诱惑》（*The Last Seduction*, 1994）、布莱恩·辛格（Bryan Singer）的《非常嫌疑犯》（*The Usual Suspects*, 1995）、拉里·沃卓斯基（Larry Wachowski）和安迪·沃卓斯基（Andy Wachowski）

[1] 引自Emanuel Levy, *Cinema of Outsiders: The Rise of American Independent Film*（New York：New York University Press, 1999），p. 206。

的《捆绑》（*Bound*，1996），以及亚历克斯·普罗亚斯的《黑暗城市》（1998）。此外，还有不事张扬的亲密剧，好莱坞在很大程度上将之留给了电视，但它也为独立制作提供了机会：维克多·努涅斯抒情的佛罗里达故事（《鲁比的天堂岁月》[*Ruby in Paradise*，1993]、《养蜂人家》[*Ulee's Gold*，1997]）、格斯·范·桑特的《心灵捕手》（*Good Will Hunting*，1997）、金伯莉·皮尔斯（Kimberly Peirce）的《男孩别哭》（*Boys Don't Cry*，1999）和肯尼思·洛纳根（Kenneth Lonergan）的《你可以信赖我》（*You Can Count on Me*，2000）。

1960年代的危机之后，好莱坞已经放弃了大多数历史剧和文学改编片——那些如《阿拉伯的劳伦斯》（1962）和《灵欲春宵》（1966）之类的精品影片——但它们不仅能盈利，也能得奖。当大制片厂离开中等预算项目，就为独立制片商打开了一个可供填补的市场。例如，古装片在视频市场上表现良好，也适合独立制片商的中等预算。导演詹姆斯·艾沃里（James Ivory）和他的制片人伊斯梅尔·麦钱特（Ismail Merchant）自1960年代以来就在制作小成本都市电影，但新的市场使他们得以根据爱德华时代的小说拍出精品改编片（《波士顿人》[*The Bostonians*，1984]、《霍华德庄园》[*Howards End*，1992]、《去日留痕》[*The Remains of the Day*，1993]）。在米拉麦克斯以《英国病人》和《恋爱中的莎士比亚》高奏凯歌之后，独立制片商在这条道路上更具闯劲。同样，还有几部中等预算的电影，是根据大卫·马梅、萨姆·谢泼德（Sam Shepard）和其他当代剧作家的戏剧作品改编而成的。顶级明星（亚历克·鲍德温[Alec Baldwin]和阿尔·帕西诺为《大亨游戏》[*Glengarry Glen Ross*，1992]，达斯汀·霍夫曼为《美国野牛》[*American Buffalo*，1996]）愿意牺牲报酬而出演高品质的改编作品。

从最先锋（艺术化的独立电影[arty indies]）到最传统（回归好莱坞[retro-Hollywood]的独立电影），所有这三种趋势可以构成一个谱系，但偶尔会出现一部独立电影，其重要的卖点就是它缺乏预算。这一现象中最有名的两部作品是罗伯特·罗德里格斯（Robert Rodriguez）的枪战片《杀手悲歌》（*El Mariachi*，1992）和凯文·史密斯（Kevin Smith）的懒鬼生活喜剧片《疯狂店员》（1994）。《杀手悲歌》展示了足智多谋的摄影技巧和活力十足的剪辑，而《疯狂店员》如监控录像般粗糙，随时散发出粗野的幽默感。两部影片都使用经典电影类型（犯罪惊悚片、浪漫喜剧片），但其绝对廉价的外观却使得它们自外于"偏离好莱坞"的传统。它们是车库乐队CD的电影对应物。同样，《女巫布莱尔》（1999）虽然只对青少年恐怖片类型做出了细微的改变，但却通过挑衅性的业余风格吸引了观众。通过互联网上出色的营销，该片引起了惊人的轰动（也许是有史以来最赚钱的电影）。如果这种低技术含量的电影可以在影院发行，人们可能就会认为"独立电影的时代"真的已经到来。凯文·史密斯谈到贾木许的突破性电影时说："你看《天堂陌影》，你以为'我真的可以拍一部电影'。"[1]成千上万看过《疯狂店员》《杀手悲歌》和《女巫布莱尔》的年轻人也怀着同样的想法。

从1970年代以来，好莱坞一直在独立制作领域寻觅人才。乔·丹蒂（《咆哮》[*The Howling*，1980]、

[1] 引自John Pierson, *Spike, Mike, Slackers, & Dykes: A Guided Tour Across a Decade of American Independent Cinema* (New York: Hyperion, 1995), p. 31。

《内层空间》[Innerspace，1987])、萨姆·雷米(Sam Raimi；《鬼玩人》[1983]、《绝地计划》[A Simple Plan，1998])、佩内洛普·斯菲里斯(《西方文明的衰落》[The Decline of Western Civilization，1981]、《反斗智多星》[1992])和凯瑟琳·毕格罗(《血尸夜》[Near Dark，1987])全都是从低端类型片中学习到电影技艺的。1990年代，凯文·史密斯和罗伯特·罗德里格斯被大公司争抢，后者拍摄了一部主流卖座片《非常小特务》(2000)。有时候，导演会被聘请执导动作大片，这样做的目的是想让独立电影的锋芒吸引年轻观众。布莱恩·辛格从《非常嫌疑犯》转战《X战警》(2000)，而达伦·阿伦诺夫斯基则受雇重振《蝙蝠侠》系列。

为了营销这些电影，独立制片公司已经发展出一套新的作者论。一位制片人声称："我的职责就是推销导演。"[1]当大型公司在1990年代末期力求让它们的计划表具有活力时，就会招募可以提供不同东西的非制片厂青年导演。在完成两部独立喜剧剧情片之后，大卫·O.塞尔转入华纳，拍摄了标新立异的战争电影《夺金三王》(Three Kings，1999)。大卫·芬奇为新线拍摄了《七宗罪》和《心理游戏》(The Game，1997)，但他最大胆的影片《搏击俱乐部》(Fight Club，1999)则是由二十世纪福克斯发行的。21世纪伊始，评论家预测，制片厂将会聘用保罗·托马斯·安德森、斯派克·琼斯(Spike Jonze；《成为约翰·马尔科维奇》[Being John Malkovich，1999])、韦斯·安德森(Wes Anderson；《青春年少》[Rushmore，1998]、《天才一族》[The Royal Tennenbaums，2001])，以及其他独立导演。然而，史蒂文·索德伯格执导且由明星主演的《永不妥协》(Erin Brockovich，1999)和《毒品网络》(Traffic，1999)大获成功，却远不如他的惊悚片《战略高手》(Out of Sight，1998)和《英国水手》(The Limey，1999)那么大胆，这意味着当独立电影导演被给予大预算项目之时，委托方对他们的期待并不是去打破很多规则。

数字电影

电影在它的第一个百年的大多数时间里是一种模拟媒介。它通过光化学反应，在一段电影胶片上记录连续的光波和声波的痕迹。然而，自1980年代以来，电影已经越来越成为一种数字媒介——以1和0的二进制形式对信息进行采样。原则上，任何视觉或声音都能用这两种格式充分地记录，但数字捕捉却需要具有海量存储能力的现代计算机，因此它是缓慢出现的。

商业电影最早的数字技术包括"动作控制系统"(motion-control systems)，亦即由计算机操纵的摄影机绕着缩微模型或模型一帧一帧地运动。最早大量使用动作控制的影片是《星球大战》(1977)，这一系统迅速成为制作更具三维感的特效镜头的关键所在。以二进制形式采样和存储声波的数字录音带(DAT)也被音频工程师用做音乐和电影声音的标准。当数字声音于1980年代中期在电影制作中成为常态，它也通过音频光盘扩散到了消费市场。接着，多厅影院和大型多厅影院也都升级到数字多声道系统，这促使电影制作者运用动人的环绕音效和更大的动态范围——从耳语到令人毛骨悚然的爆炸。

《电子世界争霸战》(TRON，1982)表明计算机能够生成初步的图像，但精细的人物和场景仍难以实现。因此，在若干年中，电影制作者仍然继

[1] James Schamus，私人采访，1998年2月26日。

续使用缩微模型、遮片镜头，以及其他基于摄影机的光学特效。然而，随着计算机的内存和速度的增加，更多的效果采用了数字化的处理方式。拍摄《侏罗纪公园》（1993）时，数字恐龙取代了许多原本计划使用的缩微模型和玩偶。为动画电影《蝙蝠侠大战幻影人》（*Batman: Mask of the Phantasm*，1993）设计的哥谭市，被修改后用到了真人实景电影《永远的蝙蝠侠》（*Batman Forever*，1995）中。到1990年代末，电影制作者们经常使用软件修整镜头或生成图像，比如在《阿甘正传》中，将一小群人倍增至橄榄球场上的巨大人群。《逃狱三王》（*O Brother, Where Art Thou?*，2000）的摄影师罗杰·迪金斯（Roger Deakins）为了模仿1930年代的着色明信片，精心"重绘"了每一个镜头，把绿色的植物叶子变成明黄色，并让人物处于烟草褐的光线中（彩图27.11）。

数字技术也重塑了动画电影（见"深度解析"），但它的意义对真人实景电影来说也是同样根本性的。整个1990年代，评论家们开始认为，电影——以光学摄影、赛璐珞胶片为基础的电影——即将死亡。演员将被赛博明星取代，导演可以直接将他或她的想象转化为声音和图像。毫不奇怪，认同这一观点的最著名导演是乔治·卢卡斯（见本章末"笔记与问题"）。根据这种观点，电影将不再像摄影而更像绘画和文学——一种纯粹的依赖想象力的创造行为。

一旦电影用数字化的方式制作，它们也同样以数字化的方式发行。数字卫星和有线电视系统为家用显示器提供质量合格的影像。1990年代末，若干影院开始实验数字放映。大公司将从数字放映的成本节省中受益，于是它们开始计划协助放映商购买并安装这种新的放映系统。与此同时，制片厂设想实现"视频点播"。成千上万的数字化电影等待一个简单的拨号，可能是在互联网的帮助下，通过电话或有线电视线路发送给拨号者。视频点播绕过影院和租赁店，会确保将内容提供者的利润最大化。

随着新世纪到来，美国电影业也面临着许多困难。1990年代兴起的多厅影院建设热潮已经消退，这迫使11家院线申请破产。由于数字拷贝和互联网接入，电影盗版呈爆炸性增长。票房收入的增多是源于门票价格的提升，而非更大量的观众；实际上，影院通过门票获得的收入比1980年代减少了。在此期间，电影制作和营销的成本却比收入的增长快。

尽管如此，影院电影仍然是媒介组合中的核心成分。电影催生了电视剧、电子游戏、漫画书，以及直接做成视频的影片。老电影也可能通过DVD再次发行，在某些情况下甚至反复发行，每一次都加入新的特别收录（special features）。新闻媒体追踪最卖座的电影，好像它们是运动队，奥斯卡颁奖典礼依然是一项国际仪式。影迷杂志、娱乐资讯电视和网站，都在迎合对电影制作八卦似乎贪得无厌的胃口。电影工业也许已经充斥着各种经济问题，但电影仍然牢牢地占据着美国乃至世界流行文化的中心。

深度解析　3-D计算机动画的时间表

计算机技术也被应用到传统的赛璐珞动画，通过执行重复的绘图和染色工作而加快制作的进度。与手绘动画相比，它也创造出更具纹理的物体和更复杂的运动。迪斯尼的《泰山》(*Tarzan*, 1999)用一个名叫"景深画布"（Deep Canvas）的程序来增强背景，梦工厂的《埃及王子》(*The Prince of Egypt*, 1998)有一半的镜头完全使用计算机生成图像（CGI），包括分开红海那场戏。

在赛璐珞动画中，CGI增强了图画的品质，这样融入一种传统的外观。动画电影风格上更壮观的改变产生自所谓的3-D CGI创作，3-D CGI生成的人物和场景具有体积和深度，就像木偶动画或黏土动画一样。1980年代和1990年代初期，计算机技术的局限性把动画师限制在光滑的表面和简单的形状上，造成玩具和昆虫成为早期CGI电影中的人物。随着计算机内存和灵活性不断增长，动画师可以添加复杂的纹理和控制人物的成百上千个不同节点。到1990年代末，毛皮、摇曳的草以及人脸都变得更加真实。3-D计算机动画的发展，主要是由两家公司开创：皮克斯（Pixar）和太平洋数据影像（Pacific Data Images）。以下是导向3-D计算机动画的重大事件时间表。

1978年　乔治·卢卡斯创立卢卡斯影业计算机发展部（LCDD，即后来的皮克斯），致力于开发电影制作中的数字应用。

1980年　独立的CG制片厂太平洋数据影像（PDI）成立，其目的是设计电视标志和字幕表段落，等等。

1981年　在迪斯尼电脑部门工作时，约翰·拉塞特（John Lasseter）从还在制作中的《电子世界争霸战》看到了CGI场景。约翰·哈拉斯（John Halas）为计算机创意部门制作了CGI短片《窘境》(*Dilemma*)。

1982年　《电子世界争霸战》发行，其中共有15分钟的纯CGI段落，以及25分钟的CGI和真人实景混合段落。《深渊》使得工业光魔（Idustrial Light and Magic）转向了为真人实景电影制作特效。

1984年　拉塞特离开迪斯尼到LCDD工作。
　　　　苹果解雇了史蒂夫·乔布斯（他参与创办了这家电脑公司）。
　　　　三部CGI短片获得电影节展映的机会：《狂野之物》(*The Wild Things*)来自迪斯尼，是拉塞特的第一个CGI项目；《安德烈和威利冒险记》(*The Adventures of André and Wally B.*)是出自LCDD的动画短片，把动态模糊（motion-blur）引入了CGI，由拉塞特设计；《斯努特和马特里》(*Snoot and Muttly*)，这是由苏珊·范·贝莱（Susan Van Baerle）制作的CGI短片。

1985年　卢卡斯影业将LCDD剥离，成立皮克斯。

1986年　乔布斯以1000万美元购买了卢卡斯对皮克斯公司的控股权。
　　　　《顽皮跳跳灯》(*Luxo Jr.*)，这是皮克斯的第一部CGI短片，由拉塞特执导，获得奥斯卡最佳动画短片提名。

1987年　皮克斯的第二部CGI短片《红色的梦》(*Red's Dream*)发行。

1988年　拉塞特的《锡铁小兵》(*Tin Toy*)发行；它是第一部赢得奥斯卡最佳动画短片奖的

深度解析

CGI电影。

1989年　《小雪人大行动》(Knickknack)，皮克斯的第四部短片，采用了立体视镜CGI。

1991年　迪斯尼与皮克斯签署了三部长片的合约（《玩具总动员》[Toy Story]成功后，提升至五部）。

1994年　离开迪斯尼之后，杰弗里·卡岑伯格与斯皮尔伯格、大卫·格芬一起组建了梦工厂公司。

1995年　《玩具总动员》，这是第一部完全由CGI制作的长片，由拉塞特导执，迪斯尼发行。

1996年　梦工厂购买了太平洋数据影像公司40%的股份。

1997年　《棋逢对手》(Geri's Game)，拉塞特制作的皮克斯短片，赢得了奥斯卡最佳动画短片奖。

1998年　《蚁哥正传》，第二部全面CGI长片，太平洋数据影像制作，梦工厂发行。
《虫虫危机》(A Bug's Life)，皮克斯第二部长片，拉塞特执导，迪斯尼发行。

1999年　《玩具总动员2》，皮克斯第三部长片，拉塞特执导，迪斯尼发行。

2000年　《恐龙》(Dinosaur)，迪斯尼新的内部CGI部门"秘密实验室"(Secret Lab)制作的第一部长片。CGI动物出现在实景背景中。
《献给鸟儿们》(For the Birds)，拉尔夫·埃格尔斯顿(Ralph Eggleston)执导。第一部运用"格培多"(Geppetto；《木偶奇遇记》中木偶匠的名字——编注)系统控制角色的短片，赢得了奥斯卡最佳动画短片奖。

2001年　《怪物史莱克》，太平洋数据影像/梦工厂出品的第二部纯CGI长片；该片同样使用了格培多系统。《最终幻想：灵魂深处》(Final Fantasy: The Spirits Within)是第一部使用真人的CGI长片，索尼/哥伦比亚发行。
《怪物公司》(Monsters, Inc.)，皮克斯第四部长片，迪斯尼发行（彩图27.12）。

笔记与问题

视频的版本

视频发行成为电影的另一个窗口，它也给了电影制作者改变电影的机会。音乐可以被添加，场景可能被削减，对话可以重录。有些电影发行了较长的"导演剪辑版"。当迪斯尼的《阿拉丁》因为刻板的人物形象和对话而被阿拉伯裔美国人批评后，歌词就在视频版本发行时被修改。乔·丹蒂利用视频手段重做了《小精灵续集》(Gremlins 2: The New Batch, 1990)中的一个噱头。影院发行版包括了一个场景，在这个场景中，我们正在观看的这部电影似乎在放映机中破碎了。因为这样的噱头在视频中

不起作用，丹蒂重新拍摄了这一场景，使它看起来就像是观众的视频播放器正在撕裂这部电影。

乔治·卢卡斯：胶片死了吗？

乔治·卢卡斯引导了数字革命。他的卢卡斯影业的计算机部门改革了剪辑图像和声音的数字硬件，爱维德（Avid）和其他公司随后也做出了这样的努力。卢卡斯还建立了THX标准，为高级数字影院声音提供认证。他的工业光魔公司是计算机生成画面的最前线，参与过1990年代几乎每一部重要的特效电影。

很典型地，卢卡斯急于上映数字化的《星球大战前传1：幽灵的威胁》。更激进的是，他拍摄这一史诗传奇故事的第二部时完全采用索尼高清视频：布景只在软件中存在，独自在一块蓝幕前表演的演员，被粘贴到同一个镜头中。卢卡斯甚至可以擦除不想要的表情和眨眼。他设想数字工具将会允许更多的人从事电影制作。"电影将会越来越像小说或戏剧：如果你有才华，你就可以表达自己"（引自本杰明·伯格里[Benjamin Bergery]的《卢卡斯的数字电影》["Digital Cinema, By George"]，*American Cinematographer* 82，no.9[September2001]：73）。

这意味着胶片已经死了吗？卢卡斯把摄影影像到数字电影的转变与黑白电影向彩色电影的转变进行了比较。这种新的媒介提供了不同的创造性选择，而不是消除此前的事物。"我仍然喜爱黑白电影。我也不相信无声电影已死——正如我不相信铅笔已死"（同上：74）。有趣的是，卢卡斯并没有在电脑上编写《星球大战》的剧本，而是在黄色标准拍纸本上用手写的。

延伸阅读

Andrew, Geoff. *Stranger Than Paradise: Maverick FilmMakers in Recent American Cinema.* London: Prion, 1998.

Bordwell, David. "Intensified Continuity: Visual Style in Contemporary American Film". *Film Quarterly* 55.3 (Spring 2002): 16—28.

Compaine, Benjamin M., and Douglas Gomery, *Who Owns the Media? Competition and Concentration in Mass Media Industry.* 3rd ed. Mahwah, NJ: Erlbaum, 2000.

Croteau, David, and William Hoynes. *The Business of Media: Corporate Media and the Public Interest.* Thousand Oaks, CA: Pine Forge Press, 2001.

Kent, Nicolas. *Naked Hollywood: Money and Power in the Movies Today.* New York: St. Martin's, 1991.

Lewis, Jon, ed. *The New American Cinema.* Durham, NC: Duke University Press, 1998.

Litman, Barry. *The Motion Picture Mega-Industry.* Neeham Heights, MA: Allyn and Bacon, 1998.

Schatz, Thomas. "The New Hollywood". In Jim Collins, Hilary Radner, and Ava Preacher Collins, eds., *Film Theory Goes to the Movies* (New York: Routledge, 1993), pp. 8—36.

Thompson, Kristin. *Storytelling in the New Hollywood: Understanding Classical Narrative Technique.* Cambridge, MA: Harvard University Press, 1999.

Wasko, Janet. *Hollywood in the Information Age: Beyond the Silver Screen.* Cambridge: Polity, 1994.

Wasser, Frederick. *Veni, Vidi, Video: The Hollywood Engine and the VCR.* Austin: University of Texas Press, 2001.

第 **28** 章
走向全球的电影文化

1970年，美国人在巴黎或东京很少会看到美国文化的痕迹——也许只有可口可乐和少许的福特汽车。但20世纪最后的数十年间，"全球化"（globalization）导致民族文化发生了改变，网络的兴起使得所有国家及民众之间的纽带不断增强。

也许这种趋势最明显的标志是从埃克森（Exxon）和IBM到丰田、贝纳通（Benetton）之类跨国公司的显赫地位。跨国公司成立地区分公司，收购小公司，与其他跨国公司组建合资企业。1980年代以前，跨越国界的兼并和收购相当罕见，而政策管制一波又一波地放宽，促进了跨国企业在银行业、汽车工业、信息技术和远程通信业的发展。在很多情况下，知识产权的创造——包括品牌、商标和"内容"——变得比产品制造更为重要，因为产品制造在哪里都可以进行。耐克的鞋由亚洲各地生产的部件组装而成，而定义该产品的却是其休闲标志和进取心十足的口号"Just Do It"。

全球化在其他方面也有明显表现。当1980年代末管制放宽时，全球金融市场就开始在国民经济中扮演至关重要的角色。通过移民和旅游，人们的流动性变得更强。所有这些变化促使国际银行之类新的国际管理机构和绿色和平组织、无国界医生组织之类跨国社会组织的出现。

西方国家和一些亚太国家领导了全球化，宣布其为自由市场资本主义和全球民主的新时代的开端。然而，全球化的影响却是多种多样的。公司可以将生产制造分包给低工资的国家，当这些国家的生活水平提高时，再将资金撤出，转而寻找更廉价的劳动力市场，此即"逐底竞争"（race to the bottom）。流动的全球市场常常扰乱社群，而国际货币基金组织的要求却使得贫穷国家，主要是非洲和拉美国家，更加依赖于富裕国家。在大多数国家，实际工资在1980年代和1990年代是下降的。贫富差距被拉大：1996年，全世界400个最富裕者的收入总和，超过了全球所有人口总收入比重的45%。

全球化并非一个全新的现象；从1850年到1920年，西欧的跨海帝国将不同的国家和人民以相似的方式捆绑在一起。电影的国际化扩散是这一过程的标志之一。电影渗透到几乎每个地方，成为第一个全球化的大众媒体。然而，第二次世界大战之后，特别是1960年代以后，全球化仍在加剧，不过不是基于殖民主义，而是基于社会和经济关系。电视机（1970年代和1980年代实现全球化）、通信卫星（1970年代）、录音带（1970年代）、CD（1980年代）、录像带（1980年代）、数字媒体（1990年代）将音乐、电视节目和电影送往全球。在1980年代和1990年代，电影比以往更加普及了。

全球化对电影的影响可以从几个角度来分析。最明显的是好莱坞，创造了全球化的电影。而区域电影的兴起，对好莱坞的国际化影响做出了反击。与此同时，生活在异国他乡的电影制作者创造了"流散"电影（"diasporic"cinema），把现在和过去的两个家乡连接起来。所有这些趋势都能在电影节上看到，相对于美国大型公司，电影节是一种另类的发行网络。此外，还出现了全球传播的新兴亚文化。而且，电影在数字媒体的世界性融合中扮演着核心角色。

好莱坞占领世界？

从早期开始，美国的制片厂就创造出了一种风靡全球的文化，令众多社群的人们乐享其中。从1990年代到21世纪初，美国电影的风靡程度变得更加明显。来自七大发行商的影片——华纳兄弟、环球、派拉蒙、哥伦比亚、二十世纪福克斯、米高梅/联艺，以及迪斯尼（博伟）——到达了世界上几乎每个国家。1970到1980年间，好莱坞电影租金收入的大约40%来自外国。在1980年代，七大公司的影院发行收入一半以上来自海外。

一定程度上说，好莱坞的全球化是由于成为外国企业的子公司。正如我们已经看到的（参见本书第27章"电影工业的集中与整合"一节），澳大利亚公司新闻集团收购了二十世纪福克斯，而索尼收购了哥伦比亚。环球先是被日本电器公司松下兼并，接着易手加拿大的施格兰公司，最后花落法国公司维旺迪。这些收购只是更大的一般趋势的一部分。1990年代期间，美国之外的公司花费了数千亿美元收购美国公司。比如，英国的戴姆勒－奔驰公司收购了克莱斯勒，英国石油公司收购了阿莫科石油公司。

此外，所有的大型公司通常都充分利用国外资源融资，其范围从诸如法国的Canal+之类的大公司到对电影抱着投机目的的投资圈。作为多国企业集团的部门，制片厂吸引着强大的国际投资。2000年，通过德国避税手段筹措的电影基金，98%投给了好莱坞电影，大约五分之一的制片厂电影得到了

这样的投资。

　　大型公司一直以来都是国际化的，而现在比以往更加依赖它们作为流行电影主要提供者的位置。自1970年代起，美国电影通常赢得西欧和拉美一半以上的票房收入。一些国家通过贸易保护主义立法或者对本地工业进行精明的操纵，以避免全面失败，但在1990年代，好莱坞取得了优势。它在香港、韩国和台湾等地区赢得了霸权地位，而日本则成为大型公司最大的海外国家市场。尽管好莱坞只制作了世界长片的一小部分，但却获得了影院电影收入的大约75%，以及更多的视频租赁和销售收入。

媒体集团

　　好莱坞电影如何加强其对世界文化的控制？我们已经看到，很多电影工业在1970年代和1980年代走势低迷，通常是由于来自电视业和其他休闲娱乐活动的竞争。好莱坞电影尤其是巨片，给本地电影带来了激烈的竞争。美国公司通常不会涉足票价很低的市场，因为在那里它们无法收回大部分的投资。随着生活水平在1980年代和1990年代逐渐提高——亚洲尤其如此——电影观众已经负担得起更高的票价，美国公司随之跻身而入。

　　美国制片厂也受益于其所属企业集团的巨大力量。1980年代和1990年代收购大多数好莱坞公司的娱乐企业集团都是位于世界前十位的媒体公司。2001年，六大巨头的总收入达到了1300亿美元。每个企业集团都关联着国际基金和受众，可以进行全球化的行动。维亚康姆公司作为派拉蒙的母公司，拥有在世界范围内用八种语言放送的MTV电视网，而且该公司每年为国际电视安排了超过2600部电影和电视剧。维亚康姆公司还拥有大片视频的租赁连锁店。同样，新闻集团不仅拥有二十世纪福克斯，还拥有报纸、图书出版，以及重要体育赛事的转播权，如美国国家橄榄球联盟的橄榄球赛和曼彻斯特联队的足球赛。新闻集团的电视控股有限公司，特别是它的卫星端口英国天空广播公司（BskyB）和亚洲之星电视台（Asian Star TV），覆盖了世界四分之三的人口。

　　在很多国家，企业集团通过拥有媒体，获得进入新市场的途径，与本地小型公司进行竞争。同时，企业集团也可收获规模经济。现代媒体帝国依赖于"内容提供者"，在小说、电影或电视剧和其他部门——诸如唱片公司——间寻求协同效应（参见本书第27章"电影工业的集中与整合"一节）。

迪斯尼帝国　　对许多公司来说，迪斯尼公司可以称得上典范。巨额的收益使其成为仅次于美国在线-时代华纳的第二大国际顶级娱乐公司。1980年代，迪斯尼明智地以其试金石影业和好莱坞的标签进军成年人市场，扩展了电影制作的领域。之后，迪斯尼又收购了米拉麦克斯公司，使《低俗小说》（1994）、《恋爱中的莎士比亚》（1998）、《惊声尖笑》（2000）等不同的电影向这一"神奇王国"（Magic Kingdom）贡献了自己的份额。除了影院电影制作，迪斯尼通过出版、有线电视（迪斯尼频道、ESPN）、电视网（资本城/美国广播公司）、主题公园和特许经营（迪斯尼连锁商店是焦点）占据了美国市场的制高点。

　　在各个领域，迪斯尼都进行了世界性的扩展。它设立了邮轮线，在日本和法国建造了迪斯尼乐园，使其商店遍布欧洲和亚洲大都市。迪斯尼为它的主题公园、零售业以及电影制作部门从85个国家和地区雇用员工。迪斯尼将其动画工作外包给亚

洲，那里的画工和上色师愿意为低廉的工资工作。

迪斯尼也投资有线电视和卫星电视公司，将特许经营权授给全世界大约3000家公司，并将其整个电影和电视片库配上了35种语言。1990年代末，世界前10个畅销的家庭视频中有9个是迪斯尼的动画长片。1995年，通过收购资本城/美国广播公司，迪斯尼可以将其动画和真人实景节目同非常流行的体育节目捆绑起来放在ESPN上出口。1999年，海外收益接近50亿美元，相当于公司总收入的20%。

迪斯尼王国的关键是品牌化的内容。迪斯尼的名字像有名的肥皂或者汽车品牌一样，意味着品质和稳定性的保证。商标人物米老鼠和狮子辛巴可以注入很多媒介模具之中——一部电影、一档电视节目、一本漫画书、一首歌曲、一出百老汇戏剧，或者特许经营商品。迪斯尼公司在协同效应这一术语流行之前就理解了其含义。尽管迪斯尼公司在1960年代和1970年代曾有过一段挣扎（主要由于资产利用的失败），但它在1980年代初，尤其是在迈克尔·艾斯纳在1984年成为总裁之后，又实现了腾飞。艾斯纳以寻求"将协同效应和品牌管理的角色正式化"[1]作为自己工作的开始。

合作和吸纳

迪斯尼公司教会好莱坞始终记住世界市场。来自海外的导演，比如香港的吴宇森和德国的罗兰·埃梅里希（Roland Emmerich），理应知道如何取悦海外观众。明星必须环游世界宣传他们的电影。最重要的是，制片商想要的是一部"全球电影"。《蝙蝠侠》（1989）、《狮子王》（1994）、《独立日》（1996）、《黑衣人》（1997）、《泰坦尼克号》（1997）、《指环王》（*The Lord of the Rings*，2001—2003）——这些都是巨型事件电影，旨在每一个地方吸引每一位观众。《侏罗纪公园》（1993）是全球电影中一个特别有说服力的样板（参见深度解析）。

不仅仅是自产的电影让好莱坞得以渗透到其他国家。数十年来，大型公司投资海外电影贸易，这一过程在1980年代开始增强。制片厂把资金投入有线电视和卫星电视、连锁影院和主题公园。由于大型公司发行网络的力量，许多本地电影也通过好莱坞公司在国内或国际上销售。最著名的例子是《一脱到底》（*The Full Monty*，1997），这是一部由福克斯投资并在全世界发行的英国制作的电影。美国制片厂也增多了它们所参与的合拍片的数量。随着1990年代国际电影收益的热潮，制片厂希望获得更大的区域市场。

走向全球的一个优势是，在美国之外，某些活动较少受到严格的管制。即使垂直整合在美国被禁止，制片厂却拥有外国影院和当地的发行公司。包档发行和盲目投标（blind bidding）虽在美国非法，但在国外市场上却是常规，而且一直持续到1990年代。这些做法在跨国媒体帝国的幕后支持下更具影响力。

[1] Michael Eisner, with Tony Schwartz, *Work in Progress* (New York: Random House, 1998), p. 238.

深度解析　《侏罗纪公园》——全球电影

《侏罗纪公园》是一部经济上获得前所未有成功的影片。该片全球票房总额达9.13亿美元，以及来自有线电视、广播电视和家庭视频的数百万收入。特许经营销售收入超过10亿美元。在被《泰坦尼克号》（1997）超越之前，《侏罗纪公园》定义了巨片的市场能够有多大。

为了达到比之前大片更大的规模，《侏罗纪公园》一开始就试图取得全球性的成功。在这部电影上映之前两年，史蒂文·斯皮尔伯格的安布林娱乐公司就与环球的国际发行部门一起制作了一个谨慎的策略。他们为这部电影设计了一个红—黄—黑的恐龙剪影作为品牌标志，让世界各地的人都能即时识别出来。宣传员鼓吹，技术进步使计算机得以生成迅猛龙和似鸡龙（图28.1）。但是，对于大多数宣传活动，斯皮尔伯格都没有展示以恐龙为特色的影像。发行前几个月，影院所放映的预告片也只展示了背景故事中一些令人遐想的片段。最终，斯皮尔伯格放出了撞翻一辆吉普车的霸王龙的影像，但为了看到更多的怪物，观众必须付钱。

图28.1　计算机生成的恐龙在侏罗纪公园中奔跑，使用了具有真实感的动态模糊技术。

在国际上，这部电影非常迅速地铺开。该片在美国和巴西于1993年6月发行，7月和8月在拉丁美洲和亚洲大部分地区发行，9月和10月在欧洲发行。这一时间表确保《侏罗纪公园》在整个夏天和秋天都出现在世界的新闻媒体上。抗议好莱坞帝国主义呼声最高的国家法国是最后一个观看这部影片的国家之一；反讽的是，上映首周的票房却是美国之外最高的。当这部电影在大多数国家发行之后，又在印度和巴基斯坦上映，并成为这两个国家最挣钱的西方电影。

斯皮尔伯格曾为错过利用《外星人》（1982）的一些机会而懊恼，所以这次他小心翼翼地整合了《侏罗纪公园》的置入广告。像麦当劳、可口可乐、壳牌石油和马莎百货这些跨国公司都积极参与其中。安布林和环球在每个地区都组建了一支特许经营的队伍，从书包到恐龙形状的饼干，授权许可的有数百种产品。一个法国电脑游戏公司花了像环球公司宣传这部电影的力气来宣传这款视频游戏。以孩子们对恐龙的迷恋为基础，营销团队让博物馆特展和电视纪录片同步于影片发行。

环球公司向放映商们强硬要价，要求获得比一般电影更大的门票销售份额。但这份压力还是物有所值。《侏罗纪公园》拓宽了美国电影的市场，打破了香港电影在东亚的霸主地位，也证明了还有大量印度观众看印地语配音的好莱坞电影。作为进入东欧新兴市场的最有影响力的大片，它向放映商们传授西式的营销技巧，比如，利用电视预告片、漫画书、纪念品来轰炸观众。

总之，这场营销闪电战为广泛全面性建立了一个新标准。一些评论家怀疑说，斯皮尔伯格是不是在讥笑每一个人。通过把电影商标当成故事中的公园标志，他是不是暗示了电影世界和我们的真实世界几乎没有差别？我们实际上就是电影中的律师所试图引诱到公园中的那些倒霉鬼？电影只是特许经营链上的最后一个商品吗？当斯皮尔伯格的数字生物窥伺着纪念品商店中买《侏罗纪公园》玩具的受害者们时，是否电影已经到达了产品置入的极限？

与关贸总协定战斗

美国大公司曾长期通过它们的贸易协会——美国电影出口协会（MPEAA）——来保护其国际利益。在1990年代，MPEAA在60个国家有分支机构，其中有300名雇员为大型公司扩展当地市场而工作。MPEAA的雇员们监测可能会对美国媒体造成阻碍的相关法律法规，并且游说政客和政府决策制定者。自从1960年代中期以来，MPEAA的上级机构——美国电影协会——的主席杰克·瓦伦蒂（Jack Valenti）为了限制审查制度，说服美国政客善待媒体产业，保持好莱坞电影在全球的顶尖地位，而展开了激烈的斗争。

当1990年代早期好莱坞增强了对市场的掌控时，瓦伦蒂面对着反抗。在关税及贸易总协定（GATT，后来成为世界贸易组织[WTO]）的长期谈判中，电影和电视成为一个爆发点。签署了GATT的国家承诺废除补助和关税，允许其他国家的产品与本国产品公平竞争。大公司们力图把电影定义为服务，这就需要欧洲国家切断对当地电影的补助，并消除美国电影的关税和税收。

1992年，法国人领导了一场反对把"音像产业"包括在GATT的行动。他们指出，好莱坞已经在当地占据了主导地位，消解贸易保护主义措施实质上将消灭欧洲电影制作。《侏罗纪公园》将在法国四分之一主要银幕上上映的消息，使这一对抗大公司的公案变得更加紧张激烈。MPEAA奋勇搏斗，但在1993年12月签署的关贸总协定中，电影和电视并不包括在内。欧洲人欢呼雀跃。

通过抑制自由贸易的措辞，并资助欧洲的电影教育，大型公司试图做出一些修补措施。但是第二年充分证明了欧洲人的担忧为何理由充分。1994年，大型公司首次在海外影院获得比国内更多的租金收入。与此同时，其他国家的电影在世界电影市场中所占的份额变得更小了。《综艺》的头条是"世界对好莱坞俯首称臣：你赢了"[1]。

在这十年剩下的时间里，所有大公司的电影收入上涨，几乎每年开创新的回报纪录。海外票房增长速度超过国内，坚定了大公司们对全球电影市场仍有增长空间的信念。

多厅影院布满全球

1990年代初，美国持有银幕数占世界电影银幕的30%，每1万人拥有大约一块银幕。相比之下，西欧大部分国家人均拥有银幕数要少得多，而日本每6万人才有一块银幕。因为美国人观影比其他国家的人频繁得多——平均每年是其他地区的四五倍——大公司相信大多数地区都"未被银幕覆盖"，也未能挖出观影的潜力市场。此外，制片厂和美国独立制片商推出了许多电影，但在大部分国家，都只有相对较少的空间会放映这些影片。

多厅放映似乎是最自然的解决方式。因为在北美，多厅影院通过强化观影习惯增加了上座率，观察者认为，它们可能会在其他市场刺激更多的需求。同一屋顶下的多厅放映、一个单独的售票处、集中化的特许经营销售，以及其他规模化的经济，这些模式的优点也将会适用于海外。通过增加银幕数量，多厅影院也使更多的影片更快地上映。正如在美国，电影全面铺开并迅速更换，发行商们就能通过占取首映周票房的大块份额而获利。此外，如果新影院比老旧的影院更为奢华，票价也会相应上升。这也是在发展中国家的一个重要考量因素，在那些地方，电影票价常常低于一美元。而且，如果

[1] *Variety* (13—19, February 1995): 1.

大型公司拥有或运作多厅影院，那么它们就能与当地放映商竞争，准确监控票房收入，并且控制对拷贝的接触，从而限制盗版。

这个想法实在太过诱人而难以抵制，特别是因为欧洲放映商们早已开始建立自己的多厅影院。很快，美国公司就在英国、德国、葡萄牙、丹麦和荷兰开设多厅影院。华纳兄弟作为多厅影院的领头羊，常常与澳大利亚的乡村路演联手。派拉蒙和环球公司建立了一个合资公司——国际联合影业（United Cinemas International）。欧洲放映公司根基深厚，所以美国公司通常与地方连锁影院合作。到1990年代，西欧已经遍布多厅影院。这股风也刮到了亚洲。华纳公司联合乡村路演在台湾建立了一个影院，并与一家连锁式经营的百货公司在日本建立了30多家多厅影院。

现在好莱坞输出的不仅仅是美国电影，还包括美国人的观影经验。零食适应当地观众的口味，但是爆米花——以前是美国人的专属——现在在全球受欢迎的程度令人惊讶。欧洲的多厅影院通常处于城镇边缘，提供充足的停车位，附近还有大型商场，里面餐馆、酒吧和商店应有尽有。一家加拿大影院附带游戏大厅、出售酒精饮料的休息室，以及美食区。华沙的一家多厅影院自傲于拥有酒吧、咖啡馆、互联网接入休息室，以及"白金俱乐部"，这个俱乐部有三个100座的影院，顾客花9美元买一张票，就能在里面饮香槟、品尝鱼子酱。

随着多厅影院的普及，上座率急剧上升。1990年代初，欧洲票房在十年低迷之后开始回升。1990年代初开始建设多厅影院的德国，其影院上座率达到了1945年以来的最高值。观众愿意花更多的钱去更明亮、舒适、现代化的场馆。曼谷的嘉华（Golden Village）多厅影院只有10块银幕，但它的总收入几乎和泰国其他所有银幕加起来一样多。然而正如美国一样，多厅影院已经开始饱和。英国和德国不再能维持这么多块银幕，东亚在1997年之后经济增长放缓，也使得影院上座率有所下降。到21世纪初，许多多厅影院的巨头都试图廉价抛售自己的海外影院。

尽管如此，在像俄罗斯、东欧、拉丁美洲这样的新兴市场，以及"未被银幕覆盖"的日本，多厅影院的热潮还在持续。单银幕影院很快就会被淘汰。大众市场电影的未来是属于多厅影院的，它们是公众的娱乐中心和大公司——其中很多与好莱坞密切关联——的盈利中心。

区域联盟和新国际电影

在1970年代中期全球制作的4000部左右的长片中，只有8%的影片是由美国大型公司发行的。欧洲、亚洲、拉丁美洲制作了更多的电影，但这些电影很少走出它们的原产国。行业中最为成功的——比如印度和香港——设法扩展进入了周边地区。随着好莱坞开始渗透这些遥远的市场，电影制作者更加意识到建立区域联盟的必要。

虽然听上去有些自相矛盾，但是全球化促使区域之间的联系更加紧密。随着资金、产品和理念都可以跨国界流动，文化或语言上彼此关系密切的地区开始锻造贸易联盟和安全措施。在电影中，几个地区的力量，通过语言和文化的重新定义，开始挑战好莱坞的全球影响力。

尽管拉丁美洲有一些重要的媒体集团，但最强有力的竞争来自欧洲和亚洲的大公司。作为一个繁荣且人口稠密的地区，西欧（包括英国）是好莱坞最重要的海外市场。1990年代末，欧洲主要国家的

制片厂从电视、影院电影、录像带方面获取了年均70亿到80亿美元的收入。亚太地区取得了较少的回馈,但它是一个快速增长的市场。总之,西欧和亚洲产生了好莱坞四分之三的海外收入。自然很多欧洲人和亚洲人开始追问,如果几个国家合作,它们能在区域市场中赢得一席之地吗?甚至,它们有可能创造自己的全球电影吗?

欧洲和亚洲力图参与竞争

作为参与竞争的第一项措施,欧洲人联合起来避免美国进一步侵占他们的市场。在关贸总协定之后,民族电影工业加强电影融资,提升民族多样性,但也偏爱那种能使国际观众接受的电影。在1996至2000年之间,欧盟转变了它的MEDIA项目(参见本书第25章"产业中的危机"一节),从投资电影制作转向了培训电影制作者、开发项目和扩大销售。另一个欧盟项目——欧影——则投资合作制片。在放映方面,MEDIA和欧影为承诺欧洲电影至少占50%放映份额的影院投资。这一联盟,亦即欧洲电影联盟(Europa Cinemas),已在51个国家里拥有将近900块银幕,其中包括一些中东和原苏联的国家。

放映链主要由于多厅影院的建设也变得国际化了。由于许多欧洲影院需要大刀阔斧地升级,将大型单银幕影院重建为多厅影院就顺理成章了。随着越来越多的欧洲人购买汽车,放映商们可以将影院从较高地价的城市中心搬离。1988年,电影大都会(Kinepolis)在布鲁塞尔郊区有一家拥有24块银幕、一个巨幕(Imax)放映厅、7400个座位的多厅影院,这在当时是全世界最大的电影院。电影大都会公司建立了遍及比利时、法国、西班牙、瑞士、荷兰的放映院线。在1990年代,另一些欧洲放映公司,如德国的CinemaxX,紧随其后而来。

在1990年代末,好莱坞和欧洲电影的上座率都大幅度上升,大多数观察者认为多厅影院的建立是上座率上升的主要原因。当地电影似乎受益,与好莱坞大片并肩作战使它们看上去更像是事件电影。到了2000年,尽管许多国家配备的多厅影院开始过饱和,但15个欧盟成员国的电影还是占到了欧盟影院收入的四分之一。

从电影制作方来讲,当地电影却没能招架住美国电影的"猛攻"。欧洲每年制作约700部电影,比引进的好莱坞电影多得多。然而,其中只有300部电影能在影院放映,大多数电影被转移到深夜的电视上播放。它们很少能收回投资成本,出口的希望也同样渺茫。只有20%的欧洲制作针对的是国际观众,而美国作为世界上最大的市场抗拒非英语电影。依托国家补贴、区域筹资和私人投资,却很少走出单个国家边界的欧洲电影,其实是无法真正与好莱坞抗衡的。

媒体帝国

若干西欧的媒体集团寻找竞争与合作兼顾的策略。在1980年代的美国,随着欧盟反垄断立法放松,大型媒体开始出现。其中关键成员包括欧洲最大的联合媒体——德国的贝塔斯曼公司、基尔希公司(Kirch),意大利的贝卢斯科尼公司(Berlusconi),法国的哈瓦斯公司(Havas,最终被维旺迪收购)。相比之下,法国电影的前巨头高蒙和百代都稍逊一筹。媒体巨头收购它们,目的是为了介入电影发行、电视和影院放映。

在维旺迪收购MCA/环球公司之前,欧洲媒体公司对电影制作业的兴趣相对缺乏。高蒙每年投资6部电影,哈瓦斯通过法国位居前列的艺术电影制作商和发行商——马兰·卡尔米茨的MK2公司——来

支持本土电影的制作。贝塔斯曼则把赌注下给了改造过后的德国乌发公司。然而，对大多数媒体巨头来说，它们更关注的是其他媒体，如出版和音乐，以及发行系统和许可权。举例而言，基尔希公司就掌握了15000部电影的电视转播权。

谈及电影制作，媒体公司更愿意把赌注下在好莱坞。在1990年代末，欧洲大陆的媒体集团在欧洲电影上投了1.5亿美元，而对美国电影则投了4.5亿到6亿美元。维旺迪在收购MCA/环球公司之后，它缩减了分公司Canal+的规模，这一分公司是法国电影制作中私人筹资的主要来源。看来维旺迪似乎是想将投资的大部分转移到环球公司的项目上。

宝丽金：一家欧洲的大制片厂？

建立一个强大的欧洲制作公司——这是宝丽金最雄心勃勃的努力。这家荷兰公司是世界第三大唱片制造公司。在投资一些成功的美国电影（《闪舞》[1983]、《歌舞线上》[*A Chorus Line*, 1985]）之后，宝丽金在1988年推出了一套制作班底，并建立了一个发行网络。该公司希望每年能制作几部本土的荷兰电影，一些能销往海外的法语电影，几部能卖到世界各地的美国和英国电影。宝丽金收购或签约了暂定名称和新视镜（Interscope）之类充满活力的制作公司，然后在音乐公司内部给予它们唱片标牌的个性化身份。

宝丽金公司的大部分成功都来自暂定名称公司制作的富有生机的英国电影：《四个婚礼和一个葬礼》（*Four Weddings and a Funeral*, 1994）、《浅坟》（*Shallow Grave*, 1995）、《猜火车》（*Trainspotting*, 1996）、《憨豆先生》（*Bean*, 1997）。宝丽金公司也投资了很多美国独立电影（《非常嫌疑犯》[1995]、《冰血暴》[*Fargo*, 1996]）。但这些卖座片被许多代价高昂的失败抵消了，如花费了8000万美元的数字电影《美梦成真》（*What Dreams May Come*, 1998）。最终，宝丽金公司无法生产足够的电影来满足其发行网点，它的精品公司也没能孕育出大片。1998年，已是MCA/环球公司拥有者的施格兰公司收购了宝丽金的音乐库，把电影单元卖给了MCA公司的子公司美国影业（USA Films）。唯一成长壮大的欧洲制片厂就这样被好莱坞吞并了。

来自欧洲的全球电影

当欧洲电影销往海外，它们一般是在小型艺术院线内上映。但如果一部电影满足以下两个条件，就能找到更广阔的市场：该片的对话必须使用英语，有一家北美公司共同投资，而这家北美公司最好是大公司。如果片中有美国明星，也会对这部电影有帮助。《金色豪门》（*The House of the Spirits*, 1993）由丹麦人比勒·奥古斯特执导，几家欧洲公司和米拉麦克斯共同投资，由杰里米·艾恩斯（Jeremy Irons）、梅丽尔·斯特里普、格伦·克洛斯（Glenn Close）主演。法国制作的《1492：征服天堂》（*1492: Conquest of Paradise*, 1992）由热拉尔·德帕迪约（Gérard Depardieu）主演，也网罗了像西格尼·韦弗（Sigourney Weaver）和弗兰克·兰杰拉（Frank Langella）这样的美国影星。尽管这些影片在美国以外的地方比在美国国内更卖座，但高蒙公司投资的吕克·贝松的《第五元素》（*The Fifth Element*, 1997）却在北美取得了成功。这部片用英语拍摄，哥伦比亚公司发行，布鲁斯·威利斯和克里斯·塔克（Chris Tucker）主演，以让人想起欧洲漫画书的特效铺陈了一个盛大的科幻世界（彩图28.1）。

尽管若干欧洲电影制作者开始用英语拍摄电影，最为人称道的作品却来自丹麦导演拉

图28.2 众多摄影机中的一台以偏离中心的画面捕捉到比约克，她跳上火车高唱《我看尽一切》(《黑暗中的舞者》)。

斯·冯·特里尔。冯·特里尔扬弃了他早期作品中精雕细琢和精致优雅的外观，以《破浪》(*Breaking the Waves*, 1996) 而赢得了更多的声誉。该片描写了一个男人由于工作意外导致性无能之后，要求他的妻子和其他男人发生性关系，并且让妻子谈论这些事情。这样一个故事原本会处理得肮脏下流，但冯·特里尔以简略的真实电影处理手法与一些带有奇幻感的风景镜头穿插在一起，动人地记述了不惧周边冷眼的共享之爱。冯·特里尔用35毫米胶片拍摄这部电影，把胶片影像转换成视频，以过滤掉大部分色彩，再将之转换成胶片。《破浪》赢得戛纳电影节评审团大奖，冯·特里尔因此成为世界最为著名的导演之一。

《破浪》视觉外观的灵感来自美国电视剧集《凶杀：街头生涯》(*Homicide: Life on the Streets*) 松散的摄影技巧。冯·特里尔说："手持摄影机会给人一种相当不同的亲切感。一部电影必须像你鞋子里的小石子。"[1] 这个观念在他另一部获得两项戛纳大奖的英语长片《黑暗中的舞者》(*Dancer in the Dark*, 2000) 里被推进了一步。这个忧郁低沉的歌舞寓言故事把背景设置在美国，由流行歌手比约克 (Björk) 主演，演员阵容是国际性的。同《破浪》一样，借助于变形宽银幕影像，这部电影中晃动的手持摄影技巧得到了突显。《黑暗中的舞者》用数字摄影机拍摄，为表现其中的歌舞段落，冯·特里尔使用了多达100台的摄影机，从而得以用特殊的剪辑角度营造出震慑的效果（图28.2）。这种神经质到几近恼人的风格无疑同传统上与歌舞相联系的流畅性背道而驰。

尽管冯·特里尔声称以德莱叶为榜样，但他更为不羁，并且有着更多的宣传意识（他把"冯"这个字加进他的名字是为了向埃里克·冯·施特罗海姆和约瑟夫·冯·斯登堡致敬）。他在1992年开始为帝门公司拍摄一部电影，每年就拍两分钟，他预计要三十年才能完成。他也是道格玛95 (Dogme 95) 运动的创始人（参见"深度解析"）。《破浪》的成功让冯·特里尔得以把他的欧罗巴 (Zentropa) 公司扩张成了微型制片厂。欧罗巴公司驻扎在一个前军事基地，设立了专门从事儿童电影、色情片、电视广告片、音乐视频、互联网电影和国际制作的部门。到2001年，欧罗巴及其附属公司每年都制作几部长片、很多小时的电影和电视节目。宝丽金没能在巨片上获得成功，冯·特里尔却以他的创举为全球艺术电影发现了一个适中但稳定的市场。

[1] Stig Bjorkman, "Preface", in Lars von Trier, *Breaking the Waves* (London: Faber and Faber, 1996), p. 8.

深度解析　返璞归真——"道格玛95"运动

1995年的一天晚上，丹麦导演拉斯·冯·特里尔和托马斯·温特伯格（Thomas Vinterberg）在痛饮一番后，花了25分钟草草记下了一份呼吁电影制作新纯度的宣言。1960年代的新浪潮电影已经背叛了自己的革命呐喊，现在，新科技将使电影变得民主化。"第一次，人人都能制作电影"[1]。但制定一些规则还是有必要的，所以冯·特里尔和温特伯格为这场新的先锋运动写下了不容置疑的条律："纯洁誓言"。

"誓言"指出电影必须实景拍摄（只使用在现场能自然找到的道具）。摄影机必须手持，声音必须实地录制，所以音乐也只能是来自场景本身。电影必须以1.33∶1的格式拍摄，必须是彩色片，禁止使用滤光器和洗印中的光学加工。不能把故事背景设立在另一个历史时期，也不能是类型电影（显然排除警匪动作片、科幻片和其他好莱坞的类型片）。影片不可包含"表面化的动作"："凶杀、武器等内容绝不可出现"。导演之名不可出现在职员表中。最重要的是，导演必须发誓他们的电影不是艺术作品，而是"跳出人物和故事背景之外、面对真实的一种方式"。很快，其他两个丹麦导演也签署了这份誓言。这四个人成立了道格玛95小组。

这一宣言在纪念电影百年的巴黎研讨会上广为散发，但到1998年才得到重视。这一年被打上"道格玛1号作品"标签的是温特伯格的《家庭聚会》（Festen），该片赢得了戛纳电影节评审团大奖。道格玛2号作品是冯·特里尔的《白痴》（Idioterne），赢得了伦敦电影节影评人大奖。索伦·克拉格－雅格布森（Søren Kragh-Jacobsen）拍摄的《敏郎悲歌》（Mifunes sidste sang，1999）是道格玛3号作品，该片在柏林电影节上夺得重要奖项之后，陆续在国际上

[1]　道格玛95宣言可以在下面这个网站中找到：www.Dogme95.dk。

获得了200万美元的票房收入。道格玛开始给一些遵循纯洁誓言的影片签发证明，如果有导演偏离了誓言准则（大多数都偏离了），就要在道格玛网站上公开忏悔。

自从道格玛电影与冯·特里尔的欧罗巴公司产生紧密联系之后，许多影评人认为道格玛95不过是这个公司制造出来的宣传噱头。如果这是真的，那的确是一个极大的成功。丹麦电影成为评论关注的焦点。在2000年新年前夕，每位道格玛导演都拍摄了一部现场电影（live film），并在不同的电视频道上播放。观众被鼓励在不同电影间切换，以创造出属于自己的道格玛95电影。三分之一的丹麦人收看了这一节目。

道格玛的兄弟们坚持认为他们是严肃的。他们认为电影日益复杂的技术和官僚作风阻碍了真正的创造。然而，人们能够通过回到本源来对抗好莱坞的全球化，克拉格－雅格布森把小组比喻为重新发现"不插电音乐"的摇滚歌手。就像约翰·卡萨维茨和直接电影制作者们一样，他们试图捕获此时此刻的不可复制性。纯洁誓言宣称，导演必须"重视比整体更重要的瞬间"。

这场运动的中心是导演和演员之间的合作。在典型的道格玛电影工作现场，导演和演员往往是没有剧本的，他们采取一种"抓到什么是什么"的方式进行拍摄。例如《家庭聚会》这部影片，演员有时会操纵摄影机，所有人都在场见证每个场景。道格玛导演偏好数字视频，温特伯格指出，演员会忘记小型摄影机的存在。道格玛4号作品——克里斯蒂安·莱夫林（Kristian Levring）的《国王不死》（King Is Alive，2001）——用了三台这样的摄影机，以至于没有一个演员知道自己什么时候会被拍摄到。

冯·特里尔说他不满意他早期作品中形式的僵化感，而纯洁誓言为他《破浪》中任意自由的拍

摄方式提供了合理化基础。温特伯格也表示赞同："我有这样一个印象——惯例禁锢了我制作电影的方式：回到使人们落泪的标准技巧，给夜晚场景布上人为的灯光……电影里总有这类看似你应该去做的事情，并且你没有任何质疑就这么去做了。"[1] 所有的道格玛导演都强调电影制作者们必须开始反思他们做出特定选择的原因；通过在自己施加的简洁性之下工作，他们能重新学习如何在电影中讲述故事。尽管纯洁誓言冲击了作者观念，但大多数导演发现他们的纯洁誓言作品已变得高度个人化。

有些道格玛电影的结构同传统的剧情片（《家庭聚会》和《白痴》）或浪漫爱情片（《敏郎悲歌》）相当一致（图28.3）。早期道格玛作品中最有实验性质的尝试来自美国。哈莫尼·科林（Harmony Korine）的《驴孩朱利恩》（*Julien Donkey-Boy*，1999）讲述一个来自畸形家庭的不连贯的故事。在蛮横专制的父亲的监视下，患精神分裂症的朱利恩想要帮助可能怀着他孩子的妹妹。科林用了多达20台的数字摄影机拍摄这部电影，把它们放在桌面上或帽子里，偶尔也使用红外摄影机。这些数字影像首先被转成16毫米影像，再转换成35毫米的影像，产生出闪耀的神秘色彩，并使抽象形状更有层次，这就把哈莫尼·科林和斯坦·布拉克哈格，以及其他实验电影制作者们联系起来（彩图28.2）。科林称他想"分解"影像，"丢掉一些细节但找到某种质

图28.3 《敏郎悲歌》：从城市的成规中解放出来。

感"[2]。《驴孩朱利恩》中出现了非叙境音乐和许多视觉特效，似乎背离了纯洁誓言，但是道格玛小组仍然认定它为道格玛作品。

到2001年，道格玛的热潮仍未显现出衰退的迹象。法国、韩国、阿根廷、瑞典、意大利、瑞士、比利时、西班牙和美国有二十几部影片得到道格玛的认证。罗勒·莎菲（Lone Scherfig）的《意大利语初级课程》（*Italiensk for begyndere*）——第一部由女导演拍摄的纯洁誓言影片——赢得了柏林电影节的一项大奖，似乎会成为一部国际卖座片。凭借视频发行、网络推广、电影节的推崇，道格玛95所开启的东西既是区域性的，又是国际性的——这是一场适应全球化时代的电影运动。

[1] 引自Romaine Johais, "ZyDogmetique", *Cinéastes* 1 (October-December 2000)：32。

[2] 引自Richard Kelly, *The Name of This Book is Dogme 95* (London：Faber and Faber，2000)，p. 107。

东亚：地区合作和拓展全球市场的努力

亚洲有自己的区域政治联盟——ASEAN（Association of Southeast Asian Nations，东南亚国家联盟）。像欧盟一样，它推动了一个完全一体化的贸易市场，而各国家和地区之间的贸易在整个1990年代蓬勃发展。像这样的区域性联盟倡议为亚洲电影

工业建立一个联系更为紧密的平台。

随着中国人从内地迁移到香港、台湾地区，以及新加坡、印尼等国家，东亚电影多年来一直具有强烈的区域属性。中文的普及帮助香港电影进入许多国家的市场（参见本书第26章"香港"一节）。1980年代到1990年代间，中国与其他地区的关系日渐紧密。尽管中国大陆禁止台商直接投资，台湾制片商们还是把公司设立在香港来投拍大陆电影。《大红灯笼高高挂》（1991）就是侯孝贤的公司投资拍摄的，侯孝贤也成为第一个在大陆投拍电影的台湾导演。陈凯歌在北京拍摄的《霸王别姬》（1993）和《风月》（1996），都是由1970年代主演过胡金铨武侠电影（参见本书第26章"台湾"一节）的台湾制片商徐枫投资拍摄的。随着香港电影通过音像制品传入内地，徐克、王家卫和其他香港导演开始在内地拍片。尽管香港电影仍被认为是"外片"，也要面对进口配额的限制，但香港的公司还是希望最终能开拓内地的巨大市场。

其他国家已经走向国际了。韩国出口制作精良且有着高票房的恐怖片和动作片。日本明星开始在中国和韩国电影中登场。日本公司投资了侯孝贤、杨德昌、王家卫的主要作品。受泰国电影《鬼妻》（*Nang Nak*，1999）获得国际性成功的激励，香港导演陈可辛组建了一家制作亚洲合拍片的国际公司。更普遍地来说，东亚的趣味正日趋混杂。日本的流行音乐在台北和首尔风行，电视肥皂剧更是万人着迷：日本言情连续剧在台湾和香港获得巨大成功，韩剧在中国大陆地区也吸引了大批忠实拥趸。电影则是泛亚洲文化的重要组成部分。

然而，不管是商业大片还是艺术电影，亚洲电影制作者似乎还缺了那么点运气，没能把他们的电影发展成全球电影。投资新加坡和台湾电影的香

图28.4 完全由计算机生成的《最终幻想：灵魂深处》（2001）中泳池内的画面。

港寰亚公司，尝试把《宋氏三姐妹》（1997）打造成国际大片，但是在香港以外的地区并未引起多大反响。日本的史克威尔公司（Square）企图把游戏《最终幻想》变为逼真的计算机生成的长片。尽管该片具有非同凡响的影像（图28.4），但仍惨遭失败。最有前途的东方创举来自好莱坞。索尼亚洲公司（Sony Asia）被组建，正是想要认购那些能够吸引国际观众的亚洲电影。第一批的三部影片，其中两部——香港导演徐克狂暴的动作片《顺流逆流》（2000）和北野武血腥的黑帮片《兄弟》（*Brother*，2000）——也没有获得成功，但是李安的《卧虎藏龙》（2000）却缔造了奇迹。

出生于台湾、在纽约接受教育并工作的李安，之前已经证明自己有很高的赢利能力。《喜宴》（1993）和《饮食男女》（1994）跻身美国最卖座的十大外语片之列。独立制片公司"好机器"的制片人夏慕斯与李安合写了《卧虎藏龙》的剧本，也为此片筹集了来自美国、欧洲、台湾、香港的资金。这部电影融浪漫情怀、精密诡计、异国情调、优雅轻盈的武术动作于一身（彩图28.3）。《卧虎藏龙》采取了精明的销售方式，它通过电影节逐渐建立良好的口碑，瞄准了包括艺术片爱好者、青少年，以及

功夫片粉丝在内的广泛观众群体。该片仅凭1500万美金的预算，在全球获得超过2亿美元的票房，成为历史上最卖座的亚洲电影。《卧虎藏龙》的对白是汉语普通话，证明了不用英语拍摄的电影也可以风行全球。

流散与全球灵魂

全球化使得数百万计的人"在路上"。第二次世界大战后的殖民地独立把人们从印度、亚洲、加勒比地区带入英国；从阿尔及利亚和西非带入法国；从印尼带入荷兰。拉丁美裔和亚裔移民到澳洲和北美，苏联解体让人们从原苏联国家出走到西欧、以色列、美国去寻找自己的机遇。1949年之后，一些中国大陆的人来到东亚其他地区，与此同时，菲律宾人也在香港打工谋生。世界变成一张纵横交错的流散网，人们在新的地方安家落户，同时也日思夜想他们离开的故土。皮科·耶尔（Pico Iyer）写道："世界有百样的家，却有千样的思乡之情。"[1]

人口的迁居制造了一种"世界电影"，这与美国大公司造的梦截然不同。自从电影业兴起，导演和其他创作人员就穿梭在各国之间，但是1980年之后，社会的高速发展与人口流散让情况有所改变。好莱坞的移民导演——比如弗里茨·朗和莫里斯·图纳尔——并没有拍摄过关于离开德国或法国的电影。然而，在20世纪的最后几年，电影制作者们开始探索移民的经历，以及游走于各种文化间、讲着少数族裔语言、离开主流文化、居住在被分离的社会生活中的感受。

关于离散和迁移的电影形成了一种流散电影（a cinema of diaspora）。庇隆主义者费尔南多·索拉纳斯在巴黎拍摄的《探戈，加代尔的放逐》（1985），是从遥远之处对阿根廷流行文化的回顾和反思（参见本书第26章"阿根廷及其他地区"一节）。托尼·加列夫（Tony Gatlif）的《一路平安》（*Latcho Drom*, 1993）是对吉卜赛音乐的致敬。几位逃离穆斯林原教旨主义革命的伊朗人同导演列扎·阿拉梅赫扎德（Reza Allamehzadeh）合作拍摄了《明星酒店的客人们》（*Guests of Hotel Astoria*, 1989），描述了流亡的伊朗人想在欧洲获得庇护的故事。

许多流散电影制作都来自第二代或第三代的移民，这些移民在主流文化下生活已久，充分了解各种习俗，但同时也参与了成熟的移民亚文化。在巴黎，"beurs"（第二代来自北非的阿拉伯人）创作了关于他们社会的小说和电影，如迈赫迪·谢里夫（Mehdi Charif）描绘了一个异装者的《莫娜小姐》（*Miss Mona*, 1986）。摩洛哥导演菲利普·福孔（Philippe Faucon）以关于北非阿拉伯后裔生活的成长小说改编拍摄了《莎美雅》（*Samia*, 2001）。土耳其人在1960年代被引入德国作为外籍工人后，就成为德国重要的少数族裔。在接下来的四十多年里，柏林成为土耳其人生活的一个中心。库特鲁·阿塔曼（Kutlug Ataman）拍摄的《性的交锋》（*Lola+Bilidikid*, 1999）描述了一位德国的土耳其裔少年发现他认为已经死去的哥哥实际上是一个在同性恋夜总会表演的异装者（图28.5）。

通常第二代移民是通过流行文化而非直接回忆来寻根的。古林德·查达（Gurinder Chadha）在英国长大，成长过程中陪着她父亲看印度电影，所以在她《海边的吧唧》（*Bhaji on the Beach*, 1993）中，

[1] Pico Iyer, *The Global Soul: Jet Lag, Shopping Malls, and the Search for Home* (New York: Knopf, 2000), p. 93.

图28.5 《性的交锋》中的一对土耳其恋人（剧照）。

图28.6 《海边的吧唧》：一个中年女人在一个令人想起宝莱坞歌舞片的段落中与她的恋人嬉戏。

用类似于宝莱坞爱情片的令人目眩的影像来描述印度女人去海边度假地布莱克浦参观的冒险经历（图28.6）。

随着每个国家种族融合的程度越来越强，各种出身的电影制作者也被族群对峙或融合的戏剧可能性所吸引。《怒火青春》（*La Haine*，1996）——导演马蒂厄·卡索维茨（Mathieu Kassovitz）是匈牙利移民——表现了郊区安置住房区的帮派，它们让北非阿拉伯后裔和白人青年凑到一起。意大利电影制作者罗贝塔·托雷（Roberta Torre）相信移民会是新世纪的重大主题，所以在她的《南方故事》（*Sud Side Stori*，2000）中，莎士比亚的罗密欧变成了一个西西

里少年，而他的心上人则是一名尼日利亚少女。此类电影可以记录和表达移民人口的迁徙感。当每一个人似乎都生活在一个新的地点，去别处旅行，形成耶尔所谓的"全球灵魂"时，流散电影就成为民族和区域文化取得广泛共鸣的另一种方式。

电影节路线

第二次世界大战后不久出现的电影节（参见本书第16章"抵抗美国电影的入侵"一节）反映了电影业日益明显的国际化趋势、好莱坞制片厂制度的衰落，以及独立电影制作的扩张。在戛纳、柏林、威尼斯电影节形成影响之后的数十年里，电影节很快成为世界电影文化中的中心机构。本书第四部分和第五部分所讨论的大多数非好莱坞长片电影——从意大利新现实主义到后殖民世界的电影——通过电影节赢得国际声誉。电影节使1950年代和1960年代有影响力的作者导演、各种新浪潮和青年电影、第三世界政治电影制作，以及始于1970年代的大多数新趋势获得了关注。

在录像带使电影制作者得以提交影片作为试映之后，电影节开始激增。1981年，大约有100个每年举办的电影节，到了2001年，则超过了700个。到20世纪末，电影节已经形成了一个全球发行系统，也许这是好莱坞的唯一竞争对手。

大多数电影节是纯粹的地方事务，给小城市的观众带来了没有任何别的机会可以看到的电影。有些电影节持续两天，有些持续两周。有些电影节旨在推广旅游，有些是为了表彰本地的电影制作。很多都是主题性的电影节，集中关注特定类型（科幻片、幻想片、儿童片）或主题（民族身份、宗教、性取向）。女性主义和同性恋的电影制作变得

依靠于特定趣味的电影节，如旧金山的跨性电影节（Tranny Fest）专门展出关于跨性别生活的电影。得克萨斯州奥斯汀市为用"超8毫米"制作的电影举办了一个电影节，费城的电影节以放映被其他电影节拒绝的电影而自豪。

有时电影节会成为一个地区强大而动人的话题。瑞士的洛迦诺因为大广场（Piazza Grande）上的夜间放映而著名，7000名观众坐在塑料椅上，对着临时的银幕鼓掌并欢呼。被巴尔干战争破坏的萨拉热窝在1995年——此时狙击手和炮火还在持续带来威胁——举办了它的第一个电影节。电影节给予人们在防空洞外重建公共生活的机会。电影节在某种程度上可以重塑一个国家的文化。1960年代悉尼国际电影节开始与澳大利亚电影审查制度对抗，并最终赢得了所有电影不做修改就可上映的权利。

电影界也让地区文化得以展示出美好的一面。几乎可以肯定，西方人对伊朗的态度因为在电影节上获得如此众多奖项的人道主义电影（参见本书第26章"伊拉克和伊朗"一节）而缓和下来。同样，绝大多数政府不承认台湾拥有独立主权，所以若非电影节，台湾之外的地区也没什么机会看到它的电影。由于戛纳电影节和威尼斯电影节，侯孝贤和杨德昌（参见本书第26章"深度解析：杨德昌和侯孝贤"）找到了国际投资与发行的机会。实际上，许多重要导演的电影在电影节比在他们的故乡更有名。

50到60个最具声望的电影节得到了电影制片人协会国际联盟（International Federation of Film Producers Associations，缩写为FIAPF）的认可。这些电影节都是A级电影节，尽管其中一些比另一些更为重要。许多A级电影节都包含竞赛单元。其他的电影节则是非竞赛的性质，但它们也会颁奖，比如赞助商的奖项。建立在观众投票基础上的"观众奖"，已是许多电影节的主要奖项。一个电影节也许挑选的是首演片，戛纳就是如此，或者像纽约或伦敦电影节那样从其他电影节中精选影片来放映。

电影节对好莱坞之外的电影的营销至关重要，它让媒体聚光灯聚集——且不论有多短暂——在小预算电影上。如果某部电影获得影评人的一致好评，或者它斩获奖项，就能得到进一步的宣传。对于那些利用政府补贴制作的电影来说，在鼎鼎大名的电影节上占得一席之地，就确证了投资机构对影片的支持。

随着宣传而来的是生意的成交。一些电影节资助电影拍摄：鹿特丹的龙虎大奖（Tigers and Dragons Award）支持亚洲青年电影，圣丹斯提供把优秀剧本拍成电影的奖金（获奖的一个著名例子就是《中央车站》[参见本书第26章"巴西"一节]）。一般来说，电影节把电影制作者和发行商联系起来。与电影节展映并行的是，戛纳经营了一个让成百上千家电影公司得以向潜在买家展示电影的市场。从1970年代开始，柏林电影节所形成的欧洲电影市场就成为德国电影工业的主要会场。圣丹斯因为它的疯狂竞争而名扬四方——电影还没放完，制片厂代表们就都在影院座位上打电话报价了。

只要某部电影被买下了地区发行权，制片商就能利用一个电影节来推广这部电影。好莱坞制片厂通过柏林、戛纳和威尼斯电影节把它们的大片向欧洲推介，但稍逊一筹的作品也能因为电影节上的放映而提升档次。5月举办的戛纳电影节吸引了大约30000名游客，是无与伦比的展示场所。它为《钢琴课》《低俗小说》《破浪》《卧虎藏龙》创造了世界性的知名度。鹿特丹电影节（1、2月举办）和柏林电影节（2月举办）为那些值得关注的影片定位了春夏档的欧洲发行。威尼斯电影节（8、9月举办）在

欧洲秋季扮演了同样的角色。圣丹斯电影节（1月举办）有助于推出春夏档的影片发行，而多伦多电影节（9月）对于秋季艺术影院发行和奥斯卡奖竞争来说已是十分重要（见"深度解析"）。

随着电影节数量增多且更加多样，它们已经构成一种分散但强大的发行系统。谁是关键玩家？每个电影节都在寻求世界级的电影制作者——包括功成名就的老将、新晋的获奖者、新涌现的人才。同样重要的是电影节的导演。在电影节的早期岁月，每个参与国家都安排一个委员会去挑选影片。在1960年代间，电影节导演们掌控了排片权，展映的电影反映了导演和工作人员们的趣味。电影节策划人与资深电影制作者关系交好，同时也发掘有天分的新人。规模最大的那些A级电影节把侦察人员送到世界各地，参观其他的电影节，并观看粗剪版影片和处于制作过程的作品。

自从媒体开始为新片造势之后，影评人也是非常重要的因素。电影节给予记者接近名人的机会，以及一个能把报道发回国内的记者室。国际影评人联盟（International Federation of Film Critics，费比西[FIPRESCI]）设立了自己的奖项，其中若干奖励新晋电影制作者项。影评人成为评审团成员，帮助裁定奖项，电影节策划人员和发行商都会向影评人咨询候选影片。一位电影制作者说："这场面真是严密得出奇。周转于世界各地电影节的人形成了一个关系网，而八卦在很大程度上是这个回路的黏合剂。"[1]

尽管这一系统是非正式的，但它日渐强大。随着好莱坞加强对商业发行的控制，没有被制片厂经典部门购买的电影开始依靠电影节放映，这样做不仅是为了宣传，也是为了观众。电影节之后，大多数当地观众可能再也不会看到这些影片。电影节实际上发行了这部电影，给了它在电影节所在城市一两次放映的机会。成千上万的此类电影要在电影节占据一席之地，电影节成为那些缺乏商业前景的电影至为重要的流通机制。

电影制作者们明显受益于这一网络。如果不走电影节路线的话，同性恋电影（如托德·海恩斯的《毒药》[1991]）、女性主义电影、少数族裔电影就很难获得放映的机会。1990年代，亚洲电影在全球异军突起，部分原因在于洛迦诺、多伦多、温哥华电影节充满活力的策划安排。在鹿特丹和其他地方，香港电影通过午夜放映获得了认知。电影节也成为与电影流通机制并行的主要途径，在这里，针对视频发行商和有线电视网的买家找到了填充放映渠道的新原料。

现在电影节已成为一个发行网络，然而它们也能损害一部电影商业发行的机会。当一部电影在一个主要城市的电影节放映一到两次之后，当地发行商也许会认为它已经达到了最大的观影人次。正如影评人罗杰·伊伯特（Roger Ebert）所指出的，大多数电影只能在电影节上放映："一部好电影能在70个电影节上放映，但也就到此为止了。它永远也不会得到发行商们的青睐，也不会在任何影院上映，制作这部电影的人们被期望支付运输拷贝的费用，为媒体提供新闻包（press-kit），安排一个明星或导演到场。"[2] 然而抛开这些缺点不谈，电影节仍是甄选的重要机制，从好莱坞之外制作的海量电影中挑选出那些可能赢得国际观众的作品。

[1] Kirby Dick, 引自 Holly Willis, "Indie Influence", in Steven Gaydos, ed., *The Variety Guide to Film Festivals* (New York: Perigee, 1998), p. 27。

[2] 引自 "Screen to Shining Screen", *Variety* (24—30 August 1998): 51。

> **深度解析** 多伦多国际电影节

拥有大量银幕和铁杆影迷的北美市场，是全球电影制作者们想要攻占的首要目标。圣丹斯和多伦多这两个国际电影节主宰着北美市场，从许多方面来说，多伦多电影节是真正全球性的电影节的原型。

多伦多电影节作为当地的"万节之节"始于1976年，展映了来自30个国家的140部电影。在之后的几年里，多伦多电影节找到了振兴本土电影的创造性方式：世纪之交的贸易论坛吸引了2000名电影业界人士，回顾展和竞赛单元致力于推出加拿大电影，还设有一个销售办公室以帮助出售加拿大电影。电影节还设立了儿童电影、其他民族电影、大师作品、新人导演作品、纪录片、实验电影的附加展和影片放映。多伦多电影节排了一份相当受欢迎的午夜放映时刻表，为导演提供空间，让他们排出自己喜爱的电影，并与观众交流。它庆祝25周年纪念日的方式是，出品加拿大导演拍摄的10部短片，并邀请25位参展导演带来数字短片。除了费比西（国际影评人联盟）奖，多伦多电影节还设立观众奖，以及颁发给加拿大杰出电影的奖项。

使得多伦多电影节成为国际顶级电影节的原因是它善于发现杰作。它主办了《烈火战车》（*Chariots of Fire*，1981）、《大寒》（1983）、《濒临崩溃的女人》（1988）、《迷幻牛郎》（1989）、《血迷宫》（1989）、《罗杰和我》（1989）、《命运的逆转》（*Reversal of Fortune*，1989）、《落水狗》（1992）、《欢迎光临娃娃屋》（*Welcome to the Dollhouse*，1995）、《远离拉斯维加斯》（1995）、《不羁夜》（1997）、《美丽人生》（1998）、《罗拉快跑》（1998）等影片的北美首映。1999年，从《美国丽人》到《男孩别哭》，许多将在来年春天提名奥斯卡的影片都由多伦多电影节推出。多伦多电影节成为北美秋季档严肃电影的主要跳板。电影节策划人总是第一时间嗅到重要潮流的气息，比如香港电影、男同性恋和酷儿电影，以及新的拉美电影制作。

多伦多电影节展示了电影节活动的全球维度。"大师作品"单元的许多放映是由MEDIA的欧洲电影推广机构赞助的。它安排了一系列与公众放映平行的新闻界放映和行业放映。初衷是以所在城市为依托的电影节，现在吸引了成千上万的策划人、影评人、电影业主管、明星和影迷共赴这场超过500次放映的视听盛宴。与此同时，它也建立了分支机构。多伦多电影节创建了电影节路线（The Film Circuit），这是一个让电影流通到加拿大其他城市的发行机构，并与安大略电影资料馆（Cinémathèque Ontario）合作，后者拥有极出色的全年放映安排。很少有电影聚会在如此强有力地改变本国文化的同时，又能加强国际电影节网络的活力。

全球亚文化

自1910年代开始，电影——尤其是美国电影——赢得了国际影迷的喜爱。世界各地的杂志报纸迎合影迷对明星——更晚近一点的，还有名导——的迷恋。书刊杂志有针对性地利用粉丝们的狂热崇拜来做关于玛丽莲·梦露、詹姆斯·迪恩、李小龙，以及其他魅力人物的报道。《电影世界的著名怪物》（*Famous Monsters of Filmland*）这本书初版于1958年，满足了人们对经典恐怖片的热爱。1970年代的科幻电影和幻想电影的热潮也刺激了同类题材刊物的出版，如《奇幻电影志》（*Cinfantastique*）、《明星日志》（*Starlog*）、《恐怖电影》（*Fangoria*）这样的期刊，还有许多致力于报道《星球大战》的杂志。随

着录像带和互联网的到来，粉丝群体发生了急剧改变。彼此隔绝和多种多样的粉丝形成了一个在全球范围内互动的真实社区。

盗版碟：一个高效的发行体系？

到1980年代中期，大约有1.3亿台录像机在全球投入使用。视频之于电影变得就像磁带和CD之于音乐，迅速进入了娱乐全球化的新阶段。但随着视频的风行，盗版也跟着出现了。正版磁带被复制并折价出售。最新上映的电影立刻就能在街面上见到，这要归因于合作的放映员和洗印工作者，他们会把拷贝私运出去进行复制。街头出售的那些拷贝也很可能是在影院放映时偷偷拍摄的"枪版"。

盗版无处不在，从意大利、土耳其、台湾、俄罗斯、纽约的盗版复制中心传播开去。一个曼哈顿的盗版团伙一周能通过卖盗版磁带赚到50万美元。在欧洲，非法销售占录像带收入的四分之一至二分之一，在中国、印度、南美，比例更是高达90%。盗版录像带在录像厅公开放映的情况遍及整个亚洲。在印度，盗版电影充斥了有线电视频道（它们自己也经常非法盗录）。有感于非法录像带贸易传播速度之快和效率之高，一个香港电影制片人指出："盗版是最好的发行系统。"

数码复制品的到来只会加剧这个问题的严重性。在东亚，使用低级压缩数字格式的VCD在1990年代中期取代了录像带。盗版影碟在制作和运输上都比盗版录像带更加便宜。利用对有线电视节目、正版录像带或光碟的内容翻制，中国大陆的工厂每天冲压出成千上万张盗版VCD，并运往亚洲各地，每张卖价一到两美元。而DVD提供的高画质影像更受欢迎。尽管美国的电影制片厂给DVD进行区域编码，但是很快就被破解了，全区码播放器高调上市，盗版碟随之而生。终极的掠夺式行为来自站在科技前沿的互联网，那里有数不清的免费电影。

粉丝亚文化：挪用电影

与电影视频合法及盗版流通相随的，是视频交换的灰色地带，在那里，特定类型片的影迷购买和交易拷贝。在录像带出现之前，粉丝们不得不在电影院和深夜电视节目里穷追他们喜爱的电影。现在，一位影迷可以珍藏自己喜爱的电影，并且配备两部录像机，就能从其他粉丝那里获得翻录。粉丝社群日益壮大，粉丝们投身于交换和讨论心仪之作的行为中。在有些国家，小公司被组建，以传播难以找到的录像带，这种方式通常无视版权法。

随着越来越多不同寻常的电影通过有线电视、卫星和录像带租赁跨越国界，影迷们的口味也变得多种多样。在1960年代到1970年代间，边缘的电影工业出口了廉价有时甚至是狂野的类型电影——菲律宾的狱中女子电影、墨西哥的蒙面摔跤手剧情片、土耳其的吸血鬼电影、新加坡的间谍冒险片。对于许多寻求超越好莱坞的惊险刺激的年轻人来说，这些在视频上发现的"孟度"（Mondo）电影（挑战人性与传统观念的电影——编注）看上去是很酷的。很大程度是因为1980、1990年代不知疲倦分享视频拷贝的粉丝，功夫英雄片、宝莱坞歌舞片、日本动画在青年主流文化中找到了一个利基市场。

无论偏好是什么，粉丝们总能在粉丝杂志（fanzines）上发现他们的声音。这些剪切粘贴的影印本杂志是他们爱的结晶，通过邮件和越来越流行的粉丝集会分发。像《银翼杀手》和《蓝丝绒》这样的邪典影片是常见的粉丝杂志主题。有些粉丝专刊取得了在报刊亭的发行权，像达蒙·福斯特（Damon Foster）的《东方电影》（*Oriental Cinema*），

这是一本全情关注不出名的日本怪兽电影的杂志。到1990年代中期，粉丝杂志让位于互联网。现在粉丝们可以为他们喜爱的东西建立网站作为神坛，聊天室让粉丝们分享意见和资源。

粉丝社区被称为一种"参与文化"（participatory cultures），因为他们经常要对他们所喜爱的媒介文本进行再加工。[1]只要有机会，粉丝们就会以全新的方向来改造原版的电影或电视剧——他们剪辑下电影的场景，制作"最佳时刻"录像带，为他们喜爱的角色写诗作歌，甚至传播关于他们的新故事。《星球大战》粉丝们的疯狂令电影公司意识到，如果再不组织一个官方的粉丝俱乐部，取缔那些流通中的众多粉丝杂志，它们就在丧失它们的知识产权。互联网更是增加了这种风险，因为粉丝们会毫不犹豫地循环利用任何东西，甚至发布原作的视频（图28.7）。在向公开市场推出之前，音乐和引人入胜的预告片就出现在粉丝网站上，但影像可能已经被重新制作，胶片也被重新剪辑，声音也做了重新配置。因为粉丝是观众中最忠诚的那部分，所以制片厂承受不起完全疏远他们的代价，结果，大公司通常处于这样一种摇摆状态：拉拢粉丝和威胁粉丝——如果他们做得太过分。

一些制片厂决定让粉丝参与创意的过程。新线的《指环王1：护戒联盟》（*The Lord of the Rings: The Fellowship of the Ring*，2001；图28.8）被设计为一部全球电影，一经宣布就被粉丝们狂热追捧。聊天室里充满了关于最佳角色阵容的议论，这些人也知道彼得·杰克逊正监视着他们。这些讨论影响了最后的决定，由于粉丝的喜爱，凯特·布兰切特（Cate

图28.7 在凯文·鲁比奥（Kevin Rubio）的网络电影《军队》（*Troops*）中，帝国军队的两名士兵在反思对爪哇人的杀戮。

Blanchett）被安排出演要角。很多粉丝认为，抗议对原著的改变会促使杰克逊拍摄出更忠实的版本。一名热爱者长途跋涉到新西兰，观察拍摄过程，并贴出报告；最初，制片人将她视为一个间谍，但后来他们邀请她去探班。在此期间，新线允许演员伊恩·麦凯伦（Ian McKellen）在他的个人网站——www.mckellen.com——透露关于制作的少许信息。同样巧妙的是，影片的首发预告片在影院播放之前，也是先在网络上发布，它在第一天的点击就超过160万次。

在《指环王》这一案例中，粉丝们帮助搅起了对这部电影的兴趣。形成对照的是，粉丝们协助阻挠了米高梅/联艺制作发行1975年电影《疯狂轮滑》（*Rollerball*）的翻拍片。在制作过程中，剧本被泄露出去，让网络意见领袖哈里·诺尔斯（Harry Knowles）得以在他的aint-it-cool-news.com 网站上发出破坏性的评论。当该片准备在2001年春天试映时，导演约翰·麦克蒂尔南飞到奥斯汀，载上诺尔斯和一些朋友，把他们带到纽约的一场试映会。这一控制破坏的行动失败了。试映后，诺尔斯和他的伙伴们张贴出对这部影片的详细批评，承认他们对

[1] Henry Jenkins, *Textual Poachers: Television Fans and Participatory Culture* (New York: Routledge, 1992).

图28.8 《指环王1：护戒联盟》中，一片新西兰景观成为中土世界。

其原创性和麦克蒂尔南本人的欣赏，但宣布这部电影不值得发行。其他灾难性的试映也被报告到诺尔斯的网站上。8月，米高梅/联艺把《疯狂轮滑》从暑期档阵容中撤出。虽然该片在2002年初发行，但它的影院发行时机已无可挽回，票房遇冷。倘若在互联网时代之前，《疯狂轮滑》可怜的试映本来只限于内部人知晓。现在，曾经边缘的粉丝亚文化正在影响无数观众的看法。

数字融合

数字技术在1970年代通过电脑特效、在1980年代通过电脑化的剪辑和混音进入电影之中（参见本书第27章"数字电影"一节）。在1990年代，数字视频成为一种实用的记录媒介，廉价的剪辑软件出现在便携式电脑上。与此同时，万维网使得互联网更易使用。1993年，只有130万人使用互联网，到2000年，则已超过3亿人。不久，作为消费娱乐格式的DVD推出，而且似乎有可能取代录像带。这样的发展预示着电影和数字媒体的完全融合。一个电影制作者为什么不完全以数字形式制作、营销、发行并放映电影呢？

互联网作为电影广告牌

互联网的一个明显用途就是为电影做广告。1994年，最早的电影专用网站之一是为《星际之门》(*Stargate*)而设立，提供的内容不过是一个新闻包。其他网站很快冒了出来，大多是服务于《鬼马小精灵》(*Casper*, 1995)和《十二只猴子》(1995)这种幻想片和科幻电影。制片厂开始增加更多的情色和暴力材料以吸引浏览者。1998年，MPAA成立了一个委员会，审查网站上的不良内容，比如电影《尖峰时刻》(1998)中克里斯·塔克和成龙用枪互指对方的脸的图像。制片厂很快就意识到，最好的广告是互动的，因此网站开始囊括游戏、电影片段和其他网站的链接。到2000年，制片厂要花100万至300万美元建设某部电影的网站。

1977年，乔治·卢卡斯在《星球大战》电影发行前出版了漫画书。数年后，互联网能够以一种更具互动性的方式生成一种粉丝亚文化。它可以创建一个延伸电影故事的虚拟世界。艺匠娱乐公司(Artisan Entertainment)通过提供在线档案，把女巫布莱尔当做一种真实的现象，并很少提及影片本身，从而为《女巫布莱尔》(1999)设定了期待。大多数观察者都把这部电影的惊人成功归功于这一网

站所引发的狂热兴趣。至于斯皮尔伯格的《人工智能》(A.I.: Artificial InTelligence, 2001)，则围绕着雅尼娜·萨拉博士创建了一个平行宇宙，她是一个"有感情的机器治疗师"，出现在电影的预告片中，并显然卷入一场神秘的谋杀。电影发行之前数月，线索和秘密口令散落在众多网站上，参与者可以接收与这一调查相关的传真和电子邮件。当粉丝们在网络上猜测它的意义之时，网站设计师们就将他们的想法融入情节更进一步的跌宕起伏之中。

数字电影制作：从剧本到银幕

以数字视频（DV）的方式拍摄一部电影可以大幅度降低成本，温特伯格的道格玛95电影《家庭聚会》（参见本章"深度解析：返璞归真——'道格玛95'运动"）表明，将其转成胶片能够达到影院可接受的质量。最早的DV摄影机相当轻便，而且很快就有了手掌大小的数字录像机（迷你DV），为摄影机位置开辟出了新的灵活性，这可见于《驴孩朱利恩》（彩图28.2）之类的影片。美国公司开始资助生产专门用于拍摄数字长片的制片部门（放大影片公司[Blow Up Pictures]、下一波影业公司[Next Wave Films]，由独立电影频道[the Independent Film Channel]投资）。越来越多的独立电影采用数字方式拍摄（纪录片《巡航》[1998]、《查克和贝克》[Chuck & Buck, 2000]、《今夜狂欢心事多》[The Anniversary Party, 2001]）。功成名就的导演也开始使用DV：哈尔·哈特利拍摄了《生命之书》（The Book of Life, 1998），艾莉森·安德斯（Allison Anders）拍摄了《不为人知的秘密》（Things Behind the Sun, 2000），斯派克·李则拍摄了《迷惑》（Bamboozled, 2000）。维姆·文德斯是采用数字拍摄的最年长的电影制作者之一（《乐满哈瓦那》[Buena Vista Social Club, 1999]）。

他评论道，视频"正在从头重造电影……电影的未来不再在于它的过去"[1]。

其他成名电影制作者也利用DV廉价的优势进行叙事和视觉风格的实验。理查德·林克莱特以数字视频拍摄了《半梦半醒的人生》（Waking Life, 2001），然后利用计算机程序创造出转描式的动画片（彩图28.4）。阿涅丝·瓦尔达在73岁时仍在拍电影，她返回摄影师本职，拍摄了一部《拾穗者》（Les glaneurs et la glaneuse, 2000），闲如随笔，丰富如画，将收割过后捡拾剩余麦穗的人与拾取现实残留物的电影制作者进行类比。对另一位新浪潮导演——81岁的埃里克·侯麦——来说，用数字拍摄让他得以在《贵妇与公爵》（2001）中把演员嫁接到油画之中。彼得·沃特金斯（参见本书第21章"法国：真实电影"一节）使用数字的贝塔摄影机（Betacam），呈现了他另一部"时代错乱"的历史重塑之作——《巴黎公社》（La Commune, 2001）。迈克·菲吉斯（Mike Figgis）的《时间码》（Timecode, 1999）在同一银幕上同时展现了四条故事线索（图28.9）。

摄影师们抱怨说，与胶片相比，数字影像制造出太少的真正的黑、太多的景深，以及太少的照明宽容度。数字影像似乎鼓励用即兴方式进行拍摄，与赋予影片某种独特的视觉设计背道而驰。尽管如此，却没有人怀疑，这一技术将获得改善。很大程度上由于乔治·卢卡斯对索尼和潘纳维申的鞭策，高清视频发展迅速，使得数字影像接近了被珍视的"胶片外观"（film look）。2001年，24帧的高清视频允诺更丰富的成果，这在法国哥特惊悚片《夺命解

[1] 引自Shari Roman, *Digital Babylon: Hollywood, Indiewood, and Dogme 95* (Hollywood, CA: iFilm, 2001), p. 36。

图28.9 左下画格里的那个女人说："视频已经到来，这需要新的表达，新的感觉。"(《时间码》)

码》(*Vidocq*，2001) 可以见到。似乎很快，很多主流电影制作就将以高清格式拍摄。

长片一旦以数字工艺拍摄，它们通常会被转成胶片，以便影院放映。大型公司仍然控制着发行这一通向多厅影院和辅助市场的渠道。然而，随着互联网的发展，独立电影制作者发现，以数字视频拍摄的电影可以绕过制片厂，直接提供给公众。样板是家庭自制音乐现场，孩子们使用基础合成器就可以把他们的音乐样本发布在网络上。从1998年开始，iFilm和原子影业（AtomFilms）这类网络公司就提供了在线短片。由道格·利曼（Doug Liman；《摇摆者》[*Swingers*，1996]、《前进》[*Go*，2000]）参与创办的Nibblebox，提供设备给在竞争中胜出的大学生使用，给他们安排导师，然后把他们的电影发送给学生电视台、电影俱乐部和其他校园放映场所。

大型公司对于把网站作为出口的兴趣不遑多让。它们的想法是视频点播，即提供一个电影目录，以供计算机、电视和移动显示装置下载。因此，电影业界开始尝试升级压缩和解压程序，以提供高质量的流视频。但戏剧性的是，网络上的大众影片提出了问题：数字盗版很容易，而且孩子们认为这很酷。大型公司恐慌地看着数百万用户在纳普斯特（Napster）之类的音乐网站上交换文件。什么能阻止人们对电影做同样的事呢？此外还有一些技术问题：视频流经历着低分辨率、网络拥塞，以及非"开放源代码"的软件播放器（Quick Time、Windows Media，等等）的折磨。要真正开发网络的娱乐潜力，电视屏幕——而非电脑屏幕——是最可能的目标，而且有线电视和卫星电视系统必然将以某种方式成为传输渠道。21世纪伊始，许多公司争相为真正的数字融合奠定基础，但没有人确切知道该怎样发展。

大型公司也期待数字放映。一部电影将从卫星或互联网被下载到一家连锁影院的银幕上。这将省去电影拷贝、运输成本，并消灭盗版的风险。这还将使公司得以监控何时何地在放映哪部影片。这也许还会使影院能够直播体育赛事、音乐会、益智游戏，以及目前在电视上能看到的其他节目。一些观察者预言，数字投影将会杀死电影院。影像的品质将会受到影响，严肃电影将会被那些特殊的事件电影——无非是膨胀版的电视剧——赶出市场。一位影评人问道："如果你是负责深入挖掘《宋飞正传》（*Seinfeld*）最后一集的主管，你有机会把它投向成千上万的影院，每个座位收比如说25美元，你到底为什么不这样做呢？"[1]

很多摄影师和导演并不把数字融合看成"电影与视频的竞争"，而是坚持认为这是两种不同的媒介，每种都长于特定的表达目的。它们也许会以某些方式交融，但没有哪一种能战胜对方。纵观历

[1] Godfrey Cheshire, "The Death of Film/The Decay of Cinema", www.nypress.com/coll.cfm?contencid=243.

史，某些媒体技术已经消失，但许多竞争性的技术彼此共荣。电视出现后，人们仍然收听收音机。录像带和互联网也没有消灭影院电影。

21世纪开端，与许多更早的时代相比，人们的口味更为多样化。随着好莱坞权力更加强化，展映标新立异的影片的电影节数量迅速上涨。由于有线电视和家庭视频，主要城市以外的人也能看到当地影院从不放映的电影了。粉丝亚文化促销着那些完全不同于好莱坞全球大片的影片。此外，有成百上千部重要影片永远不会被转成数字格式，并且，总会存在对放映它们的机器和观看它们的场地的需求。今天，影院里具有比历史中其他任何时代都更多的银幕，电影仍然是一个全球性的工业和艺术形式。活动影像——无论是模拟还是数字，无论是在影院、在家中，或在手掌上——看上去会保持着自己的力量，激发并迷住未来多年里的观众。

笔记与问题

阿基拉、高达、美少女战士和他们的朋友

全球粉丝文化的势头通过对日本动画或动漫日益增加的兴趣而得以体现（参见本书第26章"独立电影制作：不羁的一代"一节）。1960年代期间，日本公司开始向海外渠道出售原创动画电视节目。全世界的儿童都喜爱《阿童木》（*Atom Boy*）、《极速赛车手》（*Speed Racer*）和《铁人28号》（*Gigantor*）。1970年代末期，粉丝俱乐部迅速增长。这一群体随着录像带的出现而迅速扩张，使得粉丝们可以为来自无线电视广播的节目配音或者复制来自日本的录像带。为了能听懂其中的对话，粉丝们开始学习日语，有些人甚至做出了自配字幕的版本。动漫热潮从美国和英国蔓延到欧洲，一个法国电视频道主要播放动漫。因为日本制片厂每年要制作250个小时的动漫，粉丝们有很多可观看的。

长片《阿基拉》和《龙猫》于1990年代初期在西方影院中上映，并使动漫进入主流。虽然粉丝盗版仍在持续，合法的公司已开始发行有配音和字幕的录像带。视频租赁连锁店开始设立动漫部。时事通讯和杂志被参考书和《原画迷》（*Protoculture Addicts*；初版于1988年）这类光面纸杂志取代。粉丝们转移到网络上，很快就有了成百上千个网站，提供图片、随笔、流视频、音乐、聊天室和在线超市。粉丝们扩展到整个亚洲（在这里，进口动漫常常钳制本土动画的发展）、欧洲和南美洲。随着国际观众着迷于《高达》（*Gundam*）系列中的机器人和《美少女战士》（*Sailor Moon*）中的女学生战斗队，动漫就像好莱坞巨片一样，已经成为一个全球性的电影形式。一个发行商称它为"1990年代的朋克摇滚"（引自海伦·麦卡锡[Helen McCarthy]的"英国和法国的日本动画观众的发展"["The Development of the Japanese Animation Audience in the United Kingdom and France"]，载于约翰·A. 伦特（John A.Lent）编辑的《亚太地区的动漫》[*Animation in Asia and the Pacific*, London：John Libbey，2001)，第77页]）。

网络中的作者

2001年春天，网络电影制作的标准被推出，此时宝马公司推出了"赏金车神"（The Hire），这是一个包含五部数字短片的合集，只在bmwfilms.com上在线播放。这些短片由约翰·弗兰克海默（《满洲候选人》[*The*

Manchurian Candidate]）、李安（《卧虎藏龙》）、王家卫（《重庆森林》）、盖·里奇（《偷拐抢骗》[Snatch]）和亚历杭德罗·冈萨雷斯·伊尼亚里图（《爱情是狗娘》）拍摄。每部短片花费200万美元，按分钟计，这些导演中的大多数都没拍过这么昂贵的电影。宝马车在每一段情节中都有显著的表现，但宝马公司声称，这些影片并不是广告，而是具有真正情节的"短片"。李安展现了一场把一个年轻喇嘛带到一座庇护所的追逐戏，而王家卫则探索了一桩不正当的风流韵事的种种迹象。"赏金车神"意味着，网站也许能为没有其他放映途径的电影短片提供方便的展示平台。

延伸阅读

Billups, Scott. *Digital Moviemaking: The Filmmaker's Guide to the 21st Century*. Hollywood, CA: Michael Wiese, 2001.

Björkman, Stig. *Lars von Trier: Entretiens*. Paris: Cahiers du Cinéma, 2001.

Castells, Manuel. *The Rise of the Networked Society*. 2nd ed. Oxford: Blackwell, 2000.

Dubet, Eric. *Economie du cinéma européen: de l'interventionnisme a l'action entrepreneuriale*. Paris: L'Harmattan, 2000.

Held, David, Anthony McGrew, David Goldblatt, and Jonathan Perraton. *Global Transformations: Politics, Economics, and Culture*. Stanford: Stanford University Press, 1999.

Hjort, Mette and Scott MacKenzie, ed. *Purity and Provocation: Dogme 95*. London: BFI, 2002.

Hoskins, Colin, Stuart McFadyen, and Adam Finn. *Global Television and Film: An Introduction to the Economics of the Business*. Oxford: Oxford University Press, 1997.

Klein, Naomi. *No Logo*. Hammersmith: HarperCollins, 2000.

Knowles, Harry, with Paul Cullum and Mark Ebner. *Ain't It Cool? Hollywood's Redheaded Stepchild Speaks Out*. New York: Warner, 2002.

Miller, Toby, Nitin Govil, John McMurna, and Richard Maxwell. *Global Hollywood*. London: British Film Institute, 2001.

Moran, Albert, ed. *Film Policy: International, National, and Regional Perspectives*. London: Routledge, 1996.

Naficy, Hamid. *An Accented Cinema: Exilic and Diasporic Filmmaking*. Princeton: Princeton University Press, 2001.

Tombs, Pete. *Mondo Macabro: Weird and Wonderful Cinema Around the World*. New York: St. Martin's, 1998.

Turan, Kenneth. *Sundance to Sarajevo: Film Festivals and the World They Made*. Berkeley, CA: University of California Press, 2002.

Wasko, Janet. *Understanding Disney: The Manufacture of Fantasy*. Cambridge: Polity, 2001.

参考文献

这是一份精选的文献，强调的是专著研究和杂志的专刊。所列出的大多数书刊对非专业读者都是容易理解的。正文每章结束时的"笔记与问题"和"延伸阅读"部分提供了关于特定主题的额外文献信息。

一般参考文献

在迈克尔·辛格（Michael Singer）的主持下，孤鹰出版社（Lone Eagle Publishing，洛杉矶，加利福尼亚）出版了一系列汇编导演、编剧、电影作曲家和其他创作人员信息的参考书。导演卷每年都会有所更新。

The American Film Institute Catalogue: Feature Films, 1911—1920. 2 vols. Berkeley: University of California Press, 1988.

The American Film Institute Catalogue: Feature Films, 1921—1930. 2 vols. New York: Bowker, 1971.

The American Film Institute Catalogue: Feature Films, 1931—1940. 3 vols. Berkeley: University of California Press, 1993.

The American Film Institute Catalogue: Feature Films, 1941—1950. 3 vols. Berkeley: University of California Press, 1999.

The American Film Institute Catalogue: Film Beginnings, 1883—1910. 2 vols. Metuchen, NJ: Scarecrow, 1995.

Atkins, Robert. *Artspeak: A Guide to Contemporary Ideas, Movements, and Buzzwords.* New York: Abbeville, 1989.

Barnard, Timothy, and Peter Rist, eds. *South American Cinema: A Critical Bibliography 1915—1994.* Austin: University of Texas Press, 1998.

Čáslavský, Karel. "American Comedy Series: Filmographies 1914—1930". *Griffithiana* 51/52 （October 1994）: 9—169.

Charles, John. *The Hong Kong Filmography, 1977—1997.* Jefferson, NC: McFarland, 2000.

Cherchi Usai, Paolo, ed. *The Griffith Project.* 5 vols to date. London: British Film Institute, 1999—2001.

Clements, Jonathan, and Helen McCarthy. *The AnimeEncyclopedia: A Guide to Japanese Animation Since 1917.* Berkeley: Stone Bridge, 2001.

Cowie, Peter, ed. *International Film Guide.* London:Tantivy; later, Variety, Inc., 1964—present.

Elsaesser, Thomas, and Michael Wedel, eds. *The BFI Companion to German Cinema.* London: British FilmInstitute, 1999.

The Film Daily Yearbook of Motion Pictures (Initially *Wid's Year Book*). New York: Film Daily, 1918—1969.

The Film/Literature Index. Albany: Filmdex, 1973—present.

Gerlach, John, C., and Lana Gerlach. *The Critical Index: A Bibliography of Articles on Film in English, 1946—1973, Arranged by Names and Topics.* New York: Teachers College Press, 1974.

Gifford, Denis. *The British Film Catalogue 1895—1985: A Reference Guide.* Newton Abbott, England: David & Charles, 1986.

Houston, Penelope. *Keepers of the Frame: The Film Archives.* London: British Film Institute, 1994.

The International Index of Film Periodicals. Brussels: International

Federation of Film Archives, 1972—present.

Jihua, Cheng, Li Shaobai, and Xing Zuwen. "Chinese Cinema: Catalogue of Films, 1905—1937". *Griffithiana* 54 (October 1995): 4—91.

Katz, Ephriam. *The Film Encyclopedia.* New York: Crowell, 1979.

Konigsberg, Ira. *The Complete Film Dictionary.* New York: New American Library, 1987.

Lauritzen, Einar, and Gunnar Lundquist. *American Film-Index 1908—1915.* Stockholm: Film-Index, 1976.

——. *American Film-Index 1916—1920.* Stockholm: Film-Index, 1984.

Lyon, Christopher. *The International Dictionary of Films and Filmmakers.* 4 vols. Chicago: St. James Press, 1984.

MacCann, Richard Dyer, and Edward S. Perry. *The New Film Index: A Bibliography of Magazine Articles in English, 1930—1970.* New York: Dutton, 1975.

The Motion Picture Almanac. New York: Quigley, 1933—present.

Passek, Jean-Loup, ed. *Dictionnaire du cinéma.* 2nd ed. Paris: Larousse, 1991.

Plazola, Luis Trelles, *South American Cinema: Dictionary of Film Makers.* Rio Pideras: University of Puerto Rico, 1989.

Rajadhyaksha, Ashish, and Paul Willeman, eds. *Encyclopedia of Indian Cinema.* 2nd ed. Chicago: Fitzroy Dearborn, 1999.

Russell, Sharon A. *Guide to African Cinema.* Westport, CT: Greenwood Press, 1998.

Taylor, Richard, Nancy Wood, Julian Graffy, and Dina Iordanova. *The BFI Companion to Eastern European and Russian Cinema.* London: British Film Institute, 2000.

Unterburger, Amy L. *The St. James Women Filmmakers Encyclopedia.* Farmington Hills, MI: Visible Ink, 1999.

Vincendeau, Ginette, ed. *Encyclopedia of European Cinema.* New York: Facts on File, 1995.

Vincent, Carl. *General Bibliography of Motion Pictures.* Rome: Ateneo, 1953.

Workers of the Writers' Program of the Work Projects Administration in the City of New York. *The Film Index: A Bibliography.* Vol. 1: *The Film as Art.* New York: Museum of Modern Art, 1941. Vol. 2: *The Film as Industry.* White Plains, NY: Kraus, 1985. Vol. 3: *Film in Society.* White Plains, NY: Kraus, 1985.

历史类

Allen, Robert C., and Douglas Gomery. *Film History: Theory and Practice.* New York: Random House, 1985.

Bordwell, David. *On the History of Film Style.* Cambridge, MA: Harvard University Press, 1997.

Cherchi Usai, Paolo. *Silent Cinema: An Introduction.* London: British Film Institute, 2000.

——, ed. "Film Preservation and Film Scholarship". Special issue of *Film History* 7, no. 3 (autumn 1995).

Lagny, Michèle. *De l'histoire: Méthode historique ethistoire du cinema.* Paris: Colin, 1992.

Pierce, David. "The Legion of the Condemned: Why American Silent Films Perished". *Film History* 9, no. 1 (1997): 3—22.

Sadoul, Georges. "Materiaux, méthodes et problèmes de l'histoire du cinéma". In his *Histoire du cinéma mondial des origines à nos jours.* 9th ed. Paris: Flammarion, 1972, pp. v—xxix.

Sklar, Robert, and Charles Musser, eds. *Resisting Images: Essays on Cinema and History.* Philadelphia: Temple University Press, 1990.

世界电影综述

Kindem, Gorham, ed. *The International Movie Industry.* Southern

Illinois University Press, 2000.

Luhr, William, ed. *World Cinema since 1945.* New York: Ungar, 1987.

Pratt, George, ed. *Spellbound in Darkness: A History of the Silent Film.* Rev. ed. Greenwich, CT: New York Graphic Society, 1973.

Sadoul, Georges. *Histoire du cinéma mondial des origines à nos jours.* 9th ed. Paris: Flammarion, 1972.

——. *Histoire générale du cinéma.* Vols. 1—4, 6. Paris: Denoël, 1946—1975.

Thompson, Kristin. *Exporting Entertainment: America in the World Film Market, 1907—1934.* London: British Film Institute, 1985.

地区和民族电影综述

除了下列著作，关于民族电影历史的一套优秀书籍，是让-卢普·帕塞克（Jean-Loup Passek）主编、蓬皮杜中心推出的法语丛书"电影/复数"（Cinéma/pluriel）。到2001年时，该丛书已经贡献了亚美尼亚、澳大利亚、巴西、加拿大、苏联中亚地区、中国、古巴、捷克共和国/斯洛伐克、丹麦、格鲁吉亚共和国、德国（1913—1933）、匈牙利、印度、意大利（1905—1945）、朝韩、墨西哥、波兰、葡萄牙、俄苏、斯堪的纳维亚、土耳其和南斯拉夫卷。

Aberdeen, J. A. *Hollywood Renegades: The Society of Independent Motion Picture Producers.* Los Angeles: Cobblestone Entertainment, 2000.

Anderson, John. *Sundancing: Hanging and Listening In at America's Most Important Film Festival.* New York: Spike, 2000.

Anderson, Joseph, and Donald Richie. *The Japanese Film: Art and Industry.* Expanded ed. Princeton, NJ: Princeton University Press, 1982.

Andrew, Dudley. *Mists of Regret: Culture and Sensibility in Classic French Film.* Princeton, NJ: Princeton University Press, 1995.

Armes, Roy. *Third World Filmmaking and the West.* Berkeley: University of California Press, 1987.

Bachy, Victor. *Pour une histoire du cinéma africain.* Brussels: OCIC, 1987.

Balio, Tino, ed. *The American Film Industry.* 2nd ed. Madison: University of Wisconsin Press, 1985.

——. *Hollywood in the Age of Television.* Boston: Unwin Hyman, 1990.

Balski, Grzegorz. *Directory of Eastern European Film-Makers and Films, 1945—1991.* London: Flicks, 1992.

Banerjee, Shampa, and Anil Srivastava. *One Hundred Indian Feature Films: An Annotated Filmography.* New York: Garland, 1988.

Barbas, Samantha. *Movie Crazy: Fans, Stars, and the Cult of Celebrity.* New York: Palgrave, 2001.

Barnouw, Erik, and S. Krishnaswamy. *Indian Film.* 2nd ed. New York: Oxford University Press, 1980.

Barr, Charles, ed. *All Our Yesterdays: 40 Years of British Cinema.* London: British Film Institute, 1986.

Bergan, Ronald. *The United Artists Story.* New York: Crown, 1986.

Bernardi, Joanne. *Writing in Light: The Silent Scenario and the Japanese Pure Film Movement.* Detroit: Wayne State University Press, 2001.

Bertellini, Giorgio, ed. "Early Italian Cinema". Special issue of *Film History* 11, no. 3 (2000).

Billard, Pierre. *L'Age classique du cinéma français: Du cinéma parlant à la Nouvelle Vague.* Paris: Flammarion, 1995.

Bock, Audie. *Japanese Film Directors.* New York: Kodansha, 1978.

Bondanella, Peter. *Italian Cinema from Neorealism to the Present.* New York: Ungar, 1983.

Bonnell, René. *Le Cinéma exploité*. Paris: Seuil, 1978.

Bordwell, David, Janet Staiger, and Kristin Thompson. *The Classical Hollywood Cinema: Film Style and Mode of Production to 1960*. New York: Columbia University Press, 1985.

Brunet, Patrick J. *Les Outils de l'image: Du cinématographe au caméscope*. Montreal: Université de Montréal, 1992.

Buehrer, Beverly Bare. *Japanese Films: A Filmography and Commentary, 1921—1989*. Jefferson, NC: McFarland, 1990.

Burch, Noël. *To the Distant Observer: Form and Meaning in the Japanese Cinema*. Berkeley: University of California Press, 1978.

Chabria, Suresh, ed. *Light of Asia: Indian Silent Cinema 1912—1934*. Pordenone: Le Giornate del Cinema Muto, and New Delhi: National Film Archive of India, 1994.

Chakravarty, Sumitra S. *National Identity in Indian Popular Cinema, 1947—1987*. Austin: University of Texas Press, 1993.

Chanan, Michael. *Chilean Cinema*. London: British Film Institute, 1974.

——. *The Cuban Image*. London: British Film Institute, 1985.

——. *The Dream That Kicks: The Prehistory and Early Years of Cinema in Britain* 2nd. ed. London/New York: Routledge, 1996.

"Les Cinémas arabes et Grand Maghreb". *CinémAction* 43 (1987).

Clark, Paul. *Chinese Cinema: Culture and Politics since 1949*. Cambridge, England: Cambridge University Press, 1987.

Courtade, Françis. *Les Malédictions du cinéma français: Une Histoire du cinéma français parlant（1928—1978）*. Paris: Moreau, 1978.

Cowie, Peter. *Swedish Cinema*. London: Tantivy, 1966.

Crisp, Colin. *The Classic French Cinema, 1930—1960*. Bloomington: Indiana University Press, 1993.

Curran, James, and Vincent Porter, eds. *British Cinema History*. London: Weidenfeld and Nicolson, 1983.

Dabashi, Hamid. *Close-Up: Iranian Cinema Past, Present and Future*. London: Verso, 2001.

Davay, Paul. *Cinéma de Belgique*. Gembloux: Duculot, 1973.

Dennis, Jonathan, and Jan Beringa, eds. *Film in Aotearoa New Zealand*. Wellington, New Zealand: Victoria University Press, 1992.

Dermody, Susan, and Elizabeth Jacka. *The Screening of Australia: Anatomy of a National Cinema*. 2 vols. Sydney: Currency, 1988.

Diawara, Manthia. *African Cinema: Politics and Culture*. Bloomington: Indiana University Press, 1992.

Dick, Bernard F. *City of Dreams: The Making and Remaking of Universal Pictures*. Lexington: University Press of Kentucky, 1997.

Dickinson, Margaret, and Sarah Street. *Cinema and State: The Film Industry and the British Government 1927—1984*. London: British Film Institute, 1985.

D'Lugo, Marvin. *Guide to the Cinema of Spain*. Westport, CT: Greenwood, 1997.

Dyer, Richard, and Ginette Vincendeau, eds. *Popular European Cinema*. London: Routledge, 1992.

Eames, John Douglas. *The MGM Story*. New York: Crown, 1976.

——. *The Paramount Story*. New York: Crown, 1985.

Elsaesser, Thomas. *New German Cinema: A History*. New Brunswick, NJ: Rutgers University Press, 1989.

——, ed. *A Second Life: German Cinema's First Decades*. Amsterdam: University of Amsterdam Press, 1996.

Feldman, Seth. *Take Two: A Tribute to Film in Canada*. Toronto: Irwin, 1984.

Feldman, Seth, and Joyce Nelson, eds. *Canadian Film Reader*. Toronto: Peter Mastin, 1977.

FEPACI. *Africa and the Centenary of Cinema*. Paris: Présence

Africain, 1995.

Finler, Joel W. *The Hollywood Story*. New York: Crown, 1988.

Frodon, Jean-Michel. *L'Age moderne du cinéma français: De la Nouvelle Vague à nos jours*. Paris: Flammarion, 1995.

Gokulsing, K. Mott, and Wimal Dissayanke. *Indian Popular Cinema: A Narrative of Cultural Change*. Stoke-on-Trent: Haffordshire, 1998.

Gomery, Douglas. *The Hollywood Studio System*. New York: St. Martin's, 1986.

——. *Shared Pleasures: A History of Movie Presentation in the United States*. Madison: University of Wisconsin Press, 1992.

Haghighat, Mamad. *Histoire du cinéma iranien*. Paris: Bibliothèque public d information, 1999.

Hanan, David. *Film in South East Asia: View from the Region*. Manila: SEAPAVAA, 2001.

Hayward, Susan, and Ginette Vincendeau, eds. *French Film: Texts and Contexts*. London: Routledge, 1990.

Hershfield, Juanne, and David R. Maciel. *Mexico's Cinema: A Century of Films and Filmmakers*. Wilmington, DE: Scholarly Resources, 1999.

Hibon, Danièle, ed. *Cinémas d'Israël*. Paris: Galerie Nationale du Jeu de Paume, 1992.

Higginbotham, Virginia. *Spanish Film under Franco*. Austin: University of Texas Press, 1988.

Hirschorn, Clive. *The Columbia Story*. New York: Crown, 1990.

——. *The Universal Story*. New York: Crown, 1983.

——. *The Warner Bros. Story*. New York: Crown, 1979.

Hollis, Richard, and Brian Sibley. *The Disney Studio Story*. New York: Crown, 1988.

Issari, M. Ali. *Cinema in Iran, 1900—1979*. Metuchen, NJ: Scarecrow, 1989.

Jarvie, Ian. *Hollywood's Overseas Campaign: The North Atlantic Movie Trade, 1920—1950*. Cambridge, England: Cambridge University Press, 1992.

Jewell, Richard B., and Vernon Harbin. *The RKO Story*. New York: Arlington House, 1982.

Johnson, Randal. *The Film Industry in Brazil: Culture and the State*. Pittsburgh: University of Pittsburgh Press, 1987.

Johnson, Randal, and Robert Stam, eds. *Brazilian Cinema*. Austin: University of Texas Press, 1982.

Juin, Rikhab Dass. *The Economic Aspects of the FilmIndustry in India*. Delhi: Atma Ram, 1960.

Kabir, Nasreen Munni. *Bollywood: The Indian Cinema Story*. London: Channel 4, 2001.

Kenez, Peter. *Cinema and Soviet Society: From the Revolution to the Death of Stalin*. London/New York: I. B. Tauris, 2001.

King, John, *Magical Reels: A History of Cinema in Latin America*. London: Verso, 1990.

King, John, and Nissa Torrents, eds. *The Garden of Forking Paths: Argentine Cinema*. London: British FilmInstitute, 1987.

"Latin American Cinema". *Iris* 13 (summer 1991).

Lawton, Anna, ed. *The Red Screen: Politics, Society, Art in Soviet Cinema*. New York: Routledge, 1992.

Lent, John A., ed. *The Asian Film Industry*. London: Helm, 1990.

Leprohon, Pierre. *The Italian Cinema*. Trans. Roger Greaves and Oliver Stallybrass. New York: Praeger, 1972.

Lever, Yves. *Histoire générale du cinéma au Québec*. Montreal: Boréal, 1988.

Leyda, Jay. *Kino: A History of the Russian and Soviet Film*. 3rd ed. Princeton, NJ: Princeton University Press, 1983.

Liehm, Mira. *Passion and Defiance: Film in Italy from 1942 to the Present*. Berkeley: University of California Press, 1984.

Liehm, Mira, and Antonin J. Liehm. *The Most Important Art: Soviet and Eastern European Film after 1945*. Berkeley: University of

California Press, 1977.

"Lightning Images: Société Eclair 1907—1920". Special issue of *Griffithiana* 47 (May 1993).

Litman, Barry R. *The Motion Picture Mega-Industry*. Boston: Allyn and Bacon, 1998.

Low, Rachel. *The History of the British Film*. 6 vols. London: Allen & Unwin, 1948—1979.

Marcus, Millicent. *Italian Film in the Light of Neorealism*. Princeton, NJ: Princeton University Press, 1986.

Merritt, Greg. *Celluloid Mavericks: A History of American Independent Film*. New York: Thunder's Month Press, 2000.

Michalek, Boleslaw, and Frank Turaj. *The Modern Cinema of Poland*. Bloomington: Indiana University Press, 1988.

Mora, Carl J. *Mexican Cinema: Reflections of a Society 1896—1988*. Berkeley: University of California Press, 1989.

Neale, Steve, and Murray Smith, eds. *Contemporary Hollywood Cinema*. New York: Routledge, 1998.

Neergaard, Ebbe. *The Story of Danish Film*. Copenhagen: The Danish Institute, 1963.

Nemeskurty, István. *A Short History of the Hungarian Cinema*. Budapest: Corvina, 1980.

Noletti, Arthur, and David Desser, eds. *Reframing Japanese Cinema: Authorship, Genre, History*. Bloomington: Indiana University Press, 1992.

Park, James. *British Cinema: The Lights That Failed*. London: Batsford, 1990.

Prédal, René. *Le Cinéma français depuis 1945*. Paris: Nathan, 1991.

——. *50 ans de cinéma français*. Paris: Nathan, 1996.

Prince, Stephen. *A New Pot of Gold: Hollywood under the Electronic Rainbow, 1980—1989*. New York: Scribner's, 2000.

Ramachandran, T. M., ed. *Seventy Years of Indian Cinema (1913—1983)*. Bombay: Cinema India, 1983.

Rayns, Tony, ed. *Eiga: 25 Years of Japanese Cinema*. Edinburgh: Film Festival, 1984.

Rayns, Tony, and Scott Meek, eds. *Electric Shadows: 45 Years of Chinese Cinema*. London: British Film Institute, 1980.

Reid, Nicholas. *A Decade of New Zealand Film:* Sleeping Dogs *to* Came a Hot Friday. Dunedin: John McIndoe, 1986.

Rimberg, John David. *The Motion Picture in the Soviet Union: 1918—1952*. New York: Arno, 1973.

Rist, Peter Harry. *Guide to the Cinema (s) of Canada*. Westport, CT: Greenwood, 2001.

Roberts, Graham. *Forward Soviet! History and Non-fiction Film in the USSR*. London: Tauris, 1999.

Rockett, Kevin, Luke Gibbons, and John Hill. *Cinema and Ireland*. Syracuse: Syracuse University Press, 1988.

Rose, Frank. *The Agency: William Morris and the Hidden History of Show Business*. New York: HarperCollins, 1995.

Russell, Sharon A. *Guide to African Cinema*. Westport, CT: Greenwood, 1998.

Sabria, Jean-Charles. *Cinéma français: Les Années 50*. Paris: Pompidou Center, 1987.

Schmidt, Nancy J. *Sub-Saharan African Films and Filmmakers*. Bloomington: Indiana University African Studies Program, 1986.

Schnitman, Jorge A. *Film Industries in Latin America: Dependency and Development*. Norwood, NJ: Ablex, 1984.

Segrave, Kerry. *American Films Abroad: Hollywood's Domination of the World's Movie Screens*. Jefferson, NC: McFarland, 1997.

Shiri, Keith, ed. *Directory of African Film-Makers and Films*. London: Flicks, 1992.

Shirley, Graham, and Brian Adams. *Australian Cinema: The First Eighty Years*. Sydney: Angus and Robertson, 1983.

Shohat, Ella. *Israeli Cinema: East/West and the Politics of*

Representation. Austin: University of Texas Press, 1989.

Silberman, Marc. *German Cinema: Texts in Context*. Detroit: Wayne State University Press, 1995.

Slater, Thomas J. *Handbook of Soviet and East European Films and Filmmakers*. New York: Greenwood, 1992.

Slattery, Margaret, ed. *Modern Days, Ancient Nights: Thirty Years of African Filmmaking*. New York: Film Society of Lincoln Center, 1993.

Soba nski, Oscar. *Polish Feature Films: A Reference Guide 1945—1985*. West Cornwall, CT: Locust Hill, 1987.

Solomon, Aubrey. *Twentieth Century-Fox: A Corporate and Financial History*. Metuchen, NJ: Scarecrow, 1988.

Street, Sarah. *British National Cinema*. London/New York: Routledge, 1997.

Taylor, Richard, and Ian Christie, eds. *The Film Factory: Russian and Soviet Cinema in Documents 1896—1939*. Cambridge, MA: Harvard University Press, 1988.

Teo, Stephen. *Hong Kong Cinema: The Extra Dimension*. London: British Film Institute, 1997.

Thomas, Tony, and Aubrey Solomon. *The Films of 20th Century-Fox*. Secaucus, NJ: Citadel, 1979.

Thompson, Kristin. "Early Alternatives to the Hollywood Mode of Production: Implications for Europe's Avant-gardes". *Film History* 5, no. 4 (December 1993): 386—404.

Thoraval, Yves. *The Cinemas of India (1896—2000)*. New Delhi: Macmillan, 2000.

———. *Regards sur le cinema égyptien*. Paris: L'Harmattan, 1988.

"Le Tiers monde en films" *CinémAction* special number (1981).

Ukadike, Nwachukwu Frank. *Black African Cinema*. Berkeley: University of California Press, 1994.

Vasudev, Aruna, ed. *Frames of Mind: Reflections on Indian Cinema*. New Delhi: UBS, 1995.

Vasudev, Aruna, and Philippe Leuglet, eds. *Indian Cinema Superbazaar*. Delhi: Vikas, 1983.

Vincendeau, Ginette. *Stars and Stardom in French Cinema*. London/New York: Continuum, 2000.

Wayne, Mike. *Political Film: The Dialectics of Third Cinema*. London: Pluto Press, 2001.

Willemen, Paul, and Behroze Gardhy, eds. *Indian Cinema*. London: British Film Institute, 1982.

Williams, Alan. *Republic of Images: A History of French Filmmaking*. Cambridge, MA: Harvard University Press, 1992.

Zglinicki, F. V. *Der weg des Films*. 2 vols. Reprint. Hildesheim: Olms Press, 1979.

人物类

此处的文献关涉个人，他们的电影活动在本书的某些章节中已做过讨论。对于其他重要人物，可参阅各章"延伸阅读"部分。

G. K. 霍尔（G. K. Hall, Boston）出版了一套实用系列，是关于重要电影制作者的参考指南，带有注释。

Aranda, Francisco. *Luis Buñuel: A Critical Biography*. Trans. and ed., David Robinson. London: Secker and Warburg, 1975.

Arnaud, Phillippe, ed. *Sacha Guitry, cinéaste*. Crisnee, Belgium: Editions Yellow Now, 1993.

Aumont, Jacques, ed. *Jean Epstein: Cinéaste, poète, philosophe*. Paris: Cinémathèque française, 1998.

Bachy, Victor. *Alice Guy-Blaché (1873—1968): La première femme cinéaste du monde*. Perpignan: Institut Jean Vigo, 1993.

Beauchamp, Cari. *Without Lying Down: Frances Marion and the Powerful Women of Early Hollywood*. New York: Scribner's, 1997.

Bellour, Raymond, ed. *Jean-Luc Godard: Son + Image*. New York: Museum of Modern Art, 1992.

Bendazzi, Gianalbert, ed. *Alexeieff: Itinerary of a Master*. Paris: Dreamland, 2001.

Bertin, Celia. *Jean Renoir: A Life in Pictures*. Trans. Mireille Muellner and Leonard Muellner. Baltimore: Johns Hopkins University Press, 1991.

Bordwell, David. *The Cinema of Eisenstein*. Cambridge, MA: Harvard University Press, 1993.

——. *The Films of Carl-Theodor Dreyer*. Berkeley: University of California Press, 1981.

——. *Ozu and the Poetics of Cinema*. Princeton, NJ: Princeton University Press, 1988.

Brakhage, Stan. *Film at Wit's End: Eight Avant-Garde Filmmakers*. Kingston, NY: McPherson, 1989.

Cazals, Patrick. *Serguei Paradjanov*. Paris: Cahiers du Cinéma, 1993.

Cerisuelo, Marc. *Jean-Luc Godard*. Paris: Lherminier, 1989.

Custen, George F. *Twentieth Century's Fox: Darryl F. Zanuck and the Culture of Hollywood*. New York: BasicBooks, 1997.

Danvers, Louis, and Charles Tatum, Jr. *Nagisa Oshima*. Paris: Cahiers du Cinéma, 1986.

Dumont, Hervé. *Frank Borzage: Sarastro à Hollywood*. Milan: Mazzotta, 1993.

Durgnat, Raymond, and Scott Simmon. *King Vidor, American*. Berkeley: University of California Press, 1988.

Eyman, Scott. *Ernst Lubitsch: Laughter in Paradise*. New York: Simon & Schuster, 1993.

Fraigneau, André. *Cocteau on the Film: Conversations with Jean Cocteau*. Trans. Vera Traill. New York: Dover, 1972.

Gallagher, Tag. *John Ford: The Man and His Films*. Berkeley: University of California Press, 1986.

Goodwin, James. *Eisenstein, Cinema, and History*. Urbana: University of Illinois Press, 1993.

Hardt, Ursula. *From Caligari to California: Eric Pommer's Life in the International Film Wars*. Providence/Oxford: Berghahn Books, 1996.

Insdorf, Annette. *François Truffaut*. New York: Morrow, 1979.

King, John, Sheila Whitaker, and Rosa Bosch, eds. *An Argentine Passion: María Luisa Bemberg and Her Films*. London: Verso, 2000.

McBride, Joseph. *Searching for John Ford: A Life*. New York: St. Martin's Press, 2001.

McCarthy, Todd. *Howard Hawks: The Grey Fox of Hollywood*. New York: Grove Press, 1997.

McDonald, Keiko. *Mizoguchi*. Boston: Twayne, 1984.

Morton, Lisa. *The Cinema of Tsui Hark*. Jefferson, NC: McFarland, 2001.

Petty, Sheila, ed. *A Call to Action: The Films of Ousmane Sembene*. Westport, CT: Greenwood, 1996.

Prinzler, Hans Helmut, and Enno Patalas, eds. *Lubitsch*. Munich: C. J. Bucher, 1984.

Quandt, James, ed. *Kon Ichikawa*. Toronto: Cinémathèque Ontario, 2001.

Rabinovitz, Lauren. *Points of Resistance: Women, Power and Politics in the New York Avant-Garde Cinema, 1943—71*. Urbana: University of Illinois Press, 1991.

Renoir, Jean. *My Life and My Films*. Trans. Norman Denny. New York; Atheneum, 1974.

Richie, Donald. *Ozu: His Life and Films*. Berkeley: University of California Press, 1974.

Robinson, David. *Chaplin: His Life and Art*. New York: McGraw-Hill, 1985.

Rotha, Paul. *Robert J. Flaherty: A Biography*. Philadelphia: University of Pennsylvania Press, 1983.

Sarris, Andrew, ed. *Interviews with Film Directors*. Indianapolis: Bobbs-Merrill, 1967.

Seton, Marie. *Sergei M. Eisenstein*. London: John Lane, The Bodley Head, 1952.

Sikov, Ed. *On Sunset Boulevard: The Life and Times of Billy Wilder*. New York: Hyperion, 1998.

Spoto, Donald. *The Art of Alfred Hitchcock*. Garden City: Doubleday, 1979.

Tarkovsky, Andrey. *Sculpting in Time: Reflections on the Cinema*. Trans. Kitty Hunter-Blair. London: Faber, 1989.

Turovskaya, Maya. *Tarkovsky: Cinema as Poetry*. London: Faber, 1989.

Van Cauwenberge, Geneviève. "Chris Marker and French Documentary Filmmaking: 1962—1982". Ph.D. dissertation, New York University, 1992.

"Youssef Chahine, l'Alexandrin". *CinémAction* 33（1985）.

类型、运动与潮流

菲尔·哈迪（Phil Hardy）编辑的《奥伦电影百科全书》（*The Aurum Film Encyclopedia*，伦敦：1985年至今）已经出版了恐怖片、科幻片和西部片的参考卷。

Altman, Rick. *The American Film Musical*. Bloomington: Indiana University Press, 1987.

——. *Film/Genre*. London: British Film Institute, 1999.

Barsam, Richard M. *Nonfiction Film: A Critical History*. Rev. ed. Bloomington: Indiana University Press, 1992.

Bendazzi, Giannalberto. *Cartoons: Il Cinema d'animazione 1888—1988*. Venice: Marsilio, 1988.

Brenez, Nicole, and Christian LeBrat, eds. *Jeune, dure et pure! Une histoire du cinéma d'avant-garde et experimental en France*. Paris: Cinémathèque française, 2001.

Coe, Brian. *The History of Movie Photography*. London: Ash and Grant, 1981.

Copjec, Joan, ed. *Shades of Noir: A Reader*. London/New York: Verso, 1993.

Cornwell, Regina. *The Other Side: European Avant-Garde Cinema 1960—1980*. New York: American Federation of the Arts, 1983.

Crafton, Donald. *Before Mickey: The Animated Film 1898—1928*. Cambridge, MA: MIT Press, 1982.

Crawford, Peter Ian, and David Turton, eds. *Film as Ethnography*. Manchester, England: Manchester University Press, 1992.

Cripps, Thomas. *Making Movies Black: The Hollywood Message Movie from World War II to the Civil Rights Era*. New York: Oxford University Press, 1993.

——. *Slow Fade to Black: The Negro in American Film, 1990—1942*. New York: Oxford University Press, 1977.

Dixon, Wheeler Winston, ed. *Film Genre 2000*. Albany: State University of New York Press, 2000.

Drummond, Philip, et al. *Film as Film: Formal Experiment in Film, 1910—1975*. London: Hayward Gallery, 1979.

Dyer, Richard. *Now You See It: Studies on Lesbian and Gay Film*. New York: Routledge, 1990.

Flitterman-Lewis, Sandy. *To Desire Differently: Feminism and the French Cinema*. Urbana: University of Illinois Press, 1990.

Frayling, Christopher. *Spaghetti Westerns; Cowboys and Europeans from Karl May to Serigo Leone*. London: Routledge, 1981.

German Experimental Films from the Beginnings to the 1970s. Munich: Goethe Institute, 1981.

Gili, Jean A. *La Comédie italienne*. Paris: Veyrier, 1983.

Gledhill, Christine, ed. *Home Is Where the Heart Is: Studies in Melodrama and the Woman's Film*. London: British Film Institute, 1987.

Green, Stanley. *Encyclopedia of the Musical Film.* New York: Oxford University Press, 1981.

Heider, Karl G. *Ethnographic Film.* Austin: University of Texas Press, 1976.

Hennebelle, Guy, and Raphael Bassan. *Cinémas d'avant-garde: Expérimental et militant. CinémAction* 10—11 (spring—summer 1980).

Hirsch, Foster. *Detours and Lost Highways: A Map of Neo-Noir.* New York: Limelight Editions, 1999.

"The History of Black Film". *Black Film Review* 7, no. 4 (1993).

James, David. *Allegories of Cinema: American Film in the Sixties.* Princeton, NJ: Princeton University Press, 1989.

Jancovich, Mark. *Rational Fears: American Horror in the 1950s.* Manchester: Manchester University Press, 1996.

Jones, G. William. *Black Cinema Treasures: Lost and Found.* Denton: University of North Texas Press, 1991.

Kalinak, Kay. *Settling the Score: Music and the Classical Hollywood Film.* Madison: University of Wisconsin Press, 1992.

Kuhn, Annette, and Susannah Radstone, eds. *Women in Film: An International Guide.* New York: Fawcett Columbine, 1990.

Lamartine, Thérèse. *Elles: Cinéastes ad lib 1895—1981.* Paris: Remne-Ménage, 1985.

Lovell, Alan, and Jim Hillier. *Studies in Documentary.* New York: Viking, 1972.

Maltin, Leonard. *Of Mice and Magic: A History of American Animated Cartoons.* New York: New American Library, 1980.

Martin, Michael T. *Cinemas of the Black Diaspora: Diversity, Dependence, and Oppositionality.* Detroit: Wayne State University Press, 1995.

McCarthy, Helen. *Manga Manga Manga: A Celebration of Japanese Animation at the ICA Cinema.* London: Institute for Contemporary Art, 1992.

Neale, Steve. *Genre and Hollywood.* New York: Routledge, 2000.

Noguez, Dominique. *Éloge du cinéma expérimental: Définitions, jalons.* Paris: Pompidou Center, 1979.

Quart, Barbara Koenig. *Women Directors: The Emergence of a New Cinema.* New York: Praeger, 1988.

Rollwagen, Jack R., ed. *Anthropological Filmmaking.* Chur, Switzerland: Harwood, 1988.

Rubin, Martin. *Thrillers: Genres in American Cinema.* Cambridge: Cambridge University Press, 1999.

Russett, Robert, and Cecile Starr. *Experimental Animation: An Illustrated Anthology.* New York: Van Nostrand Reinhold, 1976.

Russo, Vito. *The Celluloid Closet: Homosexuality in the Movies.* Rev. ed. New York: Harper & Row, 1981.

Scheugl, Hans, and Ernst Schmidt, Jr. *Eine Subgeschichte des Films Lexikon des Avantgarde-, Experimental- und Undergroundfilms.* 2 vols. Frankfurt: Suhrkamp, 1974.

Silver, Alain. *The Samurai Film.* South Brunswick, NJ: Barnes, 1977.

Silver, Alain and Elizabeth Ward. *Film Noir: An Encyclopedic Reference to the American Style.* Woodstock, NY: Overlook, 1979.

Sitney, P. Adams. *Visionary Film: The American Avant-Garde 1943—1978.* 2nd ed. New York: Oxford University Press, 1979.

Sobchak, Vivian. *Screening Space: The American Science Fiction Film.* 2nd ed. New York: Ungar, 1987.

Stauffacher, Frank, ed. *Art in Cinema: A Symposium on the Avant-Garde Film together with Program Notes and References for Series One of Art in Cinema.* San Francisco: San Francisco Museum of Art, 1947.

Swedish Avantgarde Film 1924—1990. New York: Anthology Film Archives, 1991.

Tudor, Andrew. *Monsters and Mad Scientists: A Cultural History of the Horror Movie*. Oxford: Blackwell, 1989.

Waugh, Thomas, ed. "*Show Us Life*" : *Toward a History and Aesthetics of the Committed Documentary*. Metuchen, NJ: Scarecrow, 1984.

Wees, William. *Recycled Images: The Art and Politics of Found Footage Films*. New York: Anthology Film Archives, 1993.

Weis, Elisabeth, and John Belton, eds. *Film Sound: Theory and Practice*. New York: Columbia University Press, 1985.

Weiss, Andrea. *Vampires and Violets: Lesbians in the Cinema*. London: Jonathan Cape, 1992.

Weisser, Thomas. *Spaghetti Westerns—The Good, the Bad, and the Violent: 558 Eurowesterns and Their Personnel, 1961—1977*. Jefferson, NC: McFarland, 1992.

重要术语

学院比例（Academy ratio） 在无声电影时期，电影画幅的宽度通常是高度的$1\frac{1}{3}$倍（1.33∶1）。然而，当增加声轨后，画面几乎变成正方形。1932年，美国电影艺术与科学学院把1.33∶1的默片画幅宽高比设定为标准比例（实际上，有声电影的画幅宽高比更接近1.37∶1）。

实况片（actualities） 用于纪录片的一个早期术语。

变形镜头（anamorphic lens） 以常规的学院比例制作宽银幕电影时所使用的一种镜头。摄影机镜头拍摄宽画幅视场，并将之压缩到标准画幅区域内，一个同样的放映机镜头则将其被压缩的画面解压后投射到影院的宽银幕上。最有名的变形宽银幕工艺是西尼玛斯科普和潘纳维申。

动画（animation） 通过逐一拍摄一系列图画（参见**赛璐珞动画**[cel animation]）、物体或电脑图像而造成人为运动的任何工序。逐格记录细微的位置变化，从而形成运动幻觉。

艺术电影（art cinema） （1）一个电影批评术语，用于描述在商业条件下，电影创作方法采用在"高雅艺术"范围内受现代主义潮流（参见**现代主义**[modernism]）影响的形式与风格，并为观众提供了除主流娱乐电影外的另一种选择；（2）美国电影工业使用的一个术语，用以描述主要面向中上阶层、受过高等教育的观众的进口电影。

手工艺式制作（artisanal production） 电影制作者、制片人以及摄制组全力拍摄一部电影的过程，通常不期望此后再次合作另一部影片。这与**制片厂制作**（studio production）的大批量生产和劳动分工形成了对比。

宽高比（aspect ratio） 画幅宽度与高度的比例关系。国际标准比例是1.33∶1。到1950年代初期，**宽银幕格式**（widescreen formats）变得更加常见。

作者（auteur） 一部电影假定的或实际上的"作者"，通常指导演。该术语在评价的意义上也被用于区分优秀的电影制作者（作者）与糟糕的电影制作者。把导演看成电影的"作者"以及把某部影片看成作者的作品已经有很长的历史，但到1940年代以后，尤其是在法语和英语电影批评界，才变成一个突出的议题。

预支票税（avance sur recettes） 某个政府在预期的门票销售的基础上向某一电影项目借贷资金的政策。该制度于第二次世界大战后在法国实施，并为其他国家的电影资助政策提供了样板。

动作轴（axis of action） 在**连贯性剪辑**（continuity editing）体系中，从各主要人物的一端到另一端的虚拟线，它可以明确场景中所有元素的空间关系，定义它们是在左还是在右。在镜头切换中，摄影机不能越过轴线，以免造成空间关系的紊乱。这一轴线也被称为"180度线"（见**180度系统**[180-degree system]）。

轮廓光/逆光（backlighting） 从对着摄影机的一侧将照明灯光投射场景中的人物身上，通常会在人物身体边缘形成微弱的轮廓光芒。

包档发行（block booking） 发行商为了获得最大利益，要求放映商连租几部自己发行的电影的安排方式，常见于1910年代之后的美国电影界。1948年的"派拉蒙判决"后被宣布为非法。

摄影机角度（camera angle） 景框位置与所呈现物体的关系：高于景框，俯拍（高角度）；水平，在同一层面（平视角度）；仰拍（低角度）。

摄影机运动（camera movement） 画框相对于被摄场景而变化的银幕印象，通常由摄影机的物理运动造成，但也有可能是由于**变焦镜头（zoom lens）**或特定的**特效（special effects）**。又见**摇臂镜头（crane shot）**、**横摇镜头（pan）**、**纵摇镜头（tilt）**和**移焦镜头（racking shot）**。

倾斜取景（canted framing） 画框所取视野不是水平的，左边或右边低一些，造成场景中的物体倾斜出现。

赛璐珞动画（cel animation） 绘制在赛璐珞化学板上的一系列图画所形成的动画，简称cels。利用图画之间的细微差别营造出运动幻觉。

电影摄影（cinematography） 一个通用术语，用以描述拍摄阶段通过摄影机以及洗印阶段通过洗印操作对电影胶片实施的所有操作。

特写（close-up） 一种**取景（framing）**，其中所呈现的物体的比例在画框中相对较大。最常见的特写镜头是展现人物颈部以上的头部部分，或者是一个中等大小的物体。

结局/闭合（closure） 一部叙事电影的结尾，揭示所有起因事件的影响并且解决（或"结束"）所有的情节线索。

拼贴（collage） 将广泛且不同来源的电影片段组合在一起所形成的一种电影风格，该风格常常将搬演的虚构场景和新闻短片、动画以及其他各种素材进行并置。经由约瑟夫·康奈尔之类实验电影制作者在1930年代的探索，这一风格成为1960年代先锋电影和政治电影制作的主要创作方法。

汇编电影（compilation film） 纪录电影的一种类型。该类型为了表现大规模的历史进程，比如战争或者社会变革，把各种渠道所得到的新闻片镜头汇集在一起。汇编电影技巧除了在有声电影时期广泛用于有关政府和公共事务的纪录片，还被法国字母主义者和布鲁斯·康纳运用到实验电影之中。

连贯性剪辑（continuity editing） 一套维持叙事动作连贯清晰的剪辑系统。连贯性剪辑依赖动作匹配、银幕方向，以及每个镜头里的人物位置而形成。关于连贯性剪辑的特定技巧，参见**动作轴（axis of action）**、**切入（cut-in）**、**定场镜头（establishing shot）**、**视线匹配（eyeline match）**、**交互剪接（intercutting）**、**动作匹配（match on action）**、**再定场镜头（reestablishing shot）**、**银幕方向（screen direction）**、**正反打镜头（shot/reverse shot）**。

摇臂镜头（crane shot） 在这种镜头中，画面的改变是由高于地面的摄影机向上、向下或者在空中做横向运动来完成。

交叉剪接（crosscutting） 见**交互剪接（intercutting）**。

剪辑（cut） （1）电影制作中，把两段胶片粘接在一起。（2）成片中，一幅画面到另一幅画面的瞬间变化。又见**跳切（jump cut）**。

切入（cut-in） 从远距离取景切到同一空间某一部分近景镜头的一种瞬时变换。

风潮（cycle） 某一电影类型的亚类型在相对较短时间内的流行，比如1950年代的好莱坞"成人"西部片，或者1980年代香港电影中的英雄黑帮片。

去戏剧化（dedramatization） 在叙事电影制作中，采用

让悬疑、情感高潮点和肢体动作要素最小化的策略,并且以低调的人物描绘、**沉寂时刻**(temps mort)和对环境的强调取代身体动作。普遍运用于第二次世界大战之后的欧洲**艺术电影**(art cinema),通常以探索人物心理、唤起情绪或带出环境细节为目的。

深焦(deep focus) 利用摄影机镜头和照明,使近端和远端都保持锐聚焦。

纵深空间(deep space) 对场面调度元素的安排让离摄影机最近的平面和最远的平面之间有相当大的距离。这些平面上的所有一切都处于焦点之内。

景深(depth of field) 摄影机镜头前最近的面和最远的面之间的度量,面与面之间的所有物体都处于锐聚焦之中。例如,5英尺到16英尺的景深表示所有处于5英尺之内和16英尺之外的物体都在焦点之外。

叙境声音(diegetic sound) 任何被呈现为出自电影世界之内的声源的人声、音乐段落或音效。又见**非叙境声音**(nondiegetic sound)。

立体幻景(diorama) 19世纪的一种娱乐方式,观众坐在圆形的室内观看长幅透明画,画面似乎随着灯光的改变而移动。

直接声(direct sound) 拍摄时录下的音乐、环境声,以及说话声,是后期录音的反义词。早期有声电影和直接电影纪录片强调直接声。

叠化(dissolve) 两个镜头间的转场方式。随着第一个画面逐渐消失,第二个画面逐渐出现。在某一时刻,两幅画面简短地叠加在一起。

取景距离(distance of framing) 画框与场面调度元素之间明显的距离,也称为"摄影机距离"和"景别"。又见**特写**(close-up)、**大特写**(extreme close-up)、**中景镜头**(medium shot)。

发行(distribution) 电影工业的三大分支之一,也就是把影片供应给放映场地的流程。又见**放映**(exhibition)、**制作**(production)。

移动摄影车(dolly) 带有轮子的摄影机支撑物,用于移动镜头的拍摄。

配音(dubbing) 为了纠正错误或是重录对白,替代部分或者全部声轨上的声音的过程。又见**后期录音**(postsynchronization)。

剪辑(editing) (1)电影制作中,选择和组接所拍摄镜头的工作。(2)成片中,一套主宰镜头间关系的技巧。

省略法(ellipsis) 在叙事中对特定场景或部分动作予以省略。

省略式剪辑(elliptical editing) 剪辑时省略掉动作的一部分,通常是为了震惊观众,或者制造出关于在缺失段落中发生了什么的问题。

定场镜头(establishing shot) 用于展示一个场景中重要的人物、物体和背景的空间关系的镜头,通常在较远处取景拍摄。

放映(exhibition) 电影工业的三大分支之一;让观众观看成片的过程。又见**发行**(distribution)、**制作**(production)。

实验电影(experimental cinema) 一种电影制作,它不采用大众娱乐电影的惯例,而是力求探索电影媒介,以及/或被压抑或禁忌主题的非同寻常的方面。当实验电影展现情节时,通常是由梦境或象征性的旅程来预示,但是实验电影往往避免完全采用叙事形式,而是探求抒情的、联想式的、描述性的或是其他形式手段。

大特写（extreme close-up） 放大局部细节的镜头，比如眼睛或者报刊文章的一行字。

视线匹配（eyeline match） 遵循**动作轴**（axis of action）原则的一种剪辑技巧。第一个镜头展现一个人看着某一方向，第二个镜头展示此人所见的邻接空间。如果此人是看向银幕左边，接下来的镜头应该暗示此人在银幕之外的右边。

淡入淡出（fade） (1) 淡入：当一个镜头出现时，黑色的银幕逐渐变亮。(2) 淡出：当银幕变黑时，镜头逐渐变暗。偶尔，淡出镜头变成纯白或者某一颜色。

辅助光（fill light） 来源于比主光（key light）稍暗的灯光照明，用于柔化场景中颜色深的阴影。又见**三点式照明法**（three-point lighting）。

黑色电影（film noir） 法国电影批评家描述美国特定电影类型所使用的一个术语，通常指低调照明、气氛阴郁的侦探片和惊悚片。黑色电影在1940年代和1950年代最为流行，后来又不时复兴。

生胶片（film stock） 条带状材料，一系列电影画面记录其上。该材料由涂着感光乳剂的透明片基（clear base）构成。

滤光器/滤镜（filter） 一片玻璃或者明胶，放置在摄影镜头或者照相制版镜头前，用以改变射到光圈孔径内胶片上的光量。

闪回（flashback） 改变故事顺序的一种方式，以早先发生的事件打断当前发生的事件。

闪前（flash forward） 改变故事顺序一种方式，首先展示未来的事件，然后再回到现在的事件。

焦距（focal length） 从摄影机透镜的中心到光线聚焦到一点的距离。焦距决定了扁平银幕所再现的空间透视关系。又见**标准镜头**（normal lens）、**望远镜头**（telephoto lens）和**广角镜头**（wide-angle lens）。

焦点（focus） 来自物体同一个部分的光线穿过镜头不同部分，汇聚在电影**画格**（frame）同一点上，形成清晰轮廓和明确质地的程度。

画格（frame） 电影胶片上的单幅画面。当一系列画格以快速连续的方式投射到银幕上时，观众会看到一种虚幻的运动。

取景（framing） 运用电影画框的边缘来选择和组成将要在银幕上展示的影像。

前方放映合成（front projection） 一种合成工艺，把作为镜头背景的镜头片段从前方投射到一块银幕上。前景人物在银幕前被拍摄下来。又见**背景放映合成**（rear projection）。

正面呈现（frontality） 在场面调度中，安排人物位置使他们面对观众。

胶片规格（gauge） 电影胶卷的宽度，以毫米计算。电影史上的标准规格有8毫米、16毫米、35毫米和70毫米。

类型电影（genres） 通过重复出现的惯例，电影观众和电影制作者所辨认出来的各色电影。常见的类型有恐怖片、黑帮片和西部片。

图形匹配（graphic match） 两个连续的镜头组接在一起，以形成构图元素——比如色彩或形状——的强烈相似性。

手持摄影机（hand-held camera） 以摄影机操作员的身体作为摄影机的支撑物，可以用手持也可用带状工具绑系。

在某些默片中可见，比如阿贝尔·冈斯的《拿破仑》，但在1960年代以来的直接电影纪录片和故事片中更为常见。

硬光（hard lighting） 营造出清晰阴影的布光照明。

取景高度（height of framing） 摄影机高于地面的距离，同其与水平面构成的角度无关。

高调照明（high-key lighting） 照明灯光使得镜头中明亮和黑暗区域间的反差相对较小。阴影相当透明，并被**辅助光**（fill light）加亮。

横向整合（horizontal integration） 电影工业某一领域的公司收购或取得那一领域其他公司的做法。例如，一家制作公司也许会通过收购其他制作公司进行扩张。又见**垂直整合**（vertical integration）。

理性蒙太奇（intellectual montage） 抽象理念通过一系列画面的并置引出，而不是由单一画面传递出来。由苏联蒙太奇派导演尤其是爱森斯坦开创，尔后重新在1960年代的**实验电影**（experimental cinema）和左翼电影中广泛运用。

交互剪接（intercutting） 在发生于不同地方——常常是同时发生——的两个或两个以上的情节线之间来回交替的剪辑方法。与**交叉剪接**（crosscutting）同义。

圈入圈出（iris） 一种圆形且可移动的**遮片**（mask）。（1）它可以结束一个场景（圈出）或是强调某一细节；（2）它可以开始一个场景（圈入）或是揭示某个细部之外的更多空间。

跳切（jump cut） 一种打断单个镜头的省略式剪切。要么是人物相对于稳定的背景似乎发生即刻的变化，要么是人物保持不变而背景立刻变化。又见**省略式剪辑**（elliptical editing）。

主光（key light） 在三点式照明（three-point lighting）系统中，投射到场景中的最亮照明光。又见**轮廓光**（backlighting）、**辅助光**（fill light）。

线性叙事（linearity） 在叙事中，一系列因果关系的明确动，其进程发展中没有重大的偏离、延迟或者不相关的插叙。

远景镜头（long shot） 一种取景，其中所呈现的物体比例相当小。远景镜头中，一个站立的人看起来一般不超过银幕高度的一半（原文为与银幕一样高，疑为笔误——编注）。

长镜头（long take） 通常持续较长时间的一种镜头。无声片时期较少运用，而后在1930年代和1940年代变得尤为重要，尤其被让·雷诺阿和奥逊·威尔斯运用。长镜头很快成为通行世界的常用电影技巧。又见**段落镜头**（plan-séquence）。

低调照明（low-key lighting） 照明灯光使得镜头中明亮和黑暗的区域的反差相对较大，阴影较深，而且几乎没有**辅助光**（fill light）。

大型公司/大制片厂（Majors） 电影术语，指美国电影工业中最有实力的电影公司。1920年代，这些大型公司也被称为"三大"，由派拉蒙、洛氏（米高梅）和第一国民组成。1930年代期间，这些大型公司（这时是"五大"）是米高梅、派拉蒙、二十世纪福克斯、华纳兄弟和雷电华。1948年之前，大型公司能取得重要地位是由于它们高度**垂直整合**（vertical integration）。现今大型公司由被如环球－维旺迪和美国在线－时代华纳这样的传媒集团所拥有的几家制作—发行公司组成。

遮片（mask） 在摄影机或印片机里安置的一块不透明遮蔽物，可以遮蔽画框的一部分，也可以改变画面的形状。

银幕上常见的遮片是黑色的,但也有白色或彩色的。又见**圈入圈出**(iris)。

遮片法(masking) 放映中,将黑色织物展开以框定影院银幕。遮片法可根据所放电影的宽高比进行调节。

动作匹配(match on action) 连贯性剪辑中把同一姿势的两个镜头组合起来,使其看上去连贯无中断。

遮片合成镜头(matte shot) 合成镜头的一种,将分别拍摄的画面的不同区域(通常是演员和背景)在洗印工作中组合在一起。

中景镜头(medium shot) 一种取景,所呈现的物体比例适中。人腰部以上占据银幕的大部分。

小型公司/小制片厂(Minors) 1920年代到1950年代,那些没有院线的重要的好莱坞制作公司,也被称为"三小",由环球、哥伦比亚和联艺组成。又见**大型公司/大制片厂**(Majors)。

场面调度(mise-en-scène) 所有放置在摄影机之前的将被拍摄的元素:布景和道具、灯光、服装和化装,以及人物举止。

混音(mixing) 把两个或更多的声轨通过重录到单条声轨上而进行融合。

现代主义(modernism) 20世纪艺术与文学领域的大潮流,强调美学革新,以及对当代生活主题的评判。现代主义者张扬着晦涩难懂——且常常带有攻击性或破坏性——的形式与风格。现代主义常常挑战传统的现实主义艺术,并且批判大众娱乐。主题上,现代主义展现了对科技、城市生活和个人身份问题的痴迷。现代主义采纳政治批判和精神探索。表现主义、超现实主义和无调性音乐是现代主义的典型表现。现代主义对电影的影响体现在**实验电影**(experimental cinema)、**艺术电影**(art cinema),以及某些主流商业电影之中。

蒙太奇(montage) (1)剪辑的同义词;(2)由1920年代苏联电影制作者发展而出的一种剪辑手段。苏联蒙太奇强调镜头间动态的且常常不连贯的关系,它也强调**理性蒙太奇**(intellectual montage)。

蒙太奇段落(montage sequence) 一个电影片段,概述某个主题,或者将一段时间压缩为简要的象征或典型画面。通常用于连接一组蒙太奇段落中镜头的方式有**叠化**(dissolves)、**淡入淡出**(fades)、**叠印**(superimpositions)和**划接**(wipes)。

母题(motif) 以显著的方式在影片中不断重复的元素。

电影运动(movement) 在同一时期和同一地点工作的一群电影制作者,他们共同持有关于电影如何拍摄的独特想法。一般来说,某个电影运动所制作的影片都具有共同的形式、风格和主题特征。有些电影运动具有相当的统一性,如1920年代的法国超现实主义;有些则比较松散,如1950年代末的法国新浪潮。

镍币影院繁荣期(nickelodeon boom) 兴起于1905年的廉价临街小影院,展映短片节目,一段时期内大量发展。1910年代期间,镍币影院随着大影院的兴建而逐渐消失。

非叙境声音(nondiegetic sound) 声音——诸如情绪音乐或叙述者的评论——被呈现为来自叙事世界("叙境")之外的声源。

标准镜头(normal lens) 一种展现物体时没有严重夸张或减少场景深度的镜头。在影院电影制作中,标准镜头是35毫米到50毫米的镜头。又见**望远镜头**(telephoto lens)、**广角镜头**(wide-angle lens)。

寡头垄断(oligopoly) 少数公司控制电影市场,并常常

联合排挤新电影公司的经济情形。1920年代后的美国电影工业中，"大型公司"和"小型公司"形成了寡头垄断。

180度体系（180-degree system） 为了使剪辑流畅连贯，摄影机应该位于动作的一边，以保证两个物体间相对于画格左右具有一致的空间关系。180度线与**动作轴**（axis of action）同义。又见**连贯性剪辑**（continuity editing）、**银幕方向**（screen direction）。

重叠性剪辑（overlapping editing） 重复部分或全部动作的剪辑，由此可以延长银幕动作的持续时间。

横摇镜头（pan） 摄影机机体向左或向右旋转的**摄影机运动**（camera movement）。银幕效果是水平扫掠空间。

边摇边变焦的技巧（pan-and-zoom technique） 切入和切出场景的一种替代方式。连续的摇和变焦可以把观众的注意力集中于场景中的重要方面。罗塞里尼在1950年代末首创此技巧，1960年代被广泛使用。通常，此技巧使导演得以拍出一个**长镜头**（long take）。又见**变焦镜头**（zoom lens）。

怪异动画（pixillation） 动画的一种形式，在这种动画中，通过定格摄影，使得三维的物体——通常是人——处于一种断断续续的突然运动状态。

段落镜头（plan-séquence） 法语术语，指用单个镜头——通常是**长镜头**（long take）——完成的一个场景。

视点镜头（point-of-view, POV） 摄影机放置于接近人物眼睛位置所拍摄的镜头，展现人物所见。视点镜头通常会紧跟或者先于人物观看的镜头。

后期录音（postsynchronization） 把声音加进已经拍好和剪接好的画面的工艺，包括配音以及插入**叙境**（diegetic）音乐或音效。当代故事片常常采用后期录音。这一技巧与**直接声**（direct sound）相反。

合成镜头（process shot） 通过重拍把两个乃至更多画面结合为一个画面或者形成特效的任何镜头，也叫"组合镜头"（composite shot）。又见**前方放映合成**（front projection）、**遮片合成镜头**（matte shot）、**背景放映合成**（rear projection）、**特效**（special effects）。

制作（production） 电影工业的三大分支之一，指创作一部电影的过程。又见**发行**（distribution）、**放映**（exhibition）。

贸易保护主义（protectionism） 保护国内电影制作免遭国外电影竞争的政策。典型的贸易保护主义政策有：对进口或上映的国外电影在数量上实施配额，要求影院必须为国内电影留出放映时间，以及各种形式的对本土电影制作的经济资助。

变焦（racking focus） 一个镜头内把锐聚焦区域从一个平面移动到另一个平面。银幕效果被称为"移焦"（rack focus）。

背景放映合成（rear projection） 把前景动作与之前拍摄的背景动作合在一起的技术。前景是在摄影棚里对着银幕拍摄的，而背景影像是从银幕后方放映上去。此技术与**前方放映合成**（front projection）相反。

再定场镜头（reestablishing shot） 在紧跟**定场镜头**（establishing shot）的一系列更近景别的镜头之后，再次回到观察整个空间的镜头。

自反性/反身性（reflexivity） 电影现代主义的特征与趋势，引起观众注意到电影是人为或错觉的事实。反身性的倡导者指出，主流电影鼓励观众把银幕里的世界当成真实世界，但更具自我意识的电影会展示出电影制作者创造这种现实效果的方法。

再度取景（reframing） 用短时间的**横摇镜头**（pan）或纵

摇镜头（tilt）　让人物保持在银幕上，或位居画面中心。

转描机（rotoscope）　把真人实景的电影画面逐一投影到绘图板或赛璐珞上的机器，这样，动画制作者可以在每个画面中描绘出人物，其目的是在动画卡通中追求更加真实的运动。

放映轮次（run）　电影发行后在影院放映的一个特殊周期。在好莱坞制片厂时期，电影的"首轮"放映在主要的城市影院举行，接着的轮次是在临近区域或小城镇。如今，电影首轮影院放映之后，随后的放映轮次包括飞机上的放映、预算影院的放映、16毫米非影院放映、有线电视首映，以及录像带发行。

潜逃制作（runaway production）　第二次世界大战后，好莱坞电影公司在国外拍摄影片的做法。这样做部分是出于节约资金的需要，部分是利用欧洲政府禁止美国公司从所在国撤出的租金收入（"冻结资金"）。

风光片（scenics）　早期展示美景和异域风情的非故事短片。

银幕方向（screen direction）　场景中左右的位置关系，在定场镜头中建立，由画格里人物和物体的位置、运动方向，以及人物的视线确定。连贯性剪辑会让镜头间的银幕方向保持一致。又见**动作轴**（axis of action）、**视线匹配**（eyeline match）、**180度体系**（180-degree system）。

段落镜头（sequence shot）　见**段落镜头**（plan-séquence）。

浅焦（shallow focus）　让只有离摄影机近的平面保持锐聚焦的有限景深。与**深焦**（deep focus）相反。

浅空间（shallow space）　在相对缺少深度的空间中搬演动作的一种方式，与**纵深空间**（deep space）相反。

镜头（shot）　（1）拍摄时，摄影机连续运转并曝光一系列画面的一个轮次，也叫做一个**镜次**（take）；（2）完成片中有单一静态或动态取景的一个没有中断的画面。

正反打镜头（shot/reverse shot）　两个或两个以上的镜头剪接起来，在人物间交替，通常用于对话场面。**连贯性剪辑**（continuity editing）中，一个镜头中的人物通常向左看，另一个镜头中的人物则向右看。过肩取景在正反打剪辑中很常见。

侧光照明（side lighting）　灯光来自人物或物体的一侧，通常是为了营造体积感，显示出表面质感，或者是为另外的光源造成的阴影区域提供辅助光。

柔光照明（soft lighting）　避免过于明亮和过于黑暗的区域的照明，使高亮区域到阴影区域得以逐渐过渡。

画外声（sound-over）　任何在银幕画面时空内没有被呈现为可以直接听到的声音。口头的叙述（即"画外音"）是一个常见的例子。

声音透视（sound perspective）　在空间中由音量、音色、音高，以及在多声道还音系统中由双耳信息所形成的声音的方位感。

特殊效果/特效（special effects）　一个一般性术语，用以描述在镜头内制造幻觉空间关系的各种影像操控手法，如**叠印**（superimposition）、**遮片合成镜头**（matte shot）和**背景放映合成**（rear projection）。

故事板（storyboard）　用于规划电影制作的一种工具，由单个镜头内的连环画式图画组成，图画下面写有相关描述。

制片厂制作（studio production）　电影企业大规模地生产电影的一种方式，通常在大量准备的基础上进行劳动分工，按照剧本和其他书面计划引导拍摄。通常，一部分工作人员，如导演和摄影师，在某段时间拍摄某部电影之

时，其他人员，如编剧或专业技术人员，或多或少同时开始几部影片的工作。1920年代至1950年代间的好莱坞电影公司是制片厂制作的典型代表。

风格样式（style） 对电影**技巧（techniques）**系统而显著的运用，构成某部或某组电影（比如，某个电影制作者的作品或某个电影**运动**[movement]）的特征。

叠印（superimposition） 在同一电影胶片上曝光一个以上的图像。

同步声音（synchronous sound） 声音与画面内发生的运动在时间上相匹配，比如对话与嘴唇运动的一一对应。

镜次（take） 电影制作时，摄影机在一次不中断的运转下所拍摄的**镜头（shot）**。最终，电影的一个镜头也许是从几个相同动作的镜次中挑选出来的。

技巧（technique） 在拍电影的过程中能够操控的电影媒介的任何方面。

望远镜头（telephoto lens） 一种长焦距的镜头，可以放大远处的平面，使之看似离前景更近，从而影响场景的透视。在35毫米的电影拍摄中，长焦镜头是75毫米以上的镜头。又见**标准镜头（normal lens）**、**广角镜头（wide-angle lens）**。

沉寂时刻（temps morts） 一个法语术语，用以描述一种调度和拍摄方式，这种方式强调了动作或对话间没有重要叙事进展的长间隔。沉寂时刻可以是对话场景中长时间的停顿，或者是展示人物走过某地的漫长段落。沉寂时刻通常用以提示现实主义、人物刻画或情绪。这一手段偶尔见于无声电影，第二次世界大战后被意大利新现实主义充分开发，并在1950年代之后兴起的欧洲**艺术电影（art cinema）**中得到广泛运用。

三点式照明（three-point lighting） 场景中常见的灯光布局，具有三个方向的灯光：来自主体背面（轮廓光）、来自最亮的光源（主光）、来自稍暗的光源（辅助光）。

纵摇镜头（tilt） 摄影机机体以固定物为支撑向上或向下旋转的摄影运动，这样产生的移动取景能够垂直扫掠所摄空间。

顶光照明（top lighting） 来自人物或者物体顶部的灯光，通常是为了显现人物或物体的上部区域，或者把人物或物体从背景中明确地区分出来。

时事片（topicals） 早期展现时事的短片，比如游行、灾难、政府仪式和军事演习。大多数时事片是在动作发生之时记录的，但也有很多是对事件的重新搬演。

推轨镜头（tracking shot） 摄影机机体以水平路径在空间中移动的**摄影机运动（camera movement）**。在银幕上，由此可产生向前、向后或者向某一侧运动的动态取景。

典型人物方法（typage） 苏联蒙太奇电影的一种表演技巧，在这些电影中，演员被赋予了被认为属于某个社会群体——通常是某个经济阶层——的特征。

底光照明（underlighting） 场景中低于人物的照明灯光。

垂直整合（vertical integration） 单一公司从事电影工业（制作、发行和放映）中两个或两个以上活动的做法。美国电影工业里，大型公司从1920年代起进行垂直整合，拥有制作部门、发行公司和电影院线。电影业的垂直整合在1948年的派拉蒙判决中被联邦最高法院裁决为垄断行为。1980年代，电影业又出现了电影制作和发行公司开始收购连锁院线和有线电视公司的现象。

快速横摇（whip pan） 摄影机疾速地从一边摇向另一边，由此造成画面模糊成一组无法识别的水平线。通常，

要让人无法察觉剪辑时，会组接两个快速横摇镜头以形成场景之间的过渡。

广角镜头（wide-angle lens） 一种短焦距镜头，通过鼓起画格边缘的直线，以及夸大前景平面和背景平面的距离来影响场景的透视。在35毫米的电影制作中，广角镜头通常指30毫米以下的镜头。又见**标准镜头**（normal lens）、**望远镜头**（telephoto lens）。

宽银幕格式（widescreen formats） 比**学院比例**（Academy ration）——在美国被标准化为1.37∶1——宽的银幕比例。重要的宽银幕格式有美国标准的1.85∶1、西尼玛斯科普和变形潘纳维申的2.35∶1，以及70毫米的2.2∶1。又见**变形镜头**（anamorphic lens）、**宽高比**（aspect ration）。

划接（wipe） 镜头间的过渡中有一条线穿过银幕，逐渐擦除第一个镜头而显现出下一个镜头。

变焦镜头（zoom lens） 拍摄一个镜头时其焦距（focal length）可以改变的一种镜头。变换到长焦范围时（推近），可以放大影像中心部分，并使得影像空间变浅；变换到广角范围时（拉远），可以缩小影像中心部分，并让影像纵深更深。又见**望远镜头**（telephoto lens）、**广角镜头**（wide-angle lens）。

向下述插图的使用授权致谢

彩图5.1：Ernst Ludwig Kirchner, *Dodo with a Feather Hat*. Ernst Ludwig Kirchner Dodo with a Feather Hat（Dodo mit Federhut），1911 Oil on canvas 31 1/2 × 27 1/8″ Milwaukee Art Museum, Gift of Mrs. Harry L. Bradley M1964.54；彩图5.2：Lyonel Feininger, *In a Village near Paris*. The Univeristy of Iowa Museum of Art, Gift of Owen and Leone Elliott（1968.16）；彩图6.1：El Lissitsky's, *Beat the Whites with the Red Wedge H* © 2003 Artist Rights Society（ARS），New York/VG Bild-Kunst, Bonn；正文图21.68：Andy Warhol, *Self-Portrait*, 1964 © 2003 Andy Warhol Foundation for the Visual Arts/ARS, NY/Art Resource, NY.

译后记

克里斯汀·汤普森、大卫·波德维尔夫妇二人合著的煌煌大作《世界电影史》俨然已是电影史学界的案头必备，被译成了数十种文字在世界各地流传，其中也包括中文版（第一版）。笔者翻译的是本书的第二版。

在第一版的基础上，两位原作者做了大量的修订和校正，并增补了1980年代之后至21世纪初世界各地电影的发展状况。作者认为，尽管数字环境下的媒介融合是必然趋势，但"电影仍然是一个全球性的工业和艺术形式。活动影像——无论是模拟还是数字，无论是在影院、在家中，或在手掌上——看上去会保持着自己的力量，激发并迷住未来多年里的观众"。这也正是译者所认同的。因为有了电影，世界才为我们显现出真正的丰富与无限，因为正如罗杰·伊伯特所说的："是电影，让我们变成了更善良、更包容的人。"

从本书的厚度和涉及问题的广度即可看出，撰写这样一部浩瀚的著作，必定是一项艰巨而繁复的工程。翻译此书亦大抵如是。

首先，要感谢好友周彬先生，他也是此书和众多优秀电影书籍的策划者和责任编辑。没有他的敦促、理解、鼓励以及在时间上的一再宽容，要完成此书的翻译工作，几乎是无法想象的。他的认真细致以及广博的专业知识更是本书质量的根本保证。

非常感谢我的恩师、北京电影学院的杨远婴教授以及北京大学的戴锦华教授于百忙之中拨冗为此书撰写了封面推荐语。杨老师渊博深厚的学识以及爽朗温良的个性一直令众多学子敬仰不已，也对我的学习和生活道路有着至关重要的影响。戴老师对青年学子的提携有目共睹，她关于电影文化的精彩看法赢得了众多影迷的景仰，而她那些奥妙华美的著作亦带给译者无数的启发。

重庆大学电影专业硕士研究生刘楠楠同学参与甚多，她的协助不可或缺。此外，王斯马、肖闱、任嘉霖同学也参与了少许工作。还有一些同事及朋友也对此书的翻译工作提供了必要的帮助，在此一并致谢。

特别要感谢家人的理解和支持，他们为我提供了最为强大的后盾。而尤其值得欣喜的是，在本书即将译竣之际，小女歌悦降生于世。她是上天赐予我们的最伟大的礼物，让我得以重新理解生命并再次体验成长的奇妙意义。

最后必须说明的是，因为水平所限，错误和不妥之处一定不少，恳请读者给予批评指正，以便新版及时修订。若有建议，可发电邮至fanbei@163.com，或@歌达耳（weibo.com/filmxpoem）。

范　倍

2013年3月15日初稿；11月27日二稿

于重庆大学民主湖畔

编后记

大卫·波德维尔伉俪的《世界电影史》堪称电影类图书中的史诗"巨片"（megapic），制作它的中文版，其难度却远非为巨片配音可比。

所幸，借互联网分享、交流之力，外来知识概念或已被引入，或可查到其源头所在，为这项工作的完成提供了先决条件。

本书中众多人名的翻译依据是《世界人名翻译大辞典》（新华社译名翻译室编，中国对外翻译出版公司，1993年版），一些常见人名依从约定俗成的译法。

片名尽量遵循通行译法，若有几个常见译名，选择与影片内容最贴近、符合中文表达习惯的；修正少量与影片原意差距过大的译名；还有部分未曾引荐到中国的电影，尝试根据影片内容给出了译名（如彩图24.8）。

编辑时，对首次出现的人名、片名括注了尽可能还原所在语种的原文（原著中多为英文译名），部分语种如俄语、日语，则括注了标准英文译名，与原著中的英文名称可能有所出入，特此说明。

捧在读者手里的这本书，凝聚了包括译者在内的所有参与者的辛勤汗水，感谢内文设计赵茗、封面设计翁华晖的全力配合。

感谢领导高秀芹老师的支持，感谢同事黄敏劼认真仔细的复审工作。

感谢麦格劳–希尔公司王维女士的理解，特别感谢最初接洽这本书的汤丽琨女士，由于您的信任，这本书才得以在北大培文出版。

最后感谢所有在本书出版过程中提供帮助的朋友，以及购买并认真阅读这本书的读者。

出版也是一门"遗憾的艺术"，本书卷帙浩繁，一定有不少疏失之处，欢迎与出版方交流，容我们在有机会重印时进行修订。本书专用电子邮箱为film_history@126.com，或与责任编辑互动，豆瓣个人主页为：http://www.douban.com/people/GNUPCINEROOM/。

<div align="right">

编　者

2013年12月8日

</div>